PRINCE d'ESSLING

ÉTUDES SUR L'ART DE LA GRAVURE SUR BOIS A VENISE

LES
LIVRES A FIGURES
VÉNITIENS

de la fin du XVe Siècle et du Commencement du XVIe

FLORENCE
LIBRAIRIE LEO S. OLSCHKI
4, Lungarno Acciaioli

PARIS
LIBRAIRIE HENRI LECLERC
219, Rue Saint-Honoré

1914

LES
LIVRES A FIGURES
VÉNITIENS

Ex.? de remplacement, l'ex.? de D.L. est en usuel à la Réserve –

Fol. Q.
235 (3)

PRINCE d'ESSLING

ÉTUDES SUR L'ART DE LA GRAVURE SUR BOIS A VENISE

LES
LIVRES A FIGURES
VÉNITIENS
de la fin du XV^e Siècle et du Commencement du XVI^e

TROISIÈME PARTIE

Les Origines et le Développement de la Xylographie à Venise.
Revision des principaux Ouvrages illustrés.
Appendice. — Tables.

FLORENCE PARIS
LIBRAIRIE LEO S. OLSCHKI LIBRAIRIE HENRI LECLERC
4, Lungarno Acciaioli 219, Rue Saint-Honoré

1914

Cicero (M. Tullius), *Epistolæ familiares*; Nicolaus Jenson, 1471

(Paris, Bibl. Nat.)

Épreuve en noir de la préparation pour l'enluminure
(voir fac-simile, t. I, entre les pages 40 et 41).

Gravé et tiré sur la presse à bras par H. de Navailles-Banos.

M. TVLLII CICERONIS EPISTOLARVM
FAMILIARIVM LIBER PRIMVS INCIPIT AD
LENTVLVM PROCONSVLEM.

M.T.C.Lentulo Proconsuli Salutem Dicit.

Go omni officio ac potius pietate erga te
cæteris satisfacio omnibus:mihi ipse nũq̃
satisfacio. Tanta enim magnitudo est tuo-
rum erga me meritorum : ut quoniam tu
nisi pfecta re de me nõ conquiesti:ego quia
nõ idẽ in tua causa efficio:uitam mihi esse
acerbam putem. In causa hæc sunt. Hammonius regis
legatus aperte pecunia nos oppugnat. Res agit̃ per eosdẽ
creditores : per quos cũ tu aderas agebatur. Regis causa
si qui sunt qui uelint:qui pauci sunt:omnes rẽ ad Pom-
peium deferri uolunt. Senatus religionis calũniam non
religione sed maliuolẽtia:& illius regiæ largitionis suidia
cõprobat. Pompeium & hortari & orare & ia liberius accu
sare & monere:ut magnam infamiã fugiat:non desisti-
mus. Sed plane nec precibus nostris nec admonitionibus
reliquit locum. Nam cum in sermone quotidiano tum in
senatu palam sic egit causam tuam:ut neq; eloquentia
maiore quisq; neq; grauitate:nec studio:nec contentione
agere potuerit cum summa testificatione tuorũ in se offi-
ciorũ & amoris erga se tui. Marcellinum tibi esse iratum
scis. Is hac regia causa excepta cæteris in rebus se acerri-
mum tui defensorem fore ostendit. Quod dat accipimus.
Quod instituit referre de religione & sæpe iam retulit:ab
eo deduci non potest. Res ante idus acta sic est. Nam hæc
idibus mane scripsi. Hortensii & mea & Luculli sentẽtia
cedit religioni de exercitu. Teneri enim res aliter non
potest. Sed ex illo senatusconsulto quod te referente factũ

AVERTISSEMENT

Au lendemain de la mort du Prince d'Essling, enlevé par une cruelle maladie à l'affection de sa famille et de ses nombreux amis, les enfants de l'éminent bibliophile, mus par un pieux sentiment de vénération pour sa mémoire, ont jugé qu'il était de leur devoir de ne pas laisser inachevés les travaux entrepris par leur père. Ils ont demandé à son ancien bibliothécaire, M. Charles Gérard, de terminer ce grand ouvrage, qui avait été, de si longue date, l'objet de tant de préoccupations et de tant d'efforts. Un tel soin ne pouvait être mieux confié qu'au dévoué collaborateur qui a secondé le Prince pendant plus de vingt-cinq ans, et qui a dirigé sous ses auspices la publication des précédents volumes. Nous espérons donc que ce quatrième volume, en remplissant la touchante intention de la famille du Prince d'Essling, répondra également à l'attente des souscripteurs.

Les Éditeurs.

LA GRAVURE SUR BOIS
DANS LES LIVRES DE VENISE

―――

I

LES PREMIERS ESSAIS
DE GRAVURE EN RELIEF, EN ITALIE

―――

La Tapisserie de l' « Histoire d'Œdipe ». — La « Madonna del Fuoco », de Forli.

Lorsqu'on étudie le développement de l'imprimerie à Venise, et particulièrement la mise en œuvre, par les éditeurs vénitiens, des divers éléments qui concourent à la formation du livre, on est frappé de voir à quelle perfection s'éleva, dès le début, cet art nouveau, dans une ville qui devait rester pendant plus de deux siècles le marché de librairie le plus important du monde ; on admire surtout l'habileté avec laquelle les imprimeurs, pour parachever l'élégance et la beauté de leurs productions, surent tirer parti des merveilleux artifices de la gravure sur bois, qui fut le principal auxiliaire de la typographie naissante, après en avoir probablement donné la première idée.[1]

Suivant des opinions professées par quelques initiateurs de l'iconographie, et trop facilement adoptées par leurs disciples et continuateurs, il a été longtemps admis que l'Italie avait été tributaire de l'Allemagne, non seulement pour l'imprimerie, mais aussi pour la xylographie, et que l'art de tailler le bois s'y était répandu grâce aux ouvriers amenés par les

―――

1. Cf. W. L. Schreiber, *Darf der Holzschnitt als Vorläufer der Buchdruckerkunst betrachtet werden ?* (dans le *Centralblatt für Bibliothekswesen*, XII, 1895.)

premiers typographes allemands, qui vinrent s'installer dans les localités de la Haute-Italie. Du fait qu'il ne s'est conservé jusqu'à nos jours qu'un très petit nombre d'estampes incunables, sur feuilles volantes, dont l'origine italienne soit avérée, on induisait qu'à Venise et dans le reste de la Péninsule, jusque vers la fin du XV° siècle, l'impression d'images populaires avait dû être simplement occasionnelle, et non, comme en Allemagne, entretenue par la demande constante du public ; qu'il n'avait existé avant 1500, ni à Venise, ni dans les autres villes, aucune corporation analogue à celles des « Briefdrucker » et des « Formschneider », faisant de la taille et du tirage des bois une industrie particulière ; enfin, on alléguait qu'on n'avait connaissance d'aucun livre xylographique imprimé en Italie avant 1500. Il faut voir ce qu'il reste aujourd'hui de ces assertions, considérées jadis comme des points de doctrine indubitables.

Sur la question des commencements de l'imprimerie en Italie, nous n'entendons pas rouvrir ici une controverse qui, de toutes façons, serait hors de propos. Aussi bien, n'est-il plus possible maintenant d'opposer, de bonne foi, Pamphilo Castaldi à Jean Gutenberg, et d'attribuer au médecin de Feltre la gloire d'avoir réalisé, avant le « Spiegelmacher » de Mayence, l'invention des caractères mobiles. Un des érudits italiens les plus avertis et les plus consciencieux, M. Giuseppe Fumagalli, dit à ce sujet, dans l'introduction de son excellent *Lexicon Typographicum Italiæ* : « Si l'on écarte l'éventualité de quelques tentatives individuelles, il est évident que la vulgarisation de l'imprimerie en Italie est due principalement aux Allemands ; et l'hypothèse, désormais classique, qu'elle fut la conséquence de la dispersion des élèves et des ouvriers de Gutenberg, après le sac de Mayence, en octobre 1462, ne semble pas dénuée de fondement. » Le même auteur, toutefois, note avec raison que « la petite plante arrachée au sol stérile de l'Allemagne, et transplantée dans le terrain plus fertile de l'Italie de la Renaissance, y produisit des fleurs plus belles, des fruits plus savoureux. »

Mais s'il est à peu près certain que l'imprimerie fut introduite et propagée en Italie par des Allemands, on peut tenir pour non moins assuré que, longtemps avant cette époque, les Italiens pratiquaient avec maîtrise l'art de tailler en épargne une planche de bois ou une plaque de métal, pour empreindre une image sur une pièce d'étoffe, ou même sur une feuille de papier. Passavant, qui s'accorde avec tous les iconographes de l'ancienne école pour attribuer à l'Allemagne la priorité dans l'art de la gravure, reconnaît cependant comme très probable que la xylographie fut employée en Italie, vers le XII° siècle ou vers le commencement du siècle suivant, pour des impressions sur étoffe [1]. Il cite des pièces de soie, appartenant à la collection Weigel, à Leipzig, et qui n'ont pu provenir que des manufactures établies, dès 1146, à Palerme, par ordre de Roger de Sicile, et, au XIII° siècle, à Gênes, à Venise et à Lucques. Ces bandes de taffetas et de satin, destinées vraisemblablement à border quelques vêtements litur-

[1]. *Le Peintre-Graveur*, I, pp. 126, 127.

giques, portent des ornements imprimés par application de formes taillées sur des planches de bois. Ce procédé était devenu d'usage commun en Italie au XIV° siècle ; on en trouve un témoignage précis dans un passage du *Libro dell' Arte* de Cennino Cennini [1], où est exposé tout au long « Il modo di lavorare colla forma dipinti in panno [2] ». Et nous en avons une preuve indiscutable dans ce fragment de tapisserie en toile, qui était autrefois en possession de M. d'Odet, à Saint-Maurice d'Agaune, dans le Valais, et qui a passé au Musée Historique de Bâle : véritable estampe, dont personne n'a songé à contester ni le caractère d'art italien, ni la date, antérieure de quelque soixante-dix ans au fameux *S^t Christophe* de 1423, de la collection Spencer.

La représentation de l'*Histoire d'Œdipe*, par laquelle on désigne cette tapisserie, est le sujet de six compositions qui forment la bande inférieure du fragment de toile ; dans la bande médiane, divisée en un même nombre de compartiments, sont figurés des croisés en armure combattant des Sarrasins à cheval ; la bande supérieure représente sept personnages, hommes et femmes, dansant une farandole au son du luth et du tambourin. Les trois bandes, ainsi que les compartiments qui les divisent, sont séparées par une bordure à motif ornemental, renfermant, dans de petits cartouches à fond noir, des bustes de femmes et des figures fantastiques (voir reprod. p. 12). Ce débris, si intéressant pour l'histoire de la gravure, avait été signalé pour la première fois en 1857, par le D^r Ferdinand Keller, qui en donna une description, accompagnée de planches [3]. Passavant a reproduit les principaux détails fournis par cette publication [4]. Weigel, parlant à son tour de la toile en question, d'après le même opuscule, dit qu'elle démontre que « vers le milieu du XIV° siècle, l'impression sur étoffe de lin n'était plus dans l'enfance, mais avait fait de grands progrès [5]. » Plus récemment, chez nous, M. F. de Mély s'occupait aussi de la tapisserie de l'*Histoire d'Œdipe*, et reprenait, en les commentant, les observations présentées par Keller et les autres savants étrangers [6]. Enfin, il y a quelques années, M. Lionello Venturi, et le regretté Henri Bouchot, discutant la question des origines de la gravure sur bois, le premier dans un intéressant article de revue [7], le second en

1. Edit. Milanesi, Florence, 1859, p. 126. Cennini, peintre de l'école florentine, né vers 1360, à Colle di Val d'Elsa (Toscane), mort vers 1435 ; son *Traité de la Peinture* a été écrit dans les premières années du XV° siècle ; il a été traduit en français par Victor Mottez (Paris et Lille, 1858).

2. Remarquons en passant, que le mot *forma*, signifiant ici la matrice taillée en vue de l'impression, a été emprunté par les Allemands pour composer le vocable : *formschneider*, moitié latin, moitié germain, par lequel ils désignent le graveur sur bois.

3. *Die Tapete von Sitten. Ein Beitrag zur Geschichte der Xylographie mit einigen Bemerkungen von Dr. Ferdinand Keller* ; tirage à part extrait des *Mitteilungen der antiquarischen Gesellschaft in Zürich*, t. XI, fascic. 6.

4. *Op. cit.*, I, pp. 127-129.

5. O. Weigel et A. Zestermann, *Die Anfänge der Druckerkunst in Bild und Schrift* ; Leipzig, 1865.

6. F. de Mély, *Une visite au Trésor de Saint-Maurice d'Agaune et de Sion* (Bulletin archéologique du Comité des travaux historiques, 1890).

7. Lionello Venturi, *Sulle origini della xilografia* (L'Arte, anno VI, 1903, p. 265).

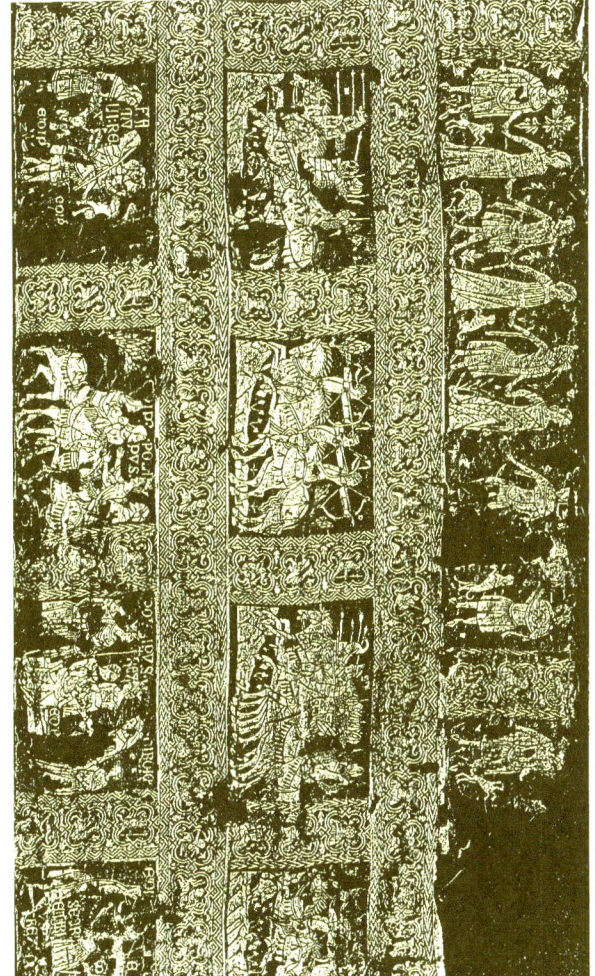

La Tapisserie de l'*Histoire d'Œdipe*.
(Musée Historique de Bâle.)

deux études amplement développées [1], ont insisté sur les caractéristiques générales et sur les détails de facture de cette impression, pour en faire ressortir plus explicitement que leurs devanciers la haute importance. M. Venturi découvre une réminiscence des jardins du *Décaméron* dans cette composition symbolique, où d'élégants cavaliers et de gracieuses dames se divertissent galamment, insoucieux des guerres fratricides et des infortunes familiales qui attristent la vie autour d'eux. M. Bouchot, de son côté, conclut qu'il faut voir dans cette toile imprimée l'œuvre d'un Italien installé près de la cour papale, à Avignon, et que, probablement, l'inspiration de Pétrarque ne fut pas étrangère à l'arrangement de cette « histoire ». Nous croyons que tout concorde, en effet, à rendre cette attribution très plausible.

La cour d'Avignon, pendant la période du « bel exil de la Papauté », est comme un poste avancé de l'Italie sur la terre de France. Quand Pétrarque vient, en 1326, se fixer dans la nouvelle capitale du monde chrétien, il y trouve une nombreuse colonie de ses compatriotes : des cardinaux et des prélats, cela va sans dire, mais aussi des banquiers, des changeurs, venus de Lombardie, et des peintres, et des orfèvres — ces derniers, presque tous Siennois, — dont la présence montre que, de bonne heure, un courant international s'était établi entre le Comtat-Venaissin et la Péninsule. Sous Benoît XII, la peinture y est représentée principalement par Simone Martini, le plus grand des peintres italiens depuis la mort de Giotto, et qui avait été mandé à la cour d'Avignon, dit Vasari [2], « con grandissima instanza ». Nous avons parlé ailleurs [3], assez longuement, des relations d'amitié qui se nouèrent entre le poète du *Canzoniere* et ce maître plein d'élévation et de charme mystique, dont procède toute la pléiade italo-venaissine. Pétrarque, s'il honorait Simone Martini d'une prédilection particulière, se plaisait aussi dans la fréquentation des autres artistes, même de ceux dont le talent n'était pas toujours à la hauteur de ses conseils et de ses leçons, et qu'il traite dans telle de ses lettres, avec un peu de mauvaise humeur [4]. Ne peut-on imaginer que c'est lui, le zélateur fervent de la culture classique, « le premier des grands humanistes [5] », qui aura fourni, un jour, à quelque dessinateur l'idée de cette suite de scènes où se déroule la dramatique légende d'Œdipe ? L'hypothèse n'a rien d'invraisemblable, si l'on tient compte qu'à l'époque où s'imprimait la tapisserie du Musée de Bâle, la peinture était cantonnée dans le domaine des représentations religieuses; ce n'est guère que dans ce milieu

1. Henri Bouchot, *Un Ancêtre de la Gravure sur bois. Etude sur un xylographe taillé en Bourgogne vers 1370*; Paris, Émile Lévy, 1902. — *Les Deux Cents Incunables xylographiques du Département des Estampes (Bibliothèque Nationale)*; ibid., 1903.

2. Edit. Milanesi, I, 547.

3. Prince d'Essling et Eugène Müntz, *Pétrarque*, Paris, 1902.

4. « Soleo habere scriptores quinque vel sex, habeo tres ad præsens, et ne plures habeam, causa est quod non inveniuntur scriptores, sed pictores, utinam non inepti! » (*Epist. fam.*, III, 333.)

5. Le mot est d'Émile Gebhart, dans un article publié à propos du sixième centenaire de Pétrarque.

intellectuel d'Avignon que pouvait être interprété alors un sujet de caractère littéraire, tiré du fonds de l'antiquité païenne. On sait, d'autre part, que les étoffes peintes étaient parmi les productions courantes des artistes du Comtat. L'un d'eux, par exemple, Matteo de' Giovanotti, venu de Viterbe sous Clément VI, et auteur des fresques de la chapelle St-Martial, au palais des Papes, fut chargé, en 1368, d'exécuter sur étoffe, avec fond d'or, des épisodes de la vie de St Benoit, pour orner les écoles établies par Urbain V à Montpellier [1]. Rien d'étonnant, par conséquent, à ce que des praticiens exercés à la taille des matrices en bois qui servaient de poncifs pour la peinture, aient tenté dans les ateliers d'Avignon des essais d'impressions tabellaires.

La tapisserie de l'*Histoire d'Œdipe* apparaît bien, en somme, comme le trait d'union incontestable entre le procédé très ancien employé pour empreindre un motif ornemental sur une étoffe, et le tirage d'un bois sur papier. De combien de temps les travaux des graveurs de sceaux, des orfèvres, des estampilleurs, de tous ces artisans dressés à creuser ou à champlever dans le bois ou le métal lettres et figures, ont-ils précédé la première impression sur papier? Il serait impossible de le conjecturer. On est fondé à croire, seulement, que l'image imprimée eût apparu plus tôt, si elle n'avait encouru les poursuites des maîtrises d'imagiers de profession, qui défendaient jalousement les privilèges enregistrés dans leurs statuts. Ce n'est que dans les couvents que pouvait s'élaborer, sans crainte d'enquête suivie de sanctions rigoureuses, toute fraude interdite comme malfaçon par les règlements des corporations. Nulle part ailleurs que dans une cellule monastique, un copiste ne se fût risqué, pour épargner son temps et sa peine, à imprimer dans un manuscrit des initiales en couleur au moyen de caractères gravés en relief sur un bloc de bois ou une plaque de métal [2]. De là à l'estampe proprement dite, il n'y avait qu'un pas. Il fut aisément franchi, le jour où quelque autre moine, d'esprit inventif, travaillant à empreindre sur des bandes d'étoffe des formes de bois taillées pour la décoration de tentures murales, de tableaux d'autels ou d'orfrois de chasubles, s'avisa d'en tirer une épreuve sur une feuille de papier.

Suivant la thèse soutenue par M. Henri Bouchot, à l'occasion de la

1. Eugène Müntz, *Les Substructions d'Urbain V, à Montpellier* (Extrait de la *Revue Archéologique*, 3me série, t. XV, janvier-juin 1890).

2. Cette simplification de travail a été constatée par M. Edouard Fleury, dans un manuscrit du commencement du XIIIe siècle, provenant de l'abbaye de Vauclerc, en Picardie. Il l'a mise en évidence, et de manière à ne laisser subsister aucun doute, dans son étude sur *Les Manuscrits à miniatures de la Bibliothèque de Laon* (1863). Toute confusion avec l'impression au moyen du patron — plaque de carton ou de métal, découpée à jour — est impossible ; car, pour certaines lettres, le foulage produit au verso de la page a un relief de près d'un millimètre. Seroux d'Agincourt, dans son *Histoire de l'Art pour les monuments* (III, p. 85), avait déjà noté des initiales faites au moyen d'estampilles, dans un manuscrit de Sénèque, du XIVe siècle, conservé au Vatican. Passavant avait également signalé (I, p. 18), d'après le Dr de Liebenau, des initiales exécutées de cette même façon par le moine Frowin, du monastère d'Einsiedeln, en Suisse, et d'autres, découvertes dans plusieurs manuscrits, à Engelberg ; mais aucun de ces érudits ne parlait de traces visibles de foulage résultant d'une pression; cette preuve péremptoire faisant défaut, les initiales dont il s'agit auraient donc été faites au patron.

trouvaille du « bois Protat [1] », qu'il rapproche de la tapisserie de l'*Histoire d'Œdipe*, l'estampe, au sens moderne du mot, c'est-à-dire l'image sur papier, obtenue par l'impression d'une forme taillée en épargne, aurait pris naissance dans le bassin du Rhône et de la Saône, où les deux influences flamande et italienne sont venues s'amalgamer ensemble. De ce centre de ralliement, créé par les circonstances politiques et sociales, devait rayonner la propagande au moyen de l'imagerie, stimulée par le trafic des indulgences, et diligemment organisée par les grandes abbayes directrices, qui recevaient le mot d'ordre de la cour pontificale. « La fin du XIVe siècle, qui a le papier en abondance, qui laisse aux abbayes bourguignonnes plus de liberté et d'autorité, est le temps favorable entre tous à la diffusion de l'estampe. Il s'y joint, aux yeux de la chrétienté, ce voisinage de la cour des Papes d'Avignon, qui met la Bourgogne monastique en posture supérieure dans la circonstance [2]. » Cette théorie, pour séduisante qu'elle soit dans ses déductions ingénieuses, nous paraît ici un peu trop systématique.

La transition de l'impression sur étoffe à l'impression sur papier était si naturelle, qu'on ne peut imaginer qu'elle se soit produite soudainement, du fait d'un seul novateur, et dans une localité déterminée, à l'exclusion de toute autre. Ce qu'était capable d'accomplir quelque frère lai, à Cluny ou à la Ferté-sur-Grosne, on ne voit pas pourquoi n'auraient pu le réaliser, à la même heure, sinon auparavant, d'autres religieux, occupés à des travaux similaires, au Monte Oliveto, ou dans le couvent de Sant'Elena, près de Venise. Il serait inadmissible que la technique de ces ouvrages d'art, grâce aux relations qui rattachaient entre elles toutes les branches monastiques issues du tronc bénédictin, ne se fût pas répandue de pays à pays, et que les moines des couvents bourguignons fussent restés détenteurs de secrets, dont leurs frères, au-delà des Alpes, n'auraient pas eu le soupçon. On sait qu'au contraire, les religieux de certains ordres, établis en Italie, excellaient dans l'art de travailler le bois avec des procédés tout à fait analogues à ceux du xylographe, et sur lesquels nous aurons lieu d'insister.

Pour passer de l'impression sur étoffe à la pratique de l'imagerie courante, il fallait simplement avoir le papier en quantité suffisante, et à des prix peu élevés. Didot [3], élevant la principale objection contre la mystification racontée par Papillon, et dont nous dirons quelques mots plus loin, demande si, en 1284, il y avait des fabriques de papier à

1. Ce bois est un fragment d'une planche de noyer, où étaient taillées en relief, d'un côté, une *Crucifixion*, de l'autre, une *Annonciation*, et qui ne pouvait avoir aussi d'autre destination qu'une « empreinture » sur étoffe. Découvert, il y a quelques années, près de l'ancienne abbaye de La Ferté-sur-Grosne, dans le département de Saône-et-Loire, il figura d'abord à l'Exposition Universelle de 1900, puis à l'Exposition de la Gravure sur bois, en 1902. Il est actuellement en possession de M. Jules Protat, imprimeur à Mâcon. M. Bouchot, sans attribuer à cette pièce une grande valeur artistique, en déduit l'existence d'une importante école bourguignonne de tailleurs de bois, qui aurait été en pleine activité à la fin du XIVe siècle.

2. *Origines de la gravure sur bois* (dans *Les Deux cents Incunables xylographiques*), p. 56.

3. *Essai typographique et bibliographique sur l'Histoire de la Gravure sur bois*; Paris, 1863 ; col. 10.

Ravenne, et même en Italie. Un document, découvert dans l'*Archivio di Stato* de Gênes, par le D^r J. B. Miliani [1], prouve que l'Italie, au moyen-âge, a devancé toutes les autres contrées pour la fabrication et la diffusion du papier. On fabriquait du papier à Gênes, dès 1235 [2]. Il y a, vers le milieu du XIII^e siècle, des moulins à papier à Fabriano, la petite ville de la Marche d'Ancône, dont le jurisconsulte Bartolo de Sassoferrato faisait, cent ans plus tard, l'éloge suivant : « Fabrianum, ubi artificium fabricandi chartas de papyro principaliter viget. Ibique sunt ædificia multa ad hoc, et ex quibusdam artificiis meliores chartæ veniunt, licet etiam in aliis faciat multum bonitas operantis [3] ». Et ce sont des papetiers de Fabriano qui, dans les dernières années du XIII^e siècle et au cours du XIV^e, vont implanter leur industrie à Padoue, à Trévise, à Bologne, à Voltri, pour ne citer que les principaux centres de fabrication. Les abbayes italiennes n'étaient donc pas moins bien outillées que celles des Flandres et de la Bourgogne pour entreprendre la propagande religieuse par l'imagerie; et il serait étrangement paradoxal de prétendre qu'elles étaient moins en mesure de former des artistes à l'ombre de leurs cloîtres, et de développer les aptitudes d'artisans séculiers qui pouvaient se manifester dans leur voisinage. Restituer aux Italiens leur part d'initiative dans les commencements d'un art qu'ils surent élever au plus haut degré, ce n'est pas méconnaître l'impulsion qu'ils reçurent de l'esprit gothique, ni les influences venues de la Flandre et de la vallée du Rhin, et qui se prolongèrent en Italie jusqu'à la fin du XV^e siècle.

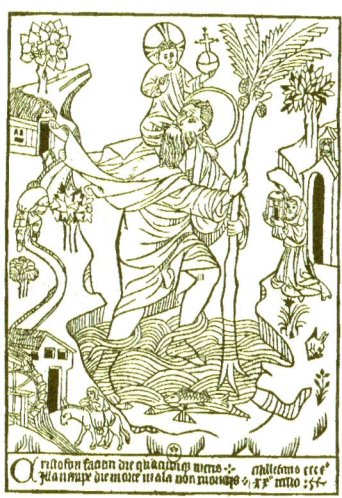

Le *St Christophe* de 1423.

[1]. Propriétaire des importantes papeteries qui portent ce nom, à Fabriano.

[2]. C. M. Briquet, *Papiers et filigranes des Archives de Gênes* ; Genève, 1888. L'auteur de cette monographie, dont on connaît la compétence en fait de papiers anciens, dit que la substitution du papier au parchemin, « cette révolution, source de tant de progrès », fut accomplie par l'industrie italienne dans presque toute l'Europe; et que, presque partout, les premiers papiers employés venaient d'Italie. Avant la fabrication du papier de chiffon, les Italiens avaient appris la manière d'employer le papier appelé *charta bombycina*, provenant des papeteries grecques, et qui était fait avec du coton battu, encollé, et poli au moyen d'une agate.

[3]. *Tractatus de Insignibus et Armis*, ch. 8.

Aussi bien, est-il d'une importance secondaire, à notre avis, que l'image produite par l'impression d'un bois vers 1350, nous apparaisse aujourd'hui sur un morceau de toile, au lieu d'une feuille de papier. Rien ne prouve que l'artiste n'en aurait pas tiré une épreuve sur papier, si les fabriques de l'époque lui avaient fourni des feuilles d'assez grande dimension. Et rien n'empêche de croire qu'il a pu essayer des tirages partiels sur différentes feuilles, qui n'ont pas été conservées, comme tant d'estampes de la période primitive. Ce n'est là encore qu'une hypothèse ; mais si nous l'avons formulée si expressément, c'est pour montrer combien est oiseuse cette distinction qu'on a pris soin d'établir entre l'impression sur étoffe et l'impression sur papier, et cela uniquement en vue d'assurer à un pays plutôt qu'à un autre la priorité dans l'art de la gravure. Le fait indéniable, et qu'il faut retenir, est celui-ci : on connaît une xylographie, d'art italien, taillée vers 1350, et qui nous fait voir, non un simple motif d'ornement, combinaison plus ou moins élégante de volutes ou d'entrelacs, ou de rinceaux de feuillage dans lesquels se jouent des oiseaux, mais des groupements de personnages en une suite de scènes, ce que nos imagiers du moyen-âge appelaient des « histoires ».

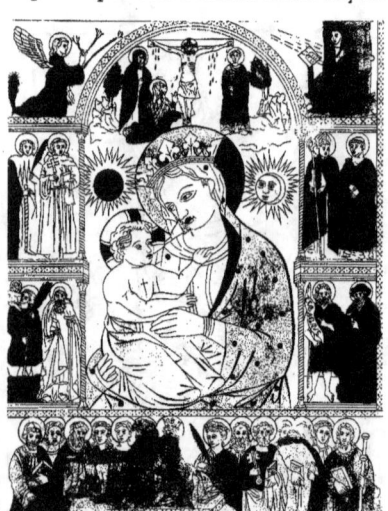

La *Madonna del Fuoco* (Cathédrale de Forli).

Nous avons fait allusion plus haut au *S^t Christophe* de 1423, que Heinecken et ses adeptes, croyant que c'était la plus ancienne gravure sur bois datée, ont inscrit au compte de l'Allemagne (voir reprod. p. 16). Il n'y aurait pas lieu de nous arrêter à cette pièce, si nous ne voulions ajouter une observation de détail à celles qui ont déjà suscité quelque doute sur l'authenticité de la date et sur l'exactitude de l'attribution. On a fait cette remarque, que la légende placée au bas de l'estampe pourrait avoir été gravée à part, sur un morceau emboîté après coup dans le bloc original — il y a des exemples, dûment vérifiés, de ce genre de supercherie. M. Schreiber [1] ne va pas

1. *Manuel de l'amateur de la gravure sur bois et sur métal au XV^e siècle*, n° 1349.

jusqu'à dénoncer la fraude ; mais le millésime de 1423 lui paraît se rapporter à quelque événement historique, resté inconnu, et il estime que ce travail n'est pas antérieur à 1440. On s'est étonné de voir aux mains du bon géant qui porte l'enfant Jésus, un palmier, sur lequel il s'appuie pour passer un gué ; car à l'époque où fut dessinée cette composition, les artistes reproduisaient presque invariablement ce qu'ils avaient d'ordinaire sous les yeux ; et le palmier, surtout chargé de fruits, n'était, pas plus au XV° siècle que de nos jours, un arbre commun dans les pays du nord. On a noté encore que le vêtement présente des plis souples, arrondis, à l'italienne ou à la française, et non de ces plis brisés qui, précisément vers 1420, commencent à être adoptés en Allemagne dans les œuvres de peinture, par imitation de la manière des Flamands. Nous appelons l'attention sur cette autre singularité, que l'arbre qui s'élève sur la droite, au-dessus de l'ermitage, et celui qui est situé à gauche, entre la route et l'escarpement, ont un feuillage dont les interstices sont traités en noir plein. Or, nous retrouvons des arbres de cette apparence dans une série assez nombreuse de bois d'illustration vénitiens de la fin du XV° siècle. Il n'y a là, peut-être, qu'une simple coïncidence ; elle nous a paru curieuse, et nous la donnons comme telle, sans prétendre en tirer aucune conséquence, qui pourrait nous faire taxer, à notre tour, de parti pris.

L'Italie, d'ailleurs, peut revendiquer en toute assurance une estampe qui ne porte aucune date, il est vrai, mais qu'on sait être à peu près contemporaine du *S' Christophe*, si même elle ne lui est pas antérieure. C'est la *Madonna del Fuoco*, conservée dans la cathédrale de Forli depuis 1428, à la suite d'un événement miraculeux qui l'a rendue, jusqu'à nos jours, un objet de la vénération populaire (voir reprod. p. 17). Cette figure de la S^{te} Vierge était, suivant la chronique, chez un certain Lombardino Brussi da Ripetrosa, maître de grammaire, qui tenait une école publique. Dans la nuit du 4 février 1428, la maison fut détruite par un incendie ; il n'en resta que les murs, sur l'un desquels on retrouva fixée la sainte image, qu'avaient respectée les flammes. La « Madonna del Fuoco », ainsi nommée à cause de ce prodige, fut laissée pendant trois jours à sa place, exposée à la vue et à l'adoration des habitants ; puis, on la transporta à la cathédrale en une procession solennelle, conduite par Domenico Capranica, légat du pape Martin V. Des témoignages contemporains, qui s'accordent aussi bien sur la désignation de l'image que sur les conditions de son transfert, ne laissent place à aucun doute. Il n'y a pas à croire non plus que la figure sauvée de l'incendie en 1428 ait été plus tard remplacée par une autre ; la population de Forli se serait opposée de toutes ses forces à une substitution qu'elle eût considérée comme un acte d'impiété envers sa protectrice. Quant à la nature de cette représentation de la S^{te} Vierge, un des témoins du miracle, Giovanni Pansecco, dans son récit écrit en latin, dit qu'elle est « impressa » ; les historiens s'accordent pour y voir une xylographie ; et une relation des fêtes qui eurent lieu à Forli en décembre 1890, en donne la confirmation suivante :

« On a vérifié que c'est un travail soigné de xylographie des premières années du XV° siècle, légèrement colorié en différents endroits, et peut-être par les mains des enfants qui fréquentaient l'école où advint le miracle. La planche de sapin à laquelle adhère presque exactement la feuille, mesure 40×49 °/_m ». Il s'agit donc bien d'une impression ; mais, à cause de la sécheresse du trait, nous croirions à un relief sur métal plutôt qu'à une gravure sur bois. Un des auteurs à qui nous avons emprunté les détails qui précèdent, M. Lionello Venturi [1], pense que cette curieuse estampe a eu pour auteur un artiste florentin ; et nous ne voyons rien qui puisse contredire cette attribution.

Quant au roman jadis conté par le graveur Papillon [2], et d'après lequel les jumeaux Cunio, d'une famille noble de Ravenne, auraient gravé sur bois, en 1285, à l'âge de seize ans : « *Les Chevaleureux faits en Figures du Grand et Magnanime Macedonien Roi le Preux et Vaillant Alexandre* », nous ne le rappelons ici que parce qu'il a été accueilli par Zani [3] et par Passavant, non toutefois sans les réserves que comporte une telle légende [4]. Nous verrons tout à l'heure que Ravenne apporte, d'une autre manière, une intéressante contribution à l'étude des premières productions de la gravure sur bois, notamment à Venise ; c'est une sorte de compensation à ce que M. Fumagalli appelle sans barguigner une « fable ridicule » [5].

[1]. Article publié dans *L'Arte*, 1903, et déjà cité p. 11 : Cf. Paolo Bonoli, *Storia di Forlì*, 2ª ediz., 1826, II, pp. 129 et suiv.; Bezzi, *Il fuoco trionfante*, Forlì, 1637, pp. 7 et suiv.; B. Riceputi, *Istoria della immagine miracolosa*, etc., Forlì, 1686.

[2]. Papillon (Jean Michel), graveur « en taille de bois » à l'Imprimerie Royale, auteur d'un *Traité historique et pratique de la gravure sur bois*, 1766.

[3]. Ab. Pietro Zani, *Materiali per servire alla Storia dell'Origine e progressi dell' Incisione in rame e in legno* ; Parme, 1802.

[4]. Passavant (I, p. 128), tout en se montrant sceptique, esquisse un rapprochement entre la tapisserie de l'*Histoire d'Œdipe* et le prétendu livre xylographique que le chevalier Alexandre Albéric Cunio et sa sœur Isabelle auraient tiré de l'histoire grecque ancienne. Henri Bouchot, de son côté *(Origines de la gravure sur bois*, p. 44), convient que la découverte de la toile imprimée conservée au Musée de Bâle, est de nature à rendre moins invraisemblable « que deux jeunes Italiens eussent pu tailler sur bois toute une longue histoire, cela dès le temps du roi St Louis » ; mais il ne se méprend pas sur la tricherie dont Papillon a été dupe. Les signatures relevées sur les huit planches en question — par exemple : *Alex. Alb. Cunio Equ. pinx. Isabel Cunio scalp*., ou bien : *Isabel Cunio pinxit et scalp*. — sentent par trop le siècle de Louis XIV ; et le truquage est rendu encore plus évident par cette remarque que fait le candide Papillon à propos de la septième gravure *(Porus vaincu et amené devant Alexandre)*: « Ce sujet est d'autant plus beau et particulier, qu'à peu de chose près, il est composé comme celui du fameux Le Brun ; *il semblerait presque que ce dernier eût copié cette Estampe* ».

[5]. *Op. cit*., introd., p. XXIII.

II

LES PRATICIENS DU BOIS
A VENISE

―――

Les Sculpteurs. — Les « Intarsiatori ». — Formation des ouvriers xylographes.

Le plus ancien document qui se rapporte à l'exercice du métier de graveur sur bois, en Italie, est une supplique des tailleurs de bois de Venise, datée du 11 octobre 1441, où ils exposent au Sénat le tort qui leur est causé par le commerce des « carte da zugar e figure depinte stampide fuor di Venezia ». Le Sénat, prenant leur requête en considération, rendit une ordonnance qui interdisait l'importation, sur le territoire de la République, des cartes à jouer et des figures imprimées. Sous cette dernière désignation, il faut entendre les images de piété, coloriées, qu'on distribuait dans les églises, et dont on se servait pour décorer les murs, à l'intérieur des maisons. La fabrication devait en être organisée depuis assez longtemps, vers le milieu du XV° siècle, puisqu'elle avait à subir déjà une crise de mévente, du fait de la concurrence étrangère [1].

On pourrait s'étonner, à première vue, que les Archives de Venise n'aient jamais procuré aucune indication précise sur la pratique d'un métier qui avait acquis de si bonne heure une telle importance [2]. Mais on s'explique cette apparente anomalie, si l'on prend garde qu'au moyen-âge, très souvent, plusieurs arts différents ne formaient qu'un seul corps. A Florence, par exemple, les peintres, avant de constituer une *Confra-*

―――

[1]. Quant aux cartes à jouer, elles étaient connues depuis 1379 en Italie, d'où elles avaient passé en Allemagne. Passavant (I, p. 8) cite ce passage de la chronique de Niccolo de Coveluzzo, qui vivait en 1400 : « Anno 1379, fu recato in Viterbo il giuoco delle carte che venne di Saracina e chiamasi fra loro Naïb ».

[2]. Un recueil de toutes les lois relatives aux métiers avait été compilé pour l'usage des *Giustizieri Vecchi*, institués en 1182. Ce précieux document, connu sous le nom de *Capitolare Rosso*, et dont on aurait pu tirer beaucoup de renseignements, a été malheureusement égaré.

ternità distincte, devaient s'enrôler dans l'« Arte dei medici e speziali », à moins qu'ils ne préférassent, comme beaucoup le faisaient, s'inscrire avec les orfèvres. A Sienne, dans la corporation des peintres, étaient compris les dessinateurs, mouleurs, plâtriers, stucateurs, batteurs d'or, cartiers, etc. Il en était de même à Venise, où les métiers, dès les premiers temps de la République, s'étaient réunis en collèges, suivant les traditions de l'antiquité romaine, conservées par les émigrants qui étaient venus se réfugier dans les îles de la lagune. Ces confréries d'artisans s'organisèrent définitivement au XIIIe et au XIVe siècle ; et leur discipline, leurs obligations, et leurs privilèges furent codifiés dans des statuts spéciaux, appelés *Mariegole* [1], qui remplacèrent les statuts primitifs. Dès lors, chaque corporation fut investie officiellement d'un monopole, protégé et garanti par l'Etat. Nul n'avait le droit d'exercer un métier, sans avoir été inscrit sur les matricules : et pour obtenir cette inscription, il fallait produire un certificat de bonne vie, faire preuve d'aptitudes professionnelles, s'engager par serment à observer le règlement de la corporation, à garder les secrets du métier, et à respecter les institutions nationales [2]. Quelques-unes de ces associations, qu'on appelait communément « *Scuole* » [3], devinrent très riches, surtout par les legs que leur faisaient en mourant des « *Capi Mistri* » [4], possesseurs d'une grande fortune. « C'étaient autant de petites et fortes républiques, ces confréries ouvrières de Venise, qui se plaçaient sous la protection d'un saint, qui avaient en propre leurs revenus, leurs tribunaux, leurs statuts, leurs assemblées, leurs fonctionnaires ; qui construisaient des édifices, et dépensaient des sommes considérables en œuvres de bienfaisance » [5].

Lorsque l'art de la gravure sur bois sortit des cloîtres, où avaient eu lieu ses premiers tâtonnements, pour prendre sa place dans cette ruche industrieuse qu'était la Venise de la Renaissance, les artisans xylographes se recrutèrent facilement parmi les praticiens du bois qui, pour certains travaux, étaient les collaborateurs habituels des peintres, et surtout parmi ces *intarsiatori*, dont l'art prestigieux a laissé tant de merveilles dans les églises d'Italie.

Nous avons déjà vu quel était l'emploi des formes en relief, de métal ou de bois — soit que le peintre les fît lui-même, soit qu'il eût recours à un ouvrier spécial, — pour les « empreintures » sur étoffe et la prépara-

1. Corruption du latin *matricula* et non pas contraction des mots italiens : *madre regola*, comme l'ont avancé certains auteurs.

2. Cf. Sagredo, *Sulle Consorterie delle Arti edificative* ; Venezia, 1857.

3. Du grec σχολή, qui signifiait d'abord repos, distraction (principalement, littéraire) ; puis, le lieu où se donne un enseignement ; et plus tard, réunion de personnes, association. C'est dans un testament de 1213 que se rencontre pour la première fois, à Venise, le mot *schola*, dans le sens de compagnonnage de travail. Les plus importantes de ces associations, dites « *Scuole Grandi* », étaient au nombre de six : Santa Maria della Carità, Santa Maria della Misericordia, San Giovanni Evangelista, San Marco, San Teodoro, et San Rocco. Venaient ensuite, très nombreuses, les confréries moins riches et moins puissantes, appelées aussi « *Fraglie* ».

4. Maîtres ouvriers, qui composaient l'aristocratie des corporations.

5. P. G. Molmenti, *La Storia di Venezia nella vita privata*, I, p. 185. — Voir dans notre t. I, p. 352, la note relative à une libéralité de Cherubino de Aliotti, membre de la « Scuola Grande di Santa Maria della Carità ».

tion des fonds de tableaux. Les magnifiques encadrements de bois sculpté et doré, qui s'harmonisent avec les tableaux des maîtres du XIV^e et du XV^e siècle, au point de faire partie intégrante de l'œuvre picturale [1], étaient parfois, non seulement dessinés, mais encore exécutés par le peintre; c'est ce qui ressort, notamment, de documents relatifs aux Bellini, recueillis par M. Paoletti, ainsi que du livre de comptes de Lorenzo Lotto, publié par M. Adolfo Venturi. Le Prof. Molmenti, dans son ouvrage : *La Dogaressa di Venezia* [2], parlant des tableaux signés à la fois de Giovanni d'Alemagna et d'Antonio Vivarini, se demande s'il ne faudrait pas voir dans le premier de ces deux artistes, comme le voudraient quelques-uns, un tailleur de bois ornemaniste. Il existe bien, dans l'*Archivio di Stato* de Venise, un acte du 28 septembre 1459, portant la signature d'un « Johannes de Alemangia intaiator »; et Cecchetti, qui reproduit cette pièce dans l'*Archivio Veneto* [3], est d'avis qu'on en pourrait inférer que le compagnon d'Antonio Vivarini était en même temps peintre et tailleur de bois. Mais, dans ce cas, il serait inexplicable que, sur les cartouches des tableaux auxquels il a travaillé, on trouve toujours le nom d'un autre *intagliatore* adjoint aux deux peintres. Nous citerons seulement comme exemple le *Couronnement de la S^{te} Vierge* [4], qui fut peint en 1444 par Antonio Vivarini et Giovanni d'Alemagna, pour une chapelle de l'église San Pantaleone. Le cartouche qui, dans le bas du tableau, porte la signature des artistes et la date, est ainsi libellé : *xpofol de ferara itaia. ʒuane e Antonio de Muran pnse. 1444*. En examinant ce panneau, on se rend compte que la participation de l'*intagliatore* Christoforo de Ferrara ne s'est pas bornée à l'ornementation luxuriante du cadre, dont l'importance suffirait cependant à justifier la mention du sculpteur à côté des peintres associés, sur leur œuvre commune ; c'est son outil encore qui aura champlevé toutes les parties en relief, revêtues ensuite de dorure, dans les mitres et les crosses des évêques, dans les chapes, dans les accessoires du fond, où éclate cette somptuosité particulière aux tableaux de l'école de Murano [5].

1. Un type parfait de cette ornementation, qui procède de la sculpture de Jacobello et Pier Paolo dalle Masegne, est l'encadrement du triptyque de Bartolomeo Vivarini, représentant S^t Marc sur un trône, assisté de quatre saints (église des Frari) ; ou encore celui du tableau d'autel, qui a pour figure principale l'*Immaculée Conception*, de Giovanni d'Alemagna et Antonio Vivarini (chapelle de San Tarasio, dans l'église San Zaccaria). Sur ces chefs-d'œuvre de l'art décoratif, on peut consulter avec profit l'étude de M. Elfried Bock, *Florentinische und Venezianische Bilderrahmen*, München, 1902. Il faut noter, en passant, que les encadrements vénitiens ne sont pas sans rappeler les décorations en bois pratiquées vers la même époque en Allemagne ou en Flandre. De bonne heure, la prospérité de Venise avait attiré, des contrées du Nord, non seulement des marchands, mais encore des ouvriers, qui travaillaient côte à côte avec ceux du pays, dans les ateliers des orfèvres et des sculpteurs sur bois — pour ne parler que des métiers confinant à l'art. Les Allemands surtout étaient en assez grand nombre pour former des confréries particulières. Cf. Henry Simonsfeld, *Der « Fondaco dei Tedeschi » in Venedig* ; Stuttgart, 1887.

2. Torino, 1887.

3. Vol. XXXIII, 2^{me} partie.

4. Ce tableau est connu aussi sous le titre de « *Il Paradiso* ».

5. Cf. *Neue archivalische Beitrage zur Geschichte der Venezianischen Malerei*, par Pietro Paoletti et Gustav Ludwig, dans le *Repertorium für Kunstwissenschaft*, vol. XXII, fasc. 6, 1899.

C'est une collaboration de même sorte qui est signifiée dans un contrat passé, le 21 mai 1472 [1], « ... inter magistrum Christophorum quondam Justi de Justinopoli marangonum agentem vice et nomine eius filij Francisci intaiatoris... » Par cet accord, le tailleur de bois Francesco, fils d'un Cristoforo di Giusto, charpentier, de Capodistria (Justinopolis), s'engage à travailler pendant deux ans, « tam de intaiatura quam de pictura », moyennant une rétribution totale de dix-huit ducats, dans l'atelier des deux frères Andrea et Hieronymo da Murano, dont le premier était peintre, et le second, sculpteur ornemaniste. En pareil cas, on voit que le nom d'*intagliator* s'applique à un ouvrier employé à la construction des meubles d'églises, stalles, lutrins, retables en bois sculpté, tels que ce *paliotto* signé : « Chatarin di Maestro Andrea Veneziano », qui était autrefois dans l'église du Corpus Domini, et qui se trouve maintenant au Musée Correr. Mais ce qui prouve qu'il n'y avait pas de démarcation établie entre ces deux artisans adonnés à des travaux similaires, le graveur et le sculpteur sur bois, c'est que, plus tard, quand le métier est définitivement organisé, le graveur, aussi bien que le sculpteur ou le ciseleur, est désigné par le même mot : « intagliatore » [2]. On sait, d'ailleurs, combien était vague et imprécise, parfois, la terminologie professionnelle, à une époque où le même homme, passé « maître » dans un art, témoignait d'une expérience poussée presque aussi loin en d'autres métiers ; où l'on peut voir un Giotto tour à tour peintre, sculpteur et architecte ; un Taddeo Gaddi également peintre et architecte, et par surcroît mosaïste ; où les plus grands constructeurs s'intitulent modestement : « carpentarius », ou « faber lignarius », ou « maestro di legname ». Sans doute appelait-on aussi « intagliator », ou « incisor lignaminum » le marqueteur, dont la technique avait tant d'affinité avec celle du graveur sur bois, et que le maniement de la gouge et du couteau, dans des ouvrages d'une extraordinaire délicatesse, rendait particulièrement apte à la pratique de la taille d'épargne.

L'*intarsiatura* [3] — qui consiste à enlever à la surface d'une planche une légère épaisseur, et suivant un dessin préalablement tracé, et à remplir les formes ainsi réalisées de plaquettes de bois de diverses teintes — est un art oriental, qui fut introduit en Italie par les Maures d'Espagne. Il y avait à Venise, pendant les premiers siècles, tout un quartier habité par des ouvriers de race mauresque, qui conservaient la spécialité des incrustations sur métal et sur bois. C'est dans les couvents que se développa ce mode de travail [4], pour lequel les Italiens étaient en avance de

1. Arch. di St., Sez. Not., Cancelleria Inferior, bª 99, nº 100.

2. De nos jours encore, ces diverses significations se sont conservées. Le *Dictionnaire italien-français* de F. Costèro et H. Lefebvre (8ª édit., Florence, 1897) dit : « *Intagliare, v. a*; graver, ciseler, sculpter. » Et le *Nuovissimo Dizionario tascabile della lingua italiana* de Vittorio Manfredi (Milano, 1900) : « *Intagliatore, s. m.*; scultore su legno, avorio, ec. ; incisore su rame, legno, ec. »

3. Dérivé probablement du latin *intersitus* (part. passé du v. *interserere*). On a proposé aussi comme étymologie le mot « *tausia* », d'origine arabe ; mais ce terme était appliqué de préférence à l'art d'incruster l'or ou l'argent dans un autre métal, tel qu'on l'exerçait à Damas, et que nous avons appelé : « damasquiner ».

4. « Ancor più finiti lavori uscivano dai conventi, ove l'intaglio e l'intarsio, detto *alla certosina*, nato in Oriente, fu coltivato e perfezionato. » Molmenti, *op. cit.*, I, p. 332.

plus d'un siècle sur les autres pays; et peu à peu, l'imagination féconde et les mains patientes des artisans cloîtrés le firent sortir des combinaisons du dessin géométrique, exclusivement usité chez les Arabes. Il en garda les noms de « lavoro alla Certosa », « tarsia alla Certosina [1] », qui lui sont donnés communément par les auteurs anciens. Suivant Jacquemart [2], c'est à Venise qu'il s'essaya d'abord; toutefois les historiens de l'art s'accordent à dire que les premiers « intarsistes » dont il soit fait mention — vers le milieu du XIII° siècle — étaient des Siennois. Nous ne nous attarderons pas à énumérer les familles d'artistes, de Sienne et de Florence principalement, dont les représentants, à partir de la fin du XIV° siècle, furent appelés dans les villes de la Toscane, de l'Ombrie, jusqu'à Naples, et même hors de l'Italie [3], pour décorer églises et palais de ces merveilleux panneaux, où la beauté du dessin et l'exquise fantaisie de l'arrangement vont de pair avec l'impeccable habileté dans l'exécution [4]. Pour nous tenir dans le domaine de l'art vénitien — et bien qu'à Venise même, suivant la remarque judicieuse de l'auteur du *Cicerone* [5], la décoration en bois ne soit pas aussi bien représentée qu'on aurait pu s'y attendre, — nous noterons que l'*intarsiatura* était l'occupation assidue des moines du couvent de Sant'Elena [6], qui avaient été initiés par un frère lai venu du monastère des Olivétains [7], de Sienne, au commencement du XV° siècle. C'est à Sant'Elena que passa une partie de sa vie Fra Sebastiano da Rovigno, surnommé le « Zoppo Schiavone », qui travailla aux stalles et aux armoires de la sacristie, dans la basilique de S^t-Marc.

1. Les techniciens font une différence entre la *tarsia* et la *certosina*. « Dans la *tarsia*, on cherche à représenter, au moyen d'une véritable mosaïque composée de plaques de bois de différentes dimensions, taillées suivant un modèle, un carton, des scènes comportant de nombreux personnages, où des perspectives très compliquées. Souvent aussi, le peintre vient aider à la fabrication de ces trompe-l'œil, par l'application de rehauts d'or ou de couleur. La *certosina*, au contraire, ne demande, pour être suffisamment bien exécutée, que beaucoup de soin et une éducation artistique rudimentaire; car il ne s'agit que de reproduire, au moyen de cubes ou de lamelles de bois, d'os, de corne, ou d'étain, des dessins géométriques. » Emile Molinier, *Venise, ses arts décoratifs, ses Musées et ses collections*; Paris, 1889; p. 223.

2. *Histoire du mobilier*; Paris, 1876, liv. I.

3. En 1408, le duc de Berry, cet amateur hors ligne, correspondait avec un artiste de Sienne, qui faisait des « ymaiges de marqueterie tant belles et bien vestues de diverses couleurs de boys, que onques homme ne feut veu mieulx ouvrant que lui de celle science. » (De Champeaux, *Gazette des Beaux-Arts*, 1888, t. II, p. 410).

4. Nous rappellerons seulement, entre autres, les Canozzi, de Lendinara (Vénétie), dont le plus fameux, Lorenzo, étudia à Padoue, sous le Squarcione, en même temps que Mantegna. Il travailla à S^t-Marc en 1450. Luca Pacioli, dans son livre: *Divina proportione*, publié en 1509 (voir notre vol. III, p. 185), vante: « le sue famose opere in tarsia nel degno coro del Sancto a Padua e sua sacrestia; e in Venetia a la Ca grande come in pictura ne li medemi luoghi et altrove assai. » Lorenzo Canozio fut aussi imprimeur, de 1472 à 1477, à Padoue, où il mourut; il fut enseveli dans le cloître de S. Antonio.

5. Burckhardt (1^{re} partie, trad. f^{se}, p. 177), dit avec raison qu'à Venise, « l'amour du luxe, d'abord, était un obstacle à la sculpture sur bois; au lieu de boiseries, ce qu'on trouve, ce sont des revêtements de marbres précieux. » Mais il n'est pas moins vrai que la sculpture sur bois y tint une large place parmi les arts industriels. Cf. Molmenti, *op. cit.*, II, chap. VI.

6. La petite île Sant'Elena est celle qu'on rencontre, en allant de Venise au Lido, après avoir passé la pointe « della Motta », où s'étendent les Jardins Publics.

7. L'ordre du Monte Oliveto, branche des Bénédictins, avait été fondé en 1319, à Chiusuri, dans les environs de Sienne. Les Olivétains s'adonnaient aux travaux d'art, et principalement à la marqueterie. Cf. Dom Grégoire M. Thomas, *L'Abbaye de Mont-Olivet-Majeur, essai historique et artistique*, 2° édition; Sienne, 1898.

Sous sa direction, dans ce même couvent, s'instruisit cet autre Olivétain, Fra Giovanni da Verona [1], qui eut lui-même pour élève le Dominicain

Portrait d'Antonio BARILI par lui-même.
Panneau de marqueterie de 1502.
(Vienne, Musée Autrichien d'Art et d'Industrie.)

Fra Damiano da Bergamo [2], l'un et l'autre classés au premier rang parmi les « intarsistes » célèbres d'Italie. Il est superflu de dire que ces maîtres

1. L'œuvre capitale de Fra Giovanni da Verona est l'ornementation du chœur de l'église S. Maria in Organo, dans sa ville natale.

2. On raconte que Charles-Quint, pendant son séjour à Bologne, où il était allé se faire couronner empereur, en décembre 1529, fit une visite au couvent de S^t-Dominique. Il admira longuement, dans l'église, les stalles du chœur, le premier ouvrage exécuté par Fra Damiano. Mais quand on lui eut expliqué que ces « intarsi » consistaient en un assemblage de morceaux de bois diversement teintés, le souverain refusa de croire qu'on pût accomplir ce travail avec une telle perfection ; et, pour vérifier ce qu'on lui disait, il tira sa dague et fit sauter un morceau d'un panneau qui, depuis, fut laissé ainsi mutilé, en souvenir de ce geste impérial.

étaient secondés, dans leurs travaux, par des aides [1] qui, à cette école, devenaient capables de former à leur tour d'autres ouvriers dans les ateliers de Venise.

Pour nous renseigner sur la technique de l'*intarsiatura*, nous avons, en outre des indications données par les auteurs compétents, un document d'autant plus intéressant, qu'il est sorti de la main d'un artiste renommé de la fin du XV⁰ siècle. C'est un panneau exécuté en 1502 par le Siennois Antonio Barili, et qui faisait partie de la décoration des stalles de la chapelle San Giovanni Battista, dans la cathédrale de Sienne [2]. Sur ce panneau, Barili s'est représenté lui-même à la besogne, terminant l'encadrement du cartouche où se lisent ces trois lignes : HOC EGO ANTONIVS BARILIS | OPVS COELO NON PENICELLO | EXCVSSI. AN. DN. MCCCCCII. Son outillage, très simple, se compose d'une gouge à manche carré, posée près de son bras droit, sur le bord de la planchette; d'un couteau fermé, qui est figuré en avant, au premier plan; d'un ciseau à lame courte et à long manche, qu'il tient de la main gauche en l'appuyant contre l'épaule, dont la poussée aide à entailler le bois régulièrement ; enfin d'une sorte de poinçon, qu'il tient de la main droite, et qui servait sans doute à faire sauter les petits copeaux (voir reprod. p. 26). N'était l'inscription du cartouche, on pourrait croire que ce personnage est un xylographe, en train de parfaire les traits qu'il a dégagés avec la gouge, et qui produiront l'image à l'impression. A le voir, on comprend que des ouvriers habitués à ce genre de travail, possédant déjà la dextérité, le tour de main nécessaire pour suivre avec l'outil un dessin tracé à la surface d'une planche, fussent en état de se mettre incontinent à la gravure sur bois, et de constituer des équipes de graveurs, à mesure que s'agrandit le commerce des estampes sur feuilles volantes [3].

1. Par exemple, les registres des procurateurs de St Marc font mention d'un moine Olivétain, Fra Vincenzo da Verona, qui, lui aussi, en 1523-1524, travailla aux « intarsi » dans le chœur de la basilique, assisté d'un jésuite, Fra Pietro da Padova, et de deux jeunes gens, comme aides.

2. Le P. Guglielmo Della Valle, dans ses *Lettere Sanesi sopra le Belle Arti* (Venise, 1782; Rome, 1785-1786), donne, d'après Landi, une description détaillée de ce magnifique ensemble (3ᵐᵉ vol., p. 324). Après de nombreuses vicissitudes, le portrait de Barili par lui-même, vendu aux enchères publiques en 1878, a été acquis par le Musée Autrichien d'Art et d'Industrie, à Vienne. Il mesure 88 1/2 cm. haut. sur 54 1/2 cm. larg.

3. Ils durent s'y empresser d'autant plus, que le métier de marqueteur était peu lucratif. Les plus habiles avaient toujours quelque autre corde à leur arc, sauf ceux qui appartenaient à des ordres religieux, et dont l'existence était ainsi assurée.

III

LES IMAGES DE PIÉTÉ

*Les plus anciennes xylographies vénitiennes. — La « Crucifixion »
de Prato. — La Collection de Ravenne.*

Les brèves notations qu'on rencontre dans les pièces d'archives, viennent à l'appui de la pétition et de l'édit de 1441 pour montrer quelle extension avait prise l'industrie des images de piété, à Venise, vers le milieu du XV^e siècle. Sur un testament du 8 février 1450 [1], on voit mentionné comme témoin un « Ser Johannes de Sanctis cartolarius ad officium carte ». Ici, le « de Sanctis » qui, avec le temps, finira par devenir un nom patronymique, est une désignation professionnelle, marquant le papetier ou libraire qui vendait ces images [2]; mais elle peut s'appliquer aussi bien à l'enlumineur qui les barbouillait, ou au praticien qui en taillait les figures pour les imprimer; car il est probable qu'au début, souvent l'ouvrier et le marchand ne faisaient qu'un. Cette dénomination, très commune, persista longtemps; nous l'avons trouvée dans de nombreux documents, jusque vers la fin du XVI^e siècle. Ainsi, en 1517 et les années suivantes, le registre de dépenses de la « Scuola di S. Orsola » contient plusieurs reçus au nom de « Mistro Michiel de Arezo de li Santi » pour des livraisons, par centaines, de « santi grandi » à deux livres le cent, et de « santi piccoli » à une livre, auxquels s'ajoutent, de temps en temps, des « santi doradi », plus chers et en moins grand nombre. Entre 1540 et 1559, les livres de comptes de la même confrérie portent des fournitures semblables au nom de « Angelo Fogiano a Sanctis » ou « dai Santi ». Dans

1. Arch. di St., Sez. Not., Testam., b^a 792, n° 488.

2. C'était une très ancienne coutume, à Venise, de distribuer aux fidèles, dans les églises et dans les « Scuole » des figures de saints, qui, avant la diffusion de la gravure, étaient peintes, plus ou moins grossièrement, sur des feuilles de parchemin, par des enlumineurs appelés « miniassanti ».

une pièce du 11 août 1494, relative à un procès [1], on voit intervenir un « Girolamo Sandelli », qui pourrait être le même que ce « Hieronymo de Sancti », le magistral graveur du Sacrobusto, *Sphæra Mundi*, et du S^t Thomas d'Aquin, *De Esse et Essentiis*, imprimés en 1488. Du moins, le diminutif « Sandelli » semble-t-il bien être tiré aussi du métier d'imagier, car un testament du 10 février 1513 [2] nomme un « Zuan *Sandeij* fo de miser Ieronimo *faʒo sancti* ». Les frères Nicolo et Domenico dal Gesu (ainsi appelés à cause de l'enseigne de leur boutique), les imprimeurs des magnifiques éditions du *Vite de SS. Padri* de 1501 et du *Legendario* de 1505 et 1518, sont à citer parmi les principaux éditeurs de « madonne » et de « santi », que demandaient par quantités les « Scuole », les couvents et les églises, sans parler de l'exportation dans les autres villes d'Italie et à l'étranger.

L'appellation se fait plus explicite avec les variantes : « intaiator sanctorum », « incisor figurarum lignaminis », « intagiador de figure de legno », et autres analogues, dont la répétition de plus en plus fréquente, dans les actes, à partir du dernier quart du XV^e siècle, atteste le progrès continu de l'art du xylographe. Malheureusement, de tant de gravures sur bois qui, dans la période des débuts, durent sortir des ateliers de Venise, il en est fort peu qui n'aient pas été détruites par l'usage, et qui soient conservées aujourd'hui dans les collections publiques. Leur rareté tient sans doute à ce que ces figures de la S^{te} Vierge et des saints, répandues à profusion, n'avaient pas, aux yeux des acheteurs, une grande valeur artistique. Fussent-elles quelquefois dessinées par un crayon habile, on n'attachait quand même que peu d'importance à ces productions d'un art relégué par l'opinion générale dans la catégorie des arts mineurs, à cause de son caractère populaire.

Dans ces bois primitifs, la représentation est réduite aux éléments essentiels ; les formes sont rendues par un simple trait, marquant les contours et les principaux détails intérieurs, tels que les plis des vêtements, sans aucune recherche de modelé. Cette sobriété d'exécution donne aux premières xylographies vénitiennes un style particulier, qui prévaudra jusqu'au commencement du XVI^e siècle. Après l'impression, l'estampe recevait un coloriage en teintes plates, appliquées le plus souvent au patron, c'est-à-dire au moyen d'un carton découpé à jours, où l'on passait un pinceau, et dont les parties pleines masquaient les portions de la gravure qui ne devaient pas être teintées [3]. Par ce procédé, il arrive presque toujours que la couleur, au lieu de coïncider avec le bord de la surface qu'elle doit couvrir, ou bien dépasse le contour imprimé, ou bien reste en-deçà en laissant un mince liseré blanc, parce que les découpures du patron ne s'adaptent pas précisément à l'image. Mais comme, au verso de la feuille, on ne discerne aucune trace de foulage

1. Arch. di St., Giudici del Procurator, Sentenze a Legge, reg. 13, c° 49.
2. Ibid., Sez. Not., Testam., b^a 202, n° 217.
3. Le coloriage, auquel se joignait la dorure dans les images de luxe, était une imitation de la miniature.

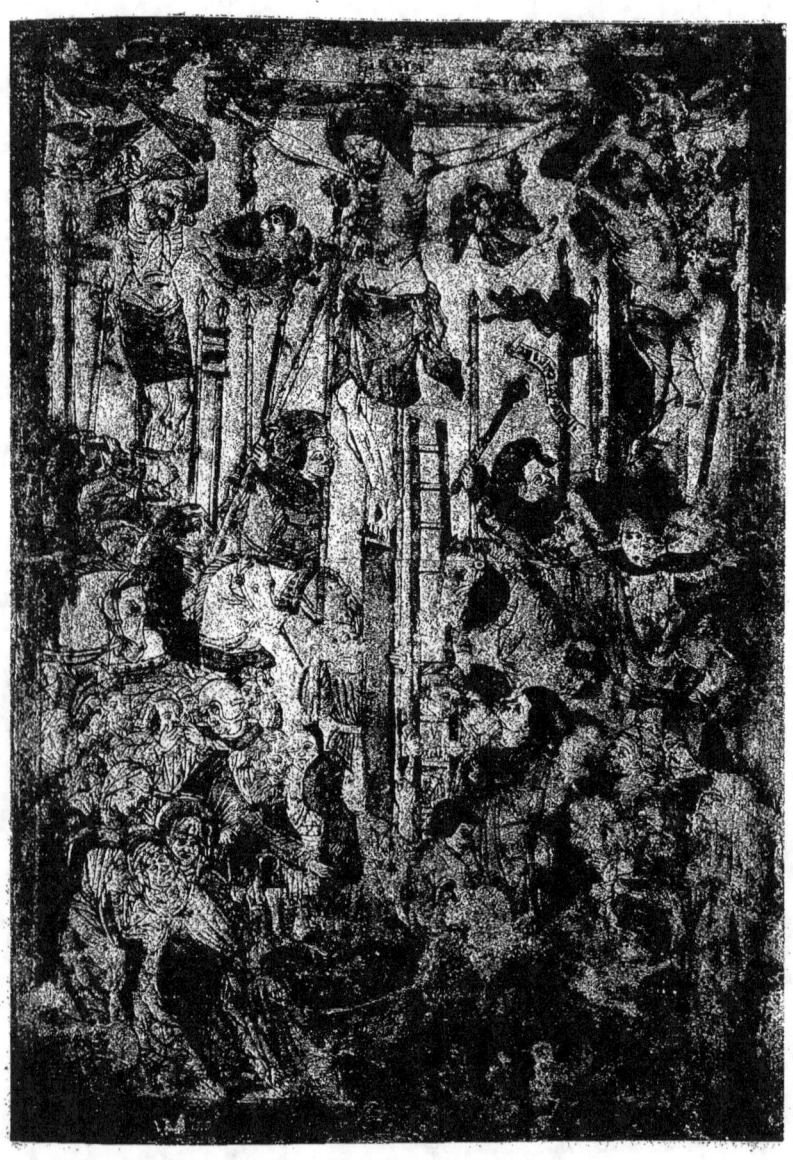

Crucifixion.
(Musée Municipal de Prato.)

sur la limite de l'espace colorié, on est assuré qu'on n'a pas sous les yeux une impression en couleurs, obtenue par l'application successive sur l'estampe d'autant de planches qu'on voulait y mettre de teintes différentes [1]. On ne peut croire davantage à un travail fait par un enlumineur, car son pinceau aurait suivi exactement les contours; et par là nous voyons, ce que d'autres preuves contribuent à mettre en évidence, que l'art de la gravure sur bois, à Venise, a été dès l'origine entièrement indépendante de la technique de la miniature.

Une des plus anciennes gravures de ce style, et la plus importante qui soit connue, est une *Crucifixion*, découverte en 1896 dans une niche, murée depuis longtemps, du Palais Municipal de Prato, et qu'on conserve au Musée de cette ville [2] (voir reprod. p. 31). A juger d'après les dimensions de cette feuille (565×405 m/m), elle avait dû être employée comme tableau d'autel ; imprimée avec une encre très fluide, d'un brun pâle — indice significatif de l'ancienneté de l'impression — elle avait été coloriée de rouge, de vert, et de brun, qu'on distingue encore en plusieurs endroits. La composition, qui se ressent de la manière des « Trecentistes », est un peu confuse, à cause du grand nombre des personnages; mais l'artiste a su disposer assez heureusement les groupes ; et dans les expressions variées qu'il a données aux visages, il se révèle observateur pénétrant non moins que dessinateur habile. Quant au travail de la gravure, il accuse une dextérité qu'on ne s'attendrait guère à trouver dans une œuvre de caractère archaïque, si l'on ne tenait compte des aptitudes de ces praticiens du bois, dont nous avons parlé plus haut. Les traits sont nets, égaux, un peu anguleux par places, mais généralement dégagés avec une grande sûreté de main ; de sorte que le graveur, s'il n'est pas le même que le dessinateur, n'a pas altéré l'œuvre de ce dernier, comme il arrive assez fréquemment à l'époque où la division du travail est définitivement effectuée.

Ce qui ajoute à la valeur de cette estampe, c'est qu'elle se relie, par le style et par la technique, à d'autres bois vénitiens, en tête desquels il faut placer la remarquable série des scènes de la *Passion*, décrites au commencement de notre présent ouvrage. Il est probable que ces représentations avaient été préparées pour faire un Chemin de croix dans quelque chapelle; et c'est peut-être après leur avoir donné cette première destination, qu'on s'avisa d'en tirer des épreuves au recto et au verso de feuilles dont la réunion forme un livre, le premier livre xylographique italien qu'on connaisse. On voit, en rapprochant de ces planches la *Crucifixion* de Prato, que tout y est identique, les costumes, les armes, les coif-

1. C'est à partir de 1485 qu'on commence à voir, dans les livres vénitiens, notamment dans certains traités d'astronomie, des figures imprimées en couleurs, au moyen de blocs où des portions de surface étaient réservées en relief, et déposaient sur les parties correspondantes de l'estampe leurs couleurs respectives. L'irrégularité que nous venons d'indiquer se produit aussi quelquefois en pareil cas, par défaut de repérage des différentes planches ; mais alors, le foulage apparaît au verso de la feuille.

2. Cf. Paul Kristeller, *Silografia trovata nel Palazzo Municipale di Prato* (extrait de *Le Gallerie Nazionali Italiane*, 1896).

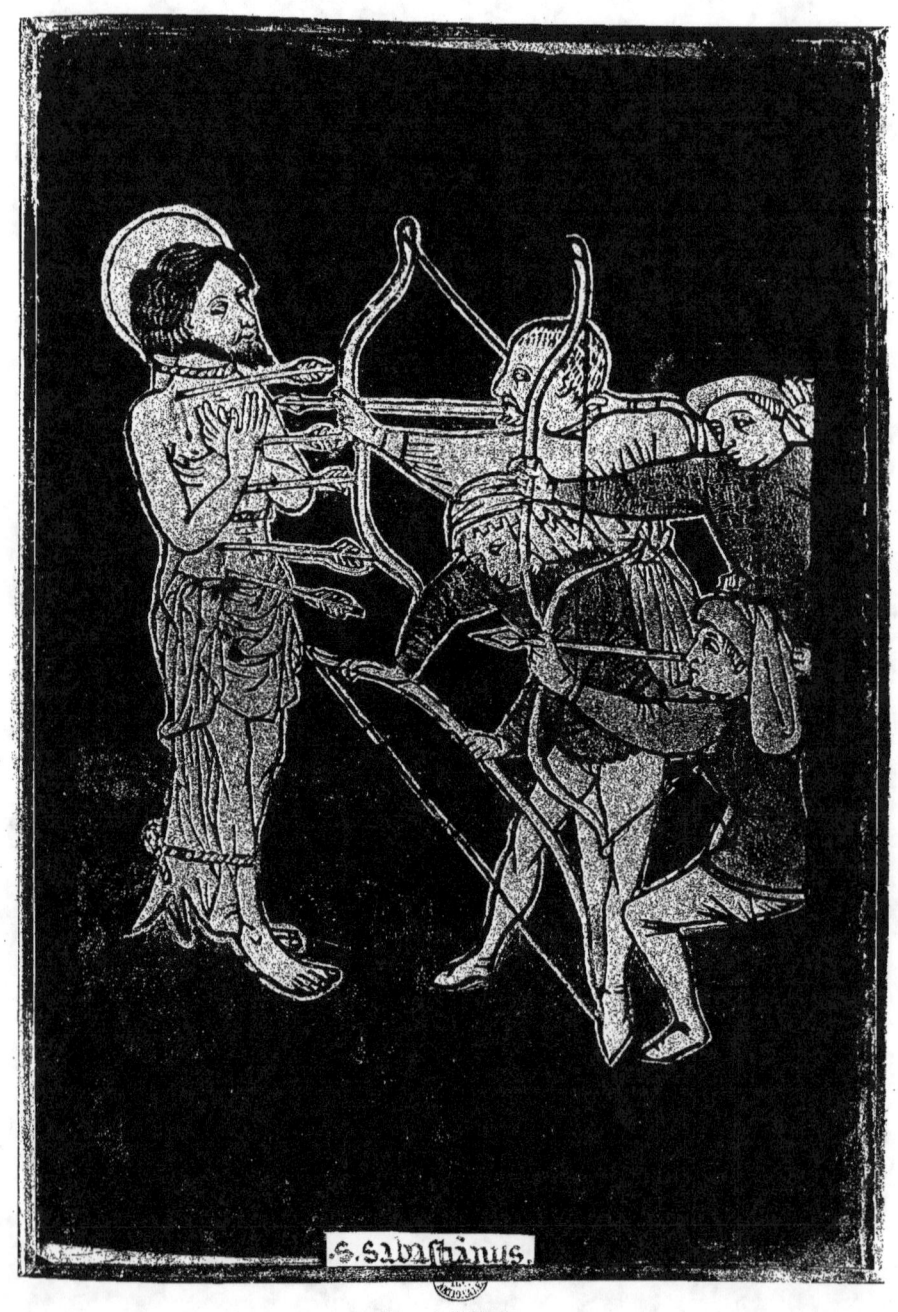

Martyre de St Sébastien.
(Ravenne, Bibl. Classense.)

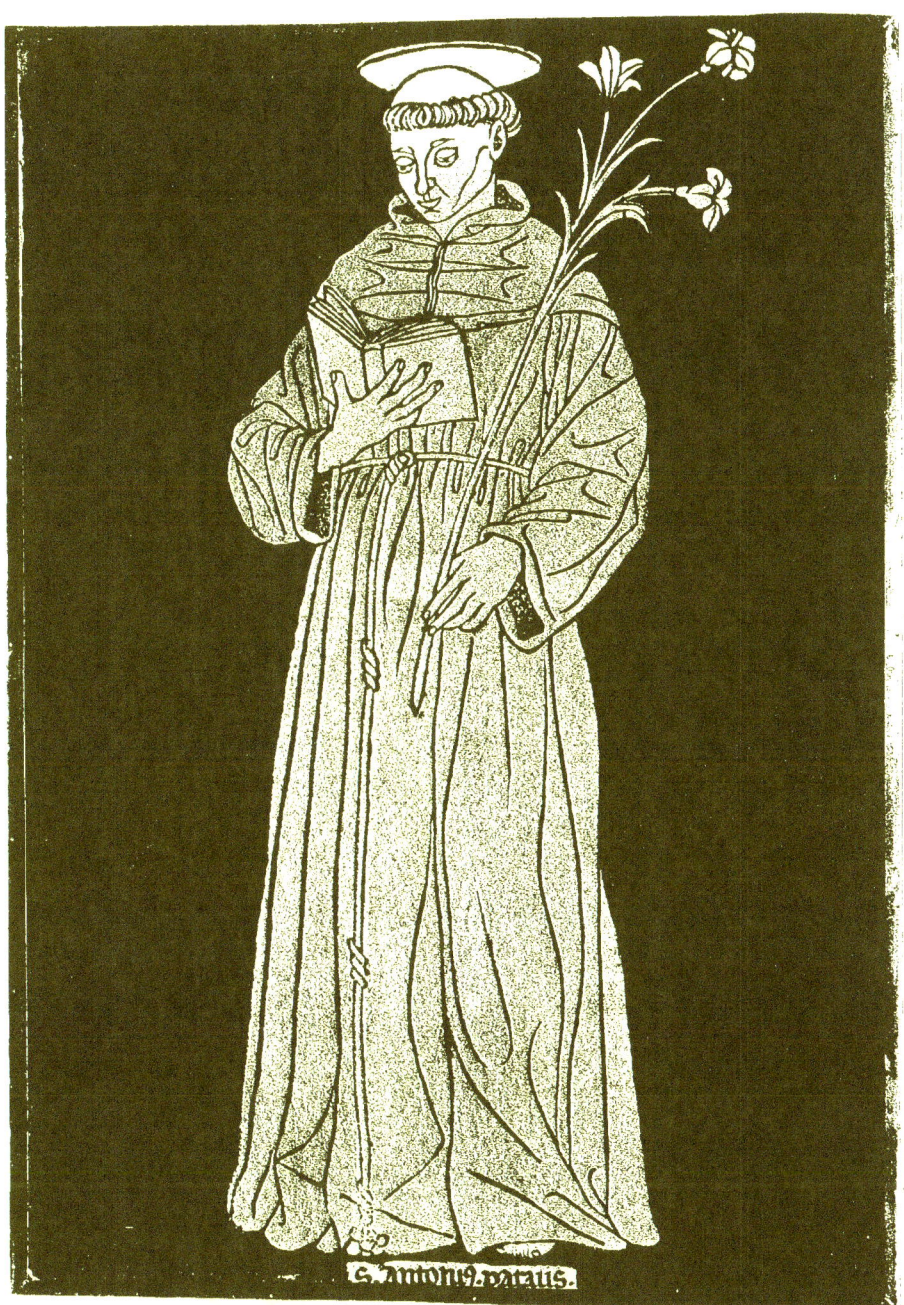

St Antoine de Padoue.
(Ravenne, Bibl. Classense).

St Antoine de Padoue.
(Epreuve obtenue par transparence).

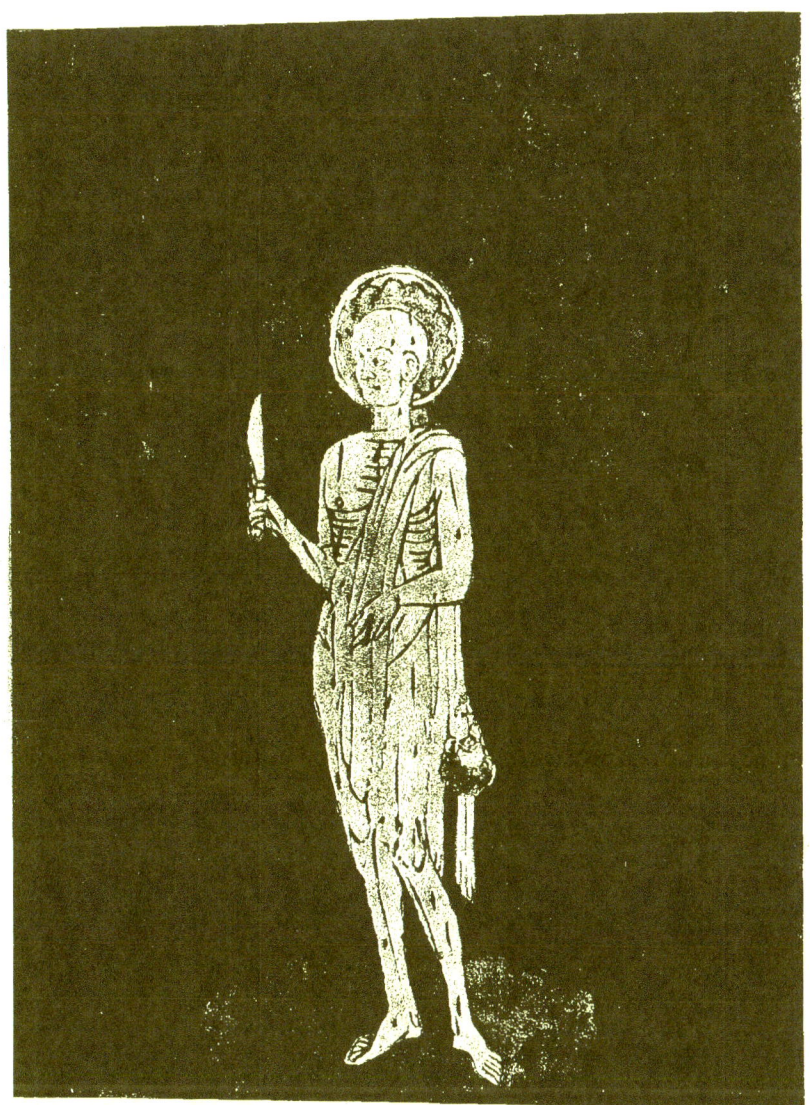

St Barthélemi.
(Ravenne, Bibl. Classense.)

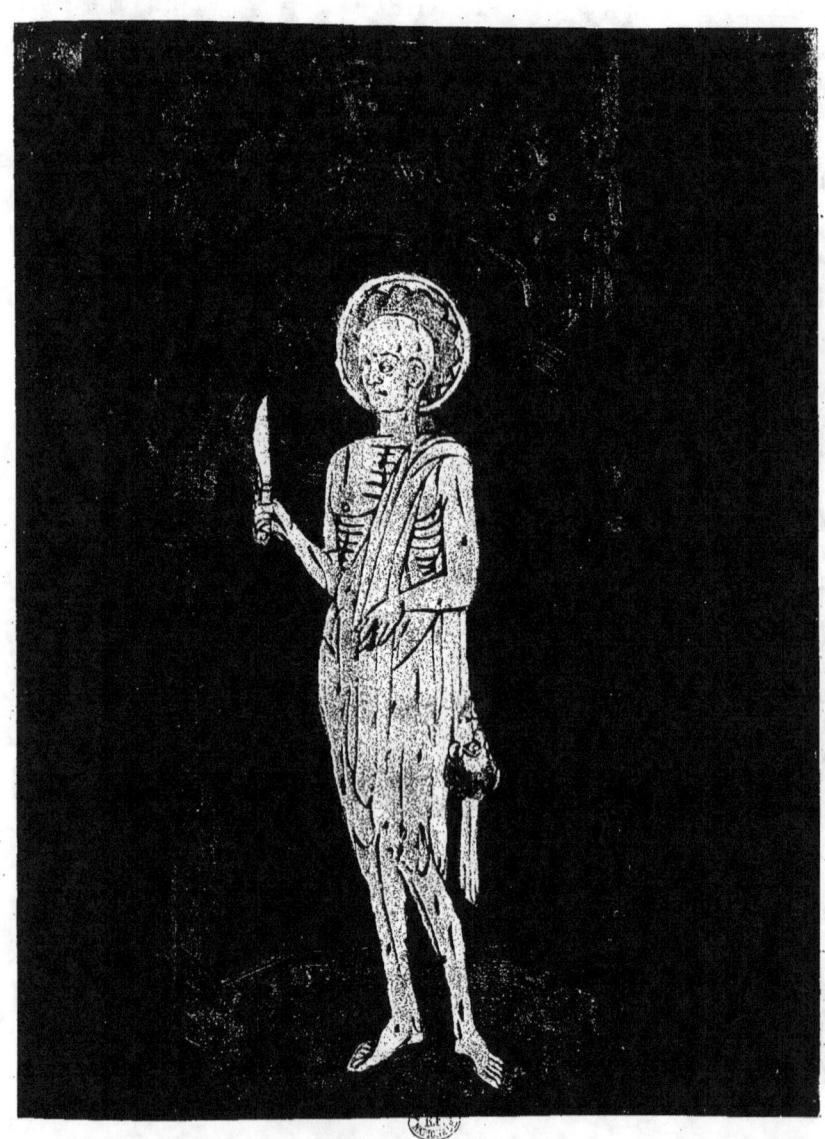

St Barthélemi.
(Epreuve obtenue par transparence.)

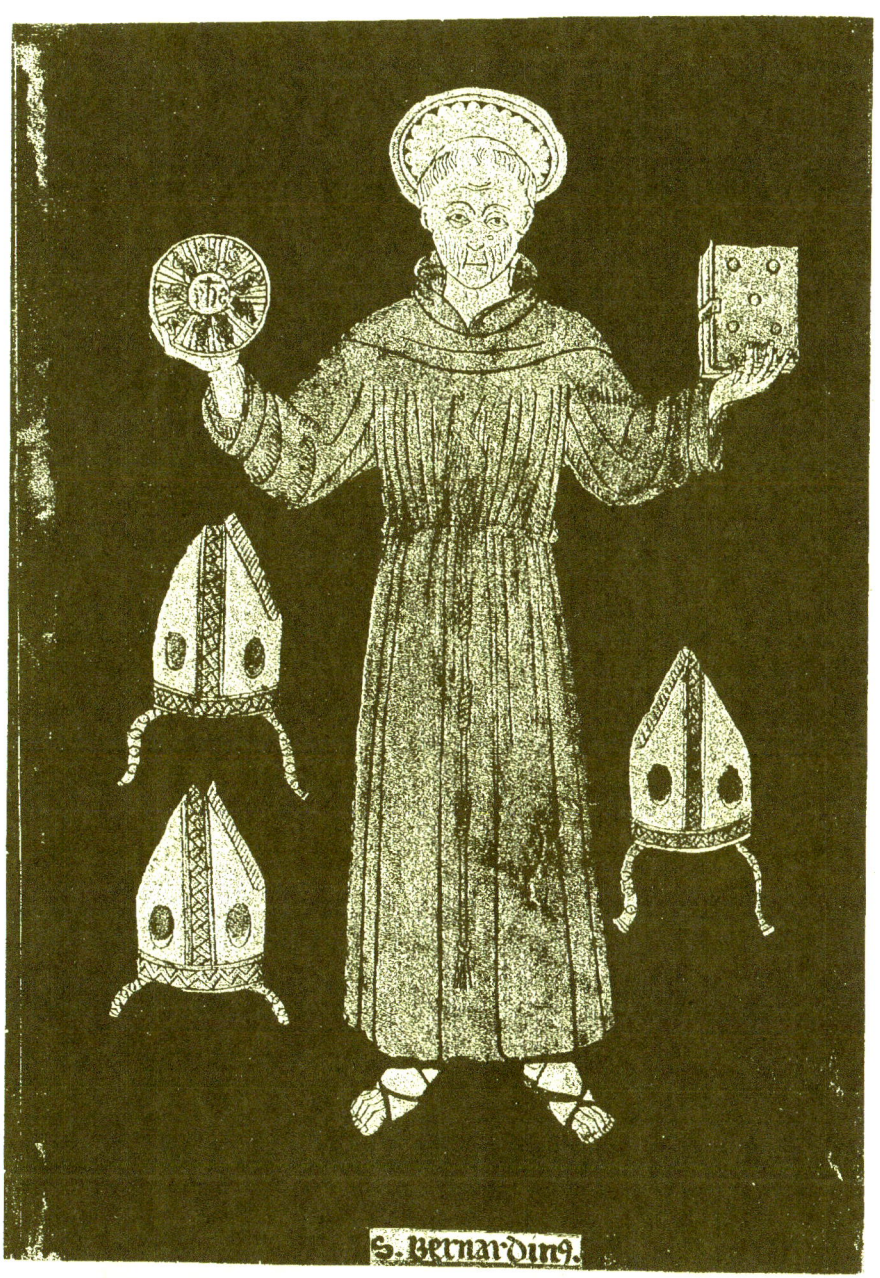

St Bernardin de Sienne.
(Ravenne, Bibl. Classense.)

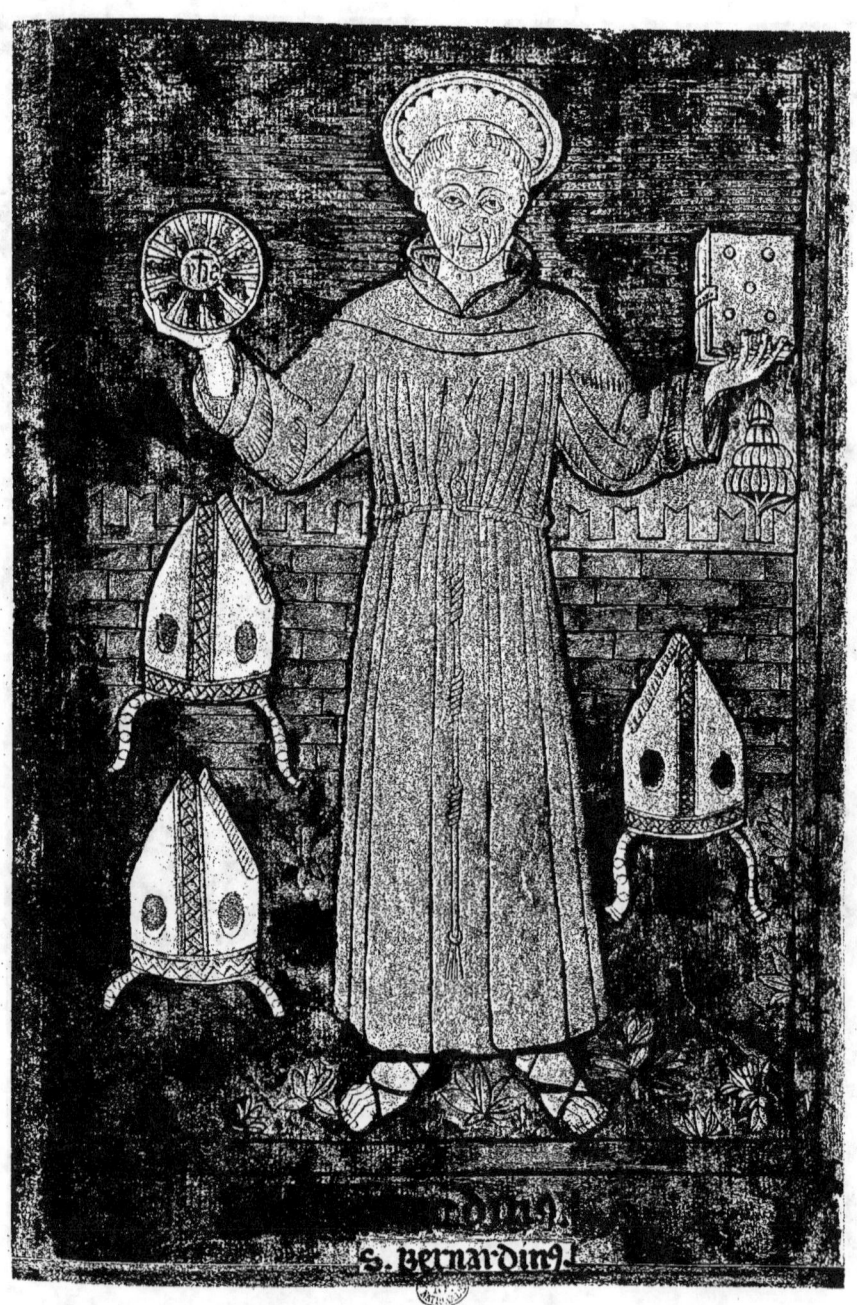

St Bernardin de Sienne.
(Epreuve obtenue par transparence.)

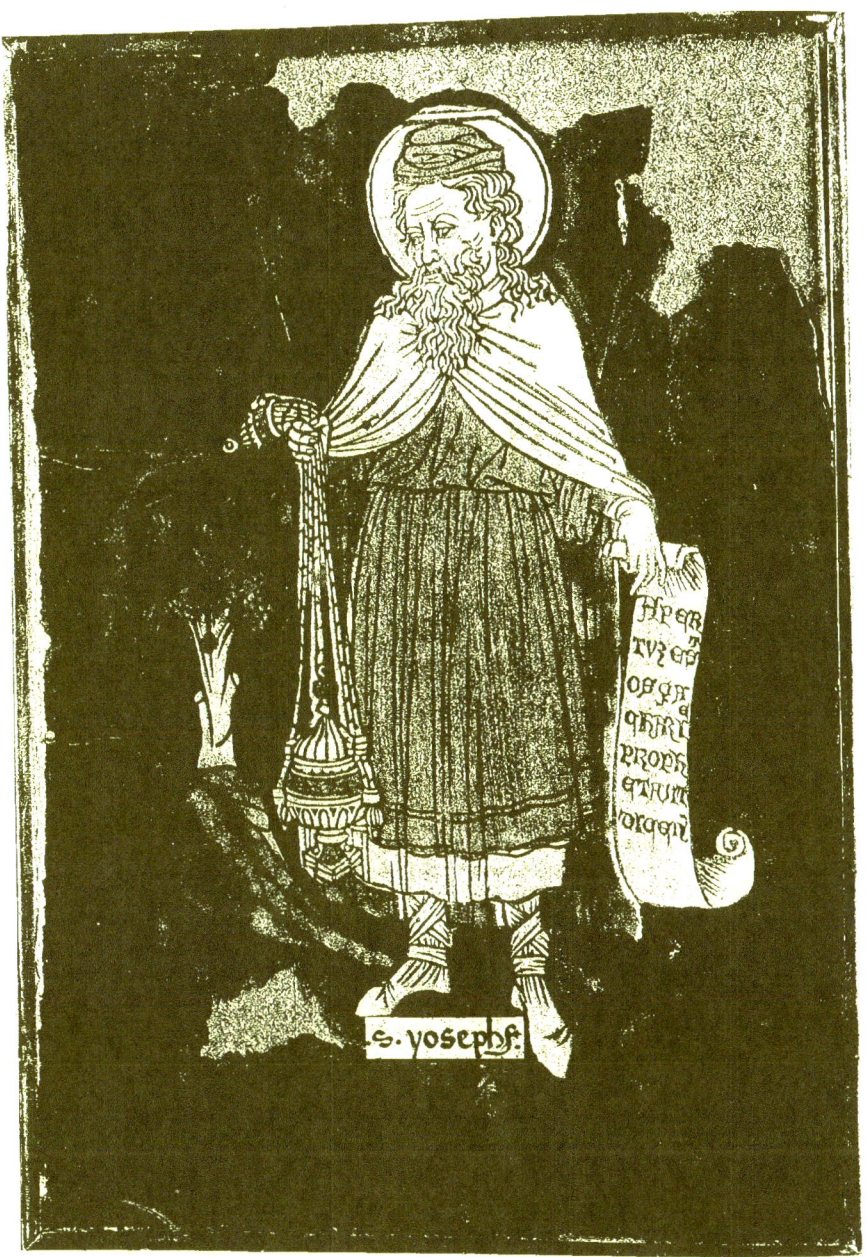

St Zacharie.
(Ravenne, Bibl. Classense.)

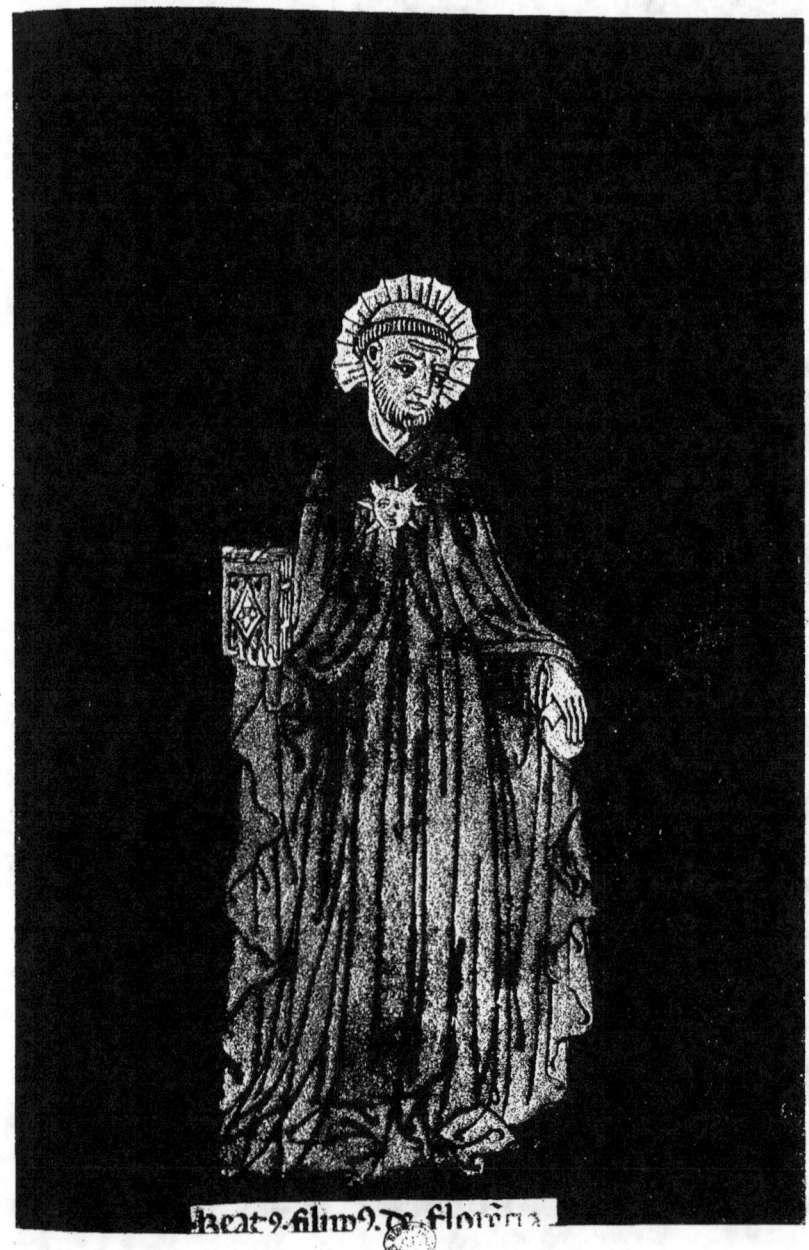

St Philippe de Florence.
(Ravenne, Bibl. Classense.)

fures, les physionomies, les mouvements et les attitudes, comme aussi la taille du bois, la façon de traiter la barbe et les cheveux, les plis des vêtements ; tellement, qu'il est impossible de ne pas reconnaître de part et d'autre le faire du même artiste. On a cru trouver dans la *Crucifixion* une analogie marquée avec les peintures de Fra Filippo Lippi, qui, en 1456 et pendant une dizaine d'années à la suite, peignit les fresques de la cathédrale de Prato. Cette observation paraîtrait tout d'abord d'autant mieux fondée, que ce maître florentin était à Padoue en 1434, et qu'à côté d'autres peintres tels que Gentile da Fabriano et Paolo Uccello, à côté du grand Donatello et de ses élèves, il eut sa part dans la puissante influence qu'exerça l'art toscan sur celui de la Haute-Italie, vers le milieu du XV^e siècle. Mais si des éléments florentins se discernent aisément dans certaines particularités de la composition de l'estampe vénitienne, comme dans maint détail des planches de la *Passion* — expression dramatique des figures, énergie véhémente des mouvements, types de femmes d'une grâce mélancolique, forme carrée des têtes d'hommes au nez proéminent et aux forts maxillaires, — ce sont là, bien plutôt, des réminiscences des œuvres des sculpteurs toscans, à qui la plastique vénitienne de la fin du XIV^e siècle est redevable en grande partie de son éducation technique [1]. C'est le style de cette première école de statuaire, inspiré principalement de la sculpture expressive de Giovanni Pisano, qui se manifeste dans la facture des bois de notre xylographe, avec les modifications nécessaires dues au tempérament vénitien et à la différence des époques.

On peut assigner aussi l'origine vénitienne à un bon nombre des gravures incunables qui furent découvertes, il y a quelques années, dans un traité de jurisprudence manuscrit de la Bibliothèque Classense, à Ravenne, et qui sont exposées maintenant dans une des salles de cette bibliothèque. Elles ont été signalées dans plusieurs publications [2], dont les auteurs ont fait ressortir le grand intérêt qui s'attache à une pareille réunion d'estampes primitives, la plupart italiennes. Il est à déplorer qu'un des anciens possesseurs de cette collection ait imaginé, tantôt de noircir entièrement les fonds, tantôt de découper les personnages en suivant les contours, pour les coller sur du papier préalablement passé au noir. Cet enduit était peut-être une préparation pour une dorure projetée, et qui n'a pas été appliquée ; mais peut-être aussi ne faut-il voir là qu'un acte de vandalisme, sans plus. Toujours est-il que le malencontreux barbouillage a fait disparaître certains accessoires, certains détails

1. C'est aux Toscans que doivent leurs qualités maîtresses deux des plus grands sculpteurs vénitiens du moyen-âge, les frères Jacobello et Pier Paolo dalle Masegne, ainsi nommés d'après leur métier *(masegne,* forme dialectale, pour *macigni,* pierres), et qui s'intitulaient naïvement : *taiapiera.* Au commencement du XV^e siècle, avant que Donatello vînt à Padoue, de nombreux sculpteurs toscans travaillaient à Venise (Cf. Pietro Paoletti, *L'Architettura e la Scultura del Rinascimento in Venezia* ; Venezia, 1893 ; t. I).

2. Max Lehrs, *Una nuova incisione in rame del Maestro « dalle Banderuole »* in *Ravenna* (dans l'*Archivio Storico dell'Arte,* 1888, p. 444). — G. Hirth et Richard Muther, *Meisterholzschnitte aus vier Jahrhunderten* ; Munich, 1889-1891. — Paul Kristeller, article dans *Le Gallerie Nazionali Italiane,* 1896, déjà cité. — Id., *Ein Venezianisches Blockbuch im Kgl. Kupferstichkabinet zu Berlin* (Extrait du *Jahrbuch der Kgl. Preussischen Kunstsammlungen,* 1901, fasc. III). — Schreiber, *op. cit.*

de paysage ou d'architecture d'arrière-plan, qui, en complétant les représentations suivant la conception de l'artiste, pouvaient aussi — nous allons en donner des exemples — fournir quelque indication utile quant à la provenance. Malgré cette défectuosité, on n'a aucune peine à reconnaître dans les bois suivants le style que nous venons de définir tout à l'heure : *S^t Jérôme* (n° 7 ; Schreiber, 1542) ; *S^t Dominique et S^t François d'Assise* (n° 8 ; Schreiber, 1391) ; *S^t Victor* (n^{os} 9 et 10 ; Schreiber, 1703) ; *S^{te} Claire* (n° 17 ; Schreiber, 1380) ; *S^t Etienne* (n^{os} 20 et 21 ; Schreiber, 1414) ; *S^{te} Barbara* (n° 29 ; Schreiber, 1248) ; *S^t Josaphat* (n° 30 ; Schreiber, 1575) ; *S^{te} Catherine d'Alexandrie et S^t Ansanus* (n° 32 ; Schreiber 1344) ; *S^t Juste* (n° 34 ; Schreiber, 1579) ; *S^t Georges* (n° 38 ; Schreiber, 1442).

Plusieurs autres de ces gravures ont une affinité si évidente avec la *Crucifixion* de Prato et les scènes de la *Passion*, qu'on ne peut hésiter à les porter à l'actif du même maître (voir reprod. pp. 33-41). La plus belle, sans contredit, est la figure de *S^t Antoine de Padoue* (n° 13 ; Schreiber, 1233), où l'artiste s'est surpassé par la sûreté du dessin et le fini de l'exécution. En examinant cette pièce de près, on entrevoit de place en place sous la couche de noir du fond, quelques lignes qui laissent deviner une perspective architecturale ; nous avons eu l'idée d'en faire prendre une photographie par transparence, et cette opération a mis à découvert, en arrière du personnage, une partie du *Santo*, l'imposante basilique consacrée à S^t Antoine, et dont les coupoles étaient peut-être encore en construction au moment où le graveur en taillait l'image. La double reproduction que nous donnons ici permet de se rendre compte de ce qu'était cette superbe estampe dans son intégrité.

Le *Martyre de S^t Sébastien* (n° 25 ; Schreiber, 1676) est la composition qui se rapproche le plus des planches de la *Passion*. Si l'on se reporte à la première gravure du *Devote Meditationi* de 1487 (I, p. 359) — qui faisait partie, originairement, de cette série, — on voit que le Lazare sortant du tombeau présente le même type et le même mouvement que le S^t Sébastien ; de plus, les costumes et les coiffures des archers sont identiques à ceux que nous avons étudiés en détail dans notre travail sur le livre xylographique. La même remarque est à faire pour le bonnet dont est coiffé le *S^t Zacharie* (n° 33 ; Schreiber, 1750)[1]. Une des plus curieuses figures est celle du *S^t Barthélemi*, écorché, portant sa peau sur son épaule, (n° 3 ; Schreiber, 1267) ; l'artiste l'a placé dans une niche de style ogival, que la photographie par transparence a restituée en partie, et où l'on reconnaît, malgré la simplification du travail du graveur, ces courbes élégantes, ces dentelures délicatement contournées, ces colonnettes torses, ces sveltes

[1]. M. Schreiber remarque avec raison, à propos de cette figure : « Jusqu'à présent, on a pris la représentation pour celle de S^t Joseph ; mais l'encensoir est l'attribut de S^t Zacharie, père de S^t Jean Baptiste, qui fut invoqué comme patron à Venise. » La légende en onciales : APER | TVM ES^T | OS ZA | CHARI^E | PROPH | ETAVIT | DICEN' (dont M. Schreiber donne une leçon incompréhensible), est tirée d'un passage de S^t Luc : « Apertum est autem illico os ejus, et lingua ejus, et loquebatur benedicens Deum... et prophetavit dicens... » (I, 67-78). — « Le corps de S^t Zacharie, transporté à Venise vers le IX^e siècle, y fit honorer ce saint d'un culte tout particulier. » (P. Ch. Cahier, *Caractéristiques des Saints dans l'art populaire* ; Paris, 1867 ; I, p. 346.)

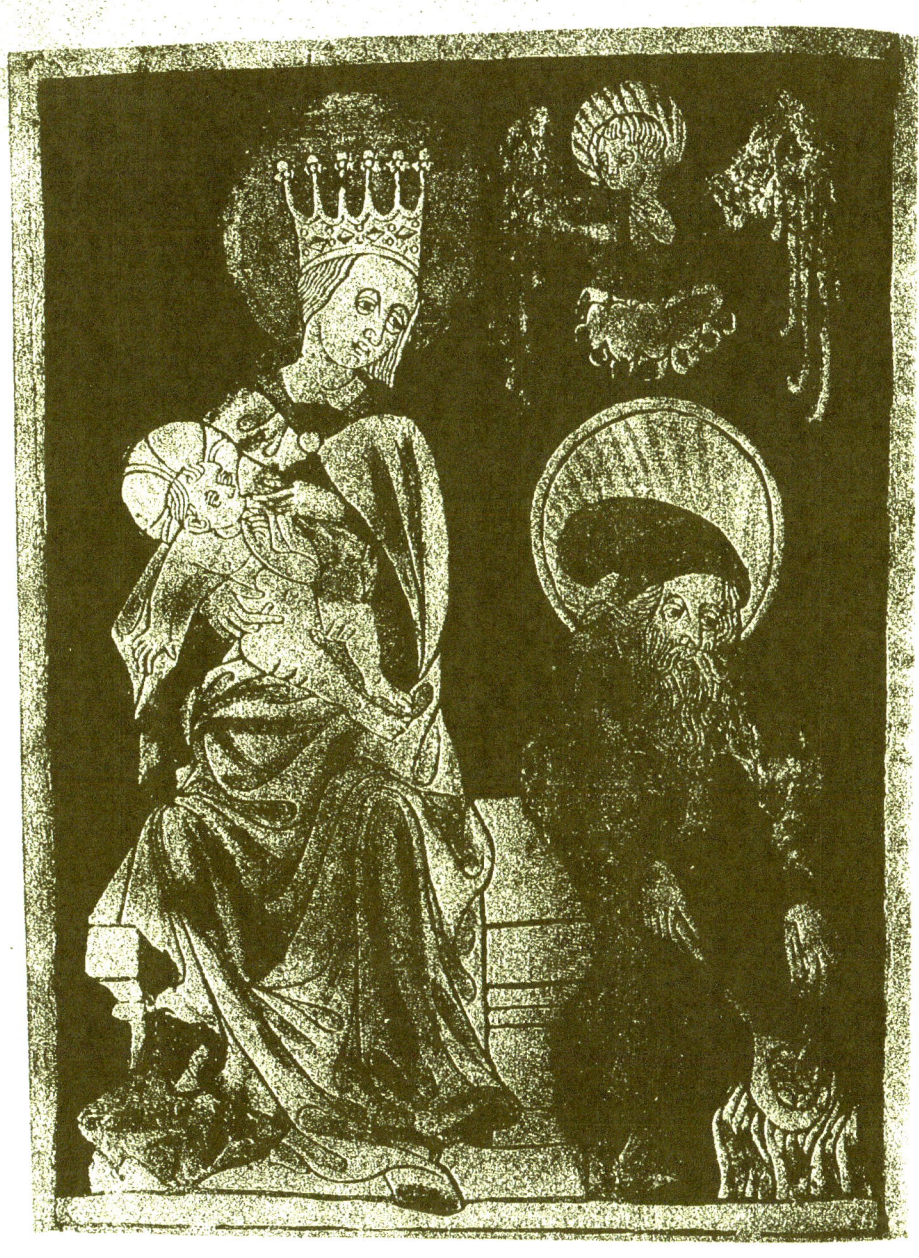

La Sainte Famille.
(Vienne, Bibliothèque de la Cour.)

pinacles, par quoi se distingue l'architecture vénitienne du XIV° siècle [1]. L'image de S' *Bernardin de Sienne* (n° 14; Schreiber, 1279) nous montre un autre élément architectural non moins probant que le précédent : nous voulons dire les créneaux à merlons « en queue d'aronde » qui surmontent le mur placé à l'arrière-plan, et qui se voient également sur plusieurs planches de la *Passion*. Peut-être cette dernière estampe n'est-elle pas de la main du même graveur; mais il y a lieu de lui en attribuer encore trois autres : *un évêque* (n° 6; Schreiber, 1633); *S^{te} Martine* (n° 11; Schreiber, 1621); *S^t Philippe de Florence* (n° 28; Schreiber, 1651). Le reste de la collection est étranger à l'art de Venise; plusieurs estampes même ne sont pas de provenance italienne [2].

A ces productions des plus anciens xylographes de Venise, on pourrait joindre une *S^{te} Famille*, que possède la Bibliothèque de la Cour, à Vienne (voir reprod. p. 44). M. Schreiber, qui considère cette estampe comme « la plus belle de toutes les anciennes gravures sur bois » (*op. cit.*, n° 637), lui assigne comme date le début du XV° siècle, ou même la fin du XIV°, et pense qu'elle a été exécutée dans quelque couvent alpin. C'est la même composition que cite M. Bouchot sous le titre : *La Fuite en Égypte* [3]; mais, d'après lui, l'art flamand seul en aurait fourni le thème, et le graveur serait un moine de Cluny ou de S^t-Bénigne de Dijon. Entre autres détails qui lui semblent significatifs, M. Bouchot signale le bonnet dont est coiffé S^t Joseph, « bonnet très spécial de forme et de disposition », que les miniaturistes attitrés du duc de Berry ont représenté dans tous les manuscrits ayant appartenu à ce prince, et qui était porté par le duc lui-même. Sans reprendre un à un tous les exemples que, de notre côté, nous avons donnés dans notre étude sur *Le premier livre xylographique italien*, nous ferons seulement remarquer que ce bonnet est une coiffure commune, simple modification de l'antique bonnet phrygien apporté d'Asie-Mineure en Italie par les colonies helléniques, et qui s'est conservée jusqu'à nos jours, principalement dans les ports de la Péninsule et en Sardaigne, parmi des populations où elle est de tradition immémoriale. C'est le bonnet-sac qu'on voit à Pilate et à plusieurs autres personnages des planches de la *Passion*, de même qu'à S^t Zacharie et à l'un des archers du *Martyre de S^t Sébastien*, dans la collection de Ravenne; c'est la coiffure habituelle des prophètes, et aussi de Pilate, dans la *Bible* de 1490; de

1. On peut comparer, par exemple, un bas-relief, de Bartolomeo Buono, qui surmonte la porte de l'ancienne « Scuola della Misericordia »; et encore — *si parva licet...* — la fameuse « Porta della Carta », au Palais Ducal (voir reprod. p. 46).

2. Henri Bouchot (*Orig. de la gr. s. b.*, p. 162) mentionne très brièvement, d'après M. Schreiber, la collection de Ravenne; il en cite quelques estampes qui, dit-il, ne sont pas sans rapport avec des pièces précédemment étudiées dans son recueil : parmi celles-là, le S^t *Antoine de Padoue*, le S^t *Bernardin de Sienne*, et le S^t *Philippe de Florence*. Il les croirait volontiers d'origine avignonnaise, et antérieures à la date moyenne de 1470, adoptée par M. Schreiber. Dans la même page, il fait allusion à un autre lot de 25 gravures, la plupart d'origine italienne, découvertes par le D^r Max Lehrs, et dont une étude a été publiée dans l'*Archivio Storico dell' Arte*, 1888. Écrivant sans doute d'après une note prise à la hâte, M. Bouchot ne s'est pas aperçu que les gravures en question font partie précisément de la collection de Ravenne, sur laquelle le D^r Lehrs a, le premier, appelé l'attention des spécialistes.

3. *Orig. de la grav. s. b.*, p. 136.

Dante dans les deux éditions de 1491, comme dans l'édition de Brescia de 1487; on la rencontre dans plusieurs petits bois du Boccace de 1492, et dans nombre de vignettes du Tite-Live de 1493. Nous ne prétendons pas faire de cet accessoire un attribut exclusif et qui suffise pour garantir la provenance vénitienne; mais nous croyons, tout au moins, qu'il

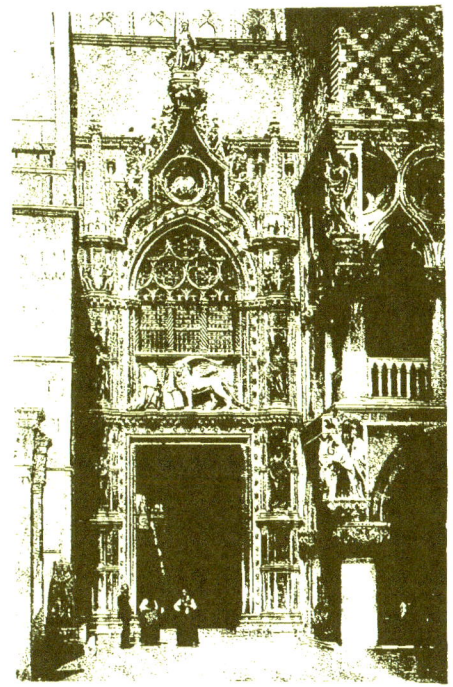

« Porta della Carta »
au Palais Ducal de Venise.

marque davantage le caractère italien de l'estampe de Vienne; et nous ne serions pas surpris que le couvent alpin proposé par M. Schreiber comme lieu d'origine, fût situé dans la région où Venise, alors au faîte de sa puissance, étendait son influence et sa domination.

Il est possible qu'il existe encore une relation entre les bois dont

nous venons de parler, et une estampe, représentant *S^{te} Anne et la S^{te} Vierge enfant*, qui fait partie de la collection Forrer, au Musée Germanique de Nuremberg. Elle est donnée comme une œuvre de l'école de Cologne; mais à cause de certaines particularités du dessin et de la taille, qui rappellent les scènes de la *Passion*, le D^r Kristeller estime que c'est à Venise qu'il faudrait plutôt l'attribuer. Ajoutons enfin, comme document de beaucoup antérieur, quelques débris de cartes à jouer qui ont été trouvés dans la couverture d'un registre des Marches, de 1465, à l'*Archivio di Stato* de Rome. On y peut déchiffrer des inscriptions en mauvais allemand, et gravées à rebours, qui semblent dénoncer des copies de ces cartes allemandes dont l'importation était visée par l'édit de 1441. Ces fragments peuvent nous donner une idée de la technique primitive, à laquelle se rattachent les bois de la *Passion*; toutefois, il serait difficile de faire ressortir, entre les uns et les autres, une analogie décisive.

On voit maintenant quelles conclusions se dégagent des faits et des considérations que nous venons d'exposer. C'est, d'abord, que l'Italie, non seulement n'a pas été initiée à l'art de la gravure sur bois par des modèles et des artisans venus de l'étranger, mais encore, selon toute probabilité, n'a été devancée par aucun pays d'Europe dans la connaissance et la pratique de cet art. Assurément, l'influence allemande n'a pas été sans favoriser le développement de la culture artistique dans la Lombardie et la Vénétie; et nous avons noté qu'à Venise même, au XV^e siècle, les ouvriers allemands affluaient dans tous les ateliers où l'industrie se faisait l'active auxiliaire de l'art décoratif. Il est donc à présumer qu'au moment où l'imprimerie commença à se propager dans l'Italie du Nord, et où, presque aussitôt, l'on tenta les premiers essais d'ornementation des livres par la gravure sur bois, des xylographes vinrent d'Allemagne grossir le contingent que formaient déjà les praticiens exercés à travailler le bois sur les établis des sculpteurs et des « intarsistes » de Venise. Mais ces tailleurs de bois allemands, bien loin d'imposer les traditions et les procédés qu'ils apportaient de chez eux, durent se plier à la mode du pays où ils venaient s'installer, tant les Vénitiens avaient su dès le début marquer leurs œuvres d'un style distinctement national. C'est qu'en Allemagne et dans les Pays-Bas, les premiers graveurs sur bois n'étaient guère que des manœuvres, tandis qu'en Italie, à l'époque de la Renaissance, les ouvriers des divers métiers touchant à l'art étaient d'une étonnante habileté, affinée encore par l'intervention constante des grands artistes dans les travaux les plus modestes. « Les maîtres de génie, qui avaient embelli la cité de monuments, de statues, de peintures, offraient spontanément leur aide pour que tous les métiers qui pouvaient rehausser d'une note d'élégance les objets affectés aux besoins de la vie courante, s'unissent dans un accord de force et de jeunesse, et formassent un noble et harmonieux ensemble. Ils entraient dans les humbles ateliers du sculpteur, du forgeron, du ciseleur, du menuisier, de l'orfèvre, guidant et soutenant généreusement de leur avis, de leur conseil, de leur exemple, le senti-

ment et le goût de l'ouvrier qui, bien souvent, par les étroits sentiers de l'industrie, s'élevait jusqu'aux sommets de l'art [1]. »

Ce qui nous semble démontré aussi avec une évidence non moins frappante, c'est que la gravure sur bois, à Venise, n'a pas été, comme en Allemagne, une transformation progressive de l'enluminure, mais qu'elle a pris naissance et s'est développée aux mains d'artisans exercés à des métiers similaires, et qui, tout d'abord, ne firent qu'adjoindre la taille d'épargne à leurs travaux habituels, jusqu'à ce que l'art nouveau se spécialisât, pour répondre aux demandes d'une clientèle qui allait croissant tous les jours. Que, peu à peu, un rapprochement se soit opéré entre les enlumineurs de profession et les tailleurs de bois, qui devaient les supplanter, cela n'est pas douteux; et il est probable, en effet, que de nombreux miniaturistes, voyant leur métier décliner à mesure que l'imprimerie prenait plus d'importance, cherchèrent à employer leur talent en dessinant des bois pour les graveurs. Mais ce qui est à retenir, c'est que la facture des estampes produites par les premiers xylographes de Venise, n'a rien de commun avec la technique picturale; et que leur style, très caractéristique, et qui se conserva dans des bois d'illustration de livres imprimés à la fin du XVe siècle, est dérivé, non des œuvres de peinture, mais de la plastique primitive vénitienne. [2]

[1]. Molmenti, *op. cit.*, II, p. 145.

[2]. Cf. notre étude sur *Le premier livre xylographique italien*, et, dans le présent ouvrage, t. I, pp. 22-26.

IV

LES PREMIERS ORNEMENTS GRAVÉS
DANS LES LIVRES VÉNITIENS

*La xylographie associée à l'enluminure dans des exemplaires de luxe. —
Les livres imprimés par Erhard Ratdolt et ses associés.*

Nous arrivons à l'année 1469, où Jean de Spire introduisit l'art typographique à Venise [1]. La Seigneurie avait accordé un privilège de cinq ans à l'industrieux Allemand par qui, disait l'acte, « inducta est in nostram inclytam civitatem ars imprimendi libros », et qui « cæteris aliis urbibus hanc nostram prælegit, ubi cum coniuge, liberis et familia tota sua inhabitaret, exerceretque dictam artem librorum imprimendi. » Mais à la suite du texte du privilège, se lit cette annotation : « Nullius est vigoris quia obiit magister et auctor. » Jean mourait, en effet, quelques mois plus tard [2], après avoir produit, dans un si court intervalle, deux éditions des *Epistolæ familiares* de Cicéron, l'*Historia naturalis* de Pline, et le premier volume des *Decades* de Tite-Live. Il avait, de plus, commencé l'impression du St Augustin, *De Civitate Dei*, qui fut, comme le Tite-Live, terminé par son frère Vindelin, en 1470. C'est dans le second ouvrage sorti des presses de Jean de Spire qu'apparaît la première adaptation de la xylographie à la décoration du livre. Pour être plus exact, nous devons dire que cette ornementation, où le travail du tailleur de bois s'unit à celui de l'enlumineur, ne fut mise en œuvre que dans quelques

1. Marino Sanudo, dans ses *Diarii*, mentionne: « A di 18 septembrio fo scomenzà a Venezia a stampar libri, inventor un maistro Zuane de Spira todescho, et stampo le epistole di Tullio et Plinio ».

2. D'après des documents publiés par M. Gustav Ludwig (*Contratti fra lo stampador Zuan di Colonia e i suoi soci*; Venise, 1901), Jean de Spire s'était établi à Venise vers 1457. Il s'associa, pour l'exploitation de l'imprimerie, avec Jean de Cologne, et probablement avec d'autres typographes. Il avait épousé la fille d'Antonello da Messina, qui introduisit en Italie le procédé de la peinture à l'huile. Sa veuve Paola se remaria avec un autre imprimeur, venu aussi d'Allemagne, Reynold de Nymwegen (Rinaldus de Novimagio).

exemplaires du Pline; peut-être même fut-elle une addition particulière au seul exemplaire où l'on ait pu constater sa présence.

Au moment où la typographie commençait à se répandre en Italie, l'art du calligraphe et du miniaturiste était arrivé à la perfection. Mais les manuscrits richement enluminés étaient un luxe réservé exclusivement aux souverains et aux grands seigneurs, les seuls, avec les couvents, qui fussent en état de posséder des bibliothèques. C'était cette aristocratie d'acheteurs que l'imprimerie allait avoir à conquérir en commençant; c'était cette clientèle d'élite, et de goût délicat, qu'il lui fallait essayer de gagner, jusqu'à ce qu'elle pût toucher un public plus nombreux, qui se formerait grâce à la diffusion de l'instruction, et qui, avant tout avide de connaissances, serait moins exigeant quant à la forme sous laquelle lui serait offert cet aliment de l'esprit. Ayant à rivaliser avec les copistes, les imprimeurs ne pouvaient donc solliciter l'attention des amateurs princiers qu'en imitant le fini et l'élégance des manuscrits, autant que le permettrait l'emploi des procédés mécaniques. Faute de satisfaire à cette nécessité, qui était pour eux d'intérêt vital, ils eussent risqué de longtemps piétiner sur place avant d'atteindre le champ d'action immense ouvert à leur initiative par le mouvement intellectuel de la Renaissance. Dès l'apparition du premier livre imprimé par Jean de Spire, on voit poindre le souci qui le préoccupe, de persuader au lecteur que l'art nouveau surpasse déjà celui des copistes, et qu'il donne des espérances encore plus brillantes; tel est, presque en propres termes, le sens des deux derniers vers de la souscription de l'*Epistolæ familiares:*

In reliquis sit quanta vides spes lector habenda
Quom labor hic primus calami superaverit artem.

Et le successeur de Jean de Spire, à son exemple, vante la qualité des impressions sorties de son atelier, en les mettant hardiment à côté, sinon au-dessus des plus belles productions des calligraphes [1]. De fait, le caractère rond des ouvrages imprimés par les deux frères, les rapproche des meilleurs manuscrits italiens; et le caractère romain gravé par Nicolas Jenson — qui s'établit à Venise, lui aussi, en 1470, — emprunte aux plus belles écritures de la Renaissance italienne ces formes si pures et si bien

[1]. Cette intention de rivalité avec l'œuvre des scribes et des miniaturistes se décèle partout. Le V^{te} Henri Delaborde fait remarquer très justement que l'invention de Gutenberg, où les modernes ont vu, en raison des résultats obtenus, de hautes visées politiques et sociales, n'était peut-être à ses yeux qu'un simple perfectionnement industriel. En tout cas, Gutenberg lui-même chercha, au début, à donner le change sur la nature des procédés qu'il employait. « La *Bible* imprimée par lui à Mayence se vendait, dit-on, comme manuscrit; aussi, le texte n'est-il accompagné d'aucune explication technique, d'aucune note indiquant, soit le nom de l'imprimeur, soit le mode de fabrication. Ce n'est qu'un peu plus tard, lorsqu'il publie le *Catholicon*, que Gutenberg déclare qu'il a imprimé ce livre « sans le secours du roseau, du style ou de la plume, mais au moyen d'un merveilleux ensemble de poinçons et de matrices. » Encore, dans ce spécimen d'un procédé déjà bien défini et révélé désormais à la foule, les initiales laissées en blanc au tirage ont-elles été ajoutées à la plume ou au pinceau, après l'impression du reste : dernier hommage aux anciennes coutumes, dernier souvenir d'exemples qu'on allait bientôt répudier, pour faire la part entière aux œuvres de l'art nouveau, aux produits exclusivement typographiques. » (*La Gravure*, p. 58.)

proportionnées, sur lesquelles la typographie moderne n'a jamais pu enchérir. Mais ce n'est pas assez que le livre imprimé, par le choix du papier, par le caractère agréable et d'une netteté parfaite, par une mise en pages savante et un tirage irréprochable, puisse soutenir la comparaison avec l'œuvre du scribe le plus habile. Il sera plus précieux encore, aux yeux de certains lecteurs, s'il se présente, en quelque sorte, comme un exemplaire unique ; et c'est affaire au miniaturiste d'en rehausser la valeur par une ornementation spéciale, qui prend place à la première page. C'est, tantôt, un encadrement complet, où l'artiste insère, au milieu d'arabesques capricieuses et d'entrelacs fleuris, le blason du possesseur du livre [1] ; tantôt, une simple bordure emplissant la marge intérieure ; et, de plus, dans les deux cas, une initiale de même style, au commencement du texte. Dans certains volumes, il y a d'autres initiales ornées au début des différentes parties de l'ouvrage, dont les titres sont rubriqués à la main. Ces enluminures, de plus ou moins d'importance, sont assez fréquentes dans les incunables vénitiens ; elles montrent que les amateurs, tout en achetant, sans doute par curiosité, les premiers livres sortis des presses typographiques, gardaient cependant leur préférence pour la décoration calligraphique, dont ils avaient de si riches spécimens dans leurs bibliothèques. Il est curieux de rencontrer, parmi ces exemplaires de luxe, quelques livres où la préparation du travail du miniaturiste a été faite à l'aide de la gravure, et non à la plume, comme d'ordinaire.

C'est le V^{te} Delaborde, ancien conservateur du département des Estampes à la Bibliothèque Nationale, qui a signalé le premier, dans des livres de Venise, ces ornements imprimés au moyen de blocs de bois, avant l'application des couleurs et des rehauts d'or et d'argent. L'auteur de *La Gravure en Italie avant Marc-Antoine* [2] décrit comme spécimen le motif placé au recto du troisième feuillet du Valère-Maxime imprimé par Vindelin de Spire en 1471, et qui se retrouve sur la première page du Georgius Trapesuntius s. a., sorti des presses du même imprimeur (voir dans notre t. I, pp. 114, 213 ; reprod. entre les pp. 112-113). Dans ce dernier volume, le motif dont il s'agit est accompagné de deux autres, de facture semblable, placés dans les marges supérieure et extérieure ; et le V^{te} Delaborde, insistant sur l'ornement de la marge de droite, fait remarquer avec raison que « l'ensemble de la décoration imprimée sur cette marge résulte de l'insertion successive, à des places différentes, du même bloc ou des mêmes blocs ». Il se trompe seulement en ajoutant que cette répétition a été obtenue par l'application du même fragment, en plusieurs fois, « sous la presse ». Par une autre inadvertance, il a négligé d'indiquer que l'ornementation de la page du Valère-Maxime se compose, non d'un seul motif,

1. « Il est à remarquer que l'habitude, tout particulièrement italienne, d'introduire les armoiries du possesseur du livre dans la plupart des dessins enluminés, a laissé sa trace dans ces écus en blanc qui, si souvent, tiennent le milieu des bordures imprimées dans les livres italiens de 1490 à 1520. » (Alfred W. Pollard, *Rubrishers and Illuminators*, dans *Early illustrated books* ; Londres, 1893).

2. Paris, 1883.

mais bien de deux, la marge supérieure étant garnie d'une bande de branches entrelacées, plus étroite que l'impression du bas, et qui occupe la même place dans la bordure du Trapesuntius.

Ces livres furent cités et décrits dans notre premier essai de *Bibliographie des Livres à figures vénitiens*, publié en 1892, ainsi que plusieurs autres incunables de Venise, ornés de bordures analogues, appartenant également au fonds de réserve de la Bibliothèque Nationale, et dont le Vte Delaborde n'avait pas fait mention : un exemplaire du Pline imprimé par Jean de Spire en 1469 ; un Tite-Live en deux volumes, imprimé par Vindelin de Spire en 1470 ; un Virgile du même imprimeur et de la même année ; un Cicéron, *Epistolæ familiares*, de Nicolas Jenson, 1471 ; et un Cicéron, *De Officiis*, de Vindelin de Spire, 1472. A quelque temps de là, le Dr Kristeller, dans un article consacré à l'examen de notre ouvrage [1], donnait une liste d'incunables du même genre, qu'il avait vus dans les bibliothèques de Rome. Il avait reconnu dans quelques-uns de ces volumes des motifs signalés par nous dans les exemplaires de la Bibliothèque Nationale de Paris, et faisait la description d'ornements différents employés dans les autres. Il constatait ensuite, par le rapprochement de plusieurs exemplaires d'une même édition, que ces bordures, ainsi que les initiales ornées qui les accompagnent, ne se rencontrent que dans un très petit nombre d'exemplaires, et que, d'autre part, certains motifs sont reproduits dans des livres sortis des presses de différents imprimeurs. Enfin, rectifiant l'erreur commise par le Vte Delaborde, il indiquait que la répétition du même fragment ornemental pour composer la bordure d'une marge, avait été faite, non pas sous la presse, mais à la main.

Plusieurs points importants se trouvaient ainsi déterminés, lorsque M. Alfred Pollard vint, à son tour, apporter à cette étude une contribution du plus grand intérêt, en publiant dans le troisième volume du *Bibliographica* (1897) une reproduction d'une bordure de page d'un Virgile imprimé par Bartholomeus de Cremona en 1472 (exemplaire du British Museum). Cette bordure, composée de deux motifs qui garnissent les marges inférieure et extérieure de la première page des *Bucoliques*, est la seule, parmi toutes celles qu'on connaît jusqu'à présent, qui permette de se rendre compte exactement du procédé employé pour ce genre de décoration. Dans les autres, en effet, les couleurs et les rehauts d'or ou d'argent rendent parfois assez difficile la lecture d'une partie ou d'un ensemble d'ornement ; et cette difficulté fait comprendre que, pendant longtemps, on ait pris ces impressions pour des dessins à la plume, d'autant mieux que certains raccords, principalement aux extrémités des motifs, ont été tracés à la plume ou au pinceau. La bordure du Virgile du British Museum est vierge de toute couleur ; l'impression des blocs seule a été faite, et le livre est resté tel quel, sans que la main de l'enlumineur ait achevé le travail. Nous avons donc là un spécimen particulièrement précieux, en ce qu'il confirme d'une manière péremptoire les données déjà fournies par

[1]. *Archivio storico dell'Arte*, anno V, p. 95.

l'examen des autres ornements, mais dont l'une ou l'autre aurait pu prêter à contestation.

Est-ce pour gagner du temps, ou pour diminuer la dépense [1], qu'un artisan de la période des débuts de l'imprimerie eut l'idée de fixer par l'impression sur le papier les motifs destinés à l'enluminure dans ces exemplaires de luxe ? C'est peut-être pour ces deux raisons à la fois. Ce qui est certain, c'est que la décoration ainsi réalisée est tout à fait indépendante de l'impression du livre, soit qu'elle ait été exécutée par ordre d'un amateur, possesseur du volume, soit que l'éditeur ou l'imprimeur ait voulu en offrir un exemplaire exceptionnel à quelque grand personnage. La preuve en serait suffisamment établie par le fait que plusieurs exemplaires d'une même édition présentent une ornementation différente, tantôt par le nombre, tantôt par la disposition ou le dessin des blocs employés ; et que, d'autre part, les mêmes blocs ont servi dans des livres sortis de différents ateliers d'imprimerie.

Ainsi, nous connaissons trois exemplaires du Tite-Live imprimé par Vindelin de Spire en 1470 : un à la Bibliothèque Nationale de Paris, en deux volumes ; un autre à Rome, dans la Bibliothèque Corsini, en trois volumes ; le troisième, aussi à Rome, dans la Bibliothèque Chigi, en un seul volume. Chacun des deux volumes de l'exemplaire de Paris contient un feuillet avec une bordure enluminée, composée de trois motifs, qui sont placés dans les marges supérieure, inférieure et intérieure ; mais le motif du bas n'est pas le même de part et d'autre. Dans l'exemplaire de la Corsiniana, les deux premiers volumes présentent une bordure composée de quatre motifs, soit un encadrement de page complet : trois de ces motifs sont les mêmes et placés dans les mêmes marges que ceux du second volume de l'exemplaire de Paris ; le troisième volume n'a que des initiales ornées, également gravées sur bois et enluminées. Dans l'exemplaire de la Chigiana, les trois motifs formant la décoration de la première page, sont tout autres que ceux qui figurent dans les exemplaires de Paris et de Rome. Des différences analogues sont à noter respectivement pour deux exemplaires du Pétrarque imprimé par Vindelin de Spire en 1470 (Rome, VE ; Venise, M) ; pour deux exemplaires du *De Officiis* de 1472, du même imprimeur (Paris, N ; Londres, BM) ; pour trois exemplaires du Virgile imprimé par Bartholomeus de Cremona en 1472 (Rome, B, Co ; Londres, BM) ; pour deux exemplaires du Pline sortis de l'atelier de Nicolas Jenson, cette même année 1472 (Ravenne, C ; Florence, Libr. Olschki).

1. On sait, d'après le *Glossaire* de Du Cange (au mot *Illuminatio*), qu'à la fin du XIe siècle, l'exécution de deux manuscrits ordinaires — copie, enluminure et reliure comprises — demandait quatre années. Encore, ce délai fut-il nécessairement dépassé de beaucoup quand l'ornementation des manuscrits eut atteint tout son luxueux développement. Quant à la rémunération des calligraphes et des enlumineurs, elle était très variable, suivant la condition et le talent des artistes, la libéralité plus ou moins grande de leurs clients, les circonstances dans lesquelles était accompli le travail. Par exemple, une seule lettre ornée de feuillage, sans figures, était payée à Liberale da Verona 10 *lire*, et une miniature, 15 *lire* 10 *soldi* ; mais à la cour d'Avignon, dans le *Pontificale* établi par ordre de Benoît XIII, une lettre à figures ne coûtait qu'un *grosso*, et la lettre sans figures, 18 *denari* (Cf. Lecoy de la Marche, *Les Manuscrits et la Miniature* ; Paris, A. Quantin, s. a.).

Quelques autres particularités se joignent à celles que nous venons d'exposer, pour démontrer que l'application des blocs d'ornement n'a pas été faite sous la presse, du même coup que l'impression du texte, ni aussitôt après cette impression et avant l'assemblage des feuilles. Dans le tirage à la presse, chaque feuille passant séparément, le foulage ne peut être visible que d'un côté à l'autre d'une même feuille. Or, dans plusieurs exemplaires, les deux ou trois feuillets qui suivent immédiatement le feuillet décoré, ont gardé des traces de foulage qui correspondent avec précision à des parties du motif imprimé. Il faut donc que la pression ait été exercée sur le livre broché ou relié, et non pas seulement sur une feuille isolée. Ces empreintes marquées dans le papier par l'arête vive des blocs de bois sont, en outre, un indice significatif du procédé employé, et qu'on ne saurait mieux comparer qu'à l'opération du relieur « roulant » un ornement sur une couverture. L'ouvrier, tenant le bloc, de forme généralement rectangulaire, par le manche dont il devait être muni pour plus de commodité, l'appliquait par la base et l'abattait progressivement sur la surface de la marge qu'il avait à garnir; puis, reportant le bloc en avant, à la limite de l'impression qu'il venait de faire, et repérant le plus exactement qu'il était possible, il recommençait l'application, et ainsi de suite, jusqu'à ce que la marge fût remplie. Si, à la dernière application, la dimension du bloc excédait l'espace resté disponible jusqu'à la rencontre du motif de la marge adjacente, l'ouvrier interposait un « cache », qui recevait l'empreinte de la partie débordante ; on terminait ensuite le motif ainsi tronqué, par l'adjonction d'un fleuron, soit gravé sur bois, soit dessiné à la plume.

On se rend compte que, par suite de cette manière d'opérer, l'encrage, très accusé à l'extrémité du bloc où portait le plus grand effort de la main, devait aller en s'affaiblissant au milieu, pour se renforcer vers l'extrémité opposée; et c'est bien ce que l'on constate aisément dans les bordures où l'impression est assez lisible, malgré la teinte pâle de l'encre, quand les contours ne sont pas couverts d'une couche trop épaisse de couleur. Il devait arriver aussi que, malgré tout le soin apporté par l'ouvrier à son travail, le repérage ne fût pas d'une exactitude mathématique; en effet, si l'on suit avec attention le dessin d'un motif, on découvre les solutions de continuité qui séparent les empreintes successives d'un même bloc. Quelquefois même, au point de rencontre des motifs de deux marges adjacentes, on voit des traits de l'un se croiser avec ceux de l'autre, ce qui eût été impossible, si les blocs avaient été disposés en forme pour être tirés sous la presse. Quant à l'identité des fragments dont la suite constitue telle ou telle bordure, elle est absolue. Pour la vérifier, M. de Navailles — qui, pour exécuter les surprenants fac-similés donnés dans notre tome I, a dû faire de ces ornementations primitives une longue et minutieuse étude, éclairée par de multiples essais — a pris, dans un motif donné, un calque de l'impression d'un fragment, et reporté ce calque sur les impressions qui précèdent et qui suivent : la coïncidence est parfaite, jusque dans le moindre détail.

Ces caractéristiques étant nettement établies, il convient cependant d'indiquer que tel de ces encadrements a pu être réalisé par clichage d'une gravure en creux, et tirage typographique : ce serait le cas de l'encadrement du Cicéron, *Epistolæ familiares*, imprimé par Nicolas Jenson en 1471, et que nous avons reproduit d'après l'exemplaire de la Bibliothèque Nationale. M. de Navailles nous a signalé, dans cette bordure, certaines particularités curieuses, qui paraissent de nature à écarter toute idée de gravure sur bois. Afin de les mettre en évidence, l'habile artiste a, sur notre demande, dégagé une épreuve en noir de la planche, telle qu'elle se présente sous l'enluminure [1] (voir reprod. h. t.) ; et il a bien voulu accompagner ce travail des explications suivantes :

« Indépendamment de l'aspect *sui generis* de cette gravure, baveuse par endroit, de l'épaisseur monotone du trait, de certaines mâchures qui dénoncent le métal, un examen attentif relève en plusieurs endroits cette singularité, de lignes constituées par une série de points régulièrement rapprochés, également inclinés, et de forme ovale. Ce pointillé gras, arrondi, ne peut provenir d'une gravure en relief sur bois de fil ; car s'il avait été exécuté par le procédé dit « de surcoupe » — inconnu, d'ailleurs, à cette époque, — les points auraient été délimités par quatre droites, et, par conséquent, à vive arête ; ils eussent donc affecté la forme de carrés ou de losanges, et non celle d'ovales parfaits, dont l'inutilité complète n'eût pas justifié la perte de temps considérable qu'entraînait ce travail sans intérêt. Pour les mêmes raisons, cette surcoupe arrondie ne pouvait être obtenue davantage par la gravure en relief sur métal. Et pourtant, ce pointillé, qui offre l'aspect de la gravure à la pointe ronde dans du vernis mou, a été rendu typographiquement par de la gravure en relief.

« Frappé de cette particularité, et convaincu que l'encadrement du Cicéron provenait du clichage d'une gravure en creux à la pointe, je fis part de mes remarques au savant et empressé chercheur qu'était M. Henri Bouchot. Le regretté conservateur des Estampes ne parut nullement surpris de ma communication. Il me déclara qu'il avait déjà soutenu cette thèse, fortifiée par de nombreuses observations personnelles ; et il me montra une rarissime épreuve allemande du XVe siècle, qui provenait, indiscutablement, d'un clichage de trait. Les pointillés, les échappades de la pointe, les bavures du moulage, les brisures d'aspect métallique, rien n'y manquait. M. Bouchot me pria d'en exécuter une reproduction, en gravant en creux le trait sur une légère couche de plâtre, stéariné ou aluné, étendu à la surface bien plane d'un marbre ou d'une ardoise, puis en clichant le creux pour obtenir une épreuve typographique. Je lui promis mon concours, très heureux à la pensée de devenir le collaborateur d'un érudit si aimable ; mais quelques jours plus tard, hélas !

[1]. Cette épreuve, obtenue en un seul tirage, ne constitue, en somme, que la reproduction schématique de la partie visible de la gravure, alors que dans la reproduction de la planche en couleurs, sur les trente-deux tirages consécutifs qu'elle a nécessités, quatre ont été consacrés à fournir les valeurs des traits noirs, plus ou moins effacés ou transparents, comme dans l'original.

il était brusquement enlevé à l'affection de tous ceux qui l'avaient connu. Où est l'épreuve allemande du XVᵉ siècle, dont je n'avais pas songé, malheureusement, à prendre la cote ? Je ne saurais le dire maintenant, j'ignore même si elle faisait partie du fonds des Estampes de la Nationale ; mais ce que je puis assurer, c'est qu'elle était bien, sans aucun doute possible, le produit d'un clichage.

« Pourquoi donc les graveurs vénitiens, si habiles artisans, si désireux de produire, et de produire vite, si avertis de tout ce qui se faisait ailleurs, si bons pasticheurs, n'auraient-ils pas essayé d'obtenir pour la gravure ce qu'ils obtenaient pour les caractères d'imprimerie ? Tout porte à croire, au contraire, qu'il n'est pas un seul moyen de reproduction à leur portée qu'ils n'aient employé, et cela dès le début. »

Il va sans dire que les initiales gravées sur bois et enluminées qui, dans un certain nombre d'exemplaires, accompagnent les bordures, ou se trouvent réparties dans le corps de l'ouvrage, ont été imprimées de la même façon ; et s'il était besoin d'un argument de plus pour prouver que ces impressions ont été faites sur le livre même, en son état définitif, nous le trouverions dans les différences que présentent les exemplaires d'une même édition, quant au nombre, à la nature, et à la distribution des initiales ornées ; ces différences sont aussi notables que celles qu'on relève dans les bordures.

Nous croyons devoir ajouter que, dans ces bordures, le travail du xylographe, tout en intervenant pour guider celui de l'enlumineur, cependant ne procède pas plus du style de la miniature que les estampes primitives que nous avons examinées précédemment ; ni les rinceaux de feuillage, ni les entrelacs de branches, ni les figures de *putti*, ne sont dans la manière affectée par les miniaturistes de l'époque. La technique de ces blocs d'ornement les rapproche, malgré la grande différence des sujets traités de part et d'autre, des bois d'illustration du Valturius, *De re militari*, imprimé à Vérone en 1472. On sait que ces figures sont attribuées, et avec raison, au maître sculpteur et médailleur Matteo de' Pasti ; si la gravure n'est pas de sa propre main, elle a pour auteur un artiste de son école. Nous retrouvons donc, ici encore, cette dérivation de l'art plastique, qui donne un caractère particulier à la xylographie vénitienne. Il n'est pas sans intérêt de noter que les bois du Valturius, de même que les blocs d'ornement des premiers incunables vénitiens, n'ont pas été mis en forme pour être tirés en même temps que le caractère ; l'empiètement de certains bois sur le texte, et des différences, d'un exemplaire à un autre, dans le placement de quelques gravures, montrent que l'impression en a été faite après celle du livre.

Dans les trente-sept volumes enrichis de ces bordures, dont nous avons donné la description, la collaboration du tailleur de bois et de l'enlumineur ne vise qu'à un effet d'embellissement artistique, pour le seul plaisir des yeux. Un autre livre, contemporain de ceux-là, nous offre le premier essai d'illustration d'un texte par des « histoires », c'est-à-dire par des tableaux, sorte de commentaire graphique, rendant visible

au lecteur telle action, tel épisode, dont il suit le récit. C'est l'exemplaire de la *Bible* de 1471, appartenant à la fameuse collection Spencer, qui se trouve maintenant dans la Bibliothèque John Rylands, à Manchester (voir I, p. 118). Ici, l'intention de l'éditeur est manifeste, puisque, dans la justification des deux pages, les typographes ont réservé un espace sur la droite ou sur la gauche de chacun des six alinéas où sont racontés les jours de la Création. Il est à présumer que les mêmes formes ont servi pour le tirage de l'édition entière; mais nous ne savons pas si d'autres exemplaires que celui du fonds Spencer avaient passé par les mains de l'enlumineur; du moins, dans l'exemplaire du British Museum, les emplacements des illustrations sont restés en blanc. Les six représentations — qu'on avait considérées pendant si longtemps comme des dessins coloriés [1] — ne correspondent nullement à un même nombre de plaquettes de métal ouvrées par le graveur. Celui-ci a champlevé sur son cuivre — car il semble bien qu'on ait affaire à un relief sur métal, et non sur bois — les figurines du Créateur dans ses trois attitudes différentes, et du couple d'Adam et d'Eve, ainsi que les groupes des oiseaux, des poissons, et des quadrupèdes couchés; puis ces formes, découpées à part, ont été appliquées sur le papier, aux places désignées, de manière à fixer les éléments principaux de chaque composition. L'enlumineur n'avait plus qu'à mettre en couleur, en ajoutant les accessoires et les détails du paysage. Dans cette ingénieuse combinaison, comme dans les ornements des autres exemplaires de luxe, la gravure n'est donc qu'un expédient destiné à simplifier le travail; mais elle fait déjà pressentir les charmantes vignettes ques les artistes des dernières années du XVe siècle, en pleine possession de leur maîtrise, vont produire à profusion pour l'illustration des livres [2].

1. Par suite d'une méprise que nous avons reconnue trop tard, nous avons nommé M. Henry Guppy, directeur de la Bibliothèque John Rylands, comme ayant attaché la désignation exacte de gravures imprimées aux six compositions placées dans les deux premières pages de la *Genèse* (I, p. 119). C'est M. Alfred Pollard, bibliothécaire au British Museum, et l'un des érudits les plus compétents en fait de gravures italiennes, qui, le premier, a signalé cette intéressante particularité et rectifié l'erreur accréditée sur la foi de son célèbre compatriote Thomas Didbin.

2. Après la publication de notre premier volume, une critique nous a été adressée à cause de la place donnée, dans le classement chronologique, à ces incunables imprimés de 1469 à 1474. On a objecté qu'un ou deux exemplaires, où l'on avait ajouté une ornementation particulière, ne constituaient pas, à proprement parler, une édition illustrée, et que, par conséquent, ils auraient dû être mentionnés hors cadre, à la suite du livre xylographique de la *Passion*. Nous reconnaissons le bien fondé de cette observation; mais comme nous nous étions proposé de parler assez longuement de ces premiers essais de la gravure, en insistant précisément sur leur caractère exceptionnel, nous ne pensions pas qu'il pourrait s'établir la moindre confusion dans l'esprit du lecteur. Pour mettre les choses au point, nous rappelons ci-après, en une liste d'ensemble, ces exemplaires antérieurs aux séries régulières des livres à figures sur bois, et nous renvoyons aux pages où l'on en trouvera la description, et, pour quelques-uns, une reproduction.

Plinius (Caius) Secundus, *Historia Naturalis*; Joannes de Spira, 1469 (Paris, N). — I, p. 27.
 id. *id.* Nicolas Jenson, 1472 (Ravenne, C). — I, p. 27.
 id. *id.* id. id. (Florence, libr. Olschki). — I, p. 27.
Cicero (Marcus Tullius), *De Officiis*; Vindelinus de Spira, 13 août 1470 (Parme, R). — I, p. 32.
 id. *id.* Vindelinus de Spira, 4 juillet 1472 (Paris, N). — I, p. 32.
 id. *id.* id. id. (Londres, BM). — I, p. 32.
Cicero (Marcus Tullius), *Epistolæ familiares*; s. n. t., 1470 (Londres, BM). — I, p. 40.
 id. *id.* Nicolas Jenson, 1471 (Paris, N). — I, p, 40; reprod. entre les pp. 40-41.

Ainsi, on constate que, dans les cinq ou six années qui suivent l'introduction de l'imprimerie à Venise, la gravure sur bois ne fait qu'une timide apparition dans les livres, en se dissimulant, et en prenant, pour ainsi dire, des airs de fraude. Longtemps encore se conserva, chez les imprimeurs, l'habitude de laisser en blanc les espaces réservés pour les initiales : concession au goût, non moins persistant, des riches amateurs pour l'ancien mode de production livresque. Peu à peu, cependant, la clientèle s'élargissait, et plus nombreuse devenait, de jour en jour, la classe de lecteurs qui réclamait des livres en quantité et à bon marché, et qui, naturellement, ne pouvait songer à faire les frais de décorations exécutées à la main. C'est pour ces acheteurs de condition modeste, et non plus seulement pour les lettrés et les délicats, que les imprimeurs vénitiens commencèrent à enrichir les livres d'illustrations dues exclusivement au couteau du tailleur de bois. D'ailleurs, en renonçant au coloriage, ils ne faisaient que se conformer à un principe qui ne fut pas observé avec un sens artistique aussi fin et aussi sûr en Allemagne. De même, en effet, que la décoration des pages par l'enluminure est une dérivation naturelle de l'écriture, ainsi, entre l'impression et l'illustration par la gravure en relief, il existe une corrélation nécessaire, conséquence de leur commune origine. La calligraphie appelle les fioritures, les fantaisies de la plume promenée sur le papier au gré de l'imagination du scribe; puis, l'emploi de l'encre rouge ou bleue, pour faire ressortir les titres et

Cicero (Marcus Tullius), *Epistolæ familiares* ; s. n. t., 1471 (Londres, BM). — I, p. 41.
Livius (Titus), *Decades;* Vindelinus de Spira, 1470 (Paris, N). — I, p. 46.
 id. *id.* id. id. (Rome, Co). — I, p. 46 ; reprod. entre les pp. 48-49.
 id. *id.* id. id. (Rome, Ch.) — I, p. 46 ; reprod. entre les pp. 48-49.
Sallustius (Caius) Crispus, *Opera* ; Vindelinus de Spira, 1470 (Milan, B). — I, p. 55.
Virgilius (Publius) Maro, *Opera;* Vindelinus de Spira, 1470 (Paris, N). — I, p. 59.
 id. *id.* Bartholomeus de Cremona, 1472 (Rome, B). — I, p. 60.
 id. *id.* id. id. (Rome, Co). I, p. 60.
 id. *id.* id. id. (Londres, BM). — I, p. 60 ; reprod. entre les pp. 60-61.
Eusebius, *De evangelica præparatione* ; Nicolas Jenson, 1470 (Rome, Vt). — I, p. 79.
S. Augustinus, *De Civitate Dei*; Vindelinus de Spira, 1470 (Londres, BM). — I, p. 80.
Petrarca (Francesco), *Sonetti, Canzoni*, etc.; Vindelinus de Spira, 1470 (Venise, M). — I, p. 80.
 id. *id.* id. id. (Rome, VE). — I, p. 80.
 id. *id.* s. n. t., 1473 (Rome, Co). — I, p. 82 ; reprod. entre les pp. 80-81.
Priscianus, *Opera;* s. n. t., 1470 (Londres, FM). — I, p. 112.
Cicero (Marcus Tullius), *De Oratore;* s. n. t., *circa* 1470 (Vienne, I). — I, p. 113.
Curtius (Quintus) Rufus, *Historia Alexandri Magni* ; Vindelinus de Spira, *circa* 1470 (Paris, ☆). — I, p. 114 ; reprod. entre les pp. 112-113.
Georgius Trapesuntius, *Rhetorica* ; Vindelinus de Spira, 1470 (Paris, N). — I, p. 114 ; reprod. entre les pp. 112-113.
Vita & Transito di S. Hieronymo; s. n. t., *circa* 1470 (Londres, FM). — I, p. 115.
Quintilianus (Marcus Fabius), *De oratoria institutione;* Nicolas Jenson, 21 mai 1471 (Londres FM). — I, p. 117.
Biblia ital.; (Adam d'Ammergau) 1er octobre 1471 (Manchester, R). — I, p. 118 ; reprod. pp. 120, 121.
Suetonius (Caius) Tranquillus, *Vitæ XII Cæsarum;* Nicolas Jenson, 1471 (Chantilly, C). — I, p. 211.
 id. *id.* id. id. (Rome, Ca). — I, p. 211.
Valerius Maximus, *De factis dictisque mirabilibus* ; Vindelinus de Spira, 1471 (Paris, N). — I, p. 213.
Cicero (Marcus Tullius), *Orationes* ; Christophorus Valdarfer, 1471 (Paris, A). — I, p. 215.
Bruni (Leonardo) [Leonardo Aretino], *De bello adversus Gotthos* ; Nicolas Jenson, 1471 (Ferrare, C). — I, p. 216.
Appianus, *De bellis civilibus Romanorum* ; Vindelinus de Spira, 1472 (Londres, BM). — I, p. 216.
Ovidius (Publius) Naso, *Metamorphosis* ; Jacobus Rubeus Gallicus, 1474 (Milan, B). — I, p. 219.

les initiales, éveille l'idée de la couleur venant compléter le dessin : la miniature est née de l'art d'écrire; par une suite de transitions insensibles, elle va se développer pendant plusieurs siècles, dans le cadre du livre, et ne s'en échappera que pour s'identifier à la grande peinture [1]. Mais le véritable ornement de la page sortie de la presse, le seul qui s'harmonise réellement avec un texte imprimé, c'est la vignette gravée en relief, faisant corps avec les caractères mis en forme, et dont l'effet résulte de la simple opposition du noir et du blanc [2]. Sauf des initiales, des bordures, et, plus rarement, quelques bois de page, tirés en rouge — rappel des « rubriques », si fréquentes dans l'impression ancienne, particulièrement dans les livres de liturgie, — il semble que la gravure en couleur détonne dans une page imprimée; surtout, la vignette coloriée au pinceau, malgré la finesse et l'éclat de la peinture, ou plutôt à cause de cela même, a quelque chose de factice, d'emprunté, de conventionnel; pour tout dire d'un seul mot, elle n'est pas typographique.

La première imprimerie de Venise où l'on ait employé la gravure sur bois sans le concours de l'enluminure, est celle de l'Allemand Erhard Ratdolt, originaire d'Augsbourg, qui commença à exercer en 1476, associé avec deux de ses compatriotes, un peintre nommé Bernard (Bernardus Pictor), venu également d'Augsbourg, et Peter Loslein, de Langenzen. De cet atelier est sorti le plus ancien livre vénitien qui contienne des bois tirés sous la presse en même temps que le texte : le *Kalendarium* de Johann Muller, de Kœnigsberg (Johannes de Monteregio). Cet ouvrage est d'autant plus intéressant, qu'il offre le premier spécimen d'une page de titre orné, où sont énoncés, avec le sujet du livre, la date et le lieu de publication, et le nom de l'imprimeur. La bordure au trait, qui occupe trois côtés de la page, est d'un charmant dessin, et rappelle, avec une taille plus fine et plus soignée, les bordures enluminées des premiers incunables. Les initiales ornées gravées pour les trois éditions de ce livre — éditions latine et italienne, 1476; édition allemande, 1478, — sont également au trait, mais d'un genre assez proche de certaines lettres qu'on rencontre dans des livres imprimés à Ulm, par Johann Zainer.

Le parti pris d'exclure l'enluminure de l'ornementation des livres est encore plus nettement marqué dans la belle série d'encadrements que Ratdolt et ses associés produisirent pendant les deux années 1477-1478. Ici, en effet, c'est sur un fond noir que s'enlève le dessin très élégant d'arabesques et de rinceaux de feuillage, interprété par un graveur qui manie le couteau avec une souplesse et une sûreté de main étonnantes. Le plus important de ces six encadrements est celui du premier volume de l'Appianus ; il a été tiré en rouge dans certains exemplaires. L'encadrement du

[1]. « Même en peignant leurs grands tableaux, Giotto, le Pérugin, Raphaël, dans sa première manière, ont l'air de se souvenir des brillantes enluminures où ils ont puisé dès leur enfance le goût du dessin, en feuilletant les vieux manuscrits de leurs églises et de leurs bibliothèques. » (A. Lecoy de la Marche, *op. cit.*, p. 244.)

[2]. Bracquemond, dans son *Étude sur la gravure sur bois* (1897), dit : « La vignette doit se lier au texte sans changer la couleur ; la matière de la page, c'est le blanc et le noir : le blanc du papier, le noir de la lettre, pas d'autre. »

Dionysius Periegetes en est une réduction presque trait pour trait. L'artiste a donné toute la mesure de son talent dans le Coriolanus Cepio, où le branchage plus grêle, les fleurs et les feuilles plus menues et plus serrées, produisent un effet ravissant. L'encadrement de l'*Arte di ben morire*, composé de branches de chêne chargées de glands, est moins fin, moins « italien », et d'une taille plus négligée ; celui-là aussi a été tiré en rouge dans quelques exemplaires. Quant à l'encadrement qui paraît dans les réimpressions de 1482, 1483 et 1485 du *Kalendarium* de Monteregio, et qui est formé d'entrelacs analogues à ceux de l'encadrement enluminé de l'*Epistolæ familiares* imprimé par Jenson en 1471, il est évidemment inférieur aux autres. Les initiales ornées, de différentes grandeurs, employées dans ces premiers ouvrages de l'imprimerie Ratdolt, sont du même style que les encadrements, et d'une facture non moins artistique ; c'est dire qu'il faut les attribuer à la main du même maître. Les plus grandes, surtout, comptent parmi les plus beaux spécimens du genre qu'on puisse rencontrer dans les livres vénitiens. Ce qui est singulier, c'est que, sauf la bordure du second volume de l'Appianus, qui reparaît dans l'Euclide de 1482 [1], ces encadrements ne furent employés que pendant les deux années que dura l'association dirigée par Ratdolt ; ce qui a fait croire que les blocs avaient été exécutés par Bernard, dit « le Peintre », et qu'ils étaient restés en sa possession, à la dissolution de la société [2]. Un autre fait remarquable, à une époque où les emprunts et les contrefaçons sont d'usage courant, c'est qu'ils n'ont été copiés, ni pour Ratdolt lui-même, ni pour aucun autre éditeur ou imprimeur, à l'exception toutefois de l'encadrement du *Kalendarium* de 1482, qui, selon toute apparence, n'est pas l'œuvre de Bernardus Pictor. Les livres imprimés par Ratdolt seul, jusqu'à sa rentrée à Ausgbourg en 1486, ne contiennent que des vignettes de style allemand, généralement médiocres. En somme, bien que sa carrière à Venise ait été très courte, et que, vraisemblablement, une grande part de son mérite revienne à un de ses collaborateurs, Ratdolt s'est assuré une place importante parmi les premiers imprimeurs vénitiens.

1. La Bibliothèque Royale de Munich possède, de cet ouvrage, un curieux exemplaire, où l'épître dédicatoire est imprimée en lettres d'or ; à l'intérieur de la couverture, est la grande marque rouge de Ratdolt, avec dédicace particulière de ce volume à la bibliothèque des Carmélites d'Augsbourg.

2. Nagler (*Monogr.*, I, p. 714), à propos du Tite-Live de 1506, où se retrouvent des vignettes, signées : b, de la première édition de 1493, insinue que ces gravures pourraient être attribuées au Bernardus Pictor qui fut l'associé de Ratdolt. Il ne croit pas, d'ailleurs, que cet artiste fût originaire d'Augsbourg, et il le verrait assez volontiers dans le « Bernardo de Verceili, nommé sur le titre du livre de 1506 ». Passavant, lui aussi, est d'avis que « ce peintre Bernardus était Italien » (I, p. 134). Il est difficile d'être plus inexact que ces deux oracles de l'iconographie. Ni l'un, ni l'autre, évidemment, n'a connu aucune des éditions — latine, italienne, et allemande — du *Kalendarium* de Monteregio, de 1476-1478, sur la première page desquelles est mentionné le lieu d'origine de chacun des imprimeurs-éditeurs associés. Quant au typographe italien, avec qui Nagler confond le peintre d'Augsbourg, il s'appelait, non pas Bernardo, mais Bernardino, frère de Zoane Rosso Vercellese, qui imprima seul, pour L. A. Giunta, le Tite-Live de 1493 et les *Métamorphoses* d'Ovide de 1497. Les deux frères, associés pour l'impression du Tite-Live de 1506, sont nommés, non pas sur le titre, mais bien dans la souscription de cet ouvrage. Nous avons eu déjà et nous aurons encore à relever mainte erreur de cette sorte, chez des auteurs qui font autorité en tout ce qui concerne l'art de la gravure, mais dont l'inadvertance à l'endroit du livre illustré est trop souvent déconcertante.

V

L'ILLUSTRATION DES LIVRES
DANS LES VINGT DERNIÈRES ANNÉES
DU XVᵉ SIÈCLE

La gravure au trait. — La taille d'épargne sur bois et sur métal. — Copies et contrefaçons. — Le graveur Hieronymo de Sancti. — Les principaux illustrateurs et les éditions les plus marquantes, de 1480 à 1500. — Les monogrammes de graveurs.

Nous touchons aux deux dernières décades du XVᵉ siècle, pendant lesquelles Venise, devenue la première ville du monde dans l'industrie de la librairie, va porter à la perfection l'art de l'illustration des livres. Le dessin destiné à la gravure, sous l'influence, et parfois, sans doute, grâce à la contribution directe de peintres de talent, emprunte le charme et l'élégance qui distinguent les tableaux des maîtres contemporains. La taille gagne en finesse et en netteté, sans perdre son caractère originel ; sauf quelques rares exceptions, où l'artiste a marqué discrètement de hachures simples certaines parties ombrées, elle conserve cette sobriété dans l'expression, cette manière abréviative de rendre les formes par le simple trait, qui réalise maint chef-d'œuvre, malgré les difficultés d'une technique où il faut joindre à la dextérité une minutieuse attention.

Si l'on considère que les graveurs de cette époque travaillaient, non sur du buis, ni sur « bois debout », comme aujourd'hui, mais sur du poirier, beaucoup moins dur, et coupé « de fil », c'est-à-dire dans le sens longitudinal, on s'étonne qu'avec le danger constant d'une déviation du couteau à la rencontre des fibres du bois, ils aient pu arriver à cette précision et à cette délicatesse, que nous admirons dans les motifs des grands encadrements de page comme dans telle vignette de la *Bible* de 1490 ou d'un *Office de la Vierge*. Pour quelques-unes de ces gravures, on peut se

demander si le relief a été exécuté sur bois ou sur métal. On sait que la gravure en relief sur cuivre a été en usage pour l'impression, au XV⁰ siècle. Didot [1] cite, comme témoignage probant, l'avertissement placé dans un livre d'Heures de 1488, par l'imprimeur, Jean Du Pré, qui parle des vignettes « de ces presentes Heures imprimees en cuyvre ». Et cette attestation est confirmée par les découvertes, que signale Passavant [2], de plusieurs planches de cuivre gravées en relief dans les premières années du XVI⁰ siècle; à propos d'une de ces planches, il note qu'elle est traitée tellement à la manière de la gravure sur bois, « que même le connaisseur le plus exercé ne pourra la croire autre chose qu'un ouvrage de ce dernier genre. » C'est probablement à cause de la facilité de cette confusion que Passavant lui-même et d'autres iconographes ont présenté comme « gravure sur métal » mainte estampe, sur la nature de laquelle, à notre avis, on ne saurait donner aucune affirmation absolue. On prétend que le bois n'a jamais produit d'images aussi fines que le métal; c'est une erreur, que suffisent à démentir, entre autres, les figures des *Simulachres de la Mort*, de Holbein. Nous citons celles-là, au lieu de prendre des exemples chez les Vénitiens, parce que plusieurs des blocs originaux ont été conservés [3], et qu'ils sont d'une finesse sans égale. Peut-être aurait-on, quelquefois, un indice dans la dureté et la sécheresse de l'empreinte lorsqu'elle provient d'un relief sur métal; mais les exemples ne manquent pas de gravures où le trait est ferme, net, bien arrêté, et où pourtant certaines cassures très franches avertissent qu'on a affaire à un bloc de bois, et non à une plaque de métal. En effet, si un bois gravé reçoit une éraflure dans la manipulation au moment du tirage, il y a grande chance pour que ce heurt fasse sauter un éclat minuscule, ou du filet d'encadrement, qui court le plus de risque, ou d'un trait intérieur de la composition; et à cette brisure correspondra une solution de continuité dans la ligne d'encre déposée sur le papier. Si l'accident arrive à une gravure sur métal, le choc fera plier un des linéaments ténus champlevés à la surface de la plaque, et l'on verra une déviation du trait, suivant une courbe, ou suivant un angle plus ou moins aigu, mais rarement une interruption. Sauf ce *criterium*, applicable en quelques cas, nous ne croyons pas qu'il soit toujours si facile de distinguer un bois gravé d'un relief sur cuivre. Il y a donc des réserves à faire quant aux appréciations données par Passavant, qui généralise par trop l'emploi du métal pour l'illustration des livres sortis des presses vénitiennes. Il est vrai qu'il ne mentionne qu'un très petit nombre d'ouvrages, et la plupart d'après d'autres auteurs, dont il accueille les hypothèses gratuites aussi bien que les renseignements erronés [4]. Sans nous y

1. *Op. cit.*, col. 119-120.

2. *Op. cit.*, I, p. 100.

3. Eugène Piot possédait le bois : *Joseph descendu dans la fosse par ses frères*, qu'il avait acheté dans un lot d'anciennes planches gravées; et Hyacinthe Langlois avait retrouvé huit autres blocs de cette admirable série, dont on tira des reproductions pour son *Essai sur les Danses des Morts* (Rouen, 1852).

4. *Op. cit.*, pp. 134 et suiv.

arrêter plus que de raison, et pour donner simplement deux ou trois exemples, nous pouvons dire qu'il est, à tout le moins, très douteux que les vignettes du Dante du 18 novembre 1491, comme celles qui portent le monogramme F dans le Tite-Live de 1493, et encore les gravures des *Métamorphoses* d'Ovide de 1497 [1], aient été exécutées sur métal et non sur bois.

L'ornementation des livres imprimés par Ratdolt et ses associés, a été, en quelque sorte, en dehors du développement qui a pour point de départ les estampes des premiers tailleurs de bois vénitiens. L'évolution de ce style primitif se continue, à partir de 1480, dans une importante série de bois d'illustration, dont les auteurs, tout en suivant des directions divergentes, où les portent leurs tempéraments respectifs, conservent dans leur technique des principes communs, par où ils se rattachent aux plus anciens xylographes. Une de ces gravures, remarquable autant par son caractère archaïque que par le mérite de l'exécution, est la *Crucifixion* du *Missale Romanum*, fol., du 31 août 1482, imprimé par Octaviano Scoto. C'est comme une réplique agrandie de la *Crucifixion* qui ornait un autre Missel in-4°, du même imprimeur, publié l'année précédente ; mais elle est supérieure à l'original. Le dessinateur, très probablement, n'était pas de Venise : l'attitude de la Ste Vierge, avec la tête penchée de côté, et la cambrure de la taille faisant saillir la hanche, est de celles qu'on voit le plus souvent dans les tableaux des maîtres flamands et de l'école de Cologne. Le Christ, au corps émacié, dont le torse présente une apparence squelettique, semble avoir été dessiné d'après un crucifix de bois. Le graveur était un artiste d'un certain talent ; il a su rendre le dessin avec une habileté qui se montre principalement dans le personnage de la Ste Vierge. Cette *Crucifixion* reparaît en 1488 et 1491, dans des Missels imprimés par Hamman de Landoia ; entre temps, en 1489, elle a passé chez Theodoro Ragazzoni. Une copie en fut gravée en 1484, pour l'édition in-folio des *Fioretti* de St François d'Assise, imprimée par Bernardino Benali. Le copiste a imité à la fois les deux gravures de 1481 et 1482 : les accidents du terrain, la position de la tête de mort, des ossements et des plantes, en avant du monticule où se dresse la croix, sont pris de la seconde composition ; de même, les édifices du fond, mais les montuosités qui fermaient l'horizon, au dernier plan, ont été supprimées ; quant aux personnages, ils reproduisent plutôt ceux de la première.

Nous rencontrons là, au début de l'application de la gravure sur bois à l'ornementation des livres, un exemple des errements suivis dans les ateliers d'imprimerie, à cette époque où la propriété artistique n'était pas reconnue. Un bloc d'illustration se prêtait ou se louait aussi facilement qu'un châssis ou tout autre instrument de l'outillage professionnel ; et si

[1]. L'édition d'Ovide citée par Passavant est celle de Parme, 1505, mais elle contient les bois de l'édition originale de Venise.

un imprimeur, désirant un bois qui appartenait à un de ses confrères, ne pouvait se le procurer par voie d'achat, de location, ou d'emprunt, il le faisait copier, tantôt servilement, tantôt avec quelques modifications de détail, telles que nous venons d'en indiquer. La contrefaçon, que nous voyons apparaître dès les premières années, sera de pratique courante chez les imprimeurs vénitiens du XV^e et du XVI^e siècle.

Le moyen le plus expéditif, alors, pour copier un bois — surtout un bois au trait, non chargé de hachures, — consistait à prendre un calque de l'image imprimée, à le coller sur un bloc, puis à entailler ce dernier au travers du papier. On avait ainsi une copie inverse, la partie qui était à gauche dans la composition originale, passant à droite, et *vice versa*. Pour obtenir une copie directe, on pouvait appliquer sur le bois, non pas l'envers du calque, mais la face où était tracé le dessin, pourvu qu'il eût été pris au crayon, ou avec une encre analogue à notre encre de Chine actuelle, c'est-à-dire non susceptible de s'étaler sous l'action du mouillage. Mais il était plus sûr, en ce cas, d'employer, au lieu de calque, une épreuve de la gravure, qu'on collait du côté recto, et qu'on amincissait ensuite par un grattage opéré au verso avec précaution, jusqu'à la réduire à l'état de pellicule transparente. C'est probablement par ce procédé, qui simplifiait encore davantage la préparation, qu'ont été exécutées certaines copies tellement semblables aux modèles, qu'il faut une longue et minutieuse comparaison pour faire apercevoir quelques légères différences : nous rappelons, entre autres, le frontispice de *Sphæra Mundi* de 1491, copié d'après celui de la première édition de 1488.

Peut-être aussi les copistes, lorsqu'ils avaient sous la main des originaux, bois ou cuivres en relief, recouraient-ils volontiers à l'opération du clichage. Didot, qui apporte dans ces questions de métier la compétence d'un spécialiste très érudit, déclare que mainte reproduction, identique au modèle, n'a pu être obtenue que par la frappe d'une matrice de plomb sur un cuivre en relief [1]. Henri Bouchot, de son côté, est d'avis que les anciens graveurs ont connu le clichage par empreinte, qui leur permettait de multiplier les planches [2]. Ces deux auteurs, il est vrai, en avançant cette probabilité, ont eu en vue surtout certaines gravures d'origine française; mais on peut croire que les illustrateurs italiens n'ignoraient aucun des artifices de la technique. Ceux de Venise, notamment, ont dû, de très bonne heure, se distinguer par une ingéniosité hors de pair dans l'invention et la mise en usage des procédés propres à réduire et à faciliter la besogne. Il est donc très admissible que plus d'une copie directe, qui nous surprend par sa fidélité poussée à l'extrême dans le menu détail, provienne d'un cliché, fabriqué à peu près suivant la méthode du polytypage moderne : application sur le bloc original d'un flan humide, où toutes les parties en relief s'impriment en creux; puis, après le séchage

1. *Op. cit.*, col. 119-120.
2. *Les Origines*, p. 167.

et la solidification de cette empreinte, coulage d'un alliage métallique qui, en se refroidissant, reproduit le relief en fac-simile.

Mais il faut reconnaître que ce genre de copie, où n'intervenait aucun talent personnel, n'est pas le plus fréquent dans les livres de Venise. Très souvent, au contraire, l'illustrateur, au lieu de se contenter du simple plagiat, imagine des modifications qui donnent à la composition un autre caractère, jusqu'à en faire, quelquefois, une conception nouvelle. Il arrive que l'imitation ne soit pas meilleure que le modèle, et même qu'elle lui soit inférieure : c'est le cas des gravures du Virgile du 10 mai 1519, copiées d'après celles de l'édition Grüninger, de 1502. Mais quand l'illustrateur vénitien se trouve être un artiste tel que le maître b de la *Bible* de 1490, on hésite à prononcer le mot de copies, en parlant de ses délicates vignettes, comparées aux bois grossiers de son devancier allemand.

Un des exemples les plus remarquables de copie directe, qui soient à l'actif des graveurs de Venise, a été signalé, il y a quelques années, par le Dr Kristeller [1]. C'est une suite de représentations des épisodes de la *Passion*, conservée à Nuremberg, et qui devait être destinée probablement, soit à faire un Chemin de Croix, soit à orner un devant d'autel, ou des stalles de chœur, ou quelque autre meuble d'église. Ce qui rend cette série particulièrement curieuse, c'est qu'elle marque la transition entre les estampes des premiers xylographes vénitiens et les bois taillés expressément pour l'illustration des livres. Elle est formée, en effet, de copies exécutées d'après les planches du livre xylographique de la *Passion*; et il n'est pas douteux que l'auteur de ces copies soit Hieronymo de Sancti, le graveur-imprimeur qui, en 1487, avait en sa possession les bois originaux, puisqu'il les a employés, cette année-là, dans son édition du *Devote Meditationi*. L'identité des dimensions, la répétition exacte de tous les détails, laissent croire que, pour réaliser des « duplicata » aussi parfaits, il a taillé ses bois au verso d'épreuves transparentes collées sur les blocs, comme nous l'avons indiqué tout à l'heure. Mais, tout en étant d'une similitude absolue, ces répliques sont bien supérieures à leurs modèles par la finesse de la taille ; si elles ont perdu de l'expression et de la vigueur primitives, elles ont gagné en souplesse et en élégance (voir reprod. pp. 66, 67). Il est à remarquer que les représentations de la suite de Nuremberg sont plus nombreuses que celles du *Devote Meditationi* [2], et d'autre part que, si elles sont privées aussi des légendes que portaient, à la partie inférieure de toutes les compositions, les banderoles tenues par des anges, les traces qui en sont restées visibles ne sont pas les mêmes que sur les gravures du St Bonaventure. Ces différences, et de nombre et d'état, montrent que les copies ont dû être faites d'après des épreuves prises sur les bois originaux,

1. *Eine Folge Venezianischer Holzschnitte aus dem fünfzehnten Jahrhundert im besitze der Stadt Nürnberg*; Berlin, Graphische Gesellschaft, 1909.

2. Aux copies gravées par Hieronymo de Sancti, sont jointes six autres estampes, d'une taille grossière, mais qui, par le style, ont aussi une étroite affinité avec le groupe de bois archaïques auquel appartiennent les représentations de la *Passion*.

La Cène.

Arrestation de J.-C.

Copies d'après le livre xylographique de la Passion, attribuées à Hieronymo de Sancti.
(Nuremberg, Musée Germanique.)

Flagellation de J.-C. Portement de croix.

Copies d'après le livre xylographique de la *Passion*, attribuées à Hieronymo de Sancti.
(Nuremberg, Musée Germanique.)

avant qu'ils fussent rognés. Pour quelle raison le graveur entreprit-il ce travail, assurément très long, et dont la série de Nuremberg est le seul témoignage qui ait été conservé? Serait-ce que les bois anciens étaient la propriété de son associé — ce Cornelio qui est nommé dans la souscription du *Devote Meditationi*, — et que Hieronymo voulut en avoir un fac-simile intégral pour son propre usage? ou bien cette reproduction lui avait-elle été demandée par quelque autre éditeur ou imprimeur? Peu importe ; ce qui est plus intéressant, c'est d'abord de reconnaître dans ces copies, malgré la servitude imposée par les modèles, la main experte du maître graveur qui nous est révélé par le *Sphæra Mundi* de 1488 ; et c'est ensuite de pouvoir nous fonder en toute assurance sur cette œuvre, pour attribuer à Hieronymo de Sancti d'autres bois d'illustration, que distingue la même facture, le même style particulier du dessin et de la taille.

Il faut mettre en première ligne, comme la plus voisine peut-être des estampes archaïques, la figure qui orne l'édition s. a. et n. t. du Cherubino da Spoleto, *Spiritualis vitæ regula*, et qui représente l'auteur de l'ouvrage, nimbé, vêtu du costume monacal, tenant de la main droite un livre, et de la main gauche une branche de lis. Si on la rapproche de certaines figures de la collection de Ravenne, et notamment du *St Philippe de Florence* (n° 28, reprod. p. 41), on ne peut faire autrement que de remarquer une similitude frappante dans quelques détails bien caractéristiques : ainsi, une certaine irrégularité dans l'épaisseur des traits, comme si le tailleur de bois ne possédait pas encore l'entière maîtrise de son outil ; dans les physionomies, la manière dont sont traités les cheveux, et le dessin des sourcils affectant la forme d'un point d'interrogation couché ; les mains aux longs doigts ; les draperies aux plis arrondis. Il faut noter, d'autre part, que l'oranger, chargé de feuillage et de fruits, dont les branches s'écartent en arrière du personnage, est d'un travail identique à celui des arbres qu'on voit dans le *Supplementum chronicarum* de 1486 ; et enfin, que les deux plantes placées, l'une à droite, l'autre à gauche du moine, se trouvent répétées en plusieurs exemplaires conformes dans le frontispice du *Sphæra Mundi* de 1488, avec cette singularité commune, que, la base des feuilles n'étant soulignée d'aucun trait, les plantes ne paraissent pas sortir du terrain. Nous venons de citer le *Supplem. chronic.* de 1486. Les trois grands bois du commencement, copiés d'après la *Bible* de Cologne, et remarquables par l'énergie expressive du dessin, qui rappelle l'école d'Antonio Pollajuolo, sont évidemment du même graveur que la figure du Cherubino da Spoleto. Il convient d'y ajouter, dans l'édition suivante du 15 mai 1490, la vue de Rome, qui est la plus ancienne représentation de la « Ville éternelle », et la vue de Venise, qui remplace la mauvaise vignette de 1486, copie inverse d'une petite image du *Fasciculus temporum* de 1481. C'est Hieronymo de Sancti qui a gravé le bois du *Fior di virtu*, qu'il imprima en 1487 ; la taille, un peu rude dans les montuosités du fond et les nuages, est plus souple et plus aisée dans la figure du moine et dans les deux arbres. On le reconnaît encore dans le *Libro de San Justo*, publié la même année, sans nom d'imprimeur. Les deux belles gravures du Sacro-

busto et du S⁺ Thomas d'Aquin de 1488, tout en restant de la lignée des bois plus anciens, accusent dans le savoir-faire de l'artiste un progrès remarquable. La mappemonde de l'Eschuid de 1489, renferme des figures qui sont bien aussi dans sa manière ; mais c'est une œuvre de peu d'importance. Enfin, le Dʳ Kristeller considère comme étant de sa main le bois qui orne l'édition du *Fior di virtu*, imprimée à Brescia en 1491 par Baptista Farfengo, et qui fut employé de nouveau, après avoir été rogné, dans l'édition publiée également à Brescia, en 1495, par Bernardino Misinta.

Quant à l'illustration de l'*Offic. Virg.* de 1494, que nous avons cru devoir attribuer à Hieronymo de Sancti, le Dʳ Kristeller conteste qu'il puisse être l'auteur de cette admirable série, chef-d'œuvre de délicatesse et d'élégance. « Autrement, dit-il, il faudrait que, dans le peu d'années écoulées depuis 1490, il eût modifié essentiellement son style et sa technique. » De l'avis de l'érudit allemand, on devrait penser plutôt au monogrammiste N, qui a été un des meilleurs graveurs vénitiens de la période 1490-1500. Il est vrai qu'un connaisseur, familiarisé avec le faire respectif des xylographes de Venise, pourra trouver des points de rapprochement entre les gravures de l'*Offic. Virg.* de 1494 et quelques vignettes de la *Bible* de 1493 : il assimilera, par exemple, le S⁺ Joseph de la Nativité de J.-C.[1], dans l'*Office*, au Noé rassemblant les animaux[2], dans la *Bible* ; et les têtes rondes et glabres de plusieurs bergers empressés autour de l'enfant Jésus, lui rappelleront plus d'un personnage déjà rencontré dans les colonnes de l'Ancien et du Nouveau Testament. On peut donc admettre comme vraisemblable la collaboration d'un autre graveur de talent avec Hieronymo de Sancti ; lui-même, nous l'avons vu, a taillé des bois pour des livres qui ne sortaient pas de ses presses, et, par contre, en 1487, il introduisait dans son édition du *Devote Meditationi* des bois provenant d'un de ses devanciers. Pourtant, il faut convenir que, si l'illustrateur N a travaillé à l'*Office* de 1494, il avait, lui aussi, modifié essentiellement sa technique ; car si nous comparons des gravures de page, comme le David ou la Crucifixion, et même les petites vignettes placées dans le texte de l'*Office*[3], avec tel bois des *Métamorphoses* de 1497, comme la Chasse du sanglier de Calydon, ou Orphée et Eurydice[4], on verra quelles différences présente l'exécution des uns et des autres. Le graveur en question est assez inégal, nous aurons à le constater plus loin ; et l'on peut alléguer aussi que des bois d'une facture négligée, qui portent son monogramme, ont été probablement taillés par quelqu'un de ses ouvriers, moins habile que le maître. Encore est-il que, si on admet que l'auteur du bois de l'*Astrolabium planum* de 1494[5] — très soigné, celui-là — ait pu ouvrer, quelques

1. Reprod. I, p. 412.
2. Reprod. I, p. 133.
3. Reprod. I, pp. 411-413.
4. Reprod. I, pp. 222, 223.
5. Reprod. I, p. 386.

mois auparavant, ces reliefs, apparemment sur cuivre, d'une exquise finesse, nous ne savons pour quelle raison Hieronymo de Sancti n'aurait pas de même essayé son talent dans un genre qu'il n'avait pas abordé jusqu'alors; car, en somme, les gravures de l'*Office* ne sont pas plus distantes des bois du Sacrobusto et du S^t Thomas d'Aquin de 1488, que du bois de l'illustrateur **N** auquel nous venons de faire allusion. Comme nous n'avons, pour asseoir notre conviction, aucun document irréfutable, et que les analogies qui se rencontrent de part et d'autre ne sont pas absolument probantes, nous croyons qu'il vaut mieux s'abstenir d'une affirmation catégorique. Il est possible que Hieronymo de Sancti n'ait été que l'imprimeur de l'*Office* de 1494, et que, pour l'illustration de ce livre de piété, il ait fait appel au concours d'un graveur que recommandait assez l'œuvre considérable précédemment publié; mais il n'est pas impossible qu'il ait eu, à côté de ce graveur, une part effective dans cette illustration, dont les dessins peut-être avaient été fournis par quelque grand artiste contemporain. En tout cas, lors même que ce fleuron n'enrichirait pas sa couronne, Hieronymo resterait, grâce à ses autres travaux, un des premiers parmi les graveurs sur bois qui ont excellé dans leur métier, à la fin du XV^e siècle.

Nous revenons maintenant sur nos pas, pour continuer la revision des ouvrages les plus marquants dans le développement de l'art de l'illustration à Venise. Aussi bien, n'aurons-nous à insister que sur quelques publications et quelques personnalités d'artistes, la plupart de nos observations ayant été présentées dans le cours ou à la suite des descriptions.

Nous rappelons seulement en passant deux livres imprimés en 1486. D'abord, le *Moralia* de S^t Grégoire le Grand, édition florentine, à cause du grand bois, d'origine sûrement vénitienne, qui orne quelques exemplaires, et qui a tellement d'affinité avec les bois du Ketham de 1493, qu'on pourrait le croire postérieur à 1486 de plusieurs années, c'est-à-dire exécuté par la même main et vers la même date que les gravures du *Fasciculus medicinæ*; en tout cas, le premier exemple de ces figures de personnages avec fragments amovibles, qui ont été employées par plusieurs éditeurs. Ensuite, le *Libro de la divina lege*, de Marco del Monte S. Maria, à cause de son insigne rareté et de ses deux gravures au trait, qui furent copiées en 1494, à Florence, dans l'édition imprimée par Antonio Mischomini; ces deux bois paraissent être de la main du graveur qui a fourni, pour la partie du Nouveau Testament, dans la *Bible* de 1490, des vignettes non signées, que nous avons rapprochées de certaines compositions du miniaturiste Benedetto Bordone.

En 1487, le livre le plus important, par l'abondance de l'illustration, est l'édition des *Fables* d'Esope, imprimée par Bernardino Benali, avec soixante-et-un bois imités librement de ceux de l'édition véronaise de 1479. Le style en est assez raide, et la taille anguleuse; mais l'ensemble,

très inférieur à la belle édition de Naples, de 1485, ne laisse pas d'être intéressant, comme spécimen de publication populaire.

Un de ces bois fut prêté pour orner l'édition du *Buovo d'Antona*, publiée la même année par Hannibal Foxio da Parma. On ne cite, de cet imprimeur, qu'un seul autre ouvrage, l'édition du *Fior di virtu* du 25 juin 1488. S'il y a, par hasard, un rapport entre le sujet de la gravure de l'Esope et quelque passage du roman de chevalerie, cette corrélation est sans doute assez vague. Nous devons dire que ce défaut est fréquent dans l'énorme production des presses vénitiennes : pour les livres destinés à la classe des lecteurs de condition modeste, recueils didactiques, traités d'astrologie, manuels de dévotion, opuscules de toute sorte, qui se multiplieront après 1480, les éditeurs se contenteront trop souvent d'une illustration quelconque, copie de qualité médiocre ou bois original emprunté au petit bonheur. Ainsi, les deux éditions de 1486 et de 1487 du *Formulario de epistole*, de Bartolomeo Miniatore, sont illustrées de vues de villes provenant du *Supplementum chronicarum ;* dans l'édition de 1492, on emploiera, avec plus d'à-propos, la vignette de la *Bible* de 1490 qui représente Nicolo de Mallermi en train d'écrire. Mais c'est surtout après 1500 que se manifestera le peu de souci de la concordance de l'image avec le texte.

Le style de la gravure véronaise, celui du Valturius de 1472 et de l'Esope de 1479, se reconnaît dans les grands bois de la première édition illustrée de Pétrarque, imprimée en 1488. Ils sont d'un dessinateur habile ; mais le graveur a été inférieur à sa tâche, sauf dans la bordure à fond noir qui encadre les six représentations des *Triomphes*.

La *Grammaire* de Guarini, publiée cette même année 1488, est le type le plus ancien, à Venise, de ces rudiments scolaires illustrés, qui eurent de si nombreuses éditions. La première page est égayée par un encadrement d'un joli style, où l'artiste a figuré, dans le montant de droite, des *putti* ailés grimpant à un arbre, qu'on peut croire symbolique, pour y cueillir les fruits de la science, et, dans le bas, un intérieur d'école, d'un réalisme amusant, et qui servira de modèle à d'autres illustrateurs. Cette décoration, si bien appropriée à un livre d'instruction enfantine, se complète par une belle initiale ornée, renfermant la figure à mi-corps d'un savant professeur, l'auteur du livre sans doute, couronné de laurier. L'encadrement et l'initiale sont de la même main que les deux bois du *Libro de la divina lege*, de 1486. L'un et l'autre livre, du reste, sont sortis de l'atelier du même imprimeur, ce Nicolo de Balager, qui a si peu produit, et qui n'est mentionné, à notre connaissance, dans aucun ouvrage de bibliographie.

L'année 1489 voit commencer la série de ces charmantes éditions de l'*Office de la Vierge*, qui tiennent parmi les livres illustrés vénitiens la place occupée en France par les livres d'Heures. Les mentions particulières que nous avons ajoutées à nos descriptions font ressortir l'extrême rareté de ces livres de piété, dont on ne connaît, pour certaines éditions, qu'un seul exemplaire complet, et, pour d'autres éditions même, que des

fragments. Cette rareté s'explique assez par le fait que ces ouvrages, imprimés sur vélin avant 1500, étaient des livres de luxe, tirés à très petit nombre, et que les exemplaires des tirages sur papier, postérieurs à 1500, sans cesse maniés et feuilletés, ont été presque tous détruits, par usure ou par incurie. Les livres d'Heures français, imprimés sur vélin, comme les premiers *Offices de la Vierge* italiens, mais sans doute en plus grand nombre, se sont mieux conservés. Il est assurément très curieux que l'ornementation des premiers *Offices* vénitiens soit de style français, sinon même de provenance française. Ce n'est que dans des livres du commencement du XVI° siècle que nous avons pu vérifier la présence de blocs d'illustration authentiques, de semblable origine, importés à Venise. Quant aux gravures de l'*Office* de 1489, imprimé par Andrea Torresani, et de celui de 1490, imprimé par Hamman de Landoia, nous ne les avons rencontrées dans aucun livre français, où elles auraient été employées avant de passer en Italie, chez ces deux imprimeurs. Il est donc possible que, dans l'un comme dans l'autre, ce ne soient que des copies; mais autant qu'on peut juger du travail du graveur sous l'enluminure dont elles sont revêtues, nous croirions plutôt à des originaux.

Presque au même moment où paraissait chez Torresani ce petit livre de piété, Octaviano Scoto publiait sa *Bible* latine en quatre volumes, dont le premier et le troisième seulement renferment des gravures. Peut-être, comme l'a supposé M. Alfred Pollard dans son excellente étude sur les deux *Bibles* de 1490 et 1493 [1], cette ornementation restreinte de l'édition de 1489 a-t-elle été le commencement d'exécution d'un projet de grand ouvrage luxueusement illustré, qui ne fut réalisé qu'en partie. Quoi qu'il en soit, on voit que l'éditeur-imprimeur s'était adressé à des artistes de haute valeur. Le premier bois, la Création de la Femme, et la grande Vision d'Ezéchiel, sont d'une taille si fine, où se dénote une telle sûreté de main, qu'on ne peut les attribuer qu'au maître ƀ, qui va donner toute la mesure de son talent l'année suivante, dans la *Bible* de 1490. La plupart des petites vignettes, et les initiales ornées, doivent être aussi de sa main. Quant à la figure du grand-prêtre, d'un si beau style, d'un travail si parfait, elle est vraisemblablement du graveur qui allait fournir, quelques mois plus tard, à Octaviano Scoto, le grand bois du S¹ Augustin, *De Civitate Dei*. La manière, exceptionnelle à cette date, dont il indique légèrement les ombres par un système de courtes hachures obliques, donne aux gravures un relief et une saveur que n'ont pas toujours celles où le contour seul est indiqué, ni celles où les ombres sont fortement accusées. Le bois du S¹ Augustin est encore caractérisé par le procédé particulier employé pour rendre le terrain : ce semis de petits traits verticaux ou un peu obliques, plus ou moins serrés les uns contre les autres, se remarque dans une série de bois produits, sinon par le même graveur, du moins dans le même atelier. Nous y reviendrons plus loin, quand nous parlerons des monogrammes des artistes, et que nous essaierons, d'après les gra-

[1]. *Two illustrated Italian Bibles*, dans *The Library*, juillet 1902.

vures signées, d'établir un classement parmi celles qui ne portent pas de signature.

 Lippmann présente le *Devote Meditationi* imprimé par Mattheo Codecha, le 27 février 1489, comme ayant inauguré à Venise la mode des livres illustrés de nombreuses vignettes, qui fut adoptée en Allemagne, et plus tard à Lyon, d'après l'exemple des Vénitiens. Il oublie l'édition des *Fables* d'Esope, de 1487 ; et il ne connaissait pas encore, au moment où il écrivait cette observation, la première édition du *Devote Meditationi*, imprimée la même année que l'Esope, avec les bois provenant du livre xylographique de la *Passion*. Ce qu'on peut dire, plus exactement, c'est que l'édition de 1489 de l'ouvrage de St Bonaventure — avec la *Bible* latine de Scoto, et la *Bible* italienne que L. A. Giunta faisait préparer vers le même temps — a consacré l'emploi des vignettes insérées dans le texte pour y ajouter un élément explicatif, une sorte de commentaire graphique, qui le rendait plus facile à saisir. L'auteur allemand que nous venons de citer, attribue les bois du *Devote Meditationi* de 1489 aux artistes qui avaient fourni ceux de la *Bible*. Il est vrai qu'il s'y trouve à la fois des vignettes au trait pur — Jésus devant Pilate, la Flagellation, et le Couronnement d'épines, — et d'autres, ombrées de courtes hachures obliques, par le même procédé que la figure du grand-prêtre ; mais la taille en est moins fine et moins soignée, et ne répond pas à la beauté du dessin. Elles sont plutôt de la main d'un graveur qui a travaillé aux vignettes des Évangiles et de la Vie de St Joseph, dans la *Bible* de 1490, et qui a signé d'un ·b·, par exemple, un bois que nous avons reproduit (I, p. 127), représentant une femme agenouillée devant le Sauveur : le nimbe crucifère de Jésus est semblable à celui qu'il a dans l'Entrée à Jérusalem du *Devote Meditationi;* les cheveux et la barbe sont traités de la même manière. Nous avons indiqué, dans la description de la *Bible* (I, p. 128), que le dessin de ces compositions pourrait être attribué au miniaturiste Benedetto Bordone.

 L'année 1490 marque une étape importante dans le progrès de la gravure sur bois à Venise, non seulement par la quantité des livres illustrés qui portent cette date, mais encore par la qualité exceptionnelle de leurs illustrations. Ce millésime ouvre la période trop courte, mais d'une fécondité et d'une richesse vraiment incomparables, où l'art du xylographe va atteindre son plus haut point. En suivant, dans cette revision, l'ordre des dates de publication, il faut signaler d'abord le *Fior di virtu* imprimé par Matthéo Codecha, à cause de son frontispice, d'une belle facture. La même main se reconnaît dans les bois de l'édition s. a. du *Devote Meditationi*, imprimée probablement la même année par Bernardino Benali. L'illustrateur n'est pas sans avoir imité les gravures de l'édition de 1489, notamment dans la scène de la Flagellation ; mais l'exécution est meilleure. Le frontispice du *Fior di virtu* fut copié dans une édition florentine du 31 octobre 1498 ; et, cette fois, l'original vénitien l'emporte sur

la copie, ce qui est un cas peut-être unique parmi les productions de la gravure où les artistes des deux villes se sont trouvés en rivalité.

Nous avons, dans la description de l'édition de Pétrarque du 22 avril 1490, fait la comparaison des bois des *Triomphes* avec les estampes sur cuivre florentines d'après lesquelles ils furent copiés. Ceux-là aussi dérogent à la mode de la gravure au trait, qui était en faveur à Venise à cette époque. Ici, le xylographe, qui est plus habile que son devancier de l'édition de 1488, a voulu évidemment imiter sur le bois les procédés du graveur sur cuivre; mais son travail n'a pas été amélioré par cet essai, où il est resté bien loin de son modèle.

C'est au grand éditeur Luc' Antonio Giunta qu'est due la publication de l'ouvrage le plus considérable produit en cette année 1490, et l'un des plus richement illustrés qui soient sortis des presses vénitiennes: la fameuse *Bible*, appelée souvent « *Bible* de Mallermi », comme si elle était la première édition de la version du traducteur italien, et non pas seulement la première édition ornée de figures. Dès qu'on ouvre le volume, le frontispice, d'une conception si harmonieuse et d'une exécution si magistrale, annonce un artiste de premier ordre. L'encadrement, où sont renfermées les représentations des Jours de la Création, est inspiré du style architectural auquel est attaché le nom des Lombardi, cette dynastie de glorieux constructeurs, qui ont donné dans leurs chefs-d'œuvre l'expression la plus complète de l'art de la Renaissance. La transformation de l'architecture, dont le théoricien le plus célèbre est l'auteur de l'*Hypnerotomachia Poliphili*, avait commencé, dès 1460, à substituer à la fantaisie du style ogival les éléments inventés par l'antiquité latine [1]. Elle coïncide avec le moment où Venise arrive à l'apogée de sa puissance, et où l'aristocratie dominante, jalouse de perpétuer son souvenir dans la splendeur de la cité, met à contribution le génie des artistes qui lui viennent de toutes parts, principalement des pays de terre ferme soumis à l'hégémonie de la République. Ce n'est pas seulement dans les édifices publics que se déploie la somptuosité de la décoration, alliée à la noblesse et à la grâce des formes. Le faste des familles patriciennes s'étend jusqu'aux tombeaux élevés dans les églises à leurs représentants. « Nombre de mausolées de doges, de généraux, de patriciens, qui embellissent aujourd'hui les églises, particulièrement celle des SS. Giovanni & Paolo et celle des Frari, sont ornés de statues mythologiques, de génies, de guirlandes, de fleurs, d'emblèmes, qui assurément n'éveillent pas de pensées lugubres... Ils attestent, en même temps que l'excellence de l'art, l'amour du luxe naissant et l'orgueil du nom. [2] » Les illustrateurs — miniaturistes d'abord, graveurs sur bois ensuite — n'ont qu'à copier

[1]. C'est en 1460 que l'architecture classique, sans aucun mélange de formes ogivales, se manifeste pour la première fois à Venise, dans la superbe porte d'entrée de l'Arsenal; et c'est en 1467 que le dominicain Francesco Colonna écrivait, dans le couvent de S. Niccolo, à Trévise, ce livre étrange, qui devait contribuer à la diffusion de la connaissance de l'antiquité.

[2]. Molmenti, *op. cit.*, II, pp. 578, 582.

ces sépulcres grandioses, tels que le tombeau du doge Pietro Mocenigo, par Pietro Lombardi, ou celui du doge Andrea Vendramin, par Alessandro Leopardi; ils n'ont qu'à imiter ces colonnes élégantes, ces arcs à plein cintre, ces pilastres et ces frises, dont le ciseau du sculpteur a fait une véritable orfévrerie de marbre, ces cariatides, ces statues de guerriers, ces médaillons, ces sirènes, ces figures symboliques, ces bas-reliefs où les mythes païens prennent place à côté d'épisodes des saintes Ecritures : où trouver plus beau modèle pour un frontispice de livre ? Et c'est, en effet, de ces admirables monuments que seront empruntées les imposantes proportions, la pureté des lignes, et la richesse d'ornementation, pour les grands encadrements dont la *Bible* de 1490 offre le premier type produit par le xylographe. Quant à l'illustration du texte, nous avons déjà fait ressortir, dans la description de l'ouvrage, avec quelle habileté elle avait été imitée de la *Bible* de Cologne, de 1480. C'est dans ces petites vignetttes, pleines de charme, que se révèlent les qualités supérieures du graveur b, dont le monogramme paraît ici pour la première fois. D'autres œuvres pourront avoir une allure plus magistrale, parfois même un caractère plus artistique ; mais peu de gravures possèderont, à un pareil degré, la finesse élégante, la délicatesse exquise, que celui-là sut mettre dans un bois de quelques pouces carrés. Il eut, de plus, le rare mérite de créer une école, dont les abondantes productions, pour n'être pas absolument à la hauteur des siennes, sont encore souvent des plus estimables. Pour les livres qu'il fut chargé d'illustrer, il s'adjoignit des collaborateurs, qui, reproduisant sa manière, ont, à son exemple, quelquefois signé d'une simple initiale, et le plus souvent laissé leurs bois sans monogramme [1].

Lippmann a eu raison de dire que, dans les livres vénitiens, à partir de 1490, il y avait à distinguer deux sortes d'illustrations : celles qui, en parlant aux yeux du lecteur, appellent son attention sur un événement historique ou légendaire, un personnage célèbre, une scène épisodique ; et les bois, généralement de dimension plus importante, qui n'ont d'autre destination que la décoration artistique. Mais quand le même auteur allemand, portant un jugement d'ensemble sur la gravure sur bois italienne, décide que l'objet principal de l'illustration des livres, en Italie, a été l'ornement, tandis qu'en Allemagne, c'était l'instruction, cette distinction ne laisse pas d'être assez arbitraire. On ne voit guère, en effet, que les gravures introduites dans les ouvrages allemands du XV^e siècle, se soient élevées, pour la diffusion des connaissances, au-dessus des habitudes adoptées partout à la même époque. Ainsi, entre autres, l'illustration de la *Chronique* de Hartmann Schedel, imprimée à Nuremberg en 1493, ne l'emporte pas en exactitude sur celle du *Supplementum chronicarum*, publié à Venise en 1486 : dans les deux compilations, les vues de localités sont de pure fantaisie, et la même vignette est répétée plusieurs

1. Nagler (I, p. 713) signale, dans la réimpression de la *Bible* de 1494, « des gravures sur métal marquées *i*, *ib*, et *ibv* », qui n'ont jamais existé ; et il ajoute, avec le plus grand sérieux, qu'il sera toujours difficile d'assurer si ces initiales désignent Joannes Bonconsiglius Vicentinus, ou bien Joannes Bellinus Venetianus. Evidemment !

fois pour représenter des villes différentes. On trouverait bien plutôt une recherche d'interprétation réaliste dans les compositions du Valturius de 1472, pour ne citer que cet ouvrage parmi les plus anciens livres italiens.

Le traité de jurisprudence de Joannes Crispus de Montibus, imprimé par Johann Hamman de Landau, le 19 octobre 1490, est à signaler particulièrement, à cause de la planche des trois arbres généalogiques, qui — exception faite pour les diagrammes astronomiques des livres de Ratdolt — est le premier exemple d'une gravure imprimée en couleur. Le personnage assis à terre, de la tête et des bras duquel partent les trois arbres, est imprimé en brun; mais le vert des feuilles paraît avoir été appliqué à la main. Cette figure est d'un bon dessin et d'une taille soignée.

L'*Officium B. M. V.* sorti cette même année des presses du même imprimeur, compte parmi les livres les plus rares — puisqu'on n'en connaît qu'un seul exemplaire, — et les plus remarquables : l'illustration, en est tout entière composée de bois d'origine française.

L'année 1491 est, dans cette dernière période du XV° siècle, une de celles dont la production atteste le mieux l'activité des imprimeurs de Venise. Le succès de librairie obtenu par la *Bible* de Mallermi devait naturellement inciter les éditeurs à employer pour d'autres ouvrages considérables le mode d'illustration qui avait si brillamment réussi; et, avant tout autre livre, la *Divina Commedia* s'imposait à leur attention par le nombre de scènes et d'épisodes importants sur lesquels pouvait s'exercer l'imagination des artistes. Déjà, en 1481, un éditeur de Florence, Nicolo di Lorenzo, avait entrepris de donner du poème de Dante une édition illustrée d'après les dessins de Botticelli, mais l'œuvre était restée inachevée. Six ans plus tard, le Dalmate Bonino de Bonini — qui exerça dans plusieurs villes du Nord de l'Italie, et qui est inscrit parmi les imprimeurs de Lyon à la fin du XV° siècle — reprit ce projet, et publia à Brescia un Dante illustré de bois de page curieux, mais généralement de qualité médiocre. Dans les deux éditions vénitiennes de 1491, imprimées à quelques mois d'intervalle, les illustrateurs n'ont été guère mieux inspirés par le génie de « l'altissimo poeta ». M. Alfred Pollard [1] a souligné avec raison le fâcheux effet produit par la répétition des personnages de Virgile et de Dante dans une si grande quantité de vignettes, et la monotonie encore plus ennuyeuse résultant de la réapparition constante des figurines nues et chauves qui, d'après la convention adoptée à cette époque, représentaient les âmes. Il est possible que les bois de l'une et de l'autre édition aient été exécutés dans le même atelier, celui du maître b, dont le monogramme se trouve sur deux gravures de l'édition Pietro Cremonese [2]; mais

[1]. *Italian Book Illustrations*; Londres, Seeley & Cⁱᵉ, 1894.

[2]. Lippmann a fait une confusion, en disant que de nombreuses vignettes, dans l'édition Benali et Codecha, portent le monogramme b, et que ce monogramme ne se rencontre pas dans l'édition Pietro Cremonese, du

les vignettes de cette édition sont meilleures que celles de la précédente ; la taille en est plus soignée, le graveur a mieux interprété le dessin. L'infériorité de l'illustration du texte, dans l'édition Benali et Codecha, du 3 mars, n'est compensée qu'en partie par le beau frontispice, où l'artiste a imité le bois du 1ᵉʳ chant de l'*Inferno*, de l'édition de Brescia, de 1487.

Des presses de Giovanni Ragazo, sortent, à six mois d'intervalle, deux grands ouvrages imprimés pour L. A. Giunta : le *Vite di SS. Padri*, le plus important, après le Dante, par le nombre des vignettes, auxquelles a travaillé un graveur qui signe du monogramme ʈ, un des principaux élèves et collaborateurs du maître ƅ ; et le Plutarque, dont le grand bois — Thésée combattant le Minotaure, — si remarquable par la beauté du dessin et la fermeté de la taille, peut être attribué à ce même graveur.

Les frères de Gregori publient le *Fasciculus medicinæ* de Ketham, avec cinq planches anatomiques, dont la facture, sans être très artistique, n'est pas non plus aussi « grossière » que l'a prétendu M. E. Piot. Le Dathus, *Elegantiolæ*, imprimé par J. B. Sessa, est à signaler pour son encadrement, copié de celui du Guarini de 1488. Un autre livre scolaire, le *De Arte grammatica*, de Diomède, est intéressant par l'ornementation de sa première page, encadrée d'une bordure à fond noir, d'un tout autre genre que celles qui avaient été exécutées pour les livres de Ratdolt : mascarons, cornes d'abondance, vases d'où montent des entrelacs de branches gracieusement contournées, guirlandes de feuillage, *putti* musiciens, dauphins placés à la base des pilastres, sphinx dont le corps se prolonge en rinceaux fleuris, tout cet ensemble décoratif est imité de certains panneaux d'*intarsi*, comme aussi des motifs de sculpture, d'une exquise délicatesse, dont se revêtent les édifices construits à cette époque ; c'est le type d'encadrement de page qui sera porté à la perfection dans l'Hérodote et dans le Lucien de 1494.

L'association Benali et Codecha, qui avait inauguré l'année par la publication du Dante, imprime encore le *Miracoli de la Madonna*, avec une Annonciation, à vrai dire, assez médiocre ; et une édition des *Fables* d'Esope, illustrée des bois de 1487, mais ayant, sur la page du titre, une gravure empruntée d'une *Vie d'Esope*, qui n'est connue que par une désignation expresse du testament de Mattheo Codecha. Un autre bois de la même provenance a été employé dans le *Fior di virtu* du 6 novembre 1493. On y reconnaît le faire du graveur qui a travaillé au *Devote Meditationi* s. a., publié par Benali, probablement l'année précédente, et dont les deux imprimeurs associés donnent une nouvelle édition. L'association ayant été rompue, Codecha seul imprime un Climacho, *Scala Paradisi*, orné

18 novembre (18 et non 27, comme le dit l'auteur allemand). C'est le contraire qui est exact, et encore, avec cette restriction, que la seconde des deux éditions ne contient que deux bois signés. — Une autre erreur a été commise par M. Richard Fisher, dans son *Introduction to a Catalogue of the Early Italian Prints in the British Museum* (Londres, 1886) : c'est à tort qu'il attribue la priorité, entre les deux éditions de 1491, à celle du 18 novembre, parce que, dit-il, à Venise et à Florence, le premier jour de l'année était la fête de l'Annonciation, le 25 mars. A Venise, l'année civile partait du 1ᵉʳ janvier, fête de la Circoncision ; mais l'année légale commençait le 1ᵉʳ mars, et cet usage fut maintenu jusqu'à la chute de la République, en 1797 *(Prontuario di Cronografia* ; Milano, 1901).

d'une jolie Annonciation, de la même main que la petite Crucifixion du *Devote Meditationi* du 26 avril 1490, et que les deux vignettes : Pietà et Mise au tombeau, du *Devote Meditationi* s. a.; puis, un *Legenda delle SS. Martha e Magdalena*, avec des bois de divers graveurs, dont un avait fourni certaines vignettes pour l'illustration des Évangiles, dans la *Bible* de 1490.

Vers la fin de 1491, paraît un des livres les plus intéressants de cette période : l'édition des *Fables* d'Esope, imprimée par Manfredo de Monteferrato. L'illustrateur a imité les bois de l'édition Benali de 1487, mais un peu de la même manière que celui de la *Bible* de Mallermi avait imité les gravures de la *Bible* de Cologne, de 1480 ; c'est-à-dire qu'il a su faire de ses copies, par la liberté de l'interprétation, d'autres compositions originales. Toutes ces petites scènes sont agencées avec autant d'esprit que d'élégance; quelques-unes même sont tout à fait dignes d'être comparées aux meilleures gravures vénitiennes de la fin du XVe siècle. Les bordures dont elles sont encadrées, formées de fragments qui se répètent en des combinaisons variées, ajoutent à l'heureux effet des vignettes. Cette édition fut probablement enlevée dès son apparition, car l'imprimeur en fit un second tirage quinze jours après le premier. Les mêmes bois, après avoir été employés chez lui dans quatre autres éditions, publiées de 1493 à 1508, passèrent chez d'autres imprimeurs; on les revoit dans les deux éditions de Simon de Prello, en 1533 et 1534, et dans une édition s. a., imprimée vers le milieu du XVIe siècle.

La *Vie d'Ésope*, de Francesco del Tuppo, suivit l'édition des *Fables* à deux mois d'intervalle, le 27 mars 1492 ; — l'illustration est de la même main que celle des *Fables*, et elle présente les mêmes qualités.

En tête des ouvrages ornés de gravures qui forment la riche série produite en 1492, il faut placer le *Decamerone* et les deux éditions du *Legendario di Sancti*, imprimées, la première par Mattheo Codecha, la seconde par Manfredo de Monteferrato. Après le poème de Dante, l'œuvre de Boccace devait fournir à la verve des illustrateurs un thème particulièrement séduisant par la fantaisie et la variété qui agrémentent les « Journées » du célèbre conteur florentin. L'édition en fut entreprise par Gregorio de Gregori qui, associé d'abord avec son frère Giovanni, et seul ensuite, allait diriger pendant plus de trente-cinq ans un des plus importants ateliers de la typographie vénitienne. Les bois sont du maître b, qui en a signé une quinzaine, ou du graveur i, qui possède le même style, la même manière de tailler. Dans le grand bois du frontispice, qui est d'un très bel effet, on reconnaît facilement la même main que dans le *Vite di SS. Padri* de 1491. Toutes les vignettes qui illustrent les différents contes, n'ont pas le même mérite ; mais un bon nombre sont de la meilleure facture. Une partie de l'illustration de Boccace fut employée dans le *Novellino* de Masuccio, publié un mois après par les mêmes imprimeurs, avec un nouveau bois au frontispice.

Les deux exemplaires du *Legendario* dont nous avons donné la description, sont, l'un comme l'autre, d'une insigne rareté, puisque chacun d'eux est, jusqu'à présent, l'unique exemplaire connu. Quant à la valeur artistique, il nous semble qu'elle est supérieure dans l'édition Manfredo de Monteferrato. Le frontispice, avec cet encadrement architectural d'un merveilleux travail, ce bois du Jugement dernier — le plus grand de ceux qui portent le monogramme du maître b, — ce motif ornemental qui sépare les deux colonnes du texte, cette charmante initiale ornée renfermant la figure de l'auteur, est sans contredit la plus belle page qu'on puisse admirer dans tous les volumes in-folio imprimés à Venise, de 1490 à 1500; ni la première page du Boccace, ni, dans un autre genre, celle de l'Hérodote de 1494, ne présentent un ensemble aussi harmonieux et aussi complet. En ce qui concerne les gravures réparties dans le texte, il n'est guère possible de dire que les illustrateurs de l'édition achevée le 10 décembre 1492 — parmi lesquels les monogrammistes F et i — se sont inspirés de l'édition Codecha, tirée sept mois plus tôt. L'intervalle est trop court, et la taille des blocs a dû marcher presque de pair pour l'une et pour l'autre. Il est à remarquer cependant qu'il y a des analogies frappantes entre certaines vignettes adaptées aux mêmes chapitres de part et d'autre (par exemple, au chapitre : *De sancto Francisco*, et au chapitre : *De scā lucia Geminiano z Eufemia*). Un des artistes chargés de l'édition Manfredo de Monteferrato, aurait donc pu avoir connaissance de quelques bois taillés par un de ses confrères, qui travaillait pour Codecha. Ce dernier, dans les deux années qui suivirent, fit compléter l'illustration de l'ouvrage, puisque son édition du 13 mai 1494 contient 69 vignettes qui ne figuraient pas dans le *Legendario* du 16 mai 1492. De ce nombre, il est vrai, 22 blocs — dont 4 avec le monogramme F — ont été empruntés de l'atelier de Manfredo de Monteferrato.

A côté de ces grands livres, se rangent plusieurs ouvrages in-4°, qui font honneur aux éditeurs et aux illustrateurs de Venise. En première ligne, le *Vita de la preciosa Vergine Maria*, imprimé par Giovanni Rosso Vercellese, pour L. A. Giunta; le bois du frontispice : St Joachim faisant l'aumône, est évidemment du même graveur que celui du *Regulæ Sypontinæ*, de Nicolaus Perottus, publié en même temps par Christophoro Pensa. A ce graveur, il faut attribuer encore le bois du *Cyriffo Calvaneo*, s. a., que nous avons cru devoir placer à cette date, à cause de son affinité avec les bois que nous venons de désigner. Il est impossible de ne pas remarquer que le St Joachim du *Vita de la Vergine* et le berger du *Cyriffo* se ressemblent comme deux Ménechmes. Les mêmes caractéristiques de facture, que nous avons indiquées dans la description du *Cyriffo*, se retrouvent dans un certain nombre de vignettes du *Trabisonda istoriata*, sorti des presses de Christophoro Pensa un peu après le Perottus; nous les reconnaissons, pour les avoir remarquées précédemment dans le grand bois du St Augustin, *De Civitate Dei*, de 1489; puis, çà et là, dans le Dante du 3 mars 1491; et, en feuilletant le *Vite di SS. Padri* de 1491, et le Boccace de 1492, dans maintes vignettes signées du monogramme i. Et

ainsi nous arrivons à déterminer, sinon avec une absolue précision, du moins avec la plus grande probabilité, une part notable du travail de cet illustrateur au commencement de la dernière décade du XVᵉ siècle.

Le *Trabisonda istoriata*, que nous venons de citer, nous fait connaître un autre artiste, qui a signé de son monogramme **F** quinze des vignettes de ce roman de chevalerie, et qui en a fourni quelques-unes pour la réimpression de la *Bible* de Mallermi, éditée par Giunta en ce même mois de juillet 1492. Celui-là aussi procède du style et de la technique du maître b ; mais il est plus lourd, il n'a pas l'élégance, le tour de main aisé du graveur i, ni du N dont nous allons parler tout à l'heure.

Nous avons assigné la date de 1492 au *Libro de la natura de cavalli*, s. a., dont le frontispice se rapproche des bois des *Fables* d'Esope de 1491 et de la *Vie d'Esope* de 1492. Cette curieuse représentation d'un épisode de la légende de Sᵗ Eloi est un des plus beaux spécimens de la gravure au trait de cette période.

De même qu'en 1490, le maître b s'était révélé dans les vignettes de la *Bible* de Mallermi, de même, en 1493, dans la *Bible* imprimée par Gulielmo de Monteferrato, contrefaçon des éditions Giunta, apparaît un nouveau graveur, qui procède de la manière de son devancier, non sans garder dans l'exécution une note bien personnelle : le monogrammiste N, que nous avons cité plus haut, à propos de l'*Officium Virginis* de 1494. C'est un artiste de talent inégal, comme on peut le voir en rapprochant les unes des autres les reproductions, données ici, de bois qui portent sa signature, en différents ouvrages. Nous avons constaté que, pour l'originalité du dessin comme pour l'habileté de la gravure, l'illustration de la *Bible* de 1493 est, dans l'ensemble, inférieure à celle de l'édition de 1490. Assurément, une des causes de cette infériorité est que chaque bois est encadré d'une bordure qui diminue sensiblement l'espace disponible dans les colonnes du texte ; on se rend compte de l'inconvénient de cette restriction, surtout dans les vignettes qui sont copiées d'après celles de 1490, l'artiste ayant dû souvent simplifier la composition par la suppression de détails plus ou moins importants. D'autre part, il est visible que la taille des bois — plus nombreux que dans les éditions Giunta de 1490 et 1492 — fut poussée avec hâte ; et, sans doute, une partie de ces quelques centaines de blocs fut confiée à des manœuvres inhabiles et peu soigneux — comme il était arrivé, d'ailleurs, pour la préparation des vignettes de 1490. Toutefois, on rencontre, notamment dans la première partie de l'ouvrage, où le travail n'était pas encore trop pressé par l'impatience de l'éditeur, mainte vignette qui peut être mise en parallèle avec les meilleures de l'édition rivale. Pour ne prendre qu'un seul exemple, il est certain que le graveur b n'a rien produit qui ait plus de charme et plus de fini que le petit tableau où Jacob, amené par Rebecca, vient recevoir, à la place de son frère Esaü,

la bénédiction de son père [1]. De même, la comparaison des deux frontispices de 1490 et de 1493 n'est pas au désavantage du graveur N : si le premier nous frappe par la beauté des proportions et le développement majestueux des lignes, le second est admirable par la richesse de l'ornementation, la grâce du dessin, et la hardiesse de la taille.

Il nous semble qu'on peut attribuer au graveur N, ou à son atelier, les bois de l'édition de Pétrarque achevée par Joanne Codecha au commencement de 1493, et qui sont imités des *Triomphes* de 1490. Les personnages sont bien de la même famille que ceux de la *Bible* et des autres ouvrages où il a inscrit son monogramme ; les chevelures et les barbes, surtout, sont traitées de la manière qui lui est la plus habituelle. Nous ferons la même remarque pour le bois allégorique placé au verso du titre du *Fioreti della Bibia*, imprimé par les frères Antonio et Renaldo da Trino. Quant au superbe « Christ de pitié » qui orne la page du titre du *Devote Meditationi* s. a., publié vers la même époque — et qui est le plus grand bois portant la signature du graveur, — il justifie pleinement ce que nous avons dit plus haut du talent de cet artiste. S'il avait traité avec le même soin et la même recherche tous les blocs où s'est exercé son outil, il eût été au rang supérieur parmi les illustrateurs de cette brillante période.

Cette excellence, qui confine à la perfection, appartient à l'artiste inconnu qui a exécuté les magnifiques planches de l'édition italienne du Ketham, de 1493, imprimée, comme l'édition latine de 1491, par les frères de Gregori. Nous avons dit ailleurs ce qu'il faut penser du « maître aux dauphins » imaginé par E. Piot, et qui aurait été l'auteur de ces chefs-d'œuvre, comme aussi des illustrations de l'Ovide, du Térence, du *Songe de Poliphile*, et d'autres ouvrages publiés pendant une trentaine d'années, de 1490 à 1520. Il est dommage que cette attribution soit purement chimérique ; elle simplifierait beaucoup certaines recherches. L'impression en couleurs de la gravure de la « Leçon de dissection » est un essai plus complet que celui qui avait été tenté en 1490 dans le traité de jurisprudence de Joannes Crispus ; mais si cet essai est curieux, on ne saurait dire qu'il ajoute à la beauté de la gravure.

A côté des bois du Ketham, il faut placer, pour sa valeur artistique, la figure de paladin, de si haute allure, qui orne le *Guerrino*, imprimé par Christophoro Pensa [2]. Ici encore, la noble simplicité du dessin a été rendue à merveille par une taille d'une habileté et d'une décision vraiment magistrales. Par un artifice que nous voyons assez souvent employé, la partie du bois où se trouve la tête du chevalier, était amovible ; ce qui

1. Reprod. I, p. 134.
2. Nagler écrit gravement, dans son *Kunstler Lexikon* (V, 433) : « Guerino, ancien dessinateur et graveur sur cuivre florentin, que Papillon range également parmi les tailleurs de bois. Il avait pour surnom : *Meschi*, et il exerça vers 1495. » Cette mirifique explication est donnée à propos d'une gravure sur cuivre, citée également par Passavant (V, 195), et qui représente un chevalier vêtu d'une armure, et désigné, à peu près comme sur notre bois de 1493, par l'inscription : GVERINO DIT MESCHI (*Guerrino ditto Meschino*). — Le roman qui a pour sujet les aventures de ce chevalier de la Table-Ronde, a été attribué à Andrea dei Mangalotti da Barberino.

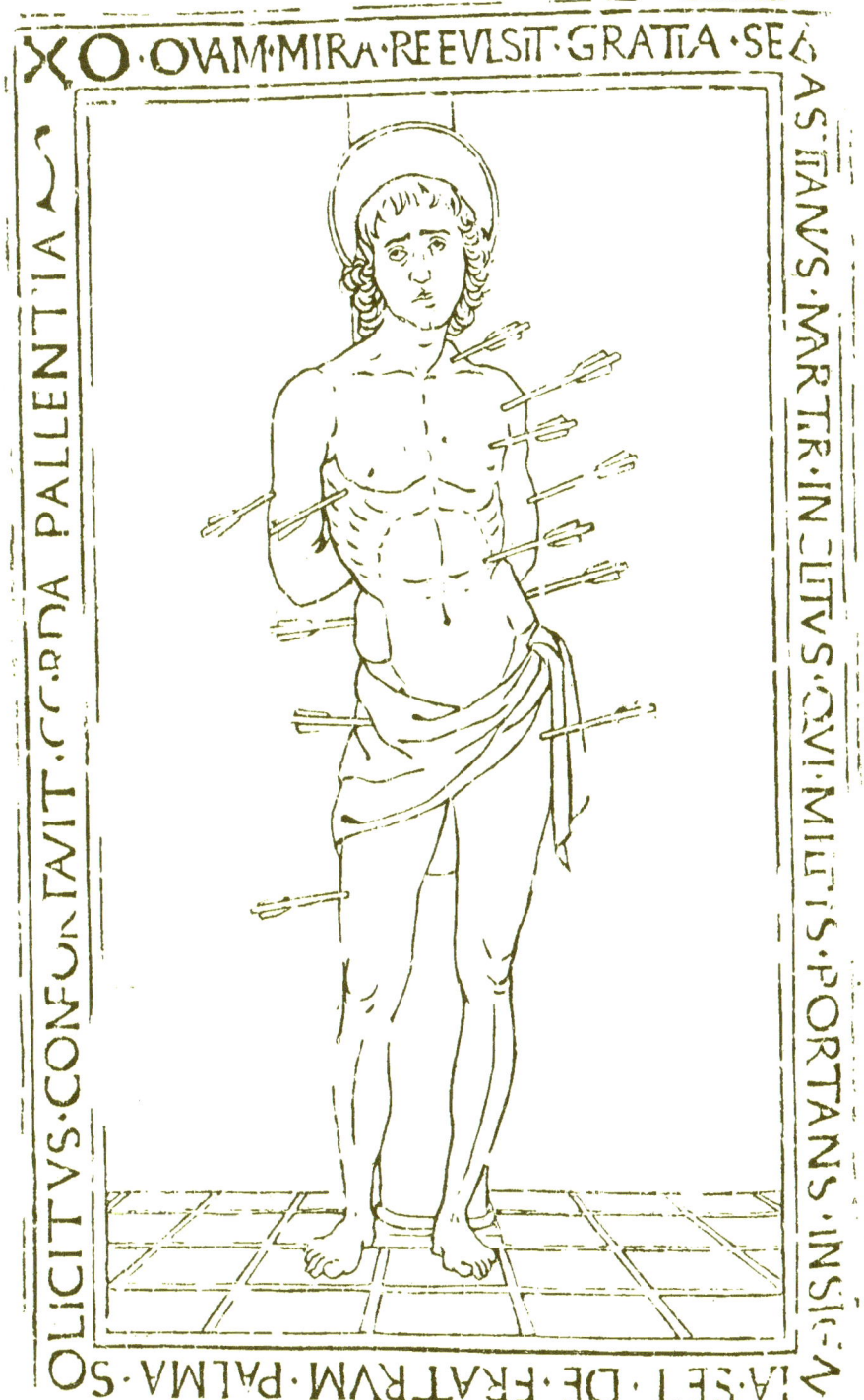

St Sébastien.
Bois vénitien inédit du XVᵉ siècle. — (Munich, Librairie Jacques Rosenthal.)

permit de faire servir la même planche, en substituant une tête de femme au chef casqué de Guerrino, dans *le Libro della regina Ancroia*, sorti l'année suivante des presses du même imprimeur. Le même artiste devait fournir encore une gravure analogue pour l'*Altobello* de 1499, imprimé par Giovanni Alvise da Varese.

Nous rapprocherons de ces trois figures héroïques un S^t Sébastien, dont nous avons eu entre les mains, il y a quelques années, le bois authentique, trouvé en Italie, et acquis par M. Jacques Rosenthal, et qui a été de notre part l'objet d'une communication au *Bulletin du Bibliophile* [1]. Cette belle planche a dû être gravée, sans doute, pour tirer sur des feuilles volantes une de ces images de piété dont nous avons parlé, qui étaient imprimées spécialement pour les membres de quelque confrérie, ou qu'on distribuait aux fidèles pendant certaines messes, à l'Offertoire. S^t Sébastien était un des patrons invoqués, comme S^t Roch, contre la peste ; d'après une tradition où l'on pourrait voir une réminiscence de l'antiquité grecque, les flèches qui criblaient le corps du martyr symbolisaient les atteintes mortelles du fléau qui fit tant de ravages en Europe jusqu'aux temps modernes. A ce titre, la représentation de son supplice devait être une des plus populaires entre toutes les images que les *stampatori di santi* vénitiens imprimaient par quantités pour les *Scuole* et les églises. D'après la reproduction que nous en donnons ici (p. 82), on s'assurera que cette estampe, dont on ne connaît aucune épreuve ancienne, mérite d'être classée parmi les productions les plus importantes des maîtres graveurs qui firent école à la fin du XV^e siècle. Non seulement le S^t Sébastien se rattache, par le style, aux personnages chevaleresques signalés tout à l'heure, mais il y a même, entre sa physionomie et celle de l'Ancroia, une ressemblance qui n'est pas due simplement à la pureté du contour, à la disposition des boucles de cheveux tombant sur le cou et encadrant le visage ; elle se remarque surtout dans le regard, dans ces yeux levés vers le ciel, et dont l'expression — mélancolie rêveuse chez la guerrière, souffrance résignée chez le martyr — donne aux deux têtes un caractère presque identique. On peut rapprocher encore du S^t Sébastien un S^t Michel terrassant le démon, que nous avons reproduit dans notre étude sur *Les Missels vénitiens*, d'après le *Missale ord. Camaldul.*, imprimé en 1503 par Antonio Zanchi. Ce dernier bois, il est vrai, est discrètement ombré, au lieu d'être au simple trait, et le terrain y est traité en noir, à la manière florentine ; mais le graveur — dont le monogramme ▉▉▉ se détache dans le bas de l'encadrement — est bien de cette école d'artistes de premier ordre à qui sont dues les œuvres dont il est question ici. C'est la même science du dessin, unie à la même maîtrise dans le maniement de l'outil, qui attaque le bois à longs traits hardis et déliés ; et la physionomie féminine de l'archange, avec ses longs cheveux bouclés, ses grands yeux aux paupières un peu lourdes — tels qu'on en voit à certaines madones de Giovanni Bellini, — semble n'être qu'une autre réplique, à

1. *Un bois vénitien inédit du XV^e siècle*, dans le fascicule du 15 avril 1906.

peine modifiée, de ce type de noblesse et de grâce juvénile, répété antérieurement dans l'Ancroia de 1494 et l'Altobello de 1499, comme en des personnages issus d'une même famille. Il convient de remarquer que ces diverses figures, exécutées tout exprès pour illustrer des ouvrages d'un certain prix, sont supérieures au S' Sébastien par le fini des détails : les extrémités y sont plus soignées, le visage plus régulier, la chevelure plus finement traitée. Ces défectuosités ne font que confirmer notre opinion quant à la destination du bois qui nous occupe ; elles ne diminuent en rien le mérite du graveur qui fut chargé de le tailler. Comme dans certaines esquisses crayonnées hâtivement par un grand peintre, la dépense du talent est moindre, si l'on veut, mais on reconnaît quand même la main d'un maître.

Le Tite-Live, imprimé par Giovanni Rosso, pour L. A. Giunta, est encore un fort beau livre. Les trois grands bois placés en tête des diverses parties, sont des originaux, du même artiste que l'encadrement de la *Bible* de 1490, qui a été employé là de nouveau ; quant aux vignettes signées du monogramme Ⴆ qu'on y rencontre, elles sont, comme l'encadrement, empruntées de la *Bible*. Le graveur F a fourni bon nombre de bois de même facture que ceux du *Trabisonda* et de la *Bible* de 1492. En somme, l'illustration de cette édition classique n'a pas tout à fait la même valeur que celle des grands ouvrages publiés dans les années précédentes.

Nous devons donner une mention particulière à la série de livres de piété édités par Bernardino Benali en 1493-1494, tous imprimés avec le même caractère, la même disposition typographique, et ornés, au recto du premier feuillet et au verso du dernier, de deux bois au trait d'un beau style, qui forment une couverture illustrée. Nous avons déjà signalé à l'attention des amateurs le charmant *Officium B. M. V.* sorti des presses de Hamman de Landoia, et dont toutes les pages sont encadrées d'une bordure au trait avec motifs imités des livres d'Heures français. Nous rappellerons encore le *Missale Romanum*, imprimé aussi en 1493 dans le même atelier, pour Nicolas de Francfort, et orné d'une fort jolie Crucifixion : la draperie, un peu raide et anguleuse, nous fait croire que cette vignette a été dessinée par un Allemand ; mais la taille est certainement d'un graveur vénitien. Les accidents du terrain, ainsi que les plis des vêtements, sont accusés par un système de hachures courtes, assez espacées entre elles, comme nous en avons vu dans la figure du grand-prêtre, de la *Bible* de 1489, et dans le grand bois du *De civitate Dei* de la même année.

A l'actif de Hamman de Landoia s'inscrit, en 1494, un des chefs-d'œuvre de la typographie vénitienne, le *Missel* à l'usage du diocèse de Salisbury, dont nous ne connaissons que deux exemplaires : l'un, incomplet, appartenant à la Bibliothèque de l'Université de Bologne, et d'après lequel nous avions fait la description dans notre étude sur *Les Missels Vénitiens* ; l'autre, que nous avons acquis à la vente Ashburnham, et qui

est un des livres les plus précieux de notre collection. C'est de ce splendide in-folio que nous avons emprunté l'encadrement au trait qui orne la couverture des quatre volumes du présent ouvrage; nous en donnons une autre reproduction dans le supplément spécial à notre étude sur *Les Missels vénitiens* (pp. 7 et 8), pour faire voir l'ensemble d'une page, et nous y joignons la Crucifixion, si artistement encadrée par un Arbre de Jessé, d'un travail accompli. L'auteur de cette magnifique décoration est, lui aussi, de l'école du maître b; certaines particularités de facture, notamment dans l'encadrement au trait, rappellent les bois employés dans plusieurs livres publiés à Ferrare, et dont le style est tout à fait vénitien. Ce qui est remarquable, c'est que ni l'encadrement, ni la Crucifixion n'ont passé dans aucun autre livre qu'on connaisse.

Après le *Missel* de Salisbury, le plus important des livres illustrés produits en 1494, est l'Hérodote, imprimé par les frères de Gregori. Il n'est pas d'ornementation sortie du pinceau du meilleur miniaturiste, qui puisse surpasser en beauté le fameux encadrement à fond noir, où le goût exquis dans l'invention et l'arrangement des détails s'unit à une habileté d'exécution incomparable. On regrette seulement que le blanc réservé pour une initiale ornée n'ait pas été rempli par une lettre du même style, qui eût complété l'effet de cette magnifique page. L'encadrement analogue, mais moins grand, du Lucien publié six mois plus tard par Simon Bevilaqua, est probablement du même graveur. Plus simple, mais néanmoins d'une belle facture, est la bordure de feuillage, également à fond noir, qui encadre le grand aigle héraldique du frontispice de l'*Aquila*, de Leonardo Bruni, imprimé par Pelegrino Pasquali.

Nous avons cité plus haut le bois de l'*Astrolabium planum*, signé pu monogramme n, représentant un astronome assis au pied d'un arbre; la taille en est un peu épaisse, mais la physionomie du personnage est bien traitée. Le même graveur a fourni l'illustration, assez négligée, du *Pungi lingua*, de Domenico Cavalca, et du *Processionarium*, publié le même jour; dans ce dernier livre, sa signature se trouve sur la représentation d'une procession.

Dans notre description du *Dialogo de la divina providentia*, de Ste Catherine de Sienne, nous avons relevé la faute d'impression que portent certains exemplaires, et qui place ce petit volume sous le millésime 1483 [1]. L'ouvrage est dédié à Isabelle d'Aragon, femme de Gian Galeazo Sforza, et à Béatrice d'Este, femme de Lodovico Sforza, dont le mariage n'eut lieu qu'en 1490. Cette seule raison suffit à montrer que la date de 1483 est erronée. Mais n'y eût-il pas de preuve aussi péremptoire, le style

1. H. F. Brown, dans le chapitre V de son étude : *The Venetian printing press*, parlant des transactions notées sur le journal d'un libraire en 1484-1485, mentionne le « *Dialogo de S. Catarina da Siena*, publié, avec ses belles gravures, par Matheo Codeca, en 1483 ». Mais dans l'extrait textuel de ce journal, qu'il donne en appendice, il n'est nullement précisé que ce *Dialogo* soit l'édition imprimée par Matheo Codeca et portant la date erronée de 1483. Il est à remarquer, d'ailleurs, que le libraire vénitien, dans la liste des livres qu'il a vendus, désigne expressément ceux qui sont ornés de gravures; ainsi : un *Esopo istoriado*, du prix de 1 livre ; un *Tolomeo con figure*, 3 ducats 4 livres 18 sous ; et ce qui établit bien une différence, c'est qu'ailleurs, il inscrit : un *Esopus*,

de l'illustration rendrait cette date inadmissible. Dans le frontispice, comme dans le bois placé en tête de la première page du texte, nous reconnaissons la main du graveur **i**, qui a travaillé aussi au *Morgante maggiore*, de Luigi Pulci, publié quelques mois plus tard.

Ce poème chevaleresque a été des plus populaires en Italie; on ne compte pas moins d'une vingtaine d'éditions illustrées, imprimées à Venise entre 1494 et 1550; mais, précisément à cause de cette grande vogue, qui a eu comme conséquence la détérioration et la destruction de nombreux volumes, les exemplaires du *Morgante* sont devenus très rares. De la première édition, imprimée par Manfredo de Monteferrato, on n'en connaît qu'un seul, qui est un des incunables à gravures les plus intéressants. La première page de texte est ornée de l'encadrement du *Vita de la preciosa Vergine Maria*, de 1492; et c'est l'artiste, auteur de cet encadrement, qui a taillé aussi le bois à deux compartiments placé au commencement du poème, et la plupart des vignettes dans le corps de l'ouvrage. Quelques-unes seulement sont du graveur **F**, et proviennent du Tite-Live de 1493.

La production de l'année 1495 est encore très abondante; mais on n'y relève aucun de ces grands ouvrages à nombreuses illustrations, ou bien ornés de gravures d'un mérite artistique exceptionnel, tels qu'en offrent les années précédentes. Dans la plupart des livres, les éditeurs font repasser des bois qui ont été taillés pour des livres antérieurs. Un des meilleurs bois originaux est celui du petit traité apologétique de Corsetus, imprimé par les frères de Gregori : il est probablement de la même main que l'illustration du *Fioretti* de S¹ François d'Assise, de 1493, et des autres ouvrages qui forment avec celui-là une série toute particulière. Dans l'édition des *Sermons* de S¹ Bernard, imprimée par Emeric de Spire pour L. A. Giunta, le bois de la page du titre est d'un bon dessin, mais d'une taille médiocre. Le graveur qui l'a fourni est également l'auteur du bois : Les Pélerins d'Emmaüs, dans le *Devotissimus trialogus* de S¹ Antonin, et de celui qui représente une Cérémonie de baptême, dans le *Cathecuminorum liber*, l'un et l'autre sortis des mêmes presses, et pour le même éditeur; ces gravures sont dans la manière du monogrammiste **F**. Le traité d'agriculture de Piero Crescenzi, qui est un spécimen assez remarquable de livre populaire, est orné de bois de différentes mains et de valeur inégale, dont un certain nombre proviennent d'autres ouvrages. Dans le frontispice et dans plusieurs vignettes du corps de l'ouvrage, par

7 sous. Dans une autre liste du même journal — celle des ouvrages qui formaient le fonds de la librairie, ou qui y sont entrés à différentes dates, — on voit revenir plusieurs fois les inscriptions: *Esopo istoriado, Officietti istoriadi,* qui, à côté des désignations : *Officietti picoli, Officietti de littera grossa, Fabule esopi in greco,* montrent bien que le libraire, dans ces notes au jour le jour, si brèves qu'elles fussent, ne négligeait aucun détail caractéristique des volumes qu'il avait vendus ou qui venaient d'entrer dans son magasin. Il semble donc qu'il n'aurait pas manqué de porter le *Dialogo* comme livre illustré — *istoriado* ou *con figure,* — si l'ouvrage avait été orné de gravures.

exemple celle qui illustre la légende d'Hercule et Cacus, on retrouve la facture des bois du *Vita di SS. Padri* de 1491. Un autre livre populaire, *La Vita de Merlino*, imprimé à Florence, a une illustration toute vénitienne : le frontispice est médiocre ; les vignettes du texte sont empruntées en partie de la *Bible* de 1490, du *Trabisonda* de 1492, du Tite-Live de 1493, et du *Morgante* de 1494. Le frontispice du *Libro del Maestro e del Discipulo*, imprimé par Manfredo de Monteferrato, reproduit l'encadrement du *Vita de la preciosa Vergine*, de 1492, du même imprimeur ; quant au bois placé à l'intérieur de cet encadrement, il pourrait être de la main du graveur du *Libro de la natura de cavalli*. Ce qui est curieux, c'est que, dans une seconde édition, sortie du même atelier quatre mois plus tard, jour pour jour, on a substitué au bois original une copie, qui lui est très inférieure. L'Immaculée Conception du *Vita de la Madonna*, de Cornazano, ce grand bois à fond noir, d'une technique lourde et gauche, n'est pas d'un artiste vénitien ; quant aux vignettes représentant les épisodes de la vie de Marie, on y reconnaît la main du maître N.

Le livre illustré le plus important de 1496 est l'*Epitoma in Almagestum Ptolomei*, de Johannes de Monteregio, imprimé par Hamman de Landoia. Le grand bois, discrètement ombré, avec son encadrement d'entrelacs et de rinceaux de feuillage sur fond noir, est d'une superbe exécution. Les initiales ornées à fond noir, placées dans le texte, sont parmi les plus belles qu'aient taillées les graveurs de Venise. La manière ombrée se manifeste encore dans la figure du S^t Vincent Ferrier, de l'édition des *Sermons*, imprimée par Jacobus Pencius de Leucho, pour Lazaro Soardi ; ce ne sont que des hachures simples obliques, assez ouvertes ; pourtant, on voit déjà quelques tailles croisées, marquant deux plis du manteau soulevé par le mouvement du bras droit. Signalons encore le bois au trait : S^t Thomas vainqueur d'Averroès, dans l'édition des Commentaires sur Aristote, imprimée par Otino da Pavia : il n'est pas sans affinité avec le bois du Corsetus de 1495. Une mention particulière est due à l'unique exemplaire du *Miracoli de la Madonna*, s. n. t., de la Bibliothèque Melzi ; l'illustration de ce petit livre, composée de vignettes à fond criblé, est d'une facture, sinon très habile, du moins fort curieuse.

L'année 1497 est marquée par la publication des deux grands classiques : les *Métamorphoses* d'Ovide, et le Térence ; le premier, imprimé par Giovanni Rosso pour L. A. Giunta ; le second, par Simon de Luere pour Lazaro Soardi. Les cinquante-trois bois au trait de l'Ovide sont des compositions intéressantes ; mais, dans la plupart, le dessin, très habile, a été altéré par la médiocrité de la gravure. Ils sont au trait pur ; quelques-uns affectent la manière florentine, avec les terrains rendus par des noirs striés de lignes blanches. Deux graveurs ont été chargés d'exécuter cette importante illustration : les monogrammistes N et ia, ce dernier parais-

sant ici pour la première fois. Nous avons eu l'occasion, plus haut, de noter que le maître n s'était montré assez négligent dans sa participation à cette tâche. Son collaborateur lui est incontestablement supérieur ; et cette supériorité, il l'affirmera encore davantage, quelques mois plus tard, dans les charmantes gravures au trait d'un *Officium B. M. V.* imprimé pour Hamman de Landoia, en attendant qu'il donne toute la mesure de son talent dans ces bois travaillés avec tant de délicatesse, ombrés de tailles fines et déliées, par quoi il se distingue surtout à partir de 1500.

Quant au Térence, les vignettes réparties dans le texte, imitées de l'édition lyonnaise de Jean Trechsel, de 1493, sont assez médiocres. Par contre, les deux grands bois placés au commencement du volume sont des œuvres de premier ordre, où la composition, le groupement et les attitudes des personnages accusent un art consommé et un talent hors de pair. L'habileté du graveur n'a pas été moindre que celle du dessinateur ; mais c'est à tort, croyons-nous, que Lippmann a porté ces gravures à l'actif du maître b ; de même, son attribution des bois de l'Ovide à Jacopo de Barbarj nous paraît très hasardeuse.

Deux petits livres publiés en cette même année 1497 renferment des bois au trait qui comptent parmi les plus jolis spécimens du genre : c'est d'abord le *Psalterium B. M. Virg.* de S^t Bernard, sans nom d'imprimeur ; puis, le *Breviarium Camaldul.*, imprimé par Emeric de Spire pour L. A. Giunta, un des premiers de la longue série des *Bréviaires* — que nous avons fait partir précisément de cette date, bien qu'il y ait eu quelques éditions antérieures, dont les volumes portaient sur la page du titre, en guise d'illustration, l'écu d'armoiries du diocèse, gravé sur bois.

En 1498, il faut signaler particulièrement le *Breviarium Rom.*, imprimé par Bernardino Stagnino, le premier en date des ouvrages où se rencontre une suite de bois ombrés du graveur ⓑ ; le *Martyrologium*, dont la grande planche, représentant des saints et saintes en adoration devant la S^{te} Trinité, est une des plus remarquables gravures vénitiennes ; les *Enneades*, de Sabellicus, avec de nombreuses initiales ornées au trait, de la plus belle facture, et une magnifique marque à fond noir, sans doute celle de l'éditeur de l'ouvrage ; et les *Commentaires* de S^t Jérôme sur l'Ancien et le Nouveau Testament, où les frères de Gregori ont reproduit l'encadrement de l'Hérodote de 1494, et multiplié aussi les belles initiales, soit au trait, soit à fond noir.

Pour les bibliophiles qui s'occupent de l'art vénitien, 1499 est l'année du *Songe de Poliphile*. Tout a été dit sur cet ouvrage du dominicain Francesco Colonna, un des plus fameux dans les annales de l'imprimerie, et le premier livre illustré qu'ait imprimé Alde — car on ne peut guère compter comme tel le poème de Musæus, *De Herone & Leandro*, s. a., dont les deux bois ne sont qu'un essai peu artistique. Les bois

du *Poliphile*, que la beauté de leur style et la perfection de leur facture élèvent au-dessus de toutes les productions similaires des xylographes de Venise, ont été attribués à plusieurs artistes connus, mais sans aucun fondement sérieux. Malgré la présence des monogrammes ·b· et ƀ, on peut hésiter à reconnaître dans cette magnifique illustration la même main que dans les vignettes de la *Bible* de Mallermi. Cette signature ne se confond pas non plus avec le ▰▰ qu'on voit sur la figure de la Sibylle du Valerius Probus, sur le S^t Michel du *Missale ord. Camaldul.* de 1503, et sur le S^t Jean Baptiste, marque de Joanne Tacuino. Quel qu'en soit l'auteur, les bois de l'*Hypnerotomachia Poliphili* marquent le *summum* du développement de l'art de la gravure sur bois à Venise, au XV^e siècle.

Alde avait publié, en 1495, les *Eglogues* de Théocrite et l'*Organon* d'Aristote, et en 1498, un Aristophane, avec des bordures de tête de page formées d'arabesques au trait, d'un assez joli style. Cet exemple fut suivi, en 1499, par son émule en typographie grecque, Zacharias Calliergi, dans les deux ouvrages qu'il imprima pour Nicolas Vlastos, l'*Etymologicum magnum* de Suidas, et les *Commentaires* de Simplicius sur Aristote. Mais l'imitation est supérieure au modèle. Le motif de dessin oriental, blanc sur fond rouge, placé en tête de plusieurs pages de ces volumes, laisse loin derrière lui les simples arabesques des livres d'Alde. L'effet décoratif est complété par de belles initiales ornées, et par les deux grandes marques de l'éditeur et de l'imprimeur, également tirées en rouge, et du même style.

Nous n'avons qu'à rappeler ici l'*Altobello*, déjà cité plus haut pour la figure en pied de chevalier qui occupe le recto du premier feuillet. Outre cette belle gravure, que nous n'avons rencontrée dans aucune autre édition, il y a lieu de signaler le bois oblong placé en tête de la page suivante ; cette représentation de Charlemagne sur son trône, tenant sa cour, a été plusieurs fois copiée pour des éditions de romans de chevalerie du XVI^e siècle.

Un livre charmant s'ajoute, en 1499, à la liste des petits chefs-d'œuvre de la gravure sur bois : le *Constitutiones fratrum Carmelitarum;* sa Vierge du Mont-Carmel est un bois exquis, d'un des meilleurs xylographes de Venise.

En même temps que s'imprimait chez Alde le *Songe de Poliphile*, Luc'Antonio Giunta faisait mettre la dernière main, dans l'atelier d'Emeric de Spire, au *Graduel* en deux volumes, qui est un des incunables les plus précieux de Venise. Nous avons, dans les descriptions de l'ouvrage et de la réédition de 1513-1515, donné les raisons qui conseillent l'attribution au maître ⓘⓐ des magnifiques initiales ornées, dont se compose l'illustration de ce grand livre de chœur. Il est plus que probable que le bois de la Mort de la S^{te} Vierge, signé du monogramme ⓘⓐ, qui se trouve dans le *Graduel* de 1513-1515, a dû être fourni par le graveur pour la première édition de 1499-1500, en même temps que les initiales qui sont,

sans aucun doute possible, du même artiste. Ainsi, au début de la dernière année du XV⁸ siècle, s'affirme par une œuvre magistrale la manière ombrée, qui va se substituer à la technique de la gravure au trait, employée à peu près exclusivement depuis les débuts de la xylographie.

Le maître N, à son tour, s'essaie à la gravure ombrée, dans un des premiers livres de l'année 1500, l'édition du *Devote Meditationi* publiée sans nom d'imprimeur. Ces bois paraissent bien médiocres, à côté de l'Entrée à Jérusalem, qui fait partie de l'illustration du même ouvrage, et qui a une affinité si marquée avec les bois du *Songe de Poliphile*. Très différente aussi est la Mise au tombeau, qui est la copie de la partie principale d'une gravure sur cuivre de Mantegna.

La gravure au trait garde encore son plus beau style et sa haute valeur artistique dans le grand bois du *Regulæ ordinum*, représentant S¹ Benoît et S¹ᵉ Justine. A la même tradition se rattache la figure de S¹ᵉ Catherine de Sienne, dans l'édition des *Epistole devotissime*, imprimée par Alde; mais celle-ci est une œuvre de transition : la gravure est au trait, avec des tailles d'ombre dans le fond du manteau, que tient ouvert et écarté du corps le mouvement des bras de la sainte.

Deux nouvelles éditions grecques de Nicolas Vlastos sont ornées de bordures de tête de page à fond rouge, comme celles qui avaient été employées l'année précédente; dans le *Therapeutica* de Galien, le motif ornemental est en deux parties, entre lesquelles on a placé une figure du médecin grec, à la manière ombrée, d'une très bonne facture.

Il faut enfin signaler, comme particularité curieuse, le bois qui a été adapté au traité eucharistique de Paulo Veronese : ce médaillon, qui n'a aucun rapport avec le sujet de l'ouvrage, faisait partie des blocs préparés pour le *Vite di SS. Padri* qui allait paraître l'année suivante; c'est un exemple de l'indifférence qu'apporteront assez souvent les éditeurs vénitiens dans le choix des bois d'illustration.

Les ouvrages non datés, presque tous de petit format, qui peuvent être attribués à la fin du XVᵉ siècle, ne nous offrent que peu de bois originaux ayant quelque valeur : de ce nombre, une jolie Nativité de Jésus, dans le *Madre di nostra salvation;* un Couronnement de la S¹ᵉ Vierge — dont le dessin rappelle les tableaux de Bartolomeo Vivarini, — sur une feuille volante, l'*Oratione de l'Angelo Raphael*, imprimée par Joanne Tacuino; une page encadrée d'entrelacs, avec figure de David, dans un *Psautier* grec imprimé par Alde; enfin deux vignettes délicieuses de charme et de finesse : une Annonciation et un Arbre de Jessé, dans le *Sette Allegrezze de la Madonna*.

Avant de continuer, pour les premières années du XVIᵉ siècle, la revision des principaux livres illustrés produits par les imprimeries de Venise, il nous faut dire quelques mots des signatures qu'on rencontre sur un si grand nombre de bois d'illustration. Et d'abord, nous rappellerons l'observation que nous avons faite précédemment, au cours de cette

étude, à savoir qu'on n'a jamais trouvé une seule pièce d'archives, un seul document qui nous renseigne exactement sur les relations des xylographes avec les éditeurs et les imprimeurs. Aucune indication précise ne nous est parvenue sur les ateliers où furent exécutés tant d'admirables bois, ni sur la façon de travailler des artisans qui en composaient le personnel. Il y a lieu de croire que ces ateliers étaient complètement indépendants, et que, sauf de rares exceptions, les graveurs n'étaient pas attachés particulièrement à une imprimerie ou à une maison d'édition déterminée. On peut voir ici même, par les reproductions que nous avons données, quelles différences de facture il y a parfois entre des bois appartenant à un même livre, et qui ont été dessinés expressément pour ce livre. D'où l'on peut conclure qu'en général, le dessinateur et le tailleur de bois sont deux artistes distincts [1] ; mais, puisque nous sommes réduits aux conjectures, il faut bien admettre aussi que, dans certains cas, le graveur a été l'auteur du dessin, et que, dans d'autres, le dessinateur a taillé lui-même ses bois.

Nous croyons avoir suffisamment établi, dans plusieurs publications antérieures — et cette opinion n'est plus contestée aujourd'hui par personne, — que les monogrammes qui se rencontrent sur nombre de bois vénitiens, ne doivent pas être considérés généralement comme des signatures de peintres ou de dessinateurs. C'est aller au-devant d'une erreur gratuite que de vouloir reconnaître, dans les illustrations du *Songe de Poliphile* ou de la *Bible* de Mallermi, à cause de la présence d'un monogramme b ou ƀ, la main de Giovanni Bellini, de Jacopo de Barbarj, de Benedetto Montagna, ou de quelque autre maître de la peinture, dont le nom commence par cette initiale. Que les illustrateurs aient subi l'influence des maîtres contemporains, surtout de ceux qui, par leurs œuvres et leur gloire, exerçaient une véritable royauté, rien de plus naturel. Que les gravures du *Poliphile* fassent songer à Bellini, celles du Ketham à Mantegna, soit ; mais elles sont, comme toutes les productions de ce genre, dues à une classe particulière d'artistes, voués exclusivement à la taille des bois. Ces signatures, sur lesquelles on a tant discuté, ne pouvaient donc être que de simples marques en usage dans les ateliers xylographiques. Lorsqu'on examine avec attention quelques vignettes de la *Bible*, du *Vite di SS. Padri*, ou du Tite-Live, on y retrouve, quelle que soit la lettre signante, la main d'un même dessinateur : composition, attitudes, mouvements et gestes des personnages, sont identiques. Les différences ne proviennent que des inégalités de la taille, qui, pour être plus ou moins sensibles dans le trait, dans les accessoires, dans le paysage, n'altèrent en rien la similitude fondamentale des dessous. Par contre, des

1. D'après un passage de la préface d'une traduction italienne de Vitruve, par Cesare Cesariano, imprimé à Côme en 1521, on voit que, si les dessins de l'illustration du volume ont été demandés à des artistes de talent, ceux-ci ont laissé à des professionnels l'exécution de la gravure. L'éditeur dit, en effet : «....Non senza maxima impensa per molti excellenti pictori io ho facto designare e per non mediocri incisori ho similmente facto intagliare le affigurationi al circino perlineate et compassate. » Rien n'empêche de croire qu'il en est allé de même pour la publication de maint ouvrage important de la plus belle période de l'imprimerie vénitienne.

gravures portant une même marque, et qu'on serait tenté, pour cette raison, d'attribuer à un seul artiste, présentent, dans la disposition générale comme dans les détails, de telles dissemblances, qu'on doit nécessairement y discerner le faire de plusieurs dessinateurs, ayant chacun une originalité propre et un talent bien personnel.

Ce dont il faut convenir, en tout cas, c'est qu'il est difficile de se prononcer, relativement à certains monogrammes, d'une manière absolue. Ainsi, le ·b· qu'on rencontre plusieurs fois dans la *Bible* de 1490, reparaît agrandi, et sous la forme ·b·, à l'angle de l'un des bois du *Songe de Poliphile*. Il nous paraît impossible d'attribuer au même dessinateur l'illustration des deux ouvrages. Par la composition grandiose et luxueuse, par l'allure des personnages, l'arrangement des draperies, la beauté des motifs d'architecture et d'ornement, par le style, en un mot, les gravures de l'*Hypnerotomachia* n'ont rien de commun avec les jolies vignettes, de caractère populaire, de la *Bible* de Mallermi. Mais si on veut voir dans les deux initiales, de part et d'autre, la signature d'un même graveur, comment expliquer que ce graveur se soit montré tellement supérieur à lui-même dans les bois du *Songe* ? Il faudrait tenir compte de l'intervalle de neuf années qui sépare les deux ouvrages, et admettre que, dans ce laps de temps, le tailleur de bois pouvait avoir acquis plus d'expérience et développé son talent. Il faudrait considérer encore que, des deux livres en question, l'un était une œuvre de haute valeur artistique — une édition d'amateur, dirions-nous aujourd'hui, — tandis que, dans l'autre, les vignettes ne devaient être qu'un commentaire graphique du texte, une addition destinée à gagner les acheteurs de condition modeste. Peut-être le xylographe, en présence des beaux modèles du *Songe*, fournis par des dessinateurs de premier ordre, se serait-il élevé, en les suivant de près sans trop d'effort, à la hauteur des originaux. Peut-être aussi la rétribution, plus ou moins importante, allouée au graveur, était-elle une des causes déterminantes du plus ou moins de soin apporté au travail.

VI

L'ILLUSTRATION DES LIVRES
AU COMMENCEMENT DU XVIᵉ SIÈCLE

Substitution de la manière ombrée à la manière au trait. — Influence de l'art français sur la gravure vénitienne. — Bois français employés dans des livres de Venise. — Quelques illustrateurs connus : Luc' Antonio de Uberti; Ugo da Carpi; Zoan Andrea; les frères Vavassore; Eustachio Cellebrino. — Décadence de la gravure sur bois.

Dans la seconde période — de 1500 à 1525 — que nous nous sommes proposé d'étudier, la gravure ombrée se substitue définitivement à la gravure au trait, non sans que le souci de l'art aille s'amoindrissant de plus en plus, surtout dans les quinze dernières années.

Suivant le Dʳ Kristeller, cette modification a été déterminée par trois circonstances, qu'il s'attache à faire ressortir [1]. D'abord, le style de la gravure sur cuivre, qui, à cette époque, atteignait à la perfection, n'a pas été sans exercer une notable influence sur la xylographie; la gravure en relief, employant assez souvent des plaques de métal au lieu de blocs de bois, a été par cela même engagée à imiter le procédé des tailles croisées, usité par la gravure au burin. En second lieu, l'influence directe des artistes allemands, dont plusieurs, comme Jacques de Strasbourg, travaillaient alors à Venise, a contribué à faire prévaloir la manière ombrée, que ces artistes pratiquaient d'habitude. La troisième raison est l'effort de plus en plus marqué de la gravure sur bois pour se rapprocher du style de la sculpture : cette affinité saute aux yeux, par exemple, si on compare certains bois du maître **ⱥ** avec les reliefs d'Alessandro Leopardi, sur les piédestaux des mâts porte-étendards de la place Sᵗ-Marc.

On rencontre quand même, dans les premières années du XVIᵉ siècle,

[1]. Dʳ Paul Kristeller, *La Xilographia veneziana (Archivio Storico dell' Arte*, anno V, 1892).

quelques bois au trait, qui prolongent la tradition des maîtres de la période précédente. Ainsi, le frontispice du Stella, *Vitæ Romanorum Imperatorum*, de 1503, est d'une assez bonne exécution, malgré les inégalités de la taille; le grand bois du Platyna, de 1504, où le Christ, coiffé de la tiare, et reconnaissable à la triple aigrette de rayons qui émane de son nimbe, désigne à l'auteur les papes dont il va écrire l'histoire, est d'une très belle facture; et la curieuse figure de chevalier (St Georges ?), dont la monture est amputée de la jambe gauche, dans le *Libro de Galvano*, imprimé par Melchior Sessa en 1508, est aussi d'un graveur habile. Il y a, en outre, un certain nombre d'ouvrages, illustrés de bois au trait qui paraissent inédits, mais qui avaient dû être gravés pour d'autres publications, vers la fin du XVe siècle, car on y reconnaît le style et la technique des xylographes de 1490-1495 : telles sont les deux vignettes, d'une taille si fine — un St Jean Baptiste et une Nativité de Jésus — qui ont été introduites dans l'édition de 1505 des *Omelie sopra li Evangelii*, de St Grégoire le Grand; la jolie Annonciation du *Vita de la gloriosa Virgine Maria*, de 1521; la figure de Guerrino à cheval, de l'édition de 1522; un groupe de petites vignettes employées par Bernardino Vitali, en 1517, dans un Leonardo Justiniano, *Laude devotissime*, et en 1523, dans un *Breviarium Romanum*; et cette belle gravure de *La Lega facta novamente*, s. a., représentant un chevalier agenouillé devant le pape, qui rappelle les bois du Ketham, et qui a dû être taillée pour une édition de 1495, date de l'alliance conclue entre le St-Siège, les Rois Catholiques d'Espagne, le roi d'Angleterre, et la République de Venise.

En même temps qu'ils changent de manière, les illustrateurs s'évertuent à satisfaire les exigences de la clientèle, de plus en plus nombreuse, des lecteurs; ils veulent trop entreprendre à la fois et, comme il arrive presque toujours, la quantité des productions porte préjudice à la qualité. Il n'est pas d'ouvrage, même de mince importance, qui ne doive être illustré, ne fût-ce que d'un seul bois placé sur le titre. S'il n'y a pas lieu d'enrichir de gravures le texte du livre, le xylographe entoure les pages d'un ornement, souvent des plus médiocres, imaginé par quelque médiocre dessinateur sans tradition et sans goût. Les frais d'invention sont aussi restreints que possible; car nous voyons sans cesse les mêmes ornements reparaître dans une infinité de volumes, par exemple dans les nombreuses éditions des classiques latins.

Ce qui importe avant tout, alors, c'est de produire vite, et de fournir un aliment au public qui s'arrache les publications populaires, petits livres de piété, brochures d'actualité, divers ouvrages de poètes et conteurs, et particulièrement les romans de chevalerie. A la fin du XVe siècle, ces œuvres, si pleines de mouvement, si attrayantes par leurs récits d'aventures et d'exploits, qui répondaient aux passions de ces temps tourmentés, n'avaient eu que peu d'éditions, et presque toutes sans figures; au XVIe siècle, au contraire, elles se succèdent sans interruption, contenant généralement un bois de titre et une petite vignette par chapitre ou par chant. Le résultat de cette publication hâtive, c'est la négligence dans tous les

détails de la confection des livres : choix du papier, impression, mise en pages, dessin et gravure. Il peut arriver que le bois du titre, qui occupe quelquefois toute la page, soit d'une bonne facture; mais les petites vignettes, puisées de droite et de gauche, tirées indéfiniment et sans aucun soin, sont loin d'être satisfaisantes. Tantôt, elles sont simplement ombrées; tantôt nous y voyons les terrains noirs, à la manière florentine; trop souvent, elles sont informes et indéchiffrables. Il faut dépasser 1525 pour retrouver des éditeurs soucieux de donner des œuvres dignes des anciens, comme les Giolito, les Marcolini, les Valgrisi.

A côté des romans de chevalerie — dont le caractère éminemment populaire pourrait excuser dans une certaine mesure cette absence de style et ce manque de goût, — il convient de placer les publications des Giunta, dont les presses, travaillant sans relâche, fournirent une énorme quantité de livres. Malgré les défectuosités du style et de la gravure, l'art s'y relève sensiblement, et les compositions, plus soignées, n'y sont pas dénuées de charme. Il est regrettable que cet effort ne se soit pas soutenu.

De cette importante maison, dont le chef, Luc' Antonio Giunta, commence dès 1489 à publier des livres ornés de gravures, sont sorties au XVIe siècle, de très nombreuses éditions de livres liturgiques, notamment des *Missels* et des *Bréviaires*. D'autres éditeurs et imprimeurs, Bernardino Stagnino, Petrus Liechtenstein, les Scoto, Gregorio de Gregori, sans rivaliser pour la quantité avec les Giunta, apportent leur contribution à cette masse de livres de piété, de toute sorte et de tout format, que font imprimer, non seulement les diocèses et les monastères d'Italie, mais encore ceux de l'étranger. On s'explique que, pour cette catégorie d'ouvrages, où l'invention des artistes était singulièrement bornée par la similitude des sujets, les illustrateurs de Venise se soient inspirés souvent des œuvres produites dans les autres pays, notamment en France.

Dans son intéressante brochure sur les livres d'Heures de Simon Vostre [1], Jules Renouvier constate que, vers 1504, la composition et la gravure des planches qui ornent ces livres se ressentent manifestement des influences allemande et italienne. « Dans l'ornementation, ce sont des encadrements à colonnes, des vases chargés de rinceaux, des candélabres à fleurons, animés d'amours, de nymphes et de tritons, empruntés aux dessinateurs de Venise et de Rome.... Ce n'est pas seulement par leurs motifs païens que les ornements viennent faire contraste avec les gothiques à côté desquels ils se placent, c'est aussi par leur exécution, qui est hardie, large et colorée. » La remarque de Renouvier eût été tout à fait exacte, s'il avait montré que cette influence fut réciproque dans une certaine mesure, c'est-à-dire que nos livres d'Heures, en même temps qu'ils se transformaient par l'imitation des œuvres italiennes, allèrent de l'autre côté des Alpes fournir de nouveaux sujets aux illustrateurs de livres. Nous

1. Jules Renouvier, *Des gravures sur bois dans les livres de Simon Vostre, libraire d'Heures*; Paris, Aubry, 1862.

avons vu, par les exemples du *Supplementum chronicarum* de 1486, de la *Bible* de 1490, du Térence de 1497, comment les Vénitiens, avant le XVIe siècle, avaient pratiqué l'art de copier librement des gravures allemandes et françaises, marquant ces copies de leur empreinte personnelle, les mettant en harmonie avec les œuvres de leurs compatriotes ; sachant, en un mot, par d'habiles modifications dans la composition ou la technique, s'approprier le dessin qu'ils avaient pris à tâche d'imiter, en sorte que leur imitation pourrait s'appeler, avec plus d'exactitude, une transformation. Cette part d'initiative du copiste dans l'adaptation des œuvres des autres pays devait aller en s'amoindrissant, à partir du commencement du XVIe siècle. A ce moment même, en effet, où l'art français, dépouillant la raideur gothique, commençait à s'affiner au contact des merveilles enfantées dans la Péninsule, l'illustration des livres en Italie, épuisée par une production surabondante, cherchait à se retremper et à reprendre une vitalité nouvelle aux sources étrangères. Quels que fussent et la fécondité des dessinateurs et le talent d'exécution des tailleurs de bois, il était inévitable que, pour satisfaire aux demandes incessantes des éditeurs, ils en vinssent à multiplier peu à peu leurs emprunts, sans y apporter le même souci d'originalité qu'auparavant, et à prendre leur bien partout où ils le trouvaient. Nos magnifiques livres d'Heures français, introduits et répandus en Italie à la suite des expéditions de Charles VIII et de Louis XII, étaient bien faits pour être goûtés et hautement appréciés par ces fins amateurs, d'une intelligence ouverte et sensible à toutes les manifestations de l'art.

Nous ne savons pas, cependant, si — toute réserve étant faite pour certaines exceptions — la comparaison des livres d'Heures avec les premiers Offices de la Vierge, qui s'en rapprochent le plus, ne serait pas à l'avantage des illustrateurs de Venise. Alors que ces derniers produisaient déjà des ornementations d'une richesse et d'une fantaisie incomparables, tirant de la statuaire antique, de la décoration orientale, des motifs architectoniques, du monde des animaux et des plantes, ces combinaisons d'imagination charmante et d'effet varié que nous admirons dans les encadrements de pages et les bordures des vignettes ; semant dans le texte du volume ces bois au trait, auxquels la délicatesse de la taille, alliée au charme du dessin, donne une saveur si exquise, et ces belles initiales ornées, florales ou zoomorphiques, ou formées d'un entrelacement d'élégantes arabesques sur fond noir ; les illustrateurs français se tenaient encore, dans leurs compositions, à cet archaïsme un peu rude, à cette recherche un peu pénible dans l'expression des formes, à ce décor un peu surchargé, qui caractérise les productions de cette époque dans les pays du Nord. Néanmoins, ils se montrent, dans les livres d'Heures, infiniment supérieurs aux Allemands et aux Flamands ; et M. Duplessis, dans l'avant-propos qu'il a placé en tête de la brochure de Jules Renouvier, a très justement vanté la naïveté et l'esprit avec lequel ils ont su illustrer un Évangile ou encadrer un office. D'ailleurs, nos artistes étaient d'une maîtrise remarquable en fait de technique, et leurs procédés, dans la gra-

vure en relief, étaient d'une habileté consommée. Les livres d'Heures furent donc accueillis en Italie avec une faveur marquée, et des illustrateurs vénitiens y trouvèrent les ressources nécessaires pour les travaux dont ils étaient chargés.

Mais les emprunts faits à l'art français ne se bornèrent pas à l'imitation du style et à des copies plus ou moins serviles, où l'artiste introduisait des modifications destinées à donner à la gravure le caractère italien. Dès les premières années du XVIe siècle, des bois originaux français furent apportés à Venise, et employés pour l'illustration d'un certain nombre de livres sortis de différentes presses. Nous avons pu reconnaître près de quatre-vingts bois du matériel de Jean du Pré, répartis dans six ouvrages : un *Officium B. M. V.* et un *Diurnale romanum*, de 1502, publiés par Stagnino ; un *Legendario*, de 1504, imprimé par Giovanni Tacuino ; un *Officium B. M. V.*, de 1505, des frères de Gregori ; et deux livres imprimés par Bernardino Vitali, *Lo Arido Dominico*, de 1517, et *Egregium ac perutile opusculum*, de Luchinus de Aretio, de 1518. Le *Legendario*, à lui seul, contient soixante-six vignettes de cette provenance, en plus de la copie d'un grand bois, d'un autre atelier parisien.

Les deux éditions de l'*Office de la Vierge* publiées en 1523 par Gregorio de Gregori, contiennent un bois original de *La Mer des Hystoires*, imprimée en 1488 par Pierre Le Rouge. Le reste de l'illustration de ces volumes, y compris les bordures de pages, est tout à fait analogue à l'ornementation de nos livres d'Heures ; peut-être s'y trouve-t-il encore des originaux français que nous n'avons pu identifier. La même observation s'applique au fragment d'*Office* que nous avons classé sous le nom de Gregorio de Gregori, et qui est à peu près de la même date.

Nous ne voulons pas reprendre ici, un à un, tous les livres où nous avons relevé des copies de bois français ; nous rappellerons seulement, entre autres, à cause de son importance, la série des livres de liturgie, *Missels, Bréviaires, Offices de la Vierge, Psautier*, imprimés pendant une dizaine d'années, de 1512 à 1522, par Jacobus Pentius de Leucho, et où plusieurs bois portent la signature du graveur Ugo da Carpi.

Un des premiers livres du XVIe siècle, l'édition des *Epistolæ Heroïdes* d'Ovide, de 1501, imprimée par Giovanni Tacuino, nous fait connaître un graveur très habile, qui traite les terrains à la florentine, et indique les ombres par un système de hachures obliques assez espacées. Le grand bois de l'épître : *Sappho Phaoni*, bien que le terrain y soit rendu différemment, est de la même main. Cet artiste, qui est de l'école du maître ▰▰, a fourni une partie des bois du *Legendario* de 1504, et l'illustration de l'Ovide, *De Fastis*, de 1508. Au graveur ▰▰ lui-même, nous attribuerions volontiers l'Annonciation du *Miracoli de la Madonna*, de 1502, et l'Assomption du Cavalca, *Fructi della lingua*, de 1503, deux bois d'une taille élégante et fine, et qui sont disposés de la même façon dans les deux livres : l'illustration placée au-dessus du titre ou du commencement

du texte, dont elle est séparée par une bande semblable à la bordure à fond noir qui encadre la page.

Nous insisterons assez longuement sur une des séries les plus considérables et les plus curieuses, dont le point de départ est au début du XVI^e siècle : celle des livres illustrés par un graveur qui a signé des trois monogrammes : ʟ ou ʟᴀ ou ʟᴘ — affectant des formes graphiques différentes — une quantité de bois sortis de sa main, et qui a mis son nom entier sur la dernière planche d'un *Libro d'Abaco*, s. a., dont il a été peut-être aussi l'imprimeur. Ce graveur est le Florentin Luc' Antonio de Uberti, artiste assez médiocre, en somme, mais d'une étonnante fécondité, et qui s'est fait une large place dans le groupe des illustrateurs de livres à Venise, où il a passé une grande partie de sa carrière [1]. On rencontre sa signature dans plus de soixante ouvrages vénitiens, publiés depuis 1503 jusqu'à 1567, et dont plusieurs — comme la *Bible* tchèque de 1506, le *Virgile* de 1519, et certains *Bréviaires* — ont une illustration très copieuse. Ce n'est pas qu'on puisse croire qu'il a exercé à Venise pendant une aussi longue suite d'années. Une pareille activité serait d'autant moins vraisemblable, qu'on sait qu'il a travaillé aussi à Florence ; on a lieu de penser, en outre, qu'il est bien le même Lucantonius Florentinus qui, seul d'abord, puis associé avec Bernardino Misinta, de Brescia, exploita une imprimerie à Vérone pendant les années 1503 et 1504. La succession de ses travaux de xylographe à Venise est à peu près ininterrompue de 1503 à 1526 ; après cette dernière date, on ne retrouve son monogramme, sur des bois nouveaux, que dans une édition du *Supplementum chronicarum* de 1553, un *Bréviaire* de 1555, un autre de 1559, et un *Missel* de 1567. Mais ces gravures détonnent tellement parmi des bois de page et des vignettes de texte d'un tout autre style, qu'il n'est pas douteux qu'elles aient été exécutées longtemps auparavant, pour des livres qui ont disparu ou qui sont restés inconnus jusqu'à présent. C'est donc pendant vingt-cinq ans environ que Luc' Antonio de Uberti a fourni aux éditeurs de Venise cette profusion de bois d'illustration, qui pourrait faire croire tout d'abord que, sous les variantes du monogramme — il n'y en a pas moins de dix-sept — on doit chercher, non pas un seul, mais plusieurs artistes. C'est ce que nous avons cru pendant longtemps, jusqu'à ce qu'il nous ait été permis de réunir toutes les épreuves portant un de ces monogrammes, de les étaler sous nos yeux les unes auprès des autres, et, ainsi, de les confronter avec la plus grande attention. De ce minutieux examen, nous avons dégagé les principaux détails de facture qui nous semblent être particuliers à ce graveur, et qui donnent à ses bois un air de famille immédiatement reconnaissable.

Ses personnages ont, le plus souvent, de larges yeux aux paupières

[1]. Il est désigné comme « stampatore » dans un jugement du 7 janvier 1513, qui le condamne à un an de prison, pour blasphème (Archiv. di St., Consiglio de' Dieci, Criminal, f° 2ª).

lourdes, parfois sans regard; des sourcils en forme d'S couché, avec un crochet remontant au-dessus du nez; un trait en accent circonflexe marque les méplats des joues, surtout dans les physionomies masculines; le nez est large, et comme écrasé, l'arête prolongeant la ligne du front (exemples : plusieurs des rois figurés en buste dans l'Arbre de Jessé de la *Bible* tchèque de 1506; David et son compagnon de droite, dans la Procession de l'arche d'alliance du *Bréviaire* du 7 juillet 1510; plusieurs chanteurs, dans le bois du Gafforius, *Practica musicæ*, de 1511; le Christ, St Pierre, et quelques autres figurants, dans l'Arrestation de Jésus du Gratianus de 1514; plusieurs apôtres, dans la Mort de la Ste Vierge, de l'*Officium B. M. V.* du 10 avril 1517; St Pierre, dans l'*Omiliario* de Ludovico Bigi, de 1518; le personnage placé presque de face, à l'extrême droite, dans le grand bois du *Toscanello in musica*, de 1523); la bouche est découpée en rectangle, chez les personnages qui sont représentés criant ou chantant (ainsi, les choristes du Gafforius de 1512; les femmes du massacre des SS. Innocents, dans l'*Officium B. M. V.* du 10 avril 1517; une femme placée derrière la Ste Vierge, dans la Pietà du *Miracoli della Madonna* de 1515; Madeleine et St Jean, dans la Crucifixion du *Specchio della sancta madre Ecclesia*, de Ugo de S. Victore, 1524). Souvent, dans les figures posées de trois quarts, il y a une déformation du visage (voir : le Jessé couché du grand bois de la *Bible* tchèque de 1506; l'astronome de gauche, dans la gravure de l'Albertus Magnus, *De virtutibus herbarum*, de 1509; le chanteur au manteau noir, dans le Gafforius; St Paul, dans l'*Omiliario* de Bigi, de 1518). Les têtes sont généralement grosses, les types d'hommes et de femmes presque tous disgracieux; il y a pourtant d'heureuses exceptions : telle la Ste Vierge, dans la Présentation au temple du *Bréviaire* du 7 août 1515, comparée aux autres personnages de la même scène. Il n'est pas rare que, dans les scènes à plusieurs personnages, un même type soit reproduit à deux ou trois exemplaires : ainsi, dans le bois du titre du Suétone de 1506, les deux commentateurs de gauche se ressemblent comme deux frères jumeaux; et l'on remarque une similitude non moins frappante entre l'auteur, assis au milieu, et le premier commentateur de droite; de même, entre Jésus et St Pierre, dans le bois du Gratianus de 1514. On pourrait signaler encore plus d'une ressemblance, d'un bois à un autre : par exemple, l'écrivain assis en avant d'un bouquet d'arbres, dans le *De Officiis* du 20 février 1506, rappelle le personnage de l'auteur, dans le bois du Suétone, exécuté un peu auparavant. Telles sont les caractéristiques qui, contrôlées par des rapprochements répétés, nous ont engagé à mettre à l'actif de Luc' Antonio de Uberti toutes les gravures signées des monogrammes ι, ω, ιν, ou d'une de leurs variantes [1], et toutes celles, de même style et de même facture, qui les accompagnent

[1]. Il n'est pas douteux pour nous que le ·ιa·, qui ne se voit que sur un seul bois : le Martyre de St Saturnin, dans le *Brev. Rom.* du 5 juin 1515, avec d'autres vignettes du même genre, dont une signée ﬁ·, soit une réplique de ce monogramme, où la première lettre aurait été écourtée par accident.

dans des livres à nombreuse illustration, tels que le *Miracoli de la Madonna* de 1505 ou la *Bible* tchèque de 1506 [1].

Une autre particularité qui distingue les bois taillés par Uberti, c'est sa prédilection marquée pour les bordures à fond noir ou criblé, aux motifs extrêmement variés, et qui dénotent chez lui, malgré sa pratique constante de la technique vénitienne, la persistance d'un goût et d'une mode apportés de son pays natal. Au cours de nos descriptions, nous avons insisté plusieurs fois sur ces bordures qui, avec d'autres détails de facture propres aux tailleurs de bois de Florence — terrains noirs striés de lignes blanches ; coiffures, chaussures, et quelquefois parties du vêtement, traitées en noir plein, — nous donnaient à penser que certains éditeurs de Venise avaient appelé et s'étaient expressément attaché des équipes de xylographes florentins. En faisant cette hypothèse, nous avions en vue surtout les livres édités par J. B. Sessa jusqu'en 1505, et ensuite par son fils Melchior, soit seul, soit associé avec Pietro Ravani [2]. De fait, les bois qui ornent ces ouvrages ont une apparence qui, de prime abord, contraste assez vivement avec celle des gravures exécutées à la même époque par les illustrateurs d'origine et de formation vénitienne ; et leur similitude permet d'en attribuer la production, sinon à un seul — ce qui serait peut-être exagéré, — du moins à un groupe d'ouvriers travaillant d'après les mêmes principes, et réunis en un même atelier. Or, la revision d'ensemble de tant de gravures de sujets divers, mais de caractère semblable, nous a convaincu que le chef de cet atelier, celui dont la manière prévaut dans la plupart des bois en question, et qui même en a taillé un bon nombre de sa propre main, est précisément Luc' Antonio de Uberti [3].

Ce qui est curieux, c'est que le monogramme du graveur ne se rencontre qu'une seule fois dans cette suite de livres édités par les Sessa, à savoir sur la page du titre de l'Albertus Magnus, *De virtutibus herbarum*, du 25 septembre 1509. Cependant, à notre avis, on ne saurait hésiter à lui attribuer d'autres bois, dont on peut dire que, pour n'être pas signés, ils portent quand même sa marque. Nous faisons une réserve pour le frontispice du Cecho d'Ascoli de 1501, bien que les personnages ressemblent à

1. Nous donnons ici une mention particulière à la grande figure de St Michel, du *Missale ord. Camaldul.* de 1567, imprimé par Petrus Liechtenstein. Elle est signée du monogramme L, qui nous avait échappé et que nous n'avons pas signalé dans notre étude sur *Les Missels vénitiens*, bien que le bois y soit reproduit à la p. 107. Ce monogramme se trouve dans un petit carré blanc, près du fleuron qui occupe l'angle inférieur de droite de la bordure à fond noir. Le visage de l'archange n'est pas sans analogie avec celui de l'Aron du *Thoscanello in musica* de 1523 ; il rappelle aussi la physionomie du Drusiano dal Leone de 1513, qui peut être attribué à Uberti. Il y a encore, entre le St Michel et le Drusiano, d'autres ressemblances : l'épaisseur de la taille, le système des hachures, la ligne du bras et de la main gauche du chevalier, comparés avec le bras et la main droite de l'archange. De plus, la gravure des lettres gothiques est identique dans la légende placée en haut, à droite, sur la planche du St Michel, et dans la table de multiplication qui occupe le dernier feuillet du *Libro d'Abaco* s. a., où Uberti a mis son nom en entier. Ce grand bois, que nous ne connaissons que par le *Missel* de 1567, est de ceux dont nous avons parlé plus haut, qui ont certainement gravés pour quelque édition antérieure.

2. Un certain nombre de livres de cette série, publiée par les Sessa, surtout dans les premières années, présentent cette singularité typographique, que tous les mots du titre, imprimé en caractères gothiques, commencent par une majuscule.

3. Nous devons reconnaître que certains ouvrages imprimés à Milan contiennent des gravures à peu près du même style.

ceux de Uberti, et que la bordure à fond criblé qui encadre la gravure, soit analogue à celles de son invention. Nous mettons à part le beau bois au trait, relevé de quelques hachures, de l'*Alexandro Magno* publié la même année, et qui pourrait être de la main du monogrammiste ▮▮, car il a une affinité évidente avec le superbe S¹ Michel du *Missale ord. Camaldul.*, de 1503, imprimé par Antonio Zanchi. Mais nous voyons Uberti à l'œuvre, dès le début de 1502, dans le *Vita de la Madonna*, de Cornazano. Sauf le joli bois au trait de la page du titre, qui a dû être taillé par un autre artiste dans les dernières années du XV⁰ siècle, l'illustration entière de ce petit volume est de sa façon ; compositions un peu confuses, animées de personnages aux grosses têtes, aux visages généralement laids ; terrains noirs, à la florentine ; bordures à fond noir, imitant les encadrements de panneaux d'*intarsi* ; taille rude et négligée, qui trahit la précipitation d'un artiste secondaire, surchargé de besogne : c'est le style et la technique, ce sont les qualités et les défauts qui se reconnaissent dans toutes les gravures qu'entassera pendant un quart de siècle cet infatigable ouvrier.

A partir de 1505, il travaille, avec une prodigieuse activité, et pour Sessa, et pour les autres imprimeries ou maisons d'édition qui publient des livres à gravures. Dans la seule année 1506, il fournit à Giovanni Tacuino l'illustration du *De mulieribus claris* de Boccace, et celle du *De Officiis* de Cicéron ; à Bartholomeo Zanni, celle de l'*Epistolæ Heroides* d'Ovide ; à Petrus Liechtenstein, celle de la *Bible* tchèque ; à Giovanni Rosso, le bois de la page du titre du Suétone. En plus des bois originaux qu'il disperse de droite et de gauche, il exécute une quantité extraordinaire de copies d'autres gravures vénitiennes ou étrangères. En 1503, il copie pour l'édition du *Supplementum chronicarum*, imprimée par Albertino de Lissona, les grands bois de l'édition *princeps* de 1486 ; pour le Virgile de 1508, imprimé par Bartholomeo Zanni, il imite les bois de l'édition Stagnino, de l'année précédente ; pour le *Decretum* de Gratianus et le *Decretales* de Grégoire IX, publiés en 1514 par L. A. Giunta, il copie deux planches de la *Passion* d'Urs Graf, édition de Strasbourg, 1507 ; pour le Virgile de 1519, édité encore par Giunta, il taille les 177 grands bois copiés de l'édition Grüninger de 1502 ; en 1520, dans le Albohazen Haly, *Liber in judiciis astrorum*, il imite une gravure en taille-douce de Giulio Campagnola ; il copie même, en 1524, la marque de l'imprimeur parisien François Regnault, pour en faire la marque de Battista Pederzano, éditeur de *La preclara narratione della Nuova Hispania*, de Fernand Cortez. Et ce ne sont là que quelques exemples, choisis parmi les ouvrages où se rencontre sa signature. La liste méthodique que nous donnons dans la table des monogrammes, et les remarques relatives aux particularités techniques sur lesquelles nous avons appelé l'attention des lecteurs, permettront à ceux qui en seront curieux, de suivre, pendant le premier quart du XVI⁰ siècle, le labeur de Uberti, et d'en apprécier l'étendue et la diversité. Cette liste s'allongera de quelques ouvrages où, malgré l'absence de tout monogramme, on reconnaît sa manière : en 1502, le

Fragment du *Triomphe de la Foi*
gravé d'après Titien par Luc' Antonio de Uberti.

recueil des *Prediche* de Fra Roberto Caracciolo ; en 1513, le livre de prières arménien *Ourbathakirkh (Livre du Vendredi)* ; en 1518, le *Libro del Troiano* (page du titre) ; en 1519, le *Contrasto del matrimonio de Tuogno* ; et, parmi les livres non datés : *Amaistramenti de Senecha morale* ; *Contrasto dell' Anima et del Corpo* ; *Historia de Maria per Ravenna* ; *Historia de Papa Alexandro e de Federico Barbarossa* (édition *c*) ; *Historia de Sansone* ; *Insonnio del Daniel* ; Pulci (Luigi), *Strambotti & Fioretti nobilissimi d'amore* ; Seraphino Aquilano, *Strambotti novi* (n° 1371) ; et *Tradimento de Gano*.

A cette énorme production, il faut ajouter plusieurs grands bois tirés sur feuilles volantes, et quelques gravures sur cuivre — car Uberti s'essaya également dans ce genre — où il ne s'est pas montré supérieur à ce qu'il est comme xylographe. Quatre de ces gravures sur cuivre ont été décrites par Bartsch (XIII, pp. 388 et suiv.), et par Passavant (V, pp. 62 et suiv.) ; ce dernier, d'accord avec Nagler *(Monogr.*, IV, pp. 262 et suiv.), les attribue, ainsi que des gravures sur bois portant le même monogramme, à l'imprimeur-éditeur Luc'Antonio Giunta. Il est fort possible que Giunta ait taillé des bois, soit pour tirer des estampes séparées, soit pour illustrer des livres sortant de ses presses, à l'exemple de Hieronymo de Sancti, de Uberti, de Vavassore, et d'autres, qui pratiquèrent en même temps le métier de xylographe et celui d'imprimeur. Encore est-il que, pour le présenter comme l'auteur de certaines gravures, il faudrait avoir d'autres raisons que celles que mettent en avant des auteurs chez qui on s'attendrait à trouver une érudition, sinon impeccable, tout au moins sérieuse. Nagler mentionne, entre autres, la feuille I du *Triomphe de la Foi*, gravé d'après Titien, dont nous donnons ici une reproduction (voir p. 102). Comme il transcrit la signature de l'artiste sous cette forme : *Apud Luce Antonii R/ubertii...*, au lieu de : *Opus Luce Antonii De/ubertii...*, il n'hésite pas, et, aussi tranquillement qu'il a admis le solécisme de *apud* suivi d'un génitif, il déclare que L. A. Giunta a, sur cette planche, « ajouté à son prénom celui de son père Rubertus de Zonta. » Cette explication, qui voudrait être ingénieuse, est simplement bouffonne [1]. Nagler cite ensuite le bois représentant Ste Catherine

[1]. Non seulement Nagler dénature l'inscription, mais encore il dit que le cartouche qui la porte est de forme « ovale ». Il n'a donc pas vu la gravure, et il n'en parle que d'après l'article du Dr H. Segelken, auquel il renvoie, sans avoir pris la peine de le contrôler.

Luc'Antonio Giunta était fils d'un Giunta Giunta. « La famille des Junta ou Giunta existait à Florence dès le XIVe siècle. En 1350, Lapo, dit Lapino Giunta di Corella, fut ambassadeur à Rome. Jacopo et Giunta, ses petits-fils ou arrière petits-fils, étaient en 1432 commerçants en laines ou lainages. Giunta eut plusieurs fils, dont je ne noterai que trois : l'aîné, Francesco, qui est peu connu, Luc' Antonio, et Philippo. » (Antoine Renouard, *Notice sur la famille des Junta*, à la suite des *Annales de l'imprimerie des Alde*).

Cf. Angelo Maria Bandini, *Juntarum Typographiæ Annales ab anno MCCCCXCVII ad MDL*; Lucae, 1791. Le tableau généalogique inséré dans cet ouvrage n'est pas très explicite en ce qui concerne les premiers représentants de la famille Giunta, dont on a pu retrouver la trace dans les actes publics. Mais, dans le chapitre de la 2e partie consacré à Philippo Giunta, frère de Luc' Antonio, et fondateur de l'imprimerie établie à Florence, il est dit : « Is (Philippus) in lucem venit A. MCCCCL, *patre Philippo*, matre autem Pippa, non longo post tempore quam excogitata fuerat ars typographica. » En tout cas, on ne voit aucun membre connu de cette nombreuse famille, qui ait porté le nom de Roberto.

La Sᵗᵉ Vierge entre Sᵗ Jean Baptiste et Sᵗ Grégoire le Grand.
Gravure de Luc' Antonio de Uberti.

d'Alexandrie et S¹ Georges, qui fait partie de la Collection royale d'Estampes de Copenhague ; celui-là porte la signature : OPVS. LVCE. ĀTONII. V. F. Il est assez difficile de rapporter à Giunta cette désignation abrégée; Passavant, qui suit les mêmes errements, ne s'en embarrasse pas plus que Nagler. Le D⁰ Kristeller, en signalant cette bévue dans son *Early Florentine Woodcuts*, donne la seule explication admissible : « *Opus Luce Antonii Uberti Florentini* », qui est frappante de simplicité.

Nous reproduisons un autre grand bois, que Passavant classe sous le nom de L. A. Giunta — d'après le *Kunstkatalog* de Rudolf Weigel, n° 5647 — et qui représente la Sᵗᵉ Vierge assise, tenant l'Enfant Jésus, entre Sᵗ Jean Baptiste et Sᵗ Grégoire le Grand (voir p. 104). Cette planche, dont le tirage a été fait dans l'atelier de Gregorio de Gregori, en 1517 [1], est signée du monogramme ; c'est une des meilleures gravures de Uberti, soit qu'il ait eu plus de temps, et, partant, plus de soin à y consacrer, soit qu'il ait été soutenu par le dessin, qui est ici d'un artiste de valeur.

On retrouve encore son style et ses procédés dans une singulière allégorie, qui fait partie d'un recueil du Cabinet des Estampes, à la Bibliothèque Nationale [2]. C'est un médaillon circulaire, où est représenté un personnage de l'antiquité, qui se poignarde de la main droite, tout en tenant au-dessus d'un brasier sa main gauche dans laquelle est posée une sphère du monde ; il est désigné par une inscription placée dans la bordure du médaillon : . SCYLLA. ROMANO. IROSO. — Nous ne savons quel Sylla a voulu figurer l'artiste ; il semble, à cause du geste du personnage faisant brûler sa main, qu'il ait confondu le dictateur, rival de Marius, avec Scævola, qui, pendant le siège de Rome par Porsenna, tenta de tuer le chef des Etrusques. — Le médaillon est inscrit dans un encadrement à fond noir, d'une ornementation chargée; dans le haut, un cartouche porte l'inscription : . IRA. P̄. Ō./MORTAL. Dans le bas, un autre cartouche renferme une octave en caractères gothiques, commençant par ce vers : *Io sō quel silla p̄ nōe chiamato* ; au-dessous, le monogramme , dans le milieu de la bordure du cadre.

Le Dʳ Kristeller met au compte de Uberti un autre bois important, non signé : la grande vue de Florence, qui est conservée au Cabinet des Estampes de Berlin. Ce plan a été dessiné avant 1489; car, parmi les principaux édifices représentés et nommés, on ne voit pas le palais Strozzi, dont la construction commença cette année-là. Quant à la taille du bois, qui est évidemment d'une date bien postérieure, elle témoigne d'une attention et d'un savoir-faire dont le graveur n'a pas fait preuve assez souvent dans ses nombreux travaux.

Parmi les livres, dont Nagler et Passavant attribuent l'illustration à L. A. Giunta, — substitué à L. A. de Uberti — il n'en est qu'un seul où nous voulions nous arrêter, pour détruire en passant une autre erreur accréditée par les deux auteurs allemands. Ils ont emprunté au *Kunstka-*

1. Passavant dit : MDXII ; l'épreuve qu'il décrit serait donc d'un tirage antérieur.
2. *Vieux Maîtres en bois*, Ea. 25. d., p. 95.

La Istoria di S. Antonio da Padova, s. n. t., 1557.
Bois de Luc' Antonio de Uberti.

talog de Weigel, sous le n° 20147, la mention d'une édition de Virgile, imprimée par Giunta en 1515, avec des gravures copiées d'après l'édition Grüninger de 1502. Pour notre part, nous n'avons jamais rencontré cette édition ; et Weigel fait suivre d'un point d'interrogation la date : 1515. Passavant (V, p. 65) commence par supprimer ce point d'interrogation ; puis il dit : « Le titre, avec la gravure représentant des savants romains, porte la signature de L. A. Giunta. » De sorte que, sur la foi de cette rédaction ambiguë, on imagine un exemplaire probablement unique d'un livre dont la page de titre serait ornée d'un bois absolument inconnu, signé du célèbre imprimeur vénitien. Or, quand Weigel écrit : « das feine Titelblatt mit den Porträts gelehrter Roemer », il veut parler de l'encadrement à figures, plusieurs fois employé par Giunta, que nous avons décrit pour le Virgile du 20 novembre 1522 (I, p. 77, n° 63) ; et quand il ajoute : « mit dem Zeichen des L. A. Zonta », il signale simplement le lis rouge florentin imprimé au milieu du bloc inférieur de l'encadrement, entre les deux groupes des Muses. Et ainsi, la prétendue signature devient la marque de l'éditeur du livre. Quant aux gravures du corps de l'ouvrage, Weigel précise qu'elles portent le monogramme L, ce qui nous donne la certitude qu'il s'agit bien des bois taillés par Uberti, et dont nous n'avons eu connaissance que par l'édition du 10 mai 1519 [1].

[1]. Nous reproduisons (pp. 106-108) trois bois, portant le monogramme de L. A. de Uberti, qui ornent les titres de trois livres publiés à Florence :

La Istoria di santo Antonio / da Padoua.... / Nuouamente Ristampata. S. n. t., mars 1557, 4°. — (Milan, T).

La Istoria di San Cosimo z / Damiano, quali per la fede di Christo / furono martirizzati. / Nuouamente Ristampata. S. n. t., 1558, 4°. — (Munich, Libr. J. Rosenthal, 1903.)

La Historia e Oratione di Santo / Stefano Protomartire.]... Nuouamente Ristampata. S. n. t., 1576, 4°. — (Munich, Libr. J. Rosenthal, 1903.)

Ces gravures, qu'on pourra comparer aux illustrations de Uberti dans les livres vénitiens, sont de beaucoup antérieures aux réimpressions florentines où elles ont été employées.

On s'explique qu'un œuvre aussi touffu que celui que nous venons de passer en revue, soit forcément très inégal. Luc' Antonio de Uberti, même dans les gravures où il s'est surpassé, n'est jamais un artiste de premier rang ; il reste seulement un représentant typique de cette période de production intense où il s'est dépensé, un éclectique qui s'est adapté à tous les genres, et qui, dans sa médiocrité même, ne laisse pas d'être intéressant.

Plusieurs autres graveurs ont signé de leur nom entier des bois d'illustration ; mais la plupart d'entre eux ne nous sont connus que par ce seul indice ; nous n'avons aucun renseignement sur leur personnalité et leur carrière. Nous ignorons qui était ce Lunardus (pour : Leonardus), qui s'est nommé sur l'encadrement à figures du Galien, *Therapeutica*, de 1522, et dont les initiales — LVNF ou variantes — marquent une Crucifixion et des blocs d'encadrements employés dans plusieurs *Missels* et *Bréviaires* de L. A. Giunta et de ses héritiers. Il est probablement l'auteur de bon nombre de gravures, de style indigent et de caractère banal, qui procèdent de la manière de Zoan Andrea. Nous ne savons rien non plus du Matteo da Treviso, qui a signé le bois du Corvo, *Chiromantia*, de 1520, et nous ne pourrions que répéter sur son compte la note qui fait suite à notre description de la *Bible* de mai 1532 (I, p. 750). La même remarque s'applique à Daniel Liechtenstein, qui a travaillé aux bois de l'*Officium B. M. V.* de 1545, imprimé par son parent Petrus Liechtenstein.

Une seule fois, nous rencontrons la double signature des collaborateurs qui ont exécuté l'illustration d'un ouvrage : c'est dans l'*Officium B. M. V.*, imprimé par Hieronymo Scoto en 1544, où nous voyons une Visitation signée IO·PETRO TOTANO , et un Massacre des SS. Innocents signé

La Istoria di S. Cosimo & Damiano, s. n. t. 1558.
Bois de Luc' Antonio de Uberti.

. Comme ces deux bois, ainsi que les autres gravures qui ornent le volume, sont du même dessin et d'une taille identique, il en faut conclure que l'un des deux artistes était le dessinateur, et l'autre le graveur. Nous avons dit (I, p. 478), d'après l'avis d'un fin connaisseur, qu'on pourrait voir dans le premier cet Agosto Decio, qui a tenu une place honorable parmi les miniaturistes italiens du XVI^e siècle. Plusieurs de ces compositions élégantes, reconnaissables entre toutes par leurs personnages à la stature élancée, aux attitudes un peu maniérées, avaient déjà paru dans un *Bréviaire* de 1542 et dans les *Missels* de 1542 et 1543, du même imprimeur [1], et nous avons eu à signaler, sur la page du titre d'un *Breviarium Ambrosianum* de 1539, un petit bois, sinon de la même série, du moins de la même provenance.

Nous sommes mieux renseignés, en ce qui concerne Ugo da Carpi, par la notice biographique que Michelangelo Gualandi a consacrée à cet artiste, peintre et graveur sur bois. On sait qu'il vint à Venise entre 1506 et 1509, qu'il y vécut assez longtemps, et qu'il s'y occupa principalement de xylographie. On

La Historia e Oratione di S. Stefano, s. n. t., 1576.
Bois de Luc' Antonio de Uberti.

connaît la requête qu'il adressa au Sénat de Venise, en 1516, à l'effet d'obtenir un privilège pour l'impression de gravures par le procédé du clair-obscur, dont il revendiquait l'invention. Il mentionne expressément sa profession de graveur sur bois dans le titre du *Thesauro de scrittori*, dont nous avons décrit une édition de 1530-1532 — peut-être la même qui est citée par Passavant, avec la date 1535 [2], car les tirages de cet opuscule, publié d'abord à Rome, portent des millésimes

1. Le *Kunst-Katalog* de R. Weigel mentionne un *Officio della gloriosa Vergine Maria*, de 1536, où se trouveraient les bois signés de Giovanni Petro Fontana; nous n'avons pas vu cette édition.

2. *Op. cit.*, VI, p. 211.

qui varient par l'adjonction ou le changement d'un ou plusieurs chiffres. Les modèles d'écriture et les figures de ce livret seraient insuffisants pour faire apprécier le talent de Ugo da Carpi. Il est vrai que, dans les livres illustrés, il n'apparaît guère que comme copiste. Nous avons signalé dans des *Missels*, *Bréviaires* et *Offices de la Vierge*, imprimés par Jacobus Pentius de Leucho, ses copies de bois employés par Bernardino Stagnino dans des livres de liturgie, et parmi lesquels se trouvent plusieurs gravures du maître 1a; et d'autres imitations de gravures françaises, notamment du livre d'Heures du 17 septembre 1496, imprimé par Philippe Pigouchet pour Simon Vostre¹. Ces dernières copies offrent le même genre de modifications, introduites par l'artiste pour donner à son œuvre la physionomie italienne : le motif ornemental qui encadre les compositions du livre d'Heures, a été supprimé, ainsi que tous les détails des fonds qui pouvaient rappeler les monuments gothiques des pays du Nord. Quant à la signature vᴄᴏ, il n'est pas douteux que ce soit celle de Ugo da Carpi; car nous la voyons, absolument semblable, sur une belle estampe de très grande dimension : *Le Sacrifice d'Abraham*, d'après Titien, où l'imprimeur, Bernardino Benali, a mentionné le nom du graveur avec son propre nom (voir reprod. p. 110)².

En faisant allusion, plus haut, à Zoan Andrea et à son école, nous avons entendu désigner le graveur dont la signature ·ᴣOYA·ᴀDREA· apparaît sur une des planches de l'*Apocalypse* de 1515-1516, copiées d'après Dürer, et dont le monogramme, en ses diverses variantes : ·ᴣ·A·D·, ·ᴣ·A·, ·I·A·, ·ᴣ·ᴀ·, ᴣ·A·, ·£·A·, se rencontre sur les mêmes planches, et sur des bois d'illustration de moindre importance, gravés pour différents ouvrages entre 1515 et 1525. On a longtemps confondu en une seule personnalité, à cause de la similitude du nom, ce xylographe vénitien, et le graveur sur cuivre de Mantoue, célèbre par ses copies de Mantegna, et aussi par le différend qu'il eut avec ce grand peintre. Sur le burineur Zoan Andrea, qui exerça dans le dernier quart du XVᵉ siècle et les premières années du XVIᵉ, nous avons un curieux document, où se découvrent, éclairées d'un jour brutal, les mœurs de cette époque de passions violentes et de civilisation raffinée. C'est une supplique adressée par un certain Simone Ardizoni, peintre originaire de Reggio d'Emilia, au marquis Ludovico Gonzaga, pour lui demander justice et protection contre les sévices et les menées calomnieuses dont le plaignant lui-même et son ami Zoan Andrea, peintre de Mantoue, ont été victimes de la part

1. L'Adoration des Mages (reprod. I, p. 148), est la copie d'un bois de *La Mer des Hystoires*, seconde édition, imprimée en 1502 pour Antoine Verard, par Guillaume Le Rouge, avec le matériel employé par son père, Pierre Le Rouge, en 1488. Cf. Henri Monceaux, *Les Le Rouge de Chablis*, II, p. 24.

2. La réduction que nous avons dû faire subir à cette estampe, rendant presque invisible la signature, nous reproduisons ici, à part, le bouquet de feuilles sur l'une desquelles elle est inscrite. Cette branche se trouve à peu près au milieu de la gravure, surmontant un tronc d'arbre, qui se dresse en arrière et à droite du personnage assis au premier plan ; et la feuille portant le nom du graveur est au niveau du bas de la robe d'Abraham.

Le Sacrifice d'Abraham, gravé d'après Titien, par Ugo da Carpi.

d'Andrea Mantegna.[1] Ardizoni expose que, Zoan Andrea l'ayant prié de refaire des planches gravées qui lui avaient été volées, il s'occupait à ce travail depuis environ quatre mois, lorsque Mantegna, pour l'en empêcher, l'envoya menacer par un Florentin. « Et, outre cela, un soir, Zoan Andrea et moi, nous fûmes assaillis par le neveu de Carlo Moltone et plus de dix hommes armés, et laissés pour morts, comme je puis en faire la preuve. De plus, pour que ledit travail ne pût être poursuivi, Andrea Mantegna a trouvé des ribauds pour l'aider en m'accusant de vices honteux et de maléfice.... En conséquence, Monseigneur, pour maintenir mon honneur, j'ai voulu faire connaître à Votre Excellence de quelle façon les étrangers sont traités dans votre ville; et si Votre Seigneurie ordonne d'arrêter celui qui m'a accusé, elle verra qu'il a commis cette infamie, et découvrira quel est celui qui m'a fait accuser.... » Une déchirure du papier a fait disparaître la date de la supplique; mais comme Ludovico Gonzaga mourut en 1478, on est assuré que la lettre d'Ardizoni est antérieure à cette année-là. D'ailleurs, deux autres pièces de l'Archivio Gonzaga, de Mantoue, permettent de préciser davantage : la première est une lettre adressée le 1er octobre 1475 par Ludovico Gonzaga à son secrétaire Nicolo de Catabeni; la seconde, du 3 octobre, est la réponse de Catabeni au marquis de Mantoue. Il ressort de ces deux lettres que le marquis, prenant en considération la situation pénible où est réduit Zoan Andrea, veut éclaircir l'affaire, et faire venir à Borgoforte, sans doute pour l'interroger lui-même, le principal ou l'unique témoin de l'imputation criminelle. Dans ce démêlé, nous sommes évidemment en présence du copiste de Mantegna. Peut-être ce dernier voulait-il se venger ainsi du trafic illicite de ses œuvres auquel s'était livré Zoan Andrea, avec la complicité d'Ardizoni. Ce qui est certain, en tout cas, c'est que l'habile graveur au burin, qui a gardé jusque dans ses copies d'après Dürer un caractère mantegnesque si nettement accusé, n'a rien dans sa facture qui ressemble, même de loin, aux bois de son homonyme de Venise. On pourrait dire que, les planches de l'*Apocalypse* ayant été taillées aussi d'après les modèles du maître de Nuremberg, il y a là une présomption en faveur de la confusion des deux Zoan Andrea. Mais cette objection serait sans portée, car les œuvres de Dürer étaient alors imitées ou copiées par nombre de graveurs dans la Péninsule; et les différences de technique, de part et d'autre, rendent impossible l'identification des deux artistes.

Le Zoan Andrea vénitien, qui semble avoir dirigé un atelier xylographique important, où il employait des auxiliaires de valeur et d'expérience diverses, a laissé un œuvre considérable, où le mauvais et le bon se côtoient sans cesse, révélant tantôt une habileté courante qui n'est pas dénuée de mérite, tantôt la précipitation d'un travail de manœuvre, exécuté pour des clients médiocrement exigeants et sans doute peu généreux. Aussi, le plus souvent, le trait est-il rude et mou, sans finesse dans les

1. *Neue Dokumente über Andrea Mantegna*, article de M. Karl Brun, dans le *Zeitschrift für bildende Künste*, t. XI, 1875-76.

extrémités, sans soin dans les détails ; aucun effet d'ensemble ; on se sent loin de la belle école de gravure vénitienne des dernières années du XVe siècle. Même les bois de l'*Apocalypse*, quoique soutenus par l'incomparable beauté des originaux de Dürer, ne dépassent point le niveau des productions ordinaires de ce graveur très inégal. Il ne s'est guère haussé à un style plus relevé que dans le portrait de Tite-Live, de l'édition de 1520, et dans quelques autres bois : par exemple, le frontispice du Cornazano, *De modo regendi*, de 1517 ; les deux bois de l'Annonciation et du Couronnement de la Ste Vierge, dans le *Breviarium Romanum* du 31 octobre 1518 ; le grand bois du *Constitutiones Fratrum Mendicantium ord. S. Hieronymi*, s. a.

Il va sans dire — malgré toute l'autorité qu'on est convenu d'accorder à Passavant — que le maître ιa, le remarquable illustrateur du *Graduale* de 1499-1500, l'auteur des bois si finement taillés qui ornent les livres de liturgie imprimés par Bernardino Stagnino, n'a rien de commun, lui non plus, avec le graveur de l'*Apocalypse*.

Enfin, il est un autre Zoan Andrea, qu'il faut distinguer du graveur sur cuivre de Mantoue et du Zoan Andrea de Venise, aussi bien que du monogrammiste ιa : c'est Giovanni Andrea Vavassore, dit « Guadagnino » ou « Vadagnino », qui fut à la fois libraire, éditeur, imprimeur, cartographe et graveur sur bois [1]. Même avant la découverte du document publié par M. Karl Brun, plus d'une raison s'opposait à la confusion qui s'est établie entre le copiste de Mantegna et Vavassore. Ainsi, on aurait dû remarquer que sur certaines pièces, le monogramme habituel, formé des deux initiales Z et A, se compliquait par l'adjonction d'un V, qu'on ne voit jamais sur les gravures au burin du Zoan Andrea de Mantoue ; et ce changement notable dans la signature était de nature à mettre en défiance ceux qui rapprochaient les travaux des deux artistes. Nagler a soupçonné la méprise ; mais s'il n'a pas confondu l'ami d'Ardizoni avec Vavassore, il donne ce dernier comme l'auteur des bois de l'*Apocalypse*, et lui attribue le monogramme ιa, et même le monogramme ·ιο·ɢ·. Quant à Passavant, il ne se laisse arrêter par aucune différence dans l'exécution ; il met au compte de l'imitateur de Mantegna les gravures et sur cuivre et sur bois signées de toutes les variantes des monogrammes ·ʒ·ᴀ· et ·ɪ·ᴀ·, et il rapporte

[1]. Son nom figure, pour les années 1530 et suivantes, dans une liste des membres de la *Fraglia de' pittori* de Venise, confrérie qui comprenait des artistes ou artisans de professions diverses, mais se rattachant de plus ou moins près à l'art de la peinture, tels que *disegnator, depentor di santi, indorador, scrittor, cartoler, miniator, intajador*. Le nom de Vavassore, ainsi libellé : *Vadagnin Zuan Andrea*, n'est suivi d'aucune qualification spéciale. Selon l'usage du temps, il orthographiait son nom de différentes manières, tantôt Valvassore, tantôt Vavassore ou Vavassori. La forme Valvassore ou Valvassori semble avoir été adoptée de préférence après 1550. Il était établi comme libraire-éditeur au *ponte de' Fuseri*, où existait encore, au même endroit, il y a quelques années, une boutique avec l'enseigne : *Al piccolo guadagno*. Cf. le manuscrit de Moschini, conservé au Musée Correr. Quant au surnom de Vavassore, donne-t-il à entendre simplement qu'il se contentait d'un « petit gain » ? ou bien faut-il croire, avec le marquis d'Adda, que *guadagnino* signifie *intéressé* — même un peu usurier — dans le dialecte vénitien ?

ces initiales elles-mêmes à un seul artiste, qui aurait apposé sur d'autres œuvres sa signature complète, et qui n'est autre que Giovanni Andrea Vavassore. Cette simplification opérée, comme il ignore que Vavassore publiait encore en 1572 une édition des *Avvertimenti morali* de Hieronymo Mutio [1], Passavant enferme la carrière artistique de son unique Zoan Andrea entre 1497, l'année de l'édition des *Métamorphoses* d'Ovide, qui contient dix-sept bois signés ᴢᴀ, et 1520, à cause d'un portrait de Charles-Quint jeune, pièce non signée, mais gravée dans le style du Zoan Andrea le burineur : ce qui revient à dire qu'il place le terme de la carrière de Vavassore vers l'époque où elle a commencé.

Le premier livre illustré où se rencontre le monogramme du Guadagnino : ⁂, est *La Vita del glorioso apostolo & evangelista Ioanni*, d'Antonio de Adri, imprimé par Nicolo Zoppino et Vicenzo de Polo, le 4 mars 1522. On connaît, de la même année, un grand bois en quatre parties réunies pour l'impression, représentant le Siège de Rhodes par Soliman [2], et où se lit cette mention : sᴛᴀᴍᴘᴀᴛᴀ ɪɴ / ᴠᴇɴᴇᴛɪᴀ ᴘᴇʀ / ᴠᴀᴅᴀɢɴɪɴᴏ ᴅɪ ᴠᴀᴠᴀsᴏʀɪ / ɴᴇʟ ᴍᴄᴄᴄᴄxxɪɪ. Mais il est probable qu'il avait débuté quelques années auparavant. Parmi les nombreux ouvrages qu'il a imprimés sans millésime, on remarque un petit poème intitulé : *El fatto d'arme fatto in Romagna sotto Ravenna*, illustré d'un bois d'une taille lourde et épaisse, où se reconnaît la facture habituelle de Vavassore graveur. Comme les opuscules de ce genre étaient des publications d'actualité, suivant de tout près les événements qui en fournissaient le thème et l'occasion, nous avons classé celui-là, avec plusieurs éditions similaires, à la suite des livres imprimés en 1512, date de la bataille de Ravenne; et c'est, vraisemblablement à cette année-là qu'il faut reporter les premiers essais de Zuan Andrea Vavassore.

On peut voir, par les reproductions que nous avons données, que Vavassore est un illustrateur généralement médiocre. La figure de St Jean l'Évangéliste, que nous venons de rappeler plus haut, est un des bois où il a montré le plus de savoir-faire. Presque toujours, pressé, comme tant d'autres artistes de la même période, par la nécessité de produire vite, il travaille grossièrement, aussi bien pour les livres qu'il édite lui-même, que pour ceux des éditeurs qui ont recours à son office. Sauf quelques exceptions — comme la copie de la « Table de Cébès », d'après Holbein, dans le *Dictionarium græcum* de 1525, — il fait surtout de l'imagerie populaire.

Nous le voyons, en 1530, s'adjoindre son frère Florio, dont la signature paraît sur le titre de l'*Esemplario di Lavori*, recueil de modèles de broderie à l'aiguille, qui fut réimprimé plusieurs fois jusqu'à 1550, et peut-être au delà (voir reprod. p. 114). Florio grave aussi lourdement que Giovanni Andrea; comme lui, il fait preuve de négligence dans l'exécution

[1]. Catal. Libri, 1859, p. 239.
[2]. Berlin, Cab. des Estampes.

des détails, et donne souvent aux personnages des extrémités difformes. C'est à Florio, sans doute, qu'il faut attribuer les bois de la *Biblia pauperum;* non seulement ils ont la plus grande analogie avec ceux de l'*Esemplario di Lavori*, mais encore les lettres de la signature fiorioVauaforefecit

Esemplario di Lavori; Z. A. Vavassore, 1532.

dans ce dernier ouvrage, sont identiques à celles des légendes de l'*Opera nova contemplativa*, les unes et les autres étant gravées dans les blocs mêmes.

En 1537, Zuan Andrea Vavassore prend ses frères comme associés, au moins pour certaines publications — ces associations passagères étaient de mode à Venise; — la souscription d'une édition des *Epistolæ Diui*

Pauli Apostoli déclare que le volume a été imprimé : *In Venetia per Giouanni Andrea detto Guadagnino e fratelli di Vavassore. Nelli anni del nostro Signore MDXXXVII.* Un de ces frères est un Luigi Vavassore, qui ne paraît en nom que dans des éditions postérieures ; l'autre est le Florio dont nous venons de parler ; il est nommé dans la souscription de l'*Opera amorosa che insegna a componer lettere*, imprimé en 1541 « *per Giovanni Andrea Vavassore ditto Guadagnino et Florio fratello* », et dans plusieurs autres ouvrages des années suivantes. Passavant (V, p. 88) cite une suite des Sept Planètes, gravées sur bois, en 1544, dont trois feuilles, représentant le Soleil, la Lune, et Saturne, sont signées des initiales F. F., et dont la dernière porte la mention : *In Venetia per Zuan Andrea Vadagnino di Vavassori al Ponte di fuseri.* Cette signature F. F., celle du frontispice de l'*Esemplario di Lavori*, et d'autres analogues, semblent indiquer que, dans la collaboration des deux frères, Florio était plutôt le tailleur de bois, et Giovanni l'imprimeur.

A partir de 1546, Giovanni Andrea n'édite plus que sous son nom seul. Dans le nombre de ses principales publications, les éditions de l'Arioste méritent une mention particulière. La première connue est celle de 1549 ; viennent ensuite des éditions de divers formats, avec des modifications successives, en 1554, 1556, 1559, 1561 (deux éditions, in-8° et in-4°, dans cette seule année), 1562, 1566, 1567, et 1568. L'édition de 1566, dont la riche illustration est imitée de celle des éditions Giolito et Valgrisi, ne porte, dans la souscription, que le nom de « *Gio. Andrea Valvassori detto Guadagnino* » ; mais elle est due aux soins de Luigi, comme en fait foi la dédicace placée en tête du volume : *Luigi Valvassori all' Illustrissimo sig.^re H. S. Don Ferrante Caraffa, Conte di Soriano.* » Dans cette dédicace, rappelant les impressions antérieures, il dit : «…. (l'Arioste) altre uolte uscito dalla *nostre* stampe », tandis qu'en parlant de l'impression actuelle, il emploie toujours le singulier. De cette différence de forme, il faut conclure sans doute que, pour les premières éditions de l'Arioste, Luigi était associé à Giovanni Andrea, et qu'en 1566 il était seul (depuis combien de temps ?) chef de l'entreprise, qui cependant gardait pour raison sociale la même édition de 1566 contient encore une « *Prefatione di M. Clemente Valvassori Giurecons. su l'Orlando furioso, a chi legge.* » Ce docteur en droit, Clemente Valvassori, qui avait déjà annoté en 1563, un Salluste, et en 1564, un *Arte poetica* d'Antonio Minturno, était-il un autre de ces *fratelli* qui reparaissent dans plus d'un colophon des livres de la maison Vavassore ? Nous ignorons quelles étaient ses relations de parenté avec Zuan Andrea ; tout ce que nous apprend le titre de l'*Orlando furioso*, c'est qu'il est l'auteur des *Allegorie* qui précèdent chacun des chants du poème, et où il dégage, avec une psychologie quelque peu pédantesque, la leçon morale qu'on doit tirer des divers épisodes.

Comme nous l'avons dit plus haut, c'est en 1572 que se rencontre pour la dernière fois le nom de Giovanni Andrea Vavassore, dans un ouvrage sorti de son atelier d'imprimerie. Il reste à signaler, en fait d'es-

tampes séparées, appartenant à son œuvre : une grande carte de France en quatre feuilles, avec cette inscription : HOC OPVS IOANNES ANDREAS VAVASSOR DICTVS VADAGNINVS FECIT 1536 VENETIIS ; elle faisait partie, jadis, de la collection Angiolini, à Milan; — les neuf planches des *Travaux d'Hercule*, conservées au Museo Civico de Venise, et dont la dernière, celle de la Mort d'Hercule, est signée : *Opera di Giouā / ni Andrea Valuas / sori detto Guadagnīo;* — au Cabinet des Estampes de Berlin, une gravure oblongue, de très grand format, représentant des *Scènes de la Vie et de la Passion de Jésus-Christ*, séparées les unes des autres par des bordures architecturales et des parties de paysage ; on lit, sur une tablette, dans le milieu de la feuille : *In Uenetia Per / Zuan Andrea / Uadagnino / di Uauasori;* dans le même Musée, une représentation du *Labyrinthe*, en deux feuilles, dont une porte dans un cartouche : IMPRESSVM VENETIIS / PER IOANNE ANDREAM / VAVASSORIVM COGNOMINE / GVADAGNINVM ; — dans la bibliothèque du Séminaire de Venise, une *Vue de Venise*, signée : *Opera di giouāni ādrea vavassore ditto vadagnino* [1], réduction du plan attribué à Jacopo de Barbarj; — dans la collection de M. Jacopo Alberti, à Salo, deux cartes in-folio : *Parva Germania*, avec cette mention : *Opera di Giovani Andrea Vavassori dicto Vadagnino;* — à la Bibliothèque Nationale de Paris, une mappemonde entourée de douze têtes personnifiant les différents vents ; au bas, dans un cartouche : *Opera di Giouāni Andrea Uauassore ditto Uadagnino.*

Un opuscule publié par Giovanni Andrea et Florio Vavassore, en 1542, nous servira de transition pour passer à un autre illustrateur dont le nom nous est connu. Il s'agit du petit poème intitulé : *El Successo de tutti gli fatti che fece il Duca di Borbone in Italia, con il nome de li Capitani, con la presa di Roma*, qui a pour auteur Eustachio Cellebrino, une curieuse figure de la bohême littéraire et artistique de cette époque. Gian Giuseppe Liruti, dans ses *Notizie delle vite ed opere scritte da' letterati del Friuli* [2], dit que Cellebrino naquit à Udine, vers 1480. Après avoir étudié les lettres dans sa ville natale, il suivit les cours de l'Université de Padoue, où il prit ses grades en philosophie et en médecine. Il retourna ensuite à Udine, qu'il dut quitter de nouveau en 1511, par suite de mauvaises affaires, où l'avait engagé la trahison d'un faux ami. D'après certains passages d'une de ses compositions poétiques : *La dechiaratione perche non e venuto il diluvio del 1524*, il semble qu'il ait mené une existence précaire et vagabonde, faisant flèche de tout bois, sans pouvoir réussir à vaincre la malchance. Auteur, imprimeur, correcteur d'imprimerie, xylographe, il met en œuvre au jour le jour son ingéniosité et ses talents, selon les circonstances et les demandes des éditeurs. C'est à Pérouse qu'il dut se

1. Un exemplaire de cette importante gravure de Z. A. Vavassore était annoncé, sous le n° 298, dans le catalogue XII : *Manuscrits, Incunables et Livres rares*, de la librairie T. de Marinis, Florence, 1913.

2. Venezia, Tipogr. Alvisopoli, 1830 ; 4 vol.

rendre tout d'abord, après son départ d'Udine, car nous voyons une gravure signée de lui dans le *Libro darme z damore chiamato Gisberto da Mascona... stampato in Perosia per Hieronymo de Francescho cartholaio. anno 1511* [1]. Ce bois, d'une taille fine et soignée, annonce un graveur très habile (voir reprod. p. 117). Il resta probablement quelques années à Pérouse, et y travailla pour l'imprimeur Cosimo Bianchino « dal Leone » [2].

Gisberto da Mascona; Perosia, 1511.

C'est lui qui est désigné à la fin du *Legenda de Sancta Margherita Vergine & Martyre Istoriata*, s. a., où, au lieu de la simple formule de souscription alors en usage, les trois dernières octaves nous révèlent les noms de l'imprimeur, du versificateur — un certain Mattheo, — et d'Eustachio,

1. Milan, M; Séville, C. Dans les deux mêmes bibliothèques, une réimpression s. a., avec le même bois.

2. Cet imprimeur, originaire de Vérone, établi à Pérouse, tira son surnom du fait suivant. Au mois de février 1497, Gianpaolo Baglione, seigneur de Pérouse, ayant fait présent à la ville de deux lionceaux, la Seigneurie confia la garde et le soin de ces bêtes à Bianchino, moyennant un salaire annuel de douze florins et sa propre nourriture dans le Palais Communal : «... elegerunt et nominaverunt Bianchinum Bernardi de Verona, cum salario duodecim florenorum, ad rationem 36 bologn. pro flor. anno quolibet, et cum expensis victus in palatio... » (délibération consignée dans les *Annales Decemvirum*, ms. conservé aux Archives Communales de Pérouse, f° 77). Cette charge fut confirmée à Bianchino d'année en année : de sorte que, vers 1513, il put suspendre au-dessus de la porte de sa maison une enseigne, représentant un lion, dont la patte droite antérieure, armée d'une épée, repose sur une pile de livres. Cette enseigne lui servit de marque dans les livres sortis de ses presses.

cet « étranger venu d'Udine », qui avait « pour enseigne une enclume », et qui a été chargé en même temps de la correction et de l'illustration du petit volume [1]. Vermiglioli [2] cite une édition de cette Légende de Ste Marguerite, imprimée par Bianchino en 1513, et une réimpression publiée en 1516, avec des gravures différentes. Nous ne savons laquelle des deux illustrations a passé dans l'édition s. a., dont nous venons de donner un extrait. L'exemplaire incomplet que nous en possédons dans notre collection, contient dix bois à terrain noir, traités à la manière florentine; nous reproduisons, comme spécimen, celui de la page du titre, qui représente Ste Marguerite foulant aux pieds un dragon (voir p. 119). La marque de l'Enclume, que Cellebrino avait donnée comme enseigne à son atelier de Pérouse, accompagne son monogramme sur la gravure du titre du Dionisius Apollonius Donatus, *De octo orationis partibus, cum comment. M. Jo. Policarpi*, publié le 22 janvier 1517 [3] (voir reprod. p. 119). Elle se retrouve, surmontée des initiales E F, dans un opuscule s. a., imprimé aussi par Bianchino : *Egloga novamente recitata interlocutori Notturno e Syrena : con diversi sonetti. Composta per Notturno Neapolitano* [4]. Au-dessous de ce titre, un petit bois représente un atelier typographique, communiquant avec une chambre où est assis un personnage en train d'écrire; l'enclume est sur le côté du bureau, comme dans le Donatus.

Nous croyons pouvoir attribuer à Cellebrino la gravure qui orne le Collenutio, *Philotimo*, imprimé en 1518 à Pérouse par Hieronymo de Car-

1. Voici ces trois octaves finales :

Et per far noto e chiar a ogni persona
chi la stampata questa istoria degna
di questa sancta che porto corona
laqual oggi al presente inel ciel regna
Cosmo mi chiamo & nacqui intro Verona
& se quachū uol ueder la miausegna
uenga Perosa & uederal Leone
del mio signor Iohā Paulo Baglione.

Et quel che stato tanto affectionato
aritractare inuersi questa storia
con humil cor lui ha ciaschū preghato
chū paternostro egliabbi alla memoria
& he da ciaschedū Mattheo chiamato
non perchel cerchi gia triompho e gloria
mha solamente questo lui ui chiede
per sua faticha & per la sua mercede.

Et perche la piacesse a ogni Christiano
& ne comprasse ognuno īmoltitudene
me cappito per uentura alle mano
un forestiero elqual era da Vdene
Eustachio si chiama & e Furlano
& per insegna sua porta Lancudene
& la corretta estoriata in modo
che dalla gente hara honor e lodo.

Et pour faire connaître et déclarer à toute personne — celui qui a imprimé la noble histoire — de cette sainte qui porte couronne — et qui au jour d'à présent règne dans le ciel, — je m'appelle Cosimo, et naquis à Vérone ; — et que celui qui veut voir mon enseigne — vienne à Pérouse, il verra le Lion — de mon seigneur Johanne Paulo Baglione.

Et celui qui a mis tout son zèle — à retracer en vers cette histoire, — d'un cœur humble prie chacun — de ne pas l'oublier dans ses patenôtres, — c'est Mattheo qu'il se nomme ; — non pas qu'il recherche déjà triomphe et gloire, — mais cela, il vous le demande seulement — pour sa peine, et comme récompense.

Et pour que l'œuvre plût à tout chrétien — et attirât la foule des acheteurs, — la chance m'a fait tomber sous la main — un étranger qui était d'Udine, — un Frioulan, du nom d'Eustachio, — qui a pour enseigne une enclume ; — il a corrigé et historié le livre de telle sorte — qu'il aura de par le monde honneur et los.

2. *Scrittori Perugini*, Perugia, 1828, vol. I, p. 289.
3. Fait également partie de notre collection.
4. Bibl. Communale de Pérouse.

Dionysius Apollonius Donatus, *De octo orationis partibus*;
Perusiæ, 1517.

tulari, pour les éditeurs vénitiens associés Nicolo Zoppino et Vicenzo de Polo (reprod. III, p. 340). On y remarque, dans l'angle inférieur de droite, une signature, qu'un accident a rendue indéchiffrable, mais qui paraît être celle d'Eustachio. Le bois, de facture élégante, est bien dans sa manière.

En 1522, Cellebrino est installé à Venise. Il est mentionné, avec la qualité d'*intagliatore*, comme collaborateur de Ludovico de Henrici, dans la souscription du petit recueil : *La Operina da imparare di scrivere littera cancellarescha*. De même, dans l'abrégé de ce traité, publié l'année suivante sous le titre : *Il modo de temperare le penne*, etc. Cette année-là, 1523, il taille encore, pour le *Duello* de Paris de Puteo, l'encadrement, d'une si jolie composition et si finement gravé, signé : ·EVSTACHIVS·. Puis, c'est en 1524, le beau frontispice de l'*Antheo Gigante*, de Francesco de Lodovici, avec la signature : EVSTACHIO · En 1525, il grave les figures et les planches de modèles du recueil de calligraphie de Giovanni Antonio Tagliente : *La vera arte delo Excellente scriuere*; un cartouche à fond noir, placé après la souscription, porte la mention : *Intagliato / per Eustachio Cellebrino / da Udene*. En même temps, il en publie sous son nom seul une sorte de contrefaçon, intitulée : *Il modo d'Imparare di scrivere / lettera Mercantesca*. C'est vers cette date qu'il faut placer le poème en *terzine* relatif au déluge

Legenda de Sancta Margherita;
Perosia, s. a.

qui avait été pronostiqué pour l'année 1524, et dans lequel Cellebrino a introduit quelques notes autobiographiques. Le bois dont il a orné ce petit livre — les dieux de l'Olympe, assemblés sur des nuages, regardant la terre du haut de l'empyrée — est d'une invention spirituelle en même temps que d'une bonne exécution [1]. Il a mis non moins d'originalité et un savoir-faire plus affiné dans le Portement de croix, imitant un tableau d'autel, et signé : •ᴇᴠs•ғ•, qu'il a placé en tête de ses stances sur *Li Stupendi miracoli del glorioso Christo de S. Roccho*.

Entre temps, Cellebrino, tout en taillant ces bois d'illustration, fait imprimer différents opuscules, où son éclectisme va de la compilation de recettes de parfumerie à la narration historique, en passant par la nouvelle burlesque, dans la manière des petits conteurs de son époque. La plus répandue de ces élucubrations fut, certainement, le poème sur la prise et le sac de Rome, en 1527, par les reîtres du connétable de Bourbon, passé au service de Charles-Quint. Un auteur moderne, C. Milanesi, dans une étude relative à cet événement [2], dit que l'œuvre de Cellebrino subit plusieurs remaniements, et fut introduite, à titre de fragment épisodique, dans deux grands poèmes historiques du XVI° siècle : elle forme le chant XX° et dernier de l'édition du *Guerre horrende de Italia*, imprimée en 1534 par Paulo Danza, et le chant XXV° de *I sanguinosi successi di tutte le guerre occorse in Italia dal 1509 al 1569*, publié aussi à Venise en 1569, par Domenico de Franceschi. Un recueil qui fait partie de la bibliothèque Chigi [3], à Rome, contient une édition s. l. et n. t. de *La presa di Roma con breve narratione di tutti li fatti di Guerre successi... per il Celebrino composta. MDXXVIII*. Le catalogue de la riche collection de M. Fairfax Murray mentionne une autre édition s. l. et n. t., intitulée : *Tutti li successi di Borbone fatti in Italia con li sacchi et ruine datti a diverse terre per il viaggio, con la presa et ruina di Roma..., novamente stampata MDXXXIII* [4]. Brunet [5] et Graesse [6] indiquent une édition de 1535, imprimée par Francesco Bindoni, avec le titre suivant : *Il successo de tutti gli fatti che fece il duca di Borbone in Italia con la Presa di Roma*. C'est, en partie, le titre d'une édition de la même année 1535, mais s. l. et n. t., qui se trouve au British Museum. Le prof. Narducci ajoute une réimpression faite en 1542 par Francesco Bindoni associé avec Mapheo Pasini, et dont un exemplaire appartenait à Mgr Pio Martinucci, « custode » de la Vaticane. Enfin, dans notre Supplément (III, p. 671), nous avons donné l'édition de 1542, imprimée par les frères Vavassore.

1. Brunet (*op. cit.*, I, 1715) cite une autre édition s. a., imprimée à Bologne « *per maestro Justiniano da Rubiera ad instantia del maestro Rinaldo da Mantua*. »

2. *Il Sacco di Roma del 1527* ; Firenze, 1867.

3. G. H. 40 ; cité par le prof. E. Narducci dans l'essai bibliographique dont il a fait précéder la publication du poème de Cellebrino ; Rome, 1872.

4. III, n° 5292. Ne serait-ce pas la même édition, que M. Narducci signale comme ayant été imprimée à Venise, en 1533, par Mapheo Pasini ?

5. *Op. cit.*, I, 1715.

6. *Trésor des livres rares*, t. VIII.

Dans la même partie de notre ouvrage (III, p. 662), on trouvera la *Novella de uno Prete il qual per voler far le corne a un contadino*...., poème facétieux imprimé en 1535 par F. Bindoni et M. Pasini. Ces deux éditeurs vénitiens ont publié encore, en 1550 : *Opera nova piacevole laquale insegna di far varie compositioni odorifere per far bella ciaschuna donna*... [1] Une édition antérieure de ce formulaire de parfumerie et de pharmacie, attribuée à l'année 1525, s. l. et n. t., figurait dans le catalogue de la bibliothèque de M. E.-F.-D. Ruggieri (Paris, 1873). Le même catalogue contenait un autre opuscule de notre publiciste, un manuel de mots et phrases usuels de la langue turque, intitulé : *Opera a chi si dillettasse de saper domandar ciascheduna cosa in Turchesco*, s. l. a. et n. t., mais qui a dû être publié aussi vers 1525. Brunet mentionne sous le nom de Cellebrino un *Opera nuova chiamata Pantheon*, imprimé par F. Bindoni et M. Pasini, avec le millésime 1525 sur la page du titre, et 1535 dans la souscription. Enfin, la bibliothèque Manzoni, vendue aux enchères à Rome, en 1893, possédait trois petits traités rarissimes compilés par Eustachio [2] : *Regimento mirabile : et verissimo a conseruar la sanita in tempo di peste*... *intitulato Optimo remedio de sanita M.D.XXVII*, imprimé à Cesena pour Hieronymo Soncino ; c'est dans cet ouvrage d'hygiène que l'auteur a montré, suivant Liruti, « le sue larghe cognizioni di scienza fisica. » — *Opera nova excellentissima laquale insegna di far uari secreti et gĕtileʒe*... *Intitulata Probatus est*, autre recueil de recettes de parfumerie, imprimé pour Christophano Tropheo de Forli, en 1527. — *Opera nova che insegna apparechiar una mensa a uno convito : et etiā a tagliar in tavola de ogni sorte carne et darli Cibi secondo l'ordine che usano li scalchi ꝑ far honore a forestieri Intitulata Refetorio*, imprimé à Cesena, s. a. et n. t., mais avec le même caractère que l'*Optimo remedio de sanita* de 1527, et probablement aussi pour Hieronymo Soncino. Un exemplaire d'une édition différente de ce livret culinaire, s. l. a. et n. t., avec quelques variantes dans le texte du titre, se trouve à la Bibliothèque Nationale de Florence.

Nous n'en savons pas davantage sur les travaux de ce polygraphe, qui sut mettre à profit des connaissances et des aptitudes si variées. Mais combien ont dû disparaître, de ces publications populaires, de ces brochures occasionnelles, analogues à certains articles de réclame dans nos journaux, et qui, sans rapporter grand chose à leur auteur, lui permettaient de vivre — plutôt mal que bien — au jour le jour!

Pour les renseignements concernant Giuseppe Porta Garfagnino, appelé aussi Giuseppe del Salviati, dont on voit la signature sur le frontispice de *Le Sorti*, de Francesco Marcolini, 1540, nous renvoyons à ce qu'en ont dit Passavant, Didot, Casali et d'autres bibliographes. Nous

1. Londres, BM.
2. *Catalogo di vendita della Biblioteca Manzoniana*; 2ᵉ partie, p. 234, nᵒˢ 4135, 4136, 4137.

faisons seulement une réserve, quant au monogramme A.G.F, qui est répété sur plusieurs encadrements de page dans l'*Officium B. M. V.* de 1545, imprimé par Marcolini. Nagler, qui se fait un jeu d'interpréter les initiales les plus mystérieuses, trouve que le G pourrait bien signifier « Garfagnino ». Assurément — on soutiendrait avec autant de raison et de clairvoyance qu'il veut dire « Giuseppe » ; — mais il resterait à expliquer les deux autres lettres, qui ne se rapportent en rien ni au nom, ni au surnom du graveur dont il s'agit.

Nous n'avons que peu de chose à ajouter, relativement à quelques autres illustrateurs vénitiens, dont nous connaissons seulement les monogrammes. Celui qui a signé i et io.c., est un graveur habile, dont la signature, en diverses variantes, figure sur une suite de huit planches, représentant des épisodes de l'*Enéide*, et conservées au département des Estampes du British Museum.

Deux poèmes importants, publiés en 1521 par Zoppino et Vicenzo de Polo, l'*Orlando inamorato* de Boiardo, et *Li successi bellici* de Nicolo degli Agostini, sont illustrés de plusieurs bois d'un artiste qui a signé ·IO·B·P·, ·IB·P·, et que P. A. Tosi croit être Giovanni Battista del Porto, le « Maître à l'oiseau ». Nous n'avons aucune raison décisive, soit pour contester, soit pour confirmer cette attribution.

Il nous paraît difficile de faire un classement exact des nombreuses gravures, de toutes grandeurs, qui sont signées du monogramme c ou ᴧc, ou d'une colonnette accompagnée, soit d'une seule de ces initiales : 🜚 , soit des deux : 🜚 , ou bien de la colonnette seule, affectant des formes un peu différentes. Il est possible que nous ayons affaire, dans ces gravures, à plusieurs tailleurs de bois, travaillant dans un même atelier, dont le chef — qui s'appelait peut-être Colonna ? — a mis lui-même sur des blocs sortis de sa main la marque symbolique de son nom.

Nous avons eu déjà l'occasion de dire [1] pour quelle raison nous ne croyons pas devoir compter au nombre des monogrammes de graveurs certains chiffres qui ne se rencontrent que dans des livres publiés par quelques éditeurs : ainsi, le M S qu'on voit sur une Crucifixion et une Ascension, répétées dans plusieurs *Missels* de Melchior Sessa ; l'ancre aux deux s : 🜚 qui figure sur plusieurs gravures des livres de liturgie de Hieronymo Scoto ; le 🜚. qu'on voit dans quelques ouvrages de Gregorio de Gregori, et le $^G_F{}^G$ des livres de Gabriel Giolito de Ferrari. Ce n'est pas qu'il soit improbable que ces imprimeurs aient, comme Zuan Andrea

1. *Les Missels imprimés à Venise de 1481 à 1600*, Avant-propos.

Vavassore, pris une part effective à l'illustration de tel ou tel livre sorti de leurs presses. Dans une de nos premières études relatives à l'art de la gravure sur bois à Venise [1], nous avons cité des pièces d'archives, déjà publiées ailleurs, d'après lesquelles on peut croire que Gregorio de Gregori et Georgio Rusconi ont fourni eux-mêmes les dessins pour des bois destinés à illustrer certains volumes. Mais les signatures auxquelles nous faisons allusion ici, doivent être considérées, à notre avis, comme de simples marques de propriété. Notre observation s'applique notamment à l'ancre aux deux s, qui n'est autre chose, en somme, que la réduction d'une des marques employées par Hieronymo Scoto, dans certaines de ses éditions ; et aux initiales $^G_F{}^G$, qui font partie de la marque connue de Giolito, mais qu'on ne relève sur aucune gravure dans le corps des volumes sortis de son atelier. Passavant [2], il est vrai, parle bien, d'après Vasari, des gravures dont Giolito aurait orné son édition de l'*Orlando furioso*, et il ne doute pas qu'elles aient été taillées par cet imprimeur, puisque, dit-il, « ces gravures portent en partie le monogramme ci-dessus. » Nous ignorons de quelles gravures et de quelle édition de l'Arioste il est question dans cette note. Nous avons vu la signature ·G·G· au bas d'un *Couronnement d'épines*, conservé au British Museum, et que la présence de ces initiales a fait attribuer à Gabriel Giolito. Mais il faut bien plutôt y reconnaître la main de Girolamo Grandi, graveur originaire de Ferrare, qui a dû tailler les bois signés de l'initiale G ou D, dans le *Legendario* de 1518.

L'édition de l'*Epistole & Evangelii* du 20 octobre 1510, ignorée de tous les bibliographes, nous a révélé un autre monogramme : que nous n'avions rencontré dans aucun livre ni sur aucune estampe de Venise, et qui n'a jamais été signalé. Il se trouve sur la gravure de l'Annonciation, au bas d'une colonne du baldaquin du lit qui ferme la composition, à droite. Il a la même forme que la marque à fond noir placée sur la page du titre du *Vita de Sancti Padri* de 1501 (deux triangles opposés par le sommet, surmontés d'une croix pattée ; dans le triangle supérieur, les initiales N D accolées ; dans le triangle inférieur, les initiales S F entrelacées). Dans la souscription du *Legendario* de 1505, les éditeurs sont appelés : « Nicolo et Domenico de Sandro fratelli », c'est-à-dire, suivant l'usage italien : les frères Nicolo et Domenico, fils de Sandro (pour Alessandro) [3].

1. Duc de Rivoli et Charles Ephrussi, *Notes sur les xylographes vénitiens* ; Paris, 1890.
2. *Op. cit.*, VI, p. 219.
3. De même, dans les livres de comptes de la Scuola Grande di S. Roccho, de la Scuola di S. Maria Maggiore, de la Scuola di S. Orsola (1510-1528), on trouve des reçus au nom de « *Domenego de Sandro dal Giesu — Domenego de Sandro dali Sancti* ». Dans une liste de sociétaires de la Scuola di S. Cristoforo dei Mercanti, il est inscrit comme « *Domenego de Sandro stampator.* » (Venise, Archivio di Stato).

C'est ainsi qu'il faut interpréter les initiales de la marque : N D = Nicolo, Domenico ; S F = (de) Sandro Fratelli [1]. Les mots : *dal Jesu*, qui suivent les deux noms dans les souscriptions d'autres ouvrages signifient littéralement : *au Jésus*, c'est à dire : *à l'enseigne du Jésus* [2], parce que ces imprimeurs avaient, en effet, pour enseigne le *chrisme*, ou chiffre du Christ, qu'ils ont employé aussi comme marque dans leurs livres, et précisément sur la page du titre de l'*Epistole & Evangelii* de 1510. Faut-il voir, dans le monogramme de l'Annonciation de cette édition, une marque de propriété analogue à celles dont nous avons parlé tout à l'heure ? Ici, nous croirions plus volontiers à une signature de graveur. Si c'était simplement la réduction de la marque des deux frères associés, elle devrait reproduire les quatre mêmes initiales ; et on ne voit pas de difficulté matérielle quelconque qui aurait pu empêcher cette reproduction. La lettre D, qui signifie : « Domenico », et la lettre F, qui veut dire : « Fratelli » ayant été supprimées, les deux initiales qui restent, N S, se rapportent au seul Nicolo di Sandro; elles désignent donc, non plus la maison d'édition à qui appartient le bois, mais l'artiste qui a dessiné ou taillé ce bois, qui peut-être même a exécuté à la fois le dessin et la gravure. Et nous verrions une confirmation de notre hypothèse dans le style et la technique de cette Annonciation, qui diffère complètement des autres gravures du même volume.

La présence, dans cette rarissime édition, d'un monogramme jusqu'à présent inconnu, ajoute à l'intérêt exceptionnel que présente la série de grands ouvrages publiés par les mêmes éditeurs, et illustrés de bois-médaillons où se reconnaît la manière propre à l'école bolonaise. Quant au fameux bois de Marc' Antonio Raimondi, qui rend particulièrement précieuse l'édition postérieure de l'*Epistole & Evangelii*, le D^r Kristeller estime que ce bois a été gravé entre 1506 et 1508, car il appartient pour le style à la période pendant laquelle la facture du maître est encore toute bolonaise. L'érudit allemand admet [3] que cette belle planche a pu être, comme d'aucuns l'ont supposé, un essai de l'artiste dans un genre qui ne lui était pas familier; mais il pense qu'il faudrait y voir plutôt une copie servile d'une gravure sur cuivre de Marc' Antonio, qui aurait été perdue, ou bien d'un dessin de sa main, destiné à une gravure sur cuivre. Le même critique, parlant de la date de l'édition qui renferme le bois signé du monogramme ℞, a fait remarquer que le millésime *M.D.XII*, énoncé dans la souscription, doit être erroné, par suite de l'omission d'un *X*, probablement — nous connaissons d'autres exemples de fautes d'impression de ce genre. Un des médaillons que nous avons reproduits (I, p. 180), et

[1]. M. Richard Fisher *(op. cit.)* pense qu'on peut voir dans ces initiales les premières lettres des quatre mots latins : *Nomine Domini Filii Spiritus*. Il nous semble que c'est aller chercher bien loin une explication amphigourique, au lieu de celle qui se présente d'elle-même à l'esprit.

[2]. De même, par exemple, Pietro Ravani est appelé quelquefois : « Pietro dalla Serena », *à la Sirène*, c'est-à-dire : *à l'enseigne de la Sirène.*

[3]. Article publié dans *Mitteilungen der Gesellschaft für vervielfältigende Kunst;* Vienne, 1908, n° 1.

qui représente Jésus exorcisant un possédé, est une copie d'une gravure sur cuivre d'Agostino Veneziano ; de même, les deux figures des évangélistes S¹ Mathieu et S¹ Luc, qui font partie de l'illustration du volume. Or, les originaux de ces dernières, dans l'œuvre d'Agostino Veneziano, sont datés de 1518; il est donc impossible que l'édition de l'*Epistole & Evangelii* soit antérieure à cette année-là. D'ailleurs, ce serait le seul ouvrage qui eût été imprimé avant 1516 par Zuan Antonio Nicolini associé avec ses frères [2] ; et si l'exercice de ces imprimeurs avait commencé réellement en 1512, il semblerait étrange que, pendant un laps de quatre ans, aucun autre livre ne fût sorti de leurs presses. On ne peut que se rendre à ces raisons plausibles, et reporter à 1522 une édition qu'on croyait avoir été publiée dix ans auparavant.

Une des séries les plus curieuses qui aient été produites pendant cette période, est celle des livres scolaires illustrés, parmi lesquels deux surtout attirent l'attention : le Nicolaus Valla, *Gymnastica literaria*, de 1516, et le Petrus Perottus, *Isagogæ grammaticales*, s. a. Le premier de ces rudiments classiques est orné d'une grossière imagerie, exécutée par un manœuvre, mais intéressante quand même, en ce qu'elle nous montre comment le pédantisme ingénu des humanistes du XVI⁰ siècle essayait de rendre saisissables à de jeunes intelligences les abstractions grammaticales. Toutes les parties du discours sont personnifiées, avec des apparences et des attitudes conformes aux définitions données par l'auteur. Voici le Nom, sous la figure d'un roi, couronne en tête, sceptre fleurdelisé à la main, assis sur un trône, entouré de gens de diverses conditions, qui représentent les différentes propriétés du substantif : le Genre, l'Espèce, la Désinence, le Nombre, et le Cas. Le Verbe est assimilé à un serpent dont l'illustrateur a fait, suivant l'usage, un dragon ailé; le Participe, à une sirène. Le Pronom est un vice-roi, tenant sa cour, lui aussi, mais en plus modeste apparat que le souverain dont il est le suppléant. La Préposition est une reine qui va en promenade, escortée de ses suivantes; l'Adverbe, un prêtre officiant à l'autel ; l'Interjection, c'est une femme qui se lamente, affaissée sur une chaise, et, près d'elle, une autre femme, qui raille cette douleur; la Conjonction est symbolisée par un jeune homme et une jeune fille qui marchent, la main dans la main. Ce traité de grammaire est le seul où nous ayons rencontré ce genre d'illustration, destiné à familiariser les écoliers avec les premières notions de la langue de Cicéron.

Le bois unique du Perottus est d'un caractère moins doctoral, mais aussi d'un art supérieur. Cette représentation de l'intérieur d'une école est composée avec beaucoup d'esprit; et l'échoppe du graveur n'a pas été moins habile que le crayon du dessinateur. Voyez, à la table du fond, cet écolier lisant sur le livre de son voisin; cet autre, tête levée, regardant le

2. Panzer, *Ann. Typogr.*, cite un *Geta e Birria, Novella tracta d'Amphitrione di Plauto*, 8°, imprimé en 1516 par « Giovanni Antonio et fratelli da Sabio ».

maître ; et l'élève qui, debout, à gauche, les mains croisées sur la poitrine, semble se diriger vers la chaire ; et les deux gamins qui se gourment et s'empoignent aux cheveux sur le banc au premier plan, faisant aboyer le petit chien ; et le professeur, furieux, se dressant à demi pour menacer de sa baguette les jeunes vauriens ; et, sous la chaire, le chat prêt à sauter sur une souris : comme tout cela est gai, plein de vie et de mouvement, et d'un réalisme amusant, qui confine à la caricature !

Nous n'avons pas de gravure équivalente à signaler dans les nombreux bois taillés vaille que vaille pour les publications à bon marché : poèmes édifiants, histoires mirifiques tirées des chansons de geste, nouvelles amoureuses, chansons burlesques, récits d'événements contemporains, toute cette littérature populaire, que les banquistes — qui étaient parfois eux-mêmes auteurs, imprimeurs et éditeurs, tels Nicolo Zoppino et Paolo Danza, — colportaient de ville en ville, par toute l'Italie [1]. Les reproductions que nous avons données, aussi nombreuses que possible, montrent assez que, dans toutes ces œuvrettes, destinées à la plus humble classe d'acheteurs, l'illustration ne s'élève jamais au-dessus du médiocre et du banal.

En terminant cette revision, nous ne voudrions pas laisser le lecteur sous une impression trop fâcheuse à l'endroit des illustrateurs de la seconde période, qui, sans se maintenir à la hauteur de leurs devanciers, furent quand même intelligents et laborieux. Nous avons dû, embrassant dans leur ensemble les travaux produits depuis le début de la xylographie vénitienne jusqu'à 1525, établir une démarcation entre la grande manière de la fin du XV^e siècle et le style plus lourd des années postérieures. On ne peut méconnaître que le moment où la gravure ombrée a complètement évincé la gravure au trait, est le point de départ d'une décadence qui va s'accentuant surtout après 1510. Mais il faut tenir compte de la mode que subissaient les artistes, et de la nécessité qui s'imposait à eux d'une production abondante et hâtive, alors que l'illustration des livres tendait à tomber dans la fabrication commerciale. Aussi bien, les exemples ne manquent-ils pas d'ouvrages médiocres, qui sont susceptibles d'offrir un certain intérêt ; et si le dessin laisse à désirer, le travail du graveur peut être de nature à mériter notre attention, comme aussi le contraire peut se présenter et n'être pas moins attachant [2].

[1]. Sur ce répertoire, que les chanteurs ambulants et les charlatans répandaient jusque dans les bourgades les plus retirées de la Péninsule, voir le très intéressant article : *La Storia e la Stampa nella produzione popolare Italiana*, publié par l'éminent écrivain Francesco Novati, dans l'*Emporium*, vol. XXIV, n° 141 (Bergame, septembre 1906).

[2]. Notre étude ayant pour objet le progrès de la gravure sur bois plutôt que le développement de la typographie à Venise, nous renvoyons, pour tout ce qui concerne particulièrement les imprimeurs et leur profession, à des monographies connues et souvent citées — comme celles de Renouard sur les Alde, de Casali sur Marcolini, et aux publications plus étendues, telles que les savants ouvrages de MM. Carlo Castellani, G. Fumagalli, et Horatio F. Brown. Nous avons tenu seulement à reproduire les marques d'éditeurs et d'imprimeurs qui se rencontrent dans les livres à figures, ainsi que des spécimens des initiales ornées les plus belles qui concourent à la décoration de ces mêmes livres. On consultera avec profit les recueils spéciaux de MM. Paul Kristeller et Oscar Jennings, pour toutes les observations de détail concernant les unes et les autres.

OUVRAGES A CONSULTER

Alès (Anatole), *Description des livres de liturgie imprimés aux XVe et XVIe siècles, faisant partie de la Bibliothèque de S.A.R. Mgr. Charles-Louis de Bourbon (Comte de Villafranca).* Paris, 1878.

Ancona (Alessandro d'), *Poemetti popolari italiani : La Storia di S. Giovanni Boccadoro. — La Storia della superbia e morte di Senso. — Attila flagellum Dei. — La Storia di Ottinello e Giulia.* Bologne, Nicolò Zanichelli, 1889.

Bartsch (Adam), *Le Peintre-Graveur.* Vienne et Leipzig, 1803-1821. 21 vol. ; 2e édit., Leipzig, 1854-1870.

Biagi (Guido), *Per la Storia del libro in Italia nei Secoli XV e XVI. Notizie raccolte a cura del Ministero della Pubblica Istruzione.* Florence, 1900.

Bohatta (Dr Hanns), *Bibliographie des Livres d'Heures (Horæ B. M. V.), Officia, Hortuli Animæ, Coronæ B. M. V., Rosaria & Cursus B. M. V., imprimés aux XVe et XVIe siècles.* Vienne, 1909.

Bouchot (Henri), *La préparation et la publication d'un livre illustré au XVIe siècle.* Bibl. de l'Ecole des Chartes, t. LIII, 1892.

Bouchot (Henri), *Le Livre, l'Illustration, la Reliure. Étude historique sommaire.* Paris, 1892.

Bouchot (Henri), *Un Ancêtre de la Gravure sur bois. Etude sur un xylographe taillé en Bourgogne vers 1370.* Paris, Emile Lévy, 1902.

Bouchot (Henri), *Les deux cents Incunables xylographiques du Département des Estampes (Bibliothèque Nationale).* Paris, Emile Lévy, 1903.

Brown (Horatio F.), *The Venetian printing press.* Londres, 1891.

Brunet (Jacques, Charles), *Manuel du Libraire et de l'Amateur de livres.* 5e édit. Paris, Firmin-Didot, 1860-1865.

Casali (Scipione), *Annali della Tipografia Veneziana di Francesco Marcolini da Forlì.* Forlì, Matteo Casali, 1861.

Castellani (Carlo), *I Privilegi di Stampa e la Proprietà letteraria in Venezia dalla introduzione della Stampa nella Città fin verso la fine del secolo XVIII. Lettura di C. C., Prefetto della Biblioteca di S. Marco.* Venise, 1888.

Castellani (Carlo), *La Stampa in Venezia dalla sua origine alla morte di Aldo Manuzio Seniore.* Venise, 1888.

Catalogue des livres précieux, manuscrits et imprimés, faisant partie de la bibliothèque de M. Ambroise Firmin-Didot. Paris, 1878, 1879, 1881, 1882, 1883.

Catalogue raisonné des livres de M. Ambroise Firmin-Didot. T. I : *Livres avec figures sur bois, Solennités, Romans de chevalerie.* Paris, avril 1867.

*Catalogue de la Bibliothèque de M. L**** (Libri). Paris, L.-C. Silvestre & P. Jannet, 1847.

Catalogue of the Choicer portion of the magnificent Library formed by M. Guglielmo Libri, etc. Londres, S. Leigh Sotheby & John Wilkinson, 1859.

Choulant (Dr Ludwig), *Graphische Incunabeln für Naturgeschichte und Medicin.* Leipzig, 1858.

Claudin (A.), *Histoire de l'Imprimerie en France au XVe et au XVIe siècle.* Paris, Imprimerie Nationale, 1900, 1901, 1904.

Courboin (François), *Catalogue des gravures et lithographies de la Réserve du Département des Estampes à la Bibliothèque Nationale.* Paris, Rapilly, 1900-1901, 2 vol. in-8°.

Delaborde (Vte Henri), *La Gravure.* Paris, Ancienne Maison Quantin, Librairies-Imprimeries réunies, s. d. ; in-8°.

Delaborde (Vte Henri), *La Gravure en Italie avant Marc-Antoine.* Paris, 1883.

Deschamps (P.), *Supplément au Manuel du Libraire.* Paris, 1878-1880.

Dibdin (Thomas), *A Bibliographical antiquarian and picturesque tour in France and Germany.* Londres, 1821 ; 2e édit., Londres, 1829.

Dibdin (Thomas), *Bibliotheca Spenceriana.* Londres, 1814-1815.

Duplessis (Georges), *Histoire de la Gravure en Italie, en Europe, en Allemagne, dans les Pays-Bas, en Angleterre et en France.* Paris, 1862.

Dutuit (Eugène), *Manuel de l'Amateur d'Estampes.* Paris, 1881-1888.

Essling (Prince d'), *Le premier livre xylographique italien, imprimé à Venise vers 1450.* Paris, Gazette des Beaux-Arts, 1903.

Essling (Prince d'), et Müntz (Eugène), *Pétrarque, ses études d'art, son influence sur les artistes, ses portraits et ceux de Laure, l'illustration de ses écrits.* Paris, Gazette des Beaux-Arts, 1902.

Firmin-Didot (Ambroise), *Essai typographique et bibliographique sur l'histoire de la gravure sur bois.* Paris, 1863.

Fisher (Richard), *Introduction to a catalogue of the Early Italian Prints in the British Museum.* Londres, 1886.

Fumagalli (G.), *Dictionnaire Géographique d'Italie, pour servir à l'histoire de l'imprimerie dans ce pays.* Florence, Leo S. Olschki, 1905.

Graesse (J. G. Th.), *Trésor des livres rares et précieux ;* Dresde, 1859-1869.

Gualandi (Michelangelo), *Di Ugo da Carpi e dei Conti da Panico ; Memorie e Note di M. G.* Bologne, 1854.

Gualandi (Michelangelo), *Lettera di M. G. e risposta di Andrea Tessier, intorno agli artisti Giovanni Gherardini, Ugo da Carpi, e Francesco Marcolini.* Venise, 1855.

Guidi (Ulisse), *Annali delle edizioni e delle versioni dell' Orlando furioso e d'altri lavori al poema relativi.* Bologne, 1861.

Hain (Ludwig), *Repertorium bibliographicum in quo libri omnes ab arte typographica inventa usque ad annum M. D. typis expressi, ordine alphabetico vel simpliciter enumerantur vel adcuratius recensentur.* Sumptibus J.-G. Cottæ, Stuttgartiæ & J. Renouard, Lutetiæ Parisiorum, 1826-1838.

Harrisse (Henry), *Grandeur et décadence de la Colombine.* Paris, 1885.

Harrisse (Henry), *Excerpta Colombiniana. Bibliographie de quatre cents pièces gothiques françaises, italiennes et latines, du commencement du XVI^e siècle, non décrites jusqu'ici ; précédée d'une histoire de la Bibliothèque Colombine et de son fondateur.* Paris, H. Welter, 1887.

Heinecken (K. H. de), *Idée générale d'une collection d'estampes.* Leipzig, 1771.

Hirth (G.) & Muther (Richard), *Meisterholzschnitte aus vier Jahrhunderten ;* Munich, 1889-1891.

Jansen (Henri), *Essai sur l'origine de la gravure sur bois.* Paris, 1808, 2 vol.

Jennings (Oscar), *Early Woodcut Initials.* Londres, 1908.

Kristeller (D^r Paul), *La Xilographia veneziana (Archivio Storico dell' Arte,* anno V, 1892).

Kristeller (D^r Paul), *Books with woodcuts printed at Pavia.* (Extrait de *Bibliographica,* 3^e partie ; Londres, 1897).

Kristeller (D^r Paul), *Early Florentine Woodcuts. With an annotated list of Florentine illustrated books.* London, Kegan Paul, Trench, Trübner & Co., 1897.

Kristeller (D^r Paul), *Ein Venezianisches Blockbuch im Kgl. Kupferstichkabinet zu Berlin (Jahrbuch der Kgl. Preussischen Kunstsammlungen,* 1901, fasc. III).

Kristeller (D^r Paul), *Kupferstich und Holzschnitt in vier Jahrhunderten.* Berlin, Bruno Cassirer, 1905.

Kristeller (D^r Paul), *Eine Folge Venezianischer Holzschnitte aus dem fünfzehnten Jahrhundert im besitze der Stadt Nürnberg.* Berlin, Graphische Gesellschaft, 1909.

La Serna Santander, *Dictionnaire bibliographique du XV^e siècle, ou Description par ordre alphabétique des éditions les plus rares et les plus recherchées du XV^e siècle, précédée d'un essai sur l'origine de l'imprimerie, ainsi que sur l'histoire de son établissement dans les villes, bourgs, monastères et autres endroits de l'Europe, avec la notice des imprimeurs qui y ont exercé cet art jusqu'à l'an 1500.* Bruxelles, 1805.

Lippmann (D^r Friedrich), *The Art of Wood-Engraving in Italy in the fifteenth century.* Londres, 1888.

Lostalot (Alfred de), *Les Procédés de la Gravure.* Paris, A. Quantin, s. d.

Mély (F. de), *Une visite au Trésor de Saint-Maurice d'Agaune et de Sion (Bulletin archéologique du Comité des Travaux historiques,* 1890).

Melzi (Comte Gaetano), *Bibliografia dei Romanzi e Poemi cavallereschi Italiani.* Seconde édition. Milan, P.-A. Tosi, 1838.

Melzi (Comte Gaetano), *Bibliografia dei Romanzi di Cavalleria in versi e in prosa Italiani, opera pubblicata nel 1829 da G. Melzi, rifatta nella edizione del 1838, da P.-A. Tosi, ed ora dal medesimo riformata ed ampliata, con appendice di varietà bibliografiche.* Milan, G. Daelli e C., 1865.

Molini (Cav. Giuseppe), *Operette bibliografiche del Cav. Giuseppe Molini, già Bibliotecario Palatino, con alcune lettere di distinti personaggi al medesimo, precedute dalle notizie biografiche di esso, scritte da G.-A.* Florence, 1858.

Molinier (Emile), *Venise, ses arts décoratifs, ses musées et ses collections.* Paris, 1889.

Molmenti (P.-G.), *La Storia di Venezia nella vita privata.* 4^e édit. ; Bergame, 1905.

Monceaux (Henri), *Les Le Rouge de Chablis, calligraphes et miniaturistes, graveurs et imprimeurs. Etude sur les débuts de l'illustration du livre au XV^e siècle.* Paris, A. Claudin, 1896.

Müntz (Eugène), *La Renaissance en Italie et en France à l'époque de Charles VIII.* Paris, 1885.

Papillon (J.-M.), *Traité historique et pratique de la gravure en bois.* Paris, Simon, 1766.

Passano (Giambattista), *I novellieri italiani in prosa.* Milan, G. Schiepatti, 1864.

Passano (Giambattista), *I novellieri italiani in verso.* Bologne, Gaetano Romagnoli, 1868.

Passavant (J.-D.), *Le Peintre-Graveur.* Leipzig, Rudolph Weigel, 1860-1864.

Picot (Emile), *La Raccolta di Poemetti italiani della Biblioteca di Chantilly.* Pise, Tipogr. Mariotti, 1894.

Pollard (Alfred W.), *Early illustrated Books. A History of the Decoration and Illustration of Books in the 15th and 16th centuries.* Londres, Kegan Paul, Trench, Trübner & Co., 1893.

Pollard (Alfred W.), *Italian Book Illustrations, chiefly of the fifteenth century.* Londres, 1894.

Pollard (Alfred W.), *Old Picture Books, with other Essays on Bookish Subjects*. Londres, Methuen & Co., 1902.

Pollard (Alfred W.), *The Transference of Woodcuts in the XV th and XVI th centuries* (Extrait de *Bibliographica*, 2ᵉ partie, Londres, 1896).

Renouvier (J.), *Histoire de l'origine et des progrès de la gravure*. Bruxelles, 1860.

Rivoli (Duc de), *A propos d'un livre à figures vénitien de la fin du XVᵉ siècle*. Paris, Gazette des Beaux-Arts, 1886.

Rivoli (Duc de), *Etudes sur les* Triomphes *de Pétrarque*. Paris, Gazette des Beaux-Arts, 1887.

Rivoli (Duc de), *Les Livres d'Heures français et les Livres de Liturgie vénitiens*. Paris, Gazette des Beaux-Arts, s. a.

Rivoli (Duc de), *Notes complémentaires sur quelques livres à figures vénitiens de la fin du XVᵉ siècle*. Paris, Gazette des Beaux-Arts, 1889.

Rivoli (Duc de), *Les Missels imprimés à Venise de 1481 à 1600*. Paris, J. Rothschild, 1895.

Rivoli (Duc de) et Ephrussi (Charles), *Notes sur les xylographes vénitiens du XVᵉ et du XVIᵉ siècle*. Paris, Gazette des Beaux-Arts, 1890.

Rivoli (Duc de) et Ephrussi (Charles), *Zoan Andrea et ses homonymes*. Paris, Gazette des Beaux-Arts, 1891.

Schmidt (W.), *Die frühesten und seltensten Druckdenkmale des Holz-und Metallschnittes*. Nuremberg, s. d.

Schreiber (W.-L.), *Manuel de l'Amateur de la gravure sur bois et sur métal au XVᵉ siècle*. Berlin, Albert Cohn, 1891-1902.

Thierry-Poux (Olgar), *De l'emploi de la gravure sur bois dans quelques livres imprimés à Venise de 1469 à 1472*. Paris, 1892.

Transactions of the Bibliographical Society; Londres, 1892-1910.

Urbani de Gheltof (G. M.), *Les Arts industriels à Venise*. Venise, 1885.

Vasari (Giorgio), *Vies des plus célèbres peintres, sculpteurs et architectes*, édit. fᵐ Leclanché et Jeanron. Paris, 1839-1842.

Venturi (Adolfo), *Storia dell' Arte italiana*. Milan, Ulrico Hoepli, 1901 et suiv.

Weale (W.-H. James), *Catalogus Missalium ritus latini ab anno M. CCCC. LXXV impressorum*. Londres B. Quaritch, 1886.

Weigel (Otto) & Zestermann (A.), *Die Anfänge der Druckerkunst in Bild und Schrift*. Leipzig, 1865.

Yriarte (Charles), *Venise*. Paris, J. Rothschild, 1878.

Zani (Ab. Pietro), *Materiali per servire alla Storia dell' Origine e progressi dell' Incisione in rame e in legno*, etc. Parme, 1802.

Zani (Ab. Pietro), *Enciclopedia Metodica critico-ragionata delle Belle Arti*. Parme, 1821.

Bibliothèques
et
Collections citées dans l'ouvrage

AMIENS	M	Collection J. Masson.
AVIGNON	C	Musée Calvet.
BASSANO	C	Museo Civico.
BERLIN	E	Cabinet Royal des Estampes.
»	R	Bibl. Royale.
»	K	Collection P. Kristeller.
BOLOGNE	C	Bibl. Communale.
»	U	» Université.
»	L	» Liceo Musicale.
BRESLAU	D	Bibl. Diocésaine.
BRIXEN (Autriche)	S	Bibl. du Séminaire.
BUDAPEST	A	Académie Hongroise des Sciences.
»	M;	Musée National.
»	U	Bibl. de l'Université.
CARPENTRAS	M	Bibl. Municipale.
CHANTILLY	C	Musée Condé.
CHATSWORTH	D	Bibl. du Duc de Devonshire.
COPENHAGUE	R	Bibl. Royale.
CRACOVIE	U	Bibl. de l'Université.
DARMSTADT	G	Bibl. de la Cour.
DRESDE	R	Bibl. Royale.
ENGELBERG (Suisse)	C	Bibl. du Couvent de Bénédictins.
EPERNAY	G	Collection H. Gallice.
ERLAU (Hongrie)	A	Bibl. de l'Archevêché.
» »	L	Lyceum.
FERRARE	C	Bibl. Communale.
FLORENCE	N	Bibl. Nationale.
»	M	» Marucelliana.
»	R	» Riccardiana.
»	S	» Séminaire.
»	L	» Landau.
FRANCFORT-s/-M.	V	Bibl. de la Ville.
GIESSEN	U	Bibl. de l'Université.
GRAN	C	Bibl. de la Cathédrale.
HEIDELBERG	U	Bibl. de l'Université.
HEILIGENKREUZ (Autriche)	C	Bibl. du Couvent de Cisterciens.
LONDRES	BM	British Museum.
»	SP	Bibl. de la Cathédrale St-Paul.
»	L	» du Palais de Justice (Law Library).
»	FM	Collection Fairfax Murray.
»	H	» Henry Huth.
»	A	» Lord Aldenham.
LYON	M	Bibl. Municipale.
MAYHINGEN (Bavière)	O	Bibl. du Prince d'Oettingen-Wallerstein.
MANCHESTER	R	Bibl. John Rylands.
MAYENCE	S	Bibl. du Séminaire.
MIDHURST	F	Collection R. C. Fisher.
MILAN	A	Bibl. Ambrosiana.
»	B	» Brera.
»	M	» Melziana.
»	T	» Trivulziana.
»	P	Musée Poldi-Pezzoli.
»	Pi	Collection Pirovano.
MODÈNE	E	Bibl. Estense.

MONT-CASSIN	A	Bibl. de l'Abbaye de Bénédictins.
MONTPELLIER	M	Bibl. Municipale.
»	A	Collection d'Albenas.
MUNICH	R	Bibl. Royale.
NAPLES	N	Bibl. Nationale.
»	U	» Université.
»	B	» Brancacciana.
»	G	» Gerolamini.
NEUSTIFT bei BRIXEN (Autriche)	C	Bibl. du Couvent d'Augustins.
NICE	M	Bibl. Municipale.
OLMUTZ	U	Bibl. de l'Université.
OXFORD	B	Bibl. Bodléienne.
PADOUE	U	Bibl. de l'Université.
»	C	Museo Civico.
PALERME	C	Bibl. Communale.
»	N	» Nationale.
PARIS	N	Bibl. Nationale.
»	A	» Arsenal.
»	M	» Mazarine.
»	G	» S^{te} Geneviève.
»	F	Collection Foulc.
»	S	Collection du V^{te} de Savigny de Moncorps.
»	☆	Bibl. du Prince d'Essling.
PARME	R	Bibl. Royale.
PÉROUSE	C	Bibl. Communale.
PESARO	O	Bibl. Oliveriana.
PISE	U	Bibl. de l'Université.
RAVENNE	C	Bibl. Classense.
RATISBONNE	K	Kreisbibliothek.
ROME	VE	Bibl. Vittorio Emanuele.
»	Ca	» Casanatense.
»	Ch	» Chigi.
»	Co	» Corsini.
»	A	» Alessandrina.
»	An	» Angelica.
»	B	» Barberini.
»	Vi	» Vallicelliana.
»	Vt	» Vaticana.
SAINT-FLORIAN (Autriche)	C	Bibl. du Couvent.
SAINT-PAUL IN KAERNTHEN (Autriche)	A	Bibl. de l'Abbaye de Bénédictins.
SALZBOURG	SP	Bibl. du Couvent S^t-Pierre.
»	St	Studienbibliothek.
SCHWARZAU am STEINFELD (Autriche)	P	Bibl. du Duc de Parme.
SEVILLE	C	Bibl. Colombine.
SIENNE	C	Bibl. Communale.
STUTTGART	R	Bibl. Royale.
»	L	Landesbibliothek.
TRÉVISE	C	Bibl. Communale.
TRIESTE	C	Bibl. Communale.
UDINE	C	Bibl. Communale.
VENISE	M	Bibl. Marciana.
»	C	Museo Civico.
»	S	Libl. du Séminaire.
»	Me	» du Couvent des PP. Mekhitaristes.
VÉRONE	Ca	Bibl. Capitulaire.
»	C	» Communale.
VIENNE	I	Bibl. Impériale.
»	U	» Université.
»	R	» Rossiana.
»	C	» du Couvent de Bénédictins (Schottenkloster).
»	Me	» du Couvent des PP. Mekhitaristes.
WEIMAR	GD	Bibl. Grand-Ducale.
WOLFENBUTTEL (Brunswick)	D	Bibl. Ducale.

Abréviations employées dans le texte

s. l. — Sans indication du lieu d'origine.
s. l. et a. — Sans lieu ni date.
s. n. t. — Sans nom d'imprimeur.
f. — Feuillet.
n. ch. — Non chiffré.
s. — Signé.
r. — Recto.
v. — Verso.
p. — Page.
col. — Colonne.
c. g. — Caractère gothique.
c. rom. — Caractère romain.
r. et n. — Rouge et noir.
in. o. — Initiale ornée.

APPENDICE

67. — Luc' Antonio Giunta, septembre 1532-janvier 1533 ; f°. — (Londres, Libr. J. Leighton, 1908.)

P. VIRGILII MARONIS/ POETARVM PRINCIPIS OPERA ACCVRATISSI/ ME CAS-TIGATA, ET IN PRISTINAM FOR-/ MAM RESTITVTA,... VENETIIS M.D.XXXIII./ MENSE IANVARIO.

8 ff. prél. n. ch., s. : ✠, et 136 ff. num. pour les *Bucoliques* et les *Géorgiques*, s. : *a-r*. A la suite, 6 ff. prél. n. ch., s. : ✠✠, et 287 ff. num. et 1 f. blanc, pour l'*Enéide*, s. : *A-Z, AA-NN*. Puis, 47 ff. num. et 1 f. n. ch., pour les petits poèmes, s. : *aa-ff*. — 8 ff. par cahier. — C. rom. — Texte encadré par le commentaire, sur 2 col. à 76 ll. — Page du titre, au-dessus de l'indication de lieu et de date, marque du lis florentin, en noir. — Grands bois de l'édition 10 mai 1519, avec monogramme **L**. — In. o. de divers genres.

V. 287 (fin de l'*Enéide*) : le registre des deux premières parties ; au-dessous : *Venetiis in ædibus Lucæantonii Iuntæ Florentini/ Anno domini. M.D.XXXIII./ Mense Ianuario.* — R. *ff*₇ (fin des petits poèmes) : *Venetiis in ædibus Luceantonii Iuntæ Flo-/ rentini Anno Domini. M.DXXXII./ Mense Septembris.* Au dessous, le registre ; au bas de la page, grand bois représentant la sépulture de Virgile. Au verso, grande marque du lis florentin, dans une guirlande soutenue par deux *putti*.

164 *bis*. — Gulielmo de Fontaneto, 5 septembre 1531 ; 8°. — (Francfort s/M., Librairie Baer, 1907.)

Fioretto di tutta la Bibia hysto/ riato & di nouo in lingua Tosca corretto. Con certe/ predicationi : tutto tratto del testamento uec-/ chio. Cominciādo dalla creatione del mon-/ do infino alla Natività di Jesu Christo.

88 ff. num., s. : *A-L*. — 8 ff. par cahier. — C. g. ; le titre, sauf la première ligne, en c. rom. r. — 2 col. à 35 ll. — Au-dessous du titre : *Les six jours de la création*, bois de l'édition 18 nov. 1515, Le verso, blanc. — Dans le texte, vignettes médiocres.
R. 88 : ⸿ *Stampato in Uinegia per/ Guilielmo de Fontaneto de/ Monteferrato : Nelli/ Anni. M.D.XXXI./ Adi. V. Settēbrio.* Le verso, blanc.

172 *bis*. — Simon de Luere, 29 octobre 1509 ; 16°. — (✩)

Psalteriuȝ ɓm Bi/ bliam : Diuo/ Hieronymo/ interprete : ad/ Paulā et Eu-/ stochium.

159 ff. num. et 1 f. blanc, s. : *a-v*. — 8 ff. par cahier. — C. g. r. et n. — 20 ll. par page. — Au-dessous du titre, petit médaillon circulaire avec figure de l'*Immaculée Conception*. — V. 2. *Baptême de Clovis* (?), copié probablement d'un bois faisant partie d'une suite dont plusieurs blocs ont été employés dans le livre d'*Heures à l'usage de Rome*, 22 oct. 1498 (Thielman Kerver) [1] ; l'encadrement à colonnes qui enferme cette

[1]. Musée du Palais de la Ville de Paris, Collection Dutuit, n° 39. Cf. Claudin, *Hist. de l'Impr.*, II, pp. 101-103.

représentation est presque identique à celui de la *Présentation au temple* reproduite dans Claudin, II, p. 102. Ce qui confirme notre hypothèse, c'est que quatre autres bois du même livre d'*Heures* de 1498 ont été copiés dans un *Colletanio de cose spirituale*, imprimé par Simon de Luere en 1514 (n° 1664).

V. 159 : *Uenetijs par Simonem de Lue/re. xxix. Octobris. M.cccccix.*

194 *bis*. — Bernardino Vitali (pour Nicolo & Domenico dal Jesu, 20 octobre 1510 ; f°. — (☆)

EPISTOLE EVAN/ GELII VOL/ GAR/ HY/ STORIA / DE.

6 ff. prél. n. ch., dont le second et le troisième seuls sont signés respectivement : a_i, a_{ij}. — 102 ff. n. ch., s. : *A-S.* — 6 ff. par cahier, sauf *A, B, F, G*, qui en ont 4, et *S*, qui en a 8. Le registre, à la fin du volume, attribue faussement 6 ff. au cahier *A*, et ne fait pas mention des 6 ff. prél. — Cet exemplaire est incomplet du cahier *G*, et du dernier f., qui devait être blanc, ou peut-être portait la marque des éditeurs. — C. rom. ; titres courants en c. g. — 2 col. à 40 ll. — Au-dessus du titre, imprimé en cap. rom. r., le chrisme, figuré par un ruban blanc sur fond rouge : marque des frères Nicolo & Domenico dal Jesu, pour qui le livre a été imprimé. Le verso, blanc. Les 4 ff. suivants sont occupés par la table. — R. du dernier f. prél. : *la Cour céleste*, bois de page précédemment employé dans le *Legendario de Sancti*, Joanne Tacuino, 30 déc. 1504 (reprod. II, p. 131). Au verso, au-dessous du titre courant : *In la dominica prima del Aduento*, médaillon circulaire inscrit dans un carré avec écoinçons garnis de feuillage noir : *S' Pierre et S' Paul* (*Legendario*, 20 déc. 1505). Au-dessous de ce bois : *AL NOME SIA DEL NOSTRO SIGNORE IESV CHRISTO./* ℭ *Incominciano lepistole & lectione & euãgelij : iquali si legono in tutto lãno a la messa/ secõdo luso de la sancta chiesa Romana...* — R. *A* : *FERIA PRIMA /* ℭ *Sequentia del sancto euangelio secõdo Luca nel Capitolo. XXII./*... Page ornée d'un encadrement ornemental à fond criblé, copie de celui qui a été employé au r. *b* du *Vita de Sancti Padri*, 28 juillet 1501. Le médaillon compris dans cet encadrement, au-dessus du texte, enferme la figure de *S' Vincent Ferrier*, confesseur (*Legend.* 20 déc. 1505 et 2 août 1518). Cette rarissime édition contient encore 25 autres médaillons, déjà signalés, comme les précédents, soit dans les éditions de 1505 et de 1518 du *Legendario*, soit dans le *Vita de SS. Padri* de 1501, soit dans l'édition des *Epistole & Evangelii* de juin 1512, ou dans d'autres ouvrages ; et 10 médaillons, que nous rencontrons ici pour la première fois. En voici le détail :

V. A_4. *Nativité de J. C.* (*Legend.* 1505 et 1518 ; *Epist.* 1512). — V. *B. S' Jean l'Évangéliste* (*Legend.* 1505 et 1518). — R. B_{ij}. *Lapidation de S' Étienne* (voir reprod. p. 137). — V. B_4. *Adoration des Mages* (*Legend.* 1505 et 1518). — V. C_4, r. L_{ij}, v. O_{ij}. *Incrédulité de S' Thomas* (voir reprod. p. 138). — R. E_{ij}, r. O_5, *S' Pierre et S' Paul* (comme au v. du dernier f. prél.). — R. E_4. *S' Mathieu*, debout (*Leg.* 1505, r. 299, et *Legend.* 1518, r. 289). — R. *H*, v. O_5. *S' Mathieu*, écrivant (*Dominicale*, 24 févr. 1523 ;

reprod. III, p. 473). — V. H_4. *St Marc* (Gulielmo Duranti, *Rationale divinorum officiorum*, 25 mai 1519; reprod. III, p. 377). — R. *I*. *St Luc* (voir reprod. p. 139). — R. I_4. *Crucifixion* (voir reprod. p. 140). — R. K_5. *Résurrection* (*Legend.* 1505 et 1518; *Épist.* 1512). — V. L_4. *Ascension* (*Legend.* 1505

Epistole & Evangelii, 20 oct. 1510 (r. B$_{ij}$).

et 1518). — R. L_6. *Descente du St-Esprit* (*Legend.* 1505). — R. M_{iiij}. *Ste Trinité* (*Legend.* 1505 et 1518). — V. M_{iiij}. *Christ de pitié* (voir reprod. p. 141) .— R. O_{ij}. *St Denis* (*Legend.* 1518), placé ici à la fête de St André. — R. O_4. *Présentation au temple* (voir reprod. p. 142). — V. O_6. *Annonciation*, avec monogramme ✠, qui doit être la signature de Nicolo, un des frères « dal Jesu »(voir reprod. p. 143).— R. *P*. *St Jacques le Majeur* (*Épist.* 1512; reprod. I, p. 183). — V. *P*. *Invention de la Ste Croix* (*Legend.* 1505). — V. P_{ij}. *Bap-*

tême du Christ (*Legend.* 1505). — R. P_5. *S^a Marie Madeleine enlevée au ciel par les anges* (voir reprod. p. 145). — R. P_6. *S^t Laurent* (*Legend.* 1505 et 1518). La tête de ce personnage, gravée sur un fragment mobile, diffère de celle qui a été rapportée dans le *Legendario* de 1505 ; elle est la même

Epistole & Evangelii, 20 oct. 1510 (v. C_4).

que dans la figure du *Legendario* de 1518 (voir reprod. II, pp. 151, 168). — R. Q. *Immaculée Conception* (*Legend.* 1505). — R. Q_{ij}. *Décollation de S^t Jean Baptiste* (voir reprod. p. 146). — R. Q_{iij}. *Nativité de la S^a Vierge* (*Legend.* 1505 ; reprod. II, p. 153). — V. Q_{iij}. *Exaltation de la S^a Croix* (*Legend.* 1505 et 1518). — V. Q_4. *S^t Michel Archange* (*Legend.* 1505 et 1518). — V. Q_5. *S^t Simon et S^t Jude* (*Legend.* 1518 ; reprod. II, p. 167). — R. R_4. *S^t Ange, carmélite, martyr* (*Legend.* 1505 et 1518). — R. S. *S^t Pierre*

« in cathedra » (*Legend.* 1505 et 1518; *Epist.* 1512; reprod. II, p. 147). — V. S$_{ij}$. *St Jérôme* (*Vita* 1501; *Epist.* 1512). — R. S$_{iiij}$. *Une vierge martyre* (*Epist.* 1512, avec une tête différente; *Legend.* 1518, avec la même tête). — V. S$_5$. *Immaculée Conception*, figure au trait, sur fond criblé (voir reprod.

Epistole & Evangelii, 20 oct. 1510 (r. *I*).

p. 147). — R. S$_7$. *Le Christ enfant issant d'un calice, adoré par deux anges* (*Epist.* 1512). — L'intérêt qu'offre cette curieuse édition est encore accru par la présence, vers la fin du volume, de trois bois français, provenant du matériel de Jean du Pré, et que nous avons précédemment signalés dans le *Legendario* du 30 décembre 1504, savoir : r. Q$_4$, 1re col., *St Mathieu;* r. Q$_5$, 2e col., *St François d'Assise;* r. Q$_6$, 1re col., *Toussaint* (v. reprod. p. 148). Une vignette de facture et de dimension différentes,

placée au v. S_{iij}, 1^{re} col., est empruntée d'une autre série de bois, employés également dans le *Legendario* de 1504.

V. S_7, en tête de la 2^e col. : ☾ *Qui finisseno le Epistole & Euangelij | che se dicono tutto lanno secūdo la Curia | Romana : Stampate in Venetia*

Epistole & Evangelii, 20 oct. 1510 (f. I_4).

per Ber- | nardin Venetian di Vidali. Anno domini | M. D. X. A di. xx. Octubrio. Au-dessous, le registre; plus bas, marque aux initiales : ·B·V·, soulignée des deux mots : *Cum Priuilegio.*

107 *bis.* — Alexandro & Benedetto Bindoni, 22 juin 1521 ; 8°. — (Munich, Libr. J. Rosenthal, 1910.)

Incominciano le Epi- | stole Lectioni ε Euangelij liqua⸗ | li si leggono in tutto Lanno alla | Messa secōdo la consuetudine del | la Sancta Chiesa Romana.

8 ff. n. ch., 132 ff. num. de 9 à 140, et 4 ff. n. ch., dont le dernier est blanc, s. : A-S. — 8 ff. par cahier. — C. g. r. et n. — 2 col. à 34 ll. — En tête du r. du f. A, détérioré par plusieurs déchirures, titre de trois lignes en goth. r., dont il ne subsiste qu'un petit fragment. Au-dessous de ce titre, bois représentant St Pierre et St Paul, employé dans le Brev. ord. fratr. Praedicat., 23 mars 1503, L. A. Giunta (reprod. II, p. 306).

Epistole & Evangelii, 20 oct. 1510 (v. M$_{iij}$).

Au verso, petite *Crucifixion* au trait, signalée précédemment dans le Ugo de S. Victore, *Specchio della Sancta madre Ecclesia*, 7 sept. 1521, Alessandro Bindoni (reprod. III, p. 412). — La page r. A$_2$, en tête de laquelle se lit le titre reproduit ci-dessus, est entourée d'un encadrement formé d'une bordure ornementale en haut et sur les côtés, et, dans le bas, d'un bloc à figures représentant un intérieur d'école. Au commencement du texte de l'Epître de St Paul aux Romains, initiale ornée F à fond criblé. — Dans le texte de l'ouvrage, petites vignettes, de facture commune et de provenances diverses.

R. S$_7$: le registre ; au-dessous : ℂ *Stampato in Uenetia per Alexandro z Benedetto di ben- / doni. Nel Anno del nro Signore. Regnāte lo inclito Du / ce Leonardo

Lauredano. M. D. xxj. adi. 22. Zugno. Le bas de la page est rempli par quatre vignettes, dont trois sont des représentations différentes de S¹ Jérôme. Au verso, marque de la *Justice assise*, avec les initiales ·A·B· à la partie inférieure.

Epistole & Evangelii, 20 oct. 1510 (r. O₄).

236 *bis*. — Nicolo Zoppino, 16 mai 1533 ; 4°. — (Berlin, Libr. Gottschalk, 1907.)

DI .OVIDIO/ Le Metamorphosi, cioe trasmutationi, tradot·/ te dal latino diligentemente in uolgar uer·/ so, con le sue Allegorie, significatione, &/ dichiaratione delle Fabole in prosa./ ...con le/ sue figure appropiate, a suoi/ luoghi con ordine poste./ ... MDXXXIII.

165 ff. num., 2 ff. n. ch. et 1 f. blanc, s. : *A-X*. — 8 ff. par cahier. — C. rom. ; titre r. & n. — 2 col. à 5 octaves; dans les pages où le texte est accompagné d'un commentaire, nombre de ll. variable. — Au-dessous du titre, entre les deux parties du millésime MD et XXIII, portrait d'Ovide. La page est entourée d'un encadrement à

figures dont le bloc inférieur porte, sur un cartouche tenu par deux petits anges la devise : QVI SE HVMILI./ AT./ EXALTABITVR. — Dans le corps du volume, bois de l'édition 7 mai 1522.

Epistole & Evangelii, 20 oct. 1510 (v. O_6).

V. X_7 : *Qui finisce lo Ouidio Metamorphoseos cõposto per Nicolo di Agu-/ stini : & stampato per Nicolo di Aristotile detto Zoppino :/ correnti gli anni del Signore. M D XXXIII./ Adi. xvi. Maggio....* Au-dessous, marque du S^t Nicolas.

271 *bis*. — S. l., Johann Klein et Peter Himel, 1490; 4°. — (Manchester, R; Munich, Libr. J. Rosenthal, 1913.)

Questa operetta tracta dellarte del / ben morire cioe in gratia di dio.

Arte del ben morire, 1490 (v. a_8).

26 (8, 8, 10) ff. n. ch., s. : *a-c*. — C. g. — 33 ll. par page. — V. *a*. Représentation de l'intérieur d'une chapelle, où un homme et une femme se confessent à deux prêtres, assis, l'un à droite, l'autre à gauche. — Dans le corps du livre, onze bois ombrés, illustrant les chapitres du traité, et imités des premières éditions xylographiques.

R. c_{10} : *Stampado fo questa operetta dellarte del ben muorire cõ li fi / gure accomodati per Johannẽ clein e Piero himel de alma / nia. Negli anni del signore*. M.cccc.lxxxx. Le verso, blanc.

Le premier bois, au trait, légèrement ombré en certaines parties, est de style florentin; la bordure dont il est encadré pourrait avoir été taillée par un graveur de Venise. Les autres gravures sont vraisemblablement d'origine vénitienne; non pas que la taille de ces copies présente des caractéristiques absolument probantes; on peut seulement remarquer que, dans la première (v. a_{iij}), les deux personnages debout à droite du lit rappellent ces types d'Esclavons, représentés dans quelques gravures de livres vénitiens; de même, dans le bois du v. a_8, la servante qui s'avance presque de face, au premier plan, porte aux pieds les socques en usage chez les femmes de Venise, et ses cheveux sont accommodés comme ceux des courtisanes de Carpaccio (voir reprod. p. 144); pareille coiffure se voit encore chez une des deux femmes qui figurent dans la gravure du r. b_5. D'autre part, le caractère d'impression est bien vénitien, et on relève dans le texte des formes dialectales, qui se joignent aux précédentes particularités pour justifier l'attribution à Venise de cette rarissime édition. C'est l'opinion exprimée par Proctor (*Index*, 5348); et elle est partagée par le savant auteur de la *Bibliographie Lyonnaise*, M. Baudrier, qui s'est occupé de Johann Klein pour son exercice à Lyon. Klein est venu s'établir dans cette ville au plus tôt en 1496; avant cette date, il a dû travailler en Italie, ainsi que son associé Peter Himel, dont M. Baudrier n'a trouvé aucune trace parmi les imprimeurs lyonnais.

465 *bis*. — Joanne Baptista Sessa, 29 novembre 1501 ; 24°. — (☆)

160 ff. n. ch. (dont le 1ᵉʳ et le 8ᵉ manquent dans cet exemplaire), s. : *A-V*. — 8 ff. par cahier. — C. g. r. et n. — 15 ll. par page. — Du r. A_2 r. *C* : calendrier, commencement de l'Evangile selon Sᵗ Jean, et deux oraisons. — V. C. *Annonciation*. — R. C_2 : *Incipit officium/ beate p̄ginis*

Epistole & Evangelii, 20 oct. 1510 (r. P_5).

ma/rie ı̄m vsum Ro/mane curie. La page est encadrée d'une bordure ornementale au trait. Au commencement du texte, in. o. *D*, au trait, avec figure de la Sᵗᵉ Vierge tenant l'enfant Jésus. — V. K_6. *David implorant le Seigneur*. — V. N_7. *Résurrection de Lazare*. — V. S_5. *Crucifixion*. — V. T_2. *Descente du Sᵗ-Esprit* (voir les reprod. p. 151).— Les pages en regard de ces quatre derniers bois sont entourées de la même bordure que le r. C_2 ; au commencement du texte de chacune d'elles, une in. o. au trait.

V. U_8 : *Officium beate marie vir/gĩs : vna cũ septez psalmis/ pñia-libus : officio mortuo/ rũ : sancte crucis : τ sc̄i spūs/ or̃one sancti Augustini at/qʒ alijs orationibus deuo/tis felici numine explicit./ Impressum Uenetijs per/ Iohã. bapti. Sessa. Anno/ natiuitatis dñi. 1501 Die/ vero. 29. mensis Nouc̄b.*

Epistole & Evangelii, 20 oct. 1510 (r. Q_{ij}).

476 *bis*. — Luc' Antonio Giunta, 24 janvier 1511; 8^e. — (Bruxelles, Vente O' Sullivan de Terdecq, mai 1907.)

℃ *Offm̄ btissime virginis ma-/ rie cũ li officij ordinati de cia/ schũ tēpo... τ cum/ multe rubrice e des/ uotione de nouo poste.*

16 (8, 8) ff. prél., n. ch., s. : ✠, ✠✠ (le dernier de ces ff. manque dans l'exemplaire. — 216 ff. num., s. : a-$ʒ$, τ, ꝯ, ꝗ, A. — 8 ff. par cahier (manquent les ff. a_{iiij}, a_5, b_8, c, c_{ij}, k_7). — C. g. r. et n. — 23 ll. par page. — La page du titre est encadrée d'une petite

bordure ornementale ; au-dessous du titre, marque du lis rouge florentin. Toutes les autres pages ont un encadrement formé d'une bordure ornementale étroite dans les marges supérieure et intérieure ; de trois petits bois séparés par des légendes en rouge, sur le côté extérieur ; et, dans le bas, de deux figures de prophètes en buste, séparées par deux versets en rouge, et soulignées d'un motif d'ornement. — Mêmes bois de page, avec même distribution, que dans l'*Office* n° 484. — Dans le texte, vignettes de

Epistole & Evangelii, 20 oct. 1510 (v. S$_2$).

diverses grandeurs, parmi lesquelles la petite *Crucifixion*, avec monogramme ⟨a⟩, signalée dans l'*Orarium Eccl. S. Mariæ Antwerp.*, 23 juillet 1502. — In. o. à figures.

R. 216 : ⟨ *Finit offm ordinariu̅ bt̄e ma/rie q̅ diligētissime correctum./ Impressum Uenetijs : impēsis/nobilis viri Lučantonij de giū/ta Florētini. Anno a salutife-/ra incarnatione. M.ccccc.xj./ die. xxiiij. Ianuarij.* Le verso, blanc.

506 *bis*. — Heredi di L. A. Giunta, 1545-novembre 1546 ; 12°. — (Paris, Libr. Symes, 1908.)

L'VFICIO DELLA/ GLORIOSISSIMA/ Vergine, & madre di Dio/ MARIA

Secondo la consuetudine della Ro-/ mana Chiesa, Tradot-/ to nella lingua/ Fiorentina/ ... MD XLV.

12 ff. prél. n. ch., s. : ✠. — 227 ff. num. par erreur : 229, et 1 f. n. ch., s. : *a-t*. — 12 ff. par cahier. — C. rom. r. et n. — 26 ll. par page. — Le titre est disposé dans un cadre affectant la forme d'un calice, imprimé en rouge, sommé d'un hostie, et flanqué à mi-hauteur des initiales : ·C·Q· ·M·B· Au bas de la page, entre les deux parties du millésime : MD et XLV, petite marque du lis rouge florentin. — V. ✠$_{12}$, v. 44, v. 87. *Annonciation.* — V. 131. *Nativité de J. C.* — V. 138. *David.* — V. 152. *Mise au tombeau.* Ces bois sont ceux de l'édition Domenico Gilio et Domenico Gallo, oct. 1541. — Dans le texte, petites vignettes et in. o. de style moderne.

Epistole & Evangelii, 20 oct. 1510 (r. Q_4).

R. t_{12} : le registre ; au-dessous : ℂ *In Vinetia nella stamparia de gli/ heredi di Luc' Antonio Giunti/ nel mese di Nouembrio./ M. D. XLVI.* Au bas de la page, marque du lis rouge florentin. Le verso, blanc.

577 *bis.* — Jacobus Pencius de Leucho (pour Nicolo Zoppino & Vincenzo de Polo), 4 mars 1517 ; 8°. — (Francfort s. M., Librairie Baer, 1907.)

ℂ *Uita de li sancti Patri/ nouamente con molte additione/ Stápata : & in lingua toscha/ diligentemente corre-/cta & historiata./* ✠

552 ff. n. ch., dont le dernier est blanc, s, : *A-Z, &, AA-ZZ, &&, AAA-XXX.* — 8 ff. par cahier. — C. rom. ; titre imprimé en rouge, sauf la première ligne, qui est en c. g. n. — 2 col. à 30 ll. — Au-dessous

Epistole & Evangelii, 20 oct. 1510 (r. Q_5).

du titre, bois avec monogramme ·œ· (reprod. pour l'édition mars 1541 ; voir t. II, p. 52). Le verso, blanc. — V. A_8. *St Augustin*, copie d'un bois des livres de liturgie de Bernardino Stagnino, encadré d'une bordure à fond criblé qu'on rencontre souvent dans les livres imprimés par Pencius de Leucho. — R. *B* : ℂ *Incomincia il primo libro de/ le vite de sancti Padri...* Au-dessous de ce titre, bois oblong, avec monogramme ·œ·, représentant des épisodes de la vie de St Paul, premier ermite (reprod. pour l'édition mars 1541 ; voir t. II, p. 52). Dans le texte, nombreuses vignettes, presque toutes portant le monogramme ·œ·, ou ·c·, ou ·o·. — R. XXX_2 : FINIS. Au verso, commence la table, imprimée en c. g.

V. XXX_7 : ℂ *Impresso In Uenetia per indu-/stria espesa de Nicolo Zopi-/no Et Uincẽzo*

Epistole & Evangelii, 20 oct. 1510 (r. Q_6).

Miraculi de la Madonna, 2 mars 1496 (r. a).

Compagni/ In la chasa de Maistro/ Iacomo pēci da lecho/ Impssor accuratissi/ mo. Nel. M. D/ xvij. Adi. 4./ d̄l mese d'/ Mar/ 30. Au-dessous, marque du *St Nicolas*.

604 *bis*. — S. n. t., 2 mars 1496 ; 4°. — (Paris, F ; Milan, M.)

Li Miraculi de la Madonna.

40 ff. n. ch., s. : *a-e*, le dernier f., blanc. — 8 ff. par cahier. — C. rom. — 40 ll. par page. — Au-dessous du titre, bois à fond criblé. — R. a$_{iii}$: *Qui cominciano alchuni miraculi de la gloriosa virgine Maria.... Capitulo primo.* Au-dessous de ce titre, répétition du bois du feuillet précédent La page est entourée de l'encadrement du *Vita de la preciosa Vergine Maria*, 30 mars 1492. — Dans le texte, 25 bois, également à fond criblé, et de dimensions différentes, mais presque tous de la grandeur du bois du v. *e*$_{iii}$, reproduit ici (voir les reprod. pp. 149, 150).

V. *e*$_7$. Au-dessous de la table, qui se termine à mi-page : *Finis/ Qui finisse la tauola de li capitoli liquali se contenneno in questa/ opera cioe de li miraculi de la gloriosa uergine Maria./ Impresso in Venetia nel. Mcccc. lxxxxvi. a di secundo de marzo./ Laus deo & beatæ uirgini.*

Miraculi de la Madonna, 2 mars 1496 (v. *a*$_6$).

Cette précieuse édition, ornée de bois d'une facture toute particulière, n'a été signalée par aucun bibliographe.

Miraculi de la Madonna, 2 mars 1496 (r. *b*$_6$).

629 *bis*. — Melchior Sessa et Pietro Ravani, 30 juillet 1521 ; 8°. — (Florence, Libr. De Marinis, 1913.)

Regule grāmaticales Nicolai Perotti Sy/ pontini ad Pyrrū perrotū nepoté ex/ fratre suauissimū rudimēta grǣ/ matices : Nuprime reuise di/ ligētiq̄s cura castigate.

80 ff. n. ch., s. : *A-K*. — 8 ff. par cahier. — C. rom. ; titre g. — 42 ll. par page. — Au-dessous du titre, bois de l'édition 20 octobre 1525.

R. K$_8$: ⊄ *Impressum Uenetiis per*

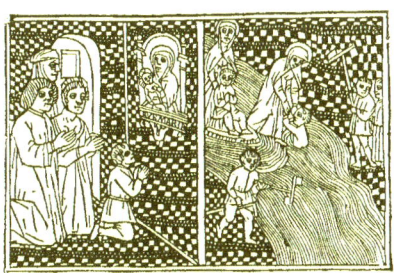

Miraculi de la Madonna, 2 mars 1496 (v. c_6).

Melchiorem Sessam : & Petrum de/ Rauanis socios. Anno salutis domini nostri Iesu Christi/ M. D. XXI. Die. XXX. Mensis Julii. Au-dessous, le registre ; plus bas, la marque. Le verso, blanc.

677 *bis*. — Matheo Codecha, 16 mai 1492 ; f°. — (Milan, M).

LEGENDARIO DELI SAN/ CTI HISTORIADO.

243 ff. num. et 1 f. blanc, s. : *a-ʒ*, *& A-G.* — 8 ff. par cahier, sauf *G*, qui en a 4. — C. rom. — 2 col. à 59 ll. — Au-dessous du titre, petite *Crucifixion*, au trait, empruntée du S. Bonaventura, *Devote Meditationi*, 26 avril 1490 (reprod. I, p. 361). Au verso, encadrement du Dante, 3 mars 1491, enfermant quatre vignettes au trait (reprod. II, p. 126, pour l'édition 13 mai 1494). — Dans le texte, 239 vignettes, qui ont été employées de nouveau dans l'édition de 1494 ; elles sont tirées avec 165 blocs, dont un est adapté à neuf chapitres différents ; un autre sert à l'illustration de cinq chapitres ; six sont employés chacun quatre fois ; huit, trois fois ; et vingt-huit, deux fois. — Plusieurs vignettes ont paru dans des ouvrages antérieurs. Celle du chapitre : *Dela spinea corona del signor*, au v. ccxviiii, est empruntée de la *Bible* de 1490. Les vignettes des chapitres : *De sancta Maria magdalena* (r. cx) et : *De scā Martha hospita del signor* (r. cxviii), proviennent du *Legenda delle SS. Martha e Magdalena*, 1er février 1491. *L'Annonciation* du r. lxii a paru dans le Climacho, *Scala Paradisi*, 8 juin 1491. La vignette du chapitre : *Dela ascensione del signore*, au r. lxxxvi, est empruntée du *Devote Meditationi*, 10 mars 1492. — In. o. florales, au trait ; dans la page, r. ii, au commencement du *Prologo*, initiale E, au trait, avec figure de DV̄ NICO/ LO MAN/ ERBI (Mallermi), traducteur de l'ouvrage ; dans la 2e col., initiale P, plus grande, au trait également, avec figure de FRA/ IAC/ OM/ O// DE/ VOR/ AGI/ NE.

R. ccxliii : *Finisse le legende de sancti Composte per el reuerē/dissimo padre frate Iacobo de Voragine del ordine/ de frati predicatori arciuescouo de Genoua... stampata in Venetia per Matheo di Code / cha da Parma. Nel anno dela na-*

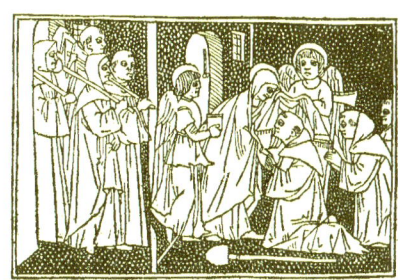

Miraculi de la Madonna, 2 mars 1496 (v. e_{iii}).

Offic. B. M. V.,
29 nov. 1501 (v. C).

tiuita del nostro Si/ gnor Mccclxxxxii. Adi. xvi. di Mazo./ Laus deo. Au-dessous, le registre. Plus bas, marque à fond noir, aux initiales de Mattheo Codecha. Le verso, blanc.

L'exemplaire de la Bibliothèque Melzi, d'une conservation admirable, est le seul qui soit connu.

695 *bis.* — Melchior Sessa & Pietro Ravani, 26 août 1517 ; 8°. — (Londres, Libr. Voynich, 1909.)

Sermones sancti Augustini ad/ heremitas ꝫ nōnulli ad sacer/dotes suos ꝫ ad aliquos/ alios. Et primo de/ institutiōe regu/ laris vite./ ✠

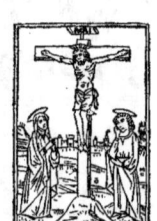

Offic. B. M. V.,
29 nov. 1501 (v. S₅).

136 ff. n. ch., dont le dernier est blanc, s. : *A-R.* — 8 ff. par cahier. — C. rom. ; titre g. — 2 col. à 30 ll. — Au-dessous du titre, marque du *Chat*, aux initiales M S. Le verso, blanc. — R. A_{ii}, 1ʳᵉ col. ; ⁅ *Incipiunt sermōes san/ cti Augustini ad heremi·/ tas...* ; au-dessous des sept lignes de ce titre, vignette représentant Sᵗ Augustin, mitré, assis à un pupitre, écrivant.

V. R₆, 2ᵉ col. : ⁅ *Impressum Venetiis p/ Merchiorem* (sic) *Sessam/ & Petrum de Ra·/uannis socios/ Anno d̄n̄i/ 1517./ Die. 26. Augusti.* Au-dessous, petite marque à fond noir, aux initales ·M·S· Les deux pages du f. R₇ sont occupées par la table.

697 *bis.* — Conti (Justo), *La Bella Mano ;* Thomaso di Piasi, 1492 ; 4°.

Offic. B. M. V.,
29 nov. 1501 (v. K₆).

Justo da Roma chiamato la Bella mano.

50 ff. n. ch., s. : *AAA-GGG.* — C. rom. — Fig. s. bois. — (Brunet, II, col. 246 ; Catal. Vente Libri, 1859.)

951 *bis.* — Luc' Antonio Giunta, 1ᵉʳ mars 1511 ; 16°. — (Schwarzau am Steinfeld [Autriche], P)

⁅ *Breuiariũ Romanum./ Nouiˉ impressũ cũ numeˉ/ ris in margine ad pspiciē/ dũ q̃ folio psal. hym. ane/ ꝫ ʀia Necnõ q̃toꝗ ca/ pr̃o biblie facillime ca/ pitula historieꝗ in/ ueniant̃: multis fi/ guris decoratum.*

Offic. B. M. V.,
29 nov. 1501 (v. T₂).

Offic. B. M. V.,
29 nov. 1501 (v. N₇).

20 (8, 12) ff. prél. n. ch., s. : *a, b.* — 431 ff. num. avec nombreuses erreurs de pagination et 1 f. blanc, s. : *1-54.* — 8 ff. par cahier. — C. g. r. et n. — 20 col. à 38 ll. — En tête de la page du titre et sur chaque côté, un chapeau de cardinal ; au bas de la page, marque du lis rouge florentin. — Sept bois de page, avec encadrement. — In. o.

R. 384 : *Breuiarium secundũ ri*/ *tuʒ sancte romane eccl̃ie sum*/ *ma cum diligentia emendatũ*/ *z castigatũ* : ... *feliciter explicit* : *In alma Uenetiaruʒ vrbe*/ *per nobileʒ virũ Lucantoniũ*/ *de giunta Florentinũ accura*/ *tissime impressuʒ. Anno salu*/ *tifere domini nostri iesu chr̃i* / *incarnationis quingentesimo* / *vndecimo supra millesimum.* / *die primo Martij.*

979 *bis*. — Petrus Liechtenstein (pour Johann Oswald), 20 juin 1516; 8°. — (Munich, R ; Schwarzau am Steinfeld [Autriche], P)

Directorium seu Index/ *diuinorum officiorum* : *Secundum ritum*/ *ecclesie z diocesis frisingẽn.* / ...

12 (8, 4) ff. prél. n. ch., s. : ✠, ✠✠. — 191 ff. num. et 21 ff. n. ch., s. : *A-Z, Aa, A-C*. — 8 ff. par cahier, sauf *C*, qui en a 4. — C. g. r. et n. — 2 col. à 39 ll. — En tête de la page du titre : *la Ste Vierge assise entre St Corbinien et St Sigismond* (*Brev. Frising.*, 15 mars 1516; voir II. p. 343).

R. *Aa*$_8$, n. ch. : ⊄ *Anno virginei partus. 1516 Die. 20. Iunij.... Mira formã* / *di arte peruigiliqʒ cura solertis viri Pe*/*tri Liechtenstein. Absolutum est*/ *Uenetijs. Impensis vero*/ *Egregij viri Joan*/*nis Osualdi Ci*/*uis Augu-*/*stensis*. Au-dessous, le registre. Plus bas, marque de Liechtenstein. Le verso, blanc.

1045 *bis*. — Hæredes L. A. Juntæ, avril 1549; 8°. — (Schwarzau am Steinfeld [Autriche], P)

Breuiarium Romanum,/ *multis purgatum*/ *erroribus, nup*/ *impressum.* / *MDXLIX.*

20 (8, 8, 4) ff. prél. n. ch., s. : ✠, ✠✠, ✠✠✠. — 400 ff. num., s. : *1-50*. — 8 ff. par cahier. — C. g. r. et n. — 2 col. à 37 ll. — En tête de la page du titre, figure de moine en prière. Au-dessus du millésime, marque du lis florentin. — Six bois de page, parmi lesquels, au v. 72, une *Annonciation* avec signature **vco**. — Pages encadrées, au commencement des principales divisions du *Bréviaire*. — Dans le texte, petites vignettes et in. o.

R. 400 : *Finis.*/ *Uenetijs in officina hęredum* / *Lucę Antonij Iuntę*/ *Florentini. 1549.* / *mẽse Aprili.*

1049 *bis*. — Hæredes L. A. Juntæ, novembre 1551-1552; 8°. — (Schwarzau am Steinfeld [Autriche], P)

Diurnum Romanum accuratissime / *recognitum* : *In quo nuper Tabula* / *Parisina ad longum sine requi*∗/ *sitionibus est posita.* / *Addita sunt etiam Officia Nominis Iesus.* / *Desponsationis Marie z Ar*∗/ *changeli Gabrielis.* / *MDLII.*

12 ff. prél. n. ch., s. : ✠. — 383 ff. num. et 1 f. blanc, s. : *a-p, aa-ʒʒ, ττ, ꝰꝰ, ꝥꝥ, aaa-ggg*. — 8 ff. par cahier. — C. g. r. et n. — 26 ll. par page. — Page du titre, au-dessus du millésime, marque du lis rouge florentin. — 4 bois de page. — Dans le texte, vignettes et in. o.

V. 383 : le registre; au-dessous : *Uenetijs in officina hęredũ Lucę an*∗/*tonij Iuntę. Anno dñi. 1551.* / *Mense Nouembri*. Au bas de la page, marque du lis rouge florentin.

1053 *bis*. — (*Breviarium ord. Fratrum Prædicatorum*) Hæredes L. A. Juntæ, mars 1554; 16°. — (Florence, Libr. Olschki, 1909.)

Le titre manque. — 24 (8, 8, 8) ff. prél. n. ch., s. : ✠, ✠✠, ✠✠✠. — 487 ff. num. et 1 f. blanc, s. : *A-Z, Aa-Zʒ, Aaa-Ppp*. — 8 ff. par cahier (le registre indique faussement deux cahiers de 4 ff.). — C. g. r. et n. — 2 col. à 38 ll. — V. du dernier f. prél. :

S¹ Dominique et les illustrations de son ordre (reprod. pour le *Brev. Frat. Præd.*, 16 sept. 1521; II, p. 357). — Dans le texte, quelques petites vignettes; in. o. de style moderne.

V. 487 : le registre; au-dessous : *Uenetijs impressuʒ, apud heredes Luceantonij Iunte./ Anno Domini. 1554. Mense Martio*. Plus bas, marque du lis rouge florentin.

1090 *bis*. — Juntæ, 1572; 8°. — (Schwarzau am Steinfeld [Autriche], P)

Breviarivm/ Romanvm,/ Ex Decreto Sacrosancti/ Concilij Tridentini/ restitutum,/ Pii V. Pont. Max./ iussu editum./ Cum licentia Summi Pontificis & Priuilegijs./ Venetijs, apud Iuntas, MDLXXII.

32 ff. prél. n. ch., s. : *1-4*. — 544 ff. num., s. : *a-ʒ, aa-ʒʒ, aaa-yyy*. — 8 ff. par cahier. — C. g. et rom. r. et n. — 2 col. à 41 ll. — Page du titre, au-dessus de la ligne : *Cum licentia...*, marque du lis florentin. — 4 bois de page, avec encadrement. — Dans le texte, vignettes et in-o.

V. 544 : marque du lis florentin; au-dessous : *Venetiis, In Officina Iuntarum./ MDLXXII.*

1144 *bis*. — Joanne Tacuino, 17 avril 1516; f°. — (Londres, Libr. Quaritch, 1909.)

Epistolae Heroides Ouidii diligen/ ti castigatione excultae : aptissimisqʒ fiʷ/ guris ornatae : ...

6 ff. prél. n. ch., s. : *AA*. — 95 ff. num. et 1 f. blanc, s. : *A-Q*. — 6 ff. par cahier. — C. rom.; titre g. — Texte encadré par le commentaire; 68 ll. par page. — Page du titre : encadrement ornemental, avec figures de deux dauphins affrontés sur les côtés. — Du r. *AA*ᵢᵢᵢ au v. *AA*₆ : vocabvlorvm index, sur 4 col. — Bois de l'édition 10 juillet 1501. — In. o. à fond noir.

V. 95 : le registre; au-dessous : ⸿ *Venetiis mira diligentia Ioannis Tacuini de Tridino. Anno dñi. M. D. XVI. Die. xvii. mensis Aprilis.*

1603 *bis*. — Georgio Rusconi, 14 janvier 1516; 4°. — (Florence, Libr. De Marinis, 1910.)

Recetario de Galieno/ Optimo e probato a tutte le infirmita che/ acadeno a Homini ɀ a Dōne/ de dentro ɀ di fuoʳ/ ra li corᵉ/ pi./ ...

Réimpression de l'édition 15 avril 1514.

V. *h₃* : ⸿ *Stāpato ĩ Venetia p̄ Georgio de Ru/sconi Milanese adi 14. de Zenaro. 1516.*

2184 *bis*. — Cellebrino (Eustachio), *Il modo d'imparare di scrivere*. — S. l. et n. t., 1525; 8°. — (Florence, Libr. Olschki, 1912.)

Il modo d'Imparare di scrivere/ lettera Mercantesca/ Et ectiam a far lo Inchiostro, et cognoscer/.la Carta./ Con el modo de temperare la/ penna/ Composto et fatto per lo Ingenioso Maistro/ Eustachio Cellebrino da/ vdene :/ : lo año santo. M. d. xxv :

4 ff. n. ch. et n. s. — Ouvrage entièrement gravé sur bois. — Au-dessous du titre, représentation de la position de la main pour écrire; la plume est posée sur la dernière lettre du nom de l'auteur : *Cellebrino* (voir reprod. p. 154). — V. du 1ᵉʳ f. : *Proemio*. Recommandations générales sur les objets nécessaires pour apprendre à écrire la *lettera Mercantescha*; à la suite, un alphabet; au bas de la page; *Eusts. Cellebriⁿ. scribe :* — R. du 3ᵉ f. Au bas de la page, après des instructions : *De la carta*, suivies d'un alphabet, la signature : *Eustachius :* — Au verso, après des

instructions sur : *Il temperar de la pēna*, suivies d'un alphabet, la signature : *Cellebrin' vtinēsis scripsit et fecit.* — R. du 4ᵉ f. A la suite d'un alphabet de minuscules, avec décomposition des lettres, et d'un alphabet de majuscules, la signature : *Cellebrin' foroiulianus :* — Au verso, bois à fond criblé, représentant les instruments à l'usage du scribe ; dans le bas du bloc, la signature : ·EVS· CELLEBRINO; M. D. XXV en capitales blanches sur fond noir ; cette bande est séparée de la figure par un filet.

2298 *bis*. — OLYMPO (Baldassare) da Sassoferrato, *Sermoni da morti latini & vulgari;* Nicolo Zoppino, 15 février 1525 ; 8°. — (Florence, Libr. De Marinis, 1909.)

Sermoni da morti latini / ℞ vulgari : ℞ excusatione da mensa. Com/posti per frate Baldassare Olympo mi/ norista da Sassoferrato : de le sacre litte-/ re baccelliero acutissimo....

32 ff. num., s. : *A-D.* — 8 ff. par cahier. — C. rom. titre g. — 30 ll. par page. — Page du titre : encadrement à figures sur fond de hachures, décrit pour le n° 2268 (III, p. 501); au-dessous des onze lignes du titre, petite figure au trait de *Sᵗ Jean Baptiste portant l'agneau divin* (reprod. III, p. 113).

R. 32 : ℂ *Stampata nella inclita citta de Venetia/ per Nicolo Zopino de aristotele de Fer-/ rara. Del. M. CCCCC. XXV. Adi/ xv. de Febraio...* Le verso, blanc. [1]

1. Le supplément spécial à notre ouvrage antérieur : *Les Missels Vénitiens*, est donné à la fin du présent volume, en un fascicule qui peut être détaché *ad libitum*, si on désire le faire relier avec l'ouvrage.

ERRATA

I, pp. 33-37. — Les deux descriptions n°˚ 9 et 10 doivent être interverties ; l'édition du *De Officiis*, 20 décembre 1506, précède, suivant l'ordre chronologique, celle du 20 février 1506, l'année vénitienne commençant le 1ᵉʳ mars.

I, p. 113, 3ᵐᵉ ligne. — Le double trait oblique ⸗ placé à la suite des mots : *motifs des marges supérieure et inférieure*, doit être remplacé par le signe = (égale), signifiant que ces motifs sont les mêmes que dans l'encadrement du Trapesuntius.

I, p. 117, n° 128 — Le Sᵗ Jérôme, avec monogramme ·3·⯁·a été reproduit pour le Cicondellus (Joannes), *Sermones et Oratiunculæ*, 2 mars 1524 (III, p. 329, n° 1922).

I, p. 134, six dernières lignes. — Une erreur de transcription, qui s'est produite quand notre manuscrit a été copié à la machine avant d'être envoyé à l'imprimerie, nous a fait dire le contraire de ce que nous voulions signaler à propos des vignettes de 1493, imitées de celles de 1490, *en sens inverse*. Il est bien entendu qu'une copie *inverse* — c'est à dire dans laquelle un personnage ou un détail quelconque est placé à gauche au lieu d'être à droite, comme dans la gravure originale — a été faite *d'après l'image imprimée*, et non d'après le bloc de bois taillé par le premier graveur.

I, p. 146, n° 143. — A la 9ᵉ ligne de la description, au lieu de : AVIDIENTIA, lire : AVDIENTIA.

I, p. 187, n° 202. — Les deux reproductions de vignettes signées : ⸱, données pour cet ouvrage, sont placées à la p. 187 (et non à la p. 184).

I, pp. 225, 226. — V. n₈. Dispute des armes d'Achille; suicide d'Ajax (voir reprod. p. 224).

I, p. 267, n° 273. — Dans la souscription, lire : ... *una cū Petro Loslein*... (au lieu de : ... *uno*...).

I, p. 272, n° 283. — Euclide, *Elementa geometriæ* ; Joanne Tacuino, 25 octobre *1508* (le millésime a été imprimé par erreur : 1505).

I, p. 309. — La vue de Milan, reproduite à cette page, se trouve au v. 119 et au r. 300 (et non pas au r. 16) du *Supplementum chronicarum*, 4 mai 1503.

I, p. 340, n° 364. — Les vignettes des fables *xi* : *De uiro z colubro*, et *lyii* : *De uentre pedibus z manibus*, sont des copies de celles de l'édition 1491, et la seconde de ces copies est inverse.

I, p. 370. — La *Pietà* reproduite comme étant une vignette du *Devote Meditationi*, 14 déc. 1497, en est une copie, qui a été employée dans l'édition 28 août 1505.

I, p. 381, n° 423. — Lire : « Joanne Tacuino », au lieu de : « Zacuino ».

I, p. 428, n° 473. — Lire : « Luc' Antonio Giunta », au lieu de : « Guinta ».

I, p. 438, n° 478. — Lire : « pour François Ratkovic », au lieu de : « Ratkovié ».

I, p. 458, n° 490. — A la seconde ligne de la souscription, lire : M. ccccc. xxiij (et non : xxij).

I, p. 470, n° 496. — Coupures de lignes à rétablir dans le titre : ... *beatissime vir-/ginis officij ordina*/ti...*

II, p. 26, n° 550. — Lire : « Joanne Tacuino », au lieu de : « Zacuino ».

II, p. 34, n° 564. — « Encadrement de page à fond noir, qui porte dans les montants les initiales O F ». Il eût été plus exact de dire que la base du pilastre de droite porte le monogramme F inscrit dans un petit cartouche ; l'O qui est placé symétriquement sur la base du pilastre de gauche, n'est probablement qu'un détail du dessin.

II, p. 121, n° 676. — Dans la première ligne du titre, lire : « *Maria* » au lieu de : « *Marta* ».

II, p. 152. — R. 179. *Descente du S^t-Esprit*. La S^{te} Vierge et les Apôtres réunis dans un édicule, qui figure la « Jérusalem céleste », et *au-dessus* duquel plane la colombe céleste...

II, p. 157. — A la dixième ligne, au lieu de : « R. 231 », lire : « R. 321 ».

II, p. 165. — R. 197. *S^t Simon et S^t Jude* (au lieu de : *S^t Pierre et S^t Paul*). Supprimer la mention : « bois différent de celui de 1505 ».

II, p. 211, n° 747. — L'édition de Lucien, 1494, est de format in-4°, et non in-f°.

II, entre les pp. 216 et 217. — La désignation du portrait du premier patriarche de Venise, par Gentile Bellini, devrait être : « Le Bienheureux Lorenzo Giustiniani », au lieu de : « San Lorenzo Giustiniani ».

II, p. 254. — A l'avant-dernière phrase de la page : « Il n'a produit que peu d'illustrations... », ne pas tenir compte de cette assertion, puisque l'artiste dont il s'agit est ce Luc' Antonio de Uberti, dont il est parlé longuement dans les pp. 96-105 du vol. IV.

II, p. 255, n° 824. — A la première ligne, lire : 22 (au lieu de 24) mars 1503.

II, p. 300. — Les deux numéros 910 et 911 doivent être réunis en une seule description, les deux fragments cités se complètant l'un l'autre pour former un exemplaire unique du *Psalterium B. M. V.*, 15 mars 1497.

II, p. 305. — La note ajoutée à la suite de la description 919, doit être rectifiée comme suit : « Ce Bréviaire est le premier où se rencontre une série de bois fournis par le graveur ⟨a⟩. » Le même artiste avait gravé antérieurement d'autres séries, d'abord pour l'Ovide du 10 avril 1497, ensuite pour *l'Officium B. M. V.*, du 1^{er} octobre de la même année.

II, p. 322, n° 949. — Le *Diurnum ord. S. Benedicti*, 1^{er} mars 1510, est de format in-8°.

II, p. 369, n° 1017. — Le monogramme ·ɪɑ· doit être substitué au monogramme ⟨a⟩, pour le bois du *Martyre de S^t Saturnin*.

II, entre les pp. 416 et 417. — Tableau des *Bréviaires* imprimés par Gregorius de Gregoriis : le monogramme ɜ⁎ doit être substitué au monogramme ·ɜ·ɑ· pour la gravure n° 1 : *Couronnement de la S^{te} Vierge*.

II, entre les pp. 416 et 417. — Tableaux des *Bréviaires* imprimés par L.-A. Giunta et ses héritiers : le monogramme ⋅ɪ⋄⋅ doit être substitué au monogramme ₲ pour la gravure n° 50 : *Martyre de S' Saturnin*.

II, entre les pp. 416 et 417. — Tableau des *Bréviaires* imprimés par L.-A. Giunta: le n° 33, *David*, a paru dans le *Brev. Rom.*, 26 mars 1507, avant d'être introduit dans le *Psalmista monasticum*, du 17 novembre, même année.

II, entre les pp. 416 et 417. — Tableau récapitulatif des gravures des *Bréviaires* imprimés par Bernardino Stagnino : dans la colonne des monogrammes de graveurs, on a omis les initiales ⁊ en regard du bois n° 10, *Procession de l'arche d'alliance*.

II, p. 500, n° 1253. — *Pronosticatione...* etc. Il a été omis un trait indiquant une coupure de ligne entre les mots : *piu* et *anni*.

III, p. 21, n° 1293. — Au-dessous du titre : *Descente de croix* (au lieu de : *Crucifixion*).

III, p. 22, n° 1296. — Léandre traversant à la nage l'Hellespont... (au lieu de : « le Bosphore »).

III, p. 44. — En tête de l'ouvrage : *Privilegia et indulgentie fratrum minorum*, la date est : 1502 (au lieu de : 1501). — Même correction à faire en tête de l'ouvrage : *Salomonis et Marcolphi dialogus*.

III, p. 82, n° 1422. — Le bois placé en tête du r. A$_{ij}$ représente un combat singulier entre deux guerrières ; il est copié d'après le bois, signé du monogramme ⁊.⋄, du *Mariazzo di donna Rada bratessa*, s. l. a. & n. t. (n° 2483).

III, p. 90. — A la dix-septième ligne, au lieu de : « deux moines recevant un groupe de religieuses au seuil d'un monastère », lire : « deux moines accueillis par un groupe de religieuses... ».

III, p. 122, dernière ligne. — Lire : *Fior de cose* (et non : *cosa*) *nobilissime*.

III, p. 137. — Au titre du dernier livre du poème de Boiardo, continué par Agostini, lire : *in/namorato*, au lieu de : *in/namerato*.

III, p. 151, n° 1572. — Le bloc inférieur de l'encadrement, représentant une scène d'intérieur d'école, est une copie du bloc correspondant de l'encadrement du Pylades, *Grammatica*, s. a. (reprod. II, p. 275).

III, p. 157. — En tête de l'ouvrage : Nanus (Dominicus), *Polyanthea*, la date est : 1507 (au lieu de : 1508).

III, p. 187. — L'ouvrage d'Alexis F. Rio, mentionné dans le renvoi au bas de la page, est : *Léonard de Vinci* (et non la traduction italienne de ses études intitulées : *De l'Art chrétien*).

III, p. 187. — Dans le renvoi au bas de la page, la mention du périodique où l'article cité de E. Hanen a été publié, doit être rétablie exactement comme suit : Naumann (Dr Robert) et Weigel (Rudolph), *Archiv für die Zeichnenden Künste*; Leipzig, 1855-70 (t. II, 1856).

III, p. 249. — Dans le colophon de l'ouvrage n° 1763, lire : *Nicolo dicto Zopino* (au lieu de : *picto*).

III, p. 262, n° 1789. — Dans la citation de l'épître dédicatoire, litre : *Andreas Coruus* (et non : *Cornus*).

III, p. 275, n° 1818. — Dans la première ligne du titre, lire : *...Gregorij noni...* (au lieu de : *nomi*).

III, p. 285, n° 1834. — Dans le texte du titre, lire : *So/neti capitoli...* (au lieu de : *capitali*).

III, p. 287, n° 1841. — A la suite du nom de l'imprimeur : « Giovanni Andrea Vavassore », lire l'abréviation : « s. a. » (au lieu de : « s. n. »).

III, p. 289, n°˙ 1843, 1844. — La religieuse représentée sur la page du titre de ces deux éditions, est la Bienheureuse Claire de Montefalcone, et non S¹ᵉ Claire (d'Assise), dont la figure est reproduite p. 254 du même vol., pour le n° 1775.

III, p. 364, n° 2008. — Titre exact : *Psalterio ouero Rosario del/la Gloriosa Vergine Maria : Con li / suoi mysterii. Nouamente / Impresso.* — C'est par erreur que cet ouvrage a été indiqué comme se trouvant dans la collection du Prince d'Essling.

III, pp. 379, 380, 381, 510. — La description 2037 étant annulée, la reproduction du grand bois avec monogramme ⌘ est donnée pour l'édition 24 juillet 1523. Cette date doit être substituée, dans les descriptions 2039, 2040, 2287, comme dans la légende au bas de la gravure, à la date erronée : 5 juillet 1519.

III, p. 416, n° 2106. — Dans le titre placé en tête de cet ouvrage, la parenthèse doit être fermée après le mot : *Beata* et non après le mot : *Foligno*.

III, p. 418, sixième ligne. — Lire : ... *Nel M. ccccc. xxi. Adi xxxi de Ot-/tobrio*...

III, p. 443, n° 2155. — A la seconde ligne de la description, au lieu de : « encadrement à fond *noir* », substituer : « encadrement à fond *criblé* ».

III, p. 447, dernière ligne du renvoi au bas de la page. — Lire : *A di. 29. de Nouembre. 1525*.

III, p. 475. — Dans la description 2219, le monogramme ⌘ doit être substitué au monogramme ·3·ª·· — Le bois mentionné au v. A_{ij} représente : Dieu le Père soutenant la croix de Jésus, et non : la S¹ᵉ Trinité, puisque la figure du S¹-Esprit ne s'y trouve pas.

III, p. 510, n° 2287. — L'édition citée du *Toscanello in musica* est du 24 juillet 1523 (et non : 5 juillet 1519).

III, p. 599, n° 2461. — Lire : *Lamento de lo sfortunato Reame de Napoli*.

III, p. 661. — *Question de amor*, 1533. Dans la souscription de cet ouvrage, lire : *miser Iuan* (et non : *luan*) *Batista Pedre/ƶano*...

III, p. 661. — Liburnio (Nicolo), *La Spada di Dante*, 1534. Cette description fait double emploi avec le n° 543 (II, p. 19).

III, p. 671. — Celebrino (Eustachio), *El Successo de tutti gli fatti che fece il Duca di Borbone in Italia... M.D.XXXXII* (et non : *M.D.XXXII*).

III, p. 674. — Aldobrandinus (Sylv.), *In primum Institutionum Iustiniani librum Annotationes*. Dans la souscription, lire : *Mense Ianuario M.D.XLVIII*.

III, p. 677. — Au lieu de : ΕΙΡΜΟΛΟΥΙΟΝ, lire : ΕΙΡΜΟΛΟΓΙΟΝ.

III, p. 677. — A la dernière ligne, lire : ...*alla diuina gratia* (et non : *gratio*).

ADDENDA

I, p. 33, n° 9. — Le bois à terrain noir du r. CLII (reprod. p. 35), est signé du monogramme ℒ.

I, p. 63, n° 56. — Le bois représentant Tityre et Mélibée, en tête de la première *Eglogue*, est signé du monogramme ℒ.

I, p. 105, n° 92. — Dans un exemplaire du Pétrarque, 1522, communiqué par la librairie Voynich, de Londres (janvier 1910), la souscription des *Sonetti* au r. P 7, se termine ainsi : ... *Stampadi in Tridino per il/ No. Misser Bernardi-/no stagnino ats/ de Ferrarijs./ ✠/ Mcccccxxij. die. viij. Mensis Martij.* — Voir Graesse, V, 226 ; Marsand, II, p. 350 ; Ebert, n° 16389[b] ; Brunet, IV, 547. D'après les observations de ces divers bibliographes, il y aurait trois exemplaires avec cette leçon : *Stampadi in Tridino* ... : un à la Bibl. Royale de Turin, un à la Bibl. Royale de Dresde, et un autre appartenant à M. Gallarini.

I, p. 117, n° 129. — L'édition du *Transito de S. Hieronymo*, 1543, est de format in-8°.

II, p. 90, n° 630. — L'édition du *Vita de la preciosa Vergine Maria*, 30 mars 1492, est de format in-4°.

II, p. 128, n° 682. — Une copie de l'encadrement de page à fond noir (reprod. II, p. 422) se trouve dans un *Ammiani Marcellini opus*, imprimé à Bologne par Hieronymus de Benedictis, le 11 avril 1517.

II, p. 237, n° 794. — La figure du commentateur placé à droite, dans le bois du Perse, *Satiræ*, 1494, a été employée pour illustrer le verso du titre de l'opuscule s. a. intitulé : *Cosa Nova/ Predica/ De Amore/ Edita per lo excellentissi-/ mo doctore de le arte/ & medicina Miser/ Francisco de câti/ ditto Rainaldo/ Mantuano*. In-12 ; 8 ff. n. ch. (A la fin) *Stampata/ In Roma/ Per Bertocho/ stampatore*.

II, p. 335, n° 971. — Le titre, en six lignes, qui se terminent respectivement par les mots ou parties de mots suivants : « ... *cum ... historiaȝ ... eo ... accô ... q̃ƺ ... ípressa*. Au-dessous, marque du lis rouge florentin.

II, p. 494, n° 1246. — Le *Foro Real de Spagna*, 12 janvier 1500, est de format in-f°.

II, p. 499, n° 1252. — Le bois du v. 6 de cette édition de la *Pronosticatio* de Lichtenberger, est copié d'un bois au trait de l'édition s. a., mais de 1492, imprimée à Modène par Domenico Rocciola.

III, p. 22, n° 1295. — *La Morte del ducha Galiaȝo*, s. a., est de format in-4°.

III, p. 42, n° 1337. — Le Petramellaria, *Pronosticon*, 10 février 1501, est de format in-4°.

III, p. 112, n° 1498. — Le bois qui fait l'objet d'une note au bas de la page, se retrouve encore dans un recueil de jurisprudence : De Boncompagnis (Cataldinus), *Tractatus in materia sindicatus*, etc., imprimé à Pavie par Jacob de Burgofranco, le 25 octobre 1508.

III, pp. 199 et 205. — Les n°° 1670 et 1683 ne sont évidemment que deux parties successives d'un même ouvrage.

III, p. 280, n° 1824. — L'encadrement de page à fond noir du Fanti (Sigismondo), 1514, avec monogramme L A (reproduit p. 281), est le même que dans le *Miracoli della Madonna*, 6 novembre 1505 (reprod. II, p. 75).

III, p. 287, n° 1840. — Le bois signé : vgo, représentant la scène de l'*Embrassement devant la Porte Dorée*, a déjà été reproduit (II, p. 364) pour le *Breviarium Romanum* imprimé en 1523 par Bernardino Benali.

III, p. 362, n° 2001. — L'*Annonciation*, avec monogramme L (reprod. p. 361) a déjà été reproduite pour l'*Offic. B. M. Virg.*, 2 août 1512 (I, p. 436).

III, p. 405, n° 2085. — Le rébus, signé du monogramme L, employé comme bois d'illustration dans le Baiardo, *Philogine*, 1520 (reprod. p. 404), est une copie du bois de l'édition publiée à Parme, en 1508, par Antonio Viotto (Londres, Libr. Voynich, Catal. n° 26, 1910).

III, p. 667. — *I successi de le cose de Turchi...* Les deux initiales ornées, au trait, placées au verso du titre en guise de bois de page, proviennent du *Missale Sarisburiense*, de 1494.

MARQUES D'IMPRIMEURS

ET D'ÉDITEURS

TIRÉES DE LIVRES ILLUSTRÉS VÉNITIENS

DES XV^e ET XVI^e SIÈCLES

Les marques indiquées ci-après ont été reproduites dans le corps de l'ouvrage :

Vol. I, p. 111. — Gabriel Giolito, 1545 (n° 106).
 347. — Baptista Torti, 1529 (n° 386).
 391. — L. A. Giunta, 1510 (n° 441).

Vol. II, p. 311. — Johann Paep, éditeur de Buda, 1507 (n° 933).
 317. — Leonard Alantse, éditeur de Vienne, 1508 (n° 939).
 369. — Jacobus Paucidrapius de Burgofranco, 1530 (n° 1017).
 447. — Piero Ravani, 1527 (n° 1169).
 450. — Zuan Antonio & fratelli Nicolini da Sabio, 1522 (n° 1175).

Vol. III, p. 26. — Joanne Tacuino, s. a. (n° 1299).
 27. — (Francesco Bindoni & Mapheo Pasini) s. a. et n. t. (n° 1300).
 394. — L. A. Giunta, 1527 (n° 2073).
 442. — Helisabetta Rusconi, 1525 (n° 2155).
 468. — Vittore Ravani, 1532 (n° 2209).

Sur les planches qui suivent, le numéro en chiffres italiques, précédant le nom de l'imprimeur ou de l'éditeur, indique le livre où figure la marque reproduite.

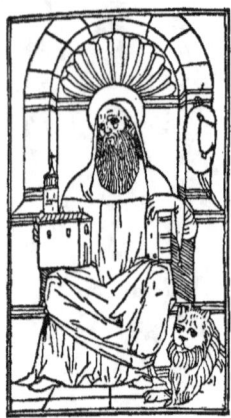

1280. — Bernardino Benali, s. a.

282. — Erhard Ratdolt, 1482 (Munich, R).

745. — Pelegrino Pasquali, 1494.

315. — Nicolo de Balager, dit « Castilia », 1488.

479. — Gregorio de Gregorii, 1512.

260. — Johann Santritter et Hieronymo de Sancti, 1488.

589. — Joanne et Gregorio de Gregorii, 1500.

1170. — Joanne et Gregorio de Gregorii, 1498.

1170. — Joanne et Gregorio de Gregorii, 1498.

522. — Thomas de Blavis, 1489. 405. — Mattheo Codeca, 1489. 602. — Mattheo Codeca, 1494. 531. — Bernardino Benali et Mattheo Codeca, 1491.

343. — Bernardino Rizo de Novara, 1490. 527. — Joannes Hamman de Landoia, 1490. 456. — Joannes Hamman de Landoia, 1493. 895. — Joannes Hamman de Landoia, 1496.

570. — Simon Bevilaqua, 1494. 263. — Simon Bevilaqua, 1499. 433. — Joannes Emericus de Spira, 1494. 839. — Joannes Emericus de Spira, 1495.

— 165 —

1257. — Joanne Tacuino, s. a.

621. — Joanne Tacuino, 1493.

878. — Joanne Tacuino, 1522.

159. — Antonio & Rinaldo da Trino, 1493.

604. — Rinaldo da Trino & fratelli, 1494.

1136. — Joanne Tacuino, 1501.

1136. — Joanne Tacuino, 1501.

462. — Octaviano Scoto, 1497.

73. — Octaviano Scoto, 1489.

889. — Octaviano Scoto, 1496.

905. — Brandino & Octaviano Scoto,
1539.

2070. — Hæredes Octaviani Scoti, 1520.

905. — Brandino & Octaviano Scoto,
1539.

Supplem. *Missels,* 215.
Fredericus de Egmont
& Gerardus Barrevelt, éditeurs, 1494.

132. — Octaviano Scoto, 1489.

897. — Alexandro Calcedonio da Pesaro,
éditeur, 1496.

775. — Hieronymo Scoto, 1545.

1052. — Hieronymo Scoto, 1552.

Missale rom., Hieronymo Scoto, 1542.

751. — L. A. Giunta, 1494.

630. — L. A. Giunta, 1492.

839. — L. A. Giunta, 1495.

971. — L. A. Giunta, 1515.

969. — L. A. Giunta, 1515.

542. — L. A. Giunta, 1529.

147. — L. A. Giunta, 1532.

523. — L. A. Giunta, 1514.

1119. — Juntæ, 1584.

1041. — Hæredes L. A. Juntæ, 1547.

223. — L. A. Giunta, 1497.

1119. — Juntæ, 1584.

2200. — L. A. Giunta, 1523.

457. — Hieronymo de Sancti, 1494.

1184. — Nicolaus Vlastos, éditeur, 1499.

1184. — Zacharias Kalliergi, 1499.

440. — J. B. Sessa, 1495.

1395. — J. B. Sessa, 1504.

1394. — J. B. Sessa, 1503.

1157. — Editeur inconnu, 1498.

817. — J. B. Sessa, 1502.

817. — J. B. Sessa, 1502.

1396. — Melchior Sessa, 1514.

1396. — Melchior Sessa, 1514.

1504. — Melchior Sessa, 1505.

548. — Melchior Sessa, 1506.

1864. — Melchior Sessa & Piero Ravani, 1516.

41. — Melchior Sessa & Piero Ravani, 1520.

597. — Melchior Sessa et Piero Ravani, 1516.

2040. — Melchior Sessa, 1539.

546. — Giov. Battista & Marchio Sessa, 1564.

472. — Hieronymo Blondo, éditeur, 1506.

922. — Johann Oswald, éditeur d'Augsbourg, 1502.

574. — Otino da Pavia, 1501.

978. — Johann Oswald, éditeur d'Augsbourg, 1516.

574. — Nicolo & Domenico dal Jesu, 1501.

683. — Nicolo & Domenico dal Jesu, 1503.

689. — Nicolo & Domenico dal Jesu, 1518.

816. — Georgio Rusconi, 1501.

347. — Georgio Rusconi, 1506.

228. — Georgio Rusconi, 1509.

835. — Georgio Rusconi, 1517.

598. — Georgio Rusconi, 1518.

351. — Joanne Francesco & Joanne Antonio Rusconi, 1524.

1322. — Bartholomeo Zanni, 1504.

1587. — Georgio Rusconi, 1507-1508.

644. — Bartholomeo Zanni, 1510.

1379. — Editeur ou Imprimeur inconnu ; 1503.

1585. — Simon de Luere, 1507.

936. — Christoph Thum, éditeur d'Augsbourg ; 1506.

651. — Bartholomeo Zanni, 1538.

933. — Johann Paep, éditeur de Buda ; 1506.

951. — Bernardino Stagnino, 1510.

475. — Bernardino Stagnino, 1507.

55. — Bernardino Stagnino, 1507.

951. — Bernardino Stagnino, 1510.

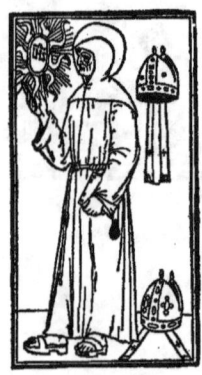

536. — Bernardino Stagnino, 1512.

92. — Bernardino Stagnino, 1522.

945. — Andrea Torresani, *circa* 1508.

1246. — Andrea Torresani, 1500.

997. — Andrea Torresani, 1521.

1231. — Federico Torresani, 1548.

1231. — Federico Torresani, 1548.

938. — Johann Rynman de Oeringaw, éditeur de Wurzbourg; 1507.

948. — Windelin Winter & Michael Otter, éditeurs de Spire; 1509.

948. — Julianus de Castello & Johann Herzog; 1509.

1804. — Editeur inconnu (Imprimerie arménienne); 1513.

1658. — Leonard Alantse, éditeur de Vienne; 1513.

969. — Urban Kaym, éditeur de Gran; 1515.

1611. — Leonard Alantse, éditeur de Vienne; 1508.

1728. — Aldo Manutio, 1513.

39. — Philippo Pincio, 1511.

1761. — Lazaro Soardi. 1513.

1724. — Lazaro Soardi, 1511.

478. — François Ratkovic, éditeur de Raguse; 1512.

1902. — Lazaro Soardi, 1516.

1776. — Octaviano Petrucci, 1513.

1151. — Augustino Zanni, 1526.

2113. — Bernardino Vitali, 1521.

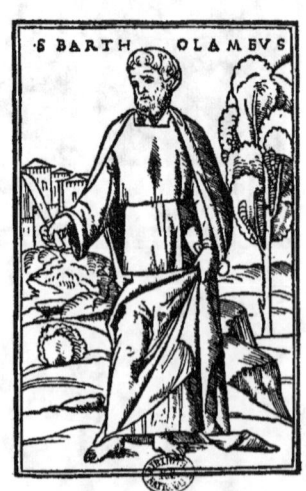

687. — Augustino Zanni, 1516.

686. — Bernardino Vitali, 1514.

1850. — Nicolo Zoppino
& Vicenzo de Polo, 1515.

1982. — Nicolo Zoppino & Vicenzo de Polo, 1518.

200. — Nicolo Zoppino, 1526.

2193. — Zuan Antonio
& fratelli Nicolini da Sabio,
1522.

2090. — Zuan Antonio & fratelli Nicolini da Sabio, 1521.

758. — Zuan Antonio
& fratelli Nicolini da Sabio,
1527.

1010. — Michael Prischwiz,
éditeur de Buda ; 1524.

1456. — Cesare Arrivabene,
1517.

592. — Cesare Arrivabene, 1522.

1659. — Bernardino Benali,
1520.

688. — Nicolaus de Franckfordia.
1516.

2198. — Lorenzo Lorio, éditeur ; 1523.

2198. — Lorenzo Lorio, éditeur ;
1523.

2110. — Philippo Pincio, 1522.

2014. — Giovanni Mazochio, éditeur ; 1518.

845. — Alexandro Bindoni, 1519.

579. — Benedetto & Augustino Bindoni, 1523.

1464. — Francesco Bindoni, 1524.

637. — Francesco Bindoni & Mapheo Pasini, 1533.

1347. — Augustino Bindoni, 1550.

401. — Francesco Bindoni & Mapheo Pasini, 1534.

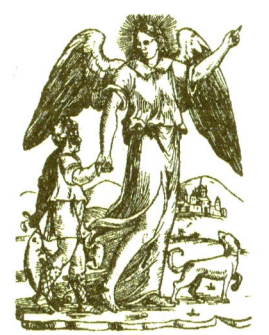

694. — Francesco Bindoni & Mapheo Pasini, 1548.

69. — Zuan Antonio Nicolini da Sabio, 1534.

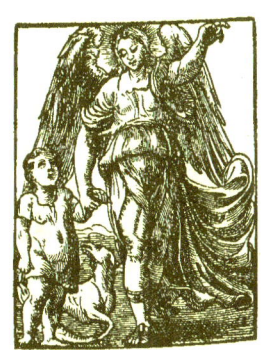

694. — Francesco Bindoni & Mapheo Pasini, 1548.

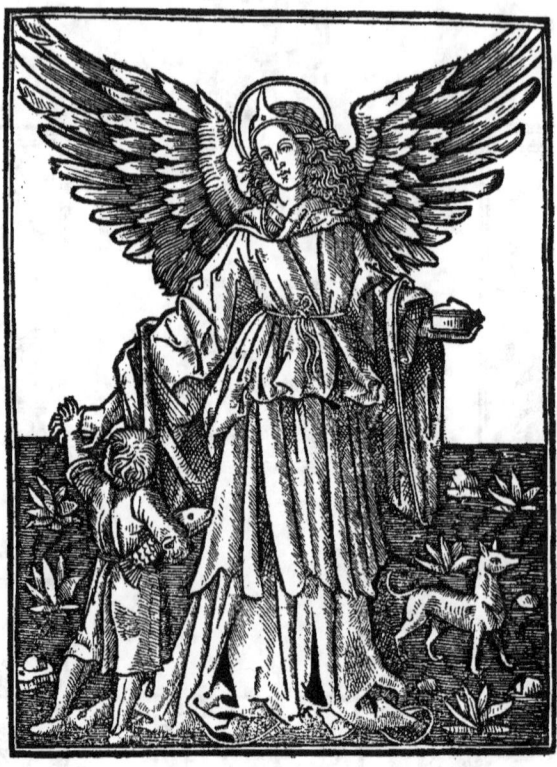

151. — Francesco Bindoni & Mapheo Pasini, 1538.

426. — Francesco Bindoni & Mapheo Pasini, 1531.

837. — Bernardino Bindoni, 1537.

2184. — Antonio Blado, éditeur de Rome; 1525.

1813. — Bernardino Bindoni, 1533.

1017. — Jacobus Paucidrapius de Burgofranco, 1530.

2258. — Zuan Battista Pederzano, éditeur; 1524.

2147. — Baptista Torti, 1522.

1700. — Zuan Battista Pederzano, éditeur; 1547-1548.

2274. — Franciscus Garonus de Liburno, 1524.

2575. — Zuan Maria Lirico, éditeur; 1538.

1610. — Editeur inconnu; s. a.

17. — Giovanni de la Chiesa Pavese, éditeur; 1538.

301. — Petrus Liechtenstein, 1521.

1061. — Petrus Liechtenstein, 1559.

1026. — Petrus Liechtenstein, 1540.

1049. — Petrus Liechtenstein, 1551.

1214. — Petrus Liechtenstein, 1562.

1753. — Zuan Andrea Vavassore & fratelli,
1535.

1793. — Zuan Andrea & Florio Vavassore,
1545.

744. — Zuan Andrea Vavassore, 1546.

653. — Gabriel Giolito de Ferrari, 1542.

617. — Zuan Andrea Vavassore, 1538.

243. — Bernardino Bindoni, 1548.

886. — Venturino Roffinelli, 1546-1547.

776. — Comin da Trino, 1545-1546.

1715. — Heredi di Giovanni Padovano,
1553.

157. — Aurelio Pincio (ou éditeur inconnu ?), 1553.

512. — Jacob Debarom & Ambrosio Corso, 1571.

157. — Aurelio Pincio, 1553.

1063. — Petrus Bosellu

1068. — Joannes Gryphius, 1560.

518. — Alexander Gryph

660. — Vicenzo Valgrisi, 1552.

245. — Hæredes Petri Ravani, 1548-1549.

505. — Francesco Marco

621. — Matthio Pagan, s. a.

1110. — Joannes Variscus & Socii, 1581.

1266. — Matthio Pagan, s.

INITIALES ORNÉES

TIRÉES DE LIVRES ILLUSTRÉS VÉNITIENS

DU XV^e SIÈCLE

ET DU COMMENCEMENT DU XVI^e

Monteregio (Joannes de), *Kalendarium*, 1476.

Appianus, *De Bellis civil. Romanorum*, 1477.

Foresti (Jac. Phil.), *Supplementum Chronicarum*, 1486. Aesopus, *Fabulæ*, 1487.

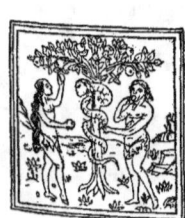

Biblia latina, 1489.

Biblia ital., 1490.

Alighieri (Dante), *Divina Comedia*, 3 mars 1491. *Legenda della SS. Martha e Magdalena*, 1491.

Alighieri (Dante), *Divina Comedia*, 18 novembre 1491.

Plutarque, *Vitæ virorum illustrium*, 1491.

Boccaccio (Giov.), *Genealogia Deorum*, 1494. Rolewinck (Werner), *Fasciculus temporum*, 1494.

— 189 —

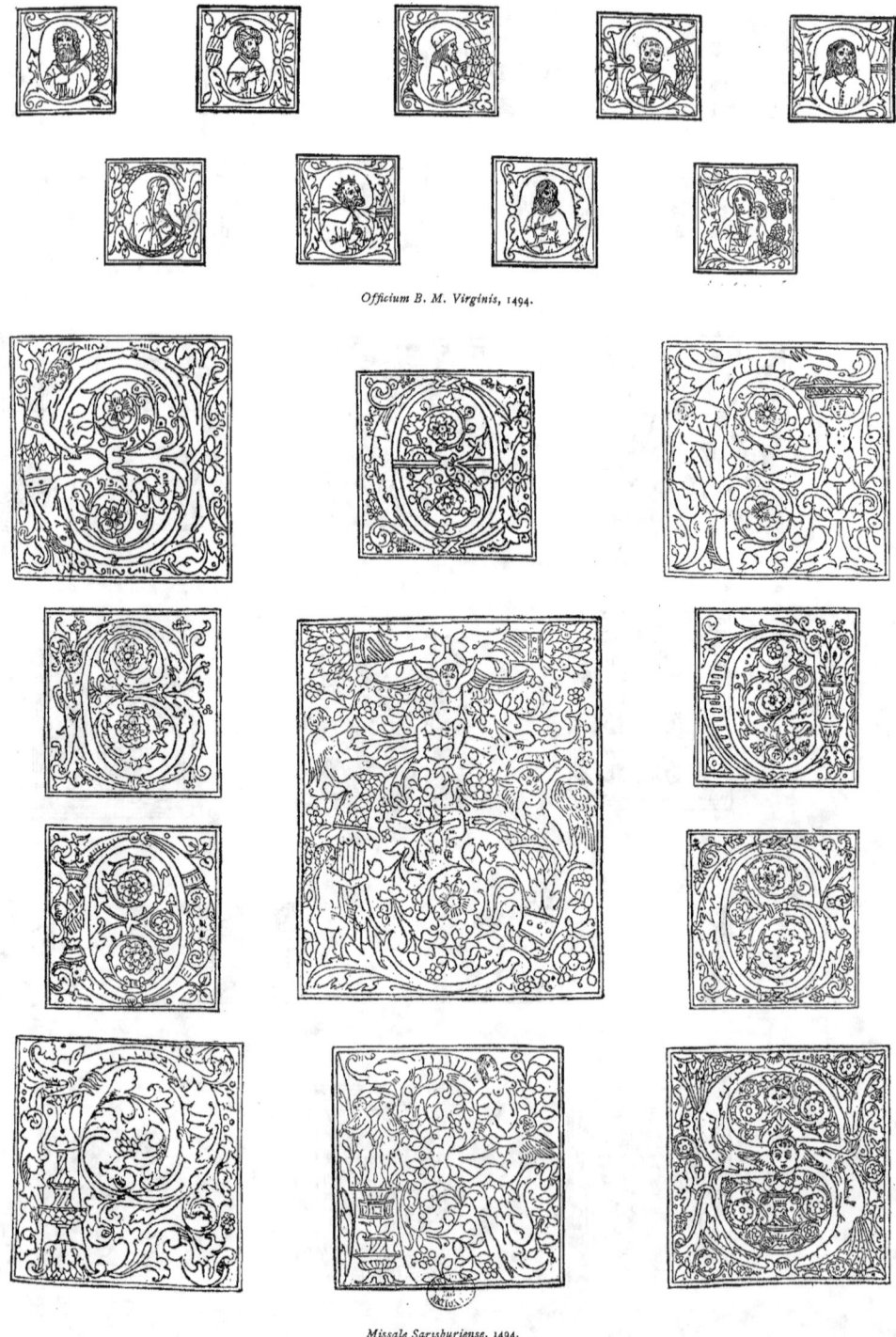

Officium B. M. Virginis, 1494.

Missale Sarisburiense, 1494.

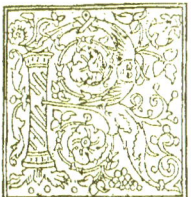

Missale Sarisburiense, 1494. *Processionarium*, 1494.

Processionarium, 1494.

Processionarium, 1494. *Liber Cathecumini*, 1495.

Monteregio (Joannes de), *Epitoma in Almagestum Ptolomei*, 1496.

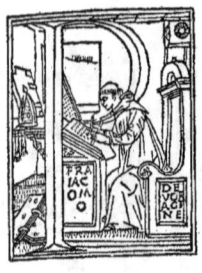

S¹ Jérôme, *Commentaria in Vetus et Novum Testamentum*, 1498.

S¹ Jérôme, *Commentaria*, 1498. *Martyrologium*, 1498.

Colonna (Francesco), *Hypnerotomachia Poliphili*, 1499.

Sallustius (Caius) Crispus, *Opera*, 1500.

Vite di Sancti Padri, 1501.

Foresti (Jac. Phil.)
Supplem. Chronic., 1503. *Missale ord. Vallisumbrosæ*, 1503.

Missale ord. Vallisumbrosæ, 1503.

Platyna (Barthol.), *Hystoria de Vitis Pontificum*, 1504. Natalibus (Petrus de), *Catalogus Sanctorum*, 1506.

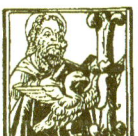 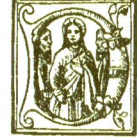

Breviarium Romanum, 20 août 1508.

Paciolo (Luca), *Divina Proportione*, 1509.

 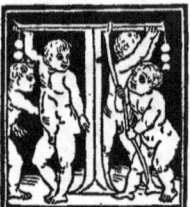

Ovidius (Publ.) Naso, *Metamorphoseos libri XV*, 1509.

Ovidius (Publ.) Naso, *Epistolæ Heroides*, 1510.

 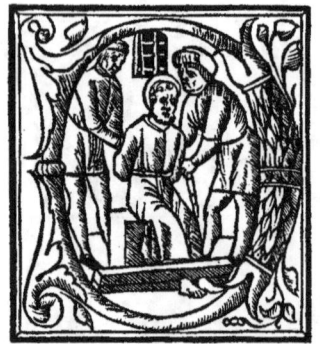

Ovidius (Publ.) Naso, *Epistolæ Heroides*, 1510.

Voragine (Jacobus de), *Legendario de Sancti*, 1518.

Virgilius (Publ.) Maro, *Opera*, 1519.

Martyrologium, 1520.

Livius (Titus), *Decades*, 1520.

Livius (Titus), *Decades*, 1520.

Aron (Pietro), *Trattato de tutti gli tuoni di canto*, 1525. Plinius (C.) Secundus, *Historia naturalis*, 1525.

Alighieri (Dante), *Divina Comedia*, 1529.

D'autres initiales ornées ont été reproduites, dans le corps de l'ouvrage, aux pages suivantes :

Vol. I. — 47, 124, 132, 149, 162, 167, 178, 180, 217, 218, 242, 243, 244, 251, 288, 311, 372, 374, 390, 391, 393.
Vol. II. — 27, 29, 32, 33, 43, 45, 63, 74, 75, 89, 91, 122, 138, 139, 160, 161, 200, 232, 273, 275, 327, 399, 421, 469, 470, 472, 475, 476.
Vol. III. — 46, 74, 75, 152, 210, 256, 262, 281.

TABLE DES REPRODUCTIONS

Abbé (Un) et des moines dans un cloître. — Climacho (Joanne), *Scala Paradisi*, Christophoro Pensa, 12 octobre 1492 ; 4°. — II, p. 35.
Abraham (St) ; comment il se fit ermite. — *Vita di Sancti Padri*, Otino da Pavia, 28 juillet 1501 ; f°. — II, p. 42.
Abraham et les trois anges. — *Bible* de Cologne, circa 1480. — I, p. 126.
Abraham et les trois anges. — *Biblia ital.*, Giovanne Ragazo (pour L. A. Giunta), 15 octobre 1490 ; f°. — I, p. 126.
Accolti (Bernardo) composant (bois signé : ▮). — Accolti (Bernardo), *Sonetti, Strambotti*, etc., Nicolo Zoppino & Vicenzo de Polo, 12 mars 1515 ; 8°. — III, p. 284.
Acteur (L') implorant la Ste Vierge. — *Heures à l'usage de Rome*, Jean du Pré, 4 février 1488 ; 8°. — I, p. 430.
Acteur (L') implorant la Ste Vierge. — *Offic. B. V.*, Joannes & Gregorius de Gregoriis, 11 février 1505 ; 8°. — I, p. 429.
Adalbert (St). — *Brev. Strigon.*, Nicolaus de Franckfordia (pour Johann Paep), 1er décembre 1511 ; 8°. — II, p. 327.
Adalbert (St), St Sigismond, St Viet, et St Wenceslas, patrons de la Bohême. — *Brev. Prag.*, Petrus Liechtenstein, 10 octobre 1517 ; 8°. — II, p. 346.
Adam et Ève après le péché, dans le Paradis Terrestre. — Michael Scotus, *Liber physionomiæ*, Melchior Sessa, 23 mai 1508 ; 4°. — III, p. 162.
Adam et Ève chassés du Paradis. — Foresti (Jac. Phil.), *Supplementum chronicarum*, Bern. Benali, 15 décembre 1486 ; f°. — I, p. 300.
Adam et Ève chassés du Paradis. — Foresti (Jac. Phil.), *Supplementum chronicarum*, Albertino da Lissona, 4 mai 1503 ; f°. — I, p. 307.
Adoration de la Ste-Eucharistie. — Voragine (Jacobus de), *Legendario di Sancti*, Nicolo & Domenico dal Jesu, 20 décembre 1505 ; f°. — II, p. 143.
Adoration des Mages. — *Heures à l'usage de Rome*, Simon Vostre, 17 septembre 1496. — I, p. 447.
Adoration des Mages (bois français, provenant du matériel de Jean du Pré). — *Offic. B. M. V.*, Joannes & Gregorius de Gregoriis, 11 février 1505 ; 8°. — I, p. 431.
Adoration des Mages. — *Offic. B. M. V.*, Georgio Rusconi (pour François Ratkovic, de Raguse), 2 août 1512 ; 8°. — I, p. 437.
Adoration des Mages (bois signé : **VGO**). — *Offic. B. M. V.*, Jacobus Pencius de Leucho (pour Alexandro Paganini), 3 avril 1513 ; 8°. — I, p. 448.
Adoration des Mages. — Voragine (Jacobus de), *Legendario di Sancti*, Augustino Zanni, 29 avril 1516 ; f°. — II, p. 158.
Adoration des Mages (bois signé : ι). — *Offic. B. M. V.*, L. A. Giunta, 10 avril 1517 ; 8°. — I, p. 435.
Adoration des Mages. — *Offic. B. M. V.*, Hieronymo Scoto, 1544 ; 8°. — I, p. 476.
Adoration des Mages. — *id.* Francesco Marcolini, 1545 ; 8°. — I, p. 485.
Adverbe (L'), sous la figure d'un prêtre à l'autel, disant la messe. — Valla (Nicolaus), *Gymnastica litteraria*, Lazaro Soardi (pour Simon de Prello), 12-23 février 1516 ; 4°. — III, p. 328.
Alexandre-le-Grand. — *Alexandro Magno Imperatore*, Joanne Baptista Sessa, 1501 ; 4°. — III, p. 42.
Alexandre-le-Grand (bois signé : ▮). — *Alexandreida in rima*, Comin de Luere, 21 février 1512 ; 4°. — III, p. 244.
Alexandre-le-Grand. — Plutarque, *Vitæ virorum illustrium*, Georgio Rusconi, 2 mars 1518 ; 4°. — II, p. 68.
Alexandre-le-Grand. — *Alexandreida in rima*, Bernardino de Viano, 6 avril 1521 ; 4°. — III, p. 245.
Ambroise (St) apparaissant pendant la bataille de Parabiago, en 1339. — *Brev. Ambros.*, Petrus Liechtenstein (pour Hieronymo Scoto), 1539 ; 12°. — II, p. 375.
Amour (L') et Psyché. — Correggio (Nicolo da), *La Psyche & la Aurora*, Manfredo de Monteferrato, 10 juin 1507 ; 8°. — III, p. 149.
Amour (L') et Psyché (bois signé : ▮). — Correggio (Nicolo da), *La Psyche & la Aurora*, Georgio Rusconi, 4 décembre 1510 ; 8°. — III, p. 151.

Amour (L') visant d'un trait enflammé la Beauté victorieuse. — Justiniano (Leonardo), *Strambotti*, Melchior Sessa, 22 octobre 1506 ; 4°. — III, p. 122.

Amour (L') visant d'un trait enflammé la Beauté victorieuse. — Justiniano (Leonardo), *Strambotti*, s. l. a. & n. t. (Florence) ; 4°. — III, p. 123.

Amour (L') visant d'un trait la Beauté victorieuse. — *Non espetto giamai*, Francesco Bindoni, avril 1524 ; 4°. — III, p. 482.

Amour (L') visant d'un trait la Beauté victorieuse. — *Non espetto giamai*, Giov. Andrea Vavassore, s. a. ; 4°. — III, p. 483.

Amour (L') visant d'un trait la Beauté victorieuse. — *Li Sette dolori dello amore*, s. l. a. & n. t. ; 4°. — III, p. 632.

Amour (L') visant d'un trait la Beauté victorieuse. — *Strambotti composti da diversi autori*, s. l. a. & n. t. ; 4°. — III. pp. 633, 634.

Amour (Un) voguant sur un carquois en guise d'esquif. — Olympo (Baldassare), *Olympia*, Nicolo Zoppino & Vicenzo de Polo, 24 mars 1522 ; 8°. — III, p. 430.

André (St) (initiale ornée). — *Graduale*, Joannes Emericus de Spira (pour L. A. Giunta), 1499-1500 ; f°. — II, p. 469.

Ane (L') portant l'image de la déesse Siria. — Apuleio, *L'Asino d'oro*, Nicolo Zoppino & Vicenzo de Polo, 3 septembre 1519 ; 8°. — III, p. 36.

Ane (L') portant l'image de la déesse Siria (bois signé : **L**). — Apuleio, *L'Asino d'Oro*, Joanne Tacuino, 26 mai 1520 ; 8°. — III, p. 36.

Anges (Deux) soutenant l'écu de la Confrérie du St-Esprit, de Venise. — *Transumpto concesso alla Scola del Spirito Sancto de Venetia*; s. l. a. & n. t. ; 8°. — III, p. 639.

Annibal franchissant les Alpes. — Tite-Live, *Decades*, Melchior Sessa & Pietro Ravani, 3 mai 1520 ; f°. — I, p. 53.

Annonce aux bergers. — *Heures a lusage de Rome*, Simon Vostre, 17 septembre 1496. — I, p. 447.

Annonce aux bergers. — *Offic. B. M. V.*, L. A. Giunta, 26 juin 1501 ; 8°. — I, p. 419.

Annonce aux bergers (bois français, provenant du matériel de Jean du Pré). — *Offic. B. M. V.*, Joannes & Gregorius de Gregoriis, 11 février 1505 ; 8°. — I, p. 431.

Annonce aux bergers. — *Offic. B. M. V.*, Bernardino Stagnino, 26 septembre 1507 ; 8°. — I, p. 434.

Annonce aux bergers. — id. Georgio Rusconi (pour François Ratkovic, de Raguse), 2 août 1512 ; 8°. — I, p. 436.

Annonce aux bergers. — *Offic. B. M. V.*, Gregorius de Gregoriis, 1er septembre 1512 ; 12°. — I, 441.

Annonce aux bergers. — id. Jacobus Pencius de Leucho (pour Alexandro Paganini), 3 avril 1513 ; 8°. — I, p. 446.

Annonce aux bergers (bois signé : **I·A·**). — *Offic. B. M. V.*, Gregorius de Gregoriis, juillet 1516 ; 12°. — I, p. 453.

Annonce aux bergers (bois signé : **L**). — id. L. A. Giunta, 10 avril 1517 ; 8°. — I, p. 456.

Annonce aux bergers. — *Offic. B. M. V.*, Domenico Gilio et Domenico Gallo, octobre 1541 ; 12°. — I, p. 473.

Annonce aux bergers. — id. Hieronymo Scoto, 1544 ; 8°. — I, p. 475.

Annonce aux bergers. — id. Petrus Liechtenstein, 1545 ; 8°. — I, p. 478.

Annonce aux bergers (bois signé : **VGO**). — *Fioreti de cose nove spirituale*, s. l. a. & n. t. ; 8°. — III, p. 557.

Annonciation. — *Offic. B. M. V.*, Joannes Hamman de Landoia, 1490 ; 12°. — I, p. 402.

Annonciation. — Climscho (Joanne), *Scala Paradisi*, Matheo Codeca, 8 juin 1491 ; 4°. — II, p. 34.

Annonciation. — *Miracoli de la Madonna*, Bernardino Benali & Matheo Codeca, s. a. (1491) ; 4°. — II, p. 73.

Annonciation. — *Vita de la preciosa Vergine Maria*, Zoanne Rosso Vercellese (pour L. A. Giunta), 30 mars 1492 ; 4°. — II, p. 90.

Annonciation. — *Les Postilles & Expositions des Epistres & Euangilles*, Troyes, Guillaume Le Rouge, 30 mars 1492. — I, p. 460.

Annonciation. — *Offic. B. M. V.*, Joannes Hamman de Landoia, 1493 ; 8°. — I, p. 407.

Annonciation. — id. Hieronymus de Sanctis, 26 avril 1494 ; 8°. — I, p. 410.

Annonciation. — *Heures a lusage de Rome*, Simon Vostre, 22 août 1498. — I, p. 461.

Annonciation (initiale ornée). — *Graduale*, Joannes Emericus de Spira (pour L. A. Giunta), 1499-1500 ; f°. — II, p. 469.

Annonciation. — *Le Sette Allegrezze de la Madonna*, s. l. a. & n. t. ; 8°. — III, p. 29.

Annonciation. — *Rapresentatione di Habraam & di Ysaac*, s. l. a. & n. t. ; 4°. — III, p. 28.

Annonciation. — *Office B. M. V.*, J. B. Sessa, 29 novembre 1501 ; 24°. — IV, p. 151.

Annonciation. — *Orarium eccl. S. Mariæ Antwerp.*, Petrus Liechtenstein, 23 juillet 1502 ; 16°. — I, p. 421.

Annonciation. — *Miracoli de la Madonna*, Georgio Rusconi, 22 août 1502 ; 4°. — II, p. 74.

Annonciation. — *Brev. Rom.*, L. A. Giunta, 27 janvier 1503 ; 12°. — II, p. 308.

Annonciation. — *Oratione alla Virgine Maria*, s. n. t., 13 mars 1505 ; 8°. — III, p. 110.

Annonciation (bois signé : **ω**). — *Offic. B. M. V.*, L. A. Giunta, 4 mai 1506 ; 24°. — I, p. 433.

Annonciation (bois signé : ✠). — *Epistole & Evangelii*, Bernardino Vitali (pour Nicolo & Domenico dal Jesu), 20 octobre 1510 ; f°. — IV, p. 143.

Annonciation (bois signé : **L**). — *Brev. Congregat. Casin.*, L. A. Giunta, 22 octobre 1511 ; 8°. — II, p. 323.

Annonciation (bois signé : ι). — *Offic. B. M. V.*, Georgio Rusconi (pour François Ratkovic, de Raguse), 2 août 1512 ; 8°. — I, p. 436.
Annonciation. — *Offic. B. M. V.*, Gregorius de Gregoriis, 1er septembre 1512 ; 12°. — I, p. 440.
Annonciation (bois signé : **VGO**). — *Offic. B. M. V.*, Jacobus Pencius de Leucho (pour Alexandro Paganini), 3 avril 1513 ; 8°. — I, p. 442.
Annonciation. — *Offic. B. M. V.*, L. A. Giunta, 13 novembre 1513 ; 16°. — I, p. 452.
Annonciation. — *Diurnale ord. S. Bened.*, L. A. Giunta (pour Leonard & Lucas Alantse), 13 juillet 1515 ; 12°. — II, p. 338.
Annonciation. — *Offic. B. M. V.*, Gregorius de Gregoriis, juillet 1516 ; 12°. — I, p. 453.
Annonciation. — Justiniano (Leonardo), *Laude devotissime*, Bernardino Vitali, 16 septembre 1517 ; 8°. — III, p. 117.
Annonciation (bois signé : **D**). — Voragine (Jacobus de), *Legendario de Sancti*, Nicolo & Domenico dal Jesu, 2 août 1518 ; f°. — II, p. 161.
Annonciation (bois signé : **L**). — *Thesauro spirituale*, Nicolo Zoppino & Vicenzo de Polo, 24 septembre 1518 ; 8°. — III, p. 361.
Annonciation (bois signé : **.I.A.**). — *Brev. Rom.*, Gregorius de Gregoriis, 31 octobre 1518 ; 4°. — II, p. 350.
Annonciation (bois signé : **·3·8·**). — *Diurnum Rom.*, Gregorius de Gregoriis (pour L. A. Giunta) 22 février 1518 ; 8°. — II, p. 354.
Annonciation. — *Constitutiones Ecclesiæ Strigoniensis*, s. n. t., 1er décembre 1519 ; 4°. — III, p. 383.
Annonciation. — *Vita de la gloriosa Virgine Maria*, Guglielmo de Fontaneto, 2 mai 1521 ; 8°. — II, p. 94.
Annonciation (bois signé : **VGO**). — *Offic. B. M. V.*, Jacobus Pencius de Leucho, 20 octobre 1522 ; 8°. — I, p. 459.
Annonciation (bois signé : **ж**). — *Orationes devotissimæ*, Bernardino Benali, 10 mars 1524 ; 12°. — III, p. 476.
Annonciation (bois signé : **ι**). — *Vita de la gloriosa Virgine Maria*, Joanne Tacuino, 6 juin 1524 ; 4°. — II, p. 96.
Annonciation (bois signé : **I**). — *Oratione devotissima de S. Maria Virgine*, Francesco Bindoni, janvier 1525 ; 8°. — III, p. 517.
Annonciation. — *Brev. Rom.*, L. A. Giunta, février 1537 ; 8°. — II, p. 372.
Annonciation. — *Offic. B. M. V.*, Hieronymo Scoto, 1544 ; 8°. — I, p. 475.
Annonciation. — id. Francesco Marcolini, 1545 ; 8°. — I, p. 483.
Annonciation. — *Brev. congregat. Casin.*, Juntæ, 1568 ; 12°. — II, p. 403.
Annonciation. — *Brev. Rom.*, Joannes Variscus et socii, 1581 ; 12°. — II, p. 413.
Annonciation (bois signé : **ЖIIс·**). — *Brev. ord. Camaldul.*, Dominicus Nicolinus, 1583 ; 4°. — II, p. 416.

Annonciation (bois signé : **⚖**). — *Brev. Rom.*, Juntæ, 1584 ; f°. — II, p. 417.
Annonciation. — Caracciolo (Antonio) [Notturno Napolitano], *Una Ave Maria*, s. l. a. & n. t. ; 8°. — III, p. 535.
Annonciation (bois signé : ι). — *La Devota oratione di S. Maria de Loreto*, s. l. a. & n. t. ; 8°. — III, p. 554.
Antea, reine de Babylone, à cheval, sur un champ de bataille. — *Bataglie qual fece la Regina Antea contra Re Carlo*, Melchior Sessa, s. a. ; 4°. — III, p. 532.
Antoine (St) de Padoue. — Gravure sur bois de la collection de Ravenne (2 épreuves). — IV, pp. 34-35.
Antoine (St) de Padoue (bois signé : **Ь**). — *La Istoria di santo Antonio da Padoua*, Florence, s. n. t., mars 1537 ; 4°. — IV, p. 106.
Antoine (St) de Padoue, le miracle des poissons. — *Vita di S. Antonio di Padoa*, s. l. a. & n. t. (Bernardino Benali, circa 1493) ; 4°. — II, p. 196.
Antoine (St), ermite (bois signé : **I**). — *Oratio devotissima de Sancto Anselmo*, s. l. a. & n. t. ; 8°. — III, p. 619.
Antonin (St), archevêque de Florence. — *Officium S. Antonini*, s, l. a. & n. t. ; 8°. — III, p. 612.
Antonin (St), archevêque de Florence, en chaire, enseignant. — Antonin (St), *Summa major*, Lazaro Soardi, juillet-février 1503 ; 4°. — III, p. 73.
Apocalypse (voir : Figures de l').
Apollino (Sm). — *Regula S. Benedicti*, Francesco Bindoni & Mapheo Pasini, mai 1529 ; 4°. — I, p. 492.
Apollon et Daphné. — Gravure d'Agostino Veneziano. — III, p. 445.
Apollon et Daphné. — Olympo (Baldassare), *Gloria d'amore*, Melchior Sessa & Piero Ravani, 21 octobre 1522 ; 8°. — III, p. 444.
Apollon et Daphné. — Olympo (Baldassare), *Gloria d'amore*, Francesco Bindoni & Mapheo Pasini (pour Nicolo Zoppino & Vicenzo de Polo) août 1524 ; 8°. — III, p. 447.
Apollon et les Muses. — Carmignano (Colantonio), *Cose vulgare*, Georgio Rusconi, 23 décembre 1516 ; 8°. — III, p. 325.
Aqueduc (Un). — Vitruve, *De Architectura*, Joanne Tacuino, 22 mai 1511 ; f°. — III, p. 215.
Arbre de Jessé. — *Le Sette Allegrezze de la Madonna*, s. l. a. & n. t. ; 8°. — III, p. 29.
Arbre de Jessé. — *Vita della gloriosa Vergine Maria*, Nicolo Zoppino, 4 avril 1505 ; 8°. — II, p. 93.
Arbre de Jessé (bois signé : **·LA·**). — *Biblia bohem.*, Petrus Liechtenstein, 5 décembre 1506 ; f°. — I, p. 143.
Archange (L') St Michel terrassant le démon. — *Brev. ord. Camaldul.*, Joannes Emericus de Spira (pour L. A. Giunta), 28 février 1497 ; 24°. — II, p. 301.

Archange (L') S¹ Michel terrassant le démon. — *Oratione devotissima de S. Michel Archangelo*, s. l. a. & n. t. ; 8°. — III, p. 621.

Archange (L') S¹ Raphaël apparaissant à S¹ Joachim. — *Colletanio de cose nove spirituale*, Nicolo Zoppino, 31 janvier 1509 ; 8°. — III. p. 193.

Archange (L') S¹ Raphaël conduisant le jeune Tobie. — *Oratione de l'Angelo Raphaël*, s. l. a. & n. t. ; 8°. — III, p. 27.

Archimède trouvant le principe du poids spécifique des corps. — Vitruve, *De Architectura*, Joanne Tacuino, 22 mai 1511 ; f°. — III, p. 216.

Armoiries et personnages illustres de l'ordre des Dominicains. — *Processionarium ord. fratr. Prædicat.*, Joannes Emericus de Spira (pour L. A. Giunta), 9 octobre 1494 ; f°. — II, p. 213.

Aristote, Ptolémée, une Sibylle, S¹ᵉ Brigitte et Lulhardus. — Lichtenberger (Joannes), *Pronosticatione*, s. l. a. & n. t. (1500) ; 4°. — II, p. 496.

Aristote, Ptolémée, une Sibylle, S¹ᵉ Brigitte et Lulhardus. — Lichtenberger (Joannes), *Pronosticatione*, s. n. t. (Nicolo & Domenico dal Jesu), 9 août 1511 ; 4°. — II, p. 498.

Arrestation de Jésus. — *Passio D. N. J. C.* (livre xylographique). — I, p. 13.

Arrestation de Jésus. — Gravure de Hieronymo de Sancti, copie d'un bois du livre xylographique de la *Passion*. — IV, p. 66.

Arrestation de Jésus. — S. Bonaventura, *Devote Meditationi sopra la Passione*, Hieronymo de Sancti & Cornelio compagni, 1487 ; 4°. — I, p. 23.

Arrestation de Jésus. — *Heures a lusage de Rome*, Simon Vostre, 17 septembre 1496. — I, p. 449.

Arrestation de Jésus. — *La Passione de N. S. Jesu Christo*, s. l. a. & n. t. ; 12°. — III, p. 621.

Arrestation de Jésus (bois signé : **N**). — S. Bonaventura, *Devote Meditationi*, s. n. t., 4 avril 1500 ; 4°. — I, p. 374.

Arrestation de Jésus (bois gravé et signé par Urs Graf). — *Passio D. N. J. C.*, Strasbourg, Johann Knobloch, 1507. — I, p. 497.

Arrestation de Jésus. — *Offic. B. M. V.*, Jacobus Pencius de Leucho (pour Alexandro Paganini), 3 avril 1513 ; 8°. — I, p. 448.

Arrestation de Jésus (bois signé : ⚜). — Gratianus, *Decretum*, L. A. Giunta, 20 mai 1514 ; 4°. — I, p. 496.

Arrestation de Jésus (bois signé : ·I·A·). — *Offic. B. M. V.*, Gregorius de Gregoriis, juillet 1516 ; 12°. — I, p. 453.

Arrestation de Jésus. — S. Bonaventura, *Devote Meditationi*, Giov. Andrea & Florio Vavassore, s. a. ; 8°. — I, p. 382.

Ascension de J.-C. — *Legenda delle SS. Martha e Magdalena*, Matheo Codeca, 1ᵉʳ février 1491 ; 4°. — II, p. 71.

Ascension de J.-C. — S. Bonaventura, *Devote Meditationi*, Matheo Codeca, 10 mars 1492 ; 4°. — I, p. 366.

Ascension de J.-C. (initiale ornée). — *Graduale*, Joannes Emericus de Spira (pour L. A. Giunta), 1499-1500 ; f°. — II, p. 468.

Ascension de J.-C. — *Brev. Rom.*, L. A. Giunta, 6 juin 1505 ; 8°. — II, p. 311.

Ascension de J.-C. (initiale ornée). — *Graduale*, L. A. Giunta, 1513-1515 ; f°. — II, p. 472.

Ascension de J.-C. — *Brev. Brixin.*, Jacobus Pentius de Leucho (pour Johann Oswald), 1516, 8°. — II, p. 345.

Ascension de J.-C. — *Brev. August.*, Petrus Liechtenstein (pour Martin Strasser), 18 février 1517 ; 8°. — II, p. 348.

Ascension de J.-C. — Pulci (Luigi), *Morgante maggiore*, Nicolo Zoppino, 1530-1531 ; 4°. — II, p. 227.

Ascension de J.-C. — *Brev. Rom.*, L.-A. Giunta, juin 1535 ; 8°. — II, p. 371.

Ascension de J.-C. (initiale ornée). — *Graduale*, Hæredes L. A. Juntæ, 1560 ; f°. — II, p. 476.

Assassinat du duc Galeazzo Maria Sforza, le 26 décembre 1476. — Lorenzo dalla Rota, *Lamento del duca Galeaço*, s. l. a. & n. t. ; 4°. — III, p. 604.

Assemblée des Dieux de l'Olympe (bois signé : ι). — Virgile, *Opera*, Bartholomeo Zanni, 3 août 1508 ; f°. — I, p. 63.

Assemblée des Dieux de l'Olympe. — Cellebrino (Eustachio), *La dechiaratione perche non e venuto il diluvio del M. D. xxiiij*, Francesco Bindoni & Mapheo Pasini, s. a. ; 8°. — III, p. 520.

Assomption de la S¹ᵉ Vierge. — S. Bonaventura, *Devote Meditationi*, Matheo Codeca, 11 octobre 1494 ; 4°. — I, p. 369.

Assomption de la S¹ᵉ Vierge. — Cavalca (Domenico), *Fructi della lingua*, s. n. t., 23 janvier 1503 ; 4°. — III, p. 72.

Assomption de la S¹ᵉ Vierge. — *Brev. Congregat. Casin.*, Jacobus Pentius de Leucho, 15 juillet 1513 ; 4°. — II, p. 328.

Assomption de la S¹ᵉ Vierge. — *Brev. Rom.*, L. A. Giunta, 5 juin 1515 ; 8°. — II, p. 337.

Assomption de la S¹ᵉ Vierge. — *Psalterio overo Rosario de la gloriosa Vergine Maria*, Giov. Andrea Vavassore e fratelli, 4 août 1538 ; 8°. — III, p. 366.

Assomption et Couronnement de la S¹ᵉ Vierge. — Voragine (Jacobus de), *Legendario di Sancti*, Nicolo & Domenico dal Jesu, 20 décembre 1505 ; f°. — II, p. 145.

Astrologue (Un) tirant l'horoscope d'un nouveau-né. — *De sorte hominum*, Georgio Rusconi, 4 mai 1507 ; 8°. — III, p. 148.

Astronome (Un) étudiant les phénomènes célestes. — Campanus, etc., *Tetragonismus*, Joannes Baptista Sessa, 28 août 1503 ; 4°. — III, p. 66.

Astronome (Un) étudiant les phénomènes célestes. — Stabili (Francesco de) [Cecho d'Ascoli], *Acerba*, s. n. t., 20 août 1524 ; 8°. — III, p. 39.

Astronome (Un) étudiant les phénomènes célestes. — Ptolemeo (Claudio), *La Geografia*, Nicolo Bascarini (pour Giovan Battista Pedrezano), octobre 1547-1548 ; 8°. — III, p. 213.

Astronome (Un) examinant une sphère céleste. — Leupoldus Austriæ, *Compilatio de astrorum scientia*, Melchior Sessa & Piero Ravani, 15 juillet 1520 ; 4°. — III, p. 401.

Astronome (Un) examinant une sphère céleste. — Rustighello (Francesco), *Pronostico dell' anno 1522*, s. n. t. ; 4°. — III, p. 458.

Astronome (Un) prenant une mesure sur une sphère céleste (bois signé : 𝕵𝕭). — Albohazen Haly, *Liber in judiciis astrorum*, L. A. Giunta, 2 janvier 1520 ; f°. — III, p. 61.

Astronome (Un) prenant une mesure sur une sphère céleste. — Gravure de Giulio Campagnola. — III, p. 62.

Astronome (Un) prenant une mesure sur une sphère céleste. — Leonardi (Camillo), *Lunario*, Giov. Andrea Vavassore, 14 avril 1530 ; 8°. — III, p. 188.

Astronome (Un) tenant un compas et une sphère céleste. — Albumasar, *Introductorium in astronomiam*, Jacobus Pencius de Leucho (pour Melchior Sessa), 5 septembre 1506 ; 4°. — I, p. 498.

Astronome (Un) tenant une sphère céleste (bois signé : **N**). — Angelus (Joannes) *Astrolabium planum*, Joannes Emericus de Spira, 9 juin 1494 ; 4°. — I, p. 386.

Astronomes (Deux) (bois signé : **L ᵣ**) — Albertus Magnus. *De virtutibus herbarum*, Melchior Sessa, 25 septembre 1509 ; 4°. — II, p. 268.

Astronomes (Deux) assis ; entre eux, une sphère céleste. — Stabili (Francesco de) [Cecho d'Ascoli], *Acerba*, Joanne Tacuino, 22 mai 1519 ; 8°. — III, p. 38.

Astronomes (Deux), dont un tient un compas et une sphère céleste. — Stabili (Francesco de) [Cecho d'Ascoli], *Acerba*, Joanne Tacuino, 22 mai 1519 ; 8°. — III, p. 38.

Astronomes (Deux), dont un tient un compas et une sphère céleste. — Stabili (Francesco de) [Cecho d'Ascoli], *Acerba*, Giov. Andrea Vavassore, 24 décembre 1532 ; 8°. — III, p. 40.

Astronomes (Plusieurs) étudiant les phénomènes célestes. — Macrobius (Aurelius), *In somnium Scipionis expositio*, Philippo Pincio, 29 octobre 1500 ; f°. — II, p. 487.

Astronomes (Plusieurs) étudiant les phénomènes célestes. — Leonardi (Camillo), *Lunario*, Nicolo Zoppino, 1ᵉʳ août 1509 ; 12°. — III, p. 187.

Athanase (S¹). — Affrosoluni (Natalino), *Cantica vulgar*, s. n. t., 31 janvier 1510 ; 8°. — III, p. 209.

Attila marchant vers Aquilée en flammes. — *Attila flagellum Dei*, s. l. a. & n. t. ; 4°. — III, p. 11.

Augustin (S¹). — *Brev. Rom.*, L. A. Giunta, 6 juin 1505 ; 8°. — II, p. 311.

Augustin (S¹) (bois signé : 𝕴). — *Constitutiones Ecclesiæ Strigoniensis*, s. n. t., 1ᵉʳ décembre 1519 ; 4°. — III, p. 384.

Augustin (S¹). — *Brev. Rom.*, Hieronymus Scotus, juillet 1550 ; 4°. — II, p. 384.

Augustin (S¹). — *Diurnum Rom.*, Hæredes L. A. Juntæ, 1560 ; 8°. — II, p. 395.

Augustin (S¹). — *Brev. Rom.*, Hæredes L. A. Juntæ, 1564 ; 8°. — II, p. 402.

Augustin (S¹) catéchisant un élève. — Frontispice de l'Honorius Augustodunensis, *Libro del maestro e del discipulo*, Georgio Rusconi, 2 octobre 1518 ; 8°. — II, p. 249.

Augustin (S¹) en prière. — *Offic. B. M. V.*, Hieronymus de Sanctis, 26 avril 1494 ; 8°. — I, p. 413.

Auteur (Un) offrant son ouvrage à un souverain. — *Consilio mandato dal Pasquino da Roma*, s. l. a. & n. t. ; 8°. — III, p. 541.

Aventure de deux prêtres et d'un clerc. — *Novella de dui preti & uno cherico inamorati d'una donna*, Giov. Andrea Vavassore, s. a. ; 4°. — III, p. 610.

Aventures (Les) de Senso (bois signé : **ꜫ**). — *Historia de Senso*, Georgio Rusconi (pour Nicolo Zoppino & Vicenzo de Polo), 19 décembre 1516 ; 8°. — III, p. 322.

Avicenna et son commentateur Gentile da Foligno. — Avicenna, *Canonis Libri* ; Hæredes Octaviani Scoti, 7 avril 1520 ; f°. — III, p. 392.

Baladin (Un) haranguant un auditoire de femmes. — *Predica d'amore*, Giov. Andrea Vavassore, s. a. ; 4°. — III, p. 626.

Baladin (Un) haranguant un groupe de personnages. — *Predica d'amore*, s. l. a. & n. t. ; 4°. — III, p. 625.

Baptême de Jésus. — *Colletanio de cose nove spirituale*, Nicolo Zoppino, 31 janvier 1509 ; 8°. — III, p. 192.

Baptême de Jésus. — Transfiguration de J.-C. (bloc d'encadrement signé : **LVNF**). — *Brev. Congregat. Montis Oliveti*, L. A. Giunta, 1521 ; f°. — II, p. 359.

Baptême de Jésus. — *Opera nova contemplativa*, Giov. Andrea Vavassore, s. a. ; 8°. — I, p. 203.

Barthélemi (S¹). — Gravure sur bois de la collection de Ravenne (2 épreuves). — IV, pp. 36-37.

Bataille (Représentation d'une). — *Guerrino detto Meschino*, Alexandro Bindoni, décembre 1512 ; 4°. — II, p. 187.

Bataille (Représentation d'une) (bois signé : **⋅𝕾⋅𝕬⋅**). — Tite-Live, *Decades*, Melchior Sessa & Pietro Ravani, 3 mai 1520 ; f°. — I, p. 54.

Bataille (Représentation d'une) (bois signés : **⋅𝕾⋅𝕬⋅**). — Boiardo (Matteo Maria), *Orlando inamorato*, Nicolo Zoppino & Vicenzo de Polo, 21 mars 1521 ; 4°. — III, pp. 132, 133.

Bataille (Représentation d'une) (bois signé : **JB⋅P⋅**). — Boiardo (Matteo Maria), *Orlando inamorato*, Nicolo Zoppino & Vicenzo de Polo, 21 mars 1521 ; 4°. — III, p. 132.

Bataille (Représentation d'une). — *Guerre horrende de Italia*, Francesco Bindoni & Mapheo Pasini, novembre 1524 ; 4°. — III, p. 502.

Bataille de Marignan. — Barbiere (Theodoro), *El fatto d'arme di Maregnano*, s. a. & n. t., 1515 ; 4°. — III, p. 308.

Bataille de Ravenne. — Perossino dalla Rotonda, *El fatto d'arme fatto ad Ravenna nel M. D. xii*, s. l. a. & n. t. ; 4°. — III, p. 246.

Bataille de Ravenne. — *El fatto d'arme fatto in Romagna sotto Ravenna*, Giov. Andrea Vavassore, s. a. ; 4°. — III, p. 248.

Benjamin accusé de vol par ordre de Joseph. — Collenutio (Pandolpho), *Comedia de Jacob e de Joseph*, Nicolo Zoppino & Vicenzo de Polo, 14 août 1523 ; 8°. — III, p. 471.

Benoît (S^t). — *Brev. ord. S. Bened.*, L. A. Giunta (pour Johann Paep), 25 juin 1506 ; 8°. — II, p. 311.

Benoît (S^t) assisté de S^t Placide et de S^t Maur. — *Regulæ ordinum*, Joannes Emericus de Spira (pour L. A. Giunta), 13 avril 1500 ; 4°. — II, p. 480.

Benoît (S^t) assisté de S^t Placide et de S^t Maur. — *Brev. Congregat. Casin.*, Bernardino Stagnino, 27 octobre 1506 16°. — II, p. 314.

Benoît (S^t), assisté de S^t Placide et de S^t Maur, donnant aux moines la règle de son ordre. — *Regula S. Benedicti*, Bernardino Benali, 21 janvier 1489 ; 16°. — I, p. 491.

Benoît (S^t), assisté de S^t Placide et de S^t Maur, donnant aux moines et aux religieuses la règle de son ordre. — S^t Grégoire, *Secundus dialogorum liber de vita & miraculis S. Benedicti*, L. A. Giunta, 13 mars 1505 ; 12°. — I, p. 503.

Benoît (S^t), assisté de S^t Romuald et de S^t Maur, donnant aux moines et aux religieuses la règle de son ordre. — *Regula S. Benedicti*, Francesco Bindoni & Mapheo Pasini, mai 1529 ; 4°. — I, p. 491.

Benoît (S^t) chassant le démon qui empêche des moines de lever une pierre. — S^t Grégoire, *Secundus dialogorum liber de vita & miraculis S. Benedicti*, Bernardino Benali, 17 février 1490 ; 16°. — I, p. 502.

Benoît (S^t) enseignant des novices. — S^t Grégoire, *Secundus dialogorum liber de vita & miraculis S. Benedicti*, L. A. Giunta, 13 mars 1505 ; 12°. — I, p. 503.

Benoît (S^t) et S^t Romuald. — *Regula cænobiticæ & eremiticæ vitæ*, Fontebuona, Bartholomeo Zanetti, 14 août 1520 ; 4°. — III, p. 402.

Benoît (S^t) et S^t Romuald. — *Brev. ord. Camaldul.*, Hæredes L. A. Juntæ, avril 1543 ; 8°. — II, p. 379.

Benoît (S^t) et S^{te} Justine. — *Regulæ ordinum*, Joannes Emericus de Spira (pour L. A. Giunta), 13 avril 1500 4°. — II, p. 479.

Berger (Un) assis au pied d'un arbre ; cinq autres bergers debout autour de lui. — Sannazaro (Jacomo), *Arcadia*, Georgio Rusconi, 1515 ; 8°. — III, p. 304.

Bergers se montrant S^t Benoît assis à l'entrée d'une grotte. — S^t Grégoire, *Secundus dialogorum liber de vita & miraculis S. Benedicti*, Bernardino Benali, 17 février 1490 ; 16°. — I, p. 501.

Bernard (S^t) donnant à une religieuse son recueil de sermons. — S^t Bernard, *Sermoni*, Cesare Arrivabene, 20 octobre 1518 ; 8°. — II, p. 243.

Bernard (S^t) écrivant sous l'inspiration de la S^{te} Vierge (bois signé : c). — *Brev. ord. Cisterc.*, Hæredes L. A. Juntæ, janvier 1542 ; 8°. — II, p. 376.

Bernard (S^t) instruisant des moines dans un oratoire. — S^t Bernard, *Sermones*, Joannes Emericus de Spira (pour L. A. Giunta), 12 mars 1495 ; 4°. — II, p. 242.

Bernard (S^t) réconforté par le lait de la S^{te} Vierge. — Bernard (S^t), *Psalterium B. M. V.*, s. n. t., 15 mars 1497 ; 16°. — II, p. 301.

Bernardin (S^t) de Sienne. — Gravure sur bois de la collection de Ravenne (2 épreuves). — IV, pp. 38-39.

Bernardin (S^t) de Sienne. — Bernardino (S.), *De la Confessione*, s. l. a. & n. t. (Bernardino Benali, circa 1493) ; 4°. — II, p. 194.

Bernardin (S^t) de Sienne, portant le chrisme. — *Laude & oratione divotissima di Santo Bernardino*, s. l. a. & n. t. ; 8°. — III, p. 601.

Bethsabée. — *Heures a lusaige de Romme*, Jean du Pré, 10 mai 1488. — I, p. 467.

Bethsabée. — *Offic. B. M. V.*, Jacobus Pencius de Leucho (pour L. A. Giunta), 24 juillet 1504 ; 8°. — I, p. 428.

Bethsabée. — id. Georgio Rusconi (pour François Ratkovic, de Raguse), 2 août 1512 ; 8°. — I, p. 439.

Bethsabée. — id. Gregorius de Gregoriis, 1523 ; 8°. — I, p. 463.

Biche (Une) couchée près d'un bassin. — Fregoso (Antonio), *Cerva bianca*, Milan, Petro Martire di Mantegazzi, 25 août 1510 ; 8°. — III, p. 299.

Biche (Une) couchée près d'un bassin. — Fregoso (Antonio), *Cerva bianca*, Alexandro Bindoni, 11 octobre 1515 ; 8°. — III, p. 299.

Blaise (S^t), martyr. — Dati (Giuliano), *Historia & legenda di Sancto Blasio*, s. l. a. & n. t. ; 8°. — III, p. 554.

Bonaventure (S^t). — Frontispice du *Devote Meditationi*, Lazaro Soardi, 16 mars 1497 ; 8°. — I, p. 370.

Bordure de tête de page. — Suidas, *Etymologicum magnum græcum*, Zacharias Calliergi (pour Nicolas Vlastos), 8 juillet 1499 ; f°. — II, p. 456.

Bordure de tête de page et initiale ornée. — Galien, *Therapeutica*, Nicolas Vlastos, 5 octobre 1500 ; f°. — II, p. 488.

Bouffon (Un) et plusieurs autres personnages de comédie. — Divizio (Bernardo) da Bibiena, *Calandra*, Zuan Antonio & fratelli da Sabio (pour Nicolo & Domenico dal Jesu), 1526 ; 12°. — III, p. 453.

Bradamante victorieuse dans un combat singulier. — *Historia de Bradiamonte*, Giov. Andrea & Florio Vavassore, s. a. ; 4°. — III, p. 579.
Bravieri tué par Ogier le Danois sous les murs de Paris. — *Libro del Danese*, Benedetto Bindoni, 10 mai 1532 ; 4°. — III, p. 223.
Brigitte (S^te) en prière. — *Offic. B. M. V.*, Jacob Debarom & Ambrosio Corso, 1571 ; 8°. — I, p. 489.
Brigitte (S^te) se flagellant. — *id.* Georgio Rusconi (pour François Ratkovic, de Raguse), 2 août 1512 ; 8°. — I, p. 440.
Bruno (S^t) et S^t Hugo. — *Brev. ord. Carthus.*, L. A. Giunta, 11 août 1523 ; 8°. — II, p. 361.
Caïn tuant son frère Abel. — *Bible* de Cologne, circa 1480. — I, p. 126.
Caïn tuant son frère Abel. — *Biblia ital.*, Giovanne Ragazo (pour L. A. Giunta), 15 octobre 1490 ; f°. — I, p. 126.
Caïn tuant son frère Abel. — Foresti (Jac. Phil.), *Supplementum chronicarum*, Bern. Benali, 15 décembre 1486 ; f°. — I, p. 302.
Caïn tuant son frère Abel. — *id.* *id.* Bartolomeo l'Imperadore, 1553 ; f°. — I, p. 315.
Calendrier imprimé en 1488 par Nicolo de Balager, « ditto Castilia ». — I, p. 289.
Calendrier imprimé en 1501 par Bernardino Benali. — II, p. 117.
Calisto, Melibea, et trois autres personnages de comédie. — *Celestina*, (Séville) mai 1523 ; 8°. — III, p. 385.
Calisto, Melibea, et trois autres personnages de comédie. — *Celestina*, Stephano Nicolini, 10 juillet 1534 ; 8°. — III, p. 385.
Calliope, muse de la poésie héroïque, jouant du violon. — Folengo (Theophilo), *Macaronea*, Cesare Arrivabene, 10 janvier 1520 ; 8°. — III, p. 405.
Camallo le pêcheur dans sa barque ; sa femme Valeria sortant du temple de Priape. — *Historia di Camallo pescatore*, s. l. a. & n. t. ; 4°. — III, p. 580.
Camallo le pêcheur interpellé par le poisson qu'il s'apprête à dépecer. — *La Historia del pescatore*, Mapheo Pasini, s. a. ; 4°. — III, p. 581.
Camp (Un) devant Rome. — Durante (Piero) da Gualdo, *Leandra*, Jacobo Pentio da Lecho, 23 mars 1508 ; 4°. — III, p. 157.
Camp (Un) devant Rome. — Boiardo (Matteo Maria), *Orlando inamorato*, Georgio Rusconi, 13 août 1513 ; 4°. — III, p. 127.
Cardinal (Le) Torquemada écrivant. — Turrecremata (Joannes de), *Expositio in Psalterium*, Lazaro Soardi, 26 janvier 1502 ; 8°. — III, p. 56.
Carte topographique du pays de Vaucluse. — Petrarca (Francesco), *Sonetti, Canzoni*, etc., Gabriel Giolito, 1544 ; 4°. — I, p. 110.
Cartouche portant la signature du graveur Eustachio Cellebrino. — Tagliente (Giov. Antonio), *La vera arte delo excellente scrivere* ; s. n. t., 1525 ; 4°. — III, p. 456.
Catherine (S^te) d'Alexandrie. — *Offic. B. M. V.*, Joannes Hamman de Landoia, 1493 ; 8°. — I, p. 409.
Catherine (S^te) d'Alexandrie. — Voragine (Jacobus de), *Legendario de Sancti*, Nicolo et Domenico dal Jesu, 2 août 1518 ; f°. — II, p. 169.
Catherine (S^te) d'Alexandrie (bois signé : I). — *Officium S. Catharinæ*, s. l. a. & n. t. ; 4°. — III, p. 612.
Catherine (S^te) d'Alexandrie. — *Oratione devotissima de S. Catharina*, s. l. a. & n. t. ; 8°. — III, p. 620.
Catherine (S^te) de Sienne. — Catharina (S.) da Siena, *Epistole devotissime*, Aldo Manutio, 15 septembre 1500 f°. — II, p. 485.
Catherine (S^te) de Sienne. — Catharina (S.) da Siena, *Dialogo de la divina providentia* ; Lazaro Soardi, 10 février 1504 ; 8°. — II, p. 202.
Catherine (S^te) de Sienne. — Catharina (S.) da Siena, *Epistole devotissime*, Pietro Nicolini (pour Federico Torresano), 1548 ; 4°. — II, p. 486.
Catherine (S^te) de Sienne donnant son livre à Béatrice d'Este et Isabelle d'Aragon. — Catharina (S.) da Siena, *Dialogo de la divina providentia*, Matheo Codeca (pour L. A. Giunta), 17 mai 1494 ; 4°. — II, p. 199.
Catherine (S^te) de Sienne en prière. — Catharina (S.) da Siena, *Dialogo de la divina providentia*, Matheo Codeca (pour L. A. Giunta), 17 mai 1494 ; 4°. — II, p. 201.
Catherine (S^te) de Sienne recevant les stigmates. — Pollio (Joanne), *Opera della Diva et Seraphica Catharina da Siena*, Sienne, 1505 ; 4°. — II, p. 239.
Catherine (S^te) de Sienne recevant les stigmates. — Pollio (Joanne), *Della vita et morte della S. Catharina da Siena*, Georgio Rusconi (pour Nicolo Zoppino), 13 février 1511 ; 4°. — III, p. 238.
Cavalier (Un) frappant à une porte. — Pulci (Luigi), *Morgante maggiore*, Firenze, Piero Pacini, 22 janvier 1500 ; 4°. — II, p. 219.
Cavaliers poursuivant des fuyards. — *Libro novo de le battaglie del Conte Orlando*, Giov. Andrea Vavassore ; 4°. — III, p. 604.
Cène (La). — *Passio D. N. J. C.* (livre xylographique). — I, p. 11.
Cène (La). — S. Bonsventura, *Devote Meditationi sopra la Passione*, Hieronymo di Sancti & Cornelio compagni, 1487 ; 4°. — I, p. 22.
Cène (La). — Gravure de Hieronymo da Sancti, copie d'un bois du livre xylographique de la *Passion*. — IV, p. 66.

Cène (La). — S. Bonaventura, *Devote Meditationi*, Matheo Codeca, 27 février 1489 ; 4°. — I, p. 360.

Cène (La). — *Diurnum Rom.*, L. A. Giunta, 22 décembre 1501 ; 12°. — II, p. 306.

Cène (La) (bois signé : ⋆ᴈ⋆ᴂ). — *Officium hebdomadæ sanctæ*, L.-A. Giunta, 2 mars 1518 ; 16°. — III, p. 252.

Céphale et l'Aurore. — Correggio (Nicolo da), *La Psyche et la Aurora*, Manfredo de Monteferrato, 10 juin 1507 ; 4°. — III, p. 150.

Cercles (Les) de l'Enfer. — Dante, *Divina Comedia*, Aldo et Andrea di Asola, août 1515 ; 8°. — II, p. 17.

Cercles (Les) de l'Enfer (bois signé : ⋅₁⋅ᴀ⋅ℳ). — Dante, *Divina Comedia* (Gregorio de Gregoriis, circa 1515) ; 8°. — II, p. 18.

Cercles (Les) de l'Enfer (bois signé : ⋅I⋅A⋅). — Dante, *Divina Comedia*, s. l. a. & n. t. (circa 1520) ; 16°. — II, p. 19.

Cérémonie du baptême d'un enfant. — *Cathecuminorum liber*, Joannes Emericus de Spira (pour L. A. Giunta), 30 avril 1495 ; 4°. — II, p. 263.

Cérémonie du couronnement d'un roi. — *Pontificale*, L. A. Giunta, 14 février 1510 ; f°. — III, p. 209.

Cérémonie d'un mariage. — *Mariaẓo di Padoa*, s. l. a. & n. t. ; 4°. — III, p. 607.

Chameau (Un) et un singe (bois signé : ⋆ᴈ⋆ᴂ⋆). — Noe (R. P. F.), *Viaggio da Venetia al S. Sepulchro*, Nicolo Zoppino et Vicenzo de Polo, 2 avril 1524 ; 8°. — III, p. 357.

Chant (Le) au lutrin (bois signé : **L**). — Gafforius (Franchinus), *Practica musica*, Augustino Zanni, 28 juillet 1512 ; f°. — III, p. 242.

Chant (Le) au lutrin. — Bonaventura de Brixia, *Regula musice plane*, Georgio Rusconi, 17 mai 1516 ; 8°. — III, p. 202.

Charlemagne à cheval. — *Vendetta di Falchonetto*, s. n. t., 28 octobre 1513 ; 4°. — III, p. 218.

Charlemagne assisté de guerriers et de légistes (bois signé : **L**). — Pulci (Luigi), *Morgante maggiore*, Guglielmo de Fontaneto, 20 juillet 1521 ; 4°. — II, p. 225.

Charlemagne chevauchant, suivi de son escorte. — *La Spagna*, Guglielmo da Fontaneto, 9 septembre 1514 ; 4°. — III, p. 279.

Charlemagne et ses pairs. — *Altobello*, Joanne Alvisi da Varese, 5 novembre 1499 ; 4°. — II, p. 459.

Charlemagne et ses pairs. — *Fioretti di Paladini*, s. l. a. & n. t. ; 4°. — III, p. 17.

Charlemagne et ses pairs. — Boiardo (Matteo Maria), *Orlando inamorato*, Georgio Rusconi, 13 août 1513 ; 4°. — III, p. 128.

Charlemagne et ses pairs. — *Guerrino detto Meschino*, Alexandro Bindoni, 11 mars 1522 ; 4°. — II, p. 187.

Charlemagne et ses pairs. — Francesco da Fiorenza, *Persiano*, Gulielmo da Fontaneto, 12 septembre 1522 ; 4°. — III, p. 146.

Charlemagne et ses pairs. — *Fioretti di Paladini*, s. l. & n. t., 1524 ; 4°. — III, p. 18.

Charlemagne et ses pairs. — *Libro del Danese*, Benedetto Bindoni, 10 mai 1532 ; 4°. — III, p. 224.

Charlemagne et ses pairs. — *Il modo de elegere et incoronare lo Imperatore*, s. l. a. & n. t. ; 4°. — III, p. 608.

Charlemagne triomphant, ramenant à Paris Antheo et deux autres géants enchaînés (bois signé : **EVSTACHIO** ⋅). — Lodovici (Francesco de), *L'Antheo Gigante*, Francesco Bindoni et Mapheo Pasini, 9 juillet 1524 ; 4°. — III, p. 488.

Chasse du sanglier de Calydon (bois signé : **M**). — Ovide, *Metam.*, Joanne Rosso Vercellese (pour L. A. Giunta), 10 avril 1497 ; f°. — I, p. 222.

Chasseur (Un) poursuivant une biche avec les deux chiens *Desio* et *Pensier*. — Fregoso (Antonio), *Cerva bianca*, Nicolo Zoppino et Vicenzo de Polo, 17 août 1521 ; 8°. — III, p. 300.

Chats (Les) donnant l'assaut à la forteresse des Rats. — *La gron battaglia de li Gatti e deli Sorẓi*, s. n. t., novembre 1521 ; 4°. — III, p. 421.

Chats (Les) donnant l'assaut à la forteresse des Rats. — *La grande battaglia delli Gatti e de li Sorci*, Giov. Andrea Vavassore, s. a. ; 4°. — III, p. 422.

Chats (Les) donnant l'assaut à la forteresse des Rats. — *La gran battaglia de i Gatti et de Sorẓi*, Matthio Pagan, s. a. ; 4°. — III, p. 423.

Chemin (Le) de Damas (bois signé : ₥). — *Brev. Rom.*, Bernardino Stagnino, 31 août 1498 ; 12°. — II, p. 304.

Chemin (Le) de Damas. — *Brev. Rom.*, Andrea Torresani, circa 1508 ; 12°. — II, p. 319.

Chemin (Le) de Damas (bois signé : **VGO**). — *Brev. Rom.*, Jacobus Pentius de Leucho (pour Paganino de Paganinis), 24 novembre 1511 ; 8°. — II, p. 323.

Chemin (Le) de Damas. — *Brev. Rom.*, L. A. Giunta, 5 juin 1515 ; 8°. — II, p. 336.

Chemin (Le) de Damas (bois signé : ⍟). — *Brev. Rom.*, Gregorius de Gregoriis, 14 mai 1521 ; 12°. — II, p. 357.

Cheval (Le) de Troie. — *Libro del Troiano*, Bernardino Vitali, 1518 ; 4°. — III, p. 184.

Chevalier (Un) armé de pied en cap, appuyé sur son épée. — *Guerrino detto Meschino*, Christophoro Pensa, 11 septembre 1493 ; f°. — II, p. 183.

Chevalier (Un) armé de pied en cap, tenant un pennon et un écu ; un lion assis près de lui (bois signé : ⋅**A**⋅**V**⋅). — *Drusiano dal Leone*, Giov. Andrea Vavassore, 1545 ; 8°. — III, p. 265.

Chevalier (Un) armé de pied en cap, tenant une épée et un écu. — *Altobello*, Joanne Alvisi da Varese, 5 novembre 1499 ; 4°. — II, p. 458.

Chevalier (Un) armé de pied en cap, tenant une hallebarde et une masse d'armes. — *Vita S. Pauli primi heremitæ*, Jacobus Pentius de Leucho (pour Mathias Milcher), 1ᵉʳ décembre 1511 ; 4°. — III, p. 235.

Chevalier (Un) armé de pied en cap, tenant une lance. — *Guerrino detto Meschino*, Alexandro Bindoni et Nicolo Brenta, 15 septembre 1508 ; 4°. — II, p. 186.
Chevalier (Un) armé de pied en cap, tenant une lance et un écu. — *Aiolpho del Barbicone*, s. l. a. & n. t. (incomplet) ; 4°. — III, p. 316.
Chevalier (Un) armé de pied en cap, tenant une lance et un écu. — *Carmina ad statuam Pasquini Anno M. d. xii conversi*, s. l. & n. t. (Romæ) ; 4°. — III, p. 264.
Chevalier (Un) armé de pied en cap, tenant une lance et un écu. — *Drusiano dal Leone*, s. n. t., octobre 1513 ; 4°. — III, p. 263.
Chevalier (Un) assis sur une pierre, écrivant. — Boiardo (Matteo Maria), *Orlando inamorato*, Nicolo Zoppino, 26 février 1529 ; 4°. — III, p. 138.
Chevalier (Un) combattant un dragon. — Fossa da Cremona, *Libro de Galvano*, Melchior Sessa, 28 février 1508 ; 4°. — III, p. 179.
Chevalier (Un) combattant un géant. — Boiardo (Matteo Maria), *Orlando inamorato*, Georgio Rusconi (pour Nicolo Zoppino et Vicenzo de Polo), 1er mars 1514 ; 8°. — III, p. 129.
Chevalier (Un) combattant un personnage monstrueux (bois florentin du XVe siècle). — I, p. 344.
Chevalier (Un), figure équestre. — *Libro del Troiano*, Manfredo de Monteferrato, 20 mars 1509 ; 4°. — III, p. 180
Chevalier (Un), figure équestre. — id. s. n. t., 18 octobre 1511 ; 4°. — III, p. 182.
Chevalier (Un), figure équestre. — *Altobello*, Manfredo de Monteferrato, 10 octobre 1514 ; 4°. — II, p. 460.
Chevalier (Un), figure équestre. — *Guerrino detto Meschino*, Alexandro Bindoni, 11 mars 1522 ; 4°. — II, p. 188.
Chevalier (Un) portant un pennon, figure équestre. — *Fioravante*, Melchior Sessa, 30 juillet 1506 ; 4°. — III, p. 120.
Chevalier (Un) portant un pennon, figure équestre. — *Falconetto*, id. 30 mai 1511 ; 4°. — III, p. 217.
Chevalier (Un) tenant une lance et un écu. — *Aiolpho del Barbicone*, id. 8 juillet 1516 ; 4°. — III, p. 315.
Chevalier (Un) tenant une masse d'armes. — *Libro del Gigante Morante*, id. 20 juin 1511 ; 4°. — III, p. 219.
Chevaliers (Deux) accompagnés de leurs écuyers. — Stagi (Andrea), *Amazonida*, s. n. t., 18 janvier 1503 ; 4°. — III, p. 71.
Chevaliers (Quatre) chevauchant. — Narcisso (Giovanni Andrea), *Fortunato*, Alessandro de Visno, s. a. ; 8°. — III, p. 174.
Chevaliers (Quatre) chevauchant. — *La Spagna*, Bartolomeo l'Imperatore, 1549 ; 8°. — III, p. 280.
Chiromancien (Un) lisant dans la main d'un personnage. — Corvo (Andrea), *Chiromantia*, Augustino Zanni (pour Nicolo et Domenico dal Jesu), 1er septembre 1513 ; 8°. — III, p. 260.

Chiromancien (Un) lisant dans la main d'un personnage (bois signé : MATIO DA·TRE VIXO F). — Corvo (Andrea), *Chiromantia*,

Georgio Rusconi, 22 mai 1520 ; 8°. — III, p. 261.

Chirurgien (Un) pansant un blessé. — Pline, *Historia naturalis*, Melchior Sessa, 20 août 1513 ; f°. — I, p. 30.
Chirurgien (Un) pansant un blessé. — Galien, *Recettario*, Joanne Tacuino, 16 novembre 1524 ; 8°. — III, p. 165.
Christ (Le) crucifié sur l'arbre de vie. — Bonaventure (St), *Opuscula*, Jacobus de Leuco (pour L. A. Giunta), 2 mai 1504 ; f°. — III, p. 83.
Christ (Le) dans sa gloire. — Herp (Henricus), *Specchio de la perfectione humana*, Nicolo Zoppino et Vicenzo de Polo, 14 mai 1522 ; 8°. — III, p. 436.
Christ de pitié. — Cornazano (Antonio), *Pianto de la Verzine Maria*, Thomaso di Piasi, 15 novembre 1492 ; 4°. — III, p. 120.
Christ de Pitié (bois signé : N). — S. Bonaventura, *Devote meditationi*, s. a. & n. t. (*circa* 1493) ; 4°. — I, p. 367.
Christ de pitié. — *Vita de la gloriosa Verzene Maria*, Bernardino Vitali, 21 décembre 1502 ; 4°. — II, p. 92.
Christ de pitié. — Voragine (Jacobus de), *Legendario di Sancti*, Nicolo & Domenico dal Jesu, 20 décembre 1505 ; f°. — II, p. 149.
Christ de pitié. — *Brev. Congregat. Casin.*, L. A. Giunta, 3 février 1506 ; 8°. — II, 313.
Christ de pitié. — *Epistole & Evangelii*, Bernardino Vitali (pour Nicolo & Domenico dal Jesu), 20 octobre 1510 ; f°. — IV, p. 141.
Christ de pitié. — *Brev. Liciense*, Joannes Antonius & fratres de Sabio (pour Franciscus de Ferrariis & Donatus Gommorinus), 1526-1527 ; 8°. — II, 367.
Christ de pitié. — *Offic. B. M. V.*, Hieronymo Scoto, 1544 ; 8°. — I, p. 477.
Christ de pitié (bois signé : **ff·☙**). — *Graduale*, Petrus Liechtenstein, 1562 ; f°. — II, p. 477.
Christ (Le) ressuscité. — S. Bonaventura, *Devote Meditationi*, Francesco Bindoni et Mapheo Pasini, mars 1526 ; 8°. — I, p. 381.
Christ (Le) ressuscité invitant un fidèle à le suivre. — Gerson (Jean), *De Imitatione Christi*, Cesare Arrivabene, 24 novembre 1518 ; 8°. — III, p. 49.
Christ (Le) ressuscité invitant un fidèle à le suivre. — id. id. Francesco Bindoni et Mapheo Pasini, novembre 1531 ; 8°. — III, p. 49.
Christophe (St), dit « de 1423 ». — IV, p. 16.

Christophe (St). — Voragine (Jacobus de), *Legendario di Sancti*, Nicolo & Domenico dal Jesu, 20 décembre 1505, f°. — II, p. 150.
Christophe (St). — id. *id.* id. 2 août 1518; f°. — II, p. 167.
Cicéron donnant une lettre à un courrier. — Courrier portant un message (bois à deux compartiments, signé : ℒ). — Cicéron, *Epistolæ familiares*, Guglielmo de Fontaneto, 12 décembre 1525 ; f°. — I, p. 45.
Cicéron donnant son livre à son fils Marcus. — Figures allégoriques des quatre vertus principales (bois à deux compartiments). — Cicéron, *De Officiis*, Guglielmo de Fontaneto, 24 mars 1525 ; f°. — I, p. 38.
Cicéron et ses principaux commentateurs. — Cicéron, *Epistolæ familiares*, Octaviano Scoto, 22 sept. 1494 ; f°. — I, p. 40.
Cimon, figure équestre. — Plutarque, *Vitæ virorum illustrium*, Joannes Regatius de Monteferrato (pour L. A. Giunta), 7 décembre 1491 ; f°. — II, p. 61.
Claire (La Bienheureuse) de Montefalco. — *Vita della Beata Chiara de Montefalco*, Jacobo Penci de Lecco, 15 mai 1515 ; 4°. — III, p. 288.
Claire (La Bienheureuse) de Montefalco. — *id.* Lazaro Soardi, 9 octobre 1515 ; 12°. — III, p. 289.
Claire (Ste) d'Assise. — Bonaventure (St), *Legenda de Sancta Clara*, Simon de Luere, 7 juillet 1513 ; 4°. — III, p. 254.
Colloque de St Bernard et du diable. — *Offic. B. M. V.*, Hieronymus de Sanctis, 26 avril 1494 ; 8°. — I, p. 413.
Combat (Un) de cavalerie. — Petramellaria (Jacobus de), *Pronosticon in annum M. ccccci*, s. n. t., 10 février 1501 ; 4°. — III, p. 41.
Combat (Un) de cavalerie. — Perossino dalla Rotunda, *La Rotta de Todeschi in Friuoli*, s. l. a. & n. t. (1513); 4°. — III, p. 269.
Combat (Un) de cavalerie. — *Guerre horrende de Italia*, Francesco Bindoni & Mapheo Pasini, novembre 1524 ; 4°. — III, p. 501.
Combat (Un) d'embuscade. — *Tradimento de Gano*, Augustino Bindoni, s. a. ; 4°. — III, p. 637.
Combat (Un) singulier. — Petramellaria (Jacobus de), *Pronosticon in annum M.ccccci*, s. n. t., 10 février 1501 ; 4°. — III, p. 41.
Combat (Un) singulier. — Caracini (Baptista), *El Thebano*, Joanne Baptista Sessa, 31 juillet 1503 ; 4°. — III, p. 64.
Combat (Un) singulier. — Stagi (Andrea), *Amazonida*, s. n. t., 18 janvier 1503 , 4°. — III, p. 71.
Combat (Un) singulier. — Paris de Puteo, *Duello*, s. n. t., 12 mai 1521 ; 8°. — III, p. 408.
Combat (Un) singulier. — Durante (Piero) da Gualdo, *Leandra*, Alexandro Bindoni, 3 juin 1522 ; 8°. — III, p. 160.
Combat (Un) singulier. — *Innamoramento de Paris e Viena*, Joanne Francesco & Joanne Antonio Rusconi, 19 juillet 1522 ; 4°. — III, p. 82.
Combat (Un) singulier. — *Inamoramento de Rinaldo de Monte Albano*, Aloise Torti, 23 mars 1537, 8°. — III, p. 298.
Combat singulier entre une amazone et un chevalier. — Durante (Piero) da Gualdo, *Leandra*, Gulielmo de Monteferrato, 24 avril 1534 ; 8°. — III, p. 161.
Combat singulier entre deux amazones. — *Contrasto de la Bianca et de la Brunetta*, s. l. a. & n. t. ; 4°. — III. p. 544.
Combat singulier entre deux amazones (bois signé : ᛈI▾C▾). — *Mariazzo di donna Rada bratessa*, s. l. a. & n. t. ; 4°. — III, p. 607.
Conjonction (La), sous la figure d'une femme donnant la main à un homme. — Valla (Nicolaus), *Gymnastica litteraria*, Lazaro Soardi (pour Simon de Prello), 12-23 février 1516 ; 4°. — III, p. 328.
Conseil (Un) tenu sous une tente. — Cornazano (Antonio), *De l'Arte militare*, Christophoro Pensa (pour Piero Benali), 8 novembre 1493 ; f°. — II, p. 189.
Conseil (Un) tenu sous une tente. — *Aspramonte*, s. n. t., 27 février 1508 ; 4°. — III, p. 178.
Consultation de médecin. — Cuba (Joannes), *Hortus Sanitatis*, Bernardino Benali & Joanne Tacuino, 11 août 1511 ; f°. — III, pp. 226, 228.
Consultation de médecin. — Ketham (Joannes), *Fasciculo de medicina*, Gregorius de Gregoriis, 5 février 1493 ; f°. — III, p. 229.
Cornàzano composant son poème sur la Vie du Christ. — Cornazano (Antonio), *La Vita et Passione de Christo*, Georgio Rusconi (pour Nicolo Zoppino et Vicenzo de Polo), 20 août 1517 ; 8°. — III, p. 342.
Cornazano s'entretenant avec le duc Alphonse de Ferrare (bois signé : ·ℰ·A·). — Cornazano (Antonio), *De modo regendi*, etc., Georgio Rusconi (pour Nicolo Zoppino et Vicenzo de Polo), 3 mars 1517 ; 8°. — III, p. 332.
Cortège triomphal. — Colonna (Francesco), *Hypnerotomachia Poliphili*, Aldus Manutius, décembre 1499 ; f°. — I, p. 373.
Cosme (St) et St Damien. — *Herbolario volgare*, Francesco Bindoni & Mapheo Pasini, juin 1536, 8°. — II, p. 462.
Cosme (St) & St Damien. — *Herbolario volgare*, Giovanni Maria Palamides, 31 juillet 1539 ; 8° — II, p. 462.
Cosme (St) et St Damien (bois signé : L). — *La Istoria di San Cosimo & Damiano*, Florence, s. n. t., 1558 ; 4°. — IV, p. 107.
Couples (Deux) dansant. — *Mariazo da Padova*, Agostino Bindoni, s. a. ; 4°. — III, p. 607.

Cour (La) céleste. — *L'Art de bien vivre et de bien mourir*, Paris, Gillet Cousteau et Jehan Menard (pour Antoine Verard), 28 octobre 1492 ; f°. — II, p. 129.
Cour (La) céleste. — *L'Ordinayre des Crestiens*, Paris, Le Petit Laurens (pour François Regnault), s. a. ; f°. — II, p. 130.
Cour (La) céleste. — *Offic. B. M. V.*, Zuan Ragazo (pour Bernardino Stagnino), 24 octobre 1502 ; 8° — I, p. 427.
Cour (La) céleste. — Voragine (Jacobus de), *Legendario de Sancti*, Joanne Tacuino, 30 décembre 1504 ; f°. — II, p. 131.
Cour (Une) d'amour. — Boccaccio (Giovanni), *Decamerone*, Giovanni & Gregorio de Gregorii, 20 juin 1492 ; f°. — II, p. 99.
Cour (Une) d'amour. — id. id. Bartholomeo Zanni, 5 août 1510 ; f°. — II, p. 101.
Cour (Une) d'amour. — id. id. Bernardino de Viano, 14 janvier 1525 ; f°. — II, p. 106.
Couronnement de la S^{te} Vierge. — *Oratione de l'Angelo Raphael*, Joanne Tacuino, s. a. — III, p. 26.
Couronnement de la S^{te} Vierge. — *Heures a lusage de Rome*, Paris, Thielman Kerver, 28 octobre 1498. — III, p. 196.
Couronnement de la S^{te} Vierge. — *Offic. B. M. V.*, Johannes et Gregorius de Gregoriis, 11 février 1505 ; 8°. — I, p. 429.
Couronnement de la S^{te} Vierge (bois français, provenant du matériel de Jean du Pré). — *Offic. B. M. V.*, Joannes & Gregorius de Gregoriis, 11 février 1505 ; 8°. — I, p. 431.
Couronnement de la S^{te} Vierge. — *Offic. B. M. V.*, Georgio Rusconi (pour François Ratkovic, de Raguse), 2 août 1512 ; 8°. — I, p. 437.
Couronnement de la S^{te} Vierge. — *Collectanio de cose spirituale*, Simon de Luere, 1514 ; 8°. — III, p. 195.
Couronnement de la S^{te} Vierge (bois signé : 3.4.). — *Brev. Rom.*, Gregorius de Gregoriis, 31 octobre 1518 ; 4°. — II, p. 350.
Couronnement d'épines. — S. Bonaventura, *Devote Meditationi*, Bernardino Benali, s. a. (circa 1490) ; 4°. — I, p. 364.
Couronnement d'épines. — *Psalterio overo Rosario de la gloriosa Vergine Maria*, Giov. Andrea Vavassore e fratelli, 4 août 1538 ; 8°. — III, p. 365.
Couronnement d'épines et Portement de croix. — S. Bonaventura, *Devote Meditationi*, s. a. & n. t. (circa 1493) ; 4°. — I, p. 369.
Couronnement d'épines et Portement de croix. — id. id. Georgio Rusconi, 28 août 1505 ; 4°. — I, p. 378.
Couverture illustrée, gravée par Zuan Andrea (signée : 3.A.). — I, pp. 396, 397.
Couverture illustrée (signée : J.G.). — Donatus (Aelius), *Grammatices rudimenta*, Gulielmo de Fontaneto, 26 juillet 1532 ; 4°. — I, pp. 394, 395.
Création de la femme. — *La Mer des Hystoires*, Paris, Pierre Le Rouge, 1488. — I, p. 463.
Création de la femme. — *Biblia lat.*, Octavianus Scotus, 8 août 1489 ; f°. — I, p. 119.
Création de la femme. — Foresti (Jac. Phil.), *Supplementum chronicarum*, Albertino da Lissona, 4 mai 1503 ; f°. — I, p. 306.
Création de l'homme (bois signé : 1a.). — Ovide, *Metam.*, Joanne Rosso Vercellese (pour L. A. Giunta), 10 avril 1497 ; f°. — I, p. 219.
Création de l'homme (bois signé : ·io·6·). — id. id. Georgio Rusconi, 2 mai 1509 ; f°. — I, p. 229.
Création de l'homme (bois signé : t). — id. id. id. 1521 ; f°. — I, p. 236.
Création du monde (bois signé : ✶). — id. id. id. 2 mai 1509 ; f°. — I, p. 228.
Création du monde et Naissance d'Eve. — *Bible* de Cologne, circa 1480. — I, p. 299.
Création du monde et Naissance d'Eve. — Foresti (Jac. Phil.), *Supplementum chronicarum*, Bern. Benali, 15 décembre 1486 ; f°. — I, p. 298.
Création du monde et Naissance d'Eve (bois signé : b). — *Thesauro spirituale*, Nicolo Zoppino & Vicenzo de Polo, 24 septembre 1518 ; 8°. — III, p. 361.
Croix (La) miraculeuse de la « Scola de Santo Joanne Evangelista de Venetia ». — Voragine (Jacobus de), *Legendario de Sancti*, Nicolo et Domenico dal Jesu, 20 décembre 1505 ; f°. — II, p. 141.
Crucifixion. — *Passio D. N. J. C.* (livre xylographique). — I, p. 19.
Crucifixion. — Gravure sur bois archaïque (Musée Municipal de Prato). — IV, p. 31.
Crucifixion. — Pietro d'Abano, *Prophetia del re de Francia*, s. l. a. & n. t. ; 4°. — III, p. 10.
Crucifixion. — *Christo dice a Sancto Bernardo...*, s. l. a. & n. t. ; 8°. — III, p. 15.
Crucifixion. — S^t François d'Assise, *Fioretti*, Bern. Benali, 22 septembre 1484 ; f°. — I, p. 282.
Crucifixion. — S. Bonaventura, *Devote Meditationi sopra la Passione*, Hieronymo de Sancti & Cornelio compagni, 1487 ; 4°. — I, p. 26.
Crucifixion. — S. Bonaventura, *Devote Meditationi*, Matheo Codecha, 26 avril 1490 ; 4°. — I, p. 361.
Crucifixion. — *Offic. B. M. V.*, Joannes Hamman de Landoia, 1490 ; 12°. — I, p. 401.
Crucifixion. — *Legenda delle SS. Martha e Magdalena*, Matheo Codeca, 1^{er} février 1491 ; 4°. — II, p. 72.
Crucifixion. — *Offic. B. M. V.*, Joannes Hamman de Landoia, 4 février 1492 ; 24°. — I, p. 406.
Crucifixion. — Michele (Fra) da Milano, *Confessione generale*, Pelegrino da Bologna, 22 mars 1493 ; 8°. — II, p. 180.
Crucifixion. — *Offic. B. M. V.*, Hieronymus de Sanctis, 26 avril 1494 ; 8°. — I, p. 412.

Crucifixion. — Cavalca (Domenico), *Pungi lingua*, s. n. t., 9 octobre 1494 ; 4°. — II, p. 212.
Crucifixion (bois signé : **ѩ**). — *Offic. B. M. V.*, Joannes Hamman de Landoia (pour Octaviano Scoto), 1ᵉʳ octobre 1497 ; 8°. — I, p. 415.
Crucifixion. — S. Bonaventura, *Devote Meditationi*, Manfredo de Monteferrato, 14 décembre 1497 ; 8°. — I, p. 371.
Crucifixion. — Nicolo da Brazano, *Oratio devotissima al Crucifixo*, s. l. a. & n. t. ; 8°. — II, p. 301.
Crucifixion. — *Offic. B. M. V.*, J. B. Sessa, 29 novembre 1501 ; 24°. — IV, p. 157.
Crucifixion (bois signé : **ѩ**). — *Orarium eccl. S. Mariæ Antwerp.*, Petrus Liechtenstein, 23 juillet 1502 ; 16°. — I, p. 421.
Crucifixion. — *Brev. ord. Carmelit.*, L. A. Giunta, 6 avril 1504 ; 8°. — II, p. 309.
Crucifixion. — S. Bonaventura, *Devote Meditationi*, Georgio Rusconi, 28 août 1505 ; 4°. — I, p. 378.
Crucifixion. — *Epistole & Evangelii*, Bernardino Vitali (pour Nicolo & Domenico dal Jesu), 20 octobre 1510 ; f°. — IV, p. 140.
Crucifixion. — Suso (Henricus), *Horologio della sapientia*, Simon de Luere, 1511 ; 4°. — III, p. 241.
Crucifixion. — *Offic. B. M. V.*, Georgio Rusconi (pour François Ratkovic, de Raguse), 2 août 1512 ; 8°. — I, p. 438.
Crucifixion (bois signé : **ι**). — *Officium hebdomadæ sanctæ*, L. A. Giunta, 19 mars 1513 ; 8°. — III, p. 251.
Crucifixion. — *Offic. B. M. V.*, Jacobus Pencius de Leucho (pour Alexandro Paganini), 3 avril 1513 ; 8°. — I, p. 450.
Crucifixion. — *La Passione de N. S. Jesu Christo*, Pesaro, Hieronymo Soncino, 17 février 1513 ; 4°. — III, p. 267.
Crucifixion (bois signé : **vɦɕ**). — Savonarola (Michele), *Libreto de tutte le cose che se manzano comunamente*, Bernardino Benali, 16 juillet 1515 ; 4°. — III, p. 296.
Crucifixion (bois signé : **ι**). — Bertoldus (Benedictus), *Epicedion in passione Salvatoris nostri Jesu Christi*, Joannes Antonius et fratres de Sabio, mars 1521 ; 8°. — III, p. 406.
Crucifixion. — Ugo de S. Victore, *Spechio della Sancta madre Ecclesia*, Alessandro Bindoni, 7 septembre 1521 ; 8°. — III, p. 412.
Crucifixion (bois signé : **ᛉѵɦѕ**). — *Brev. Congregat. Montis Oliveti*, L. A. Giunta, 1521 ; f°. — II, p. 359.
Crucifixion (bois signé : **ι**). — *Officium hebdomadæ sanctæ*, Joanne Antonio Nicolini & fratelli, avril 1522 ; 12°. — III, p. 252.
Crucifixion. — *Octoechos Ecclesiæ græcæ*, Joannes Antonius et fratres de Sabio, 1523 ; 8°. — III, p. 474.
Crucifixion. — Cavalca (Domenico), *Specchio della Croce*, Benedetto & Augustino Bindoni, 3 mai 1524 ; 8°. — II, p. 427.
Crucifixion (bois signé : **ι**). — Ugo de S. Victore, *Spechio della Sancta madre Ecclesia*, Joanne Tacuino, novembre 1524, 8°. — III, p. 413.
Crucifixion (bois signé : **ѩ·**). — S. Bonaventura, *Devote Meditationi*, Francesco Bindoni & Mapheo Pasini, mars 1526 ; 8°. — I, p. 381.
Crucifixion. — *Opera nova contemplativa*, Giov. Andrea Vavassore, s. a. ; 8°. — I, p. 207.
Crucifixion. — S. Bonaventura, *Devote Meditationi*, Giov. Andrea & Florio Vavassore, s. a. ; 8°. — I, p. 384.
Crucifixion. — *Offic. B. M. V.*, Domenico Gilio & Domenico Gallo, octobre 1541 ; 12°. — I, p. 473.
Crucifixion. — id. Hieronymo Scoto, 1544 ; 8°. — I, p. 477.
Crucifixion. — id. Francesco Marcolini, 1545 ; 8°. — I, p. 483.
Crucifixion. — *Brev. Rom.*, Hieronymus Scotus, juillet 1550 ; 4°. — II, p. 383.
Crucifixion (bois signé : **✠**). — *Biblia ital.*, s. n. t., 1558 ; f°. — I, p. 160.
Crucifixion (bois signé : **ѕѩ**). — *Offic. B. M. V.*, Aegidius Regazola, 1573 ; 8°. — I, p. 490.
Crucifixion. — *Brev. ord. Cisterc.*, Juntæ, 1579 ; 8°. — II, p. 411.
Crucifixion. — *Corona de la Virgine Maria*, s. l. a. & n. t. ; 4°. — III, p. 550.
Crucifixion. — *Lamento della Vergine Maria*, s. l. a. & n. t. ; 8°. — II, p. 195.
Crucifixion. — *Modo devoto de orare*, Stephano da Sabio, s. a. ; 8°. — III, p. 609.
Crucifixion (bois signé : **♃**). — *Oratio devotissima de Sancto Anselmo*, s. l. a. & n. t. ; 8°. — III, p. 618.
Cyprien (Sᵗ) délivrant un possédé du démon. — *Oratione di Sancto Cipriano*, s. l. a. & n. t. ; 8°. — III, p. 27.
Daniel (Le prophète). — *Insonio de Daniel*, s. l. a. & n. t. ; 4°. — III, p. 587.
David en prière. — *Offic. B. M. V.*, Joannes Hamman de Landoia, 1490 ; 12°. — I, p. 403.
David en prière. — id. Hieronymus de Sanctis, 26 avril 1494 ; 8°. — I, p. 413.
David en prière (bois signé : **ѩ**). — *Offic. B. M. V.*, Joannes Hamman de Landoia (pour Octaviano Scoto), 1ᵉʳ octobre 1497 ; 8°. — I, p. 415.
David en prière. — *Offic. B. M. V.* J. B. Sessa, 29 novembre 1501 ; 24°. — IV, p. 151.
David en prière (initiale ornée). — *Antiphonarium Romanum*, L. A. Giunta, 1503 ; f°. — III, p. 75.
David en prière. — *Brev. Rom.*, L. A. Giunta, 30 avril 1504 ; 12°. — II, p. 310.
David en prière. — *Offic. B. M. V.*, Gregorius de Gregoriis, 1ᵉʳ septembre 1512 ; 12°. — I, p. 441.
David en prière (bois signé : **·ι·ᴀ·**). — *Offic. B. M. V.*, Gregorius de Gregoriis, juillet 1516 ; 12°, — I, p. 453.
David en prière. — *Brev. Rom.*, Bernardino Vitali, 1523 ; 16°. — II, p. 361.

David en prière. — *Offic. B. M. V.*, Hieronymo Scoto, 1544 ; 8°. — I, p. 477.
David en prière (initiale ornée). — *Graduale*, Hæredes L. A. Juntæ, 1560 ; f°. — II, p. 475.
David en prière. — *Brev. Rom.*, Juntæ, 1569 ; 8°. — II, p. 404.
David en prière. — *Brev. Congregat. Casin.*, Guerræi fratres & socii, 1575 ; 8°. — II, p. 407.
David en prière. — *id.* *Montis Oliveti*, Dominicus Nicolinus, 1580 ; 8°. — II, 412.
David en prière (bois signé : ⚓). — Caroli (Bartholomeo), *Regola utile et necessaria*, Bernardino Bindoni (pour Romagnolo da Faenza), s. a. ; 8°. — III, p. 536.
David en prière (bois signé : •ℓ•). — Joanne Fiorentino, *Historia de doi invidiosi e falsi accusatori*, s. l. a. & n. t. ; 4°. — III, p. 591.
David et le prophète Nathan. — *Brev. Rom.*, Hæredes L. A. Juntæ, janvier 1559 ; 4°. — II, p. 392.
David et le prophète Nathan. — *Diurnum Rom.*, Hæredes L. A. Juntæ, 1560 ; 8°. — II, p. 395.
David jouant du psaltérion (initiale ornée). — *Psalterium romanum*, L. A. Giunta, 21 juillet 1507 ; f°. — I, p. 168.
David jouant du psaltérion (bois signé : ʟA). — *Psalmista monasticum*, L. A. Giunta, 17 novembre 1507 ; 8°. — I, p. 169.
David jouant du violon. — *Offic. B. M. V.*, Joannes Hamman de Landoia, 1493 ; 8°. — I, p. 407.
David jouant du violon. — *id.* Hieronymus de Sanctis, 26 avril 1494 ; 8°. — I, p. 411.
David jouant du violon (bois signé : ■). — *Orarium eccl. S. Mariæ Antwerp.*, Petrus Liechtenstein, 23 juillet 1502 ; 16°. — I, p. 421.
David jouant du violon. — *Brev. Rom.*, Andrea Torresani, circa 1508 ; 12°. — II, p. 319.
David jouant du violon. — *Diurnale ord. S. Bened.*, L. A. Giunta (pour Leonard et Lucas Alantse), 13 juillet 1515 ; 12°. — II, p. 338.
David jouant du violon. — *Brev. Rom.*, L. A. Giunta, février 1537 ; 8°. — II, p. 372.
David jouant du violon. — *id.* Hæredes Petri Rabani & socii, 1555 ; 8°. — II, p. 389.
David vainqueur de Goliath. — *Brev. Rom.*, Joannes Gryphius, 1547 ; 8°. — II, p. 382.
Décollation de S^t Jean-Baptiste. — *Epistole & Evangelii*, Bernardino Vitali (pour Nicolo & Domenico dal Jesu), 20 octobre 1510 ; f°. — IV, p. 146.
Décollation de S^t Jean Baptiste. — Dati (Juliano), *Rappresentatione de la Passione*, Paulo Danza, 17 mars 1526 ; 8°. — III, p. 177.
Delphinus (Petrus), Général des Camaldules, agenouillé aux pieds de S^t Romuald. — Delphinus (Petrus), *Epistolæ*, Bernardino Benali, 1^{er} mars 1524 ; f°. — III, p. 477.
Démocrite & Héraclite. — Fregoso (Antonio), *Opera nova de doi philosophi*, Georgio Rusconi, 1^{er} septembre 1513 ; 8°. — III, p. 259.
Démocrite et Héraclite. — *id.* *id.* Alessandro et Benedetto Bindoni, 1^{er} octobre 1520 ; 8°. — III, p. 259.
Descente de croix (bois signé : Ⓙ). — *Madre della nostra salvatione*, s. l. a. & n. t. ; 8°. — III, p. 23.
Descente de croix. — S. Bonaventura, *Devote Meditationi*, Giov. Andrea & Florio Vavassore, s. a. ; 8°. — I, p. 385.
Descente du S^t-Esprit. — *Legenda delle SS. Martha e Magdalena*, Matheo Codeca, 1^{er} février 1491 ; 4°. — III, p. 71.
Descente du S^t-Esprit. — *Offic. B. M. V.*, Joannes Hamman de Landoia, 1493 ; 8°. — I, 408.
Descente du S^t-Esprit. — *id.* Hieronymus de Sanctis, 26 avril 1494 ; 8°. — I, p. 412.
Descente du S^t-Esprit. — *Heures a lusage de Rome*, Simon Vostre, 17 septembre 1496. — I, p. 451.
Descente du S^t-Esprit. — *id.* Paris, Thielman Kerver, 28 octobre 1498. — III, p. 197.
Descente du S^t-Esprit. — *Offic. B. M. V.*, J. B. Sessa, 29 novembre 1501 ; 24°. — IV, p. 151.
Descente du S^t-Esprit. — *Offic. B. M. V.*, Zuan Ragazo (pour Bernardino Stagnino), 24 octobre 1502 ; 8°. — I, p. 427.
Descente du S^t-Esprit (bois d'origine française, provenant du matériel de Jean du Pré). — *Diurnale Rom.*, Joannes Regacius de Monteferrato (pour Bernardino Stagnino), 1^{er} février 1502 ; 8°. — II, p. 306.
Descente du S^t-Esprit. — *Brev. Rom.*, L. A. Giunta, 27 janvier 1503 ; 12°. — II, p. 308.
Descente du S^t-Esprit (bois signé : ■). — *Offic. B. M. V.*, L. A. Giunta, 4 mai 1506, 24°. — I, p. 433.
Descente du S^t-Esprit. — *Offic. B. M. V.*, Georgio Rusconi (pour François Ratkovic, de Raguse), 2 août 1512 ; 8°. — I, p. 439.
Descente du S^t-Esprit. — *Brev. Rom.*, L. A. Giunta, 7 octobre 1512 ; 8°. — II, p. 327.
Descente du S^t-Esprit. — *Offic. B. M. V.*, Jacobus Pencius de Leucho (pour Alexandro Paganini), 3 avril 1513 ; 8°. — I, p. 450.
Descente du S^t-Esprit. — *Collectanio de cose spirituale*, Simon de Luere, 1514 ; 8°. — III, p. 195.
Descente du S^t-Esprit. — *Diurnale ord. S. Bened.*, L. A. Giunta (pour Leonard et Lucas Alantse), 13 juillet 1515 ; 12°. — II, p. 338.
Descente du S^t-Esprit. — *Brev. Rom.*, Gregorius de Gregoriis, 31 octobre 1518 ; 4°. — II, p. 351.
Descente du S^t-Esprit (bois signé : Ⓙ). — Ugo de S. Victore, *Spechio della Sancta madre Ecclesia*, Alessandro Bindoni, 7 septembre 1521 ; 8°. — III, p. 412.

Descente du S'-Esprit. — *Brev. Rom.*, Bernardino Vitali, 1523 ; 16°. — II, p. 362.

Descente du S'-Esprit. — *Offic. B. M. V.*, Hieronymo Scoto, 1544 ; 8°. — I, p. 477.

Descente du S'-Esprit (bois signé : **L**). — Joanne Fiorentino, *Historia de doi invidiosi e falsi accusatori*, s. l. a. & n. t. ; 4°. — III, p. 592.

Descente du S'-Esprit. — *Transumpto concesso alla scola del Spirito Sancto de Venetia*, s. l. a. & n. t. ; 8°. — III, p. 640.

Deucalion et Pyrrha. — Ovide, *Metam.*, Georgio Rusconi, 2 mai 1509 ; f°. — I, p. 230.

Dévouement de Curtius (bois signé : **·3·a·**). — Boiardo (Matteo Maria), *Orlando inamorato*, Nicolo Zoppino & Vicenzo de Polo, 22 juin 1521 ; 4°. — III, p. 133.

Dévouement de Curtius. — Gravure de Marc' Antonio Raimondi. — III, p. 134.

Dévouement de Decius. — *Libro della Regina Ancroia*, Francesco Bindoni & Mapheo Pasini, novembre 1526 ; 4°. — II, p. 205.

Dévouement de Decius et Jugement de Pàris, deux médaillons gravés par Zuan Andrea. — II, p. 206.

Dieu apparaissant à Moïse (initiale ornée). — *Antiphonarium Romanum*, L. A. Giunta, 1503 ; f°. — III, p. 74.

Dieu le Pere soutenant la croix de Jésus (bois signé : .*ιν*). — *Orationes devotissimæ*, Bernardino Benali, 10 mars 1524 ; 12°. — III, p. 476.

Dispute des armes d'Achille, Suicide d'Ajax. — Ovide, *Metam.*, Joanne Rosso Vercellese (pour L. A. Giunta), 10 avril 1497 ; f°. — I, p. 224.

Dispute des armes d'Achille, Suicide d'Ajax (bois signé : **ι**). — Ovide, *Metam.*, Georgio Rusconi, 20 avril 1517 ; f°. — I, p. 234.

Docteur (Un) discutant avec un mort dans une crypte. — *Contrasto dell' Anima et del Corpo*, s. l. a. & n. t. ; 4°. — III, p. 546.

Docteur (Un) donnant des conseils à une mère de famille. — *Amaistramenti de Senecha morale*, s. l. a. & n. t. ; 4°. — III, p. 524.

Doge (Le) Andrea Gritti à genoux devant le Lion de S'-Marc. — Voragine (Jacobus de), *Legendario di Sancti*, Nicolo & Domenico dal Jesu, 20 décembre 1505 ; f°. — II, p. 148.

Doge (Le) de Venise assisté de quatre figures emblématiques de Vertus. — *In laudem civitatis Venetiarum*, s. l. a. & n. t. ; 4°. — III, p. 21.

Doge (Le) et les gentilshommes vénitiens accompagnant les pèlerins qui vont s'embarquer pour la Terre Sainte (bois signé : **·3·a·**). — Noe (R. P. F.), *Viaggio da Venetia al S. Sepulchro*, Nicolo Zoppino et Vicenzo de Polo, 2 avril 1524 ; 8°. — III, p. 355.

Doge (Le) Pietro Urseolo agenouillé aux pieds de S' Romuald. — *Brev. ord. Camaldul.*, Bernardino Benali, 19 avril 1514 ; 4°. — II, p. 331.

Domenego Tagliacalze à genoux devant Pluton à l'entrée des enfers. — *Lamento di Domenego Tagliacalze*, s. l. a. & n. t. ; 4°. — III, p. 598.

Dominique (S') (bois signé : **Π**). — *Diurnum ord. S. Dom.*, Bernardino Stagnino, 20 avril 1513 ; 8°. — II, p. 327.

Dominique (S') et les illustrations de son ordre. — *Brev. ord. fratr. Prædicat.*, L. A. Giunta, 28 septembre 1508 ; 4°. — II, p. 319.

Dominique (S') et les illustrations de son ordre. — *id.* Bernardino Stagnino, 22 septembre 1514 ; 4°. — II, p. 333.

Dominique (S') et les illustrations de son ordre. — *id.* Jacobus Pentius de Leucho, 16 septembre 1521 ; 12°. — II, p. 357.

Duc (Le) de Valentinois, à la tête d'une troupe de chevaliers. — *El Lamento del Valentino*, s. l. a. & n. t. ; 4°. — III, p. 596.

« Ecce homo ». — Dati (Juliano), *Rappresentatione de la Passione*, Paulo Danza, 17 mars 1526 ; 8°. — III, p. 175.

Ecrivain (Un) à sa table de travail (bois signé : **L**). — Cicéron, *De Officiis*, Joanne Tacuino, 20 février 1506 ; f°. — I, p. 35.

Ecrivain (Un) assis à un bureau (bois signé : **ι**). — Tostatus (Alphonsus), *Explanatio in primum librum Paralipomenon*, Bernardinus Vercellensis, 20 avril 1507 ; f°. — III, p. 147.

Ecrivain (Un) assis à un bureau. — Frontispice de l'Albertus Magnus, *De virtutibus herbarum*, s. n. t., 23 décembre 1508 ; 4°. — II, p. 267.

Ecrivain (Un) assis à un bureau. — Joachim (Abbas), *Expositio in librum Beati Cirilli*, Lazaro Soardi, 5 avril 1516 ; 4°. — III, p. 312.

Ecrivain (Un) assis à un bureau. — Gasparinus Bergomensis, *Vocabularium breve*, Joanne Tacuino, 24 décembre 1516 ; 8°. — III, p. 283.

Ecrivain (Un) assis à un bureau. — Varthema (Ludovico de), *Itinerario*, s. n. t., 16 avril 1526 ; 8°. — III, p. 334.

Ecrivain (Un) et ses principaux commentateurs (bois signé : **ι**). — Suétone, *Vitæ XII Cæsarum*, Joanne Rosso Vercellese, 8 janvier 1506 ; f°. — I, p. 212.

Ecrivains (Deux) assis à un même bureau. — Antonio de Lebrija, *Vocabularium Nebrissense*, Bernardino Benali (pour Domenico di Nesi), 1" juin 1519 ; f°. — III, p. 378.

Ecu des armes des Rois Catholiques. — *Foro Real de Spagna*, Simon de Luere (pour Andrea Torresani), 12 janvier 1500 ; f°. — II, p. 494.

Eléphant (Un) portant une tour. — Noe (R. P. F.), *Viaggio da Venetia al S. Sepulchro*, Nicolo Zoppino & Vicenzo de Polo, 19 septembre 1518 ; 8°. — III, p. 353.
Elévation. — *Brev. Rom.*, L. A. Giunta, 6 juin 1505 ; 8°. — II, p. 311.
Elévation. — *Brev. Congregat. Casin.*, Jacobus Pentius de Leucho, 15 juillet 1513 ; 4°. — II, p. 328.
Elévation. — *Brev. Rom.*, Hæredes L. A. Juntæ, mars 1547 ; 4°. — II, p. 381.
Eloi (S¹) et le cheval possédé. — Ruffus (Jordanus), *Libro de la natura de cavalli*, Piero Bergamascho, s. a., *circa* 1492 ; 4°. — II, p. 173.
Eloi (S¹) et le cheval possédé. — Ruffus (Jordanus), *Libro de la natura de cavalli*, Joanne Baptista Sessa, 29 janvier 1502 ; 4°. — II, p. 174.
Eloi (S¹) et le cheval possédé. — id. id. Melchior Sessa et Pietro Ravani, 4 mars 1517 ; 4°. — II, p. 176.
Eloi (S¹) et le cheval possédé. — id. id. Joanne Tacuino, 29 avril 1519 ; 8°. — II, p. 178.
Embrassement devant la Porte Dorée (bois signé : **m**). — *Brev. Rom.* Bernardino Stagnino, 31 août 1498 ; 4°. — II, p. 304.
Embrassement devant la Porte Dorée (initiale ornée). — *Graduale*, Joannes Emericus de Spira (pour L. A. Giunta), 1499-1500 ; f°. — II, 469.
Embrassement devant la Porte Dorée (bois français, provenant du matériel de Jean du Pré). — *Offic. B. M. V.*, Zuan Ragazo (pour Bernardino Stagnino, 24 octobre 1502 ; 8°. — I, p. 423.
Embrassement devant la Porte Dorée (bois signé : **ſa**). — *Brev. Rom.*, L. A. Giunta, 5 juin 1515 ; 8°. — II, p. 338.
Embrassement devant la Porte Dorée (bois signé : **VGO**). — *Brev. Rom.*, Bernardino Benali, 1523 ; 4°. — II, p. 364.
Embrassement devant la Porte Dorée. — *Offic. B. M. V.*, Francesco Marcolini, 1545 ; 8°. — I, 484.
Empereur (Un) et sa cour. — *Libro del Troiano*, Bernardino Vitali, 1518 ; 4°. — III, p. 183.
Empereur (L') Julien déclarant à sa fille Oliva son amour incestueux. — Oliva se coupant les mains. — *Historia de la regina Oliva*, s. n. t., 4 avril 1519, 4°. — III, p. 372.
Empereur (L') Julien déclarant à sa fille Oliva son amour incestueux. — Oliva se coupant les mains. — *Historia de la regina Oliva*, Giov. Andrea Vavassore, s. a. ; 4°. — III, p. 373.
Empereur (L') Julien déclarant à sa fille Oliva son amour incestueux. — Oliva se coupant les mains. — *Historia de la regina Oliva*, s. l. a. & n. t. ; 4°. — III, p. 374.
Empereur (Un) sur son trône. — Stella (Joannes), *Vita Romanorum Imperatorum*, Bernardino Vitali, 25 novembre 1503 ; 4°. — III, p. 67.
Empereur (L') sur son trône, assisté de guerriers et de légistes. — Accolti (Francesco), *Commentaria*, Gregorius de Gregoriis, 20 mai 1522 ; f°. — III, p. 441.
Empereur (L') sur son trône, assisté d'un prince et d'un évêque. — Anselme (S¹), *Prophetia de uno imperatore*, Paulo Danza, s. a. ; 4°. — III, p. 525.
Enfants aux pieds de S¹ Benoît. — S¹ Grégoire, *Secundus dialogorum liber de vita et miraculis S. Benedicti*, Bernardino Benali, 17 février 1490 ; 16°. — I, p. 502.
Entrée à Jérusalem. — S. Bonaventura, *Devote Meditationi*, Bernardino Benali, s. a. (*circa* 1490). — I, p. 363.
Entrée à Jérusalem. — id. id. s. n. t., 4 avril 1500 ; 4°. — I, p. 372.
Entrée à Jérusalem. — *Brev. Rom.*, L. A. Giunta, 6 juin 1505 ; 8°. — II, p. 308.
Entrée à Jérusalem. — *Officium hebdomadæ sanctæ*, L. A. Giunta, 2 mars 1518 ; 16°. — III, p. 252.
Entrée à Jérusalem. — *Brev. Rom.*, Hæredes L. A. Juntæ, mars 1547 ; 4°. — II, p. 381.
Entremetteuse (Une) endoctrinant une jeune femme. — *Celestina*, Cesare Arrivabene, 10 décembre 1519 ; 8°. — III, p. 384.
Entremetteuse (Une) parlant à trois jeunes femmes. — Alberti (Leo Battista), *Hecatonphyla*, Bernardino da Cremona, mai 1491 ; 8°. — II, p. 30.
Episodes de la légende d'Œdipe. — Caracini (Baptista), *El Thebano*, Joanne Baptista Sessa, 31 juillet 1503 ; 4°. — III, p. 65.
Episodes de la vie de S¹ Antonin, martyr (blocs d'encadrement). — *Brev. Placent.*, Jacobus Paucidrapius de Burgofranco, 2 août 1530 ; 8°. — II, p. 370.
Episodes de la vie de S¹ Paul, ermite. — *Vita de Sancti Padri*, Gioanne Ragazo (pour L. A. Giunta), 25 juin 1491 ; f°. — II, p. 36.
Episodes de la vie de S¹ Paul, ermite. — id. Otino da Pavia, 28 juillet 1501 ; f°. — II, p. 39.
Episodes de la vie de S¹ Paul, ermite (bois signé : **.c.**). — *Vite di Santi Padri*, Nicolo Zoppino, mars 1541 ; 8°. — II, p. 52.
Episodes de la vie de S¹ Sabin, évêque de Plaisance (blocs d'encadrement). — *Brev. Placent.* Jacobus Paucidrapius de Burgofranco, 2 août 1530 ; 8°. — II, p. 370.
Episodes de la vie de Sᵗᵉ Marie-Madeleine. — *Legenda delle SS. Martha e Magdalena*, Matheo Codeca, 1ᵉʳ février 1491 ; 4°. — II, p. 69.
Ermite (L') Giovanni Boccadoro découvert dans une forêt par le roi dont il a tué la fille. — *Historia de S. Giovanni Boccadoro*, s. l. a. & n. t. ; 4°. — III, p. 576.
Ermite (Un) recueillant les quatre enfants de la reine Stella, etc. — *Historia della Regina Stella & Mattabruna*, s. l. a. & n. t. ; 4°. — III, p. 570.

Ermites (Cinq) dans un paysage. — Rosiglia (Marco), *Opera nova*, Nicolo Zoppino, 29 janvier 1511; 8°. — III, p. 237.

Esclavons dansant une ronde. — *Taritron taritron*, etc., s. l. a. & n. t.; 4°. — III, p. 636.

Esope acheté par le philosophe Xanthus. — Tuppo (Francesco del), *Vita Esopi*, Manfredo de Monteferrato, 27 mars 1492; 4°. — II, p. 79.

Esope acheté par le philosophe Xanthus. — id. *Vita di Esopo*, Giov. Andrea Vavassore, 8 mars 1533; 8°. — II, p. 83.

Esope flattant la petite chienne de son maître Xanthus. — Tuppo (Francesco del), *Vita Esopi*, Manfredo de Monteferrato, 27 mars 1492; 4°. — II, p. 81.

Essaim d'abeilles chassé par le feu ; emblème de l'Arioste. — Ariosto (Ludovico) *Orlando furioso*, Nicolo Zoppino, et Vicenzo de Polo, 10 août 1524; 4°. — III, p. 489.

Etienne (S¹), martyr (bois signé :). — *La Historia e Oratione di Santo Stefano Protomartire*, Florence, s. n. t., 1576; 4°. — IV, p. 108.

Evêque (L') de Vicence, Zaccaria Ferrerio, dans son cabinet de travail. — Ferrerius (Zacharias), *De reformatione Ecclesiæ Suasoria*, Joannes Antonius & fratres de Sabio, s. a. (1522); 4°. — III, p. 459.

Evêque (Un) *in cathedra*. — *Officium S. Ricardi*, s. l. a. & n. t.; 4°. — III, p. 613.

Fables (Scènes des) d'Esope. — Aesopus, *Fabulæ*, Bernardino Benali, 20 novembre 1487; 8°. — I, pp. 323-329.

Fables (Scènes des) d'Esope. — id. id. Manfredo de Monteferrato, 31 janvier 1491; 4°. — I, pp. 333, 335, 337.

Félix (S¹) de Nola. — *Historia del Sancto Felice Nolano*, s. l. a. & n. t., 4°. — III, p. 576.

Femme (Une) accompagnée de deux servantes, discutant avec un homme suivi de deux autres. — Giambullari (Bernardo), *Sonaglio delle donne*, s. l. a. & n. t.; 4°. — III, p. 559.

Femme (Une) à la tête d'un groupe, discutant avec un homme suivi également d'un groupe. — *Le Malitie delle donne*, s. l. a. & n. t.; 4°. — III, p. 606.

Femme (Une) avec quatre enfants en bas âge. — *Lamento de una giovinetta*, Francesco Bindoni, octobre 1524; 4°. — III, p. 500.

Femme (Une) bâtonnant un démon que tiennent deux autres femmes. — *Historia da fugir le putane*, s. l. a. & n. t.; 4°. — III, p. 561.

Femme (Une) embrassant son amant qu'on mène au supplice. — Agostini (Nicolo degli), *L'Inamoramento de Tristano e Isotta*, Simon de Luere, 30 mai 1515; 4°. — III, p. 291.

Femme (Une) embrassant son amant qu'on mène au supplice. — *Historia de Hyppolito & Lionora*, Giov. Andrea Vavassore, s. a.; 4°. — III, p. 562.

Femme (Une) séquestrée par son mari jaloux. — *Historia del geloso da Fiorenza*, s. l. a. et n. t.; 4°. — III, p. 565.

Femme (Une) tenant par la main un jeune homme ; au-dessus du couple, un Amour prêt à tirer une flèche. — Olympo (Baldassare), *Gloria d'amore*, Giov. Andrea Vavassore, 5 février 1540; 8°. — III, p. 448.

Femmes (Trois) et deux musiciens. — Olympo (Baldassare), *Camilla*, Melchior Sessa et Piero Ravani, 21 octobre 1522; 8°. — III, p. 449.

Femmes (Quatre) occupées à divers travaux. — *El Costume delle Donne*, Paulo Danza, s. a.; 4°. — III, p. 552.

Ferme (Une) et ses dépendances. — Crescenzi (Piero), *De Agricultura*, s. n. t., 31 mai 1495; 4°. — II, p. 264.

Figues (Les) rendues (scène de la Vie d'Esope). — Aesopus, *Fabulæ*, Bernardino Benali et Matheo Codeca, 1ᵉʳ avril 1491; 4°. — I, p. 330.

Figure allégorique de la Grammaire. — Romberch (Joannes), *Congestorium artificiosæ memoriæ*, Georgio Rusconi, 9 juillet 1520; 8°. — III, p. 400.

Figure allégorique de la Justice. — Alegri (Francesco de), *Tractato della Prudentia & Justitia*, Melchior Sessa, 7 novembre 1508; 4°. — III, p. 168.

Figure allégorique de la Prudence. — Alegri (Francesco de), *Tractato della Prudentia et Justitia*, Melchior Sessa, 7 novembre 1508; 4°. — III, p. 167.

Figure allégorique de l'Envie. — Ovide, *Epistolæ Heroides*, Joanne Tacuino, 10 juillet 1501; f°. — II, p. 431.

Figure allégorique de l'Envie. — id. id. Bartholomeo Zanni, 10 juin 1506; f°. — II, p. 433.

Figure allégorique de l'Envie (bois signé : ·I·C·). — Ovide, *Epistolæ Heroides*, Bernardino Stagnino, 20 août 1516; 4°. II, p. 436.

Figure allégorique de l'Envie (bois signé : ·M·). — id. id. Tusculani, in ædibus P. Alexandri Paganini, 1538; f°. — II, p. 438.

Figure de guerrier à la romaine. — *Decreta Marchionalia Montisferrati*, Joanne Tacuino, 15 septembre 1505; f°. — III, p. 112.

Figure de la position de la main pour écrire. — Cellebrino (Eustachio), *Il modo d'imparare di scrivere*, s. l. & n. t.; 1525; 8°. — IV, p. 145.

Figure de Persée. — Firmicus (Julius), *Astronomica*, Aldus Manutius, octobre 1499, f°. — II, p. 457.

Figure de séraphin hexaptéryge. — Bonaventure (S¹), *Opuscula*, Jacobus de Leuco (pour L. A. Giunta), 2 mai 1504; f°. — III, p. 85.

Figures allégoriques du Soleil, de la Lune et des planètes Jupiter, Mars et Saturne. — Omar Astronomus, *Liber de Nativitatibus*, Joannes Baptista Sessa, 26 mars 1503; 4°. — III, p. 59.

Figures astronomiques de l'Angelus (Joannes), *Astrolabium planum*, Joannes Emericus de Spira, 9 juin 1494; 4°. — I, pp. 387-389.

Figures astronomiques de l'Hyginus, *Poeticon Astronomicon*, Erhardus Ratdolt, 14 octobre 1482; 4°.— I, pp. 270, 271.

Figures astronomiques de l'Hyginus, *Poeticon Astronomicon*, Thomas de Blavis, 7 juin 1488; 4°. — I, pp. 272, 273.

Figures astronomiques de l'Hyginus, *Poeticon Astronomicon*, J. B. Sessa, 25 août 1502; 4°. — I, pp. 274, 275.

Figures astronomiques du Sacrobusto (Joannes de), *Sphæra Mundi*, Johannes Santritter & Hieronymus de Sanctis, 31 mars 1488; 4°. — I, pp. 248, 399.

Figures de l'Apocalypse, par Albert Dürer. — I, pp. 192, 194, 196, 199.

Figures de l'*Apocalypse*, copiées d'après Albert Dürer (par Domenico Campagnola ?). — *Apocalypsis J. C.*, Alexandro Paganini, 1515-1516; f°. — I, pp. 195, 198.

Figures de l'Apocalypse, copiées d'après Albert Dürer, par Zoan Andrea. — *Apocalypsis J. C.*, Alexandro Paganini, 1515-1516; f°. — I, pp. 193, 200, 202.

Figures de l'Apocalypse (bois signés des monogrammes : **M**, **ᛏᛏ**, etc.). — *Biblia, ital.*, L. A. Giunta, mai 1532; f°. — I, pp. 153-155.

Figures de l'*Ars moriendi* (édit. xylogr.). — I, pp. 262, 264.

Figure de l'*Arte del ben morire*, s. l., Johann Klein & Peter Himel, 1490; 4°. — IV, p. 144.

Figures de l'*Arte del ben morire*, J. B. Sessa, s. a.; 4°. — I, pp. 260-266.

Figures de l'*Arte di ben morire*, s. l. a. & n. t., 4°. — I, pp. 252-259.

Fille (La) qui veut se marier, sa mère et une servante. — *Madre mia marideme*, Giov. Andrea Vavassore, s. a.; 4°. — III, p. 606.

Flagellation de Jésus. — *Passio D. N. J. C.* (livre xylographique). — I, p. 15.

Flagellation de Jésus. — Gravure de Hieronymo de Sancti, copie d'un bois du livre xylographique de la *Passion*. — IV, p. 67.

Flagellation de Jésus. — S. Bonaventura, *Devote Meditationi*, Hieronymo de Sancti & Cornelio compagni, 1487; 4°. — I, p. 24.

Flagellation de Jésus. id. id. Matheo Codeca, 27 février 1489; 4°. — I, p. 361.

Flagellation de Jésus (bois signé : .ɪ.ᴀ.). — Laurarius (Bartholomeus), *Refugium advocatorum*, Bernardino Benali, 30 mai 1516; 4°. — III, p. 314.

Flagellation de Jésus. — S. Bonaventura, *Devote Meditationi*, Giov. Andrea & Florio Vavassore, s. a.; 8°. — I. p. 383.

Florian (S⁺) & S⁺ Stanislas. — *Brev. Cracov.*, Petrus Liechtenstein (pour Michael Wechter, etc.), août 1538; 8°. — II, p. 374.

Florio, caché dans un panier de roses, est hissé par une fenêtre dans la chambre de Blanchefleur. — Boccaccio (Giovanni), *Inamoramento de Florio e Biancefiore*, Giov. Andrea Vavassore, s. a.; 4°. — III, p. 395.

Florio, caché dans un panier de roses, est hissé par une fenêtre dans la chambre de Blanchefleur. — Boccaccio (Giovanni), *Inamoramento de Florio e Biancefiore*, s. a. & n. t., 4°. — III, p. 396.

Fontaine (La) de Merlin, etc. — Boiardo (Matteo Maria), *Orlando inamorato*, Francesco Bindoni et Mapheo Pasini, mars-février 1525; 8°. — III, p. 137.

Fontaine (La) de Merlin, etc. — Boiardo (Matteo Maria), *id.* Aurelio Pincio, septembre 1532; 8°. — III, p. 139.

Fontaine (La) de Merlin, etc. — id. id. Augustino Bindoni, 1538; 8°. — III, p. 141.

Fortune (La) voguant sur les eaux. — Fregoso (Antonio), *Dialogo de Fortuna*, Nicolo Zoppino & Vicenzo de Polo, 1ᵉʳ septembre 1523; 8°. — III, p. 407.

François (S⁺) d'Assise. — *Brev. Rom.*, Hieronymus Scotus, juillet 1550; 4°. — II, p. 385.

François (S⁺) d'Assise et le loup de Gubbio. — Gabrielli (Ubaldina de), *Vita de S. Francesco d'Assisi*, Nicolo Zoppino et Vicenzo de Polo, 16 avril 1519; 8°. — III, p. 376.

François (S⁺) d'Assise et les hirondelles. — Gabrielli (Ubaldina de), *id.* Nicolo Zoppino & Vicenzo de Polo, 16 avril 1519; 8°. — III, p. 375.

François (S⁺) d'Assise recevant les stigmates. — *La Divota oratione del glorioso S. Francesco Da Sisa*, s. l. a. & n. t.; 8°. — III, p. 16.

François (S⁺) d'Assise recevant les stigmates. — *Fioretti*, s. n. t., 15 décembre 1490; 4°. — I, p. 283.

François (S⁺) d'Assise recevant les stigmates. — *id.* s. n. t. (Bern. Benali), 11 juin 1493; 4°. — I, p. 285.

François (S⁺) d'Assise recevant les stigmates. — *id.* id. 27 mars 1509; 4°. — I, p. 287.

François (S⁺) d'Assise recevant les stigmates (bois français, provenant du matériel de Jean du Pré). — *Epistole & Evangelii*, Bernardino Vitali (pour Nicolo & Domenico dal Jesu), 20 octobre 1510; f°. — IV, p. 148.

François (S⁺) d'Assise recevant les stigmates. — *Brev. Rom.*, L. A. Giunta, 5 juin 1515; 8°. — II, p. 338.

François (S⁺) d'Assise recevant les stigmates. — Voragine (Jacobus de), *Legendario de Sancti*, Nicolo & Domenico dal Jesu, 2 août 1518; f°. — II, p. 169.

François (S⁺) d'Assise recevant les stigmates. — *Brev. Rom.*, L. A. Giunta, 11 juillet 1524; 16°. — II, p. 365.

François (S⁺) d'Assise recevant les stigmates. — *Brev. Rom.*, Hæredes L. A. Juntæ, janvier 1542; 12°. — II, p. 378.

François (S⁺) d'Assise recevant les stigmates. — Bernardino da Feltre, *Operetta del modo del ben vivere de ogni religioso*, Bernardino Benali, s. a.; 8°. — III, p. 534.

Frédéric I^{er} Barberousse prosterné aux pieds du pape Alexandre III, sous le péristyle de la basilique S^t-Marc. — *Historia de Papa Alexandro e de Federico Barbarossa*, s. l. a. & n. t. ; 4°. — III, pp. 574, 575.

Frontispice de l'Aesopus, *Fabulæ*, Manfredo de Monteferrato, 31 janvier 1491 ; 4°. — I, p. 331.

Frontispice de l'Albertus Magnus, *Philosophia naturalis*, Brescia, Baptista de Farfengo, 13 juin 1493 ; 4°. — II, p. 291.

Frontispice de l'Albertus Magnus, id. Georgio Arrivabene, 31 août 1496 ; 4°. — II, p. 291.

Frontispice de l'Alexander Grammaticus, *Doctrinale*, Piero Cremonese, 4 juillet 1486 ; 4°. — I, p. 293.

Frontispice (signé : **‹3tAs**) de l'*Apocalypsis J. C.*, Alexandro Paganini, 1515-1516 ; f°. — I, p. 191.

Frontispice de l'Ariosto (Ludovico), *Orlando furioso*, Nicolo Zoppino & Vicenzo de Polo, 10 août 1524 ; 4°. — III, p. 489.

Frontispice de l'Ariosto (Ludovico), id. id. novembre 1530 ; 4°. — III, p. 491.

Frontispice de l'Avicenna, *Libri Canonis*, L. A. Giunta, juin 1527 ; f°. — III, p. 394.

Frontispice de la *Biblia bohem.*, Petrus Liechtenstein, 5 décembre 1506 ; f°. — I, p. 139.

Frontispice de la *Biblia ital.*, L. A. Giunta, mai 1532 ; f°. — I, p. 152.

Frontispice de la id. Bernardino Bindoni, 1535 ; f°. — I, p. 157.

Frontispice de la id. id. 1^{er} juin 1541 ; f°. — I, p. 158.

Frontispice de *La Vita de Merlino*, Florence, s. n. t., 15 mars 1495 ; 4°. — II, p. 257.

Frontispice de l'*Enéide*. — Virgile, *Opera*, Argentorati, Johannes Grüninger, 28 août 1502 ; f°. — I, p. 73.

Frontispice de l'*Enéide* (bois signé : **•L•**). — Virgile, *Opera*, Augustino Zanni (pour L. A. Giunta), 10 mai 1519 ; f°. — I, p. 69.

Frontispice de l'*Esemplario di Lavori*, 1532 (avec la signature de Florio Vavassore). — IV, p. 114.

Frontispice de l'*Esopo historiado*, Manfredo de Monteferrato, 27 juin 1497 ; 4°. — I, p. 339.

Frontispice de l'Hérodote, *Historiarum libri IX*, Joannes & Gregorius de Gregoriis, 8 mars 1494 ; f°. — II, p. 197.

Frontispice de l'Horace, *Opera*, Guglielmo de Fontaneto (pour Piero Ravani), 18 avril 1527 ; f°. — II, p. 447.

Frontispice de l'Hyginus, *Poeticon Astronomicon*, M. Sessa, 15 septembre 1512 ; 4°. — I, p. 276.

Frontispice de l'*Offic. B. M. V.*, Francesco Marcolini, 1545 ; 8°. — I, p. 482.

Frontispice de l'Ovide, *De Fastis*, Joanne Tacuino, 4 juin 1508 ; f°. — II, p. 421.

Frontispice des *Bucoliques*. — Virgile, *Opera*, Argentorati, Johannes Grüninger, 28 août 1502 ; f°. — I, p. 72.

Frontispice des id. (bois signé : **L**). — Virgile, *Opera*, Augustino Zanni (pour L. A. Giunta), 10 mai 1519 ; f°. — I, p. 67.

Frontispice du Baptista da Crema, *Via de aperta verita*, Gregorio de Gregorii (pour Lorenzo Lorio), 28 mars 1523 ; 8°. — III, p. 460.

Frontispice du Barletius (Marinus), *Historia de vita & gestis Scanderbegi*, Rome, Bernardino Vitali, s. a. ; f°. — III, p. 529.

Frontispice du Benivieni (Hieronymo), *Opere*, Nicolo Zoppino et Vicenzo de Polo, 12 avril 1522 ; 8°. — III, p. 435.

Frontispice du Benivieni (Hieronymo), *Amore*, Vittore Ravani, juillet 1532 ; 8° (bois signé : **m**). — III, p. 468.

Frontispice du Bartolus de Saxoferrato, *Consilia*, etc., Baptista de Torti, 18 janvier 1529 ; f° (encadrement signé : **ᛒ**). — I, p. 347.

Frontispice du Bernard (S^t), *Sermoni volgari*, s. n. t. 1528 ; f°. — II, p. 244.

Frontispice du Boccaccio, *Decamerone*, Giovanni & Gregorio de Gregorii, 20 juin 1492 ; f°. — II, p. 98.

Frontispice (signé : **G·B·**) du Boccaccio, *Decamerone*, Melchior Sessa, 24 novembre 1531 ; 12°. — II, p. 105.

Frontispice du Boccaccio, *Decamerone*, Gabriel Giolito, 1542 ; 4°. — II, p. 108.

Frontispice du Boiardo (Matheo Maria), *Timone*, Joanne Tacuino, 20 septembre 1517 ; 8°. — III, p. 77.

Frontispice du *Brev. Placentinum*, Jacobus Paucidrapius de Burgofranco, 2 août 1530 ; 8°. — II, p. 369.

Frontispice du Bruni (Leonardo), *Aquila*, Pelegrino de Pasquali, 6 juin 1494 ; f°. — II, p. 209.

Frontispice du *Buovo d'Antona*, Piero Bergamascho, 12 avril 1514 ; 4° (bois signé : **L A**). — I, p. 343.

Frontispice du id. Guglielmo de Monteferrato, 27 mars 1518 ; 4°. — I, p. 345.

Frontispice du id. Alessandro & Benedetto Bindoni, 6 juillet 1521 ; 8°. — I, p. 346.

Frontispice du Burgensius (Nicolaus), *Vita S. Catharinæ Senensis*, Joanne Tacuino, 26 avril 1501 ; 4°. — III, p. 35.

Frontispice du Castello (Alberto da), *Rosario della gloriosa Vergine Maria*, Melchior Sessa et Piero Ravani, 27 mars 1522 ; 8°. — III, p. 427.

Frontispice du Catherina (S.) da Siena, *Dialogo de la divina providentia*, Matheo Codeca (pour L. A. Giunta), 17 mai 1494 ; 4°. — II, p. 200.

Frontispice du Cavalca (Domenico), *Specchio della Croce*, Joanne Tacuino, 5 novembre 1504 ; 4°. — II, p. 425.

Frontispice (bois signé : **j**) du Cavalca (Domenico), *Specchio della Croce*, Manfredo de Monteferrato, 1515 ; 4°. — II, p. 426.

Frontispice du Caviceo (Jacobo), *Libro del Peregrino*, Manfredo de Monteferrato, 20 mars 1516 ; 4°. — III, p. 309.

Frontispice du Cherubino da Spoleto, *Fior di virtu*, Hieronymo de Sancti, 1487 ; 4°. — I, p. 349.
Frontispice du Cherubino da Spoleto, id. Matheo Codeca, 3 avril 1490 ; 4°. — I, p. 350.
Frontispice du Cherubino da Spoleto, id. id. 14 juillet 1492 ; 4°. — I, p. 351.
Frontispice du Cherubino da Spoleto, id. Cherubino de Aliotti, février 1492 ; 4°. — I, p. 354.
Frontispice du Cherubino da Spoleto, id. J. B. Sessa, 14 juin 1499 ; 8°. — I, p. 356.
Frontispice du Cherubino da Spoleto, id. Giovanni ditto Pichaia, 1538 ; 8°. — I, p. 357.
Frontispice du Cherubino da Spoleto, id. Bernardino Vitali, s. a. — I, p. 358.
Frontispice du Collenutio (Pandolpho), *Comedia de Jacob e de Joseph*, Nicolo Zoppino & Vicenzo de Polo, 14 août 1523 ; 8°. — III, p. 469.
Frontispice (signé : G·A·V·) du *Corona di racammi*, Giov. Andrea Vavassore, s. a. ; 4°. — III, p. 551.
Frontispice du Corsetus (Antonius), *Tractatus ad status pauperum fratrum Jesuatorum confirmationem*, Joannes & Gregorius de Gregoriis, 22 septembre 1495 ; 4°. — II, p. 273.
Frontispice du Dante, *Divina Comedia*, Bressa, Boninus de Boniuis, 31 mai 1487 ; f°. — II, p. 11.
Frontispice du Dante, id. Matheo Codeca, 29 novembre 1493 ; f°, — II, p, 14.
Frontispice du Dante, id. Bernardino Stagnino, 24 novembre 1512 ; 4° (bois signé : Ɪ). — II, p. 15.
Frontispice du Dante, id. Francesco Marcolini, juin 1544 ; 4°. — II, p. 21.
Frontispice du Dathus (Augustinus), *Elegantiolæ*, Joannes Baptista Sessa, avril 1491 ; 4°. — II, p. 26.
Frontispice du Dathus (Augustinus), id. Joanne Tacuino, 22 août 1495 ; 4°. — II, p. 27.
Frontispice du Diomedes, *De Arte grammatica*, Christophoro Pensa, 4 juin 1491 ; f°. — II, p. 32.
Frontispice du Diomedes, id. s. n. t., 10 mars 1434 ; f°. — II, p. 33.
Frontispice du Dionisius Apollonius Donatus, *De octo orationis partibus*, Perusia, 22 janvier 1517 ; 4° (monogramme et marque de l'Enclume, d'Eustachio Cellebrino). — IV, p. 119.
Frontispice du Durante (Piero) da Gualdo, *Leandra*, Alexandro Bindoni, 5 juillet 1517 ; 4°. — III, p. 159.
Frontispice du *Fabule de Isopo*, Mediolani, Lazarus de Turate, 23 décembre 1502 ; 4°. — I, p. 332.
Frontispice du Fanti (Sigismondo), *Theorica & pratica de modo scribendi*, Joannes Rubeus Vercellensis, 1er décembre 1514 ; 4°. — III, p. 281.
Frontispice du *Fioretti della Bibbia*, Antonio & Renaldo da Trino, 1493 ; 4°. — I, p. 161.

Frontispice du Galien, *Therapeutica*, L. A. Giunta, 5 janvier 1522 ; f° (bois signé : LVNAR·/DVS·/FEC/·IT). — II, p. 489.

Frontispice du Guarini (Battista) [Bartholomeus Philalites], *Institutiones grammaticæ*, Bernardino Vitali, 10 juillet 1507 ; 4°. — III, p. 152.
Frontispice du *Guerrino detto Meschino*, Simon Bevilaqua, 20 septembre 1503 ; 4°. — II, p. 184.
Frontispice du *Lepidissimi Aesopi Fabellæ*, Vérone, Giovanni Alvise e compagni, 26 juin 1479. — II, p. 31.
Frontispice du *Libro di Santo Justo*, J. B. Sessa, 8 juillet 1505 ; 4°. — I, p. 322.
Frontispice du Livre de Salomon. — *Biblia ital.*, Georgio Rusconi, 2 mars 1517 ; f°. — I, p. 149.
Frontispice du Lucien, *De veris narrationibus*, etc., Simon Bevilaqua, 25 août 1494 ; f°. — II, p. 210.
Frontispice du Mandavilla (Joanne de), *De le piu maravegliose cose del mondo*, Joanne Baptista Sessa, 29 juillet 1504 ; 4°. — II, p. 301.
Frontispice du Marsiliis (Hippolytus de), *Commentaria*, Franciscus Garonus de Liburno (pour Baptista de Tortis), 5 février 1524 ; f°. — III, p. 504.
Frontispice du *Martyrologium*, Joannes Antonius & fratres de Sabio, avril 1522 ; 4°. — II, p. 450.
Frontispice du Masuccio Salernitano, *Novellino*, Joanne & Gregorio de Gregorii, 21 juillet 1492 ; f°. — II, p. 119.
Frontispice du Masuccio Salernitano, id. s. n. t., 20 février 1510 ; f°. — II, p. 119.
Frontispice du Monteregio (Joannes de), *Epitoma in almagestum Ptolomei*, Joannes Hamman de Landoia, 31 août 1496 ; f°. — II, p. 293.
Frontispice du Paris de Puteo, *Duello*, Gregorio de Gregorii, 23 avril 1523 ; 8° (bois signé : ·EVSTACHIVS·). — III, p. 409.
Frontispice du Parisius (Petrus Paulus). — *Commentaria*, Baptista de Tortis, 20 mai 1522 ; f° (bois signé : 𝔅). — III, p. 439.
Frontispice du Perottus (Petrus), *Isagogæ grammaticales*, s. l. a. & et n. t. ; 4°. — III, p. 623.
Frontispice du Pétrarque, édition Albertino da Lissona, 26 septembre 1503 ; f°. — I, p. 97.
Frontispice du Pétrarque, édition Gabriel Giolito, 1545 ; 4°.— I, p. 111.
Frontispice du Plutarque, *Vitæ virorum illustrium*, Bartholomeo Zanni, 8 juin 1496 ; f°. — II, p. 63.
Frontispice du *Pontificale*, L. A. Giunta, 15 septembre 1520 , f°. — III, p. 210.
Frontispice du *Psalterium* (græcè), Melchior Sessa & Pietro Ravani, 1525 ; 8°. — I, p. 173.
Frontispice du *Regimen sanitatis*, s. l. a. & n. t. ; 4°. — II, p. 78.
Frontispice du *Regula S. Benedicti*, Andrea de Rota de Leucho, s. a. ; 4°. — I, p. 493.
Frontispice du Rosselli (Giovanni), *Epulario*, Bernardino Benali, 1519 ; 8°. — III, p. 330.
Frontispice du Sacrobusto (Joannes de), *Sphæra Mundi*. Johannes Santritter & Hieronymus de Sanctis, 31 mars 1488 ; 4°. — I, p. 247.

Frontispice du Sacrobusto (Joannes de), *Sphæra Mundi*, Guglielmo de Monteferrato, 14 janvier 1491 ; 4°. — I, p. 249.
Frontispice du Sacrobusto (Joannes de), *Sphæra Mundi*, J. B. Sessa, 3 décembre 1501 ; 4°. — I, p. 250.
Frontispice du S¹ Augustin, *De Civitate Dei*, Octaviano Scoto, 18 février 1489 ; f°. — I, p. 81.
Frontispice du San Pedro (Diego de), *Carcer d'Amore*, Bernardino de Viano, 22 juin 1521 ; 8°. — III, p. 307.
Frontispice (signé : ʜʀ) du Savonarola (Hieron.), *Molti devotissimi trattati*, Thomaso Ballarino de Ternengo, septembre 1535 ; 8°. — III, p. 103.
Frontispice du Scelsius (Nicolaus), *Foscarilegia*, Paulo Danza, 7 mai 1523 ; 4°. — III, p. 461.
Frontispice du *Statuta Fratrum Carmelitarum*, Joannes Antonius & fratres de Sabio, 1ᵉʳ septembre 1524 ; 4°. — II, p. 455.
Frontispice du Tagliente (Hieron.), *Libro d'Abaco*, s. l. a. & n, t. (bois signé : ·ᴌᴀ·). — III, p. 301.
Frontispice du Tostatus (Alphonsus), *Paradoxa*, Joannes & Gregorius de Gregoriis (pour Joannes Jacobus de Angelis), août 1508 ; f°. — III, p. 163.
Frontispice du Tricasso de Ceresari, *Chiromantia*, Helisabetta Rusconi, mars 1525 ; 8°. — III, p. 442.
Frontispice du *Vita de la preciosa Vergine Maria*, Zoanne Rosso Vercellese (pour L. A. Giunta), 30 mars 1492 ; 4°. — II, p. 89.
Frontispice du *Vita de la Madona Storiada*, Joanne Tacuino, 24 septembre 1493 ; 4°. — II, p. 91.
Frontispice du *Vita de la gloriosa Virgine Maria*, Joanne Tacuino, 6 juin 1524 ; 4°. — II, p. 95.
Frontispice du *Vite de Sancti Padri*, Francesco Bindoni & Mapheo Pasini, avril 1532 ; f° (blocs d'encadrement signés : ᴅ, ɢ· , ϵ̂ₐ). — II, p. 51.
Frontispice du Voragine (Jacobus de), *Legendario de Sancti*, Manfredo de Monteferrato, 10 décembre 1492 ; f°. — II, p. 122.
Frontispice du Voragine (Jacobus de), *id.* Matheo Codeca, 13 mai 1494 ; f°. — II, p. 126.
Fuite en Egypte. — Cherubino da Spoleto, *Fior di virtu*, Matheo Codeca, 3 juin 1493 ; 4°. — I, p. 355.
Fuite en Egypte. — *Heures a lusage de Rome*, Simon Vostre, 17 septembre 1496. — I, p. 449.
Fuite en Egypte. — *Offic. B. M. V.*, L. A. Giunta, 26 juin 1501 ; 8°. — I, p. 419.
Fuite en Egypte. — *id.* Bernardino Stagnino, 26 septembre 1507 ; 8°. — I, p. 434.
Fuite en Egypte. — *id.* Georgio Rusconi (pour François Ratkovic, de Raguse), 2 août 1512 ; 8°. — I, p. 437.
Fuite en Egypte. — *id.* Gregorius de Gregoriis, 1ᵉʳ septembre 1512 ; 12°. — I, p. 441.
Fuite en Egypte. — *id.* Jacobus Pencius de Leucho (pour Alexandro Paganini), 3 avril 1513 ; 8°. — I, p. 448.
Fuite en Egypte. — *id.* L. A. Giunta, 10 avril 1517 ; 8°. — I, p. 456.
Fuite en Egypte — *id.* Domenico Gilio & Domenico Gallo, octobre 1541 ; 12°. — I, p. 470.
Fuite en Egypte (bois signé : ɪꜰꜰ). — *Offic. B. M. V.*, Hieronymo Scoto, 1544 ; 8°. — I, p. 476.
Fuite en Egypte. — *Offic. B. M. V.*, Francesco Marcolini, 1545 ; 8°. — I, p. 485.
Fuite en Egypte (bois signé : ᴠɢᴏ). — *Fioreti de cose nove spirituale*, s. l. a. & n. t. ; 8°. — III, p. 557.
Fuite en Egypte — Massacre des SS. Innocents — Crucifixion (bois à trois compartiments). — Cornazano (Antonio), *Vita de la Madonna*, Joanne Baptista Sessa, 5 mars 1502 ; 4°. — II, p. 253.
Gaultier, marquis de Saluces, donnant un anneau à Griselda. — *Historia celeberrima di Gualtieri Marchese di Saluzzo*, Giov. Andrea Vavassore, s. a. ; 4°. — III, p. 19.
Girafe (Une). — Noe (R. P. F.), *Viaggio da Venetia al S. Sepulchro*, Nicolo Zoppino & Vicenzo de Polo, 19 septembre 1518 ; 8°. — III, p. 353.
Gisberto da Mascona portant en croupe Suriana (bois signé : ·ᴇᴠᴇᴛᴀᴄʜɪᴠꜱ·). — *Libro d'arme & d'amore chiamato Gisberto da Mascona*, Perosia, 1511. — IV, p. 117.
Grand-Maître (Le) de Rhodes et ses chevaliers (bois signé : ·ℨ·Ձ·). — Noe (R. P. F.), *Viaggio da Venetia al S. Sepulchro*, Nicolo Zoppino & Vicenzo de Polo, 2 avril 1524 ; 8°. — III, p. 356.
Grand-prêtre (Figure du). — *Biblia lat.*, Octavianus Scotus, 8 août 1489 ; f°. — I, p. 122.
Grand-prêtre (Figure du). — *id.* Paganinus de Paganinis, 18 avril 1495 ; f°. — I, p. 136.
Grégoire (S¹), pape, donnant aux Bénédictins son ouvrage sur la vie de S¹ Benoît. — Grégoire (S¹), *Secundus dialogorum liber de vita et miraculis S. Benedicti*, Bernardino Benali, 17 février 1490 ; 16°. — I, p. 501.
Grégoire (S¹), pape, donnant aux Bénédictins son ouvrage sur la vie de S¹ Benoît. — S¹ Grégoire, *Secundus dialogorum liber de vita et miraculis S. Benedicti*, L. A. Giunta, 13 mars 1505 ; 12°. — I, p. 503.
Groupe d'habitants de Candie (bois signé : ·ℨ·Ձ·). — Noe (R. P. F.), *Viaggio da Venetia al S. Sepulchro*, Nicolo Zoppino & Vicenzo de Polo, 2 avril 1524 ; 8°. — III, p. 356.
Groupe d'habitants de Corfou (bois signé : ·ℨ·Ձ·). — Noe (R. P. F.), *Viaggio da Venetia al S. Sepulchro*, Nicolo Zoppino & Vicenzo de Polo, 2 avril 1524 ; 8°. — III, p. 355.
Guazzo (Marco) assis à un bureau, écrivant. — Guazzo (Marco), *Belisardo*, Nicolo Zoppino, 18 août 1525 ; 4°. — III, p. 511.
Guerriers (Deux) romains chevauchant (bois signé : ·ℨ·Ձ·). — Agostini (Nicolo degli), *Le horrende battaglie de Romani*, Nicolo Zoppino & Vicenzo de Polo, 12 octobre 1520 ; 4°. — III, p. 403.

Hébreux (Les) dans le désert. — Marco dal Monte S. Maria, *Libro de la divina lege*, Nicolo de Balager, dicto Castilia, 1er février 1486; 4°. — I, p. 317.
Hébreux (Les) dans le désert. — Marco dal Monte S. Maria, *id.* Florence, Antonio Miscomini, 1494, 4°. — I, p. 319.
Hélène (Ste) éprouvant sur un malade la vertu miraculeuse de la Sainte Croix. — *Oratione de S. Helena*, Francesco Bindoni, avril 1525; 4°. — III, p. 508.
Hercule & Cacus. — Crescenzi (Piero), *De Agricultura*, s. n. t., 31 mai 1495; 4°. — II, p. 266.
Hercule et un autre personnage, debout près d'un guéridon où sont déposés une tête d'homme et un bonnet à plumes. — Collenutio (Pandolpho), *Philotimo*, Perusia, Hieronymo de Cartulari (pour Nicolo Zoppino & Vicenzo de Polo, 19 mai 1518; 8°. — III, p. 340.
Héro se précipitant du haut de la tour de Sestos. — Musæus, *Opusculum de Herone & Leandro*, Aldus Manutius, s. a.; 4°. — III, p. 24.
Héro se précipitant du haut de la tour de Sestos. — Musæus, *Opusculum de Herone & Leandro*, Aldus & Andreas Torresanus, novembre 1517; 8°. — III, p. 25.
Hérodote couronné par Apollon. — Hérodote, *Historiarum libri IX*, Joannes & Gregorius de Gregoriis, 8 mars 1494; f°. — II, p. 197.
Hommes (Trois) d'armes marchant vers une ville. — *Operetta nova de tre compagni*, Giov. Andrea & Florio Vavassore, s. a.; 8°. — III, p. 617.
Hommes (Deux) debout près de la porte d'une maison dans laquelle se voit une femme. — Sacchino (Francesco Maria), *Campanelle delle donne*, s. l. a. & n. t.; 4°. — III, p. 630.
Horace couronné par Apollon, etc. — Horace, *Opera*, Donnino Pincio, 5 février 1505; f°. — II, p. 444.
Horace couronné par Apollon, etc. — Horace, *Opera*, Guglielmo da Fontaneto, 7 avril 1520; f°. — II, p. 446.
Horatius Cocles. — Gravure de Marc' Antonio Raimondi. — III, p. 415.
Horatius Cocles (bois signé : **.3.Q.**). — Agostini (Nicolo degli), *Inamoramento de Lanciloto e Ginevra*, Nicolo Zoppino & Vicenzo de Polo, 31 octobre 1521; 4°. — III, p. 414.
Hylicinio (Bernardo) compulsant un livre (bois signé :). — Hylicinio (Bernardo), *Opera della Cortesia, Gratitudine & Liberalità*, Georgio Rusconi (pour Nicolo Zoppino &Vicenzo de Polo), 6 mars 1514; 8°. — III, p. 274.
Illustration de tête de page. — Térence, *Comœdiæ*, Joanne Tacuino, 8 juillet 1522; f°. — II, p. 285.
Illustration de tête de page (bois signé : **.ι.**). — Térence, *Comœdiæ*, Guglielmo de Monteferrato, 8 avril 1523; f°. — II, p. 285.
Immaculée Conception. — *Offic. B. M. V.*, Hieronymus de Sanctis, 26 avril 1494; 8°. — I, p. 413.
Immaculée Conception. — Cornazano (Antonio), *Vita de la Madonna*, Manfredo de Monteferrato, 14 mars 1495; 4°. — II, p. 250.
Immaculée Conception. — Bernard (St), *Psalterium B. M. V.*, s. n. t., 15 mars 1497; 16°. — II, p. 301.
Immaculée Conception. — Cornazano (Antonio), *Vita de la Madonna*, Joanne Baptista Sessa, 5 mars 1502; 4°. — II, p. 252.
Immaculée Conception. — *Brev. ord. S. Bened.*, L. A. Giunta (pour Johann Paep), 25 juin 1506; 8°. — II, p. 313.
Immaculée Conception. — *Epistole & Evangelii* ; Bernardino Vitali (pour Nicolo & Domenico dal Jesu, 20 octobre 1510; f°. — IV, p. 147.
Immaculée Conception. — *Offic. B. M. V.*, Gregorius de Gregoriis, juillet 1516; 12°. — I, p. 453.
Immaculée Conception. — Voragine (Jacobus de), *Legendario de Sancti*, Nicolo et Domenico dal Jesu, 2 août 1518; f°. — II, p. 168.
Immaculée Conception. — *Psalterio overo Rosario della gloriosa Vergine Maria*, Georgio Rusconi, 14 décembre 1518; 8°. — III, p. 363.
Immaculée Conception. — *Brev. ord. S. Bened.*, Petrus Liechtenstein (pour Lucas Alantse), 15 juillet 1519; 8°. — II, p. 355.
Immaculée Conception. — *Brev. Rom.*, Bernardino Benali, 1523; 4°. — II, p. 363.
Immaculée Conception. — Olympo (Baldassare), *Parthenia*, Francesco Bindoni & Mapheo Pasini, 17 novembre 1525; 8°. — III, p. 513.
Immaculée Conception. — *Opera nova contemplativa*, Giov. Andrea Vavassore, s. a.; 8°. — I, p. 210.
Immaculée Conception. — Pulci (Luigi), *Morgante maggiore*, Nicolo Zoppino, 1530-1531; 4°. — II, p. 227.
Immaculée Conception. — *Vite de Sancti Padri*, Francesco Bindoni & Mapheo Pasini, avril 1532; f°. — II, p. 51.
Immaculée Conception. — *Vita de la gloriosa Vergine Maria*, Francesco Bindoni & Mapheo Pasini, 20 octobre 1533; 8°. — II, p. 96.
Immaculée Conception (bois signé : **.æ. .L.**). — *Offic. B. M. V.*, Petrus Liechtenstein, 1545; 8°. — I, p. 480.
Immaculée Conception. — *Brev. Rom.*, Hieronymus Scotus, juillet 1550; 4°. — II, p. 384.
Immaculée Conception (avec encadrement). — *Brev. Rom.*, Joannes Variscus & Socii, 1577; 4°. — II, p. 408.
Immaculée Conception. — *Brev. ord. Fratr. Prædicat.*, Juntæ, 1584; 12°. — II, p. 419.
Immaculée Conception. — *Beneditione de la Madonna*, s. l. a. & n. t.; 8°. — III, p. 533.
Immaculée Conception. — *Confitemini de la Madonna*, Joanne Baptista Sessa, s. a.; 8°. — III, p. 539.

Immaculée Conception (bois signé :). — *Oratio devotissima de Sancto Anselmo*, s. l. a. & n. t.; 8°. — III, p. 618.

Immaculée Conception. — *Oratione de S. Maria perpetua*, s. l. a. & n. t. ; 8°. — III, p. 620.
Incrédulité de S¹ Thomas. — *Epistole & Evangelii*, Bernardino Vitali (pour Nicolo & Domenico dal Jesu), 20 octobre 1510 ; f°. — IV, p. 138.
Incrédulité de S¹ Thomas (avec le monogramme de Marc' Antonio Raimondi). — *Epistole & Evangelii*, Zuan Antonio & fratelli Nicolini da Sabio (pour Nicolo & Domenico dal Jesu), juin 1512 ; f°. — I, p. 177.
Initiales ornées (Choix d') des livres vénitiens. — IV, pp. 187-194.
Intérieur d'école. — Barbara (Antoninus), *Oratio*, s. n. t., 1ᵉʳ avril 1503 ; 4°. — III, p. 60.
Intérieur d'école. — Perottus (Nicolaus), *Regulæ Sypontinæ*, Melchior Sessa, 20 octobre 1515 ; 4°. — II, p. 88.
Intérieur d'école. — Perottus (Petrus), *Isagogæ grammaticales*, s. l. a. & n. t. ; 4°. — III, p. 624.
Intérieur d'un théâtre antique. — Térence, *Comœdiæ*, Simon de Luere (pour Lazaro Soardi), 5 juillet 1497 ; f°. — II, p. 278.
Intérieur d'une boutique d'apothicaire. — Galien, *Recettario*, Georgio Rusconi, 15 avril 1514 ; 8°. — III, p. 164.
Intérieur d'une cuisine. — Rosselli (Giovanni), *Epulario*, Jacomo Penci da Lecho (pour Nicolo Zoppino et Vicenzo de Polo), 3 avril 1517 ; 8°. — III, p. 329.
Intérieur d'une cuisine. — Rosselli (Giovanni), *Epulario*, Alessandro Bindoni, 23 août 1521 ; 8°. — III, p. 331.
Intérieur d'une cuisine. — Rosselli (Giovanni), *Epulario*, Benedetto & Augustino Bindoni, 22 janvier 1525 ; 8°. — III, p. 331.
Interjection (L'), représentée par une femme qui rit, et une autre femme assise dans l'attitude de la douleur. — Valla (Nicolaus), *Gymnastica litteraria*, Lazaro Soardi (pour Simon de Prello), 12-23 février 1516 ; 4°. — III, p. 328.
Invention de la S¹ᵉ Croix. — *La Inventione della Croce*, s. l. a. & n. t. ; 4°. — III, p. 22.
Invention de la S¹ᵉ Croix. — *Offic. B. M. V.*, Joannes Hamman de Landoia, 1493 ; 8°. — I, p. 407.
Invention de la S¹ᵉ Croix. — Voragine (Jacobus de), *Legendario de Sancti*, Nicolo & Domenico dal Jesu, 2 août 1518 ; f°. — II, p. 166.
Irène (S¹ᵉ) de Lecce. — *Brev. Liciense*, Joannes Antonius & fratres de Sabio (pour Franciscus de Ferrariis & Donatus Gommorinus), 1526-1527 ; 8°. — II, p. 367.
Jacob donnant sa bénédiction à Joseph. — Collenutio (Pandolpho), *Comedia de Jacob e de Joseph*, Nicolo Zoppino & Vicenzo de Polo, 14 août 1523 ; 8°. — III, p. 470.
Jean (S¹) Baptiste. — Voragine (Jacobus de), *Legendario de Sancti*, Nicolo & Domenico dal Jesu, 2 août 1518 ; f°. — II, p. 165.
Jean (S¹) Damascène. — *Octoechos Ecclesiæ græcæ*, Joannes Antonius & fratres de Sabio, 1523 ; 8°. — III, p. 474.
Jean (S¹) l'Evangéliste. — Voragine (Jacobus de), *Legendario de Sancti*, Nicolo & Domenico dal Jesus, 2 août 1518 ; f°. — II, p. 165.

Jean (S¹) l'Evangéliste (bois signé :). — Adri (Antonio de), *Vita de S. Giovanni Evangelista*, Nicolo Zoppino & Vicenzo de Polo, 4 mars 1522 ; 8°. — III, p. 429.

Jean (S¹) l'Evangéliste. — *Evangelia* (græce), Andrea Spinelli, 10 mai 1550 ; f°. — I, p. 188.
Jean (S¹) l'Evangéliste. — *id.* (id.), Andrea Juliano, 1581 ; f°. — I, p. 190.
Jean (S¹) l'Evangéliste à Pathmos. — *Offic. B. M. V.*, Joannes Hamman de Landoia, 1490 ; 12°. — I, p. 402.
Jean (S¹) l'Evangéliste à Pathmos. — *id.* Hieronymus de Sanctis, 26 avril 1494 ; 8°. — I, p. 413.
Jean (S¹) l'Evangéliste & S¹ François d'Assise soutenant le chiffre de la S¹ᵉ Vierge. — S¹ François d'Assise, *Fioretti*, s. n. t. (Bern. Benali), 11 juin 1493 ; 4°. — I, p. 286.
Jérôme (S¹) battant sa coulpe devant un crucifix. — *Biblia ital.*, Guglielmo de Monteferrato, 23 avril 1493 ; f°. — I, p. 135.
Jérôme (S¹) battant sa coulpe devant un crucifix. — *Transito de S. Hieronymo*, Guglielmo de Fontaneto, 4 avril 1519 ; 4°. — I, p. 116.
Jérôme (S¹) battant sa coulpe devant un crucifix. — *id.* Bernardino Bindoni, 16 mai 1543 ; 8°. — I, p. 117.
Jérôme (S¹) battant sa coulpe devant un crucifix. — *Officium B. M. V.*, Hieronymo Scoto, 1544 ; 8°. — I, p. 474.
Jérôme (S¹) battant sa coulpe devant un crucifix (bois signé : ·3·ᗺ·). — Cicondellus (Joannes), *Sermones & Oratiunculæ*, Francesco Bindoni, 2 mars 1524 ; 8°. — III, p. 329.
Jérôme (S¹) compulsant un livre. — *Libro di fraternita di battuti*, Nicolo Zoppino & Vicenzo de Polo, 22 septembre 1518 ; 4°. — III, p. 358.
Jérôme (S¹) donnant à des moines & à des religieuses la règle de son ordre (bois signé : ·3·ᗺ·). — *Constitutiones Fratrum Mendicantium ord. S. Hieronymi*, s. l. a. & n. t., 4°. — III, p. 542.
Jérôme (S¹) écrivant. — Jérôme (S¹), *Regula data ad Eustochia*, s. n. t., 9 janvier 1504 ; 4°. — II, p. 441.
Jésus chassant les vendeurs du temple, par Albert Dürer (Petite *Passion*, pl. 8). — I, p. 204.
Jésus chassant les vendeurs du temple. — *Opera nova contemplativa*, Giov. Andrea Vavassore, s. a. ; 8°. — I, p. 205.
Jésus chez Simon le Pharisien. — *Officium hebdomadæ sanctæ*, L. A. Giunta, 2 mars 1518 ; 16°. — III, p. 252.
Jésus devant Caïphe. — S. Bonaventura, *Devote Meditationi*, Giov. Andrea & Florio Vavassore, s. a. ; 8°. — I, p. 383.
Jésus devant Hérode (bois signé : ᗺ). — *Brev. Rom.*, Bernardino Stagnino, 31 août 1498 ; 12°. — II, p. 304.

Jésus devant Hérode. — *Brev. Rom.*, Gregorius de Gregoriis, 14 mai 1521 ; 12°. — II, p. 357.
Jésus devant Pilate. — S. Bonaventura, *Devote Meditationi*, s. a. & n. t. (*circa* 1493) ; 4°. — I, p. 368.
Jésus en chaire prêchant. — Rosiglia (Marco), *La Conversione de S. Maria Magdalena*, Nicolo Zoppino & Vicenzo de Polo, 14 mars 1513 ; 8°. — III, p. 249.
Jésus enfant dans le temple, au milieu des docteurs. — *Familiaris clericorum liber*, Gregorius de Gregoriis (pour Bernardino Stagnino), 15 juin 1517 ; 8°. — III, p. 340.
Jésus enfant dans le temple, au milieu des docteurs. — *Psalterio overo Rosario de la gloriosa Vergine Maria*, Giov. Andrea Vavassore e fratelli, 4 août 1538 ; 8°. — III, p. 365.
Jésus et les deux pèlerins d'Emmaüs. — S^t Antonin, etc., *Devotissimus trialogus*, Joannes Emericus de Spira (pour L. A. Giunta), 26 avril 1495 ; 8°. — II, p. 262.
Jésus prêchant (bois signé : [mark]). — Rosiglia (Marco), *La Conversione de S. Maria Magdalena*, s. l. a. & n. t. ; 8°. — III, p. 250.
Jeune (Un) homme jouant de la mandoline près d'une femme. — Olympo (Baldassare), *Olympia*, s. n. t., 30 mars 1524 ; 8°. — III, p. 431.
Jeune (Un) homme présentant à une femme un poème d'amour. — Seraphino Aquilano, *Strambotti novi*, s. l. a. & n. t. ; 4°. — III, p. 53.
Jeune (Un) homme présentant à une femme un poème d'amour. id. id. s. l. a. & n. t. ; 4°. — III, p. 54.
Jeune (Un) homme présentant à une femme un poème d'amour. — Ovide, *De Arte amandi*, Melchior Sessa & Piero Ravani, 16 octobre 1516 ; 8°. — III, p. 189.
Jeune (Un) homme présentant à une femme un poème d'amour. — *Non expecto giamai*, s. a. & n. t. ; 4°. — III, p. 484.
Jeune (Un) homme recevant de son père une provision de voyage, etc. — *Historia de la Badessa e del Bolognese*, s. l. a. & n. t. ; 4°. — III, pp. 563, 564.
Jeune (Un) homme recevant de son père une provision de voyage. — *Le Malitie de le donne*, Giov. Andrea Vavassore, s. a. ; 4°. — III, p. 606.
Job tourmenté par le démon. — *Heures a lusage de Rome*, Paris, Thielman Kerver, 28 octobre 1498. — III, p. 196.
Job tourmenté par le démon. — *Collectanio de cose spirituale*, Simon de Luere, 1514 ; 8°. — III, p. 195.
Josaphat (S^t) et l'ermite Barlaam. — *La Vita de San Josaphath*, Benedetto & Augustino Bindoni, 20 juin 1524 ; 8°. — III, p. 145.
Jours (Les six) de la Création. — *Fioretto della Biblia*, Joanne Tacuino, 21 mai 1515 ; 4°. — I, p. 163.
Jours (Les six) de la Création. — id. Piero Quarengi, 18 novembre 1515 ; 4°. — I, p. 165.
Jours (Les six) de la Création. — *Biblia ital.*, Georgio Rusconi, 2 mars 1517 ; f°. — I, p. 148.
Jours (Les six) de la Création (bois signé : [mark]). — *Fioretto della Biblia*, Georgio Rusconi (pour Nicolo Zoppino & Vincenzo de Polo), 7 février 1517 ; 8°. — I, p. 166.
Jours (Les six) de la Création (bois signé : [mark]). — *Biblia lat.*, L. A. Giunta, 15 octobre 1519 ; 8°. — I, p. 151.
Judith et Sara présentant l'ouvrage intitulé : *Speculum mulierum* (bois signé : F). — Brochetino (Zuan Piero), *Speculum mulierum*, Alexandro Bindoni, 1521 ; 8°. — III, p. 426.
Jugement dernier. — *Oratio dominicalis*, etc., s. l. a. & n. t. ; 8°. — III, p. 28.
Jugement dernier (bois signé : b). — Voragine (Jacobus de), *Legendario de Sancti*, Manfredo de Monteferrato, 10 décembre 1492 ; f°. — II, p. 122.
Jugement dernier (bois français, provenant du matériel de Jean du Pré). — *Offic. B. M. V.*, Zuan Ragazo (pour Bernardino Stagnino), 24 octobre 1502 ; 8°. — I, p. 424.
Jugement dernier. — Voragine (Jacobus de), *Legendario di Sancti*, Nicolo & Domenico dal Jesu, 20 décembre 1505 ; f°. — II, p. 137.
Jugement dernier. — *Octoechos Ecclesiæ græcæ*, Joannes Antonius & fratres de Sabio, 1523 ; 8°. — III, p. 475.
Jugement dernier (encadrement). — *Brev. Rom.*, Hæredes L. A. Juntæ, janvier 1559 ; 4°. — II, p. 393.
Jupiter & Calisto (bois signé : M). — Ovide, *Metam*, Georgio Rusconi, 1521 ; f°. — I, p. 236.
Jurisconsulte (Un) offrant son ouvrage à l'Empereur, assisté de guerriers et de légistes. — Decius (Lancilottus), *Lectura super prima parte Digesti veteris*, Philippo Pincio, 17 novembre 1523 ; f°. — III, p. 472.
Justinien sur son trône, assisté de deux légistes, donnant des instructions à un messager. — Accursius (Gulielmus), *Casus Institutionum*, Simon de Luere, 15 novembre 1507 ; 4°. — III, p. 156.
Juvénal assis entre deux groupes de personnages (bois signé : L). — Juvénal, *Satiræ*, Joanne Tacuino, 18 août 1512 ; f°. — II, p. 237.
Juvénal et ses principaux commentateurs. — Juvénal, *Satiræ*, Joanne Tacuino, 28 janvier 1494 ; f°. — II, p. 235.
Labourage (Le). — Crescenzi (Piero), *De Agricultura*, s. n. t., 31 mai 1495 ; 4°. — II, p. 265.
Lancelot vainqueur en combat singulier. — Agostini (Nicolo degli), *Inamoramento de Lancilotto e Ginevra*, Nicolo Zoppino, mars 1526 ; 4°. — III, p. 418.
Lapidation de S^t Etienne. — *Epistole & Evangelii*, Bernardino Vitali (pour Nicolo & Domenico dal Jesu), 20 octobre 1510 ; f°. — IV, p. 137.
Lapidation de S^t Étienne. — *Brev. ord. Cisterc*, Hæredes L. A. Juntæ, janvier 1542 ; 8°. — II, p. 377.
Laurent (S^t). — *Offic. B. M. V.*, Joannes Hamman de Landoia, 1493 ; 8°. — I, p. 409.

Laurent (St). — Voragine (Jacobus de), *Legendario di Sancti*, Nicolo & Domenico dal Jesu, 20 décembre 1505 ; f°. — II, p. 151.
Laurent (St). — Voragine (Jacobus de), *id.* id. 2 août 1518 ; f°. — II, p. 168.
Lazare dans la maison du riche (bois français, provenant du matériel de Jean du Pré). — *Offic. B. M. V.*, Zuan Ragazo (pour Bernardino Stagnino), 24 octobre 1502 ; 8°. — I, p. 423.
Lazare et ses deux sœurs en mer, dans une barque désemparée. — *Vita de Lazaro, Martha e Magdalena*, Benedetto & Augustino Bindoni, 1er mars 1524 ; 8°. — III, p. 478.
Lazare et ses deux sœurs en mer, dans une barque désemparée. — Joanne Fiorentino, *Historia de Lazaro, Martha e Magdalena*, s. l. a. & n. t. ; 4°. — III, p. 594.
Léandre traversant l'Hellespont à la nage. — Musæus, *Opusculum de Herone et Leandro*, Aldus Manutius, s. a. ; 4°. — III, p. 24.
Léandre traversant l'Hellespont à la nage. — Musæus, *Opusculum de Herone & Leandro*, Aldus & Andreas Torresanus, novembre 1517 ; 8°. — III, p. 25.
Leçon (Une) de dissection. — Ketham (Joannes), *Fasciculus medicinæ*, Joannes et Gregorius de Gregoriis, 15 octobre 1495 ; f°. — II, p. 59.
Leçon (Une) de dissection. — Ugo Senensis, *Expositio in aphorismis Hippocratis*, L. A. Giunta, 20 mai 1523 ; f°. — III, p. 464.
Légende des trois moines Théophile, Sergius et Elchinus. — *Vita di Sancti Padri*, Otino da Pavia, 28 juillet 1501 ; f°. — II, p. 43.
Léonard (St). — Voragine (Jacobus de), *Legendario di Sancti*, Nicolo & Domenico dal Jesu, 20 décembre 1505 ; f°. — II, p. 156.
Liombruno, abandonné par son père dans une île, puis emporté par la fée Aquilina. — *Hystoria de Liombruno*, s. l. a. & n. t. ; 4°. — III, p. 567.
Liombruno volant dans les airs, couvert du manteau magique qui le rend invisible. — *Hystoria de Liombruno*, s. l. a. & n. t. ; 4°. — III, p. 568.
Lion (Le) de St-Marc. — Alegri (Francesco de), *La Summa gloria di Venetia*, s. n. t., 1er mars 1501 ; 4°. — III, p. 34.
Lion (Le) de St-Marc. — *Tutte le cose seguite in Lombardia*, s. l. a. & n. t. ; 4°. — III, p. 642.
Luc (St) écrivant. — *Epistole & Evangelii*, Bernardino Vitali (pour Nicolo & Domenico dal Jesu), 20 octobre 1510 ; f°. — IV, p. 139.
Macaire (St) faisant parler un mort. — *Vita di Sancti Padri*, Otino da Pavia, 28 juillet 1501 ; f°. — II, p. 41.
Madonna (La) del Fuoco. — Estampe en relief antérieure à 1428 (Cathédrale de Forli). — IV, p. 17.
Magnus (St). — Voragine (Jacobus de), *Legendario di Sancti*, Nicolo & Domenico dal Jesu, 20 décembre 1505 ; f°. — II, p. 155.
Main (Une) armée de ciseaux, coupant la langue de deux vipères (emblème de l'Arioste). — Ariosto (Ludovico), *Orlando furioso*, Maphæo Pasini & Francesco Bindoni, 1535 ; 8°. — III, p. 495.
Maison (La) de la Ste Vierge enlevée par les anges. — Danza (Paulo), *Legenda & oratione de S. Maria de Loreto*, s. a. ; 8°. — III, p. 554.
Maison (La) de la Ste Vierge enlevée par les anges (bois signé : ·I· ⊛·). — *La Dichiaratione della chiesa di S. Maria de Loreto*, s. a. & n. t. ; 4°. — III, p. 554.
Maison (La) de la Ste Vierge enlevée par les anges. — *Translatio miraculosa ecclesiæ B. M. Virginis de Loreto*, s. l. a. & n. t. ; 8°. — III, p. 638.
Maître (Un) catéchisant un élève. — Frontispice de l'Honorius Augustodunensis, *Libro del Maestro e del discipulo*, Manfredo de Monteferrato, 12 mars 1495 ; 4°. — II, p. 246.
Maître (Un) catéchisant un élève. — Frontispice de l'Honorius Augustodunensis, *id.* Manfredo de Monteferrato, 12 juillet 1495 ; 4°. — II, p. 247.
Maître (Un) catéchisant un élève. — Honorius Augustodunensis, *Libro del Maestro e del discipulo*, Joanne Baptista Sessa, 18 mars 1502 ; 4°. — II, p. 248.
Maître (Un) instruisant un élève. — Tagliente (Hieronymo), *Libro d'Abaco*, s. n. t., février 1515 ; 8°. — III, p. 301.
Maître (Un) instruisant un élève. — *id.* *id.* s. n. t., septembre 1520 ; 8°. — III, p. 301.
Malagigi évoquant le démon. — Lucretia dans la chambre de Malagigi. — Christophoro Fiorentino, *La Sala di Malagigi*, Francesco Bindoni, s. a. ; 4°. — III, p. 537.
Malagigi évoquant le démon. — Lucretia dans la chambre de Malagigi (bois signé : ·I·C·). — Christophoro Fiorentino, *La Sala di Malagigi*, s. l. a. & n. t. ; 4°. — III, p. 537.
Marc (St) écrivant. — Duranti (Gulielmo), *Rationale divinorum officiorum*, Bernardino Vitali, 25 mai 1519 ; f°. — III, p. 377.
Marchand (Un) s'entretenant avec un ermite, à l'entrée d'une grotte. — Pietro da Lucha, *Doctrina del ben morire*, Simon de Luere, 27 juin 1515 ; 4°. — III, p. 294.
Marchands (Deux) discutant une affaire. — *Contrasto del Denaro & de l'Huomo* ; (Bernardino Vitali) s. a. ; 4°. — III, p. 545.
Marcolphe (Le fou). — *Salomonis et Marcolphi Dialogus*, Joanne Baptista Sessa, 23 juin 1502 ; 4°. — III, p. 43.
Marcolphe et sa femme devant Salomon. — *El dyalogo de Salomone e de Marcolpho*, Benedetto & Augustino Bindoni, 6 décembre 1524 ; 8°. — III, p. 45.

Marguerite (S¹ᵉ), vierge et martyre. — *Legenda de Sancta Margherita*, Perosia, Cosimo Bianchino dal Leone, s. a. — IV, p. 119.
Mariage de Samson. — *Historia de Sansone*, s. l. a. & n. t. ; 4°. — III, p. 578.
Marie-Madeleine (S¹ᵉ). — Justiniano (Leonardo), *Laude devotissime*, Bernardino Vitali, 16 septembre 1517 ; 8°. — III, p. 119.
Marie-Madeleine (S¹ᵉ) enlevée au ciel par les anges. — *Epistole & Evangelii*, Bernardino Vitali (pour Nicolo & Domenico dal Jesu), 20 octobre 1510 ; f°. — IV, p. 145.
Marie-Madeleine (S¹ᵉ) enlevée au ciel par les anges. — Joanne Fiorentino, *Historia de Lazaro, Martha e Magdalena*, s. l. a. & n. t. ; 4°. — III, p. 593.
Marques d'imprimeurs et d'éditeurs. — IV, pp. 163-184.
Marsus (Petrus), commentateur de Cicéron, faisant hommage du livre *De divina natura* à la reine Anne de Bretagne. — Cicéron, *De divina natura & divinatione*, Lazaro Soardi, 1507, 29 novembre 1508 ; f°. — III, p. 170.
Marthe (S¹ᵉ) et la tarasque. — *Legenda delle SS. Martha e Magdalena*, Matheo Codeca, 1ᵉʳ février 1491 ; 4°. — II, p. 72.
Martyre de S¹ André. — *Brev. Congregat. Casin.*, Jacobus Pentius de Leucho, 15 juillet 1513 ; 4°. — II, p. 328.
Martyre de S¹ Saturnin (bois signé : ·ᴛᴀ·). — *Brev. Rom.*, L. A. Giunta, 5 juin 1515 ; 8°. — II, p. 337.
Martyre de S¹ Sébastien. — Gravure sur bois de la collection de Ravenne. — IV, p. 33.
Masque (Un) haranguant d'autres masques. — *Predica di Carnevale*, s. l. a. & n. t. ; 4°. — III, p. 627.
Massacre des SS. Innocents. — *Offic. B. M. V.*, L. A. Giunta, 26 juin 1501 ; 8°. — I, p. 419.
Massacre des SS. Innocents (bois français, provenant du matériel de Jean du Pré). — *Offic. B. M. V.*, Joannes & Gregorius de Gregoriis, 11 février 1505 ; 8°. — I, p. 431.
Massacre des SS. Innocents. — *Offic. B. M. V.*, Bernardino Stagnino, 26 septembre 1507 ; 8°. — I, p. 435.
Massacre des SS. Innocents. — Lichtenberger (Joannes), *Pronosticatione*, Paulo Danza, 1511 ; 4°. — II, p. 497.
Massacre des SS. Innocents. — *Offic. B. M. V.*, Gregorius de Gregoriis, 1ᵉʳ septembre 1512 ; 12°. — I, p. 441.
Massacre des SS. Innocents (bois signé : ʟ). — *Offic. B. M. V.*, L. A. Giunta, 10 avril 1517 ; 8°. — I, p. 457.
Massacre des SS. Innocents (bois signé : [HeWa]). — *Offic. B. M. V.*, Hieronymo Scoto, 1544 ; 8°. — I, p. 476.
Mathieu (S¹) écrivant. — *Epistole & Evangelii*, Bernardino Vitali (pour Nicolo & Domenico dal Jesu), 20 octobre 1510 ; f°. — IV, p. 148.
Mathieu (S¹) écrivant. — *Dominicale*, Bernardino Vitali, 24 février 1523 ; f°. — III, p. 473.
Médecin (Un) au chevet d'un malade atteint du « mal francese ». — Campana (Niccolo), *Lamento di quel tribulato di Strascino*, Nicolo Zoppino & Vicenzo de Polo, 12 décembre 1521 ; 8°. — III, p. 424.
Médecin (Un) au chevet d'un malade atteint du « mal francese ». — Campana (Niccolo), *Lamento di quel tribulato Strascino*, s. a. & n. t. ; 8°. — III, p. 424.
Médecin (Un) visitant un pestiféré. — Ketham (Joannes), *Fasciculo de medicina*, Zuane & Gregorio de Gregorii, 5 février 1493 ; f°. — II, p. 55.
Mercure & Hersé (bois signé : ʙ). — Ovide, *Metam.*, Joanne Rosso Vercellese (pour L. A. Giunta), 10 avril 1497 ; f°. — I, p. 220.
Mercure & Hersé (bois signé : ʟ). — Ovide, *Metam.*, Georgio Rusconi, 20 avril 1517 ; f°. — I, p. 233.
Messager (Le) Sopher présentant à Jacob la tunique ensanglantée qui doit le faire croire à la mort de Joseph. — Collenutio (Pandolpho), *Comedia de Jacob e de Joseph*, Nicolo Zoppino & Vicenzo de Polo, 14 août 1523 ; 8°. — III, p. 470.
Messe miraculeuse de S¹ Grégoire. — *Offic. B. M. V.*, Hieronymus de Sanctis, 26 avril 1494 ; 8°. — I, p. 413.
Messe miraculeuse de S¹ Grégoire. — *Orarium eccl. S. Mariæ Antwerp.*, Petrus Liechtenstein, 23 juillet 1502 ; 16°. — I, p. 421.
Messe miraculeuse de S¹ Grégoire. — *Offic. B. M. V.*, Joannes & Gregorius de Gregoriis, 11 février 1505 ; 8°. — I, p. 433.
Messe miraculeuse de S¹ Grégoire. — Justiniano (Leonardo), *Laude devotissime*, Bernardino Vitali, 16 septembre 1517 ; 8°. — III, p. 119.
Miracles accomplis par la S¹ᵉ Vierge. — *Miraculi de la Madonna*, s. n. t., 2 mars 1496 ; 4°. — IV, pp. 149-150.
Mise au tombeau. — S. Bonaventura, *Devote Meditationi*, Matheo Codeca, 26 avril 1490 ; 4°. — I, p. 362.
Mise au tombeau. id. id. Bernardino Benali & Matheo Codeca, s. a. (1491) ; 4°. — I, p. 365.
Mise au tombeau. — *Offic. B. M. V.*, Hieronymus de Sanctis, 26 avril 1494 ; 8°. — I, p. 412.
Mise au tombeau. — S. Bonaventura, *Devote Meditationi*, s. n. t., 4 avril 1500 ; 4°. — I, p. 376.
Mise au tombeau. — *Offic. B. M. V.*, Gregorius de Gregoriis, 1ᵉʳ septembre 1512 ; 12°. — I, p. 441.
Mise au tombeau. — *Collectanio de cose spirituale*, Simon de Luere, 1514 ; 8°. — III, p. 195.
Mise au tombeau. — *Opera nova contemplativa*, Giov. Andrea Vavassore, s. a. ; 8°. — I, p. 208.
Moine (Un) à genoux devant un ange, et visité par l'esprit de Dieu. — *Monte de la Oratione*, s. l. a. & n. t (Bernardino Benali, 1493) ; 4°. — II, p. 192.
Moine (Un) à genoux devant un ermite. — Damiani (Pietro), *Chome langelo amaestra lanima* ; s. l. & n. t. (Bernardino Benali), 29 novembre 1493 ; 4°. — II, p. 191.

Moine (Un) agenouillé, présentant une couronne à la S¹ᵉ Vierge. — Cornazano (Antonio), *Vita de la Madonna*, Joanne Baptista Sessa, 24 mars 1503 ; 4°. — II, p. 254.

Moine (Un) confessant un pénitent. — Paulo Veronese, *Tractato del S. Sacramento*, Pietro da Pavia, 12 décembre 1500 ; f°. — II, p. 494.

Moine (Un) confessant un pénitent (bois signé : **G**). — Pacifico (Frate), *Summa de Confessione*, Cesare Arrivabene, 31 janvier 1518 ; 8°. — III, p. 370.

Moine (Un) confessant un pénitent. — *Modo examinatorio circa la confessione*, s. l. a. & n. t. ; 8°. — III, p. 23.

Moine (Un) confessant un pénitent. — Antonin (S¹), *Confessione generale*, s. l. a. & n. t. ; 8°. — III, p. 148.

Moine (Un) confessant un pénitent. — Gangala (Frate Jacomo), *Confessione*, Giov. Andrea Vavassore, s. a. ; 8°. — III, p. 287.

Moine (Un) confessant un pénitent. — Bernardino da Feltre, *Confessione generale*, Paulo Danza, s. a. ; 8°. — III, p. 534.

Moine (Un) dans un laboratoire. — *Dificio de Ricette*, Giovanni Antonio & fratelli da Sabio, 1529 ; 4°. — III, p. 519.

Moine (Un) en chaire, prêchant. — Caracciolo (Fra Roberto), *Spechio della fede*, Zoanne di Lorenzo da Bergamo, 11 avril 1495 ; f°. — II, p. 260.

Moine (Un) en chaire, prêchant. — Lacepiera (P.), *Liber de oculo morali*, Joannes Hamman de Landoia, 1ᵉʳ avril 1496 ; 8°. — II, p. 289.

Moine (Un) en chaire, prêchant. — Caracciolo (Fra Roberto), *Prediche*, Christophoro Pensa, 10 octobre 1502 ; 4°. — III, p. 50.

Moine (Un) en chaire, prêchant. — Un moine confessant un pénitent. — Hieronymo (R. P. Fra) de Padoa, *Confessione*, Alexandro Bindoni, mars 1515 ; 8°. — III, p. 286.

Moine (Un) en chaire, prêchant. — Caracciolo (Fra Roberto), *Spechio della fede*, Georgio Rusconi, 20 mai 1517 ; f°. — II, p. 260.

Moine (Un) en chaire, prêchant (bois français, provenant du matériel de Jean du Pré). — Luchinus de Aretio, *Egregium ac perutile opusculum*, Bernardino Vitali, septembre 1518 ; 8°. — III, p. 363.

Moine (Un) et un astrologue (bois florentin). — *Dificio di Ricepte*, s. n. t., 1526 ; 4°. — III, p. 518.

Moines (Deux) accueillis par un groupe de religieuses au seuil d'un monastère. — Savonarola (Hieron.), *Libro della vita viduale*, Lazaro Soardi, 12 octobre 1503 ; 8°. — III, p. 90.

Moines (Deux) de l'ordre des Jesuati de S. Hieronymo, soutenant le chrisme rayonnant et flamboyant. — S¹ Bernard, *Sermoni volgari*, s. n. t., 1528 ; f°. — II, p. 245.

Moïse sur le mont Sinaï. — Marco dal Monte S. Maria, *Libro de la divina lege*, Nicolo de Balager, dicto Castilia, 1ᵉʳ février 1486 ; 4°. — I, p. 318.

Moïse sur le mont Sinaï. — Marco dal Monte S. Maria, *id*. Florence, Antonio Mischomini, 1494 ; 4°. — I, p. 320.

Morgante & Margutto. — Pulci (Luigi), *Morgante maggiore*, Firenze, Piero Pacini, 22 janvier 1500 ; 4°. — II, p. 228.

Morgante & Margutto. — id. id. Jacobo Pentio de Leucho, 15 février 1508 ; 4°. — II, p. 221.

Morgante & Margutto. — id. id. Alexandro Bindoni, 10 mars 1515 ; 4°. — II, p. 222.

Morgante & Margutto. — id. id. id. 26 mars 1517 ; 8°. — II, p. 223.

Morgante & Margutto (bois signé : **L**). — Pulci (Luigi), *Morgante maggiore*, Guglielmo de Fontaneto, 20 juillet 1521 ; 4°. — II, p. 225.

Morgante & Margutto. — Pulci (Luigi), *Morgante maggiore*, Francesco Bindoni & Mapheo Pasini, juin 1525 ; 8°. — II, p. 227.

Morgante & Margutto. — id. id. Nicolo Zoppino, 1530-1531 ; 4°. — II, p. 227.

Morgante & Margutto. — id. id. Guglielmo de Fontaneto, 10 juillet 1534 ; 8°. — II, p. 229.

Morgante & Margutto. — id. id. s. a. & n. t. ; 4°. — II, p. 231.

Mort (La) à cheval, foulant aux pieds de son coursier des personnages de toutes conditions. — Pietro da Lucha, *Doctrina del ben morire*, Comino de Luere, 7 juillet 1529 ; 12°. — III, p. 295.

Mort (La) à cheval, foulant aux pieds de son coursier des personnages de toutes conditions. — Castellano de Castellani, *Meditatione della Morte*, Giov. Andrea & Florio Vavassore, s. a. ; 8°. — III, p. 536.

Mort (La) à cheval, foulant aux pieds de son coursier un pape et un roi. — *Contrasto d'uno vivo et d'uno morto*, s. l. a. & n. t. ; 4°. — III, p. 548.

Mort (La) assise, interpellant un groupe de personnages, dont un porte une couronne (bois signé : **•c•** avec la colonnette). — Carmignano (Colantonio), *Cose vulgare*, Georgio Rusconi, 23 décembre 1516 ; 8°. — III, p. 325.

Mort, Assomption et Couronnement de la S¹ᵉ Vierge (bois signé : **ıa**). — *Graduale*, L. A. Giunta, 1513-1515 ; f°. — II, p. 471.

Mort de la S¹ᵉ Vierge. — Cornazano (Antonio), *Vita de la Madonna*, Manfredo de Monteferrato, 14 mars 1495 ; 4°. — II, p. 252.

Mort de la S¹ᵉ Vierge. — *Offic. B. M. V.*, Jacobus Pencius de Leucho (pour L. A. Giunta), 24 juillet 1504 ; 8°. — I, p. 428.

Mort de la S^{te} Vierge. — *Offic. B. M. V.*, Bernardino Stagnino, 26 septembre 1507 ; 8°. — I, p. 435.
Mort de la S^{te} Vierge. — id. Jacobus Pencius de Leucho (pour Alexandro Paganini), 3 avril 1513 ; 8°. — I, p. 450.
Mort de la S^{te} Vierge. — id. L. A. Giunta, 10 avril 1517 ; 8°. — I, p. 457.
Mort de S^t Alexis. — *Historia & Vita de S. Alessio*, Giov. Andrea Vavassore, s. a ; 4°. — III, p. 30.
Mort de S^t Alexis. — id. Francesco de Leno, s. a. ; 4°. — III, p. 30.
Mort de S^t Paul, ermite. — *Vita S. Pauli primi heremitæ*, Jacobus Pentius de Leucho (pour Mathias Milcher), 1^{er} décembre 1511 ; 4°. — III, p. 236.
Mort (La) donnant à un jeune homme à choisir entre le ciel et l'enfer. — Savonarola (Hieron.), *Predica dell' arte del bene morire*, Lazaro Soardi, 12 octobre 1504 ; 8°. — III, p. 90.
Mort (La) donnant à un jeune homme à choisir entre le ciel et l'enfer. — Savonarola (Hieron.), *Predica dell' arte del bene morire*, Firenze, s. a. & n. t. ; 4°. — III, p. 91.
Mort d'Urie. — *Heures a lusaige de Romme*, Jean du Pré, 10 mai 1488. — I, p. 465.
Mort d'Urie. — *Offic. B. M. V.*, Gregorius de Gregoriis, 1523 ; 8°. — I, p. 462.
Mort et Assomption de la S^{te} Vierge. — Voragine (Jacobus de), *Legendario de Sancti*, Nicolo & Domenico dal Jesu, 2 août 1518 ; f°. — II, p. 162.
Mourant (Un) encouragé par son ange gardien, etc. — *Historia del piissimo monte de la pietade*, s. l. a. & n. t. 4°. — III, p. 20.
Musicien (Le) Pietro Aron et ses élèves (bois signé : 🌱). — Aron (Pietro), *Thoscanello de la Musica*, Bernardino & Mattheo Vitali, 24 juillet 1523 ; 4°. — III, p. 380.
Musiciens donnant une aubade à une femme. — Seraphino Aquilano, *Strambotti novi*, s. l. a. & n. t. ; 4°. — III, p. 55.
Musiciens donnant une aubade à une femme. — Justiniano (Leonardo), *Canzonette e Strambotti d'Amore*, Melchior Sessa, 22 octobre 1506 ; 4°. — III, p. 124.
Musiciens donnant une aubade à une femme (bois signé : 🌱). *Fior de cose nove nobilissime*, Simon de Luere, 14 octobre 1514 ; 8°. — III, p. 172.
Musiciens donnant une aubade à une femme. — Pulci (Luigi), *Driadeo d'Amore*, Joanne Baptista Sessa, s. a. ; 4°. — III, p. 628.
Musiciens donnant une aubade à une femme (bois signé : 🌱). — *Villanesche alla Napolitana*, s. l. a. & n. t. ; 8°. — III, p. 645.

Nativité de J.-C. — Cherubino da Spoleto, *Fior di virtu*, Matheo Codeca, 3 juin 1493 ; 4°. — I, p. 355.
Nativité de J.-C. — *Offic. B. M. V.*, Hieronymus de Sanctis, 26 avril 1494 ; 8°. — I, p. 412.
Nativité de J.-C. — *Heures a lusage de Rome*, Paris, Thielman Kerver, 28 octobre 1498. — III, p. 197.
Nativité de J.-C. — *Madre di nostra salvation*, s. l. a. & n. t. ; 12°. — III, p. 22.
Nativité de J.-C. — *Offic. B. M. V.*, L. A. Giunta, 26 juin 1501 ; 8°. — I, p. 419.
Nativité de J.-C. — *Diurnum Rom.*, id. 22 décembre 1501 ; 12°. — II, p. 306.
Nativité de J.-C. — *Orarium eccl. S. Mariæ Antwerp.*, Petrus Liechtenstein, 23 juillet 1502 ; 16°. — I, p. 421.
Nativité de J.-C. — *Brev. Rom.*, L. A. Giunta, 27 janvier 1503 ; 12°. — II, p. 308.
Nativité de J.-C. (bois signé : ❀). — *Offic. B. M. V.*, L. A. Giunta, 4 mai 1506 ; 24°. — I, p. 433.
Nativité de J.-C. (bois signé : ❀). — *Biblia lat.*, L. A. Giunta, 28 mai 1511 ; 4°. — I, p. 147.
Nativité de J.-C. — *Offic. B. M. V.*, Georgio Rusconi (pour François Ratkovic, de Raguse), 2 août 1512 ; 8. — I, p. 436.
Nativité de J.-C. — id. Jacobus Pencius de Leucho (pour Alexandro Paganini), 3 avril 1513 ; 8°. — I, p. 445.
Nativité de J.-C. — *Collectanio de cose spirituale*, Simon de Luere, 1514 ; 8°. — III, p. 195.
Nativité de J.-C. (bois signé : ❀). — *Brev. Rom.*, L. A. Giunta, 8 février 1515 ; 8°. — II, p. 342.
Nativité de J.-C. — Justiniano (Leonardo), *Laude devotissime*, Bernardino Vitali, 16 septembre 1517 ; 8°. — III, p. 117.
Nativité de J.-C. — *Brev. Rom.*, Bernardino Benali, 1523 ; 4°. — II, p. 363.
Nativité de J.-C. — id. L. A. Giunta, 11 juillet 1524 ; 16°. — II, p. 365.
Nativité de J.-C. — id. id. février 1537 ; 8°. — II, p. 373.
Nativité de J.-C. — *Offic. B. M. V.*, Domenico Gillo & Domenico Gallo, octobre 1541 ; 12°. — I, p. 472.
Nativité de J.-C. (bois signé : ❀). — *Offic. B. M. V.*, Hieronymo Scoto, 1544 ; 8°. — I, p. 475.
Nativité de J.-C. (avec encadrement). — *Brev. Rom.*, Juntæ, 1584 ; f°. — II, p. 418.
Nativité de J.-C. — *Corona de la Virgine Maria*, s. l. a. & n. t. ; 4°. — III, p. 550.
Nativité de J.-C. (bois signé : ❀). — Joanne Fiorentino, *Historia de doi invidiosi e falsi accusatori*, s. l. a. & n. t. ; 4°. — III, p. 591.
Nativité de la S^{te} Vierge. — Cornazano (Antonio), *Vita de la Madonna*, Manfredo de Monteferrato, 14 mars 1495 ; 4°. — II, p. 251.
Nativité de la S^{te} Vierge (initiale ornée). — *Graduale*, Joannes Emericus de Spira (pour L. A. Giunta), 1499-1500 ; f°. — II, p. 469.

Nativité de la Ste Vierge. — *Brev. Rom.*, L. A. Giunta, 6 juin 1505 ; 8°. — II, p. 308.

Nativité de la Ste Vierge. — Voragine (Jacobus de), *Legendario di Sancti*, 20 décembre 1505 ; f°. — II, p. 153.

Nativité de la Ste Vierge (bois signé : **Ɔ**). — Voragine (Jacobus de), *Legendario de Sancti*, Nicolo & Domenico dal Jesu, 2 août 1518 ; f°. — II, p. 163.

Nativité de la Ste Vierge. — *Offic. B. M. V.*, L. A. Giunta, 13 novembre 1513 ; 16° — I, p. 452.

Nativité de la Ste Vierge. — *Corona de la Virgine Maria*, s. l. a. & n. t. ; 4°. — III, p. 550.

Nicolas (St) de Tolentino. — *Vita di Sancti Padri*, Otino da Pavia, 28 juillet 1501 ; f°. — II, p. 49.

Noé (Le patriarche), (bois signé : •**M**•). — Foresti (Jac. Phil.), *Supplementum chronicarum*, Joanne Francesco & Joanne Antonio Rusconi, novembre 1524 ; f°. — I, p. 313.

Nom (Le), sous la figure d'un roi, entouré de personnages représentant les propriétés du Nom. — Valla (Nicolaus), *Gymnastica litteraria*, Lazaro Soardi (pour Simon de Prello), 12-23 février 1516 ; 4°. — III, p. 327.

Nymphe (La) Cyané changée en source. — Ovide, *Metam.*, Joanne Rosso Vercellese (pour L. A. Giunta), 10 avril 1497 ; f°. — I, p. 221.

Office des Morts. — *Offic. B. M. V.*, Joannes Hamman de Landoia, 1493 ; 8°. — I, p. 407.

Ogier le Danois. — *Libro del Danese*, s. n. t., 4 juillet 1511 ; 4°. — III, p. 222.

Orphée attendrissant Cerbère. — Justiniano (Leonardo), *Sventurato Pellegrino*, Melchior Sessa, 22 octobre 1506 ; 4°. — III, p. 125.

Orphée charmant les animaux. — Pulci (Luigi), *Strambotti & Fioretti nobilissimi d'amore*, s. l. a. & n. t. ; 4°. — III, p. 628.

Orphée charmant les animaux. — Ovide, *Metam.*, Georgio Rusconi, 20 avril 1517 ; f°. — I, p. 235.

Orphée charmant les animaux. — Sasso (Pamphilo), *Strambotti*, s. n. t., décembre 1522 ; 4°. — III, p. 388.

Orphée et Eurydice (bois signé : **N**). — Ovide, *Metam.*, Joanne Rosso Vercellese (pour L.-A. Giunta), 10 avril 1497 ; f°. — I, p. 223.

Orphée et Eurydice. — Olympo (Baldassare), *Ardelia*, Nicolo Zoppino & Vicenzo de Polo, 9 avril 1522 ; 8°. — III, p. 433.

Orphée et Eurydice. — Gravure de Marc' Antonio Raimondi. — III, p. 434.

Ottinello et Julia. — *Historia di Ottinello & Julia*, s. l. a. & n. t. (Florence, *circa* 1500) ; 4°. — III, p. 484.

Ottinello et Julia. — id. Francesco Bindoni, mai 1524 ; 4°. — III, p. 485.

Ottinello et Julia. — id. Giov. Andrea Vavassore, s. a. ; 4°. — III, p. 486.

Ottinello et Julia. — *Historia di Octinelo e Julia*, s. a. & n. t. ; 4°. — III, p. 485.

Ovide écrivant son poème des *Tristia*. — Ovide, *Tristium Libri*, Joanne Tacuino, 25 juin 1511 ; f°. — III, p. 221.

Page avec bordure. — Monteregio (Joannes de), *Kalendarium*, Bernardus Pictor, Erhardus Ratdolt & Petrus Loslein, 1476 ; 4°. — I, p. 241.

Page avec bordure et initiale ornée. — Appianus, *De bellis civilibus Romanorum*, Bernardus Pictor, Erhardus Ratdolt & Petrus Loslein, 1477 ; 4°. — I, p. 218.

Page avec bordure et initiale ornée. — *Diurnum Rom.*, L. A. Giunta, 22 décembre 1501 ; 12°. — II, p. 305.

Page avec encadrement. — *Heures a lusaige de Romme*, Jean du Pré, 10 mai 1488. — I, p. 466.

Page avec encadrement. — *Offic. B. M. V.*, Joannes Hamman de Landoia, 1493 ; 8°. — I, p. 408.

Page avec encadrement. — Lucain, *Pharsalia*, Manfredo de Monteferrato, 4 août 1495 ; 4°. — II, p. 269.

Page avec encadrement. — *Offic. B. M. V.*, L. A. Giunta, 26 juin 1501 ; 8°. — I, p. 420.

Page avec encadrement. — id. Jacobus Pencius de Leucho (pour Alexandro Paganini), 3 avril 1513 ; 8°. — I, p. 450.

Page avec encadrement (signé : **ᛏ•G•**). — Salluste, *Opera*, Bernardino de Viano, 15 novembre 1521 ; f°. — I, p. 57.

Page avec encadrement. — *Offic. B. M. V.*, Gregorius de Gregoriis, 5 février 1523 ; 8°. — I, p. 468.

Page avec encadrement. — id. id. id. 8°. — I, p. 469.

Page avec encadrement et initiale ornée. — Appianus, *De bellis civilibus Romanorum*, Bernardus Pictor, Erhardus Ratdolt & Petrus Loslein, 1477 ; 4°. — I, p. 216.

Page avec encadrement et initiale ornée. — Cepio (Coriolanus), *Petri Mocenici gesta*, Bernardus Pictor, Erhardus Ratdolt & Petrus Loslein, 1477 ; 4°. — I, p. 243.

Page avec encadrement et initiale ornée. — Dionysius Periegetes, *De situ orbis*, Bernardus Pictor, Erhardus Ratdolt & Petrus Loslein, 1477 ; 4°. — I, p. 244.

Page avec encadrement et initiale ornée. — *Arte di ben morire*, Bernardus Pictor, Erhardus Ratdolt & Petrus Loslein, 1478 ; 4°. — I, p. 251.

Page avec encadrement et initiale ornée. — Monteregio (Johannes de), *Kalendarium*, Erhardus Ratdolt, 9 août 1482 ; 4°. — I, p. 242.

Page avec encadrement et initiale ornée. — Guarinus Veronensis, *Grammaticales Regulæ*, Nicolaus dictus Castilia (Nicolo de Balager), 9 août 1488 ; 4°. — I, p. 288.

Page avec encadrement et initiale ornée. — Donatus (Aelius), *Grammatices rudimenta*, Guglielmo de Monteferrato, 20 février 1493 ; 4°. — I, p. 390.

Page avec encadrement et initiale ornée. — Paciolo (Luca), *Summa de Arithmetica*, Paganino de Paganini, 10-20 novembre 1494 ; f°. — II, p. 233.

Page avec encadrement et initiale ornée. — Foresti (Jac. Phil.), *Supplementum chronicarum*, Georgio Rusconi 4 mai 1506 ; f°. — I, p. 311.
Page avec encadrement et initiale ornée. — *Offic. B. M. V.*, Georgio Rusconi (pour François Ratkovic, de Raguse) 2 août 1512 ; 8°. — I, p. 439.
Page avec encadrement (signé : L) et initiale ornée. — *Brev. Rom.*, L.-A. Giunta, 7 octobre 1512 ; 8°. — II, p. 327
Page avec encadrement et initiale ornée. — Paulus de Middelburgo, *De recta Paschæ celebratione*, Fossombrone, Octaviano Petrucci, 8 juillet 1513 ; f°. — III, p. 256.
Page avec encadrement (signé : ᵭ) et initiale ornée. — Donatus (Aelius), *Grammatices rudimenta*, s. n. t., 1526 ; 4°. — I, p. 393.
Page avec encadrement et initiale ornée. — Pylades, *Grammatica*, Bernardino Vitali, s. a. ; 4°. — II, p. 275.
Page avec encadrement et initiale ornée. — Corvo (Andrea), *Chiromantia*, Nicolo & Domenico dal Jesu (incomplet) ; 8°. — III, p. 262.
Page avec encadrement et représentation du Jugement dernier. — Voragine (Jacobus de), *Legendario di Sancti*, Nicolo & Domenico dal Jesu, 20 décembre 1505 ; f°. — II, p. 137.
Page avec encadrement (signé : L A) et bois à deux compartiments. — *Biblia bohem.*, Petrus Liechtenstein, 5 décembre 1506 ; f°. — I, p. 141.
Page avec encadrement et représentation du Jugement dernier. — *Epistole & Evangelii*, Zuan Antonio & fratelli Nicolini da Sabio (pour Nicolo & Domenico dal Jesu), juin 1512 ; f°. — I, p. 178.
Page avec encadrement et bois représentant Adam et Ève chassés du Paradis. — Foresti (Jac. Phil.), *Supplementum chronicarum*, Bartolomeo l'Imperadore, 1553 ; f°. — I, p. 314.
Page avec encadrement (signé : L A) et bois représentant la Création de la femme. — Foresti (Jac. Phil.), *Supplementum chronicarum*, Georgio Rusconi, 4 mai 1506 ; f°. — I, p. 310.
Page avec encadrement et vignette représentant la Nativité de J.-C. — *Brev. Rom.*, Bernardino Benali, 1523 ; 4°. — II, p. 363.
Page avec encadrement et bois représentant le Meurtre d'Abel par Caïn. — Foresti (Jac. Phil.) *Supplementum chronicarum*, Albertino da Lissona, 4 mai 1503 ; f°. — I, p. 308.
Page avec encadrement et vignette représentant St Antoine. — *Offic. B. M. V.*, Joannes Hamman de Landoia, 1490 ; 12°. — I, p. 404.
Page avec encadrement et vignette représentant St Barthélemi. — id. id. 1490 ; 12°. — I, p. 405.
Page avec encadrement et vignette représentant St Georges. — id. id. 1490 ; 12°. — I, p. 405.
Page avec encadrement et vignette représentant St Jacques le Majeur.— id. id. 1490 ; 12°. — I, p. 405.
Page avec encadrement et vignette représentant St Jérôme. — *Fioreti della Bibia*, Antonio et Renaldo fratelli da Trino, 1493 ; 4°. — I, p. 162.
Page avec encadrement et vignette représentant St Martin. — *Offic. B. M. V.*, Joannes Hamman de Landoia, 1490 ; 12°. — I, p. 405.
Page avec encadrement et vignette représentant St Roch. — id. id. 1490 ; 12°. — I, p. 405.
Page avec encadrement et vignettes des Six jours de la Création. — *Biblia. ital.*, Giovanne Ragazo (pour L. A. Giunta), 15 octobre 1490 ; f°. — I, p. 125.
Page avec encadrement et vignettes des Six jours de la Création. — *Biblia ital.*, Guglielmo de Monteferrato, 23 avril 1493 ; f°. — I, p. 132.
Page avec encadrement et vignettes des Six jours de la Création. — *Biblia Bohem.*, Petrus Liechtenstein, 5 décembre 1506 ; f°. — I, p. 142.
Page avec encadrement et vignettes des Six jours de la Création. — *Biblia ital.*, Guglielmo de Monteferrato, etc., 1532 ; f°. — I, p. 136.
Page avec encadrement et vignettes représentant St Jean Baptiste et St Luc. — *Offic. B. M. M.*, Joannes Hamman de Landoia, 1490 ; 12°. — I, p. 404.
Page avec encadrement, un bois en forme de médaillon, et une initiale ornée. — *Vita di Sancti Padri*, Otino da Pavia, 28 juillet 1501 ; f°. — II, p. 43.
Page avec encadrement, un bois en forme de médaillon, et une initiale ornée. — id. Otino da Pavia, 28 juillet 1501 ; f°. — II, p. 45.
Page avec encadrement, vignette et initiale ornée. — Tito-Live, *Deche*, Zoane Vercellese, 11 février 1493 ; f°. — I, p. 47.
Page avec encadrement (signé : L A), vignette et initiale ornée. — *Miracoli de la Madonna*, Bartholomeo Zanni, 6 novembre 1505 ; 4°. — II, p. 75.
Page avec encadrement (au monogramme de l'imprimeur milanais Joanne Angelo Scinzenzeler), vignette et initiale ornée. — *Brev. Congregat. Casin.*, Hieronymus Scotus, 1562 ; 4°. — II, p. 399.
Page avec initiale ornée et bordure marginale. — Donatus (Aelius), *Grammatices rudimenta*, L.-A. Giunta, 11 novembre 1510 ; 4°. — I, p. 391.
Page du titre du Voragine (Jacobus de), *Legendario di Sancti*, Nicolo & Domenico dal Jesus, 20 décembre 1505 ; f°. — II, p. 136.

Pages avec encadrement. — *Offic. B. M. V.*, Joannes Hamman de Landoia (pour Octaviano Scoto), 1ᵉʳ octobre 1497 ; 8°. — I, p. 416.

Pages avec encadrement. — Térence, *Comœdiæ*, Lazaro Soardi, août 1511 ; 8°. — II, pp. 280-282.

Pages avec encadrement. — *Brev. Placent.*, Jacobus Paucidrapius de Burgofranco, 2 août 1530 ; 8°. — II, p. 370.

Pages avec encadrement. — *Offic. B. M. V.*, Francesco Marcolini, 1545 ; 8°. — I, pp. 487, 488.

Pages avec encadrement et initiale ornée. — Voragine (Jacobus de), *Legendario di Sancti*, Nicolo & Domenico dal Jesu, 20 décembre 1505 ; f°. — II, pp. 138, 139.

Pages avec encadrement et initiale ornée. — Voragine (Jacobus de) *id.* Nicolo & Domenico dal Jesu, 2 août 1518 ; f°. — II, pp. 160, 161.

Pages avec encadrement et vignettes. — *Brev. Patav.*, Petrus Liechtenstein (pour Leonard Alantse), 6 avril 1508 ; 8°. — II, p. 317.

Pages avec représentations des Six jours de la Création. — *Biblia ital.*, (Adam d'Ammergau), 1ᵉʳ octobre 1471 ; f°. — I, pp. 120-121.

Page (Un) présentant à une femme une tête coupée (bois signé : **L. F.**). — *Operetta de Uberto e Philomena* ; s. l. a. & n. t. ; 4°. — III, p. 616.

Paliprenda sauvée de la mort par un berger. — Pulci (Luca), *Cyriffo Calvaneo*, s. l. a. & n. t. (Manfredo de Monteferrato, *circa* 1492) ; 4°. — II, p. 179.

Pape (Un), assisté de six cardinaux, recevant l'hommage d'un ouvrage (bois signé : **L**). — Innocent IV, *Apparatus super quinque libris Decretalium*, Gregorius de Gregoriis, 1ᵉʳ avril 1522 ; f°. — III, p. 432.

Pape (Le) Boniface VIII dépossédant de la tiare Célestin V. — Boniface VIII, *Sextus Decretalium liber*, L. A. Giunta, 20 mai 1514 ; 4°. — III, p. 275.

Pape (Le) Boniface VIII donnant au clergé son livre de Décrétales. — Boniface VIII, *Sextus Decretalium liber*, Hæredes Octaviani Scoti, 22 novembre 1525 ; 4°. — III, p. 276.

Pape (Le) célébrant la messe. — Piccolomini (Augustinus), *Sacrarum cærimoniarum libri tres*, Gregorii de Gregoriis fratres, 21 novembre 1516 ; f°. — III, p. 320.

Pape (Le) couronnant l'Empereur. — *Barzelleta in laude de tutta l'Italia*, s. l. a. & n. t. ; 4°. — III, p. 531.

Pape (Le) donnant sa bénédiction à un chevalier. — *La Lega facta notamente a morte e destructione de li Franzosi*, s. l. a. & n. t. ; 4°. — III, p. 602.

Pape (Le) donnant un rituel à des prêtres agenouillés. — *Liber Sacerdotalis*, Melchior Sessa & Piero Ravani, 20 juillet 1523 ; 4°. — III, p. 466.

Pape (Le) *in cathedra*. — Stella (Joannes), *Vitæ ducentorum et triginta summorum Pontificum*, Bernardino Vitali, 23 janvier 1505 ; 4°. — III, p. 114.

Pape (Le) Jules II accordant à l'imprimeur Lazaro Soardi un privilège. — Grégoire (Sᵗ) le Grand, *Epistolæ*, Lazaro Soardi, 18 décembre 1504 ; f°. — III, p. 109.

Pape (Le) Jules II et ses alliés contre les Français. — *Papa Julio secondo che redriza tutto el mondo*, s. l. a. & n. t. ; 4°. — III, p. 249.

Pape (Le), l'Empereur, et un vilain. — Lichtenberger (Joannes), *Pronosticatio*, s. a. & n. t. (Nicolo & Domenico dal Jesu), 23 août (1511) ; 4°. — II, p. 499.

Pape (Le), l'Empereur, un roi, et un vilain, debout sur une partie de la sphère terrestre. — Innocent III, *Del dispreçamento del mondo*, Georgio Rusconi (pour Nicolo Zoppino & Vicenzo de Polo), 12 juin 1515 ; 8°. — III, p. 292.

Pape (Le), l'Empereur, un roi, et un vilain, debout sur une partie de la sphère terrestre. — *Expositione pacis præmium*, s. a. & n. t. (pour Felice da Bergamo) ; 8°. — III, p. 556.

Pape (Le) Nicolas III. — Joachim (Abbas), *Relationes super statum summorum Pontificum*, s. l. a. & n. t. (Nicolo & Domenico dal Jesu) ; 4°. — III, p. 589.

Pape (Le) Nicolas IV. — Joachim (Abbas), *Relationes super statum summorum Pontificum*, s. l. a. & n. t. (Nicolo & Domenico dal Jesu) ; f°. — III, p. 590.

Pape (Le) procédant à une ordination. — Piccolomini (Augustinus), *Sacrarum cærimoniarum libri tres*, Gregorii de Gregoriis fratres, 21 novembre 1516 ; f°. — III, p. 318.

Pape (Le) recevant l'Empereur. — Piccolomini (Augustinus), *Sacrarum cærimoniarum libri tres*, Gregorii de Gregoriis fratres, 21 novembre 1516 ; f°. — III, p. 319.

Papes (Plusieurs) réunis devant leur historien. — Platyna (Bartholomeus), *Hystoria de Vitis Pontificum*, Philippo Pincio, 22 août 1504 ; f°. — III, p. 87.

Pari tenu par Xanthus, de boire toute l'eau de la mer. — Tuppo (Francesco del), *Vita Esopi*, Manfredo de Monteferrato, 27 mars 1492 ; 4°. — II, p. 82.

Paris agenouillé devant le trône du Dauphin. — *Inamoramento de Paris e Viena*, Melchior Sessa et Piero Ravani, 10 octobre 1519 ; 4°. — III, p. 81.

Paris et Œnone ; Jugement de Paris. — Ovide, *Epistolæ Heroides*, Joanne Tacuino, 10 juillet 1501 ; f°. — II, p. 429.

Participe (Le), sous la figure d'une sirène à double queue. — Valla (Nicolaus), *Gymnastica litteraria*, Lazaro Soardi (pour Simon de Prello), 12-23 février 1516 ; 4°. — III, p. 327.

Passage de la mer Rouge. — Justinianus (Augustinus), *Precatio pietatis plena*, s. l. a. & n. t. (Paganinus de Paganinis, *circa* 1513) ; 8°. — III, p. 272.

Passamonte (bois signé : ✿✿✿). — Narcisso (Giovanni Andrea), *Passamonte*, Melchior Sessa, 7 novembre 1506 ; 4°. — III, p. 144.

Paysan (Un) conduisant un âne par la bride ; à la suite, trois personnages. — *Novella di uno chiamato Bussotto*, Giov. Andrea Vavassore, s. a. ; 4°. — III, p. 611.

Paysan (Un) labourant, etc. — Camerino (Pier Francesco), *Opera nova da un villano nomato Grillo*, Nicolo Zoppino & Vicenzo de Polo, 6 octobre 1519 ; 8°. — III, p. 382.

Paysan (Un), sa femme, et deux autres personnages, devant un juge. — *Contrasto del matrimonio de Tuogno*, s. n. t., février 1519 ; 4°. — III, p. 390.

Paysan (Un), sa femme, et deux autres personnages, devant un juge (bois signé :). — *Governo de famiglia*, Francesco Bindoni, avril 1524 ; 4°. — III, p. 481.

Paysan (Un), sa femme, et deux autres personnages, devant un juge. — Schiavo de Baro, *Proverbi*, Giov. Andrea Vavassore, s. a. ; 4°. — III, p. 631.

Paysans (Deux) occupés, l'un à greffer, l'autre à émonder un arbre. — *Operetta nova de cose stupende in Agricultura*, Nicolo Zoppino, s. a. ; 8°. — III, p. 617.

Pèlerin (Un), allant à Rome, trouve une tête de mort qui parle. — *Vita di S. Padri*, Otino da Pavia, 28 juillet 1501 ; f°. — II, p. 47.

Pèlerin (Un) lié au tronc d'un arbre, entre deux satyres musiciens. — Caviceo (Jacobo), *Libro del Peregrino*, Georgio Rusconi (pour Nicolo Zoppino & Vicenzo de Polo), 5 avril 1520 ; 8°. — III, p. 310.

Père (Un) battant sa fille avec un fouet, etc. — *Una belisima historia de Miser Alexandro Ciciliano*, s. l. a. & n. t. ; 4°. — III, p. 533.

Perse et ses principaux commentateurs. — Perse, *Satiræ*, Joanne Tacuino, 14 février 1494 ; f°. — II, p. 237.

Personnage agenouillé dans une chapelle où se trouvent trois démons. — Lancilotti Francesco, *La Historia del Castellano*, s. l. a. & n. t. ; 4°. — III, p. 599.

Personnage allumant du feu à l'aide d'un miroir. — Thomas (St) d'Aquin, *Opusculum de Esse et Essentiis*, Joannes Lucilius Santritter & Hieronymus de Sanctis, 11 février 1488 ; 4°. — I, p. 398.

Personnage assis à l'intérieur d'un cercle magique, évoquant le démon. — *Historia nova che insegna alle donne*, etc., Dionysio Bertocho, s. l. a. & n. t. ; 4°. — III, p. 583.

Personnage assis à l'intérieur d'un cercle magique, évoquant le démon. — Durante (Piero) da Gualdo, *Leandra*, Jacobo Pentio da Lecho, 23 mars 1508 ; 4°. — III, p. 158.

Personnage assis à un bureau, faisant des comptes avec une servante. — Sulpitius (Joannes) *De versuum scansione*, Gulielmo de Monteferrato, 22 décembre 1516 ; 4°. — III, p. 324.

Personnage assis au pied d'un arbre, jouant du violon (bois signé :). — Burchiello (Domenico), *Sonetti*, Alexandro Bindoni, 16 décembre 1518 ; 8°. — III, p. 367.

Personnage assis sous un dais, expliquant les songes. — *Somnia Salomonis*, Melchior Sessa & Piero Ravani, 1er janvier 1516 ; 4°. — III, p. 326.

Personnage assis sous un dais, expliquant les songes. — *Insonnio del Daniel*, s. l. a. & n. t. ; 4°. — III, p. 588.

Personnage discutant avec un squelette assis sur le bord d'un tombeau. — *Contrasto d'uno vivo & d'uno morto*, s. l. a. & n. t. ; 4°. — III, p. 547.

Personnage duquel émanent trois arbres généalogiques. — Crispus (Joannes), *Repetitio tituli Institutionum de hereditate ab intestato*, Joannes Hamman de Landoia, 19 octobre 1490 ; f°. — I, pp. 499 et 500.

Personnage inscrivant des repères sur une sphère terrestre (bois signé :). — Varthema (Ludovico de), *Itinerario*, Georgio Rusconi, 6 mars 1517 ; 8°. — III, p. 333.

Personnage inscrivant des repères sur une sphère terrestre. — Varthema (Ludovico de), *Itinerario*, Francesco Bindoni & Mapheo Pasini, avril 1520 (?) ; 8°. — III, p. 334.

Personnage jouant de la mandoline, visé d'une flèche par un Amour volant (bois signé : L). — Thibaldeo da Ferrara, *Opera*, Manfredo de Monteferrato, 25 juin 1507 ; 4°. — II, p. 482.

Personnage portant un livre, marchant à la rencontre d'une femme. — *Inamoramento de Paris e Viena*, Joanne Tacuino, 30 avril 1504 ; 4°. — III, p. 79.

Personnages (Plusieurs) de mascarade perçant de leurs poignards ou faisant brûler des langues médisantes (bois signé : zw). — Olympo (Baldassare), *Linguaccio*, Nicolo Zoppino & Vicenzo de Polo, 24 juillet 1523 ; 8°. — III, p. 467.

Pétrarque couronné par Apollon. — Petrarca (Francesco), *Sonetti, Canzone e Triumphi*, Bernardino Stagnino, mai 1513 ; 4°. — I, p. 103.

Philippe (St) de Florence. — Gravure sur bois de la collection de Ravenne. — IV, p. 41.

Philosophes (Cinq) de l'antiquité (bois signé :). — Diogène Laërce, *Vite de Philosophi moralissime*, Nicolo Zoppino & Vicenzo de Polo, 24 janvier 1521 ; 8°. — III, p. 337.

Philosophes (Cinq) de l'antiquité (bois signé :). — Diogène Laërce, *Vite de Philosophi moralissime*, s. n. t., juillet 1535 ; 8°. — III, p. 337.

Pierre (St) de Vérone. — Voragine (Jacobus de), *Legendario de Sancti*, Nicolo & Domenico dal Jesu, 2 août 1518 ; f°. — II, p. 166.

Pierre (St) et St Jean Baptiste soutenant le chrisme. — St François d'Assise, *Fioretti*, s. n. t. (Bern. Benali), 11 juin 1493 ; 4°. — I, p. 284.

Pierre (St) et St Paul. — *Brev. ord. fratr. Prædicat.*, L. A. Giunta, 23 mars 1503 ; 4°. — II, p. 306.

Pierre (S^t) et S^t Paul. — *Brev. Rom.*, Andrea Torresani, circa 1508 ; 12°. — II, p. 319.

Pierre (S^t) et S^t Paul. — *Brev. Strigon.*, Petrus Liechtenstein (pour Urban Kaym), 4 janvier 1513 ; 8°. — II, p. 330.

Pierre (S^t) et S^t Paul (bois signé : **L A**). — Bigi (Ludovico), *Omiliario quadragesimale*, Bernardino Vitali, 22 décembre 1518 ; f°. — III, p. 368.

Pierre (S^t) et S^t Paul. — *Brev. Rom.*, Hæredes L. A. Juntæ, janvier 1542 ; 12°. — II, p. 378.

Pierre (S^t) et S^t Paul. — id. Hieronymus Scotus, juillet 1550 ; 4°. — II, p. 384.

Pierre (S^t) *in cathedra*. — Voragine (Jacobus de), *Legendario di Sancti*, Nicolo & Domenico dal Jesu, 20 décembre 1505 ; f°. — II, p. 147.

Pietà. — S. Bonaventura, *Devote Meditationi*, Matheo Codeca, 26 avril 1490 ; 4°. — I, p. 362.

Pietà. — id. id. Bernardino Benali & Matheo Codeca, s. a. (1491) ; 4°. — I, p. 365.

Pietà. — *Lamento de la Virgine Maria*, s. l. a. & n. t. (Bernardino Benali, circa 1493) ; 4°. — II, p. 195.

Pietà. — S. Bonaventura, *Devote Meditationi*, Manfredo de Monteferrato, 14 décembre 1497 ; 8°. — I, p. 370.

Pietà. — (bois signé : ꟼa). — *Orarium eccl. S. Mariæ Antwerp.*, Petrus Liechtenstein, 23 juillet 1502 ; 16°. — I, p. 421.

Pietà (bois signé : ꞁ). — *Miracoli de la Madonna*, Ioanne Tacuino, 1515 ; 4°. — II, p. 77.

Pietà (bloc d'encadrement signé : ꞁvn ⸱). — *Brev. Congreg. Montis Oliveti*, L. A. Giunta, 1521 ; 12°. — II, p. 359.

Pietà. — Herp (Henricus), *Specchio de la perfectione humana*, Nicolo Zoppino & Vicenzo de Polo, 14 mai 1522 ; 8°. — III, p. 438.

Pietà. — S. Bonaventura, *Devote Meditationi*, Ioanne Tacuino, 6 juin 1523 ; 4°. — I, p. 380.

Pietà. — *Offic. B. M. V.*, Petrus Liechtenstein, 1545 ; 8°. — I, p. 480.

Pietà. — S. Bonaventura, *Devote Meditationi*, Giov. Andrea & Florio Vavassore, s. a. ; 8°. — I, p. 385.

Pilate se lavant les mains, planche d'Urs Graf. — *Passio D. N. Jesu Christi*, Strasbourg, Johann Knobloch, 1507 ; f°. — III, p. 278.

Pilate se lavant les mains. — Grégoire IX, *Decretales*, L. A. Giunta, 20 mai 1514 ; 4°. — III, p. 277.

Pilate se lavant les mains. — Dati (Juliano), *Rappresentatione de la Passione*, Paulo Danza, 17 mars 1526 ; 8°. — III, p. 176.

Planisphère terrestre. — Eschuid, *Summa astrologiæ judicialis*, Ioannes Santritter (pour Franciscus Bolanus), 7 juillet 1489 ; f°. — I, p. 400.

Platyna offrant son ouvrage au pape Sixte IV. — Platyna (Bartholomeus), *Historia de Vitis Pontificum*, Philippo Pincio, 7 novembre 1511 ; f°. — III, p. 88.

Platyna offrant son ouvrage au pape Sixte IV. — id. id. Guglielmo de Fontaneto, 15 décembre 1518 ; f°. — III, p. 89.

Poète (Un) couronné de laurier ; au fond, vue de Florence. — Ovide, *Epistolæ Heroides*, Ioanne Baptista Sessa, 14 janvier 1502 ; 4°. — II, p. 432.

Poète (Un) couronné par une femme. — Pietro Aretino, *Strambotti, Sonetti*, etc., Nicolo Zoppino, 22 janvier 1512 ; 8°. — III, p. 243.

Poète (Un) et ses principaux commentateurs. — Horace, *Opera*, Ioannes Alvisius de Varisio, 23 juillet 1498 ; f°. — II, p. 443.

Poète (Un) et ses principaux commentateurs (bois signé : ꞁ). — Horace, *Opera*, Donnino Pincio, 5 février 1505 ; f°. — II, p. 443.

Poète (Un) faisant hommage de son livre à la S^{te} Vierge. — Cornazano (Antonio), *Vita de la Madonna*, Ioanne Baptista Sessa, 5 mars 1502 ; 4°. — II, p. 253.

Poète (Le) Quintianus Stoa écrivant. — Stoa (Quintianus), *De syllabarum quantitate Epographia*, Pavia, Jacobus de Burgofranco, 30 juin 1511 ; 4°. — III, p. 379.

Poète (Le) Quintianus Stoa écrivant. — Stoa (Quintianus), id. Gulielmo de Monteferrato, 20 juin 1519 ; 4°. — III, p. 379.

Poètes (Cinq) couronnés de laurier (bois signé : ⸱ꝫ⸱ꝫ⸱). — Petrarca (Francesco), *Secreto*, Nicolo Zoppino & Vicenzo de Polo, 9 mars 1520 ; 8°. — III, p. 391.

Poliphile couché au pied d'un arbre (bois signé : ⸱b⸱). — Colonna (Francesco), *Hypnerotomachia Poliphili*, Aldo Manutio, décembre 1499 ; f°. — II, p. 463.

Poliphile et Polia chassés par les nymphes de Diane. — Colonna (Francesco), *Hypnerotomachia Poliphili*, Aldo Manutio, décembre 1499 ; f°. — II, p. 465.

Polyphème aveuglé par Ulysse (bois signé : ꞁa). — Ovide, *Metam.*, Ioanne Rosso Vercellese (pour L. A. Giunta), 10 avril 1497 ; f°. — I, p. 226.

Polyxène immolée aux mânes d'Achille. — Ovide, *Metam.*, Ioanne Rosso Vercellese (pour L. A. Giunta), 10 avril 1497 ; f°. — I, p. 225.

« Porta della Carta », au Palais Ducal de Venise. — IV, p. 46.

Portement de croix. — *Passio D. N. J. C.* (livre xylographique). — I, p. 17.

Portement de croix. — Gravure de Hieronymo de Sancti, copie d'un bois du livre xylographique de la *Passion*. — IV, p. 67.

Portement de croix. — S. Bonaventura, *Devote Meditationi sopra la Passione*, Hieronymo de Sancti & Cornelio compagni, 1487 ; 4°. — I, p. 25.

Portement de croix (bois signé : ⦾). — Herp (Henricus), *Specchio de la perfectione humana*, Nicolo Zoppino & Vicenzo de Polo, 14 mai 1522 ; 8°. — III, p. 437.

Portement de croix. — S. Bonaventura, *Devote Meditationi*, Giov. Andrea & Florio Vavassore, s. a. ; 8°. — I, p. 384.

Portement de croix (bois signé : •EVS•F•). — Collebrino (Eustachio), *Li Stupendi miracoli del glorioso Christo de S. Roccho*, s. l. a. & n. t. ; 8°. — III, p. 537.

Portrait d'Antonio Barili par lui-même, 1502. — *Intarsio* conservé au Musée Impérial Autrichien d'Art et d'Industrie, à Vienne. — IV, p. 26.

Portrait de Bartolus de Sassoferrato. — Bartolus de Sassoferrato, *Commentaria in primam partem Digesti*, Baptista de Tortis, 25 mai 1520 ; f°. — III, p. 398.

Portrait de Bartolus de Sassoferrato (Rome, Cabinet des Estampes de la Galerie Corsini). — III, p. 399.

Portrait de Cherubino da Spoleto. — Cherubino da Spoleto, *Spiritualis vitæ regula*, s. a. & n. t. ; 4°. — III, p. 14.

Portrait de Dante. — Alighieri (Dante), *Lo Amoroso convivio*, Zuan Antonio & fratelli da Sabio (pour Nicolo & Domenico dal Jesu), octobre 1521 ; 8°. — III, p. 419.

Portrait de Dante. — Alighieri (Dante), *Divina Comedia*, Jacob de Burgofranco (pour L. A. Giunta), 23 janvier 1529 ; f°. — II, p. 20.

Portrait de Dante (bois signé : AB). — Alighieri (Dante), *Divina Comedia*, Domenico Nicolini (pour Giovan Battista, Melchior Sessa & fratelli), 1564 ; f°. — II, p. 25.

Portrait d'Esope. — Tuppo (Francesco del), *Vita di Esopo*, Matthio Pagan, s. a. ; 8°. — II, p. 85.

Portrait de Galien. — Galien, *Therapeutica*, Nicolas Vlastos, 5 octobre 1500 ; f°. — II, p. 488.

Portrait de St Grégoire-le-Grand. — *Moralia*, Firenze, Nicolo della Magna, 15 juin 1486 ; f°. — I, p. 291.

Portrait de l'Arioste, dessiné par Titien, et gravé par Francesco de Nanto. — Ariosto (Ludovico), *Orlando furioso*, Ferrare, Francesco Rosso de Valenza, 1er octobre 1532 ; 4°. — III, p. 494.

Portrait de l'Arioste, d'après le dessin de Titien. — Ariosto (Ludovico), *Orlando furioso*, Alvise Torti, 21 mars 1535 ; 4°. — III, p. 495.

Portrait de l'Arioste, d'après le dessin de Titien. — Ariosto (Ludovico), *Orlando furioso*, Mapheo Pasini & Francesco Bindoni, 1535 ; 8°. — III, p. 495.

Portrait de Laurent von Bibra, évêque de Wurzbourg (1495-1519). — *Brev. Herbipol.*, Petrus Liechtenstein (pour Joannes Rynman de Oeringaw), 27 août 1507 ; 8°. — II, p. 316.

Portrait de Savonarole. — Savonarola (Hieron.) *Oracolo della renovatione della chiesa*, Pietro Nicolini, août 1536 ; 8°. — III, p. 104.

Portrait de Scanderbeg. — Barletius (Marinus), *Historia de vita & gestis Scanderbegi*, Rome, Bernardino Vitali, s. a. ; f°. — III, p. 530.

Portrait de Tite-Live (signé : ·5·8·). — Tite-Live, *Decades*, Melchior Sessa & Pietro Ravani, 3 mai 1520; f°. — I, p. 51.

Portrait du Bienheureux Lorenzo Giustiniano, premier patriarche de Venise. — Justiniano (Lorenzo), *Doctrina della vita monastica*, s. n. t. (Bernardino Benali), 20 octobre 1494 ; 4°. — II, p. 216.

Portrait du Bienheureux Lorenzo Giustiniano, premier patriarche de Venise. — Justiniano (Lorenzo), *Doctrina della vita monastica*, Zuan Antonio Nicolini e fratelli, mai 1527 ; 8°. — II, p. 217.

Position de la main pour écrire. — Fanti (Sigismondo), *Theorica & pratica de modo scribendi*, Joannes Rubeus Vercellensis, 1er décembre 1514 ; 4°. — III, pp. 280, 282.

Position de la main pour écrire (bois signé : Cellebrino). — Cellebrino (Eustachio), *Il modo d'imparare di scrivere*, s. l. et n. t., 1525 ; 8° — IV, p. 154.

Prédicateur (Un) en chaire. — Cornazano (Antonio), *Proverbii*, Nicolo Zoppino & Vicenzo de Polo, 22 août 1523 ; 8°. — III, p. 371.

Prédication de St Jean Baptiste. — *Colletanio de cose nove spirituale*, Nicolo Zoppino, 31 janvier 1509 ; 8°. — III, p. 193.

Préposition (La), sous la figure d'une reine accompagnée de trois suivantes. — Valla (Nicolaus), *Gymnastica litteraria*, Lazaro Soardi (pour Simon de Preilo), 12-23 février 1516 ; 4°. — III, p. 328.

Présentation au temple. — *Christo dice a Sancto Bernardo...*, s. l. a. & n. t. ; 8°. — III, p. 15.

Présentation au temple (bois français, provenant du matériel de Jean du Pré). — *Offic. B. M. V.*, Zuan Ragazo (pour Bernardino Stagnino), 24 octobre 1502 ; 8°. — I, p. 426.

Présentation au temple (bois signé : LA). — *Brev. Congregat. Cælestin.*, L. A. Giunta, 16 mai 1508 ; 16°. — II, p. 317.

Présentation au temple. — *Epistole & Evangelii*, Bernardino Vitali (pour Nicolo & Domenico dal Jesu) 20 octobre 1510 ; f°. — IV, p. 142.

Présentation au temple. — *Offic. B. M. V.*, Georgio Rusconi (pour François Ratkovic, de Raguse), 2 août 1512 ; 8°. — I, p. 437.

Présentation au temple. — *Offic. B. M. V.*, Jacobus Pencius de Leucho (pour Alexandro Paganini), 3 avril 1513 ; 8°. — I, p. 448.

Présentation au temple (bois signé : ι). — *Brev. ord. fratr. Prædicat.*, L. A. Giunta, 7 août 1515 ; 8°. — II, p. 337.

Présentation au temple. — *Offic. B. M. V.*, Hieronymo Scoto, 1544 ; 8°. — I, p. 476.

Prêtre (Le) Arlotto Maynardi parlant à trois personnages. — Maynardi (Arlotto), *Facetie*, Nicolo Zoppino & Vicenzo de Polo, 24 septembre 1518 ; 8°. — III, p. 359.

Prêtre (Le) Arlotto Maynardi parlant à trois personnages. — Maynardi (Arlotto), *Facetie*, Joanne Tacuino, 15 mai 1520 ; 8°. — III, p. 359.

Prêtre (Le) Arlotto Maynardi parlant à trois personnages. — Maynardi (Arlotto), *Facetie*, Francesco Bindoni & Mapheo Pasini, février 1525 ; 8°. — III, p. 360.

Prêtre (Un) arménien au chevet d'un mourant. — *Ourbathakirkh (Livre du Vendredi)*, Imprimerie arménienne de Venise, 1513 ; 8°. — III, p. 270.

Prêtre (Un) confessant une femme. — Michele (Fra) da Milano, *Confessione generale*, Melchior Sessa, 1506 ; 8°. — II, p. 181.

Prêtre (Le) Jean. — Dati (Giuliano), *La Magnificentia del Prete Ianni*, s. l. a. & n. t. (Florence) ; 4°. — III, p. 57.

Prêtre (Le) Jean. — id. id. s. l. a. & n. t. ; 4°. — III, p. 58.

Prêtre (Le) Jean. — Piccolomini (Aeneas Sylvius), *Hystoria de duobus amantibus*, Melchior Sessa, 17 septembre 1514 ; 4°. — III, p. 70.

Prince (Un) rendant la justice, assis entre les figures allégoriques de la Justice et de la Prudence. — Alegri (Francesco de), *Tractato della Prudentia & Justitia*, Melchior Sessa, 7 novembre 1508 ; 4°. — III, p. 166.

Proba Falconia écrivant. — Proba Falconia, *Centonis Virgiliani Opusculum*, Joanne Tacuino, 3 juin 1513 ; 8°. — III, p. 253.

Probus (Aemilius) écrivant. — Plutarque, *Vitæ virorum illustrium*, Melchior Sessa & Pietro Ravani, 26 novembre 1516 ; f°. — II, p. 66.

Procession (Une) (bois signé : **N**). — *Processionarium ord. fratr. Prædicat.*, Joannes Emericus de Spira (pour L. A. Giunta), 9 octobre 1494 ; 4°. — II, p. 214.

Procession (Une) (initiale ornée). — *Graduale*, Joannes Emericus de Spira (pour L. A. Giunta), 1499-1500 ; f°. — II, p. 470.

Procession (Une) (bois signé : ⛨). — Castellano de Castellani, *Opera nova spirituale*, Nicolo Zoppino & Vicenzo de Polo, 25 mai 1515 ; 8°. — III, p. 290.

Procession de l'arche d'alliance (bois signé : ♠). — *Brev. Congregat. Casin.*, Bernardino Stagnino, 27 octobre 1506 ; 16°. — II, p. 313.

Procession de l'arche d'alliance (bois signé : ι). — *Brev. Rom.*, L. A. Giunta, 7 juillet 1510 ; 8°. — II, p. 323.

Procession de l'arche d'alliance (bois signé : **VGO**). — *Brev. Rom.*, Jacobus Pentius de Leucho (pour Paganino de Paganini), 24 novembre 1511 ; 8°. — II, p. 323.

Procession de l'arche d'alliance. — *Brev. Patav.*, Petrus Liechtenstein (pour Leonard & Lucas Alantse), 25 mai 1515 ; 8°. — II, p. 336.

Procession de l'arche d'alliance. — *Brev. Rom.*, Hieronymus Scotus, 1551 ; 8°. — II, p. 386.

Procession de l'arche d'alliance (bois signé : ⚶). — *Brev. Rom.*, Hæredes Petri Rabani & socii, 1555 ; 8°. — II, p. 390.

Procession de l'arche d'alliance (bois signé : ⚶). — id. Petrus Bosclius, 1559 ; 8°. — II, p. 394.

Professeur (Un) de droit faisant son cours. — Socini (Marianus & Bartholomeus), *Consilia*, Philippo Pincio, 7 novembre 1521 ; f°. — III, p. 420.

Professeur (Un) en chaire, donnant une leçon d'astronomie. — Granolachs (Bernardo de), *Summario de la Luna*, Georgio Rusconi, 26 août 1506 ; 8°. — II, p. 466.

Professeur (Un) en chaire, donnant une leçon d'astronomie. — Tagliente (Hieronymo) *Libro d'Abaco*, s. a. & n. t. ; 8°. — III, p. 301.

Professeur (Un) en chaire, enseignant. — Perottus (Nicolaus), *Regulæ Sypontinæ*, Christophoro Pensa, 29 mars 1492 ; 4°. — II, p. 86.

Professeur (Un) en chaire, enseignant. — Rimbertinus (Barthol.), *De deliciis sensibilibus Paradisi*, Jacobus Pentius de Leucho (pour Lazaro Soardi), 25 octobre 1498 ; 8°. — II, p. 452.

Professeur (Un) en chaire, enseignant. — Stabili (Francesco de) [Cecho d'Ascoli], *Acerba*, Joanne Baptista Sessa, 15 janvier 1501 ; 4°. — III, p. 37.

Professeur (Un) en chaire, enseignant. — Gerson (Jean), *De Imitatione Christi*, Joanne Baptista Sessa, 3 septembre 1502 ; 4°. — III, p. 47.

Professeur (Un) en chaire, enseignant (bois signé : ι). — Fatius (Barthol.) [Cicero Veturius], *Synonyma*, Joanne Tacuino, 1er septembre 1507 ; 4°. — II, p. 492.

Professeur (Un) en chaire, enseignant. — Perottus (Nicolaus), *Regulæ Sypontinæ*, Melchior Sessa, 19 décembre 1508 ; 4°. — II, p. 87.

Professeur (Un) en chaire, enseignant. — Alexander Grammaticus, *Doctrinale*, M. Sessa, 8 juin 1513 ; 4°. — I, p. 294.

Professeur (Un) en chaire, enseignant. — Gerson (Jean), *De Imitatione Christi*, Melchior Sessa, 8 mai 1516 ; 4°. — III, p. 48.

Professeur (Un) en chaire, enseignant (bois signé : ·I· **c**). — *Formularium diversorum contractuum*, Georgio Rusconi, 26 juillet 1518 ; 4°. — III, p. 351.

Professeur (Un) en chaire, enseignant. — Thibaldeo da Ferrara, *Opere*, Guglielmo de Monteferrato, 10 décembre 1519 ; 8°. — II, p. 483.

Professeur (Un) en chaire, enseignant. — Tuppo (Francesco del), *Vita di Esopo*, Giov. Andrea Vavassore, 1533 ; 8°. — II, p. 84.

Professeur (Un) en chaire, enseignant. — *Fabule di Esopo historiate*, Agostino Bindoni, 1542 ; 8°. — I, p. 341.
Professeur (Un) en chaire, enseignant (bois signé : ꟻ ·C·). — Tuppo (Francesco del), *Vita de Esopo*, s. l. a. & n. t. ; 8°. — II, p. 85.
Professeur (Un) en chaire, enseignant. — Pylades, *Grammatica*, Bernardino Vitali, s. a. ; 4°. — II, p. 274.
Professeur (Un) et deux jeunes gens. — Niphus (Augustinus), *De falsa diluvii pronosticatione*, Zuan Antonio & fratelli da Sabio (pour Nicolo & Domenico dal Jesu), 1521 ; 8°. — III, p. 428.
Professeur (Un) et un élève. — Achillinus (Alexander), *Anatomia*, Joannes Antonius & fratres de Sabio, janvier 1521 ; 8°. — III, p. 425.
Professeur (Un) et un paysan (bois signé : ꞓ). — Sannazaro (Jacomo), *Arcadia*, Zoanne Francesco & Antonio Rusconi, 20 juin 1522 ; 8°. — III, p. 305.
Profil humain (d'après un dessin attribué à Léonard de Vinci). — Pacioli (Luca), *Divina Proportione*, Paganino de Paganini, 1ᵉʳ juin 1509 ; f°. — III, p. 186.
Prométhée. — Cicéron, *Tusculanæ quæstiones*, Philippo Pincio, 27 septembre 1510 ; f°. — III, p. 204.
Pronom (Le), sous la figure d'un vice-roi tenant sa cour. — Valla (Nicolaus), *Gymnastica litteraria*, Lazaro Soardi (pour Simon de Prello), 12-23 février 1516 ; 4°. — III, p. 327.
Pyrame et Thisbé. — Olympo (Baldassare), *Camilla*, Melchior Sessa & Piero Ravani, 21 octobre 1522 ; 8°. — III, p. 448.
Rébus (Un) (bois signé : ᑲ). — Colonna (Francesco), *Hypnerotomachia Poliphili*, Aldo Manutio, décembre 1499 ; f°. — II, p. 464.
Rébus (Un) (bois signé : ꞓ). — Baiardo (Andrea), *Philogine*, Gulielmo de Monteferrato, 17 octobre 1520 ; 8°. — III, p. 404.
Rébus (Un). — *Judicio universale*, Paulo Danza, s. a. ; 4°. — III, p. 594.
Reine (La) Ancroia. — *Libro de la Regina Ancroia*, Christophoro Pensa, 21 mai 1494 ; f°. — II, p. 204.
Reine (La) Ancroia à cheval. — *Libro de la Regina Ancroia*, Benedetto Bindoni, 1533 ; 4°. — II, p. 207.
Reine (La) Ancroia à cheval. — id. Francesco Bindoni & Mapheo Pasini, janvier 1537 ; 8°. — II, p. 208.
Reine (La) Ancroia à cheval (bois signé : ·A/F·). — *Libro della Regina Ancroia*, Giovanni Andrea Vavassore, 1546 ; 8°. — II, p. 208.
Reine (La) d'Orient implorant le secours du ciel contre l'Empereur romain. — Pucci (Antonio), *Historia de la Regina d'Oriente*, Joanne Baptista Sessa, 28 juin 1503 ; 4°. — III, p. 63.
Reine (La) du *Décaméron* et sa cour se dirigeant vers un temple (8ᵐᵉ journée). — Boccaccio (Giov.), *Decamerone*, Vicenzo Valgrisi, 1552 ; 4°. — II, p. 110.
Religieuse (Une) priant à genoux devant un crucifix. — Dati (Juliano), *Rappresentatione de la Passione*, Paulo Danza, 17 mars 1526 ; 8°. — III, p. 175.
Renaud de Montauban. — *Inamoramento de Rinaldo de Monte Albano*, Melchior Sessa, 20 juillet 1515 ; 4°. — III, p. 297.
Renaud de Montauban portant en croupe Léonide. — Baldovinetti (Lionello), *Rinaldo appassionato* ; Nicolo Zoppino, 3 décembre 1525 ; 8°. — III, p. 513.
Rencontre de deux chevaliers. — *Le Crudel & aspre battaglie del Cavaliero de l'Orsa*, s. l. a. & n. t. ; 4°. — III, p. 553.
Rencontre des troupes françaises et des troupes vénitiennes dans la Ghiara d'Adda, en 1509 (bois signé : •ꙀƼ•).— Agostini (Nicolo degli), *Li Successi bellici seguiti nella Italia dal M.CCCCC.IX al M.CCCCC.XXI*, Nicolo Zoppino & Vicenzo de Polo, 1ᵉʳ août 1521, 4°. — III, p. 411.
Résurrection de J.-C. — *Brev. Congregat. Casin.*, Bernardino Stagnino, 27 octobre 1506 ; 16°. — II, p. 313.
Résurrection de J.-C. — *Brev. Patav.*, Petrus Liechtenstein (pour Leonard et Lucas Alantse), 25 mai 1515 ; 8°. — II, p. 336.
Résurrection de J.-C. — *Brev. Rom.*, L. A. Giunta, 5 juin 1515 ; 8°. — II, p. 337.
Résurrection de J.-C. — *Psalterio overo Rosario de la gloriosa Vergine Maria*, Giov. Andrea Vavassore & fratelli, 4 août 1538 ; 8°. — III, p. 365.
Résurrection de J.-C. (avec encadrement). — *Brev. congregat. Casin.*, Hieronymus Scotus, 1562 ; 4°. — II, p. 398.
Résurrection de Lazare. — S. Bonaventura, *Devote Meditationi*, Hieronymo de Sancti & Cornelio compagni, 1487 ; 4°. — I, p. 359.
Résurrection de Lazare. — id. id. s. a. & n. t. (*circa* 1493) ; 4°. — I, p. 368.
Résurrection de Lazare. — *Offic. B. M. V.*, J. B. Sessa, 29 novembre 1501 ; 24°. — IV, p. 151.
Résurrection de Lazare. — S. Bonaventura, *Devote Meditationi*, Georgio Rusconi, 28 août 1505 ; 4°. — I, p. 377.
Résurrection de Lazare. — *Offic. B. M. V.*, Georgio Rusconi (pour François Ratkovic, de Raguse), 2 août 1512 ; 8°. — I, p. 439.
Réunion d'instruments et d'objets de bureau. — Tagliente (Giov. Antonio), *La vera arte delo excellente scrivere*, s. n. t., 1524 ; 4°. — III, p. 455.
Roch (Sᵗ). — *Offic. B. M. V.*, Joannes Hamman de Landoia, 1493, 8°. — I, p. 409.
Roch (Sᵗ) et l'Archange Sᵗ Raphaël. — *Compendio de cose nove spirituale*, s. l. a. & n. t. ; 8°. — III, p. 200.
Roi (Un) agenouillé, priant avant de livrer bataille. — *Historia del Re Vespasiano*, Alexandro Bindoni, s. a. ; 4°. — III, p. 572.

Roi (Le) d'Espagne et son escorte rencontrant un paysan, dont le fils doit un jour porter la couronne. — *Historia de Floriudo & Chiarastella*, s. n. t., août 1517 ; 4°. — III, p. 343.

Roi (Le) d'Espagne et son escorte rencontrant un paysan, dont le fils doit un jour porter la couronne. — *Historia de Floriudo & Chiarastella*, Giov. Andrea et Florio Vavassore, s. a. ; 4°. — III, p. 344.

Roi (Le) de Pavie trouvant sa femme en adultère avec un nain. — *Historia del Re de Pavia*, s. l. a. & n. t. ; 4°. — III, p. 572.

Roi (Un) et sa cour. — Joanne Fiorentino, *La Guerra del Moro e del Re de Francia*, s. l. a. & n. t. ; 4°. — III, p. 594.

Roi (Un) et une reine à table, avec deux autres convives. — *Contrasto de l'Acqua et del Vino*, s. l. a. & n. t. ; 4°. — III, p. 543.

Roi (Un) et une troupe de guerriers au bord de la mer. — *La Copia de una littera mandata da Anglia*, s. l. a. & n. t. ; 4°. — III, p. 549.

Roi (Un) sur son trône, entre deux groupes de guerriers. — Pulci (Luigi), *Morgante maggiore*, s. a. & n. t. ; 4°. — II, p. 231.

Roi (Le) Vespasien dans le vaisseau miraculeux qui porte les images de la S** Vierge et du Christ de pitié. — *Historia del Re Vespasiano*, s. l. a. & n. t. ; 4°. — III, p. 573.

Roland à cheval. — Boiardo (Matteo Maria), *Orlando inamorato*, Georgio Rusconi, 6 octobre 1514 ; 4°. — III, p. 130.

Roland à cheval. — id. id. Pietro Nicolini, 1534-1535 ; 4°. — III, p. 140.

Roland et sa mère Bertha, sœur de Charlemagne, etc. — *Nascimento de Orlando*, s. l. a. & n. t. ; 4°. — III, p. 610.

Roland vainqueur en combat singulier (bois signé : **·IO·B·P·**). — Boiardo (Matteo Maria), *Orlando inamorato*, Nicolo Zoppino et Vicenzo de Polo, 21 mars 1521 ; 4°. — III, p. 131.

Roland vainqueur en combat singulier. — Boiardo (Matteo Maria), *Orlando inamorato*, Francesco Bindoni & Mapheo Pasini, mars 1530 ; 8°. — III, p. 139.

Roland et les géants Alabastro et Passamonte, etc. — Frontispice du Pulci (Luigi), *Morgante maggiore*, Manfredo de Monteferrato, 31 octobre 1494 ; 4°. — II, p. 218.

Roland et les géants Alabastro et Passamonte, etc. — *Attila flagellum Dei*, Joanne Baptista Sessa, 13 septembre 1502 ; 4°. — III, p. 12.

Roland et les géants Alabastro et Passamonte, etc. — Frontispice du Pulci (Luigi), *Morgante maggiore*, Manfredo de Monteferrato, 20 mai 1507 ; 8°. — II, p. 220.

Romulus et Remus (bois signé : **M**). — Ovide, *Metam.*, Joanne Rosso Vercellese (p' L. A. Giunta), 10 avril 1497 ; f°. — I, p. 227.

Rosiglia (Marco) assis à un bureau, écrivant. — Rosiglia (Marco), *Opera nova*, Nicolo Zoppino, 1515 ; 8°. — III, p. 238.

Sacrifice d'Abraham. — *Rapresentatione di Habraam et di Ysaac* ; s. l. a. & n. t. ; 4°. — III, p. 28.

Sacrifice (Le) d'Abraham, d'après Titien (bois signé de Ugo da Carpi). — IV, p. 110.

Sainte (La) Famille. — Gravure sur bois archaïque (Vienne, Bibl. de la Cour). — IV, p. 44.

Saints et Saintes adorant la S** Trinité. — *Martyrologium*, Joannes Emericus de Spira (pour L. A. Giunta), 15 octobre 1498 ; 4°. — II, p. 449.

Samson chassant les Philistins à coups de mâchoire d'âne. — Samson enlevant les portes de Gaza. — *Trabisonda istoriata*, Joanne Tacuino, 17 novembre 1512 ; 4°. — II, p. 113.

Samson chassant les Philistins à coups de mâchoire d'âne. — Samson enlevant les portes de Gaza. — *Historia de Sansone*, s. l. a. & n. t. ; 4°. — III, p. 578.

Samson et Dalila. — Samson renversant le temple des Philistins. — *Historia de Sansone*, s. l. a. & n. t. ; 4°. — III, p. 578.

Samson luttant contre un lion. — Un ange apparaissant aux parents de Samson. — *Historia de Sansone*, s. l. a. & n. t. ; 4°. — III, p. 577.

Sapho et Phaon. — Ovide, *Epistolæ Heroides*, Joanne Tacuino, 10 juillet 1501 ; f°. — II, p. 430.

Sapho et Phaon (bois signé : **◄I◄C◄**). — Ovide, *Epistolæ Heroides*, Bernardino Stagnino, 20 août 1516 ; 4°. — II, p. 435.

Satyre (Un), à l'orée d'un bois, portant une statuette de femme ; deux autres personnages (bois signé :). — Collenutio (Pandolpho), *Philotimo*, Georgio Rusconi (pour Nicolo Zoppino & Vicenzo de Polo, 30 avril 1517 ; 8°. — III, p. 339.

Satyre (Un) brandissant un livre sur un groupe de personnages de diverses conditions (bois signé : **L**). — Juvénal, *Satiræ*, s. l. & n. t. ; f°. — II, p. 235.

Savonarole dans sa cellule. — Savonarola (Hieron.), *De simplicitate vitæ christianæ*, Lazaro Soardi, 28 février 1504 ; 8° — III, p. 92.

Savonarole dans sa cellule. — id. *Della Semplicita della vita christiana*, Firenze, Lorenzo Morgiani, 31 octobre 1496 ; 4°. — III, p. 93.

Savonarole dans sa cellule. — Savonarola (Hieron.), *Triumphus Crucis*, Lucas Olchiensis, 8 juin 1517 ; 8°. — III, p. 97.

Savonarole en chaire, prêchant. — Savonarola (Hieron.), *Predicke per tutto l'anno*, Brandino & Ottaviano Scoto, 1ᵉʳ mars 1539; 8°. — III, p. 105.
Scène de pastorale (bois signé : **3·A·**). — *Opera moralissima de diversi auctori*, Georgio Rusconi (pour Nicolo Zoppino & Vicenzo de Polo), 28 novembre 1516; 8°. — III, p. 321.
Scènes de la vie des premiers hommes. — Vitruve, *De Architectura*, Joanne Tacuino, 22 mai 1511; f°. — III, p. 214.
Scènes de la vie érémitique (bois signé : **·c·**). — *Vite di Santi Padri*, Nicolo Zoppino, mars 1541; 8°. — II, p. 52.
Scipion l'Africain (bois signé : **·3·2·**). — Boiardo (Matteo Maria), *Orlando inamorato*, Nicolo Zoppino & Vicenzo de Polo, 10 décembre 1524; 4°. — III, p. 135.
Scipion l'Africain, gravure de Marc ' Antonio Raimondi. — III, p. 136.
Sébastien (Sᵗ). — Voir : Martyre.
Sébastien (Sᵗ). — *Offic. B. M. V.*, Joannes Hamman de Landoia, 1493; 8°. — I, p. 409.
Sébastien (Sᵗ). — Bois vénitien inédit du xvᵉ siècle. — IV, p. 82.
Sébastien (Sᵗ) (bois signé : **G**). — Voragine (Jacobus de), *Legendario de Sancti*, Nicolo & Domenico dal Jesu, 2 août 1518; f°. — II, p. 164.
Senso rencontrant un ermite. — Senso emmené par la Mort. — *Historia de Senso*, Francesco Bindoni, juillet 1524; 4°. — III, p. 322.
Senso rencontrant un ermite. — Senso emmené par la Mort. — *id.* s. l. a. & n. t.; 8°. — III, p. 323.
Sept (Les) péchés capitaux. — *Offic. B. M. V.*, Francesco Marcolini, 1545; 8°. — I, p. 486.
Serment d'Annibal. — Tito-Live, *Deche*, Zouane Vorcellese, 11 février 1493; f°. — I, p. 46.
Serviteur (Un) apportant une fleur à une courtisane. — Verini (Giov. Battista), *El Vanto della cortegiana ferrarese*, Zuan Maria Lirico, juillet 1538; 8°. — III, p. 643.
Sibylle (Une), bois signé : ▮▮. — Probus (Valerius), *De interpretandis Romanorum litteris*, Joanne Tacuino, 20 avril 1499; 4°. — II, p. 453.
Sibylle (La) de Cumes. — Barberiis (Philippus de), *Discordantiæ sanctorum doctorum Hieronymi & Augustini*, etc., Bernardino Benali, s. a.; 4°. — III, p. 528.
Sibylle (La) de Tibur. — Barberiis (Philippus de), *Discordantiæ sanctorum doctorum Hieronymi & Augustini*, etc., Bernardino Benali, s. a.; 4°. — III, p. 528.
Siège de Padoue. — Cordo, *La Obsidione di Padua*, s. n. t., 3 octobre 1510; 4°. — III, p. 207.
Siège de Padoue. — id. id. Alexandro Bindoni, 22 novembre 1515; 4°. — III, p. 208.
Siège de Padoue (bois signé : **·3·2·**). — Agostini (Nicolo degli), *Li Successi bellici seguiti nella Italia dal M.CCCCC.IX al M.CCCCC.XXI*, Nicolo Zoppino & Vicenzo de Polo, 1ᵉʳ août 1521; 4°. — III, p. 411.
Siège de Padoue. — *La victoriosa Gatta da Padoua*, Augustino Bindoni, 1549; 4°. — III, p. 647.
Siège de Padoue. — *La victoriosa Gata da Padua*, s. l. a. & n. t.; 4°. — III, p. 646.
Siège de Rhodes. — *L'Assedio del gran Turcho contra Rodo*, s. l. a. & n. t.; 4°. — III, p. 526.
Siège de Rhodes. — *El lachrimoso lamento che fa el gran Maestro de Rodi*, Giov. Andrea Vavassore, s. a.; 4°. — III, p. 595.
Siège d'une place forte. — *El Triompho et honore fatto al christianissimo Re di Franza*, s. l. a. & n. t.; 4°. — III, p. 641.
Siège d'Uxellodunum. — César, *Commentaria*, Aldus & Andreas Torresanus, avril 1513; 8°. — III, p. 232.
Simon (Sᵗ) et Sᵗ Jude. — Voragine (Jacobus de), *Legendario de Sancti*, Nicolo & Domenico dal Jesu, 2 août 1518; f°. — II, p. 167.
Sixte (Sᵗ) pape et Sᵗ Sébastien. — *Brev. Kiem.*, Petrus Liechtenstein (pour Wolfgang Magerl), 5 octobre 1515; 8°. — II, p. 340.
Statue (La) antique de Marc-Aurèle, à Rome (bois signé : **·9·81·**). — Agostini (Nicolo degli), *Li Successi bellici seguiti nella Italia dal M.CCCCC.IX al M.CCCCC.XXI*, Nicolo Zoppino & Vicenzo de Polo, 1ᵉʳ août 1521; 4°. — III, p. 410.
Suicide de Lycurgue. — Diogène Laërce, *Vite de Philosophi moralissime*, Melchior Sessa & Piero Ravani, 19 mars 1517; 8°. — III, p. 336.
Supplice de Savonarole. — Savonarola (Hieron.), *Prediche Quadragesimali*, Cesare Arrivabene, 20 août 1519; 4°. — III, p. 99.
Suzanne et les deux vieillards. — *Hystoria & Festa di Susanna*, s. l. a. & n. t.; 4°. — III, p. 582.
Table (La) de Cébès (bois signé de Hans Holbein le jeune). — Frontispice du Strabon, *Geographia*, Bâle, 1523; f°. — III, p. 516.
Table (La) de Cébès (bois signé : **z·Ȧ**). — Frontispice du *Dictionarium græcum*, Melchior Sessa & Piero Ravani, 24 décembre 1525; f°. — III, p. 515.
Table de multiplication (avec la signature de Luc' Antonio de Uberti). — Tagliente (Hieronymo), *Libro d'Abaco*, s. a. & n. t.; 8°. — III, p. 302.
Tapisserie de l'*Histoire d'Œdipe* (Musée Historique de Bâle). — IV, p. 12.
Térence et ses principaux commentateurs. — Térence, *Comœdiæ*, Simon de Luere (pour Lazaro Soardi), 5 juillet 1497; f°. — II, p. 277.

Tête humaine, avec figuration des trois ventricules cérébraux. — Albertus Magnus, *Philosophia naturalis*, Brescia, Baptista de Farfengo, 10 septembre 1490; 4°. — II, p. 292.

Tête humaine, avec figuration des trois ventricules cérébraux. — id. id. Georgio Arrivabene, 31 août 1496; 4°. — II, p. 291.

Théodose (St°), vierge et martyre. — *Martyrium S. Theodosiæ virginis*, Antonius de Zanchis, 22 décembre 1498; 8°. — II, p. 452.

Thésée combattant le Minotaure. — Plutarque, *Vitæ virorum illustrium*, Joannes Regatius de Monteferrato (pour L. A. Giunta), 7 décembre 1491; f°. — II, p. 63.

Thésée vainqueur du Minotaure et du taureau de Marathon. — Plutarque, *Vitæ virorum illustrium*, Melchior Sessa & Pietro Ravani, 26 novembre 1516; f°. — II, p. 64.

Thésée vainqueur du Minotaure et du taureau de Marathon. — Plutarque, *Vitæ virorum illustrium*, Georgio Rusconi, 2 mars 1518; 4°. — II, p. 67.

Thomas (St) d'Aquin vainqueur d'Averroès. — Thomas (St) d'Aquin, *Commentaria in libros Aristotelis*, Otino da Pavia, 28 septembre 1496; f°. — II, p. 295.

Thomas (St) d'Aquin vainqueur d'Averroès. — id. id. Hæredes Octaviani Scoti, 16 mai 1517; f°. — II, p. 296.

Thomas (St) d'Aquin vainqueur d'Averroès (bois signé : **L**). — Thomas (St) d'Aquin, *Commentaria in libros Aristotelis*, L. A. Giunta, 21 novembre 1517; f°. — II, p. 297.

Totila, roi des Goths, à genoux devant St Benoit. — St Grégoire, *Secundus dialogorum liber de vita et miraculis S. Benedicti*, Bernardino Benali, 17 février 1490; 16°. — I, p. 502.

Tournoi (Un). — Agostini (Nicolo degli), *Il secondo e terzo libro de Tristano*, Alessandro & Benedetto Bindoni, 27 juin 1520; 8°. — III, p. 291.

Toussaint (bois signé : **ù**). — *Brev. Rom.*, Bernardino Stagnino, 31 août 1498; 12°. — II, p. 304.

Toussaint. — *Brev. ord. fratr. Prædicat.*, L. A. Giunta, 23 mars 1503; 4°. — II, p. 306.

Toussaint. — *Epistole & Evangelii*, Bernardino Vitali (pour Nicolo & Domenico dal Jesu), 20 octobre 1510; f°. — IV, p. 148.

Toussaint (bois signé : **VGO**). — *Brev. Rom.*, Jacobus Pentius de Leucho (pour Paganino de Paganini), 24 novembre 1511; 8°. — II, p. 325.

Toussaint. — *Brev. Patav.*, Petrus Liechtenstein (pour Leonard et Lucas Alantse), 25 mai 1515; 8°. — II, p. 336.

Toussaint (bois signé : .**†∙∧**.). — *Brev. Rom.*, L. A. Giunta, 5 juin 1515; 8°. — II, p. 338.

Toussaint. — *Brev. Rom.*, Gregorius de Gregoriis, 31 octobre 1518; 4°. — II, p. 351.

Toussaint (bois signé : **LA**). — *Brev. Rom.*, Gregorius de Gregoriis, 14 mai 1521; 12°. — II, p. 357.

Toussaint. — *Brev. Rom.*, Hieronymus Scotus, 1542; 8°. — II, p. 379.

Toussaint (bois signé : **⚹**). — *Brev. Rom.*, Hæredes Petri Rabani & socii, 1555; 8°. — II, p. 390.

Toussaint. — *Brev. Rom.*, Hæredes L. A. Juntæ, 1563; 8°. — II, p. 402.

Toussaint. — *Brev. congregat. Casin.*, Juntæ, 1568; 12°. — II, p. 403.

Toussaint. — id. Guerræi fratres & socii, 1575; 8°. — II, p. 407.

Toussaint (avec encadrement). — *Brev. Rom.*, Joannes Variscus & socii, 1577; 4°. — II, p. 409.

Toussaint. — *Brev. Rom.*, Joannes Variscus & socii, 1581; 12°. — II, p. 413.

Traité d'alliance de 1501 contre les Turcs (feuille volante). — II, p. 116.

Trinité (La Ste). — *Psalterio overo Rosario della gloriosa Vergine Maria*, Georgio Rusconi, 14 décembre 1518; 8°. — III, p. 364.

Triomphe de l'Amour. — Petrarca (Francesco), *Triumphi*, Bernardino da Novara, 18 avril 1488; f°. — I, p. 83.

Triomphe de l'Amour. — id. *Sonetti, Canzoni*, etc., Gregorio de Gregorio (pour Bernardino Stagnino), 20 novembre 1508; 4°. — I, p. 98.

Triomphe de l'Amour (bois signé : **Ï**). — Petrarca (Francesco), *Sonetti, Canzone e Triumphi*, Bernardino Stagnino, mai 1513; 4°. — I, p. 105.

Triomphe de l'Amour (bois signé : .**I∙A**.). — id. *Canzoniere & Triumphi*, Florentia, Philippo Giunta, avril 1515; 8°. — I, p. 102.

Triomphe de l'Amour (bois signé : **∙3∙8∙**). — id. *Triumphi*, Nicolo Zoppino & Vicenzo de Polo, novembre 1519; 8°. — I, p. 105.

Triomphe de la Chasteté. — Petrarca (Francesco), *Sonetti, Canzoni*, etc., Gregorio de Gregorii (pour Bernardino Stagnino), 20 novembre 1508; 4°. — I, p. 99.

Triomphe de la Divinité. — Petrarca (Francesco), *Triumphi*, Bernardino da Novara, 18 avril 1488; f°. — I, p. 86.

Triomphe de la Divinité. — id. *Triumphi e Sonetti*, Joanne Codecha, 12 janvier 1492-28 mars 1493; f°. — I, p. 95.

Triomphe de la Mort. — *Colletanio de cose nove spirituale*, Nicolo Zoppino, 31 janvier 1509; 8°. — III, p. 191.

Triomphe de la Renommée. — Petrarca (Francesco), *Triumphi e Sonetti*, Piero Veronese, 22 avril 1490; f°. — I, p. 89.

Triomphe de la Renommée (bois signé : **L**). — Boccaccio (Giovanni), *De mulieribus claris*, Joanne Tacuino, 6 mars 1506; 4°. — III, p. 116.

Triomphe de la Renommée. — Petrarca (Francesco), *Sonetti, Canzoni*, etc., Gregorio de Gregoriis (pour Bernardino Stagnino), 20 novembre 1508 ; 4°. — I, p. 100.

Triomphe de la Renommée (bois signé : •𝟑•𝟐•). — Petrarca (Francesco), *Triumphi*, Nicolo Zoppino & Vincenzo de Polo, novembre 1519 ; 8°. — I, p. 106.

Triomphe de la Renommée. — Alexander Grammaticus, *Doctrinale*, Alexandro Bindoni, 4 mai 1519 ; 4°. — I, p. 295.

Triomphe du Christ, d'après Titien, feuille I (bois signé de Luc' Antonio de Uberti). — IV, p. 102.

Triomphe du Temps. — Petrarca (Francesco), *Triumphi*, Bernardino da Novara, 18 avril 1488 ; f°. — I, p. 84.

Triomphe du Temps. — id. *Triumphi e Sonetti*, Piero Veronese, 22 avril 1490 ; f°. — I, p. 89.

Triomphe du Temps. — Petrarca (Francesco), *Sonetti, Canzoni*, etc., Gregorio de Gregoriis (pour Bernardino Stagnino), 20 novembre 1508 ; 4°. — I, p. 101.

Trois Morts (Les). — *Offic. B. M. V.*, Gregorius de Gregoriis, 1523, 8°. — I, p. 463.

Trois (Les) Morts et les Trois Vifs. — *Offic. B. M. V.*, Joannes Hamman de Landoia, 1490 ; 12° — I, p. 402.

Trois Vifs (Les). — *Offic. B. M. V.*, Zuan Ragazo (pour Bernardino Stagnino), 24 octobre 1502 ; 8°. — I, p. 425.

Trois Vifs (Les). — Pulci (Luigi), *Morgante maggiore*, Augustino Bindoni, 1531 ; 8°. — II, p. 229.

Troupe (Une) de cavaliers et de fantassins en marche (bois signé :). — Pline, *Historia naturalis*, Melchior Sessa, 20 août 1513 ; f°. — I, p. 30.

Troupe (Une) de cavaliers et de fantassins en marche. — Guarna (Andrea), *Bellum grammaticale*, Alexandro Bindoni, 5 mars 1522 ; 8°. — III, p. 430.

Ulysse et Pénélope. — Ovide, *Epistolæ Heroides*, Joanne Tacuino, 10 juillet 1501 ; f°. — II, p. 428.

Ulysse et Pénélope (bois signé :). — Ovide, *Epistolæ Heroides*, Bartholomeo Zanni, 10 juin 1506 ; f°. — II, p. 433.

Ulysse et Pénélope (bois signé : ⋖I⋅C⋅⁀). — Ovide, *Epistolæ Heroides*, Bernardino Stagnino, 20 août 1516 ; 4°. — II, p. 435.

Ulysse & Pénélope. — Ovide, *Epistolæ Heroides*, Guglielmo da Fontaneto, 15 décembre 1523 ; f°. — II, p. 437.

Veillée au jardin de Gethsemani. — S. Bonaventura, *Devote Meditationi*, Giov. Andrea & Florio Vavassore, s. a. ; 8°. — I, p. 382.

Vendanges (Les). — Crescenzi (Piero), *De Agricultura*, s. n. t., 31 mai 1495 ; 4°. — II, p. 265.

Venise, reine de l'Adriatique. — *Attila flagellum Dei*, Matthio Pagan, s. a. ; 8°. — III, p. 13.

Vérité (La) montrant à trois personnages la cité de la Fortune. — Fregoso (Antonio), *Dialogo de Fortuna*, Alessandro & Benedetto Bindoni, 5 avril 1521 ; 8°. — III, p. 406.

Vertu (La) foulant aux pieds les sept péchés capitaux. — *Fioretto de cose nove nobilissime*, Nicolo Zoppino, 31 janvier 1508 ; 8°. — III, p. 172.

Vertu (La) foulant aux pieds les sept péchés capitaux. — *Canzone de S. Herculano*, s. l. a. & n. t. ; 8°. — III, p. 535.

Vierge (La Sᵗᵉ) allaitant l'enfant Jésus. — Voragine (Jacobus de), *Legendæ Sanctorum*, Nicolaus de Franckfordia, 2 septembre 1516 ; 4°. — II, p. 159.

Vierge (La Sᵗᵉ) au rosaire. — Ockham (Gulielmus), *Summulæ in libros Physicorum*, Lazaro Soardi, 17 août 1506 ; 4°. — III, p. 121.

Vierge (La Sᵗᵉ) au rosaire. — *Brev. Herbipol.*, Petrus Liechtenstein (pour Joannes Rynman de Oeringaw), 27 août 1507 ; 8°. — II, p. 317.

Vierge (La Sᵗᵉ) au rosaire (bois signé :). — *Brev. Rom.*, L. A. Giunta, 7 octobre 1512 ; 8°. — II, p. 327.

Vierge (La Sᵗᵉ) au rosaire. — Castello (Alberto da), *Rosario della gloriosa Vergine Maria*, Melchior Sessa & Piero Ravani, 27 mars 1522 ; 8°. — III, p. 427.

Vierge (La Sᵗᵉ) au rosaire. — *Brev. Rom.*, Hieronymus Scotus, juillet 1550 ; 4°. — II, p. 384.

Vierge (La Sᵗᵉ) du Mont-Carmel. — *Constitutiones Fratrum Carmelitarum*, — L. A. Giunta, 29 avril 1499 ; 8° — II, p. 454.

Vierge (La Sᵗᵉ) entre Sᵗ Corbinien et Sᵗ Sigismond, patrons du diocèse de Freising. — *Brev. Frising*, Petrus Liechtenstein (pour Johann Oswald), 15 mars 1516 ; 8°. — II, p. 343.

Vierge (La Sᵗᵉ) entre Sᵗ Jean Baptiste et Sᵗ Grégoire-le-Grand (estampe signée :). — IV, p. 104.

Vierge (La Sᵗᵉ) entre Sᵗ Ulric et Sᵗᵉ Afre, patrons du diocèse d'Augsbourg. — *Brev. August.*, Petrus Liechtenstein (pour Martin Strasser), 16 février 1518 ; 8°. — II, p. 353.

Vierge (La Sᵗᵉ) et l'enfant Jésus (bois signé :). — *Brev. Patav.*, L. A. Giunta (pour Leonard & Lucas Alantse), 17 octobre 1517 ; f°. — II, p. 347.

Vierge (La Sᵗᵉ) glorifiée. — Pollio (Joanne), *Della vita et morte della S. Catharina da Siena*, Georgio Rusconi (pour Nicolo Zoppino), 13 février 1511 ; 4°. — III, p. 240.

Vierge (La Sᵗᵉ) glorifiée. — *Brev. Kiem.*, Petrus Liechtenstein (pour Wolfgang Magerl), 5 octobre 1515 ; 8°. — II, p. 340.

Vierge (La S^{te}) glorifiée (bois signé : **DANIEL LIECHTENSTEIN FINXIT**). — *Offic. B. M. V.*, Petrus Liechtenstein, 1545 ; 8°. — I, p. 479.

Vierge (La S^{te}) glorifiée. — *Brev. Rom.*, Hieronymus Scotus, 1551 ; 8°. — II, p. 386.

Vierges (Des), des veuves, et des religieuses implorant le Seigneur. — Cherubino da Spoleto, *Conforto spirituale*, Melchior Sessa, 7 février 1505 ; 4°. — III, p. 115.

Vierges martyres (Figures de). — *Legendario de le Santissime Vergine*, Nicolo Zoppino, 17 mars 1525 ; 8°. — III, p. 506.

Vignettes de l'Horace, *Opera*, Donnino Pincio, 5 février 1505 ; f° (bois signé :). — II, p. 445.

Vignettes de l'Ovide, *De Fastis*, Joanne Tacuino, 4 juin 1508 ; f°. — II, pp. 422, 423.

Vignettes d'origine française (provenant du matériel de Jean du Pré). — Voragine (Jacobus de), *Legendario de Sancti*, Joanne Tacuino, 30 décembre 1504 ; f°. — II, pp. 132-134.

Vignettes (signées : b) du Boccaccio, *Decamerone*, Giovanni & Gregorio de Gregorii, 20 juin 1492 ; f°. — II, p. 100.

Vignettes du Boccaccio, *Decamerone*, Bartholomeo Zanni, 5 août 1510 ; f°. — II, p. 102.

Vignettes du Boccaccio, id. Firenze, Philippo Giunta, 29 juillet 1516 ; 4°. — II, p. 104.

Vignettes du Boccaccio, id. Melchior Sessa, 24 novembre 1531 ; 12°. — II, p. 106.

Vignettes du Dante, *Divina Comedia*, Bernardino Benali & Matheo Codeca, 3 mars 1491 ; f°. — II, pp. 9, 10.

Vignettes du Dante, id. Pietro Cremonese, 18 novembre 1491 ; f° (bois signés : .b., b). — II, pp. 12, 13.

Vignettes du Dante, id. Bernardino Stagnino, 24 novembre 1512 (bois signés : , ,). — II, p. 16.

Vignettes du Dante, id. Francesco Marcolini, juin 1544 ; 4°. — II, pp. 22-24.

Vignettes du *Libro del Troiano*, Manfredo de Monteferrato, 20 mars 1509 ; 4° (bois signés : c). — III, p. 181.

Vignettes du Pulci (Luigi), *Morgante Maggiore*, Manfredo de Monteferrato, 31 octobre 1494 ; 4°. — II, pp. 218, 219.

Vignettes (signées : F) du *Trabisonda istoriata*, Christophoro Pensa, 5 juillet 1492 ; 4°. — II, p. 111.

Vignettes du *Vite de Sancti Padri*, Gioanne Ragazo (pour L. A. Giunta), 25 juin 1491 ; f° (bois signés : ,). — II, p. 37.

Vignettes (signées : F ,) du Voragine (Jacobus de). — *Legendario de Sancti*, Manfredo de Monteferrato, 10 décembre 1492 ; f°. — II, pp. 123, 125.

Vignettes du Voragine (Jacobus de), *Legendario de Sancti*, Matheo Codeca, 13 mai 1494 ; f°. — II, p. 127.

Vignettes d'un calendrier. — *Opera nova de le malitie che usa ciascheduna arte*, Paulo Danza, s. a. ; 4°. — III, p. 614.

Vincent (S^t) Ferrier. — Vincent (S^t) Ferrier, *Sermones*, Jacobus de Leucho (pour Lazaro Soardi), 1496 ; 4°. — II, p. 298.

Virgile offrant le poème de l'*Enéide* à l'Empereur Auguste (bois signé :). — Virgile, *Opera*, Bartholomeo Zanni, 3 août, 1508 ; f°. — I, p. 62.

Vision d'Ezéchiel. — *Biblia lat.*, Octavianus Scotus, 8 août 1489 ; f°. — I, p. 123.

Vision d'Ezéchiel. — id. Paganinus de Paganinis, 18 avril 1495 ; f°. — I, p. 137.

Vision de Paul de Middelbourg, évêque de Fossombrone. — Paulus de Middelburgo, *De recta Paschæ celebratione*, Fossombrone, Octaviano Petrucci, 8 juillet 1513 ; f°. — III, p. 257.

Vision d'un « saint vieillard appelé Jean ». — *Vita di Sancti Padri*, Otino da Pavia, 28 juillet 1501 ; f°. — II, p. 45.

Visitation. — *Offic. B. M. V.*, Hieronymus de Sanctis, 26 avril 1494 ; 8°. — I, p. 414.

Visitation. — Cornazano (Antonio), *Vita de la Madonna*, Manfredo de Monteferrato, 14 mars 1495 ; 4°. — II, p. 251.

Visitation. — *Heures a lusage de Rome*, Simon Vostre, 17 septembre 1496 ; 4°. — I, p. 444.

Visitation. — *Offic. B. M. V.*, L. A. Giunta, 26 juin 1501 ; 8°. — I, p. 418.

Visitation. — Cornazano (Antonio), *Vita de la Madonna*, Joanne Baptista Sessa, 5 mars 1502 ; 4°. — II, p. 253.

Visitation (bois français, provenant du matériel de Jean du Pré). — *Offic. B. M. V.,*, Joannes & Gregorius de Gregoriis, 11 février 1505 ; 8°. — I, p. 433.

Visitation. — *Offic. B. M. V.*, Georgio Rusconi (pour François Ratkovic, de Raguse), 2 août 1512 ; 8°. — I, p. 436.

Visitation. — id. Gregorius de Gregoriis, 1^{er} septembre 1512 ; 12°. — I, p. 441.

Visitation. — id. Jacobus Pencius de Leucho (pour Alexandro Paganini), 3 avril 1513 ; 8°. — I, p. 443.

Visitation. — id. Gregorius de Gregoriis, juillet 1516 ; 12°. — I, p. 453.

Visitation. — id. id. octobre 1524 ; 12°. — I, p. 470.

Visitation. — *Psalterio overo Rosario de la gloriosa Vergine Maria*, Giov. Andrea Vavassore e fratelli, 4 août 1538 ; 8°. — III, p. 365.

Visitation (bois signé :). — *Offic. B. M. V.*, Hieronymo Scoto, 1544 ; 8°. — I, p. 475.

Visitation. — *Offic. B. M. V.*, Petrus Liechtenstein, 1545 ; 8°. — I, p. 478.

Vocation de S^t André. — *Brev. Rom.*, Andrea Torresani, *circa* 1508 ; 12°. — II, p. 319.

Vocation de S^t André. — id. Hæredes L. A. Juntæ, janvier 1559 ; 4°. — II, p. 393.

Voragine (Jacobus de) prêchant. — Voragine (Jacobus de), *Sermones*, Simon de Luere (pour Lazaro Soardi), 31 août-14 novembre 1497 ; 4°. — II, p. 424.
Vue de Bologne (bois signé : ⅎ). — Foresti (Jac. Phil.), *Supplementum chronicarum*, Bartolomeo l'Imperadore, 1553 ; f°. — I, p. 316.
Vue de Corfou. — Noe (R. P. F.), *Viaggio da Venetia al S. Sepulchro*, Nicolo Zoppino & Vicenzo de Polo, 19 septembre 1518 ; 8°. — III, p. 353.
Vue de Jérusalem. — Noe (R. P. F.). — *Viaggio da Venetia al S. Sepulchro*, Nicolo Zoppino & Vicenzo de Polo, 19 septembre 1518 ; 8°. — III, p. 352.
Vue de Jérusalem (bois signé : ⅎ). — Noe (R. P. F.), *Viaggio da Venetia al S. Sepulchro*, Joanne Tacuino, 13 mai 1520 ; 8°. — III, p. 354.
Vue de Milan. — Foresti (Jac. Phil.), *Supplementum chronicarum*, Albertino da Lissona, 4 mai 1503 ; f°. — I, p. 309.
Vue de Rhodes. — Noe (R. P. F.), *Viaggio da Venetia al S. Sepulchro*, Nicolo Zoppino & Vicenzo de Polo, 19 septembre 1518 ; 8°. — III, p. 353.
Vue de Rome. — Foresti (Jac. Phil.), *Supplementum chronicarum*, Bernardino Rizo, 15 mai 1490 ; f°. — I, p. 304.
Vue de Rome (bois signé : ⅎ). — Foresti (Jac. Phil.), *Supplementum chronicarum*, Bartolomeo l'Imperadore, 1553 ; f°. — I, p. 316.
Vue de Venise. — Foresti (Jac. Phil.), *Supplementum chronicarum*, Bernardino Rizo, 15 mai 1490 ; f°. — I, p. 305.
Vue de Venise. — Montalboddo (Francesco de), *Paesi novamente ritrovati*, Georgio Rusconi, 18 août 1517 ; 8°. — III, p. 341.
Vue de Vicence. — Dragonzino (Giov. Battista), *Nobilita di Vicença*, Francesco Bindoni & Mapheo Pasini, octobre 1525 ; 8°. — III, p. 512.
Vue du St Sépulcre. — Noe (R. P. F.), *Viaggio da Venetia al S. Sepulchro*, Nicolo Zoppino et Vicenzo de Polo, 19 septembre 1518 ; 8°. — III, p. 353.
Xanthus et son jardinier (scène de la Vie d'Esope). — Cherubino da Spoleto, *Fior di virtu*, Matheo Codeca, 6 novembre 1493 ; 4°. — I, p. 355.
Zacharie (St). — Gravure sur bois de la collection de Ravenne. — IV, p. 40.

ILLUSTRATIONS HORS TEXTE

Adoration des Mages. — *Offic. B. M. V.*, Andreas de Torresanis, 23 juillet 1489 ; 16°. — I, entre les pp. 400-401.
Annonce aux bergers. — *id.* id. id. — ibid.
Annonciation. — *id.* id. ibid.
Annonciation. — *id.* Jo. Emericus de Spira, 6 mai 1493 ; 32°. — I, entre les pp. 406-407.
Annonciation. — *id.* Jo. Hamman de Landoia, 1er oct. 1497 ; 8°. — I, entre les pp. 416-417.
Annonciation. — Gravure sur bois du XVe siècle (Collection Protat). — I, entre les pp. 460-461.
Annonciation. — *Horæ in laudem B. M. V.*, Hæredes Aldi & Andreæ Asulani, octobre 1529 ; 16°. — I, entre les pp. 472-473.
Assomption de la Ste Vierge. — *Horæ in laudem B. M. V.*, Hæredes Aldi & Andreæ Asulani, octobre 1529 ; 16°. — I, entre les pp. 472-473.
Bethsabée. — *Offic. B. M. V.*, Andreas de Torresanis, 23 juillet 1489 ; 16°. — I, entre les pp. 400-401.
Cène (La). — *id.* Joannes Hamman de Landoia (pour Octaviano Scoto), 1er octobre 1497 ; 8°. — I, entre les pp. 416-417.
Chiromancien (Un) lisant dans la main d'un personnage. — Corvo (Andrea), *Chiromantia*, s. l. a. & n. t. (Nicolo & Domenico dal Jesu) ; 8°. — III, entre les pp. 260-261.
Confrérie (La) de San Giovanni Evangelista se rendant processionnellement à l'église San Lio (tableau de Giovanni Mansueti). — II, entre les pp. 142-143.
Cour (La) céleste. — *Offic. B. M. V.*, Joannes Hamman de Landoia (pour Octaviano Scoto), 1er octobre 1497 ; 8°. — I, entre les pp. 416-417.
Couronnement de la Ste Vierge. — *Offic. B. M. V.*, Andreas de Torresanis, 23 juillet 1489 ; 16°. — I, entre les pp. 400-401.
Croix (La) miraculeuse de l'église San Giovanni Evangelista, à Venise. — II, entre les pp. 140-141.

Crucifixion. — *Offic. B. M. V.*, Andreas de Torresanis, 23 juillet 1489 ; 16°. — I, entre les pp. 400-401.
Crucifixion. — *id.* Joannes Emericus de Spira (pour L. A. Giunta), 31 juillet 1495 ; 16°. — I, entre les pp. 412-413.
Crucifixion. — *id.* id. id. 31 août 1496 ; 32°. — I, entre les pp. 412-413.
Crucifixion. — *id.* Bernardino Stagnino, 9 juin 1506 ; 24°. — I, entre les pp. 428-429.
David en prière. — *id.* Joannes Emericus de Spira (pour L. A. Giunta), 31 août 1496 ; 32°. — I, entre les pp. 412-413.
David en prière. — *id.* Bernardino Stagnino, 9 juin 1506 ; 24°. — I, entre les pp. 428-429.
David jouant du psaltérion. — *Offic. B. M. V.*, Joannes Hamman de Landoia, 4 février 1492 ; 24°. — I, entre les pp. 406-407.
Descente du St-Esprit. — *Offic. B. M. V.*, Andreas de Torresanis, 23 juillet 1489 ; 16°. — I, entre les pp. 400-401.
Descente du St-Esprit. — *id.* Joannes Hamman de Landoia, 1490 ; 12°. — I, entre les pp. 402-403.
Descente du St-Esprit. — *id.* Joannes Emericus de Spira (pour L. A. Giunta), 31 août 1496 ; 32°. — I, entre les pp. 412-413.
Descente du St-Esprit (bois signé : ⚹). — *Offic. B. M. V.*, Joannes Hamman de Landoia (pour Octaviano Scoto), 1er octobre 1497 ; 8°. — I, entre les pp. 416-417.
Descente du St-Esprit. — *Horæ in laudem B. M. V.*, Hæredes Aldi & Andreæ Asulani, octobre 1529 ; 16°. — I, entre les pp. 472-473.
Fuite en Égypte. — *Offic. B. M. V.*, Andreas de Torresanis, 23 juillet 1489 ; 16°. — I, entre les pp. 400-401.
Guérison miraculeuse de la fille de Niccolo di Benvenuto de San Polo (tableau de Giovanni Mansueti). — II, entre les pp. 144-145.
Guérison miraculeuse de Piero di Lodovico (tableau de Gentile Bellini). — II, entre les pp. 144-145.
Initiales enluminées. — Tite-Live, *Decades*, Vindelinus de Spira, 1470 ; f° (exemplaire de la B. Nat. de Paris). — I, entre les pp. 48-49.
Jean (St) l'Évangéliste à Pathmos. — *Offic. B. M. V.*, Andreas de Torresanis, 23 juillet 1489 ; 16. — I, entre les pp. 400-401.
Jean (St) l'Évangéliste à Pathmos. — *Horæ in laudem B. M. V.*, Hæredes Aldi & Andreæ Asulani, octobre 1529 ; 16°. — I, entre les pp. 472-473.
Leçon (Une) de dissection. — Ketham (Joannes), *Fasciculo de medicina*, Zuane & Gregorio de Gregoriis, 5 février 1493 ; f°. — II, entre les pp. 56-57.
Miracle (Le) du pont San Lorenzo (tableau de Gentile Bellini). — II, entre les pp. 152-153.
Mort de la Ste Vierge. — *Offic. B. M. V.*, Bernardino Stagnino, 9 juin 1506 ; 24°. — I, entre les pp. 428-429.
Mort (La) emmenant un groupe de personnages. — *Offic. B. M. V.*, Joannes Hamman de Landoia, 1490 ; 12°. — I, entre les pp. 402-403.
Nativité de J.-C. — *Offic. B. M. V.*, Andreas de Torresanis, 23 juillet 1489 ; 16°. — I, entre les pp. 400-401.
Nativité de J.-C. — *id.* Joannes Hamman de Landoia, 1490 ; 12°. — I, entre les pp. 402-403.
Nativité de J.-C. — *id.* id. 3 décembre 1491 ; 32°. — I, entre les pp. 406-407.
Nativité de J.-C. — *id.* Joannes Emericus de Spira (pour L. A. Giunta), 31 août 1496 ; 32°. — I, entre les pp. 412-413.
Nativité de J.-C. (bois signé : ⚹). — *Offic. B. M. V.*, Joannes Hamman de Landoia (pour Octaviano Scoto), 1er octobre 1497 ; 8°. — I, entre les pp. 416-417.
Nativité de J.-C. — *Offic. B. M. V.*, Bernardino Stagnino, 9 juin 1506 ; 24°. — I, entre les pp. 428-429.
Nativité de J.-C. — *id.* (Gregorius de Gregoriis, *circa* 1523) ; 8°. — I, entre les pp. 464-465.
Nativité de J.-C. — *Horæ in laudem B. M. V.*, Hæredes Aldi & Andreæ Asulani, octobre 1529 ; 16°. — I, entre les pp. 472-473.
Office des morts. — *Offic. B. M. V.*, Joannes Hamman de Landoia, 3 décembre 1491; 32°. — I, entre les pp. 406-407.
Office des morts. — *id.* id. 4 février 1492 ; 24°. — ibid.
Office des morts. — *id.* Joannes Emericus de Spira, 6 mai 1493 ; 32°. — ibid.
Office des morts. — *id.* id. (pour L. A. Giunta), 31 août 1496 ; 32°. — I, entre les pp. 412-413.
Offrande de la croix miraculeuse à la Confrérie de San Giovanni Evangelista (tableau de Lazzaro Sebastiani). — II, entre les pp. 142-143.
Page avec encadrement et initiale enluminés. — Cicéron, *Epistolæ familiares*, Nicolas Jenson, 1471 ; f°. — I, entre les pp. 40-41.
Page avec encadrement et initiale enluminés. — Curtius (Quintus) Rufus, *De rebus gestis Alexandri Magni*; Vindelinus de Spira, s. a. ; f°. — I, entre les pp. 112-113.
Page avec encadrement et initiale enluminés. — Petrarca (Francesco), *Sonetti, Canzoni e Triumphi*, s. n. t., 1473 ; 4°. — I, entre les pp. 80-81.
Page avec encadrement et initiale enluminés. — Tite-Live, *Decades*, Vindelinus de Spira, 1470 ; f° (exemplaire de la B. Chigi). — I, entre les pp. 48-49.
Page avec encadrement et initiale enluminés. — *id.* *id.* id. 1470 ; f° (exemplaire de la B. Corsini). — I, entre les pp. 48-49.

Page avec encadrement et initiale enluminés. — Trapesuntius (Georgius), *Rhetorica*, Vindelinus de Spira, s. a. ; f°. — I, entre les pp. 112-113.
Page avec encadrement et initiale ornée. — *Offic. B. M. V.*, Andreas de Torresanis, 23 juillet 1489 ; 16°. — I, entre les pp. 400-401.
Page avec encadrement et initiale ornée. — id. Joannes Hamman de Landoia, 4 février 1492 ; 24°. — I, entre les pp. 406-407.
Page avec encadrement préparé pour l'enluminure. — Virgile, *Opera*, Bartholomeus de Cremona, 1472 ; f° (exemplaire du British Museum). — I, entre les pp. 60-61.
Patriarche (Le) de Grado délivrant un possédé du démon (tableau de Vittore Carpaccio). — II, entre les pp. 146-147.
Pietà (bois signé : ω). — *Offic. B. M. V.*, Joannes Hamman de Landoia (pour Octaviano Scoto), 1ᵉʳ octobre 1497 ; 8°. — I, entre les p. 416-417.
Pietà. — *Offic. B. M. V.* — Joannes Hamman de Landoia (pour Octaviano Scoto), 1ᵉʳ octobre 1497 ; 8°. — I, entre les pp. 416-417.
Portrait du Bienheureux Lorenzo Giustiniano, premier patriarche de Venise, par Gentile Bellini. — II, entre les pp. 216-217.
Présentation au temple. — *Offic. B. M. V.*, Andreas de Torresanis, 23 juillet 1489 ; 16°. — I, entre les pp. 400-401.
Présentation au temple. — id. (Gregorius de Gregoriis, *circa* 1523), 8°. — I, entre les pp. 464-465.
Présentation au temple. — *Horæ in laudem B. M. V.*, Hæredes Aldi & Andreæ Asulani, octobre 1529 ; 16°. — I, entre les pp. 472-473.
Procession solennelle de la croix miraculeuse de San Giovanni Evangelista (tableau de Gentile Bellini). — II, entre les pp. 150-151.
Quinze (Les) degrés du temple mystique de Salomon. — *Offic. B. M. V.*, Joannes Hamman de Landoia (pour Octaviano Scoto), 1ᵉʳ octobre 1497 ; 8°. — I, entre les pp. 416-417.
Trinité (La Sᵗᵉ). — *Offic. B. M. V.*, Joannes Hamman de Landoia (pour Octaviano Scoto), 1ᵉʳ octobre 1497 ; 8°. — I, entre les pp. 416-417.
Triomphe de la Renommée (gravure sur cuivre florentine, fin du XVᵉ siècle). — I, entre les pp. 92-93.
Triomphe du Temps (id. id.) ibid.
Trois (Les) Morts et les trois Vifs. — *Offic. B. M. V.*, Andreas de Torresanis, 23 juillet 1489 ; 16°. — I, entre les pp. 400-401.
Veillée au jardin de Gethsemani. — *Horæ in laudem B. M. V.*, Hæredes Aldi & Andreæ Asulani, octobre 1529 ; 16°. — I, entre les pp. 472-473.
Visitation. — *Offic. B. M. V.*, Andreas de Torresanis, 23 juillet 1489 ; 16°. — I, entre les pp. 400-401.

TABLE
DES MONOGRAMMES
ET SIGNATURES DE GRAVEURS

Les chiffres romains I-IV désignent les volumes du présent ouvrage.
Les numéros en chiffres arabes renvoient aux descriptions où sont mentionnés des bois signés. Quand une reproduction a été donnée, le numéro est en chiffres gras.
Dans une suite de livres où se trouve répété le même monogramme, les titres précédés d'un astérisque (*) sont ceux des ouvrages où des bois signés paraissent pour la première fois — exception faite des petites vignettes, comme celles qui portent les monogrammes ʙ et ᴄ, dans les Bréviaires, les romans de chevalerie, etc.
On retrouvera dans cette table un rappel des monogrammes qui se rencontrent dans les Missels.

AB

II. 546. Alighieri (Dante), *Divina Comedia*, 1564.

II. 1119. *Breviarium Rom.*, 1584.

A.G.F

I. 505. *Offic. B. M. V.*, 1545.

B

I. 377. *Buovo d'Antona*, 1508.
 378. — 1514.
II. 1188. *Altobello*, 1514.
III. 1509. *Historia di Carlo Martello*, 1506.
 1522. Boiardo (M. M.) et Agostini (Nic. degli), *Orlando inam.*, 1513-1514.
 1549. Narcisso (Giov. And.), *Passamonte*, 1506.
 1636. *Libro del Troiano*, 1509.
 1718. Bello (Francesco), *Mambriano*, 1520.
 1846. Castellani (Castellano de), *Opera nova spirituale*, 1521.
 1847. Castellani (Castellano de), *Opera nova spirituale*, 1525.
 1910. *Historia de Senso*, 1516.
 1930. Cornazano (Ant.), *De Modo regendi*, 1517.
 1931. — — 1518.
 1956. Cornazano (Ant.), *Vita et Passione de Christo*, 1517.
 1957. — — 1518.
 1958. — — 1519.
 1959. — — 1531.
 2001. *Thesauro spirituale*, 1518.
 2002. — 1519.
 2003. — 1524.
 2004. — s. a. (?)
 Suppl., p. 653. Valerio da Bologna, *Misterio della humana redentione*, 1527.

b

I. 33. *Deche di T. Livio*, 1493.
 34. — (lat.), 1495.
 36. — 1502.
 37. — (lat.), 1506.
 38. — 1511.
 39. — (lat.), 1511.
 133. *Biblia* (ital.), 1490.
 134. — 1492.
 136. — 1494.
 138. — (lat.), 1498.
 139. — 1502.
 141. — 1507.
 149. — 1535.
 158. — 1558.
 162. *Fioretti della Biblia*, 1515.
 185. *Epistole et Evangelii*, circa 1492.
 186. — 1493.
 188. — 1495.
 189. — 1495 (Firenze).
 190. Simone da Cascia, *Expositione sopra Evangeli*, 1496 (Firenze).
 191. *Epistole et Evangeli*, 1497.
 208. Suetonius, *Vitæ XII Cæs.*, 1506.
 209. — 1510.
 210. — 1522.
II. 532. *Alighieri (Dante), *Divina Comedia*, 18 nov. 1491.
 568. *Vite de Sancti Padri*, 1491.
 569. — 1493.
 570. — 1494.
 571. — 1497.
 572. — 1499.
 573. — circa 1500.
 575. — 1509.
 576. — 1512.
 578. — 1518.
 580. — 1532.
 581. — 1536.
 584. — 1549.
 630. *Vita de la preciosa Vergine Maria*, 1492.
 632. — 1499.

II. **640.***Boccaccio (Giov.), *Decamerone*, 1492.
 641. — — *circa* 1492.
 642. — — 1498.
 643. — — 1504.
 644. — — 1510.
 662. *Trabisonda istoriata*, 1503.
 668. Masuccio Salernitano, *Novellino*, 1492.
 669. — — 1503.
 670. — — 1510.
 678. Voragine (Jac. de), *Legendario de Sancti*, 1492.
 834. Caracciolo (Roberto), *Spechio della fede*, 1505.
 842. Crescenzi (Piero), *De Agricultura*, 1495.
 843. — — 1504.
 844. — — 1511.
III. 1358. Caracciolo (Roberto), *Prediche*, 1502.
 1360. — — 1514.
 1412. Sabadino (Giov.), *Settanta novelle*, 1504.
 1495. Fliscus (Steph.), *De componendis epistolis*, 1505.
 1510. Natalibus (Petrus de), *Catalogus Sanctorum*, 1506.
 1552. *Vita del B. Patriarcha Josaphat*, 1512.
 1637. *Libro del Troiano*, 1511.
 1671. Martialis (M. Valerius), *Epigrammata*, 1510.

·b·

I. 33. **Deche di T. Livio*, 1493.
 36. — 1502.
 38. — 1511.
 133. *Biblia* (ital.), 1490.
 134. — — 1492.
 136. — — 1494.
 138. — (ital.), 1498.
 139. — (ital.), 1502.
 141. — — 1507.
 149. — — 1535.
 158. — — 1558.
 185. *Epistole et Evangeli*, *circa* 1492.
 186. — 1493.
 188. — 1495.
 191. — 1497.
II. **582.***Alighieri (Dante), *Divina Comedia*, 1491.
 568. *Vite de Sancti Padri*, 1491.
 630. *Vita de la preciosa Vergine Maria*, 1492.
 632. — — 1499.
 678. Voragine (Jac. de), *Legendario de Sancti*, 1492.
III. 1358. Caracciolo (Roberto), *Prediche*, 1502.
 1360. — — 1514.

ƀ ·ƀ·

I. **133.****Biblia* (ital.), 1490.
 134. — 1492.

·ᵐƀ

I. **133.****Biblia* (ital.), 1490.
 134. — 1492.

·ƀ·

I. **133.****Biblia* (ital.), 1490.
 134. ... 1492.
 157. — 1553.

·ƀ

I. 185. **Epistole et Evangeli*, *circa* 1492.
 186. — 1493.
 191. — 1497.

ɞ

I. **133.****Biblia* (ital.), 1490.
 134. — 1492.

♭

II. **1198.***Colonna (Francesco), *Hypnerotomachia Poliphili*, 1499.
 1199. Colonna (Francesco), *Hypnerotomachia Poliphili*, 1545.

·♭·

II. **1198.***Colonna (Francesco), *Hypnerotomachia Poliphili*, 1499.
 1199. Colonna (Francesco), *Hypnerotomachia Poliphili*, 1545.

♭

II. 580. *Vite de Sancti Padri*, 1532.
 637. *Vita de la gloriosa Vergine Maria*, 1533.
 649. Boccaccio (Giov.), *Decamerone*, 1533.
 691. Voragine (Jac. de), *Legendario de Sancti*, 1533.
 743. *Libro della Regina Ancroia*, 1537.
III. 1533. Agostini (Nic. degli), *Quinto libro de lo inamoramento de Orlando*, 1530.
 1720.*Bello (Francesco), *Mambriano*, 1527-1528.
 1938. Varthema (Ludovico de), *Itinerario*, 1535.
 2497. *Offic. S. Raphaelis Archangeli*, s. a., *Missale Rom.* (glagolitice), 1528.

♭

III. Suppl., p. 675. Marozzo (Achille), *Opera nova de larte de larmi*, 1550.

♭.

III. Suppl., p. 675. Marozzo (Achille), *Opera nova de larte de larmi*, 1550.

·ƀ·R·

III. Suppl., p. 675. Marozzo (Achille), *Opera nova de larte de larmi*, 1550.

₿

III. Suppl., p. 666. Maripetro (Hieron.), *Il Petrarca spirituale*, 1536.

B·M

I. 9. *Cicero (M. T.) *De Officiis*, 1506.
 47. Sallustius (C.) Crispus, *Opera*, 1511.
 49. — — 1514.
II. 790. Juvenalis (Decimus Junius), *Satiræ*, 1512.
 1126. Ovidius (P.) Naso, *Fastorum libri*, 1508.
 1141. — *Epistolæ Heroides*, 1510.
 1143. — — 1512.
 1179.*Probus (Valerius), *De interpretandis Romanorum litteris*, 1499.

II. 1180. Probus (Valerius), *De interpretandis Romanorum litteris*, 1502.
1181. Probus (Valerius), *De interpretandis Romanorum litteris*, 1525.
1196. *Herbolario*, 1539.
III. 1644. Gellius (Aulus), *Noctes atticæ*, 1509.
1650. Ovidius (P.) Naso, *De arte amandi*, 1509.
1679. Bonaventura de Brixia, *Regula musice plane*, 1523.
1710. Ovidius (P.) Naso, *Tristium libri*, 1511.
*Missale ord. Camaldul. 1503.

C

III. 1636. *Libro del Troiano*, 1509.
1759.**Papa Julio II che redriza tutto el mondo, circa* 1512.
1882.*Sannazaro (Giacomo), *Arcadia*, 1522.
2541. *La Rotta del campo de li Franzosi*, s. a. (Mantova).

c
i

II. 536. Alighieri (Dante), *Divina Comedia*, 1512.

i

I. 142. *Biblia* (lat.), 1511.
145. — 1519.
163. *Fioretto de la Bibbia*, 1517.
202. *Epistole et Evangelii*, 1539.
378. *Buovo d'Antona*, 1514.
383. — 1560.
II. 536. Alighieri (Dante), *Divina Comedia*, 1512.
539. — — 1520.
544. — — 1536.
582. *Vite di Sancti Padri*, 1541.
634. *Vita della gloriosa Vergine Maria*, 1505.
663. *Trabisonda istoriata*, 1511.
764. Pulci (Luigi), *Morgante maggiore*, 1521.
934. *Breviarium Congregat. Casin.*, 1506.
950. — *Rom.*, 1510.
955. — *Strigon.*, 1511.
959. — *Rom.*, 1512.
969. — *Strigon.*, 1515.
971. — *Rom.*, 1515.
973. — *Ord. Frat. Prædicat.*, 1515.
983. — *Patav.*, 1517.
986. — *Salzburg.*, 1518.
1006. — *Rom.*, 1523.
1019. — — 1534.
1021. — — 1537.
1028. — — 1540-1541.
1030. — — 1541.
1031. — *Ord. Cisterc.*, 1542.
1042. — *Rom.*, 1547-1548.
1054. — — 1555.
1188. *Altobello*, 1514.
III. 1511. Natalibus (Petrus de), *Catalogus sanctorum*, 1516.
1521. Boiardo (M.M.), *Orlando inamorato*, 1511.
1522. — — 1513.
1550. Narcisso (Giov. And.) *Passamonte*, 1514.
1629. *Aspramonte*, 1523.
1707. *Falconetto*, 1513.
1715. *Libro del Danese*, 1553.
1716. Bello (Francesco), *Mambriano*, 1511.
1717. — — 1513.
1718. — — 1520.
1719. — — 1523.
1755. Danza (Paulo), *Il fatto d'arme fatto a Ravenna*, 1512.

III. 1848. Agostini (Nicolo degli), *Inamoramento de Tristano e Isotta*, 1515.
1850. Innocent III, *Del disprezamento del mondo*, 1515.
1851. Innocent III, *Del disprezamento del mondo*, 1517.
1852. Innocent III, *Del disprezamento del mondo*, 1520.
1853. Innocent III, *Del disprezamento del mondo*, 1524.
1854. Innocent III, *Del disprezamento del mondo*, 1537.
1858. *Inamoramento de Rinaldo de Monte Albano*, 1515.
1859. *Inamoramento de Rinaldo de Monte Albano*, 1517.
1903. Justinien Ier, *Instituta*, 1516.
1930. Cornazano (Antonio), *De modo regendi*, 1517.
1931. Cornazano (Antonio), *De modo regendi*, 1518.
2219. *Orationes devotissimæ*, 1524.
2414. *La Historia del Papa contra Ferraresi*, s.a.
2468. *La Lega facta novamente*, s. a.
2554. *Il superbo apparato fatto in Bologna alla incoronatione di Carolo V*, s. a.
IV. Append. 577 [bis]. *Vite de Sancti Padri*, 1517.
Missale Rom., 1501, 1509, 1513, 1521, 1538.
Missale ord. fratr. Prædicat., 1512.
Missale ord. Carmelit., 1514.

c.

II. 582. *Vite di Sancti Padri*, 1541.
IV. Append. 577 [bis]. *Vite di Sancti Padri*, 1517.

e

I. 163. *Fioretto de la Bibbia*, 1517.
202. *Epistole et Evangelii*, 1539.
II. 582. *Vite di Sancti Padri*, 1541.
634. *Vita della gloriosa Vergine Maria*, 1505.
955. *Breviarium Strigon.*, 1511.
1145. Ovidius (P.) Naso, *Epistolæ Heroides*, 1516.
III. 1665. *Colletanio de cose nove spirituale*, 1521.
1666. — — 1524.
1845. Castellani (Castellano de), *Opera nova spirituale*, 1515.
1846. Castellani (Castellano de), *Opera nova spirituale*, 1521.
1847. Castellani (Castellano de), *Opera nova spirituale*, 1525.
1850. Innocent III, *Del disprezamento del mondo*, 1515.
1851. Innocent III, *Del disprezamento del mondo*, 1517.
1852. Innocent III, *Del disprezamento del mondo*, 1520.
1853. Innocent III, *Del disprezamento del mondo*, 1524.
1854. Innocent III, *Del disprezamento del mondo*, 1537.
1916. Carmignano (Colantonio), *Cose vulgare*, 1516.
1930. Cornazano (Antonio), *De modo regendi*, 1517.
1931. Cornazano (Antonio), *De modo regendi*, 1518.
IV. Append. 577 [bis]. *Vite de Sancti Padri*, 1517.

II. 580. *Vite de Sancti Padri*, 1532.

·I·C·

I. 50. Sallustius (C.) Crispus, *Opera*, 1521.
II. 580. *Vite de Sancti Padri*, 1532.
 798. Persius (Aulus Flaccus), *Satiræ*, 1520.
 1151. Ovidius (P.) Naso, *Epistolæ Heroides*, 1526.
III. 1659.*Calepinus (Ambrosius), *Diction. græco-lat.*, 1520.
 2035. Antonio de Lebrija, *Vocabularium hisp.-lat.*, 1525.
 2144. Schobar (Christoph.), *De numeralium nominum ratione*, 1522.
 2173. Parpalia (Thomas), *Repetit. sup. rubr. Digest.: Soluto matrimonio*, etc., 1522.
 2221. Delphinus (Petrus), *Epistolæ*, 1524.
 2298. Averroes, *Libellus de substantia orbis*, 1525.
 2343.*Christoforo Fiorentino, *La Sala di Malagigi*, s. a.
 2483.*Mariazzo di Donna Rada Bratessa, s. a.

·I·C·

II. 1145. Ovidius (P.) Naso, *Epistolæ Heroides*, 1516.

·I..C.

III. 2377. *La Dichiaratione della chiesa di S. Maria de Loreto*, s. a.

·I·C·

II. 620. Tuppo (Francesco del) *Vita de Esopo*, s. a.
III. 1407. Boiardo (M.M.), *Timone*, 1518.
 2007.*Antonio da Pistoia, *Philostrato et Pamphila*, 1518.
 2153. Tricasso de Ceresari, *Chiromantia*, 1522.
 Suppl. p. 654. Philippo (Publio) Mantovano, *Formicone*, 1530.

·I· C

III. 1978. *Formularium diversorum contractuum*, 1518.

Ic

III. 1550. Narcisso (Giov. And.), *Passamonte*, 1514.
 1716. Bello (Francesco), *Mambriano*, 1511.
 1717. — — 1513.

I.

III. 1850.*Innocent III, *Del disprezamento del mondo*, 1515.
 1851. Innocent III, *Del disprezamento del mondo*, 1517.
 1852. Innocent III, *Del disprezamento del mondo*, 1520.
 1853. Innocent III, *Del disprezamento del mondo*, 1524.
 1854. Innocent III, *Del disprezamento del mondo*, 1537.
 1913. *Opera delectevole alla Villanesca*, 1516.

·II·c·

II. 1116.*Breviarium ord. Camaldul., 1583.

II. 536.°Alighieri (Dante), *Divina Comedia*, 1512.
 539. — — 1520.
 544. — — 1536.

II. 536.*Alighieri (Dante), *Divina Comedia*, 1512.
 539. — — 1520.
 544. — — 1536.

IPF

II. 536.*Alighieri (Dante), *Divina Comedia*, 1512.
 539. — — 1520.
 544. — — 1536.

I. 163.*Fioretto de la Bibbia, 1517.
II. 634.*Vita della gloriosa Vergine Maria, 1505.

I. 202.*Epistole et Evangelii, 1539.
III. 1881. Sannazaro (Giacomo), *Arcadia*, 1521.
 1947.*Collenutio (Pandolpho), *Philotimo*, 1517.
 1948. — — —

III. 1293.*Madre della nostra salvatione, s. a.
 1517. Justiniano (Leonardo), *Strambotti*, 1517.
 1615.*Fior de cose nobilissime, 1514.
 1665. Colletanio de cose nove spirituale, 1521.
 1666. — — 1524.
 1809. Hylicinio (Bernardo), *Opera della Cortesia*, etc., 1514.
 1810. Hylicinio (Bernardo), *Opera della Cortesia*, etc., 1515.
 1845.*Castellani (Castellano de) *Opera nova spirituale*, 1515.
 1846. Castellani (Castellano de) *Opera nova spirituale*, 1521.
 1847. Castellani (Castellano de) *Opera nova spirituale*, 1525.
 1916.*Carmignano (Colantonio), *Cose vulgare*, 1516.
 1930. Cornazano (Antonio), *De modo regendi*, etc., 1517.
 1931. Cornazano (Antonio), *De modo regendi*, etc., 1518.
 1970. *Triomphi, Sonetti*, etc., 1517.
 1971. — — 1524.
 1993. *Libro di fraternita di battuti*, 1518.
 2104.*Ugo de S. Victore, *Specchio della sancta madre Ecclesia*, 1521.
 2507. *Operetta nova delli dodeci Venerdi sacrati*, s. a.
 2574. Verini (Giov. Batt.), *El Vanto della Cortigiana*, s. a.

♖
I. **168.****Fioretto de la Bibbia*, 1517.
III. **1833.***Accolti (Bernardo), *Sonetti*, etc., 1515.
1834. — — 1519.
1885. San Pedro (Diego de), *Carcer d'Amore*, 1515.
2577 (copie).**Villanesche alla Napolitana*, s. a.

♟
I. **4.***Plinius (C.) Secundus, *Hist. nat.*, 1513.
5. — — 1516.
6. — — 1525.

♟
I. **4.***Plinius (C.) Secundus, *Hist. nat.*, 1513.
5. — — 1516.
6. — — 1525.
86.*Petrarca (Francesco), *Sonetti, Canzone e Triomphi*, 1513.
88. Petrarca (Francesco), *Sonetti, Canzone e Triomphi*, 1519.

♟
II. **536.***Alighieri (Dante), *Divina Comedia*, 1512.
539. — — 1520.
544. — — 1536.
III. **2297.****Oratione devotissima de S. Maria Vergine*, 1525.

♟
I. **4.***Plinius (C.) Secundus, *Hist. nat.*, 1513.
5. — — 1516.
6. — — 1525.
III. **2206.** Olympo (Baldassare), *Linguaccio*, s. a.
2233.**Governo de famiglia*, 1524.

♟
III. **2495.** *Officium S. Catharinæ*, s. a.

♟
III. **2324.** *Benedictione de la Madonna*, s. a.
2355. *Contemplatio de Jesu in croce*, s. a.
2495.**Offic. S. Catharinæ*, s. a.
2511.**Oration devotissima de S. Anselmo*, s. a.
2563. *Triumpho de le virtu contra li vicij*, s. a.

♟
III. **1913.** *Opera delectevole alla Villanesca*, 1516.
2511.**Oration devotissima de S. Anselmo*, s. a.

♟
II. **960.****Diurnum ord. Frat. Prædicat.*, 1513.
966. *Breviarium* — — 1514.
III. **1850.** Innocent III, *Del disprezamento del mondo*, 1515.
1851. Innocent III, *Del disprezamento del mondo*, 1517.

III. 1852. Innocent III, *Del disprezamento del mondo*, 1520.
1853. Innocent III, *Del disprezamento del mondo*, 1524.
1854. Innocent III, *Del disprezamento del mondo*, 1537.
1956. Cornazano (Antonio), *Vita et Passione de Christo*, 1517.
1957. Cornazano (Antonio), *Vita et Passione de Christo*, 1518.
1958. Cornazano (Antonio), *Vita et Passione de Christo*, 1519.
1959. Cornazano (Antonio), *Vita et Passione de Christo*, 1531.
2046.**Constitutiones Ecclesiæ Strigoniensis*, 1519.

♟
III. **1951.** *Familiaris clericorum liber*, 1535.

EVSTA
I. **503.** *Offic. B. M. V.*, 1544.

EUSTACHIO CELEBRINO DA UDINE
(signature complète)

III. **2184.** Tagliente (Giov. Ant.), *La vera arte delo Excellente scrivere*, 1525.

· EVSTACHIO ·
(EUSTACHIO CELEBRINO)

III. **2242.** Lodovici (Francesco de), *L'Antheo Gigante*, 1524.

· EVSTACHIVS ·
(EUSTACHIO CELEBRINO)

I. **120.** Curtius (Q.) Rufus, *De rebus gestis Alexandri Magni*, 1535.
121. Curtius (Q.) Rufus, *De rebus gestis Alexandri Magni*, 1541.
III. **1721.** Bello (Francesco), *Mambriano*, 1549.
1949. Collenutio (Pandolpho), *Philotimo*, 1518 (Perusia).
2096.*Paris de Puteo, *Duello*, 1523.
2097. — — 1525.
2226. Valle (Giov. Batt. della), *Vallo*, 1524.
2227. — — 1528.
2229. — — 1531.
IV. p. **117.** Gisberto da Mascona, 1511 (Perugia).

· EVS·F ·
(EUSTACHIO CELEBRINO)

III. **2340.** Cellebrino (Eustachio), *Li Stupendi miracoli del glorioso Christo de S. Roccho*, s. a.

F
I. **33.****Deche di T. Livio*, 1493.
34. — (lat.), 1495.
36. — 1502.
37. — (lat.), 1506.
38. — 1511.
39. — (lat.), 1511.
48. Sallustius (C:) Crispus, *Opera*, 1513.
134.**Biblia* (ital.), 1492.
136. — 1494.
139. — 1502.

I. 141. *Biblia* (ital.), 1507.
 158. — 1558.
 208. Suetonius (C.), *Vitæ XII Cæsarum*, 1506.
 209. — — 1510.
 210. — — 1522.

II. 564.*Diomedes, *De arte grammatica*, 1494.
 644. Boccaccio (Giov.), *Decamerone*, 1510.
 646. — — 1518.
 647. — — 1525.
 661.*Trabisonda istoriata, 1492.
 662. — 1503.
 663. — 1511.
 678.*Voragine (J. de), *Legendario de Sancti*, 1492.
 679. — — 1494.
 680. — — 1499.
 681. — — 1503.
 684. — — 1509.
 687. — — 1516.
 690. — — 1525.
 691. — — 1533.
 692. — — 1535-36.
 693. — — 1542.
 694. — — 1548.
 704. Pulci (Luca), *Cyriffo Calvaneo, circa* 1492.
 717. *Guerrino detto Meschino*, 1503.
 718. — 1508.
 725. Cornazano (Ant.), *De l'arte militare*, s. a.
 759. Pulci (Luigi), *Morgante maggiore*, 1494.
 761. — — 1508.
 762. — — 1515.
 829. *Vita de Merlino*, 1495 (Firenze).
 830. — 1507.
 831. — 1516.
 842. Crescenzi (Piero), *De Agricultura*, 1495.
 845. — — 1519.
 851. Lucanus (Annæus Marc.) *Pharsalia*, 1495.
 1165. Horatius (Quintus) Flaccus, *Opera*, 1505.
 1166. — — 1509.
 1167. — — 1514.
 1187. *Altobello*, 1499.

III. 1283. *Hist. celeb. di Gualtieri Marchese di Saluzzo*, s. a.
 1413. Sabadino (Giov.), *Settanta novelle*, 1510.
 1417. *Inamoramento de Paris e Viena*, 1511.
 1419. — — 1512.
 1510. Natalibus (Petrus de), *Catalogus Sanctorum*, 1506.
 1520. Boiardo (M.M.), *Orlando inamorato*, 1506.
 1554. Francesco da Fiorenza, *Persiano*, 1506.
 1590. Durante (Piero) da Gualdo, *Leandra*, 1508.
 1622. Narcisso (Giov. And.), *Fortunato*, 1528.
 1637. *Libro del Troiano*, 1511.
 1713. *Libro del Danese*, 1511.
 1716. Bello (Francesco), *Mambriano*, 1511.
 1717. — — 1513.
 1736. Andrea da Barberino, *Reali di Franza*, 1511.
 1753. *Alexandreida in rima*, 1535.
 2402. *Historia de la morte del Duca Valentino*, s. a.
 2411. *Hist. delle guerre e del fatto d'arme in Geredada*, s. a.
 Suppl., p. 657. Dragonzino (Giov. Batt.), *Marphisa Bizarra*, 1531.

F

III. 2122. Brochetino (Zuan Piero), *Speculum mulierum*, 1521.

(IO. PETRO FONTANA)

I. 503.*Offic. B. M. V.*, 1544.
II. 1048. *Breviarium Rom.*, 1551.

(IO. PETRO FONTANA)

I. 503.*Offic. B. M. V.*, 1544.
 508. — 1558.

F V

I. 143. *Biblia* (ital.), 1517.
 146. — 1525.
 228.*Ovidius (P.) Naso, *Metam.*, 1509.
 231. — — 1517.
 235. — — 1522.
 349. Foresti (J.-P.), *Supplem. chron.*, 1513.
 350. — — 1520.
II. 791. Juvenalis (Decimus Junius), *Satiræ*, 1515.
 835. Caracciolo (Roberto), *Spechio de la fede*, 1517.
 875. Terentius (Publius), *Comœdiæ*, 1515.
 876. — — 1518.
 877. — — 1521.
III. 1672. Martialis (M. Valerius), *Epigrammata*, 1514.

F X

III. 2219. *Orationes devotissimæ*, 1524.

G

I. 195.*Epistole et Evangelii*, 1522. [1]
II. 689.*Voragine (Jac. de), *Legendario de Sancti*, 1518.
III. 1559. S^t Antonin, *Confessionale*, 1522.
 2016.* Pacifico (Frate), *Summa de confessione*, 1518.

Ð

II. 689. Voragine (Jac. de), *Legendario de Sancti*, 1518.

·G·

III. Suppl., p. 660. Dion Cassius, *Delle Guerre e fatti de Romani*, 1533.

G·B·

II. 648. Boccaccio (Giov.), *Decamerone*, 1531.
 650. — — 1537.
III. 1370.*Seraphino Aquilano, *Opera d'amore*, 1530
 Suppl., p. 658. Sannazaro (Giac.), *Rime*, 1531.
 — p. 660. Bruno (Giov.), *Rime nuove Amorose*, 1533.
 — p. 667. Martelli (Lodov.), *Stanze e Canzoni*, 1537.

(GREGORIO DE GREGORIIS)

I. 483.*Offic. B. M. V.*, 1516.
 486.* — 1520.

[1]. Au lieu de 1512, date erronée. Voir l'observation p. 124, dans l'étude placée au commencement de ce volume.

I. 493. *Offic. B. M. V.*, 1504.
494. — 1525.
III. 2142.*S. Bonaventura, *Legenda de S. Francesco*, 1522.
2198. Erasmus (Desiderius), *Paraphrasis in Evangelium Matthæi*, 1523.
2218. *Orationes devotissimæ*, 1523.

G. F

I. 204. *Evangelia* (græcè), 1581.

✠ FG

Missale rom., 1571, 1572, 1586.

i

I. 134. *Biblia* (ital.), 1492.
II. 568.*Vite de Sancti Padri*, 1491.
569. — 1493.
570. — 1494.
571. — 1497.
572. — 1499.
573. — circa 1500.
575. — 1509.
576. — 1512.
578. — 1518.
579. — 1523.
581. — 1536.
583. — 1547.
644. Boccaccio (Giov.), *Decamerone*, 1510.
646. — 1518.
647. — 1525.
678.*Voragine (Jac. de) *Legendario de Sancti*, 10 déc. 1492.
684. Voragine(J. de),*Legendario de Sancti*,1509.
687. — 1516.
691. — 1533.

i

II. 568.*Vite de Sancti Padri*, 1491.
569. — 1493.
570. — 1494.
571. — 1497.
572. — 1499.
573. — circa 1500.
575. — 1509.
576. — 1512.
578. — 1518.
579. — 1523.
581. — 1536.
694. Voragine (Jac. de), *Legendario de Sancti*, 1548.

g

II. 568.*Vite de Sancti Padri*, 1491.
569. — 1493.
570. — 1494.
571. — 1497.
572. — 1499.
573. — circa 1500.
575. — 1509.
576. — 1512.
578. — 1518.
579. — 1523.
581. — 1536.
583. — 1547.

ia

I. 223.*Ovidius (P.) asNo, *Metam.*, 1497.
226. — — 1505 (Parmæ).
227. — — 1508.
228. — — 1509.
462.*Offic. B. M. V.*, 1497.
466.* — 1502.
473.* — 1506.
475. — 1507.
476. — 1511.
477. — 1512.
480. — 1512.
484. — 1517.
496. — circa 1525.
II. 919.*Breviarium Rom.*, 1498.
934. — Congregat. Casin., 1506.
942. — Rom., 1508.
943. —
947. — ord. Frat. Prædicat., 1509.
951. — Rom., 1510.
960. — ord. Frat. Prædicat., 1513.
964. — Rom., 1514.
966. — ord. Frat. Prædicat., 1514.
967. —
979. — Rom., 1516.
980. — ord. Frat. Prædicat., 1516.
988. — Rom., 1518.
1000. — Congregat. Montis Oliveti, 1521.
1044. — ord. Frat. Prædicat., 1548.
1209.*Graduale*, 1513-1515.
III. 1778. *Sacrarium*, 1513.
1796. *Cantorinus Romanus*, 1540.
IV. Append. 476 bis. *Offic. B. M. V.*, 1511.
*Missale rom.** 1506, 1509, 1560.
Missale ord. Carmelit., 1514.

J. A.

II. 988. *Breviarium Rom.*, (germanicè), 1518.
2068. *Agenda Diocesis S. Eccl. Aquileyensis*, 1520.
*Missale rom.** 1515, 1518, 1519 (15 sept. et 24 déc.), 1532, 1557.

f. A.

I. (Note p. 99)* Petrarca (Francesco), *Canzoniere et Triomphi*, 1515 (Florentia).
102. Petrarca (Francesco), *Canzoniere et Triomphi*, 1541.
483.*Offic. B. M. V.*, 1516.
486. — 1520.
488. — 1521.
493. — 1524.
494. — 1525.
497. — 1527.
II. 540.*Alighieri (Dante), *Divina Comedia*, circa 1520.
541. Alighieri (Dante), *Divina Comedia*, circa 1520.
840. *Cathecuminorum liber*, 1520.
971. *Breviarium Rom.*, 1515.
973. — ord. Frat. Prædicat., 1515.
975. — ord. Carmelit., 1515.
976. — Rom., 1515.
991. — — 1519.
1000. — Congregat. Montis Oliveti, 1521.
1006. — Rom., 1523.
1009. — — 1524.
1018. — ord. Frat. Prædicat., 1531.
1037. — ord. Carmelit., 1543.

II. 1038. *Breviarium Congregat. Casin.*, 1543.
1039. — ord. *Murat. Florentiæ*, 1545.
1041. — *Rom.*, 1547.
1051. — ord. *Frat. Prædicat.*, 1552.
III. 1897.*Laurarius (Barthol.), *Refugium Advocatorum*, 1516.
1993. *Libro di fraternita di battuti*, 1518.

.٦.o⅔

II. 538. Alighieri (Dante), *Divina Comedia, circa* 1515.

·LO·B·P·

II. 1524.*Boiardo (M.M.), *Orlando inamorato*, 1521.
1531. — — 1528.
1538. — — 1532-1533.

·J·B·P·

III. 1524.*Boiardo (M.M.), *Orlando inamorato*, 1521.
1531. — — 1528.
1538. — — 1532-1533.
2101. Agostini (Nicolo degli), *Li successi bellici*, 1521.

·٩·81·

III. 2101. Agostini (Nicolo degli), *Li Successi bellici*, 1521.

i

I. 228.*Ovidius (P.) Naso, *Metam.*, 1509.
230. — — 1517.
231. — — 1517.
235. — — 1522.
II. 1132. Cavalca (Domenico), *Spechio de la Croce*, 1515.
III. 1660.*Colletanio de cose nove spirituale*, 1509.
2501. *Opera nova spirituale*, s. a.

·iо·G·

I. 228.*Ovidius (P.) Naso, *Metam.*, 1509.
230. — — 1517.
231. — — 1517.
235. — — 1522.
III. 1549.*Narcisso (Giov. And.), *Passamonte*, 1506.

·JE·R·

II. 1214. *Graduale*, 1562.

DANIEL LIECHTENSTEIN FINXIT

I. 504. *Offic. B. M. V.*, 1545.

·o· ·L·
(DANIEL LIECHTENSTEIN)

I. 504. *Offic. B. M. V.;* 1545.

LUC' ANTONIO DE UBERTI
(signature complète)

III. 1872.*Tagliente (Hieron.), *Libro d'Abaco*, s. a.
1873. — — —
1874. — — —
1875. — — —
1877. — — 1548.
1878. — — 1550.
1879. — — 1554.

L
(LUC' ANTONIO DE UBERTI)

I. 9.*Cicero (M. T.), *De Officiis*, 1506.
11. — — 1508.
12. — — 1514.
13. — — 1517.
24. — *Epist. famil.* 1508.
56.*Virgilius (P.) Maro, *Opera*, 1508.
57. — — 1510.
59. — — 1514.
61.* — — 1519.
63. — — 1522.
67. — — 1533.
68. — — 1534.
70. — — 1537.
114. Priscianus, *Opera*, 1509.
140.*Biblia (bohem.), 1506.
142. — (lat.), 1511.
170. *Psalmista*, 1509.
179. — 1535.
183. — 1541.
196. Guillermus Parisiensis, *Postilla sup. Epist. et Evang.*, 1512.
208.*Suetonius (C.) Tranquillus, *Vitæ XII Cæsarum*, 1506.
213. Valerius Maximus, *Factorum dictorumque memorab. libri IX*, 1508.
230.*Ovidius (P.) Naso, *Metam.*, 1517.
231. — — 1517.
233.* — — 1521.
235. — — 1522.
239. — — 1538.
243. — — 1548.
354.*Foresti (J. P.), *Supplem. chron.*, 1553.
478.*Offic. B. M. V.*, 1512.
484.* — 1517.
495. — *circa* 1525.
496. — —
500. — 1541.

II. 553. Dathus (Augustinus), *Elegantiolæ*, 1509.
555. — — 1516.
557. — — 1522.
607.*Miracoli della Madonna*, 1515.
636.*Vita de la gloriosa Vergine Maria*, 1524.
670.*Masuccio Salernitato, *Novellino*, 1510.
673. Niger (Franciscus), *De modo epistolandi*, 1517.
708. Cantalycius, *Summa in regulas grammatices*, 1511.
752. *Processionarium*, 1509.
754. — 1517.
755. — 1545.
764.*Pulci (Luigi), *Morgante maggiore*, 1521.
770. — 1532.
787.*Juvenalis (Decimus Junius), *Satiræ*, 1503.
788. — — 1509.
790.* — — 1512.
837. Caracciolo (Roberto), *Spechio della fede*, 1536-1537.
844. Crescenzi (Piero), *De Agricultura*, 1511.
879. Terentius (P.), *Comœdiæ*, 1523.
880. — — 1524.
881. — — 1528.
884. — — 1536.
886. — — 1546-1547.
903.*S¹ Thomas d'Aquin, *Comment. in libros Aristot.*, 1517.
904. S¹ Thomas d'Aquin, *Comment. in libros Aristot.*, 1526.

LES LIVRES A FIGURES VÉNITIENS 247

II. 905. S⁺ Thomas d'Aquin, Comment. in libros
 Aristot., 1539.
 944.*Brevarium ord. Frat. Prædicat., 1508.
 947. — — 1509.
 950.* Rom., 1510.
 953. — Congregat., Casin., 1511.
 959. — Rom., 1512.
 /963. — ord. Camaldul., 1514.
 965. — Strigon., 1514.
 973.*Breviarium ord. Frat. Prædicat., 1515.
 975. — ord. Carmelit., 1515.
 976.* Rom., 1515.
 980. — ord. Frat. Prædicat., 1516.
 983. — Patav., 1517.
 991. — Rom., 1519.
 1002. — — 1522.
 1003. — ord. Carthus., 1523.
 1009. — Rom., 1524.
 1016. — Gallican, 1527.
 1018. — ord. Frat. Prædicat., 1531.
 1019. — Rom., 1534.
 1020. — — 1535.
 1028. — — 1540-1541.
 1029. — — 1541.
 1037. — ord. Carmelit., 1543.
 1038. — Congregat. Casin., 1543.
 1041. — Rom., 1547.
 1044. — ord. Frat. Prædicat., 1548.
 1138. Ovidius (P.) Naso, Epistolæ Heroides, 1506.
 1139. — — 1507.
 1142. — — 1510.
 1144. — — 1515.
 1146. — — 1520.
 1154. — — 1533.
 1165.*Horatius (Quintus) Flaccus, Opera, 1505.
 1166. — — 1509.
 1167. — — 1514.
 1196. Herbolario, 1539.
 1220.*Thibaldeo (Ant.) de Ferrara, Opera, 1507.
 1239.*Fatius (Barthol.), Synonyma, 1507.
 1241. — — 1509.
 1242. — — 1515.
 1243. — — 1522.

III. 1327.*Apulegio volgare, 1520.
 1329. — — 1523.
 1367. Seraphino Aquilano, Sonetti, etc., 1510.
 1418. Inamoramento de Paris e Viena, 1508.
 1419. — — 1512.
 1420. — — 1516.
 1505.*Boccaccio (Giov.), De mulieribus claris,
 1506.
 1555. Francesco da Fiorenza, Persiano, 1522.
 1562.*Tostatus (Alph.), Opus sup. Paralipo-
 menon, 1507.
 1563. Tostatus (Alph.), Opus sup. Paralipo-
 menon, 1507.
 1567. Corregio (Nic. da), La Psyche et la Au-
 rora, 1510.
 1568. Corregio (Nic. da), La Psyche et la Au-
 rora, 1513.
 1569. Corregio (Nic. da), La Psyche et la Au-
 rora, 1515.
 1577. Calmeta (Vicenzo), etc., Compendio de
 cose nove, 1507.
 1578. Calmeta (Vicenzo), etc., Compendio de
 cose nove, 1508.
 1582. Calmeta (Vicenzo), etc., Compendio de
 cose nove, s. a.
 1587.*Nanus (Dominicus), Polyanthea, 1508.
 1598. Antonio de Lebrija, Grammaticæ intro-
 ductiones, 1508.

III. 1599. Tostatus (Alph.), Paradoxa, 1508.
 1629. Aspramonte, 1523.
 1681. Strabon, De situ orbis, 1510.
 1684. Cicero (M. T.), Tusculanæ quæstiones,
 1510.
 1690. Seneca (L. Annæus), Tragœdiæ, 1510.
 1725.*Plautus (M. Accius), Comœdiæ, 1518.
 1749.*Gafforius (Franchinus), Practica Musicæ,
 1512.
 1768.*Offic. Hebdom. sanctæ, 1513.
 1770. — — 1522.
 1794. Cantorinus Romanus, 1513.
 1796. — — 1540.
 1801. Expositio pulcherrima hymnorum, 1516.
 1946.*Lo Arido Dominico, 1517.
 1984.*Noe (R. P. F.), Viaggio da Venetia al
 S. Sepulchro, 1520.
 1985. Noe (R. P. F.), Viaggio da Venetia al
 S. Sepulchro, circa 1520.
 1987. Noe (R. P. F.), Viaggio da Venetia al
 S. Sepulchro, 1523.
 1992. Noe (R. P. F.), Viaggio da Venetia al
 S. Sepulchro, 1538.
 2001. Thesauro spirituale, 1518.
 2008. Psalterio overo Rosario della Vergina
 Maria, 1518.
 2085.*Baiardo (And.), Philogine, 1520.
 2090.*Bertoldus (Bened.), Epicedion in Passione
 N. S. J. C., 1521.
 2105.*Ugo de S. Victore, Spechio della sancta
 madre Ecclesia, 1524.
 2135.*Innocent IV, Apparatus sup. V libris
 Decretalium, 1522.
 2193. Ludovicus Episc. Tarvisinus, Modus me-
 ditandi et orandi, 1523.
 2215. Horologium (græcè), 1523.
 2258. (Marque d'imprimeur). *Cortez (Fern.), La
 preclara narrat. della Nuova Hispagna,
 1524.
 2375.*La Devota oratione di S. Maria de
 Loreto, s. a.
 2450.*Joanne (Frate) Fiorentino, Hist. de doi
 invidiosi e falsi accusatori, s. a.
 2520. Passio D. N. J. C., s. a.
 Suppl., p. 668. Aldobrandinus (Sylvester), Ins-
 tit. juris civilis, 1538.
 Suppl., p. 674. Lansperg (Jo.), Pharetra divini
 amoris, 1547.

IV. Append. 476 bis. Offic. B. M. V., 1511.
 Missale ord. Carmelit., 1514.
 Missale rom., 1525, 1546.
 Missale ord. Camaldul., 1567.

J

(LUC' ANTONIO DE UBERTI)

I. 61.*Virgilius (P.) Maro, Opera, 1519.
 63. — — 1522.
 67. — — 1533.

L

(LUC' ANTONIO DE UBERTI)

I. 56.*Virgilius (P.) Maro, Opera, 1508.
III. 1751.*Alexandreida in rima, 1512.

·ℓ·

(LUC' ANTONIO DE UBERTI)

I. 61.*Virgilius (P.) Maro, Opera, 1519.
 63. — — 1522.
 67. — — 1533.
 443.*Donatus (Aelius), Grammat. rudim., 1526.

III. **3450.***Joanne (Frate) Fiorentino, *Hist. de doi invidiosi e falsi accusatori*, s. a.

L
(LUC' ANTONIO DE UBERTI)

I. **29.** Cicero (M. T.), *Epistolæ famil.*, 1525.

M
(LUC' ANTONIO DE UBERTI)

I. **171.** *Psalmista*, 1507.
 179. — 1535.
 181. — 1538.
 183. — 1541.
II. **937.****Breviarium Rom.*, 1507.
 940.* — *Congregat. Cœlestin.*, 1508.
 941. — *Congregat. Montis Oliveti*, 1508.
 942. — *Rom.*, 1508.
 944. — *ord. Frat. Prædicat.*, 1508.
 947. — — 1509.
 952. — — 1511.
 953. — *Congregat., Casin.*, 1511.
 969. — *Strigon*, 1515.
 976. — *Rom.*, 1515.
 977. — — 1515.
 979. — — 1516.
 980. — *ord. Frat. Prædicat.*, 1516.
 986. — *Salzburg.*, 1518.
 991. — *Rom.*, 1519.
 995. — *Congregat. Casin.*, 1520.
 998.* — *Rom.*, 1521.
 1002. — — 1522.
 1019. — — 1534.
 1021. — — 1537.
 1024. — *ord. Vallisumbr.*, 1539.
 1028. — *Rom.*, 1540-1541.
 1030. — — 1541.
 1031. — *ord. Cisterc.*, 1542.
 1033. — *Congregat. Casin.*, 1542.
 1035. — *ord. Camaldul.*, 1543.
 1036. — *Rom.*, 1543.
 1037. — *ord. Carmelit.*, 1543.
 1042. — *Rom.*, 1547-1548.
 1044. — *ord. Frat. Prædicat.*, 1548.
 1053. — *Rom.*, 1553.
 1054. — — 1555.
 1068. — — 1560.
III. Suppl., p. 657. Buchius (Dom.), *Etymon in septem psalmos poenit.*, 1531.
Missale rom., 1508.
Missale ord. Carthus., 1509.

LA
(LUC' ANTONIO DE UBERTI)

I. **140.****Biblia* (bohem.), 1506.
 347.**Foresti* (J. P.), *Supplem. chron.*, 1506.
 349. — — 1513.
 350. — — 1520.
 352. — — 1535.
 378.**Buovo d'Antona*, 1514.
 381. — 1534.
 382. — 1537.
II. **606.****Miracoli della Madonna*, 1505.
III. 1672. Martialis (M. Valerius), *Epigrammata*, 1514.
 1824. Fanti (Sigism.), *Theorica et pratica de modo scribendi*, 1514.
 2014.*Bigi (Ludovico), *Omiliario quadragesimale*, 1518.

LB
(LUC' ANTONIO DE UBERTI)

III. **2038.***Aron (Pietro), *Toscanello in musica*, 1523.
 2039. — — 1529.
 2040. — — 1539.
 2087. — *Trattato di tutti gli tuoni di canto*, 1525.

·LA·
(LUC' ANTONIO DE UBERTI)

I. **140.****Biblia* (bohem.), 1506.
III. **1872.***Tagliente (Hieron.), *Libro d'Abaca*, s. a.
 1873. — — —
 1874. — — —
 1875. — — —
 1877. — — 1548.
 1878. — — 1550.
 1879. — — 1554.
Missale Romanum, 1548.

La
(LUC' ANTONIO DE UBERTI)

III. **1381.** Albohazen Haly, *Liber in judiciis astrorum*, 1520.

P
(LUC' ANTONIO DE UBERTI)

II. **998.** *Breviarium Rom.*, 1521.

R
(LUC' ANTONIO DE UBERTI)

II. 983. *Breviarium Patav.*, 1517.

S
(LUC' ANTONIO DE UBERTI)

I. **484.** *Offic. B. M. V.*, 1517.
 495. — *circa* 1525.
 500. — 1541.
II. **971.****Breviarium Rom.*, 1515.
 976. — — 1515.
 991. — — 1519.
 1009. — — 1524.
 1021. — — 1537.
 1030. — — 1541.
 1036. — — 1543.
 1042. — — 1547-1548.
IV. Append. 476bis. **Offic. B. M. V.*, 1511.

·14·
(LUC' ANTONIO DE UBERTI)

II. **971.****Breviarium Rom.*, 1515.
 1000. — *Congregat. Montis Oliveti*, 1521.
 1009. — *Rom.*, 1524.
 1017. — *Placent.*, 1530.
 1024. — *ord. Vallisumbr.*, 1539.
 1030. — *Rom.*, 1541.

℔
(LUC' ANTONIO DE UBERTI)

I. 523.*Gratianus, *Decretum*, 1514.
II. **1055.****Breviarium Rom.*, 1555.
 1063.* — — 1559.
 1072. — — 1562.

III. 2135. Innocent IV, *Apparatus sup. V libris Decretalium*, 1522.
2147.*Parisius (Petrus Paulus), *Commentaria*, 1522.
2151. Accolti (Francesco), *Commentaria*, 1522.
2152. Baldus de Ubaldis, *Repertorium Innocentii*, 1522.
2157. Nerucci (Mattheo), *Tractatus arborum consanguinitatis et affinitatis*, 1522.
Missale Urgellinæ sedis, 1599.

L ʭ
(LUC' ANTONIO DE UBERTI)

I. 449. Albumasar, *De magnis conjonctionibus*, 1515.
II. 849.*Albertus Magnus, *De virtutibus herbarum*, 1509.
III. 1332. Stabili (Francesco de), *Acerba*, 1510.
 1333. — — 1516.

L F
(LUC' ANTONIO DE UBERTI)

III. 2503. *Operetta de Uberto e Philomena*, s. a.

**·LVNAR·
DVS·
FEC
·IT**

II. 1236.*Galien, *Therapeutica* (græcè), 1522.
III. 2072. Avicenna, *Canonis libri*, 1523.

LVNF
(LUNARDUS = LEONARDUS)

II. 1000. *Breviarium Congregat. Montis Oliveti*, 1521.
Missale rom., *1521, 1525.
Missale ord. Frat. Prædicat., 1553.

·ᴸᵛᴺ·ꜰ·
(LUNARDUS = LEONARDUS)

II. 1000. *Breviarium Congregat. Montis Oliveti*, 1521.
Missale rom., *1521, 1525.
Missale ord. Frat. Prædicat., 1553.

ᴸ·ᵛᴺ·ꜰ
(LUNARDUS = LEONARDUS)

II. 1000. *Breviarium Congregat. Montis Oliveti*, 1521.
 1004. — *Congregat. Montis Oliveti*, 1523.
 1011. — *Congregat. Casin.*, 1525.
Missale rom., *1521, 1525.

·ᴸ ᴺ·ꜰ
(LUNARDUS = LEONARDUS)

II. 1051. *Breviarium ord. Frat. Prædicat.*, 1552.
Missale rom., *1521, 1525.

M

I. 147.*Biblia (ital.), 1532.
II. 875.*Terentius (Publius), *Comœdiæ*, 1515.
 876. — — 1518.
III. 1638.*Libro del Troiano, 1518.

·M·

I. 233. Ovidius (P.) Naso, *Metamorphosis*, 1521.
 236. — — 1527.
 239. — — 1538.
 243. — — 1548.
III. 1653.* — *De arte amandi*, 1518.

·M·

II. (Note p. 438). Ovidius (P.) Naso, *Epistolæ Heroidum*, 1538 (Toscolano).

·M·

I. 351.*Foresti (J. P.), *Supplem. chron.*, 1524.
 352. — — 1535.

·M·

I. 147.*Biblia (ital.), 1532.
III. 1895.*Joachim (Abbas), *Expos. in libr. Beati Cirilli*, etc., 1516.
 1896. Joachim (Abbas), *Expos. in libr. Beati Cirilli*, etc., s. a.

·I·P·

III. 1712. Ovidius (P.) Naso, *Tristium libri*, s. a.

m

III. 2209. Benivieni (Hieron.), *Amore*, 1532.

·m·

III. Suppl., p. 660. Dion Cassius, *Delle Guerre et Fatti de Romani*, 1533.

M·

I. 424.*S. Bonaventura, *Devote Medit.*, 1526.
 426. — — 1531.
 427. — — 1537.
 428. — — 1538.
III. 1627. Dati (Juliano), etc., *Representatione della Passione*, 1543.

MR
(MARC' ANTONIO RAIMONDI)

I. 195. *Epistole et Evangelii*, 1522 (v. note p. 244).

**MAT IO
DA·TRE
VIXO
F**

III. 1787. Corvo (Andrea), *Chiromantia*, 1520.

matheᶠ
(MATHEO DA TREVISO)

III. Suppl., p. 658. Lenio (Anton.), *Oronte gigante*, 1531.

**matio
fecit**
(MATHEO DA TREVISO)

Missale rom., 1554, 1558.

MATHEVS·F·
(MATHEO DA TREVISO)

Missale rom., 1549.

⟨Λ10

(MATHEO DA TREVISO)

I. **69.***Virgilius (P.) Maro, *Opera*, 1534.
II. 543. *La Spada di Dante Alighieri*, 1534.

·M·F

(MATHEO DA TREVISO)

Missale rom., 1549.

mf

(MATHEO DA TREVISO)

III. **1472.** Savonarola (Hieron.), *Molti devotissimi trattati*, 1535.
1473. Savonarola (Hieron.), *Expos. sopra il psalmo* : Miserere mei Deus, 1535.
1475. Savonarola (Hieron.), *Molti devotissimi trattati*, 1538.
Suppl., p. 653. Pietro da Lucha, *Arte del ben pensare*, 1535.
— p. 660. Eckius (Jo.), *De pœnitentia et confessione secreta*, 1533.
— — Eckius (Jo.), *De satisfactione et aliis pœnitentiæ annexis*, 1533.
— — S. Bonaventura, *Libellus aureus*, 1533.
— p. 662. *Adunatio materiarum epistolarum S. Pauli*, 1534.
— — Vio (Thomas de), *Tractatus adversus Lutheranos*, 1534.

m f·

(MATHEO DA TREVISO)

I. **147.** *Biblia* (ital.), 1532.
III. Suppl., p. 659. Legname (Antonio), *Astolfo inamorato*, 1532.

·M·

(MATHEO DA TREVISO)

III. Suppl., p. 660. Dion Cassius, *Delle Guerre et Fatti de Romani*, 1533.

·m·p·t·

(MATHEO DA TREVISO)

III. Suppl., p. 660, Dion Cassius, *Delle Guerre et Fatti de Romani*, 1533.

M

(MATHEO DA TREVISO)

I. **147**. *Biblia* (ital.), 1532.

.M.

(MATHEO DA TREVISO)

I. **147.** *Biblia* (ital.), 1532.

T·P

(MATHEO DA TREVISO)

III. Suppl., p. 659. *Convivio delle belle Donne*, 1532.
— p. 667. *Gli Universali de i belli Recami*, 1537.

T·P

(MATHEO DA TREVISO)

I. **147.** *Biblia* (ital.), 1532.

T·P·F

(MATHEO DA TREVISO)

III. Suppl., p. 660. Dion Cassius, *Delle Guerre et Fatti de Romani*, 1533.

N

I. **135.****Biblia* (ital.), 1493.
144. — — 1517.
148. — — 1532.
159. *Fioreti della Bibia*, 1493.
160. — 1503.
187. *Epistole et Evangelii*, 1494.
189. — 1495 (Firenze).
190. Simone da Cascia, *Expos. sopra Evangeli*, 1496 (Firenze).
192. *Epistole et Evangelii*, 1500.
193. — 1503.
223.*Ovidius (P.) Naso, *Metamorphosis*, 1497.
226. — — 1505 (Parmæ).
227. — — 1508.
228. — — 1509.
411.*S. Bonaventura, *Devote Medit.*, circa 1493.
415.* — — 1500.
423. — — 1523.
433.*Angelus (Ioannes) de Aischach, *Astrolabium planum*, 1494.
II. 604. *Miracoli della Madonna*, 1494.
605. — 1502.
631. *Vita della preciosa Vergine Maria*, 1493.
751.**Processionarium*, 1494.
752. — 1509.
753. — 1513.
754. — 1517.
755. — 1545.
832. *Vita di Merlino*, 1539.
III. 1502. S¹ Grégoire le Grand, *Omelie sopra li Evangelii*, 1505.

И

I. 223.*Ovidius (P.) Naso, *Metamorphosis*, 1497.
226. — — 1505 (Parmæ).
227. — — 1508.
228. — — 1509.
415.*S. Bonaventura, *Devot. Medit.*, 1500.
423. — — 1523.

₰

(NICOLO DI SANDRO)

IV. **194** *bis*. *Epistole & Evangelii*, 1510.

·N·

III. **2010.***Burchiello (Domenico), *Sonetti*, 1518.
2336. Caracciolo (Antonio), *Opera nova amorosa*, s. a.
Suppl., p. 675. Benedetto Venetiano, *Opera nova de varij suggetti*, 1548.

⟨B⟩

I. 386. Bartolus de Saxoferrato, *Consilia*, 1529.

IOSEPH·PORTA
GARFAGNINVS

III. Suppl., p. 670. Marcolini (Francesco), *Le Sorti*, 1540.

·T·M·

III. Suppl., p. 652. Fanti (Sigism.), *Triompho di Fortuna*, 1526.

V

Missale rom., * 1518, 1519, 1532.
Missale Aquileyensis Eccl., 1519.

VGO
(UGO DA CARPI)

I. 481. *Offic. B. M. V.*, 1513.
 489. — 1522.
 495. — circa 1525.
 496. —
 500. — 1541.
II. 954.**Breviarium Rom.*, 1511.
 955. — *Strigon.*, 1511.
 961. — *Congregat. Casin.*, 1513.
 964. — *Rom.*, 1514.
 981. — *Brixin.*, 1516.
 985. — *Rom.*, 1518.
 987. — — —
 999. — *ord. Frat. Prædicat.*, 1521.
 1006. — *Rom.*, 1523.
 1008. — — 1524.
 1015. — — 1527.
 1017. — *Placent.*, 1530.
 1039. — *ord. Murat. Florentiæ*, 1545.
 1053. — *Rom.*, 1553.
 1174. *Martyrologium*, 1520.
III. 1796. *Cantorinus Romanus*, 1540.
 1840.**Gangala (Frate Jacomo) de la Marcha, Confessione*, s. a.
 1857.**Savonarola (Michele), Libreto de tutte le cose che se manzano comunamente*, 1515.
 2002. *Thesauro spirituale*, 1519.
 2384.**Fioreti de cose nove spirituale*, s. a.
IV. Append. 1045 bis. *Breviarium Rom.*, 1549.
 Missale rom. * 1512, 1515, 1516, 1520.

fiorioVauaforefecit

III. Suppl., p. 656. *Esemplario di Lavori*, 1532.

I. 158. *Biblia* (ital.), 1558.

III. 1766.*Rosiglia (Marco), *La Conversione de S. Maria Magdalena*, 1518 (?).
 2001. *Thesauro spirituale*, 1518.
 2002. — 1519.
 2003. — 1524.
 2004. — s. a. (?)

·\mathcal{V}·
(GIOVANNI ANDREA VAVASSORE)

III. 2129.*Adri (Antonio de), *Vita de S. Giovanni Evangelista*, 1522.
 2145.*Herp (Henricus), *Specchio de la perfectione humana*, 1522.

2·Å
(GIOVANNI ANDREA VAVASSORE)

III. 2296. *Dictionarium græcum*, 1525.

IV
(GIOVANNI ANDREA VAVASSORE)

III. 2204. Olympo (Baldassare), *Linguaccio*, 1523.

G·A·V·
(GIOVANNI ANDREA VAVASSORE)

III. 2366. *Corona di racammi*, s. a.

·A·V·
(GIOVANNI ANDREA VAVASSORE)

III. 1793. *Drusiano dal Leone*, 1545.

·A/F·
(GIOVANNI ANDREA VAVASSORE)

II. 744. *Libro della Regina Ancroia*, 1546.

∙3○VA∘ADREA∘

I. 205. S¹ Jean, *Apocalypsis J. C.*, 1515-1516.

∘3∘A∘D∘
(ZOAN ANDREA)

I. 205. S¹ Jean, *Apocalypsis J. C.*, 1515-1516.

∘3∘A∘
(ZOAN ANDREA)

I. 205. S¹ Jean, *Apocalypsis J. C.*, 1515-1516.

·I·A·
(ZOAN ANDREA)

I. 205. S¹ Jean, *Apocalypsis J. C.*, 1515-1516.

3·A·
(ZOAN ANDREA)

I. Pages 396-397. Couverture illustrée.

·3·a·
(ZOAN ANDREA)

I. 41.**T. Livii Decades*, 1520.
 42. — (ital.) 1535.
 89.*Petrarca (Francesco), *Triumphi*, 1519.
 90. — 1521.
 91. — *Canzoniere*, etc., 1521.
 93. — *Sonetti*, etc., 1526.
 95. — 1530.
 96. — *Triumphi*, 1531.
 97. — 1535.
 128. *Transito del glorioso S. Hieronymo*, 1524.
 145.**Biblia* (lat.), 1519.
 164. *Fiore de la Bibbia*, 1523.
 181. *Psalmista*, 1538.
II. 990.**Diurnum Rom.*, 1518.
 995. *Breviarium Congregat. Casin.*, 1520.
 1002. — *Rom.*, 1522.
 1019. — — 1534.
 1021. — — 1537.
 1028. — — 1540-1541.
 1051. — *ord. Cisterc.*, 1542.
 1033. — *Congregat. Casin.*, 1542.
 1036. — *Rom.*, 1543.
 1042. — — 1547-1548.
 1044. — *ord. Frat. Prædicat.*, 1548.
 1045. — *Rom.*, 1548.
III. 1524.*Boiardo (M.M.), *Orlando inamorato*, 1521.
 1525.*Agostini (Nicolo degli), *El quinto libro dello inam. de Orlando*, 1521.
 1526.*Agostini (Nicolo degli), *Ultimo libro dello inam. de Orlando*, 1524.

III. 1528. Agostini (Nicolo degli), *Quarto libro dello inam. de Orlando*, 1525.
1529. Agostini (Nicolo degli), *Quinto libro dello inam. de Orlando*, 1526.
1531. Boiardo (M. M.), *Orlando inamorato*, 1528.
1536. Agostini (Nicolo degli), *Quinto libro dello inam. de Orlando, circa* 1530.
1538. Boiardo (M.M.), *Orlando inamorato*, 1533.
1539. Agostini (Nicolo degli), *Quinto libro dello inam. de Orlando*, 1535.
1769.**Offic. Hebdom. Sanctæ*, 1518.
1771. — 1524.
1922.*Cicondellus (Jo. Donatus), *Sermones et Oratiunculæ*, 1524.
1941.*Diogenes Laertius, *Vite de philosophi moralissime*, 1521.
1942. Diogenes Laertius, *Vite de philosophi moralissime*, 1524.
1944. Diogenes Laertius, *Vite de philosophi moralissime*, 1535.
1988.*Noe (R. P. F.), *Viaggio da Venetia al S. Sepulchro*, 1524.
1989. Noe (R. P. F.), *Viaggio da Venetia al S. Sepulchro*, 1529.
1990. Noe (R. P. F.), *Viaggio da Venetia al S. Sepulchro*, 1533.
1991. Noe (R. P. F.), *Viaggio da Venetia al S. Sepulchro*, 1538.
2067.*Petrarca (Francesco), *Secreto*, 1520.
2084.*Agostini (Nicolo degli), *Le horrende battaglie de Romani*, 1520.
2101.*Agostini (Nicolo degli), *Li Successi bellici*, 1521.
2108.*Agostini (Nicolo degli), *Inamoram. di Lancilotto e Ginevra*, 1521.
2353.**Constitut. frat. Mendicantium ord. S. Hieronymi*, s. a.
Suppl., p. 669. Albicante, *Hist. de la Guerra del Piamonte*, 1539.
Missale rom., 1519, 1520, 1522, 1526, 1541.
Missale ord. Frat. Prædicat., 1521.

·E·A·
(ZOAN ANDREA)

III. 1930.*Cornazano (Antonio), *De modo regendi*, 1517.

III. 1932.*Varthema (Ludovico de), *Itinerario*, 1517.
1933. — — 1518.
1934. — — 1520.
1936. — — 1522.
1966. Feliciano (Francesco) da Lazesio, *Libro de Abacho*, 1519.

·J·A·
(ZOAN ANDREA)

III. 1906.**Opera moralissima de diversi auctori*, 1516.
1907. *Opera moralissima de diversi auctori*, 1518.
1908. *Opera moralissima de diversi auctori*, 1524.
1909. *Opera moralissima de diversi auctori*, s. a.

ᛉ
(ZOAN ANDREA)

I. 513.**Offic. B. M. V.*, 1573.
II. 988.**Breviarium Rom.* (germanice), 1518.
III. 2219.**Orationes devotissimæ*, 1524.
2338.*Caroli (Bartol.), *Regola utile et necessaria*, s. a.
Missale Rom., 1538.

·J·B·
·I·F·

III. 1948. Diogenes Laertius, *Vite de philosophi moralissime*, 1535.

J·B

I. 444. Donatus (Aelius), *Grammat. rudim.*, 1532 [couverture illustrée].

ᛉ

III. 1893.*Caviceo (Jacobo), *Libro del Peregrino*, 1526.
1894. Caviceo (Jacobo), *Libro del Peregrino*, 1538.

TABLE DES OUVRAGES

CLASSÉS DANS L'ORDRE CHRONOLOGIQUE

1450 (circa)

Passione del N. S. Jesu Christo; 4° (Livre xylographique, s. n. t.). — I, 9.

1469

Plinius (Caius) Secundus, *Historia naturalis*; f° (Joannes de Spira). — I, 27.

1470

13 août. — Cicero (Marcus Tullius), *De Officiis*; f° (Vindelinus de Spira). — I, 32.
Cicero (Marcus Tullius), *Epistolæ familiares*; f° (s. n. t.). — I, 40.
Livius (Titus), *Decades*; f° (Vindelinus de Spira). — I, 46.
Sallustius (Caius) Crispus, *Opera*; f° (Vindelinus de Spira). — I, 55.
Virgilius (Publius) Maro, *Opera*; f° (Vindelinus de Spira). — I, 59.
Eusebius, *De evangelica præparatione*; f° (Nicolas Jenson). — I, 79.
Augustin (S¹), *De civitate Dei*; f° (Vindelinus de Spira). — I, 80.
Petrarca (Francesco), *Sonetti, Canzoni*, etc.; f° (Vindelinus de Spira). — I, 80.
Priscianus, *Opera*; f° (s. l. et n. t.). — I, 112.

1470 (circa)

Cicero (Marcus Tullius), *De Oratore*; 4° (s. n. t.). — I, 113.
Curtius (Quintus) Rufus, *De rebus gestis Alexandri Magni*; f° (Vindelinus de Spira). — I, 114.
Trapesuntius (Georgius), *Rhetorica*; f° (Vindelinus de Spira). — I, 114.
Transito, *Vita & Miracoli di S. Hieronymo*; 4° (s. n. t.). — I, 115.

1471

21 mai. — Quintilianus (Marcus Fabius), *De oratoria institutione*; f° (Nicolas Jenson). — I, 117.
1ᵉʳ octobre. — *Biblia ital.*; f° (Adam d'Ammergau). — I, 118.
Cicero (Marcus Tullius), *Epistolæ familiares*; f° (Nicolas Jenson). — I, 40.
Cicero (Marcus Tullius), *Epistolæ familiares*; f° (s. n. t.). — I, 41.

Suetonius (Caius) Tranquillus, *Vitæ XII Cæsarum*; 4° (Nicolas Jenson). — I, 211.
Valerius Maximus, *Factorum dictorumque memorabilium libri IX*; f° (Vindelinus de Spira). — I, 213.
Cicero (Marcus Tullius), *Orationes*; f° (Christophorus Valdarfer). — I, 215.
Bruni (Leonardo) [Leonardo Aretino], *De bello italico adversus Gothos*; f° (Nicolas Jenson). — I, 216.

1472

4 juillet. — Cicero (Marcus Tullius), *De Officiis*; f° (Vindelinus de Spira). — I, 32.
Plinius (Caius) Secundus, *Historia naturalis*; f° (Nicolas Jenson). — I, 27.
Virgilius (Publius) Maro, *Opera*; f° (Bartholomæus de Cremona). — I, 60.
Appianus, *De bellis civilibus Romanorum*; f° (Vindelinus de Spira). — I, 216.

1473

Petrarca (Francesco), *Sonetti, Canzoni*, etc.; 4° (s. n. t.). — I, 82.

1474

Ovidius (Publius) Naso, *Metamorphoseos libri XV*; f° (Jacobus Rubeus Gallicus). — I, 219.

1476

Monteregio (Joannes de), *Kalendarium*; 4° (Bernardus Pictor, Petrus Loslein et Erhardus Ratdolt). — I, 238.
Monteregio (Joannes de), *Kalendario*; 4° (Bernardus Pictor, Petrus Loslein et Erhardus Ratdolt). — I, 239.

1477

Appianus, *De bellis civilibus Romanorum*; 4° (Bernardus Pictor, Erhardus Ratdolt et Petrus Loslein). — I, 216.
Cepio (Coriolanus), *Petri Mocenici gesta*; 4° (Bernardus Pictor, Erhardus Ratdolt et Petrus Loslein). — I, 243.
Dionysius Periegetes, *De situ orbis*; 4° (Bernardus Pictor, Erhardus Ratdolt et Petrus Loslein). — I, 245.
(Novembre ?). — Maffei (Celso), *Pro facillima Turcorum expugnatione epistola*; 4° (Erhardus Ratdolt). — I, 245.

1478

De arte bene moriendi; 4° (Bernardus Pictor, Erhardus Ratdolt et Petrus Loslein). — I, 253.

De arte bene moriendi; 4° (S. n. t.). — I, 253.

Maffei (Celso) *Monumentum compendiosum pro confessionibus cardinalium*; 4° (S. n. t.) [Erhardus Ratdolt]. — I, 268.

Mela (Pomponius) *De situ orbis*; 4° (Bernardus Pictor, Erhardus Ratdolt et Petrus Loslein). — I, 267.

Monteregio (Joannes de), *Kalendarius*; 4° (Bernhart Maler et Erhart Ratdolt). — I, 239.

Sacrobusto (Joannes de), *Sphæra Mundi*; 4° (Franciscus Renner de Hailbrun). — I, 245.

1479

Rolewinck (Werner), *Fasciculus temporum*; f° (Georg Walch). — I, 268.

1480

24 novembre. — Rolewinck (Werner), *Fasciculus temporum*; f° (Erhardus Ratdolt). — I, 269.

1481

31 mai. — Sancto Blasio (Baptista de), *Tractatus de Actionibus*; f° (Erhardus Ratdolt). — I, 270.

21 décembre. — Rolewinck (Werner), *Fasciculus temporum*; f° (Erhardus Ratdolt). — I, 269.

1482

25 mai. — Euclide, *Elementa geometriæ*; f° (Erhardus Ratdolt). — I, 271.

6 juillet. — Sacrobusto (Joannes de), *Sphæra Mundi*; 4° (Erhardus Ratdolt). — I, 246.

18 juillet. — Mela (Pomponius), *De situ orbis*; 4° (Erhardus Ratdolt). — I, 268.

9 août. — Monteregio (Joannes de), *Kalendarium*; 4° (Erhardus Ratdolt). — I, 239.

14 octobre. — Hyginus (Caius Julius), *Poeticon Astronomicon*; 4° (Erhardus Ratdolt). — I, 272.

30 novembre. — Publicius (Jacobus), *Oratoriæ artis epitomata*; 4° (Erhardus Ratdolt). — I, 276.

16 janvier. — Abdilazi, *Libellus ysagogicus*; 4° (Erhardus Ratdolt). — I, 278.

1483

4 juillet. — Alphonse X de Castille, *Cælestium motuum tabulæ*; 4° (Erhardus Ratdolt). — I, 281.

13 septembre. — Monteregio (Joannes de), *Kalendarium*; 4° (Erhardus Ratdolt). — I, 240.

Isidorus Hispalensis, *Etymologiarum liber*; f° (s. n. t.) [Petrus Loslein]. — I, 281.

1484

24 mai. — Rolewinck (Werner), *Fasciculus temporum*; f° (Erhardus Ratdolt). — I, 269.

22 septembre. — François (S¹) d'Assise, *Fioretti*; 4° (Bernardino Benali). — I, 283.

15 janvier. — Ptolemæus (Claudius), *Liber Quadribartiti*; 4° (Erhardus Ratdolt). — I, 287.

1485

25 mai. — Guarinus Veronensis, *Grammaticales Regulæ*; 4° (Bernardino Benali). — I, 287.

8 septembre. — Rolewinck (Werner), *Fasciculus temporum*; f° (Erhardus Ratdolt). — I, 270.

15 octobre. — Monteregio (Joannes de), *Kalendarium*; 4° (Erhardus Ratdolt). — I, 241.

24 décembre. — Aben-Esra (Abraham Judæus), *De nativitatibus*; 4° (Erhardus Ratdolt). — I, 292.

22 janvier. — Hyginus (Caius Julius), *Poeticon Astronomicon*; 4° (Erhardus Ratdolt). — I, 273.

31 janvier. — Publicius (Jacobus), *Oratoriæ artis epitomata*; 4° (Erhardus Ratdolt). — I, 277.

Abdilazi, *Libellus ysagogicus*; 4° (Erhardus Ratdolt). I, 278.

Sacrobusto (Joannes de), *Sphæra Mundi*; 4° (Erhardus Ratdolt). — I, 246.

1486

15 juin. — Grégoire (S¹) le Grand, *Moralia*; f° (Firenze, Nicolo della Magna). — I, 292.

4 juillet. — Alexander Grammaticus, *Doctrinale*; 4° (Pietro Cremonese). — I, 293.

Juillet. — *Chiromantia*; 4° (Bernardino Benali). — I, 295.

3 septembre. — Bartholomeo Miniatore, *Formulario de epistole*; 4° (Pietro Cremonese). — I, 296.

15 décembre. — Foresti (Jacobo Philippo) da Bergamo, *Supplementum chronicarum*; f° (Bernardino Benali). — I, 301.

1ᵉʳ février. — Marco dal Monte S. Maria in Gallo, *Libro de la divina lege*; 4° (Nicolo de Balager, dicto Castilia). — I, 317.

1487

10 juillet. — *Libro de S. Justo, paladino de França*; 4° (s. n. t.). — I, 320.

19 juillet. — Bartholomeo Miniatore, *Formulario de epistole*; 4° (Bernardino de Novara). — I, 297.

20 novembre. — Aesopus, *Fabulæ*; 4° (Bernardino Benali). — I, 321.

28 janvier. — *Buovo d'Antona*; 4° (Hannibal Foxio da Parma). — I, 342.

25 février. — Bartolus de Saxoferrato, *Consilia, quæstiones et tractatus*; f° (Bernardino Benali). — I, 348.

Bonaventura (S.), *Devote meditationi sopra la Passione del Nostro Signore*; 4° (Hieronymo di Sancti et Cornelio compagni). — I, 356.

Cherubino da Spoleto, *Fior di virtu*; 4° (Hieronymo di Sancti). — I, 348.

1488

31 mars. — Sacrobusto (Joannes de), *Sphæra Mundi*; 4° (Joannes Santritter et Hieronymus de Sanctis). — I, 246.

7 juin. — Hyginus (Caius Julius), *Poeticon Astronomicon*; 4° (Thomas de Blavis). — I, 273.

18 avril - 12 juin. — Petrarca (Francesco), *Triumphi. Sonetti et Canzone*; f° (Bernardino da Novara). — I, 82.

25 juin. — Cherubino da Spoleto, *Fior di virtu*; 4° (Hannibal Foxio da Parma). — I, 349.

9 août. — Guarinus Veronensis, *Grammaticales Regulæ*; 4° (Nicolaus dictus Castilia). — I, 290.

25 octobre. — Avienus (Rufus Festus), *Fragmentum Arati Phænomenon*; 4° (Antonius de Strata). — I, 386.

26 octobre. — Angelus (Joannes) de Aischach, *Astrolabium planum*; 4° (Augustæ Vindel., Erhardus Ratdolt). — I, 387.

18 novembre. — Albumasar, *Flores astrologiæ*; 4° (Augustæ Vindel., Erhardus Ratdolt). — I, 388.

5 décembre. — Donatus (Aelius), *Grammatices rudimenta* ; 4° (Theodorus de Ragazonibus). — I, 390.

3 février. — Alexander Grammaticus, *Doctrinale* ; 4° (Gulielmo de Monteferrato). — I, 294.

11 février. — Thomas (St) d'Aquin, *Opusculum de Esse et Essentiis* ; 4° (Joannes Lucilius Santritter et Hieronymus de Sanctis). — I, 398.

Alexander Grammaticus, *Doctrinale* ; f° (Bernardino Benali). — I, 294.

1489

31 mars. — Albumasar, *De magnis conjonctionibus* 4° (Augustæ Vindel., Erhardus Ratdolt). — I, 400.

7 juillet. — Eschuid (Joannes), *Summa astrologiæ judicialis* ; f° (Joannes Santritter, pour Franciscus Bolanus). — I, 401.

23 juillet. — *Officium B. M. Virginis* ; 16° (Andreas de Torresanis). — I, 401.

8 août. — *Biblia lat.* ; f° (Octavianus Scotus). — I, 122.

21 janvier. — *Regula S. Benedicti* ; 16° (Bernardino Benali). — I, 491.

6 février. — Gratianus, *Decretum* ; 4° (Thomas de Blavis). — I, 495.

7 février. — Albumasar, *Introductorium in astronomiam* ; 4° (Augustæ Vindel., Erhardus Ratdolt). — I, 498.

17 février. — *Transito de Sancto Hieronymo* ; 4° (Matheo Codeca, pour L. A. Giunta). — I, 115.

18 février. — Augustin (St), *De Civitate Dei* ; f° (Octavianus Scotus). — I, 80.

27 février. — Bonaventura (S.), *Devote meditationi sopra la Passione del Nostro Signore* ; 4° (Matheo Codeca). — I, 357.

1490

3 avril. — Cherubino da Spoleto, *Fior di virtu* ; 4° (Matheo Codeca). — I, 350.

22 avril. — Petrarca (Francesco), *Triomphi, Sonetti, Canzoni* ; f° (Piero Veronese). — I, 88.

26 avril. — Bonaventura (S.), *Devote meditationi sopra la Passione del Nostro Signore* ; 4° (Matheo Codeca). — I, 361.

15 mai. — Foresti (Jacobo Philippo) da Bergamo. *Supplementum chronicarum* ; f° (Bernardino Rizo de Novara). — I, 302.

25 septembre. — Magister (Joannes), *Quæstiones perutiles philosophiæ naturalis* ; 4° (Octavianus Scotus). — I, 501.

4 octobre. — Sacrobusto (Joannes de), *Sphæra Mundi* ; 4° (Octaviano Scoto). — I, 248.

15 octobre. — *Biblia ital.* ; f° (Giovanne Ragazo, pour L. A. Giunta). — I, 124.

19 octobre. — Crispus (Joannes) de Montibus, *Repetitio tituli institutionum de hereditate ab intestato* ; f° (Joannes Hamman de Landoia). — I, 502.

30 décembre. — Cherubino da Spoleto, *Fior di virtu* ; 4° (Zuan Ragazo). — I, 351.

17 février. — Grégoire (St), pape, *Secundus dialogorum liber de vita et miraculis S. Benedicti* ; 16° (Bernardino Benali). — I, 503.

Arte del ben morire, 4° (Johann Klein et Peter Himel). — IV, 143.

Officium B. M. Virginis, 12° (Joannes Hamman de Landoia). — I, 402.

1490 (circa)

Bonaventura (S.), *Devote meditationi sopra la Passione del Nostro Signore* ; 4° (Bernardino Benali). — I, 361.

1491

3 mars. — Alighieri (Dante), *Divina Comedia*, f° (Bernardino Benali et Matheo Codeca). — II, 9.

26 mars. — Bonatus (Guido) de Forlivio, *Decem tractatus astronomiæ* ; 4° (Augustæ Vindel., Erhardus Ratdolt). — II, 23.

1er avril. — Aesopus, *Fabulæ* ; 4° (Bernardino Benali et Matheo da Parma). — I, 330.

Avril. — Dathus (Augustinus), *Elegantiolæ* ; 4° (Joannes Baptista Sessa). — II, 24.

Avril. — Vergerius (Petrus Paulus), *De ingenuis moribus* ; 4° (Joannes Baptista Sessa). — II, 30.

Mai. — Alberti (Leo Battista), *Hecatonphyla* ; 8° (Bernardino da Cremona). — II, 30.

4 juin. — Diomedes, *De Arte grammatica* ; f° (Christophoro Pensa). — II, 30.

8 juin. — Climacho (Joanne), *Scala Paradisi* ; 4° (Matheo Codeca). — II, 34.

25 juin. — *Vite de Sancti Padri* ; f° (Gioanne Ragazo, pour L. A. Giunta). — II, 35.

26 juillet. — Abdilazi, *Libellus ysagogicus* ; 4° (Johannes et Gregorius de Gregoriis). — I, 279.

26 juillet. — Ketham (Joannes), *Fasciculus medicine* ; f° (Joannes et Gregorius de Gregoriis). — II, 53.

8 octobre. — Foresti (Jacobo Philippo) da Bergamo, *Supplementum chronicarum* ; f° (Bernardino Rizo da Novara). — I, 303.

2 novembre. — Guarinus Veronensis, *Grammaticales Regulæ* ; 4° (Gulielmo de Tridino). — I, 290.

8 novembre. — *Transito de Sancto Hieronymo* ; 4° (Joanne Maria de Occimiano). — I, 115.

18 novembre. — Alighieri (Dante), *Divina Comedia* ; f° (Petro Cremonese). — II, 9.

3 décembre. — *Officium B. M. Virginis* ; 32° (Joannes Hamman de Landoia). — I, 403.

7 décembre. — Plutarque, *Vitæ virorum illustrium* ; f° (Joannes Regatius de Monteferrato, pour L. A. Giunta). — II, 60.

14 janvier. — Sacrobusto (Joannes de), *Sphæra Mundi* ; 4° (Gulielmo de Tridino). — I, 248.

31 janvier. — Aesopus, *Fabulæ* ; 4° (Manfredo de Monteferrato). — I, 331.

1er février. — *Legenda della SS. Martha e Magdalena* ; 4° (Matheo Codeca). — II, 69.

15 février. — Aesopus, *Fabulæ* ; 4° (Manfredo de Monteferrato). — I, 339.

Miracoli de la Madonna ; 4° (Bernardino Benali et Matheo da Parma). — II, 70.

1491 (circa)

Bonaventura (S.), *Devote meditationi sopra la Passione del Nostro Signore* ; 4° (Bernardino Benali et Matheo Codeca). — I, 366.

1491-1492

10 mai 1491-1er avril 1492. — Petrarca (Francesco), *Triumphi, Sonetti, Canzoni* ; f° (Piero Veronese). — I, 93.

1492

10 mars. — Bonaventura (S.), *Devote meditationi sopra la Passione del Nostro Signore* ; 4° (Matheo Codeca). — I, 366.

23 mars. — *Regimen sanitates*; 4° (s. n. t.). — II, 78.

27 mars. — Tuppo (Francesco del), *Vita Esopi*; 4° (Manfredo de Monteferrato). — II, 79.

29 mars. — Perottus (Nicolaus), *Regulæ Sypontinæ*; 4° (Christophoro Pensa). — II, 86.

30 mars. — *Vita de la preciosa Vergine Maria*; 4° (Zoanne Rosso Vercellese, pour L. A. Giunta). — II, 90.

20 avril. — Bartholomeo Miniatore, *Formulario de epistole*; 8° (Baptista di Bossi). — I, 297.

16 mai. — Voragine (Jacobus de), *Legendario deli Sancti*; f° (Matheo Codeca). — IV, 150.

1ᵉʳ juin. — Albubather, *Liber de nativitatibus*; f° (Alvisius de Contrata S. Luciæ). — II, 96.

20 juin. — Boccaccio (Giovanni), *Decamerone*; f° (Giovanni et Gregorio de Gregorii). — II, 97.

5 juillet. — *Trabisonda istoriata*; 4° (Christophoro Pensa). — II, 112.

14 juillet. — Cherubino da Spoleto, *Fior di virtu*; 4° (Matheo Codeca). — I, 352.

21 juillet. — Masuccio Salermitano, *Novellino*; f° (Joanne et Gregorio de Gregorii). — II, 118.

Juillet. — *Biblia ital.* (Giovanne Ragazo, pour L. A. Giunta). — I, 130.

3 août. — Niger (Franciscus), *De modo epistolandi*; 4° (Matheo Codeca). — II, 120.

12 octobre. — Climacho (Joanne), *Scala Paradisi*; 4° (Christophoro Pensa). — II, 34.

15 novembre. — Cornazano (Antonio), *Pianto de la Verzine Maria*; 4° (Thomaso di Piasi). — II, 121.

18 novembre. — Aristote, *De natura animalium*; f° (Joannes et Gregorius de Gregoriis). — II, 124.

10 décembre. — Voragine (Jacobus de), *Legendario di Sancti*; f° (Manfredo de Monteferrato). — II, 124.

22 décembre. — Dathus (Augustinus), *Elegantiolæ*; 4° (Joanne Tacuino). — II, 26.

7 janvier. — Ovidius (Publius) Naso, *Metamorphosis*; f° (Christophoro Pensa). — I, 227.

26 janvier. — Augustin (St), *Sermones ad heremitas*; 8° (Vicenzo Benali). — II, 172.

4 février. — *Officium B. M. Virginis*; 24° (Joannes Hamman de Landoia). — I, 404.

15 février. — Foresti (Jacobo Philippo) da Bergamo, *Supplementum chronicarum*; f° (Bernardino Rizo da Novara). — I, 304.

21 février. — Bonaventura (S.), *Devote meditationi sopra la Passione del Nostro Signore*; 4° (Matheo Codeca). — I, 368.

Février. — Cherubino da Spoleto, *Fior di virtu*; 4° (Cherubino de Aliotti). — I, 352.

Conti (Justo), *La Bella Mano*; 4° (Thomaso di Piasi). — IV, 151.

1492 (circa)

Boccaccio (Giovanni), *Decamerone*; f° (s. n. t.) [Giovanni et Gregorio de Gregorii]. — II, 100.

Epistole et Evangelii; 4° (Gulielmo de Monteferrato). — [Exemplaire incomplet]. — I, 174.

Pulci (Luca), *Cyriffo Calvaneo*; 4° (s. n. t.) [Manfredo de Monteferrato?]. — II, 177.

Ruffus (Jordanus), *Libro de la natura de cavalli*; 4° (Piero Bergamascho). — II, 173.

Suipitius (Joannes) Verulanus, *Regulæ de octo partibus orationis*; 4° (s. n. t.). — II, 172.

1492-1493

12 janvier 1492-28 mars 1493. — Petrarca (Francesco), *Triumphi, Sonetti, Canzoni*; f° (Joanne Codeca). — I, 93.

1493

15 mars. — Cantalycius, *Summa in regulas grammatices*; 4° (Vicenzo Benali). — II, 179.

22 mars. — Michele (Fra) da Milano, *Confessione generale*; 8° (Pelegrino da Bologna). — II, 180.

29 mars. — Perottus (Nicolaus), *Regulæ Sypontinæ*; 4° (Christophoro Pensa). — II, 87.

23 avril. — *Biblia ital.*; f° (Gulielmo de Monteferrato). — I, 132.

6 mai. — *Officium B. M. Virginis*; 32° (Joannes Emericus de Spira). — I, 406.

3 juin. — Cherubino da Spoleto, *Fior di virtu*; 4° (Matheo Codeca). — I, 352.

11 juin. — François (Sᵗ) d'Assise, *Fioretti*; 4° (s. n. t.). — I, 284.

17 août. — Aesopus, *Fabulæ*; 4° (Manfredo de Monteferrato). — I, 340.

11 septembre. — *Guerrino detto Meschino*; f° (Christophoro Pensa). — II, 181.

24 septembre. — *Vita de la preciosa Vergene Maria*; 4° (Joanne Tacuino). — II, 92.

Octobre. — *Chiromantia*; 4° (Bernardino Benali). — I, 296.

6 novembre. — Cherubino da Spolete, *Fior di virtu*; 4° (Matheo Codeca). — I, 353.

8 novembre. — Cornazano (Antonio), *De l'arte militar*; f° (Christophoro Pensa, pour Piero Benali). — II, 190.

8 novembre. — Tuppo (Francesco del), *Vita Esopi*; 4° (Manfredo de Monteferrato). — II, 83.

29 novembre. — Damiani (Pietro), *Chome l'angelo amaestra l'anima*; 4° (s. n. t.) [Bernardino Benali]. — II, 190.

29 novembre. — Alighieri (Dante), *Divina Comedia*; f° (Matheo Codeca). — II, 10.

20 janvier. — Cantalycius, *Epigrammata*; 4° (Matheo Codeca). — II, 191.

4 février. — *Vita di Sancti Padri*; f° (Johanne Codecha). — II, 36.

5 février. — Ketham (Joannes), *Fasciculo de Medicina*; f° (Zuane et Gregorio de Gregorii). — II, 54.

11 février. — Livio (Tito), *Deche*; f° (Zouane Rosso Vercellese, pour L. A. Giunta). — I, 48.

20 février. — Donatus (Aelius), *Grammatices rudimenta*; 4° (Gulielmo de Tridino). — I, 391.

14 décembre. — *Epistole et Evangeli*; f° (Matheo Codeca). — I, 175.

Fioretti della Bibia; 4° (Antonio et Renaldo fratelli da Trino). — I, 163.

Monte de la Oratione; 4° (s. n. t.) [Bernardino Benali]. — II, 192.

Officium B. M. Virginis; 8° (Joannes Hamman de Landoia). — I, 408.

1493 (circa)

Bernardino (S.) da Siena, *De la confessione*; 4° (s. n. t.) [Bernardino Benali]. — II, 193.

Bonaventura (S.), *Devote meditationi sopra la Passione del Nostro Signore*; 4° (s. n. t.). — I, 368.

Lamento de la Virgine Maria; 4° (s. n. t.) [Bernardino Benali]. — II, 194.

Vita di S. Antonio di Padoa; 4° (s. n. t.) [Bernardino Benali]. — II, 195.

1492-1494

12 janvier 1492-17 juin 1494. — Petrarca (Francesco), *Triumphi, Sonetti, Canzoni*; f° (Piero Quarengi). — I, 94.

1494

8 mars. — Hérodote, *Historiarum libri IX*; f° (Joannes et Gregorius de Gregoriis). — II, 196.
10 mars. — Diomedes, *De Arte grammatica*; f° (s. n. t.). — II, 34.
15 mars. — *Epistole et Evangelii*; f° (Gulielmo de Monteferrato). — I, 175.
26 avril. — *Officium B. M. Virginis*; 8° (Hieronymus de Sanctis). — I, 409.
13 mai. — Voragine (Jacobus de), *Legendario de Sancti*; f° (Matheo Codeca). — II, 125.
17 mai. — Catherina (S.) da Siena, *Dialogo de la divina providentia*; 4° (Matheo Codeca, pour L. A. Giunta). — II, 198.
21 mai. — *Libro della Regina Ancroia*; f° (Christophoro Pensa). — II, 202.
6 juin. — Bruni (Leonardo) [Leonardo Aretino], *Aquila*; f° (Pelegrino de Pasquali). — II, 207.
9 juin. — Angelus (Joannes) de Aischach, *Astrolabium planum*; 4° (Joannes Emericus de Spira). — I, 387.
Juin. — *Biblia ital.*; f° (Giovanne Rosso, pour L. A. Giunta). — I, 136.
12 juillet. — *Vite de Sancti Padri*; f° (Simon Bevilaqua). — II, 36.
13 août. — *Legenda delle SS. Martha e Magdalena*; 4° (Matheo Codeca). — II, 70.
25 août. — Lucien, *De veris narrationibus*, etc.; 4° (Simon Bevilaqua). — II, 211.
22 septembre. — Cicero (Marcus Tullius), *Epistolæ familiares*; f° (Octaviano Scoto). — I, 41.
9 octobre. — Cavalca Domenico, *Pungi lingua*; 4° (s. n. t.). — II, 212.
9 octobre. — *Processionarium ord. Frat. Prædicat.*; 4° (Joannes Emericus de Spira, pour L. A. Giunta). — II, 212.
11 octobre. — Bonaventura (S.), *Devote meditationi sopra la Passione del Nostro Signore*; 4° (Matheo Codeca). — I, 370.
20 octobre. — Abiosus (Joannes), *Dialogus in Astrologie defensionem*; 4° (Franciscus Lapicida). — II, 217.
20 octobre. — Justiniano (Lorenzo), *Doctrina della vita monastica*; 4° (s. n. t, [Bernardino Benali]). — II, 218.
31 octobre. — Pulci (Luigi), *Morgante maggiore*; 4° (Manfredo de Monteferrato). — II, 220.
10-20 novembre. — Paciolo (Luca), *Summa de Arithmetica*; f° (Paganino de Paganinis). — II, 230.
20 décembre. — Virgilio (Publio), *Bucholicha vulgare*; 4° (Christophoro Pensa, pour Jouan Antonio de Lignano). — I, 60.
15 janvier. — Augustin (S¹), *Soliloquio*; 8° (Matheo Codeca). — II, 232.
28 janvier. — Juvenalis (Decimus Junius), *Satiræ*; f° (Joanne Tacuino). — II, 232.
14 février. — Persius (Aulus Flaccus), *Satiræ*; f° (Joanne Tacuino). — II, 238.

23 février. — Boccaccio (Giovanni), *Genealogiæ deorum*; f° (Bonetus Locatellus, pour Octavianus Scotus). — II, 239.
Nicolo (Frate) da Osimo, *Giardino de oratione*; 4° (s. n. t.) [Bernardino Benali]. — II, 240.

1495

11 mars. — Ficinus (Marsilius), *Epistolæ*; f° (Matheo Codeca, pour Hieronymo Blondo). — II, 241.
12 mars. — Bernard (S¹), *Sermones*; 4° (Joannes Emericus de Spira, pour L. A. Giunta). — II, 241.
12 mars. — Honorius Augustodunensis, *Libro del Maestro e del discipulo*; 4° (Manfredo de Monteferrato). — II, 243.
14 mars. — Cornazano (Antonio), *Vita de la Madonna*; 4° (Manfredo de Monteferrato). — II, 251.
15 mars. — *La Vita de Merlino*; 4° (Firenze, s. n. t.). — II, 257.
11 avril. — Caracciolo (Roberto), *Spechio della fede*; f° (Zoanne di Lorenzo da Bergamo). — II, 259.
18 avril. — *Biblia lat.*; f° (Paganinus de Paganinis). — I, 136.
26 avril. — Antonin (S¹), etc., *Devotissimus trialogus*, etc.; 8° (Joannes Emericus de Spira, pour L. A. Giunta). — II, 262.
30 avril. — *Liber cathecumini*; 4° (Joannes Emericus de Spira, pour L. A. Giunta). — II, 263.
31 mai. — Crescenzi (Piero), *De Agricultura*; 4° (s. n. t.). — II, 265.
20 juin. — Alberto Magno, *Libro de le virtu de le herbe*; 4° (Manfredo de Monteferrato). — II, 266.
20 juin. — Bartolus de Saxoferrato, *Consilia, questiones et tractatus*; f° (Baptista de Torti). — I, 348.
12 juillet. — Honorius Augustodunensis, *Libro del maestro e del discipulo*; 4° (Manfredo de Monteferrato). — II, 247.
31 juillet. — *Officium B. M. Virginis*; 16° (Joannes Emericus de Spira). — I, 413.
4 août. — Lucanus (Annæus Marcus), *Pharsalia*; 4° (Manfredo de Monteferrato). — II, 270.
7 août. — Bonvicini (Frate) de Ripa, *Vita Scolastica*; 4° (Theodorus de Ragazonibus). — II, 271.
18 août. — Aristote, *Libri de cœlo et mundo*; f° (Bonetus Locatellus, pour Octavianus Scotus). — II, 272.
20 août. — *Epistole et Evangelii*; f° (Manfredo de Monteferrato). — I, 175.
22 août. — Dathus (Augustinus), *Elegantiolæ*; 4° (Joanne Tacuino). — II, 27.
22 septembre. — Corsetus (Antonius), *Tractatus ad status pauperum fratrum Jesuatorum confirmationem*; 4° (Joannes et Gregorius de Gregoriis). — II, 274.
15 octobre. — Ketham (Joannes), *Fasciculus medicine*; f° (Joannes et Gregorius de Gregoriis). — II, 57.
22 octobre. — Pylades [Joannes Franciscus Buccardus]. *Grammatica*; 4° (Jacobinus de Leuco, pour J. B. Sessa). — II, 274.
24 octobre. — *Epistole et Evangelii*; f° (Firenze, s. n. t.). — I, 176.
1er novembre. — Aristote, *Organon*; f° (Aldus Manutius). — II, 275.
3 novembre. — Livius (Titus), *Decades*; f° (Philippo Pincio, pour L. A. Giunta). — I, 50.

4 novembre. — François (S¹) d'Assise, *Fioretti* ; 4° (Manfredo de Monteferrato). — I, 285.

4 novembre.—Perottus (Nicolaus), *Regulæ Sypontinæ*; 4° (Christophoro Pensa). — II, 87.

11 novembre. — Donatus (Aelius), *Grammatices rudimenta*; 4° (Joanne Baptista Sessa). — I, 392.

14 novembre. — Terentius (Publius) Afer, *Comœdiæ*; f° (Simon Bevilaqua). — II, 276.

25 décembre. — Theodorus, *Grammatica*; f° (Aldus Manutius). — II, 287.

Février. — Théocrite, *Eclogæ*; f° (Aldus Manutius). — II, 288.

1496

2 mars. — *Li Miraculi de la Madonna*; 4° (s. n. t.). — IV, 149.

15 mars. — Abano (Petrus de), *Conciliator differentiarum philosophorum* ; f° (Bonetus Locatellus, pour Octaviano Scoto). — II, 288.

16 mars. — Passagerius (Orlandinus), *Insummam artis notarie prefatio* ; 4° (Joanne Baptista Sessa). — II, 288.

1ᵉʳ avril. — Lacepiera (P.), *Liber de oculo morali* ; 8° (Joannes Hammam de Landoia). — II, 289.

21 mai. — Lacepiera (P.), *Libro de l'occhio morale* ; 4° (s. n. t.). — II, 289.

8 juin. — Plutarque, *Vitæ virorum illustrium* ; f° (Bartholomeo Zanni). — II, 61.

26 juillet. — *Messa de la Madonna*; 16° (Manfredo de Monteferrato). — II, 290.

31 juillet. — *Officium B. M. Virginis*; 16° (Joannes Emericus de Spira). — I, 414.

31 août. — Albertus Magnus, *Philosophia naturalis* ; 4° (Georgio Arrivabene). — II, 290.

31 août. — Monteregio (Joannes de), *Epitoma in almagestum Ptolomei*; f° (Joannes Hamman de Landoia). — II, 292.

31 août. — *Officium B. M. Virginis* ; 32° (Joannes Emericus de Spira). — I, 414.

24 septembre. — Simone da Cascia, *Expositione sopra Evangeli*; f° (Firenze, Bartholomeo de Libri). — I, 176.

26 septembre. — Summaripa (Georgio), *Chronica Napolitana*; 4° (Manfredo de Monteferrato). — II, 294.

28 septembre. — S¹ Thomas d'Aquin, *Commentaria in libros Perihermenias et Posteriorum Aristotelis* ; f° (Otino da Pavia). — II, 294.

4 novembre. — Perottus (Nicolaus), *Regulæ Sypontinæ* ; 4° (Christophoro Pensa). — II, 88.

26 septembre-12 novembre. — S¹ Vincent Ferrier, *Sermones* ; 4° (Jacobus Pentius de Leucho, pour Lazaro Soardi). — II, 298.

2 décembre. — Mandeville (Jean de), *De le piu maravegliose cose del mondo*; 4° (Manfredo de Monteferrato). — II, 299.

30 janvier. — Honorius Augustodunensis, *Libro del Maestro e del Discipulo*; 4° (Manfredo de Monteferrato). — II, 248.

1497

15 mars. — Bernard (S¹), *Psalterium B. Mariæ Virginis* ; 16° (s. n. t.). — II, 300.

16 mars. — Bonaventura (S.) *Devote meditationi sopra la Passione del Nostro Signore* ; 8° (Lazaro Soardi). — I, 370.

18 mars. — *Vita di Sancti Padri* ; f° (Zan Alvisio de Varese). — II, 37.

24 mars. — Nicolo de Brazano, *Oratio devotissima al Crucifixo*; 4°. — II, 300.

25 mars.— Boccaccio (Giovanni), *Genealogiæ deorum*; f° (Manfredo de Monteferrato). — II, 239.

10 avril. — Ovidio, *Metamorphoseos vulgare*; f° (Joanne Rosso Vercellese, pour L. A. Giunta). — I, 220.

13 mai. — Petrus Bergomensis, *Tabula in libros divi Thomæ de Aquino* ; f° (Joannes Rubeus Vercellensis). — II, 302.

15 mai. — *Psalterio* ; 16° (Manfredo de Monteferrato). — I, 168.

12 juin. — *Breviarium Romanum* ; 4° (Joannes Emericus de Spira, pour L. A. Giunta). — II, 302.

12 juin. — Ovidius (Publius) Naso, *De Fastis* ; f° (Joanne Tacuino). — II, 420.

13 juin. — Firmicus (Julius), *De Nativitatibus* ; 4° (Simon Bevilaqua). — II, 423.

27 juin. — *Aesopo historiado* ; 4° (Manfredo de Monteferrato). — I, 340.

5 juillet. — Terentius (Publius), Afer, *Comœdiæ* ; f° (Simon de Luere, pour Lazaro Soardi). — II, 276.

31 juillet. — *Officium B. M. Virginis* ; 16° (Joannes Emericus de Spira). — I, 414.

11 juillet-30 août. — Petrarca (Francesco), *Triumphi, Sonetti, Canzoni*; f° (Bartholomeo Zanni). — I, 94.

4 septembre. — *Epistole et Evangeli* ; f° (Manfredo de Monteferrato). — I, 176.

28 septembre. — Persius (Aulus Flaccus), *Satiræ*; f° (Antonio de Gusago, pour Octaviano Scoto). — II, 238.

1ᵉʳ octobre. — *Officium B. M. Virginis* ; 8° (Joannes Hamman de Landoia). — I, 415.

11 octobre. — Alighieri (Dante), *Divina Comedia* ; f° (Piero Quarengi). — II, 12.

31 août-14 novembre. — Voragine (Jacobus de), *Sermones* ; 4° (Simon de Luere, pour Lazaro Soardi). — II, 424.

1ᵉʳ décembre. — Terentius (Publius) Afer, *Comœdiæ* ; f° (Simon Bevilaqua). — II, 279.

4 décembre. — *Breviarium Romanum* ; 8° (Georgio Arrivabene). — II, 303.

5 décembre. — *Officium B. M. Virginis* ; 16° (græcè) (Aldus Manutius). — I, 417.

14 décembre. — Bonaventura (S.), *Devote meditationi sopra la Passione del Nostro Signore* ; 8° (Manfredo de Monteferrato). — I, 370.

11 janvier. — Cavalca (Domenico), *Specchio della Croce* ; 4° (Christophoro Pensa). — II, 426.

24 janvier. — Ovidius (Publius) Naso, *Epistolæ Heroides* ; f° (Joanne Tacuino). — II, 428.

28 février. — *Breviarium ord. Camaldul.*; 24° (Joannes Emericus de Spira, pour L. A. Giunta). — II, 303.

1498

31 mars. — Sabellicus (Marcus Antonius), *Enneades* ; f° (Bernardino et Matheo Vitali). — II, 439.

Mars. — Camphora (Jacobo), *Logica vulgare e Philosophia morale*; 8° (Manfredo de Monteferrato). — II, 439.

5 avril. — Valagusa (Georgius), *Epistolarum Ciceronis interpretatio* ; 4° (Manfredo de Monteferrato). — II, 440.

Avril.— Jérôme (S¹), *Epistole mandate ad Eustochia* ; 4° (Manfredo de Monteferrato). — II, 440.

8 mai. — *Biblia lat.* ; 4° (Simon Bevilaqua). — I, 138.
20 mai. — Paulus Venetus, *De compositione mundi*; f° (Bonetus Locatellus, pour Octaviano Scoto). — II, 441.
20 juin. — Livius (Titus), *Decades*; f° (Bartholomeo Zanni). — I, 50.
15 juillet. — Aristophane, *Comœdiæ*; f° (Aldus Manutius). — II, 442.
23 juillet. — Horatius (Quintus) Flaccus, *Opera*; f° (Joannes Alvisius de Varisio). — II, 443.
24 juillet. — Juvenalis (Decimus Junius), *Satiræ*; f° (Joanne Tacuino). — II, 234.
31 juillet. — *Breviarium Romanum*; 8° (Joannes Emericus de Spira, pour L. A. Giunta). — II, 303.
25 août. — Jérôme (St), *Commentaria in vetus et Novum Testamentum*; f° (Johannes et Gregorius de Gregoriis). — II, 446.
31 août. — *Breviarium Romanum*; 12° (Bernardino Stagnino). — II, 303.
15 octobre. — *Martyrologium*; 4° (Joannes Emericus de Spira). — II, 449.
25 octobre. — Rimbertinus (Bartholomeus), *De deliciis sensibilibus Paradisi*; 8° (Jacobus Pentius de Leucho, pour Lazaro Soardi). — II, 451.
7 novembre. — Reginaldetus (Petrus), *Speculum finalis retributionis*; 8° (Jacobus Pentius de Leucho, pour Lazaro Soardi). — II, 452.
9 novembre. — Ovidius (Publius) Naso, *Opera*; f° (Christophoro Pensa). — I, 227.
5 décembre. — Boccaccio (Giovanni) *Decamerone*; f° (Manfredo de Monteferrato). — II, 101.
22 décembre. — *Martyrium S. Theodosiæ virginis*; 8° (Antonio Zanchi). — II, 452.
12 janvier. — Honorius Augustodunensis, *Libro del maestro e del discipulo*; 4° (Manfredo de Monteferrato). — II, 249.
23 janvier. — Cornazano (Antonio), *Vita de la Madonna*; 4° (Manfredo de Monteferrato). — II, 251.
1er février. — *Guerrino detto Meschino*; f° (Alvisio de Varese). — II, 182.
23 février. — *Transito di Sancto Hieronymo*; 4° (Manfredo de Monteferrato). — I, 116.

1499

6 avril. — *Vita de la preciosa Vergene Maria*; 4° (Manfredo de Monteferrato). — II, 93.
20 avril. — Probus (Valerius), *De interpretandis Romanorum litteris*; 4° (Joanne Tacuino). — II, 453.
29 avril. — *Constitutiones fratrum Carmelitarum*; 8e (Luc' Antonio Giunta). — II, 454.
30 avril. — *Breviarium Romanum*; 8° (Joannes Emericus de Spira, pour L. A. Giunta). — II, 305.
21 mai. — *Officium B. M. Virginis*; 64° (Joannes Emericus de Spira). — I, 418.
14 juin. — Cherubino da Spoleto, *Fior di virtu*; 8° (Joanne Baptista Sessa). — I, 353.
8 juillet. — Suidas, *Etymologicum magnum græcum*; f° (Zacharias Calliergi, pour Nicolas Vlastos). — II, 456.
23 octobre. — Sacrobusto (Joannes de), *Sphæra Mundi*; f° (Simon Bevilaqua). — I, 249.
26 octobre. — Simplicius, *Commentaria in Aristotelis categorias* (græcè); f° (Zacharias Calliergi, pour Nicolas Vlastos). — II, 457.

Octobre. — Firmicus (Julius), etc., *Astronomica*; f° (Aldus Manutius). — II, 457.
4 novembre. — Persius (Aulus Flaccus), *Satiræ*; f° (Joanne Tacuino). — II, 238.
5 novembre. — *Altobello*; 4° (Joanne Alvisi da Varese). — II, 458.
7 novembre. — Terentius (Publius) Afer, *Comœdiæ*; f° (Lazaro Soardi). — II, 279.
25 novembre. — *Chiromantia*; 4° (Bernardino Benali). — I, 296.
5 décembre. — *Vita di Sancti Padri*; f° (Christophoro Pensa). — II, 37.
5 décembre. — Voragine (Jacobus de), *Legendario de Sancti*; f° (Bartholomeo Zanni). — II, 128.
14 décembre. — Villanova (Arnoldus de), *Tractatus de virtutibus herbarum*; 4° (Simon Bevilaqua). — II, 461.
Décembre. — Colonna (Francesco), *Hypnerotomachia Poliphili*; f° (Aldo Manutio). — II, 464.
10 janvier. — Granolachs (Bernardo de), *Summario de la luna*; 4° (Joanne Baptista Sessa). — II, 465.

1499-1500

28 septembre-14 janvier 1499-1er mars 1500, *Graduale*; f° (Joannes Emericus de Spira, pour L. A. Giunta). — II, 467.

1500

28 mars. — Ketham (Joannes), *Fasciculus medicine*; f° (Joannes et Gregorius de Gregoriis). — II, 58.
4 avril. — Bonaventura (S.), *Devote meditationi sopra la Passione del Nostro Signore*; 4° (s. n. t.). — I, 371.
13 avril. — *Regulæ ordinum*; 4° (Joannes Emericus de Spira, pour L. A. Giunta). — II, 478.
22 avril. — Thomas (St) d'Aquin, *Expositio super libros physicorum Aristotelis*; f° (Piero Quarengi). — II, 295.
6 mars-28 avril. — Petrarca (Francesco), *Triumphi, Sonetti, Canzoni*; f° (Bartholomeo Zanni). — I, 96.
29 avril. — Cherubino da Spoleto, *Fior di virtu*; 4° (Christophoro Pensa). — I, 354.
25 mai. — Ammonius Parvus, *Commentaria in quinque voces Porphyrii* (græcè); f° (Nicolas Vlastos). — II, 481.
20 juillet. — Sallustius (Caius) Crispus, *Opera*; f° (Joanne Tacuino). — I, 55.
21 juillet. — *Epistole et Evangelii*; 4° (Pietro da Pavia). — I, 179.
1er août. — Thibaldeo (Antonio) da Ferrara, *Opere*; 4° (Manfredo de Monteferrato et Georgio Rusconi). — II, 481.
15 septembre. — Catharina (S.) da Siena, *Epistole devotissime*; f° (Aldo Manutio). — II, 484.
5 octobre. — Galien, *Therapeutica* (græcè); f° (Nicolas Vlastos). — II, 490.
29 octobre. — Macrobius (Aurelius), *In somnium Scipionis expositio*; f° (Philippo Pincio). — II, 487.
31 octobre. — *Mons orationis*; 4° (Otinus de Papia). — II, 193.
1er décembre. — Terentius (Publius) Afer, *Comœdiæ*; f° (Albertino da Lissona). — II, 279.
12 décembre. — Fatius (Bartholemeus) [Cicero Veturius], *Synonyma*; 4° (Manfredo de Monteferrato et Georgio Rusconi). — II, 491.

12 décembre. — Paulo Veronese, *Tractato del Sacramento del Corpo de Christo*; f° (Pietro da Pavia). — II, 493.
21 décembre. — *Vita de la gloriosa Verzene Maria*; 4° (Bernardino Vitali). — II, 93.
23 décembre. — Mandeville (Jean de), *De le piu maravegliose cose del mondo*; 4° (Manfredo de Monteferrato et Georgio Rusconi). — II, 299.
12 janvier. — *Foro Real de Spogna*; f° (Simon de Luere, pour Andrea Torresani). — II, 494.
27 janvier. — Cauliaco (Guido de), *Cyrurgia parva*; f° (Bonetus Locatellus, pour les héritiers d'Octaviano Scoto). — II, 496.
28 janvier. — Sacrobusto (Joannes de), *Sphaera Mundi*; 4° (Georgio de Monteferrato). — I, 250.
17 février. — Ketham (Joannes), *Fasciculus medicine*; f° (Joannes et Gregorius de Gregoriis). — II, 58.
Lichtenberger (Joannes), *Pronosticatione*; f° (s. l. a. et n. t.). — II, 497.
Ysaac (Abbate) de Syria, *Libro de la perfectione de la vita contemplativa*; 8° (Bonetus Locatellus). — II, 497.

1500 (circa)

Psalterium (græcè); 4° (Aldus Manutius). — I, 168.
Vita di Sancti Padri; f° (s. n. t.) [Exemplaire incomplet]. — II, 37.

Sans date
(FIN DU XV° SIÈCLE)

Abano (Pietro d'), *Prophetia del re de Francia*; 4° (s. l. n. t.). — III, 9.
Alberto Magno, *Libro de le virtu de le herbe*; 4° (s. n. t.). — II, 269.
Almazar, *Cibaldone*; 4° (Joanne Tacuino). — III, 9.
Almazar, *Cibaldone*; 4° (Joanne Baptista Sessa). — III, 9.
Attila flagellum Dei; 4° (s. n. t.). — III, 10.
Attila flagellum Dei; 4° (s. n. t.). — III, 11.
Bruleter (Stephanus), *Interpretatio in IV libros sententiarum S. Bonaventuræ*; 4° (s. n. t.). — III, 13.
Cherubino da Spoleto, *Spiritualis vitæ regula*; 4° (s. n. t.). — III, 14.
Chiromantia; 4° (Erhardus Ratdolt) [*a*]. — I, 296.
Chiromantia; 4° (Erhardus Ratdolt) [*b*]. — I, 296.
Christo dice a sancto Bernardo...; 8° (s. n. t.). — III, 15.
Copia (La) d'una lettera dela incoronatione delo Imperator Romano; 4° (s. n. t.). — III, 15.
De arte bene moriendi; 4° (s. n. t.). — I, 253.
Dechiaratione de la Messa; 8° (s. n. t.). — III, 15.
Divota (La) Oratione di S. Francesco d'Assisi; 8° (s. n. t.). — III, 15.
Donatus (Aelius), *Grammatices rudimenta*; 4° (Joannes Baptista Sessa). — I, 395.
Enea (Paulo), *Passio Domini Nostri Jesu Christi*; 8° (Exemplaire incomplet). — III, 15.
Esopo, *Fabule*; 4° (s. n. t.). — I, 342.
Esopo, *Fabule*; 4° (s. n. t.) [Exemplaire incomplet]. — I, 342.
Este (Hieronymo di), *Cronica de la citta d'Este*; 4° (s. n. t.). — III, 16.
Fioretti di Paladini; 4° (s. n. t.). — III, 16.
Flores legum; 8° (Bernardino Benali, pour Lazaro Soardi). — III, 16.

Hermes Episcopus, *Centiloquium*; f° (Aloisius de S. Lucia). — III, 17.
Historia celeberrima di Gualtieri Marchese di Saluzzo; 4° (s. n. t.). — III, 17.
Historia del Judicio universale; 4° (s. n. t.). — III, 18.
Historia del piissimo monte de la pietade; 4° (s. n. t.). — III, 18.
In laudem civitatis Venetiarum 4° (s. n. t.). — III, 19.
Inventione (La) della croce; 4° (s. n. t.). — III, 19.
Lamento de Pisa; 4° (Mattheo Codecha). — III, 19.
Legenda de S. Eustachio; 4° (s. n. t.). — III, 20.
Liga (La) de Venetia con il Re di Franza; 4° (s. n. t.). — III, 20.
Madre di Nostra Salvation; 12° (s. n. t.). — III, 21.
Modo examinatorio circa la confessione; 8° (s. n. t.). — III, 21.
Morte (La) del Duca Galiazo; 4° (s. n. t.). — III, 22.
Musæus, *Opusculum de Herone et Leandro* (gr.-lat.) (Aldus Manutius). — III, 22.
Nicolo de Brazano, *Oratio devotissima al Crucifixo*; 8° (s. n. t.). — II, 300.
Officio della Passione; 16° (s. n. t.). — III, 23.
Oratione de l'angelo Raphael; f° (Joanne Tacuino). — III, 23.
Oratione di S. Cipriano; 8° (s. n. t.). — III, 23.
Oratio dominicalis, etc.; 8° (s. n. t.). — III, 25.
Orationes; 8° (Nicolo Brenta). — III, 25.
Ovidius (Publius) Naso, *Epistolæ Heroides*; 4° (s. n. t.). — II, 428.
Passione (La) del Nostro Signor Jesu Christo; 4° (s. n. t.). — III, 25.
Poluciis (Frater Joannes Maria de), *Vita sancti Alberti de Drepano*; 8° (s. n. t.). — III, 25.
Priego a la gloriosa Vergine Maria; 8° (s. n. t.). — III, 27.
Rapresentatione di Habraam et di Ysaac; 4° (s. n. t.). — III, 27.
Regolette della vita christiana; 8° (s. n. t.). — III, 27.
Sette (Le) allegrezze de la Madonna; 8° (s. n. t.). — III, 28.
Tiphis (Leonicus), *Macharonea*; 4° (s. n. t.). — III, 28.
Vendetta (La) di Christo 4° (s. n. t.). — III, 29.
Vita de S. Alexio; 4° (s. n. t.). — III, 29.
Zamberti (Bartholomeo), *Isolario*; 4° (s. n. t.). — III, 30.

1501

1er mars. — Alegri (Francesco de), *La summa gloria di Venetia*; 4° (s. n. t.). — III, 33.
7 mars. — *Ovidio Metamorphoseos vulgare*; f° (Christophoro Pensa, pour L. A. Giunta). — I, 228.
7 avril. — Thomas (St) d'Aquin, *In librum de anima Aristotelis Expositio*; f° (Piero Quarengi). — II, 295.
14 avril. — *Bulla plenissimæ indulgentiæ*; 4° (Bernardino Vitali). — III, 33.
26 avril. — Burgensius (Nicolaus), *Vita Sanctæ Catharinæ Senensis*; 4° (Joanne Tacuino). — III, 34.
29 avril. — Apuleius (Lucius), *Asinus aureus*; f° (Simon Bevilaqua). — III, 34.

7 mai. — Bonvicini (Frate) de Ripa, *Vita Scolastica* ; 4° (Joanne Baptista Sessa). — II, 271.

26 mai. — Boiardo (Matheo Maria), *Sonetti e Canzone* ; 8° (Joanne Baptista Sessa). — III, 39.

26 juin. — *Officium B. M. Virginis* ; 8° (Luc' Antonio Giunta). — I, 420.

10 juillet. — Ovidius (Publius), Naso, *Epistolæ Heroides* ; f° (Joanne Tacuino). — II, 428.

28 juillet. — *Vita di Sancti Padri* ; f° (Otino da Pavia). — II, 37.

10 septembre. — Fatius (Bartholomeus) [Cicero Veturius], *Synonyma* ; 4° (Georgio Rusconi). — II, 491.

14 septembre. — Honorius Augustodunensis, *Libro del maestro e del discipulo* ; 4° (Georgio Rusconi). — II, 249.

29 novembre. — *Officium B. M. Virginis*, 24° (Joanne Baptista Sessa). — IV, 145.

3 décembre. — Sacrobusto (Joannes de), *Sphæra Mundi* ; 4° (Joannes Baptista Sessa). — I, 250.

10 décembre. — Juvenalis (Decimus Junius), *Satiræ* ; f° (Joanne Tacuino). — II, 234.

22 décembre. — *Breviarium Romanum* ; 12° (Luc' Antonio Giunta). — II, 305.

15 janvier. — Stabili (Francesco de) [Cecho d'Ascoli], *Acerba* ; 4° (Joanne Baptista Sessa). — III, 39.

10 février. — Petramellaria (Jacobus de), *Pronosticon in annum M.ccccci* ; 4° (s. n. t.). — III, 42.

23 février. — Albubather, *Liber de Nativitatibus* ; f° (Joanne Baptista Sessa). — II, 97.

Alegri (Francesco de), *Trattato de Astrologia e de Chiromantia* ; 4° (Bernardino Vitali). — III, 43.

Alexandro Magno. *Libro de la sua Nativitate* ; 4° (Joanne Baptista Sessa). — III, 42.

1502

5 mars. — Cornazano (Antonio), *Vita de la Madonna*, 4° (Joanne Baptista Sessa). — II, 252.

12 mars. — *Privilegia et indulgentie fratrum minorum* ; 8° (Luc' Antonio Giunta). — III, 44.

18 mars. — Honorius Augustodunensis, *Libro del maestro e del discipulo* ; 4° (Joanne Baptista Sessa). — II, 249.

21 avril. — *Biblia ital.* ; f° (Bartholomeo Zanni). — I, 138.

23 juin. — *Salomonis et Marcolphi Dialogus* ; 4° (Joanne Baptista Sessa). — III, 44.

27 juin. — Caltus (Lydius) Ravennas, *Opuscula* ; 4° (Joanne Tacuino). — III, 46.

4 juillet. — Villanova (Arnoldus de), *Tractatus de Virtutibus herbarum* ; 4° (Christophoro Pensa, pour L. A. Giunta). — II, 461.

10 juillet. — Sallustius (Caius) Crispus, *Opera* ; f° (Joanne Tacuino). — I, 55.

23 juillet. — *Officium B. M. Virginis* ; 16° (Petrus Liechtenstein). — I, 421.

26 juillet. — *Dyalogo de Salomone e Marcolpho* ; 4° (Joanne Baptista Sessa). — III, 44.

26 juillet. — François (S¹) d'Assise, *Fioretti* ; 4° (Georgio Rusconi). — I, 285.

13 août. — Thomas (S¹) d'Aquin, *Commentaria super libros metaphysice* ; f° (Piero Quarengi). — II, 296.

17 juin-13 août. — *Breviarium Salzburgense* ; 8° (Joannes Oswald). — II, 305.

22 août. — *Miracoli de la Madonna* ; 4° (Georgio Rusconi). — II, 71.

25 août. — Hyginus (Caius Julius), *Poeticon Astronomicon* ; 4° (Joannes Baptista Sessa). — I, 274.

3 septembre. — Gerson (Jean), *De Imitatione Christi* ; 4° (Joanne Baptista Sessa). — III, 46.

13 septembre. — *Attila flagellum Dei* ; 4° (Joanne Baptista Sessa). — III, 12.

24 septembre. — Bonaventura (S.), *Dialogo di quattro mentali exercitij* ; 4° (Albertino da Lissona). — III, 50.

10 octobre. — Caracciolo (Fra Roberto), *Prediche* ; 4° (Christophoro Pensa). — III, 51.

14 octobre. — Ovidius (Publius) Naso, *De Fastis* ; f° (Joanne Tacuino). — II, 420.

24 octobre. — *Officium B. M. Virginis* ; 8° (Zuan Ragazo, pour Bernardino Stagnino). — I, 422.

29 novembre. — Ruffus (Jordanus), *Libro de la natura di cavalli* ; 4° (Joanne Baptista Sessa). — II, 175.

1ᵉʳ décembre. — Angelus (Joannes) de Aischach, *Astrolabium planum* ; 4° (Luc' Antonio Giunta). — I, 387.

24 décembre. — Seraphino Aquilano, *Opere* ; 8° (Manfredo de Monteferrato). — III, 52.

14 janvier. — Ovidio, *Epistole vulgare* ; 4° (Joanne Baptista Sessa). — II, 431.

26 janvier. — Turrecremata (Joannes de), *Expositio in Psalterium* ; 8° (Lazaro Soardi). — III, 56.

1ᵉʳ février. — *Diurnale Romanum* ; 8° (Joannes Regacius de Monteferrato, pour Bernardino Stagnino). — II, 307.

3 février. — Cherubino da Spoleto, *Fior di virtu* ; 8° (Joanne Baptista Sessa). — I, 354.

4 février. — Probus (Valerius), *De interpretandis Romanorum litteris* ; 4° (Joanne Tacuino). — II, 454.

12 février. — Albertus Magnus, *De virtutibus herbarum* ; 4° (Joanne Baptista Sessa). — II, 267.

15 février. — Plutarque, *Vitæ virorum illustrium* ; f° (Donnino Pincio). — II, 61.

18 février. — Abdilazi, *Libellus ysagogicus* ; 4° (Joannes et Gregorius de Gregoriis). — I, 279.

25 février. — *Esopo historiado* ; 4° (Manfredo de Monteferrato). — I, 340.

1502 (circa)

Dati (Giuliano), *La Magnificentia del Prete Janni* ; 4° (s. n. t.). — III, 58.

1503

10 mars. — Tuppo (Francesco del), *Vita di Esopo* ; 8° (Manfredo de Monteferrato). — II, 83.

11 mars. — *Epistole et Evangelii* ; 4° (Georgio Rusconi). — I, 179.

23 mars. — *Breviarium ord. Frat. Prædicat* ; 4° (Luc' Antonio Giunta). — II, 307.

22 mars. — Cornazano (Antonio), *Vita de la Madonna* ; 4° (Joanne Baptista Sessa). — II, 255.

26 mars. — Omar Astronomus, *Liber de Nativitatibus* ; 4° (Joanne Baptista Sessa). — III, 59.

30 mars. — Augustin (S¹), *Soliloquio* ; 8° (Manfredo de Monteferrato). — II, 232.

1ᵉʳ avril. — Barbara (Antoninus), *Oratio* ; 4° (s. n. t.). — III, 60.

3 avril. — *Breviarium Placentinum* ; 8° (Luc Antonio Giunta). — II, 309.

4 avril. — Albohazen Haly, *Liber in judiciis astrorum*; f⁰ (Joanne Baptista Sessa). — III, 60.

8 avril. — Voragine (Jacobus de), *Legendario de Sancti*; f⁰ (Bartholomeo Zanni). — II, 128.

15 avril. — *Fioreti de la Bibia*; 4⁰ (Georgio Rusconi). — I, 164.

20 avril. — Cherubino da Spoleto, *Spiritualis vitæ regula*; 4⁰ (Joanne Baptista Sessa). — III, 14.

4 mai. — Foresti (Jacobo Philippo) da Bergamo, *Supplementum chronicarum*; f⁰ (Albertino da Lissona). — I, 305.

1ᵉʳ juin. — Bernard (S¹), *Opuscula*; 8⁰ (Luc' Antonio Giunta). — III, 62.

28 juin. — Pucci (Antonio), *Historia de la Regina d'Oriente*; 4⁰ (Joanne Baptista Sessa). — III, 63.

15 juillet. — Petrarca (Francesco), *Opera latina*; f⁰ (Simon Bevilaqua). — III, 64.

26 juillet. — Paxi (Bartholomeo di), *Tariffa de pesi e mesure*; 4⁰ (Albertino da Lissona). — III, 64.

31 juillet. — Caracini (Baptista), *El Thebano*; 4⁰ (Joanne Baptista Sessa). — III, 65.

10 août. — Abdilazi, *Libellus ysagogicus*; 4⁰ (Joannes et Gregorius de Gregoriis). — I, 280.

28 août. — Campanus, etc., *Tetragonismus*; 4⁰ (Joanne Baptista Sessa). — III, 66.

30 août. — Seraphino Aquilano, *Opere*; 4⁰ (Manfredo de Monteferrato). — III, 52.

31 août. — Bernard (S¹), *Flores*; 8⁰ (Luc' Antonio Giunta). — III, 67.

20 septembre. — *Guerrino detto Meschino*; 4⁰ (Simon Bevilaqua). — II, 182.

26 septembre. — Petrarca (Francesco), *Sonetti, Canzoni, Triumphi*; f⁰ (Albertino de Lissona). — I, 96.

25 novembre. — Stella (Joannes), *Vita Romanorum Imperatorum*; 4⁰ (Bernardino Vitali). — III, 68.

10 décembre. — Bernard (S¹), *Sermones*; 4⁰ (Christophoro Pensa). — II, 242.

13 décembre. — Gratiadei (Frater) Esculanus, *De physico auditu*; f⁰ (Pietro Quarengi). — III, 68.

21 décembre. — Valla (Laurentius), *Opuscula*; 4⁰ (Christophoro Pensa). — III, 69.

12 janvier. — Piccolomini (Aeneas Sylvius), *Epistole de dui amanti*; 4⁰ (Joanne Baptista Sessa). — III, 69.

18 janvier. — Stagi (Andrea), *Amazonida*; 4⁰ (s. n. t.). — III, 71.

23 janvier. — Cavalca (Domenico), *Fructi della lingua*; 4⁰ (s. n. t.). — III, 71.

27 janvier. — *Breviarium Romanum*; 12⁰ (Luc' Antonio Giunta). — II, 309.

23 février. — *Trabisonda istoriata*; 4⁰ (Christophoro Pensa). — II, 113.

29 février. — Masuccio Salernitano, *Novellino*; f⁰ (Bartholomeo Zanni). — II, 120.

Juillet-février. — Antonin (S¹), *Summa major*; 4⁰ (Lazaro Soardi). — III, 71.

Antiphonarium Romanum; f⁰ (Luc Antonio Giunta). — III, 73.

Juvenalis (Decimus Junius), *Satiræ*; f⁰ (s. l. et n. t.). — II, 234.

Officium B. M. Virginis; 8⁰ (s. n. t.?). — I, 425.

1503 (circa)

De arte bene moriendi; 4⁰ (Johannes Baptista Sessa). — I, 257.

1504

15 mars. — Boiardo (Matheo Maria), *Timone*; 8⁰ (Manfredo de Monteferrato). — III, 76.

16 mars. — Ambrogini (Angelo) [Angelo Poliziano], *Cose vulgari*; 8⁰ (Manfredo de Monteferrato). — III, 77.

20 mars. — Sabadino (Giovanni) degli Arienti, *Settanta novelle*; f⁰ (Bartholomeo Zanni). — III, 78.

6 avril. — *Breviarium ord. Carmelit.*; 8⁰ (Luc' Antonio Giunta). — II, 309.

24 avril. — Albertus Magnus, *Mariale*; 8⁰ (Lazaro Soardi). — III, 79.

30 avril. — *Breviarium Romanum*; 12⁰ (Luc' Antonio Giunta). — II, 310.

30 avril. — *Inamoramento de Paris e Viena*; 4⁰ (Joanne Tacuino). — III, 79.

2 mai. — Bonaventura (S.), *Opuscula*; f⁰ (Jacobo de Leuco, pour L. A. Giunta). — III, 84.

17 mai. — Bacialla (Ludovico), *Tachuino perpetuo*; 8⁰ (Albertino da Lissona, pour Francesco de Baldasaro da Perosa). — III, 84.

1ᵉʳ juin. — Peckham (Joannes), *Perspectiva communis*; f⁰ (Joanne Baptista Sessa). — III, 86.

14 juin. — Terentius (Publius) Afer. *Comœdiæ*; f⁰ (Lazaro Soardi). — II, 279.

1ᵉʳ juillet. — Crescenci (Piero), *De Agricultura*; 4⁰ (s. n. t.). — III, 265.

5 juillet. — Boccaccio (Giovanni), *Decamerone*; f⁰ (Bartholomeo Zanni). — II, 101.

29 juillet. — Mandeville (Jean de), *De le piu maravegliose cose del mondo*; 4⁰ (Joanne Baptista Sessa). II, 299.

31 juillet. — Brulefer (Stephanus), *Formalitatum textus*; 4⁰ (Lazaro Soardi). — III, 86.

22 août. — Platyna (Bartholomeus), *Hystoria de Vitis Pontificum*; f⁰ (Philippo Pincio). — III, 87.

27 septembre. — Bonaventura (S.), *Devote meditationi sopra la Passione del Nostro Signore*; 4⁰ (Albertino da Lissona). — I, 378.

29 septembre. — *Breviarium Romanum*; 8⁰ (Luc' Antonio Giunta). — II, 310.

12 octobre. — Savonarola (Hieronymo), *Tractato dello amore di Jesu Christo*; 8⁰ (Lazaro Soardi). — III, 89.

5 novembre. — Cavalca (Domenico), *Specchio de la Croce*; 4⁰ (Joanne Tacuino). — II, 427.

6 novembre. — *Valerio maximo volgare*; f⁰ (Albertino da Lissona). — I, 213.

11 novembre. — Apuleius (Lucius), *Asinus aureus*; f⁰ (Bartholomeo Zanni). — III, 35.

29 novembre. — François (S¹) d'Assise, *Fioretti*; 4⁰ (Joanne Tacuino). — I, 286.

9 décembre. — Savonarola (Hieronymo), *Expositione sopra il psalmo* : Miserere mei deus; 8⁰ (Manfredo de Monteferrato). — III, 91.

17 décembre. — Piccolomini (Aeneas Sylvius), *Hystoria de duobus amantibus*; 4⁰ (Joanne Baptista Sessa). — III, 69.

18 décembre. — Grégoire (S¹) le Grand, *Epistolæ*; f⁰ (Lazaro Soardi). — III, 109.

30 décembre. — Voragine (Jacobus de), *Legendario delli Sancti*; f⁰ (Joanne Tacuino). — II, 128.

4 janvier. — Savonarola (Hieronymo), *Triumphus crucis*; 8⁰ (Lazaro Soardi). — III, 91.

9 janvier. — Jérôme (S¹), *Regula data ad Eustochia*; 4° (s. n. t.). — II, 440.

6 février. — *Breviarium Vercellense*; 8° (Albertino da Lissona). — II, 310.

10 février. — Catherina (S.) da Siena, *Dialogo de la divina providentia*; 8° (Lazaro Soardi). — II, 201.

28 février. — Savonarola (Hieronymo), *De simplicitate vitæ christianæ*; 8° (Lazaro Soardi). — III, 92.

1505

13 mars. — Grégoire (S¹), pape, *Secundus dialogorum liber de vita et miraculis S. Benedicti*; 12° (Luc' Antonio Giunta). — I, 503.

13 mars. — *Oratione alla gloriosa Vergine Maria*; 8° (s. n. t.). — III, 110.

1ᵉʳ avril. — *Breviarium Pataviense*; 8° (Petrus Liechtenstein, pour Leonard Alantse). — II, 312.

4 avril. — *Vita della gloriosa Vergine Maria*; 8° (Nicolo Zoppino). — II, 93.

11 avril. — Savonarola (Hieronymo), *Predicke per anno*; 4° (Lazaro Soardi). — III, 92.

28 avril. — Savonarola (Hieronymo), *Predicke per anno*; 4° (Lazaro Soardi). — III, 92.

29 avril. — Montagnone (Jeremias de), *Compendium moralium notabilium*; 4° (Petrus Liechtenstein). — III, 110.

30 avril. — *Officium B. M. Virginis*; 8° (Luc' Antonio Giunta). — I, 426.

30 avril. — Seraphino Aquilano, *Opere*; 4° (Manfredo de Monteferrato, pour Nicolo Zoppino). — III, 52.

1ᵉʳ mai. — Ovidius (Publius) Naso, *Metamorphosis*; (Parmæ, Franciscus Mazalis). — I, 228.

6 juin. — *Breviarium Romanum*; 8° (Luc' Antonio Giunta). — II, 312.

10 juin. — Honorius Augustodunensis, *Libro del maestro e del discipulo*; 8° (Manfredo de Monteferrato). — II, 249.

10 juin. — *Officium B. M. Virginis*; 8° (Luc' Antonio Giunta). — I, 427.

25 juin. — Fliscus (Stephanus), *De componendis epistolis*; 4° (Christophoro Pensa). — III, 111.

27 juin. — Justiniano (Leonardo), *Pianto de la Madonna*; 8° (Bartholomeo Zanni). — III, 111.

8 juillet. — *Libro de S. Justo, paladino de Franza* 4° (Joanne Baptista Sessa). — I, 321.

23 juillet. — Savonarola (Hieronymo), *Predicke quadragesimali*; 4° (Lazaro Soardi). — III, 93.

7 août. — Valla (Laurentius), *Elegantie de lingua latina*; f° (Christophoro Pensa). — III, 111.

28 août. — Bonaventura (S.), *Devote meditattioni sopra la Passione del Nostro Signore*; 4° (Georgio Rusconi). — I, 378.

10 septembre. — Thibaldeo (Antonio) da Ferrara, *Opere*; 4° (Manfredo de Monteferrato). — II, 482.

15 septembre. — *Decreta Marchionalia Montisferrati*; f° (Joanne Tacuino). — III, 112.

20 septembre. — Tuppo (Francesco del), *Vita di Esopo*; 8° (Manfredo de Monteferrato). — II, 84.

10 octobre. — Ambrogini (Angelo) [Angelo Poliziano], *Cose vulgari*; 8° (Manfredo de Monteferrato). — III, 78.

21 octobre. — Pulci (Luca), *Epistole al magnifico Lorenzo de Medici*; 8° (Manfredo de Monteferrato). — III, 113.

24 octobre. — Lucanus (Annæus Marcus), *Pharsalia*; f° (Bartholomeo Zanni). — II, 270.

25 octobre. — Euclide, *Elementa geometriæ*; f° (Joanne Tacuino). — I, 272.

6 novembre. — Guillermus Parisiensis, *Postilla super Epistolas et Evangelia*; 4° (Jacobus Pentius de Leuco, pour L. A. Giunta). — I, 181.

6 novembre. — *Miracoli de la Madonna*; 4° (Bartholomeo Zanni). — II, 72.

12 novembre. — Augustin (S¹), etc., *Meditationes*; 8° (Christophoro Pensa). — III, 113.

31 novembre. — Seraphino Aquilano, *Opere*; 4° (Manfredo de Monteferrato). — III, 53.

12 décembre. — Caracciolo (Roberto), *Spechio della fede*; f° (Bartholomeo Zanni). — II, 259.

20 décembre. — Voragine (Jacobus de), *Legendario di Sancti*; f° (Nicolo et Domenico dal Jesu). — II, 140.

21 janvier. — Grégoire (S¹) le Grand, *Omelie sopra li Evangelii*; 8° (Nicolo Brenta). — III, 114.

23 janvier. — Stella (Joannes), *Vitæ ducentorum et triginta summorum Pontificum*; 4° (Bernardino Vitali). — III, 115.

5 février. — Horatius (Quintus) Flaccus, *Opera*; f° (Donnino Pincio). — II, 443.

7 février. — Cherubino da Spoleto, *Conforto spirituale*, etc.; 4° (Melchior Sessa). — III, 115.

11 février. — *Officium B. M. Virginis*; 8° (Joannes et Gregorius de Gregoriis). — I, 427.

21 février. — Savonarola (Hieronymo), *Triumpho della croce*; 8° (Lazaro Soardi). — III, 93.

1506

6 mars. — Boccaccio (Giovanni), *De mulieribus claris*; 4° (Joanne Tacuino). — III, 116.

4 mai. — Foresti (Jacobo Philippo) da Bergamo, *Supplementum chronicarum*; f° (Georgio Rusconi). — I, 306.

4 mai. — *Officium B. M. Virginis*; 24° (Luc' Antonio Giunta). — I, 428.

25 mai. — Justiniano (Leonardo), *Laude devotissime*; 8° (Bernardino Vitali). — III, 117.

8 juin. — *Historia di Carlo Martello*; 4° (Melchior Sessa. — III, 118.

9 juin. — *Officium B. M. Virginis*; 24° (Bernardino Stagnino). — I, 428.

10 juin. — Ovidius (Publius) Naso, *Epistolæ Heroides*; f° (Bartholomeo Zanni). — II, 431.

25 juin. — *Breviarium ord. S. Benedicti*; 8° (Luc' Antonio Giunta, pour Johann Paep). — II, 312.

3 juillet. — Bonatus (Guido) de Forlivio, *Decem tractatus astronomiæ*; f° (Jacobus Pentius de Leucho, pour Melchior Sessa). — II, 24.

6 juillet. — Sallustius (Caius) Crispus, *Opera*; f° (Joanne Tacuino). — I, 55.

11 juillet. — Natalibus (Petrus de), *Catalogus Sanctorum*; f° (Bartholomeo Zanni, pour L. A. Giunta). — III, 119.

30 juillet. — *Fioravante*; 4° (Melchior Sessa). — III, 120.

17 août. — Ockham (Gulielmus), *Summulæ in libros Physicorum*; 4° (Lazaro Soardi). — III, 121.

26 août. — Granolachs (Bernardo de), *Summario de la luna*; 8° (Georgio Rusconi). — II, 466.

5 septembre. — Albumasar, *Introductorium in astronomiam*; 4° (Jacobus Pentius de Leucho, pour Melchior Sessa). — I, 498.

5 septembre. — Bartholomeo Miniatore, *Formulario de epistole*; 8° (Manfredo de Monteferrato). — I, 297.

28 septembre. — Granolachs (Bernardo de), *Summario de la luna*; 8° (Georgio Rusconi). — II, 466.

1er octobre. — Augustin (St), *Soliloquio*; 8° (Manfredo de Monteferrato). — II, 232.

19 octobre. — Dathus (Augustinus), *Elegantiolæ*; 4° (Jacobus Pentius de Leucho). — II, 28.

22 octobre. — Justiniano (Leonardo), *Canzonette e strambotti d'amore*; 4° (Melchior Sessa). — III, 121.

25 octobre. — Boiardo (Matheo Maria), *Orlando inamorato*; 4° (Georgio Rusconi). — III, 123.

27 octobre. — *Breviarium Congregat. Casinensis*; 16° (Bernardino Stagnino). — II, 312.

7 novembre. — Narcisso (Giovanni Andrea), *Passamonte*; 4° (Melchior Sessa). — III, 143.

27 novembre. — *Vita del Beato Patriarcha Josaphat*; 8° (Alexandro Bindoni). — III, 144.

4 décembre. — Francesco da Fiorenza, *Persiano figliolo di Altobello*; 4° (Georgio Rusconi). — III, 145.

5 décembre. — *Biblia bohem*; f° (Petrus Liechtenstein). — I, 140.

10 décembre. — Livius (Titus), *Decades*; f° (Joannes et Bernardinus fratres Vercellenses, pour L. A. Giunta). — I, 50.

20 décembre. — Cicero (Marcus Tullius), *De Officiis*; f° (Bartholomeo Zanni). — I, 37.

8 janvier. — Suetonius (Caius) Tranquillus, *Vitæ XII Cæsarum*; f° (Joanne Rosso Vercellese). — I, 212.

3 février. — *Breviarium Congregat. Casinensis*; 8° (Luc' Antonio Giunta). — II, 314.

20 février. — Cicero (Marcus Tullius), *De Officiis*; f° (Joanne Tacuino). — I, 33.

26 février. — *Breviarium Augustense*; 8° (Luc' Antonio Giunta, pour Christophorus Thum). — II, 314.

Compendiolum monastici cantus; 24° (Luc' Antonio Giunta). — III, 117.

Michele (Fra) da Milano, *Confessione generale*; 8° (Melchior Sessa). — II, 181.

1507

26 mars. — *Breviarium Romanum*; 8° (Luc' Antonio Giunta). — II, 315.

1er avril. — Antonin (St), *Confessionale*; 8° (Nicolo Brenta et Alexandro Bindoni). — III, 146.

20 avril. — Tostatus (Alphonsus), *Explanatio in primum librum Paralipomenon*, etc.; f° (Bernardinus Vercellensis). — III, 148.

20 avril. — *La Vita de Merlino*; 4° (s. n. t.). — II, 258.

4 mai. — *De sorte hominum*; 8° (Georgio Rusconi). — III, 149.

20 mai. — Pulci (Luigi), *Morgante Maggiore*; 8° (Manfredo de Monteferrato). — II, 221.

10 juin. — Correggio (Nicolo da), *La Psyche et la Aurora*; 8° (Manfredo de Monteferrato). — III, 149.

17 juin. — Alighieri (Dante), *Divina Comedia*; f° (Bartholomeo Zanni). — II, 12.

25 juin. — Thibaldeo (Antonio) da Ferrara, *Opere*; (Manfredo de Monteferrato). — II, 482.

30 juin. — Virgilius (Publius) Maro, *Opera*; 4° (Bernardino Stagnino). — I, 60.

10 juillet. — Guarini (Battista) [Bartholomeus Philalites], *Institutiones grammaticæ*; 4° (Bernardino Vitali). — III, 151.

12 juillet. — Lullus (Raymundus), *Sententiarum libellus*; 4° (Joanne Tacuino). — III, 153.

13 juillet. — Johannitius, *Isagogæ in medicina*; 8° (Piero Quarengi). — III, 153.

15 juillet. — Guarinus Veronensis, *Grammaticales Regulæ*; 4° (Joanne Tacuino). — I, 290.

15 juillet. — Lullus (Raymundus), *Quæstiones dubitabiles*; 4° (Joanne Tacuino). — III, 153.

18 juillet. — Calmeta (Vicenzo), etc., *Compendio de cose nove*; 8° (Nicolo Zoppino). — III, 154.

21 juillet. — *Psalterium*; f° (Luc' Antonio Giunta). — I, 168.

28 juillet. — *Attila flagellum Dei*; 4° (Melchior Sessa). — III, 12.

18 août. — Savonarola (Hieronymo), *Confessionale*; 8° (Lazaro Soardi). — III, 93.

27 août. — *Breviarium Herbipolense*; 8° (Petrus Liechtenstein, pour Joannes Rynman de Oeringaw). II, 315.

1er septembre. — Fatius (Bartholomeus) [Cicero Veturius], *Synonyma*; 4° (Joanne Tacuino). — II, 492.

24 septembre. — Fatius (Bartholomeus) [Cicero Veturius], *Synonyma*; 4° (Melchior Sessa). — II, 492.

26 septembre. — *Officium B. M. Virginis*; 8° (Bernardino Stagnino). — I, 429.

2 octobre. — Castellanus (Frater Albertus), *Constitutiones et privilegia ordinum*; 8° (Lazaro Soardi). — III, 155.

13 octobre. — Tostatus (Alphonsus), *Opera præclarissima*; f° (Gregorius de Gregoriis, pour Joannes Jacobus de Angelis). — III, 148.

29 octobre. — Aureolus (Petrus), *Aurea sacræ scripturæ commentaria*; 4° (Lazaro Soardi). — III, 155.

15 novembre. — Accursius (Gulielmus), *Casus Institutionum*; 4° (Simon de Luere). — III, 156.

17 novembre. — *Psalterium*; 8° (Luc' Antonio Giunta). — I, 169.

1er décembre. — *Biblia ital.*; f° (Bartholomeo Zanni, pour L. A. Giunta). — I, 143.

20 décembre. — Ovidius (Publius) Naso, *Epistolæ Heroides*; f° (Bartholomeo Zanni). — II, 434.

17 février. — Nanus (Dominicus), *Polyanthea*; f° (Petrus Liechtenstein). — III, 157.

1507-1508

Cicero (M. Tullius), *De divina natura et divinatione*; f° (Lazaro Soardi). — III, 172.

Nanus (Dominicus), *Polyanthea*; f° (Georgio Rusconi). — III, 157.

1508

2 mars. — Platyna (Bartholomeus), *De honesta voluptate*; 4° (s. n. t.). — III, 158.

7 mars. — Riccho (Antonio), *Fior de Delia*; 8° (Manfredo de Monteferrato). — III, 158.

14 mars. — Ruffus (Jordanus), *Libro de la natura di cavalli*; 4° (Melchior Sessa). — II, 175.

17 mars. — Bernard (S¹), *Sermoni devotissimi*; 4° (Piero Quarengi). — II, 242.

20 mars. — Seraphino Aquilano, *Opere*; 4° (Manfredo de Monteferrato). — III, 53.

23 mars. — Durante (Piero) da Gualdo, *Leandra*; 4° (Jacobo Pentio da Lecho). — III, 158.

28 mars. — Terentius (Publius) Afer, *Comœdiæ*; f° (Lazaro Soardi). — II, 280.

31 mars. — *Inamoramento de Paris e Viena*; 4° (Melchior Sessa). — III, 80.

5 avril. — Bartholomeo Miniatore, *Formulario de epistole*; 8° (Georgio Rusconi). — I, 298.

6 avril. — *Breviarium Pataviense*; 8° (Petrus Liechtenstein, pour Leonard Alantse). — II, 316.

19 avril. — Bartholomeo Miniatore, *Formulario de epistole*; 8° (Manfredo de Monteferrato). — I, 299.

15 mai. — Ockham (Gulielmus), *Summa totius logice*; 4° (Lazaro Soardi). — III, 161.

16 mai. — *Breviarium Congregat. Cælestinorum*; 16° (Luc' Antonio Giunta). — II, 318.

23 mai. — Michael Scotus, *Liber physionomiæ*; 4° (Melchior Sessa). — III, 161.

4 juin. — Ovidius (Publius) Naso, *De Fastis*; f° (Joanne Tacuino). — II, 422.

26 juin. — Thibaldeo (Antonio) da Ferrara, *Opere*; 4° (Manfredo de Monteferrato). — II, 482.

5 juillet. — Terentius (Publius) Afer, *Comœdiæ*; f° (Lazaro Soardi). — II, 280.

8 juillet. — Calmeta (Vicenzo), etc., *Compendio de cose nove*; 8° (Manfredo de Monteferrato). — III, 154.

1ᵉʳ-20 juillet. — Antonio de Lebrija, *Grammaticæ introductiones*; f° (Gregorius de Gregoriis, pour Michael Riera). — III, 162.

22 juillet. — Cicero (Marcus Tullius), *Epistolæ familiares*; f° (Georgio Rusconi). — I, 41.

29 juillet. — *Breviarium Congregat. S. Mariæ Montis Oliveti*; 8° (Luc' Antonio Giunta). — II, 318.

3 août. — Virgilius (Publius) Maro, *Opera*; f° (Bartholomeo Zanni). — I, 63.

7 août. — Foresti (Jacobo Philippo) da Bergamo, *Supplementum chronicarum*; f° (Georgio Rusconi). — I, 307.

14 août. — *Ovidio Metamorphoseos vulgare*; f° (Alexandro Bindoni, pour L. A. Giunta). — I, 229.

18 août. — Ketham (Joannes), *Fasciculo di medecina*; f° (Gregorio de Gregorii). — II, 58.

20 août. — *Breviarium Romanum*; 4° (Luc' Antonio Giunta). — II, 318.

20 août. — Cicero (Marcus Tullius), *De Officiis*; f° (Joanne Tacuino). — I, 37.

Août. — Tostatus (Alphonsus), *Paradoxa*; f° (Joannes et Gregorius de Gregoriis, pour Joannes Jacobus de Angelis. — III, 163.

6 septembre. — *Breviarium Romanum*; 8° (Luc' Antonio Giunta). — II, 320.

7 septembre. — Cicero (Marcus Tullius), *Epistolæ familiares*; f° (Lazaro Soardi). — I, 42.

15 septembre. — Galien, *Recettario*; 4° (Simon de Luere). — III, 164.

15 septembre. — *Guerrino detto Meschino*; 4° (Alexandro Bindoni et Nicolo Brenta). — II, 184.

28 septembre. — *Breviarium ord. fratr. Prædicat.*; 4° (Luc' Antonio Giunta). — II, 320.

24 octobre. — Valerius Maximus, *Priscorum exemplorum libri novem*; f° (Bartholomeo Zanni). — I, 213.

30 octobre. — Narnese Romano, *Opera nova*; 8 (Alexandro Bindoni). — III, 168.

4 novembre. — Bonaventura (S.), *Devote meditationi sopra la Passione del Nostro Signore*; 4° (Georgio Rusconi). — I, 379.

7 novembre. — Alegri (Francesco de), *Tractato della Prudentia et Justitia*; 4° (Melchior Sessa). — III, 169.

7 novembre. — Pergerius (Bernardus), *Grammatica*; 4° (Petrus Liechtenstein, pour Leonard Alantse). — III, 171.

16 novembre. — Ovidio, *Epistole vulgare*; 4° (Melchior Sessa). — II, 434.

20 novembre. — Petrarca (Francesco), *Sonetti, Canzoni, Triumphi*; 4° (Gregorio de Gregorii, pour Bernardino Stagnino). — I, 98.

19 décembre. — Perottus (Nicolaus), *Regulæ Sypontinæ*; 4° (Melchior Sessa). — II, 88.

20 décembre. — *Esopo hystoriado*; 4° (Manfredo de Monteferrato). — I, 340.

23 décembre. — Albertus Magnus, *De virtutibus herbarum*; 4° (s. n. t.). — II, 268.

24 janvier. — *Buovo d'Antona*; 4° (Manfredo de Monteferrato). — I, 343.

31 janvier. — *Fioretto de cose nove nobilissime*; 8° (Nicolo Zoppino). — III, 172.

5 février. — Granolachs (Bernardo de), *Summario de la luna*; 8° (Georgio Rusconi). — II, 466.

10 février. — Narcisso (Giovanni Andrea), *Fortunato figliolo de Passamonte*; 4° (Melchior Sessa). — III, 173.

15 février. — Petrarca (Francesco), *Triumphi, Sonetti, Canzoni*; f° (Bartholomeo Zanni). — I, 99.

15 février. — Pulci (Luigi), *Morgante Maggiore*; 4° (Jacobo Pentio da Lecho). — II, 222.

18 février. — Dati (Juliano), etc., *Representatione della Passione*; 8° (Georgio Rusconi). — III, 175.

27 février. — *Aspramonte*; 4° (s. n. t.). — III, 177.

28 février. — Fossa da Cremona, *Libro de Galvano*; 4° (Melchior Sessa). — III, 180.

Bonromeus (Antonius), *Clypeus Virginis*; 4° (Petrus Liechtenstein). — III, 181.

1508 *(circa)*

Breviarium Romanum; 12° (Andrea Torresani). — II, 321.

1509

15 mars. — Villanova (Arnoldus de), *Tractatus de virtutibus herbarum*; 4° (Joannes et Bernardinus Rubei Vercellenses). — II, 461.

27 mars. — François (S¹) d'Assise, *Fioretti*; 4° (s. n. t.). — I, 286.

16 avril. — Dathus (Augustinus), *Elegantiolæ*; 4° (Joanne Tacuino). — II, 28.

15 mars-20 avril. — *Breviarium Salzburgense*; 8° (Petrus Liechtenstein, pour Joannes Rynman de Oeringaw). — II, 321.

20 avril. — Gellius (Aulus), *Noctes atticæ*; f° (Joanne Tacuino). — III, 185.

21 avril. — *Processionarium ord. fratr. Prædicat*; 8° (Luc' Antonio Giunta). — II, 213.

2 mai. — Ovidius (Publius) Naso, *Metamorphosis*; (Georgio Rusconi). — I, 229.

5 mai. — Fatius (Bartholomeus) [Cicero Veturius], *Synonyma*; 4° (Joanne Tacuino). — II, 493.

16 mai. — Horatius (Quintus) Flaccus, *Opera*; f° (Philippo Pincio). — II, 444.

27 mai. — *Breviarium ord. fratr. Prædicat.*; 8° (Luc' Antonio Giunta). — II, 321.

1ᵉʳ juin. — Pacioli (Luca), *Divina proportione*; f° (Paganinus de Paganinis). — III, 185.

2 juin. — *Valerio Maximo volgare*; f° (Augustino Zanni). — I, 214.

2 juin. — Voragine (Jacobus de), *Legendario de Sancti*; f° (Bartholomeo Zanni). — II, 157.

13 juin. — *Psalmista*; 8° (Luc' Antonio Giunta). — I, 169.

28 juin. — *Martyrologium*; 4° (Luc' Antonio Giunta). — II, 450.

1ᵉʳ août. — Leonardi (Camillo), *Lunario*; 12° (Nicolo Zoppino). — III, 188.

11 août. — Caracciolo (Fra Roberto), *Prediche*; 4° (Joanne Rosso Vercellese). — III, 51.

3 septembre. — *Vita di sancti Padri*; f° (Bartholomeo Zanni, pour L. A. Giunta). — II, 49.

16 septembre. — Priscianus, *Opera*; f° (Philippo Pincio). — I, 113.

19 septembre. — Ovidius (Publius) Naso, *De arte amandi et De remedio amoris*; f° (Joanne Tacuino). — III, 189.

25 septembre. — Albertus Magnus, *De virtutibus herbarum*; 4° (Melchior Sessa). — II, 268.

15 octobre. — Joannes Anglicus, *Primarum et secundarum intentionum libellus*; 4° (Lazaro Soardi). — III, 191.

24 octobre. — *Breviarium Spirense*; 8° (Julianus de Castello et Joannes Herzog, pour Wendelin Winter et Michael Otter). — II, 322.

29 octobre. — *Psalterium*; 16° (Simon de Luere). — IV, 135.

4 décembre. — Juvenalis (Decimus Junius), *Satiræ*; f° (s. n. t.). — II, 234.

3 janvier. — Calepinus (Ambrosius), *Dictionarium græco-latinum*; f° (Petrus Liechtenstein). — III, 191.

31 janvier. — *Colletanio de cose nove spirituale*; 8° (Nicolo Zoppino). — III, 192.

12 février. — Cicero (M. Tullius), *Rhetorica*; f° (Philippo Pincio). — III, 198.

Libro del Troiano; 4° (Manfredo de Monteferrato). — III, 181.

1510

1ᵉʳ mars. — *Breviarium ord. S. Benedicti*; 8° (Luc' Antonio Giunta). — II, 322.

6 mars. — Adimari (Thaddeo), *Vita di S. Giovanni Gualberto*; 4° (Luc' Antonio Giunta). — III, 199.

16 mars. — Sabadino (Giovanni) degli Arienti, *Settanta novelle*; f° (s. n. t.). — III, 78.

26 mars. — Euclide, *Elementa geometriæ*; f° (Joanne Tacuino). — I, 272.

27 avril. — Stabili (Francesco de) [Cecho d'Ascoli], *Acerba*; 4° (Melchior Sessa). — III, 39.

7 mai. — Martialis (M. Valerius), *Epigrammata*; f° (Philippo Pincio). — III, 199.

31 mai. — Bonaventura de Brixia, *Regula musice blanc*; 4° (Jacomo Penzi da Lecho). — III, 201.

20 juin. — Virgilius (Publius) Maro, *Opera*; f° (Bartholomeo Zanni). — I, 64.

7 juillet. — *Breviarium Romanum*; 8° (Luc' Antonio Giunta). — II, 322.

13 juillet. — Strabon, *De situ orbis*; f° (Philippo Pincio). — III, 203.

30 juillet. — Ovidius (Publius) Naso, *Epistolæ Heroides*; f° (Joanne Tacuino). — II, 434.

5 août. — Boccaccio (Giovanni), *Decamerone*; f° (Bartholomeo Zanni). — II, 103.

25 août. — Galien, *Recettario*; 8° (Alessandro et Benedetto Bindoni). — III, 165.

31 août. — *Imperiale*; 4° (Simon de Luere). — III, 203.

10 septembre. — *Compendio delli Abbati Generali di Vallombrosa*; 4° (Luc' Antonio Giunta). — III, 205.

16 septembre. — Apuleius (Lucius), *Asinus aureus*; f° (Philippo Pincio). — III, 36.

26 septembre. — *Breviarium Romanum*; 4° (Bernardino Stagnino). — II, 324.

27 septembre. — Cicero (M. Tullius), *Tusculanæ quæstiones*; f° (Philippo Pincio). — III, 205.

3 octobre. — Cordo, *La Obsidione di Padua*; 4° (s. n. t.). — III, 207.

20 octobre. — *Epistole et Evangelii*; f° (Bernardino Vitali, pour Nicolo et Domenico dal Jesu). — IV, 136.

25 octobre. — Ovidius (Publius) Naso, *Epistolæ Heroides*; f° (Augustino Zanni). — II, 434.

29 octobre. — Seneca (Lucius Annæus), *Tragœdiæ*; f° (Philippo Pincio). — III, 208.

11 novembre. — Donatus (Aelius), *Grammatices rudimenta*; 4° (Luc' Antonio Giunta). — I, 392.

19 novembre. — Sulpitius (Joannes) Verulanus, *Regulæ de octo partibus orationis*; 4° (Jacobus Pentius de Leucho). — II, 172.

26 novembre. — *Fioretto de cose nove nobilissime*; 8° (Georgio Rusconi). — III, 172.

4 décembre. — Correggio (Nicolo da), *La Psyche et la Aurora*; 8° (Georgio Rusconi). — III, 150.

9 décembre. — *Colletanio de cose nove spirituale*; 8° (Georgio Rusconi). — III, 193.

23 décembre. — Seraphino Aquilano, *Opere*; 4° (Georgio Rusconi). — III, 54.

31 janvier. — Affrosoluni (Natalino), *Cantica vulgar*; etc.; 8° (s. n. t.). — III, 209.

8 février. — Gerson (Jean), *De gli remedii contra la pusillanimita*, etc.; 12° (Simon de Luere). — III, 211.

14 février. — *Pontificale*; f° (Luc' Antonio Giunta). III, 211.

18 février. — Suetonius (Caius) Tranquillus, *Vitæ XII Cæsarum*; f° (Philippo Pincio). — I, 212.

20 février. — Masuccio Salernitano, *Novellino*; f° (s. n. t.). — II, 120.

Bernard (S¹), *Epistola alo avunculo suo*, etc.; 8° (Simon de Luere). — III, 212.

Tractatulus ad convincendum Judæos de errore suo 8° (Simon de Luere). — III, 212.

1511

1ᵉʳ mars. — *Breviarium ord. fratr. Prædicat.*; 8° (Luc' Antonio Giunta). — II, 324.

1ᵉʳ mars. — *Breviarium Romanum*; 16° (Luc' Antonio Giunta). — IV, 151.

1ᵉʳ mars. — *Inamoramento de Paris e Viena*; 4° (Piero Quarengi). — III, 80.

3 mars. — Guarinus Veronensis, *Grammaticales Regulæ*; 4° (Bernardino Benali). — I, 290.

20 mars. — Bonaventura de Brixia, *Regula musice plane*; 4° (Jacomo Penzi da Lecho). — III, 202.

20 mars. — Ptolemæus (Claudius), *Liber Geographiæ*; f° (Jacobus Pentius de Leucho). — III, 213.

16 avril. — Livio (Tito), *Deche*; f° (Bartholomeo Zanni, pour L. A. Giunta). — I, 51.

24 avril. — Ruvectanus (Petrus), *Tractatus*; 4° (s. n. t.). — III, 214.

16 mai. — Terentius (Publius) Afer, *Comœdiæ*; f° (Lazaro Soardi). — II, 281.

19 mai. — Sallustius (Caius) Crispus, *Opera*; f° (Joanne Tacuino). — I, 56.

22 mai. — Vitruvius (Marcus) Pollio, *De Architectura*, f° (Joanne Tacuino). — III, 215.

27 mai. — Cicero (Marcus Tullius), *Epistolæ familiares*; f° (Georgio Rusconi). — I, 42.

30 mai. — *Falconetto*; 4° (Melchior Sessa). — III, 217.

4 juin. — Lucanus (Annæus Marcus), *Pharsalia*; f° (Augustino Zanni, pour Melchior Sessa). — II, 270.

20 juin. — *Libro del Gigante Morante*; 4° (Melchior Sessa). — III, 220.

25 juin. — Cantalycius, *Summa in regulas grammatices*; 4° (Joanne Tacuino). — II, 180.

25 juin. — Ovidius (Publius) Naso, *Tristium libri*; f° (Joanne Tacuino). — III, 220.

4 juillet. — *Libro del Danese*; 4° (s. n. t.). — III, 222.

9 août. — Bello (Francesco) detto Cieco, *Mambriano*; 4° (Georgio Rusconi). — III, 224.

9 août. — Lichtenberger (Joannes), *Pronosticatione*; 4° (Nicolo et Domenico dal Jesu). — II, 498.

11 août. — Cuba (Joanne), *Hortus sanitatis*; f° (Bernardino Benali et Joanne Tacuino). — III, 227.

14 août. — Plautus (M. Accius), *Comœdiæ*; f° (Lazaro Soardi). — III, 230.

17 août. — Cæsar (Caius Julius), *Commentaria*; f° (Augustino Zanni). — III, 231.

23 août. — Lichtenberger (Joannes), *Pronosticatio*; 4° (Nicolo et Domenico dal Jesu). — II, 499.

Août. — Terentius (Publius) Afer, *Comœdiæ*; 8° (Lazaro Soardi). — II, 282.

Août. — Thibaldeo (Antonio) da Ferrara, *Opere*; 4° (Alexandro Bindoni). — III, 483.

6 septembre. — Crescenzi (Piero), *De Agricultura*; 4° (s. n. t.). — II, 266.

12 septembre. — *Vita & Transito di S. Hieronymo*; 4° (Augustino Zanni). — I, 116.

15 septembre. — Boiardo (Matheo Maria), *Orlando inamorato*; 4° (Georgio Rusconi). — III, 124.

27 septembre. — Livius (Titus), *Decades*; f° Philippo Pincio). — I, 52.

1ᵉʳ octobre. — Andrea da Barberino, *Reali di Franza*; f° (s. n. t.). — III, 234.

18 octobre. — *Libro del Troiano*; 4° (s. n. t.). — III, 182.

20 octobre. — Lichtenberger (Joannes), *Pronosticatione*; 4° (Nicolo et Domenico del Jesu). — II, 500.

22 octobre. — *Breviarium Congregat. Casinensis*; 8° (Luc' Antonio Giunta). — II, 325.

25 octobre. — *Trabisonda istoriata*; 4° (s. n. t.). — II, 114.

29 octobre-7 novembre. — Platyna (Bartholomeus), *Historia de vitis Pontificum*; f° (Philippo Pincio). — III, 88.

15 novembre. — Boccaccio (Giovanni), *Genealogiæ deorum*; f° (Augustino Zanni). — II, 240.

24 novembre. — *Breviarium Romanum*; 8° (Jacobus Pentius de Leucho, pour Paganino de Paganini). — II, 325.

Novembre. — Savonarola (Hieronymo), *Molti devotissimi tractatelli*; 4° (Lazaro Soardi). — III, 94.

1ᵉʳ décembre. — *Breviarium Strigoniense*; 8° (Nicolaus de Franckfordia, pour Johann Paep). — II, 325.

1ᵉʳ décembre. — *Vita S. Pauli primi heremitæ*; 4° (Jacobus Pentius de Leucho, pour Mathias Milcher). — III, 235.

15 décembre. — *Officium B. M. Virginis*; f° (Bernardino Stagnino). — I, 433.

22 décembre. — Boccaccio (Giovanni), *Fiammetta*; 8° (s. n. t.). — III, 237.

24 janvier. — *Officium B. M. Virginis*; 8° (Luc' Antonio Giunta). — IV, 146.

29 janvier. — Rosiglia (Marco), *Opera nova*; 8° (Nicolo Zoppino). — III, 237.

13 février. — Pollio (Jeanne) Aretino, *Della vita et morte della S. Catharina da Siena*; 4° (Georgio Rusconi, pour Nicolo Zoppino). — III, 240.

20 février. — Nicolo (Frate) da Osimo, *Giardino de oratione*; 4° (s. n. t.). — II, 240.

28 mai. — *Biblia lat.*; 4° (Luc' Antonio Giunta). — I, 144.

Breviarium Pataviense; 16° (Petrus Liechtenstein, pour Lucas Alantse). — II, 326.

Lichtenberger (Joannes), *Pronosticatione*; 4° (Paulo Danza). — II, 498.

Suso (Henricus), *Horologio della sapientia*; 4° (Simon de Luere). — III, 241.

1511 (circa)

Breviarium Congregat. Casinensis; 12° (Luc' Antonio Giunta?). — II, 326.

1512

4 mars. — *Laude spirituali*; 4° (Georgio Rusconi, pour Nicolo Zoppino). — III, 241.

12 avril. — Bonaventura (S.), *Devote meditationi sopra la Passione del Nostro Signore*; 4° (Piero Quarengi). — I, 379.

30 avril. — Bartholomeo Miniatore, *Formulario de epistole*; 8° (Georgio Rusconi). — I, 300.

13 mai. — Ovidius (Publius) Naso, *Epistolæ Heroides*; f° (Joanne Tacuino). — II, 435.

Juin. — *Epistole et Evangelii*; f° (Zuan Antonio et fratelli da Sabio, pour Nicolo et Domenico dal Jesu). — I, 181.

1ᵉʳ juillet. — *Breviarium Congregat. Casinensis*; 32° (Luc' Antonio Giunta). — II, 326.

1ᵉʳ juillet. — Guillermus Parisiensis, *Postilla super Epistolas et Evangelia*; 4° (Piero Quarengi, pour L. A. Giunta). — I, 185.

28 juillet. — Gafforius (Franchinus), *Practica musicæ*; 4° (Augustino Zanni). — III, 243.

2 août. — *Officium B. M. Virginis*; 8° (Georgio Rusconi, pour François Ratkovic, de Raguse). — I, 438.

12 août. — François (St) d'Assise, *Fioretti*; 4° (Piero Quarengi). — I, 286.
18 août. — Juvenalis (Decimus Junius), *Satiræ*; f° (Joanne Tacuino). — II, 236.
1er septembre. — *Officium B. M. Virginis*; (Gregorius de Gregoriis). — I, 440.
15 septembre. — Hyginus (Caius Julius), *Poeticon Astronomicon*; 4° (Melchior Sessa). — I, 274.
20 septembre. — Voragine (Jacobus de), *Legende sanctorum*; 4° (Nicolaus de Franckfordia).— II, 158.
7 octobre. — *Breviarium Romanum*; 8° (Luc' Antonio Giunta). — II, 328.
17 novembre. — *Trabisonda istoriata*; 4° (Joanne Tacuino). — II, 115.
24 novembre. — Alighieri (Dante), *Divina Comedia*; 4° (Bernardino Stagnino). — II, 13.
24 novembre. — *Vita di sancti Padri*; f° (Bartholomeo Zanni). — II, 50.
11 octobre-29 novembre.— Virgilius (Publius) Maro; *Opera*; f° (Georgio Arrivabene, pour Alexandro Paganini). — I, 64.
1er décembre. — Savonarola (Hieronymo), *Tractato dello amore di Jesu Christo*; 8° (Lazaro Soardi). III, 94.
24 décembre. — *Vita del Beato Patriarcha Josaphat*; 4° (Joanne Rosso Vercellese). — III, 145.
31 décembre. — Bartholomeo Miniatore, *Formulario de epistole*; 8° (Bernardino Vitali). — I, 300.
Décembre. —*Guerrino detto Meschino*; 4° (Alexandro Bindoni). — II, 185.
10 janvier. — Galien, *Recettario*; 4° (Comin de Luere). — III, 165.
12 janvier. — Savonarola (Hieronymo), *De simplicitate vitæ christianæ*; 8° (Lazaro Soardi). — III, 94.
13 janvier. — *Vitæ Patrum*; 4° (Nicolaus de Franckfordia). — II, 50.
20 janvier. — *Officium B. M. Virginis*; 8° (Bernardino Stagnino). — I, 443.
21 janvier. — Abdilazi, *Libellus ysagogicus*; 4° (Melchior Sessa). — I, 280.
22 janvier. — Pietro Aretino, *Strambotti*, etc.; 8° (Nicolo Zoppino). — III, 243.
9 février. — *Inamoramento de Paris e Viena*; 4° (Joanne Tacuino). — III, 80.
10 février. — Bonaventura (S.), *Devote meditationi sopra la Passione del Nostro Signore*; 8° (Piero Quarengi). — I, 379.
19 février. — Perottus (Nicolaus), *Regulæ sypontinæ*; 4° (Augustino Zanni). — II, 89.
21 février. — *Alexandreida in rima*; 4° (Comin de Luere). — III, 244.
23 février. — *Inamoramento de Paris e Viena*; 4° (Comin de Luere). — III, 80.
23 février. — Terentius (Publius) Afer, *Comœdiæ*; f° (Lazaro Soardi). — II, 283.
Angelus (Joannes) de Aischach, *Astrolabium planum*; 4° (Petrus Liechtenstein). — I, 388.
Danza (Paulo), *Il fatto d'arme fatto a Ravena*; 4°. — III, 245.
Falconetto; 4° (s. n. t.). — III, 218.
Fatto (El) d'arme fatto in Romagna sotto Ravenna; 4° (Augustino Bindoni), — III, 246.
Fatto (El) d'arme fatto in Romagna sotto Ravenna; 4° (Giovanni Andrea Vavassore). — III, 246.

Fatto (El) d'arme fatto in Romagna sotto Ravenna; 4° (s. n. t.). — III, 247.
Perossino dalla Rotanda, *El fatto d'arme fatto ad Ravenna nel M. D. xii*; 4° (s. n. t.). — III, 245.

1512 (circa)

Papa Julio secondo che redriza tutto el mondo; 4° (s. n. t.). — III, 247.

1513

7 mars. — Ariosto (Frate Alexandro), *Enchiridion confessorum*; 8° (Philippo Pincio). — III, 247.
12 mars. — Marsicanus (Leo), *Chronica Casinensis cœnobii*; 4° (Lazaro Soardi). — III, 247.
14 mars. — Rosiglia (Marco), *La Conversione de S. Maria Magdalena*; 8° (Nicolo Zoppino et Vicenzo de Polo). — III, 248.
17 mars. — Leoniceni (Eleutherio), *Carmen in funere D. N. Jesu Christi*; 8° (Simon de Luere). — III, 250.
19 mars. — *Officium Hebdomadæ sanctæ*; 8° (Luc' Antonio Giunta). — III, 250.
3 avril. — *Officium B. M. Virginis*; 8° (Jacobus Pencius de Leucho, pour Alexandro Paganini). — I, 444.
20 avril. — *Breviarium ord. fratr. Prædicat.*; 8° (Bernardino Stagnino). — II, 328.
20 avril. — Correggio (Nicolo da), *La Psyche et la Aurora*; 8° (Georgio Rusconi). — III, 150.
27 avril. — Bonaventura (S.), *Devote meditationi sopra la Passione del Nostro Signore*; 4° (Georgio Rusconi). — I, 379.
27 avril. — Turrecremata (Joannes de), *Expositio in Psalterium*; 8° (Lazaro Soardi). — III, 56.
28 avril. — *De sorte hominum*; 8° (Georgio Rusconi). — III, 149.
Avril. — Cæsar (Caius Julius), *Commentaria*; 8° (Aldus et Andreas Torresanus). — III, 232.
5 mai. — *Colletanio de cose nove spirituale*; 8° (Georgio Rusconi). — III, 193.
12 mai. — Ambrogini (Angelo) [Angelo Poliziano], *Cose vulgari*; 8° (Georgio Rusconi). — III, 78.
25 mai. — Savonarola (Hieronymo), *Expositiones in psalmos* : Qui regis Israel, etc.; 8° (Lazaro Soardi). — III, 95.
Mai. — Petrarca (Francesco), *Sonetti, Canzoni, Triumphi*; 4° (Bernardino Stagnino). — I, 100.
3 juin. — Proba Falconia, *Centonis Virgiliani opusculum*; 8° (Joanne Tacuino). — III, 253.
8 juin. — Alexander Grammaticus, *Doctrinale*; 4° (Melchior Sessa). — I, 295.
10 juin. — Boiardo (Mattheo Maria), *Timone*; 8° (Joanne Tacuino). — III, 76.
15 juin. — Macrobius (Aurelius), *In somnium Scipionis expositio*; f° (Augustino Zanni, pour L. A. Giunta). — II, 488.
18 juin. — Calepius (Ambrosius), *Dictionarium græco-latinum*; f° (Alexandro Paganini, pour Leonard Alantse). — III, 192.
27 juin. — *Infantia Salvatoris*; 4° (Joanne Tacuino). — III, 254.
7 juillet. — Bonaventura (S.), *Legenda de Sancta Clara*; 4° (Simon de Luere). — III, 254.
8 juillet. — Dathus (Augustinus), *Elegantiolæ*; 4° (Joannes Rubeus Vercellensis). — II, 28.

8 juillet. — Paulus de Middelburgo, *De recta Paschæ celebratione*; f° (Fossombrone, Octaviano Petrucci). — III, 254.

11 juillet. — Savonarola (Hieronymo), *Prediche per anno*; 4° (Lazaro Soardi). — III, 95.

15 juillet. — *Breviarium Congregat. Casinensis*; 4° (Jacobus Pentius de Leucho). — II, 328.

16 juillet. — *Legenda de Sancto Bernardino*; 4° (Simon de Luere). — III, 255.

2 août. — *Sacrarium*; 8° (Luc' Antonio Giunta). — III, 258.

13 août. — Boiardo (Matheo Maria), *Orlando inamorato*; 4° (Georgio Rusconi). — III, 124.

20 août. — Foresti (Jacobo Philippo) da Bergamo, *Supplementum chronicarum*; f° (Georgio Rusconi). — I, 309.

20 août. — Plinius (Caius) Secundus, *Historia naturalis*; f° (Melchior Sessa). — I, 28.

20 août. — Valerius Maximus, *Priscorum exemplorum libri novem*; f° (Luc' Antonio Giunta). — I, 214.

26 août. — *Processionarium Romanum*; 8° (Luc' Antonio Giunta). — II, 214.

1ᵉʳ septembre. — Corvo (Andrea), *Chiromantia*; 8° (Augustino Zanni, pour Nicolo et Domenico dal Jesù). — III, 260.

1ᵉʳ septembre. — Fregoso (Antonio), *Opera nova de doi Philosophi*; 8° (Georgio Rusconi). — III, 258.

15 septembre. — *Speculum Minorum ordinis S. Francisci*; 4° (Lazaro Soardi). — III, 262.

19 septembre. — Bello (Francesco) detto Cieco, *Mambriano*; 4° (Georgio Rusconi). — III, 225.

28 septembre. — Savonarola (Hieronymo), *Tractatus in quo dividuntur omnes scientiæ*; 8° (Lazaro Soardi). — III, 95.

6 octobre. — Savonarola (Hieronymo), *Opera singulare contra l'Astrologia*; 8° (Lazaro Soardi). — III, 95.

28 octobre. — *Falconetto*; 4° (s. n. t.). — III, 218.

Octobre. — *Drusiano dal Leone*; 4° (s. n. t.). — III, 263.

13 novembre. — *Officium B. M. Virginis*; 16° (Luc' Antonio Giunta). — I, 446.

3 décembre. — *Cantorinus Romanus*; 8° (Luc' Antonio Giunta). — III, 265.

3 décembre. — Sacrobusto (Joannes de), *Sphaera Mundi*; 4° (Melchior Sessa). — I, 252.

4 janvier. — *Breviarium Strigoniense*; 8° (Petrus Liechtenstein, pour Urban Kaym). — II, 330.

19 janvier. — Rodericus Episcopus. Zamorensis, *Speculum vitæ humanæ*; 4° (Lazaro Soardi). — III, 266.

3 février. — Sallustius (Caius) Crispus, *Opera*; f° (Bartholomeo Zanni). — I, 58.

10 février. — Ketham (Joannes), *Fasciculus medicine*; f° (Gregorius de Gregoriis). — II, 58.

17 février. — *La Passione de N. S. Jesu Christo*; 4° (Pesaro, Hieronymo Soncino). — III, 267.

Akhtarkh [*Astrologie*]; 8° (Imprimerie arménienne). — III, 270.

Expositio pulcherrima hymnorum; 8° (Simon de Luere). — III, 267.

Ourbathakirkh [*Livre du Vendredi*]; 8° (Imprimerie arménienne). — III, 269.

Ovidius (Publius) Naso, *Metamorphosis*; f° (Joanne Tacuino). — I, 230.

Perossino dalla Rotanda, *La rotta de Todeschi in Friuoli*; 4° (s. n. t.). — III, 268.

1513 (circa)

Epistola del Re di Portogallo; 4° (s. n. t.). — III, 270.

Justinianus (Augustinus), *Precatio pietatis plena*; 8° (Paganinus de Paganinis). — III, 271.

Morte (La) de Papa Julio; 4° (s. n. t.). — III, 271.

1514

1ᵉʳ mars. — *Quinto libro de lo inamoramento de Orlando*; 4° (Georgio Rusconi, pour Nicolo Zoppino et Vicenzo de Polo). — III, 124.

6 mars. — Hylicinio (Bernardo), *Opera della Cortesia, Gratitudine et Liberalita*; 8° (Georgio Rusconi, pour Nicolo Zoppino et Vicenzo de Polo). — III, 271.

8 mars. — Sallustius (Caius) Crispus, *Opera*; f° (Joanne Tacuino). — I, 58.

Mars. — Valla (Georgius), *Grammatica*; 4° (Simon de Luere, pour Lorenzo Lorio). — III, 273.

12 avril. — *Buovo d'Antona*; 4° (Piero Bergamascho). — I, 343.

15 avril. — Galien, *Recettario*; 8° (Georgio Rusconi). — III, 165.

15 avril. — Granolachs (Bernardo de), *Summario de la luna*; 8° (Georgio Rusconi). — II, 466.

19 avril. — *Breviarium ord. Camaldul.*; 4° (Bernardino Benali). — III, 331.

20 avril. — Rosiglia (Marco), *La Conversione de S. Maria Magdalena*; 8° (Ancona, Bernardino Guerralda, pour Nicolo Zoppino et Vicenzo de Polo). — III, 248.

4 mai. — *Breviarium Romanum*; 4° (Bernardino Benali). — II, 331.

14 mai. — Fregoso (Antonio), *Opera nova de doi Philosophi*; 8° (Georgio Rusconi). — III, 258.

16 mai. — Virgilius (Publius) Maro, *Opera*; f° (Bartholomeo Zanni). — I, 64.

20 mai. — Boniface VIII, *Sextus Decretalium liber*; 4° (Luc' Antonio Giunta). — III, 274.

20 mai. — Clément V, *Constitutiones in concilio Viennensi editæ*; 4° (Luc' Antonio Giunta). — III, 274.

20 mai. — Gratianus, *Decretum*; 4° (Luc' Antonio Giunta). — I, 495.

20 mai. — Grégoire IX, *Decretales*; 4° (Luc' Antonio Giunta). — III, 275.

20 mai. — Narcisco (Giovanni Andrea), *Passamonte*; 4° (Melchior Sessa). — III, 143.

Mai. — Atri (Antonio de), *Meditationi overo Exercitio spirituale*; 4° (Jacobo Penci da Lecco). — III, 276.

1ᵉʳ juin. — Antonin (Sᵗ), *Confessionale*; 8° (Piero Quarengi). — III, 147.

2 juin. — Dati (Juliano), etc.; *Representatione della Passione*; 8° (Georgio Rusconi). — III, 175.

10 juillet. — Fregoso (Antonio), *Opera nova de doi Philosophi*; 8° (Georgio Rusconi). — III, 259.

20 juillet. — *Inamoramento de Re Carlo*; 4° (Alexandro Bindoni). — III, 273.

12 août. — *Breviarium Strigoniense*; 8° (Luc' Antonio Giunta, pour Jacobus Schaller). — II, 332.

20 août. — *Vocabulista ecclesiastico*; 8° (Georgio Rusconi). — III, 277.

9 septembre. — Savonarola (Hieronymo), *Prediche quadragesimali*; 4° (Lazaro Soardi). — III, 96.
9 septembre. — *Spagna (La)*; 4° (Gulielmo da Fontaneto). — III, 279.
17 septembre. — Draco (Joannes Jacobus), *Postillæ majores super Epistolas et Evangelia*; 4° (s. n. t.). — I, 186.
22 septembre. — *Breviarium ord. fratr. Prædicat.*; 4° (Bernardino Stagnino). — II, 333.
22 septembre. — Cherubino da Spoleto, *Spiritualis vitæ regula*; 4° (Melchior Sessa). — III, 14.
26 septembre. — Piccolomini (Aeneas Sylvius), *Epistole de dui amanti*; 4° (Melchior Sessa). — III, 70.
6 octobre. — *Quinto libro dello inamoramento de Orlando*; 4° (Georgio Rusconi). — III, 126.
10 octobre. — *Altobello*; 4° (Manfredo de Monteferrato). — II, 459.
14 octobre. — *Fior de cose nobilissime*; 8° (Simon de Luere). — III, 173.
15 octobre. — Horatius (Quintus) Flaccus, *Opera*; f° (Augustino Zanni). — II, 445.
20 octobre. — Voragine (Jacobus de), *Legendario di Sancti*; f° (Bernardino Vitali). — II, 158.
8 novembre. — Caracciolo (Fra Roberto), *Prediche*; 4° (Augustino Zanni). — III, 52.
1er décembre. — Fanti (Sigismondo), *Theorica et pratica de modo scribendi*; 4° (Joannes Rubeus Vercellensis). — III, 280.
5 décembre. — Jacopone da Todi, *Laude devote*; 4° (Bernardino Benali). — III, 282.
5 décembre. — Martialis (M. Valerius), *Epigrammata*; f° (Georgio Rusconi). — III, 200.
17 décembre. — Piccolomini (Aeneas Sylvius), *Hystoria de duobus amantibus*; 4° (Melchior Sessa). — III, 70.
3 janvier. — *Breviarium ord. fratr. Prædicat.*; 4° (Bernardino Benali, pour L. A. Giunta). — II, 334.
23 janvier. — Jean (St) Damascène, *Liber de Orthodoxa fide*; 4° (Lazaro Soardi). — III, 282.
10 février. — *Colletanio de cose nove spirituale*; 8° (Georgio Rusconi). — III, 194.
28 février. — Cicero (Marcus Tullius), *De Officiis*; f° (Joanne Tacuino). — I, 37.
Breviarium Romanum; 4° (Bernardino Benali, pour L. A. Giunta). — II, 334.
Colletanio de cose spirituale; 8° (Simon de Luere). — III, 194.
Gasparinus Bergomensis, *Vocabularium breve*; 8° (Georgio Rusconi). — III, 284.
Gronolachs (Bernardo de), *Summario de la luna*; 8° (Simon de Luere). — II, 466.
K. C. M. H. *Eremita*; 8° (Simon de Luere). — III, 283.
Livius (Titus), *Decades*; f° (Philippo Pincio). — I, 52.
Manfredi (Hieronymo), *Libro de l'Homo ditto « Perche »*; 4° (Simon de Luere). — III, 283.
Monteregio (Joannes de), *Calendarium*; 4° (Petrus Liechtenstein). — I, 242.
Pietro (Don) da Luca, *Regule de la vita spirituale*; 4° (Simon de Luere). — III, 284.

1515

10 mars. — Pulci (Luigi), *Morgante maggiore*; 4° (Alexandro Bindoni). — II, 223.

13 mars. — Medici (Lorenzo de), *Selve d'amore*; 8° (Georgio Rusconi, pour Nicolo Zoppino et Vicenzo de Polo). — III, 285.
14 mars. — Narnese Romano, *Operetta amorosa*; 8° (Georgio Rusconi, pour Nicolo Zoppino et Vicenzo de Polo). — III, 286.
Mars. — Gangala (Frate Jacomo) de la Marcha, *Confessione*; 8° (Alexandro Bindoni). — III, 287.
Mars. — Hieronymo (R. P. Fra) da Padoa, *Confessione*; 8° (Alexandro Bindoni). — III, 286.
3 avril. — Rosiglia (Marco), *La Conversione de S. Maria Magdalena*; 8° (Giacomo Pentio da Leccho, pour Nicolo Zoppino et Vicenzo de Polo). — III, 249.
4 avril. — *Breviarium Strigoniense*; 4° (Luc' Antonio Giunta). — II, 335.
10 avril. — Ovidius (Publius) Naso, *Epistolæ Heroides*; f° (Augustino Zanni). — II, 435.
15 mai. — *Vita della Beata Chiara da Montefalco*; 4° (Jacobo Penci da Lecco). — III, 289.
20 mai. — Petrarca (Francesco), *Triumphi, Sonetti, Canzoni*; f° (Augustino Zanni). — I, 101.
21 mai. — *Fioretto del la Bibbia*; 4° (Joanne Tacuino). — I, 164.
25 mai. — Castellani (Castellano de), *Opera nova spirituale*; 8° (Nicolo Zoppino et Vicenzo de Polo). — III, 289.
30 mai. — Agostini (Nicolo Degli), *Il primo libro dello inamoramento de Tristano e Isotta*; 4° (Simon de Luere). — III, 290.
31 mai. — Albumasar, *De magnis conjonctionibus*; 4° (Jacobus Pentius de Leucho, pour Melchior Sessa). — I, 400.
5 juin. — *Breviarium Romanum*; 8° (Luc' Antonio Giunta). — II, 335.
6 juin. — Hylicinio (Bernardo), *Opera della Cortesia, Gratitudine et Liberalita*; 8° (Georgio Rusconi, pour Nicolo Zoppino et Vicenzo de Polo). — III, 272.
12 juin. — Innocent III, *Opera del dispregiamento del mondo*; 8° (Georgio Rusconi, pour Nicolo Zoppino et Vicenzo de Polo). — III, 292.
27 juin. — Pietro (Don) da Luca, *Doctrina del ben morire*; 4° (Simon de Luere). — III, 293.
13 juillet. — *Breviarium ord. S. Benedicti*; 12° (Luc' Antonio Giunta, pour Leonard et Lucas Alantse). — II, 339.
16 juillet. — Savonarola (Michele), *Libreto de tutte le cose che se manzano comunamente*; 4° (Bernardino Benali). — III, 294.
20 juillet. — *Inamoramento de Rinaldo de Monte Albano*; 4° (Melchior Sessa). — III, 295.
25 mai-26 juillet. — *Breviarium Pataviense*; 8° (Petrus Liechtenstein, pour Leonard et Lucas Alantse). — II, 335.
7 août. — *Breviarium ord. fratr. Prædicat.*; 8° (Luc' Antonio Giunta). — II, 339.
Août. — Alighieri (Dante), *Divina Comedia*; 8° (Aldus et Andrea di Asola). — II, 15.
15 septembre. — Fatius (Bartholomeus) [Cicero Veturius], *Synonyma*; 4° (Joanne Tacuino). — II, 493.
26 septembre. — Cornazano (Antonio), *De l'arte militar*; 8° (Alexandro Bindoni). — II, 190.
3 octobre. — Terentius (Publius) Afer, *Comœdiæ*; f° (Lazaro Soardi). — II, 283.

5 octobre. — *Breviarium Kiemense* (pars hyemalis); 8° (Petrus Liechtenstein, pour Wolfgang Magerl). — II, 340.

8 octobre. — Terentius (Publius) Afer, *Comœdiæ*; f° (Georgio Rusconi). — II, 283.

9 octobre. — *Vita della Beata Chiara da Montefalco*; 12° (Lazaro Soardi). — III, 289.

11 octobre. — Fregoso (Antonio), *Cerva bianca*; 8° (Alexandro Bindoni). — III, 297.

20 octobre. — Perottus (Nicolaus), *Regulæ sypontinæ*; 4° (Melchior Sessa). — II, 90.

20 octobre. — Savonarola (Hieronymo), *Tractato delle revelatione della reformatione della chiesa*; 8° (Lazaro Soardi). — III, 96.

4 novembre. — Calmeta (Vicenzo), etc., *Compendio de cose nove*; 8° (Alexandro Bindoni). — III, 154.

15 novembre. — Straparola (Zoan Francesco), *Opera nova*; 8° (Alexandro Bindoni). — III, 299.

16 novembre. — Savonarola (Hieronymo), *Prediche sopra alcuni psalmi et evangelii*; 4° (Lazaro Soardi). — III, 96.

18 novembre. — *Fioretti della Bibia*; 4° (Piero Quarengi). — I, 165.

27 octobre-20 novembre. — Virgilius (Publius) Maro, *Opera*; f° (Alexandro Paganini). — I, 65.

22 novembre. — Cordo, *La Obsidione di Padua*; 4° (Alexandro Bindoni). — III, 207.

4 décembre. — *Breviarium ord. Carmelit.*; 8° (Luc' Antonio Giunta). — II, 340.

10 décembre. — Juvenalis (Decimus Junius), *Satiræ*; f° (Georgio Rusconi). — II, 236.

20 décembre. — Correggio (Nicolo da), *La Psyche et la Aurora*; 8° (Georgio Rusconi). — III, 150.

4 janvier. — Savonarola (Hieronymo), *Expositione et Prediche sopra l'Esodo*; 4° (Lazaro Soardi). — III, 96.

8 février. — *Breviarium Romanum*; 8° (Luc' Antonio Giunta). — II, 341.

Cavalca (Domenico), *Spechio di Croce*; 4° (Manfredo de Monteferrato). — II, 427.

14 février. — *Expositio pulcherrima hymnorum*; 8 (Georgio Rusconi). — III, 268.

Février. — Tagliente (Hieronymo), *Libro d'Abaco*; 8° (s. n. t.). — III, 299.

Barbiere (Theodoro), *El fatto d'arme di Maregnano*; 4° (s. n. t.). — III, 307.

Cherubino da Spoleto, *Fior di virtu*; 8° (Joanne Tacuino). — I, 355.

Granolachs (Bernardo de), *Summario de la luna*; 8° (Joanne Tacuino). — II, 467.

Miracoli de la Madonna; 4° (Joanne Tacuino). — II, 77.

Rosiglia (Marco), *Opera*; 8° (Nicolo Zoppino). — III, 238.

Rotta (La) de li impotenti Elvezzi; 4° (s. n. t.). — III, 308.

Sannazaro (Jacomo), *Arcadia*; 8° (Georgio Rusconi). — III, 305.

San Pedro (Diego de), *Carcer d'amore*; 8° (s. n. t.). — III, 307.

1513-1515

31 octobre 1513-31 décembre-3 janvier 1515. — *Graduale*; f° (Luc' Antonio Giunta). — II, 472.

1515 *(circa)*

Alighieri (Dante), *Divina Comedia*; 8° (s. n. t.) [Gregorio de Gregorii?]. — II, 16.

Cherubino da Spoleto, *Fior di virtu*; 8° (Alexandro Bindoni). — I, 355.

1515-1516

Jean (S^t) l'Evangéliste, *Apocalypsis Jesu Christi*; f° (Alexandro Paganini). — I, 189.

1516

3 mars. — *Breviarium Kiemense* (pars æstivalis); 8° (Petrus Liechtenstein, pour Wolfgang Magerl). — II, 340.

15 mars. — *Breviarium Frisingense*; 8° (Petrus Liechtenstein, pour Johann Oswald). — II, 343.

20 mars. — Caviceo (Jacobo), *Libro del Peregrino*; 4° (Manfredo de Monteferrato). — III, 308.

5 avril. — Joachim (Abbas). *Expositio in librum Beati Cirilli*, etc.; 4° (Lazaro Soardi). — III, 311.

17 avril. — Ovidius (Publius) Naso, *Epistolæ Heroides*; f° (Joanne Tacuino). — IV, 153.

25 avril. — Persius (Aulus Flaccus), *Satiræ*; f° (Joanne Rosso Vercellese). — II, 238.

29 avril. — Voragine (Jacobus de), *Legendario de Sancti*; f° (Augustino Zanni). — II, 158.

8 mai. — Gerson (Jean), *De imitatione Christi*; 4° (Melchior Sessa). — III, 47.

17 mai. — Bonaventura de Brixia, *Regula musice plane*; 8° (Georgio Rusconi). — III, 202.

20 mai. — *Breviarium Romanum*; 4° (Luc' Antonio Giunta). — II, 344.

21 mai. — Apuleius (Lucius), *Asinus aureus*; f° (Joanne Tacuino). — III, 36.

30 mai. — Laurarius (Bartholomeus), *Refugium Advocatorum*; 4° (Bernardino Benali). — III, 312.

12 juin. — Joachim (Abbas), *Scriptum super Hieremiam prophetam*; 4° (Lazaro Soardi). — III, 312.

20 juin. — *Directorium Eccl. et Diocesis Frisingensis*; 8° (Petrus Liechtenstein, pour Johann Oswald). — IV, 152.

8 juillet. — *Aiolpho del Barbicone*; 4° (Melchior Sessa). — III, 314.

26 juillet. — *Privilegia papalia ordini Fratrum Prædicatorum concessa*; 8° (Lazaro Soardi). — III, 316.

29 juillet. — Boccaccio (Giovanni), *Decamerone*; 4° (Firenze, Philippo Giunta). — II, 103.

Juillet. — *Officium B. M. Virginis*; 12° (Gregorius de Gregoriis). — I, 451.

14 août. — Plinio (Caio) Secondo, *Historia naturale*; f° (Melchior Sessa et Piero Ravani). — I, 31.

20 août. — Ovidius (Publius) Naso, *Epistolæ Heroides*; 4° (Bernardino Stagnino). — II, 435.

2 septembre. — Voragine (Jacobus de), *Legende sanctorum*; 4° (Nicolaus de Franckfordia). — II, 159.

6 septembre. — *Inamoramento de Paris e Viena*; 4° (Joanne Tacuino). — II, 81.

16 septembre. — Dathus (Augustinus), *Elegantiolæ*; 4° (Joanne Tacuino). — II, 28.

10 octobre. — Fregoso (Antonio), *Cerva bianca*; 8° (Melchior Sessa & Piero Ravani). — III, 298.

16 octobre. — *Ovidio de Arte amandi vulgare*; 8° (Melchior Sessa & Piero Ravani). — III, 190.

19 novembre. — Justinien I^{er}, *Instituta*; 8° (Luc' Antonio Giunta). — III, 317.

21 novembre. — Piccolomini (Augustino), *Sacrarum cærimoniarum libri tres*; f° (Gregorii de Gregoriis fratres). — III, 318.

26 novembre. — Plutarque, *Vitæ virorum illustrium*; f° (Melchior Sessa & Piero Ravani). — II, 62.

28 novembre. — *Drusiano dal Leone*; 4° (Melchior Sessa & Piero Ravani). — III, 264.

28 novembre. — *Opera moralissima de diversi auctori*; 8° (Georgio Rusconi, pour Nicolo Zoppino & Vicenzo de Polo). — III, 318.

30 novembre. — Seraphino Aquilano, *Opere*; 8° (Alexandro Bindoni). — III, 54.

1^{er} décembre. — Natalibus (Petrus de), *Catalogus sanctorum*; 4° (Nicolaus de Franckfordia). — III, 119.

19 décembre. — *Historia de Senso*; 8° (Georgio Rusconi, pour Nicolo Zoppino & Vicenzo de Polo). — III, 320.

19 décembre. — *Opera delectevole alla Villanesca*; 8° (Georgio Rusconi, pour Nicolo Zoppino & Vicenzo de Polo). — III, 321.

20 décembre. — Niger (Franciscus), *De modo epistolandi*; 4° (Melchior Sessa & Piero Ravani). — III, 120.

22 décembre. — Sulpitius (Joannes) Verulanus, *De versuum scansione*; 4° (Gulielmo de Monteferrato). — III, 322.

23 décembre. — Carmignano (Colantonio), *Cose vulgare*; 8° (Georgio Rusconi). — III, 323.

24 décembre. — Gasparinus Bergomensis, *Vocabularium breve*; 8° (Joanne Tacuino). — III, 284.

1^{er} janvier. — *Somnia Salomonis*; 4° (Melchior Sessa & Piero Ravani). — III, 323.

4 janvier. — Ovidius (Publius) Naso, *De arte amandi et De remedio amoris*; f° (s. n. t.). — III, 190.

14 janvier. — Galien, *Recetario*; 4° (Georgio Rusconi). — IV, 153.

14 janvier. — Galien, *Recettario*; 4° (Joanne Tacuino). — III, 165.

20 janvier. — Rosiglia (Marco), *Opera nova*; 8° (Georgio Rusconi). — III, 238.

20 janvier. — *La Vita de Merlino*; 4° (s. n. t.). — II, 258.

24 janvier. — Calmeta (Vicenzo), etc., ; *Compendio de cose nove*; 8° (Georgio Rusconi). — III, 155.

24 janvier. — *Fioretto de cose nove nobilissime*; 8° (Georgio Rusconi). — III, 173.

15 février. — Cicero (M. Tullius), *Tusculanæ quæstiones*; f° (Augustino Zanni). — III, 206.

12-23 février. — Valla (Nicolaus), *Gymnastica literaria*; 4° (Lazaro Soardi, pour Simon de Prello). — III, 324.

Breviarium Brixinense; 8° (Jacobus Pentius de Leuco, pour Johann Oswald). — II, 344.

Cicondellus (Joannes Donatus), *Sermones et Oratiunculæ*; 8° (Georgio Rusconi). — III, 329.

Expositio pulcherrima hymnorum; 8° (Alexandro Paganini). — III, 268.

Gasparinus (Bergomensis), *Vocabularium breve*; 8° (Georgio Rusconi). — III, 285.

Granolachs (Bernardo de), *Summario de la luna*; 12° (Bernardino Benali). — II, 467.

Lapide (Joannes de), *Resolutorium dubiorum circa celebrationem Missarum*; 8° (Georgio Rusconi). — III, 326.

Rosselli (Giovanni), *Epulario*; 8° (Augustino Zanni). — III, 330.

Stabili (Francesco de) [Cecho d'Ascoli], *Acerba*; 4° (Melchior Sessa et Pietro Ravani). — III, 40.

1517

2 mars. — *Biblia ital.*; f° (Georgio Rusconi). — I, 146.

3 mars. — Cornazano (Antonio), *De modo regendi*, etc ; 8° (Georgio Rusconi, pour Nicolo Zoppino & Vicenzo de Polo). — III, 332.

4 mars. — Ruffus (Jordanus), *Libro de la natura di cavalli*; 4° (Melchior Sessa & Piero Ravani). — II, 175.

4 mars. — *Vita de li sancti Padri*; 8° (Nicolo Zoppino & Vicenzo de Polo). — IV, 148.

6 mars. — Varthema (Ludovico de), *Itinerario*; 8° (Georgio Rusconi). — III, 148.

8 mars. — Cassiodorus, *Expositio in Psalterium*; f° (Hæredes Octaviani Scoti). — III, 335.

19 mars. — Diogene Laertio, *Vite de Philosophi moralissime*; 8° (Melchior Sessa & Piero Ravani). — III, 336.

20 mars. — Cicero (Marcus Tullius), *Epistolæ familiares*; f° (Joanne Tacuino). — I, 43.

24 mars. — Hyginus (Caius Julius), *Poeticon Astronomicon*; 4° (Melchior Sessa & Pietro Ravani). — I, 275.

26 mars. — Pulci (Luigi), *Morgante maggiore*; 8° (Alexandro Bindoni). — II, 223.

3 avril. — Rosselli (Giovanni), *Epulario*; 8° (Jacomo Penci da Lecho, pour Nicolo Zoppino & Vicenzo de Polo). — III, 330.

9 avril. — Climacho (Joanne), *Scala Paradisi*; 4° (Gulielmo de Fontaneto). — II, 35.

10 avril. — *Officium B. M. Virginis*; 8° (Luc' Antonio Giunta). — I, 452.

15 avril. — *Lo Arido Dominico*, etc. ; 4° (Bernardino Vitali). — III, 338.

18 avril. — Bruni (Leonardo) [Leonardo Aretino], *Aquila*; f° (Alexandro Paganini). — II, 208.

20 avril. — Ovidius (Publius) Naso, *Metamorphosis*; f° (Georgio Rusconi). — I, 231.

30 avril. — Collenutio (Pandolpho), *Philotimo*; 8° (Georgio Rusconi, pour Nicolo Zoppino & Vicenzo de Polo). — III, 339.

5 mai. — Innocent III, *Opera del disprezamento del mondo*; 8° (Georgio Rusconi, pour Nicolo Zoppino & Vicenzo de Polo). — III, 292.

10 mai. — Aesopus, *Fabulæ*; 4° (Bernardino Benali). — I, 340.

16 mai. — S^t Thomas d'Aquin, *Commentaria in libros Perihermenias et Posteriorum Aristotelis*; f° (Hæredes Octaviani Scoti). — II, 296.

20 mai. — Caracciolo (Roberto), *Spechio de la fede*; f° (Georgio Rusconi). — II, 260.

20 mai. — *Ovidio Metamorphoseos vulgare*; f° (Georgio Rusconi). — I, 232.

8 juin. — Savonarola (Hieronymo), *Triumphus Crucis*; 8° (Lucas Olchiensis). — III, 97.

13 juin. — Cæsar (Caius Julius), *Commentaria*; f° (Augustino Zanni). — III, 232.

15 juin. — *Familiaris clericorum liber*; 8° (Gregorio de Gregorii, pour Bernardino Stagnino). — III, 340.

27 juin. — Joachim (Abbas), *Scriptum super Esaiam prophetam*; 4° (Lazaro Soardi). — III, 341.

5 juillet. — Durante (Piero) da Gualdo, *Leandra*; 4° (Alexandro Bindoni). — III, 159.

10 juillet. — *Biblia ital.*; f° (Lazaro Soardi & Bernardino Benali). — I, 146.

10 juillet. — Fregoso (Antonio), *Opera nova de doi Philosophi*; 8° (Georgio Rusconi). — III, 259.

14 juillet. — Thomas (St) d'Aquin, *Commentaria in libros Aristotelis*; f° (Hæredes Octaviani Scoti).— II, 297.

27 juillet. — Gulielmo da Piacenza, *Chirurgia*; f° (Joanne Tacuino). — III, 342.

8 août. — *Inamoramento de Rinaldo de Monte Albano*; 4° (Joanne Tacuino). — III, 295.

18 août. — Montalboddo (Francanzano), *Paesi novamente ritrovati*; 8° (Georgio Rusconi). — III, 342.

20 août. — Cornazano (Antonio), *La Vita et Passione de Christo*; 8° (Georgio Rusconi, pour Nicolo Zoppino et Vicenzo de Polo). — III, 343.

22 août. — Cornazano (Antonio), *Vita della gloriosa Vergine Maria*; 8° (Georgio Rusconi, pour Nicolo Zoppino & Vicenzo de Polo). — II, 255.

26 août. — Augustin (St), *Sermones ad heremitas*: 8° (Melchior Sessa & Pietro Ravani). — IV, 151.

26 août. — Bonaventura (S.), *Devote Meditationi sopra la Passione del Nostro Signore*; 4° (Augustino Zanni). — I, 381.

27 août. — Savonarola (Hieronymo), *Confessionale*; 8° (Cesare Arrivabene). — III, 97.

30 août. — Collenutio (Pandolpho), *Philotimo*; 8° (Jacobo Pentio da Lecho, pour Nicolo Zoppino & Vicenzo de Polo). — III, 339.

Août. — *Historia de Florindo e Chiarastella*; 4° (s. n. t.). — III, 345.

Août. — Vinciguerra (Antonio), *Opera nova*; 8° (Alexandro Bindoni). — III, 346.

1er septembre. — Feliciano (Francesco) da Lazesio, *Libro de Abacho*; 8° (Jacobo Pentio da Lecho, pour Nicolo Zoppino & Vicenzo de Polo). — III, 346.

16 septembre. — Justiniano (Leonardo), *Laude devotissime*; 8° (Bernardino Vitali). — III, 117.

20 septembre. — Boisrdo (Matheo Maria), *Timone*; 8° (Joanne Tacuino). — III, 76.

30 septembre. — Caracciolo (Roberto), *Spechio de la fede*; f° (Piero Quarengi). — II, 261.

10 octobre. — Calmeta (Vicenzo), etc., *Compendio de cose nove*; 8° (Joanne Tacuino). — III, 155.

10 octobre. — Gratiadei (Frater) Esculanus, *De physico auditu*; f° (Hæredes Octaviani Scoti). — III, 68.

17 octobre. — *Breviarium Pataviense*; f° (Luc' Antonio Giunta, pour Leonard et Lucas Alantse). — II, 346.

26 octobre. — Cesare (Caio Julio), *Commentarii in volgare*; 8° (Jacobo Penzio da Lecho, pour Agostino Ortica Genovese). — III, 233.

28 octobre. — Rosiglia (Marco), *Opera nova*; 8° (Joanne Tacuino). — III, 238.

4 novembre. — Catherina (S.) da Siena, *Dialogo de la divina providentia*; 8° (Cesare Arrivabene). — II, 202.

5 novembre. — Perottus (Nicolaus), *Regulæ Sypontinæ*; 4° (Bernardino Vitali). — II, 90.

10 octobre-17 novembre. — *Breviarium Pragense*; 8° (Petrus Liechtenstein). — II, 346.

21 novembre. — Thomas (St) d'Aquin, *Expositio super octo libros Physicorum Aristotelis*; 8° (Luc' Antonio Giunta). — II, 297.

30 novembre. — Cesare (Caio Julio), *Commentarii in volgare*; 4° (Bernardino Vitali). — III, 233.

Novembre. — Musæus, *Opusculum de Herone et Leandro* (gr.-lat.); 8° (Aldus et Andreas Torresanus). — III, 22.

10 décembre. — Savonarola (Hieronymo), *Prediche quadragesimali*; 4° (Bernardino Benali). — III, 98.

12 décembre. — *Processionarium ord. fratr. Prædicat.*; 8° (Luc'Antonio Giunta). — II, 215.

3 janvier. — *Proverbi de Salamone*; 8° (s. n. t.). — I, 174.

29 janvier. — *Martyrologium*; 4° (Luc' Antonio Giunta). — II, 451.

30 janvier. — Cicero (Marcus Tullius), *De Officiis*; f° (Joanne Tacuino). — I, 37.

30 janvier. — Cornazano (Antonio), *Vita della gloriosa Vergine Maria*; 8° (Georgio Rusconi, pour Nicolo Zoppino & Vicenzo de Polo). — II, 256.

4 février. — Cesare (Caio Julio), *Commentarii in volgare*; 8° (Jacobo Penzio da Lecho). — III, 233.

7 février. — *Fioretto de la Bibia*; 8° (Georgio Rusconi, pour Nicolo Zoppino & Vicenzo de Polo). — I, 165.

12 février. — Bruno (Giovanni), *Sonetti, Canzoni*, etc.; 8° (Georgio Rusconi). — III, 347.

12 février. — *Tabula sopra le prediche del Rev. P. Frate Hieronymo Savonarola*; 4° (Bernardino Benali). — III, 98.

12 février. — *Triomphi, Sonetti, Canzone*, etc.; 8° (Georgio Rusconi, pour Nicolo Zoppino & Vicenzo de Polo). — III, 348.

18 février. — *Breviarium Augustense*; 8° (Petrus Liechtenstein, pour Martin Strasser). — II, 348.

22 février. — Niger (Franciscus), *De modo epistolandi*; 4° (Joanne Tacuino). — II, 121.

Savonarola (Hieronymo), *Expositiones in psalmos*; Qui regis Israel, etc.; 8° (Cesare Arrivabene). — III, 98.

Vocabularium juris; 8° (Georgio Rusconi). — III, 348.

1518

2 mars. — *Officium Hebdomadæ sanctæ*; 16° (Luc' Antonio Giunta). — III, 251.

2 mars. — Plutarque, *Le Vite vulgare* (1a parte); 4° (Georgio Rusconi). — II, 68.

10 mars. — *Breviarium Romanum*; 4° (Jacobus Pentius de Leucho). — III, 349.

12 mars. — Accolti (Bernardo), *Sonetti, Strambotti*, etc.; 8° (Nicolo Zoppino et Vicenzo de Polo). — III, 285.

20 mars. — Terentius (Publius) Afer, *Comædiæ*; f° (Georgio Rusconi). — II, 284.

20 mars. — Varthema (Ludovico de), *Itinerario*; 8° (Georgio Rusconi). — III, 334.

27 mars. — *Buovo d'Antona*; 4° (Gulielmo de Monteferrato). — I, 345.

30 avril. — *Breviarium Salzburgense*; 8° (Luc' Antonio Giunta, pour Johann Oswald). — II, 349.

19 mai. — Collenutio (Pandolpho), *Philotimo*; 8° (Perusia, Hieronymo de Cartulari, pour Nicolo Zoppino et Vicenzo de Polo). — III, 340.

20 mai. — Valerius Maximus, *Priscorum exemplorum libri novem*; f° (Augustino Zanni). — I, 214.

23 mai. — Cicero (Marcus Tullius), *De Officiis*; f° (Georgio Rusconi). — I, 37.

Mai. — *Una ressa che uno demonio...*, etc.; 4° (s. n. t.). — III, 349.

25 juin. — Cantalycius, *Summa in regulas grammatices*; 4° (Georgio Rusconi). — II, 180.

30 juin. — *Sphæra mundi*; f° (Luc' Antonio Giunta). — III, 349.

10 juillet. — Gregorius Ariminensis, *Lectura super primo et secundo sententiarum*; f° (Hæredes Octaviani Scoti). — III, 349.

21 juillet. — Bonaventura de Brixia, *Regula musice plane*; 8° (Georgio Rusconi). — III, 202.

26 juillet. — *Formularium diversorum contractuum*; 4° (Georgio Rusconi). — III, 166.

29 juillet. — Galien, *Recettario*; 4° (Georgio Rusconi). — III, 166.

2 août. — Voragine (Jacobus de), *Legendario de Sancti*; f° (Nicolo et Domenico dal Jesu). — II, 162.

12 août. — Plautus (M. Accius), *Comœdiæ*; f° (Melchior Sessa et Piero Ravani). — III, 230.

17 août. — Pico (Blasius) Fonticulanus, *Grammatica speculativa*; 4° (Gulielmo de Monteferrato, pour Hieronymo de Gilberti et Joanne Brissiano). — III, 351.

18 août. — *Vita de Sancti Padri*; f° (Gulielmo da Fontaneto). — II, 50.

20 août. — Cornazano (Antonio), *Vita della gloriosa Vergine Maria*; 8° (Nicolo Zoppino et Vicenzo de Polo). — II, 256.

20 août. — Thibaldéo (Antonio) da Ferrara, *Stantie nove*; 8° (Nicolo Zoppino et Vicenzo de Polo). — II, 483.

21 août. — Rosselli (Giovanni), *Epulario*; 8° (Nicolo Zoppino et Vicenzo de Polo). — III, 331.

21 août. — Sylvio (Benedetto) da Tolentino, *Strambotti*; 8° (Nicolo Zoppino et Vicenzo de Polo). — III, 352.

31 août. — Guarini (Battista) [Bartholomeus Philalites], *Institutiones grammatice*; 4° (Gulielmo de Monteferrato, pour Hieronymo de Gilberti et Joanne Brissiano). — III, 152.

4 septembre. — *Opera moralissima de diversi auctori*; 8° (Nicolo Zoppino et Vicenzo de Polo). — III, 319.

5 septembre. — Cornazano (Antonio), *La Vita et Passione de Christo*; 8° (Nicolo Zoppino et Vicenzo de Polo). — III, 343.

7 septembre. — Pantheus (Ioannes Augustinus), *Ars transmutationis metallicæ*; 4° (Joanne Tacuino). — III, 352.

10 septembre. — *Apulegio volgare*; 8° (Nicolo Zoppino et Vicenzo de Polo). — III, 36.

13 septembre. — Cornazano (Antonio), *De modo regendi*, etc.; 8° (Nicolo Zoppino et Vicenzo de Polo). — III, 333.

17 septembre. — Thibaldeo (Antonio) da Ferrara, *Stantie nove*; 8° (Nicolo Zoppino et Vicenzo de Polo). — II, 483.

19 septembre. — Noe (R. P. F.), *Viaggio da Venetia al sancto Sepulchro*; 8° (Nicolo Zoppino et Vicenzo de Polo). — III, 354.

22 septembre. — *Libro di fraternita di battuti*; 4° (Nicolo Zoppino et Vicenzo de Polo). — III, 359.

24 septembre. — Maynardi (Arlotto), *Facetie*; 8° (Nicolo Zoppino et Vicenzo de Polo). — III, 360.

24 septembre. — *Thesauro spirituale*; 8° (Nicolo Zoppino et Vicenzo de Polo). — III, 362.

28 septembre. — *Fioretto de cose nove nobilissime*; 8° (Georgio Rusconi). — III, 173.

Septembre. — Luchinus (R. P. F.) de Aretio, *Egregium ac perutile opusculum*; 8° (Bernardino Vitali). — III, 362.

1er octobre. — *Vigiliæ et Officium mortuorum*; 8° (Petrus Liechtenstein, pour Lucas Alantse). — III, 363.

2 octobre. — Honorius Augustodunensis, *Libro del maestro e del discipulo*; 8° (Georgio Rusconi). — II, 250.

7 octobre. — *Breviarium Romanum*; 12° (Jacobus Pentius de Leucho). — II, 352.

15 octobre. — Correggio (Nicolo da), *La Psyche et la Aurora*; 8° (Georgio Rusconi). — III, 151.

20 octobre. — Antonio da Pistoia, *Philostrato et Pamphila*; 8° (Georgio Rusconi). — III, 364.

20 octobre. — Bernard (S¹), *Sermoni devotissimi*; 8° (Cesare Arrivabene). — II, 242.

25 octobre. — Justiniano (Leonardo), *Sventurato Pellegrino*; 4° (s. n. t.). — III, 123.

25 octobre. — *Trabisonda istoriata*; 4° (Bernardino Vitali). — II, 115.

27 octobre. — Rosiglia (Marco), *La Conversione de S. Maria Magdalena*; 8° (Nicolo Zoppino & Vicenzo de Polo). — III, 249.

31 octobre. — *Breviarium Romanum*; 4° (Gregorius de Gregoriis). — II, 352.

6 novembre. — *Expositio pulcherrima hymnorum*; 8° (Georgio Rusconi). — III, 268.

12 novembre. — Boccaccio (Giovanni), *Decamerone*; f° (Augustino Zanni). — II, 103.

15 novembre. — Fregoso (Antonio), *Cerva bianca*; 8° (Alexandro Bindoni). — III, 298.

22 novembre. — *Ovidio De arte amandi vulgare*; 8° (Georgio Rusconi). — III, 190.

24 novembre. — Gerson (Jean), *Della imitatione de Christo*; 8° (Cesare Arrivabene). — III, 47.

25 novembre. — Pulci (Luca), *Epistole*; 8° (Georgio Rusconi). — III, 113.

3 décembre. — Boiardo (Mattheo Maria), *Timone*; 8° (Georgio Rusconi). — III, 77.

14 décembre. — *Psalterio overo Rosario della gloriosa Vergine Maria*; 8° (Georgio Rusconi). — III, 364.

15 décembre. — Platyna (Bartholomeus), *Historia de vitis Pontificum*; f° (Gulielmo de Fontaneto). — III, 89.

16 décembre. — Burchiello (Domenico), *Sonetti*; 8° (Alexandro Bindoni). — III, 367.

19 décembre. — Boccaccio (Giovanni), *Nymphale Fiesolano*; 8° (Georgio Rusconi). — III, 367.

22 décembre. — Bigi (Ludovico), *Omiliario quadragesimale*; f° (Bernardino Vitali). — III, 369.

19 janvier. — Sacrobusto (Joannes de), *Sphæra Mundi*; f° (Hæredes Octaviani Scoti). — I, 252.

21 janvier. — *Directorium pro diocesi Ecclesiæ Pataviensis*; 8° (Petrus Liechtenstein, pour Jacobus Schnepf). — III, 369.

31 janvier. — Pacifico (Frate), *Summa de Confessione*; 8° (Cesare Arrivabene). — III, 370.

Janvier. — Cæsar (Caius Julius), *Commentaria*; 8° (Aldus et Andreas Torresanus). — III, 233.

Janvier. — Ovidius (Publius) Naso, *Amorum libri III*; f° (Joanne Tacuino). — III, 370.

16 février. — *Breviarium Augustense*; 8° (Petrus Liechtenstein, pour Martin Strasser). — II, 353.

20 février. — Ovidius (Publius) Naso, *De arte amandi et de remedio amoris*; f° (Joanne Tacuino). — III, 190.

22 février. — *Breviarium Romanum*; 8° (Gregorius de Gregoriis). — II, 354.

26 février. — Pulci (Luca), *Cyriffo Calvaneo*; 4° (Alexandro Bindoni). — II, 179.

Cornazano (Antonio), *Proverbii in facetie*; 8° (Francesco Bindoni et Mapheo Pasini). — III, 370.

Libro del Troiano; 4° (Bernardino Vitali). — III, 183.

Ovidius (Publius) Naso, *Metamorphosis*; f° (Joanne Tacuino). — I, 232.

Pietro Hispano, *Thesoro de poveri*; 4° (Georgio Rusconi). — III, 372.

1519

5 mars. — Savonarola (Hieronymo), *Triumpho della Croce*; 8° (Bernardino Benali). — III, 98.

20 mars. — Cicero (Marcus Tullius), *Epistolæ familiares*; f° (Georgio Rusconi). — I, 44.

1ᵉʳ avril. — *Breviarium Romanum*; 8° (Luc' Antonio Giunta). — II, 354.

4 avril. — *Historia de la Regina Oliva*; 4° (s. n. t.). — III, 373.

4 avril. — *Vita et Transito di S. Hieronymo*; 4° (Gulielmo de Fontaneto). — I, 117.

9 avril. — Rampegolis (Antonius de), *Figuræ Bibliæ*; 8° (Cesare Arrivabene). — III, 374.

16 avril. — Gabrielli (Contarina Ubaldina de), *Vita di S. Francesco d'Assisi*; 8° (Nicolo Zoppino & Vicenzo de Polo). — III, 375.

18 avril. — Mancinelli (Antonio), *Donatus melior*, etc.; 4° (Georgio Rusconi). — III, 375.

29 avril. — Ruffus (Jordanus), *Libro de la natura di cavalli*; 8° (Joanne Tacuino). — II, 176.

4 mai. — Alexander Grammaticus, *Doctrinale*; 4° (Alexandro Bindoni). — I, 295.

10 mai. — Virgilius (Publius) Maro, *Opera*; f° (Augustino Zanni, pour L. A. Giunta). — I, 65.

12 mai. — Cicondellus (Joannes Donatus), *Sermones et Oratiunculæ*; 8° (Joanne Tacuino). — III, 329.

12 mai. — Galien, *Recettario*; 8° (Alexandro Bindoni). — III, 167.

22 mai. — Stabili (Francesco de) [Cecho d'Ascoli], *Acerba*; 8° (Joanne Tacuino). — III, 40.

25 mai. — Duranti (Gulielmo), *Rationale divinorum officiorum*; f° (Bernardino Vitali). — III, 376.

1ᵉʳ juin. — Antonio de Lebrija, *Vocabularium Nebrissense*; f° (Bernardino Benali, pour Domenico di Nesi). — III, 376.

20 juin. — Stoa (Joannes Franciscus Quintianus), *De syllabarum quantitate Epigraphia*; 4° (Gulielmo de Monteferrato). — III, 378.

Mai-Juin. — Petrarca (Francesco), *Sonetti, Canzoni, Triumphi*; 4° (Gregorio de Gregorii & Bernardino Stagnino). — I, 101.

9 juillet. — Crescenzi (Piero), *De Agricultura*, 4° (s. n. t.) [Alexandro Bindoni]. — II, 266.

15 juillet. — *Breviarium ord. S. Benedicti*; 8° (Petrus Liechtenstein, pour Lucas Alantse). — II, 355.

20 juillet. — Marulus (Marcus), *De humilitate et gloria Christi*; 8° (Bernardino Vitali). — III, 381.

20 août. — Savonarola (Hieronymo), *Prediche quadragesimali*; 4° (Cesare Arrivabene). — III, 99.

3 septembre. — *Apulegio volgare*; 8° (Nicolo Zoppino & Vicenzo de Polo). — III, 36.

7 septembre. — Noe (R. P. F.), *Viaggio da Venetia al sancto Sepulchro*; 8° (Nicolo Zoppino et Vicenzo de Polo). — III, 355.

14 septembre. — Feliciano (Francesco) da Lazesio, *Opera nova*; 8° (Nicolo Zoppino & Vicenzo de Polo). — III, 346.

23 septembre. — *Thesauro spirituale*; 8° (Nicolo Zoppino & Vicenzo de Polo). — III, 362.

1ᵉʳ octobre. — Regino (Hieronymo) Eremita, *De conservanda mentis et corporis puritate*; 8° (Gulielmo de Monteferrato). — III, 381.

6 octobre. — Camerino (Pier Francesco, detto el Conte de), *Opera nova de un villano nomato Grillo*; 8° (Nicolo Zoppino & Vicenzo de Polo). — III, 382.

10 octobre. — *Inamoramento de Paris et Viena*; 4° (Melchior Sessa & Pietro Ravani). — III, 81.

15 octobre. — *Biblia lat.*; 8° (Luc' Antonio Giunta). — I, 146.

15 octobre. — Seraphino Aquilano, *Opere*; 8° (Melchior Sessa & Pietro Ravani). — III, 55.

25 octobre. — Cornazano (Antonio), *La Vita et Passione de Christo*; 8° (Nicolo Zoppino & Vicenzo de Polo). — III, 344.

8 novembre. — Maironi (Francesco) *Sententiarum libri IV*; f° (Luc' Antonio Giunta). — III, 382.

12 novembre. — Accolti (Bernardo), *Sonetti, Strambotti*, etc.; 8° (Nicolo Zoppino & Vicenzo de Polo). — III, 285.

Novembre. — Cæsar (Caius Julius), *Commentaria*; 8° (Aldus & Andreas Torresanus). — III, 233.

Novembre. — Petrarca (Francesco), *Triomphi*; 8° (Nicolo Zoppino & Vicenzo de Polo). — I, 102.

1ᵉʳ décembre. — *Constitutiones Ecclesæ Strigoniensis*; 4° (s. n. t.). — III, 383.

10 décembre. — *Celestina, tragicomedia*; 8° (Cesare Arrivabene). — III, 384.

10 décembre. — Thibaldeo (Antonio) da Ferrara, *Opere*; 8° (Gulielmo de Monteferrato). — II, 483.

15 décembre. — Plinius (Caius Cæcilius), *Epistolarum libri IX*; f° (Joannes Rubeus Vercellensis). — III, 387.

17 décembre. — Augustin (Sᵗ), *Soliloquio*; 8° (Gulielmo de Monteferrato). — II, 232.

24 décembre. — Sacrobusto (Joannes de), *Sphæra Mundi*; 4° (Jacobus Pentius de Leucho, pour Melchior Sessa). — I, 253.

29 décembre. — Erasmus (Desiderius), *De duplici copia verborum ac rerum*, etc.; 4° (Gulielmo de Monteferrato). — III, 387.

4 janvier. — *Breviarium Strigoniense*; 8° (Petrus Liechtenstein, pour Urban Keym). — II, 355.

24 janvier. — Corvo (Andrea), *Chiromantia*; 8° (Nicolo & Domenico dal Jesu). — III, 260.

1ᵉʳ février. — Sasso (Pamphilo), *Opera*; 4° (Gulielmo de Monteferrato). — III, 387.

20 février. — Poggio Bracciolini, *Facetie* ; 8° (Cesare Arrivabene). — III, 388.

Février. — *Contrasto del Matrimonio de Tuogno e de la Tamia* ; 4° (s. n. t.). — III, 389.

Computus novus et ecclesiasticus ; 4° (Petrus Liechtenstein). — III, 390.

Narcisso (Giovanni Andrea), *Fortunato figliolo de Passamonte* ; 4° (Joanne Tacuino). — III, 174.

Rosselli (Giovanni), *Epulario* ; 8° (Bernardino Benali). — III, 331.

1520

1ᵉʳ mars. — Argelata (Petrus de), *Chirurgia* ; f° (Luc' Antonio Giunta). — III, 391.

3 mars. — Varthema (Ludovico de), *Itinerario* ; 8° (Georgio Rusconi). — III, 334.

7 mars. — *Officium B. M. Virginis* ; 32° (Florentiæ, Hæredes Philippi Juntæ). — I, 452.

9 mars. — Caviceo (Jacobo), *Libro del Peregrino* ; 4° (Bernardino Viano). — III, 308.

9 mars. — Petrarca (Francesco), *Secreto* ; 8° (Nicolo Zoppino & Vicenzo de Polo). — III, 391.

10 mars. — Calepinus (Ambrosius), *Dictionarium græco-latinum* ; f° (Bernardino Benali). — III, 192.

20 mars.— *Psalmista* ; 8° (Jacobus Pentius de Leucho). — I, 170.

23 mars. — Hieronymo (R. P. Fra) de Padoa, *Confessione* ; 8° (Gulielmo da Fontaneto). — III, 287.

28 mars. — Alighieri (Dante), *Divina Comedia* ; 4° (Bernardino Stagnino). — III, 16.

Mars. — *Agenda diocesis sancte Ecclesie Aquileyensis* ; 4° (Gregorius de Gregoriis). — III, 392.

1ᵉʳ avril. — Thibaldeo (Antonio) da Ferrara, *Stantie nove* ; 8° (Nicolo Zoppino & Vicenzo de Polo). — II, 483.

4 avril. — Villanova (Arnoldus de), *Tractatus de Virtutibus herbarum* ; 4° (Alexandro Bindoni). — II, 462.

5 avril. — Caviceo (Jacobo), *Libro del Peregrino* ; 8° (Georgio Rusconi, pour Nicolo Zoppino & Vicenzo de Polo). — III, 309.

6 avril. — Savonarola (Hieronymo), *Predicke per tutto l'anno* ; 4° (Cesare Arrivabene). — III, 100.

7 avril. — Avicenna, *Quartus et quintus Canonis libri* ; f° (Hæredes Octaviani Scoti). — III, 393.

7 avril. — Horatius (Quintus) Flaccus, *Opera* ; f° (Gulielmo de Fontaneto). — II, 445.

12 avril. — Ovidius (Publius) Naso, *De Fastis* ; f° (Joanne Tacuino). — II, 423.

Avril. — Varthema (Ludovico de), *Itinerario* ; 8° (Francesco Bindoni & Mapheo Pasini). — III, 334.

3 mai. — Livius (Titus), *Decades* ; f° (Melchior Sessa & Piero Ravani). — I, 52.

15 mai. — Maynardi (Arlotto), *Facetie* ; 8° (Joanne Tacuino). — III, 360.

15 mai. — Noe (R. P. F.), *Viaggio da Venetia al sancto Sepulchro* ; 8° (Joanne Tacuino). — III, 355.

18 mai. — *Cathecuminorum liber* ; 4° (Gregorius de Gregoriis). — II, 264.

22 mai. — Boccaccio (Giovanni), *Inamoramento de Florio et Biancifiore* ; 4° (Bernardino da Lissona). — III, 396.

22 mai. — Corvo (Andrea), *Chiromantia* ; 8° (Georgio Rusconi). — III, 261.

25 mai. — Bartolus de Saxoferrato, *Commentaria in primam partem Digesti* ; f° (Baptista Torti). — III, 397.

25 mai. — Foresti (Jacobo 'Philippo) da Bergamo, *Supplementum chronicarum* ; f° (Georgio Rusconi). — I, 312.

26 mai. — *Apulegio volgare* ; 8°. — (Joanne Tacuino). III, 37.

3 juin. — *Martyrologium* ; 4° (Melchior Sessa & Piero Ravani). — II, 451.

12 juin. — Savonarola (Hieronymo), *Predicke sopra Ezechiel* ; 4° (Cesare Arrivabene). — III, 100.

12 juin. — Tibullus (Albius), *Elegiarum libri IV* ; Catulus (Caius Valerius), *Epigrammata* ; Propertius (Sextus Aurelius), *Elegiarum libri IV* ; f° (Gulielmo de Monteferrato). — III, 400.

20 juin. — Camœnus (Joannes Franciscus), *Miradonia* ; 4° (Gulielmo de Monteferrato). — III, 400.

27 juin. — Agostini (Nicolo degli), *Il secondo e terzo libro de Tristano* ; 8° (Alexandro & Benedetto Bindoni). — III, 291.

27 juin. — *Breviarium Strigoniense* ; 8° (Luc' Antonio Giunta, pour les héritiers d'Urban Kaym). — II, 356.

3 juillet. — Avicenna, *Primus et secundus libri et prima pars tertii Canonis* ; f° (Hæredes Octaviani Scoti). — III, 393.

9 juillet. — Romberch (Joannes), *Congestorium artificiosæ memoriæ* ; 8° (Georgio Rusconi). — III, 401.

15 juillet. — Leupoldus, ducatus Austriæ filius, *Compilatio de astrorum scientia* ; 4° (Melchior Sessa & Pietro Ravani). — III, 401.

16 juillet. — Bello (Francesco) detto Cieco, *Mambriano* ; 4° (Joanne Tacuino). — III, 225.

22 juillet. — Savonarola (Hieronymo), *Predicke sopra li psalmi* ; 4° (Cesare Arrivabene). — III, 100.

1ᵉʳ août. — *Breviarium Congregat. Casinensis* ; 4° (Luc' Antonio Giunta). — II, 356.

14 août. — *Regula cænobiticæ et eremiticæ vitæ* ; 4° (Fontebuona, Bartholomeo Zanetti). — III, 403.

Août. — *Officium B. M. Virginis* ; 12° (Gregorius de Gregoriis). — I, 454.

15 septembre. — Cicero (Marcus Tullius), *De Oratore* ; f° (Gulielmo de Fontaneto). — I, 113.

15 septembre. — *Pontificale* ; f° (Luc' Antonio Giunta). — III, 211.

27 septembre. — Ovidius (Publius) Naso, *Epistolæ Heroides* ; f° (Georgio Rusconi). — II, 436.

Septembre.— Tagliente (Hieronymo), *Libro d'Abaco* ; 8° (s. n. t.). — III, 302.

1ᵉʳ octobre. — Fregoso (Antonio), *Opera nova de doi Philosophi* ; 8° (Alessandro et Benedetto Bindoni). — III, 259.

12 octobre. — Agostini (Nicolo degli), *Le horrende battaglie de Romani* ; 4° (Nicolo Zoppino & Vicenzo de Polo). — III, 404.

17 octobre. — Baiardo (Andrea), *Philogine* ; 8° (Gulielmo de Monteferrato). — III, 405.

25 octobre. — Innocent III, *Opera del disprezamento del mondo* ; 8° (Nicolo Zoppino & Vicenzo de Polo). — III, 292.

24 novembre. — Maynardi (Arlotto), *Facetie* ; 8° (Nicolo Zoppino & Vicenzo de Polo). — III, 360.

15 décembre. — Persius (Aulus Flaccus), *Satiræ* ; f° Bernardino Viano). — II, 239.

15 décembre. — *Psalterium*; 4° (Melchior Sessa & Piero Ravani). — I, 170.

2 janvier. — Albohazen Haly, *Liber de judiciis astrorum*; f° (Luc' Antonio Giunta). — III, 61.

3 janvier. — Virgilius (Publius) Maro, *Opera*; 4° (Georgio Rusconi). — I, 76.

10 janvier. — Folengo (Theophilo), *Macaronea*; 8° (Cesare Arrivabene). — III, 405.

14 janvier. — Dathus (Augustinus), *Elegantiolæ*; 4° (Gulielmo de Monteferrato). — II, 28.

20 janvier. — Bartholomeo Miniatore, *Formulario de epistole*; 8° (Alexandro Bindoni). — I, 301.

11 février.— Savonarola (Hieronymo), *Confessionale*; 8° (Alexandro Bindoni). — III, 100.

18 février. — Lucanus (Annæus Marcus), *Pharsalia*; f° — (Gulielmo de Fontaneto). — II, 271.

28 février. — Maturantius (Franciscus), *De componendis carminibus opusculum*; etc.; 4° (Gulielmo de Monteferrato). — III, 406.

Bernardino (S.) da Siena, *Sermoni volgari*; f° (s. n. t.). — III, 406.

Bonvicini (Frate) de Ripa, *Vita Scolastica*; 4° (Alexandro Bindoni). — II, 272.

Breviarium Frisingense; f° (Petrus Liechtenstein, pour Johann Oswald). — II, 356.

Grégoire (St), pape, *Secundus dialogorum liber de vita et miraculis S. Benedicti*; 12° (Petrus Liechtenstein). — I, 504.

Historia di Apollonio di Tiro; 4° (Bernardino di Lesona). — II, 404.

Riccio (Bartholomeo), *La Passione del Nostro Signore*; 8° (s. n. t.). — III, 406.

1520 (circa)

Alighieri (Dante), *Divina Comedia*; 16° (s. n. t.). — (a). — II, 17.

Alighieri (Dante), *Divina Comedia*; 16° (s. n. t.). — (b). — II, 17.

Noe (R. P. F.), *Viaggio da Venetia al sancto Sepulchro*; 8° (Joanne Tacuino). [Exemplaire incomplet]. — III, 356.

Officium B. M. Virginis; 8° (s. n. t.) [L. A. Giunta]. — I, 454.

Officium B. M. Virginis, 8° (s. n. t.). — I, 470.

1521

4 mars. — Castellani (Castellano de), *Opera nova spirituale*; 8° (Nicolo Zoppino & Vicenzo de Polo). — III, 290.

14 mars. — Angela (Beata) da Foligno, *Libellus spiritualis doctrinæ*; 8° (Joannes Antonius et fratres Nicolini da Sabio, pour Lorenzo Lorio). — III, 416.

18 mars. — Burchiello (Domenico), *Sonetti*; 8° (Georgio Rusconi). — III, 367.

21 mars. — Boiardo (Matheo Maria) & Agostini (Nicolo degli), *Orlando inamorato*; 4° (Nicolo Zoppino & Vicenzo de Polo). — III, 126.

23 mars. — Terentius (Publius) Afer, *Comœdiæ*; f° (Georgio Rusconi). — II, 284.

Mars. — Bertoldus (Benedictus), *Epicedion in Passione N. S. Jesu Christi*; 8° (Joannes Antonius & fratres de Sabio). — III, 407.

Mars. — Petrarca (Francesco), *Triomphi*; 8° (Nicolo Zoppino & Vicenzo de Polo). — I, 104.

5 avril. — Fregoso (Antonio), *Dialogo de Fortuna* 8° (Alessandro & Benedetto Bindoni). — III, 407.

6 avril. — *Alexandreida in rima*; 4° (Bernardino Viano). — III, 244.

10 avril. — *Breviarium Romanum*; f° (Gregorius de Gregoriis, pour Andrea Torresani). — II, 358.

2 mai. — *Vita de la gloriosa Virgine Maria*; 8° (Gulielmo da Fontaneto). — II, 94.

12 mai. — Paris de Puteo, *Duello*; 8° (s. n. t.). — III, 408.

14 mai. — *Breviarium Romanum*; 12° (Gregorius de Gregoriis). — II, 358.

25 mai. — Nicolo (Frate) da Osimo, *Giardino de oratione*; 8° (Bernardino Viano). — II, 240.

1er juin. — Marco Mantovano, *L'Heremita*; 8° (Georgio Rusconi). — III, 410.

18 juin. — Abdilazi, *Libellus ysagogicus*; 4° (Melchior Sessa & Pietro Ravani). — I, 280.

18 juin. — Bienatus (Aurelius), *In VI libros Elegantiarum Laurentii Vallæ Epithomata*; 4° (Gulielmo de Monteferrato). — III, 412.

22 juin. — Agostini (Nicolo degli), *El Quinto libro dello inamoramento de Orlando*; 4° (Nicolo Zoppino & Vicenzo de Polo). — III, 127.

22 juin. — *Epistole, Lectioni et Evangelii*; 8° (Alexandro & Benedetto Bindoni). — IV, 140.

22 juin. — San Pedro (Diego de), *Carcer d'Amore*; 8° (Bernardino Viano). — III, 307.

6 juillet. — *Buovo d'Antona*; 8° (Alessandro & Benedetto Bindoni). — I, 345.

15 juillet. — *Colletaneo de cose nove spirituale*; 8° (Nicolo Zoppino & Vicenzo de Polo). — III, 194.

18 juillet. — Macrobius (Aurelius), *In somnium Scipionis interpretatio*; f° (Joanne Tacuino). — II, 490.

20 juillet. — Pulci (Luigi), *Morgante maggiore*; 4° (Gulielmo da Fontaneto). — II, 223.

30 juillet. — Perottus (Nicolaus), *Regule grammaticales*; 8° (Melchior Sessa & Pietro Ravani). — IV, 149.

1er août. — Agostini (Nicolo degli), *Li Successi bellici seguiti nella Italia dal M.CCCCC.IX al M.CCCCC.XXI*; 4° (Nicolo Zoppino & Vicenzo de Polo). — III, 412.

17 août. — Fregoso (Antonio), *Cerva bianca*; 8° (Nicolo Zoppino & Vicenzo de Polo). — III, 298.

23 août. — Rosselli (Giovanni), *Epulario*; 8° (Alessandro Bindoni). — III, 331.

30 août. — Ambrogini (Angelo) [Angelo Poliziano], *Stanze per la Giostra di Giuliano de Medici*; 8° (Nicolo Zoppino & Vicenzo de Polo). — III, 413.

7 septembre. — Ugo de Sancto Victore, *Spechio della sancta madre Ecclesia*; 8° (Alessandro Bindoni). — III, 415.

16 septembre. — *Breviarium ord. fratr. Prædicatorum*; 12° (Jacobus Pentius de Leucho). — II, 358.

31 octobre. — Agostini (Nicolo degli), *Inamoramento di Lancilotto e di Genevra*; 4° (Nicolo Zoppino & Vicenzo de Polo). — III, 417.

Octobre. — Alighieri (Dante), *Lo amoroso convivio*; 8° (Zuan Antonio & fratelli Nicolini da Sabio, pour Nicolo & Domenico dal Jesu). — III, 419.

4 novembre. — Piccolomini (Aeneas Sylvius), *Epistole de dui amanti*; 4° (Melchior Sessa & Pietro Ravani). — III, 70.

5 novembre. — Martialis (M. Valerius), *Epigrammata* ; f° (Gulielmo da Fontaneto). — III, 201.

7 novembre. — Socini (Marianus & Bartholomeus), *Consilia* ; f° (Philippo Pincio). — III, 419.

13 novembre. — Thomas (St) d'Aquin, *Opus aureum super quatuor Evangelia* ; f° (Hæredes Octaviani Scoti). — III, 421.

14 novembre. — Savonarola (Hieronymo), *Triumphus Crucis* ; 8° (Alexandro Bindoni). — III, 101.

15 novembre. — Sallustius (Caius) Crispus, *Opera* ; f° (Bernardino Viano). — I, 59.

20 novembre. — Camerino (Conte da), *Triompho del nuovo mondo* ; 8° (Georgio Rusconi). — III, 421.

28 novembre. — Modestus (Publius Franciscus), *Venetias* ; f° (Rimini, Bernardino Vitali).— III, 422.

Novembre. — *La gran battaglia de li Gatti e deli Sorzi* ; 4° (s. n. t.). — III, 422.

3 décembre. — *Officium B. M. Virginis* ; 12° (Bernardino Stagnino). — I, 455.

4 décembre. — Petrarca (Francesco), *Canzoniere et Triomphi* ; 8° (Nicolo Zoppino & Vicenzo de Polo). — I, 105.

12 décembre. — Campana (Niccolo), *Lamento di quel tribulato di Strascino* ; 8° (Nicolo Zoppino & Vicenzo de Polo). — III, 423.

19 décembre. — Sannazaro (Jacomo), *Arcadia* ; 8° (Nicolo Zoppino & Vicenzo de Polo). — III, 306.

21 janvier. — Sulpitius (Joannes) Verulanus, *De versuum scansione* ; 4° (Gulielmo de Monteferrato). — III, 322.

24 janvier. — *Apulegio volgare* ; 8° (Nicolo Zoppino & Vicenzo de Polo). — III, 38.

24 janvier. — Diogene Laertio, *Vite de Philosophi moralissime* ; 8° (Nicolo Zoppino & Vicenzo de Polo). — III, 336.

31 janvier. — Camerino (Pier Francesco, detto el Conte de), *Opera nova de un villano nomato Grillo* ; 8° (Nicolo Zoppino & Vicenzo de Polo).— III, 382.

Janvier. — Achillinus (Alexander), *Anatomia* ; 8° (Joannes Antonius & fratres Nicolini da Sabio). — III, 425.

12 février. — *Fioretto de cose nove nobilissime* ; 8° (Nicolo Zoppino & Vicenzo de Polo). — III, 173.

15 février. — Montalboddo (Francanzano), *Paesi novamente ritrovati* ; 8° (Georgio Rusconi). — III, 342.

19 février. — Rosiglia (Marco), *Opera* ; 8° (Nicolo Zoppino & Vicenzo de Polo). — III, 239.

Abdilazi, *Libellus ysagogicus* ; 4° (Petrus Liechtenstein). — I, 281.

Breviarium Congregat. Montis Oliveti ; f° (Luc' Anionio Giunta). — II, 360.

Breviarium Pataviense ; 12° (Petrus Liechtenstein, pour Lucas Alantse). — II, 360.

Brochetino (Zuan Piero), *Speculum mulierum* ; 8° (Alexandro Bindoni). — III, 425.

Castello (Alberto da), *Rosario della glorioso Vergine Maria* ; 8° (s. n. t.). — III, 426.

Correggio (Nicolo da), *La Psyche et la Aurora* ; 8° (Nicolo Zoppino & Vicenzo de Polo). — III, 151.

Dolori mentali de Jesu benedetto ; 8° (Alexandro Bindoni). — III, 428.

Epistole et Evangelii ; 4° (Pietro de Pavia). — I, 186.

Niphus (Augustinus), *De falsa diluvii pronosticatione* ; 8° (Zuan Antonio & fratelli Nicolini da Sabio, pour Nicolo et Domenico dal Jesu). — III, 428.

Noe (R. P. F.), *Viaggio da Venetia al sancto Sepulchro* ; 8° (Nicolo Zoppino & Vicenzo de Polo). — III, 356.

Ovidius (Publius) Naso, *Metamorphosis* ; f° (Georgio Rusconi). — II, 232.

1522

1er mars. — *Chronica de tutte le guerre de Italia dal 1494 al 1518* ; 4° (Paulo Danza). — III, 429.

4 mars. — Adri (Antonio de), *Vita de S. Giovanni Evangelista* ; 8° (Nicolo Zoppino & Vicenzo de Polo). — III, 429.

5 mars. — Guarna (Andrea), *Bellum grammaticale* ; 8° (Alexandro Bindoni). — III, 430.

15 mars. — Maynardi (Arlotto), *Facetie* ; 8° (Joanne Tacuino). — III, 361.

18 mars. — Burchiello (Domenico), *Sonetti* ; 8° (Georgio Rusconi). — III, 367.

24 mars. — Olympo (Baldassare), *Olympia* ; 8° (Nicolo Zoppino & Vicenzo de Polo). — III, 430.

27 mars. — Castello (Alberto da), *Rosario della gloriosa Viagine Maria* ; 8° (Melchior Sessa et Piero Ravani). — III, 426.

28 mars. — Petrarca (Francesco), *Sonetti, Canzoni, Triumphi* ; 4° (Bernardino Stagnino). — I, 105.

31 mars. — Ketham (Joannes), *Fasciculus medicine* ; f° (Cesare Arrivabene). — II, 60.

Mars. — Liburnio (Nicolo), *De copia et varietate facundiæ latinæ* ; 4° (Joannes Antonius & fratres Nicolini de Sabio). — III, 431.

9 avril. — Olympo (Baldassare), *Ardelia* ; 8° (Nicolo Zoppino & Vicenzo de Polo). — III, 433.

12 avril. — Benivieni (Girolamo), *Opere* ; 8° (Nicolo Zoppino & Vicenzo de Polo). — III, 435.

13 avril. — Bonaventura (S.), *Legenda de sancto Francesco* ; 4° (Gregorio de Gregorij). — III, 436.

16 avril. — Dathus (Augustinus), *Elegantiolæ* ; 4° (Joanne Tacuino). — II, 28.

17 avril. — Foresti (Jacobo Philippo), *Confessione* ; 8° (Gulielmo de Monteferrato). — III, 436.

24 avril. — Proba Falconia, *Centonis Virgiliani opusculum* ; 8° (Joanne Tacuino) — III, 253.

27 avril. — Schobar (Christophorus), *De numeralium nominum ratione* ; f° (Bernardino Benali). — III, 437.

30 avril. — Pulci (Luigi), *Morgante maggiore* ; 8° (Alexandro Bindoni). — II, 224.

Avril. — *Martyrologium* ; 4° (Joannes Antonius & fratres Nicolini de Sabio). — II, 451.

Avril. — *Officium Hebdomadæ sanctæ* ; 12° (Joanne Antonio Nicolini da Sabio & fratelli). — III, 251.

2 mai. — François (St) d'Assise, *Fioretti* ; 8° (Zuan Francesco & Zuan Antonio Rusconi). — I, 287.

7 mai.— *Ovidio Metamorphoseos vulgare* ; 4° (Jacomo da Lecco, pour Nicolo Zoppino & Vicenzo di Polo). — I, 233.

14 mai. — Herp (Henricus), *Specchio de la perfectione humana* ; 8° (Nicolo Zoppino & Vicenzo de Polo). — III, 437.

20 mai. — Accolti (Francesco), *Commentaria in secundam Digesti veteris partem* ; f° (Gregorius de Gregoriis). — III, 440.

20 mai. — Parisius (Petrus Paulus) Consentinus, *Commentaria super capitulo : In presentia*, etc. ; f° Baptista Torti). — III, 438.

23 mai. — Baldus de Ubaldis, *Repertorium Innocentij* ; f° (Gregorius de Gregoriis). — III, 441.

23 mai. — Tricasso de Ceresari, *Chiromantia* ; 8° (Joanne Francesco & Joanne Antonio Rusconi). — III, 442.

25 mai. — Nerucci (Matteo), *Tractatus arborum consanguinitatis et affinitatis* ; f° (Baptista Torti). — III, 443.

26 mai. — Bagnolino (Hieronymo), *Tebaldo e Gurato* ; 4° (Paulo Danza). — III, 444.

27 mai. — Fatius (Bartholomeus) [Cicero Veturius], *Synonyma* ; 4° (Joanne Tacuino). — II, 493.

3 juin. — Accolti (Francesco), *Commentaria in primam partem Codicis* ; f° (Gregorius de Gregoriis). — III, 441.

3 juin. — Durante (Piero) da Gualdo, *Leandra* ; 8° (Alexandro Bindoni). — III, 159.

6 juin. — Antonin (St), *Summa perutilis confessionis* ; 8° (Cesare Arrivabene). — III, 147.

20 juin. — Sannazaro (Jacomo), *Arcadia* ; 8° (Zoane Francesco & Antonio Rusconi). — III, 366.

8 juillet. — Terentius (Publias) Afer, *Comœdiæ* ; f° (Joanne Tacuino). — II, 284.

19 juillet. — *Inamoramento de Paris e Viena* ; 4° (Joanne Francesco & Joanne Antonio Rusconi). — III, 82.

21 juillet. — *Viazo de andare in Jerusalem* ; 8° (Alexandro Bindoni). — III, 446.

26 juillet. — *Ovidio De arte amandi vulgare* ; 8° (Joanne Tacuino). — III, 190.

14 août. — *Fioretto de cose nove nobilissime* ; 8° (Joanne Francesco & Joanne Antonio Rusconi). — III, 173.

30 août. — *Herbolario volgare* ; 4° (Alexandro Bindoni). — II, 462.

2 septembre. — Justinien Ier, *Instituta* ; 8° (Hæredes Octaviani Scoti). — III, 317.

2 septembre. — Thibaldeo (Antonio) da Ferrara, *Stantie nove* ; 8° (Nicolo Zoppino & Vicenzo de Polo). — III, 484.

12 septembre. — Francesco da Fiorenza, *Persiano figliolo di Altobello* ; 4° (Gulielmo de Fontaneto). — III, 145.

17 septembre. — Bruno (Giovanni), *Sonetti, Canzoni*, etc. ; 8° (Heredi di Georgio Rusconi). — III, 347.

17 septembre. — Varthema (Ludovico de), *Itinerario* ; 8° (Heredi di Georgio Rusconi). — III, 335.

20 septembre. — Joannes Aquilanus, *Sermones quadragesimales* ; 8° (Jacobus Pentius de Leucho). — III, 446.

27 septembre. — Fregoso (Antonio), *Opera nova de doi Philosophi* ; 8° (Heredi di Georgio Rusconi). — III, 259.

20 octobre. — *Officium B. M. Virginis* ; 8° (Jacobus Pentius de Leucho). — I, 456.

20 octobre. — Parisius (Petrus Paulus) Consentinus, *Commentaria in titulum : De exceptionibus*, etc. ; f° (Baptista Torti). — III, 440.

21 octobre. — Olympo (Baldassare), *Camilla* ; 8° (Melchior Sessa & Piero Ravani). — III, 448.

21 octobre. — Olympo (Baldassare), *Gloria d'amore* ; 8° (Melchior Sessa & Piero Ravani). — III, 446.

22 octobre. — Juvenalis (Decimus Junius), *Satiræ* ; f° (Joanne Tacuino). — II, 236.

23 octobre. — Bellemere (Egidius), *Decisiones Rotæ* ; f° (Philippo Pincio). — III, 449.

25 octobré. — Nerucci (Mattheo), *Repetitiones super rubrica et capitulo primo : De re judicata* ; f° (Baptista Torti). — III, 449.

Octobre. — *Hystoria di Misser Costantino da Siena* ; 4° (s. n. t.). — III, 450.

6 novembre. — Seneca (Lucius Annæus), *Tragœdiæ* ; f° (Bernardino Viano). — III, 209.

20 novembre. — Virgilius (Publius) Maro, *Opera* ; f° (Gregorius de Gregoriis, pour L. A. Giunta). — I, 77.

27 novembre. — Parpalia (Thomas), *Repetitiones super rubrica Digestorum : Soluto matrimonio* ; f° (Bernardino Benali). — III, 451.

28 novembre.— Parisius (Petrus Paulus) Consentinus, *Commentaria in titulum: De prescriptionibus* ; f° (Baptista Torti). — III, 440.

30 novembre - 3 décembre. — Thomas (St) d'Aquin, *Summa theologiæ* ; f° (Luc' Antonio Giunta). — III, 451.

25 décembre. — Thomas (St) d'Aquin, *Prima pars Summæ theologiæ* ; f° (Luc' Antonio Giunta). — III, 452.

Décembre. — Sasso (Pamphilo), *Strambotti* ; 4° (s. n. t.). — III, 388.

4 janvier. — *Breviarium Romanum* ; 4° (Luc' Antonio Giunta). — II, 360.

5 janvier. — Galien, *Therapeutica* ; f° (Luc' Antonio Giunta). — II, 490.

7 janvier. — Ketham (Joannes), *Fasciculo de medicina* ; f° (Cesare Arrivabene). — II, 60.

8 janvier. — Suetonius (Caius) Tranquillus, *Vitæ XII Cæsarum* ; f° (Bernardino Viano). — I, 213.

10 janvier. — Gregorius Ariminensis, *Lectura super primo et secundo sententiarum* ; f° (Luc' Antonio Giunta). — III, 350.

10 janvier. — *Ovidio Metamorphoseos vulgare* ; f° (Georgio Rusconi). — I, 233.

22 janvier. — Avicenna, *Secunda pars tertii libri Canonis* ; f° (Hæredes Octaviani Scoti). — III, 393.

4 février. — Thomas (St) d'Aquin, *Aurea summa contra Gentiles* ; f° (Hæredes Octaviani Scoti). — III, 452.

7 février. — Ovidius (Publius) Naso, *Epistolæ Heroides* ; f° (Joanne Tacuino). — III, 190.

20 février. — *Altobello* ; 4° (Gulielmo da Fontaneto). — II, 460.

Durantinus (Franciscus), *De optima Reipublicæ gubernatione* ; 8° (Joannes Antonius & fratres Nicolini de Sabio). — III, 444.

Ferrerius (Zacharias), *De reformatione Ecclesiæ Suasoria* ; 4° (Joannes Antonius & fratres Nicolini de Sabio). — III, 458.

Henrici (Ludovico de) Vicentino, *La Operina da imparare di scrivere* ; 4° (Ludovico Vicentino & Eustachio Cellebrino). — III, 454.

Innocent IV. — *Apparatus super quinque libris Decretalium* ; f° (Gregorius de Gregoriis). — III, 432.

Libro del Troiano ; 4° (Joanne Tacuino). — III, 183.

Rustighello (Francesco), *Pronostico dello anno M.D.XXII* ; 4° (s. n. t.). — III, 458.

1522 (circa)

Divizio (Bernardo) da Bibiena, *Calandra* ; 8° (Nicolo & Domenico dal Jesu). — III, 453.

1523

17 mars. — Paris de Puteo, *Tractatus de sindicatu*; f° (Philippo Pincio). — III, 459.

28 mars. — Baptista (Frate) da Crema, *Via de aperta verita* ; 8° (Gregorio de Gregorii, pour Lorenzo Lorio). — III, 460.

Mars. — Ludovicus episcopus Tarvisinus, *Modus meditandi et orandi* ; 8° (Joannes Antonius et fratres Nicolini de Sabio). — III, 460.

4 avril. — Albohazen Haly, *Liber de judiciis astrorum* ; f° (Bernardino Vitali). — III, 62.

8 avril. — Terentius (Publius) Afer, *Comœdiæ* ; f° (Gulielmo de Fontaneto). — II, 284.

15 avril. — Detus (Hormanoctius), *Repetitio rubricæ Digesti : De acquirenda possessione* ; f° (Baptista Torti). — III, 462.

23 avril. — Paris de Puteo, *Duello* ; 8° (Gregorio de Gregorii). — III, 409.

30 avril. — *Cantus monastici formula* ; 8° (Luc' Antonio Giunta). — III, 462.

7 mai. — Scelsius (Nicolaus), *Foscarilegia*; 4° (Paulo Danza). — III, 462.

14 mai. — Bonaventura de Brixia, *Regula musice plane* ; 8° (Joanne Tacuino). — III, 202.

15 mai. — Delphinus (Cæsar), *In carmina sexti Aeneidos digressio* ; 4° (Bernardino Viano). — III, 463.

19 mai. — Erasmus (Desiderius), *Paraphrasis in Evangelium Matthæi* ; 8° (Gregorius de Gregoriis, pour Lorenzo Lorio). — III, 463.

20 mai. — Albertus Patavus, *Evangeliorum quadragesimalium aureum opus* ; 8° (Jacobus Pentius de Leucho). — III, 464.

20 mai. — Ugo Senensis, *Expositio in aphorismis Hippocratis*; f° (Luc' Antonio Giunta). — III, 464.

21 mai. — *Apulegio volgare* ; 8° (Joanne Tacuino). — III, 38.

24 mai. — Crottus (Joannes), *Tractatus de testibus* ; f° (Baptista Torti). — III, 465.

Mai. — *Celestina, tragicomedia* ; 8° (Séville, s. n. t.). — III, 384.

2 juin. — Juvenalis (Decimus Junius), *Satiræ* ; f° (Joanne Francesco & Joanne Antonio Rusconi). — II, 236.

6 juin. — Bonaventura (S.), *Devote Meditatione sopra la Passione del Nostro Signore* ; 4° (Joanne Tacuino). — I, 381.

Juin. — Aristote, *Parva naturalia* ; (Bernardino & Matheo Vitali). — III, 465.

20 juillet. — *Liber Sacerdotalis* ; 4° (Melchior Sessa & Piero Ravani). — III, 466.

21 juillet. — Bello (Francesco) detto Cieco, *Mambriano* ; 8° (Benedetto & Augustino Bindoni). — III, 225.

24 juillet. — Aron (Pietro), *Thoscanello de la musica* ; 4° (Bernardino & Matheo Vitali). — III, 379.

24 juillet. — Olympo (Baldassare), *Linguaccio* ; 8° (Nicolo Zoppino & Vicenzo de Polo). — III, 466.

29 juillet. — Nausea (Federicus), *In Justiniani Imperatoris Institutiones Paratitla* ; 4° (Gregorius de Gregoriis). — III, 468.

30 juillet. — Benivieni (Hieronymo), *Amore*; 8° (Nicolo Zoppino & Vicenzo de Polo). — III, 468.

Mai-Juillet. — Avicenna, *Libri Canonis* ; f° (Philippo Pincio, pour L. A. Giunta). — III, 395.

Juillet. — Erasmus (Desiderius), *In epistolas Apostolorum interpretatio* ; 8° (Gregorius de Gregoriis, pour Lorenzo Lorio). — III, 469.

11 août. — *Breviarium ord. Carthus.* ; 8° (Luc' Antonio Giunta). — II, 361.

14 août. — Collenutio (Pandolpho), *Comedia de Jacob e de Joseph* ; 8° (Nicolo Zoppino & Vicenzo de Polo). — III, 470.

22 août. — Cornazano (Antonio), *Proverbii in facetie* ; 8° (Nicolo Zoppino & Vicenzo de Polo). — III, 371.

22 août. — Olympo (Baldassare), *Ardelia* ; 8° (Nicolo Zoppino et Vicenzo de Polo). — III, 433.

1er septembre. — Campana (Niccolo), *Lamento di quel tribulato di Strascino* ; 8° (Nicolo Zoppino & Vicenzo de Polo). — III, 424.

1er septembre. — Fregoso (Antonio), *Dialogo de Fortuna* ; 8° (Nicolo Zoppino & Vicenzo de Polo). — III, 408.

7 septembre. — Olympo (Baldassare), *Ardelia* ; 8° (Melchior Sessa & Piero Ravani). — III, 433.

15 septembre. — Gomez (D. Luis), *Novissima commentaria super titulo Institutionum : De actionibus* ; f° (Baptista Torti). — III, 471.

30 septembre. — Poggio Bracciolini, *Facetie* ; 8° (Benedetto & Augustino Bindoni). — III, 389.

25 octobre. — *Breviarium Congregat. Montis Oliveti* ; f° (Luc' Antonio Giunta). — II, 361.

17 novembre. — Decius (Lancilottus), *Lectura super prima parte Digesti veteris* ; f° (Philippo Pincio). — III, 471.

18 novembre. — *Fiore de la Bibbia* ; 8° (Francesco Bindoni). — I, 166.

Novembre. — Cesare (Caio Julio), *Commentarii in volgare* ; 8° (Gregorio de Gregorii). — III, 234.

5 décembre. — Guillermus Parisiensis, *Postillæ majores super Epistolas et Evangelia* ; 8° (Jacobus Pentius de Leucho). — I, 186.

15 décembre. — Ovidius (Publius) Naso, *Epistolæ Heroides* ; f° (Gulielmo de Fontaneto). — II, 436.

16 décembre. — *Aspramonte* ; 4° (Gulielmo de Monteferrato). — III, 177.

Janvier. — *Horologium* (græcè) ; 8° (Joannes Antonius & fratres Nicolini de Sabio, pour Martino Locatelli). — III, 472.

Janvier. — Pulci (Luigi), *Morgante maggiore* ; 8° (s. n. t.). — II, 224.

5 février. — *Officium B. M. Virginis* ; 8° (Gregorius de Gregoriis). — I, 459.

6 février. — Valerius Maximus, *Priscorum exemplorum libri novem* ; f° (Gulielmo de Fontaneto). — I, 215.

24 février. — *Dominicale*, f° (Bernardino Vitali). — III, 473.

Breviarium Romanum ; 4° (Bernardino Benali). — II, 362.

Breviarium Romanum ; 16° (Bernardino Vitali). — II, 362.

Henrici (Ludovico de), Vicentino, *Il modo de temperare le penne*, etc. ; 4° (Ludovico Vicentino & Eustachio Cellebrino). — III, 454.

Noe (R. P. F.), *Viaggio da Venetia al sancto Sepulchro*; 8° (Joanne Tacuino). — III, 356.

Octoechos Ecclesiæ græcæ; 8° (Joannes Antonius & fratres Nicolini de Sabio). — III, 474.

Officium B. M. Virginis ; 8° (Gregorius de Gregoriis). — I, 458.

Orationes devotissimæ ; 12° (Gregorius de Gregoriis) — III, 474.

Rangone (Thomaso) da Ravenna, *Pronosticatione del diluvio del 1524*; 4° (s. n. t.). — III, 475.

Vita de sancti Padri ; f° (Benedetto & Augustino Bindoni). — II, 50.

1523 *(circa)*

Officium B. M. Virginis; 8°·(s. n. t.) [Gregorius de Gregoriis]. — I, 460.

1524

1er mars. — Delphinus (Petrus), *Epistolæ* ; f° (Bernardino Benali). — III, 476.

1er mars. — *Psalmista*; 8° (Bernardino Benali). — I, 171.

1er mars. — *Vita de Lazaro, Martha e Magdalena*; 8° (Benedetto et Augustino Bindoni). — III, 476.

2 mars. — Cicondeltus (Joannes Donatus), *Sermones et Oratiunculæ*; 8° (Francesco Bindoni). — III, 329.

4 mars. — Carretto (Galeotto marchese dal), *Tempio de amore*; 8° (Nicolo Zoppino et Vicenzo de Polo). III, 477.

10 mars. — *Cathecuminorum liber*; 8° (Luc' Antonio Giunta). — II, 265.

10 mars. — *Orationes devotissimæ*; 12° (Bernardino Benali). — III, 475.

10 mars. — Pellenegra (Jacobo Philippo), *Operetta volgare*; 8° (Nicolo Zoppino et Vicenzo de Polo). — III, 477.

11 mars. — Valle (Giovanni Battista della), *Vallo*; 8° (s. n. t.). — III, 478.

12 mars. — Ambrogini (Angelo) [Angelo Poliziano], *Stanze per la Giostra di Giuliano de Medici*; 8° (Nicolo Zoppino et Vicenzo de Polo). — III, 414.

24 mars. — Savonarola (Hieronymo), *Expositiones in psalmos* : Qui regis Israel, etc.; 8° (Francesco Bindoni). — III, 101.

30 mars. — Olympo (Baldassare), *Olympia*; 8° (s. n. t.). — III, 431.

31 mars. — *Hystoria de Maria per Ravenna*; 4° (Francesco Bindoni). — III, 479.

Mars. — Contardus (Ignetus), *Disputatio de Messia* ; 8° (Comin de Luere). — III, 480.

Mars. — Vitruvio (Marco) Pollione, *De Architectura vulgare*; f° (Joanne Antonio et Pietro Nicolini da Sabio). — III, 216.

2 avril. — Noe (R. P. F.), *Viaggio da Venetia al sancto Sepulchro*; 8° (Nicolo Zoppino et Vicenzo de Polo). — III, 357.

21 avril. — Savonarola (Hieronymo), *Confessionale* ; 8° (Francesco Bindoni). — III, 101.

28 avril. — *Vocabularium juris*; 8° (Gulielmo de Monteferrato). — III, 349.

Avril. — *Governo de famiglia*; 4° (Francesco Bindoni). — III, 481.

Avril. — *Non expetto giamai*; 4° (Francesco Bindoni). III, 481.

3 mai. — Cavalca (Domenico), *Spechio di croce*; 8° (Benedetto et Augusto Bindoni). — II, 427.

25 mai. — Candelphino (Hieronymo), *La Guerra de Lombardia del 1524*; 8° (Perosia, Nicolo Zoppino et Vicenzo de Polo). — III, 483.

27 mai. — Olympo (Baldassare), *Ardelia*; 8° (Joanne Tacuino). — III, 433.

Mai. — *Hystoria de Ottinello & Julia*; 4° (Francesco Bindoni). — III, 486.

6 juin. — *Vita de la gloriosa Virgine Maria*; 4° (Joanne Tacuino). — II, 94.

20 juin. — *Vita de San Josaphath*; 8° (Benedetto et Augustino Bindoni). — III, 145.

25 juin. — Cherubino da Spoleto, *Spiritualis vitæ regula*; 8° (Melchior Sessa et Pietro Ravani). — III, 14.

Juin. — Savonarola (Hieronymo), *Triumpho della Croce*; 8° (Francesco Bindoni et Mapheo Pasini). — III, 101.

8 juillet. — *Attila flagellum Dei*; 8° (Joanne Tacuino). — III, 13.

9 juillet. — Lodovici (Francesco de), *L'Antheo Gigante*; 4° (Francesco Bindoni et Mapheo Pasini). — III, 487.

11 juillet. — *Breviarium Romanum*; 16° (Luc' Antonio Giunta). — II, 364.

21 juillet. — Terentius (Publius) Afer, *Comœdiæ*; f° (Gulielmo da Fontaneto). — II, 286.

Juillet. — *Historia de Senso* ; 4° (Francesco Bindoni). — III, 321.

8 août. — Caracciolo (Fra Roberto), *Prediche*; 4° (Joanne Tacuino). — III, 52.

10 août. — Ariosto (Ludovico), *Orlando furioso*; 4° (Nicolo Zoppino et Vicenzo de Polo). — III, 488.

17 août. — Caviceo (Jacomo), *Libro del Peregrino*; 8° (Gioan Francesco et Gioan Antonio Rusconi). — III, 310.

20 août. — Cortez (Fernando), *La preclara narratione della Nuova Hispagna*; 4° (Bernardino Viano, pour Baptista Pederzano). — III, 497.

20 août. — Stabili (Francesco de) [Cecho d'Ascoli], *Acerba*; 8° (s. n. t.). — III, 40.

30 août. — *Triumphi, Sonetti, Canzone*, etc.; 8° (Nicolo Zoppino & Vicenzo de Polo). — III, 348.

Août. — Olympo (Baldassare), *Gloria d'amore*; 8° (Francesco Bindoni et Mapheo Pasini, pour Nicolo Zoppino et Vicenzo de Polo). — III, 447.

Août. — Olympo (Baldassore), *Linguaccio*; 8° (Francesco Bindoni & Mapheo Pasini). — III, 467.

Août. — *Vita di S. Nicolao*; 8° (Francesco Bindoni). — III, 497.

1er septembre. — *Constitutiones fratrum Carmelitarum*; 4° (Joannes Antonius et fratres de Sabio). — II, 456.

9 septembre. — Gerson (Jean), *Della imitatione de Christo* ; 8° (Benedetto & Augusto Bindoni). — III, 48.

10 septembre. — Sannazaro (Jacomo), *Arcadia*; 8° Nicolo Zoppino & Vicenzo de Polo). — III, 306.

25 septembre. — *Transito & Vita di S. Hieronymo*; 8° (Francesco Bindoni & Mapheo Pasini). — I, 117.

30 septembre. — Diogene Laertio, *Vite de Philosophi moralissime*; 8° (Nicolo Zoppino & Vicenzo de Polo). — III, 336.

Septembre. — Honorius Augustodunensis, *Libro del Maestro e del discipulo*; 8° (Francesco Bindoni & Mapheo Pasani). — II, 251.

3 octobre. — Gerson (Jean), *De imitatione Christi*; 8° (Augustino Bindoni). — III, 49.

10 octobre. — Bonaventura de Brixia, *Regula musice plane*; 8° (Joanne Francesco et Joanne Antonio Rusconi). — III, 203.

10 octobre. — *Colletanio de cose nove spirituale*; 8° (Nicolo Zoppino & Vicenzo de Polo). — III, 197.

17 octobre. — Crottus (Joannes), *Repetitio super rubrica ff. de lega. i.*, etc. ; f° (Philippo Pincio). — III, 499.

Octobre. — *Hystoria deli doi nobilissimi amanti Ludovico & Beatrice*; 4° (Francesco Bindoni). — III, 500.

Octobre. — *Lamento de una giovinetta*; 4° (Francesco Bindoni). — III, 500.

Octobre. — *Officium B. M. Virginis* ; 12° (Gregorius de Gregoriis). — I, 467.

2 novembre. — *Thesauro spirituale*; 8° (Nicolo Zoppino & Vicenzo de Polo). — III, 362.

5 novembre. — *Breviarium Romanum*; 8° (Jacobus Pentius de Leucho). — II, 364.

10 novembre. — Innocent III, *Opera del dispreçamento del mondo*; 8° (Nicolo Zoppino & Vicenzo de Polo). — III, 293.

10 novembre. — Justino Historico, *Nelle historie di Trogo Pompeio*; 8° (Nicolo Zoppino & Vicenzo de Polo). — III, 501.

16 novembre. — Galien, *Recettario*; 8° (Joanne Tacuino). — III, 167.

18 novembre. — *Opera moralissima de diversi auctori*; 8° (Nicolo Zoppino & Vicenzo de Polo). — III, 319.

Novembre. — *Guerre horrende de Italia*; 4° (Francesco Bindoni & Mapheo Pasini). — III, 502.

Novembre. — Foresti (Jacobo Philippo) da Bergamo, *Supplementum chronicarum*; f° (Joanne Francesco & Joanne Antonio Rusconi). — I, 312.

Novembre. — Ugo de Sancto Victore, *Spechio della sancta madre Ecclesia* ; 8° (Joanne Tacuino). — III, 416.

6 décembre.—*Dyalogo de Salomone e de Marcolpho*; 8° (Benedetto & Augustino Bindoni). — III, 45.

10 décembre. — Agostini (Nicolo degli), *Ultimo libro de Orlando inamorato* ; 4° (Nicolo Zoppino & Vicenzo de Polo). — III, 127.

10 décembre. — Ruffus (Jordanus), *Libro de la natura de cavalli*; 8° (Joanne Tacuino). — II, 177.

15 décembre. — Castello (Alberto da), *Rosario della gloriosa Virgine Maria*; 8° (Melchior Sesssa & Piero Ravani). — III, 426.

25 décembre. — Olympo (Baldassare), *Gloria d'amore*; 8° (Melchior Sessa & Piero Ravani). — III, 447.

Décembre. — Feliciano (Francesco) da Lazesio, *Libro de Abacho*; 8° (Francesco Bindoni & Mapheo Pasini). — III, 347.

2 janvier. — Ovidius (Publius) Naso, *Epistolæ Heroides* ; f° (Gulielmo de Fontaneto). — II, 437.

10 janvier. — Bello (Francesco) detto Cieco, *Laberinto de Amore*; 12° (s. n. t.). — III, 503.

10 janvier. — *Breviarium Romanum*; 8° (Luc' Antonio Giunta). — II, 365.

12 janvier. — *Officium Hebdomadæ sanctæ* ; 12° (Luc' Antonio Giunta). — III, 253.

14 janvier. — Marsiliis (Hippolytus de), *Commentaria super titulis ff. ad. l. cor. de sicar.*, etc.; f° (Baptista Torti). — III, 505.

5 février. — Marsiliis (Hippolytus de), *Commentaria super lege unica C. de raptu virginum* ; f° (Franciscus Garonus de Liburno, pour Baptista Torti). — III, 505.

18 février. — Tricasso de Ceresari, *Chiromantia* ; 8° (Joanne Francesco et Joanne Antonio Rusconi). — III, 442.

25 février. — Ovidius (Publius) Naso, *Tristium libri*; f° (Joanne Tacuino). — III, 221.

Février. — Olympo (Baldassare), *Camilla*; 8° (Francesco Bindoni & Mapheo Pasini). — III, 449.

Février. — Turrecremata (Joannes de), *Expositio in Psalterium* ; 8° (Stephanus de Sabio). — III, 57.

Antiphonarium Romanum ; f° (Petrus Liechtenstein). — III, 76.

Antonin (S¹), *Confessionale*; 8° (Benedetto & Augustino Bindoni). — III, 147.

Breviarium Strigoniense; 8° (Petrus Liechtenstein, pour Michael Prischwiz). — II, 365.

Cherubino da Spoleto, *Fior de Virtu*; 4° (s. n. t.). — I, 355.

Christi amor recolendus ; 8° (Benedetto Bindoni). — III, 505.

Fioretti di Paladini ; 4° (s. n. t.). — III, 16.

Herp (Henricus), *Speculum perfectionis*; 8° (Joannes Antonius & fratres Nicolini de Sabio). — III, 438.

Itinerario de Hierusalem; 8° (Francesco Bindoni). — III, 506.

Tagliente (Giovanni Antonio), *La vera arte delo Excellente scrivere*; 4° (s. n. t.). — III, 454.

Thomas (S¹) d'Aquin, *Aurea summa contra Gentiles*; f° (Luc' Antonio Giunta). — III, 452.

Vita di S. Nicolao da Tolentino ; 8° (Bernardino Benali). — III, 506.

1524-1525

Ficinus (Marsilius), *Platonica theologia* ; 4° (Francesco Bindoni & Mapheo Pasini, pour Joanne Baptista Pederzano). — III, 501.

1525

10 mars. — Paris de Puteo, *Duello*; 8° (Melchior Sessa & Piero Ravani). — III, 409.

17 mars. — *Legendario de le santissime Vergine*; 8° (Nicolo Zoppino). — III, 506.

22 mars. — Fregoso (Antonio), *Cerva bianca*; 8° (Nicolo Zoppino). — III, 298.

24 mars. — Cicero (Marcus Tullius), *De Officiis* ; f° (Gulielmo de Fontaneto, pour L. A. Giunta). — I, 38.

24 mars. — Plinius (Caius) Secundus, *Historia naturalis*; f° Melchior Sessa & Piero Ravani). — I, 31.

Mars. — Alciatus (Andreas), *Paradoxa*, etc; f° (Joannes Antonius & fratres Nicoloni de Sabio, pour Joanne Baptista Pederzano). — III, 507.

Mars. — Plutarque, *Le Vite volgare* (2ª parte); 4° (Nicolo Zoppino). — II, 68.

Mars. — Tricasso de Ceresari, *Chiromantia* ; 8° (Helisabetta Rusconi). — III, 443.

Avril. — *Oratione de S. Helena*; 4° (Francesco Bindoni). — III, 507.

8 mai. — Niger (Franciscus), *De modo epistolandi*; 4° (Joanne Tacuino). — II, 121.

18 mai. — Donatus (Aelius), *Grammatices rudimenta*; 4° (Luc' Antonio Giunta). — I, 392.

18 mai. — Fatius (Bartholomeus) [Cicero Veturius], *Synonyma*; 4° (Melchior Sessa & Pietro Ravani). — II, 493.

19 mai. — Agostini (Nicolo degli), *Quarto libro de lo inamoramento de Orlando*; 4° (Nicolo Zoppino). — III, 129.

19 mai. — Collenutio (Pandolpho), *Comedia de Jacob e de Joseph*; 8° (Nicolo Zoppino). — III, 471.

22 mai. — Niger (Franciscus), *De modo epistolandi*; 4° (Melchior Sessa et Piero Ravani). — II, 121.

7 juin. — Porcus (Christophorus), *Repertorium alphabeticum sup. 1°, 2° et 3° Institutionum*; f° (Philippo Pincio). — III, 508.

12 juin. — Ovidius (Publius) Naso, *Epistolæ Heroides*; f° (Joanne Tacuino). — II, 437.

27 juin. — Baldus de Ubaldis, *Tractatus de dotibus & dotatis mulieribus*; f° (Philippo Pincio). — III, 509.

30 juin. — Antonio de Lebrija, *Vocabularium Nebrissense*; f° (Bernardino Benali, pour Domenico di Nesi & Marcus Jacobus). — III, 377.

Juin. — Pulci (Luigi), *Morgante maggiore*; 8° (Francesco Bindoni & Mapheo Pasini). — II, 224.

8 juillet. — Ariosto (Ludovico), *Li Soppositi*; 8° (Nicolo Zoppino). — III, 509.

Avril-15 juillet. — *Psalterium*; 16° (Stephanus de Sabio). — I, 171.

Juillet. — Plutarque, *Le Vite volgare* (1ª parte); 4° (Nicolo Zoppino). — II, 69.

4 août. — Aron (Pietro), *Trattato di tutti gli tuoni di canto*; f° (Bernardino Vitali). — III, 510.

9 août. — *Breviarium Congregat. Cas.*; f° (Luc' Antonio Giunta). — II, 365.

14 août. — *Guerrino detto Meschino*; 4° (Francesco Bindoni & Mapheo Pasini). — II, 186.

17 août. — Tricasso de Ceresari, *Chiromantia*; 8° (Helisabetta Rusconi). — III, 443.

18 août. — Guazzo (Marco), *Belisardo*; 4° (Nicolo Zoppino). — III, 510.

Août. — Durante (Piero) da Gualdo, *Leandra*; 8° (Francesco Bindoni & Mapheo Pasini). — III, 160.

12 septembre. — Castellani (Castellano de), *Opera nova spirituale*; 8° (Nicolo Zoppino). — III, 290.

13 septembre. — Lichtenberger (Joannes), *Pronosticatione*; 4° (Nicolo & Domenico dal Jesu). — II, 500.

24 septembre. — Voragine (Jacobus de), *Legendario de Sancti*; f° (Augustino Zanni). — II, 171.

Septembre. — Ariosto (Ludovico), *Orlando furioso*; 8° (Francesco Bindoni & Mapheo Pasini). — III, 490.

Septembre. — Dragonzino (Giovanni Battista) da Fano, *Novella di frate Battenoce*; 8° (s. n. t.). — III, 511.

Septembre. — Fregoso (Antonio), *Dialogo de Fortuna*; 8° (Nicolo Zoppino). — III, 408.

Septembre. — Leonardi (Camillo), *Lunario*; 8° (Nicolo Zoppino). — III, 188.

Septembre. — Luciano, *I dilettevoli dialogi*, etc.; 8° (Nicolo Zoppino). — II, 211.

Septembre. — Virgilius (Publius) Maro, *Moretum*, etc.; 8° (Mapheo Pasini). — II, 77.

9 octobre. — Dathus (Augustinus), *Elegantiolæ*; 4° (Melchior Sessa & Piero Ravani). — II, 29.

10 octobre. — Crottus (Joannes), *Repetitiones super titulo: De verborum obligationibus*; f° (Philippo Pincio). — III, 499.

Octobre. — Dragonzino (Giovanni Battista) da Fano, *Nobilita di Vicenza*; 8° (Francesco Bindoni & Mapheo Pasini). — III, 511.

10 novembre. — Cicero (M. Tullius), *Tusculanæ quæstiones*; f° (Benedetto & Augustino Bindoni). — III, 206.

17 novembre. — Olympo (Baldassare), *Parthenia*; 8° (Francesco Bindoni & Mapheo Pasini). — III, 511.

20 novembre. — Joachim (Abbas), *Interpretatio in Hieremiam prophetam*; 4° (Bernardino Benali, pour Lazaro Soardi). — III, 313.

22 novembre. — Boniface VIII, *Sextus Decretalium liber*; 4° (Hæredes Octaviani Scoti). — III, 274.

22 novembre. — Clément V, *Constitutiones in concilio Vienensi edite*; 4° (Hæredes Octav.ani Scoti). — III, 275.

Novembre. — Thibaldeo (Antonio) da Ferrara, *Opere*; 8° (Francesco Bindoni & Mapheo Pasini). — II, 484.

3 décembre. — Baldovinetti (Lionello), *Rinaldo appassionato*; 8° (Nicolo Zoppino). — III, 512.

7 décembre. — Crottus (Joannes), *Repetitiones*; f° (Philippo Pincio). — III, 499.

12 décembre. — Cicero (Marcus Tullius), *Epistolæ familiares*; f° (Gulielmo de Fontaneto). — I, 44.

23 décembre. — *Biblia ital.*; f° (Helisabetta Rusconi). — I, 148.

24 décembre. — *Dictionarium græcum*; f° (Melchior Sessa & Piero Ravani). — III, 514.

Décembre. — Olympo (Baldassare), *Olympia*; 8° (Francesco Bindoni & Mapheo Pasini). — III, 431.

14 janvier. — Boccaccio (Giovanni), *Decamerone*; f° (Bernardino Viano). — II, 103.

22 janvier. — Rosselli (Giovanni), *Epulario*; 8° (Benedetto & Augustino Bindoni). — III, 332.

Janvier. — *Oratione devotissima de S. Maria Virgine*; 8° (Francesco Bindoni). — III, 514.

3 février. — Averroes, *Libellus de substantia orbis*; f° (Francesco Bindoni & Mapheo Pasini, pour Bernardino Benali). — III, 517.

10 février. — Cicero (M. Tullius), *Tusculanæ quæstiones*; f° (Benedetto & Augustino Bindoni). — III, 206.

15 février. — Olympo (Baldassare), *Sermoni da morti*; 8° (Nicolo Zoppino). — IV, 154.

Février. — Maynardi (Arlotto), *Facetie*; 8° (Francesco Bindoni & Mapheo Pasini). — III, 361.

Mars-Février. — Boiardo (Matheo Maria) & Agostini (Nicolo degli), *Orlando inamorato*; 8° (Francesco Bindoni & Mapheo Pasini). — III, 127.

Février. — *Officium B. M. Virginis*; 12° (Gregorius de Gregoriis). — I, 469.

Février. — Probus (Valerius), *De interpretandis Romanorum litteris*; 4° (Joanne Tacuino). — II, 454.

Arias (Pietro) de Avila, *Lettere della conquista del Mar Oceano*; 16° (s. n. t.). — III, 520.

Assedio (L') di Pavia ; 4° (Giovanni Andrea Vavassore). — III, 519.

Celiebrino (Eustachio), *Il modo d'imparare di scrivere* ; 8° (s. l. et n. t.). — IV, 153.

Cornazano (Antonio), *Proverbii in facetie* ; 8° (Nicolo Zoppino). — III, 371.

Dificio di Ricette ; 4° (s. n. t.). — III, 517.

Psalterium (græce) ; 8° (Melchior Sessa & Piero Ravani). — I, 172.

Tagliente (Giovanni Antonio), *La vera arte delo Excellente scrivere* ; 4° (s. n. t.) — III, 456.

Tagliente (Hieronymo), *Libro d'Abaco* ; 8° (s. n. t.). — III, 302.

1525 (circa)

Assedio (L') di Pavia ; 4° (s. n. t.). — III, 520.

Assedio (L') di Pavia ; 4° (Giovanni Andrea & Florio Vavassore). — III, 520.

Celiebrino (Eustachio), *La dechiaratione perche non e venuto il diluvio del M.D.xxiiij* ; 8° (Francesco Bindoni & Mapheo Pasini). — III, 521.

Crottus (Joannes), *Repetitio super rubrica l. prima & secunda ff. Soluto matrimonio* ; f° (Baptista Torti). — III, 499.

Crudel (Le) & aspre battaglie del Cavalier de lorsa ; 4° (s. n. t.) [b]. — III, 553.

Historia de Ottinello & Julia ; 4° (Giovanni Andrea Vavassore). — III, 487.

Historia de Ottinello & Julia ; 4° (Giovanni Andrea & Florio Vavassore). — III, 487.

Historia de Senso ; 8° (s. n. t.). — III, 321.

Historia & Oratione de S. Helena ; 8° (Augustino Bindoni). — III, 307.

Non Espetto giamai ; 4° (Giovanni Andrea Vavassore). — III, 482.

Officium B. M. Virginis ; 8° (Francesco Bindoni). — I, 470.

Olympo (Baldassare), *Ardelia* ; 8° (s. n. t.). — III, 434.

Olympo (Baldassare), *Gloria d'Amore* ; 8° (s. n. t.) [Exemplaire incomplet]. — III, 448.

Opera moralissima de diversi auctori ; 8° (Nicolo Zoppino). — III, 320.

Operetta nova delli dodeci Venerdi sacrati ; 8° (Benedetto Bindoni). — III, 618.

Pellenegra (Jacobo Philippo), *Operetta volgare* ; 8° (s. n. t.). — III, 478.

Regula S. Benedicti ; 4° (Andrea de Rota de Leucho). — I, 494.

Thesauro spirituale ; 8° (s. n. t.) [Exemplaire incomplet]. — III, 362.

Sans date

(1ᵉʳ QUART DU XVIᵉ SIÈCLE)

Aiolpho del Barbicone ; 4° (s. n. t.) [Exemplaire incomplet]. — III, 315.

Alberti (Leo Baptista), *Trivia senatoria* ; 8° (s. n. t.). — III, 523.

Albumasar, *Flores astrologiæ* ; 4° (Joannes Baptista Sessa). — I, 389.

Alegri (Francesco de), *Tractato della Prudentia & Justitia* ; 4° (s. n. t.). — III, 171.

Amaistramenti de Senecha morale ; 4° (s. n. t.) [a]. — III, 523.

Amaistramenti de Senecha morale ; 4° (s. n. t.) [b]. — III, 523.

Angela (Beata) da Foligno, *Libellus spiritualis doctrinæ* ; 8° (s. n. t.). — III, 417.

Anselme (S¹), *Prophetia de uno imperatore* ; 4° (Paulo Danza). — III, 524.

Anselme (S¹), *Prophetia de uno imperatore* ; 4° (s. n. t.). — III, 524.

Antonin (S¹), *Confessione generale* ; 8° (s. n. t.) — III, 148.

Assedio (L') del gran Turco contra Rodo ; 4° (s. n. t.). — III, 524.

Aurea historia de vita et miraculis D. N. Jesu Christi ; 8° (Joannes Antonius & fratres Nicolini de Sabio). — III, 525.

Ballata del Paradiso ; 8° (Comin de Luere). — III, 525.

Barberiis (Philipus de), *Discordantiæ sanctorum doctorum Hieronymi et Augustini* ; *Sibyllarum de Christo vaticinia*, etc. ; 4° Bernardino Benali). — III, 525.

Barletius (Marinus), *Historia Scanderbegi* ; f° (Rome, Bernardino Vitali). — III, 526.

Bartholomeo Miniatore, *Formulario de epistole* ; 8° (s. n. t.). — I, 301.

Barzelleta in laude de tutta l'Italia ; 4° (s. n. t.). — III, 527.

Barzcletta nova del gioco ; 4° (Paulo Danza). — III, 527.

Bataglie qual fece la Regina Antea contra Re Carlo ; 4° (Melchior Sessa). — III, 527.

Bellincioni (Bernardo), *La Nencia da Prato* ; 4° (s. n. t.). — III, 531.

Bellissima (Una) historia del forzo facto contra Maximiano ; 4° (s. n. t.). — III, 531.

Belisima (Una) historia de Miser Alexandro Ciciliano ; 4° (s. n. t.). — III, 531.

Benedictione de la Madonna ; 8° (s. n. t.) [a]. — III, 532.

Benediction de la Madonna ; 8° (s. n. t.) [b]. — III, 532.

Beneditione de la Madonna ; 8° (s. n. t.) [c]. — III, 533.

Bernardino da Feltra, *Confessione generale* ; 8° (Paulo Danza). — III, 533.

Bernardino da Feltre, *Operetta del modo del ben vivere de ogni religioso* ; 8° (Bernardino Benali). — III, 533.

Boccaccio (Giovanni), *Inamoramento de Florio & Biancefiore* ; 4° (Giovanni Andrea Vavassore). — III, 397.

Boccaccio (Giovanni), *Laberinto amoroso* ; 8° (Bernardino Benali). — III, 534.

Boiardo (Matheo Maria), *Timone* ; 8° (s. n. t.). — III, 77.

Bonaventura (S.), *Devote Meditationi sopra la Passione del Nostro Signore* ; 8° (Giovanni Andrea & Florio Vavassore). — I, 384.

Bonaventura (S.), *Devote Meditationi sopra la Passione del Nostro Signore* ; 4° (s. n. t.). — I, 384.

Calmeta (Vicenzo), etc., *Compendio de cose nove* ; 8° (s. n. t.). — III, 155.

Cantalycius, *Summa in regulas grammatices* ; 4° (s. n. t.). — II, 180.

Canzone de S. Herculano; 8° (s. n. t.). — III, 534.
Capitolo che fa uno inamorato; 8° (Alexandro Bindoni). — III, 535.
Capitolo de la morte; 8° (Giovanni Andrea Vavassore). — III, 535.
Capitolo de la morte; 8° (Giovanni Andrea & Florio Vavassore). — III, 535.
Capitolo il qual narra tutti li vicij; 8° (s. n. t.). — III, 535.
Caracciolo (Antonio) [Notturno Napolitano], *Opera nova amorosa*; 8° (Alexandro Bindoni). — III, 536.
Caracciolo (Antonio) [Notturno Napolitano], *Una Ave Maria*, etc.; 8° (s. n. t.). — III, 536.
Caroli (Bartholomeo), *Regola utile e necessaria...*; 8° (Bernardino Benali, pour Romagnolo da Faenza). — III, 536.
Castellani (Castellano de), *Meditatione della morte*; 8° (Giovanni Andrea & Florio Vavassore). — III, 536.
Cellebrino (Eustachio), *Li Stupendi miracoli del glorioso Christo de S. Roccho*; 8° (s. n. t.) [a]. — III, 538.
Cellebrino (Eustachio), *Li stupendi miracoli del glorioso Christo de S. Roccho*; 8° (s. n. t.) [b]. — III, 538.
Cellebrino (Eustachio), *Li stupendi miracoli del glorioso Christo de S. Roccho*; 8° (s. n. t.) [c]. — III, 538.
Cherubino da Spoleto, *Fior de virtu*; 4° (Bernardino Vitali). — I, 356.
Christophoro Fiorentino, detto Landino, *La Sala di Malagigi*; 4° (s. n. t.). — III, 539.
Christophoro Fiorentino, detto Landino, *La Sala di Malagigi*; 4° (Francesco Bindoni). — III, 539.
Cicero (M. Tullius), *Rhetorica*; 4° (s. n. t.). — III, 198.
Cinthio (Hercule), *Opera nova che insegna cognoscere le fallace donne*; 4° (s. n. t.). — III, 539.
Cinthio (Hercule), *Istoria come il stato di Milano e stato conquistato*; 4° (s. n. t.). — III, 539.
Combattimento (Il) de Santo Basilio & del demonio; 4° (Giovanni Andrea Vavassore). — III, 540.
Compendio de cose nove spirituale; 8° (s. n. t.). — III, 197.
Confessione; 8° (s. n. t.). — III, 540.
Confessione generale; 8° (s. n. t.). — III, 540.
Confitemini de la Madonna; 8° (Joanne Baptista Sessa). — III, 540.
Consiglio & tratation di Papa Julio secundo; 4° (s. n. t.). — III, 541.
Consilio mandato dal Pasquino da Roma; 8° (s.n.t.). — III, 541.
Constitutiones Fratrum Mendicantium ord. S. Hieronymi; 4° (s. n. t.). — III, 541.
Constitutiones patriarchatus Venetiarum; 4° (Melchior Sessa et Piero Ravani). — III, 541.
Contemplatio de Jesu in croce; 8° (s. n. t.). — III, 542.
Contrasto de l'Acqua & del Vino; 4° (s. n. t.) [a]. — III, 544.
Contrasto de l'Acqua & del Vino; 4° (s. n. t.) [b]. — III, 544.
Contrasto de la Bianca & de la Brunetta; 4° (s. n. t.). — III, 544.

Contrasto del Denaro & de l'Huomo; 4° (Bernardino Vitali). — III, 545.
Contrasto dell' Anima & del Corpo; 4° (s. n. t.). — III, 545.
Contrasto del matrimonio de Tuogno e de la Tamia; 4° (s. n. t.). — III, 389.
Contrasto d'uno Vivo & d'uno Morto; 4° (s. n. t.) [a]. — III, 545.
Contrasto de Tonino e Bichignolo; 8° (Augustino Bindoni). — III, 546.
Copia (La) de una littera mandata da Anglia; 4° (s. n. t.). — III, 546.
Cornazano (Antonio), *De l'arte militar*; 8° (Augustino Zanni). — II, 190.
Corona dela Virgine Maria; 4° (s. n. t.). — III, 549.
Corona di racammi; 4° (Giovanni Andrea Vavassore). — III, 551.
Corrarie (Le) e Brusamenti che hanno facto li Todeschi in la patria del Friulo; 4° (s. n. t.). — III, 552.
Corvo (Andrea), *Chiromantia*; 8° (Nicolo & Domenico dal Jesu) — III, 261.
Corvo (Andrea), *Chiromantia*; 8° (Nicolo & Domenico dal Jesu). [Exemplaire incomplet]. — III, 262.
Costume (El) delle Donne; 4° (Paulo Danza). — III, 552.
Crudel (Le) & aspre battaglie del Cavaliero de l'Orsa; 4° (s. n. t.). — III, 552.
Danza (Paulo). — *Legenda & oratione de S. Maria de Loreto*; 8° (Paulo Danza). — III, 553.
Dathus (Augustinus), *Elegantiolæ*; 4° (s. n. t.). — II, 29.
Dathus (Augustinus), *Elegantiolæ*; 4° (s. n. t.?) [Exemplaire incomplet]. — II, 29.
Dati (Giuliano), *Historia di S. Blasio*; 8° (s. n. t.). — III, 555.
Decreti del Consiglio de' Dieci; 4° (s. n. t.). — III, 555.
Devota (La) oratione di Madonna S. Maria de Loreto; 8° (s. n. t.). — III, 555.
Devotissima (La) Istoria de li beatissimi S. Pietro & S. Paulo; 8° (Giovanni Andrea Vavassore). — III, 555.
Dichiaratione (La) della chiesa di S. Maria del Loreto; 4° (s. n. t.). — III, 555.
Dischiaration (La) della sancta Croce; 4° (s. n. t.). — III, 556.
Disperata (La) o vero nuda terra; 4° (s. n. t.). — III, 556.
Doctrina utile alle religiose; 8° (s. n. t.). — III, 556.
Donatus (Aelius), *Grammatices rudimenta*; 4° (Bernardino Benali). — I, 396.
Dragonzino (Giovanni Battista) da Fano, *Conversione & Oratione di S. Paulo*; 8° (Francesco Bindoni). — III, 557.
El fu una sancta donna antica solitaria; 16° (Nicolo Brenta). — III, 557.
Expositione pacis præmium; 8° (s. n. t., pour Felice da Bergamo). — III, 557.
Fioreti de cose nove spirituale; 8° (s. n. t.). — III, 557.
Fioretto della Bibia; 4° (s. n. t.) [Exemplaire incomplet]. — I, 167.
Frottola de uno che andava a vendere salata; 4° (s. n. t.). — III, 558.

Frottola de una Fantescha; 8° (s. n. t.). — III, 558.
Frottola intitulata Tubi Tubi tarara; 8° (s. n. t.). — III, 558.
Frottola nova Tu nandare col bocalon; 8° (Paulo Danza). — III, 559.
Frottola nova de le Malitie delle Donne; 4° (s. n. t.). — III, 559.
Frottole nove composte da piu autori; 4° (Francesco Bindoni). — III, 560.
Frottole nove composte da piu autori; 4° (Giovanni Andrea Vavassore). — III, 560.
Frottole nove composte da piu autori; 4° (s. n. t.). — III, 560.
Gangala (Frate Jacomo) de la Marcha; 8° (Bernardino Benali). — III, 287.
Gangala (Frate Jacomo) de la Marcha, *Confessione*; 8° (Giovanni Andrea Vavassore). — III, 287.
Giambullari (Bernardo), *Sonaglio delle donne*; 4° (s. n. t.) [*a*]. — III, 561.
Giambullari (Bernardo), *Sonaglio delle donne*; 4° (s. n. t.) [*b*]. — III, 561.
Grande (La) battaglia delli Gatti e de li Sorci; 4° (Giovanni Andrea Vavassore). — III, 422.
Guerra (La) crudele fatta da Turchi alla Citta di Negroponte; 4° (Giovanni Andrea Vavassore) [*a*]. — III, 561.
Guerra (La) crudele fatta da Turchi ala Citta di Negroponte; 4° (Giovanni Andrea Vavassore) [*b*]. — III, 563.
Historia (Una) bellissima laqual narra come el spirto de Domenego Taiacalze...; 4° (s. n. t.). — III, 600.
Historia celeberrima di Gualtieri Marchese di Saluzzo; 4° (Giovanni Andrea Vavassore). — III, 17.
Historia da fugir le Putane; 4° (s. n. t.). — III, 563.
Historia de Florindo e Chiarastella; 4° (Giovanni Andrea & Florio Vavassore). — III, 345.
Historia de Florindo e Chiarastella; 4° (Giovanni Pichaia Cremonese). — III, 346.
Historia de Florindo e Chiarastella; 4° (s. n. t.). — III, 345.
Historia de Hyppolito & Lionora; 4° (Giovanni Andrea Vavassore). — III, 564.
Historia de Hippolyto e Lionora; 4° (s. n. t.). — III, 564.
Hystoria de la Badessa e del Bolognese; 4° (s. n. t.) [*a*]. — III, 564.
Historia della Badessa e del Bolognese; 4° (s. n. t.) [*b*]. — III, 565.
Historia dela morte del Duca Valentino; 4° (s. n. t.). — III, 565.
Historia de la Regina Oliva; 4° (Joanne Baptista Sessa). — III, 373.
Historia de la Regina Oliva; 4° (Giovanni Andrea Vavassore). — III, 373.
Historia de la Regina Oliva; 4° (s. n. t.) [*a*]. — III, 374.
Historia de la Regina Oliva; 4° (s. n. t.) [*b*]. — III, 374.
Historia de le buffonarie del Gonella; 8° (Giovanni Andrea Vavassore). — III, 565.
Hystoria del geloso da Fiorenza; 4° (s. n. t.). — (s. n. t.). — III, 566.
Historia deli Anagoretti; 8° (Augustino Bindoni). — III, 566.
Hystoria de Liombruno; 4° (s. n. t.) [*a*]. — III, 566.
Hystoria de Liombruno; 4° (s. n. t.) [*b*]. — III, 566.
Historia de Liombruno; 4° (Giovanni Andrea & Florio Vavassore). — III, 567.
Historia della Regina Stella & Mattabruna; 4° (s. n. t.) [*a*]. — III, 567.
Historia de tutte le guerre fatte e del fatto darme fatto in Gerredada; 4° (Giovanni Andrea Vavassore). — III, 568.
Historia delle guerre & fatto d'arme fatto in Geredada; 4° (Augustino Bindoni). — III, 569.
Hystoria del Mondo fallace; 4° (s. n. t.). — III, 569.
Historia del Papa contra Ferraresi; 4° (s. n. t.). — III, 569.
Hystoria del Re de Pavia; 4° (s. n. t.) [*a*]. — III, 571.
Historia del Re di Pavia; 4° (s. n. t.) [*b*]. — III, 571.
Historia del Re Vespasiano; 4° (Alexandro Bindoni). — III, 571.
Historia del Re Vespasiano; 4° (s. n. t.). — III, 573.
Historia de Maria per Ravenna; 4° (s. n. t.). — III, 479.
Historia de Papa Alexandro e de Federico Barbarossa; 4° (s. n. t.) [*a*]. — III, 573.
Historia di Papa Alessandro e de Federico Barbarossa; 4° (s. n. t.) [*b*]. — III, 575.
Historia de Papa Alexandro et de Fedrico Barbarossa; 4° (s. n. t.) [*c*]. — III, 575.
Historia de Papa Alexandro et de Federico Barbarossa; 4° (s. n. t.) [*d*]. — III, 575.
Hystoria del glorioso sancto Felice Nolano; 4° (s. n. t.). — III, 576.
Historia de S. Giovanni Boccadoro; 4° (s. n. t.). — III, 576.
Historia de Sansone; 4° (s. n. t.). — III, 576.
Historia di Bradamante; 4° (s. n. t.). — III, 579.
Historia de Bradiamonte; 4° (Giovanni Andrea & Florio Vavassore). — III, 579.
Historia de Bradiamonte; 4° (Paulo Danza). — III, 579.
Historia di Camallo pescatore; 4° (s. n. t.). — III, 580.
Historia (La) del pescatore; 4° (Mapheo Pasini). — III, 580.
Historia di Ginevra de gli Almieri; 4° (s. n. t.). — III, 582.
Historia di Lucretia Romana; 4° (Augustino Bindoni). — III, 582.
Historia di Negroponte; 4° (s. n. t.). — III, 583.
Historia di Octinelo e Julia; 4° (s. n. t.). — III, 487.
Historia di S. Magno; 8° (s. n. t.). — III, 583.
Historia & Festa di Susanna; 4° (s. n. t.). — III, 583.
Historia & Vita de Santo Alessio; 4° (Giovanni Andrea Vavassore). — III, 29.
Historia nova che insegna alle donne come se fa amettere el diavolo in nelo inferno; 4° (Dionysio Bertocho). — III, 585.
Historia nova de barzellette, etc.; 8° (s. n. t.). — III, 584.
Historia nova de l'armata di Vinetia; 4° (s. n. t.). — III, 585.
Historia nova de la rotta del Moro; 4° (s. n. t.). — III, 585.
Historia nova del Merchante Almoro; 4° (s. n. t.). — III, 585.

Historia nova de uno Contadino; 4° (s. n. t.). — III, 586.
Historia perche se dice le fatto el becco a locha; 4° (Giovanni Andrea Vavassore). — III, 586.
Indulgentia concessa ala Scola del Spirito Sancto de Venetia; 8° (s. n. t.). — III, 587.
Insonio de Daniel; 4° (s. n. t.) [*a*]. — III, 587.
Insonnio del Daniel; 4° (s. n. t.) [*b*]. — III, 591.
Insonio de Daniel; 4° (s. n. t.) [*c*]. — III, 591.
Insonio de Daniel; 4° (Giovanni Andrea Vavassore). — III, 591.
Io sono il gran capitano della morte; 4° (s. n. t.). — III, 545.
Joachim (Abbas), *Expositio in librum Beati Cirilli*, etc. ; 4° (Bernardino Benali). — III, 311.
Joachim (Abbas), *Relationes super statum summorum Pontificum*; f° (Nicolo & Domenico dal Jesu). — III, 591.
Joanne (Frate) Fiorentino, *Historia de doi invidiosi e falsi accusatori* ; 4° (s. n. t.). — III, 592.
Joanne (Frate) Fiorentino, *Historia de Laçaro, Martha e Magdalena*; 4° (s. n. t.). — III, 595.
Joanne (Frate) Fiorentino, *Historia di S. Eustachio*; 4° (s. n. t.). — III, 595.
Joanne (Frate) Fiorentino, *La Guerra del Moro e del Re de Francia & de San Marco*; 4° (s. n. t.). — III, 596.
Judicio universale; 4° (Paulo Danza). — III, 596.
Justiniano (Leonardo), *Sonetti*; 4° (s. n. t.). — III, 122.
Justiniano (Leonardo), *Strambotti*; 4° (Giovanni Andrea Vavassore). — III, 122.
Justiniano (Leonardo), *Strambotti*; 4° (s. n. t.). — III, 122.
Justiniano (Leonardo), *Sventurato Pellegrino*; 4° (s. n. t.). — III, 123.
Lachrimoso (El) lamento che fa el Gran Maestro de Rodi; 4° (Giovanni Andrea Vavassore). — III, 597.
Lachrimoso (El) lamento che fa el Gran Maestro de Rodi; 4° (Giovanni Andrea & Florio Vavassore). — III, 597.
Lagrimoso (Il) lamento che fa il Gran Maestro di Rodi ; 4° (s. n. t.). — III, 596.
Lamento del Duca de Milano; 4° (s. n. t.). — III, 597.
Lamento (Il) della Femena di Padre Augustino; 8° (s. n. t.). — III, 598.
Lamento della Vergine Maria; 8° (s. l. & n. t.). — II, 195.
Lamento de lo sfortunato Reame de Napoli; 4° (s. n. t.). — III, 599.
Lamento del Re de França; 4° (s. n. t.). — III, 599.
Lamento (El) del Valentino; 4° (s. n. t.). — III, 598.
Lamento di Domenego Tagliacalze; 4° (s. n. t.). — III, 599.
Lamento novo de la Vergine Maria; 8° (s. l. & n. t.). — II, 195.
Lancilotti (Francesco), *La Historia del Castellano*; 4° (s. n. t.). — III, 600.
Lancilotti (Francesco), *Una Historia bellissima de un signore d'uno castello...* ; 4° (Paulo Danza). — III, 600.
Laude & oratione divotissima de S. Bernardino; 8° (s. n. t.). — III, 601.
Lega (La) facta novamente; 4° (s. n. t.) — III, 601.

Legenda de S. Donato; 8° (s. n. t.). — III, 601.
Legenda de S. Margarita; 8° (s. n. t.). — III, 602.
Libro novo de le battaglie del Conte Orlando; 4° (Giovanni Andrea Vavassore). — III, 602.
Littera mandata della insula de Cuba; 4° (s. n. t.). — III, 602.
Lozenzo dalla Rota, *Lamento del Duca Galeaço*; 4° (s. n. t.) [*a*]. — III, 603.
Lorenzo dalla Rota, *Lamento del Duca Galeaço Maria*; 4° (s. n. t.) [*b*]. — III, 603.
Lorenzo dalla Rota, *Lamento del Signor Galeaço Duca di Milano*; 4° (Giovanni Andrea & Florio Vavassore). — III, 603.
Madre della nostra Salvotione; 8° (s. n. t.). — III, 21.
Madre mia marideme; 4° (Giovanni Andrea Vavassore). — III, 603.
Malicie (Le) de le Donne; 4° (s. n. t.) [*a*]. — III, 605.
Malitie (Le) de le Donne; 4° (s. n. t.) [*b*]. — III, 605.
Malicie (Le) de le Donne; 4° (s. n. t.) [*c*]. — III, 605.
Malitie (Le) & Sagacita de la Donne; 4° (Giovanni Andrea Vavassore). — III, 608.
Mariaço da Padova; 4° (Agostino Bindoni). — III, 608.
Mariaço di Padoa; 4° (s. n. t.). — III, 608.
Mariaço di donna Rada bratessa ; 4° (s. n. t.). — III, 608.
Maynardi (Arlotto), *Facetie*; 8° (s. n. t.). [Exemplaire incomplet]. — III, 361.
Modo (Il) de elegere & incoronare lo imperatore; 4° (s. n. t.). — III, 609.
Modo (El) de eleçer el Pontefice; 4° (s. n. t.). — III, 609.
Modo (El) del vivere de una vera religiosa; 8° (s. n. t.). — III, 609.
Modo devoto de orare; 8° (Stephano Nicolini da Sabio). — III, 609.
Morte (La) del Monsignore Aschanio; 4° (s. n. t.). — III, 611.
Nascimento de Orlando; 4° (s. n. t.). — III, 611.
Non expecto giamai; 4° (s. n. t.). — III, 483.
Nova (La) da Bressa; 4° (s. n. t.). — III, 611.
Novella de dui preti & uno cherico; 4° (Giovanni Andrea Vavassore). — III, 612.
Novella di uno chiamato Bussotto; 4° (Giovanni Andrea Vavassore). — III, 612.
Novella de uno chiamato Bussotto; 4° (s. n. t.). — III, 613.
Officium S. Antonini; 8° (s. n. t.). — III, 613.
Officium S. Catharinæ, etc.; 8° (s. n. t.). — III, 613.
Officium S. Gabrielis Archangeli; 8° (s. n. t.). — III, 613.
Officium S. Raphaelis Archangeli; 8° (s. n. t.). — III, 614.
Officium S. Ricardi; 4° (s. n. t.). — III, 614.
Olympo (Baldassare), *Linguaccio*; 8° (s. n. t.). — III, 467.
Opera del Savio Romano; 4° (s. n. t.). — III, 615.
Opera nova de le malitie che usa ciascheduna arte; 4° (Paulo Danza). — III, 615.
Opera nova spirituale; 8° (s. n. t.). — III, 615.
Operetta de arte manuale; 8° (Nicolo Zoppino). — III, 615.

Operetta de Uberto e Philomena; 4° (s. n. t.). — III, 616.
Operetta nova de cose stupende in Agricultura; 8° (Nicolo Zoppino). — III, 617.
Operetta nova de li dodice Venerdi sacrati; 8° (s. n. t.). — III, 617.
Operetta nova de tre compagni; 8° (Giovanni Andrea & Florio Vavassore). — III, 618.
Oratione de l'Angelo Raphael; 8° (s. n. t.). — III, 23.
Oratione de S. Agnese; 8° (Dyonysio Bertocho). — III, 619.
Oratio devotissima de S. Anselmo; 8° (s. n. t.). — III, 619.
Oratione de S. Brigida; 8° (Paulo Danza). — III, 620.
Oratione de S. Francesco; 8° (s. n. t.). — III, 620.
Oratione de S. Maria perpetua; 8° (s. n. t.). — III, 620.
Oratione devotissima de S. Catherina; 8° (s. n. t.). — III, 620.
Oratione devotissima de S. Michel Archangelo; 8° (s. n. t.). — III, 621.
Ordinationes officii totius anni; 8° (Georgio Rusconi). — III, 621.
Ordinationes officii totius anni; 8° (Joanne Tacuino). — III, 621.
Pace (La) da Dio mandata; 4° (s. n. t.). — III, 621.
Passio D. N. Jesu Christi; 12° (Joanne Antonio & fratelli Nicolini da Sabio). — III, 622.
Passione de misser Jesu Christo secondo Joanni; 8° (s. n. t.) [*a*]. — III, 622.
Passione de misser Jesu Christo secondo Joanni; 8° (s. n. t.) [*b*]. — III, 622.
Passione de lo nostro Signore misser Jesu Christo; 12° (s. n. t.) [*c*]. — III, 622.
Pedrol Bergamasco, *Un viaço qual narra li Paesi che lha visto*; 8° (s. n. t.). — III, 623.
Perossino dalla Rotanda, *El consiglio del Gran Turcho*; 4° (s. n. t.). — III, 624.
Perottus (Petrus), *Isagogæ grammaticales*; 4° (s. n. t.). — III, 624.
Pianto (El) che fa tutte le Citta sottoposte a Turchi; 8° (s. n. t.). — III, 625.
Pianto della Madonna; 8° (s. n. t.). — III, 625.
Pietro Venetiano, *Alegreça di Italia*; 8° (s. n. t.). — III, 626.
Preces horariæ pro festo S. Laçari; 4° (s. n. t.). — III, 626.
Predica d'amore; 4° (s. n. t.) [*a*]. — III, 626.
Predica de Amore; 4° (s. n. t.) [*b*]. — III, 627.
Predica d'amore; 4° (Giovanni Andrea Vavassore). — III, 627.
Predica di Carnevale; 4° (s. n. t.). — III, 627.
Prophetia Caroli Imperatoris; 4° (s. n. t.). — III, 627.
Pulci (Luigi), *Driadeo d'Amore*; 4° (Joanne Baptista Sessa). — III, 629.
Pulci (Luigi), *Morgante maggiore*; 4° (s. n. t.) [Exemplaire incomplet]. — III, 230.
Pulci (Luigi), *Strambotti & Fioreti nobilissimi d'amore*; 4° (Giovanni Andrea Vavassore). — III, 629.
Pulci (Luigi), *Strambotti & Fioretti nobilissimi d'amore*; 4° (s. n. t.). — III, 629.

Pylades [Joannes Franciscus Buccardus], *Grammatica*; 4° (Bernardino Vitali). — II, 274.
Raphael (Fra), *Confessione generale*; 8° (s. n. t.). — III, 629.
Regimen sanitatis; 4° (Bernardino Vitali). — II, 79.
Regimen sanitatis; 4° (s. n. t.). — II, 78.
Rosiglia (Marco), *La Conversione de S. Maria Magdalena*; 8° (s. n. t.) [Exemplaire incomplet]. — III, 250.
Rosiglia (Marco), *Miscellanea nova*; 8° (Nicolo Zoppino). — III, 630.
Rotta (La) del campo de li Françosi; 4° (Mantova, Francesco Vitali). — III, 630.
Sacchino (Francesco Maria), *Campanella delle donne*; 4° (s. n. t.). — III, 631.
Sallustius (Caius) Crispus, *Opera*; f° (s. n. t.). — I, 59.
Salomonis & Marcolphi dyalogus; 4° (s. n. t.). — III, 45.
Sancta (La) Croce che se insegna alli putti; 4° (Bernardino Benali). — III, 631.
Santa (La) & sacra Lega a difensione della catholica fede; 8° (s. n. t.). — III, 632.
Savonarola (Hieronymo), *Expositiones in psalmos: Qui regis Israel*, etc.; 8° (s. n. t.) [Exemplaire incomplet]. — III, 108.
Savonarola (Hieronymo), *Expositiones in psalmos: Qui regis Israel*, etc.; 12° (s. n. t.). — III, 109.
Schiavo de Baro, *Proverbi*; 4° (Giovanni Andrea Vavassore). — III, 632.
Scoppa (Joannes), *Grammatices Institutiones*; 4° (Bernardino Vitali). — III, 632.
Secreti secretorum; 8° (Bernardino Benali). — III, 633.
Seraphino Aquilano, *Strambotti novi*; 4° (s. n. t.) [*a*]. — III, 55.
Seraphino Aquilano, *Strambotti novi*; 4° (s. n. t.) [*b*]. — III, 56.
Seraphino Aquilano, *Strambotti novi*; 4° (s. n. t.) [*c*]. — III, 56.
Sette (Le) allegreçe della Madonna; 8° (s. n. t.). — III, 28.
Sette (Li) dolori dello amore, etc.; 4° (s. n. t.). — III, 634.
Specchio di virtu; 8° (Paulo Danza). — III, 634.
Strambotti composti da diversi autori; 4° (s. n. t.) [*a*]. — III, 635.
Strambotti composti novamente da diversi auttori; 4° (s. n. t.) [*b*]. — III, 635.
Strambotti composti da diversi auttori; 4° (Giovanni Andrea Vavassore). — III, 636.
Strambotti de Misser Rado e de Madonna Margarita; 4° (s. n. t.). — III, 636.
Superbo (Il) apparato fatto in Bologna alla incoronatione di Carolo V; 4° (s. n. t.). — III, 636.
Taritron taritron; 4° (s. n. t.). — III, 637.
Terdotio (Faustino), *Testamento*; 8° (s. n. t.). — III, 637.
Thesauro della sapientia evangelica; 12° (Pietro Nicolini da Sabio, pour Melchior Sessa). — III, 638.
Thibaldeo (Antonio) da Ferrara, *Opere*; 4° (s. n. t.). — II, 484.
Tradimento de Gano; 4° (Augustino Bindoni). — III, 638.

Transito (El) de la gloriosa Vergine Maria; 8°
(s. n. t.). — III, 638.

*Translatio miraculosa ecclesiæ B. M. Virginis de
Loreto*; 8° (s. n. t.). — III, 638.

*Transumpto concesso ala Scola del Spirito Sancto
de Venetia*; 8° (s. n. t.). — III, 639.

*Triomphale (Il) apparato per la entrata di Carlo V
in Napoli*; 4° (Paulo Danza). — III, 640.

Triompho de le virtu contra li vicij; 8° (s. n. t.). — III, 640.

Triompho (El) & festa che fanno le Garzone; 4°
(s. n. t.). — III, 640.

Triompho (El) et honore fatto al Re di Franza;
4° (s. n. t.). — III, 641.

Tuppo (Francesco del), *Vita de Esopo*; 8° (s. n. t.).
— II, 85.

Turrione (Anastasio), *Sonetto della Croce*; 8° (s. n. t.).
— III, 641.

Tutte le cose seguite in Lombardia; 4° (s. n. t.). —
III, 642.

Utilita (La) & Merito del S. Sacrificio de la Messa;
8° (Stephano Nicolini da Sabio). — III, 642.

Vanto di Paladini; 4° (Bernardino Vitali). — III, 642.

Verbum caro; 8° (s. n. t.). — III, 643.

Verini (Giovanni Battista), *Ardor d'amore*; 8° (Giovanni Andrea Vavassore). — III, 643.

Verini (Giovanni Battista), *Secreti e modi bellissimi*;
4° (s. n. t.). — III, 643.

Verini (Giovanni Battista), *El vanto della Cortigiana*;
8° (s. n. t.). — III, 644.

Verini (Giovanni Battista), *El vanto de la Cortigiana*; 8° (Giovanni Andrea Vavassore). — III, 644.

Viazo (El) di cento Heremiti; 4° (s. n. t.). — III, 645.

Villanesche alla Napolitana; 8° (s. n. t.). — III, 645.

Vinazexi (Carlo), *Desperata*; 4° (s. n. t.). — III, 645.

Vita de S. Angelo Carmelitano, martyre; 4° (s. n. t.).
— III, 646.

Victoriosa (La) Gata da Padua; 4° (s. n. t.) [*a*]. —
III, 646.

Victoriosa (La) Gata de Padua; 4° (s. n. t.) [*b*]. —
III, 646.

Victoriosa (La) Gatta da Padova; 4° (Augustino Bindoni). — III, 646.

Vocation (La) de tutti li Christiani alla cruciata;
8° (Paulo Danza). — III, 648.

Zappa (Simeone), *Regolette de canto fermo & de
canto figurato*; 4° (Augustino Bindoni). — III, 649.

1526

1er mars. — Cherubino (Frate) di Firenze, *Confessionario*; 8° (Paulo Danza). — III, 651.

17 mars. — Dati (Juliano), etc., *Representatione
della Passione*; 8° (Paulo Danza). — III, 176.

27 mars. — Agostini (Nicolo degli), *Quinto libro
dello innamoramento di Orlando*; 4° (Nicolo Zoppino). — III, 129.

Mars. — Agostini (Nicolo degli), *Libro terzo & ultimo del inamoramento di Lancilotto e Ginevra*;
4° (Nicolo Zoppino). — III, 417.

Mars. — Ariosto (Ludovico), *Orlando furioso*; 4°
(s. n. t.). — III, 490.

Mars. — Bonaventura (S.), *Devote Meditationi sopra
la Passione del Nostro Signore*; 8° (Francesco Bindoni & Mapheo Pasini). — I, 382.

Mars. — Cavallo (Marco), *Rinaldo furioso*; 8°
(Francesco Bindoni & Mapheo Pasini). — III, 651.

Mars. — *Lamento de una giovinetta*; 4° (Francesco Bindoni). — III, 501.

16 avril. — Varthema (Ludovico de), *Itinerario*; 8°
(s. n. t.). — III, 335.

Avril. — Dragonzino (Giovanni Battista), *Lugubri
versi*; 8° (Matheo Vitali). — III, 651.

31 mai. — St Thomas d'Aquin, *Commentaria in
libros Perihermenias & Posteriorum Aristotelis*;
f° (Luc' Antonio Giunta). — II, 297.

15 juillet. — *Breviarium Congregat. Casin.*; 12°
(Luc' Antonio Giunta). — III, 366.

4 août. — Cicero (Marcus Tullius), *Epistolæ familiares*; f° (Joanne Tacuino). — I, 44.

31 août. — Ariosto (Ludovico), *Orlando furioso*;
8° (Ad istanza de Sisto libraro). — III, 490.

2 septembre. — Ovidius (Publius) Naso, *Epistolæ
Heroides*; f° (Augustino Zanni). — II, 437.

13 septembre. — Zutphania (Girardo), *Libro de le
ascensione spirituale*; 8° (Ad instantia de Comino de Luere). — III, 651.

7 octobre. — *Breviarium Romanum*; 8° (Jacobus
Pentius de Leucho). — II, 366.

Octobre. — Cornazano (Antonio), *Proverbii in facetie*; 8° (Francesco Bindoni & Mapheo Pasini). — III, 371.

Octobre. — *Novi Testamenti editio postrema*; 12°
(Nicolo Zoppino). — I, 187.

23 novembre. — *Palmerin de Oliva*; f° (Gregorio de Gregorij). — III, 651.

Novembre. — *Libro della Regina Ancroia*; 4° (Francesco Bindoni & Mapheo Pasini). — II, 203.

Janvier. — Fanti (Sigismondo), *Triompho de Fortuna*; f° (Augustino Zanni, pour Giacomo Giunta). — III, 652.

5 février. — Caviceo (Jacobo), *Libro del Peregrino*;
8° (Helisabetta Rusconi, pour Nicolo Zoppino). — III, 310.

Comedia chiamata Floriana; 12° (Giovanni Antonio & fratelli Nicolini da Sabio, pour Nicolo & Domenico dal Jesu). — III, 652.

Cornazano (Antonio), *Proverbii in facetie*; 8° (Nicolo Zoppino). — III, 371.

Dificio di Ricepte; 4° (s. n. t.). — III, 518.

Divizio (Bernardo) da Bibiena, *Calandra*; 12° (Zuan Antonio & fratelli Nicolini da Sabio, pour Nicolo & Domenico dal Jesu). — III, 453.

Donatus (Aelius), *Grammatices rudimenta*; 4°
(s. n. t.). — I, 392.

Folengo (Theophilo), *Orlandino*; 8° (Giovanni Antonio & fratelli Nicolini da Sabio). — III, 652.

Guasconi (Cornelio), *Diluvio successo in Cesena del
1525 adi 10 de Luglio*; 4° (Nicolo Zoppino). — III, 652.

Petrarca (Francesco), *Sonetti, Canzoni, Triomphi*;
8° (Melchior Sessa). — I, 106.

Petrarca (Francesco), *Sonetti, Canzoni*, etc.; 8°
(Nicolo Zoppino) [Exemplaire incomplet]. — I, 106.

1525-1527

Tagliente (Giovanni Antonio), *La vera arte delo
Excellente scrivere*; 4° (Giovanni Antonio & fratelli Nicolini da Sabio). — III, 456.

1526-1527

Breviarium License; 8° (Joannes Antonius & fratres Nicolini de Sabio, pour Franciscus de Ferrariis & Donatus Gommorinus). — II, 366.

Feliciano (Francesco) da Lazesio, *Libro di Arithmetica & Geometria*; 4° (Francesco Bindoni & Mapheo Pasini). — III, 654.

1527

Mars. — Angelo da Piacenza, *Dialogo utile & necessario ad ogni conditione de persone*, etc.; 8° (Ad instantia de Comino de Luere). — III, 652.

Mars. — Luciano, *Dialogi*, etc.; 8° (Francesco Bindoni & Mapheo Pasini). — II, 211.

1er avril. — *Graduale*; f° (Luc' Antonio Giunta). — II, 474.

18 mars-17 avril. — Joachim (Abbas), *Psalterium decem cordarum*; 4° (Francesco Bindoni & Mapheo Pasini). — III, 653.

18 avril. — Horatius (Quintus) Flaccus, *Opera*; f° (Gulielmo de Fontaneto). — II, 443.

Avril. — Ovidius (Publius) Naso, *Metamorphoseos libri XV*; f° (Helisabetta Rusconi). — I, 234.

Avril. — Pietro da Lucha, *Arte del ben pensare*; 8° (Nicolo Zoppino). — III, 653.

Avril. — Valerio (R. P.) da Bologna, *Misterio della humana redentione*; 8° (Nicolo Zoppino). — III, 653.

Mai. — Justiniano (B. Lorenzo), *Doctrina della vita monastica*; 8° (Zuan Antonio Nicolini & fratelli da Sabio). — II, 218.

27 juin. — Ariosto (Ludovico), *Orlando furioso*; 4° (Helisabetta Rusconi). — III, 492.

Juin. — Avicenna, *Libri Canonis*; f° (Luc' Antonio Giunta). — III, 395.

10 août. — *Breviarium Romanum*; 8° (Jacobus Pentius de Leucho). — II, 368.

20 septembre. — Boiardo (Matheo Maria), *Orlando inamorato*; 8° (Francesco Bindoni & Mapheo Pasini). — III, 129.

28 septembre. — Thomas (S¹) d'Aquin, *Expositiones in Mattheum, Esaiam*, etc.; f° (Hæredes Octaviani Scoti). — III, 653.

Septembre. — Pietro da Lucha, *Arte del ben pensare*; 8° (Nicolo Zoppino). — III, 653.

Octobre. — *Officium B. M. Virginis*; 12° (Gregorius de Gregoriis). — I, 471.

24 décembre. — Simone (Frate) da Cascina, *L'Ordine de la vera vita christiana*; 8° (Girolamo da Lecco). — III, 653.

5 janvier. — *Lo Dalfino de Francia*; 4° (Bernardino Viano). — III, 653.

12 janvier. — *Graduale*; f° (Luc' Antonio Giunta). — II, 474.

Janvier. — Fanti (Sigismondo), *Triompho di Fortuna*; f° (Augustino Zanni, pour Giacomo Giunta). — III, 652.

7 février. — Joachim (Abbas), *Expositio in Apocalipsim*; 4° (Francesco Bindoni & Mapheo Pasini). — III, 654.

7 février. — Justiniano (B. Lorenzo), *Ordo benedictionis sive consecrationis virginum*; 4° (Andrea de Rotta de Leuco). — III, 654.

28 février. — *Breviarium Gallicanum*; 8° (Luc' Antonio Giunta). — II, 368.

28 février. — Cicero (M. Tullius), *De finibus bonorum & malorum*; f° (Cesare Arrivabene). — III, 654.

Ammonius Alexandrinus, *Quatuor Evangeliorum consonantia*; 8° (Bernardino Vitali). — III, 654.

Ariosto (Ludovico), *Orlando furioso*; 8° (Giovanni Antonio & fratelli Nicolini da Sabio, pour Nicolo Garanta & Francesco compagni). — III, 492.

Philippo (Publio) Mantovano, *Formicone*; 8° (Ad instantia di Nicolo & Domenico dal Jesu). — III, 654.

Philippo (Publio) Mantovano, *Formicone*; 16° (Giovanni Antonio & fratelli Nicolini da Sabio, pour Nicolo & Domenico dal Jesu). — III, 654.

1527 *(circa)*

Lamento di Roma; 4° (Dionysio Bertocho). — III, 679.

Lamento di Roma; 4° (s. n. t.). — III, 679.

Presa (La) & lamento di Roma; 4° (Giovanni Andrea Vavassore). — III, 655.

Presa (La) & lamento di Roma; 4° (Giovanni Andrea & Florio Vavassore). — III, 655.

1527-1528

Bello (Francesco) detto Cieco, *Mambriano*; 8° (Francesco Bindoni & Mapheo Pasini). — III, 225.

1528

7 mars. — Boccaccio (Giovanni), *La Theseida*; 4° (Girolamo Pentio da Lecco). — III, 655.

14 mars. — *Portolano*; 16° (Augustino Bindoni). — III, 655.

31 mars. — Terentius (Publius) Afer, *Comœdiæ*; f° (Gulielmo da Fontaneto). — II, 286.

1er avril. — Chrysogonus (Federicus), *De modo collegiandi, pronosticandi et curandi febres*; f° (Giovanni Antonio & fratelli Nicolini da Sabio). — III, 655.

30 avril. — Savonarola (Hieronymo), *Prediche sopra Amos propheta*, etc.; 4° (Cesare Arrivabene). — III, 102.

Avril. — *Trabisonda istoriata*; 4° (Francesco Bindoni & Mapheo Pasini). — II, 118.

Juin. — Bordone (Benedetto), *Isolario*; f° (Nicolo Zoppino). — III, 655.

Juin. — Leonardi (Camillo), *Lunario*; 4° (Nicolo Zoppino). — III, 188.

Juin. — Savonarola (Hieronymo), *Prediche sopra il salmo: Quam bonus Israel Deus*; 4° (Augustino Zanni). — III, 102.

Virgilio, *Eneide*; 8° (Nicolo Zoppino). — I, 77.

17 septembre. — *Rogationes piissime ad Dominum Jesum*; 8° (Bernardino Vitali). — III, 655.

Novembre. — Boiardo (Matheo Maria), *Orlando inamorato*; 4° (Nicolo Zoppino). — III, 129.

Novembre. — *Libro del Troiano*; 4° (Francesco Bindoni & Mapheo Pasini). — III, 184.

9 décembre. — Valle (Giovanni Battista della), *Vallo*; 8° (Piero Ravani). — III, 478.

15 janvier. — Narcisso (Giovanni Andrea), *Fortunato figliolo de Passamonte*; 4° (Melchior Sessa). — III, 174.

Ariosto (Ludovico), *Orlando furioso*; 8° (Nicolo Zoppino). — III, 492.

Bernard (S‿), *Sermoni volgari* ; f° (s. n. t.). — II, 243.
Esopo, *Fabule* ; 8° (Augustino Zanni). — I, 340.
Fregoso (Antonio), *Opera nova. Lamento d'amore mendicante*, etc.; 8° (Nicolo Zoppino). — III, 655.

1528 (circa)

Barzelletta della presa di Zenova ; 8° (s. n. t.). — III, 656.

1529

Mai. — *Regula S. Benedicti* ; 4° (Bernardino Benali). — I, 493.
5 juillet. — Aron (Pietro), *Toscanello in musica* ; f° (Bernardino & Mattheo Vitali). — III, 379.
7 juillet. — Pietro da Luca, *Doctrina del ben morire* ; 12° (Comin de Luere). — III, 293.
21 juillet. — Augustinus Udinensis, *Oda* ; 4° (Impensis Marci Antonii Morati). — III, 656.
Août. — Plutarque, *Le Vite volgare* (1ª parte) ; 4° (Francesco Bindoni & Mapheo Pasini). — II, 69.
Octobre. — *Officium B. M. Virginis* ; 16° (Hæredes Aldi & Andreæ Asulani). — I, 471.
18 novembre. — Noe (R. P. F.), *Viaggio da Venetia al sancto Sepulchro* ; 8° (Nicolo Zoppino). — III, 357.
Novembre. — Campana (Niccolo), *Lamento di quel tribulato di Strascino* ; 8° (Nicolo Zoppino). — III, 424.
Novembre. — Moreto (Pellegrino), *Rimario de tutte le cadentie di Dante* ; 8° (Nicolo Zoppino). — III, 656.
Décembre. — Baldovinetti (Lionello), *Rinaldo appassionato* ; 8° (Nicolo Zoppino). — III, 512.
23 janvier. — Alighieri (Dante), *Divina Comedia* ; f° (Jacob del Burgofranco, pour L. A. Giunta). — II, 17.
10 février. — Delgado (Francesco), *El modo de adoperare el legno de India occidentale* ; 4° (Sumptibus Francisci Delicati). — III, 656.
26 février. — Agostini (Nicolo degli), *Ultimo libro de Orlando inamorato* ; 4° (Nicolo Zoppino). — III, 130.
Bernard (S‿), *Sermoni volgari* ; f° (s. n. t.). — II, 243.
Dificio de Ricette ; 4° (Giovanni Antonio & fratelli Nicolini da Sabio). — III, 518.
Michele (Fra) da Milano, *Confessione generale* ; 8° (Augustino Bindoni). — II, 181.
Valle (Giovanni Battista della), *Vallo* ; 8° (Nicolo Zoppino). — III, 478.

1522-1530

Guerrino detto Meschino ; 4° (Alexandro Bindoni). — II, 185.

1530

13 mars. — Ariosto (Ludovico), *Orlando furioso* ; 8° (Hieronymo Pentio da Lecho, pour Zuan Mattheo Rizo e compagni). — III, 492.
Mars. — Agostini (Nicolo degli), *Quarto libro de lo inamoramento de Orlando* ; 8° (Francesco Bindoni & Mapheo Pasini). — III, 130.
14 avril. — Leonardi (Camillo), *Lunario* ; 8° (Giovanni Andrea Vavassore). — III, 188.
Avril. — Agostini (Nicolo degli), *Quinto libro dello inamoramento di Orlando* ; 8° (Francesco Bindoni & Mapheo Pasini). — III, 120.
Avril. — Agostini (Nicolo degli), *Ultimo libro di Orlando inamorato* ; 8° (Francesco Bindoni & Mapheo Pasini). — III, 130.
Avril. — Tromba (Francesco) da Gualdo, *Rinaldo furioso* ; 8° (Nicolo Zoppino). — III, 656.
Mai. — Ariosto (Ludovico), *Orlando furioso* ; 8° (Francesco Bindoni & Mapheo Pasini). — III, 492.
2 août. — *Breviarium Placentinum* ; 8° (Jacobus Paucidrapius de Burgofranco). — II, 369.
22 septembre. — Ariosto (Ludovico), *Orlando furioso* ; 4° (Melchior Sessa). — III, 492.
24 septembre. — Olympo (Baldassare), *Gloria d'amore* ; 8° (Melchior Sessa). — III, 447.
Novembre. — Ariosto (Ludovico), *Orlando furioso* ; 4° (Nicolo Zoppino). — III, 493.
10 décembre. — *Diluvio di Roma che fu a di 7 di ottobre l'anno del 1530* ; 4° (Ad instantia de Zoan Maria Lirico). — III, 657.
Décembre. — Folengo (Theophilo), *Orlandino* ; 8° (Melchior Sessa). — III, 652.
Boccaccio (Giovanni), *Urbano* ; 8° (Nicolo Zoppino). — III, 657.
Cassina, comedia di Plauto ; 8° (Nicolo Zoppino). — III, 231.
Comedia di Plauto intitolata l'Amphitriona ; 8° (Nicolo Zoppino). — III, 231.
Divizio (Bernardo) da Bibiena, *Calandra* ; 8° (Nicolo Zoppino). — III, 453.
Guazzo (Marco), *Miracolo d'Amore* ; 8° (Nicolo Zoppino). — III, 657.
Menechini, comedia di Plauto ; 8° (Nicolo Zoppino). — III, 231.
Mustellaria, comedia di Plauto ; 8° (Nicolo Zoppino). — III, 231.
Penolo (Il), comedia di Plauto ; 8° (Nicolo Zoppino). — III, 230.
Petrarca (Francesco), *Sonetti, Canzoni, Triomphi* ; 8° (Nicolo Zoppino). — I, 106.
Philippo (Publio) Mantovano, *Formicone* ; 8° (Nicolo Zoppino). — III, 654.
Seraphino Aquilano, *Opera* ; 8° (Nicolo Zoppino). — III, 55.

1530 (circa)

Agostini (Nicolo degli), *Libro quinto dello innamoramento di Orlando* ; 4° (Nicolo Zoppino). — III, 131.
Verini (Giovanni Battista), *Lamento del Signor Giovanni de Medici* ; 8°. — III, 680.

1530-1531

Pulci (Luigi), *Morgante maggiore* ; 4° (Nicolo Zoppino). — II, 224.

1531

Mars. — Roseo (Mambrino), *Lo Assedio & impresa de Firenze* ; 8° (Francesco Bindoni & Mapheo Pasini). — III, 657.
14 juin. — Buchius (Dominicus), *Etymon in septem psalmos penitentiales* ; 4° (Aurelio Pincio). — III, 657.
15 juin. — Bonaventura (S.), *Devote Meditationi sopra la Passione del Nostro Signore* ; 4° (Joanne Tacuino). — I, 383.
16 juin. — Valle (Giovanni Battista della), *Vallo* ; 8° (Vittore Ravani & Compagni). — III, 479.

15 août. — Bonaventura (S.) *Devote Meditationi sopra la Passione del Nostro Signore*; 8° (Francesco Bindoni & Mapheo Pasini). — I, 383.

5 septembre. — *Fioretto della Bibbia*; 8° (Gulielmo de Monteferrato). — IV, 135.

15 septembre. — Dragonzino (Giovanni Battista da Fano), *Marphisa Biçarra*; 4° (Bernardino Viano). — III, 657.

Septembre. — *Dificio de Ricette*; 4° (Giovanni Antonio & fratelli Nicolini da Sabio). — III, 518.

24 octobre. — *Celestina, tragicomedia*; 8° (Juan Batista Pedrezano). — III, 385.

24 novembre. — Boccaccio (Giovanni), *Decamerone*; 12° (Melchior Sessa). — II, 105.

Novembre. — Gerson (Jean), *Della imitatione di Christo*; 8° (Francesco Bindoni & Mapheo Pasini), — III, 49.

Novembre. — Lenio (Antonino), *Oronte Gigante*; 4° (Aurelio Pincio, ad instantia de Christophoro dito Stampon libraro e compagni). — III, 658.

Janvier. — Ariosto (Ludovico), *Orlando furioso*; 4° (Francesco Bindoni & Mapheo Pasini). — III, 493.

10 février. — *Celestina, tragicomedia*; 8° (Melchior Sessa). — III, 385.

Boccaccio (Giovanni), *Amorosa Visione*; 8° (Nicolo Zoppino). — III, 658.

Breviarium ord. fratr. Prædicat.; 8° (Luc' Antonio Giunta). — II, 370.

Cornazano (Antonio), *Vita della gloriosa Vergine Maria*; 8° (Nicolo Zoppino). — II, 256.

Cornazano (Antonio), *La Vita & Passione de Christo*; 8° (Nicolo Zoppino). — III, 344.

Fedeli (Gioseph), *Fonte del Messia*; 8° (Giovanni Antonio & fratelli Nicolini da Sabio). — III, 658.

Fregoso (Antonio), *Dialogo de Fortuna*; 8° (s. n. t.). — III, 408.

Manciolino (Antonio), *Opera nova del mestier de l'armi*; 8° (Nicolo Zoppino). — III, 658.

Petrarca (Francesco), *Triumphi*; 8° (Nicolo Zoppino). — I, 107.

Pulci (Luigi), *Morgante maggiore*; 8° (Augustino Bindoni). — II, 226.

Sannazaro (Giacomo), *Le Rime*; 8° (Nicolo Zoppino). — III, 658.

1530-1532

Thesauro de scrittori; 4° (s. n. t.). — III, 457.

1532

7 mars. — Dragonzino (Giovanni Battista) da Fano, *Marphisa Biçarra*; 4° (Bernardino Viano). — III, 657.

4 avril. — Guazzo (Marco), *Astolfo Borioso*; 4° (Gulielmo da Fontaneto). — III, 658.

Avril. — Ovidio, *Epistole*; 8° (Bernardino Vitali). — II, 437.

Avril. — *Vite de sancti Padri*; f° (Francesco Bindoni & Mapheo Pasini). — II, 50.

10 mai. — *Libro del Danese*; 4° (Benedetto Bindoni). — III, 223.

Mai. — *Biblia ital.*; f° (Luc' Antonio Giunta). — I, 150.

Mai. — Maynardi (Arlotto), *Facetie*; 8° (Francesco Bindoni & Mapheo Pasini). — III, 361.

13 juin. — Dragonzino (Giovanni Battista) da Fano, *Marphisa Biçarra*; 4° (s. n. t.). — III, 657.

15 juin. — *Flores legum*; 8° (Gulielmo de Fontaneto). — III, 16.

20 juin. — Lichtenberger (Joannes), *Pronosticatione*; 8° (s. n. t.). — II, 500.

26 juillet. — Donatus (Aelius), *Grammatices rudimenta*; 4° (Gulielmo de Fontaneto). — I, 393.

Juillet. — Benivieni (Hieronymo), *Amore*; 8° (Vittore Ravani). — III, 469.

Juillet. — Terentio, *Comedia intitulata l'Eunuco*; 8° (Nicolo Zoppino). — II, 286.

1er août. — *Esemplario di Lavori*; 4° (Giovanni Andrea Vavassore). — III, 656.

17 août. — *Aspramonte*; 4° (Benedetto Bindoni). — III, 178.

Août. — *Convivio delle belle donne*; 4° (Nicolo Zoppino). — III, 659.

Août. — Forte (Angelo de), *Quattro dialogi*; 8° (Nicolo Zoppino). — III, 659.

Août — Henrici (Ludovico de) Vicentino, *Regola da imparare scrivere*; 4° (Nicolo Zoppino). — III, 456.

Août. — Sannazaro (Giacomo), *Le Rime*; 8° (Nicolo Zoppino). — III, 658.

Septembre. — Boiardo (Matheo Maria) & Agostini (Nicolo degli), *Orlando inamorato*; 8° (Aurelio Pincio). — III, 134.

17 octobre. — Legname (Antonio), *Astolfo inamorato*; 4° (Bernardino Viano). — III, 659.

14 décembre. — Andrea da Barberino, *Reali di Franza*; 4° (Francesco Bindoni & Mapheo Pasini). — III, 234.

24 décembre. — Stabili (Francesco de) [Cecho d'Ascoli], *Acerba*; 8° (Giovanni Andrea Vavassore). — III, 41.

Biblia ital.; f° (Gulielmo da Fontaneto, Melchior Sessa & Heredi di Piero Ravani). — I, 151.

Bizantio (Georgio), *Rime amorose*; 8° (Jacob dal Borgo). — III, 660.

Erasme, *La Dichiaratione delli dieci commandamenti*; 8° (Nicolo Zoppino). — III, 659.

Guevara (Antonio de), *Libro aureo de Marco Aurelio*; 8° (pour Juan Battista Pedrezano). — III, 660.

Macarius (Mutius), *De Triumpho Christi*; 8° (Nicolo Zoppino). — III, 659.

Pulci (Luigi), *Morgante maggiore*; 4° (Joanne Antonio Nicolini & fratelli da Sabio). — II, 226.

Rosetus (Franciscus), *Mauris*; 4° (Joanne Tacuino). — III, 659.

Tromba (Francesco) da Gualdo, *Secondo libro di Rinaldo furioso*; 8° (Augustino Bindoni). — III, 657.

Virgilio, *Eneide*; 8° (Bernardino Vitali). — I, 78.

Zamberti (Bartholomeo), *Isolario*; f° (s. n. t.). — III, 31.

1532-1533

Boiardo (Matheo Maria), *Orlando inamorato*; 4° (Nicolo Zoppino). — III, 135.

Septembre 1532 - Janvier 1533. — Virgilius (Publius) Maro, *Opera*; f° (Luc' Antonio Giunta). — IV, 135.

1533

8 mars. — Eckius (Joannes), *De pœnitentia et confessione secreta*; 8° (Joannes Antonius & fratres Nicolini de Sabio). — III, 660.

Mars. — Bruno (Giovanni), *Rime nuove amorose*; 8° (Bernardino Vitali, pour Jacob da Borgofranco). — III, 660.

Mars. — Dion Cassius, *Delle Guerre & Fatti de Romani, tradotto di Greco in lingua vulgare*; 4° (Nicolo Zoppino). — III, 660.

Mars. — Eckius (Joannes), *De satisfactione et aliis pœnitentiæ annexis*; 8° (Joannes Antonius & fratres Nicolini de Sabio. — III, 660.

Avril. — Boccaccio (Giovanni), *Decamerone*; 8° (Francesco Bindoni & Mapheo Pasini). — II, 107.

16 mai. — Ovidio, *Le Metamorphosi*; 4° (Nicolo Zoppino). — IV, 142.

5 juin. — Ovidius (Publius) Naso, *Epistolæ Heroides*; f° (Joannes Maria Palamides). — II, 438.

10 juillet. — Ovidius (Publius) Naso, *Epistolæ Heroides*; f° (Bernardino Viano). — II, 438.

Juillet. — Bonsventura (S.), *Libellus aureus*; 8° (Joannes Antonius & fratres Nicolini de Sabio). — III, 660.

Août. — Ariosto (Ludovico), *Orlando furioso*; 8° (Francesco Bindoni & Mapheo Pasini). — III, 493.

14 août. — Folengo (Theophilo), *La humanita del figliuolo di Dio*; 4° (Aurelio Pincio). — III, 660.

Juin-Août. — Benedictus (Alexander) Veronensis, *Singulis corporum morbis remedia*; f° (Luc' Antonio Giunta). — III, 660.

Août. — Guazzo (Marco), *Astolfo Borioso*; 4° (Nicolo Zoppino). — III, 659.

7 septembre. — Vasco de Lobeira, *Amadis de Gaula*; f° (Joanne Antonio Nicolini da Sabio, pour Juan Batista Pedrezano e compagno). — III, 660.

Septembre. — Voragine (Jacobus de), *Legendario de Sancti*; f° (Francesco Bindoni & Mapheo Pasini). — II, 171.

2 octobre. — Terentius (Publius) Afer, *Comœdiæ*; f° (Joanne Tacuino). — II, 286.

20 octobre. — *Vita de la gloriosa Vergine Maria*; 8° (Francesco Bindoni & Mapheo Pasini). — II, 94.

27 octobre. — Esopo, *Fabule*; 8° (Simon de Prello). — I, 341.

4 novembre. — *Inamoramento de Re Carlo*; 4° (Bernardino Bindoni). — III, 273.

12 novembre. — *Opera de Uberto e Philomena*; 4° (Melchior Sessa). — III, 616.

14 novembre. — Savonarola (Hieronymo), *De simplicitate vitæ christianæ*; 8° (Bernardino Viano). — III, 102.

Décembre. — Franco (Pietro Maria), *Agrippina*; 4° (Aurelio Pincio). — III, 661.

Janvier. — Paul (S¹), *Epistolæ*; 8° (Joannes Antonius & fratres Nicolini de Sabio, pour Joannes Antonius Garupha). — III, 661.

Janvier. — Virgilius (Publius) Maro, *Opera*; f° [Exemplaire incomplet]. — I, 78.

10 février. — Savonarola (Hieronymo), *De la semplicita de la vita christiana*; 8° (Bernardino Viano). — III, 103.

Inamoramento de Rinaldo de Monte Albano; 4° (Aloise Torti). — III, 295.

Libro de la Regina Ancroia; 4° (Benedetto Bindoni). — II, 203.

Noe (R. P. F.), *Viaggio da Venetia al sancto Sepulchro*; 8° (Nicolo Zoppino). — III, 357.

Question de amor de dos enamorados; 8° (pour Juan Batista Pedrezano). — III, 661.

Tuppo (Francesco del), *Vita di Esopo*; 8° (Giovanni Andrea Vavassore). — II, 84.

1533-1534

Epistole & Evangelii; 8° (Francesco Bindoni & Mapheo Pasini). — I, 187.

Palmerin de Oliva; 8° (Giovanni Padovano & Venturino Roffinelli). — III, 652.

1534

18 mars. — *Guerre horrende de Italia*; 4° (Paulo Danza). — III, 503.

Mars. — *Psalterium*; 16° (Stephanus de Sabio). — I, 172.

Mars. — Virgilius (Publius) Maro, *Opera*; f° (Aurelio Pincio, pour L. A. Giunta). — I, 78.

24 avril. — Durante (Piero) da Gualdo, *Leandra*; 8° (Gulielmo de Monteferrato). — III, 160.

13 mai. — *Guerrino detto Meschino*; 4° (Bernardino Bindoni). — II, 188.

Juin. — *Guerre horrende de Italia*; 4° (Francesco Bindoni & Mapheo Pasini). — III, 503.

Juin. — Pietro Aretino, *La Passione di Giesu*; 4° (Giovanni Antonio Nicolini da Sabio, pour Francesco Marcolini). — III, 661.

10 juillet. — *Celestina, tragicomedia*; 8° (Stephano Nicolini da Sabio). — III, 385.

10 juillet. — Pulci (Luigi), *Morgante maggiore*; 8° (Gulielmo da Fontaneto). — II, 226.

11 juillet. — *Buovo d'Antona*; 4° (Alvise di Torti). — I, 345.

Juillet. — Gerson (Jean), *Della imitatione di Christo*; 8° (Francesco Bindoni & Mapheo Pasini). — III, 49.

5 août. — Esopo, *Fabule*; 8° (Simon de Prello). — I, 341.

7 septembre. — Ovidius (Publius) Naso, *Metamorphoseos libri XV*; f° (Joanne Tacuino). — I, 234.

Septembre. — *Breviarium Romanum*; 4° (Luc' Antonio Giunta). — II, 371.

Novembre. — Alighieri (Dante), *Divina Comedia*; 8° (Giovanni Antonio Nicolini da Sabio). — II, 19.

Novembre. — Liburnio (Nicolo), *La Spada di Dante Alighieri*; 8° (Giovanni Antonio Nicolini da Sabio). — III, 661.

24 décembre. — Cantiuncula (Claudius), *Topica*; 4° (Gulielmo da Fontaneto). — III, 661.

Octobre-Décembre. — Martire (Pietro), *Summario de la generale historia de l'Indie occidentali*; 4° (s. n. t.). — III, 662.

1er février. — Dolce (Ludovico), *Primaleon*; f° (Antonio Nicolini da Sabio, pour Zuan Batista Pedrezano). — III, 662.

20 février. — Giovanni di Fiori, *Historia di Isabella & Aurelio*; 8° (Francesco Bindoni & Mapheo Pasini). — III, 662.

Adunatio materiarum contentarum in diversis locis epistolarum S. Pauli; 8° (Joanne Patavino & Venturino Roffinelli). — III, 662.

Cherubino da Spoleto, *Fior di virtu*; 8° (Francesco Bindoni & Mapheo Pasini). — I, 355.
Pomeran (Troilo), *Triomphi*; 4° (Zuan Antonio Nicolini da Sabio). — III, 662.
Vio (Thomas de), *Tractatus adversus Lutheranos*; 8° (s. n. t.). — III, 662.
Virgilio, *Lo quarto libro dell' Eneida*; 4° (Giovanni Antonio Nicolini da Sabio). — I, 78.

1534-1535

Boiardo (Matheo Maria) & Agostini (Nicolo degli), *Orlando inamorato*; 4° (Pietro Nicolini da Sabio). — III, 136.

1535

21 mars. — Ariosto (Ludovico), *Orlando furioso*; 4° (Alvise Torti). — III, 494.
Mars. — Vitruvio (Marco) Pollione, *De Architectura vulgare*; f° (Nicolo Zoppino). — III, 216.
Mars. — Xerez (Francesco de), *Libro primo de la conquista del Peru*; 4° (Stephano Nicolini da Sabio). — III, 662.
Avril.— Cellebrino (Eustachio), *Novella de uno Prete*, etc.; 8° (Francesco Bindoni & Mapheo Pasini). — III, 662.
Avril. — Varthema (Ludovico de), *Itinerario*; 8° (Francesco Bindoni & Mapheo Pasini). — III, 335.
Mai. — Ariosto (Lodovico), *La Lena*; 8° (Francesco Bindoni & Mapheo Pasini). — III, 663.
Mai. — Ariosto (Lodovico), *Il Negromante*; 8° (Francesco Bindoni & Mapheo Pasini). — III, 663.
Mai. — Pietro Aretino, *I tre libri della humanita di Christo*; 4° (Giovanni Antonio Nicolini da Sabio, pour Francesco Marcolini). — III, 664.
Mai. — Savonarola (Hieronymo), *Triumpho della Croce*; 8° (Benedetto Bindoni). — III, 103.
10 juin. — *Novella novamente ritrovata d'uno Innamoramento il qual successe in Verona*; 4° (Benedetto Bindoni). — III, 664.
Juin. — Baiardo (Andrea), *Il Philogine*; 8° (Francesco Bindoni & Mapheo Pasini). — III, 664.
Juin. — *Breviarium Romanum*; 8° (Luc' Antonio Giunta). — II, 371.
Juin. — Cortese (Giovanni Battista), *Il Selvaggio*; 4° (Giovanni Antonio Nicolini da Sabio). — III, 664.
Juin. — Pietro da Lucha, *Arte del ben pensare*; 8° (Alvise Torti). — III, 653.
Juillet. — *Celestina, tragicomedia*; 8° (Pietro Nicolini da Sabio). — III, 386.
Juillet. — Diogene Laertio, *Vite de Philosophi moralissime*; 8° (s. n. t.). — III, 337.
20 août. — Cicero (Marcus Tullius), *Epistolæ familiares*; f° (Joanne Tacuino). — I, 46.
2 septembre. — Curtio (Quinto) Rufo, *I fatti e le guerre de Alessandro Magno*; 8° (Vittor Ravani & Compagni). — I, 114.
Septembre. — Ludovici (Francesco di), *Triomphi di Carlo*; 4° (Mapheo Pasini & Francesco Bindoni). — III, 664.
Septembre. — Savonarola Hieronymo), *Molti devotissimi trattati*; 8° (Thomaso Ballarino de Ternengo). — III, 103.
Octobre. — Pulci (Luca), *Cyriffo Calvaneo*; 4° (Pietro Nicolini da Sabio). — II, 179.

28 janvier. — *Familiaris clericorum liber*; 8° (Victor Ravani & socii). — III, 341.
Janvier. — *Psalmista*; 8° (Luc' Antonio Giunta). — I, 172.
8 février. — Foresti (Jacobo Philippo) da Bergamo, *Supplementum chronicarum*; f° (Bernardino Bindoni). — I, 313.
Février. — *Trabisonda istoriata*; 4° (Alvise Torti). — II, 118.
Alexandreida in rima; 4° (Giovanni Andrea Vavassore & fratelli). — III, 244.
Accolti (Bernardo), *Verginia, comedia*; 8° (Nicolo Zoppino). — III, 665.
Ariosto (Lodovico), *La Lena*; 8° (Bernardino Vitali). — III, 663.
Ariosto (Lodovico), *La Lena*; 8° (Nicolo Zoppino). — III, 663.
Ariosto (Lodovico), *Il Negromante*; 8° (Bernardino Vitali). — III, 663.
Ariosto (Lodovico), *Il Negromante*; 8° (Nicolo Zoppino). — III, 663.
Ariosto (Lodovico), *Orlando furioso*; 8° (Mapheo Pasini & Francesco Bindoni). — III, 496.
Ariosto (Lodovico), *Le Satire*; 8° (Nicolo Zoppino). — III, 665.
Berengarius (Jacobus) Carpensis, *Anatomia Carpi*; 4° (Bernardino Vitali). — III, 665.
Biblia ital.; f° (Bernardino Bindoni). — I, 151.
Diogene Laertio, *Vite de Philosophi moralissime*; 8° (Nicolo Zoppino). — III, 337.
Livio (Tito), *Deche*; 4° (Vittor Ravani & Compagni). — I, 54.
Petrarca (Francesco), *Sonetti, Canzoni, Triomphi*; 8° (Vittor Ravani & conpagni). — I, 107.
Petrarca (Francesco), *Triumphi*; 8° (Giovanni Antonio Nicolini da Sabio, pour Nicolo Zoppino). — I, 107.
Pietro Aretino, *Te primi canti di Marfisa*; 8° (Nicolo Zoppino). — III, 665.
Savonarola (Hieronymo), *Expositione sopra il Psalmo : Miserere mei Deus*; 8° (Thomaso Ballarino de Ternengo). — III, 104.
Thesauro de Scrittori; 4° (s. n. t.). — III, 458.

1535 (circa)

Oratio in funere Illustriss. Domini Francisci Sfortiæ II. Ducis Mediolan.; 4° (s. n. t.). — III, 680.

1535-1536

Voragine (Jacobus de), *Legendario di Santi*; f° (Bernardino Bindoni). — II, 171.

1536

10 mai. — Cicero (Marcus Tullius), *De Oratore*; 16° (Bernardino Stagnino). — I, 113.
Mai. — Cicero (Marcus Tullius), *De Officiis*; f° (Joanne Patavino & Venturino Roffinelli, pour L. A. Giunta). — I, 39.
10 juin. — *Celestina, tragicomedia*; 8° (Stephano Nicolini da Sabio). — III, 386.
Juin. — *Herbolario volgare*; 8° (Francesco Bindoni & Mapheo Pasini). — II, 462.
19 juillet. — Dragonzino (Giovanni Battista) da Fano, *Amoroso ardore*; 8° (Bernardino Viano). — III, 665.

Juillet. — Petrarca (Francesco), *Sonetti, Canzoni, Triomphi*; 12° (Nicolo Zoppino). — I, 107.
Juillet. — Rhodion (Eucharius), *De partu hominis*; 8° (Bernardino Bindoni, pour Joanne Baptista Pedrezano). — III, 665.
Août. — Savonarola (Hieronymo), *Oracolo della renovatione della chiesa*; 8° (Pietro Nicolini da Sabio). — III, 104.
Septembre. — Durante (Piero) da Gualdo, *Leandra*; 8° (Francesco Bindoni & Mapheo Pasini). — III, 160.
Septembre. — Francesco da Fiorenza, *Persiano figliolo di Altobello*; 4° (Pietro Nicolini da Sabio). — III, 146.
Septembre. — Mengus Faventinus, *Opus De omni genere febrium*; f° (Stephano Nicolini da Sabio). — III, 665.
Novembre. — Maripetro (Hieronymo), *Il Petrarcha spirituale*; 4° (Francesco Marcolini). — III, 666.
24 janvier. — Olympo (Baldassare), *Sermoni da Morti & da Sposi*; 8° (Giovanni Andrea Vavassore e fratelli). — III, 666.
Janvier. — *Libro del Troiano*; 4° (Francesco Bindoni & Mapheo Pasini). — III, 184.
Janvier. — *Libro novo de la sorte over ventura*; 8° (Pietro Nicolini da Sabio, pour Paulo Danza). — III, 666.
Alighieri (Dante), *Divina Comedia*; 4° (Bernardino Stagnino, pour Giovanni Giolito). — II, 19.
Ariosto (Ludovico), *Cassaria*; 8° (Melchior Sessa). — III, 666.
Ariosto (Ludovico), *Li Sopposti*; 8° (Melchior Sessa [a]). — III, 509.
Ariosto (Ludovico), *Li Sopposti*; 8° (Melchior Sessa [b]). — III, 510.
Dolce (Lodovico), *Il primo libro di Sacripante*; 4° (Francesco Bindoni & Mapheo Pasini). — III, 665.
Terentius (Publius) Afer, *Comœdiæ*; f° (Giovanni Padovano & Venturino Roffinelli). — II, 287.
Vite de Sancti Padri; f° (Augustino & Bernardino Bindoni) [Exemplaire incomplet]. — II, 52.

1536-1537

Caracciolo (Roberto), *Spechio della christiana fede*; 4° (Bernardino Bindoni). — II, 261.

1537

23 mars. — *Inamoramento de Rinaldo de Monte Albano*; 8° (Aloise Torti). — III, 296.
Mars. — Bonaventura (S.), *Devote Meditationi sopra la Passione del Nostro Signore*; 8° (Francesco Bindoni & Mapheo Pasini). — I, 383.
Mars. — Ovidio, *Le Metamorphosi*; 4° (Nicolo Zoppino). — I, 235.
Mars. — *Gli Universali de i belli Recami antichi e moderni*; 4° (Nicolo Zoppino). — III, 667.
Avril. — Ariosto (Lodovico): *Cassaria*; 8° (Francesco Bindoni & Mapheo Pasini). — III, 666.
Août. — Boccaccio (Giovanni), *Decamerone*; 8° (Pietro Nicolini da Sabio). — II, 107.
Août. — *Breviarium Romanum*; 4° (Luc' Antonio Giunta). — II, 371.
Septembre. — Martelli (Lodovico), *Stanze e canzoni*; 8° (Pietro Nicolini da Sabio, pour Nicolo Zoppino). — III, 667.

Septembre. — Pietro Aretino, *Tre primi canti di battaglia*; 8° (Nicolo Zoppino). — III, 667.
17 octobre. — Plan Carpin (Jean du), *Opera dilettevole da intendere, nella qual si contiene doi Itinerarii in Tartaria*; 8° (Giovanni Antonio Nicolini). — III, 667.
Octobre. — Dolce (Lodovico), *Dieci canti di Sacripante*; 4° (Nicolo Zoppino). — III, 665.
10 novembre. — *Buovo d'Antona*; 4° (Benedetto Bindoni). — I, 345.
Décembre. — *Psalterium*; 8° (Luc' Antonio Giunta). — I, 172.
10 janvier. — Innocent III, *Opera del dispreziamento del mondo*; 8° (Nicolo Zoppino). — III, 293.
24 janvier. — Pietro Aretino, *Stanze in lode di Madonna Angela Sirena*; 4° (Francesco Marcolini). — III, 667.
Janvier. — *Libro della Regina Ancroia*; 8° (Francesco Bindoni & Mapheo Pasini). — II, 203.
Janvier. — Virgilius (Publius) Maro, *Opera*; f° (Luc' Antonio Giunta). — I, 79.
Février. — *Breviarium Romanum*; 8° (Luc' Antonio Giunta). — II, 372.
Andrea da Barberino, *Reali di Franza*; 4° (Melchior Sessa). — III, 234.
Apollonius Pergeus, *Opera de græco in latinum traducta*; f° (Bernardino Bindoni, pour Joanne Maria Memi). — III, 667.
Ariosto (Lodovico), *La Lena*; 8° (Nicolo Zoppino). — III, 663.
Egidio, etc., *Caccia bellissima*; 8° (Nicolo Zoppino). — III, 668.
Officium ecclesiasticum pro cultu Sanctissimi Nominis Jesu; 4° (Victor Ravani & socii). — III, 668.
Ovidio, *Epistole*; 8° (s. n. t.). — II, 438.
Pulci (Luigi), *Morgante maggiore*; 8° (s. n. t.). — II, 226.
Successi (I) de le cose de Turchi; 8° (s. n. t.). — III, 667.
Tansillo (Luigi), *Stanze di cultura sopra gli horti de le donne*; 8° (s. n. t.). — III, 668.

1538

Avril. — Boccaccio (Giovanni), *Decamerone*; 4° (Bartholomeo Zanetti, pour Giovanni Giolito). — II, 107.
Avril. — *Biblia ital.*; f° (Heredi di L. A. Giunta). — I, 154.
Avril. — Ovidius (Publius) Naso, *Epistolæ Heroides*; f° (Gulielmo de Fontaneto). — II, 438.
Mai. — Ovidio, *Le Metamorphosi*; 4° (Bernardino Bindoni). — I, 235.
Juillet. — *Biblia ital.*; 4° (Francesco Bindoni & Mapheo Pasini). — I, 154.
Juillet. — Verini (Giovanni Battista), *El Vanto de la Cortegiana Ferrarese*; 8° (Zuan Maria Lirico). — III, 644.
4 août. — *Psalterio overo Rosario de la gloriosa Vergine Maria*; 8° (Giovanni Andrea Vavassore e fratelli). — III, 366.
Août. — *Breviarium Cracoviense*; 8° (Petrus Liechtenstein, pour Michael Wechter, etc.). — II, 373.
Août. — Pietro Aretino, *I quattro libri de la Humanita ds Christo*; 8° (Francesco Marcolini). — III, 664.

Août. — *Psalmista*; 8° (Hæredes L. A. Juntæ). — I, 173.
26 septembre. — Caviceo (Jacomo), *Libro del Peregrino*; 8° (Pietro Nicolini da Sabio). — III, 310.
Septembre. — Bonaventura (S.), *Devote Meditationi sopra la Passione del Nostro Signore*; 8° (Francesco Bindoni & Mapheo Pasini). — I, 383.
Septembre. — Maripetro (Hieronymo), *Il Petrarcha spirituale*; 8° (Francesco Marcolini). — III, 666.
Novembre. — Aldobrandinus (Sylvester), *Institutiones juris civilis*; 4° (Hæredes L. A. Juntæ). — III, 668.
Décembre. — Olympo (Baldassare), *Nova Phenice*; 8° (Bernardino Bindoni). — III, 668.
4 janvier. — Plutarque, *Le Vite volgare* (2ª parte); 4° (Bernardino Bindoni). — II, 69.
Janvier. — Finus (Hadrianus), *In Judæos flagellum*; 4° (Pietro Nicolini da Sabio, pour Federico Torresani). — III, 668.
Ariosto (Lodovico), *Cassaria*; 8° (Nicolo Zoppino). — III, 666.
Ariosto (Lodovico), *La Lena*; 8° (Francesco Bindoni & Mapheo Pasini). — III, 663.
Ariosto (Lodovico), *Il Negromante*; 8° (Bernardino Vitali). — III, 663.
Ariosto (Lodovico), *Il Negromante*; 8° (Nicolo Zoppino). — III, 163.
Ariosto (Lodovico), *Le Satire*; 8° (Nicolo Zoppino). — III, 665.
Biblia lat.; 8° (Bernardino Stagnino). — I, 155.
Boiardo (Matheo Maria) & Agostini (Nicolo degli), *Orlando inamorato*; 8° (Augustino Bindoni). — III, 138.
Cantorinus Romanus; 8° (Petrus Liechtenstein). — III, 266.
Cherubino da Spoleto, *Fior di virtu*; 8° (Giovanni ditto Pichaia). — I, 356.
Noe (R. P. F.), *Viaggio da Venetia al sancto Sepulchro*; 8° (Nicolo Zoppino). — III, 357.
Noe (R. P. F.), *Viaggio da Venetia al sancto Sepulchro*; 8° (Joanne Tacuino). — III, 358.
Orus Apollo, *De Hieroglyphicis notis*; 8° (Jacob de Burgofranco). — III, 669.
Ovidius (Publius) Naso, *Epistolæ Heroides*; f° (Toscolano, Alexandro Paganini). — II, 439.
Petrarca (Francesco), *Sonetti, Canzoni, Triomphi*; 8° (Bartholomeo Zanetti, pour Giovanni Giolito). — I, 108.
Pietro Aretino, *Il Genesi*; 8° (Francesco Marcolini). — III, 668.
Savonarola (Hieronymo), *Molti devotissimi trattati*; 8° (All'insegna di San Bernardino). — III, 104.
Stanze in lode de la menta; 8° (s. n. t.). — III, 669.
Tansillo (Luigi), *Stanze di cultura sopra gli horti de le donne*; 8° (s. n. t.). — III, 668.
Tuppo (Francesco del), *Vita di Esopo*; 8° (Giovanni Andrea Vavassore). — II, 84.

1539

1er mars. — Savonarola (Hieronymo), *Prediche per tutto l'anno*; 8° (Brandino & Ottaviano Scoto). — III, 104.
19 mars. — Aron (Pietro), *Toscanello in Musica*; f° (Melchior Sessa). — III, 381.

Mars-Avril. — Boiardo (Matheo Maria) & Agostini (Nicolo degli), *Orlando innamorato*; 4° (Pietro Nicolini da Sabio). — III, 139.
Avril. — Sannazaro (Jacomo), *Arcadia*; 8° (Giovanni Andrea Vavassore). — III, 306.
10 mai. — Albicante, *Historia de la guerra del Piamonte*; 8° (Nicolo Zoppino). — III, 669.
16 mai. — Savonarola (Hieronymo), *Prediche sopra il salmo*: Quam bonus Israel Deus (Brandino & Ottaviano Scoto). — III, 105.
Juin. — *Breviarium ord. Vallisumbrosæ*; 8° (Hæredes L. A. Juntæ). — II, 374.
31 juillet. — *Herbolario volgare*; 8° (Giovanni Maria Palamides). — II, 462.
Août. — *Biblia ital.*; 4° (Bartholomeo Zanetti). — I, 155.
Octobre. — Pietro Aretino, *La Vita di Maria Vergine*; 8° (Francesco Marcolini). — III, 669.
Novembre. — *Epistole & Evangelii*; 8° (Nicolo Zoppino). — I, 187.
Janvier. — *Psalmista*; 8° (Nicolo Zoppino). — I, 173.
Février. — Cicerone (Marco Tullio), *Opera*; 8° (s. n. t., pour Giovanni de la Chiesa Pavese). — I, 39.
Février. — Pietro Aretino, *Lettere*; 8° (Alvise Torti). — III, 669.
Anselme (S¹), *Opera nova de l'arte del ben morire*; 8° (Gulielmo de Monteferrato). — III, 670.
Breviarium Ambrosianum; 12° (Petrus Liechtenstein, pour Hieronymus Scotus). — II, 374.
Folengo (Theophilo), *Orlandino*; 8° (Melchior Sessa). — III, 652.
Libro di Consolato; 4° (Giovanni Padovano, pour Giovan Battista Pedrezano). — III, 670.
Olaus Magnus, *Opera breve... delle terre frigidissime di Settentrione*; 4° (Giovan Thomaso Napolitano). — III, 670.
Petrarca (Francesco), *Sonetti, Canzoni, Triomphi*; 8° (Giovanni Antonio Nicolini, pour Melchior Sessa). — I, 108.
Pietro Aretino, *Il Genesi*; 8° (Alvise Torti). — III, 668.
Pietro Aretino, *Il Genesi*; 8° (s. n. t.). — III, 668.
Pietro Aretino, *La Passione di Giesu*; 8° (s. n. t.). — III, 661.
Pietro Aretino, *I sette salmi de la penitentia*; 8° (Francesco Marcolini). — III, 669.
Pulci (Luigi), *Morgante maggiore*; 4° (Domenico Zio & fratelli). — II, 228.
Savonarola (Hieronymo), *Prediche sopra li salmi*, etc.; 8° (Bernardino Bindoni). — III, 105.
Thomas (S¹) d'Aquin, *In libris de generatione & corruptione Aristotelis Expositio*; f° (Brandino & Octaviano Scoto). — II, 298.
Vita (La) di Merlino; 8° (Venturino Roffinelli, pour Andrea Pegolotto). — II, 259.

1540

2 mars. — Savonarola (Hieronymo), *Prediche sopra l'Esodo*, etc.; 8° (Giovanni Antonio Volpini). — III, 105.
Mars. — *Breviarium ord. Eremit. S. Pauli*; 8° (Petrus Liechtenstein). — II, 375.
Mars. — Paris de Puteo, *Duello*; 8° (Comin de Tridino). — III, 409.

29 avril. - S. Catherina da Siena, *Dialogo de la divina providentia* ; 8° (Melchior Sessa). — II, 202.
Avril. — Pietro Aretino, *Passione di Giesu* ; 8° (Francesco Marcolini). — III, 661.
29 mai. — Foresti (Jacobo Philippo) da Bergamo, *Supplementum chronicarum* ; f° (Bernardino Bindoni). — I, 313.
Mai. — *Breviarium Romanum* ; 8° (Hæredes L. A. Juntæ). — II, 375.
1ᵉʳ juin. — Savonarola (Hieronymo), *Prediche per tutto l'anno* ; 8° (Giovanni Antonio Volpini). — III, 106.
Septembre. — *Breviarium Romanum* ; 4° (Hæredes L. A. Juntæ). — II, 375.
Octobre. — *Biblia ital.* ; f° (Bartholomeo Zanetti). — I, 159.
Octobre. — Marcolini (Francesco), *Le Sorti* ; f° (Francesco Marcolini). — III, 670.
Décembre. — Pietro Aretino, *La Vita di Catherina Vergine* ; 8° (Francesco Marcolini). — III, 670.
Janvier. — *Cantorinus Romanus* ; 8° (Hæredes L. A. Juntæ). — III, 266.
5 février. — Olympo (Baldassare), *Gloria d'amore* ; 8° (Giovanni Andrea Vavassore). — III, 448.
Boccaccio (Giovanni), *Decamerone* ; 8° (Giovanni de Farri & fratelli). — II, 108.
Breviarium Romanum ; 8° (Hæredes L. A. Juntæ). — II, 376.
Cicero (Marcus Tullius), *De Officiis* ; 16° (In officina Erasmiana). — I, 39.
Cicero (Marcus Tullius), *Philosophiæ volumina I & II* ; 16° (Comin da Trino, in officina Erasmiana). — I, 39.
Colonna (Vittoria), *Rime* ; 8° (Comin da Trino, pour Nicolo Zoppino). — III, 671.
Herbolario volgare ; 8° (Giovanni Maria Palamides). — II, 463.
Ovidius (Publius) Naso, *Metamorphoseos libri XV* ; f° (Bernardino Bindoni). — I, 235.
Pietro Aretino, *I quattro libri de la Humanita di Christo* ; 8° (s. n. t.). — III, 664.
Stanze in lode della menta ; 8° (s. n. t.). — III, 669.

1541

Mars. — *Breviarium Romanum* ; 12° (Hæredes L. A. Juntæ). — II, 376.
Mars. — *Vite di santi Padri* ; 8° (Nicolo Zoppino). — II, 52.
Avril. — Pulci (Luigi), *Morgante maggiore* ; 8° (Francesco Bindoni & Mapheo Pasini). — II, 228.
Mai. — Caravia (Alessandro), *Il sogno* ; 4° (Giovanni Antonio Nicolini da Sabio). — III, 671.
Mai. — *Celestina, tragicomedia* ; 8° (Giovanni Antonio & Pietro Nicolini da Sabio). — III, 386.
1ᵉʳ juin. — *Biblia ital.* ; f° (Bernardino Bindoni). — I, 159.
Juillet. — Franco (Nicolo), *Il Petrarchista* ; 8° (Gabriel Giolito). — III, 671.
Août. — Curtio (Quinto) Rufo, *I fatti e le guerre de Alessandro Magno* ; 8° (Vittor Ravani & Compagni). — I, 115.
Septembre. — *Psalmista* ; 8° (Hæredes L. A. Juntæ). — I, 174.
Octobre. — *Officium B. M. Virginis* ; 12° (Domenico Gilio & Domenico Gallo). — I, 473.

Octobre. — Tuppo (Francesco del), *Vita di Esopo* ; 8° (Francesco Bindoni & Mapheo Pasini). — II, 84.
Décembre. — *Officium B. M. Virginis* ; 12° (Hæredes L. A. Juntæ). — I, 473.
Janvier. — *Officium B. M. Virginis* ; 12° (Heredi di L. A. Giunta). — I, 474.
Dama Rovenza dal Martello ; 4° (Augustino Bindoni). — III, 671.
Dialogo de Salomone & Marcolpho ; 8° (Augustino Bindoni). — III, 45.
Pietro Aretino, *Il Genesi* ; 8° (s. n. t.). — III, 669.
Pietro Aretino, *La Vita di Catherina Vergine* ; 8° (s. n. t.). — III, 670.
Savonarola (Hieronymo), *Prediche sopra Ezechiel* ; 8° (Giovanni Antonio Volpini). — III, 106.

1541-1542

Liber Familiaris secundum consuetudinem monialium S. Laurentii Venetiarum ; f° (Petrus Liechtenstein). — III, 671.
14 nov. 1541 - mars 1542. — Petrarca (Francesco), *Sonetti, Canzoni, Triomphi* ; 8° (Bernardino Bindoni). — I, 108.

1542

Juillet. — Ariosto (Lodovico), *Cassaria* ; 8°. — III, 667.
Décembre. — *Operetta nova de tre compagni* ; 8° (Francesco Bindoni & Mapheo Pasini). — III, 618.
18 janvier. — Colonna (Vittoria), *Rime* ; 8° (Giovanni Andrea & Florio Vavassore). — III, 671.
Janvier. — *Breviarium ord. Cisterciensium* ; 8° (Hæredes L. A. Juntæ). — II, 376.
Janvier. — *Breviarium Romanum* ; 12° (Hæredes L. A. Juntæ). — II, 377.
Février. — *Breviarium Congregat. Casinensis* ; 4° (Hæredes L. A. Juntæ). — II, 378.
Ariosto (Lodovico), *Il Negromante* ; 8° (Augustino Bindoni). — III, 663.
Boccaccio (Giovanni), *Decamerone* ; 4° (Gabriel Giolito). — II, 109.
Boccaccio (Giovanni), *Decamerone* ; 12° (Gabriel Giolito). — II, 109.
Breviarium Romanum ; 8° (Hieronymus Scotus). — II, 378.
Cellebrino (Eustachio), *El successo de tutti gli fatti che fece il Duca di Borbone in Italia* ; 8° (Giovanni Andrea Vavassore & Florio fratello). — III, 671.
Esopo, Fabule ; 8° (Augustino Bindoni). — I, 341.
Officium B. M. Virginis ; 8° (Hæredes L. A. Giuntæ). — I, 474.
Petrarca (Francesco), *Sonetti, Canzoni, Triomphi* ; 8° (Augustino Bindoni, pour Francesco Bindoni & Mapheo Pasini). — I, 109.
Pietro Aretino, *Lo Hipocrito* ; 8° (s. n. t.). — III, 672.
Voragine (Jacobus de), *Legendario di Santi* ; f° (Bernardino Bindoni). — II, 171.

1543

Avril. — *Breviarium ordinis Camaldulensis* ; 8° (Hæredes L. A. Juntæ). — II, 379.
Avril. — *La Spagna* ; 8° (Alvise Torti). — III, 279.
16 mai. — *Transito & Vita di S. Hieronymo* ; (Bernardino Bindoni). — I, 117.

Mai. — *Pontificale* ; f⁰ (Hæredes L. A. Juntæ). — III, 212.

Juillet. — *Breviarium ord. Carmelitarum* ; 8⁰ (Hæredes L. A. Juntæ). — II, 379.

Juillet. — *Breviarium Romanum* ; 8⁰ (Hæredes L. A. Juntæ). — II, 379.

Décembre. — Dati (Juliano), etc., *Representatione della Passione* ; 8⁰ (Francesco Bindoni & Mapheo Pasini). — III, 176.

Janvier. — *Breviarium Congregat. Casinensis* ; 8⁰ (Hæredes L. A. Juntæ). — II, 380.

Février. — Boiardo (Matheo Maria) & Agostini (Nicolo degli), *Orlando inamorato* ; 8⁰ (Alvise Torti). — III, 140.

Agostini (Nicolo degli), *Quarto libro dello innamoramento di Orlando* ; 8⁰ (s. n. t.). — III, 141.

Boccaccio (Giovanni), *Urbano* ; 8⁰ (Bartholomeo l'Imperatore e Francesco Venetiano). — III, 657.

Celestina, tragicomedia ; 8⁰ (Bernardino Bindoni). — III, 386.

Falconetto ; 8⁰ (Bernardino Bindoni). — III, 219.

Forte (Angelo de), *De mirabilibus vitæ humanæ naturalia fondamenta* ; 8⁰ (Bernardino Viano). — III, 672.

Mancinelli (Antonio), *Donatus melior*, etc. ; 8⁰ (Giovanni Padovano). — III, 672.

Petrarca (Francesco), *Sonetti, Canzoni, Triomphi* ; 8⁰ (Bernardino Bindoni). — I, 109.

Pietro Aretino, *La Vita de S. Thomaso d'Aquino* ; 8⁰ (Giovanni de Farri & fratelli). — III, 672.

Savonarola (Hieronymo), *Oracolo della renovatione della chiesa* ; 8⁰ (Bernardino Bindoni). — III, 106.

Savonarola (Hieronymo), *Prediche quadragesimali* ; 8⁰ (Venturino Roffinelli, pour Thomaso Bottietta). — III, 106.

Savonarola (Hieronymo), *Prediche sopra li salmi*, etc. ; 8⁰ (Bernardino Viano). — III, 107.

1544

Juin. — Alighieri (Dante), *Divina Comedia* ; 4⁰ (Francesco Marcolini). — II, 19.

27 octobre. — Forte (Angelo de), *Trattato della medicinal inventione* ; 8⁰ (Venturino Roffinelli). — III, 672.

Boccaccio (Giovanni), *Decamerone* ; 4⁰ (Francesco Marcolini). — II, 109.

Boiardo (Matheo Maria) & Agostini (Nicolo degli), *Orlando innamorato* ; 4⁰ (Giovanni Antonio & Pietro Nicolini da Sabio). — III, 141.

Castiglione (Baldasar), *Il Cortegiano* ; 8⁰ (Alvise Torti). — III, 672.

Domenichi (Lodovico), *Rime* ; 8⁰ (Gabriel Giolito). — III, 672.

Inamoramento de Paris e Viena ; 8⁰ (Venturino Roffinelli). — III, 82.

Officium B. M. Virginis ; 8⁰ (Hieronymo Scoto). — I, 474.

Operetta ...come Joseph fu venduto da suoi fratelli, etc. ; 8⁰ (Venturino Roffinelli, pour Augustino Fiorentino). — III, 672.

Petrarca (Francesco), *Sonetti, Canzoni, Triomphi*, 4⁰ (Gabriel Giolito). — I, 109.

Pietro Aretino, *Cortegiana* ; 4⁰ (Giovanni Antonio Nicolini da Sabio, pour Francesco Marcolini). — III, 672.

Pietro Aretino, *Tre primi canti di Marfisa* ; 8⁰ (Giovanni Andrea & Florio Vavassore). — III, 665.

Savonarola (Hieronymo), *Confessionale* ; 8⁰ (Bernardino Viano). — III, 107.

Savonarola (Hieronymo), *Prediche quadragesimali* ; 8⁰ (Venturino Roffinelli, pour Thomaso Bottietta). — III, 107.

Savonarola (Hieronymo), *Prediche quadragesimali* ; 8⁰ (Alvise Torti). — III, 107.

Savonarola (Hieronymo), *Prediche sopra il salmo : Quam bonus Israel Deus* ; 8⁰ (Bernardino Bindoni). — III, 108.

1545

Août. — *Breviarium ord. Muratarum Florentiæ* ; 4⁰ (Hæredes L. A. Juntæ). — II, 380.

10 novembre. — *Processionarium ord. fratr. Prædicat.* ; 8⁰ (Hæredes L. A. Juntæ). — II, 215.

Janvier. — Maripetro (Hieronymo), *Il Petrarcha spirituale* ; 8⁰ (s. n. t.). — III, 666.

Ariosto (Lodovico), *Herbolato* ; 8⁰ (Giovanni Antonio & Pietro Nicolini da Sabio). — III, 673.

Aron (Pietro), *Lucidario in musica* ; 4⁰ (Girolamo Scoto). — III, 672.

Boccaccio (Giovanni), *Decamerone* ; 8⁰ (Augustino Bindoni, pour Matthio Pagan). — II, 109.

Boiardo (Matheo Maria) & Agostini (Nicolo degli), *Orlando innamorato* ; 4⁰ (Girolamo Scoto). — III, 142.

Colonna (Francesco), *Hypnerotomachia Poliphili* ; f⁰ (Figliuoli di Aldo). — II, 465.

Drusiano dal Leone ; 8⁰ (Giovanni Andrea & Florio Vavassore). — III, 265.

Officium B. M. Virginis ; 8⁰ (Petrus Liechtenstein). — I, 478.

Officium B. M. Virginis ; 8⁰ (Francesco Marcolini). — I, 481.

Ovidius (Publius) Naso, *Metamorphoseon libri XV* ; f⁰ (Hieronymus Scotus). — I, 236.

Petrarca (Francesco), *Sonetti, Canzoni, Triomphi* ; 4⁰ (Gabriel Giolito). — I, 110.

Pietro Aretino, *Il Genesi* ; 8⁰ (s. n. t.). — III, 669.

Pietro Aretino, *La Vita di Maria Vergine* ; 8⁰ (s. n. t.). — III, 669.

Pietro Aretino, *I sette salmi della penitentia* ; 8⁰ (s. n. t.). — III, 669.

Priscianese (Francesco), *De primi principii della lingua romana* ; 4⁰ (Bartholomeo Zanetti). — III, 673.

Pulci (Luigi), *Morgante maggiore* ; 4⁰ (Girolamo Scoto). — II, 228.

Savonarola (Hieronymo), *Prediche sopra Job* ; 8⁰ (Nicolo Bascarini). — III, 108.

Statuta communitatis Cadubrii ; 4⁰ (Giovanni Padovano). — III, 673.

Terentius (Publius) Afer, *Comœdiæ* ; f⁰ (Hieronymo Scoto). — II, 287.

1545-1546

Pulci (Luigi), *Morgante maggiore* ; 4⁰ (Comin da Trino). — II, 228.

Uficio della gloriosissima Vergine ; 12⁰ (Heredi di L. A. Giunta). — IV, 147.

1546

Juin. — Alciatus (Andreas), *Emblematum libellus* ; 8°. — III, 673.

Juillet. — *Officium B. M. Virginis* ; 12° (Hæredes L. A. Juntæ). — I, 489.

Août. — Petrarca (Francesco), *Sonetti, Canzoni, Triomphi* ; 8° (Heredi di Pietro Ravani & compagni). — I, 110.

Octobre. — *Biblia ital.* ; f° (Bernardino Bindoni). — I, 159.

Antifor di Barosia ; 8° (Giovanni Andrea Vavassore). — III, 673.

Ariosto (Lodovico), *Rime* ; 8° (Ad instantia de Jacopo Modanese). — III, 673.

Boccaccio (Giovanni), *Decamerone* ; 4° (Gabriel Giolito). — II, 110.

Breviarium Romanum ; 8° (Petrus Liechtenstein). — II, 381.

Esopo, *Fabule* ; 8° (Bartholomeo l'Imperatore). — I, 341.

Imagines Mortis ; 8° (Vicenzo Valgrisi). — III, 674.

Libro della Regina Ancroia ; 8° (Giovanni Andrea Vavassore). — II, 205.

Symeoni (Gabriel), *Le III parti del campo de primi studii* ; 8° (Comin da Trino). — III, 654.

1546-1547

Boiardo (Matheo Maria) & Agostini (Nicolo degli), *Orlando inamorato* ; 8° (Girolamo Scoto). — III, 142.

Terentius (Publius) Afer, *Comœdiæ* ; f° (Venturino Roffinelli). — II, 287.

1547

Mars. — *Breviarium Romanum* ; 4° (Hæredes L. A. Juntæ). — II, 381.

Mars. — *Breviarium Romanum* ; 8° (Hæredes L. A. Juntæ). — II, 381.

8 octobre. — *Inamoramento de Rinaldo de Monte Albano* ; 8° (Bartholomeo l'Imperatore). — III, 296.

Araneus (Frater Clemens), *Expositio super epistolam Pauli ad Romanos* ; 4° (Nicolo Bascarini). — III, 674.

Aspramonte ; 4° (Augustino Bindoni). — III, 178.

Breviarium Romanum ; 8° (Joannes Gryphius). — II, 382.

Dragonzino (Giovanni Battista) da Fano, *Stanze in lode delle nobil donne vinitiane del secolo moderno* ; 8° (s. n. t.) [Exemplaire incomplet]. — III, 674.

Lansperg (Joannes), *Pharetra divini amoris* ; 8° (Paulo Gherardo). — III, 674.

Lazaro da Curzola, *Frottole nuove* ; 8° (s. n. t.). — III, 674.

Ovidio, *Le Metamorphosi* ; 4° (Federico Torresano). — I, 236.

Vite de santi Padri ; 4° (Hieronymo Scoto). — II, 53.

1546-1548

Alunno (Francesco), *La Fabrica del mondo* ; f° (Nicolo Bascarini). — III, 673.

1547-1548

Geographia (La) di Claudio Ptolemeo Alessandrino ; 8° (Nicolo Bascarini, pour Giovan Battista Pedrezano). — III, 213.

1548

Juin. — *Breviarium ord. fratr. Prædicat.* ; 8° (Hæredes L. A. Juntæ). — II, 382.

Juin. — Ovidio, *Le Metamorphosi* ; 4° (Bernardino Bindoni). — I, 236.

Juin. — Voragine (Jacobus de), *Legendario di Sancti* ; f° (Francesco Bindoni & Mapheo Pasini). — II, 172.

Janvier. — Aldobrandinus (Silvester), *In primum Institutionum Justiniani librum Annotationes* ; 4° (Hæredes L. A. Juntæ). — III, 674.

Antifor di Barosia ; 8° (Bartholomeo l'Imperatore). — III, 673.

Avila (Don Luis de), *Comentario de la Guerra de Alemaña hecha de Carlo V* ; 8° (A instancia de Thomas de Cornoça). — III, 674.

Benedetto Venetiano, *Opera nova de varij suggetti* ; 8° (Augustino Bindoni). — III, 675.

Boccaccio (Giovanni), *Decamerone* ; 4° (Gabriel Giolito). — II, 112.

Breviarium Romanum ; 4° (Hæredes L. A. Juntæ). — II, 383.

Catharina (S.) da Siena, *Epistole & Orationi* ; 4° (Pietro Nicolini da Sabio, pour Federico Torresani). — II, 486.

Lando (Rocco), *Favola della Rosa* ; 8° (s. n. t.). — III, 675.

Officia propria quarumdam solennitatum ; 4° (Petrus Liechtenstein). — III, 675.

Ovidio, *Il decimo libro de le Trasformationi* ; 8° (Comin da Trino). — I, 236.

Tagliente (Hieronymo), *Libro d'Abaco* ; 8° (Giovanni Padovano). — III, 304.

1548-1549

Boiarbo (Matheo Maria) & Agostini (Nicolo degli), *Orlando inamorato* ; 4° (Girolamo Scoto). — III, 142.

Ovidius (Publius) Naso, *Metamorphoseon libri XV* ; f°. — I, 237.

Petrarca (Francesco), *Sonetti, Canzoni*, etc. ; 12° (Gabriel Giolito). — I, 112.

1549

Avril. — *Breviarium Romannm* ; 8° (Hæredes L. A. Juntæ). — IV, 152.

Février. — *Libro del Troiano* ; 4° (Bernardino Bindoni). — III, 184.

Aesopus, *Fabulæ* ; 8° (Augustino Bindoni). — I, 342.

Bello (Francesco) detto Cieco, *Mambriano* ; 8° (Bartholomeo l'Imperatore). — III, 227.

Boccaccio (Giovanni), *Decamerone* ; 4° (Giovanni Griffio). — II, 112.

Guazzo (Marco), *Astolfo Borioso* ; 4° (Paulo Gherardo ; Comin da Trino). — III, 659.

Inamoramento de Paris e Viena ; 8° (Augustino Bindoni). — III, 84.

Lansperg (Joannes), *Pharetra divini amoris* ; 4° (Paulo Gherardo ; Comin da Trino). — III, 674.

Libro del Consolato ; 4° (Giovanni Padovano, pour Giovan Battista Pedrezano). — III, 670.

Officium B. M. Virginis ; 12° (Girolamo Calepino). — I, 489.

Petrarca (Francesco), *Sonetti, Canzoni, Triomphi* ; 4° (Pietro & Zuan Maria Nicolini, pour Giov. Battista Pedrezano). — I, 112.

Petrarca (Francesco), *Trionfi* ; 12° (Pietro & Zuan Maria Nicolini, pour Francesco Rocca & fratelli). — I, 112.

Petrarca (Francesco), *Sonetti, Canzoni, Triomphi* ; 12° (Pietro Nicolini, pour Francesco Rocca & fratelli). — I, 112.

Pulci (Luigi), *Morgante maggiore* ; 8° (Augustino Bindoni). — II, 230.

Rosselli (Giovanni), *Epulario* ; 8° (Giovanni Andrea Vavassore). — III, 332.

Spagna (La) ; 8° (Bartholomeo l'Imperatore). — III, 280.

Terracina (Laura), *Rime* ; 8° (Gabriel Giolito de Ferrari). — III, 675.

Vite de santi Padri ; f° (Bernardino Bindoni). — II, 53.

1549-1550

Antifor de Barosia ; 4° (Bernardino Bindoni). — III, 673.

Petrarca (Francesco), *Sonetti, Canzoni*, etc., ; 12° (Gabriel Giolito). — I, 112.

1550

10 mai. — *Evangelia* (græcè) ; f° (Andrea Spinelli). — I, 189.

Juillet. — *Breviarium Romanum* ; 4° (Hieronymus Scotus). — II, 385.

Biringuccio (Vannuccio), *La Pirotechnia* ; 4° (Giovanni Padovano, pour Curtio di Navo). — III, 676.

Boiardo (Matheo Maria) & Agostini (Nicolo degli), *Orlando inamorato* ; 8° (Bartolomeo l'Imperatore). — III, 143.

Breviarum Romanum ; f° (Hæredes L. A. Juntæ). — II, 385.

Corso (Antonio Giacomo), *Rime* ; 8° (Comin da Trino). — III, 675.

Dama Rovenza dal Martello ; 8° (Bartholomeo l'Imperatore). — III, 671.

Dialogo de Salomone & Marcolpho ; 8° (Augustino Bindoni). — III, 45.

Historia de Orpheo ; 4° (Francesco Bindoni & Mapheo Pasini). — III, 675.

Mancinelli (Antonio), *Regulæ constructionis* ; 8° (Giovanni Andrea Vavassore). — III, 675.

Marcolini (Francesco), *Le Ingeniose Sorti* ; f° (Francesco Marcolini). — III, 670.

Marozzo (Achille), *Opera nova de l'arte de l'armi* ; 4° (Giovanni Padovano), pour Melchior Sessa). — III, 676.

Olympo (Baldassare), *Sermoni da Morti & da Sposi* ; 8° (Giovanni Andrea Vavassore). — III, 666.

Pescatore (Giovanni Battista), *La Morte di Ruggiero* ; 4° (Comin da Trino). — III, 676.

Piccolomini (Alessandro), *L'Amor costante* ; 8° (Bartholomeo Cesano). — III, 675.

Tagliente (Hieronymo), *Libro d'Abaco* ; 8° (Giovanni Padovano). — III, 305.

1551

Novembre. — *Fiore de la Bibia* ; 8° (Francesco Bindoni & Mapheo Pasini). — I, 166.

Breviarium Congregat. Casinensis ; 4° (Petrus Liechtenstein). — II, 387.

Breviarium Romanum ; 8° (Hieronymus Scotus). — II, 386.

Contareno (Antonio), *Trattato della vita, passione, & resurrettione di Christo* ; 8° (s. n. t.). — III, 676.

1551-1552

Diurnum Romanum ; 8° (Hæredes L. A. Juntæ). — IV, 152.

1552

Juin. — *Breviarium ord. fratr. Prædicat.* ; 8° (Hæredes L. A. Juntæ). — II, 387.

Septembre. — *Breviarium ord. fratr. Prædicat.* ; f° (Hæredes L. A. Juntæ). — II, 387.

Ariosto (Lodovico), *Rime* ; 8° (s. n. t.). — III, 673.

Boccaccio (Giovanni), *Decamerone* ; 4° (Vicenzo Valgrisi). — II, 112.

Breviarium Romanum ; 8° (Hieronymus Scotus). — II, 388.

Fioretto de la Bibia ; 8° (Giovanni Andrea Vavassore). — I, 166.

1553

Janvier. — *Breviarium Romanum* ; 8° (Hæredes L. A. Juntæ). — II, 388.

Aspramonte ; 4° (Giovanni Padovano). — III, 179.

Biblia ital. ; f° (Aurelio Pincio). — I, 161.

Foresti (Jacobo Philippo) da Bergamo, *Supplementum chronicarum* ; f° (Bartholomeo l'Imperatore & Francesco suo genero). — I, 315.

Libro del Danese ; 4° (Heredi di Giovanni Padovano). — III, 224.

Ovidio, *Le Trasformationi* ; 4° (Gabriel Giolito). — I, 237.

Tuppo (Francesco del), *Vita di Esopo* ; 8° (Augustino Bindoni). — II, 85.

1554

Mars. — *Breviarium ord. Frat. Prædicat.* ; 16° (Hæredes L. A. Juntæ). — IV, 152.

Bello (Francesco) detto Cieco, *Mambriano* ; 8° (Bartholomeo l'Imperatore). — III, 227.

Tagliento (Hieronymo), *Libro d'Abaco* ; 8° (Heredi di Giovanni Padovano). — III, 305.

1555

Juin. — *Breviarium Romanum* ; 8° (Hæredes L. A. Juntæ). — II, 388.

Breviarium Congregat. Montis Virginis ; 8° (Joannes Gryphius). — II, 390.

Breviarium Romanum ; 8° (Hæredes Petri Rabani & socii). — II, 389.

1556

Aspramonte ; 8° (Bartholomeo l'Imperatore & Francesco suo genero). — III, 179.

Breviarium ord. fratr. Prædicat. ; 8° (Hæredes L. A. Juntæ). — II, 391.

Breviarium Romanum ; 8° (Petrus Liechtenstein). — II, 390.

1557

Janvier. — *Breviarium Romanum* ; 8° (Hæredes L. A. Juntæ). — II, 391.

Alunno (Francesco), *Le Ricchezze della lingua volgare sopra il Boccaccio* ; 4° (Paulo Gherardo ; Comin da Trino). — III, 676.

1558

Septembre. — *Breviarium Romanum* ; 8° (Hæredes L. A. Juntæ). — II, 391.
Biblia ital., f° (s. n. t.). — I, 162.
Officium B. M. Virginis ; 12° (Hieronymo Scoto). — I, 489.

1559

Mai. — *Breviarium Romanum* ; 8° (Petrus Liechtenstein). — II, 392.
Janvier. — *Breviarium Romanum* ; 4° (Hæredes L. A. Juntæ). — II, 392.
Breviarium Romanum ; 8° (Petrus Bosellus). — II, 392.

1560

Septembre. — *Breviarium Congregat., Casinensis* ; 8° (Hæredes L. A. Juntæ). — II, 394.
Février. — *Breviarium Romanum* ; 8° (Hæredes L. A. Juntæ). — II, 394.
Breviarium Romanum ; 8° (Joannes Gryphius). — II, 395.
Breviarium Romanum ; 8° [*a*] (Hæredes L. A. Juntæ). — II, 394.
Breviarium Romanum ; 8° [*b*] (Hæredes L. A. Juntæ). — II, 395.
Breviarium Romanum ; 8° [*c*] (Hæredes L. A. Juntæ). — II, 396.
Buovo d'Antona ; 4° (s. n. t.). — I, 346.
Graduale ; f° (Hæredes L. A. Juntæ). — II, 475.

1561

Mars. — *Breviarium Illyricum* ; 8° (Filii Jo. Francisci Turresani). — II. 396.
Carello (Giovanni Battista), *Lunario novo* ; 8° (Comin da Trino, pour Matthio Pagan). — III, 676.
Dolce (Lodovico), *La Vita di Giuseppe* ; 4° (Gabriel Golito de Ferrari). — III, 676.

1562

Mars. — *Breviarium Congregat. Casinensis* ; 8° (Hæredes L. A. Juntæ). — II, 396.
Mars. — *Breviarium Romanum* ; 8° (Joannes Variscus). — II, 397.
Janvier. — *Breviarium Congregat. Casinensis* ; 8° (Hæredes L. A. Juntæ). — II, 397.
Breviarium Congregat, Casinensis ; 4° (Hieronymus Scotus). — II, 397.
Graduale ; f° (Hæredes L. A. Juntæ). — II, 475.
Graduale ; f° (Petrus Liechtenstein). — II, 476.

1562 (?)

Breviarium ord. fratr. Prædicat. ; 4° (Hæredes (L. A. Juntæ). — II, 400.

1563

Août. — *Breviarium ord. fratr. Prædicat.* ; 8° (Hæredes L. A. Juntæ). — II, 400.
Février. — *Breviarium Romanum* ; 4° (Hæredes L. A. Juntæ). — II, 400.
Breviarium Romanum ; 8° (Hæredes L. A. Juntæ). — II, 401.

1564

Alighieri (Dante), *Divina Comedia* ; f° (Domenico Nicolini, pour Giovan Battista, Melchior Sessa e fratelli). — II, 21.

Breviarium ord. fratr. Prædicat. ; 16° (Hæredes L. A. Juntæ). — II, 402.
Breviarium Romanum ; 8° [*a*] (Hæredes L. A. Juntæ). — II, 401.
Breviarium Romanum ; 8° [*b*] (Hæredes L. A. Juntæ). — II, 401.

1565

Juin. — *Breviarium Rumanum* ; 8° (Hieronymus Scotus). — II, 402.
Alberti (Leon Battista), *L'Architettura* ; 4° (Appresso Francesco de Franceschi). — III, 676.
Simoni (Joanne Andrea), *La Destructioni de Lipari per Barbarussa* ; 4° (Francesco de Leno). — III, 676.

1566

Adriano (Alfonso), *Della Disciplina militare* ; 4° (Appresso Lodovico Avanzo). — III, 676.
Officium B. M. Virginis ; 8° (Hæredes L. A. Juntæ). — I, 490.

1567

Officium B. M. Virginis ; 16° (Petrus Liechtenstein). — I, 490.

1568

Breviarium Congregat. Casinensis ; 12° (Juntæ). — II, 402.
Officium B. M. Virginis ; 12° (Hæredes L. A. Juntæ). — I, 490.

1568-1569

Buonriccio (R. P. Angelico), *Le pie et christiane parafrasi sopra l'Evangelio di S. Matteo et di S. Giovanni* ; 4° (Gabriel Giolito de Ferrari). — III, 677.

1569

Breviarium Romanum ; 8° (Juntæ). — II, 403.

1570

Breviarium Romanum ; 4° [*a*] (Juntæ). — II, 403.
Breviarium Romanum ; 4° [*b*] (Juntæ). — II, 404.

1571

Breviarium Romanum ; 4° (Juntæ). — II, 404.
Breviarium Romanum ; 8° [*a*] (Juntæ). — II, 404.
Breviarium Romanum ; 8° [*b*] (Juntæ). — II, 405.
Officium B. M. Virginis ; 8° (Jacob Debarom & Ambrosio Corso). — I, 490.

1572

Benzoni (Girolamo), *La Historia del mondo nuovo* ; 8° (Appresso gli heredi di Giovan Maria Bonelli). — III, 677.
Breviarium Congregat. Casinensis ; 8° (Juntæ). — II, 405.
Breviarium Romanum ; 8° [*a*] (Juntæ). — II, 405.
Breviarium Romanum ; 8° [*b*] (Juntæ). — IV, 153.

1573

Breviarium Congregat. Casinensis ; 4° (Juntæ). — II, 406.
Breviarium ord. fratr. Prædicat. ; 4° (Juntæ). — II, 406.
Breviarium Romanum ; 8° (Juntæ). — II, 405.

1574
Breviarium Romanum ; 4° (Juntæ). — II, 406.

1575
Breviarium Congregat. Casinensis ; 8° (Guerræi fratres & socii). — II, 408.
Breviarium Romanum ; 8° (Juntæ). — II, 407.
Officium B. M. Virginis ; 8° (Juntæ). — I, 490.

1577
Breviarium Romanum ; 4° (Joannes · Variscus & Socii). — II, 409.

1578
Breviarium Romanum ; 4° [a] (Juntæ). — II, 409.
Breviarium Romanum ; 4° [b] (Juntæ). — II, 410.

1579
Alberti (R. P. Leandro), *Cronichetta della gloriosa Madonna di S. Luca del Monte della Guardia di Bologna* ; 8° (Appresso Domenico & Giovanni Battista Guerra). — III, 677.
Breviarium Romanum ; 8° (Juntæ). — II, 410.
Breviarium Romanum ; 8° (Franciscus & Gaspar Bindoni). — II, 411.
Breviarium ord. Carmelitarum ; 8° (Juntæ). — II, 411.
Breviarium ord. Cisterciensium ; 8° (Juntæ). — II, 410.
Breviarium ord. fratr. Prædicat. ; 8° (Juntæ). — II, 410.

1580
Breviarium Congregat. Montis Oliveti ; 8° (Dominicus Nicolinus). — II, 411.

1581
Breviarium Romanum ; 8° (Dominicus Nicolinus). — II, 412.
Breviarium Romanum ; 12° (Joannes Variscus & socii). — II, 413.
Breviarium Romanum ; 4° (Juntæ). — II, 412.
Breviarium Congregat. Casinensis ; 4° (Juntæ). — II, 412.
Evangelia (græcè) ; f° (Andrea Juliano). — I, 189.

1581-1582
Breviarium Romanum ; 8° (Juntæ). — II, 414.

1582
Breviarium Romanum ; 4° (Juntæ). — II, 414.

1581-1583
Officium B. M. Virginis ; 12° (Juntæ). — I, 491.

1583
Breviarium Mantuanum ; 8° (Dominicus Nicolinus). — II, 415.
Breviarium Mantuanum ; 12° (Juntæ). — II, 415.
Breviarium Romanum ; 8° (Juntæ). — II, 414.
Breviarium Romanum ; 8° (Joannes Variscus). — II, 415.
Breviarium ord. Camaldulensis ; 4° (Dominicus Nicolinus). — II, 415.
Breviarium ord. Vallisumbrosæ ; 8° (Joannes Variscus & socii). — II, 416.

Graduale ; f° (Juntæ). — II, 476.
Officium B. M. Virginis ; 12° (Juntæ). — I, 491.

1584
Breviarium Romanum ; f° (Juntæ). — II, 418.
Breviarium Romanum ; 4° (Juntæ). — II, 419.
Breviarium ord. fratr. Prædicat. ; 12° (Juntæ). — II, 419.
Εἰρμολόγιον ; 8° (Andreas Counadis). — III, 677.

1585
Breviarium Congregat. Casinensis ; 4° (Juntæ). — II, 420.
Breviarium Congregat. Casinensis ; 8° (Juntæ). — II, 420.
Officium B. M. Virginis ; 12° (Alexander Gryphius). — I, 491.
Officium B. M. Virginis ; 24° (Joannes Variscus & socii). — I, 491.

1586
A caso un giorno mi guido la sorte ; 8° (Al segno della Regina). — III, 677.

Sans date
(Après 1525)

Alphabeto (Lo) delli Villani ; 8° (Matthio Pagan). — III, 677.
Ariosto (Lodovico), *La Lena* ; 8° (s. n. t.). — III, 663.
Ariosto (Lodovico), *Il Negromante* ; 8° (s. n. t.). — III, 664.
Attila flagellum Dei ; 8° (Matthio Pagan). — III, 13.
Augustin (S¹) [?], *Le Vie o Cerimonie di Hierusalem* ; 4° (s. n. t.). — III, 677.
Baldovinetti (Lionello), *Rinaldo appasionato* ; 8° (s. n. t.). — III, 513.
Baldovinetti (Lionello), *Rinaldo appassionato* ; 8° (Alessandro Viano). — III, 513.
Benedetto (R. P.) da Venezia, *Libro della preparatione dell' Anima rationale alla divina gratia* ; 8° (Bartholomeo Zanetti). — III, 677.
Bernardino da Feltre, *Confessione generale* ; 8° (s. n. t.). — III, 533.
Biondo (Scipione), *Rime liggiadre de gli Academici novi* ; 8° (Alla insegna di Apolline). — III, 678.
Boccaccio (Giovanni), *Inamoramento de Florio & Bianciflore* ; 4° (s. n. t.). — III, 397.
Bordone (Benedetto), *Isolario* ; f° (Francesco di Leno). — III, 655.
Campana (Niccolo), *Lamento di quel tribulato di Strascino* ; 8° (s. n. t.). — III, 424.
Canzonetta delle Massarette ; 8° (s. n. t.). — III, 678.
Capitolo del Sacramento affigurato nel Testamento vechio ; 8° (A petition di Maestro Lizieri). — III, 678.
Capitolo in lode del bocal ; 8° (s. n. t.). — III, 678.
Capitolo overo Prologo di Feragu Bravo ; 8° (s. n. t.). — III, 678.
Confessione di S. Maria Maddalena ; 8° (s. n. t.). — III, 678.
Copia (La) duna letra dela incoronatione delo Imperator Romano ; 4° (s. n. t.). — III, 678.
Cornazano (Antonio), *Proverbii in facetie* ; 8° (s. n. t.). — III, 372.

Crudelle (Le) et aspre battaglie del Cavaliero de lorsa; 4° (s. n. t.) [*a*]. — III, 553.
Diogene Laertio, *Vite de Philosophi moralissime*; 8° (Alessandro Viano). — III, 337.
Elettion (La) del beatissimo & summo Pontifice Honorio Quinto; f° (Paulo Danza). — III, 678.
Esopo, *Fabule*; 8° (s. n. t.). — I, 342.
Fabula (La) di Phebo & di Daphne in Forma di Comedia; f° (s. n. t.). — III, 678.
Fedeli (Gioseph), *Giardino di pieta rithmico*; 8° (s. n. t.). — III, 678.
Frottola de uno Villan dal Bonden; 4° (s. n. t.). — III, 678.
Gangala (Frate Jacomo) de la Marcha, *Confessione*; 8° (s. n. t.). — III, 288.
Gran (La) battaglia de i Gatti e de Sorzi; 4° (Matthio Pagan). — III, 423.
Historia de la Vechia che insegna innamorare uno giovane; 4° (Matthio Pagan). — III, 679.
Historia della Regina Stella & Mattabruna; 4° (s. n. t.) [*b*]. — III, 568.
Historia de Papa Alexandro e de Federico Barbarossa; 4° (s. n. t.) [*e*]. — III, 575.
Historia de tutti li homini famosi che sono morti da cinquanta anni in qua nelle parte de Italia; 4° (s. n. t.). — III, 679.
Historia dilettevole di duoi amanti; 8° (s. n. t.). — III, 678.
Historia et Vita de santo Alessio; 4° (Francesco de Leno). — III, 29.
Historia di Ottinello & Julia; 4° Giovanni Andrea Vavassore). — III, 487.
Historia di Ottinello & Julia; 4° (Giovanni Andrea & Florio Vavassore). — III, 487.
Horivolo (Bartolomeo), *Le Semplicita over Gofferie de Cavalieri Erranti contenute nel Furioso*; 8° (s. n. t.). — III, 679.
Lamento (El) El Pianto del ducha de Ferrara; 4° (s. n. t.). — III, 679.
Legenda (La) della Nativita del N. S. Jesu Christo; 4° (Francesco di Salo e compagni). — III, 679.
Libro del Troiano; 4° (s. n. t.). — III, 185.
Manetti (Antonio), *Dialogo circa al sito, forma & misure dello inferno di Dante Alighieri*; 8° (s. n. t.). — III, 679.
Mariazo alla pavana; 4° (s. n. t.). — III, 679.
Michele (Fra) da Milano, *Confessione generale*; 8° (s. l. et n. t.). — II, 181.
Narcisso (Giovanni Andrea), *Fortunato figliolo de Passamonte*; 8° (Alessandro Viano). — III, 174.
Nomi (Li) & Cognomi di tutte le provincie et citta di Europa; 4° (s. n. t.). -- III, 679.

Officium quod Benedicta nuncupatur; 8° (s. n. t.). — III, 679.
Olympo (Baldassare), *Aurora*; 8° (Francesco di Salo e compagni). — III, 679.
Opera nova con una Mattinata che tratta come per dinari se vince ogni donna...; 8° (s. n. t.). — III, 680.
Ovidius (Publius) Naso, *Libri De Tristibus*; f° (s. n. t.). — III, 222.
Pescatoria amorosa; 8° (s. n. t.). — III, 680.
Pietro Aretino, *I tre libri della Humanita di Christo*; 8° (s. n. t.). — III, 664.
Pietro Aretino, *I quattro libri de la Humanita di Christo*; 8° (s. n. t.). — III, 664.
Pietro Aretino, *I sette salmi della penitentia*; 8° (s. n. t.). — III, 670.
Pietro Aretino, *La Vita di Catherina Vergine*; 8° (s. n. t.). — III, 670.
Pietro Aretino, *La Vita di Maria Vergine*; 8° (s. n. t.) [*a*]. — III, 669.
Pietro Aretino, *La Vita di Maria Vergine*; 8° (s. n. t.) [*b*]. -- III, 669.
Pietro Aretino, *Li dui primi canti di Orlandino*; 8° (s. n. t.). — III, 680.
Portulano; 8° (Paulo Danza). — III, 655.
Ragionamento sovra del Asino; 4° (s. n. t.). — III, 680.
Ridiculose (Le) Canzonette de Mistre Gal Forner; 8° (s. n. t.). — III, 680.
Roccho de gli Ariminesi, *Dialogo de dui Villani che se scontrano*; 4° (Francesco di Salo). — III, 680.
Sasso (Pamphilo), *Strambotti*; 4° (Matthio Pagan). — III, 588.
Sbricaria (La) de tre Bravazzi; 4° (s. n. t.). — III, 680.
Stanze della Passione di Giesu Christo; 8° (s. n. t.). — III, 680.
Tagliente (Hieronymo), *Libro d'Abaco*; 8° (s. n. t.) [*a*]. — III, 303.
Tagliente (Hieronymo), *Libro d'Abaco*; 8° (s. n. t.) [*b*]. — III, 303.
Tagliente (Hieronymo), *Libro d'Abaco*; 8° (s. n. t.) [*c*]. — III, 303.
Tagliente (Hieronymo), *Libro d'Abaco*; 8° (s. n. t.) [*d*]. — III, 304.
Tagliente (Hieronymo), *Libro d'Abaco*; 8° (s. n. t.) [*e*]. — III, 304.
Tuppo (Francesco del), *Vita di Esopo*; 8° (Matthio Pagan). — II, 85.
Vittoria (La) del Canaletto Proveditor dell' Armata Venetiana; 8° (Matthio Pagan). — III, 680.
Vittoriosa (La) Gatta da Padova; 4° (Francesco di Salo). — III, 646.

TABLE DES OUVRAGES

CLASSÉS PAR ATELIERS D'IMPRIMEURS

ADAM d'AMMERGAU
Biblia ital., 1^{er} octobre 1471 ; f°. — I, 118.

ALBERTINO da LISSONA
Voir : Viani ou Viviani (Albertino).

ALIOTTI (Cherubino de)
Cherubino da Spoleto, *Fior di virtu*, février 1492 ; 4°. — I, 352.

ALVISIO (Zuan) de VARESE
Vite de Sancti Padri, 18 mars 1497 ; f°. — II, 37.
Horatius (Quintus) Flaccus, *Opera*, 23 juillet 1498 ; f°. — II, 443.
Guerrino detto Meschino, 1^{er} février 1498 ; f°. — II, 182.
Altobello, 5 novembre 1499 ; 4°. — II, 458.

ALVISIUS de CONTRATA S. LUCIAE
Albubather, *Liber de nativitatibus*, 1^{er} juin 1492 ; f°. — II, 96.
Hermes Episcopus, *Centiloquium*, s. a. ; f°. — III, 17.

ANTONIO de GUSAGO
Persius (Aulus Flaccus), *Satiræ*, 28 septembre 1497 ; f°. — II, 238.

ANTONIO & RENALDO fratelli da TRINO
Fioretti della Bibbia, 1493 ; 4°. — I, 163.

ARRIVABENE (Cesare)
Savonarola (Hieronymo), *Confessionale*, 27 août 1517 ; 8°. — III, 97.
Catherina (S.) da Siena, *Dialogo de la divina providentia*, 4 novembre 1517 ; 8°. — II, 202.
Savonarola (Hieronymo), *Expositiones in psalmos : Qui regis Israel*, etc. 1517 ; 8°. — III, 98.
Bernard (S^t), *Sermones*, 20 octobre 1518 ; 8°. — II, 242.
Gerson (Jean), *De Imitatione Christi*, 24 novembre 1518 ; 8°. — III, 47.
Pacifico (Frate), *Summa de Confessione*, 31 janvier 1518 ; 8°. — III, 370.
Rampegolis (Antonius de), *Figuræ Bibliæ*, 9 avril 1519 ; 8°. — III, 374.
Savonarola (Hieronymo), *Prediche Quadragesimali*, 20 août 1519 ; 4°. — III, 99.
Celestina, tragicomedia de Calisto & Melibea, 10 décembre 1519 ; 8°. — III, 384.
Poggio Bracciolini, *Facetie*, 20 février 1519 ; 8°. — III, 388.
Savonarola (Hieronymo), *Prediche per tutto l'anno*, 6 avril 1520 ; 4°. — III, 100.
Savonarola (Hieronymo), *Prediche sopra Ezechiel*, 12 juin 1520 ; 4°. — III, 100.
Savonarola (Hieronymo), *Prediche sopra li psalmi*, 22 juillet 1520 ; 4°. — III, 100.
Folengo (Theophilo), *Macaronea*, 10 janvier 1520 ; 8°. — III, 405.
Ketham (Joannes), *Fasciculus medicinæ*, 31 mars 1522 ; f°. — II, 60.
Antonin (S^t), *Confessionale*, 6 juin 1522 ; 8°. — III, 147.
Ketham (Joannes), *Fasciculus medicinæ*, 7 janvier 1522 ; f°. — II, 60.
Cicero (M. Tullius), *De finibus bonorum & malorum*, 28 février 1527 ; f°. — III, 654.
Savonarola (Hieronymo), *Prediche sopra Amos propheta*, etc., 30 avril 1528 ; 4°. — III, 102.

ARRIVABENE (Georgio)
Albertus Magnus, *Philosophia naturalis*, 31 août 1496 ; 4°. — II, 290.
Breviarium Romanum, 4 décembre 1497 ; 8°. — II, 303.
Virgilius (Publius) Maro, *Opera*, 11 octobre-29 novembre 1512 ; f°. — I, 64.

AVANZO (Lodovico)
Adriano (Alfonso), *Della disciplina militare*, 1566 ; 4°. — III, 676.

BALLARINO (Thomaso) de TERNENGO
Savonarola (Hieronymo), *Molti devotissimi trattati*, septembre 1535 ; 8°. — III, 103.
Savonarola (Hieronymo), *Expositione sopra il Psalmo : « Miserere mei Deus »*, 1535 ; 8°. — III, 104.

BARTHOLOMEO de LIBRI
(Florence)
Simone da Cascia, *Expositione sopra Evangeli*, 24 septembre 1496 ; f°. — I, 176.

BARTHOLOMÆUS de CREMONA
Virgilius (Publius) Maro, *Opera*, 1470; f°. — I, 60.

BARTHOLOMEO de LODRONE
detto L'IMPERATORE
Libro chiamato Dama Rovenza dal Martello, 1540; 8°. — III, 671.
Esopo, *Fabule*, 1546; 8°. — I, 341.
Inamoramento de Rinaldo de Monte Albano, 8 octobre 1547; 8°. — III, 296.
Antifor di Barosia, 1548; 8°. — III, 673.
Bello (Francesco) detto Cieco, *Mambriano*, 1549; 8°. — III, 227.
Spagna (La), 1549; 8°. — III, 280.
Boiardo (Matheo Maria) & Agostini (Nicolo degli), *Orlando inamorato*, 1550; 8°. — III, 143.
Bello (Francesco) detto Cieco, *Mambriano*, 1554; 8°. — III, 227.

BARTHOLOMEO de LODRONE
detto L'IMPERATORE
& FRANCESCO VENETIANO
Boccaccio (Giovanni), *Urbano*, 1543; 8°. — III, 657.
Foresti (Jacobo Philippo) da Bergamo, *Supplementum chronicarum*, 1553; f°. — I, 315.
Aspramonte, 1556; 8°. — III, 179.

BASCARINI (Nicolo)
Savonarola (Hieronymo), *Prediche sopra Job*, 1545; 8°. — III, 108.
Alunno (Francesco), *La Fabrica del Mondo*, 1546; f°. — III, 673.
Araneus (Clemens), *Expositio... super epistolam Pauli ad Romanos*, 1547; 4°. — III, 674.
Ptolemæus (Claudius), *Liber Geographiæ*, octobre 1547-1548; 8°. — III, 213.

BENALI (Bernardino)
François (S¹) d'Assise, *Fioretti*, 22 septembre 1484; f°. — I, 283.
Guarinus Veronensis, *Grammaticales Regulæ*, 25 mai 1485; 4°. — I, 287.
Chiromantia, juillet 1486; 4°. — I, 295.
Foresti (Iacobo Philippo), da Bergamo, *Supplementum chronicarum*, 15 décembre 1486; f°. — I, 301.
Aesopus, *Fabulæ*, 20 novembre 1487; 8°. — I, 321.
Bartolus de Saxoferrato, *Consilia, quæstiones et tractatus*, 25 février 1487; f°. — I, 348.
Alexander Grammaticus, *Doctrinale*, 1488; f°. — I, 294.
Regula S. Benedicti, 21 janvier 1489; 16°. — I, 491.
Grégoire (S¹), pape, *Secundus dialogorum liber de vita et miraculis S. Benedicti*, 17 février 1490; 16°. — I, 503.
Bonaventura (S.), *Devote Meditationi sopra la Passione del Nostro Signore*, s. a. (*circa* 1490); 4° — I, 361.
François (S¹) d'Assise, *Fioretti*, 11 juin 1493; 4° (s. n. t.). — I, 284.
Chiromantia, octobre 1493; 4°. — I, 296.
Damiani (Pietro), *Chome l'angelo amaestra l'anima*, 29 novembre 1493; 4°, s. n. t. — II, 190.
Monte de la Oratione, s. a. (1493); 4°, s. n. t. — II, 192.

Bernardin (S¹) de Sienne, *De la confessione*, s. a. (*circa* 1493); 4° (s. n. t.). — II, 193.
Lamento de la Virgine Maria, s. a. (*circa* 1493); 4° (s. n. t.). — II, 194.
Vita di S. Antonio di Padoa, s. a. (*circa* 1493); 4° (s. n. t.). — II, 195.
Justiniano (Lorenzo), *Doctrina della vita monastica*, 20 octobre 1494; 4° (s. n. t.). — II, 218.
Nicolo (Frate) da Osimo, *Giardino de oratione*, 1494; 4° (s. n. t.). — II, 240.
Chiromantia, 25 novembre 1499; 4°. — I, 296.
Guarinus Veronensis, *Grammaticales Regulæ*, 3 mars 1511; 4°. — I, 290.
Breviarium ord. Camaldulensis, 19 avril 1514; 4°. — II, 331.
Breviarium Romanum, 4 mai 1514; 4°. — II, 331.
Jacopone da Todi, *Laude devote*, 5 décembre 1514; 4°. — III, 282.
Breviarium Romanum, 1514; 4°. — II, 334.
Savonarola (Michele), *Libreto de tutte le cose che se manzano comunamente*, 16 juillet 1515; 4°. — III, 294.
Laurarius (Bartholomeus), *Refugium Advocatorum*, 30 mai 1516; 4°. — III, 312.
Granolachs (Bernardo de), *Summario de la luna*, 1516; 12°. — II, 467.
Aesopus, *Fabulæ*, 10 mai 1517; 4°. — I, 340.
Savonarola (Hieronymo), *Prediche quadragesimali*, 10 décembre 1517; 4°. — III, 98.
Savonarola (Hieronymo), *Tabula sopra le prediche*, 12 février 1517; 4°. — III, 98.
Savonarola (Hieronymo), *Triumpho della Croce*, 5 mars 1519; 8°. — III, 98.
Antonio de Lebrija, *Vocabularium Nebrissense*; 1ᵉʳ juin 1519; f°. — III, 376.
Rosselli (Giovanni), *Epulario*, 1519; 8°. — III, 331.
Calepinus (Ambrosius), *Dictionarium græco-latinum*, 10 mars 1520; f°. — III, 192.
Schobar (Christophorus), *De numeralium nominum ratione*, 27 avril 1522; f°. — III, 437.
Parpalia (Thomas), *Repetitiones super rubrica Digestorum : Soluto matrimonio*, 27 novembre 1522; f°. — III, 451.
Breviarium Romanum, 1523; 4°. — II, 362.
Delphinus (Petrus), *Epistolæ*, 1ᵉʳ mars 1524; f°. — III, 476.
Psalterium, 1ᵉʳ mars 1524; 8°. — I, 171.
Orationes devotissimæ, 10 mars 1524; 12°. — III, 475.
Vita di S. Nicholao da Tolentino, 1524; 8°. — III, 506.
Antonio de Lebrija, *Vocabularium Nebrissense*, 30 juin 1525; f°. — III, 377.
Joachim (Abbas), *Scriptum super Hieremiam prophetam*, 20 novembre 1525; 4°. — III, 313.
Barberiis (Philippus de), *Discordantiæ sanctorum doctorum Hieronymi & Augustini*, etc., s. a.; 4°. — III, 525.
Bernardino da Feltre, *Operetta del modo del ben vivere de ogni religioso*, s. a.; 8°. — III, 533.
Boccaccio (Giovanni), *Laberinto amoroso*, s. a.; 8°. — III, 534.
Donatus (Aelius), *Grammatices rudimenta*, s. a.; 4°. — I, 396.

Flores legum, s. a. ; 8°. — III, 16.
Gangala (Frate Jacomo) de la Marcha, *Confessione*, s. a. ; 8°. — III, 287.
Joachim (Abbas), *Expositio in librum Beati Cirilli*, etc., s. a. ; 4°. — III, 311.
Sancta (La) Croce che se insegna alli putti, s. a. ; 4°. — III, 631.
Secreti secretorum, s. a. ; 8°. — III, 633.
Voir : Soardi (Lazaro).

BENALI (Bernardino) & CODECA (Matheo)

Alighieri (Dante), *Divina Comedia*, 3 mars 1491 ; f°. — II, 9.
Aesopus, *Fabulæ*, 1er avril 1491 ; 4°. — I, 330.
Bonaventura (S.), *Devote Meditationi sopra la Passione del Nostro Signore*, s. a. (1491) ; 4°. —I, 366.
Miracoli de la Madonna, s. a. (1491) ; 4°. — II, 70.

BENALI (Bernardino) & TACUINO (Joanne)

Cuba (Joanne), *Hortus Sanitatis*, 11 août 1511 ; f°. — III, 227.

BENALI (Vicenzo)

Augustin (St), *Sermones ad heremitas*, 26 janvier 1492 ; 8°. — II, 172.
Cantalycius, *Summa in regulas grammatices*, 15 mars 1493 ; 4°. — II, 179.

BERNARDINO da CREMONA

Alberti (Leo Battista), *Hecatomphyla*, mai 1991 ; 8°. — II, 30.

BERNARDINO da LISSONA

Voir : Viani ou Viviani (Bernardino).

BERNARDINO da NOVARA

Petrarca (Francesco), *Triumphi, Sonetti & Canzone*, 18 avril-12 juin 1488 ; f°. — I, 82.

BERNARDUS PICTOR

Voir : Ratdolt (Erhardus).

BERTOCHO (Dionysio)

Historia nova che insegna alle donne come se fa ametere el diavolo in nelo inferno, s. a. ; 4°. — III, 584.
Lamento di Roma, s. a. ; 4°. — III, 679.
Oratione (La) di santa Agnese, s. a ; 8°. — III, 619.

BEVILAQUA (Simon)

Vite de Sancti Padri, 12 juillet 1494 ; f°. — II, 36.
Lucien, *De veris narrationibus*, 25 août 1494 ; 4°. — II, 211.
Terentius (Publius) Afer, *Comœdiæ*, 14 novembre 1495 ; f°. — II, 276.
Firmicus (Julius), *De Nativitatibus*, 13 juin 1497 ; 4°. — II, 423.
Terentius (Publius) Afer, *Comœdiæ*, 1er décembre 1497 ; f°. — II, 279.
Biblia lat., 8 mai 1498 ; 4°. — I, 138.
Sacrobusto (Joannes de), *Sphaera Mundi*, 23 octobre 1499 ; f°. — I, 249.
Villanova (Arnoldus de), *Tractatus de Virtutibus herbarum*, 14 décembre 1499 ; 4°. — II, 461.
Apuleius (Lucius), *Asinus aureus*, 29 avril 1501 ; f°. — III, 34.

Petrarca (Franciscus), *Opera latina*, 15 juillet 1503 ; f°. — III, 64.
Guerrino detto Meschino, 20 septembre 1503 ; 4°. — II, 182.

BINDONI (Alessandro)

Vita del Beato Patriarcha Josaphat, 27 novembre 1506 ; 8°. — III, 144.
Ovidius (Publius) Naso, *Metamorphoseos libri XV*, 14 août 1508 ; f°. — I, 229.
Narnese Romano, *Opera nova*, 30 octobre 1508 ; 8°. — III, 168.
Thibaldeo (Antonio) da Ferrara, *Opere*, août 1511 ; 4°. — II, 483.
Guerrino detto Meschino, décembre 1512 ; 4°. — II, 185.
Inamoramento de Re Carlo, 20 juillet 1514 ; 4°. — III, 273.
Pulci (Luigi), *Morgante maggiore*, 10 mars 1515 ; 4°. — II, 223.
Gangala (Frate Jacomo) de la Marcha, *Confessione*, mars 1515 ; 8°. — III, 287.
Hieronymo (R. P. Fra) de Padoa, *Confessione*, mars 1515 ; 8°. — III, 286.
Cornazano (Antonio), *De l'arte militare*, 26 septembre 1515 ; 8°. — II, 190.
Fregoso (Antonio Phileremo), *Cerva bianca*, 11 octobre 1515 ; 8°. — III, 297.
Calmeta (Vicenzo), etc., *Compendio de cose nove*, 4 novembre 1515 ; 8°. — III, 154.
Straparola (Zoan Francesco), *Opera nova*, 15 novembre 1515 ; 8°. — III, 299.
Cordo, *La obsidione di Padua*, 22 novembre 1515 ; 4°. — III, 207.
Cherubino da Spoleto, *Fior di virtu*, (circa 1515) ; 8°. — I, 355.
Seraphino Aquilano, *Opere*, 30 novembre 1516 ; 8°. III, 54.
Pulci (Luigi), *Morgante maggiore* ; 26 mars 1517 ; 8°. — II, 223.
Durante (Piero) da Gualdo, *Leandra*, 5 juillet 1517 ; 4°. — III, 159.
Vinciguerra (Antonio), *Opera nova*, août 1517 ; 8°. — III, 346.
Fregoso (Antonio Phileremo), *Cerva bianca*, 15 novembre 1518 ; 8°. — III, 298.
Burchiello (Domenico), *Sonetti*, 16 décembre 1518 ; 8°. — III, 367.
Pulci (Luca), *Cyriffo Calvaneo*, 26 février 1518 ; 4°. — II, 179.
Alexander Grammaticus, *Doctrinale*, 4 mai 1519 ; 4°. — I, 295.
Galien, *Recettario*, 12 mai 1519 ; 8°. — III, 167.
Crescenzi (Piero), *De Agricultura*, 9 juillet 1519 ; 4°. — II, 266..
Villanova (Arnoldus de), *Tractatus de Virtutibus herbarum*, 4 avril 1520 ; 4°. — II, 462.
Bartholomeo Miniatore, *Formulario de epistole*, 20 janvier 1520 ; 8°. — I, 301.
Savonarola (Hieronymo), *Confessionale*, 11 février 1520 ; 8°. — III, 100.
Bonvicini (Frate) de Ripa, *Vita Scolastica*, 1520 ; 4°. — II, 272.
Rosselli (Giovanni), *Epulario*, 23 août 1521 ; 8°. — III, 331.

Ugo de Santo Victore, *Spechio della sancta madre Ecclesia*, 7 septembre 1521; 8°. — III, 415.
Savonarola (Hieronymo), *Triumphus crucis*, 14 novembre 1521; 8°. — III, 101.
Brochetino (Zuan Piero), *Speculum mulierum*, 1521; 8°. — III, 425.
Dolori mentali de Jesu benedetto, 1521; 8°. — III, 428.
Guarna (Andrea), *Bellum grammaticale*, 5 mars 1522; 8°. — III, 430.
Pulci (Luigi), *Morgante maggiore*, 30 avril 1522; 8°. — II, 224.
Durante (Piero) da Gualdo, *Leandra*, 3 juin 1522; 8°. — III, 159.
Viazo de andare in Jerusalem, 21 juillet 1522; 8°. — III, 446.
Villanova (Arnoldus de), *Tractatus de Virtutibus herbarum*, 30 août 1522; 4°. — II, 462.
Guerrino detto Meschino, 11 mars 1522-1530; 4°. — II, 185.
Capitolo che fa uno innamorato, s. a.; 8°. — III, 535.
Carracciolo (Antonio) [Notturno Napolitano], *Opera nova amorosa*, s. a.; 8°. — III, 536.
Historia del Re Vespasiano, s. a.; 4°. — III, 571.

BINDONI (Alessandro & Benedetto)

Galien, *Recettario*, 25 août 1510; 8°. — III, 165.
Agostini (Nicolo degli), *Inamoramento de Tristano e Isotta*, 27 juin 1520; 8°. — III, 291.
Fregoso (Antonio), *Opera nova de doi Philosophi*, 1er octobre 1520; 8°. — III, 259.
Fregoso (Antonio Phileremo), *Dialogo de Fortuna*, 5 avril 1522; 8°. — III, 407.
Epistole, Lectioni & Evangelii, 22 juin 1521; 8°. — IV, 140.
Buovo d'Antona, 6 juillet 1521; 8°. — I, 346.

BINDONI (Alessandro)
& BRENTA (Nicolo)

Antonin (St), *Confessionale*, 1er avril 1507; 8°. — III, 146.
Guerrino detto Meschino, 15 septembre 1508; 4°. — II, 184.

BINDONI (Augustino)

El fatto d'arme fatto in Romagna sotto Ravenna, s. a. (circa 1512); 4°. — III, 246.
Gerson (Jean), *De Imitatione Christi*, 3 octobre 1524; 8°. — III, 49.
Portolano, 14 mars 1528; 16°. — III, 655.
Michele (Fra) da Milano, *Confessione generale*, 1529; 8°. — II, 181.
Pulci (Luigi), *Morgante maggiore*, 1531; 8°. — II, 226.
Tromba (Francesco) da Gualdo, *Secondo libro di Rinaldo furioso*, 1532; 8°. — III, 656.
Boiardo (Matheo Maria) & Agostini (Nicolo degli), *Orlando inamorato*, 1538; 8°. — III, 138.
Libro chiamato Dama Rovenza dal Martello, 1541; 4°. — III, 671.
Salomonis & Marcolphi Dialogus, 1541; 8°. — III, 45.
Ariosto (Lodovico), *Cassaria*, juillet 1542; 8°. — III, 667.

Ariosto (Lodovico), *Il Negromante*, 1542; 8°. — III, 663.
Esopo, *Fabule*, 1042; 8°. — I, 341.
Petrarca (Francesco), *Sonetti, Canzoni, Triomphi*, 1542; 8° (pour Fr. Bindoni et M. Pasini). — I, 109.
Boccaccio (Giovanni), *Decamerone*, 1545; 8°. — II, 109.
Aspramonte, 1547; 4°. — III, 178.
Benedetto Venetiano, *Opera nova de varii suggetti*, 1548; 8°. — III, 675.
Esopo, *Fabule*, 1549; 8°. — I, 342.
Pulci (Luigi), *Morgante maggiore*, 1549; 8°. — II, 230.
Inamoramento de Paris & Viena, 1549; 8°. — III, 84.
Victoriosa (La) Gatta da Padova, 1549; 4°. — III, 646.
Salomonis & Marcolphi Dialogus, 1550; 8°. — III, 45.
Tuppo (Francesco del), *Vita Esopi*, 1553; 8°. — II, 85.
Contrasto de Tonino e Bichignolo, s. a.; 8°. — III, 546.
Historia deli Anagoretti, s. a.; 8°. — III, 566.
Historia delle Guerre & Fatto d'arme fatto in Geredada, s. a.; 4°. — III, 569.
Historia di Lucretia Romana, s. a.; 4°. — III, 582.
Historia & Oratione de S. Helena, s. a.; 8°. — III, 507.
Mariazo da Padova, s. a.; 4°. — III, 608.
Tradimento de Gano contra Rinaldo da Montalbano, s. a.; 4°. — III, 638.
Zappa (Simeone), *Regolette de canto fermo et de canto figurato*, s. a.; 4°. — III, 649.

BINDONI (Benedetto)

Christi amor recolendus, 1524; 8°. — III, 505.
Libro del Danese, 10 mai 1532; 4°. — III, 223.
Aspramonte, 17 août 1532; 4°. — III, 178.
Libro della Regina Ancroia, 1533; 4°. — II, 203.
Savonarola (Hieronymo), *Triumpho della Croce*, mai 1535; 8°. — III, 103.
Innamoramento di Romeo Montecchi & di Giulietta Capelletti, 10 juin 1535; 4°. — III, 664.
Buovo d'Antona, 10 novembre 1537; 4°. — I, 346.
Operetta nova delli dodeci Venerdi sacrati, s. a.; 8°. — III, 618.

BINDONI (Benedetto & Augustino)

Bello (Francesco) detto Cieco, *Mambriano*, 21 juillet 1523; 8°. — III, 225.
Poggio Bracciolini, *Facetie*, 30 septembre 1523; 8°. — III, 389.
Vite de Sancti Padri, 1523; f°. — II, 50.
Vita de Lazaro, Martha e Magdalena, 1er mars 1524; 8°. — III, 476.
Cavalca (Domenico), *Specchio della Croce*, 3 mai 1524; 8°. — II, 427.
Vita del Beato Patriarcha Josaphat, 20 juin 1524; 8°. — III, 145.
Gerson (Jean), *De Imitatione Christi*, 9 septembre 1524; 8°. — III, 48.
Salomonis & Marcolphi Dialogus, 6 décembre 1524; 8°. — III, 45.

Antonin (S¹), *Confessionale*, 1524 ; 8°. - III, 147.
Rosselli (Giovanni), *Epulario*, 22 janvier 1525 ; 8°. — III, 332.
Cicero (Marcus Tullius), *Tusculanæ quæstiones*, 10 novembre 1525 ; f°. — III, 206.
Cicero (Marcus Tullius), *Tusculanæ quæstiones*, 10 février 1515 ; f°. — III, 206.

BINDONI (Bernardino)

Inamoramento de Re Carlo, 4 novembre 1533 ; 4°. — III, 273.
Guerrino detto Meschino, 13 mai 1534 ; 4°. — II, 188.
Foresti (Jacobo Philippo), *Supplementum chronicarum*, 8 février 1535 ; f°. — I, 313.
Biblia ital., 1535 ; f°. — I, 151.
Voragine (Jacobus de), *Legendario di Santi*, 1535-1536 ; f°. — II, 171.
Rhodion (Eucharius), *De partu hominis*, juillet 1536 ; 8°. — III, 665.
Caracciolo (Roberto), *Spechio della fede*, 1536-mars 1537 ; 4°. — II, 261.
Apollonius Pergeus, *Opera*, 1537 ; f°. — III, 667.
Ovidius (Publius) Naso, *Metamorphoseos libri XV*, mai 1538 ; 4°. — I, 235.
Olympo (Baldassare), *Nova Phenice*, décembre 1538 ; 8°. — III, 668.
Plutarque, *Vitæ virorum illustrium* (2ᵉ partie), 4 janvier 1538 ; 4°. — II, 69.
Savonarola (Hieronymo), *Prediche sopra li salmi*, etc., 1539 ; 8°. — III, 105.
Foresti (Jacobo Philippo) da Bergamo, *Supplementum chronicarum*, 29 mai 1540 ; f°. — I, 313.
Ovidius (Publius) Naso, *Metamorphoseos libri XV*, 1540 ; f°. — I, 235.
Biblia ital., 1ᵉʳ juin 1541 ; f°. — I, 159.
Petrarca (Francesco), *Sonetti, Canzoni, Triomphi*, 14 novembre 1541 - mars 1542 ; 8°. — I, 108.
Voragine (Jacobus de), *Legendario di Santi*, 1542 ; f°. — II, 171.
Transito, Vita & Miracoli di S. Hieronymo, 16 mai 1543. — I, 117.
Celestina, tragicomedia de Calisto & Melibea, 1543 ; — III, 386.
Falconetto, 1543 ; 8°. — III, 219.
Petrarca (Francesco), *Sonetti, Canzoni, Triomphi*, 1543 ; 8°. — I, 109.
Savonarola (Hieronymo), *Oracolo della renovatione della chiesa*, 1543 ; 8°. — III, 106.
Savonarola (Hieronymo), *Prediche sopra il salmo :* Quam bonus Israel Deus, 1544 ; 8°. — III, 108.
Biblia ital., octobre 1546 ; f°. — I, 159.
Ovidius (Publius) Naso, *Metamorphoseos libri XV*, juin 1548 ; 4°. — I, 236.
Vite de Sancti Padri, 1549 ; f°. — II, 53.
Libro del Troiano, février 1549 ; 4°. — III, 184.
Antifor de Barosia, 1549-1550 ; 4°. — III, 673.
Caroli (Bartolomeo), *Regola utile e necessaria...*, s. a. ; 8°. — III, 536.

BINDONI (Augustino & Bernardino)
Vite de Sancti Padri, 1536 ; f°. — II, 52.

BINDONI (Francesco)
Fioretti della Bibbia, 18 novembre 1523 ; 8°. — I, 166.

Cicondellus (Joannes Donatus), *Sermones & Oratiunculæ*, 2 mars 1524 ; 8°. — III, 329.
Savonarola (Hieronymo), *Expositiones in psalmos :* Qui regis Israel, etc., 24 mars 1524 ; 8°. — III, 101.
Historia de Maria per Ravenna, 3 mars 1524 ; 4°. — III, 479.
Savonarola (Hieronymo), *Confessionale*, 21 avril 1524 ; 8°. — III, 101.
Governo de famiglia, avril 1524 ; 4°. — III, 481.
Non expetto giamai, avril 1524 ; 4°. — III, 481.
Hystoria de Ottinello & Julia, mai 1524 ; 4°. — III, 486.
Historia de Senso, juillet 1524 ; 4°. — III, 321.
Vita di S. Nicolao, août 1524 ; 8°. — III, 497.
Historia de li doi nobilissimi amanti Ludovicho & Beatrice, octobre 1524 ; 4°. — III, 500.
Lamento de una giovinetta, octobre 1524 ; 4°. — III, 500.
Itinerario de Hierusalem, 1524 ; 8°. — III, 506.
Oratione de S. Helena, avril 1525 ; 4°. — III, 507.
Oratione devotissima de S. Maria Virgine, janvier 1525 ; 8°. — III, 514.
Officium B. M. Virginis, s. a. (circa 1525) ; 8°. — I, 470.
Lamento de una giovinetta, mars 1526 ; 4°. — III, 501.
Christophoro Fiorentino, detto Landino, *La Sala di Malagigi*, s. a. ; 4°. — III, 539.
Dragonzino (Giovanni Battista), *Conversione & Oratione di sancto Paulo*, s. a. ; 8°. — III, 557.
Frottole nove composte da piu autori, s. a. ; 4°. — III, 560.

BINDONI (Francesco) & PASINI (Mapheo)

Cornazano (Antonio), *Proverbii in facetie*, 1518 ; 8°. — III, 370.
Varthema (Ludovico de), *Itinerario*, avril 1520 ; 8°. — III, 334.
Savonarola (Hieronymo), *Triumpho della Croce*, juin 1524 ; 8°. — III, 101.
Lodovici (Francesco de), *L'Antheo Gigante*, 9 juillet 1524 ; 4°. — III, 487.
Olympo (Baldassare), *Gloria d'Amore*, août 1524 ; 8°. — III, 447.
Olympo (Baldassare), *Linguaccio*, août 1524 ; 8°. — III, 467.
Transito, Vita & Miracoli di S. Hieronymo, 25 septembre 1525 ; 8°. — I, 117.
Honorius Augustodunensis, *Libro del maestro & del discipulo*, septembre 1524 ; 8°. — II, 251.
Guerre horrende de Italia, novembre 1524 ; 4°. — III, 502.
Feliciano (Francesco) da Lazesio, *Libro de Abacho*, décembre 1524 ; 8°. — III, 347.
Olympo (Baldassare), *Camilla*, février 1524 ; 8°. — III, 449.
Ficinus (Marsilius), *Platonica theologia* ; 3 novembre 1529-1525 ; 4°. — III, 501.
Pulci (Luigi), *Morgante maggiore*, juin 1525 ; 8°. — II, 224.
Guerrino detto Meschino, 14 août 1525 ; 4°. — II, 186.
Durante (Piero) da Gualdo, *Leandra*, août 1525 ; 8°. — III, 160.
Ariosto (Ludovico), *Orlando furioso*, septembre 1525 ; 8°. — III, 490.

Dragonzino (Giovanni Battista), *Nobilita di Vicenza*, octobre 1525 ; 8°. — III, 511.

Olympo (Baldassare), *Parthenia*, 17 novembre 1525 ; 8°. — III, 511.

Thibaldeo (Antonio) da Ferrara, *Opere*, novembre 1525 ; 8°. — II, 484.

Olympo (Baldassare), *Olympia*, décembre 1525 ; 8°. — III, 431.

Averroes, *Libellus de substantia orbis*, 3 février 1525 ; f°. — III, 517.

Maynardi (Arlotto), *Facetie*, février 1525 ; 8°. — III, 361.

Boiardo (Matheo Maria) & Agostini (Nicolo degli), *Orlando inamorato*, mars-février 1525 ; 8°. — III, 127.

Cellebrino (Eustachio), *La dechiaratione perche non e venuto il diluvio del 1524*, s. a. (1525); 8°. — III, 520.

Bonaventura (S.), *Devote Meditationi sopra la Passione del Nostro Signore*, mars 1526 ; 8°. — I, 382.

Cavallo (Marco), *Rinaldo furioso*, mars 1526 ; 8°. — III, 651.

Cornazano (Antonio), *Proverbii in facetie*, octobre 1526 ; 8°. — III, 371.

Libro della Regina Ancroia, novembre 1526 ; 4°. — II, 203.

Lucien, *De veris narrationibus*, mars 1527 ; 8°. — II, 211.

Joachim (Abbas), *Psalterium decem cordarum*, 18 mars-17 avril 1527 ; 4°. — III, 653.

Boiardo (Matheo Maria), *Orlando inamorato*, 20 septembre 1527 ; 8°. — III, 129.

Feliciano (Francesco) da Lazesio, *Libro di Arithmetica & Geometria*, 1526-janvier 1527 ; 4°. — III, 653.

Joachim (Abbas), *Expositio in Apocalipsim*, 7 février 1527 ; 4°. — III, 654.

Trabisonda istoriata, avril 1528 ; 4°. — II, 118.

Bello (Francesco) detto Cieco, *Mambriano*, 1527-septembre 1528 ; 8°. — III, 225.

Libro del Troiano, novembre 1528 ; 4°. — III, 184.

Regula S. Benedicti, mai 1529 ; 4°. — I, 493.

Plutarque, *Vitæ virorum illustrum* (1re partie), août 1529 ; 4°. — II, 69.

Agostini (Nicolo degli), *Il quarto libro de lo inamoramento de Orlando*, mars 1530 ; 8°. — III, 130.

Agostini (Nicolo degli), *Il quinto libro dello inamoramento di Orlando*, avril 1530 ; 8°. — III, 130.

Agostini (Nicolo degli), *Ultimo libro di Orlando inamorato*, avril 1530 (?) ; 8°. — III, 130.

Ariosto (Ludovico), *Orlando furioso*, mai 1530 ; 8°. — III, 492.

Roseo (Mambrino), *Lo assedio & impresa de Firenze*, mars 1531 ; 8°. — III, 657.

Bonaventura (St), *Devote Meditationi sopra la Passione de Nostro Signore*, 15 août 1531 ; 8°. — I, 383.

Gerson (Jean), *De Imitatione Christi*, novembre 1531 ; 8°. — III, 49.

Ariosto (Ludovico), *Orlando furioso*, janvier 1531 ; 4°. — III, 493.

Vite de Sancti Padri, avril 1532 ; f°. — II, 50.

Maynardi (Arlotto), *Facetie*, mai 1532 ; 8°. — III, 361.

Andrea da Barberino, *Reali di Franza*, 14 décembre 1532 ; 4°. — III, 234.

Boccaccio (Giovanni), *Decamerone*, avril 1533; 8°. — II, 107.

Ariosto (Ludovico), *Orlando furioso*, août 1533 ; 8°. — III, 493.

Voragine (Jacobus de), *Legendario de Sancti*, septembre 1533 ; f°. — II, 171.

Vita de la preciosa virgine Maria, 20 octobre 1533 ; 8°. — II, 94.

Epistole & Evangelii, décembre 1533-1534 ; 8°. — I, 187.

Guerre horrende de Italia, juin 1534 ; 4°. — III, 503.

Gerson (Jean), *De Imitatione Christi*, juillet 1534; 8°. — III, 49.

Giovanni di Fiori, *Historia di Isabella et Aurelio*, 20 février 1534 ; 8°, — III, 662.

Cherubino da Spoleto, *Fior di virtu*, 1534 ; 8°. — I, 335.

Cellebrino (Eustachio), *Novella de uno Prete*, etc., avril 1535 ; 8°. — III, 662.

Varthema (Ludovico de), *Itinerario*, avril 1535 ; 8°. — III, 335.

Ariosto (Lodovico), *La Lena*, mai 1535 ; 8°. — III, 663.

Baiardo (Andrea), *Il Philogine*, juin 1535 ; 8°. — III, 664.

Lodovici (Francesco di), *Triomphi di Carlo* ; septembre 1535 ; 4°. — III, 664.

Ariosto (Lodovico), *Il Negromante*, 1535 ; 8°. — III, 663.

Ariosto (Lodovico), *Orlando furioso*, 1535 ; 8°. — III, 496.

Dolce (Lodovico), *Il primo libro di Sacripante*, juin 1536 ; 4°. — III, 665.

Villanova (Arnoldus de), *Tractatus de Virtutibus herbarum*, juin 1536 ; 8°. — II, 462.

Durante (Piero) da Gualdo, *Leandra*, septembre 1536 ; 8°. — III, 160.

Libro del Troiano, janvier 1536 ; 4°. — III, 184.

Bonaventura (S.), *Devote Meditationi sopra la Passione del Nostro Signore*, mars 1537 ; 8°. — I, 383.

Ariosto (Lodovico), *Cassaria*, avril 1537 ; 8°. — III, 666.

Libro della Regina Ancroia, janvier 1537 ; 8°. — II, 203.

Biblia ital., juillet 1538 ; 4°. — I, 154.

Bonaventura (S.), *Devote Meditationi sopra la Passione del Nostro Signore*, septembre 1538 ; 8°. — I, 383.

Ariosto (Lodovico), *La Lena*, 1538 ; 8°. — III, 663.

Pulci (Luigi), *Morgante maggiore*, avril 1541 ; 8°. — II, 228.

Tuppo (Francesco del), *Vita Esopi*, octobre 1541 ; 8°. — II, 84.

Operetta nova de tre compagni, décembre 1542 ; 8°. — III, 618.

Dati (Juliano), etc., *Representatione della Passione*, décembre 1543 ; 8°. — III, 176.

Voragine (Jacobus de), *Legendario de Sancti*, juin 1548 ; f°. — II, 172.

Historia de Orpheo, 1550 ; 4°. — III, 675.

Fioretti della Bibbia, novembre 1551 ; 8°. — I, 166.

BINDONI (Franciscus & Gaspar)

Breviarium Romanum, 1579-1583 ; 8°. — II, 411.

BLAVIS (Thomas de)
Hyginus (Caius Julius), *Poeticon Astronomicon*, 7 juin 1488 ; 4°. — I, 273.
Gratianus, *Decretum*, 6 février 1489 ; 4°. — I, 495.

BONELLI (Heredi di Giovan Maria)
Benzoni (Girolamo), *La Historia del Mondo nuovo*, 1572 ; 8°. — III, 677.

BOSELLUS (Petrus)
Breviarium Romanum, 1559 ; 8°. — II, 392.

BOSSI (Batista di)
Bartholomeo Miniatore, *Formulario de epistole*, 29 avril 1492 ; 8°. — I, 297.

BRENTA (Nicolo)
Grégoire (S¹) le Grand, *Omelie sopra li Evangelii*, 21 janvier 1505 ; 8°. — III, 114.
El fu una sancta donna antica solitaria, s. a. ; 16°. — III, 557.
Orationes, s. a. ; 8°. — III, 25.
Voir : Bindoni (Alessandro).

CALEPINO (Girolamo)
Officium B. M. Virginis, 1549 ; 12°. — I, 489.

CALLIERGI (Zacharias)
Suidas, *Etymologicum magnum græcum*, 8 juillet 1499 ; f°. — II, 456.
Simplicius, *Commentaria in Aristotelis categorias*, (græcè), 26 octobre 1499 ; f°. — II, 457.

CASTELLO (Iulianus de)
Voir : Hamman (Joannes) de Landoia.

CASTILIA (Nicolo de Balager, dicto)
Marco dal Monte S. Maria in Gallo, *Libro de la divina lege*, 1ᵉʳ février 1486 ; 4°. — I, 317.
Guarinus Veronensis, *Grammaticales Regulæ*, 9 août 1488 ; 4°. — I, 290.

CELLEBRINO (Eustachio) & HENRICI (Ludovico de)
Henrici (Ludovico de), *La Operina de imparare di scrivere*, 1522 ; 4°. — III, 454.
Henrici (Ludovico de), *Il modo de temperare le penne*, 1523 ; 4°. — III, 454.

CESANO (Bartholomeo)
Piccolomini (Alessandro), *L'Amor costante*, 1549-1550 ; 8°. — III, 675.

CODECHA (Joanne)
Petrarca (Francesco), *Triumphi, Sonetti, Canzoni*, 12 janvier 1492 - 28 mars 1493 ; f°. — I, 93.
Vite de Sancti Padri, 4 février 1493 ; f°. — II, 36.

CODECHA (Matheo)
Transito, Vita & Miracoli di S. Hieronymo, 17 février 1489 ; 4°. — I, 115.
Bonaventura (S.), *Devote Meditationi sopra la Passione del Nostro Signore*, 27 février 1489 ; 4°. — I, 357.
Cherubino da Spoleto, *Fior di virtu*, 3 avril 1490 ; 4°. — I, 350.
Bonaventura (S.), *Devote Meditationi sopra la Passione del Nostro Signore*, 26 avril 1490 ; 4°. — I, 361.
Climacho (Joanne), *Scala paradisi*, 8 juin 1491 ; 4°. — II, 34.

Legenda delle SS. Martha e Magdalena, 1ᵉʳ février 1491 ; 4°. — II, 69.
Bonaventura (S.), *Devote Meditationi sopra la Passione del Nostro Signore*, 10 mars 1492 ; 4°. — I, 366.
Voragine (Jacobus de), *Legendario deli Sancti*, 16 mai 1492 ; f°. — IV, 150.
Cherubino da Spoleto, *Fior di virtu*, 14 juillet 1492 ; 4°. — I, 352.
Niger (Franciscus), *De modo epistolandi*, 3 août 1492 ; 4°. — II, 120.
Bonaventura (S.), *Devote Meditationi sopra la Passione del Nostro Signore*, 21 février 1492 ; 4°. — I, 368.
Cherubino da Spoleto, *Fior di virtu*, 3 juin 1493 ; 4°. — I, 352.
Cherubino da Spoleto, *Fior di virtu*, 6 novembre 1493 ; 4°. — I, 353.
Alighieri (Dante), *Divina Comedia*, 29 novembre 1493 ; f°. — II, 10.
Epistole & Evangeli, 14 décembre 1493 ; f°. — I, 175.
Cantalycius, *Epigrammata*, 20 janvier 1493 ; 4°. — II, 191.
Voragine (Jacobus de), *Legendario de Sancti*, 13 mai 1494 ; f°. — II, 125.
Catherina (S.) da Siena, *Dialogo de la divina providentia*, 17 mai 1494 ; 4°. — II, 198.
Legenda delle SS. Martha e Magdalena, 13 août 1494 ; 4°. — II, 70.
Bonaventura (S.), *Devote Meditationi sopra la Passione del Nostro Signore*, 11 octobre 1494 ; 4°. — I, 370.
Augustin (S¹), *Soliloquio*, 15 janvier 1494 ; 8°. — II, 232.
Ficinus (Marsilius), *Epistolæ*, 11 mars 1495 ; f°. — II, 241.
Lamento de Pisa, s. a. (circa 1495) ; 4°. — III, 19.
Voir : Benali (Bernardino).

COMIN de LUERE
Galien, *Recettario*, 10 janvier 1512 ; 4°. — III, 165.
Alexandreida in rima, 21 février 1512 ; 4°. — III, 244.
Inamoramento de Paris & Viena, 23 février 1512 ; 4°. — III, 80.
Contardus (Ignetus), *Disputatio de Messia*, mars 1524 ; 8°. — III, 480.
Zutphania (Girardo), *Libro de la ascensione spirituale*, 13 septembre 1526 ; 8°. — III, 651.
Angelo da Piacenza, *Dialogo utile et necessario...*, mars 1527 ; 8°. — III, 652.
Pietro da Lucha, *Doctrina del ben morire*, 7 juillet 1529 ; 12°. — III, 293.
Ballata del Paradiso, s. a. ; 8°. — III, 525.

COMIN da TRINO
Paris de Puteo, *Duello*, mars 1540 ; 8°. — III, 409.
Cicero (Marcus Tullius), *De Officiis*, 1540 ; 16°. — I, 39.
Pulci (Luigi), *Morgante maggiore*, 1545-1546 ; 4°. — II, 228.
Symeoni (Gabriel), *Le III parti del campo de primi studii*, 1546 ; 8°. — III, 674.
Ovidius (Publius) Naso, *Metamorphoseos libri XV*, 1548 ; 8°. — I, 236.
Guazzo (Marco), *Astolfo borioso*, 1545 ; 4°. — III, 659.

Lansperg (Joannes), *Pharetra divina amoris*, 1549; 4°. — III, 674.
Corso (Antonio Giacomo), *Rime*, 1550; 8°. — III, 675.
Pescatore (Giovanni Battista), *La morte di Ruggiero*, 1550; 4°. — III, 676.
Alunno (Francesco), *Le ricchezze della lingua*, 1557; 4°. — III, 676.
Carello (Govanni Battista), *Lunario novo*, 1561; 4°. — III, 676.

CORSO (Ambrosio)

Voir : Debarom (Jacob).

COUNADIS (Andreas)

'Ειρμολογιον, 1584; 8°. — III, 677.

DANZA (Paulo)

Lichtenberger (Joannes), *Pronosticatione*, 1511; 4°. — II, 498.
Chronicha di tutte le guerre de Italia dal 1494 al 1518, 1er mars 1522; 4°. — III, 429.
Bagnolino (Hieronymo), *Tebaldo e Gurato*, 26 mai 1522, 4°. — III, 444.
Scelsius (Nicolaus), *Foscarilegia*, 7 mai 1523; 4°. — III, 462.
Cherubino (Frate) di Firenze, *Confessionario*, 1er mars 1526; 8°. — III, 651.
Dati (Juliano), etc., *Representatione della Passione*, 17 mars 1526; 8°. — III, 176.
Guerre horrende de Italia, 18 mars 1534; 4°. — III, 503.
Anselme (St), *Prophetia de uno imperatore*, s. a.; 4°. — III, 524.
Barzelleta nova del gioco, s. a.; 4°. — III, 527.
Bernardino da Feltre, *Confessione generale*, s. a.; 8°. — III, 533.
Costume (El) delle Donne, s. a.; 4°. — III, 552.
Danza (Paulo), *Legenda & oratione de S. Maria da Loreto*; s. a.; 8°. — III, 553.
Elettion (La) del beatissimo et summo Pontifice Honorio Quinto, s. a.; f°. — III, 678.
Frottola nova tu nandare col bocalon, s. a.; 8°. — III, 559.
Historia (Una) bellissima de un signore duno castello, etc., s. a.; 4°. — III, 600.
Historia de Bradiamonte, s. a.; 4°. — III, 579.
Judicio universale, s. a.; 4°. — III, 596.
Opera nova de le malitie che usa ciascheduna arte, s. a.; 4°. — III, 615.
Oratione devotissima de Madonna Sancta Brigida, s. a.; 8°. — III, 620.
Portulano, s. a.; 8°. — III, 655.
Specchio di virtu, s, a.; 8°. — III, 634.
Triomphale (Il) apparato per la entrata di Carlo V in Napoli, s. a.; 4°. — III, 640.
Vocation (La) de tutti li Christiani alla cruciata, s. a.; 8°. — III, 649.

DEBAROM (Jacob)
& CORSO (Ambrosio)

Officium B. M. Virginis, 1571; 8°. — I, 490.

EMERICUS (Joannes) de SPIRA

Officium B. M. Virginis, 6 mai 1493; 32°. — I, 406.
Angelus (Joannes) de Aischach, *Astrolabium planum*, 9 juin 1494; 4°. — I, 387.

Processionarium, 9 octobre 1494; 4°. — II, 212.
Bernard (St), *Sermones*, 12 mars 1495; 4°. — II, 241.
Antonin (St), *Devotissimus trialogus*, 26 avril 1495; 8°. — II, 262.
Cathecuminorum liber, 30 avril 1495; 4°. — II, 263.
Officium B. M. Virginis, 31 juillet 1495; 16°. — I, 413.
Officium B. M. Virginis, 31 juillet 1496; 16°. — I, 414.
Officium B. M. Virginis, 31 août 1496; 32°. — I, 414.
Breviarium Romanum, 12 juin 1497; 4°. — II, 302.
Officium B. M. Virginis, 31 juillet 1497; 16°. — I, 414.
Breviarium ord. Camaldul., 28 février 1497; 24°. — II, 303.
Breviarium Romanum, 31 juillet 1498; 8°. — II, 303.
Martyrologium, 15 octobre 1498; 4°. — II, 449.
Breviarium Romanum, 30 avril 1499; 8°. — II, 305.
Officium B. M. Virginis, 21 mai 1499; 64°. — I, 418.
Graduale, 28 septembre-14 janvier 1499-1er mars 1500; f°. — II, 467.
Regulæ ordinum, 13 avril 1500; 4°. — II, 478.

FARRI (Giovanni)
& fratelli da RIVOLTELLA

Boccaccio (Giovanni), *Decamerone*, 1540; 8°. — II, 108.
Pietro Aretino, *La Vita di San Tomaso signor d'Aquino*, 1543; 8°. — III, 672.

FOXIO (Hannibal) da PARMA

Buovo d'Antona, 28 janvier 1487; 4°. — I, 342.
Cherubino da Spoleto, *Fior di virtu*, 25 juin 1488; 4°. — I, 349.

FRANCESCHI (Francesco de)

Alberti (Leon Battista), *L'Architectura*, 1565; 4°. — III, 676.

FRANCESCO di LENO

Simoni (Joanne Andrea), *La destructioni de Lipari per Barbarussa*, 1565; 4°. — III, 676.
Bordone (Benedetto), *Isolario*, s. a.; f°. — III, 655.
Vita di S. Alexio, s. a.; 4°. — III, 29.

FRANCESCO di SALO

Roccho de gli Ariminesi, *Dialogo de dui villani*, s. a.; 4°. — III, 680.
Vittoriosa (La) Gatta da Padova, s. a.; 4°. — III, 646.

FRANCESCO di SALO e compagni

Legenda (La) della Nativita del N. S. Jesu Christo, s. a.; 4°. — III, 679.
Olympo (Baldassare), *Aurora*, s, a.; 8°. — III, 679.

FRANCESCO VENETIANO

Voir : Bartholomeo de Lodrone, detto l'Imperatore.

GALLO (Domenico)

Voir : Gilio (Domenico).

GARONUS (Franciscus) de LIBURNO

Marsiliis (Hippolytus de), *Commentaria*, 5 février 1524; f°. — III, 505.

GEORGIO de MONTEFERRATO
Sacrobusto (Joannes de), *Sphaera Mundi*, 28 janvier 1500 ; 4°. — I, 250.

GILIO (Domenico)
& GALLO (Domenico)
Officium B. M. Virginis, octobre 1541 ; 12°. — I, 473.

GHERARDO (Paulo)
Lansperg (Joannes), *Pharetra divini amoris*, 1547 ; 8°. — III, 674.

GIOLITO (Gabriel) de FERRARI
Franco (Nicolo), *Il Petrarchista*, juillet 1541 ; 8°. — III, 671.
Boccaccio (Giovanni), *Decamerone*, 1542 ; 4°. — II, 109.
Boccaccio (Giovanni), *Decamerone*, 1542 ; 12°. — II, 109.
Domenichi (Lodovico), *Rime*, 1544 ; 8°. — III, 672.
Petrarca (Francesco), *Sonetti, Canzoni, Triomphi*, 1544 ; 4°. — I, 109.
Petrarca (Francesco), *Sonetti, Canzoni, Triomphi*, 1545 ; 4°. — I, 110.
Boccaccio (Giovanni), *Decamerone*, 1546 ; 4°. — II, 110.
Boccaccio (Giovanni), *Decamerone*, 1548 ; '4°. — II, 112.
Petrarca (Francesco), *Sonetti, Canzoni, Triomphi*, 1548-1549 ; 12°. — I, 112.
Terracina (Laura), *Rime*, 1549 ; 8°. — III, 675.
Petrarca (Francesco), *Sonetti, Canzoni, Triomphi*, 1549-1550 ; 12°. — I, 112.
Ovidius (Publius) Naso, *Metamorphoseos libri XV*, 1553 ; 4°. — I, 237.
Dolce (Lodovico), *La Vita di Giuseppe*, 1561 ; 4°. — III, 676.
Buonriccio (R. P. Angelico), *Parafrasi sopra l'Evangelio di S. Matteo e di S. Giovanni*, 1569 ; 4°. — III, 677.

GIOVANNI PADOVANO
Libro di Consolato, 1539 ; 4°. — III, 670.
Mancinelli (Antonio), *Donatus melior*, etc. ; 1543 ; 8°. — III, 672.
Statuta Communitatis Cadubrii, 1545 ; f°. — III, 673.
Tagliente (Hieronymo), *Libro d'Abaco*, 1548 ; 8°. — III, 304.
Libro del Consolato, 1549 ; 4°. — III, 670.
Biringuccio (Vannuccio), *Pirotechnia*, 1550 ; 4°. — III, 676.
Marozzo (Achille), *Opera nova.... de l'arte de l'armi*, 1550 ; 4°. — III, 675.
Tagliente (Hieronymo), *Libro d'Abaco*, 1550 ; 8°. — III, 305.
Aspramonte, 1553 ; 4°. — III, 179.

GIOVANNI PADOVANO
& ROFFINELLI (Venturino)
Palmerin de Oliva, août 1533 ; 8°. — III, 652.
Adunatio materiarum contentarum in diversis locis epistolarum sancti Pauli apostoli, 1534 ; 8°. — III, 662.
Cicero (Marcus Tullius), — *De Officiis*, mai 1536 ; f°. — I, 39.

Terentius (Publius) Afer, *Comœdiæ*, 1536 ; f°. — II, 287.

GIOVANNI PADOVANO (Heredi di)
Libro del Danese, 1553 ; 4°. — III, 224.
Tagliente (Hieronymo), *Libro d'Abaco*, 1554 ; 8°. — III, 305.

GIOVAN THOMASO
Olaus Magnus, *Opera breve la quale... da il modo facile de intendere la charta delle terre frigidissime di Settentrione*, 1539 ; 4°. — III, 670.

GIUNTA (Luc' Antonio)
Constitutiones fratrum Carmelitarum, 29 avril 1499 ; 8°. — II, 454.
Officium B. M. Virginis, 26 juin 1501 ; 8°. — I, 420.
Breviarium Romanum, 22 décembre 1501 ; 12°. — II, 305.
Privilegia & indulgentiæ fratrum minorum ord. S. Francisci, 12 mars 1502 ; 8°. — III, 44.
Angelus (Joannes) de Aischach, *Astrolabium planum*, 1er décembre 1502 ; 4°. — I, 387.
Breviarium ord. Fratr. Prædicat., 23 mars 1503 ; 4°. — II, 307.
Breviarium Placentinum, 3 avril 1503 ; 8°. — II, 309.
Bernard (St), *Opuscula*, 1er juin 1503 ; 8°. — III, 62.
Bernard (St), *Flores*, 31 août 1503 ; 8°. — III, 67.
Breviarium Romanum, 27 janvier 1503 ; 12°. — II, 309.
Antiphonarium Romanum, 1503 ; gd in-f°. — III, 73.
Breviarium ord. Carmelit., 6 avril 1504 ; 8°. — II, 309.
Breviarium Romanum, 30 avril 1504 ; 12°. — II, 310.
Breviarium Romanum, 29 septembre 1504 ; 8°. — II, 310.
Grégoire (St) pape, *Secundus dialogorum liber de vita et miraculis S. Benedicti*, 13 mars 1505 ; 12°. — I, 503.
Officium B. M. Virginis, 30 avril 1505 ; 8°. — I, 426.
Breviarium Romanum, 6 juin 1505 ; 8°. — II, 312.
Officium B. M. Virginis, 10 juin 1505 ; 8°. — I, 427.
Officium B. M. Virginis, 4 mai 1506 ; 24°. — I, 428.
Breviarium ord. S. Benedicti, 25 juin 1506 ; 8°. — II, 312.
Breviarium Congregat., Casin., 3 février 1506 ; 8°. — II, 314.
Breviarium Augustense, 26 février 1506 ; 8°. — II, 314.
Compendiolum monastici cantus, 1506 ; 24°. — III, 117.
Breviarium Romanum, 26 mars 1507 ; 8°. — II, 315.
Psalterium, 21 juillet 1507 ; f°. — I, 168.
Psalterium, 17 novembre 1507 ; 8°. — I, 169.
Breviarium Congregat. Cœlestinorum, 16 mai 1508 ; 16°. — II, 318.
Breviarium Congregat. S. Mariæ Montis Oliveti, 29 juillet 1508 ; 8°. — II, 318.
Breviarium Romanum, 20 août 1508 ; 4°. — II, 318.
Breviarium Romanum, 6 septembre 1508 ; 8°. — II, 320.
Breviarium ord. Fratr. Prædicatorum, 28 septembre 1508 ; 4°. — II, 320.
Processionarium, 21 avril 1509 ; 8°. — II, 213.

Breviarium ord. Fratr. Prædicatorum, 27 mai 1509; 8°. — II, 321.
Psalterium, 13 juin 1509; 8°. — I, 169.
Martyrologium, 28 juin 1509; 4°. — II, 450.
Diurnum ord. S. Benedicti, 1ᵉʳ mars 1510. — II, 322.
Adimari (Thaddeo), abbate di Marradi, *Vita di S. Giovanni Gualberto*, 6 mars 1510; 4°. — III, 199.
Breviarium Romanum, 7 juillet 1510; 8°. — II, 322.
Compendio delli Abbati Generali di Vallombrosa, 10 septembre 1510; 4°. — III, 205.
Donatus (Aelius), *Grammatices rudimenta*, 11 novembre 1510; 4°. — I, 392.
Pontificale, 14 février 1510; f°. — III, 211.
Breviarium ord. Fratr. Prædicatorum, 1ᵉʳ mars 1511; 8°. — II, 324.
Breviarium Romanum, 1ᵉʳ mars 1511; 16°. — IV, 151.
Biblia lat., 28 mai 1511; 4°. — I, 144.
Breviarium Congregat. Casinensis, 22 octobre 1511; 8°. — II, 325.
Officium B. M. Virginis, 24 janvier 1511; 8°. — IV, 146.
Breviarium Congregat. Casinensis, (circa 1511); 12°. [Exemplaire incomplet]. — II, 326.
Breviarium Congregat. Casinensis, 1ᵉʳ juillet 1512; 32°. — II, 326.
Breviarium Romanum, 7 octobre 1512; 8°. — II, 328.
Officium Hebdomadæ sanctæ, 19 mars 1513; 8°. — III, 250.
Sacrarium, 2 août 1513; 8°. — III, 258.
Valerius Maximus, *Factorum dictorumque memorabilium libri IX*, 20 août 1513; f°. — I, 214.
Processionarium, 26 août 1513; 8°. — II, 214.
Officium B. M. Virginis, 13 novembre 1513; 16°. — I, 446.
Cantorinus Romanus, 3 décembre 1513; 8°. — III, 265.
Boniface VIII, *Sextus Decretalium liber*, 20 mai 1514; 4°. — III, 274.
Clément V, *Constitutiones in concilio Viennensi editæ*, 20 mai 1514; 4°. — III, 274.
Gratianus, *Decretum*, 20 mai 1514; 4°. — I, 495.
Grégoire IX, *Decretales*, 20 mai 1514; 4°. — III, 275.
Breviarium Strigoniense, 12 août 1514; 8°. — II, 332.
Breviarium Strigoniense, 4 avril 1515; 4°. — II, 335.
Breviarium Romanum, 5 juin 1515; 8°. — II, 335.
Breviarium ord. S. Benedicti, 13 juillet 1515; 12°. — II, 339.
Breviarium ord. Fratr. Prædicatorum, 7 août 1515; 8°. — II, 339.
Breviarium ord. Carmelitarum, 4 décembre 1515; 8°. — II, 340.
Graduale, 31 octobre 1513-31 décembre 1515-3 janvier 1515; f°. — II, 472.
Breviarium Romanum, 8 février 1515; 8°. — II, 341.
Breviarium Romanum, 20 mai 1516; 4°. — II, 344.
Breviarium ord. Fratr. Prædicatorum, 28 juin 1516; 4°. — II, 344.
Justinien Iᵉʳ, *Instituta*, 19 novembre 1516; 8°. — III, 317.
Officium B. M. Virginis, 10 avril 1517; 8°. — I, 452.

Breviarium Pataviense, 17 octobre 1517; f°. — II, 346.
Thomas (S¹) d'Aquin, *Commentaria in libros Aristotelis*, 21 novembre 1517; f°. — II, 297.
Processionarium, 12 décembre 1517; 8°. — II, 215.
Martyrologium, 29 janvier 1517; 4°. — II, 451.
Officium Hebdomadæ sanctæ, 2 mars 1518; 16°. — III, 251.
Breviarium Salisburgense, 30 avril 1518; 8°. — II, 349.
Sphæra mundi, 30 juin 1518; f°. — III, 349.
Breviarium Romanum, 1ᵉʳ avril 1519; 8°. — II, 354.
Biblia lat., 15 octobre 1519; 8°. — I, 146.
Maironi (Francesco), *Sententiarum libri IV*, 8 novembre 1519; f°. — III, 382.
Argelata (Petrus de), *Chirurgia*, 1ᵉʳ mars 1520; f°. — III, 391.
Breviarium Strigoniense, 27 juin 1520; 8°. — II, 356.
Breviarium Congregat. Casinensis, 1ᵉʳ août 1520; 4°. — II, 356.
Pontificale, 15 septembre 1520; f°. — III, 211.
Albohazen Haly, *Liber in judiciis astrorum*, 2 janvier 1520; f°. — III, 61.
Officium B. M. Virginis, s. a., (circa 1520); 8°. — I, 454.
Breviarium Congregat. Montis Oliveti, 1521; f°. — II, 360.
Thomas (S¹) d'Aquin, *Summa theologiæ*, 30 novembre-3 décembre 1522; f°. — III, 451.
Thomas (S¹) d'Aquin, *Prima pars summæ theologiæ*, 25 décembre 1522; f°. — III, 452.
Breviarium Romanum, 4 janvier 1522; 4°. — II, 360.
Galien, *Therapeutica*, 5 janvier 1522; f°. — II, 490.
Gregorius Ariminensis, *Lectura super primo et secundo sententiarum*; 10 janvier 1522; f°. — III, 350.
Cantus monastici formula; 30 avril 1523; 8°. — III, 462.
Ugo Senensis, *Expositio in aphorismis Hippocratis*, 20 mai 1523; f°. — III, 464.
Breviarium ord. Carthusiensium, 11 août 1523; 8°. — II, 361.
Breviarium Congregat. Montis Oliveti, 25 octobre 1523; f°. — II, 361.
Cathecuminorum liber, 10 mars 1524; 8°. — II, 265.
Breviarium Romanum, 11 juillet 1524; 16°. — II, 364.
Breviarium Romanum, 10 janvier 1524; 8°. — II, 365.
Officium Hebdomadæ sanctæ, 12 janvier 1524; 12°. — III, 253.
Thomas (S¹) d'Aquin, *Summa theologiæ*, 1524; f°. — III, 452.
Donatus (Aelius), *Grammatices rudimenta*, 18 mai 1525; 4°. — I, 392.
Breviarium Congregat. Casinensis, 9 août 1525; f°. — II, 365.
Thomas (S¹) d'Aquin, *Commentaria in libros Aristotelis*, 31 mai 1526; f°. — II, 297.
Breviarium Congregat. Casinensis, 15 juillet 1526; 12°. — II, 366.
Graduale, 1ᵉʳ avril 1527; f°. — II, 474.
Avicenna, *Canonis libri*; juin 1527; f°. — III, 395.
Graduale, 12 janvier 1527; f°. — II, 474.

Breviarium Gallicanum, 28 février 1527; 8°. — II, 368.
Breviarium ord. Fratr. Prædicatorum, 1531; 8°. — II, 370.
Biblia ital., mai 1532; f°. — I, 150.
Benedictus (Alexander) Veronensis, *Singulis corporum morbis remedia*, juin-août 1533; f°. — III, 660.
Virgilius (Publius) Maro, *Opera*, septembre 1532-janvier 1533; f°. — IV, 135.
Breviarium Romanum, septembre 1534; 4°. — II, 371.
Breviarium Romanum, juin 1535; 8°. — II, 371.
Psalterium, janvier 1535; 8°. — I, 172.
Breviarium Romanum, août 1537; 4°. — II, 371.
Psalterium, décembre 1537; 8°. — I, 172.
Virgilius (Publius) Maro, *Opera*. janvier 1537; f°. — I, 79.
Breviarium Romanum, février 1537; 8°. — II, 372.

GIUNTA (Heredi di L. A.)

Biblia ital., avril 1538; f°. — I, 154.
Psalterium, août 1538; 8°. — I, 173.
Aldobrandinus (Sylvester), *Institutiones juris civilis*, novembre 1538; 4°. — III, 668.
Breviarium ord. Vallisumbrosæ, juin 1539; 8°. — II, 374.
Breviarium Romanum, mai 1540; 8°. — II, 375.
Cantorinus Romanus, janvier 1540; 8°. — III, 266.
Breviarium Romanum, septembre 1540-1541; 4°. — II, 375.
Breviarium Romanum, mars 1541; 12°. — II, 376.
Psalterium, septembre 1541; 8°. — I, 174.
Officium B. M. Virginis, décembre 1541; 12°. — I, 473.
Officium B. M. Virginis, janvier 1541; 12°. — I, 474.
Breviarium Romanum, 1541; 8°. — II, 376.
Breviarium ord. Cisterciensium, janvier 1542; 8°. — II, 376.
Breviarium Romanum, janvier 1542; 12°. — II, 377.
Breviarium Congregat. Casinensis, février 1542; 4°. — II, 378.
Officium B. M. Virginis, 1542; 8°. — I, 474.
Pontificale, mai 1543; f°. — III, 212.
Breviarium ord. Camaldulensis, avril 1543; 8°. — II, 379.
Breviarium Romanum, juillet 1543; 8°. — II, 379.
Breviarium ord. Carmelitarum, juillet 1543; 8°. — II, 379.
Breviarium Congregat. Casinensis, janvier 1543; 8°. — II, 380.
Breviarium ord. Muratarum Florentiæ, août 1545; 4°. — II, 380.
Processionarium, 10 novembre 1545; 8°. — II, 215.
Officium B. M. Virginis, juillet 1546; 12°. — I, 489.
Uficio della gloriosissima Vergine, 1545 - novembre 1546; 12°. — IV, 147.
Breviarium Romanum, mars 1547; 4°. — II, 381.
Breviarium Romanum, mars 1547-1548; 8°. — II, 381.
Breviarium ord. Fratr. Prædicatorum, juin 1548; 8°. — II, 382.

Aldobrandinus (Silvester), *In primum Institutionum Justiniani librum Annotationes*, 1548; 4°. — III, 674.
Breviarium Romanum, 1548; 4°. — II, 383.
Breviarium Romanum, avril 1549; 8°. — IV, 152.
Breviarium Romanum, 1550; f°. — II, 385.
Diurnum Romanum, novembre 1551-1552; 8°. — IV, 152.
Breviarium ord. Fratr. Prædicatorum, juin 1552; 8°. — II, 387.
Breviarium ord. Fratr. Prædicatorum, septembre 1552; f°. — II, 387.
Breviarium Romanum, janvier 1553; 8°. — II, 388.
Breviarium ord. Frat. Prædicat., mars 1554; 16°. — IV, 152.
Breviarium Romanum, juin 1555; 8°. — II, 388.
Breviarium ord. Fratr. Prædicatorum, 1556; 8°. — II, 391.
Breviarium Romanum, janvier 1557; 8°. — II, 391.
Breviarium Romanum, septembre 1558; 8°. — II, 391.
Breviarium Romanum, janvier 1559; 4°. — II, 392.
Breviarium Congregat. Casinensis, septembre 1560; 4°. — II, 394.
Breviarium Romanum, février 1560; 8°. — II, 394.
Breviarium Romanum, 1560; 8° [a]. — II, 394.
Breviarium Romanum, 1560; 8° [b]. — II, 395.
Breviarium Romanum, 1560; 8° [c]. — II, 396.
Graduale, 1560; f°. — II, 475.
Breviarium Congregat. Casinensis, mars 1562; 8°. — II, 396.
Breviarium Congregat. Casinensis, janvier 1562; 8°. — II, 397.
Graduale, 1562; f°. — II, 475.
Breviarium ord. Fratr. Prædicatorum, 1562 (?); 4°. — II, 400.
Breviarium ord. Fratr. Prædicatorum, août 1563; 8°. — II, 400.
Breviarium Romanum, février 1563; 4°. — II, 400.
Breviarium Romanum, 1563; 8°. — II, 401.
Breviarium Romanum, 1564; 8° [a]. — II, 401.
Breviarium Romanum, 1564; 8° [b]. — II, 401.
Breviarium ord. Fratr. Prædicatorum, 1564; 16°. — II, 402.
Officium B. M. Virginis, 1566; 8°. — I, 490.
Breviarium Congregat. Casinensis, 1568; 12°. — II, 402.
Officium B. M. Virginis, 1568; 12°. — I, 490.
Breviarium Romanum, 1569; 8°. — II, 403.
Breviarium Romanum, 1570; 4° [a]. — II, 403.
Breviarium Romanum, 1570; 4° [b]. — II, 404.
Breviarium Romanum, 1571; 4°. — II, 404.
Breviarium Romanum, 1571; 8° [a]. — II, 404.
Breviarium Romanum, 1571; 8° [b]. — II, 405.
Breviarium Romanum, 1572; 8° [a]. — II, 405.
Breviarium Romanum, 1572; 8° [b]. — IV, 153.
Breviarium Congregat. Casinensis, 1572; 8°. — II, 405.
Breviarium Romanum, 1573; 8°. — II, 405.
Breviarium Congregat. Casinensis, 1573; 4°. — II, 406.

Breviarium ord. Fratr. Prædicatorum, 1573 ; 4°. — II, 406.
Breviarium Romanum, 1574 ; 4°. — II, 406.
Breviarium Romanum, 1575 ; 8°. — II, 407.
Officium B. M. Virginis, 1575 ; 8°. — I, 490.
Breviarium Romanum, 1578 ; 4° [*a*]. — II, 409.
Breviarium Romanum, 1578 ; 4° [*b*]. — II, 410.
Breviarium ord. Fratr. Prædicatorum, 1579 ; 8°. — II, 410.
Breviarium ord. Cisterciensium, 1579 ; 8°. — II, 410.
Breviarium Romanum, 1579 ; 8°. — II, 410.
Breviarium ord. Carmelitarum, 1579 ; 8°. — II, 411.
Breviarium Congregat. Casinensis, 1581 ; 4°. — II, 412.
Breviarium Romanum, 1581 ; 4°. — II, 412.
Breviarium Romanum, 1581-1582 ; 8°. — II, 414.
Breviarium Romanum, 1582 ; 4°. — II, 414.
Breviarium Mantuanum, 1581-1583 ; 12°. — II, 415.
Officium B. M. Virginis, 1581-1583 ; 12°. — I, 491.
Graduale, 1583 ; f°. — II, 478.
Breviarium Romanum, 1583 ; 8°. — II, 414.
Officium B. M. Virginis, 1583 ; 12°. — I, 491.
Breviarium ord. Fratr. Prædicatorum, 1584 ; 12°. — II, 419.
Breviarium Romanum, 1584 ; f°. — II, 418.
Breviarium Romanum, 1584 ; 4°. — II, 419.
Breviarium Congregat. Casinensis, 1585 ; 4°. — II, 420.
Breviarium Congregat. Casinensis, 1585 ; 8°. — II, 420.

GIUNTA (Philippo)
(Florence)

Boccaccio (Giovanni), *Decamerone*, Firenze, 29 juillet 1516 ; 4°. — II, 103.

GIUNTA (Heredi di Philippo)
(Florence)

Officium B. M. Virginis, Florentiæ, 7 mars 1520 ; 32°. — I, 452.

GREGORII (Ioanne & Gregorio de)

Abdilazi, *Libellus ysagogicus*, 26 juillet 1491 ; 4°. — I, 279.
Ketham (Joannes), *Fasciculus medicinæ*, 26 juillet 1491 ; f°. — II, 53.
Boccaccio (Giovanni), *Decamerone*, 20 juin 1492 ; f°. — II, 97.
Masuccio Salernitano, *Novellino*, 21 juillet 1492 ; f°. — II, 118.
Aristote, *De natura animalium*, 18 novembre 1492 ; f°. — II, 124.
Boccaccio (Giovanni), *Decamerone*, s. a. (*circa* 1492) ; f°. — II, 100.
Ketham (Joannes), *Fasciculus medicinæ*, 5 février 1493 ; f°. — II, 54.
Hérodote, *Historiarum libri IX*, 8 mars 1494 ; f°. — II, 196.
Corsetus (Antonius), *Tractatus ad status pauperum fratrum Jesuatorum confirmationem*, 22 septembre 1493 ; 4°. — II, 272.
Ketham (Joannes), *Fasciculus medicinæ*, 15 octobre 1495 ; f°. — II, 57.
Jerôme (S¹), *Commentaria in vetus et novum Testamentum*, 1497-25 août 1498 ; f°. — II, 446.

Ketham (Joannes), *Fasciculus medicinæ*, 28 mars 1500 ; f°. — II, 58.
Ketham (Joannes), *Fasciculus medicinæ*, 17 février 1500 ; f°. — II, 58.
Abdilazi, *Libellus ysagogicus*, 18 février 1502 ; 4°. — I, 279.
Abdilazi, *Libellus ysagogicus*, 10 août 1503 ; 4°. — I, 280.
Officium B. M. Virginis, 11 février 1505 ; 8°. — I, 427.

GREGORII (Gregorio de)

Tostatus (Alphonsus), *Explanatio in primum librum Paralipomenon*, etc., 13 octobre 1507 ; f°. — III, 148.
Antonio de Lebrija, *Grammaticæ introductiones*, 1ᵉʳ-20 juillet 1508 ; f°. — III, 162.
Ketham (Joannes), *Fasciculus medicinæ*, 18 août 1508 ; f°. — II, 58.
Tostatus (Alphonsus), *Paradoxa*, août 1508 ; f°. — III, 163.
Petrarca (Francesco), *Sonetti, Canzoni, Triumphi*, 20 novembre 1508 ; 4°. — I, 98.
Officium B. M. Virginis, 1ᵉʳ septembre 1512 ; 12°. — I, 440.
Ketham (Joannes), *Fasciculus medicinæ*, 10 février 1513 ; f°. — II, 58.
Alighieri (Dante), *Divina Comedia*, 1515 ; 8°. — II, 16.
Officium B. M. Virginis, juillet 1516 ; 12°. — I, 451.
Piccolomini (Augustinus), *Sacrarum cærimoniarum libri tres*, 21 novembre 1516 ; f°. — III, 318.
Familiaris clericorum liber, 15 juin 1517 ; 8°. — III, 340.
Breviarium Romanum, 31 octobre 1518 ; 4°. — II, 352.
Breviarium Romanum, 22 février 1518 ; 8°. — II, 354.
Petrarca (Francesco), *Sonetti, Canzoni, Triumphi*, mai 1519 ; 4°. — I, 101.
Agenda Diocesis Sancte Ecclesie Aquileyensis, mars 1520 ; 4°. — III, 392.
Cathecuminorum liber, 18 mai 1520 ; 4°. — II, 264.
Officium B. M. Virginis, août 1520 ; 12°. — I, 454.
Breviarium Romanum, 10 avril 1521 ; f°. — II, 358.
Breviarium Romanum, 14 mai 1521 ; 12°. — II, 358.
Innocent IV, *Apparatus super quinque libris Decretalium*, 1ᵉʳ avril 1522 ; f°. — III, 432.
Bonaventura (S.), *Legenda de S. Francesco*, 13 avril 1522 ; 4°. — III, 436.
Accolti (Francesco), *Commentaria*, 20 mai 1522 ; f°. — III, 440.
Baldus de Ubaldis, *Repertorium Innocentii*, 23 mai 1522 ; f°. — III, 441.
Accolti (Francesco), *Commentaria*, 3 juin 1522 ; f°. — III, 441.
Virgilius (Publius) Maro, *Opera*, 20 novembre 1522 ; f°. — I, 77.
Baptista (Frate) da Crema, *Via de aperta verita*, 28 mars 1523 ; 8°. — III, 460.
Paris de Puteo, *Duello*, 23 avril 1523 ; 8°. — III, 409.
Erasmus (Desiderius), *Paraphrasis in Evangelium Matthæi*, 19 mai 1523 ; 8°. — III, 463.
Nausea (Federicus), *In Justiniani imperatoris Institutiones Paratitla*, 29 juillet 1523, 4°. — III, 468.

Erasmus (Desiderius), *In epistolas Apostolorum interpretatio*, juillet 1523 ; 8°. — III, 469.
Cæsar (Caius Julius), *Commentaria*, novembre 1523 ; 8°. — III, 234.
Officium B. M. Virginis, 5 février 1523 ; 8°. — I, 459.
Officium B. M. Virginis, 1523 ; 8°. — I, 458.
Orationes devotissimæ, 1523 ; 12°. — III, 474.
Officium B. M. Virginis circa 1522 ; 8°. [Exemplaire incomplet]. — I, 460.
Officium B. M. Virginis, octobre 1524 ; 12°. — I, 467.
Officium B. M. Virginis, février 1525 ; 12°. — I, 469.
Palmerin de Oliva, 23 novembre 1526 ; f°. — III, 651.
Officium B. M. Virginis, octobre 1527 ; 12°. — I, 471.

GRYPHIUS (Joannes)

Breviarium Romanum, 1547 ; 8°. — II, 382.
Bòccaccio (Giovanni), *Decamerone*, 1549 ; 4°. — II, 112.
Breviarium Congregat. Montis Virginis, 1555 ; 8°. — II, 390.
Breviarum Romanum, 1560 ; 8°. — II, 395.

GRYPHIUS (Alexander)

Officium B. M. Virginis, 1585 ; 12°. — I, 491.

GUERRA (Domenico & Giovanni Battista)

Alberti (R. P. Leandro), *Cronichetta della gloriosa Madonna di S. Luca del Monte della Guardia di Bologna*, 1579 ; 8°. — III, 677.

GUERRAEI fratres & socii

Breviarium Congregat. Casinensis, 1575 ; 8°. — II, 408.

GUERRALDA (Bernardino)

Rosiglia (Marco), *La Conversione de S. Maria Magdalena*, Ancona, 20 avril 1514 ; 8°. — III, 248.

GULIELMO de MONTEFERRATO

Alexander Grammaticus, *Doctrinale*, 3 février 1488 ; 4°. — I, 294.
Guarinus Veronensis, *Grammaticales Regulæ*, 2 novembre 1491 ; 4°. — I, 290.
Sacrobusto (Joannes de), *Sphaera Mundi*, 14 janvier 1491 ; 4°. — I, 248.
Epistole & Evangeli, circa 1492 ; 4°. — I, 174.
Biblia ital., 23 avril 1493 ; f°. — I, 132.
Donatus (Aelius), *Grammatices rudimenta*, 20 février 1493 ; 4°. — I, 391.
Epistole & Evangeli, 15 mars 1494 ; f°. — I, 175.
Spagna (La), 9 septembre 1514 ; 4°. — III, 279.
Sulpitius (Joannes) Verulanus, *De versuum scansione*, 22 décembre 1516 ; 4°. — III, 322.
Climacho (Joanne), *Scala paradisi*, 9 avril 1517 ; 4°. — II, 35.
Buovo d'Antona, 27 mars 1518 ; 4°. — I, 345.
Pico (Blasius) Fonticulanus, *Grammatica speculativa*, 17 août 1518 ; 4°. — III, 351.
Vite de Sancti Padri, 18 août 1518 ; f°. — II, 50.
Guarini (Battista) [Bartholomeus Philalites], *Institutiones Grammaticæ*, 31 août 1518 ; 4°. — III, 152.
Platyna (Bartholomœus), *Hystoria de Vitis Pontificum*, 15 décembre 1518 ; f°. — III, 89.

Transito, Vita & Miracoli di S. Hieronymo, 4 avril 1519 ; 4°. — I, 117.
Stoa (Joannes Franciscus Quintianus), *De syllabarum quantitate*, 20 juin 1519 ; 4°. — III, 378.
Regino (Hieronymo) Eremita, *De conservanda mentis et corporis puritate*, 1er octobre 1519 ; 8°. — III, 381.
Thibaldeo (Antonio) da Ferrara, *Opera*, 10 décembre 1519 ; 8°. — II, 483.
Augustin (St), *Soliloquio*, 17 décembre 1519 ; 8°. — II, 232.
Erasmus (Desiderius), *De duplici copia verborum ac rerum*, etc., 29 décembre 1519 ; 4°. — III, 387.
Sasso (Pamphilo), *Opera*, 1er février 1519 ; 4°. — III, 387.
Hieronymo (R. P. Fra) de Padoa, *Confessione*, 23 mars 1520 ; 8°. — III, 287.
Horatius (Quintus) Flaccus, *Opera*, 7 avril 1520 ; f°. — II, 445.
Tibullus (Albius), *Elegiarum libri IV* ; Catullus (Caius Valerius), *Epigrammata* ; Propertius (Sextus Aurelius), *Elegiarum libri IV*, 12 juin 1520 ; f°. — III, 400.
Camœnus (Joannes Franciscus), *Miradonia*, 20 juin 1520 ; 4°. — III, 400.
Cicero (Marcus Tullius), *De Oratore*, 15 septembre 1520 ; f°. — I, 113.
Baiardo (Andrea), *Philogine*, 17 octobre 1520 ; 8°. — III, 405.
Dathus (Augustinus), *Elegantiolæ*, 14 janvier 1520 ; 4°. — II, 28.
Lucanus (Annæus Marcus), *Pharsalia*, 18 février 1520 ; f°. — II, 271.
Maturantius (Franciscus), *De componendis carminibus opusculum*, etc., 28 février 1520 ; 4°. — III, 406.
Vita de la preciosa virgine Maria, 2 mai 1521 ; 8°. II, 94.
Bienatus (Aurelius), *In VI libros Elegantiarum Laurentii Vallæ Epithomata*, 18 juin 1521 ; 4°. — III, 412.
Pulci (Luigi), *Morgante maggiore*, 20 juillet 1521 ; 4°. — II, 223.
Martialis (Marcus Valerius), *Epigrammata*, 5 novembre 1521 ; f°. — III, 201.
Sulpitius (Joannes) Verulanus, *De versuum scansione*, 21 janvier 1522 ; 4°. — III, 322.
Foresti (Jacobo Philippo), *Confessione*, 17 avril 1522 ; 8°. — III, 436.
Francesco da Fiorenza, *Persiano, figliolo di Altobello*, 12 septembre 1522 ; 4°. — III, 145.
Altobello, 20 février 1522 ; 4°. — II, 460.
Terentius (Publius) Afer, *Comœdiæ*, 8 avril 1523 ; f°. — II, 284.
Ovidius (Publius) Naso, *Epistolæ Heroides*, 15 décembre 1523 ; f°. — II, 436.
Aspramonte, 16 décembre 1523 ; 4°. — III, 177.
Valerius Maximus, *Factorum dictorumque memorabilium libri IX*, 6 février 1523 ; f°. — I, 215.
Vocabularium juris, 28 avril 1524 ; 8°. — III, 349.
Terentius (Publius) Afer, *Comœdiæ*, 21 juillet 1524 ; f°. — II, 286.
Ovidius (Publius) Naso, *Epistolæ Heroides*, 2 janvier 1524 ; f°. — II, 437.

Cicero (Marcus Tullius), *De Officiis*, 24 mars 1525 ; f°. — I, 38.
Cicero (Marcus Tullius), *Epistolæ familiares*, 12 décembre 1525 ; f°. — I, 44.
Horatius (Quintus) Flaccus, *Opera*, 18 avril 1527 ; f°. — II, 445.
Terentius (Publius) Afer, *Comœdiæ*, 31 mars 1528 ; f°. — II, 286.
Fioretto della Bibbia, 5 septembre 1531 ; 8°. — IV, 135.
Guazzo (Marco), *Astolfo Borioso*, 4 avril 1532 ; 4°. — III, 658.
Flores legum, 15 juin 1532 ; 8°. — III, 16.
Donatus (Aelius), *Grammatices rudimenta*, 26 juillet 1532 ; 4°. — I, 393.
Durante (Pietro) da Gualdo, *Leandra*, 24 avril 1534 ; 8°. — III, 160.
Pulci (Luigi), *Morgante maggiore*, 10 juillet 1534 ; 8°. — II, 226.
Cantiuncula (Claudius), *Topica*, 24 décembre 1534 ; 4°. — III, 661.
Ovidius (Publius) Naso, *Epistolæ Heroides*, avril 1538 ; f°. — II, 438.
Anselme (S¹), *Opera nova de l'arte del ben morire*, 1539 ; 8°. — III, 670.
Voir : Sessa (Melchior).

HAMMAN (Joannes) de LANDOIA

Crispus (Joannes) de Montibus, *Repetitio tituli institutionum de hereditate ab intestato*, 19 octobre 1490 ; f°. — I, 502.
Officium B. M. Virginis, 1490 ; 12°. — I, 402.
Officium B. M. Virginis, 3 décembre 1491 ; 32°. — I, 403.
Officium B. M. Virginis, 4 février 1492 ; 24°. — I, 404.
Officium B. M. Virginis, 1493 ; 8°. — I, 408.
Lacepiera (P.), *Liber de oculo morali*, 1ᵉʳ avril 1496 ; 8°. — II, 289.
Monteregio (Joannes de), *Epitoma in almagestum Ptolomei*, 31 août 1496 ; f°. — II, 292.
Officium B. M. Virginis, 1ᵉʳ octobre 1497 ; 8°. — I, 415.

HAMMAN (Joannes) de LANDOIA & CASTELLO (Julianus de)

Breviarium Spirense, 24 octobre 1509 ; 8°. — II, 322.

HENRICI (Ludovico de)

Voir : Cellebrino (Eustachio).

HIERONYMO de CARTULARI (Pérouse)

Collenutio (Pandolpho), *Philotimo*, Perusia, 19 mai 1518 ; 8°. — III, 340.

JENSON (Nicolas)

Eusebius, *De evangelica præparatione*, 1470 ; f°. — I, 79.
Quintilianus (Marcus Fabius), *De oratoria institutione*, 21 mai 1471 ; f°. — I, 117.
Cicero (Marcus Tullius), *Epistolæ familiares*, 1471 ; f°. — I, 40.
Bruni (Leonardo) [Leonardo Aretino], *De bello italico adversus Gothos*, 1471 ; f°. — I, 216.
Suetonius (Caius) Tranquillus, *Vitæ XII Cæsarum*, 1471 ; 4°. — I, 211.

Plinius (Caius) Secundus, *Historia naturalis*, 1472 ; f°. — I, 27.

JOANNE di LORENZO da BERGAMO

Caracciolo (Roberto), *Spechio della fede*, 1ᵉʳ avril 1495 ; f°. — II, 259.

JOANNE MARIA de OCCIMIANO

Transito, Vita & Miracoli di S. Hieronymo, 8 novembre 1491 ; 4°. — I, 115.

JOANNES de SPIRA

Plinius (Caius) Secundus, *Historia naturalis*, 1469 ; f°. — I, 27.

JULIANO (Andrea)

Evangelia (græce), 1581 ; f°. — I, 189.

LAPICIDA (Franciscus)

Abiosus (Joannes), *Dialogus in Astrologiæ defensionem*, 20 octobre 1494 ; 4°. — II, 217.

LIECHTENSTEIN (Petrus)

Officium B. M. Virginis, 23 juillet 1502 ; 16°. — I, 421.
Breviarium Pataviense, 1ᵉʳ avril 1505 ; 8°. — II, 312.
Montagnone (Jeremias de), *Compendium moralium notabilium*, 29 avril 1505 ; 4°. — III, 110.
Biblia bohem., 5 décembre 1506 ; f°. — I, 140.
Breviarium Herbipolense, 27 août 1507 ; 8°. — II, 315.
Nanus (Dominicus), *Polyanthea*, 17 février 1507 ; f°. — III, 157.
Breviarium Pataviense, 6 avril 1508 ; 8°. — II, 316.
Pergerius (Bernardus), *Grammatica*, 7 novembre 1508 ; 4°. — III, 171.
Bonromeus (Antonius), *Clypeus Virginis*, 1508 ; 4°. — III, 181.
Breviarium Salisburgense, 15 mars-20 avril 1509 ; 8°. — II, 321.
Calepinus (Ambrosius), *Dictionarium græco-latinum*, 3 janvier 1509 ; f°. — III, 191.
Breviarium Pataviense, 1511 ; 16°. — II, 326.
Angelus (Joannes) de Aischach, *Astrolabium planum*, 1512 ; 4°. — I, 388.
Breviarium Strigoniense, 4 janvier 1513 ; 8°. — II, 330.
Monteregio (Joannes de), *Kalendarium*, 1514 ; 4°. — I, 242.
Breviarium Pataviense, 25 mai-26 juillet 1515 ; 8°. — II, 335.
Breviarium Kiemense, 5 octobre 1515-3 mars 1516 ; 8°. — II, 340.
Breviarium Frisingense, 15 mars 1516 ; 8°. — II, 343.
Directorium Ecclesie & Diocesis Frisingensis, 20 juin 1516 ; 8°. — IV, 152.
Breviarium Pragense, 10 octobre-17 novembre 1517 ; 8°. — II, 346.
Breviarium Augustense, 18 février 1517 ; 8°. — II, 348.
Vigiliæ & Officium mortuorum, 1ᵉʳ octobre 1518 ; 8°. — III, 363.
Directorium pro diocesi Ecclesiæ Pataviensis, 21 janvier 1518 ; 8°. — III, 369.
Breviarium Augustense, 16 février 1518-1519 ; 8°. — II, 353.
Breviarium ord. S. Benedicti, 15 juillet 1519 ; 8°. — II, 355.

Breviarium Strigoniense, 4 janvier 1519 ; 8°. — II, 355.
Computus novus & ecclesiasticus, 1519 ; 4°. — III, 390.
Breviarium Frisingense, 1520 ; f°. — II, 356.
Grégoire (St) pape, *Secundus dialogorum liber de vita & miraculis S. Benedicti*, 12°. — I, 504.
Abdilazi, *Libellus ysagogicus*, 1521 ; 4°. — I, 281.
Breviarium Pataviense, 1521 ; 12°. — II, 360.
Antiphonarium Romanum, 1524 ; f°. — III, 76.
Breviarium Strigoniense, 1524 ; 8°. — II, 365.
Breviarium Cracoviense, août 1538 ; 8°. — II, 373.
Cantorinus Romanus, 1538 ; 8°. — III, 266.
Breviarium Ambrosianum, 1539 ; 12°. — II, 374.
Breviarium ord. Eremitarum S. Pauli, mars 1540 ; 8°. — II, 375.
Liber familiaris secundum consuetudinem Monialium S. Laurentii Venetiarum ; 1541-août 1542 ; f°. — III, 671.
Officium B. M. Virginis, 1545 ; 8°. — I, 478.
Breviarium Romanum, 1546 ; 8°. — II, 381.
Officia propria quarumdam solennitatum, 1548 ; 4°. — III, 675.
Breviarium Congregat. Casinensis, 1551 ; 4°. — II, 387.
Breviarium Romanum, 1556 ; 8°. — II, 390.
Breviarium Romanum, mai 1559 ; 8°. — II, 392.
Graduale, 1562 ; f°. — II, 476.
Officium B. M. Virginis, 1567 ; 16°. — I, 490.

LIRICO (Zuan Maria)
Verini (Giovanni Battista), *El vanto de la Cortegiana*, juillet 1538 ; 8°. — III, 644.

LOCATELLUS (Bonetus)
Boccaccio (Giovanni), *Genealogiæ deorum*, 23 février 1494 ; f°. — II, 239.
Aristote, *Libri de cœlo & mundo*, 18 août 1495 ; f°. — II, 272.
Abano (Petrus de), *Conciliator differentiarum philosophorum*, 15 mars 1496 ; f°. — II, 288.
Paulus Venetus, *De compositione mundi libellus aureus*, 20 mai 1498 ; f°. — II, 441.
Cauliaco (Guido de), *Cyrurgia parva*, 27 janvier 1500 ; f°. — II, 496.
Ysaac (Abbate) de Syria, *Libro de la perfectione de la vita contemplativa*, 1500 ; 8°. — II, 497.

LOSLEIN (Petrus)
Isidorus Hispalensis, *Etymologiarum liber*, (s. a. et n. t.), 1483 ; f°. — I, 281.
Voir : Ratdolt (Erhardus).

MANFREDO de MONTEFERRATO
Aesopus, *Fabulæ*, 31 janvier 1491 ; 4°. — I, 331.
Aesopus, *Fabulæ*, 15 février 1491 ; 4°. — I, 339.
Tuppo (Francesco del), *Vita Esopi*, 27 mars 1492 ; 4°. — II, 79.
Voragine (Jacobus de), *Legendario de Sancti*, 10 décembre 1492 ; f°. — II, 124.
Pulci (Luca), *Cyriffo Calvaneo*, s. a. et n. t., (circa 1492) ; 4°. — II, 177.
Aesopus, *Fabulæ*, 17 août 1493 ; 4°. — I, 340.
Tuppo (Francesco del), *Vita Esopi*, 8 novembre 1493 ; 4°. — II, 83.

Pulci (Luigi), *Morgante maggiore*, 31 octobre 1494 ; 4°. — II, 220.
Honorius Augustodunensis, *Libro del maestro et del discipulo*, 12 mars 1495 ; 4°. — II, 243.
Cornazano (Antonio), *Vita de la Madonna*, 14 mars 1495 ; 4°. — II, 251.
Albertus (Magnus), *De virtutibus herbarum*, 20 juin 1495 ; 4°. — II, 266.
Honorius Augustodunensis, *Libro del maestro et del discipulo*, 12 juillet 1495 ; 4°. — II, 247.
Lucanus (Annæus Marcus), *Pharsalia*, 4 août 1495 ; 4°. — II, 270.
Epistole & Evangeli, 20 août 1495 ; f°. — I, 175.
François (St) d'Assise, *Fioretti*, 4 novembre 1495 ; 4°. — I, 285.
Messa de la Madonna, 26 juillet 1496 ; 16°. — II, 290.
Summaripa (Georgio), *Chronica Napolitana*, 26 septembre 1496 ; 4°. — II, 294.
Mandeville (Jean de), *De le piu maravegliose cose del mondo*, 2 décembre 1496 ; 4°. — II, 299.
Honorius Augustodunensis, *Libro del maestro et del discipulo*, 30 janvier 1496 ; 4°. — II, 248.
Boccaccio (Giovanni), *Genealogiæ deorum*, 25 mars 1497 ; f°. — II, 239.
Psalterium, 15 mai 1497 ; 16°. — I, 168.
Aesopus, *Fabulæ*, 27 juin 1497 ; 4°. — I, 340.
Epistole & Evangeli, 4 septembre 1497 ; f°. — I, 176.
Bonaventura (S.), *Devote Meditationi sopra la Passione del Nostro Signore*, 14 décembre 1497 ; 8°. — I, 370.
Camphora (Jacobo), *Logica vulgare e philosophia morale*, mars 1498 ; 8°. — II, 439.
Valagusa (Georgius), *Epistolarum Ciceronis interpretatio*, 5 avril 1498 ; 4°. — II, 440.
Jérôme (St), *Epistole mandate ad Eustochia*, avril 1498 ; 4°. — II, 440.
Boccaccio (Giovanni), *Decamerone*, 5 décembre 1498 ; f°. — II, 101.
Honorius Augustodunensis, *Libro del maestro & del discipulo*, 17 janvier 1498 ; 4°. — II, 249.
Cornazano (Antonio), *Vita de la Madonna*, 23 janvier 1498 ; 4°. — II, 251.
Transito, Vita & Miracoli di S. Hieronymo, 23 février 1498 ; 4°. — I, 116.
Vita de la preciosa Vergine Maria, 6 avril 1499 ; 4°. — II, 93.
Thibaldeo (Antonio) da Ferrara, *Opere*, 1er août 1500 ; 4°. — II, 481.
Fatius (Bartholomeus) [Cicero Veturius], *Synonyma*, 12 décembre 1500 ; 4°. — II, 491.
Mandeville (Jean de), *De le piu maravegliose cose del mondo*, 23 décembre 1500 ; 4°. — II, 299.
Seraphino Aquilano, *Opere*, 24 décembre 1502 ; 8°. — III, 52.
Esopo historiado, 25 février 1502 ; 4°. — I, 340.
Tuppo (Francesco del), *Vita Esopi*, 10 mars 1503 ; 8°. — II, 83.
Augustin (St), *Soliloquio*, 30 mars 1503 ; 8°. — II, 232.
Seraphino Aquilano, *Opere*, 30 août 1503 ; 4°. — III, 52.
Boiardo (Matheo Maria), *Timone*, 15 mars 1504 ; 8°. — III, 76.
Ambrogini (Angelo) [Angelo Poliziano], *Cose vulgari*, 16 mars 1504 ; 8°. — III, 77.

Savonarola (Hieronymo), *Expositione sopra il psalmo :* Miserere mei deus, 9 décembre 1504 ; 8°. — III, 91.
Seraphino Aquilano, *Opere*, 30 avril 1505 ; 4°. — III, 52.
Honorius Augustodunensis, *Libro del maestro et del discipulo*, 10 juin 1505 ; 8°. — III, 249.
Thibaldeo (Antonio) da Ferrara, *Opere*, 10 septembre 1505 ; 4°. — II, 482.
Tuppo (Francesco del), *Vita Esopi*, 20 septembre 1505 ; 8°. — II, 84.
Ambrogini (Angelo) [Angelo Poliziano], *Cose vulgari*, 10 octobre 1505 ; 8°. — III, 78.
Pulci (Luca), *Epistole al magnifico Lorenzo de Medici*, 21 octobre 1505 ; 8°. — III, 113.
Seraphino Aquilano, *Opere*, 31 novembre 1505 ; 4°. — III, 53.
Bartholomeo Miniatore, *Formulario de epistole*, 5 septembre 1506 ; 8°. — I, 297.
Augustin (S¹), *Soliloquio*, 1ᵉʳ octobre 1506 ; 8°. — II, 232.
Pulci (Luigi), *Morgante maggiore*, 20 mai 1507 ; 8°. — II, 221.
Correggio (Nicolo da), *La Psyche et la Aurora*, 10 juin 1507 ; 8°. — III, 149.
Thibaldeo (Antonio) da Ferrara, *Opere*, 25 juin 1507 ; 4°. — II, 482.
Riccho (Antonio), *Fior de Delia*, 7 mars 1508 ; 8°. — III, 158.
Seraphino Aquilano, *Opere*, 20 mars 1508 ; 4°. — III, 53.
Bartholomeo Miniatore, *Formulario de epistole*, 19 avril 1508 ; 8°. — I, 299.
Thibaldeo (Antonio) da Ferrara, *Opere*, 26 juin 1508 ; 4°. — II, 482.
Calmeta (Vicenzo), etc., *Compendio de cose nove*, 8 juillet 1508 ; 8°. — III, 154.
Esopo hystoriado, 20 décembre 1508 ; 4°. — I, 340.
Buovo d'Antona, 24 janvier 1508 ; 4°. — I, 343.
Libro del Troiano, 20 mars 1509 ; 4°. — III, 181.
Altobello, 10 octobre 1514 ; 4°. — II, 459.
Cavalca (Domenico), *Specchio della Croce*, 1515 ; 4°. — II, 427.
Caviceo (Jacobo), *Libro del Peregrino*, 20 mars 1516 ; 4°. — III, 308.

MANUTIUS (Aldus)

Aristote, *Organon*, 1ᵉʳ novembre 1495 ; f°. — II, 275.
Theodorus, *Grammatica*, 25 décembre 1495 ; f°. — II, 287.
Théocrite, *Eclogæ*, février 1495 ; f°. — II, 288.
Officium B. M. Virginis (græcè), 5 décembre 1497 ; 16°. — I, 417.
Aristophane, *Comœdiæ*, 15 juillet 1498 ; f°. — II, 442.
Firmicus (Julius), *Astronomica*, octobre 1499 ; f°. — II, 457.
Colonna (Francesco), *Hypnerotomachia Poliphili*, décembre 1499 ; f°. — II, 464.
Catherina (S.) da Siena, *Epistole devotissime*, 19 septembre 1500 ; f°. — II, 484.
Psalterium (græcè), s. a. (circa 1500) ; 4°. — I, 168.
Musæus, *Opusculum de Herone & Leandro*, s. a. ; 4°. — III, 22.

MANUTIUS (Aldus) & TORRESANUS (Andreas)

Cæsar (Caius Julius), *Commentaria*, avril 1513 ; 8° — III, 232.
Alighieri (Dante), *Divina Comedia*, août 1515 ; 8°. — II, 15.
Musæus, *Opusculum de Herone & Leandro*, novembre 1517 ; 8°. — III, 22.
Cæsar (Caius Julius), *Commentaria*, janvier 1518 ; 8°. — III, 233.
Cæsar (Caius Julius), *Commentaria*, novembre 1519 ; 8°. — III, 233.

MANUTII (Filii Aldi)

Colonna (Francesco), *Hypnerotomachia Poliphili*, 1545 ; f°. — II, 465.
Alciatus (Andreas), *Emblematum libellus*, juin 1546 ; 8°. — III, 673.

MANUTII (Aldi) & TORRESANI (Andreæ) Hæredes

Officium B. M. Virginis, octobre 1529 ; 16°. — I, 471.

MARCOLINI (Francesco)

Maripetro (Hieronymo), *Il Petrarcha spirituale*, novembre 1536 ; 4°. — III, 666.
Pietro Aretino, *Stanze in lode di Madonna Angela Sirena*, 23 janvier 1537 ; 4°. — III, 667.
Pietro Aretino, *I quattro libri de humanita di Christo*, août 1538 ; 8°. — III, 664.
Maripetro (Hieronymo), *Il Petrarcha spirituale*, septembre 1538 ; 8°. — III, 666.
Pietro Aretino, *Il Genesi*, 1538 ; 8°. — III, 668.
Pietro Aretino, *I sette salmi de la penitentia*, 1539 ; 8°. — III, 669.
Pietro Aretino, *La Vita di Maria Vergine*, octobre 1539 ; 8°. — III, 669.
Pietro Aretino, *Passione di Giesu*, avril 1540 ; 8°. — III, 661.
Le Sorti di Francesco Marcolino da Forli, octobre 1540 ; f°. — III, 670.
Pietro Aretino, *La Vita di Catherina Vergine*, décembre 1540 ; 8°. — III, 670.
Alighieri (Dante), *Divina Comedia*, juin 1544 ; 4°. — II, 19.
Boccaccio (Giovanni), *Decamerone*, 1544 ; 4°. — II, 109.
Officium B. M. Virginis, 1545 ; 8°. — I, 481.
Le Ingeniose Sorti composte per Francesco Marcolini da Forli, juillet 1550 ; f°. — III, 670.

MAZALI (Francesco) (Parme)

Ovidus (Publius) Naso, *Metamorphoseos libri XV*, Parmæ, 1ᵉʳ mai 1505 ; f°. — I, 228.

NICOLAUS de FRANCKFORDIA

Breviarium Strigoniense, 1ᵉʳ décembre 1511 ; 8°. — II, 325.
Voragine (Jacobus de), *Legendario de sancti*, 20 septembre 1512 ; 4°. — II, 158.
Vite de Sancti Padri, 13 janvier 1512 ; 4°. — II, 50.
Voragine (Jacobus de), *Legendario de Sancti*, 7 septembre 1516 ; 4°. — II, 159.
Natalibus (Petrus de), *Catalogus Sanctorum*, 1ᵉʳ décembre 1516 ; 4°. — III, 119.

NICOLINI (Giovanni Antonio) e fratelli

Epistole & Evangelii volgari hystoriade, juin 1512 (?) [1]; f°. — I, 181.

Angela (Beata) da Foligno, *Libellus spiritualis doctrinæ*, 14 mars 1521 ; 8°. - - III, 416.

Bertoldus (Benedictus), *Epicedion in Passione N. S. Jesu Christi*, mars 1521 ; 8°. — III, 407.

Alighieri (Dante), *Lo Amoroso convivio* ; octobre 1521 ; 8°. — III, 419.

Achillinus (Alexander), *Anatomia*, janvier 1521 ; 8°. — III, 425.

Niphus (Augustinus), *De falsa diluvii pronosticatione*, 1521 ; 8°. — III, 428.

Liburnio (Niccolo), *De copia & varietate facundiæ latinæ*, mars 1522 ; 4°. — III, 431.

Martyrologium, avril 1522 ; 4°. — II, 451.

Officium Hebdomadæ sanctæ, avril 1522 ; 12°. — III, 251.

Durantinus (Franciscus), *De optima Reipublicæ Gubernatione*, juin 1527 ; 8°. — III, 444.

Ferrerius (Zacharias), *De reformatione Ecclesiæ Suasoria*, s. a., 1522 ; 4°. — III, 458.

Ludovicus Episcopus Tarvisinus, *Modus meditandi & orandi*, mars 1527 ; 8°. — III, 460.

Horologium (græcè), janvier 1523 ; 8°. — III, 472.

Octoechos Ecclesiæ græcæ, 1523 ; 8°. — III, 474.

Constitutiones fratrum Carmelitarum, 1ᵉʳ septembre 1524 ; 4°. — II, 456.

Herp (Henricus), *Speculum perfectionis*, 1524 ; 8°. — III, 438.

Alciatus (Andreas), *Paradoxa*, etc., mars 1525 ; f°. — III, 507.

Comedia nobilissima & ridiculosa chiamata Floriana, 1526 ; 12°. — III, 652.

Divizio (Bernardo) da Bibiena, *Calandra*, 1526 ; 12°. — III, 453.

Folengo (Theophilo), *Orlandino*, 1526 ; 8°. — III,652.

Tagliente (Giovanni Antonio), *La vera arte delo excellente scrivere*, 1525-1527 ; 4°. — III, 456.

Breviarium Liciense, 1526-1527 ; 8°. — II, 366.

Justiniano (B. Lorenzo), *Doctrina della vita monastica*, mai 1527 ; 8°. — II, 218.

Ariosto (Ludovico), *Orlando furioso*, 1527 ; 8°. — III, 492.

Philippo (Publio) Mantovano, *Formicone, comedia*, 1527 ; 16°. — III, 654.

Chrysogonus (Federicus), *De modo collegiandi, pronosticandi & curandi febres*, 1ᵉʳ avril 1528 ; f°. — III, 655.

Dificio de ricette, 1529 ; 4°. — III, 518.

Dificio de ricette, septembre 1531 ; 4°. — III, 518.

Fedeli (Gioseph), *Fonte del Messia*, 1531 ; 8°. — III, 658.

Pulci (Luigi), *Morgante maggiore*, 1532 ; 4°. — II, 226.

Eckius (Joannes), *De pœnitentia & confessione secreta*, 8 mars 1533 ; 8°. — III, 660.

Eckius (Joannes), *De satisfactione & aliis pœnitentiæ annexis*, mars 1533 ; 8°. — III, 660.

Bonaventura (S.), *Libellus aureus*, juillet 1533 ; 8°. — III, 660.

1. Voir p. 124, du présent volume, l'observation relative à la date de cette édition.

Paul (S^t), *Epistolæ*, janvier 1533 ; 8°. — III, 661.

Aurea historia de vita & miraculis D. N. Jesu Christi, s. a. ; 8°. — III, 525.

Passio D. N. Jesu Christi, s. a. ; 12°. — III, 622.

NICOLINI (Giovanni Antonio)

Vasco de Lobeira, *Amadis de Gaula*, 7 septembre 1533 ; f°. — III, 660.

Pietro Aretino, *La Passione di Giesu*, juin 1534 ; 4°. — III, 661.

Alighieri (Dante), *Divina Comedia*, novembre 1534 ; 8°. — II, 19.

Liburnio (Nicolo), *La Spada di Dante Alighieri*, novembre 1534 ; 8°. — III, 661.

Dolce (Ludovico), *Primaleon*, 1ᵉʳ février 1534 ; f°. — III, 662.

Pomeran (Troilo), *Triomphi*, 1534 ; 4°. — III, 662.

Virgilius (Publius) Maro, *Opera*, 1534 ; 4°. — I, 78.

Pietro Aretino, *I tre libri della hamanita di Christo*, mai 1535 ; 4°. - - III, 664.

Cortese (Giovanni Battista), *Il Selvaggio*, juin 1535 ; 4°. — III, 664.

Petrarca (Francesco), *Triumphi*, 1535 ; 8°. — I, 107.

Plan Carpin (Jean du), *Opera dilettevole da intendere, nella qual si contiene doi Itinerarii in Tartaria*, 17 octobre 1537 ; 8°. — III, 667.

Petrarca (Francesco), *Sonetti, Canzoni, Triomphi*, 1539 ; 8°. — I, 108.

Caravia (Alessandro), *Il Sogno*, mai 1541 ; 4°. — III, 671.

Pietro Aretino, *Cortigiana*, août 1544 ; 4°. — III, 672.

NICOLINI (Pietro)

Boiardo (Matheo Maria) & Agostini (Nicolo degli), *Orlando inamorato*, 1534-1535 ; 4°. — III, 136.

Celestina, tragicomedia de Calisto & Melibea, juillet 1535 ; 8°. — III, 386.

Pulci (Luca), *Cyriffo Calvaneo*, octobre 1535 ; 4°. — II, 179.

Savonarola (Hieronymo), *Oracolo della renovatione della chiesa*, août 1535 ; 8°. — III, 104.

Francesco da Fiorenza, *Persiano, figliolo di Altobello*, septembre 1536 ; 4°. — III, 146.

Libro novo de la sorte, janvier 1536 ; 8°. — III, 666.

Boccaccio (Giovanni), *Decamerone*, août 1537 ; 8°. — II, 107.

Martelli (Lodovico), *Stanze e Canzoni*, septembre 1537 ; 8°. — III, 667.

Caviceo (Jacobo), *Libro del Peregrino*, 26 septembre 1538 ; 8°. — III, 310.

Finus (Hadrianus), *In Judæos flagellum* ; janvier 1538 ; 4°. — III, 668.

Boiardo (Matheo Maria) & Agostini (Nicolo degli), *Orlando inamorato*, mars-avril 1539 ; 4°. — III, 139.

Catharina (S.) da Siena, *Epistole devotissime*, 1548 ; 4°. — II, 486.

Petrarca (Francesco), *Sonetti, Canzoni, Triomphi*, 1549 ; 12°. — I, 112.

Thesauro della sapientia evangelica, s. a. ; 12°. — III, 638.

NICOLINI (Giovanni Antonio & Pietro)

Vitruvius (Marcus) Pollio, *De Architectura*, mars 1524 ; f°. — III, 216.

Celestina, tragicomedia de Calisto & Melibea, mai 1541 ; 8°. — III, 386.
Boiardo (Matheo Maria) & Agostini (Nicolo degli), *Orlando inamorato* ; 1544 ; 4°. — III, 141.
Ariosto (Lodovico), *Herbolato*, 1545 ; 8°. — III, 673.

NICOLINI (Stephano)

Turrecremata (Joannes de), *Expositio in Psalterium*, février 1524 ; 8°. — III, 57.
Psalterium, avril-15 juillet 1525 ; 16°. — I, 171.
Psalterium, mars 1534 ; 16°. — I, 172.
Celestina, tragicomedia de Calisto & Melibea, 10 juillet 1534 ; 8°. — III, 385.
Xerez (Francesco de), *Libro primo de la conquista del Peru*, mars 1535 ; 4°. — III, 662.
Celestina, tragicomedia de Calisto & Melibea, 10 juin 1536 ; 8°. — III, 386.
Mengus Faventinus, *De omni genere febrium*, septembre 1536 ; f°. — III, 665.
Modo devoto de orare, s. a. ; 8°. — III, 609.
Utilita (La) & Merito del S. Sacrificio de la Messa, s. a. ; 8°. — III, 642.

NICOLINI (Pietro & Zuan Maria)

Petrarca (Francesco), *Sonetti, Canzoni, Triomphi*, 1549 ; 4°. — I, 112.
Petrarca (Francesco), *Sonetti, Canzoni, Triomphi*, 1549 ; 12°. — I, 112.

NICOLINI (Domenico)

Alighieri (Dante), *Divina Comedia*, 1564 ; f°. — II, 21.
Breviarium Congregat. Montis Oliveti, 1580 ; 8°. — II, 411.
Breviarium Romanum, 1581 ; 8°. — II, 412.
Breviarium Mantuanum, 1583 ; 8°. — II, 415.
Breviarium ord. Camaldulensis, 1583 ; 4°. — II, 415.

NICOLO della MAGNA
(Florence)

Grégoire (St) le Grand, *Moralia*, 15 juin 1486 ; f°. — I, 292.

NICOLO & DOMENICO dal JESU

Voragine (Jacobus de), *Legendario de Sancti*, 20 décembre 1505 ; f°. — II, 140.
Lichtenberger (Joannes), *Pronosticatione*, 9 août 1511 ; 4°. — II, 498.
Lichtenberger (Joannes), *Pronosticatione*, 23 août (1511) ; 4°. — II, 499.
Lichtenberger (Joannes), *Pronosticatione*, 20 octobre 1511 ; f°. — II, 500.
Voragine (Jacobus de), *Legendario de Sancti*, 2 août 1518 ; f°. — II, 162.
Corvo (Andrea), *Chiromantia*, 24 janvier 1519 ; 8°. — III, 260.
Divizio (Bernardo) da Bibiena, *Calandra*, circa 1522 ; 8°. — III, 453.
Lichtenberger (Joannes), *Pronosticatione*, 13 septembre 1525 ; 4°. — II, 500.
Philippo (Publio) Mantovano, *Formicone, comedia*, 1527 ; 8°. — III, 654.
Corvo (Andrea), *Chiromantia*, s. a. ; 8°. — III, 261.
Corvo (Andrea), *Chiromantia*, s. a. ; 8° [Exemplaire incomplet]. — III, 262.
Joachim (Abbas), *Relationes super statum summorum Pontificum*, s. a. et n. t. ; f°. — III, 591.

OLCHIENSIS (Luca)

Savonarola (Hieronymo), *Triumphus Crucis*, 8 juin 1517 ; 8°. — III, 97.

OTINO da PAVIA

Thomas (St) d'Aquin, *Commentaria in libros Aristotelis*, 28 septembre 1496 ; f°. — II, 294.
Monte de la Oratione, 31 octobre 1500 ; 4°. — II, 193.
Vite de Sancti Padri, 28 juillet 1501 ; f°. — II, 37.

PAGAN (Mathio)

Alphabeto (La) delli Villani, s. a. ; 8°. — III, 677.
Attila flagellum Dei, s. a. ; 8°. — III, 13.
Gran (La) battaglia de i Gatti & de Sorzi ; s. a. ; 4°. — III, 423.
Hystoria (La) de la vechia che insegna innamorare uno giovane, s. a. ; 4°. — III, 679.
Sasso (Pamphilo), *Strambotti*, s. a. ; 4°. — III, 388.
Tuppo (Francesco del), *Vita Esopi*, s. a. ; 8°. — II, 85.
Vittoria (La) del Canaletto proveditor dell' Armata Venetiana ; s. a. ; 8°. — III, 680.

PAGANINI (Paganino de)

Paciolo (Luca), *Summa de Arithmetica*, 10-20 novembre 1494 ; f°. — II, 230.
Biblia lat., 18 avril 1495 ; f°. — I, 136.
Pacioli (Luca), *Divina proportione*, 1er juin 1509 ; f°. — III, 185.

PAGANINI (Alexandro)

Calepinus (Ambrosius), *Dictionarium græco-latinum*, 18 juin 1513 ; f°. — III, 192.
Virgilius (Publius) Maro. *Opera*, 27 octobre-20 novembre 1515 ; f°. — I, 65.
Jean (St), *Apocalypsis Jesu Christi*, 7 avril 1515-1516 ; f°. — I, 189.
Expositio pulcherrima hymnorum, 1516 ; 8°. — III, 268.
Bruni (Leonardo) [Leonardo Aretino], *Aquila*, 18 avril 1517 ; f°. — II, 208.

PALAMIDES (Giovanni Maria)

Ovidius (Publius) Naso, *Epistolæ Heroides*, 5 juin 1533 ; f°. — II, 438.
Villanova (Arnoldus de), *Tractatus de Virtutibus herbarum*, 31 juillet 1539 ; 8°. — II, 462.
Villanova (Arnoldus de), *Tractatus de Virtutibus herbarum*, 1540 ; 8°. — II, 463.

PASINI (Mapheo)

Virgilius (Publius) Maro, *Opera*, septembre 1525 ; 8°. — I, 77.
Historia (La) del pescatore, s. a. ; 4°. — III, 580.
Voir : Bindoni (Francesco).

PASQUALI (Pelegrino)

Michele (Fra) da Milano, *Confessione generale*, 22 mars 1493 ; 8°. — II, 180.
Bruni (Leonardo) [Leonardo Aretino], *Aquila*, 6 juin 1494 ; f°. — II, 207.

PAUCIDRAPIUS (Jacobus) de BURGOFRANCO

Hyginus (Caius Julius), *Poeticon Astronomicon*, Papiæ, 12 janvier 1513 ; 4°. — I, 275.
Alighieri (Dante), *Divina Comedia*, 23 janvier 1529 ; f°. — II, 17.
Breviarium Placentinum, 2 août 1530 ; 8°. — II, 369.

Bizantio (Georgio), *Rime amorose*, 1532; 8°. — III, 660.
Orus Apollo, *De Hieroglyphicis notis*; 1538; 8°. — III, 669.

PEDREZANO (Juan Batista)

Celestina, tragicomedia de Calisto & Melibea, 24 octobre 1531; 8°. — III, 385.

PENSA (Christophoro)

Diomedes, *De arte grammatica*, 4 juin 1491; f°. — II, 30.
Perottus (Nicolaus), *Regulæ Sypontinæ*, 29 mars 1492; 4°. — II, 86.
Trabisonda istoriata, 5 juillet 1492; 4°. — II, 112.
Climacho (Joanne), *Scala paradisi*, 12 octobre 1492; 4°. — II, 34.
Perottus (Nicolaus), *Regulæ Sypontinæ*, 29 mars 1493; 4°. — II, 87.
Guerrino detto Meschino, 11 septembre 1493; f°. — II, 181.
Cornazano (Antonio), *De l'arte militare*, 8 novembre 1493; f°. — II, 190.
Libro della Regina Ancroia, 21 mai 1494; f°. — II, 202.
Virgilius (Publius) Maro, *Opera*, 20 décembre 1494; 4°. — I, 60.
Perottus (Nicolaus), *Regulæ Sypontinæ*, 4 novembre 1495; 4°. — II, 87.
Perottus (Nicolaus), *Regulæ Sypontinæ*, 4 novembre 1496; 4°. — II, 88.
Cavalca (Domenico), *Specchio della Croce*, 11 janvier 1497; 4°. — II, 426.
Ovidius (Publius) Naso, *Metamorphoseos libri XV*, 7 janvier 1492-9 novembre 1498; f°. — I, 227.
Vite de Sancti Padri, 5 décembre 1499; f°. — II, 37.
Cherubino da Spoleto, *Fior di virtu*, 29 avril 1500; 4°. — I, 354.
Ovidius (Publius) Naso, *Metamorphoseos libri XV*, 7 mars 1501; f°. — I, 228.
Villanova (Arnoldus de), *Tractatus de Virtutibus herbarum*, 4 juillet 1502; 4°. — II, 461.
Caracciolo (Roberto), *Prediche*, 10 octobre 1502; 4°. — III, 51.
Bernard (S¹), *Sermones*, 10 décembre 1502; 4°. — II, 242.
Valla (Laurentius), *Opuscula*, 21 décembre 1503; 4°. — III, 69.
Trabisonda istoriata, 23 février 1503; 4°. — II, 113.
Fliscus (Stephanus), *De componendis epistolis*, 25 juin 1505; 4°. — III, 111.
Valla (Laurentius), *Elegantie de lingua latina*, 7 août 1505; f°. — III, 111.
Augustin (S¹), Bernard (S¹), etc., *Meditationes*, etc., 12 novembre 1505; 8°. — III, 113.

PENTIO (Jacobo) da LECCO

Pylades (Joannes Franciscus Buccardus), *Grammatica*, 22 octobre 1495; 4°. — II, 274.
Vincent (S¹) Ferrier, *Sermones*, 26 septembre - 12 novembre 1496; 4°. — II, 298.
Rimbertinus (Bartholomeus), *De deliciis sensibilibus Paradisi*, 25 octobre 1498; 8°. — II, 451.
Reginaldetus (Petrus), *Speculum finalis retributionis*, 7 novembre 1498; 8°. — II, 452.

Bonaventura (S.), *Opuscula*, 2 mai 1504; f°. — III, 84.
Officium B. M. Virginis, 24 juillet 1504; 8°. — I, 425.
Guillermus Parisiensis, *Postilla super Epistolas & Evangelia*, 6 novembre 1505; 4°. — I, 181.
Bonatus (Guido) de Forlivio, *Decem tractatus astronomiæ*, 3 juillet 1506; f°. — II, 24.
Albumasar, *Introductorium in astronomiam*, 5 septembre 1506; 4°. — I, 498.
Dathus (Augustinus), *Elegantiolæ*, 19 octobre 1506; 4°. — II, 28.
Durante (Piero) da Gualdo, *Leandra*, 23 mars 1508; 4°. — III, 158.
Pulci (Luigi), *Morgante maggiore*, 15 février 1508; 4°. — II, 222.
Bonaventura de Brixia, *Regula musice plane*, 31 mai 1510; 4°. — III, 201.
Bonaventura de Brixia, *Regula musice plane*, 20 mars 1511; 4°. — II, 202.
Ptolemæus (Claudius), *Liber Geographiæ*, 20 mars 1511; f°. — III, 213.
Breviarium Romanum, 24 novembre 1511; 8°. — II, 325.
Vita S. Pauli primi heremitæ, 1ᵉʳ décembre 1511; 4°. — III, 235.
Officium B. M. Virginis, 3 avril 1513; 8°. — I, 444.
Breviarium Congregat. Casinensis, 15 juillet 1513; 4°. — II, 328.
Atri (Antonio de), *Meditatione overo Exercitio spirituale*, mai 1514; 4°. — III, 276.
Rosiglia (Marco), *La Conversione de S. Maria Magdalena*, 3 avril 1515; 8°. — III, 249.
Vita della Beata Chiara da Montefalco, 15 mai 1515; 4°. — III, 289.
Albumasar, *De magnis conjunctionibus*, 31 mai 1515; 4°. — I, 400.
Breviarium Brixinense, 1516; 8°. — II, 344.
Rosselli (Giovanni), *Epulario*, 3 avril 1517; 8°. — III, 330.
Collenutio (Pandolpho), *Philotimo*, 30 août 1517; 8°. — III, 339.
Feliciano (Francesco) da Lazesio, *Libro de Abacho*; 1ᵉʳ septembre 1517; 8°. — III, 346.
Cæsar (Caius Julius), *Commentaria*, 26 octobre 1517; 8°. — III, 233.
Cæsar (Caius Julius), *Commentaria*, 4 février 1517; 8°. — III, 233.
Breviarium Romanum, 10 mars 1518; 4°. — II, 349.
Breviarium Romanum, 7 octobre 1518; 12°. — II, 352.
Sacrobusto (Joannes de), *Sphaera Mundi*, 24 décembre 1519; 4°. — I, 253.
Psalterium, 20 mars 1520; 8°. — I, 170.
Breviarium ord. Fratr. Prædicatorum, 16 septembre 1521; 12°. — II, 358.
Ovidius (Publius) Naso, *Metamorphoseos libri XV*, 7 mai 1522; 4°. — I, 233.
Officium B. M. Virginis, 20 octobre 1522; 8°. — I, 456.
Albertus Patavus, *Evangeliorum quadragesimalium aureum opus*, 20 mai 1523; 8°. — III, 464.
Guillermus Parisiensis, *Postillæ majores totius anni*, 5 décembre 1523; 8°. — I, 186.
Breviarium Romanum, 5 novembre 1524; 8°. — II, 364.

Breviarium Romanum, 7 octobre 1526; 8°. — II, 366.
Breviarium Romanum, 10 août 1527; 8°. — II, 368.

PENTIO (Hieronymo) da LECCO

Simone da Cascina, *L'Ordine de la vera vita christiana*, 24 décembre 1527; 8°. — III, 653.
Boccaccio (Giovanni), *La Theseida*, 7 mars 1528; 4°. — III, 655.
Ariosto (Ludovico), *Orlando furioso*, 13 mars 1530; 8°. — III, 492.

PETRUCCI (Octaviano)
(Fossombrone)

Paulus de Middelburgo, *De recta Paschæ celebratione*, 8 juillet 1513; f°. — III, 254.

PIASI (Thomaso di)

Cornazano (Antonio), *Pianto de la Verzine Maria*, 15 novembre 1492; 4°. — II, 121.
Conti (Justo), *La Bella Mano*, 1492; 4°. — IV, 151.

PICHAIA (Giovanni ditto)

Cherubino da Spoleto, *Fior di virtu*, 1538; 8°. — I, 356.
Historia de Florindo e Chiarastella, s. a.; 4°. — III, 346.

PIERO BERGAMASCHO

Ruffus (Jordanus), *Libro de la natura de cavalli*, s. a. (*circa* 1492); 4°. — II, 173.
Buovo d'Antona, 12 avril 1514; 4°. — I, 343.

PIETRO CREMONESE
detto VERONESE

Alexander Grammaticus, *Doctrinale*, 4 juillet 1486; 4°. — I, 293.
Bartholomeo Miniatore, *Formulario de epistole*, 3 septembre 1486; 4°. — I, 296.
Petrarca (Francesco), *Triumphi, Sonetti, Canzoni*, 22 avril 1490; f°. — I, 88.
Alighieri (Dante), *Divina Comedia*, 18 novembre 1491; f°. — II, 9.
Petrarca (Francesco), *Triumphi, Sonetti, Canzoni*, 10 mai 1491 - 1*er* avril 1492; f°. — I, 93.

PIETRO da PAVIA

Epistole & Evangeli, 21 juillet 1500; 4°. — I, 179.
Paulo Veronese, *Tractato del S. Sacramento del Corpo de Christo*, 12 décembre 1500; f°. — II, 493.
Draco (Joannes Jacobus), *Postillæ super Epistolas & Evangelia*, 1521; 4°. — I, 186.

PINCIO (Donino)

Plutarque, *Vitæ virorum illustrium*, 15 février 1502; f°. — II, 61.
Horatius (Quintus) Flaccus, *Opera*, 5 février 1505; f°. — II, 443.

PINCIO (Philippo)

Livius (Titus), *Decades*, 3 novembre 1495; f°. — I, 50.
Macrobius (Aurelius), *In somnium Scipionis expositio*, 29 octobre 1500; f°. — II, 487.
Platyna (Bartholomæus), *Hystoria de Vitis Pontificum*, 22 août 1504; f°. — III, 87.
Horatius (Quintus) Flaccus, *Opera*, 16 mai 1509; f°. — II, 444.
Priscianus, *Opera*, 16 septembre 1509; f°. — I, 113.

Cicero (Marcus Tullius), *Rhetorica*, 12 février 1509; f°. — III, 198.
Martialis (Marcus Valerius), *Epigrammata*, 7 mai 1510; f°. — III, 199.
Strabon, *De situ orbis*, 13 juillet 1510; f°. — III, 203.
Apuleius (Lucius), *Asinus aureus*, 16 septembre 1510; f°. — III, 36.
Cicero (Marcus Tullius), *Tusculanæ quæstiones*, 27 septembre 1510; f°. — III, 205.
Seneca (Lucius Annæus), *Tragœdiæ*, 29 octobre 1510; f°. — III, 208.
Suetonius (Caius) Tranquillus, *Vitæ XII Cæsarum*, 18 février 1510; f°. — I, 212.
Livius (Titus), *Decades*, 27 septembre 1511; f°. — I, 52.
Platyna (Bartholomæus), *Hystoria de Vitis Ponticum*, 20 octobre - 7 novembre 1511; f°. — III, 88.
Ariosto (Frate Alexandro), *Enchiridion Confessorum*, 7 mars 1511; 8°. — III, 247.
Livius (Titus), *Decades*, 1514; f°. — I, 52.
Socini (Marianus & Bartholomeus), *Consilia*, 7 novembre 1521; f°. — III, 419.
Bellemere (Egidius), *Decisiones Rotæ*; 23 octobre 1522; f°. — III, 449.
Paris de Puteo, *Tractatus de sindicatu*, 17 mars 1523; f°. — III, 459.
Avicenna, *Canonis libri*, mai-juillet 1523; f°. — III, 395.
Decius (Lancilottus), *Lectura super prima parte Digesti veteris*, 17 novembre 1523; f°. — III, 471.
Crottus (Joannes), *Repetitiones*, 17 octobre 1524; f°. III, 499.
Porcus (Christophorus), *Repertorium alphabeticum super 1°, 2° et 3° Institutionum*; 7 juin 1525; f°. — III, 508.
Baldus de Ubaldis, *Tractatus de dotibus & dotatis mulieribus*, 27 juin 1525; f°. — III, 509.
Crottus (Joannes), *Repetitiones*, 10 octobre 1525; f°. — III, 499.
Crottus (Joannes), *Repetitiones*, 7 décembre 1525; f°. — III, 499.

PINCIO (Aurelio)

Buchius (Dominicus), *Etymon in septem psalmos penitentiales*, 14 juin 1531; 4°. — III, 657.
Lenio (Antonino), *Oronte gigante*, novembre 1531; 4°. — III, 658.
Boiardo (Matheo Maria) & Agostini (Nicolo degli), *Orlando inamorato*, septembre 1532; 8°. — III, 134.
Folengo (Theophilo), *La humanita del figliuolo di Dio*, 14 août 1533; 4°. — III, 660.
Franco (Pietro Maria), *Agrippina*, décembre 1533; 4°. — III, 661.
Virgilius (Publius) Maro, *Opera*, mars 1534; f°. — I, 78.
Biblia ital., 1553; f°. — I, 161.

QUARENGI (Piero)

Petrarca (Francesco), *Triumphi, Sonetti, Canzoni*, 12 janvier 1492 - 17 juin 1494; f°. — I, 94.
Alighieri (Dante), *Divina Comedia*, 11 octobre 1497; f°. — II, 12.
Thomas (S^t) d'Aquin, *Commentaria in libros Aristotelis*, 22 avril 1500; f°. — II, 295.

Thomas (St) d'Aquin, *Commentaria in libros Aristotelis*, 7 avril 1501 ; f°. — II, 295.
Thomas (St), *Commentaria in libros Aristotelis*, 13 août 1502 ; f°. — II, 296.
Gratiadei (Frater) Esculanus, *De physico auditu*, 13 décembre 1503 ; f°. — III, 68.
Johannitius, *Isagogæ in medicina*, 13 juillet 1507 ; 8°. — III, 153.
Bernard (St), *Sermones*, 17 mars 1508 ; 4°. — II, 242.
Inamoramento de Paris & Viena, 1er mars 1511 ; 4°. — III, 80.
Bonaventura (S.), *Devote Meditationi sopra la Passione del Nostro Signore*, 12 avril 1512 ; 4°. — I, 379.
Guillermus Parisiensis, *Postilla super Epistolas & Evangelia*, 1er juillet 1512 ; 4°. — I, 185.
François (St) d'Assise, *Fioretti*, 12 août 1512 ; 4°. — I, 286.
Bonaventura (S.), *Devote Meditationi sopra la Passione del Nostro Signore*, 10 février 1512 ; 8°. — I, 379.
Antonin (St), *Confessionale*, 1er juin 1514 ; 8°. — III, 147.
Fioretti della Bibbia, 18 novembre 1515 ; 4°. — I, 165.
Caracciolo (Roberto), *Spechio della fede*, 30 septembre 1517 ; f°. — II, 261.

RAGAZO (Giovanni)

Biblia ital., 15 octobre 1490 ; f°. — I, 124.
Cherubino da Spoleto, *Fior di virtu*, 30 décembre 1490 ; 4°. — I, 351.
Vite de Sancti Padri, 25 juin 1491 ; f°. — II, 35.
Plutarque, *Vitæ virorum illustrium*, 7 décembre 1491 ; f°. — II, 60.
Biblia ital., juillet 1492 ; f°. — I, 130.
Officium B. M. Virginis, 24 octobre 1502 ; 8°. — I, 422.
Diurnale Romanum, 1er février 1502 ; 8°. — II, 307.

RAGAZONI (Theodoro)

Donatus (Aelius), *Grammatices rudimenta*, 5 décembre 1488 ; 4°. — I, 390.
Bonvicini (Frate) de Ripa, *Vita Scolastica*, 7 août 1495 ; 4°. — II, 271.

RATDOLT (Erhardus)

Maffei (Celso), *Pro facillima Turcorum expugnatione epistola* (s. n. t.), 1477 ; 9°. — I, 245.
Maffei (Celso), *Monumentum compendiosum pro confessionibus cardinalium* (s. n. t.), 1478 ; 4°. — I, 268.
Rolewinck (Werner), *Fasciculus temporum*, 24 novembre 1480 ; f°. — I, 269.
Sancto Blasio (Baptista de), *Tractatus de Actionibus*, 31 mai 1481 ; f°. — I, 270.
Rolewinck (Werner), *Fasciculus temporum*, 21 décembre 1481 ; f°. — I, 269.
Euclides, *Elementa geometriæ*, 25 mai 1482 ; f°. — I, 271.
Sacrobusto (Joannes de), *Sphaera Mundi*, 6 juillet 1482 ; 4°. — I, 246.
Mela (Pomponius), *De situ orbis*, 18 juillet 1482 ; 4°. — I, 268.

Monteregio (Joannes de), *Kalendarium*, 9 août 1482 ; 4°. — I, 239.
Hyginus (Caius Julius), *Poeticon Astronomicon*, 14 octobre 1482 ; 4°. — I, 272.
Publicius (Jacobus), *Oratoriæ artis epitomata*, 30 novembre 1482 ; 4°. — I, 276.
Abdilazi, *Libellus ysagogicus*, 16 janvier 1482 ; 4°. — I, 278.
Alphonse X de Castille, *Cœlestium motuum tabulæ*, 4 juillet 1483 ; 4°. — I, 281.
Monteregio (Joannes de), *Kalendarium*, 13 septembre 1483 ; 4°. — I, 240.
Rolewinck (Werner), *Fasciculus temporum*, 24 mai 1484 ; f°. — I, 269.
Ptolemæus (Claudius), *Liber Quadripartiti*, 15 janvier 1484 ; 4°. — I, 287.
Rolewinck (Werner), *Fasciculus temporum*, 8 septembre 1485 ; f°. — I, 270.
Monteregio (Joannes de), *Kalendarium*, 15 octobre 1485 ; 4°. — I, 241.
Aben-Esra [Abraham Judæus], *De nativitatibus*, 24 décembre 1485 ; 4°. — I, 292.
Hyginus (Caius Julius), *Poeticon Astronomicon*, 22 janvier 1485 ; 4°. — I, 273.
Publicius (Jacobus), *Oratoriæ artis epitomata*, 31 janvier 1485 ; 4°. — I, 277.
Sacrobusto (Joannes de), *Sphaera Mundi*, 1485 ; 4°. — I, 246.
Abdilazi, *Libellus ysagogicus*, 1485 ; 4°. — I, 278.
Angelus (Joannes) de Aischach, *Astrolabium planum*, Augustæ Vindel., 26 octobre 1488 ; 4°. — I, 387.
Albumasar, *Flores astrologiæ*, Augustæ Vindel., 18 novembre 1488 ; 4°. — I, 388.
Albumasar, *De magnis conjunctionibus*, Augustæ Vindel., 31 mars 1489 ; 4°. — I, 400.
Albumasar, *Introductorium in astronomiam*, Augustæ Vindel., 7 février 1489 ; 4°. — I, 498.
Chiromantia, s. a. ; 4° [*a*]. — I, 296.
Chiromantia, s. a. ; 4° [*b*]. — I, 296.
Bonatus (Guido) de Forlivio, *Decem tractatus astronomiæ*, Augustæ Vindel., 26 mars 1491 ; 4°. — II, 23.

RATDOLT (Erhardus), LOSLEIN (Petrus) & BERNARDUS PICTOR

Monteregio (Joannes de), *Kalendarium*, 1476 ; 4°. — I, 238.
Monteregio (Joannes de), *Kalendarium* (traduction italienne), 1476 ; 4°. — I, 239.
Appianus, *De bellis civilibus Romanorum*, 1477 ; 4°. — I, 216.
Cepio (Coriolanus), *Petri Mocenici gesta*, 1477 ; 4°. — I, 243.
Dionysius Periegetes, *De situ orbis*, 1477 ; 4°. — I, 245.
De arte bene moriendi, 1478 ; 4°. — I, 253.
Mela (Pomponius), *De situ orbis*, 1478 ; 4°. — I, 267.

RATDOLT (Erhart) & BERNHART MALER

Monteregio (Joannes de), *Kalendarium* (traduction allemande), 1478 ; 4°. — I, 239.

RAVANI (Pietro) [1]

Valle (Giovanni Battista della), *Vallo*, 9 décembre 1528; 8°. — III, 478.

Voir : Sessa (Melchior).

RAVANI (Heredi di Pietro) e compagni

Petrarca (Francesco), *Sonetti, Canzoni, Triomphi*, août 1546; 8°. — I, 110.

Ovidius (Publius) Naso, *Metamorphoseos libri XV*, 1548-1549; f°. — I, 237.

Breviarium Romanum, 1555 : 8°. — II, 389.

Voir : Sessa (Melchior).

RAVANI (Vittore)

Benivieni (Hieronymo), *Amore*, juillet 1532 ; 8°. — III, 469.

Curtius (Quintus), Rufus, *De rebus gestis Alexandri Magni*, 2 septembre 1535 ; 8°. — I, 114.

Curtius (Quintus) Rufus *De rebus gestis Alexandri Magni*, août 1541 ; 8°. — I, 115.

RAVANI (Vittore) & compagni

Valle (Giovanni Battista della), *Vallo*, 16 juin 1531 ; 8°. — III, 479.

Livius (Titus), *Decades*, 1534 ; 4°. — I, 54.

Familiaris clericorum liber, 28 janvier 1535 ; 8°. — 28 janvier 1535; 8°. — III, 341.

Petrarca (Francesco), *Sonetti, Canzoni, Triomphi*, 1535 ; 8°, — I, 107.

Officium Sanctissimi Nominis Jesu, 1537; 4°. — III, 668.

REGAZOLA (Aegidius)

Officium B. M. Virginis, 1573 ; 8°. — I, 490.

RINALDO da TRINO e fratelli

Miracoli de la Madonna, 2 mai 1494 ; 4°. — II, 71.

RENNER (Franciscus) de HAILBRUN

Sacrobusto (Joannes de), *Sphaera Mundi*, 1478 ; 4°. — I, 245.

RIZO (Bernardino) de NOVARA

Bartholomeo Miniatore, *Formulario de epistole*, 19 juillet 1487; 4°. — I, 297.

Petrarca (Francesco), *Triumphi, Sonetti et Çanzone*, 18 avril-12 juin 1488 ; f°. — I, 82.

Foresti (Jacobo Philippo) da Bergamo, *Supplementum chronicarum*, 15 mai 1490 ; f°. — I, 302.

Foresti (Jacobo Philippo) da Bergamo, *Supplementum chronicarum*, 8 octobre 1491 ; f°. — I, 303.

Foresti (Jacobo Philippo) da Bergamo, *Supplementum chronicarum*, 15 février 1492 ; f°. — I, 304.

ROFFINELLI (Venturino)

Vita (La) de Merlino, 1539 ; 8°. — II, 259.

Savonarola (Hieronymo), *Prediche quadragesimali*, 1543 ; 8°. — III, 106.

Forte (Angelo de), *Il trattato della medicinal intentione*, 27 octobre 1544 ; 8°. — III, 672.

Inamoramento de Paris & Viena, 1544 ; 8°. — III, 82.

Operetta spirituale & bellissima qual tratta come Joseph figliuolo di Jacob fu venduto..., 1544 ; 8°. — III, 672.

Savonarola (Hieronymo), *Prediche quadragesimali*, 1544 ; 8°. — III, 107.

Terentius (Publius) Afer, *Comœdiæ*, 1546-1547 ; f°. — II, 287.

Voir : Giovanni Padovano.

ROSSO (Joanne) VERCELLESE

Vita de la preciosa Virgine Maria, 30 mars 1492 ; 4°. — II, 90.

Livius (Titus), *Decades*, 11 février 1493 ; f°. — I, 48.

Biblia ital., juin 1494 ; f°. — I, 136.

Ovidius (Publius) Naso, *Metamorphoseos libri XV*, 10 avril 1497 ; f°. — I, 220.

Petrus Bergomensis, *Tabula in libros divi Thomæ de Aquino*, 13 mai 1497 ; f°. — II, 302.

Suetonius (Caius) Tranquillus, *Vitæ XII Cæsarum*, 8 janvier 1506 ; f°. — I, 212.

Caracciolo (Roberto), *Prediche*, 11 août 1509 ; 4°. — III, 51.

Vita del Beato Patriarcha Josaphat, 24 décembre 1512 ; 4°. — III, 145.

Dathus (Augustinus), *Elegantiolæ*, 8 juillet 1513 ; 4°. — II, 28.

Fanti (Sigismondo), *Theorica & pratica de modo scribendi*, 1er décembre 1514 ; 4°. — III, 280.

Persius (Aulus Flaccus), *Satiræ*, 25 avril 1516 ; f°. — II, 238.

Plinius (Caius Cæcilius), *Epistolarum libri IX*, 15 décembre 1519 ; f°. — III, 387.

ROSSI (Joanne & Bernardino) VERCELLESI

Livius (Titus), *Decades*, 10 décembre 1506 ; f°. — I, 50.

Villanova (Arnoldus de), *Tractatus de virtutibus herbarum*, 15 mars 1509 ; 4°. — II, 461.

ROTA (Andrea de) LECCO

Justiniano (B. Lorenzo), *Ordo benedictionis sive consecrationis virginum*, 7 février 1527; 4°. — III, 654.

Regula S. Benedicti, s. a. ; 4°. — I, 494.

RUBEUS (Jacobus) GALLICUS

Ovidius (Publius) Naso, *Metamorphoseos libri XV*, 1474 ; f°. — I, 219.

RUSCONI (Georgio)

Fatius (Bartholomeus) [Cicero Veturius], *Synonyma*, 10 septembre 1501 ; 4°. — II, 491.

Honorius Augustodunensis, *Libro del maestro & del discipulo*, 14 septembre 1501 ; 4°. — II, 249.

Alexandro Magno, Libro de la sua nativita, 9 avril 1502 ; 4°. — III, 42.

François (S¹) d'Assise, *Fioretti*, 26 juillet 1502; 4°. — I, 285.

Miracoli de la Madonna, 22 août 1502 ; 4°. — II, 71.

Epistole & Evangeli, 11 mars 1503 ; 4°. — I, 175.

Fioretti della Bibbia, 15 avril 1503 ; 4°. — I, 164.

Bonaventura (S.), *Devote Meditationi sopra la Passione del Nostro Signore*, 28 août 1505 ; 4°. — I, 378.

Foresti (Jacobo Philippo) da Bergamo, *Supplementum chronicarum*, 4 mai 1506 ; f°. — I, 306.

1. Ce nom paraît être une corruption de « Ravenna », lieu d'origine probable de l'imprimeur qui fut l'associé de Melchior Sessa. Dans un testament d'Alessandro Bindoni, du 28 août 1521, on voit désigné comme exécuteur testamentaire « ...*dominum Petrum de Rauanis librarium ad signum Galli...* »; et dans un acte du 10 mars 1523, où ce testament est rappelé, le même commerçant est nommé : « *Pietro da Ravenna* ». (Venise, Archiv. di St., Giudici del Proprio, Serie Lezze, V. 22, c. 94.)

Granolachs (Bernardo de), *Summario de la luna*, 26 août 1506 ; 8°. — II, 466.
Granolachs (Bernardo de), *Summario de la luna*, 28 septembre 1506 ; 8°. — II, 466.
Boiardo (Matheo Maria), *Orlando inamorato*, 25 octobre 1506 ; 4°. — III, 123.
Francesco da Fiorenza, *Persiano, figliolo di Altobello*, 4 décembre 1506 ; 4°. — III, 145.
De sorte hominum, 4 mai 1507 ; 8°. — III, 149.
Nanus (Dominicus), *Polyanthea*, 1507 - 3 mars 1508 ; f°. — III, 157.
Bartholomeo Miniatore, *Formulario de epistole*, 5 avril 1508 ; 8°. — I, 298.
Cicero (Marcus Tullius), *Epistolæ familiares*, 22 juillet 1508 ; f°. — I, 41.
Foresti (Jacobo Philipppo) da Bergamo, *Supplementum chronicarum*, 7 août 1508 ; f°. — I, 307.
Bonaventura (S.), *Devote Meditationi sopra la Passione del Nostro Signore*, 4 novembre 1508 ; 4°. — I, 379.
Granolachs (Bernardo de), *Summario de la luna*, 5 février 1508 ; 8°. — II, 466.
Dati (Juliano), etc., *Representatione della Passione*, 18 février 1508 ; 8°. — III, 175.
Ovidius (Publius) Naso, *Metamorphoseos libri XV*, 2 mai 1509 ; f°. — I, 229.
Fioretto de cose nove nobilissime de diversi auctori, 26 novembre 1510 ; 8°. — III, 172.
Correggio (Nicolo da), *La Psyche et la Aurora*, 4 décembre 1510 ; 8°. — III, 150.
Colletanio de cose nove spirituale, 9 décembre 1510 ; 8°. — III, 193.
Seraphino Aquilano, *Opere*, 23 décembre 1510 ; 4°. — III, 54.
Cicero (Marcus Tullius), *Epistolæ familiares*, 27 mai 1511 ; f°. — I, 42.
Bello (Francesco) detto Cieco, *Mambriano*, 9 août 1511 ; 4°. — III, 224.
Boiardo (Matheo Maria), *Orlando inamorato*, 15 septembre 1511 ; 4°. — III, 124.
Pollilio (Joanne) Aretino, *Della vita & morte della S. Catharina da Siena*, 13 février 1511 ; 4°. — III, 240.
Laude spirituali, 4 mars 1512 ; 4°. — III, 241.
Bartholomeo Miniatore, *Formulario de epistole*, 30 avril 1512 ; 8°. — I, 300.
Officium B. M. Virginis, 2 août 1512 ; 8°. — I, 438.
Correggio (Nicolo da), *La Psyche & la Aurora*, 20 avril 1513 ; 8°. — III, 150.
Bonaventura (S.), *Devote Meditationi sopra la Passione del Nostro Signore*, 27 avril 1513 ; 4°. — I, 379.
De sorte hominum, 28 avril 1513 ; 8°. — III, 149.
Colletanio de cose nove spirituale, 5 mai 1513 ; 8°. — III, 193.
Ambrogini (Angelo) [Angelo Poliziano], *Cose vulgari*, 12 mars 1513 ; 8°. — III, 78.
Foresti (Jacobo Philipppo) da Bergamo, *Supplementum chronicarum*, 20 août 1513 ; f°. - - I, 309.
Fregoso (Antonio), *Opera nova de doi Philosophi*, 1er septembre 1513 ; 8°. — III, 258.
Bello (Francesco) detto Cieco, *Mambriano*, 19 septembre 1513 ; 4°. — III, 225.

Boiardo (Matheo Maria) & Agostini (Nicolo degli), *Orlando inamorato*, 18 août 1513 - 1er mars 1514 ; 4°. — III, 124.
Hylicinio (Bernardo), *Opera della Cortesia, Gratitudine & Liberalita*, 6 mars 1514 ; 8°. — III, 271.
Galien, *Recettario*, 15 avril 1514 ; 8°. — III, 165.
Granolachs (Bernardo de), *Summario de la luna*, 15 avril 1514 ; 8°. — II, 466.
Fregoso (Antonio), *Opera nova de doi Philosophi*, 14 mai 1514 ; 8°. — III, 258.
Dati (Juliano), etc., *Representatione della Passione*, 2 juin 1514 ; 8°. — III, 175.
Fregoso (Antonio), *Opera nova de doi Philosophi*, 10 juillet 1514 ; 8°. — III, 259.
Vocabulista ecclesiastico, 20 août 1514 ; 8°. — III, 277.
Agostini (Nicolo degli), *Il quinto libro dello inamoramento de Orlando*, 6 octobre 1514 ; 4°. — III, 126.
Martialis (Marcus Valerius), *Epigrammata*, 5 décembre 1514 ; f°. — III, 200.
Colletanio de cose nove spirituale, 10 février 1514 ; 8°. — III, 194.
Gasparinus Bergomensis, *Vocabularium breve*, 1514 ; 4°. — III, 284.
Medici (Lorenzo de), *Selve d'amore*, 13 mars 1515 ; 8°. — III, 285.
Narnese (Romano), *Operetta amorosa*, 14 mars 1515 ; 8°. — III, 286.
Hylicinio (Bernardo), *Opera della Cortesia, Gratitudine & Liberalita*, 6 juin 1515 ; 8°. — III, 272.
Innocent III, *Del dispreçamento del mondo*, 12 juin 1515 ; 8°. — III, 292.
Terentius (Publius) Afer, *Comœdiæ*, 8 octobre 1515 ; f°. — II, 283.
Juvenalis (Decimus Junius), *Satiræ*, 10 décembre 1515 ; f°. — II, 236.
Correggio (Nicolo da), *La Psyche et la Aurora*, 20 décembre 1515 ; 8°. — III, 150.
Expositio pulcherrima hymnorum, 14 février 1515 ; 8°. — III, 268.
Sannazaro (Jacomo), *Arcadia*, 1515 ; 8°. — III, 305.
Bonaventura de Brixia, *Regula musice plane*, 17 mai 1516 ; 8°. — III, 311.
Opera moralissima de diversi auctori, 28 novembre 1516 ; 8°. — III, 318.
Historia de Senso, 19 décembre 1516 ; 8°. — III, 320.
Opera delectevole alla Villanesca, 19 décembre 1516 ; 8°. — III, 321.
Carmignano (Colantonio), *Cose vulgare*, 23 décembre 1516 ; 8°. — III, 323.
Rosiglia (Marco), *Opera nova*, 10 janvier 1516 ; 8°. — III, 238.
Galien, *Recetario*, 14 janvier 1516 ; 4°. — IV, 153.
Calmeta (Vicenzo), etc., *Compendio de cose nove*, 24 janvier 1516 ; 8°. — III, 154.
Fioretto de cose nove nobilissime de diversi auctori, 24 janvier 1516 ; 8°. — III, 173.
Cicondellus (Joannes Donatus), *Sermones et Oratiunculæ*, 1516 ; 8°. — III, 329.
Gasparinus Bergomensis, *Vocabularium breve*, 1516 ; 8°. — III, 285.
Lapide (Joannes de), *Resolutorium dubiorum circa celebrationem Missarum*, 1516 ; 8°. — III, 326.

Biblia ital., 2 mars 1517 ; f°. — I, 146.
Cornazano (Antonio), *De modo regendi, etc.*, 3 mars 1517 ; 8°. — III, 332.
Varthema (Ludovico de), *Itinerario*, 6 mars 1517 ; 8°. — III, 333.
Ovidius (Publius) Naso, *Metamorphoseos libri XV*, 20 avril 1517 ; f°. — I, 231.
Collenutio (Pandolpho), *Philotimo*, 30 avril 1517 ; 8°. — III, 339.
Innocent III. *Del dispreçamento del mondo*, 5 mai 1517 ; 8°. — III, 202.
Caracciolo (Roberto), *Spechio della fede*, 20 mai 1517 ; f°. — II, 261.
Ovidius (Publius) Naso, *Metamorphoseos libri XV*, 20 mai 1517 ; f°. — I, 232.
Fregoso (Antonio), *Opera nova de doi Philosophi*, 10 juillet 1517 ; 8°. — III, 259.
Montalboddo (Francanzano), *Paesi nouamente ritrovati*, 18 août 1517 ; 8°. — III, 342.
Cornazano (Antonio), *La Vita & Passione de Christo*, 20 août 1517 ; 8°. — III, 343.
Cornazano (Antonio), *Vita de la Madonna*, 22 août 1517 ; 8°. — II, 255.
Cornazano (Antonio), *Vita de la Madonna*, 30 janvier 1517 ; 8°. — II, 256.
Fioretti della Bibbia, 7 février 1517 ; 8°. — I, 165.
Bruno (Giovanni), *Sonetti, Canzoni*, etc., 12 février 1517 ; 8°. — III, 347.
Triomphi, Sonetti, Canzoni, etc., 12 février 1517 ; 8°. — III, 348.
Vocabularium juris, 1517 ; 8°. — III, 348.
Plutarque, *Vitæ virorum illustrium* (1re partie), 2 mars 1518 ; 4°. — II, 68.
Terentius (Publius) Afer, *Comœdiæ*, 20 mars 1518 ; f°. — II, 284.
Varthema (Ludovico de), *Itinerario*, 20 mars 1518 ; 8°. — III, 334.
Cicero (Marcus Tullius), *De Officiis*, 23 mai 1518 ; f°. — I, 37.
Cantalycius, *Summa in regulas grammatices*, 25 juin 1518 ; 4°. — II, 180.
Bonaventura de Brixia, *Regula musice plane*, 21 juillet 1518 ; 8°. — III, 202.
Formularium diversorum contractuum, 26 juillet 1518 ; 4°. — III, 350.
Galien, *Recettario*, 29 juillet 1518 ; 4°. — III, 166.
Fioretto de cose nove nobilissime de diversi auctori, 28 septembre 1518 ; 8°. — III, 173.
Honorius Augustodunensis, *Libro del maestro & del discipulo*, 2 octobre 1518 ; 8°. — II, 250.
Correggio (Nicolo da), *La Psyche & la Aurora*, 15 octobre 1518 ; 8°. — III, 151.
Antonio da Pistoia, *Philostrato & Pamphila*, 20 octobre 1518 ; 8°. — III, 364.
Expositio pulcherrima hymnorum, 6 novembre 1518 ; 8°. — III, 268.
Ovidius (Publius) Naso, *De arte amandi & De remedio amoris*, 22 novembre 1518 ; 8°. — III, 190.
Pulci (Luca), *Epistole al magnifico Lorenzo de Medici*, 25 novembre 1518 ; 8°. — III, 113.
Boiardo (Matheo Maria), *Timone*, 3 décembre 1518 ; 8°. — III, 77.
Psalterio overo Rosario della Gloriosa Vergine Maria, 14 décembre 1518 ; 8°. — III, 364.

Boccaccio (Giovanni), *Nymphale Fiesolano*, 19 décembre 1518 ; 8°. — III, 367.
Pietro Hispano, *Thesoro de poveri*, 1518 ; 4°. — III, 372.
Cicero (Marcus Tullius), *Epistolæ familiares*, 20 mars 1519 ; f°. — I, 44.
Mancinelli (Antonio), *Donatus melior*, etc., 18 avril 1519 ; 4°. — III, 375.
Varthema (Ludovico de), *Itinerario*, 3 mars 1520 ; 8°. — III, 334.
Caviceo (Jacobo), *Libro del Peregrino*, 5 avril 1520 ; 8°. — III, 309.
Corvo (Andrea), *Chiromantia*, 22 mai 1520 ; 8°. — III, 261.
Foresti (Jacobo Philippo) da Bergamo, *Supplementum chronicarum*, 25 mai 1520 ; f°. — I, 312.
Romberch (Joannes), *Congestorium artificiosæ memoriæ*, 9 juillet 1520 ; 8°. — III, 401.
Ovidius (Publius) Naso, *Epistolæ Heroides*, 27 septembre 1520 ; f°. — II, 436.
Virgilius (Publius) Maro, *Opera*, 3 janvier 1520 ; 4°. — I, 76.
Burchiello (Domenico), *Sonetti*, 18 mars 1521 ; 8°. — III, 367.
Terentius (Publius) Afer, *Comœdiæ*, 23 mars 1521 ; f°. — II, 284.
Marco Mantovano, *L'Heremita*, 1er juin 1521 ; 8°. — III, 410.
Camerino (Pier Francesco, detto el Conte da), *Triompho del nuovo mondo*, 20 novembre 1521 ; 8°. — III, 421.
Montalboddo (Francanzano), *Paesi novamente ritrovati*, 15 février 1521 ; 8°. — III, 342.
Ovidius (Publius) Naso, *Metamorphoseos libri XV*, 1521 ; f°. — I, 232.
Burchiello (Domenico), *Sonetti*, 18 mars 1522 ; 8°. — III, 367.
Ovidius (Publius) Naso, *Metamorphoseos libri XV*, 10 janvier 1522 ; f°. — I, 233.
Ordinationes Officii totius anni, s. a. ; 8°. — III, 621.

Voir : Manfredo de Monteferrato.

RUSCONI (Helisabetta)

Tricasso de Ceresari, *Chiromantia*, mars 1525 ; 8°. — III, 443.
Tricasso de Ceresari, *Chiromantia*, 17 août 1525 ; 8°. — III, 443.
Biblia ital., 23 décembre 1525 ; f°. — I, 148.
Caviceo (Jacobo), *Libro del Peregrino*, 5 février 1526 ; 8°. — III, 310.
Ovidius (Publius) Naso, *Metamorphoseos libri XV*, avril 1527 ; f°. — I, 234.
Ariosto (Ludovico), *Orlando furioso*, 27 juin 1527 ; 4°. — III, 491.

RUSCONI (Heredi di Georgio)

Bruno (Giovanni), *Sonetti, Canzoni*, etc., 17 septembre 1522 ; 8°. — III, 347.
Varthema (Ludovico de), *Itinerario*, 17 septembre 1522 ; 8°. — III, 335.
Fregoso (Antonio), *Opera nova de doi Philosophi*, 27 septembre 1522 ; 8°. — III, 259.

RUSCONI (Zuan Francesco & Zuan Antonio)
François (S¹) d'Assise, *Fioretti*, 2 mai 1522 ; 8°. — I, 287.
Sannazaro (Jacomo), *Arcadia*, 20 juin 1522 ; 8°. — III, 306.
Inamoramento de Paris & Viena, 19 juillet 1522 ; 4°. — III, 82.
Tricasso de Ceresari, *Chiromantia*, 23 mai 1522 ; 8°. — III, 442.
Fioretto de cose nove nobilissime de diversi auctori, 14 août 1522 ; 8°. — III, 173.
Juvenalis (Decimus Junius), *Satiræ*, 2 juin 1523 ; f°. — II, 236.
Caviceo (Jacobo), *Libro del Peregrino*, 17 août 1524 ; 8°. — III, 310.
Bonaventura de Brixia, *Regula musice plane*, 10 octobre 1524 ; 8°. — III, 203.
Foresti (Jacobo Philippo) da Bergamo, *Supplementum chronicarum*, novembre 1524 ; f°. — I, 312.
Tricasso de Ceresari, *Chiromantia*, 18 février 1524 ; 8°. — III, 442.

SABIO (Giovanni Antonio & fratelli da)
Voir : Nicolini.

SANCTI (Hieronymo di)
Cherubino da Spoleto, *Fior di virtu*, 1487 ; 4°. — I, 348.
Officium B. M. Virginis, 26 avril 1494 ; 8°. — I, 409.
Voir : Santritter (Joannes).

SANCTI (Hieronymo di) e CORNELIO compagni
Bonaventura (S.), *Devote Meditationi sopra la Passione del Nostro Signore*, 1487 ; 4°. — I, 356.

SANTRITTER (Joannes)
Eschuid (Joannes), *Summa astrologiæ judicialis*, 7 juillet 1489 ; f°. — I, 401.

SANTRITTER (Joannes) & SANCTI (Hieronymo di)
Sacrobusto (Joannes de), *Sphaera Mundi*, 31 mars 1488 ; 4°. — I, 246.
Thomas (S¹) d'Aquin, *Opusculum de Esse & Essentiis*, 11 février 1488 ; 4°. — I, 398.

SCOTO (Octaviano)
Biblia lat., 8 août 1489 ; f°. — I, 122.
Augustin (S¹), *De civitate Dei*, 18 février 1489 ; f°. — I, 80.
Magister (Joannes), *Questiones perutiles philosophiæ naturalis*, 25 septembre 1490 ; 4°. — I, 501.
Sacrobusto (Joannes de), *Sphaera Mundi*, 4 octobre 1490 ; 4°. — I, 248.
Cicero (Marcus Tullius), *Epistolæ familiares*, 22 septembre 1494 ; f°. — I, 41.

SCOTI (Hæredes Octaviani)
Cassiodorus, *Expositio in Psalterium*, 8 mars 1517 ; f°. — III, 335.
Thomas (S¹) d'Aquin, *Commentaria in libros Aristotelis*, 16 mai 1517 ; f°. — II, 296.
Thomas (S¹) d'Aquin, *Commentaria in libros Aristotelis*, 14 juillet 1517 ; f°. — II, 297.
Gratiadei (Frater) Esculanus, *De physico auditu*, 10 octobre 1517 ; f°. — III, 68.

Gregorius Ariminensis, *Lectura super primo & secundo sententiarum*, 10 juillet 1518 ; f°. — III, 349.
Sacrobusto (Joannes de), *Sphaera Mundi*, 19 janvier 1518 ; f°. — I, 252.
Avicenna, *Canonis libri*, 7 avril 1520 ; f°. — III, 393.
Avicenna, *Canonis libri*, 3 juillet 1520 ; f°. — III, 393.
Thomas (S¹), d'Aquin, *Opus aureum super quatuor Evangelia*, 13 novembre 1521 ; f°. — III, 421.
Justinien I¹, *Instituta*, 2 septembre 1522 ; 8°. — III, 317.
Avicenna, *Canonis libri*, 22 janvier 1522 ; f°. — III, 393.
Thomas (S¹) d'Aquin, *Summa theologiæ*, 4 février 1522 ; f°. — III, 452.
Boniface VIII, *Sextus Decretalium liber*, 22 novembre 1525 ; 4°. — III, 274.
Clément V, *Constitutiones in concilio Viennensi editæ*, 22 novembre 1525 ; 4°. — III, 275.
Thomas (S¹) d'Aquin, *Expositiones in Mattheum, Esaiam, Hieremiam & Trenos*, 28 septembre 1527 ; 8°. — III, 653.

SCOTO (Hieronymo)
Breviarium Romanum, 1542 ; 8°. — II, 378.
Officium B. M. Virginis, 1544 ; 8°. — I, 474.
Aron (Pietro), *Lucidario in musica*, 1545 ; 4°. — III, 672.
Boiardo (Matheo Maria) & Agostini (Nicolo degli), *Orlando inamorato*, 1545 ; 4°. — III, 142.
Ovidius (Publius) Naso, *Metamorphoseos libri XV*, 1545 ; f°. — I, 236.
Pulci (Luigi), *Morgante maggiore*, 1545 ; 4°. — II, 228.
Terentius (Publius) Afer, *Comœdiæ*, 1545 ; f°. — II, 287.
Boiardo (Matheo Maria) & Agostini (Nicolo degli), *Orlando inamorato*, 1546-1547 ; 8°. — III, 142.
Vite de Sancti Padri, 1547 ; 4°. — II, 53.
Boiardo (Matheo Maria) & Agostini (Nicolo degli), *Orlando inamorato*, 1548-1549 ; 4°. — III, 142.
Breviarium Romanum, juillet 1550 ; 4°. — II, 385.
Breviarium Romanum, 1551 ; 8°. — II, 386.
Breviarium Romanum, 1552 ; 8°. — II, 388.
Officium B. M. Virginis, 1558 ; 12°. — I, 489.
Breviarium Congregat. Casinensis, 1562 ; 4°. — II, 397.
Breviarium Romanum, juin 1565 ; 8°. — II, 402.

SCOTO (Brandino & Ottaviano)
Savonarola (Hieronymo), *Prediche per tutto l'anno*, 1ᵉʳ mars 1539 ; 8°. — III, 104.
Savonarola (Hieronymo), *Prediche sopra il Salmo : Quam bonus Israel Deus*, 16 mai 1539 ; 8°. — III, 105.
Thomas (S¹) d'Aquin, *Commentaria in libros Aristotelis*, 1539 ; f°. — II, 298.

SESSA (Joanne Baptista)
Dathus (Augustinus), *Elegantiolæ*, avril 1491 ; 4°. — II, 24.
Vergerius (Petrus Paulus), *De ingenuis moribus*, avril 1491 ; 4°. — II, 30.

Donatus (Aelius), *Grammatices rudimenta*, 13 janvier 1495 ; 4°. — I, 392.
Passagerius (Orlandinus), *In summam artis notariæ prefatio*, 16 mars 1496 ; 4°. — II, 288.
Cherubino da Spoleto, *Fior di virtu*, 14 juin 1499 ; 8°. — I, 353.
Granolachs (Bernardo de), *Summario de la luna*, 10 janvier 1499 ; 4°. — II, 465.
Bonvicini (Frate) de Ripa, *Vita Scolastica*, 7 mai 1501 ; 4°. — II, 271.
Boiardo (Matheo Maria), *Sonetti & Canzoni*, 26 mai 1501 ; 8°. — III, 39.
Officium B. M. Virginis, 29 novembre 1501 ; 24°. — IV, 145.
Sacrobusto (Joannes de), *Sphaera Mundi*, 3 décembre 1501 ; 4°. — I, 250.
Stabili (Francesco de) [Cecho d'Ascoli], *Acerba*, 15 janvier 1501 ; 4°. — III, 39.
Albubather, *Liber de nativitatibus*, 23 février 1501 ; f°. — II, 97.
Alexandro Magno, Libro de la sua nativita, 1501 ; 4°. — III, 42.
Cornazano (Antonio), *Vita de la Madonna*, 5 mars 1502 ; 4°. — II, 252.
Honorius Augustodunensis, *Libro del maestro & del discipulo*, 18 mars 1502 ; 4°. — II, 249.
Salomonis & Marcolphi Dialogus, 23 juin 1502 ; 4°. — III, 44.
Salomonis & Marcolphi Dialogus, 26 juillet 1502 ; 4°. — III, 45.
Hyginus (Caius Julius), *Poeticon Astronomicon*, 25 août 1502 ; 4°. — I, 274.
Gerson (Jean), *De Imitatione Christi*, 3 septembre 1502 ; 4°. — III, 46.
Attila flagellum Dei, 13 septembre 1502 ; 4°. — III, 12.
Ovidius (Publius) Naso, *Epistolæ Heroides*, 14 janvier 1502 ; 4°. — II, 431.
Ruffus (Jordanus), *Libro de la natura de cavalli*, 29 janvier 1502 ; 4°. — II, 175.
Cherubino da Spoleto, *Fior di virtu*, 3 février 1502 ; 8°. — I, 354.
Albertus Magnus, *De virtutibus herbarum*, 12 février 1502 ; 4°. — II, 267.
Cornazano (Antonio), *Vita de la Madonna*, 24 mars 1503 ; 4°. — II, 255.
Omar Astronomus, *Liber de nativitatibus*, 26 mars 1503 ; 4°. — III, 59.
Albohazen Haly, *Liber in iudiciis astrorum*, 4 avril 1503 ; f°. — III, 60.
Cherubino da Spoleto, *Spiritualis vitæ regula*, 20 avril 1503 ; 4°. — III, 14.
Pucci (Antonio), *Historia de la regina d'Oriente*, 28 juin 1503 ; 4°. — III, 63.
Caracini (Baptista), *El Thebano*, 31 juillet 1503 ; 4°. — III, 65.
Campanus, etc., *Tetragonismus*, 28 août 1503 ; 4°. — III, 66.
Piccolomini (Aeneas Sylvius), *Epistole de dui amanti*, 12 janvier 1503 ; 4°. — III, 64.
De arte bene moriendi, s. a. (*circa* 1503) ; 4°. — I, 257.
Peckham (Joannes), *Perspectiva communis* ; 1ᵉʳ juin 1504 ; f°. — III, 86.

Mandeville (Jean de), *De le piu maraugliose cose del mondo*, 29 juillet 1504 ; 4°. — II, 299.
Piccolomini (Aeneas Sylvius), *Hystoria Pii Pape de duobus amantibus*, 17 décembre 1504 ; 4°. — III, 69.
Libro de S. Justo, paladino di Francia, 8 juillet 1505 ; 4°. — I, 321.
Albumasar, *Flores astrologiæ*, s. a. ; 4°. — I, 389.
Almazar, *Cibaldone*, s. a. ; 4°. — III, 9.
Confitemini de la Madonna, s. a. ; 8°. — III, 540.
Donatus (Aelius), *Grammatices rudimenta*, s. a. ; 4°. — I, 395.
Historia de la Regina Oliva, s. a. ; 4°. — III, 373.
Pulci (Luigi), *Driadeo d'Amore*, s. a. ; 4°. — III, 629.

SESSA (Melchior)

Cherubino da Spoleto, *Conforto spirituale*, etc., 7 février 1505 ; 4°. — III, 115.
Historia di Carlo Martello, 8 juin 1506 ; 4°. — III, 118.
Fioravante, 30 juillet 1506 ; 4°. — III, 120.
Justiniano (Leonardo), *Canzonetti e strambotti d'amore*, 22 octobre 1506 ; 4°. — III, 121.
Narcisso (Giovanni Andrea), *Passamonte*, 7 novembre 1506 ; 4°. — III, 143.
Michele (Fra) da Milano, *Confessione generale*, 1506 ; 8°. — II, 181.
Attila flagellum Dei, 28 juillet 1507 ; 4°. — III, 12.
Fatius (Bartholomeus) [Cicero Veturius], *Synonyma*, 24 septembre 1507 ; 4°. — II, 492.
Ruffus (Jordanus), *Libro de la natura de cavalli*, 14 mars 1508 ; 4°. — II, 175.
Inamoramento de Paris & Viena, 31 mars 1508 ; 4°. — III, 80.
Michael Scotus, *Liber physionomiæ*, 23 mai 1508 ; 4°. — III, 161.
Alegri (Francesco de), *Tractato della Prudentia & Justitia*, 7 novembre 1508 ; 4°. — III, 169.
Ovidius (Publius) Naso, *Epistolæ Heroides*, 16 novembre 1508 ; 4°. — II, 434.
Perottus (Nicolaus), *Regulæ Sypontinæ*, 19 décembre 1508 ; 4°. — II, 88.
Narcisso (Giovanni Andrea), *Fortunato figliolo de Passamonte*, 10 février 1508 ; 4°. — III, 173.
Fossa da Cremona, *Libro de Galvano*, 28 février 1508 ; 4°. — III, 180.
Albertus Magnus, *De virtutibus herbarum*, 25 septembre 1509 ; 4°. — II, 268.
Stabili (Francesco de) [Cecho d'Ascoli], *Acerba*, 27 avril 1510 ; 4°. — III, 39.
Falconetto, 30 mai 1511 ; 4°. — III, 217.
Libro del Gigante Morante, 20 juin 1511 ; 4°. — III, 220.
Hyginus (Caius Julius), *Poeticon Astronomicon*, 15 septembre 1512 ; 4°. — I, 274.
Abdilazi, *Libellus ysagogicus*, 21 janvier 1512 ; 4°. — I, 280.
Alexander Grammaticus, *Doctrinale*, 8 juin 1513 ; 4°. — I, 295.
Plinius (Caius) Secundus, *Historia naturalis*, 20 août 1513 ; f°. — I, 28.
Sacrobusto (Joannes de), *Sphaera Mundi*, 3 décembre 1513 ; 4°. — I, 252.

Narcisso (Giovanni Andrea), *Passamonte*, 20 mai 1514; 4°. — III, 143.
Piccolomini (Aeneas Sylvius), *Hystoria Pii Pape de duobus amantibus*, 17 septembre 1514; 4°. — III, 70.
Cherubino da Spoleto, *Spiritualis vitæ regula*, 22 septembre 1514; 4°. — III, 14.
Piccolomini (Aeneas Sylvius), *Epistole de dui amanti*, 26 septembre 1514; 4°. — III, 70.
Inamoramento de Rinaldo de Monte Albano, 20 juillet 1515; 4°. — III, 295.
Perottus (Nicolaus), *Regulæ Sypontinæ*, 20 octobre 1515; 4°. — II, 90.
Gerson (Jean), *De Imitatione Christi*, 8 mai 1516; 4°. — III, 47.
Aiolpho del Barbicone, 8 juillet 1516; 4°. — III, 314.
Petrarca (Francesco), *Sonetti, Canzoni, Triomphi*, 1526; 8°. — I, 106.
Narcisso (Giovanni Andrea), *Fortunato figliolo de Passamonte*, 15 janvier 1528; 4°. — III, 174.
Ariosto (Ludovico), *Orlando furioso*, 22 septembre 1530; 4°. — III, 492.
Olympo (Baldassare), *Gloria d'amore*, 24 septembre 1530; 8°. — III, 447.
Folengo (Theophilo), *Orlandino*, décembre 1530; 8°. — III, 652.
Boccaccio (Giovanni), *Decamerone*, 24 novembre 1531; 12°. — II, 105.
Celestina, tragicomedia de Calisto & Melibea, 10 février 1531; 8°. — III, 385.
Opera de Uberto e Philomena, 12 novembre 1533; 4°. — III, 616.
Ariosto (Ludovico), *Li Soppositi*, 1536; 8° [*a*]. — III, 509.
Ariosto (Ludovico), *Li Soppositi*, 1536; 8° [*b*]. — III, 510.
Ariosto (Ludovico), *Cassaria*, 1536; 8°. — III, 666.
Andrea da Barberino, *Reali di Franza*, 1537; 4°. — III, 234.
Aron (Pietro), *Toscanello in Musica*, 19 mars 1539; f°. — III, 381.
Folengo (Theophilo), *Orlandino*, 1539; 8°. — III, 652.
Catherina (S.) da Siena, *Dialogo de la divina providentia*, 29 avril 1540; 8°. — II, 202.
Bataglie qual fece la Regina Antea contra Re Carlo, s. a.; 4°. — III, 527.

SESSA (Melchior) & RAVANI (Piero)

Plinio (Caio) Secundo, *Historia naturale*, 14 août 1516; f°. — I, 31.
Fregoso (Antonio Phileremo), *Cerva bianca*, 10 octobre 1516; 8°. — III, 298.
Ovidius (Publius) Naso, *De arte amandi & De remedio amoris*, 16 octobre 1516; 8°. — III, 190.
Plutarque, *Vitæ virorum illustrium*, 26 novembre 1516; f°. — II, 62.
Drusiano dal Leone, 28 novembre 1516; 4°. — III, 264.
Niger (Franciscus), *De modo epistolandi*, 20 décembre 1516; 4°. — II, 120.
Somnia Salomonis, 1er janvier 1516; 4°. — III, 323.
Stabili (Francesco de) [Cecho d'Ascoli], *Acerba*, 1516; 4°. — III, 40.

Ruffus (Jordanus), *Libro de la natura de cavalli*, 4 mars 1517; 4°. — II, 175.
Diogene Laertio, *Vite de philosophi moralissime*, 19 mars 1517; 8°. — III, 336.
Hyginus (Caius Julius), *Poeticon Astronomicon*, 24 mars 1517; 4°. — I, 275.
Augustin (St), *Sermones ad heremitas*, 26 août 1517; 8°. — IV, 151.
Plautus (Marcus Accius), *Comœdiæ*, 12 août 1518; f°. — III, 230.
Inamoramento de Paris & Viena, 10 octobre 1519; 4°. — III, 81.
Seraphino Aquilano, *Opere*, 15 octobre 1519; 8°. — III, 55.
Livius (Titus), *Decades*, 3 mai 1520; f°. — I, 52.
Martyrologium, 3 juin 1520; 4°. — II, 451.
Leupoldus, ducatus Austriæ filius, *Compilatio de astrorum scientia*, 15 juillet 1520; 4°. — III, 401.
Psalterium, 15 décembre 1520; 4°. — I, 170.
Abdilazi, *Libellus ysagogicus*, 18 juin 1521; 4°. — I, 280.
Perottus (Nicolaus), *Regule grammaticales*, 30 juillet 1521; 8°. — IV, 149.
Piccolomini (Aeneas Sylvius), *Epistole de dui amanti*, 4 novembre 1521, 4°. — III, 70.
Castello (Alberto da), *Rosario della gloriosa Vergine Maria*, 27 mars 1522; 8°. — III, 426.
Olympo (Baldassare), *Camilla*, 21 octobre 1522; 8°. — III, 448.
Olympo (Baldassare), *Gloria d'amore*, 21 octobre 1522; 8°. — III, 446.
Liber Sacerdotalis, 20 juillet 1523; 4°. — III, 466.
Olympo (Baldassare), *Ardelia*, 7 septembre 1523; 8°. — III, 433.
Cherubino da Spoleto, *Spiritualis vitæ regula*, 25 juin 1524; 8°. — III, 14.
Castello (Alberto da), *Rosario della gloriosa Vergine Maria*, 15 décembre 1524; 8°. — III, 426.
Olympo (Baldassare), *Gloria d'amore*, 25 décembre 1524; 8°. — III, 447.
Paris de Puteo, *Duello*, 10 mars 1525; 8°. — III, 409.
Plinius (Caius) Secundus, *Historia naturalis*, 24 mars 1525; f°. — I, 31.
Fatius (Bartholomeus) [Cicero Veturius], *Synonyma*, 18 mai 1525; 4°. — II, 493.
Niger (Franciscus), *De modo epistolandi*, 22 mai 1525; 4°. — II, 121.
Dathus (Augustinus), *Elegantiolæ*, 9 octobre 1525; 4°. — II, 29.
Dictionarium græcum, 24 décembre 1525; f°. — III, 514.
Psalterium (græcè), 1525; 8°. — I, 172.
Constitutiones patriarchatus Venetiarum, s. a.; 4°. — III, 541.

SESSA (Melchior), GULIELMO da FONTANETO & HEREDI di PIERO RAVANI

Biblia ital., 1532; f°. — I, 151.

SIMON de LUERE

Terentius (Publius) Afer, *Comœdiæ*, 5 juillet 1497; f°. — II, 276.
Voragine (Jacobus de), *Sermones*, 31 août-14 novembre 1497; 4°. — II, 424.

Foro Real de Spagna, 12 janvier 1500 ; f°. — II, 494.
Accursius (Gulielmus), *Casus Institutionum*, 15 novembre 1507, 4°. — III, 156.
Galien, *Recettario*, 15 septembre 1508 ; 4°. — III, 164.
Psalterium, 29 octobre 1509 ; 16°. — IV, 135.
Imperiale, 31 août 1510 ; 4°. — III, 203.
Gerson (Jean), *De gli remedii contra la pusillanimita*, etc., 8 février 1510 ; 12°. — III, 211.
Bernard (S¹), *Epistola alo avunculo suo*, etc., 1510 ; 8°. — III, 212.
Tractatus ad convincendum Judæos de errore suo, 1510 ; 8°. — III, 212.
Suso (Henricus), *Horologio della sapientia*, 1511 ; 4°. — III, 241.
Leoniceni (Eleutherio), *Carmen in funere Domini nostri J. C.*, 17 mars 1513 ; 8°. — III, 250.
Bonaventura (S.), *Legenda de Sancta Clara*, 7 juillet 1513 ; 4°. — III, 254.
Legenda de Sancto Bernardino, 16 juillet 1513 ; 4°. — III, 255.
Expositio pulcherrima hymnorum, 1513 ; 8°. — III, 267.
Valla (Georgius), *Grammatica*, mars 1514 ; 4°. — III, 273.
Fioretto de cose nove nobilissime de diversi auctori, 14 octobre 1514 ; 8°. — III, 173.
Colletanio de cose nove spirituale, 1514 ; 8°. — III, 194.
Granolachs (Bernardo de), *Summario de la luna*, 1514 ; 8°. — II, 466.
Manfredi (Hieronymo), *Libro de l'homo ditto Perche*, 1514 ; 4°. — III, 283.
K. C. M. H. Eremita..., 1514 ; 8°. — III, 283.
Pietro da Lucha, *Regule de la vita spirituale*, 1514 ; 4°. — III, 284.
Agostini (Nicolo degli), *L'Inamoramento de Tristano e Isotta*, 30 mai 1515 ; 4°. — III, 290.
Pietro da Lucha, *Doctrina del ben morire*, 27 juin 1515 ; 4°. — III, 293.

SIMON de PRELLO

Esopo, *Fabule*, 27 octobre 1533 ; 8°. — I, 341.
Esopo, *Fabule*, 5 août 1534 ; 8°. — I, 341.

SOARDI (Lazaro)

Bonaventura (S.), *Devote Meditationi sopra la Passione del Nostro Signore*, 16 mars 1497 ; 8°. — I, 370.
Terentius (Publius) Afer, *Comœdiæ*, 7 novembre 1499 ; f°. — II, 279.
Turrecremata (Joannes de), *Expositio in Psalterium*, 26 janvier 1502 ; 8°. — III, 56.
Antonin (S¹), *Summa major*, juillet-février 1503 ; 4°. — III, 71.
Albertus Magnus, *Mariale*, 24 avril 1504 ; 8°. — III, 79.
Terentius (Publius) Afer, *Comœdiæ*, 14 juin 1504 ; f°. — II, 279.
Brulefer (Stephanus), *Formalitatum textus*, 31 juillet 1504 ; 4°. — III, 86.
Savonarola (Hieronymo), *Tractato dello amore di Jesu Christo*, 12 octobre 1504 ; 8°. — III, 89.
Grégoire (S¹) le Grand, *Epistolæ*, 18 décembre 1504 ; f°. — III, 109.

Savonarola (Hieronymo), *Triumphus Crucis*, 4 janvier 1504 ; 8°. — III, 91.
Catherina (S.) da Siena, *Dialogo de la divina providentia*, 10 février 1504 ; 8°. — II, 201.
Savonarola (Hieronymo), *De simplicitate vitæ christianæ*, 28 février 1504 ; 8°. — III, 92.
Savonarola (Hieronymo), *Prediche per anno*, 11 avril 1505 ; 4°. — III, 92.
Savonarola (Hieronymo), *Prediche per anno*, 28 avril 1505 ; 4°. — III, 92.
Savonarola (Hieronymo), *Prediche quadragesimali*, 23 juillet 1505 ; 4°. — III, 93.
Savonarola (Hieronymo), *Triumpho della Croce*, 21 février 1505 ; 8°. — III, 93.
Ockham (Gulielmus), *Summulæ in libros Physicorum*, 17 août 1506 ; 4°. — III, 121.
Savonarola (Hieronymo), *Confessionale*, 18 août 1507 ; 8°. — III, 93.
Castellanus (Frater Albertus), *Constitutiones & privilegia ordinum*, 2 octobre 1507 ; 8°. — III, 155.
Aureolus (Petrus), *Aurea sacræ scripturæ commentaria*, 29 octobre 1507 ; 4°. — III, 155.
Terentius (Publius) Afer, *Comœdiæ*, 28 mars 1508 ; f°. — II, 280.
Ockham (Gulielmus), *Summa totius logice*, 15 mai 1508 ; 4°. — III, 161.
Terentius (Publius) Afer, *Comœdiæ*, 5 juillet 1508 ; f°. — II, 280.
Cicero (Marcus Tullius), *Epistolæ familiares*, 7 septembre 1508 ; f°. — I, 42.
Cicero (M. Tullius), *De divina natura & divinatione*, 1507-29 novembre 1508 ; f°. — III, 172.
Joannes Anglicus, *Primarum & secundarum intentionum libellus*, 15 octobre 1509 ; 4°. — III, 191.
Terentius (Publius) Afer, *Comœdiæ*, 16 mai 1511 ; f°. — II, 281.
Plautus (Marcus Accius), *Comœdiæ*, 14 août 1511 ; f°. — III, 230.
Terentius (Publius) Afer, *Comœdiæ*, août 1511 ; 8°. — II, 282.
Savonarola (Hieronymo), *Molti devotissimi tractatelli*, novembre 1511 ; 4°. — III, 94.
Savonarola (Hieronymo), *Tractato dello amore di Jesu Christo*, etc., 1ᵉʳ décembre 1512 ; 8°. — III, 94.
Savonarola (Hieronymo), *De simplicitate vitæ christianæ*, 12 janvier 1512 ; 8°. — III, 94.
Terentius (Publius) Afer, *Comœdiæ*, 23 février 1512 ; f°. — II, 283.
Marsicanus (Leo), *Chronica Casinensis cœnobii*, 12 mars 1513 ; 4°. — III, 247.
Turrecremata (Joannes de), *Expositio in Psalterium*, 27 avril 1513 ; 8°. — III, 56.
Savonarola (Hieronymo), *Expositiones in psalmos : Qui regis Israel*, etc., 23 mai 1513 ; 8°. — III, 95.
Savonarola (Hieronymo), *Prediche per anno*, 11 juillet 1513 ; 4°. — III, 95.
Speculum Minorum ordinis S. Francisci, 15 septembre 1513 ; 4°. — III, 262.
Savonarola (Hieronymo), *Tractatus in quo dividuntur omnes scientiæ*, 28 septembre 1513 ; 8°. — III, 95.
Savonarola (Hieronymo), *Opera singulare contra l'Astrologia*, 6 octobre 1513 ; 8°. — III, 95.

Rodericus Episcopus Zamorensis, *Speculum vitæ humanæ*, 19 janvier 1513 ; 4°. — III, 266.
Savonarola (Hieronymo), *Prediche quadragesimali*, 9 septembre 1514 ; 4°. — III, 96.
Jean (S¹) Damascène, *Liber de Orthodoxa fide*, 23 janvier 1514 ; 4°. — III, 282.
Terentius (Publius) Afer, *Comœdiæ*, 3 octobre 1515 ; f°. — II, 283.
Vita della Beata Chiara da Montefalco, 9 octobre 1515 ; 12°. — III, 289.
Savonarola (Hieronymo), *Tractato delle revelatione della reformatione della chiesa*, 20 octobre 1515 ; 8°. — III, 96.
Savonarola (Hieronymo), *Predicbe sopra alcuni psalmi & evangelii*, 16 novembre 1515 ; 4°. — III, 96.
Savonarola (Hieronymo), *Expositione & Prediche sopra l'Esodo*, 4 janvier 1515 ; 4°. — III, 96.
Joachim (Abbas), *Expositio in librum Beati Cirilli*, etc., 5 avril 1516 ; 4°. — III, 311.
Joachim (Abbas), *Scriptum super Hieremiam prophetam*, 12 juin 1516 ; 4°. — III, 312.
Privilegia papalia ordini Fratrum Prædicatorum concessa, 26 juillet 1516 ; 8°. — III, 316.
Valla (Nicolaus), *Gymnastica Literaria*, 12-23 février 1516 ; 4°. — III, 323.
Joachim (Abbas), *Scriptum super Esaiam prophetam*, 27 juin 1517 ; 4°. — III, 341.

SOARDI (Lazaro) & BENALI (Bernardino)

Biblia ital., 10 juillet 1517 ; f°. — I, 146.

SONCINO (Hieronymo) (Pesaro)

Passione (La) de N. S. Jesu Christo, Pesaro, 17 février 1513 ; 4°. — III, 267.

SPINELLI (Andrea)

Evangelia (græcè), 10 mai 1550 ; f°. — I, 189.

STAGNINO (Bernardino)

Breviarium Romanum, 31 août 1498 ; 12°. — II, 303.
Officium B. M. Virginis, 9 juin 1506 ; 24°. — I, 428.
Breviarium Congregat. Casinensis, 27 octobre 1506 ; 16°. — II, 312.
Virgilius (Publius) Maro, *Opera*, 30 juin 1507 ; 4°. — I, 60.
Officium B. M. Virginis, 26 septembre 1507 ; 8°. — I, 429.
Breviarium Romanum, 26 septembre 1510 ; 4°. — II, 324.
Officium B. M. Virginis, 15 décembre 1511 ; 8°. — I, 432.
Officium B. M. Virginis, 16 avril 1512 ; 8°. — I, 433.
Alighieri (Dante), *Divina Comedia*, 24 novembre 1512 ; 4°. — II, 13.
Officium B. M. Virginis, 20 janvier 1512 ; 8°. — I, 443.
Breviarium ord. Fratr. Prædicatorum, 20 avril 1513 ; 8°. — II, 328.
Petrarca (Francesco), *Sonetti, Canzoni, Triumphi*, mai 1513 ; 4°. — I, 100.
Breviarium ord. Fratr. Prædicatorum, 22 septembre 1514 ; 4°. — II, 333.

Breviarium ord. Fratr. Prædicatorum, 3 janvier 1514 ; 8°. — II, 334.
Ovidius (Publius) Naso, *Epistolæ Heroides*, 20 août 1516 ; 4°. — II, 435.
Petrarca (Francesco), *Triomphi*, juin 1519 ; 4°. — I, 101.
Alighieri (Dante), *Divina Comedia*, 28 mars 1520 ; 4°. — II, 16.
Officium B. M. Virginis, 3 décembre 1521 ; 12°. — I, 455.
Petrarca (Francesco), *Sonetti, Canzoni, Triumphi*, 28 mars 1522 ; 4°. — I, 105.
Cicero (Marcus Tullius), *De Oratore*, 10 mai 1536 ; 16°. — I, 113.
Alighieri (Dante), *Divina Comedia*, 1536 ; 4°. — II, 19.
Biblia lat., 1538 ; 8°. — I, 155.

STRATA (Antonius de)

Avienus (Rufus Festus), *Fragmentum Arati Phænomenon*, 25 octobre 1488 ; 4°. — I, 386.

TACUINO (Joanne)

Dathus (Augustinus), *Elegantiolæ*, 22 décembre 1492, 4°. — II, 26.
Vita de la preciosa Virgine Maria, 24 septembre 1493 ; 4°. — II, 92.
Juvenalis (Decimus Junius), *Satiræ*, 28 janvier 1494 ; f°. — II, 232.
Persius (Aulus Flaccus), *Satiræ*, 14 février 1494 ; f°. — II, 238.
Dathus (Augustinus), *Elegantiolæ*, 22 août 1495 ; 4°. — II, 27.
Ovidius (Publius) Naso, *De Fastis*, 12 juin 1497 ; f°. — II, 420.
Ovidius (Publius) Naso, *Epistolæ Heroides*, 24 janvier 1497 ; f°. — II, 428.
Juvenalis (Decimus Junius), *Satiræ*, 24 juillet 1498 ; f°. — II, 234.
Probus (Valerius), *De interpretandis Romanorum litteris*, 20 avril 1499 ; 4°. — II, 452.
Persius (Aulus Flaccus), *Satiræ*, 4 novembre 1499 ; f°. — II, 238.
Sallustius (Caius) Crispus, *Opera*, 20 juillet 1500 ; f°. — I, 55.
Burgensius (Nicolaus), *Vita Sanctæ Catharinæ Senensis*, 26 avril 1501 ; 4°. — III, 34.
Ovidius (Publius) Naso, *Epistolæ Heroides*, 10 juillet 1501 ; f°. — II, 428.
Juvenalis (Decimus Junius), *Satiræ*, 10 décembre 1501 ; f°. — II, 234.
Cattus (Lydius) Ravennas, *Opuscula*, 27 juin 1502 ; 4°. — III, 46.
Sallustuis (Caius) Crispus, *Opera*, 10 juillet 1502 ; f°. — I, 55.
Ovidius (Publius) Naso, *De Fastis*, 14 octobre 1502 ; f°. — II, 420.
Probus (Valerius), *De interpretandis Romanorum litteris*, 4 février 1502 ; 4°. — II, 454.
Inamoramento de Paris & Viena, 30 avril 1504 ; 4°. — III, 79.
Cavalca (Domenico), *Specchio della Croce*, 5 novembre 1504 ; 4°. — II, 427.
François (S¹) d'Assise, *Fioretti*, 29 novembre 1504 ; 4°. — I, 286.

Voragine (Jacobus de), *Legendario de Sancti*, 30 décembre 1504 ; f°. — II, 128.

Decreta Marchionalia Montisferrati, 15 septembre 1505 ; f°. — III, 112.

Euclides, *Elementa geometriæ*, 25 octobre 1505 ; f°. — I, 272.

Boccaccio (Giovanni), *De mulieribus claris*, 6 mars 1506 ; 4°. — III, 116.

Sallustius (Caius) Crispus, *Opera*, 6 juillet 1506 ; f°. — I, 55.

Cicero (Marcus Tullius), *De Officiis*, 20 février 1506 ; f°. — I, 33.

Lullus (Raymundus), *Sententiarum Libellus*, 12 juillet 1507 ; 4°. — III, 153.

Guarinus Veronensis, *Grammaticales Regulæ*, 15 juillet 1507 ; 4°. — I, 290.

Lullus (Raymundus), *Quæstiones dubitabiles*, 15 juillet 1507 ; 4°. — III, 153.

Fatius (Bartholomeus) [Cicerio Veturius], *Synonyma*, 1er septembre 1507 ; 4°. — II, 492.

Ovidius (Publius) Naso, *De Fastis*, 4 juin 1508 ; f°. — II, 422.

Cicero (Marcus Tullius), *De Officiis*, 20 août 1508 ; f°. — I, 37.

Dathus (Augustinus), *Elegantiolæ*, 16 avril 1509 ; 4°. — II, 28.

Gellius (Aulus), *Noctes atticæ*, 20 avril 1509 ; f°. — III, 185.

Fatius (Bartholomeus) [Cicero Veturius], *Synonyma*, 3 mai 1509 ; 4°. — II, 493.

Ovidius (Publius) Naso, *De arte amandi & De remedio amoris*, 19 septembre 1509 ; f°. — III, 189.

Euclides, *Elementa geometriæ*, 26 mars 1510 ; f°. — I, 272.

Ovidius (Publius) Naso, *Epistolæ Heroides*, 30 juillet 1510 ; f° — II, 434.

Sallustius (Caius) Crispus, *Opera*, 19 mai 1511 ; f°. — I, 56.

Vitruvius (Marcus) Pollio, *De Architectura*, 22 mai 1511 ; f°. — III, 215.

Cantalycius, *Summa in regulas grammatices*, 25 juin 1511 ; 4°. — II, 180.

Ovidius (Publius) Naso, *Tristium Libri*, 25 juin 1511 ; f°. — III, 220.

Ovidius (Publius) Naso, *Epistolæ Heroides*, 13 mai 1512 ; f°. — II, 435.

Juvenalis (Decimus Junius), *Satiræ*, 18 août 1512 ; f°. — II, 236.

Trabisonda istoriata, 17 novembre 1512 ; 4°. — II, 115.

Inamoramento de Paris & Viena, 9 février 1512 ; 4°. — III, 80.

Proba Falconia, *Centonis Virgiliani Opusculum*, 3 juin 1513 ; 8°. — III, 253.

Boiardo (Matheo Maria), *Timone*, 10 juin 1513 ; 8°. — III, 76.

Infantia Salvatoris, 27 juin 1513 ; 4°. — III, 254.

Ovidius (Publius) Naso, *Metamorphoseos libri XV*, 1513 ; f°. — I, 230.

Sallustius (Caius) Crispus, *Opera*, 8 mars 1514 ; f°. — I, 58.

Cicero (Marcus Tullius), *De Officiis*, 28 février 1514 ; f°. — I, 37.

Fioretti della Bibbia, 21 mai 1515 ; 4°. — I, 164.

Fatius (Bartholomeus) [Cicero Veturius], *Synonyma*, 15 septembre 1515 ; 4°. — II, 493.

Cherubino da Spoleto, *Fior di virtu*, 1515 ; 8°. — I, 355.

Granolachs (Bernardo de), *Summario de la luna*, 1515 ; 8°. — II, 467.

Miracoli de la Madonna, 1515 ; 4°. — II, 77.

Ovidius (Publius) Naso, *Epistolæ Heroides*, 17 avril 1516 ; f°. — IV, 153.

Apuleius (Lucius), *Asinus aureus*, 21 mai 1516 ; f°. — III, 36.

Inamoramento de Paris & Viena, 6 septembre 1516 ; 4°. — III, 81.

Dathus (Augustinus), *Elegantiolæ*, 16 septembre 1516 ; 4°. — II, 28.

Gasparinus Bergomensis, *Vocabularium breve*, 24 décembre 1516 ; 8°. — III, 284.

Galien, *Recettario*, 14 janvier 1516 ; 4°. — III, 165.

Cicero (Marcus Tullius), *Epistolæ familiares*, 20 mars 1517 ; f°. — I, 43.

Gulielmo da Piacenza, *Chirurgia*, 27 juillet 1517 ; f°. — III, 342.

Inamoramento de Rinaldo de Monte Albano, 8 août 1517 ; 4°. — III, 295.

Boiardo (Matheo Maria), *Timone*, 20 septembre 1517 ; 8°. — III, 76.

Calmeta (Vicenzo), etc., *Compendio de cose nove*, 10 octobre 1517 ; 8°. — III, 155.

Rosiglia (Marco), *Opera nova*, 28 octobre 1517 ; 8° — III, 238.

Cicero (Marcus Tullius), *De Officiis*, 30 janvier 1517 ; f°. — I, 37.

Niger (Franciscus), *De modo epistotandi*, 22 février 1517 ; 4°. — II, 121.

Pantheus (Joannes Augustinus), *Ars transmutationis metallicæ*, 7 septembre 1518 ; 4°. — III, 352.

Ovidius (Publius) Naso, *Amorum libri III*, janvier 1518 ; f°. — III, 370.

Ovidius (Publius) Naso, *De arte amandi & De remedio amoris*, 20 février 1518 ; f°. — III, 190.

Ovidius (Publius) Naso, *Metamorphoseos libri XV*, 1518 ; f°. — I, 232.

Ruffus (Jordannus), *Libro de la natura de cavalli*, 29 avril 1519 ; 8°. — II, 176.

Cicondellus (Joannes Donatus), *Sermones & Oratiunculæ*, 12 mai 1519 ; 8°. — III, 329.

Stabili (Francesco de) [Cecho d'Ascoli], 22 mai 1519 ; 8°. — III, 40.

Narcisso (Giovanni Andrea), *Fortunato figliolo de Passamonte*, 1519 ; 4°. — III, 174.

Ovidius (Publius) Naso, *De Fastis*, 12 avril 1520 ; f°. — II, 423.

Maynardi (Arlotto), *Facetie*, 15 mai 1520 ; 8°. — III, 360.

Noe (R. P. F.), *Viaggio da Venetia al Sancto Sepulchro*, 15 mai 1520 ; 8°. — III, 355.

Apulegio volgare, 26 mai 1520 ; 8°. — III, 37.

Bello (Francesco) detto Cieco, *Mambriano*, 16 juillet 1520 ; 4°. — III, 225.

Noe (R. P. F.), *Viaggio da Venetia al Sancto Sepulchro*, (circa 1520) ; 8° [Exemplaire incomplet]. — III, 356.

Macrobius (Aurelius), *In somnium Scipionis expositio*, 18 juillet 1521 ; f°. — II, 490.

Maynardi (Arlotto), *Facetie*, 15 mars 1522 ; 8°. — III, 361.
Dathus (Augustinus), *Elegantiolæ*, 16 avril 1522 ; 4°. — II, 28.
Proba Falconia, *Centonis Virgiliani Opusculum*, 24 avril 1522 ; 8°. — III, 253.
Fatius (Bartholomeus) [Cicero Veturius], *Synonyma*, 27 mai 1522 ; 4°. — II, 493.
Terentius (Publius) Afer, *Comœdiæ*, 8 juillet 1522 ; f°. — II, 284.
Ovidius (Publius) Naso, *De arte amandi & De remedia amoris*, 26 juillet 1522 ; 8°. — III, 190.
Juvenalis (Decimus Junius), *Satiræ*, 22 octobre 1522 ; f°. — II, 236.
Ovidius (Publius) Naso, *Epistolæ Heroides*, 7 février 1522 ; f°. — II, 436.
Libro del Troiano, 1522 ; 4°. — III, 183.
Bonaventura de Brixia, *Regula musice plane*, 14 mai 1523 ; 8°. — III, 202.
Apulegio volgare, 21 mai 1523 ; 8°. — III, 38.
Bonaventura (S.), *Devote Meditationi sopra la Passione del Nostro Signore*, 6 juin 1523 ; 4°. — I, 381.
Noe (R. P. F.), *Viaggio da Venetia al Sancto Sepulchro*, 1523 ; 8°. — III, 356.
Olympo (Baldassare), *Ardelia*, 27 mai 1524 ; 8°. — III, 433.
Vita de la preciosa Virgine Maria, 6 juin 1524 ; 4°. — II, 94.
Attila flagellum Dei, 8 juillet 1524 ; 8°. — III, 13.
Caracciolo (Roberto), *Prediche*, 8 août 1524 ; 4°. — III, 52.
Galien, *Recettario*, 16 novembre 1524 ; 8°. — III, 167.
Ugo de Santo Victore, *Spechio della sancta madre Ecclesia*, novembre 1524 ; 8°. — III, 416.
Ruffus (Jordanus), *Libro de la natura di cavalli*, 10 décembre 1524 ; 8°. — II, 177.
Ovidius (Publius) Naso, *Tristium Libri*, 25 février 1524 ; f°. — III, 221.
Niger (Franciscus), *De modo epistolandi*, 8 mai 1525 ; 4°. — II, 121.
Ovidius (Publius) Naso, *Epistolæ Heroides*, 12 juin 1525 ; f°. — II, 437.
Probus (Valerius), *De interpretandis Romanorum litteris*, février 1525 ; 4°. — II, 454.
Cicero (Marcus Tullius), *Epistolæ familiares*, 4 août 1526 ; f°. — I, 44.
Bonaventura (S.), *Devote Meditationi sopra la Passione del Nostro Signore*, 15 juin 1531 ; 4°. — I, 383.
Rosetus (Franciscus), *Mauris*, 1532 ; 4°. — III, 659.
Terentius (Publius) Afer, *Comœdiæ*, 2 octobre 1533 ; f°. — II, 286.
Ovidius (Publius) Naso, *Metamorphoseos libri XV*, 7 septembre 1534 ; f°. — I, 234.
Cicero (Marcus Tullius), *Epistolæ familiares*, 20 août 1535 ; f°. — I, 46.
Noe (R. P. F.), *Viaggio da Venetia al Sancto Sepulchro*, 1538 ; 8°. — III, 358.
Almazar, *Cibaldone*, s. a. ; 4°. — III, 9.
Oratione de l'angelo Raphael, s. a. ; f°. — III, 23.
Ordinationes officii totius anni ; s. a. ; 8°. — III, 621.
Voir : Benali (Bernardino).

TORRESANI (Andrea)
Officium B. M. Virginis, 23 juillet 1489 ; 16°. — I, 401.
Breviarium Romanum, s. a. (*circa* 1508) ; 12°. — II, 321.
Voir : Manutius (Aldus).

TORRESANI (Federico)
Ovidius (Publius) Naso, *Metamorphoseos libri XV*, 1547 ; 4°. — I, 236.

TURRESANI (Filii Joannis Francisci)
Breviarium Illyricum, mars 1561 ; 8°. — II, 396.

TORTI (Baptista de)
Bartolus de Saxoferrato, *Consilia, questiones & tractatus*, 20 juin 1495 ; f°. — I, 348.
Bartolus de Saxoferrato, *Commentaria in primam partem Digesti*, 25 mai 1520 ; f°. — III, 397.
Parisius (Petrus Paulus), *Commentaria*, 20 mai 1522 ; f°. — III, 438.
Nerucci (Matteo), *Tractatus arborum consanguinitatis & affinitatis*, 25 mai 1522, f°. — III, 443.
Parisius (Petrus Paulus), *Commentaria*, 20 octobre 1522 ; f°. — III, 440.
Nerucci (Matteo), *Repetitiones super rubrica : De re judicata*, 25 octobre 1522 ; f°. — III, 449.
Parisius (Petrus Paulus), *Commentaria*, 28 novembre 1522 ; f°. — III, 440.
Detus (Hormanoctius), *Repetitio rubricæ ff. de acquirenda possessione*, 15 avril 1523 ; f°. — III, 462.
Crottus (Joannes), *Tractatus de testibus* ; 24 mai 1523 ; f°. — III, 465.
Gomez (D. Luis), *Novissima commentaria super titulo Institutionum de actionibus*, 15 septembre 1523 ; f°. — III, 471.
Marsiliis (Hippolytus de), *Commentaria*, 14 janvier 1524 ; f°. — III, 505.
Bartolus de Saxoferrato, *Consilia, questiones & tractatus*, 17 janvier 1529 ; f°. — I, 348.
Crottus (Joannes), *Repetitiones*, s. a. ; f°. — III, 499.

TORTI (Alvise de)
Inamoramento de Rinaldo de Monte Albano, 1533 ; 4°. — III, 295.
Buovo d'Antona, 11 juillet 1534 ; 4°. — I, 346.
Ariosto (Ludovico), *Orlando furioso*, 21 mars 1535 ; 4°. — III, 494.
Pietro da Lucha, *Arte del ben pensare*, juin 1535 ; 8°. — III, 653.
Trabisonda istoriata, février 1535 ; 4°. — II, 118.
Inamoramento de Rinaldo de Monte Albano, 23 mars 1537 ; 8°. — III, 296.
Pietro Aretino, *Lettere*, 1538-février 1539 ; 8°. — III, 669.
Pietro Aretino, *Il Genesi*, 1539 ; 8°. — III, 668.
Spagna (La), avril 1543 ; 8°. — III, 279.
Boiardo (Matheo Maria) & Agostini (Nicolo degli), *Orlando inamorato*, février 1543 ; 8°. — III, 140.
Castiglione (Baldasar), *Il Cortegiano*, 1544 ; 8°. — III, 672.
Savonarola (Hieronymo), *Prediche quadragesimali*, 1544 ; 8°. — III, 107.

VALDARFER (Christophorus)
Cicero (Marcus Tullius), *Orationes*, 1471 ; f°. — I, 215.

VALGRISI (Vicenzo)

Imagines Mortis, 1546; 8°. — III, 674.
Boccaccio (Giovanni), *Decamerone*, 1552; 4°. — II, 112.

VARISCUS (Joannes)

Breviarium Romanum, mars 1562; 8°. — II, 397.
Breviarium Romanum, 1583; 8°. — II, 415.

VARISCUS (Joannes) & socii

Breviarium Romanum, 1577; 4°. — II, 409.
Breviarium Romanum, 1581; 12°. — II, 413.
Breviarium ord. Vallisumbrosæ, 1583; 8°. — II, 416.
Officium B. M. Virginis, 1585; 24°. — I, 492.

VAVASSORE (Giovanni Andrea)

La presa & lamento di Roma, s. a., 1527; 4°. — III, 655.
Leonardi (Camillo), *Lunario*, 14 avril 1530; 8°. — III, 188.
Esemplario di Lavori, 1er août 1532; 4°. — III, 656.
Stabili (Francesco de) [Cecho d'Ascoli], *Acerba*, 24 décembre 1532; 8°. — III, 41.
Tuppo (Francesco del), *Vita Esopi*, 8 mars 1533; 8°. — II, 84.
Tuppo (Francesco del), *Vita Esopi*, 1533; 8°. — II, 84.
Tuppo (Francesco del), *Vita Esopi*, 1538; 8°. — II, 84.
Sannazaro (Jacomo), *Arcadia*, avril 1539; 8°. — III, 306.
Olympo (Baldassare), *Gloria d'amore*, 5 février 1540; 8°. — III, 448.
Antifor di Barosia, 1546; 8°. — III, 673.
Libro della Regina Ancroia, 1546; 8°. — II, 205.
Rosselli (Giovanni), *Epulario*, 1549; 8°. — III, 332.
Mancinelli (Antonio), *Regulæ constructionis*, 1550; 8°. — III, 675.
Olympo (Baldassare), *Sermoni da morti & da sposi*, 1550; 8°. — III, 666.
Fioretti della Bibbia, 1552; 8°. — I, 166.
Assedio (L') di Pavia, s. a.; 4°. — III, 519.
Capitolo de la Morte, s. a.; 8°. — III, 535.
Combattimento (Il) de Santo Basilio & del demonio, s. a.; 4°. — III, 540.
Devotissima (La) Istoria de li beatissimi sancto Pietro & sancto Paulo apostoli, s. a.; 8°. — III, 555.
Fatto (El) d'arme fatto in Romagna sotto Ravenna, s. a. (*circa* 1512); 4°. — III, 246.
Frottole nove composte da piu autori, s. a.; 4°. — III, 560.
Gangala (Frate Jacomo) de la Marcha, *Confessione*, s. a.; 8°. — III, 287.
Grande (La) battaglia delli Gatti e de li Sorci, s. a.; 4°. — III, 422.
Guerra (La) crudele fatta da Turchi alla Citta di Negroponte, s. a.; 4° [a]. — III, 561.
Guerra (La) crudele fatta da Turchi alla Citta di Negroponte, s. a.; 4° [b]. — III, 563.
Historia celeberrima di Gualtieri Marchese di Saluzzo, s. a.; 4°. — III, 17.
Historia de Hyppolito & Lionora, s. a.; 4°. — III, 564.

Historia de la Regina Oliva, s. a.; 4°. — III, 373.
Historia de le buffonarie del Gonella; s. a.; 8°. — III, 565.
Historia de Ottinello & Julia, s. a.; 4°. — III, 487.
Historia (La) de tutte le Guerre fatte e del fatto darme fatto in Gerredada, s. a.; 4°. — III, 568.
Historia perche se dice le fatto el becco a locha, s. a.; 4°. — III, 586.
Inamoramento de Florio & Bianciflore, s. a.; 4°. — III, 397.
Insonio de Daniel, s. a; 4°. — III, 591.
Justiniano (Leonardo), *Strambotti*, s. a.; 4°. — III, 122.
Lachrimoso (El) lamento che fa el gran Maestro de Rodi; s. a.; 4°. — III, 597.
Libro novo de le battaglie del Conte Orlando, s. a.; 4°. — III, 602.
Madre mia marideme; s. a.; 4°. — III, 603.
Non espetto giamai, s. a; 4°. — III, 482.
Malitie (Le) & sagacita de le donne, s. a.; 4°. — III, 608.
Novella (La) de dui preti et uno cherico inamorati d'una donna, s. a.; 4°. — III, 612.
Novella (Una) di uno chiamato Bussotto, s. a.; 4°. — III, 612.
Opera nova contemplativa (Biblia pauperum), s. a.; 8°. — I, 201.
Opera nova universal intitulata Corona di racammi, s. a.; 4°. — III, 551.
Predica d'Amore, s. a.; 4°. — III, 627.
Pulci (Luigi), *Strambotti & Fioretti nobilissimi d'amore*, s. a.; 4°. — III, 629.
Schiavo de Baro, *Proverbi*, s. a.; 4°. — III, 632.
Strambotti composti da diversi autori, s. a.; 4°. — III, 636.
Verini (Giovanni Battista), *Ardor d'amore*, s. a.; 8°. — III, 643.
Verini (Giovanni Battista), *El vanto de la Cortigiana*, s. a.; 8°. — III, 644.
Vita di S. Alexio, s. a.; 4°. — III, 29.

VAVASSORE (Giovanni Andrea & Florio)

Cellebrino (Eustachio), *El Successo de tutti gli fatti che fece il Duca de Borbone in Italia*, 1532; 8°. — III, 671.
Colonna (Vittoria), *Rime*, 18 janvier 1542; 8°. — III, 671.
Pietro Aretino, *Tre primi canti di Marfisa*, 1544; 8°. — III, 665.
Drusiano dal Leone, 1545; 8°. — III, 265.
Assedio (L') di Pavia, s. a.; 4°. — III, 520.
Bonaventura (S.), *Devote Meditationi sopra la Passione del Nostro Signore*, s. a.; 8°. — I, 384.
Capitolo de la Morte, s. a.; 8°. — III, 535.
Castellani (Castellano de), *Meditatione della Morte*, s. a.; 8°. — III, 536.
Historia de Bradiamonte, s. a.; 4°. — III, 570.
Historia de Florindo e Chiarastella, s. a.; 4°. — III, 345.
Historia de Liombruno, s. a.; 4°. — III, 567.
Historia de Ottinello & Julia, s. a.; 4°. — III, 487.
Lachrimoso (El) lamento che fa el gran Maestro de Rodi, s. a.; 4°. — III, 597.

Lorenzo dalla Rota, *Lamento del duca Galeazo*, s. a.; 4°. — III, 603.
Operetta nova de tre compagni, s. a.; 8°. — III, 618.
Presa (La) & lamento di Roma, s. a.; 4°. — III, 655.

VAVASSORE (Giovanni Andrea) & fratelli

Alexandreida in rima, 1535; 4°. — III, 244.
Olympo (Baldassare), *Sermoni da morti & da sposi*, 24 janvier 1536; 8°. — III, 666.
Psalterio overo Rosario della Gloriosa Vergine Maria, 4 août 1538; 8°. — III, 366.

VIANI ou VIVIANI (Albertino)

Terentius (Publius) Afer, *Comœdiæ*, 1ᵉʳ décembre 1500; f°. — II, 279.
Bonaventura (S.), *Dialogo di quatro mentali exercitij*, 24 septembre 1502; 4°. — III, 50.
Foresti (Jacobo Philippo) da Bergamo, *Supplementum chronicarum*, 4 mai 1503; f°. — I, 305.
Paxi (Bartholomeo di), *Tariffa de pesi & mesure*, 26 juillet 1503; 4°. — III, 64.
Petrarca (Francesco), *Sonetti, Canzoni, Triumphi*, 26 septembre 1503; f°. — I, 96.
Bacialla (Ludovico), *Tachuino perpetuo*, 17 mai 1504; 8°. — III, 84.
Bonaventura (S.), *Devote Meditationi sopra la Passione del Nostro Signore*, 27 septembre 1504; 4°. — I, 378.
Breviarium Vercellense, 6 février 1504; 8°. — II, 310.

VIANI ou VIVIANI (Alessandro)

Baldovinetti (Lionello), *Rinaldo appassionato*, s. a.; 8°. — III, 513.
Diogene Laertio, *Vite de philosophi moralissime*, s. a.; 8°. — III, 337.
Narciso (Giovanni Andrea), *Fortunato figliolo de Passamonte*, s. a.; 8°. — III, 174.

VIANI ou VIVIANI (Bernardino)

Tostatus (Alphonsus), *Explanatio in primum librum Paralipomenon*, etc., 20 avril 1507; f°. — III, 148.
Caviceo (Jacobo), *Libro del Peregrino*, 9 mars 1520; 4°. — III, 308.
Boccaccio (Giovanni), *Inamoramento de Florio & Biancifiore*, 22 mai 1520; 4°. — III, 396.
Persius (Aulus Flaccus), *Satiræ*, 15 décembre 1520; f°. — II, 239.
Historia di Apollonio di Tiro, 1520; 4°. — III, 404.
Alexandreida in rima, 6 avril 1521; 4°. — III, 244.
Nicolo (Frate) da Osimo, *Giardino de oratione*, 25 mai 1521; 8°. — II, 240.
San Pedro (Diego de), *Carcer d'Amore*, 22 juin 1521; 8°. — III, 307.
Sallustius (Caius) Crispus, *Opera*, 15 novembre 1521; f°. — I, 59.
Seneca (Lucius Annæus), *Tragœdiæ*, 6 novembre 1522; f°. — III, 209.
Suetonius (Caius) Tranquillus, *Vitæ XII Cæsarum*, 8 janvier 1522; f°. — I, 213.
Delphinus (Cæsar), *In carmina sexti Aeneidos digressio*, 15 mai 1523; 4°. — III, 463.
Cortez (Fernando), *La preclara narratione della Nuova Hispagna*, 20 août 1524; 4°. — III, 497.
Boccaccio (Giovanni), *Decamerone*, 14 janvier 1525; f°. — II, 103.

Lo Dalfino de Francia, 5 janvier 1527; 4°. — III, 653.
Dragonzino (Giovanni Battista), *Marphisa bizarra*, 15 septembre 1531; 4°. — 657.
Dragonzino (Giovanni Battista), *Marphisa bizarra*, 7 mars 1532; 4°. — III, 657.
Legname (Antonio), *Astolfo inamorato*, 17 octobre 1532; 4°. — III, 659.
Ovidius (Publius) Naso, *Epistolæ Heroides*, 10 juillet 1533; f°. — II, 438.
Savonarola (Hieronymo), *De simplicitate vitæ christianæ*, 14 novembre 1533; 8°. — III, 102.
Savonarola (Hieronymo), *De la semplicita de la vita christiana*, 10 février 1533; 8°. — III, 103.
Dragonzino (Giovanni Battista), *Amoroso ardore*, juillet 1536; 8°. — III, 665.
Forte (Angelo de), *De mirabilibus vitæ humanæ naturalia fundamenta*, 1543; 8°. — III, 672.
Savonarola (Hieronymo), *Prediche sopra li Salmi*, etc., 1543; 8°. — III, 107.
Savonarola (Hieronymo), *Confessionale*, 1544; 8°. — III, 107.

VICENZO de POLO

Voir: Zoppino (Nicolo).

VINDELINUS de SPIRA

Cicero (Marcus Tullius), *De Officiis*, 13 août 1470; f°. — I, 32.
Augustin (Sᵗ), *De civitate Dei*, 1470; f°. — I, 80.
Livius (Titus), *Decades*, 1470; f°. — I, 46.
Petrarca (Francesco), *Sonetti, Canzoni*, 1470; 4°. — I, 80.
Sallustius (Caius) Crispus, *Opera*, 1470; 4°. — I, 55.
Virgilius (Publius) Maro, *Opera*, 1470; f°. — I, 59.
Valerius Maximus, *Factorum dictorumque memorabilium libri IX*, 1471; f°. — I, 213.
Cicero (Marcus Tullius), *De Officiis*, 4 juillet 1472; f°. — I, 32.
Appianus, *De bellis civilibus Romanorum*, 1472; f°. — I, 216.
Curtius (Quintus) Rufus, *De rebus gestis Alexandri Magni*, s. a.; f°. — I, 114.
Trapesuntius (Georgius), *Rhetorica*, s. a.; f°. — I, 114.

VITALI (Bernardino)

Vita de la preciosa Virgine Maria, 21 décembre 1500; 4°. — II, 93.
Bulla plenissimæ indulgentiæ, 14 avril 1501; 4°. — III, 33.
Alegri (Francesco de), *Trattato de Astrologia & de Chiromantia*, 1501; 4°. — III, 43.
Stella (Joannes), *Vita Romanorum Imperatorum*, 25 novembre 1503; 4°. — III, 68.
Stella (Joannes), *Vitæ ducentorum & triginta summorum Pontificum*, 23 janvier 1505; 4°. — III, 115.
Justiniano (Leonardo), *Laude devotissime*, 25 mai 1506; 8°. — III, 117.
Guarini (Battista) [Bartholomeus Philalites], *Institutiones grammaticæ*, 10 juillet 1507; 4°. — III, 131.
Epistole & Evangelii, 20 octobre 1510; f°. — IV, 136.
Bartholomeo Miniatore *Formulario de epistole*, 31 décembre 1512; 8°. — I, 300.
Voragine (Jacobus de), *Legendario de Sancti*, 20 octobre 1514; f°. — II, 158.

Lo Arido Dominico, etc., 15 avril 1517 ; 4°. — III, 338.

Justiniano (Leonardo), *Laude devotissime*, 16 septembre 1517 ; 8°. — III, 117.

Perottus (Nicolaus), *Regulæ Sypontinæ*, 5 novembre 1517 ; 4°. — II, 90.

Cæsar (Caius Julius), *Commentaria*, 30 novembre 1517 ; 4°. — III, 233.

Luchinus (R. P. F.) de Aretio, *Egregium ac perutile opusculum*, septembre 1518 ; 8°. — III, 362.

Trabisonda istoriata, 25 octobre 1518 ; 4°. — II, 115.

Bigi (Ludovico), *Omiliario quadragesimale*, 22 décembre 1518 ; f°. — III, 369.

Libro del Troiano, 1518 ; 4°. — III, 183.

Duranti (Gulielmo), *Rationale divinorum officiorum*, 25 mai 1519 ; f°. — III, 376.

Marulus (Marcus), *De humilitate & gloria Christi*, 20 juillet 1519 ; 8°. — III, 381.

Modestus (Publius Franciscus), *Venetias*, Rimini, 28 novembre 1521 ; f°. — III, 422.

Albohazen Haly, *Liber in judiciis astrorum*, 4 avril 1523 ; f°. — III, 62.

Dominicale, 24 février 1523 ; f°. — III, 473.

Breviarium Romanum, 1523 ; 16°. — II, 362.

Aron (Pietro), *Trattato di tutti gli tuoni di canto*, 4 août 1525 ; f° — III, 510.

Ammonius Alexandrinus, *Quatuor Evangeliorum consonantia*, 1527 ; 8°. — III, 654.

Rogationes piissime ad dominum Jesum, 17 septembre 1528 ; 8°. — III, 655.

Ovidius (Publius) Naso, *Epistolæ Heroides*, avril 1532 ; 8°. — II, 437.

Virgilius (Publius) Maro, *Opera*, 1532 ; 8°. — I, 78.

Bruno (Giovanni), *Rime nuove amorose*, mars 1533 ; 8°. — III, 660.

Ariosto (Lodovico), *La Lena*, 1535 ; 8°. — III, 663.

Ariosto (Lodovico), *Il Negromante*, 1535 ; 8°. — III, 663.

Berengarius (Jacobus) Carpensis, *Anatomia Carpi*, 1535 ; 4°. — III, 665.

Ariosto (Lodovico), *Il Negromante*, 1538 ; 8°. — III, 663.

Barletius (Marinus), *Historia de vita & gestis Scanderbegi*, Romæ, s. a. ; f°. — III, 526.

Cherubino da Spoleto, *Fior di virtu*, s. a. ; 4°. — I, 356.

Contrasto del Denaro & de l'Huomo, s. a. ; 4°. — III, 545.

Regimen sanitatis, s. a. ; 4°. — II, 79.

Pylades (Joannes Franciscus Buccardus), *Grammatica*, s. a. ; 4°. — II, 274.

Scoppa (Joannes), *Grammatices Institutiones* ; s. a. ; 4°. — III, 632.

Vanto di Paladini, s. a. ; 4°. — III, 642.

VITALI (Matheo)

Dragonzino (Giovanni Battista), *Lugubri versi*, avril 1526 ; 8°, — III, 651.

VITALI (Bernardino & Matheo)

Sabellicus (Marcus Antonius), *Enneades*, 31 mars 1498 ; f°. — II, 439.

Aristote, *Parva naturalia*, juin 1523 ; f°. — III, 465.

Aron (Pietro), *Toscanello de la Musica*, 24 juillet 1523 ; 4°. — III, 379.

Aron (Pietro), *Toscanello in Musica*, 5 juillet 1529 ; f°. — III, 379.

VITALI (Francesco)

Rotta (La) del campo de li Franzosi, Mantova, s. a. ; 4°. — III, 630.

VLASTOS (Nicolas)

Ammonius Parvus, *Commentaria in quinque voces Porphyrii* (græcè), 25 mai 1500 ; f°. — II, 481.

Galien, *Therapeutica* (græcè), 5 octobre 1500 ; f°. — II, 490.

VOLPINI (Giovanni Antonio)

Savonarola (Hieronymo), *Prediche sopra l'Esodo*, etc., 2 mars 1540 ; 8°. — III, 105.

Savonarola (Hieronymo), *Prediche per tutto l'anno*, 1ᵉʳ juin 1540 ; 8°. — III, 106.

Savonarola (Hieronymo), *Prediche sopra Ezechiel*, 1541 ; 8°. — III, 106.

WALCH (Georg)

Rolewinck (Werner), *Fasciculus temporum*, 1479 ; f°. — I, 268.

ZANCHI (Antonio)

Martyrium S. Theodosiæ virginis, 22 décembre 1468 ; 8°. — II, 452.

ZANETTI (Bartholomeo)

Regula cœnobiticæ & eremiticæ vitæ, Fontebuona, 14 août 1520 ; 4°. — III, 403.

Boccaccio (Giovanni), *Decamerone*, avril 1538 ; 4°. — II, 107.

Petrarca (Francesco), *Sonetti, Canzoni, Triomphi*, 1538 ; 8°. — I, 108.

Biblia ital., août 1539 ; 4°. — I, 155.

Biblia ital., octobre 1540 ; f°. — I, 159.

Priscianese (Francesco), *De primi principii della lingua romana*, 1545 ; 4°. — III, 673.

Benedetto (R. P.) da Venezia, *Libro della preparatione dell' anima rationale alla divina gratia*, s. a. ; 8°. — III, 677.

ZANNI (Bartholomeo)

Plutarque, *Vitæ virorum illustrium*, 8 juin 1496 ; f°. — II, 61.

Petrarca (Francesco), *Triumphi, Sonetti, Canzoni*, 11 juillet-30 août 1497 ; f°. — I, 94.

Livius (Titus), *Decades*, 20 juin 1498 ; f°. — I, 50.

Voragine (Jacobus de), *Legendario de Sancti*, 5 décembre 1499 ; f°. — II, 128.

Petrarca (Francesco), *Triumphi, Sonetti, Canzoni*, 6 mars-28 avril 1500 ; f°. — I, 96.

Biblia ital., 21 avril 1502 ; f°. — I, 158.

Livius (Titus), *Decades*, 16 septembre 1502 ; f°. — I, 50.

Voragine (Jacobus de), *Legendario de Sancti*, 8 avril 1503 ; f°. — II, 128.

Masuccio Salernitano, *Novellino*, 29 février 1503 ; f°. — II, 120.

Sabadino (Giovanni) degli Arienti, *Settanta novelle*, 20 mars 1504 ; f°. — III, 78.

Boccaccio (Giovanni), *Decamerone*, 5 juillet 1504 ; f°. — II, 102.

Apuleius (Lucius), *Asinus aureus*, 11 novembre 1504 ; f°. — III, 35.

Justiniano (Leonardo), *Pianto de la Madonna*, 27 juin 1505 ; 8°. — III, 111.

Lucanus (Annæus Marcus), *Pharsalia*, 24 octobre 1505; 4°. — II, 270.
Miracoli de la Madonna, 6 novembre 1505; 4°. — II, 72.
Caracciolo (Roberto), *Spechio della fede*, 12 décembre 1505; f°. — II, 259.
Ovidius (Publius) Naso, *Epistolæ Heroides*, 10 juin 1506; f°. — II, 431.
Natalibus (Petrus de), *Catalogus Sanctorum*, 11 juillet 1506; f°. — III, 119.
Cicero (Marcus Tullius), *De Officiis*, 20 décembre 1506; f°. — I, 37.
Alighieri (Dante), *Divina Comedia*, 17 juin 1507; f°. — II, 12.
Biblia ital., 1er décembre 1507; f°. — I, 143.
Ovidius (Publius) Naso, *Epistolæ Heroides*, 20 décembre 1507; f°. — II, 434.
Virgilius (Publius) Maro, *Opera*, 3 août 1508; f°. — I, 63.
Valerius Maximus, *Factorum dictorumque memorabilium libri IX*, 24 octobre 1508; f°. — I, 213.
Petrarca (Francesco), *Triumphi, Sonetti, Canzoni*, 15 février 1508; f°. — I, 99.
Voragine (Jacobus de), *Legendario de Sancti*, 2 juin 1509; f°. — II, 157.
Vite de Sancti Padri, 3 septembre 1509; f°. — II, 49.
Virgilius (Publius) Maro, *Opera*, 20 juin 1510; f°. — I, 64.
Boccaccio (Giovanni), *Decamerone*, 5 août 1510; f°. — II, 103.
Juvenalis (Decimus Junius), *Satiræ*, 10 novembre 1510; f°. — II, 234.
Livius (Titus), *Decades*, 16 avril 1511; f°. — I, 51.
Vite de Sancti Padri, 24 novembre 1512; f°. — II, 50.
Sallustius (Caius) Crispus, *Opera*, 3 février 1513; f°. — I, 58.
Virgilius (Publius) Maro, *Opera*, 16 mai 1514; f°. — I, 64.

ZANNI (Augustino)

Valerius Maximus, *Factorum dictorumque memorabilium libri IX*, 2 juin 1509; f°. — I, 214.
Ovidius (Publius) Naso, *Epistolæ Heroides*, 25 octobre 1510; f°. — II, 434.
Lucanus (Annæus Marcus), *Pharsalia*, 4 juin 1511; f°. — II, 270.
Cæsar (Caius Julius), *Commentaria*, 17 août 1511; f°. — III, 231.
Transito, Vita & Miracoli di S. Hieronymo, 12 septembre 1511; 4°. — I, 116.
Boccaccio (Giovanni), *Genealogiæ deorum*, 15 novembre 1511; f°. — II, 240.
Gafforius (Franchinus), *Pratica musicæ*, 28 juillet 1512; f°. — III, 243.
Perottus (Nicolaus), *Regulæ Sypontinæ*, 19 février 1512; 4°. — II, 89.
Macrobius (Aurelius), *In somnium Scipionis expositio*, 15 juin 1513; f°. — II, 488.
Corvo (Andres), *Chiromantia*, 1er septembre 1513; 8°. — II, 260.
Horatius (Quintus) Flaccus, *Opera*, 15 octobre 1514; f°. — II, 445.
Caracciolo (Roberto), *Prediche*, 8 novembre 1514; 4°. — III, 52.

Ovidius (Publius) Naso, *Epistolæ Heroides*, 10 avril 1515; f°. — II, 435.
Petrarca (Francesco), *Triumphi, Sonetti, Canzoni*, 20 mai 1515; f°. — I, 101.
Voragine (Jacobus de), *Legendario de Sancti*, 29 avril 1516; f°. — II, 158.
Cicero (Marcus Tullius), *Tusculanæ quæstiones*, 15 février 1516; f°. — II, 206.
Rosselli (Giovanni), *Epulario*, 1516; 8°. — III, 330.
Cæsar (Caius Julius), *Commentaria*, 13 juin 1517; f°. — III, 232.
Bonaventura (S.), *Devote Meditationi sopra la Passione del Nostro Signore*, 26 août 1517; 4°. — I, 381.
Valerius Maximus, *Factorum dictorumque memorabilium libri IX*, 20 mai 1518; f°. — I, 214.
Boccaccio (Giovanni), *Decamerone*, 12 novembre 1518; f°. — II, 103.
Virgilius (Publius) Maro, *Opera*, 10 mai 1519; f°. — I, 65.
Voragine (Jacobus de), *Legendario de Sancti*, 24 septembre 1525; f°. — II, 171.
Ovidius (Publius) Naso, *Epistolæ Heroides*, 2 septembre 1526; f°. — II, 437.
Fanti (Sigismondo), *Triompho di Fortuna*, janvier 1526; f°. — III, 652.
Fanti (Sigismondo), *Triompho di Fortuna*, janvier 1527; f°. — III, 652.
Savonarola (Hieronymo), *Prediche sopra il salmo: Quam bonus Israël Deus*, juin 1528; 4°. — III, 102.
Esopo, *Fabule*, 1528; 8°. — I, 340.
Cornazano (Antonio), *De l'arte militare*, s.a.; 8°. — II, 190.

ZIO (Domenico) & fratelli

Pulci (Luigi), *Morgante maggiore*, 1539; 4°. — II, 228.

ZOPPINO (Nicolo)

Vita de la preciosa Virgine Maria, 4 avril 1505; 8°. — II, 93.
Calmeta (Vicenzo), etc., *Compendio de cose nove*, 18 juillet 1507; 8°. — III, 154.
Fioretto de cose nove nobilissime de diversi auctori, 31 janvier 1508; 8°. — III, 172.
Leonardi (Camillo), *Lunario*, 1er août 1509; 12°. — III, 188.
Colletanio de cose nove spirituale, 31 janvier 1509; 8°. — III, 192.
Rosiglia (Marco), *Opera nova*, 29 janvier 1511; 8°. — III, 237.
Pietro Aretino, *Strambotti, Sonetti*, 22 janvier 1512; 8°. — III, 243.
Rosiglia (Marco), *Opera nova*, 1515; 8°. — III, 238.
Legendario de la Santissime Vergine, 17 mars 1525; 8°. — III, 506.
Fregoso (Antonio Phileremo), *Cerva bianca*, 22 mars 1525; 8°. — III, 298.
Plutarque, *Vitæ virorum illustrium* (2e partie), mars 1525; 4°. — II, 68.
Agostini (Nicolo degli), *Il quarto libro de lo inamoramento de Orlando*, 19 mai 1525; 4°. — III, 129.
Collenutio (Pandolpho), *Comedia de Jacob e de Joseph*, 19 mai 1525; 8°. — III, 471.

Ariosto (Ludovico), *Li Sopposti*, 8 juillet 1525 ; 8°. — III, 599.
Plutarque, *Vitæ virorum illustrium* (1re partie), juillet 1525 ; 4°. — II, 69.
Guazzo (Marco), *Belisardo*, 18 août 1525 ; 4°. — III, 510.
Castellani (Castellano de) etc., *Opera nova spirituale*, 12 septembre 1525 ; 8°. — III, 290.
Fregoso (Antonio Phileremo), *Dialogo de Fortuna*, septembre 1525 ; 8°. — III, 408.
Leonardi (Camillo), *Lunario*, septembre 1525 ; 8°. — III, 188.
Lucien, *De veris narrationibus*, septembre 1525 ; 8°. — II, 211.
Baldovinetti (Lionello). *Rinaldo appassionato*, 3 décembre 1525 ; 8°. — III, 512.
Olympo (Baldassare), *Sermoni da morti*, 15 février 1525 ; 8°. — IV, 154.
Cornazano (Antonio), *Proverbii in facetie*, 1525 ; 8°. — IIIr 371.
Agostini (Nicolo degli), *Il quinto libro dello innamoramento di Orlando*, 27 mars 1526 ; 4°. — III, 129.
Agostini (Nicolo degli), *Libro terço & ultimo del inamoramento di Lancilotto e Ginevra*, mars 1526 ; 4°. — III, 417.
Novi Testamenti editio postrema, octobre 1526 ; 12°. — I, 187.
Cornazano (Antonio), *Proverbii in facetie*, 1526 ; 8°. — III, 371.
Guasconi (Cornelio), *Diluvio successo in Cesena del 1525, adi 10 de Luglio*, 1526 ; 4°. — III, 652.
Petrarca (Francesco), *Sonetti, Canzoni, Triumphi*, 1526 ; 8° [Exemplaire incomplet]. — I, 106.
Pietro da Lucha, *Arte del ben pensare*, avril 1527 ; 8°. — III, 653.
Valerio da Bologna, *Misterio della humana redentione*, avril 1527 ; 8°. — III, 653.
Pietro da Lucha, *Arte del ben pensare*, septembre 1527 ; 8°. — III, 653.
Bordone (Benedetto), *Isolario*, juin 1528 ; f°. — III, 655.
Leonardi (Camillo), *Lunario*, juin 1528 ; 4°. — III, 188.
Boiardo (Matheo Maria), *Orlando inamorato*, novembre 1528 ; 4°. — III, 129.
Ariosto (Ludovico), *Orlando furioso*, 1528 ; 8°. — III, 492.
Fregoso (Antonio Phileremo), *Opera nova*, 1528 ; 8°. — III, 655.
Virgilius (Publius) Maro, *Opera*, 1528 ; 8°. — I, 77.
Noe (R. P. F.), *Viaggio da Venetia al Sancto Sepulchro*, 18 novembre 1529 ; 8°. — III, 357.
Campana (Nicolo), *Lamento di quel tribulato di Strascino*, novembre 1529 ; 8°. — III, 424.
Moreto (Pellegrino), *Rimario de tutte le cadentie di Dante & Petrarca*, novembre 1529 ; 8°. — III, 656.
Baldovinetti (Lionello), *Rinaldo appassionato*, décembre 1529 ; 8°. — III, 512.
Agostini (Nicolo degli), *Ultimo libro de Orlando inamorato*, 26 février 1529 ; 4°. — III, 130.
Valle (Giovanni Battista della), *Vallo*, 1529 ; 8°. — III, 478.
Tromba (Francesco) da Gualdo, *Rinaldo furioso*, avril 1530 ; 8°. — III, 656.

Ariosto (Ludovico), *Orlando furioso*, novembre 1530 ; 4°. — III, 493.
Boccaccio (Giovanni), *Urbano*, 1530 ; 8°. — III, 657.
Divizio (Bernardo) da Bibiena, *Calandra*, 1530 ; 8°. — III, 453.
Guazzo (Marco), *Miracolo d'Amore*, 1530 ; 8°. — III, 657.
Petrarca (Francesco), *Sonetti, Canzoni, Triomphi*, 1530 ; 8°. — I, 106.
Philippo (Publio) Mantovano, *Formicone, comedia*, 1530 ; 8°. — III, 654.
Plautus (Marcus Accius), *Comœdiæ*, 1530 ; 8°. — III, 230.
Seraphino Aquilano, *Opere*, 1530 ; 8°. — III, 55.
Agostini (Nicolo degli), *Libro quinto dello innamoramento di Orlando*, s. a. (circa 1530) ; 4°. — III, 131.
Pulci (Luigi), *Morgante maggiore*, 1530-1531 ; 4°. — II, 224.
Boccaccio (Giovanni), *Amorosa visione*, 1531 ; 8°. — III, 658.
Cornazano (Antonio), *Vita de la Madonna*, 1531 ; 8°. — II, 256.
Cornazano (Antonio), *La Vita & Passione de Christo*, 1531 ; 8°. — III, 344.
Manciolino (Antonio), *Opera nova del mestier de l'armi*, 1531 ; 8°. — III, 658.
Petrarca (Francesco), *Triumphi*, 1531 ; 8°. — I, 107.
Sannazaro (Giacomo), *Rime*, 1531 ; 8°. — III, 658.
Terentius (Publius) Afer, *Comœdiæ*, juillet 1531 ; 8°. — II, 286.
Convivio delle belle donne, août 1532 ; 4°. — III, 659.
Heurici (Ludovico de), *Regola da imparare scrivere*, août 1532 ; 4°. — III, 456.
Sannazaro (Giacomo), *Rime*, août 1532 ; 8°. — III, 658.
Erasme, *La dichiaratione delli dieci commandamenti*, septembre 1532 ; 8°. — III, 659.
Forte (Angelo de), *Opera nuova*, 1532 ; 8°. — III, 659.
Macarius (Mutius), *De Triumpho Christi*, 1532 ; 8°. — III, 659.
Boiardo (Matheo Maria), *Orlando inamorato*, 1532-mars 1533 ; 4°. — III, 135.
Dion Cassius, *Delle Guerre & fatti de Romani*, mars 1533 ; 4°. — III, 660.
Ovidio, *Le Metamorphosi*, 16 mai 1533 ; 4°. — IV, 142.
Noe (R. P. F.), *Viaggio da Venetia al Sancto Sepulchro*, 1533 ; 8°. — III, 357.
Vitruvius (Marcus) Pollio, *De Architectura*, mars 1535 ; f°. — III, 216.
Accolti (Bernardo), *Verginia, comedia*, 1535 ; 8°. — III, 665.
Ariosto (Lodovico), *La Lena*, 1535 ; 8°. — III, 663.
Ariosto (Lodovico), *Il Negromante*, 1535 ; 8°. — III, 663.
Ariosto (Lodovico), *Le Satire*, 1535 ; 8°. — III, 664.
Diogene Laertio, *Vite de philosophi moralissime*, 1535 ; 8°. — III, 337.
Pietro Aretino, *Tre primi canti di Marfisa*, 1535 ; 8°. — III, 665.
Petrarca (Francesco), *Sonetti, Canzoni, Triomphi*, juillet 1536 ; 12°. — I, 107.

Ovidius (Publius) Naso, *Metamorphoseos libri XV*, mars 1537; 4°. — I, 235.
Pietro Aretino, *Tre primi canti di battaglia*, septembre 1537; 8°. — III, 667.
Dolce (Lodovico), *Dieci canti di Sacripante*, octobre 1537; 4°. — III, 665.
Innocent III, *Del dispreçamento del mondo*, 10 janvier 1537; 8°. — III, 293.
Ariosto (Lodovico), *La Lena*, 1537; 8°. — III, 663.
Egidio, etc., *Caccia bellissima*, 1537; 8°. — III, 668.
Gli universali de belli recami, mars 1537; 4°. — III, 667.
Ariosto (Lodovico), *Cassaria*, 1538; 8°. — III, 666.
Ariosto (Lodovico), *Il Negromante*, 1538; 8°. — III, 663.
Ariosto (Lodovico), *Le Satire*, 1538; 8°. — III, 665.
Noe (R. P. F.), *Viaggio da Venetia al Sancto Sepulchro*, 1538; 8°. — III, 357.
Albicante, *Historia de la guerra del Piamonte*, 10 mai 1539; 8°. — III, 669.
Epistole & Evangelii, novembre 1539; 8°. — I, 187.
Psalterium, janvier 1539; 8°. — I, 173.
Guazzo (Marco), *Astolfo borioso*, août 1533-1539; 4°. — III, 659.
Colonna (Vittoria), *Rime*, 1540; 8°. — III, 671.
Vite de Sancti Padri, mars 1541; 8°. — II, 52.
Opera moralissima de diversi auctori, s. a.; 8°. — III, 320.
Operetta de Arte manuale, s. a.; 8°. — III, 615.
Operetta nova de cose stupende in Agricultura, s. a.; 8°. — III, 617.
Rosiglia (Marco), etc., *Miscellanea nova*, s. a.; 8°. — III, 630.

ZOPPINO (Nicolo)
& VICENZO de POLO

Rosiglia (Marco), *La Conversione de S. Maria Magdalena*, 14 mars 1513; 8°. — III, 248.
Accolti (Bernardo), *Sonetti, Strambotti*, etc., 12 mars 1515; 8°. — III, 285.
Castellani (Castellano de), etc., *Opera nova spirituale*, 25 mai 1515; 8°. — III, 289.
Vita de li Sancti Padri, 4 mars 1517; 8°. — IV, 148.
Cornazano (Antonio), *Vita de la Madonna*, 20 août 1518; 8°. — II, 256.
Thibaldeo (Antonio) da Ferrara, *Opere*, 20 août 1518; 8°. — II, 483.
Rosselli (Giovanni), *Epulario*, 21 août 1518; 8°. — III, 331.
Sylvio (Benedetto) da Tolentino, *Strambotti*, 21 août 1518; 8°. — III, 352.
Opera moralissima de diversi auctori, 4 septembre 1518; 8°. — III, 319.
Cornazano (Antonio), *La Vita & Passione de Christo*, 5 septembre 1518; 8°. — III, 343.
Apulegio volgare, 10 septembre 1518; 8°. — III, 36.
Cornazano (Antonio), *De modo regendi*, etc., 13 septembre 1518; 8°. — III, 333.
Thibaldeo (Antonio) da Ferrara, *Opere*, 17 septembre 1518; 8°. — II, 483.
Noe (R. P. F.), *Viaggio da Venetia al Sancto Sepulchro*, 19 septembre 1518; 8°. — III, 354.
Rosiglia (Marco), *La Conversione de S. Maria Magdalena*, 27 octobre 1518; 8°. — III, 249.

Libro di fraternita di battuti, 22 septembre 1518; 4°. — III, 359.
Maynardi (Arlotto), *Facetie*, 24 septembre 1518; 8°. — III, 360.
Thesauro spirituale, 24 septembre 1518; 8°. — III, 362.
Gabrielli (Contarina Ubaldina de), *Vita di S. Francesco d'Assisi*, 16 avril 1519; 8°. — III, 375.
Apulegio volgare, 3 septembre 1519; 8°. — III, 36.
Noe (R. P. F.), *Viaggio da Venetia al Sancto Sepulchro*, 7 septembre 1519; 8°. — III, 355.
Feliciano (Francesco) da Lazesio, *Libro de Abacho*, 14 septembre 1519; 8°. — III, 346.
Thesauro spirituale, 23 septembre 1519; 8°. — III, 362.
Camerino (Pier Francesco, detto el Conte de), *Opera nova de un villano nomato Grillo*, 6 octobre 1519; 8°. — III, 382.
Cornazano (Antonio), *La Vita & Passione de Christo*, 25 octobre 1519; 8°. — III, 344.
Accolti (Bernardo), *Sonetti, Strambotti*, etc., 12 novembre 1519; 8°. — III, 285.
Petrarca (Francesco), *Triomphi*, novembre 1519; 8°. — I, 102.
Petrarca (Francesco), *Secreto*, 9 mars 1520; 8°. — III, 391.
Thibaldeo (Antonio) da Ferrara, *Opere*, 1ᵉʳ avril 1520; 8°. — II, 483.
Agostini (Nicolo degli), *Le horrende battaglie de Romani*, 12 octobre 1520; 4°. — III, 404.
Innocent III, *Del dispreçamento del mondo*, 25 octobre 1520; 4°. — III, 292.
Maynardi (Arlotto), *Facetie*, 24 novembre 1520; 8°. — III, 360.
Castellani (Castellano de), etc., *Opera nova spirituale*, 4 mars 1521; 8°. — III, 290.
Boiardo (Matheo Maria), *Orlando inamorato*, 21 mars 1521; 4°. — III, 126.
Petrarca (Francesco), *Triomphi*, mars 1521; 8°. — I, 104.
Agostini (Nicolo degli), *El quinto libro dello inamoramento de Orlando*, 22 juin 1521; 4°. — III, 127.
Colletanio de cose nove spirituale, 15 juillet 1521; 8°. — III, 194.
Agostini (Nicolo degli), *Li Successi bellici seguiti nella Italia dal M.CCCC.IX al M.CCCCC.XXI*, 1ᵉʳ août 1521; 4°. — III, 412.
Fregoso (Antonio Phileremo), *Cerva bianca*, 17 août 1521; 8°. — III, 298.
Ambrogini (Angelo) [Angelo Poliziano], *Stanze per la Giostra di Giuliano de Medici*, 30 août 1521; 8°. — III, 413.
Agostini (Nicolo degli), *Lo inamoramento de messer Lancilotto e di madonna Genevra* (liv. I et II), 31 octobre 1521; 4°. — III, 417.
Petrarca (Francesco), *Canzoniere & Triomphi*, 4 décembre 1521; 8°. — I, 105.
Campana (Nicolo), *Lamento di quel tribulato di Strascino*, 12 décembre 1521; 8°. — III, 423.
Sannazaro (Jacomo), *Arcadia*, 19 décembre 1521; 8°. — III, 306.
Diogene Laertio, *Vite de philosophi moralissime*, 24 janvier 1521; 8°. — III, 336.
Apulegio volgare, 24 janvier 1521; 8°. — III, 38.

Camerino (Pier Francesco, detto el Conte de), *Opera nova de un villano nomato Grillo*, 31 janvier 1521; 8°. — III, 382.
Fioretto de cose nove nobilissime de diversi auctori, 12 février 1521; 8°. — III, 173.
Rosiglia (Marco), *Opera nova*, 19 février 1521; 8°. — 8°. — III, 239.
Correggio (Nicolo da), *La Psyche & la Aurora*, 1521; 8°. — III, 151.
Noe (R. P. F.), *Viaggio da Venetia al Sancto Sepulchro*, 1521; 8°. — III, 356.
Adri (Antonio de), *Vita de S. Giovanni Evangelista*, 4 mars 1522; 8°. — III, 429.
Olympo (Baldassare), *Olympia*; 24 mars 1522; 8°. — III, 430.
Olympo (Baldassare), *Ardelia*, 9 avril 1522; 8°. — III, 433.
Benivieni (Girolamo), *Opere*, 12 avril 1522; 8°. — III, 435.
Herp (Henricus), *Specchio de la perfectione humana*, 14 mai 1522; 8°. — III, 437.
Thibaldeo (Antonio) da Ferrara, *Opere*, 2 septembre 1522; 8°. — II, 484.
Olympo (Baldassare), *Linguaccio*, 24 juillet 1523; 8°. — III, 466.
Benivieni (Hieronymo), *Amore*, 30 juillet 1523; 8°. — III, 468.
Collenutio (Pandolpho), *Comedia de Jacob e de Joseph*, 14 août 1523; 8°. — III, 470.
Cornazano (Antonio), *Proverbii in facetie*, 22 août 1523; 8°. — III, 371.
Olympo (Baldassare), *Ardelia*, 22 août 1523; 8°. — III, 433.
Campana (Nicolo), *Lamento di quel tribulato di Strascino*, 1er septembre 1523; 8°. — III, 424.
Fregoso (Antonio Phileremo), *Dialogo de Fortuna*, 1er septembre 1523; 8°. — III, 408.
Carretto (Galeotto marchese dal), *Tempio de Amore*, 4 mars 1524; 8°. — III, 477.
Pellenegra (Jacobo Philippo), *Operetta volgare*, 10 mars 1524; 8°. — III, 477.
Ambrogini (Angelo) [Angelo Poliziano], *Stanze per la Giostra di Giuliano de Medici*, 12 mars 1524; 8°. — III, 414.
Noe (R. P. F.), *Viaggio da Venetia al Sancto Sepulchro*, 2 avril 1524; 8°. — III, 357.
Candelphino (Hieronymo), *La Guerra de Lombardia del 1524*, Perosia, 25 mai 1524; 8°. — III, 483.
Ariosto (Ludovico), *Orlando furioso*, 10 août 1524; 4°. — III, 488.
Triomphi, Sonetti, Canzoni, etc., 30 août 1524; 8°. — III, 348.
Sannazaro (Jacomo), *Arcadia*, 10 septembre 1524; 8°. — III, 306.
Diogene Laertio, *Vite de philosophi moralissime*, 30 septembre 1524; 8°. — III, 336.
Colletanio de cose nove spirituale, 10 octobre 1524; 8°. — III, 197.
Thesauro spirituale, 2 novembre 1524; 8°. — III, 362.
Innocent III, *Del disprezamento del mondo*, 10 novembre 1524; 8°. — III, 293.
Justino Historico, *Nelle historie di Trogo Pompeio*, 10 novembre 1524; 8°. — III, 501.

Opera moralissima de diversi auctori, 18 novembre 1524; 8°. — III, 319.
Agostini (Nicolo degli), *Ultimo libro de Orlando inamorato*, 10 décembre 1524; 4°. — III, 127.

S. N. T.

Abano (Pietro d'), *Prophetia del re de Francia*, s. a.; 4°. — III, 9.
A caso un giorno mi guido la sorte, 1586; 8°. — III, 677.
Afrosoluni (Natalino), *Cantica vulgar*, 31 janvier 1510; 8°. — III, 209.
Akhtarkh (Astrologia), 1513; 8°. — III, 270.
Alberti (Leo Baptista), *Trivia senatoria*, s. a.; 8°. — III, 523.
Albertus Magnus, *De virtutibus herbarum*, 23 décembre 1508; 4°. — II, 268.
Albertus Magnus, *De virtutibus herbarum*, s. a.; 4°. — II, 269.
Alegri (Francesco de), *La summa gloria di Venetia*, 1er mars 1501; 4°. — III, 33.
Alegri (Francesco de), *Tractato della Prudentia & Justitia*, s. a.; 4°. — III, 171.
Alighieri (Dante), *Divina Comedia*, s. a. (circa 1520); 16° [a]. — II, 17.
Alighieri (Dante), *Divina Comedia*, s. a. (circa 1520); 16° [b]. — II, 17.
Amaistramenti de Senecha morale, s. a.; 4° [a]. — III, 523.
Amaistramenti de Senecha morale, s. a.; 4° [b]. — III, 523.
Andrea da Barberino, *Reali di Franza*, 1er octobre 1511; f°. — III, 234.
Angela (Beata) da Foligno, *Libellus spiritualis doctrinæ*, s. a.; 8°. — III, 417.
Anselme (S¹), *Prophetia de uno imperatore*, s. a.; 4°. — III, 524.
Antonin (S¹), *Confessionale*, s. a.; 8°. — III, 148.
Ariosto (Lodovico), *La Lena*, s. a.; 8°. — III, 663.
Ariosto (Lodovico), *Il Negromante*, s. a.; 8°. — III, 664.
Ariosto (Lodovico), *Orlando furioso*, mars 1526; 4°. — III, 490.
Ariosto (Lodovico), *Orlando furioso*, 31 août 1526; 8°. — III, 490.
Ariosto (Lodovico), *Rime*, 1546; 8°. — III, 673.
Ariosto (Lodovico), *Rime*, 1552; 8°. — III, 673.
Aspramonte, 27 février 1508; 4°. — III, 177.
Assedio (L') del gran Turco contra Rodo, s. a.; 4°. — III, 524.
Assedio (L') de Pavia, s. a.; 4°. — III, 520.
Attila flagellum Dei, s. a.; 4°. — III, 10.
Attila flagellum Dei, s. a.; 4° [a]. — III, 11.
Attila flagellum Dei, s. a.; 4° [b]. — III, 11.
Attila flagellum Dei, s. a.; 4° [c]. — III, 11.
Augustin S¹, *Le Vie o Cerimonie di Hierusalem*, s. a.; 4°. — III, 677.
Augustinus Udinensis, *Augusti vatis odae*, 21 juillet 1529; 4°. — III, 686.
Avila (Don Luis de), *Comentario de la guerra de Alemaña hecha de Carlo V... enel ano de M. D. XLVI y M.D.XLVII*, 1548; 8°. — III, 674.
Avila (Pietro Arias de), *Lettere della conquista del Mar Oceano*, 1525; 16°. — III, 520.

Baldovinetti (Lionello), *Rinaldo appassionato*, s. a.; 8°. — III, 513.
Barbara (Antoninus), *Oratio*, 1ᵉʳ avril 1503; 4°. — III, 60.
Barbiere (Theodoro), *El fatto d'arme di Maregnano*, s. a. (circa 1515); 4°. — III, 307.
Bartholomeo Miniatore, *Formulario de epistole*, s. a.; 8°. — I, 301.
Barzelleta in laude de tutta l'Italia, s. a.; 4°. — III, 527.
Barzelletta qual tratta dela Presa di Zenova, s. a.; 8°. — III, 656.
Bellincioni (Bernardo), *La Nencia da Prato*, s. a.; 4°. — III, 531.
Belisima (Una) historia de Miser Alexandro Ciciliano, s. a.; 4°. — III, 531.
Bellissima (Una) historia del forzo facto contra Maximiano, s. a.; 4°. — III, 531.
Bello (Francesco), *Laberinto de Amore*, 10 janvier 1524; 12°. — III, 503.
Benedictione de la Madonna, s. a.; 8° [a]. — III, 532.
Benedictione de la Madonna, s. a.; 8° [b]. — III, 532.
Beneditione de la Madonna, s. a.; 8°. [c] — III, 533.
Bernard (Sᵗ), *Psalterium B. Mariæ Virginis*, 15 mars 1497; 16°. — II, 300.
Bernard (Sᵗ), *Sermones*, 1528; f°. — II, 243.
Bernard (Sᵗ), *Sermones*, 1529; f°. — II, 243.
Bernardino da Feltre, *Confessione generale*, s. a.; 8°. — III, 533.
Bernardino (S.) da Siena, *Sermoni volgari*; 1520; f°. — III, 406.
Biblia ital., 1558; f°. — I, 162.
Biondo (Scipione), *Rime liggiadre de gli Academici novi e spiriti gloriosi di Latio*, s. a.; 8°. — III, 678.
Boccaccio (Giovanni), *Fiammetta*, 22 décembre 1511; 8°. — III, 237.
Boiardo (Matheo Maria), *Timone*, s. a; 8°. — III, 77.
Bonaventura (S.), *Devote Meditationi sopra la Passione del Nostro Signore*, s. a. (circa 1493); 4°. — I, 368.
Bonaventura (S.), *Devote Meditationi sopra la Passione del Nostro Signore*, 4 avril 1500; 4°. — I, 371.
Bonaventura (S.), *Devote Meditationi sopra la Passione del Nostro Signore*, s. a.; 4°. — I, 384.
Breviarium Salisburgense, 17 juin-13 août 1502; 8°. — II, 305.
Brulefer (Stephanus), *Interpretatio in IV libros sententiarum S. Bonaventuræ*, s. a.; 4°. — III, 13.
Buovo d'Antona, 1560; 4°. — I, 346.
Calmeta (Vicenzo), etc., *Compendio de cose nove*, s. a.; 8°. — III, 155.
Campana (Nicolo), *Lamento di quel tribulato di Strascino*, s. a.; 8°. — III, 424.
Cantalycius, *Summa in regulas grammatices*, s. a.; 4°. — II, 180.
Canzone de santo Herculano, s. a.; 8°. — III, 534.
Canzonetta delle Massarette; s. a.; 8°. — III, 678.
Capitolo del Sacramento affigurato nel Testamento vechio, s. a.; 8°. — III, 678.
Capitolo di Feragu Bravo, s. a.; 8°. — III, 678.

Capitolo il qual narra tutti li vicij, s. a.; 8°. — III, 535.
Capitolo in lode del bocal, s. a.; 8°. — III, 678.
Caracciolo (Antonio) [Notturno Napolitano], *Una Ave Maria*, etc.; s. a.; 8°. — III, 536.
Castello (Alberto da), *Rosario della gloriosa Vergine Maria*, 1521; 8°. — III, 426.
Cavalca (Domenico), *Fructi della lingua*, 23 janvier 1503; 4°. — III, 71.
Calvaca (Domenico), *Pungi lingua*, 9 octobre 1494; 4°. — II, 212.
Cavaliero dell' Orsa, s. a.; 4°. — III, 553.
Celestina, tragicomedia de Calisto & Melibea, mai 1523; 8°. — III, 384.
Cellebrino (Eustachio), *Il modo d'imparare di scrivere*, 1525; 8°. — IV, 153.
Cellebrino (Eustachio), *Li stupendi & maravigliosi miracoli del glorioso Christo de Sancto Roccho*, s. a.; 8° [a]. — III, 538.
Cellebrino (Eustachio), *Li stupendi & maravigliosi miracoli del glorioso Christo de Sancto Roccho*, s. a.; 8° [b]. — III, 538.
Cellebrino (Eustachio), *Li stupendi & maravigliosi miracoli del glorioso Christo de Sancto Roccho*, s. a.; 8° [c]. — III, 538.
Cherubino da Spoleto, *Fior di virtu*, 1524; 4°. — I, 355.
Cherubino da Spoleto, *Spiritualis vitæ regula*, s. a.; 4°. — III, 14.
Christo dice a sancto Bernardo... s. a.; 8°. — III, 15.
Christophoro Fiorentino, detto Landino, *La Sala di Malagigi*, s. a.; 4°. — III, 539.
Cicero (Marcus Tullius), *De Officiis*, février 1539; 8°. — I, 93.
Cicero (Marcus Tullius), *De Oratore*, s. a.; 4°. — I, 113.
Cicero (Marcus Tullius), *Epistolae familiares*, 1470; f°. — I, 40.
Cicero (Marcus Tullius), *Epistolae familiares*, 1471; f°. — I, 41.
Cicero (Marcus Tullius), *Rhetorica*, s. a.; 4°. — III, 198.
Cinthio (Hercule), *Historia come il stato di Milano e stato conquistato*, s. a.; 4°. — III, 539.
Cinthio (Hercule), *Opera nova che insegna cognoscere le fallace donne*, s. a.; 4°. — III, 539.
Colletanio de cose nove spirituale, s. a.; 8°. — III, 197.
Confessione, s. a.; 8°. — III, 540.
Confessione di Santa Maria Maddalena, s. a.; 8°. — III, 678.
Confessione generale, s. a.; 8°. — III, 540.
Consiglio & tratation di Papa Julio secundo, s. a.; 4°. — III, 541.
Consilio (El) mandato dal Pasquino da Roma, s. a.; 8°. — III, 541.
Constitutiones Ecclesiæ Strigoniensis, 1ᵉʳ décembre 1519; 4°. — III, 383.
Constitutiones Fratrum Mendicantium ord. S. Hieronymi, s. a.; 4°. — III, 541.
Contareno (Antonio), *Il Trattato della vita, passione & resurrettione di Christo*, 1551; 8°. — III, 676.
Contemplatio de Jesu in croce, s. a.; 8°. — III, 542.

Contrasto de la Bianca & de la Brunetta, s. a.; 4°. — III, 544.
Contrasto de l'Acqua & del Vino, s. a.; 4° [a]. — III, 544.
Contrasto de l'Acqua & del Vino, s. a.; 4° [b]. — III, 544.
Contrasto dell' Anima & del Corpo, s. a,; 4°. — III, 545.
Contrasto (El) del Matrimonio de Tuogno e de la Tamia, février 1519; 4°. — III, 389.
Contrasto (El) del Matrimonio de Tuogno e de la Tamia, s. a.; 4°. — III, 389.
Contrasto d'uno vivo & d'uno morto, s. a.; 4°. — III, 545.
Copia (La) d'una lettera dela incoronatione de lo Imperator Romano, s. a.; 4°. — III, 15.
Copia (La) d'una letra dela incoronatione de lo Imperator Romano, s. a.; 4°. — III, 678.
Copia (La) de una littera mandata da Anglia, s. a.; 4°. — III, 546.
Cordo, *La obsidione di Padua*, 3 octobre 1510; 4°. — III, 207.
Cornazano (Antonio), *Proverbii in facetie*, s. a.; 8°. — III, 372.
Corona de la Virgine Maria, s. a.; 4°. — III, 549.
Corrarie (Le) e Brusamenti che hanno facto li Todeschi in la patria del Friulo, s. a.; 4°. — III, 552.
Crescenzi (Piero), *De Agricultura*, 31 mai 1495; 4°. — II, 263.
Crescenzi (Piero), *De Agricultura*, 1er juillet 1504; 4°. — II, 265.
Crescenzi (Piero), *De Agricultura*, 6 septembre 1511; 4°. — II, 266.
Crudel (Le) & aspre battaglie del Cavaliero de l'Orsa, s. a.; 4°. — III, 552.
Crudelle (Le) & aspre battaglie del Cavalliero de l'Orsa, s. a.; 4°. — III, 553.
Danza (Paulo), *Il fatto d'arme fatto a Ravenna*, s. a. (circa 1512); 4°. — III, 245.
Dati (Giuliano), *Historia & legenda di Sancto Blasio*, s. a.; 8°. — III, 555.
Dati (Giuliano), *La Magnificentia del Prete Janni*, s. a.; 4°. — III, 58.
Dathus (Augustinus), *Elegantiolæ*, s. a.; 4°. — II, 29.
De Arte bene moriendi, 1478; 4°. — I, 253.
De Arte bene moriendi, s. a.; 4°. — I, 253.
Dechiaratione de la Messa, s. a.; 8°. — III, 15.
Decreti del Consiglio de Dieci, s. a.; 4°. — III, 555.
Delgado (Francesco), *El modo de adoperare el legno de India occidentale*, 10 février 1529; 4°. — III, 656.
Devota (La) oratione di madonna santa Maria de Loreto, s. a.; 4°. — III, 555.
Dichiaratione (La) della chiesa di sancta Maria de Loreto, s. a.; 4°. — III, 555.
Dificio di ricette, 1525; 4°. — III, 517.
Dificio di Ricepte, 1526; 4°. — III, 518.
Diluvio de Roma che fu a di sette di Ottobre lanno del mille cinquecento e trenta, 10 décembre 1530; 4°. — III, 657.
Diogene Laertio, *Vite de philosophi moralissime*, juillet 1535; 8°. — III, 337.

Diomedes, *De arte grammatica*, 10 mars 1494; f°. II, 34.
Dischiaration (La) della Sancta Croce, etc., s. a.; 4°. — III, 556.
Disperata (La) o vero nuda terra, s. a.; 4°. — III, 556.
Divota (La) Oratione di S. Francesco d'Assisi, s. a.; 8°. — III, 15.
Doctrina utile alle religiose, s. a.; 8°. — III, 556.
Donatus (Aelius), *Grammatices rudimenta*, 1526; 4°. — I, 392.
Draco (Joannes Jacobus), *Postillæ super Epistolas & Evangelia*, 17 septembre 1514; 4°. — I, 186.
Dragonzino (Giovanni Battista), *Novella di frate Battenoce*, septembre 1525; 8°. — III, 511.
Dragonzino (Giovanni Battista), *Marphisa biçarra*, 13 juin 1532; 4°. — III, 657.
Dragonzino (Giovanni Battista), *Stanze in lode delle nobil donne vinitiane*, 1547; 8°. — III, 674.
Drusiano del Leone, octobre 1513; 4°. — III, 263.
Enea (Paulo), *Passio domini nostri Jesu Christi*, s. a.; 8°. — III, 15.
Epistola del Re di Portogallo, s. a. (circa 1513); 4°. — III, 270.
Epistole & Evangeli, Firenze, 24 octobre 1495; f°. — I, 176.
Esopo, *Fabule*, s. a.; 4°. — I, 342.
Esopo, *Fabule*, s. a.; 8°. — I, 342.
Este (Hieronymo di), *Cronica de la citta d'Este*, s. a.; 4°. — III, 16.
Expositione pacis proemium, s. a.; 8°. — III, 557.
Fabula (La) di Phebo & di Daphne in forma di comedia, s. a.; f°. — III, 678.
Falconetto, 1510; 4°. — III, 218.
Falconetto, 28 octobre 1513; 4°. — III, 218.
Fatto (El) d'arme fatto in Romagna sotto Ravenna, s. a. (circa 1512); 4°. — III, 247.
Fedeli (Gioseph), *Giardino di pieta rithmico*, s. a.; 8°. — III, 678.
Fioreti de cose nove spirituale, s. a.; 8°. — III, 557.
Fioretti di Paladini, 1524; 4°. — III, 16.
Fioretti di Paladini, s. a.; 4°. — III, 16.
Francesco (S.) d'Assisi, *Fioretti*, 15 décembre 1490; 4°. — I, 284.
Francesco (S.) d'Assisi, *Fioretti*, 27 mars 1509; 4°. — I, 286.
Fregoso (Antonio Phileremo), *Dialogo de Fortuna*, 1531; 8°. — III, 408.
Frottola bellissima de uno che andava a vendere salata, s. a.; 4°. — III, 558.
Frottola de una Fantescha, s. a.; 8°. — III, 558.
Frottola de uno villan del Bonden, s. a.; 4°. — III, 678.
Frottola intitulata Tubi Tubi tarara, s. a.; 8°. — III, 558.
Frottola nova de le Malitie delle Donne, s. a.; 4°. — III, 559.
Frottole nove composte da piu autori, s. a.; 4°. — III, 560.
Gangala (Frate Jacomo) de la Marcha, *Confessione*, s. a.; 8°. — III, 288.
Giambullari (Bernardo), *Sonaglio delle Donne*, s. a.; 4° [a]. — III, 561.

Giambullari (Bernardo), *Sonaglio delle donne*, s. a.; 4° [b]. — III, 561.
Gran (La) battaglia de li Gatti e delli Sor₹i, novembre 1521; 4°. — III, 422.
Guerra (La) de Ferrara, 1485; 4°. — I, 292.
Guevara, *Libro aureo de Marco Aurelio emperador*, 1532; 8°. — III, 660.
Historia celeberrima di Gualtieri Marchese di Salu₹₹o, s. a.; 4°. — III, 17.
Historia da fugir le putane, s. a.; 4°. — III, 563.
Historia de Florindo e Chiarastella, août 1517; 4°. — III, 345.
Historia de Florindo e Chiarastella, s. a.; 4°. — III, 345.
Historia de Hyppolito e Lionora, s. a.; 4°. — III, 564.
Historia de la Badessa e del Bolognese, s. a.; 4° [a]. — III, 564.
Historia de la Badessa e del Bolognese, s. a.; 4° [b]. — III, 565.
Historia de la morte del duca Valentino, s. a.; 4°. — III, 565.
Historia de la Regina Oliva, 4 avril 1519; 4°. — III, 373.
Historia de la Regina Oliva, s. a.; 4° [a]. — III, 374.
Historia de la Regina Oliva, s. a.; 4° [b]. — III, 374.
Historia del geloso da Fioren₹a, s. a.; 4°. — III, 566.
Historia del glorioso sancto Felice Nolano, s. a.; 4°. — III, 576.
Historia de Liombruno, s. a.; 4° [a]. — III, 566.
Historia de Liombruno, s. a.; 4° [b]. — III, 566.
Historia del Judicio universale, s. a.; 4°. — III, 18.
Historia della regina Stella & Mattabruna, s. a.; 4° [a]. — III, 567.
Historia della regina Stella & Mattabruna, s. a.; 4° [b]. — III, 568.
Historia del Mondo fallace, s. a.; 4°. — III, 569.
Historia del Papa contra Ferraresi, s. a.; 4°. — III, 569.
Historia del piissimo monte de la pietade, s. a.; 4°. — III, 18.
Historia del Re de Pavia, s. a.; 4° [a]. — III, 571.
Historia del Re di Pavia, s. a.; 4° [b]. — III, 571.
Historia del re Vespasiano, s. a.; 4°. — III, 573.
Historia de Maria per Ravenna, s. a.; 4°. — III, 479.
Historia de Papa Alexandro e de Federico Barbarossa, s. a.; 4° [a]. — III, 573.
Historia di Papa Alessandro e de Federico Barbarossa, s. a.; 4° [b]. — III, 575.
Historia de Papa Alexandro et de Federico Barbarossa, s. a.; 4° [c]. — III, 575.
Historia de Papa Alexandro et de Federico Barbarossa, s. a.; 4° [d]. — III, 575.
Historia de Papa Alexandro e de Federico Barbarossa, s. a.; 4° [e]. — III, 575.
Historia de sancto Giovanni Boccadoro, s. a.; 4°. — III, 576.
Historia de Sansone, s. a.; 4°. — III, 576.
Historia de Senso, s. a.; 8°. — III, 321.

Historia de tutti li homini famosi che sono morti da cinquanta anni in qua, etc., s. a.; 4°. — III, 679.
Historia di Bradamante, s. a.; 4°. — III, 579.
Historia di Camallo pescatore, s. a.; 4°. — III, 580.
Historia di Ginevra de gli Almieri, s. a.; 4°. — III, 582.
Historia dilettevole di duoi amanti, s. a.; 8°. — III, 678.
Historia di misser Costantino da Siena, octobre 1522; 4°. — III, 450.
Historia di Negroponte, s. a.; 4°. — III, 583.
Historia (La) di Octinelo e Julia; s. a.; 4°. — III, 487.
Historia di santo Magno, s. a.; 8°. — III, 583.
Historia & Festa di Susanna, s. a.; 4°. — III, 583.
Historia nova de bar₹ellete, etc., s. a.; 8°. — III, 584.
Historia nova de l'armata di Vinetia, s. a.; 4°. — III, 585.
Historia nova de la Rotta e presa del Moro, s. a.; 4°. — III, 585.
Historia nova del Merchante Almoro, s. a.; 4°. — III, 585.
Historia nova de uno Contadino, s. a.; 4°. — III, 586.
Horivolo (Bartolomeo), *Le Semplicita over Gofferie de cavalieri erranti contenute nel Furioso*, s. a.; 8°. — III, 679.
Inamoramento de Florio & Bianciflore, s. a.; 4°. — III, 397.
Indulgentia concessa ala scola del Spirito Sancto de Venetia, s. a.; 8°. — III, 587.
In laudem civitatis Venetiarum, s. a.; 4°. — III, 19.
Insonio de Daniel, s. a.; 4° [a]. — III, 587.
Insonnio del Daniel, s. a.; 4° [b]. — III, 591.
Insonio de Daniel, s. a.; 4° [c]. — III, 591.
Inventione (La) della croce, s. a.; 4°. — III, 19.
Io sono il gran capitano della morte, s. a.; 4°. — III, 545.
Jerôme (St), *Epistole mandate ad Eustochia*, 9 janvier 1504; 4°. — II, 440.
Joanne (Frate) Fiorentino, *La Guerra del Moro e del Re de Francia*, s. a.; 4°. — III, 596.
Joanne (Frate) Fiorentino, *Historia de doi invidiosi e falsi accusatori*, s. a.; 4°. — III, 592.
Joanne (Frate) Fiorentino, *Historia de La₹aro, Martha e Magdalena*, s. a.; 4°. — III, 595.
Joanne (Frate) Fiorentino, *Historia di S. Eustachio*, s. a.; 4°. — III, 595.
Justinianus (Augustinus), *Precatio pietatis plena*, s. a. (*circa* 1513); 8°. — III, 271.
Justiniano (Leonardo), *Can₹onette e strambotti d'amore*, s. a.; 4°. — III, 122.
Justiniano (Leonardo), *Sonetti*, s. a.; 4°. — III, 122.
Justiniano (Leonardo), *Sventurato Pellegrino*, 25 octobre 1518; 4°. — III, 123.
Justiniano (Leonardo), *Sventurato Pellegrino*, s. a.; 4°. — III, 123.
Juvenalis (Decimus Junius), *Satiræ*, 1503; f°. — II, 234.
Juvenalis (Decimus Junius), *Satiræ*, 4 décembre 1509; f°. — II, 234.

Lacepiera (P.), *Liber de oculo morali*, 21 mai 1496, 4°. — II, 289.
Lagrimoso (Il) lamento che fa il gran maestro di Rodi, s. a. ; 4°. — III, 596.
Lamento del Duca de Milano, s. a. ; 4°. — III, 597.
Lamento (Il) della Femena di Padre Agustino, s. a. ; 8°. — 598.
Lamento della Vergine Maria, s. a. ; 8°. — II, 195.
Lamento de lo sfortunato Reame de Napoli, s. a. ; 4°. — III, 599.
Lamento del Re de Franza, s. a. ; 4°. — III, 599.
Lamento (El) del Valentino, s. a. ; 4°. — III, 598.
Lamento di Domenego Tagliacalze, s. a., 4° [a]. — III, 599.
Lamento de Domenego Tagliacaze, s. a. ; 4° [b]. — III, 600.
Lamento di Roma, s. a. ; 4°. — III, 679.
Lamento (El) et pianto del ducha de Ferrara, s. a. ; 4°. — III, 679.
Lamento novo de la Vergine Maria, s. a. ; 8°. — II, 195.
Lancilotti (Francesco), *La Historia del Castellano*, s. a. ; 4°. — III, 600.
Lando (Rocco), *Favola della Rosa*, 1548 ; 8°. — III, 675.
Laude & oratione divotissima de S. Bernardino, s. a. ; 8°. — III, 601.
Lazaro da Curzola, *Frottole nuove*, 1547 ; 8°. — III, 674.
Lega (La) facta novamente a morte e destructione de li Franzosi, s. a. ; 4°. — III, 601.
Legenda de S. Eustachio, s. a. ; 4°. — III, 20.
Legenda de sancta Margarita, s. a ; 8°. — III, 602.
Legenda e vita de sancto Donato, s. a. ; 8°. — III, 601.
Libro del Danese, 4 juillet 1511 ; 4°. — III, 222.
Libro del Troiano, 18 octobre 1511 ; 4°. — III, 182.
Libro del Troiano, s. a ; 4°. — III, 185.
Libro de S. Justo, paladino de Franza, 10 juillet 1487 ; 4°. — I, 320.
Lichtenberger (Joannes), *Pronosticatione*, s. a. (1500) ; 4°. — II, 497.
Lichtenberger (Joannes), *Pronosticatione*, 20 juin 1532 ; 8°. — II, 500.
Liga (La) de Venetia con il Re di Franza, s. a. ; 4°. — III, 20.
Littera mandata della Insula de Cuba, s. a. ; 4°. — III, 602.
Lorenzo dalla Rota, *Lamento del duca Galeazo*, s. a. ; 4° [a]. — III, 603.
Lorenzo dalla Rota, *Lamento del duca Galeazo*, s. a. ; 4° [b]. — III, 603.
Madre della nostra Saluatione, s. a. ; 8°. — III, 21.
Madre di nostra salvation, s. a. ; 12°. — III, 21.
Malitie (Le) de le Donne, s. a. ; 4° [a]. — III, 605.
Malitie (Le) de le Donne, s. a. ; 4° [b]. — III, 605.
Malicie (Le) de le Donne, s. a. ; 4° [c]. — III, 605.
Manetti (Antonio), *Dialogo circa al sito, forma, & misure della inferno di Dante Alighieri*, s. a. ; 8°. — III, 679.
Mariazo alla pavana, s. a. ; 4°. — III, 679.
Mariazzo di donna Rada bratessa, s. a. ; 4°. — III, 608.

Mariazo di Padoa ; s. a. ; 4°. — III, 608.
Maripetro (Hieronymo), *Il Petrarca spirituale*, janvier 1545 ; 8°. — III, 666.
Martire (Pietro), *Summario de la generale historia de l'Indie occidentali*, octobre-décembre 1534 ; 4°. III, 662.
Masuccio Salernitano, *Novellino*, 20 février 1510 ; f°. — II, 120.
Michele (Fra) da Milano, *Confessione generale*, s. a. ; 8°. — II, 181.
Miraculi (Li) de la Madonna, 2 mars 1496 ; 4°. — IV, 149.
Modo (Il) de elegere & incoronare lo Imperatore, s. a. ; 4°. — III, 609.
Modo (El) de elezer el Pontefice, s. a. ; 4°. — III, 609.
Modo (El) del vivere de una vera religiosa, s. a. ; 8°. — III, 609.
Modo examinatorio circa la confessione, s. a. ; 8°. — III, 21.
Morte (La) del duca Galiazo, s. a. ; 4°. — III, 22.
Morte (La) del reverendissimo Monsignore Aschanio, s. a. ; 4°. — III, 611.
Morte (La) de Papa Julio, s. a. (circa 1513) ; 4°. — III, 271.
Nascimento de Orlando, s. a. ; 4°. — III, 611.
Nicolo (Frate) da Osimo, *Giardino de oratione*, 20 février 1511 ; 4°. — II, 240.
Nicolo de Brazano, *Oratio devotissima al Crucifixo*, 24 mars 1497 ; 4°. — II, 300.
Nicolo de Brazano, *Oratio devotissima al Crucifixo*, s. a. (circa 1500) ; 8°. — II, 300.
Nomi (Li) & cognomi di tutte le provincie & citta di Europa, s. a. ; 4°. — III, 679.
Non expecto giamai ; s. a. ; 4°. — III, 483.
Nova (La) de Bressa, s. a. ; 4°. — III, 611.
Novella (Una) de uno chiamato Bussotto, s. a. ; 4°. — III, 613.
Officio della Passione, s. a. ; 16°. — III, 23.
Officium beati Raphaelis archangeli, s. a. ; 8°. — III, 614.
Officium diurnum atque nocturnum sancti Riccardi, s. a. ; 4°. — III, 614.
Officium quod Benedicta nuncupatur, s. a. ; 8°. — III, 679.
Officium sancte Caterine virginis & martyris, etc., s. a. ; 8°. — III, 613.
Officium S. Antonini, s. a. ; 8°. — III, 613.
Officium S. Gabrielis archangeli, s. a. ; 8°. — III, 613.
Olympo (Baldassare), *Ardelia*, s. a. ; 8°. — III, 434.
Olympo (Baldassare), *Linguaccio*, s. a. ; 8°. — III, 467.
Olympo (Baldassare), *Olympia*, 30 mars 1524 ; 8°. — III, 431.
Opera del Savio Romano, s. a., 4°. — III, 615.
Opera nova con una Mattinata che tratta come per dinari se vince ogni donna, s. a. ; 8°. — III, 680.
Opera nova spirituale, s. a. ; 8°. — III, 615.
Operetta de Uberto e Philomena, s. a. ; 4°. — III, 616.
Operetta nova de li dodeci Venerdi sacrati, s. a. ; 8°. — III, 617.
Oration devotissima de Sancto Michel Archangelo, s. a. ; 8°. — III, 621.

Oratio dominicalis, etc., s. a.; 8°. — III, 25.
Oratio in funere Francisci Sfortiæ II, ducis Mediolani, s. a. (circa 1535); 4°. — III, 680.
Oratione de sancta Maria perpetua, s. a.; 8°. — III, 620.
Oratione de Sancto Francesco, s. a.; 8°. — III, 620.
Oratio devotissima de Sancto Anselmo, s. a.; 8°. — III, 619.
Oratione devotissima de S. Catherina, s. a.; 8°. — III, 620.
Oratione de l'angelo Raphael, s. a.; 8°. — III, 23.
Oratione di S. Cipriano, s. a.; 8°. — III, 23.
Oratione alla Vergine Maria, 13 mars 1505; 8°. — III, 110.
Ourbathakirkh (Livre du Vendredi), 1513; 8°. — III, 269.
Ovidius (Publius) Naso, *De arte amandi & De remedio amoris*, 4 janvier 1516; f°. — III, 190.
Ovidius (Publius) Naso, *Epistolæ Heroides*, s. a. (circa 1500); 4°. — II, 428.
Ovidius (Publius) Naso, *Epistolæ Heroides*, 1537; 8°. — II, 438.
Ovidius (Publius) Naso, *Tristium Libri*, s. a.; f°. — III, 222.
Pace (La) da Dio mandata, s. a.; 4°. — III, 621.
Papa Julio secondo che rediza tutto el mondo, s. a. (circa 1512); 4°. — III, 247.
Paris de Puteo, *Duello*, 12 mai 1521; 8°. — III, 408.
Passio D. N. Jesu Christi, livre xylographique imprimé vers 1450. — I, 9.
Passione de misser Jesu Christo secondo Joanni, s. a.; 8° [a]. — III, 622.
Passione de misser Jesu Christo secondo Joanni, s. a.; 8° [b]. — III, 622.
Passione de N. S. misser Jesu Christo, s. a.; 12°. — III, 622.
Passione (La) del N. S., s. a.; 4°. — III, 25.
Pedrol Bergamasco, *Un viazo quel narra li Paesi che lha visto*, s. a.; 8°. — III, 623.
Pellenegra (Jacobo Philippo), *Operetta volgare*, s. a.; 8°. — III, 478.
Perossino dalla Rotanda, *El consiglio del gran Turcho*, s. a.; 4°. — III, 624.
Perossino dalla Rotanda, *El fatto d'arme fatto ad Ravenna nel m. d. xii*, s. a. (circa 1512); 4°. — III, 245.
Perossino dalla Rotanda, *La rotta de Todeschi in Friouoli*, s. a. (1513); 4°. — III, 268.
Perottus (Petrus), *Isagogæ grammaticales*, s. a.; 4°. — III, 624.
Pescatoria amorosa, s. a.; 8°. — III, 680.
Petramellaria (Jacobus de), *Pronosticon in annum M. ccccci*, 10 février 1501. — III, 42.
Petrarca (Francesco), *Sonetti, Canzoni*, 1473; 4°. — I, 82.
Pianto (El) che fa tutte le Citta sottoposte a Turchi, s. a.; 8°. — III, 625.
Pianto della Madonna, s. a.; 8°. — III, 625.
Pietro Aretino, *Li dui primi canti di Orlandino*, s. a.; 8°. — III, 680.
Pietro Aretino, *Il Genesi*, 1539; 8°. — III, 668.
Pietro Aretino, *Il Genesi*, 1541; 8°. — III, 669.
Pietro Aretino, *Il Genesi*, 1545; 8°. — III, 669.

Pietro Aretino, *Lo Hypocrito*, 1542; 8°. — III, 671.
Pietro Aretino, *La Passione di Giesu*, 1539; 8°. — III, 661.
Pietro Aretino, *I tre libri della humanita di Christo*, s. a.; 8°. — III, 664.
Pietro Aretino, *I quattro libri de la humanita de Christo*, 1540; 8°. — III, 664.
Pietro Aretino, *I quattro libri de la humanita di Christo*, s. a.; 8°. — III, 664.
Pietro Aretino, *I sette salmi della penitentia*, 1545; 8°. — III, 669.
Pietro Aretino, *I sette salmi della penitentia*, s. a.; 8°. — III, 670.
Pietro Aretino, *La Vita di Catherina Vergine*, 1541; 8°. — III, 670.
Pietro Aretino, *La Vita di Catherina Vergine*, s. a.; — III, 670.
Pietro Aretino, *La Vita di Maria Vergine*, 1545; 8°. — III, 669.
Pietro Aretino, *La Vita di Maria Vergine*, s. a.; 8° [a]. — III, 669.
Pietro Aretino, *La Vita di Maria Vergine*, s. a.; 8° [b]. — III, 669.
Pietro Venetiano, *Alegreza di Italia*, s. a.; 8°. — III, 626.
Platyna (Bartholomæus), *De Honesta voluptate*, 2 mars 1508; 4°. — III, 158.
Poluclis (Frater Joannes Maria de) *Vita sancti Alberti de Drepano*, s. a.; 8°. — III, 25.
Preces horariæ pro festo Sancti Lazari, s. a.; 4°. — III, 626.
Predica d'amore, s. a.; 4° [a]. — III, 626.
Predica de Amore, s. a.; 4° [b]. — III, 627.
Predica del Carnevale, s. a.; 4°. — III, 627.
Priego a la gloriosa Virgine Maria, s. a.; 8°. — III, 27.
Priscianus, *Opera*, 1470; f°. — I, 112.
Privilegia & indulgentiæ fratrum minorum ord. S. Francisci, s. a.; 8°. — III, 44.
Prophetia Caroli Imperatoris, s. a.; 4°. — III, 627.
Proverbi de Salomone, 3 janvier 1517; 8°. — I, 174.
Pulci (Luigi), *Morgante maggiore*, janvier 1523; 8°. — II, 224.
Pulci (Luigi), *Morgante maggiore*, 1537; 8°. — II, 226.
Pulci (Luigi), *Strambotti & Fioretti nobilissimi d'amore*, s. a.; 4°. — III, 629.
Question de amor, 1533; 8°. — III, 661.
Ragionamento sovra del Asino, s. a.; 4°. — III, 680.
Rangone (Thomaso) da Ravenna, *Pronosticatione del diluvio del 1524*; 4°. — III, 475.
Raphael (Fra), *Confessione generale*, s. a.; 8°. — III, 629.
Rapresentatione di Habraam & di Ysaac, s. a.; 4°. — III, 27.
Regimen sanitatis, 23 mars 1492; 4°. — II, 78.
Regimen sanitatis, s. a.; 4°. — II, 78.
Regolette della vita christiana, s. a.; 8°. — III, 27.
Resia (Una) che uno demonio... etc.; mai 1518; 4°. — III, 349.
Riccio (Bartolomeo) da Lugo, *La Passione del Nostro Signore*, 1520; 8°. — III, 406.
Ridiculose (Le) Canzonette de Mistre Gal Forner, s. a.; 8°. — III, 680.

Rosiglia (Marco), *La Conversione de S. Maria Magdalena*, s. a.; 8°. — III, 250.
Rotta (La) de li impotenti Elvezzi, s. a. (circa 1515); 4°. — III, 308.
Rustighello (Francesco), *Pronostico dell' anno 1522*, 4°. — III, 458.
Ruvectanus (Petrus), *Tractatus*, 24 avril 1511 ; 4°. — III, 214.
Sabadino (Giovanni) degli Arienti, *Settanta novelle*, 16 mars 1510 ; f°. — III, 78.
Sacchino (Francesco Maria), *Campanella delle donne*, s. a. ; 4°. — III, 631.
Sallustius (Caius) Crispus, *Opera*, s. a. ; f°. — I, 59.
Salomonis & Marcolphi Dialogus, s. a.; 4°. — III, 45.
San Pedro (Diego de), *Carcer d'Amore*, 1515 ; 8°. — III, 307.
Santa (La) & sacra lega a difensione della catholica fede, s. a. ; 8°. — III, 632.
Sasso (Pamphilo), *Strambotti*, décembre 1522 ; 4°. — III, 388.
Savonarola (Hieronymo), *Molti devotissimi trattati*, 1538 ; 8°. — III, 104.
Savonarola (Hieronymo), *Expositiones in psalmos : Qui regis Israel*, etc., s. a. ; 8°. — III, 108.
Savonarola (Hieronymo), *Expositiones in psalmos : Qui regis Israel*, etc., s. a. ; 12°. — III, 109.
Sbricaria (La) de tre Bravazzi, s. a. ; 4°. — III, 680.
Seraphino Aquilano, *Strambotti novi*, s. a. ; 4° [a]. — III, 55.
Seraphino Aquilano, *Strambotti novi*, s. a. ; 4° [b]. — III, 56.
Seraphino Aquilano, *Strambotti novi*, s. a. ; 4° [c]. — III, 56.
Sette (Le) allegrezze de la Madonna, s. a. ; 8° [a]. — III, 28.
Sette (Le) allegrezze de la Madonna, s. a. ; 8° [b]. — III, 28.
Sette (Li) dolori dello amore. s. a. ; 4°. — III, 634.
Stabili (Francesco de) [Cecho d'Ascoli], *Acerba*, 20 août 1524 ; 8°. — III, 40.
Stagi (Andrea), *Amazonida*, 18 janvier 1503 ; 4°. — III, 71.
Stanze della Passione di Giesu Christo al peccatore, s. a. ; 8°. — III, 680.
Stanze in lode de la menta, 1538 ; 8°. — III, 669.
Stanze in lode della menta, 1540 ; 8°. — III, 669.
Strambotti composti da diversi autori, s. a. ; 4° [a]. — III, 635.
Strambotti composti da diversi autori, s. a. ; 4° [b]. — III, 635.
Strambotti de misser Rado e de Madonna Margarita, s. a. ; 4°. — III, 636.
Successi (I) de le cose de Turchi dela partita de Constantinopoli, etc., s. a. ; 8°. — III, 667.
Sulpitius (Joannes) Verulanus, *Regulæ de octo partibus orationis*, s. a. (circa 1492) ; 4°. — II, 172.
Superbo (Il) apparato fatto in Bologna alla incoronatione di Carolo V, s. a. ; 4°. — III, 636.
Tagliente (Hieronymo), *Libro d'Abaco*, février 1515 ; 8°. — III, 299.
Tagliente (Hieronymo), *Libro d'Abaco*, septembre 1520 ; 8°. — III, 302.

Tagliente (Hieronymo), *Libro d'Abaco*, 1525 ; 8°. — III, 302.
Tagliente (Hieronymo), *Libro d'Abaco*, s. a. ; 8° [a]. — III, 303.
Tagliente (Hieronymo), *Libro d'Abaco*, s. a. ; 8° [b]. — III, 303.
Tagliente (Hieronymo), *Libro d'Abaco*, s. a. ; 8° [c]. — III, 303.
Tagliente (Hieronymo), *Libro d'Abaco*, s. a. ; 8° [d]. — III, 304.
Tagliente (Hieronymo), *Libro d'Abaco*, s. a. ; 8° [e]. — III, 304.
Tagliente (Giovanni Antonio), *Thesauro de scrittori*, 1530-1532 ; 4°. — III, 457.
Tagliente (Giovanni Antonio), *Thesauro de scrittori*, 1535 ; 4°. — III, 458.
Tagliente (Giovanni Antonio), *La vera arte delo excellente scrivere*, 1524 ; 4°. — III, 454.
Tagliente (Giovanni Antonio), *La vera arte delo excellente scrivere*, 1525 ; 4°. — III, 456.
Tansillo (Luigi), *Stanze di cultura sopra gli horti de le donne*, 1537 ; 8°. — III, 668.
Tansillo (Luigi), *Stanze di cultura sopra gli horti de le donne*, 1538 ; 8°. — III, 668.
Taritron taritron Caco Dobro Salzigon, s. a. ; 4°. — III, 637.
Terdotio (Faustino), *Testamento*, s. a. ; 8°. — III, 637.
Thibaldeo (Antonio) da Ferrara, *Opere*, s. a. ; 4°. — II, 484.
Tiphis (Leonicus), *Macharonea*, s. a. ; 4°. — III, 28.
Trabisonda istoriata, 25 octobre 1511 ; 4°. — II, 114.
Transito (El) dela gloriosa Vergine Maria, s. a. ; 8°. — III, 638.
Transito, Vita & Miracoli di S. Hieronymo, s. a. ; 4°. — I, 115.
Translatio miraculosa ecclesie beate Marie Virginis de Loreto, s. a. ; 8°. — III, 638.
Transumpto concesso ala scola del Spirito sancto de Venetia, s. a. ; 8°. — III, 639.
Triompho de le virtu contra li vicij, s. a. ; 8°. — III, 640.
Triompho (El) & festa che fanno le Garzone, s. a. ; 4°. — III, 640.
Triumpho (El) & honore fatto al christianissimo Re di Franza, s. a. ; 4°. — III, 641.
Tuppo (Francesco del), *Vita Esopi*, s. a. ; 8°. — II, 85.
Turrione (Anastasio), *Sonetto della Croce*, s. a. ; 8°. — III, 641.
Tutte le cose seguite in Lombardia, s. a. ; 4°. — III, 642.
Valle (Giovanni Battista della), *Vallo*, 11 mars 1524 ; 8°. — III, 478.
Varthema (Ludovico de), *Itinerario*, 16 avril 1526 ; 8°. — III, 335.
Vendetta (La) di Christo, s. a. 4°. — III, 29.
Verbum caro, s. a. ; 8°. — III, 643.
Verini (Giovanni Battista), *Lamento del signor Giovanni de Medici Fiorentino*, s. a. ; 8°. — III, 680.
Verini (Giovanni Battista), *Secreti e modi bellissimi*, s. a. ; 4°. — III, 643.

Verini (Giovanni Battista), *El vanto della Cortigiana*, s. a.; 8°. — III, 644.
Viaço (El) di cento Heremiti che andorno alla Sybilla, s. a.; 4°. — III, 645.
Victoriosa (La) Gata da Padua, s. a.; 4° [a]. — III, 646.
Victoriosa (La) Gata de Padua, s. a.; 4° [b]. — III, 646.
Villanesche alla Napolitana, s. a.; 8°. — III, 645.
Vinazexi (Carlo), *Desperata*, s. a.; 4°. — III, 645.
Vio (Thomas de), *Tractatus adversus Lutheranos*, 1534; 8°. — III, 662.
Vita (La) de Merlino, Florentia, 15 mars 1495; 4°. — II, 257.
Vita (La) de Merlino, 20 avril 1507; 4°. — II, 258.
Vita (La) de Merlino, 20 janvier 1516; 4°. — II, 258.
Vita di S. Alexio, s. a.; 4°. — III, 29.
Vita de S. Angelo Carmelitano martyre, s. a.; 4°. — III, 646.
Zamberti (Bartolomeo), *Isolario*, 1532; f°. — III, 31.
Zamberti (Bartolomeo), *Isolario*, s. a.; 4°. — III, 30.

S. N. T.
[Exemplaires incomplets]

Agostini (Nicolo degli), *Il quarto libro dello innamoramento di Orlando*, s. a. (1543); 8°. — III, 141.
Aiolpho del Barbicone, s. a.; 4°. — III, 315.
Dathus (Augustinus), *Elegantiolæ*, s. a. (?); 4°. — II, 29.
Esopo, *Fabule*, s. a.; 4°. — I, 342.
Fioretti della Bibbia, s. a.; 4°. — I, 167.
Maynardi (Arlotto), *Facetie*, s. a.; 8°. — III, 361.
Officium B. M. Virginis, 1503; 8°. — I, 425.
Officium B. M. Virginis (circa 1525); 8°. — I, 470.
Olympo (Baldassare), *Gloria d'amore*, s. a.; 8°. — III, 448.
Pulci (Luigi), *Morgante maggiore*, s. a.; 4° — II, 230.
Thesauro spirituale, s. a.; 8°. — III, 362.
Vite de Sancti Padri (circa 1500); f°. — II, 37.
Virgilius (Publius) Maro, *Opera*, janvier 1533; f°. — I, 78.

TABLE ALPHABÉTIQUE GÉNÉRALE[1]

Abano (Petrus de), *Conciliator differentiarum philosophorum.* II, 288. — *Prophetia del re de Francia.* III, 9.

Abdilazi, *Libellus ysagogicus.* I, 278-281.

Aben-Esra, *De Nativitatibus.* I, 292.

Abiosus (Joannes), *Dialogus in Astrologiæ defensionem.* II, 217.

Abraham Judæus. Voir : Aben-Esra.

Abréviations employées dans le texte de l'ouvrage. I, 8; II, 7; III, 7; IV, 133.

A caso un giorno mi guido la sorte. III, 677.

Accolti (Bernardo), *Sonetti, Strambotti,* etc. III, 285. — *Verginia, comedia.* III, 665.

Accolti (Francesco), *Commentaria.* III, 440, 441.

Accursius (Gulielmus), *Casus Institutionum.* III, 156.

Achillinus (Alexander), *Anatomia.* III, 425.

Adda (Marquis Girolamo d'). IV, 110 (1). Sa collection. III, 127 (1).

Addenda, IV, 159.

Adimari (Thaddeo), *Vita di S. Giovanni Gualberto.* III, 199.

Adri (Antonio de), *Meditatione overo Exercitio spirituale.* III, 276. — *Vita de S. Giovanni Evangelista.* III, 429; IV, 111.

Adriano (Alfonso), *Della disciplina militare.* III, 676.

Adrien VI. III, 458 (2).

Adunatio materiarum contentarum in diversis locis epistolarum S. Pauli. III, 662.

Æsopus, *Fabellæ*; Veronæ, 1479. II, 31.

Æsopus, *Fabulæ*. I, 321-342. — Édition Benali, 1487 : bois imités librement de ceux de l'édition véronaise de 1479. IV, 68, 71. — Édition du 1er avril 1491 : un bois provenant d'une édition de la *Vie d'Esope*, restée inconnue, mais mentionnée dans un testament de Matheo Codeca. I, 330 (2); IV, 75. — Édition du 31 janvier 1491 : bois imités de ceux de l'édition Benali, 1487. IV, 76, 78. Frontispice de la même édition de 1491, copié pour un *Pungy lingua*, imprimé à Bologne en 1493; vignettes copiées pour des éditions milanaises de 1502 et 1522. I, 331 (2). — Copies des vignettes vénitiennes, dans de nombreuses éditions populaires, publiées en différentes villes d'Italie. I, 331 (1); 341 (1); 342 (1).

Æsopus, *Vita & Fabulae, latinè & italicè, per Franciscum de Tuppo*; Neapoli, 1485. IV, 69.

Affo (Ireneo), *Memorie degli scrittori e letterati Parmigiani*; Parme, 1789-97. I, 366; III, 414 (1).

Affrosoluni (Natalino), *Cantica vulgar,* etc. III, 209.

Afre (Stᵉ), martyre. II, 353 (1).

Agenda Diocesis Sancte Ecclesie Aquileyensis. III, 392.

Agnadel (Bataille d'), 1509. III, 412 (1).

Agostini (Nicolo degli), *Inamoramento di Lancilotto e di Ginevra.* III, 417, 418. — *Le horrende battaglie di Romani,* III, 404. — *L'Inamoramento de Tristano e Isotta,* III, 290, 291. — *Li Successi bellici seguiti nella Italia dal M. CCCCC.IX al M.CCCCC.XXI.* III, 412; IV, 120. — Voir : Boiardo.

Agostino Veneziano. Copies de gravures de cet artiste dans un Olympo, *Gloria d'Amore*, 1522 : III, 446; — dans une édition du même ouvrage, imprimée à Pérouse, 1525 : III, 447 (1); — dans l'édition de 1512 (?) de *l'Epistole & Evangelii* : IV, 122, 123.

Aiolpho del Barbicone. III, 314, 315.

Akhtarkh (Astrologie). III, 270.

Albenas (Collection d'), à Montpellier. II, 372 (1); III, 126 (1).

Alberti (Collection J.), à Salo. IV, 114.

Alberti (Leo Battista), *L'Architectura.* III, 676. — *Hecatonphyla.* II, 30. — *Trivia senatoria.* III, 523.

Alberti (R. P. Leandro), *Cronichetta della gloriosa Madonna di S. Luca del Monte della Guardia di Bologna.* III, 677.

Albertus Magnus, *De Virtutibus herbarum,* II, 266-269; IV, 97, 98. — *Mariale.* III, 79. — *Philosophia naturalis.* Édition de 1496 : bois copiés de ceux d'une édition imprimée à Brescia en 1493. II, 290.

Albertus Patavus, *Evangeliorum quadragesimalium aureum opus.* III, 464.

Albicante, *Historia de la guerra del Piamonte.* III, 669.

1. Dans cette table, les titres des ouvrages décrits ne sont accompagnés ni du nom de l'imprimeur, ni de la date d'édition.

Un chiffre entre parenthèse à la suite d'un numéro de page, indique un renvoi au bas de cette page.

Albohazen Haly, *Liber in judiciis astrorum*. Dans l'édition de 1520, copie d'une gravure de Giulio Campagnola. III, 60-62, 189 (1); IV, 99.

Albumasar, *De magnis conjunctionibus*. I, 400. — *Flores astrologiæ*. I, 388. — *Introductorium in astronomiam*, I, 498.

Alciatus (Andreas), *Emblematum libellus*, III, 673. Edition lyonnaise, 1549. I, 88 (1). — *Paradoxa*, etc. III, 507.

Aldobrandinus (Sylvester), *In primum Institutionum Justiniani librum Annotationes*. III, 674. — *Institutiones juris civilis*. III, 668.

Alegri (Francesco de), *La summa gloria di Venetia*. III, 33. — *Trattato de Astrologia e de Chiromantia*. III, 43. — *Tractato della Prudentia & Justitia*. III, 169-171.

Alès (Anatole), *Description des livres de liturgie imprimés aux XVᵉ et XVIᵉ siècles, faisant partie de la bibliothèque de S. A. R. Mgr. Charles-Louis de Bourbon (Comte de Villafranca)*; Paris, 1878. II, 322, 326, 334, 380.

Alexander Grammaticus, *Doctrinale*. I, 293-295.

Alexandre VI. III, 598 (1).

Alexandreida in rima. III, 244.

Alexandro Magno. Libro de la sua nativitate. III, 42; IV, 99.

Alexis (Sᵗ); sa mort, d'après la *Légende dorée*. III, 29 (1).

Alighieri (Dante), *Divina Comedia*. Edition de Brescia, Bonino de Bonini, 1487: I, 9 (1); IV, 74, 75. Editions de Venise : I, 92 ; II, 9-22 ; IV, 44, 61, 74, 75, 77. — *Lo amoroso convivio*. III, 419.

Allacci (Leone), *Drammaturgia*, Rome, 1666. III, 150.

Almazar, *Cibaldone*, III, 9.

Alphabeto (Lo) delli Villani. III, 677.

Alphonse X de Castille. *Cœlestium motuum tabulæ*. I, 281.

Altobello. II, 458-460 ; IV, 81, 82, 87.

Alunno (Francesco), *La Fabrica del Mondo*. III, 673. — *Le ricchezze della lingua volgare sopra il Boccaccio*. III, 676.

Amaistramenti de Senecha morale. III, 523.

Ambrogini (Angelo) [Angelo Poliziano], *Cose vulgari*. III, 77, 78. — *Stanze per la Giostra di Giuliano de Medici*. III, 413, 414.

Ambroise (Sᵗ). II, 374 (1).

Amicis (Joannes de) de Venafro, *Consilia*; Rimini, 1520. II, 268.

Ammonius Alexandrinus, *Quatuor Evangeliorum consonantia*. III, 654.

Ammonius Parvus, *Commentaria in quinque voces Porphyrii*. II, 481.

Ancona (Alessandro d'). I, 86 (3). — *La Leggenda di Sant' Albano, prosa inedita del secolo XIV*, etc. ; Bologne, 1865. III, 576 (2). — Etude en tête d'une réédition de l'*Ottinello e Giulia*; Bologne, 1867. III, 486 (1). — *Poemetti popolari Italiani;* Bologne, 1889. III, 10 (1), 13 (2), 321 (1).

Ancroia (Regina). Voir : *Libro*, etc.

Andrea da Barberino, *Reali di Franza*. III, 234 ; IV, 79 (2).

Andrea da Murano. IV, 22.

Andrea Fiorentino. II, 181 (1).

Angela (Beata) da Foligno, *Libellus spiritualis doctrinæ*. III, 416, 417.

Angelo da Piacenza, *Dialogo utile & necessario*. III, 652.

Angelus (Joannes) de Aischach, *Astrolabium planum*. I, 387 ; IV, 67, 83.

Angiolini (Collection), à Milan. IV, 114.

Annales Decemvirum, ms. conservé aux Archives Communales de Pérouse. IV, 115 (2).

Année civile et année légale, à Venise. IV, 74 (2).

Anselme (Sᵗ), *Opera nova de l'arte del ben morire*. III, 670. — *Prophetia de uno imperatore*. III, 524.

Antifor di Barosia. III, 673.

Antiphonarium Romanum. III, 73-76.

Antonello da Messina. IV, 47 (2).

Antonin (Sᵗ), *Confessionale*. III, 146-148. — *Devotissimus trialogus*, etc. II, 262; IV, 84. — *Summa major*. III, 71-73.

Antonio da Pistoia, *Philostrato e Pamphila*. III, 364.

Antonio de Lebrija, *Grammaticæ introductiones*. III, 162. — *Vocabularium Nebrissense*. III, 376, 377.

Apollonius Pergeus, *Opera*. III, 667.

Appendice. IV, 135.

Appendini (P. Francesco Maria), *Notizie istorico-critiche sulle antichità, storia e letteratura de' Ragusei* ; Ragusa, 1802-1803. I, 440.

Appianus, *De Bellis civilibus Romanorum*. I, 216 ; IV, 56-58.

Apuleius (Lucius), *Asinus aureus*. III, 34-38.

Araneus (Clemens), *Expositio cum resolutionibus occurrentium dubiorum*. III, 674.

Archinto (Bibliothèque du Cᵗᵉ). III, 127 (1).

Architecture : sa transformation, à Venise, à partir de 1468. IV, 72.

Archivio di Stato, à Rome. IV, 45.

Archivio di Stato, à Venise. I, 4, 290 (1), 330 (1) ; IV, 21, 22 (1), 27, 28, 96 (1), 121 (3).

Archivio Gonzaga, à Mantoue. IV, 109.

Archivio Storico dell' Arte, 1888. IV, 40 (2), 43 (1). — *id.*, 1892. IV, 50, 91.

Archivio Veneto. IV, 21.

Arcoato (Antonio) Ferrarese, *Pronostico divino al Serenissimo Re di Ungaria*, s. a. III, 149 (1).

Ardizoni (Simone). IV, 107, 109.

Argelata (Petrus de), *Chirurgia*. III, 391.

Arias (Pietro) de Avila. *Lettera della conquista del Mar Oceano*. III, 520.

Arido (Lo) Dominico, etc. : bois provenant du matériel de Jean du Pré. III, 338 ; IV, 95.

Ariosto (Frate Alexandro), *Enchiridion Confessorum*. III, 247.

Ariosto (Lodovico), *Cassaria*. III, 666, 667. — *Herbolato*. III, 673. — *La Lena*. III, 663. — *Il Negromante*. III, 663, 664. — *Orlando furioso*. III, 488-496 ; IV, 113. Portrait du poète, dessiné par Titien, et gravé par Francesco de Nanto, pour l'édition ferraraise de 1532 ; copies vénitiennes de ce portrait. III, 494-496. Les emblèmes de l'Arioste. III, 496 (2). — *Rime*. III, 673. — *Satire*. III, 664, 665. — *Li Sofpositi*. III, 509, 510.

Aristophane, *Comœdiæ*. II, 442 ; IV, 87.

Aristote, *De natura animalium*. II, 124. — *Libri de cœlo & mundo*. II, 272. — *Organon*. II, 275 ; IV, 87. — *Parva naturalia*. III, 465.

Arlotto. Voir : Maynardi.

Aron (Pietro), *Lucidario in musica*. III, 672. — *Toscanello in musica*. III, 379-381 ; IV, 97, 98 (1). — *Trattato di tutti gli tuoni di canto*. III, 510.

Arsenal, à Venise. IV, 72 (1).

Art (L') de bien vivre et de bien mourir; Paris, 1492. — II, 135 (1).

Art toscan ; son influence sur l'art de la Haute-Italie, vers le milieu du xvᵉ siècle. I, 22-25 ; IV, 40.

Arte (L'), 1903 : étude de M. Lionello Venturi sur les origines de la xylographie. IV, 9, 17.

Arte del ben morire. I, 253-267 ; IV, 58.

Aspramonte. III, 177-179.

Assedio (L') del gran Turco contra Rodo. III, 524.

Assedio (L') di Pavia. — III, 519, 520.

Astrologie (Traités d'). Voir : Abdilazi, Aben-Esra, Abiosus, Akhtarkh, Albohazen Haly, Albubather, Albumasar, Alegri, Angelus de Aischach ; *De sorte hominum* ; Firmicus, Omar.

Astronomie (Traités d'). Voir : Alphonse X de Castille, Avienus, Bonatus, Carello, Cecho d'Ascoli, Granolachs, Hyginus, Leonardi, Monteregio, Paulus Venetus, Ptolemæus, Sacrobusto ; *Sphæra mundi*.

Attila flagellum Dei. II, 221 (1) ; III, 10-13.

Augustin (S^t), *De Civitate Dei*. I, 80 ; IV, 47, 56, 70, 77, 82. — Edition française, Paris, 1530. II, 135 (1). — *Sermones ad heremitas*. II, 172. — *Soliloquio*, II, 232.

Augustin (S^t) [attribué à], *Le Vie o Cerimonie di Hierusalem*. III, 677.

Augustin (S^t), Bernard (S^t), etc., *Meditationes*, etc. III, 113.

Augustinus Udinensis, *Odæ*. III, 656.

Aurea historia de vita & miraculis D. N. Jesu Christi. III, 525.

Aureolus (Petrus), *Aurea sacræ scriptura commentaria*. III, 155.

Averroes, *Libellus de substantia orbis*. III, 517.

Avertissement. I, 1 ; IV, 5.

Avicenna, *Canonis Libri*. III, 393-396.

Avienus (Rufus Festus), *Fragmentum Arati Phænomenon*. I, 386.

Avignon : la cour papale et la colonie italienne. IV, 11. — Chapelle S^t Martial, au palais des Papes. IV, 12.

Avila (D. Luis de), *Commentario de la guerra de Alemaña, 1546-1547*. III, 674. — Voir : Arias.

Bacialla (Ludovico), *Tachuino perpetuo*. III, 84.

Bade (Josse). II, 135 (1).

Baglione (Gian Paolo). IV, 115 (2).

Bagnolino (Hieronymo), *Tebaldo e Gurato*. III, 444.

Baiardo (Andrea), *Philogine*. III, 405, 664.

Baldovinetti (Lionello), *Rinaldo appassionato*. III, 512, 513.

Baldus de Ubaldis, *Repertorium Innocentii*. III, 441. — *Tractatus de dotibus & dotatis mulieribus*. III, 509.

Ballata del Paradiso. III, 525.

Bandini (Angelo Maria), *Juntarum Typographiæ Annales ab anno MCCCCXCVII ad MDL* ; Lucæ, 1791. IV, 101 (1).

Baptista (Frate) da Crema, *Via de aperta verita*. III, 460.

Barbara (Antoninus), *Oratio ad senatum & universitatem civitatis Calatagyroni*. III, 60.

Barbarj (Jacopo de). IV, 86, 89, 114.

Barberiis (Philippus de), *Discordantiæ sanctorum doctorum Hieronymi & Augustini ; Sibyllarum de Christo vaticinia*, etc. III, 525.

Barbiere (Theodoro), *El fatto d'arme di Maregnano*. III, 307.

Barili (Antonio), un des plus célèbres « intarsistes » de Sienne : panneau de marqueterie, où il s'est représenté lui-même à la besogne. IV, 24, 25.

Barletius (Marinus), *Historia Scanderbegi*. III, 526.

Bartholomeo Miniatore, *Formulario de epistole*. I, 296-301 ; IV, 69.

Bartolus de Saxoferrato, *Commentaria in primam partem Digesti*. III, 397. — *Consilia, quæstiones & tractatus*. I, 348. — *Tractatus de Insignibus & Armis*. IV, 14 (3).

Bartsch (Adam), *Le Peintre-Graveur* ; Vienne et Leipzig, 1803-21. IV, 101.

Barzelletta della presa di Zenova. III, 656.

Barzelleta in laude de tutta l'Italia, III, 527.

Barzelleta nova del gioco. III, 527.

Battaglia (La gran) de li Gatti e deli Sorzi. III, 422, 423.

Battaglie della Regina Antea contra Re Carlo. III, 527.

Béatrice d'Este, femme de Lodovico Sforza. IV, 83.

Bellapertica (Petrus de), *Lectura Aurea super librum Institutionum* ; Paris, s. a. III, 112 (1).

Bellemere (Egidius), *Decisiones Rotæ*. III, 449.

Bellincioni (Bernardo), *La Nencia da Prato*. III, 531.

Bellini (Gentile). II, 146 (1), 218.

Bellini (Giovanni). I, 365 ; IV, 81, 89.

Bellissima (Una) historia del forzo facto contra Maximiano. III, 531.

Bellissima (Una) historia de Miser Alexandro Ciciliano. III, 531.

Bello (Francesco) detto Cieco, *Laberinto de Amore*. III, 503. — *Mambriano*. III, 224-227.

Benci (Joannes), *Prognosticon in annum 1504* ; Bononiæ. II, 268.

Benedetto (R. P.) da Venezia, *Libro della preparatione dell' anima rationale alla divina gratia*. III, 677.

Benedetto Venetiano, *Opera nova de varij suggetti*. III, 675.

Benedictione de la Madonna. III, 532.

Benedictus (Alexander) Veronensis, *Remedia morborum*. III, 660.

Benivieni (Hieronymo), *Amore*, III, 468. — *Opera*. III, 435.

Benoît XII. IV, 11.

Benoît XIII. IV, 51 (1).

Benzoni (Girolamo), *La Historia del Mondo nuovo*. III, 677.

Berengarius (Jacobus) Carpensis, *Anatomia*. III, 665.

Bernard (S^t), *Epistola alo avunculo suo*. III, 212. — *Flores*. III, 67. — *Opuscula*. III, 62. — *Psalterium B. Mariæ Virginis*. II, 300 ; IV, 86. — *Sermones*. II, 241-243 ; IV, 84.

Bernardino da Feltre, *Confessione generale*, III, 533. — *Operetta del modo del ben vivere de ogni religioso*. III, 533.

Bernardino (S.) da Siena, *De la Confessione*. I, 285 (1) ; II, 193. — *Sermoni volgari*. III, 406.

Bernardus Pictor (Bernard Maler), d'Augsbourg ; un des associés d'Erhard Ratdolt. IV, 57.

Berry (Jean de France, duc de). IV, 23 (3), 43.

Bertaudus (Joannes), *Encomium trium Mariarum* ; Parisiis, 1529. II, 135 (1).

Bertelli (Ferdinandus), *Diversarum nationum habitus* ; Patavii, 1589. I, 53 (1).

Bertoldus (Benedictus), *Epicedion in Passione N. S. Jesu Christi*. III, 407.

Bezzi (Giuliano), *Il Fuoco trionfante* ; Forli, 1637. — IV, 17 (1).

Bianchino (Cosimo) « dal Leone », imprimeur originaire de Vérone, établi à Pérouse. IV, 115, 116.

Bible de Cologne (H. Quentell, circa 1480). I, 128, 301 ; IV, 66, 73.

Bible et parties de la Bible. I, 118-174 ; IV, 78, 79, 82, 88, 95-99, 105. — Bible latine de 1489, imprimée par Octaviano Scoto. I, 122 ; IV, 70, 71. — Bible (version italienne) de 1471, imprimée par Adam d'Ammergau ; exemplaire du fonds Spencer, dans la Bibliothèque John Rylands, à Manchester : figures de la Genèse, premier essai, à Venise, de l'illustration d'un texte au moyen d'images imprimées. I, 118-121 ; IV, 55, 56. — Bible (version italienne) de 1490 : encadrement de page, type de cette ornementation, inspirée du style architectural des Lombardi, vignettes imitées des bois de la Bible de Cologne, circa 1480. I, 124-130 ; IV, 43, 59, 63, 68-73, 76, 78, 85, 87, 89, 90, 94. — *Bible* (version italienne) de 1493 ; plus rare que l'édition de 1490, contrefaçon des éditions précédemment

publiées par L. A. Giunta; observations de M. Alfred Pollard sur ce sujet. I, 132-135; IV, 67, 70, 78, 79. — Illustration des premières éditions vénitiennes imitée dans plusieurs éditions lyonnaises, au commencement du XVIe siècle. I, 145 (1).

Biblia pauperum. Voir: *Opera nova contemplativa*.

Bibliothèques et collections citées dans l'ouvrage. I, 6; II, 5; III, 5; IV, 131.

Bibra (Laurent de), évêque de Wurzbourg (1495-1519). II, 315 (1).

Bienatus (Aurelius), *In VI libros Elegantiarum Laurentii Vallæ Epithomata*. III, 412.

Bigi (Ludovico), *Omiliario quadragesimale*. III, 369; IV, 97.

Biondo (Scipione), *Rime liggiadre*. III, 678.

Biringuccio (Vannuccio), *Pirotechnia*. III, 676.

Bizantio (Georgio), *Rime amorose*. III, 660.

Boccaccio (Giovanni), *Amorosa visione*. III, 658. — *Decamerone*. II, 97-112; IV, 44, 76, 77. — *De mulieribus claris*. III, 116; IV, 99. — *Fiammetta*. III, 237. — *Genealogiæ deorum*. II, 239, 240. — *Inamoramento de Florio & Biancifiore*. III, 396, 397. — *Laberinto Amoroso*. III, 534. — *Nymphale Fiesolano*. III, 367. — *La Theseida*. III, 655. — *Urbano*. III, 657.

Bock (Elfried), *Florentinische und Venezianische Bilderrahmen*; Munich, 1902. IV, 21 (1).

Boiardo (Mattheo Maria), *Sonetti e Canzoni*. III, 39. — *Timone*. III, 76, 77.

Boiardo (Matheo Maria) & Agostini (Nicolo degli), *Orlando inamorato*. III, 123-143. — Dans l'édition du 1er mars 1514, cinquième livre composé par un certain Raphaël de Vérone. III, 126 (1). — Dans l'édition du 21 mars 1521, deux bois attribués par P. A. Tosi à Giovanni Battista Porta (ou del Porto), le « Maître à l'Oiseau ». III, 127 (1); IV, 120.

Bois français, apportés à Venise. Voir: Heures (Livres d'); *Inamoramento de Paris e Viena*; Justiniano (Leonardo); Luchinus de Aretio; *Offic. B. M V.*; Voragine (Jacobus de).

Bois juxtaposés pour représenter un groupe de personnages. I, 62; II, 283, 443; III, 384.

Bonatus (Guido) de Forlivio, *Decem tractatus astronomiæ*. II, 23-24.

Bonaventura (S.), *Devote Meditationi sopra la Passione del Nostro Signore*. I, 156-386. Dans l'édition de 1487, bois provenant du livre xylographique de la *Passion* (Cab. des Est. de Berlin): I, 21, 356; IV, 41, 63, 66, 67, 71, 75, 76, 79. Dans l'édition du 4 avril 1500, bois de l'*Entrée à Jérusalem*, de la main de l'artiste qui a travaillé au *Songe de Poliphile* : I, 371; IV, 88. — *Dialogo di quattro mentali exercitij*. III, 50. — *Legenda de S. Clara*. III, 254. — *Legenda de S. Francesco*. III, 436. — *Libellus aureus*. III, 660. — *Opuscula*. III, 84.

Bonaventura de Brixia, *Regula musice plane*. III, 201-203.

Boniface VIII, *Sextus Decretalium liber*. III, 274.

Bonino de Bonini. I, 9 (1); IV, 74.

Bonoli (Paolo), *Storia di Forli*, 1826. IV, 17 (1).

Bonromeus (Antonius), *Clypeus Virginis*. III, 181.

Bonvicini (Frate) de Ripa, *Vita Scolastica*. II, 271-272.

Bordone (Benedetto), *Isolario*. III, 655. — Vignettes dont il aurait fourni les dessins. I, 128 (1); IV, 68, 71.

Bordures de pages gravées sur bois et enluminées, dans des exemplaires de luxe des premiers incunables vénitiens. IV, 47, 56. Voir: Enluminure et Table des planches hors texte.

Borgia (César). III, 598 (1).

Botticelli (Sandro). I, 92; IV, 74.

Bouchot (Henri). *Un Ancêtre de la Gravure sur bois*; Paris, 1902. — *Les Deux cents Incunables xylographiques du Département des Estampes*; Paris, 1903. IV, 11-13, 17 (4), 43, 53, 62.

Bozavotra (Joannes Antonius), *Quæsitum de calido nativo*; Naples, 1542. I, 34; (1).

Bracquemond (A.). *Etude sur la gravure sur bois*; Paris, 1897. IV, 57 (2).

Breviaria Ecclesiarum & Ordinum. II, 302-420; tableaux récapitulatifs des principales gravures: entre les pp. 416 et 417. IV, 86, 93, 95-97, 105-107, 110.

Breydenbach (Bernhard de), *Peregrinationes*; Mayence, 1486. I, 303.

Briquet (C. M.), *Papiers et filigranes des Archives de Gênes*; Genève, 1888. IV, 14 (2).

Brochetino (Zuan Piero). *Speculum mulierum*. III, 425.

Brown (H. F.), *The Venetian printing press*; Londres, 1891. IV, 83 (1), 124 (2).

Brulefer (Stephanus), *Formalitatum textus*. III, 86. — *Interpretatio in IV libros Sententiarum S. Bonaventuræ*. III, 13.

Brun (Karl), *Neue Dokumente über Andrea Mantegna* (Zeitschrift für bildende Kunste, t. XI, 1875-1876). IV, 109.

Brunet (J. Ch.), *Manuel du Libraire*, 5e édit., 1860-65. I, 122 (1), 298 (1); II, 208 (1), 299 (1, 2); III, 331 (1), 333 (1), 334 (1), 382 (2), 391 (1), 405 (1), 408 (1), 426 (1), 497 (1), 597 (1); IV, 118 (1), 119.

Bruni (Leonardo), *Aquila*. II, 207, 208; IV, 83. — *De Bello Italico adversus Gothos*. I. 216; IV, 56.

Bruno (Giovanni), *Rime nuove amorose*. III, 660. — *Sonetti, Canzoni*, etc. III, 347.

Brussi (Lombardino) da Ripetrosa. IV, 16.

Buccardus (Joannes Franciscus) [Pylades]. *Grammatica*. II, 274; III, 151 (1).

Buchius (Dominicus), *Etymon elegantissimum in septem psalmos penitentiales*. III, 657.

Bulla plenissimæ indulgentiæ. III, 33.

Bulletin archéologique du Comité des travaux historiques, 1890 : étude de M. F. de Mély sur la Tapisserie de l'*Histoire d'Œdipe*. IV, 9.

Bulletin des Musées, 1re année, n° 8 (15 sept. 1890): article de G. Duplessis sur le legs fait par E. Piot, à la Bibliothèque Nationale, d'un exemplaire de l'*Epistole & Evangelii* de 1512 (?). I, 184.

Bulletin du Bibliophile, 15 avril 1906 : communication du Prince d'Essling sur *Un bois vénitien inédit du XVe siècle*. IV, 81.

Buono (Bartolomeo). IV, 43 (1).

Buonriccio (R. P. Angelico), *Le pie & christiane parafrasi sopra l'Evangelio di S. Matteo & di S. Giovanni*. III, 677.

Buovo d'Antona. I, 342-346; IV, 69. — Frontispice de l'édition du 12 avril 1514, imité d'une gravure florentine. I, 344 (1).

Burato, livre de modèles de dentelles, imprimé par Alexandro Paganini, à Benaco, s. a. I, 99 (1).

Burchard (Jean), *Diarium*. II, 115 (1); III, 598 (1).

Burchiello (Domenico), *Sonetti*. III, 367.

Burckhardt (J.), *Le Cicerone*, traduction française d'Auguste Gérard; Paris, 1892. IV, 23 (5).

Burgensius (Nicolaus), *Vita S. Catharinæ Senensis*. III, 34.

Cæsar (Caius Julius), *Commentaria*. III, 231-234.
Cahier (P. Ch.), *Caractéristiques des Saints dans l'art populaire*; Paris, 1867. II, 164 (1), 353 (1), 366 (1), 369 (1), 373 (1), 374 (1); IV, 41 (1).
Caldanino, sorte de chaufferette. II, 56 (1).
Calendrier sur feuille volante, imprimé en 1488. I, 290 (1). — Id., imprimé en 1501. II, 115 (1).
Calepinus (Ambrosius), *Dictionarium græco-latinum*. III, 191.
Calmeta (Vicenzo) etc., *Compendio de cose nove*. III, 154, 155.
Camerino (Pier Francesco, detto el Conte de), *Opera nova de un villano nomato Grillo*. III, 382. — *Triompho del nuovo mondo*. III, 421.
Camœnus (Joannes Franciscus), *Miradonia*. III, 400.
Camp (Le) du Drap d'or. III, 549.
Campagnola (Domenico); auteur probable de plusieurs planches, non signées, de l'*Apocalyse* imprimé par Alexandro Paganini, en 1515-16. I, 201.
Campagnola (Giulio). Gravure en taille-douce de cet artiste copiée pour une édition de 1520 de l'Alhohazen Haly, *Liber in judiciis astrorum*. III, 61 ; IV, 99. — Même gravure imitée dans l'édition du Leonardi (Camillo), *Lunario*, 14 avril 1530. III, 188.
Campana (Collection). II, 173 (1).
Campana (Nicolo) detto Strascino, *Lamento di Strascino*. III, 423, 424.
Campanus, etc., *Tetragonismus*. III, 66.
Camphora (Jacobo), *Logica vulgare e philosophia morale*. II, 439.
Candelphino (Hieronymo), *La Guerra de Lombardia del 1524*. III, 483.
Canozzio (Lorenzo), de Lendinara, un des plus fameux « intarsistes » vénitiens. IV, 23 (4).
Cantalycius, *Epigrammata*. II, 191. — *Summa in regulas grammatices*. II, 179, 180.
Cantiuncula (Claudius), *Topica*. III, 661.
Cantorinus Romanus. III, 265, 266.
Cantus monastici formula. III, 462.
Canzone de S. Herculano. III, 534.
Canzonetta delle Massarette. III, 678.
Capitolare Rosso, ancien recueil de lois relatives aux métiers, à Venise. IV, 19 (2).
Capitolo che fa uno inamorato. III, 535.

Capitole de la morte. III, 535.
Capitolo del Sacramento affigurato nel Testamento vechio. III, 678.
Capitolo di Feragu Bravo. III, 678.
Capitolo il qual narra tutti li vicij. III, 535.
Capitolo in lode del bocal. III, 678.
Capranica (Domenico), cardinal et évêque de Fermo. I, 257 (1); IV, 16.
Caracciolo (Antonio) [Notturno Napolitano], *Egloga novamente recitata interlocutori Notturno e Syrena*; Pérouse, s. a. IV, 116. — *Opera nova amorosa*. III, 536. Edition de Bologne, 1519. III, 367 (1). — *Una Ave Maria*. III, 536.
Caracciolo (Fra Roberto), *Prediche*. III, 51, 52; IV, 101. — *Spechio della fede*. II, 259-262.
Caracini (Baptista), *El Thebano*. III, 65.
Caravia (Alessandro), *Il Sogno*. III, 671.
Carello (Giovanni Battista), *Lunario novo*. III, 677.
Carmignano (Colantonio), *Cose vulgare*. III, 323.
Carmina ad statuam Pasquini anno M.d.xii conversi; Romæ. III, 264 (1).
Caroli (Bartolomeo), *Regola utile e necessaria...* III, 536.
Carpaccio (Vittore). I, 54 (1), 210 ; II, 146 (1).
Carretto (Galeotto marchese dal), *Tempio de Amore*. III, 477.
Carte de France, gravée par Zuan Andrea Vavassore, en 1536. IV, 114.
Cartes à jouer : connues en Italie depuis 1379. IV, 19 (1). Débris de cartes trouvés dans la couverture d'un registre de 1465, à l'*Archivio di Stato* de Rome. IV, 45.
Casali (Scipione), *Annali della Tipografia veneziana di Francesco Marcolini da Forli*; Forli, 1861. I, 489 ; IV, 119, 124 (2).
Cassiodorus, *Expositio in Psalterium*. III, 335.
Castaldi (Pamphilo); sa prétendue invention des caractères mobiles. IV, 8.
Castellani (Carlo). II, 470 (1); III, 76 (1) ; IV, 124 (2).
Castellani (Castellano de), *Meditatione della Morte*. III, 289. — *Opera nova spirituale*. III, 289, 290.
Castellanus (Frater Albertus)[Alberto da Castello], *Constitutiones & Privilegia ordinum*. III, 155. — *Rosario della gloriosa Vergine Maria*. III, 426.

Castiglione (Baldasar), *Il Cortegiano*. III, 672.
Catabeni (Nicolo de). IV, 109.
Catalogue de la Bibliothèque Ashburnham ; Londres, 1877-98. IV, 82.
Catalogue de la Bibliothèque G. Libri, 1847. III, 207 (1), 220 (1), 397 (1), 544 (1), 566 (1), 582 (1). — Id., 1859. IV, 111 (1). — Id., 1862. I, 211.
Catalogue de la Bibliothèque Maglione ; Paris et Rome, 1894. III, 513 (1).
Catalogue de la Bibliothèque Manzoni. IV, 119.
Catalogue de la Bibliothèque E. F. D. Ruggieri ; Paris, Labitte, 1873 ; A. Chossonnery, 1885. IV, 119.
Catalogue de la Bibliothèque Salva ; Londres, 1826. III, 384 (1), 386 (1).
Catalogue de la Bibliothèque Soleinne ; Paris, 1844. III, 150 (1).
Catharina (S.) da Siena, *Dialogo de la divina providentia*. II, 198-202. Date erronée attribuée par certains bibliographes à l'édition du 17 mai 1494. II, 199 ; IV, 83. — *Epistole devotissime*. II, 484-486 ; IV, 88.
Cathecuminorum liber. II, 263-265 ; IV, 84.
Cattus (Lydius) Ravennas, *Opuscula*. III, 46.
Catullus (Caius Valerius), *Epigrammata*. III, 400.
Cauliaco (Guido de), *Cyrurgia parva*. II, 496.
Cavalca (Domenico), *Fructi della lingua*. III, 71 ; IV, 95. — *Pungi lingua*. II, 212 ; IV, 83. Edition de Bologne, 1493 : copie du frontispice des *Fables* d'Esope, de Venise, 31 janvier 1491. I, 331 (1). — *Specchio della Croce*. II, 426, 427. — Attribution à cet auteur de la version italienne du *Vite de' SS. Padri*. II, 35 (1).
Cavalcanti (Guido). III, 39 (1).
Cavallo (Marco), *Rinaldo furioso*. III, 651.
Caviceo (Jacobo), *Libro del Peregrino*. III, 308-310.
Cecchetti (Bartolomeo). IV, 21.
Cecho d'Ascoli. Voir : Stabili.
Celestina, tragicomedia. III, 384-386.
Cellebrino (Eustachio), polygraphe, imprimeur et graveur sur bois. IV, 114-119. — *Operina da imparare di scrivere littera cancellarescha* (en collaboration avec Ludovico de Henrici), 1522. III, 454 ; IV, 117. — *Il modo de temperare le penne* (en collaboration avec Ludovico de Henrici), 1523. III, 454 ; IV, 117. — *Il modo d'imparare di*

scrivere lettera mercantesca, 1525. IV, 117. — *La dechiaratione perche non e venuto il diluvio del 1524*. III, 520 ; IV, 114. — *Opera nuova chiamata Pantheon*, 1525. IV, 119. — *Opera nova piacevole laquale insegna di far varie compositioni odorifere*, 1525. IV, 119. — *Regimento mirabile & verissimo a conservar la sanita in tempo di peste*, 1527. IV, 119. — *Opera nova excellentissima laquale insegna di far vari secreti & gentileze*, 1527. IV, 119. — *La Presa di Roma con breve narratione di tutti li fatti di guerre successi*, 1528. IV, 118. — *Tutti li successi di Borbone fatti in Italia*, 1533. IV, 118. — *El successo de tutti gli fatti che fece il Duca di Borbone in Italia*, 1542. III, 671 ; IV, 114. — *Novella de uno prete*, etc., 1535. III, 662 ; IV, 119. — *Opera a chi si dillettasse de saper domander ciascheduna cosa in Turchesco*, s. a. IV, 119. — *Li Stupendi miracoli del glorioso Christo de S. Roccho*, s. a. III, 538 ; IV, 118. — *Opera nova che insegna apparechiar una mensa a uno convito*, s. a. IV, 119.

Cennini (Cennino), *Libro dell' Arte*, écrit dans les premières années du xv⁵ siècle. IV, 9.

Centralblatt für Bibliothekswesen, XII, 1895 : article de W. L. Schreiber. IV, 7 (1).

Cepio (Coriolanus). *Petri Mocenici gesta*. I, 243 ; IV, 58.

Cerf (Le), figure symbolique du Sauveur. I, 481.

Cesariano (Cesare), auteur d'une traduction de Vitruve, publiée à Côme en 1521. IV, 89 (1).

Champeaux (A. de). IV, 23 (3).

Chanteurs ambulants et charlatans. IV, 124 (1).

Cheba (en dialecte vénitien, pour : *Gabbia*), cage de bois suspendue au campanile de St-Marc. III, 598.

Cherubino (Frate) da Spoleto, *Conforto spirituale*, etc. III, 115. — *Fior di virtu*, I, 348-356 ; IV, 66, 69, 71, 75. Dans l'édition du 6 novembre 1493, bois provenant d'une édition de la *Vie d'Esope*, restée inconnue, mais mentionnée dans un testament de Matheo Codeca. I, 330 (1), 353. Éditions imprimées à Brescia, 1491, 1495. IV, 67. — *Spiritualis vitæ regula*. III, 14; IV, 66.

Cherubino de Aliotti, imprimeur. Donateur du plafond de bois sculpté de la *Scuola Grande di Santa Maria della Carità*. I, 352 (1) ; IV, 20 (5).

Cherubino (Frate) di Firenze, *Confessionario*. III, 651.

Chiromantia. I, 295, 296.

Christi amor recolendus. III, 505.

Christo dice a Sancto Bernardo... III, 15.

Christoforo de Ferrara, tailleur de bois ornemaniste, dont la signature accompagne celles de Giovanni d'Alemagna et d'Antonio Vivarini, au bas du tableau : *Le Couronnement de la Ste Vierge*. IV, 21.

Christoforo Fiorentino detto Landino, *La Sala di Malagigi*. III, 539.

Christophe (St), gravure sur bois datée de 1423. IV, 15.

Chronicha de tutte le guerre de Italia (1494-1518). III, 429.

Chrysogonus (Federicus), *De modo collegiandi, pronosticandi & curandi febres*. III, 655.

Cicerchia (Nicolo). III, 25 (1).

Cicero (Marcus Tullius), *De divina natura & divinatione*. III, 172. — *De finibus bonorum & malorum*. III, 654. — *De Officiis*. I, 32-39 ; IV, 50, 51, 55, 97, 99. — *De Oratore*. I, 113 ; IV, 56. — *Epistolæ familiares*. I, 40-46 ; IV, 47, 48, 50, 53, 55, 56, 58. — *Orationes*. I, 215 ; IV, 56. — *Rhetorica ad Herennium*. III, 198. — *Tusculanæ quæstiones*. III, 205-206.

Cicero Veturius. Voir : Fatius (Bartholomeus).

Cicogna (Emanuele Ant.). II, 321 (1); III, 187 (1).

Cicognara (F. Leop. Cte de), *Catalogo ragionato*; Pise, 1821. I, 210; III, 187 (1).

Cicondellus (Joannes Donatus), *Sermones & Oratiunculæ*. III, 329.

Cieco (Francesco). Voir : Bello.

Cinthio (Hercule), *Historia come il stato di Milano e stato conquistato*. III, 539. — *Opera nova che insegna cognoscere le fallace donne*. III, 539.

Claudin (A.), *Histoire de l'Imprimerie en France*, 1900-1904. I, 424; II, 135 (1) ; III, 194 (1), 363 (2).

Clément V, *Constitutiones in concilio Viennensi editæ*. III, 274.

Clément VI. II, 496 (1); IV, 12.

Climacho (Joanne), *Scala paradisi*. II, 34 ; IV, 75.

Cloquet (L.), *Eléments d'iconographie chrétienne*; Lille, 1890. I, 86 (1), 481 (1).

Cluny (Abbaye de). IV, 13, 43.

Cohen (Henry), *Description historique des monnaies frappées sous l'Empire romain* ; Paris, 1859-62. I, 86 (2).

Collenutio (Pandolpho), *Comedia de Jacob e de Joseph*. III, 470. — *Philotimo*. III, 339, 340 ; IV, 116.

Colletanio de cose nove spirituale. III, 192-197. Dans l'édition de 1514, plusieurs copies de bois des *Heures a lusage de Rome*, Thielman Kerver, 28 octobre 1498. III, 194.

Colomb de Batines (Paul), *Bibliografia delle antiche rappresentazioni italiane*; Florence, 1852. III, 413 (1).

Colonna (Francesco), *Hypnerotomachia Poliphili*. I, 371 ; II, 464, 465 ; IV, 72, 79, 86, 87, 88, 89, 90.

Colonna (Vittoria), *Rime*. III, 671.

Combattimento (Il) de S. Basilio & del demonio. III, 540.

Comissio seu Capitulare Magnifici & clarissimi viri Gasparis de Molino, Procuratoris S. Marci, ms. s. a. (Collection Fairfax Murray). I, 128 (1).

Compendio delli Abbati generali di Vallombrosa. III, 205.

Compendiolum monastici cantus. III, 117.

Computus novus & ecclesiasticus. III, 390.

Confessione. III, 540.

Confessione di S. Maria Maddalena. III, 678.

Confessione generale. III, 540.

Confitemini de la Madonna. III, 540.

Confréries ouvrières, à Venise ; voir *Scuole* et *Fraglie*. — Confréries particulières formées par les artisans allemands. IV, 21 (1), 45.

Consiglio & tratation di Popa Julio secundo. III, 541.

Consilio mandato dal Pasquino da Roma. III, 541.

Constitutiones Ecclesiæ Strigoniensis. III, 383.

Constitutiones Fratrum Carmelitarum. II, 454-456 ; IV, 87.

Constitutiones Fratrum Mendicantium ord. S. Hieronymi. III, 541; IV, 110.

Constitutiones patriarchatus Venetiarum. III, 541.

Contardus (Ignetus), *Disputatio de Messia*. III, 480.

Contareno (Antonio), *Trattato della Vita, Passione & Resurrettione di Christo*. III, 676.

Contemplatio de Jesu in croce. III, 542.

Conti (Justo), *La Bella Mano*. IV, 151.

Contrasto de l'Acqua & del Vino. III, 544.

Contrasto de la Bianca & de la Brunetta. III, 544.

Contrasto de Tonino e Bichignolo. III, 546.

Contrasto d'uno Vivo & d'uno Morto. III, 545.
Contrasto del Denaro & de l'Huomo. III, 545.
Contrasto del Matrimonio de Tuogno e de la Tamia. III, 389.
Contrasto dell' Anima & del Corpo. III, 545.
Convivio delle belle donne. III, 659.
Copenhague, Collection Royale d'Estampes. IV, 103.
Copia (La) de una littera mandata da Anglia. III, 546.
Copia (La) d'una lettera dela incoratione delo Imperator Romano. III, 15, 678.
Copies (Exemples de) de gravures; procédés des copistes. I, 75, 90, 128, 201, 344 (1); III, 61, 127, 188, 412, 418, 433, 447; IV, 61-66, 93-95, 99, 109, 110, 122, 123.
Cordo, *La Obsidione di Padua.* III, 207.
Cornazano (Antonio), *De l'Arte militare.* II, 190. — *De modo regendi*, etc. III, 332, 333; IV, 110. — *La Vita & Passione de Christo.* III, 343, 344. — *Pianto de la Vergine Maria.* II, 121. — *Proverbii in facetie.* III, 370-372. — *Vita de la Madonna.* II, 251-256; IV, 85, 99.
Corona de la Virgine Maria. III, 549.
Corona di racammi. III, 551.
Corrarie (Le) e Brusamenti che hanno facto li Todeschi in la patria del Friulo. III, 552.
Correggio (Nicolo da), *La Psyche & la Aurora.* III, 149-151.
Corrozet (Gilles), *Hécatomgraphie*; Paris, Denys Janot, 1543. I, 88 (1).
Corsetus (Antonius), *Tractatus ad status pauperum fratrum Jesuatorum confirmationem.* II, 272; IV, 84, 85.
Corsini (Galerie), Cabinet des Estampes, à Rome. III, 397 (2).
Corso (Antonio Giacomo), *Rime.* III, 675.
Cortese (Giovanni Battista), *Il Selvaggio.* — III, 664.
Cortez (Fernando), *La preclara narratione della Nuova Hispagna.* III, 497; IV, 99.
Corvo (Andrea), *Chiromantia.* I, 150 (1); III, 260-262; IV, 105.
Costume (El) delle Donne. III, 552.
Cotta (Rodrigo). III, 384 (1).
Couronnement (Le) de la S^{te} Vierge, tableau peint en 1444 par Antonio Vivarini et Giovanni d'Alemagna ; collaboration de l'*intagliatore* Christoforo de Ferrara, 21.
Couronnement (Le) d'épines, gravure sur bois d'origine vénitienne (Londres, Brit. Mus.). IV, 121.

Consteau (Gillet). II, 135 (1).
Couvertures illustrées. I, 285 (1), 394; III, 223 (1); IV, 82.
Coveluzzo (Niccolo de), chroniqueur du xv^e siècle. IV, 19 (1).
Crescenzi (Piero), *De Agricultura.* II, 265, 266; IV, 84.
Crispus (Ioannes) de Montibus, *Repetitio tituli institutionum de hereditate ab intestato.* I, 502; IV, 74, 79.
Crivelli (Carlo). II, 254.
Croix (La) miraculeuse de l'église San Giovanni Evangelista, à Venise. Sa représentation dans le *Legendario de Sancti* de 1505. Reproductions de tableaux relatifs à des épisodes de sa légende. II, 140-153.
Crottus (Ioannes), *Repetitiones.* III, 499. — *Tractatus de testibus.* III, 465.
Crucifixion, estampe archaïque découverte en 1896 dans le Palais Municipal de Prato. IV, 30.
Crudel (Le) & aspre battaglie del Cavaliero de l'Orsa. III, 552, 553.
Cuba (Joanne), *Hortus Sanitatis.* III, 227.
Cunio (Les jumeaux), de Ravenne : prétendus auteurs d'une suite de bois gravés en 1285, représentant les hauts faits d'Alexandre le Grand. IV, 17.
Curtius (Quintus) Rufus, *De rebus gestis Alexandri Magni.* I, 114; IV, 56.
Dalfino (Lo) de Francia. III, 653.
Damiani (Pietro), *Chome l'angelo amaestra l'anima.* I, 285 (1); II, 190.
Damiano (Fra) da Bergamo, moine Dominicain, « intarsiste » célèbre. IV, 24.
Danza (Paulo), *Il fatto d'arme fatto a Ravenna.* III, 245. — *Legenda & oratione de S. Maria de Loreto.* III, 553.
Dathus (Augustinus), *Elegantiolæ.* II, 24-29; IV, 75.
Dati (Giuliano), *Historia di S. Blasio.* III, 555. — *La Magnificentia del Prete Ianni* : frontispice copié de celui de l'édition florentine s. a. III, 58. — *Representatione della Passione.* III, 175, 176.
Dauphins : emploi fréquent de ce motif d'ornementation dans l'architecture et la gravure vénitiennes. II, 57.
Dechiaratione de la Messa. III, 15.
Decio (Agosto), miniaturiste; a fourni probablement les dessins des gravures de l'*Offic. B. M. Virg.* de 1544, imprimé par Hieron. Scoto. I, 478; IV, 106.

Decius (Lancilottus), *Lectura super prima parte Digesti veteris.* III, 471.
Decreta Marchionalia Montisferrati. III, 112.
Decreti del Consiglio de' Dieci. III, 555.
Delaborde (V^{te} Henri), *La Gravure*; Paris, s. d. IV, 48 (1). — *La Gravure en Italie avant Marc-Antoine*; Paris, 1883. IV, 49.
Delfino (Pietro), supérieur des Camaldules, fondateur de l'imprimerie du monastère de Fontebuona. III, 403 (1). — *Epistolæ.* III, 476.
Delgado (Francesco), *El modo de adoperare el legno de India occidentale.* III, 656.
Delphinus (Cæsar), *In carmina sexti Æneidos digressio.* III, 463.
De Marinis (T.) : article sur *Les Débuts de l'Imprimerie arménienne à Venise*, 1906. III, 270 (1).
Deschamps (P.), *Supplément au Manuel du Libraire*; 1878-80. III, 230 (1), 599.
De sorte hominum. II, 115 (1); III, 149.
Detus (Hermanoctius), *Repetitio rubricæ Digesti : De acquirenda possessione.* III, 462.
Devota (La) oratione di S. Maria de Loreto. III, 555.
Devotissima (La) Istoria dei SS. Pietro e Paulo. III, 555.
Diana (Benedetto). II, 146 (1).
Dibdin (Thomas), *Bibliotheca Spenceriana*, 1814-1815 : erreur commise par le bibliographe à propos des six compositions qui illustrent la Genèse dans l'exemplaire de la *Bible* vénitienne de 1471, de la collection Spencer. IV, 55 (1).
Dichiaratione (La) della chiesa di S. Maria de Loreto. III, 555.
Dictionarium græcum: encadrement signé de Z. A. Vavassore, copié de la *Table de Cébès*, de Hans Holbein le jeune. III, 514; IV, 111.
Dificio di ricette. III, 517, 518.
Diluvio di Roma del 7 di Ottobre 1530. III, 657.
Diogene Laertio, *Vite de Philosophi moralissime.* III, 336, 337.
Diomedes, *De Arte grammatica.* — Dans l'édition de 1491, gravure du frontispice, copiée de celle de l'*Esope* publié à Vérone en 1479. II, 30-34. Bordure à fond noir, imitée de panneaux d'*intarsi*. IV, 75.
Dion Cassius, *Delle Guerre & fatti de Romani.* III, 660.
Dionysius Periegetes, *De situ orbis.* I, 245; IV, 58.

Directorium pro diocesi Ecclesiæ Pataviensis. III, 369.
Dischiaration (La) della Sancta Croce, etc. III, 556.
Disperata (La) o vero nuda terra. III, 556.
Disputationes diversorum auctorum; Pavie, Bernardino Garaldi, 1517; III, 112 (1).
Divizio (Bernardo) da Bibiena, *Calandra.* III, 453.
Divota (La) Oratione di S. Francesco d'Assisi. III, 15.
Doctrina utile alle religiose. III, 556.
Dolce (Lodovico), *Dialogo de colori.* III, 496 (2). — *Primaleon.* III, 662. — *Sacripante.* III, 665. — *La Vita di Giuseppe.* III, 676.
Dolori mentali de Jesu benedetto. III, 428.
Domenichi (Lodovico), *Rime.* III, 672.
Dominicale. III, 472.
Donatello. IV, 40.
Donatus (Dionisius Apollonius), *De octo orationis partibus, cum comment. M. Jo. Policarpi*; Pérouse, 1517. IV, 116.
Donatus (Ælius), *Grammatices rudimenta.* I, 390-397. — Edition du 26 juillet 1532 : exemplaire avec sa couverture illustrée, copie d'une autre couverture, gravée par Zoan Andrea. I, 394.
Draco (Joannes Jacobus). I, 186.
Dragonzino (Giovanni Battista), *Amoroso ardore.* III, 665. — *Conversione & Oratione di S. Paulo.* III, 557. — *Lugubri versi.* III, 651. — *Marphisa Biçarra.* III, 657. — *Nobilita di Vicença.* III, 511. — *Novella di frate Battenoce.* III, 511. — *Stanze in lode delle Nobildonne Vinitiane.* III, 674.
Drusiano dal Leone. III, 263-65, 315 (1); IV, 98 (1).
Du Cange, *Glossarium ad scriptores mediæ & infimæ latinitatis,* 1678. IV, 51 (1).
Duplessis (Georges). I, 184; IV, 94.
Durante (Piero) da Gualdo, *Leandra.* III, 158-160.
Duranti (Gulielmo), *Rationale divinorum officiorum.* III, 376.
Durantinus (Franciscus), *De optima Reipublicæ gubernatione.* III, 444.
Dürer (Albert). Copies de ses estampes de la *Vie de la S^te Vierge* et de la *Passion,* exécutées sur métal par Marc' Antonio Raimondi. I, 184. Copies de ses planches de l'*Apocalypse,* exécutées par Zoan Andrea, pour l'édition de 1515-1516. I, 189-201; IV, 110. — Copie d'un bois de la petite *Passion* de 1510, dans la *Biblia pauperum* de Zuan Andrea Vavassore. I, 205.

Dutuit (Eugène), *Manuel de l'Amateur d'Estampes*; Paris, 1881-84. I, 210, 211, 267.
Eckius (Joannes), *De pœnitentia & confessione secreta.* III, 660. — *De satisfactione & aliis pœnitentiæ annexis.* III, 660.
Egidio, etc., *Caccia bellissima.* III, 668.
Einsiedeln (Couvent d'). IV, 12 (2).
Ἑρμολόγιον. III, 677.
Elettion (La) del beatissimo & summo Pontefice Honorio Quinto. III, 679.
El fu una sancta donna antica solitaria. III, 557.
Eloi (S^t) ; un épisode de sa légende. II, 173 (1).
Emporium, t. XXIV, n° 141; Bergame, 1906. Voir : Novati (Francesco).
Encadrements de tableaux en bois sculpté et doré : collaboration du sculpteur ornemaniste avec le peintre. IV, 21, 22.
Encadrements, gravés sur bois et enluminés. Voir : Enluminure.
Encadrements : style architectural inspiré des monuments construits par les Lombardi et les sculpteurs de leur école. I, 472 ; IV, 72.
Enea (Paulo), *Passio D. N. Jesu Christi.* III, 15, 428 (1).
Enéide (Episodes de l'), suite de gravures sur bois d'origine vénitienne (Londres, Brit. Mus.). IV, 120.
Engelberg (Couvent d'). IV, 12 (2).
Enluminure, associée à la xylographie, pour la décoration d'exemplaires de luxe des premiers incunables vénitiens (1469-1474). Emploi de blocs d'ornement, appliqués à la main sur le livre broché ou relié, pour l'impression d'encadrements ou de bordures de pages, et d'initiales. En certains cas, usage probable d'un cliché pris d'une gravure en creux. Liste d'ensemble des exemplaires décorés d'ornements gravés sur bois et enluminés. IV, 47-56. — Voir : Table des planches hors texte.
Ephrussi (Charles), *Etude sur le Songe de Poliphile.* II, 464. — Voir : Rivoli (Duc de).
Epistola del Re di Portogallo. III, 270.
Epistolæ Diui Pauli Apostoli; Giov. Andrea Vavassore e fratelli, 1537. IV, 112.
Epistole & Evangelii. I, 174-189 ; IV, 121. — Faute d'impression probable dans la souscription de l'édition de 1512, qui contient le bois célèbre de Marc' Antonio Raimondi ; cette édition serait plutôt de 1522. IV, 122, 123.

Erasmus (Desiderius), *De duplici copia verborum ac rerum*, etc. III, 387. — *In epistolas Apostolorum interpretatio.* III, 469. — *La Dichiaratione delli dieci Commandamenti*, etc. III, 659. — *Novum Testamentum* ; Bâle, 1522. III, 514 (1). — *Paraphrasis in Evangelium Matthæi.* III, 463.
Errata. IV, 155.
Eschuid (Joannes), *Summa astrologiæ judicialis.* I, 401 ; IV, 67.
Esemplario di Lavori. III, 656 ; IV, 111, 113.
Essling (Prince d'), *Le premier livre xylographique italien, imprimé à Venise vers 1450* ; Paris, 1903. I, 9, 21 ; IV, 43, 46 (2). — *Un bois vénitien inédit du XV^e siècle* (publié dans le *Bulletin du Bibliophile,* 15 avril 1906). IV, 81.
Essling (Prince d') et Eugène Müntz, *Pétrarque, ses études d'art, son influence sur les artistes,* etc. ; Paris, 1902. I, 84.
Este (Hieronymo di), *Cronica de la citta d'Este.* III, 16.
Euclides, *Elementa Geometriæ.* I, 271-272; IV, 58.
Eusebius, *De evangelica præparatione.* I, 79 ; IV, 56.
Expositio pulcherrima hymnorum. III, 267, 268.
Exposition de la Gravure sur bois ; Paris, 1902. I, 344 (1), 458.
Expositione pacis præmium. III, 557.
Fabriano : fabriques de papier vers le milieu du XIII^e siècle. IV, 14.
Fabula (La) di Phebo & di Daphne in forma di comedia. III, 678.
Falconetto. III, 217-219. Edition de Milan (Giovanni da Castiglione, 7 juin 1512). III, 219 (1).
Familiaris clericorum liber. III, 340, 341.
Fanti (Sigismondo), *Theorica & pratica de modo scribendi.* III, 280. — *Triompho di Fortuna.* III, 652.
Fatius (Bartholomeus) [Cicero Veturius], *Synonyma.* II, 491-493.
Fatto (El) d'arme in Romagna sotto Ravenna, 1512. II, 115 (1) ; III, 246, 247 ; IV, 111.
Fedeli (Gioseph), *Fonte del Messia.* III, 658. — *Giardino di pieta rithmico.* III, 678.
Feliciano (Francesco) da Lazesio, *Libro de Abacho.* III, 346, 347. — *Libro di Arithmetica & Geometrica.* III, 653.
Ferettus (Nicolaus), *De structura compositionis* ; Forlivii, Hieronymus Medesanus, 25 mai 1495. II, 86 (1).

Ferrare : livres imprimés dans cette ville, avec des illustrations de style vénitien. IV, 83.

Ferrario (Giulio), *Romanzi e poemi romanzeschi*; Milan, 1828. III, 143 (2).

Ferrerius (Zacharias), *De reformatione Ecclesiæ Suasoria*. III, 458.

Ficinus (Marsilius), *Epistolæ*, II, 241. — *Platonica theologia*. III, 501.

Figures avec parties amovibles. I, 292; II, 157, 165, 182, 203; III, 116, 315; IV, 68, 79.

Finus (Hadrianus), *In Judæos flagellum*. III, 668.

Fioravante. III, 120 (1).

Fioreti de cose nove spirituale. III, 557.

Fioretti de la Bibbia. I, 163-168.

Fioretti di Paladini. III, 16.

Fioretto de cose nove nobilissime. III, 172, 173.

Firmicus (Julius), etc., *Astronomica*. II, 457. — *De Nativitatibus*. II, 423.

Firmin-Didot (Ambroise). *Essai typographique et bibliographique sur l'Histoire de la Gravure sur bois*; Paris, 1863. IV, 13 (3), 60, 62, 119. — *Catalogue raisonné des livres de M. A. F.-D.*; t. I : *Livres avec figures sur bois, Solennités, Romans de chevalerie*; Paris, 1867. I, 471.

Fisher (Richard), *Introduction to a Catalogue of the Early Italian Prints in the British Museum*; Londres, 1886. IV, 74 (2), 122 (1).

Fleury (Edouard), *Les Manuscrits à miniatures de la Bibliothèque de Laon*; Laon, 1863 : impression d'initiales en couleur au moyen de caractères gravés en relief sur bois ou sur métal. IV, 12 (2).

Fliscus (Stephanus), *De componendis epistolis*. III, 111.

Florence : fresque du Ghirlandajo, représentant la Cène, dans le cloître de S. Maria Novella. I, 359 (1).

Flores legum. III, 16.

Floriana, comedia. III, 652.

Fogiano (Angelo). IV, 27.

Folengo (Theophilo), *La Humanita del figliuolo di Dio*. III, 660. — *Macaronea*. III, 405. — *Orlandino*. III, 652.

Fontana (Pietro), graveur des bois qui ont servi à l'illustration des Missels de 1542 et 1543, d'un Offic. B. M. Virg. de 1544, et d'un Bréviairs de 1545, imprimés par Hieronymo Scoto. I, 478; IV, 105.

Foresti (Jacobo Philippo) da Bergamo [Jacobus Bergomensis], *Confessione*. III, 436. — *Supplementum chronicarum*. Edition de 1486 : copies de bois de la *Bible de Cologne* (circa 1480). Edition de 1490: représentation de Venise, d'après un panorama publié dans les *Peregrinationes* de Bernhard de Breydenbach (Mayence, 1486). Même édition : vue de Rome, la plus ancienne représentation que l'on connaisse de cette ville. I, 301-317; IV, 68, 69, 73, 94, 96, 99.

Forli (Cathédrale de). IV, 16.

Formularium diversorum contractuum. III, 350.

Foro Real de Spagna. II, 494.

Forrer (Collection), au Musée Germanique de Nuremberg. IV, 45.

Forte (Angelo de), *De mirabilibus vitæ humanæ naturalia fundamenta*. III, 672. — *Opera nova de quattro dialogi*. III, 659. — *Trattato della medicinal inventione*. III, 672.

Fossa da Cremona, *Libro de Galvano*. III, 180; IV, 92.

Fraglie, confréries ouvrières de Venise, moins riches et moins puissantes que les *Scuole*. IV, 20 (3). *Fraglia de' pittori*. IV, 110 (1).

Francesco (S.) d'Assisi, *Fioretti*. I, 283-287; IV, 61, 84.

Francesco da Fiorenza, *Persiano figliolo de Altobello*. III, 145, 146.

Franco (Nicolo), *Il Petrarchista*. III, 671.

Franco (Pietro Maria), *Agrippina*. III, 661.

Frangipan (Christophe). II, 352 (1); III, 268 (2).

Frari (Eglise des), à Venise. IV, 21 (1).

Fregoso (Antonio), *Cerva bianca*. III, 297, 298. — *Dialogo de Fortuna*. III, 407, 408. — *Opera nova de doi Philosophi*. III, 258, 259. — *Opera nova : Lamento d'amore mendicante*, etc. III, 655.

Friemar (Henri de). II, 451 (1).

Froehner (W.), *Numismatique antique. Les Médaillons de l'Empire romain depuis le règne d'Auguste jusqu'à Priscus Attale*. Paris, 1878. I, 86 (2).

Frottola de una Fantescha. III, 558.

Frottola de uno che andava a vendere salata. III, 558.

Frottola de uno Villan dal Bonden. III, 678.

Frottola intitulata Tubi Tubi Tarara. III, 558.

Frottola nova de le Malitie delle Donne. III, 559.

Frottola nova Tu nandare col bocalon. III, 559.

Frottole nove composte da piu autori. III, 560.

Fumagalli (G.), *Lexicon Typographicum Italiæ*; Florence, 1905. III, 255 (1), 403 (1); IV, 8, 17, 124 (1).

Gabrielli (Contarina Ubaldina de), *Vita di S. Francesco d'Assisi*. III, 375.

Gafforius (Franchinus), *Practica musicæ*. III, 243; IV, 97.

Gaddi (Taddeo). IV, 22.

Gaidoz (Henri). II, 173 (1).

Galien, *Recettario*. III, 164-167. — *Therapeutica* (grecъ). II, 490, 491; IV, 88, 105.

Gallerie (Le) Nazionali Italiane, 1896 : article de Paul Kristeller sur la *Crucifixion* archaïque découverte dans le Palais Municipal de Prato. IV, 30 (2), 40 (2).

Gams (P. Pius Bonifacius), *Series Episcoporum Ecclesiæ catholicæ quotquot innotuerunt a Beato Petro Apostolo*; Ratisbonæ, 1873. II, 315 (1).

Gangala (Frate Jacomo) de la Marcha, *Confessione*. III, 287, 288.

Garbo (Guido del). III, 39 (1).

Gasparinus Bergomensis, *Vocabularium breve*. III, 284, 285.

Gebhart (Emile). IV, 11.

Gellius (Aulus), *Noctes atticæ*. III, 185.

Gentile da Fabriano. IV, 40.

Géographie, Voyages et Découvertes. Voir : Arias de Avila, Bordone, Breydenbach, Cortez, Dionysius Periegetes, *Epistola del Re di Portogalio, Itinerario de Hierusalem, Littera mandata de Cuba*, Mandeville, Mela, Montalboddo, Noe, *Nomi di tutte le provincie de Europa*, Olaus Magnus, Pedrol Bergamasco, Plan Carpin, *Portolano*, Ptolemæus, Strabon, Varthema, *Viaço de andare in Jerusalem, Viaço di cento Heremiti*, Xerez, Zamberti.

Gerson (Jean), *De gli remedii contra la pusillanimita*, etc. III, 211. — *De Imitatione Christi*. III, 46-49.

Geta e Birria, Novella tracta d'Amphitrione di Plauto; Giov. Antonio & fratelli da Sabio, 1516. IV, 123 (1).

Ghiara (La) d'Adda, district de Lombardie. III, 412 (1); 568.

Ghirlandajo (Domenico). I, 359 (1).

Giambullari (Bernardo), *Sonaglio delle donne*. III, 561.

Giornale storico della letteratura italiana, t. XXI et t. XXII : étude de Luzio-Renier sur Nicolo da Correggio. III, 149 (1).

Giotto di Bondone. IV, 11, 22.

Giovanni d'Alemagna : tableaux exécutés en collaboration avec Antonio Vivarini. IV, 21.

Giovanni (Fra) da Verona, moine Olivétain, « intarsiste » célèbre. IV, 24.

Giovanni di Fiori, *Historia di Isabella & Aurelio*. III, 662.

Giovanni Pisano ; son influence sur la première école de statuaire vénitienne. IV, 40.

Giovanotti (Matteo de), peintre des fresques de la chapelle S¹-Martial, dans le palais des Papes, à Avignon. IV, 12.

Giunta (Luc'Antonio) : sa famille. IV, 101 (1).

Gomez (D. Luis), *Novissima commentaria super titulo Institutionum De Actionibus*. III, 471.

Gonzaga (Ludovico), marquis de Mantoue. IV, 107, 109.

Governo de famiglia. III, 481.

Graduale. II, 467-478 ; IV, 87, 110.

Graesse (J. G. Th.), *Trésor des livres rares et précieux*. Dresde, 1859-69. II, 16 (1), 289 (1) ; III, 241 (1), 243 (1) ; IV, 118.

Graf (Urs). Voir : *Passio D. N. Jesu Christi* ; Strasbourg, Johana Knobloch, 1507.

Grammairiens. Voir : Alexander Grammaticus, Antonio de Lebrija, Cantalycius, Dathus (Augustinus), Diomedes, Donatus, Fatius, Guarini, Guarna, Isidorus Hispalensis, Mancinelli, Pergerius, Perottus (Nicolaus), Perottus (Petrus), Philalites (Bartolomeus), Pico, Priscianese, Probus, Publicius, Pylades, Schobar, Scoppa, Sulpitius, Theodorus, Valla (Georgius), Valla (Nicolaus).

Grandi (Girolamo), graveur. IV, 121.

Granolachs (Bernardo de), *Summario de la luna*. I, 290 (1) ; II, 465-467.

Gratiadei (Frater) Esculanus, *De physico auditu*. III, 68.

Gratianus, *Decretum*. I, 495-498 ; IV, 97, 99.

Gravure au trait ; sa prédominance presque exclusive, à Venise, jusqu'à la fin du xvᵉ siècle. — Importante série de bois d'illustration, où se continue, à partir de 1480, l'évolution du style des xylographies primitives. IV, 59-90.

Gravure ombrée ; sa substitution à la gravure au trait, au début du xvıᵉ siècle. IV, 91.

Gravure (La) sur bois dans les livres de Venise : étude sur les origines et le développement de la xylographie vénitienne. IV, 9-116.

Gravures exécutées d'après des tableaux. I, 359 (1) ; II, 218.

Grégoire IX, *Decretales*. III, 275 ; IV, 99.

Grégoire (S¹) le Grand, *Epistolæ*. III, 109. — *Moralia*. I, 292. Edition florentine, ornée d'un grand bois, de facture vénitienne : premier exemple des figures de personnages avec fragments amovibles. IV, 68. — *Omelie sopra li Evangelii*. III, 114 ; IV, 92. — *Secundus dialogorum liber de vita & miraculis S. Benedicti*. I, 493, 503, 504.

Gregorius Ariminensis. *Lectura super primo & secundo sententiarum*. III, 349, 350.

Gruyer (Gustave), *Les livres publiés à Ferrare avec des gravures sur bois* ; Paris, 1889. III, 496 (1).

Guadagnino, surnom de l'imprimeur-graveur Zuan Andrea Vavassore. IV, 110.

Gualandi (Michel Angelo), *Di Ugo da Carpi e dei Conti da Panico* ; Bologne, 1854. IV, 106.

Gualensis (Joannes). Voir : Waleys.

Guarini (Battista) [Bartholomeus Philalites], *Grammaticales Regulæ*. I, 287-290 ; IV, 75. — *Institutiones grammaticæ*. III, 151, 152.

Guarna (Andrea), *Bellum grammaticale*. III, 430.

Guasconi (Cornelio), *Diluvio successo in Cesena del 1525*. III, 652.

Guazzo (Marco), *Astolfo borioso*. III, 658, 659. — *Belisardo*. III, 511. — *Miracolo d'amore*. III, 657.

Guerra (La) crudele fatta da Turchi alla Citta di Negroponte. III, 561.

Guerra (La) de Ferrara. I, 292.

Guerre horrende de Italia. III, 502, 503 ; IV, 118.

Guerrino detto Meschino. II, 181-189 ; IV, 79, 92.

Guevara, *Libro aureo de Marco Aurelio Emperador*. III, 660.

Guidi (Ulisse), *Annali delle edizioni e delle versioni dell' Orlando furioso* ; Bologne, 1861. III, 492, 496 (1).

Guillermus Parisiensis (Guillaume Papin, prédicateur). I, 181, 185, 186.

Gulielmo da Piacenza, *Chirurgia*. III, 342.

Guppy (Henry). I, 119 ; IV, 55 (1).

Gutenberg (Jean). IV, 8.

Hain (Ludwig), *Repertorium bibliographicum* ; Stuttgart et Paris, 1826-38. I, 269 (1), 274 (1), 279 (1), 330 (1), 417 ; II, 208 (1).

Halys (Titus Livius), descendant de l'historien latin. Pierre tumulaire avec son buste, à Padoue, sur une des façades du Palazzo della Ragione. I, 53.

Hanen (E.). III, 187 (1).

Harrisse (H.), *Bibliotheca Americana vetustissima*. III, 497 (1). — *Excerpta Colombiniana*. III, 406 (1), 446 (1).

Haym (Nic. F.), *Bibliotheca Italiana* ; 2ᵉ édit., Milan, 1771-73. III, 598 (1).

Heinecken (K. H. v.), *Idée générale d'une collection d'estampes* ; Leipzig, 1771. IV, 15.

Henrici (Ludovico de), *Regola da imparare di scrivere*. III, 454, 456.

Herbolario volgare. Voir : Villeneuve (Arnaud de).

Hermes Episcopus, *Centiloquium*. III, 17.

Hérodote, *Historiarum libri IX*. II, 196 ; IV, 75, 77, 83, 86.

Herp (Henricus), *Specchio de la perfectione humana*. III, 437-438.

Heures (Livres d') : emprunts faits par les illustrateurs vénitiens aux gravures françaises ; bois originaux français apportés à Venise. I, 401-403, 422-425, 427, 428, 445, 457-467, 471 ; II, 307 ; III, 194 ; IV, 60, 69, 70, 93-95.

Hieronymo da Murano. IV, 22.

Hieronymo (R. P.) de Padua. Voir : Regino.

Hieronymo de Sancti : imprimeur et un des plus habiles graveurs vénitiens de la période 1480-1490. — Une édition du *Devote Meditationi*, de 1487, avec des bois provenant du livre xylographique de la *Passion*. I, 21, 356. — Désigné expressément comme tailleur de bois dans l'édition du Sacrobusto, *Sphæra Mundi*, de 1488. I, 246-248 ; IV, 28. — Ses copies des planches du livre xylographique de la *Passion*. IV, 63-66. — Auteur des illustrations du *Supplementum chronicarum* de 1486, du *Fior di Virtu* de 1487, du S¹ Thomas d'Aquin, *Opusculum de Esse & Essentiis*, de 1488. I, 398 ; IV, 66, 67. — Est-il aussi l'auteur de l'illustration de l'*Offic. Virg.* de 1494 ? I, 409 ; IV, 67.

Hirth (G.) & Richard Muther, *Meisterholzschnitte aus vier Jahrhunderten* ; Munich, 1889-1891. IV, 40 (2).

Histoire de l'Imprimerie Arménienne ; Venise, 1895. III, 270 (1).

Historia celeberrima di Gualtieri Marchese di Saluzzo. III, 17.

Historia da fugir le putane. III, 563.

Historia de Florindo e Chiarastella. III, 345, 346.

Historia de Hyppolito & Lionora. III, 564.

Historia de Liombruno. III, 566, 567.

Historia de Maria per Ravenna. III, 479.
Historia de Orpheo. III, 675.
Historia de Ottinello e Julia. III, 486, 487.
Historia de Papa Alexandro e de Federico Barbarossa. III, 573-575.
Historia de S. Giovanni Boccadoro. III, 576.
Historia de Sansone. III, 576.
Historia de Senso. III, 320, 321.
Historia de tutti li homini famosi che sono morti da cinquanta anni in qua nelle parte de Italia. III, 679.
Historia de la Badessa e del Bolognese. III, 564, 565.
Historia de la morte del Duca Valentino. III, 565.
Historia de la Regina Oliva. III, 373, 374.
Historia de la vechia che insegna innamorare uno Giovane. III, 679.
Historia de le buffonarie del Gonella. III, 565.
*Historia del geloso da Fioren*ç*a.* III, 566.
Historia del Judicio universale. III, 18.
Historia del Mondo fallace. III, 569.
Historia (La) del Papa contra Ferraresi. III, 569.
Historia del piissimo monte de la pietade. III, 18.
Historia del Re de Pavia. III, 571.
Historia del Re Vespasiano. III, 571-573.
Historia del Sancto Felice Nolano. III, 576.
Historia deli Anagoretti. III, 566.
Historia de li doi nobilissimi amanti Ludovicho & Beatrice. III, 500.
Historia della Regina Stella & Mattabruna. III, 567, 568.
Historia delle guerre & del fatto d'arme fatto in Geredada. III, 568, 569.
Historia di Apollonio di Tiro. III, 404.
Historia di Bradamante. III, 379.
Historia di Camallo pescatore. III, 580.
Historia di Carlo Martello. III, 118.
Historia di Ginevra de gli Almieri. III, 582.
Historia di Lucretia Romana. III, 582.
Historia di misser Costantino da Siena. III, 450.
Historia di Negroponte. III, 583.
Historia di S. Magno. III, 583.
Historia dilettevole di duoi amanti. III, 678.

Historia (La) e Oratione di Santo Stefano Protomartire. Florence, 1576. IV, 104 (1).
Historia & Festa di Susanna. III, 583.
Historia nova che insegna alle donne come se fa ametere el diavolo in nelo inferno. III, 584.
*Historia nova de bar*ç*ellette,* etc. III, 584.
Historia nova de l'armata di Vinetia. III, 585.
Historia nova de la Rotta del Moro. III, 585.
Historia nova de uno Contadino. III, 586.
Historia nova del Merchante Almoro. III, 585.
Historia perche se dice le fatto el becco a locha. III, 586.
Holbein (Hans) le jeune, *Les Simulachres de la Mort.* IV, 60. — La Table de Cébès. III, 514; IV, 111.
Holywood (John). Voir : Sacrobusto (Joannes de).
Honorius Augustodunensis, *Libro del maestro e del discipulo.* II, 243-251; IV, 85.
Hopyl (Wolfgang). I, 246 (1); II, 135.
Horatius (Quintus) Flaccus, *Opera.* II, 443-446.
Horivolo (Bartolomeo), *Le Semplicita over gofferie de Cavalieri erranti contenute nel Furioso.* III, 679.
Horologium (græcè). III, 472.
Hortis (A.), *Catalogo della Petrarchesca Rossettiana di Trieste.* I, 96, 105 (1).
Huth (Collection Henry), à Londres. I, 184.
Hyginus (Caius Julius), *Poeticon Astronomicon.* I, 272-275.
Hylicinio (Bernardo), *Opera della Cortesia, Gratitudine & Liberalità.* III, 271, 272.
Images de piété. — Extension prise par cette industrie, à Venise, vers le milieu du xv⁵ siècle. — Les éditeurs et imprimeurs de « madonne » et de « santi ». — Extrême rareté de ces xylographies primitives. — Leur caractère ; leur style, dérivé de la première école de statuaire vénitienne. — La *Crucifixion* de Prato. — Le livre xylographique de la *Passion,* du Cabinet des Estampes de Berlin. — La collection d'estampes incunables de la Bibliothèque Classense, à Ravenne.— La S^u Famille, de la Bibliothèque de la Cour, à Vienne. — Le S^t Sébastien, acquis par M. Jacques Rosenthal. IV, 27-45; 81.
Imagines Mortis. III, 674.

Imperiale. III, 203.
Impression en couleurs. I, 502 ; II, 57 ; IV, 30 (1), 74, 79.
Impression sur étoffe, pratiquée en Italie vers le XII^e siècle. IV, 8.
Imprimerie : sa vulgarisation en Italie, principalement par les Allemands. IV, 8. — Son introduction à Venise par Jean de Spire, en 1469. IV, 47. — Les premiers livres imprimés imitent les manuscrits. IV, 48, 49.
Inamoramento de Paris e Viena. — Dans l'édition de 1504, bois d'origine française, ou copié d'un bois français. III, 79-84.
Inamoramento de Re Carlo. III, 273.
Inamoramento de Rinaldo de Monte Albano. III, 295, 296.
Indulgentia concessa ala Scola del Spirito sancto de Venetia. III, 587.
Infantia Salvatoris. III, 254.
Initiales ornées imprimées dans des manuscrits. IV, 12. — Initiales gravées sur bois et enluminées, dans des exemplaires de luxe des premiers livres de Venise : IV, 54. Voir : Enluminure, et : Table des reproductions.
In laudem civitatis Venetiarum. III, 19.
Innocent III, *Del dispre*ç*amento del mondo.* III, 292, 293.
Innocent IV, *Apparatus super quinque libris Decretalium.* III, 432. — Edition de 1481, que Lippmann donne par erreur comme illustrée d'une figure. I, 270 (1).
Innocent VI, II, 496 (1).
Insonnio de Daniel. III, 587.
Intagliatore : dénomination appliquée aux métiers de sculpteur, de ciseleur et de graveur. IV, 22.
Intarsiatura : marqueterie de bois ; art oriental, introduit en Italie par les Maures d'Espagne ; pratiqué et perfectionné dans les couvents. — « Intarsistes » célèbres formés dans le couvent de Sant'Elena, à Venise. — Affinité de la technique de ce métier avec celle du xylographe. — Portrait de l' « intarsiste » Siennois Antonio Barili, par lui-même. IV, 22-25. — Motifs d'encadrement imités de panneaux d'intarsi. IV, 75.
Inventione (La) della croce. III, 19.
Io sono il gran capitano della morte. III, 545.
Irène (S^te) de Lecce, vierge et martyre. II, 366 (1).
Isabelle d'Aragon, femme de Gian Galeazzo Sforza. IV, 83.
Isidorus Hispalensis, *Etymologiarum liber.* I, 281.

Istoria (La) di San Cosimo & Damiano; Florence, 1558. IV, 104 (1).
Istoria (La) di Santo Antonio da Padoua; Florence, 1557. IV, 104 (1).
Itinerario de Hierusalem. III, 506.
Jacobus Philippus Bergomensis. Voir: Foresti.
Jacopone da Todi, *Laude devote*. III, 282.
Jacquemart (A. J.), *Histoire du mobilier* ; Paris 1876. IV, 23.
Jacques de Strasbourg. IV, 91.
Jahrbuch der Kgl. Preussischen Kunstsammlungen, 1901 (fascic, III) : étude de Paul Kristeller sur le livre xylographique de la *Passion*. I, 21 (1).
Jean (S¹), *Apocalypsis Jesu Christi*, 1515-1516. Copies des planches d'Albert Dürer, exécutées par Zoan Andrea. Plusieurs des planches non signées, attribuables à Domenico Campagnola. I, 189-201 ; IV, 107, 109, 110.
Jean (S¹) Damascène, *Liber de Orthodoxa fide*. III, 282.
Jean de Cologne, associé avec Jean de Spire pour l'exploitation de l'imprimerie, à Venise. IV, 47 (2).
Jean de Spire, établi à Venise vers 1457 ; y introduit l'art typographique, en 1469. IV, 47 (2).
Jennings (Oscar), *Early Woodcut Initials*. Londres, 1908. IV, 124 (2).
Jenson (Nicolas) ; son établissement à Venise, en 1470. IV, 48.
Jérôme (S¹), *Commentaria in vetus & novum Testamentum*. II, 446-448 ; IV, 86. — *Epistole mandate ad Eustochia*. II, 440.
Joachim (Abbas), *Expositio in Apocalypsim*. III, 654. — *Expositio in librum Beati Cirilli*, etc. III, 311. — *Psalterium decem cordarum*. III, 653. — *Relationes super statum summorum Pontificum*. III, 591. — *Scriptum super Esaiam prophetam*. III, 341. — *Scriptum super Hieremiam prophetam*. III, 312, 313.
Joanne (Frate) Fiorentino, *La Guerra del Moro e del Re de Francia*. III, 596. — *Historia de doi invidiosi e falsi accusatori*. III, 592. *Historia de Lazaro, Martha e Magdalena*. III, 595. — *Historia di S. Eustachio*. III, 595.
Joannes Anglicus, *Primarum & secundarum intentionum libellus*. III, 191.
Joannes Aquilanus, *Sermones quadragesimales*. III, 446.
Johann de Seligenstadt, imprimeur établi à Venise, associé de Nicolas Jenson. I, 270 (1).

Johannitius, *Isagogæ in medicina*. III, 153.
Journal d'un libraire vénitien en 1484-1485. IV, 83 (1).
Judicio universale. III, 596.
Jugement (Le) de Pâris, gravure sur bois de Zoan Andrea. II, 203 (1).
Jurisprudence (Ouvrages de). Voir : Accolti (Francesco), Accursius, Alciatus, Aldobrandinus, Baldus de Ubaldis, Bartolus de Saxoferrato, Bellemere, Cautiuncula, Crispus, Crottus, Decius, Detus, *Flores legum*, Gomez, Justinien I⁰⁰, Marsilius (Hippolyte de), Nausea, Nerucci, Paris de Puteo, Parisius, Parpalia, Passagerius, Porcus, Sancto Blasio (Baptista de), Socini, *Vocabularium juris*.
Justiniano (Leonardo), *Canzonette e Strambotti d'amore*. III, 121-123. — *Laude devotissime*. Dans l'édition de 1517, bois d'origine française. III, 117, 118 ; IV, 92. — *Pianto de la Madonna*. III, 111.
Justiniano (B. Lorenzo), *Doctrina della vita monastica*. Edition de 1494 : bois copié d'après le portrait peint par Gentile Bellini, en 1466. I, 285 (1) ; II, 218. — *Ordo benedictionis virginum*. III, 654.
Justiniano da Rubiera, imprimeur de Bologne. III, 354 (1).
Justinianus (Augustinus), *Precatio pietatis plena*. III, 271.
Justinien I⁰⁰, *Instituta*. III, 317.
Justino Historico, *Nelle historie di Trogo Pompeio*. III, 501.
Juvenalis (Decimus Junius), *Satiræ*. II, 232-237.
K. C. M. H. Eremita. III, 283.
Keiler (D¹ Ferdinand), *Die Tapete von Sitten*; Zurich, 1857 : description de la tapisserie de l'*Histoire d'Œdipe*. IV, 9.
Ketham (Joannes), *Fasciculus medicinæ*. Hypothèse erronée de E. Piot, dans son *Cabinet de l'Amateur*, relativement au graveur des bois des premières éditions de cet ouvrage. II, 53-60 ; IV, 68, 75, 79, 89, 92.
Koburger (Antoine), éditeur de Nuremberg. I, 145 (1).
Kristeller (D¹ Paul), *Andrea Mantegna*. III, 366 (1). — *Die Italienischen Buchdrucker- u. Verlegerzeichen bis 1525*. II, 362 (1) ; III, 112 (1) ; IV, 124 (2). — *Early Florentine Woodcuts*. III, 487 (1, 2), 583 (1), 605 (1); IV, 103. — *Ein Venezianisches Blockbuch im Kgl. Kupferstichkabinet zu Berlin* (Jahrbuch der Kgl. Preussischen Kunstsammlungen, 1901, fasc. III). I, 21 ; IV, 40 (2). — *Eine Folge Venezianischer Holzschnitte aus dem fünfzehnten Jahrhundert im besitze der Stadt Nürnberg*; Berlin, 1909. IV, 63. — *Giulio Campagnola (Graphische Gesellschaft)*; Berlin, 1907. III, 61 (1). — *La Xilographia Veneziana (Archivio Storico dell' Arte*, 1892). IV, 50, 91. — *Silographia trovata nel Palazzo Municipale di Prato* ; 1896, IV, 30 (2), 40 (2).

Lacepiera (P.), *Liber de oculo moralis* : opuscule attribué par quelques bibliographes à John Peckham ou à Joannes Waleys. II, 289 (1).
La Ferté-sur-Grosne (Saône-et-Loire) : ancienne abbaye, près de laquelle a été trouvé le fragment de bois gravé, du XIV⁰ siècle, appartenant à la collection Protat. IV, 13 (1).
Lagrimevoli (Le) lamentazioni del Duca Valentino. III, 598 (1).
Lagrimoso (Il) lamento che fa il gran maestro di Rodi. III, 596, 597.
Lamento de la Virgine Maria. II, 194, 195.
Lamento de lo sfortunato Reame de Napoli. III, 599.
Lamento de Pisa. III, 19.
Lamento de una giovinetta. III, 500, 501.
Lamento del Duca de Milano. III, 597.
Lamento del Re de Franza. III, 599.
Lamento (El) del Valentino. III, 598.
Lamento (Il) della Femena di Padre Agustino. III, 598.
Lamento di Domenego Tagliacalze. III, 599, 600.
Lamento de Roma. III, 679.
Lamento (El) el Pianto del ducha de Ferrara. III, 679.
Lampugnano (Giovanni Andrea de), assassin du duc de Milan, Galeazzo Maria Sforza (1476). III, 603.
Lancilotti (Francesco), *La Historia del Castellano*. III, 600.
Landino. Voir : Christoforo Fiorentino.
Lando (Rocco), *Favola della Rosa*. III, 675.
Langlois (Hyacinthe), *Essai sur les Danses des Morts* ; Rouen, 1852. I, 86 (2) ; IV, 60 (3).
Lansperg (Joannes), *Pharetra divini amoris*. III, 674.
Lapide (Joannes de), *Resolutorium dubiorum circa celebrationem Missarum*. III, 326.
Laude & oratione divotissima de S. Bernardino. III, 601.
Laude spirituali. III, 241.
Laurarius (Bartholomeus), *Refugium Advocatorum*. III, 312.
Laurens (Le Petit). II, 135 (1).

Lazaro da Curzola, *Frottole nuove.* III, 674.

Lazarus de Turate, éditeur-imprimeur de Milan. I, 331 (1).

Lecoy de la Marche (Albert), *Les Manuscrits et la Miniature*; Paris, s. d. IV, 51 (1), 57 (1).

Lega (La) facta novamente. III, 601; IV, 92.

Legenda de S. Donato. III, 601.

Legenda de S. Eustachio. III, 20.

Legenda de S. Margarita. III, 602. — Édition de Pérouse, s. a. IV, 115.

Legendario de le Santissime Vergine. III, 506.

Legenda della Nativita del Nostro Signor Jesu Christo. III, 679.

Legenda delle SS. Martha e Magdalena. II, 69, 70; IV, 76.

Legname (Antonio), *Astolfo inamorato.* III, 659.

Legrand (E.), *Bibliographie Hellénique*; Paris, 1885-1903. III, 677.

Lehrs (Dr Max), *Una nuova incisione in rame del Maestro « dalle Banderuole » in Ravenna (Archivio Storico dell' Arte*, 1888). IV, 40 (2), 43 (2).

Lenio (Antonino), *Oronte gigante.* I, 150 (1); III, 658.

Leonardi (Camillo), *Lunario.* — Dans l'édition du 14 avril 1530, bois imité d'une gravure de Giulio Campagnola. III, 188.

Leonardo Aretino. Voir : Bruni (Leonardo).

Leoniceni (Eleutherio), *Carmen in funere D. N. Jesu Christi.* III, 250.

Leopardi (Alessandro). IV, 73, 91.

Le Rouge (Pierre) : partie du matériel d'illustration de l'atelier de cet imprimeur, probablement transportée à Venise, où s'était installée une branche de sa famille. I, 458.

Leupoldus, ducatus Austriæ filius, *Compilatio de astrorum scientia.* III, 402.

Liber familiaris secundum consuetudinem Monialium S. Laurentii Venetiarum. III, 671.

Liber Sacerdotalis. III, 466.

Liberale da Verona, miniaturiste. IV, 51 (1).

Library (The); juillet 1902. IV, 70 (1).

Libro darme & damore chiamato Gisberto da Mascona; Pérouse, 1511. IV, 115.

Libro de S. Justo, paladino de Franza. I, 320-321; IV, 66.

Libro del Danese. III, 222-224.

Libro del gigante Morante. III, 220.

Libro del Troiano. III, 181-185.

Libro della Regina Ancroia. II, 202-207; IV, 81, 82.

Libro di Consolato. III, 670.

Libro di fraternita di battuti. III, 359.

Libro novo de le battaglie del Conte Orlando. III, 602.

Libro novo della sorte over ventura. III, 666.

Libro utilissimo da imparare presto a leggere... chiamato el Babuino; Perusia, 1521. I, 77 (1).

Liburnio (Nicolo), *De copia & varietate facundiæ latinæ.* III, 431. — *La Spada di Dante.* III, 661.

Lichtenberger (Joannes), *Pronosticatione.* II, 497-500.

Liebenau (Dr de). IV, 12 (2).

Liechtenstein (Daniel), graveur ; a travaillé à l'illustration de livres imprimés par Petrus Liechtenstein et par Hieron. Scoto. I, 480; IV, 105.

Liga (La) de Venetia con il Re di Franza. III, 20.

Lippi (Fra Filippo). IV, 40.

Lippmann (Dr Friedrich), *Italian Wood- engraving in the fifteenth century*; Londres, 1888. I, 128-130, 270 (1), 301, 302-303 ; II, 276 (1) ; IV, 71, 73, 74 (2), 86.

Liruti (Gian Giuseppe), *Notizie delle vite ed opere scritte da' letterati del Friuli*; Venise, 1830. IV, 114, 119.

Littera mandata della Insula de Cuba. III, 602.

Livius (Titus), *Decades.* I, 46-54 ; IV, 44, 47, 50, 51, 56, 58 (2), 82, 84, 85, 89, 110. — Édition publiée à Paris, en 1533, avec vignettes copiées des bois de l'édition vénitienne de 1493. I, 49 (1).

Livres de liturgie, imprimés à Venise, pour les diocèses et les couvents, non seulement d'Italie, mais aussi de l'étranger. IV, 93, 110, 120.

Livres scolaires illustrés. IV, 69, 75, 96, 98 (1), 106, 117, 123.

Lodovici (Francesco de), *L'Antheo Gigante.* III, 487; IV, 117. — *Triomphi di Carlo.* III, 664.

Lomazzi (Giovanni Paolo), *Rime*; Milano, 1587. I, 478.

Lombardi (Pietro & Tullio), et leur école. I, 472 ; IV, 72, 73.

Lorenzo dalla Rota, *Lamento del Duca Galeazo.* III, 603.

Lorette (Notre-Dame de), église où se trouve conservée la *Santa Casa*, maison de la Ste Vierge. Opuscules relatifs à cette légende. III, 553, 555, 638.

Lotto (Lorenzo) : son livre de comptes, publié par Adolfo Venturi; Rome, 1895. IV, 21.

Lucanus (Annæus Marcus), *Pharsalia.* II, 270, 271.

Luchinus (R. P. F.) de Aretio, *Egregium ac perutile opusculum* : bois provenant du matériel de Jean du Pré. III, 362 ; IV, 95.

Lucien, *De veris narrationibus*, etc. II, 211 ; IV, 75.

Ludovicus Episcopus Tarvisinus, *Modus meditandi & orandi.* III, 460.

Ludwig (Gustav), *Contratti fra lo stampador Zuan di Colonia e i suoi soci*, 1901. IV, 47 (2). — Voir : Paoletti.

Lullus (Raymundus), *Quæstiones dubitabiles.* III, 153. — *Sententiarum libellus.* III, 153.

Lunardus (pour : Leonardus), illustrateur. IV, 105.

Luzio-Renier. Etude sur Nicolo da Correggio, dans le *Giornale storico della letteratura italiana*, t. XXI. III, 149 (1).

Macarius (Mutius), *De Triumpho Christi libellus.* III, 659.

Macrobius (Aurelius), *In somnium Scipionis expositio.* II, 487-490.

Madonna del Fuoco, gravure conservée dans la cathédrale de Forli depuis 1428. IV, 16.

Madre di nostra salvation. III, 21 ; IV, 88.

Madre mia marideme. III, 603.

Maffei (Celso), *Monumentum compendiosum pro confessionibus cardinalium.* I, 268. — *Pro facillima Turcorum expugnatione epistola.* I, 245.

Maffei (Paulo). II, 441 (1), 493 (1).

Magasin Pittoresque, année 1842. Extrait d'un article sur les dialogues attribués au roi Salomon et au fou Marcolphe, et publiés au xve siècle. II, 44 (1).

Magister (Joannes), *Questiones perutiles philosophiæ naturalis.* I, 501.

Maironi (Francesco), *Sententiarum libri IV.* III, 382.

« Maître (Le) à l'Oiseau ». Voir : Porta (Giovanni Battista).

« Maître aux Dauphins » : dénomination appliquée par E. Piot à un artiste inconnu, qui aurait été l'auteur des illustrations du Ketham de 1493, de l'Ovide de 1497, etc. ; invraisemblance de cette hypothèse. II, 57.

Maizières (Philippe de), grand-chancelier du roi de Chypre Pierre Ier; donne, en 1369, une croix-reliquaire à la *Scuola di S. Giovanni Evangelista*, à Venise. II, 146 (1).

Malicie (Le) de le Donne. III, 605.

Mallermi (Niccolo de), traducteur italien de la *Bible.* IV, 72.

Mancinelli (Antonio), *Donatus melior*, etc. III, 375, 672. — *Regulæ constructionis*. III, 675.

Manciolino (Antonio), *Opera nova del mestier de l'armi*. III, 658.

Mandeville (Jean de), *De le piu maravegliose cose del mondo*. II, 299.

Manetti (Antonio), *Dialogo circa al sito, forma, & misure dello inferno di Dante Alighieri*. III, 679.

Manfredi (Hieronymo), *Libro de l'homo ditto Perche*. III, 283.

Mansueti (Giovanni). II, 146 (1).

Mantegna (Andrea). II, 54 ; III, 366 (1) ; IV, 88, 89, 107, 109, 110.

Manufactures de soie, en Italie, au XIIIe siècle. IV, 8.

Manuscrits enluminés, luxe réservé aux souverains et aux grands seigneurs ; les premiers livres imprimés imitent l'œuvre des scribes et des miniaturistes. IV, 48, 49. — Temps employé pour l'exécution d'un manuscrit ; rémunération des calligraphes et des enlumineurs. IV, 51 (1).

Mappemonde, gravée par Zuan Andrea Vavassore (Paris, Bibl. Nat.). IV, 114.

Marco dal Monte S. Maria in Gallo, *Libro de la divina lege*. I, 290 (1), 317 ; IV, 68, 69.

Marcolini (Francesco), *Le Sorti*. III, 670 ; IV, 119.

Marcolphe. Bouffon, interlocuteur du roi Salomon, dans un recueil de dialogues, populaire au XVe siècle. Voir : *Salomonis et Marcolphi dialogus*.

Marco Mantovano, *L'Heremita*. III, 410.

Mariaço alla pavana. III, 679.

Mariaço da Padoua. III, 608.

Mariaço di donna Rada bratessa. III, 608.

Mariegola dei Sagomadori dell' olio, ms. de 1491 (Collection Fairfax Murray). I, 128 (1).

Mariegole, statuts des confréries d'artisans, à Venise. IV, 20.

Maripetro (Hieronymo), *Il Petrarcha spirituale*. III, 666.

Marozzo (Achille), *Opera nova de l'arte de l'armi*. III, 675.

Marsand (Antoine), *Bibliotheca Petrarchesca* ; 1820. I, 96.

Marsicanus (Leo), *Chronica Casinensis cœnobii*. III, 247.

Marsiliis (Hippolytus de), *Commentaria*. III, 505.

Martelli (Lodovico), *Stanze e Canzoni*. III, 667.

Martialis (Marcus Valerius), *Epigrammata*. III, 199-201.

Martini (Simone) : son séjour à la cour d'Avignon ; ses relations avec Pétrarque. IV, 11.

Martinucci (Mgr Pio). IV, 118.

Martire (Pietro), *Summario de la generale historia de l'Indie occidentali*. III, 662.

Martyrium S. Theodosiæ virginis. II, 452.

Martyrologium. II, 449-451 ; IV, 86.

Marulus (Marcus), *De humilitate & gloria Christi*. III, 381.

Masegne (Jacobello & Pier Paolo dalle), maîtres sculpteurs vénitiens de la première Renaissance. I, 24 ; IV, 21 (1), 40 (1).

Masson (Collection J.), à Amiens. I, 344 (1), 457 (1) ; II, 135 (2).

Masuccio Salernitano, *Novellino*. II, 118-120 ; IV, 76.

Maturantius (Franciscus), *De componendis carminibus opusculum*, etc. III, 406.

Matheo da Treviso, graveur. I, 150 (1) ; IV, 105.

Maynardi (Arlotto), *Facetie*. III, 360, 361.

Mazocco (Giovanni) da Bondeno, éditeur, qui exerça à Ferrare et à Mirandola, 1509-1520. II, 362 (1).

Médecine et Chirurgie (Ouvrages de). Voir : Achillinus, Albertus Magnus, Argelata, Avicenna, Benedictus Veronensis, Berengarius, Cauliaco (Guido de), Chrysogonus, Cuba, Delgado, Forte, Galien, Gulielmo da Piacenza, Johannitius, Ketham, Mengus Faventinus, Michael Scotus, *Regimen sanitatis*, Savonarola (Michele), Ugo Senensis, Villeneuve.

Medici (Lorenzo de), *Selve d'amore*. III, 285.

Mela (Pomponius), *De Situ orbis*. I, 267, 268.

Mélusine (La), t. X, n° 11 : article de M. Henri Gaidoz, sur la représentation d'un épisode de la légende de St Eloi. II, 173 (1).

Mély (F. de), *Une visite au Trésor de St-Maurice d'Agaune et de Sion*. IV, 9.

Melzi (G.), *Bibliographia dei Romanzi e Poemi cavallereschi Italiani* ; 2e édit., Milan, 1838. II, 177 ; III, 218, 219 (1).

Melzi (G.) e Tosi (P. A.), *Bibliografia dei Romanzi di Cavalleria in versi e in prosa Italiani* ; Milan, 1865. II, 221 (1) ; III, 126 (1), 127 (1), 137 (1), 159 (1), 492.

Mena (Juan de). III, 384 (1).

Menard (Jehan). II, 135 (1).

Mengus Faventinus, *De omni genere febrium*. III, 665.

Mer (La) des Hystoires ; Paris, Pierre Le Rouge, 1488. Bois provenant de cet ouvrage, dans plusieurs éditions de l'*Offic. B. M. Virg.*, imprimées par Gregorius de Gregoriis. I, 458-460 ; IV, 95. — 2e édition, Guillaume Le Rouge (pour Antoine Verard), 1502. IV, 107 (1).

Messa de la Madonna. II, 290.

Michael Scotus, *Liber physionomiæ*. III, 161.

Michele (Fra) da Milano, *Confessione generale*. II, 180, 181.

Michele d'Arezzo. IV, 27.

Migrations de bois d'illustration. II, 135 (1) ; III, 112 (1).

Milanesi (C.), *Il Sacco di Roma del 1527* ; Florence, 1867. IV, 118.

Miliani (Dr G. B.). IV, 14.

Miniasanti : enlumineurs, qui travaillaient aux images de piété, à Venise. IV, 27 (2).

Mionnet (Théod.), *Description de Médailles antiques grecques et romaines* ; Paris, 1806-13. I, 86 (2).

Miracoli de la Madonna. II, 70-77 ; IV, 75, 85, 95, 97, 98.

Mischomini (Antonio), imprimeur-éditeur florentin. I, 319.

Missale ord. Camaldul., Antonio Zanchi, 13 janvier 1503. IV, 81, 87, 99. — *Id.*, Petrus Liechtenstein, 1567. IV, 98 (1).

Missale Romanum. Editions du 29 déc. 1481 et du 31 août 1482 (Octaviano Scoto) ; du 15 octobre 1488 et du 13 août 1491 (Joannes Hamman de Landoia) ; du 15 déc. 1489 (Theodoro Ragazzoni). IV, 61. — Edition du 1er juillet 1493 (Hamman de Landoia, pour Nicolas de Francfort). IV, 82. — Edition du 9 janvier 1506 (L. A. Giunta). I, 210. — Editions du 17 avril et de janvier 1535 Petrus Liechtenstein). I, 430 (1).

Missale Sarisburiense ; Joannes Hamman de Landoia (pour Fredericus de Egmont & Gerardus Barrevelt), 1er septembre 1494. IV, 82.

Missels, ornés de gravures sur bois, imprimés à Venise. I, 150 (1), 210, 271, 480 (1) ; IV, 81, 82, 95, 96, 105.

Misset (Abbé). II, 215.

Mitteilungen der Gesellschaft für vervielfältigende Kunst ; Vienne, 1908 (n° 1) : article de Paul Kristeller sur l'édition vénitienne de l'*Epistole & Evangelii* de 1512 ; cette date serait erronée. IV, 124.

Mocenigo (Giovanni). III, 30 (1).

Mocenigo (Pietro). IV, 73.

Modestus (Publius Franciscus), *Venetias*. III, 422.

Modo (Il) de elegere lo Imperatore. III, 609.
Modo (El) de elezer el Pontefice. III, 609.
Modo (El) del vivere de una vera religiosa. III, 609.
Modo devoto de orare. III, 609.
Modo examinatorio circa la confessione. III, 21.
Molini (G.), *Operette bibliografiche*; Florence, 1858. I, 403 (1); III, 333 (1).
Molinier (Emile), *Venise, ses arts décoratifs, ses musées et ses collections*; Paris, 1889. IV, 23 (1).
Molmenti (P. G.), *La Dogaressa di Venezia*; Turin, 1887. IV, 21. — *La Storia di Venezia nella vita privata*; Bergame, 1905. IV, 20, 22 (4), 23 (5), 45, 72.
Monceaux (Henri), *Les Le Rouge de Chablis*; Paris, 1896. I, 458 (1); IV, 107 (1).
Monogrammes et signatures de graveurs ; bois non signés, qui peuvent être attribués aux mêmes artistes ; attributions inexactes et explications ridicules, données par Nagler et Passavant. IV, 58 (2), 61, 63, 67, 68, 70, 71, 73-79, 81-91, 95-99, 101, 103-107, 110-122. — Certains monogrammes n'ont dû être que des marques de propriété d'imprimeurs ou d'éditeurs. I, 452 (1), 480 (1), IV, 122-123.
Montagna (Benedetto). I, 210 ; IV, 89.
Montagnone (Jeremias de), *Compendium moralium notabilium.* III, 110.
Montalboddo (Francanzano), *Paesi novamente ritrovati.* III, 342.
Monte de la Oratione. I, 285 (1) ; II, 192, 193.
Monte Oliveto (Monastère de). IV, 23.
Monteregio (Joannes de) [Johann Muller, de Kœnigsberg], *Kalendarium.* I, 238-242 ; IV, 57, 58. — *Epitoma in Almagestum Ptolomei.* II, 292-294 ; IV, 85.
Moreto Pellegrino, *Rimario de tutte le cadentie di Dante.* III, 656.
Morlini (Hieronymo), *Novellæ* ; Neapoli, 1520. III, 213 (1).
Morte (La) de Papa Julio. III, 271.
Morte (La) del duca Galiazo. III, 22.
Morte (La) del Monsignore Aschanio. III, 611.
Moschini (Manuscrit), conservé au Musée Correr, à Venise. IV, 110 (1).
Müntz (Eugène). IV, 11 (3). — *Les Substructions d'Urbain V, à Montpellier.* IV, 12 (1). — Voir : Essling (Pce d').

Murray (C. Fairfax). I, 478. — Sa collection. I, 128 (1) ; III, 127 (1) ; IV, 118.
Musæus, *Opusculum de Herone & Leandro* (gr.-lat.). III, 22 ; IV, 86.
Musée de Bâle. IV, 9.
Musée de l'Académie, à Venise. I, 352 (1) ; II, 146 (1), 218.
Musée du Palais de la Ville de Paris. III, 194 (1).
Musée Germanique, à Nuremberg. IV, 45.
Musée Municipal de Bagnères-de-Bigorre. II, 173 (1).
Museo Civico (Raccolta Correr), à Venise. IV, 22, 114.
Muther (Richard). Voyes : Hirth (G.).
Mutio (Hieronymo), *Avvertimenti morali*, 1572. IV, 111.
Nagler (G. K.), *Künstler Lexikon* ; Munich, 1835-1852. *Die Monogrammisten* ; ibid., 1858-1881. Inexactitudes et inepties avancées par cet iconographe, en ce qui concerne l'illustration dans les livres de Venise. IV, 58 (2), 73 (1), 79 (2), 101, 103, 104, 110, 120.
Nanus (Dominicus), *Polyanthea.* III, 157.
Narcisso (Giovanni Andrea), *Passamonte.* III, 143. — *Fortunato, figliolo de Passamonte*, III, 173, 174.
Narducci (E.). IV, 118.
Narnese Romano, *Opera nova.* III, 168. — *Operetta amorosa.* III, 286.
Nascimento de Orlando. III, 611.
Natalibus (Petrus de), *Catalogus Sanctorum.* — Copies des vignettes de l'édition vénitienne de 1506, dans deux éditions lyonnaises de 1508 et 1519. III, 119.
Naumann (Dr Robert) et Weigel (Rudolph), *Archiv für die Zeichnenden Künste* ; Leipzig, 1855-70. III, 187 (1).
Nausea (Federicus), *In Justiniani Imperatoris Institutiones Paratitla.* III, 468.
Navailles-Banos (Henry de). Reproductions en fac-simile d'encadrements, de bordures et d'initiales enluminés, des premiers livres vénitiens ; voir : Table des planches hors-texte. — Explications données par cet artiste, à propos de ces ornements et de l'opération du clichage, qui aurait été connue et pratiquée par les graveurs vénitiens. IV, 52, 53.
Nerucci (Matteo), *Repetitiones super rubrica : De re judicata.* III, 449. — *Tractatus arborum consanguinitatis & affinitatis.* III, 443.
Nicoletti (Abbé). II, 200.

Nicolo de Brazano, *Oratio devotissima al Crucifixo.* II, 300.
Nicolo (Frate) da Osimo, *Giardino de oratione.* I, 285 (1) ; II, 240.
Nicolo di Sandro « dal Jesu » : associé, comme imprimeur-éditeur, avec son frère Domenico ; a fait œuvre de graveur dans l'*Epistole & Evangelii* de 1510. IV, 121, 122.
Niger (Franciscus), *De modo epistolandi.* II, 120, 121.
Niphus (Augustinus), *De falsa diluvii pronosticatione.* III, 428.
Noe (R. P. F.), *Viaggio da Venetia al sancto Sepulchro.* — Plusieurs bois imités de ceux d'une édition imprimée à Bologne en 1500. III, 354-358.
Nomi (Li) & Cognomi di tutte le provincie & citta di Europa. III, 679.
Non expetto giamai. III, 481.
Notary (Julian). II, 135 (1).
Notturno Napolitano. Voir : Caracciolo (Antonio).
Nova (La) de Bressa. III, 611.
Novare (Bataille de), 1513. III, 599 (1).
Novati (Francesco), *La Storia e la Stampa nella produzione popolare Italiana* (Emporium, t. XXIV, n° 141) ; Bergame, 1906. IV, 124 (1).
Novella de dui preti & uno cherico. III, 612.
Novella d'uno Innamoramento successo in Verona. III, 664.
Novella di uno chiamato Bussotto. I, 56 (1) ; III, 612, 613.
Ockham (Gulielmus), *Summa totius logice.* III, 161. — *Summulæ in libros Physicorum.* III, 121.
Octoechos Ecclesiæ græcæ. III, 474.
Odet (M. d'). IV, 9.
Officia propria quarumdam solennitatum juxta consuetudinem Monialium S. Andreæ apostoli. III, 675.
Officio della Passione. III, 23.
Officium B. M. Virginis. I, 401-491 ; IV, 59, 67-69, 78, 86, 97, 105-117, 120. — Bois d'origine française, ou copies de gravures de livres d'Heures français dans les éditions n° 451, 452, 467, 472 (bois provenant de l'atelier de Jean du Pré), 479, 481, 489-492 (bois provenant de l'atelier de Pierre Le Rouge), 496, 498. — Sur l'ornementation de provenance française, ou imitée de l'art français : IV, 70, 74, 82, 93-95. — Tableaux récapitulatifs des principales gravures des *Offices* : I, entre les pages 490 et 491.
Officium Hebdomadæ Sanctæ. III, 250-253.

Officium quod Benedicta nuncupatur. III, 679.
Officium S. Antonini. III, 613.
Officium S. Catharinæ virginis & martyris, etc. III, 613.
Officium S. Gabrielis Archangeli. III, 613.
Officium S. Raphaelis Archangeli. III, 614.
Officium S. Ricardi. III, 614.
Officium Sanctissimi Nominis Jesu. III, 668.
Olaus Magnus, *Opera breve delle terre frigidissime di Settentrione.* III, 670.
Olympo (Baldassare), *Ardelia.* Dans l'édition de 1522, frontispice copié d'une gravure de Marc' Antonio Raimondi. III, 433; 434. — *Aurora,* III, 679. — *Camilla.* III, 448, 449. — *Gloria d'amore.* Dans l'édition de 1522, frontispice copié d'une gravure d'Agostino Veneziano. III, 446-448. — *Linguaccio.* III, 466, 467. — *Nova Phenice.* III, 668. — *Olympia.* III, 430. — *Parthenia.* III, 511. — *Sermoni da Morti & da Sposi.* III, 666; IV, 154.
Omar Astronomus, *Liber de nativitatibus.* III, 59.
Opera amorosa che insegna a componer lettere; Giov. Andrea Vavassore & Florio fratello, 1541. IV, 113.
Opera del Savio Romano. III, 615.
Opera delectevole alla Villanesca. III, 321.
Opera moralissima de diversi auctori. III, 318-320.
Opera nova chiamata Seraphina; Peroscia, s. a. III, 483.
Opera nova contemplativa. Livre xylographique imprimé par Zuan Andrea Vavassore; planches gravées par son frère Florio. I, 201-211; IV, 112.
Opera nova con una Mattinata... III, 680.
Opera nova de le malitie che usa ciascheduna arte. III, 615.
Opera nova spirituale. III, 615.
Operetta come Joseph, figliuolo di Jacob, fu venduto da gli altri suoi fratelli. III, 672.
Operetta de Arte manuale. III, 615.
Operetta de Uberto e Philomena. III, 616.
Operetta nova de cose stupende in Agricultura. III, 617.
Operetta nova de li dodici Venerdi sacrati. III, 617, 618.
Operetta nova de tre compagni. III, 618. — Edition imprimée à Pérouse, s. a., par Baldassare de Francesco. II, 459 (1).

Oratio dominicalis, etc. III, 25.
Oratio in funere Illustriss. Domini Francisci Sfortiæ. III, 424 (1), 680.
Oratione alla Virgine Maria. III, 110.
Oratione de l'Angelo Raphael. III, 23; IV, 88.
Oratione de S. Agnese. III, 619.
Oratione de S. Brigida. III, 620.
Oratione de S. Cipriano. III, 23.
Oratione de S. Francesco. III, 620.
Oratione de S. Helena. III, 507.
Oratione de S. Maria perpetua. III, 620.
Oratione devotissima de S. Anselmo. III, 619.
Oratione devotissima de S. Catherina. III, 620.
Oratione devotissima de S. Maria Virgine. III, 514.
Oratione devotissima de S. Michel Archangelo. III, 621.
Orationes. III, 25.
Orationes devotissimæ. III, 474, 475.
Ordinationes officii totius anni. III, 621.
Orlando inamorato. Voir : Boiardo & Agostini.
Ordinayre (L') des Crestiens; Paris, s. a. II, 135 (1).
Orus Apollo, *De Hieroglyphicis notis.* III, 669.
Ourbathakirkh (Livre du Vendredi). III, 269.
Ouvrages à consulter pour l'histoire de la gravure sur bois à Venise. IV, 127.
Ovidius (Publius) Naso, *Amorum libri III.* III, 370. — *De Arte amandi & De remedio amoris.* III, 189, 190. — *De Fastis.* II, 420-423; IV, 95. — *Epistolæ Heroides.* I, 96; II, 428-439; IV, 95, 99. — *Metamorphoseos libri XV.* I, 219-237; IV, 56, 58 (2), 61 (1), 67, 79, 85, 111. — *Tristium libri.* III, 220-222.

Pace (La) da Dia mandata. III, 621.
Pacificio (Frate), *Summa de Confessione.* III, 370.
Pacioli (Luca), *Divina proportione.* Plusieurs figures gravées d'après les dessins de Léonard de Vinci. III, 185-187. — *Summa de Arithmetica.* II, 230.
Palais Ducal, à Venise. I, 301, 303; IV, 43 (1).
Palais Strozzi, à Florence. IV, 103.
Palazzo della Ragione, à Padoue. I, 53.
Palmerin de Oliva. III, 651, 652.
Palustre (Léon), *La Renaissance en France;* Paris, 1879-83. I, 86 (1).

Pansecco (Giovanni). IV, 16.
Pantheus (Joannes Augustinus), *Ars transmutationis metallicæ.* III, 352.
Panzer (G. W.), *Annales Typographici;* Nuremberg, 1793-1803. III, 356 (1); IV, 123 (1).
Paoletti (Pietro), *L'Architettura e la Scultura del Rinascimento in Venezia;* 1893. IV, 40 (1).
Paoletti (Pietro) & Gustav Ludwig, *Neue archivalische Beitrage zur Geschichte der Venezianischen Malerei,* 1899. IV, 21 (5).
Papa Julio secondo che redriza tuto el mondo. III, 247.
Papeteries établies à Fabriano, Gênes, Bologne, Padoue, Trévise, Voltri, au XIIIe et au XIVe siècle. IV, 14.
Papillon (Jean Michel), graveur, auteur d'un *Traité historique et pratique de la gravure sur bois,* 1766. Son roman sur les jumeaux Cunio, de Ravenne, qui auraient gravé en 1285 une suite de bois représentant les exploits d'Alexandre-le-Grand. IV, 17.
Paris de Puteo, *Duello.* III, 408, 409; IV, 117. — *Tractatus de Sindicatu.* III, 459.
Parisius (Petrus Paulus) Consentinus, *Commentaria.* III, 438-440.
Parpalia (Thomas), *Repetitiones super rubrica Digestorum : Soluto matrimonio.* III, 451.
Parva Germania, cartes gravées par Zuan Andrea Vavassore (Salo, Collection J. Alberti). IV, 114.
Passagerius (Orlandinus), *In summam artis notarie prefatio.* II, 288.
Passavant (J. D.), *Le Peintre-Graveur;* Leipzig, 1860-1864. I, 54 (1), 146 (1); II, 23 (1); III, 514 (1); IV, 8, 9, 12 (2), 17 (4), 19 (1), 58 (2), 60, 61 (1), 79 (2), 106, 113, 119. — Inexactitudes de cet iconographe, en ce qui concerne les livres illustrés de Venise. IV, 58 (2), 101, 103, 104, 110, 111, 121.
Passio D. N. Jesu Christi, livre xylographique s. l. a. et n. t., conservé au Cabinet des Estampes de Berlin. I, 9-26; IV, 30, 40, 41, 43; 45; 63; 71.
Passio D. N. Jesu Christi; Strasbourg, Johann Knobloch, 1507. Suite de bois gravés par Urs Graf, et dont un a été copié pour l'édition vénitienne du Gratianus, *Decretum,* 1514, imprimée par L. A. Giunta. I, 496 (1); un autre, pour l'édition des *Decretales* de Grégoire IX, de la même année et du même imprimeur. III, 276 (1); IV, 99.
Passio D. N. Jesu Christi. III, 622.

Passione (La) del N. S. Jesu Christo. III, 25, 267.
Passione de misser Jesu Christo secondo Joanni. III, 622.
Pasti (Matteo de'). IV, 54.
Paul (S^t), *Epistolæ.* III, 661.
Paulo Veronese, *Tractato del S. Sacramento del corpo de Christo.* II, 47 (1), 493; IV, 88.
Paulus de Middelburgo, *De recta Paschæ celebratione.* III, 254, 255.
Paulus Venetus, *De compositione mundi libellus aureus.* II, 441.
Paxi (Bartholomeo di), *Tariffa de pesi e mesure.* III, 64.
Peckham (Joannes). Auteur présumé de l'ouvrage intitulé : *Liber de oculo morali.* II, 289 (1). — *Perspectiva communis.* III, 86.
Pedrol Bergamasco, *Un viaço qual narra li Paesi che lha visto.* III, 624.
Pellenegra (Jacobo Philippo), *Operetta volgare.* III, 477.
Pepin (Guillaume), prédicateur. I, 181 (1).
Pepis (Franciscus de), *Solennis repetitio notabilis*, etc. ; s. l. a. & n. t. III, 112 (1).
Pergerius (Bernardus), *Grammatica.* III, 171.
Perossino dalla Rotanda, *El Consiglio del gran Turcho.* III, 624. — *El fatto d'arme fatto ad Ravenna nei M. D. xii.* III, 245. — *La Rotta de Todeschi in Friuoli.* III, 268.
Perottus (Nicolaus), *Regulæ Sypontinæ.* II, 86-90 ; III, 151 (1) ; IV, 77.
Perottus (Petrus), *Isagogæ grammaticales.* III, 624 ; IV, 124.
Persius (Aulus Flaccus), *Satiræ.* II, 238, 239.
Pescatore (Giovanni Battista), *La morte di Ruggiero.* III, 676.
Pescatoria amorosa. III, 680.
Petit (Jean). I, 246 (1) ; II, 135 (1).
Petramellaria (Jacobus de), *Pronosticon in annum M. ccccci.* III, 42.
Petrarca (Francesco), *Canzoniere & Triomphi.* I, 80-112 ; IV, 51, 56, 79. — Les symboles dans l'iconographie des *Triomphes.* I, 84-88. — Bois de l'édition de 1488 : style de la gravure du Valturius et de l'Esope publiés à Vérone en 1472 et 1479. IV, 69.— Bois de l'édition de 1490, copiés des gravures sur cuivre florentines. I, 90-93 ; IV, 72. — Éditions publiées à Milan, par Ulrico Scinzenzeler et par Antonio Zaroto : copies de l'édition vénitienne de 1492-1493. I, 94 (1). — Édition espagnole de 1512, éditions florentines de 1515 et 1522, avec bois copiés de l'édition vénitienne du 20 nov. 1508. I, 99 (1). — *Opera latina.* III, 64.
Secreto. III, 391. — Séjour du poète à la cour d'Avignon ; ses relations avec les artistes. IV, 11.
Petrucci (Ottaviano), inventeur de l'impression de la musique en caractères mobiles. III, 255 (1).
Petrus Bergomensis, *Tabula in libros divi Thomæ de Aquino.* II, 302.
Petrus Hispanus [Jean XXI, pape], *Thesaurus pauperum.* III, 372.
Philatites (Bartholomeus). Voir : Guarini.
Philippo (Publio) Mantovano, *Formicone, comedia.* III, 654.
Pianto (El) che fa tutte le Citta sottoposte a Turchi. III, 625.
Pianto della Madonna. III, 625.
Piazzetta (La), à Venise. I, 301, 303.
Piccolomini (Æneas Sylvius) [Pie II, pape], *Epistole de dui amanti.* III, 69, 70.
Piccolomini (Alessandro), *L'Amor costante, comedia.* III, 675.
Piccolomini (Augustinus), *Sacrarum cærimoniarum libri tres.* III, 318.
Pico (Blasius) Fonticulanus, *Grammatica speculativa.* III, 351.
Pie II. Voir : Piccolomini (Æneas Sylvius).
Piero della Francesca. III, 187 (1).
Pietro Aretino, *Cortigiana, comedia.* III, 672. — *Della humanita di Christo.* III, 664. — *Il Genesi.* III, 668, 669. — *I sette salmi de la penitentia.* III, 669, 670. — *La Passione di Giesu.* III, 661. — *La Vita di Catherina vergine.* III, 670. — *La Vita di Maria Vergine.* III, 669. — *La Vita di S. Thomaso d'Aquino.* III, 672. — *Lettere* III, 667. — *Li dui primi canti di Orlandino.* III, 680. — *Lo Hipocrito.* III, 671. — *Marfisa.* III, 665. — *Stanze in lode di Madonna Angela Sirena.* III, 667. — *Strambotti, Sonetti,* etc. III, 243. — *Tre primi canti di battaglia.* III, 667.
Pietro da Lucha, *Arte del ben pensare.* III, 653. — *Doctrina del ben morire.* III, 293. — *Regule de la vita spirituale.* III, 284.
Pietro Venetiano, *Alegreça di Italia.* III, 626.
Piot (E.), *Cabinet de l'Amateur.* II, 54 ; IV, 60 (3), 75. — Son legs à la Bibliothèque Nationale d'un exemplaire des *Epistole & Evangelii* de 1512. I, 184. — Son erreur à propos d'un prétendu graveur qu'il appelle le « Maitre aux Dauphins ». II, 57 ; IV, 79.
Pitocco (Limerno). Voir : Folengo.

Plan Carpin (Jean du), *Opera dilettevole di doi Itinerarij in Tartaria.* III, 667.
Planètes (Les Sept) : suite de bois édités par Zuan Andrea Vavassore, et gravés par son frère Florio. IV, 113.
Platyna (Bartholomeus), *De honesta voluptate.* III, 158. — *Hystoria de Vitis Pontificum.* III, 87-89 ; IV, 92.
Plautus (Marcus Accius), *Comœdiæ.* III, 230, 231.
Plinius (Caius) Secundus, *Historia naturalis.* I, 27-31 ; IV, 47, 50, 51, 55.
Plinius (Caius Cæcilius), *Epistolarum libri IX.* III, 387.
Plutarque, *Vitæ virorum illustrium.* II, 60-69 ; IV, 75.
Poggio Bracciolini, *Facetie.* III, 388, 389.
Poliziano (Angelo). Voir : Ambrogini.
Pollard (Alfred W.), *Early illustrated books*; Londres, 1893. II, 135 (1) ; IV, 49 (1). — *Italian Book Illustrations* ; Londres, 1894. IV, 55 (1), 74. — *The Transference of woodcuts* (publié dans *Bibliographica,* 2^e partie) ; Londres, 1896. II, 276 (1). — Article relatif à une bordure de page d'un Virgile de 1472 (publié dans *Bibliographica,* 3^e partie) ; Londres, 1897. IV, 50. — *Two illustrated Italian Bibles* (publié dans *Old picture books*) ; Londres, 1902. I, 134, 135 ; IV, 70.
Pollio (Joanne) Aretino, *Della vita & morte della S. Catherina da Siena.* III, 240.
Poluciis (Frater Joannes Maria de), *Vita Sancti Alberti de Drepano.* III, 25.
Pomeran (Troilo), *Triomphi.* III, 662.
Pont du Château S^t-Ange, à Rome. I, 303.
Pontificale. III, 211, 212.
Popelin (Claudius). II, 464.
Porcus (Christophorus), *Repertorium alphabeticum super 1^o, 2^o et 3^o Institutionum.* III, 508.
« Porta della Carta », au Palais Ducal de Venise. IV, 43 (1).
Porta (Giuseppe) Garfagnino, appelé aussi : Giuseppe del Salviati, graveur. IV, 119.
Porto (Giovanni Battista del), dit le « Maitre à l'Oiseau », graveur. II, 195 ; III, 127 (1).
Portolano. III, 655.
Postilles (Les) & expositions des epistres & euangilles dominicales ; Troyes, Guillaume Le Rouge, 1492. I, 457.
Prato (Cathédrale de). IV, 40. — Ibid., Palais Municipal. IV, 30.

Pré (Jean du) ; ses relations professionnelles avec Venise ; ouvriers vénitiens amenés par lui à Paris. Bois provenant de son matériel d'illustration, dans plusieurs éditions de l'*Offic. B. M. Virg.* : I, 424-425 ; dans un *Diurnale Romanum* de 1502 : II, 307 ; dans un *Legendario de Sancti* de 1504 : II, 135 ; dans *Lo Arido Dominico*, de 1517 : III, 338 ; dans Luchinus de Aretio, *Egregium ac perutile opusculum* : III, 362. — Livre d'Heures de 1488. IV, 60.

Preces horariæ pro festo S. Laʒari. III, 626.

Predica d'Amore. III, 626, 627.

Predica di Carnevale. III, 627.

Presa (La) & lamento di Roma. III, 655.

Priego ala gloriosa Vergine Maria. III, 27.

Priscianese (Francesco), *De primi principii della lingua romana.* III, 673.

Priscianus Grammaticus, *Opera.* I, 112 ; IV, 56.

Prise de Gènes, et expulsion des Français (1528). III, 656 (1).

Prise de Naples par Louis XII. III, 599.

Prise et sac de Rome par le connétable de Bourbon (1527). IV, 118.

Privilegia & indulgentiæ fratrum minorum. III, 44.

Privilegia papalia ordini Fratrum Prædicatorum concessa. III, 316.

Proba Falconia, *Centonis Virgiliani Opusculum.* III, 253.

Probus (Adelphius), proconsul romain. III, 253 (1).

Probus (Valerius), *De interpretandis Romanorum litteris.* II, 453, 454 ; IV, 87.

Processionarium. II, 212-216 ; IV, 83.

Proclamation de l'alliance contre les Turcs en 1501, imprimée sur feuille volante. II, 115 (1).

Proctor (Robert), *An Index to the early printed books in the British Museum, from the invention of printing to the year M. D.*; Londres, 1898-1903. I, 119.

Prontuario di Cronografia ; Milan, 1901. IV, 74 (2).

Propertius (Sextus Aurelius), *Elegiarum libri IV.* III, 400.

Prophetia Caroli Imperatoris. III, 627.

Protat (Collection J.) à Mâcon : *Annonciation*, estampe. I, 457. — Bois gravé, du XIVe siècle, découvert à La Ferté-sur-Grosne (Saône-et-Loire). IV, 13 (1).

Proverbi di Salomone, I, 174.

Psalterio overo Rosario della gloriosa Vergine Maria. III, 364-366. — Dans l'édition de 1538 : *Jésus ressuscité*, copie de la figure du Sauveur dans une gravure de Mantegna. III, 366 (1).

Psalterium. I, 168-174 ; IV, 95.

Ptolemæus (Claudius), *Almagestum.* II, 294 (1). *Liber Geographiæ.* III, 213. — *Liber Quadripartiti.* I, 287.

Publicius (Jacobus), *Oratoriæ artis epitomata.* I, 276, 277.

Pucci (Antonio), *Historia de la regina d'Oriente.* III, 63.

Pulci (Luca), *Cyriffo Calvaneo.* II, 177-179 ; IV, 77. — *Epistole al Magnifico Lorenʒo de Medici.* III, 113.

Pulci (Luigi), *Driadeo d'Amore.* III, 629. — *Morgante maggiore.* II, 220-230 ; IV, 84, 85. Vignettes de l'édition de 1494, imitées dans l'édition florentine de 1500. II, 220. — *Strambotti & Fioretti nobilissimi d'amore.* III, 629.

Pylades. Voir : Buccardus.

Question de Amor. III, 661.

Quintilianus (Marcus Fabius), *De Oratoria institutione.* I, 117 ; IV, 56.

Racheli (A.), *Di Domenico Calvalca e delle sue opere* ; étude placée en tête d'une édition du *Vite de SS. Padri* ; Milan, s. a. II, 35 (1).

Ragionamento soura del Asino. III, 680.

Raibolini (Francesco), dit « le Francia ». III, 255 (1).

Raimondi (Marc ' Antonio) : ses copies sur métal des bois gravés par Dürer pour la *Vie de la Ste Vierge* et la *Passion.* I, 184. — *Incrédulité de St Thomas*, seul bois gravé que l'on connaisse de la main de cet artiste. I, 184 ; IV, 122. — Copies de gravures sur cuivre du même maitre, dans des livres de Venise. III, 127, 412, 418, 433.

Rajna (Pio), *Ricerche intorno ai Reali di Francia* ; Bologne, 1872. III, 120 (1).

Rampegolis (Antonius de), *Figuræ Bibliæ.* III, 374.

Rangone (Thomaso) da Ravenna, *Pronosticatione del diluvio del 1524.* III, 475.

Raphael (Fra), *Confessione generale.* III, 629.

Raphaël de Vérone. Auteur d'un cinquième livre ajouté à l'édition vénitienne du 1er mars 1514, de l'*Orlando inamorato* de Boiardo. III, 126 (1).

Rapresentatione di Habraam & di Ysaac. III, 27.

Ratdolt (Erhard), d'Augsbourg : le premier imprimeur, établi à Venise, qui ait employé la gravure sur bois sans le concours de l'enluminure ; ses deux associés. IV, 57, 58.

Ravenne : collection de xylographies incunables, conservée dans la Bibliothèque Classense ; origine vénitienne de plusieurs de ces estampes. IV, 31-43, 66.

Regimen sanitatis. II, 78, 79.

Reginaldetus (Petrus), *Speculum finalis retributionis.* II, 452.

Regino (R. P. Hieronymo) Eremita, *De Confessione.* III, 241 (1), 286, 287. — *De conservanda mentis & corporis puritate.* III, 241 (1), 381.

Regnault (François). II, 135 (1) ; IV, 99.

Regolette della vita christiana. III, 27.

Regula cænobiticæ & eremiticæ vitæ. III, 403.

Regula S. Benedicti. I, 491-494.

Regulæ ordinum. II, 478-481 ; IV, 88.

Renouard (Antoine), *Annales de l'Imprimerie des Alde*, 3e édit. ; Paris, 1834. I, 471 ; II, 321 (1) ; IV, 124 (2). — *Notice sur la famille des Junta.* IV, 101 (1).

Renouvier (Jules), *Des gravures sur bois dans les livres de Simon Vostre, libraire d'Heures* ; Paris, 1862. IV, 93, 94.

Repertorium für Kunstwissenschaft, t. XXII, 1899 : article de Pietro Paoletti & Gustav Ludwig sur l'école primitive de peinture vénitienne. IV, 21 (5).

Resia (Una) che uno demonio... etc. III, 349.

Revue Archéologique, 3e série, t. XV; 1890 : article d'Eugène Müntz sur *Les Substructions d'Urbain V à Montpellier.* IV, 12 (1).

Reynold de Nymwegen, imprimeur allemand établi à Venise. IV, 47 (2).

Rhodion (Eucharius), *De partu hominis.* III, 665.

Riccho (Antonio). *Fior de Delia.* III, 158.

Riccio (Bartolomeo) da Lugo, *La Passione del Nostro Signore.* III, 406.

Riceputi (B.), *Istoria della immagine miracolosa,* etc. Forli, 1686. IV, 17 (1).

Ridiculose (Le) Canʒonette de Mistre Gal Forner. III, 680.

Rimbertinus (Bartholomeus), *De Deliciis sensibilibus Paradisi.* II, 451.

Rio (Alexis F.), *Léonard de Vinci*, 1855. III, 187 (1).
Rivista delle Biblioteche. II, 470 (1); III, 76 (1).
Rivoli (Duc de), *Bibliographie des Livres à figures vénitiens*; Paris, 1892. IV, 50, 98 (1). — *Les Livres d'Heures français et les Livres de liturgie vénitiens*; Paris, s. d. I, 422 (1). — *Les Missels imprimés à Venise de 1481 à 1600*; Paris, 1895. I, 150 (1), 210, 271 (1); IV, 81, 82, 120. — Voir : Essling (Pce d').
Rivoli (Duc de) & Ephrussi (Charles), *Notes sur les xylographes vénitiens*; Paris, 1890. IV, 121. — *Zoan Andrea et ses homonymes*; Paris, 1891. I, 201 (1).
Roccho degli Ariminesi : donné à tort comme l'auteur de l'*Attila flagellum Dei*. III, 10 (1). — *Dialogo de dui villani*. III, 680.
Rodericus Episcopus Zamorensis, *Speculum vitæ humanæ*. III, 266.
Rogationes piissimæ ad Dominum Jesum. III, 655.
Roger de Sicile ; manufactures de soie établies par son ordre à Palerme, en 1146. IV, 8.
Rojas (Fernando de). III, 384 (1).
Rolewinck (Werner), *Fasciculus temporum*. I, 268-270, 30: ; III, 336 (1).
Romani (Collection Cte), à Camerino. III, 336 (1).
Romani (P. Teofilo), traducteur de l'opuscule : *Liber de oculo morali*. II, 289 (1).
Romans de chevalerie : éditions populaires ; leur diffusion au XVIe siècle. IV, 92.
Romberch (Joannes), *Congestorium artificiosæ memoriæ*. III, 401.
Rosario della gloriosa Virgine Maria. Voir : Castellanus (Frater Albertus).
Roseo (Mambrino), *Lo Assedio & impresa de Firenze*. III, 657.
Rosetus (Franciscus), *Mauris*. III, 659.
Rosiglia (Marco), *La Conversione de S. Maria Magdalena*. III, 248-250. — *Miscellanea nova*. III, 630. — *Opera nova*. III, 237-239.
Rosselli (Giovanni) *Epulario*. III, 330-332.
Rossetti (Collection), à Trieste. I, 96 (1), 105 (1).
Rotta (La) de li impotenti Elvezzi. III, 308.
Rotta (La) del campo de li Franzosi. III, 630.
Rovenza (Dama) dal Martello. III, 671.
Ruffus (Jordanus), *Libro de la natura de cavalli*. II, 173-177; IV, 78, 85.

Rusconi (Salanzio), de Mantoue. I, 303.
Rustighello (Francesco), *Pronostico dell' anno 1522*. III, 458.
Ruvectanus (Petrus), *Tractatus*. III, 214.
Sabadino (Giovanni) degli Arienti, *Settanta novelle*. III, 78.
Sabellicus (Marcus Antonius), *Enneades*. II, 439 ; IV, 86.
Sabin (St), évêque de Plaisance. II, 369.
Sacchino (Francesco Maria), *Campanella delle donne*. III, 631.
Sacon (Jacques), imprimeur de Lyon. I, 145 (1).
Sacrarium. III, 258.
Sacrobusto (Joannes de) [John Holywood], *Sphæra Mundi*. I, 245-253 ; III, 39 (1) ; IV, 62. — Hieronymo de Sancti indiqué comme graveur dans l'édition de 1488. I, 246-248 ; IV, 28, 66, 68. Copies du frontispice de cette édition, dans deux éditions imprimées à Paris en 1494 et 1515. I, 246 (1).
Sagredo (Agostino), *Sulle Consorterie delle Arti edificative* ; Venezia, 1857. IV, 20 (2).
Saint-Bénigne (Abbaye) de Dijon. IV, 43.
Saint-Pierre (Basilique), à Rome. II, 115.
Saint-Sébastien ; bois du XVe siècle, d'origine vénitienne, acquis par M. Jacques Rosenthal, libraire, à Munich ; affinité de cette planche avec quelques-unes des plus belles gravures des livres de Venise. IV, 81, 82.
Sainte Anne et la Ste Vierge enfant, estampe incunable de la collection Forrer, au Musée Germanique de Nuremberg. IV, 45.
Salerne (Ecole de). II, 78 (1).
Sallustius (Caius) Crispus, *Opera*. I, 55-59 ; IV, 56.
Salomonis & Marcolphi dialogus. III, 44, 45.
San Domenico (Couvent), à Bologne: stalles du chœur, en « intarsi » exécutés par Fra Damiano da Bergamo. IV, 24 (2).
San Giovanni Evangelista (Eglise), à Venise. II, 146 (1).
San Pantaleone (Eglise), à Venise. IV, 21.
San Pedro (Diego de), *Carcer d'amore*. III, 307.
San Victore (Ugo de), *Specchio della sancta madre Ecclesia*. III, 415, 416 ; IV, 97. — *Postilla in altos quatuor Evangeliorum apices*; Paris, Jean Petit, circa 1530. II, 135 (1).

San Zaccaria (Eglise) à Venise. IV, 21 (1).
San Zulian (Eglise), à Padoue. III, 476 (1).
Sancta (La) Croce che se insegna alli putti. III, 631.
Sancto Blasio (Baptista de), *Tractatus de Actionibus*. I, 270.
Sanguinosi (I) successi di tutte le guerre occorse in Italia dal 1509 al 1569 ; Venise, Domenico de Franceschi, 1569. IV, 118.
Sannazaro (Jacomo), *Arcadia*. III, 305, 306. — *Rime*, III, 658.
Santa (La) & sacra Lega a difensione della catholica fede. III, 632.
Santa Maria dell' Orto (Eglise), à Venise. II, 218.
Santa Maria in Organo (Eglise), à Vérone : ornementation du chœur en « intarsi », œuvre de Fra Giovanni da Verona. IV, 24 (1).
Santa Maria Novella (Eglise), à Florence. I, 359 (1).
Sant' Elena (Ile), près Venise : couvent d'Olivétains où se sont formés les plus célèbres « intarsistes » vénitiens. IV, 23 (6).
Santi : images de piété. IV, 27, 28, 81.
Sanudo (Marino). II, 115 (1) ; III, 476 (1) ; IV, 47 (1).
Sasso (Pamphilo), *Opera*. III, 387, 388.
Savetier (Nicolas). II, 135 (1).
Savonarola (Hieronymo), *Opere diverse*. III, 89-109.
Savonarola (Michele), *Libreto de tutte le cose che se manzano comunamente*. III, 294.
Sbricaria (La) de tre Bravazzi. III, 680.
Scelsius (Nicolaus), *Foscarilegia*. III, 462.
Scènes de la Vie et de la Passion de Jesus-Christ ; gravure sur bois de Zuan Andrea Vavassore (Berlin, Cab. des Est). IV, 114.
Schedel (Hartmann), *Chronique* ; Nuremberg, 1493. I, 303 ; IV, 73.
Schiavo de Baro, *Proverbi*. III, 633.
Schobar (Christophorus), *De numeralium nominum ratione*. III, 437.
Schreiber (W. L.), *Darf der Holzschnitt als Vorlaüfer der Buchdruckerkunst betrachtet werden ?* (dans le *Centralblatt für Bibliothekswesen*, XII, 1895.) IV, 7 (1). — *Manuel de l'Amateur de la Gravure sur bois et sur métal au XVe siècle*. Berlin, 1891-1902. I, 20, 21, 210 ; IV, 40 (2), 41, 43, 44.
Scinzenzeler (Joanne Angelo), imprimeur de Milan. II, 399 ; III, 333 (1).

Scinzenzeler (Ulrico), imprimeur de Milan. I, 94 (1).

Scoppa (Joannes), *Grammatices Institutiones*. III, 632.

Scuole, associations ou confréries d'artisans, à Venise : leur organisation, leurs statuts, leurs richesses. IV, 20, 28, 81, 121 (3). — *Scuola del Spirito Sancto*. III, 587, 639. — *Scuola della Misericordia*. IV, 43 (1). — *Scuola di S. Cristoforo dei Mercanti*. IV, 121 (3). — *Scuola di S. Giovanni Evangelista*. II, 146 (1). — *Scuola di S. Maria Maggiore*. IV, 121 (3). — *Scuola di S. Orsola*. IV, 27, 121 (3). — *Scuola Grande di S. Maria della Carità*, la première des six *Scuole Grandi* instituées à Venise : plafond de bois sculpté, don de l'imprimeur Cherubino de Aliotti. I, 352 (1) ; IV, 20 (5). — *Scuola Grande di S. Roccho*. IV, 121 (3).

Sebastiani (Lazzaro). II, 146 (1).

Sebastiano (Fra) da Rovigno, moine Olivétain, « intarsiste » célèbre. IV, 23.

Secreti secretorum. III, 633.

Segelken (D' H.). IV, 101 (1).

Seneca (Lucius Annæus), *Tragœdiæ*. III, 208, 209.

Seraphino Aquilano, *Opere*. III, 52-56. — Edition de Rome, 1513. II, 482 (1).

Seroux d'Agincourt (J. B.), *Histoire de l'Art par les monuments* ; 1811-1823. IV, 12 (2).

Sette (Le) allegrezze de la Madonna. III, 28 ; IV, 88.

Sette (Li) dolori dello amore, etc. III, 634.

Sforza (Ascanio), cardinal, évêque de Pavie, mort en 1506. III, 611 (1).

Sforza (Galeazzo Maria), duc de Milan, assassiné en 1476. III, 603.

Sgulmero (Pietro). I, 245.

Siège de Rhodes, grand bois de Z. A. Vavassore, 1522 (Berlin, Cab. des Est.). IV, 111.

Sienne (Cathédrale de) : chapelle S. Giovanni Battista, décoration exécutée par l' « intarsiste » Antonio Barili. IV, 25.

Silva (Feliciano de), III, 386 (1).

Simone da Cascina, *L'Ordine de la vera vita christiana*. III, 653.

Simoni (Joanne Andrea), *La Destructioni de Lipari per Barbarussa*. III, 676.

Simonsfeld (Henry), *Der « Fondaco dei Tedeschi» in Venedig* ; Stuttgart, 1887. IV, 21 (1).

Simplicius, *Commentaria in Aristotelis categoria* (græcè). II, 457 ; IV, 87.

Sismondi (Simonde de), *Histoire des Républiques italiennes* ; 5ᵉ édition, 1840-44. II, 115 (1).

Socini (Marianus & Bartholomeus), *Consilia*. III, 419.

Soderino (Pietro). III, 187 (1).

Somnia Salomonis. III, 323.

Soncino (Hieronymo). IV, 119.

Spagna (La). III, 279.

Specchio di virtu. III, 634.

Speculum Minorum ordinis S. Francisci. III, 262.

Spencer (Collection), passée dans la Bibliothèque John Rylands, à Manchester : exemplaire de la *Bible* de 1471, de Venise, orné de six représentations des Jours de la Création, gravées en relief sur métal. I, 119 ; IV, 55.

Spezi (Giuseppe), *Tre operette volgari di Frate Niccolo da Osimo, testi di lingua inediti* ; Rome, 1865. II, 240 (1).

Sphæra mundi, III, 349. — Voir : Sacrobusto.

Spinelli (Nicolo), *Lectura super toto Institutionum libro* ; Pavie, Bernardino Garaldi, 1506. III, 112 (1).

Squarcione (Francesco). I, 210.

Stabili (Francesco de) [Cecho d'Ascoli], *Acerba*. III, 39-41 ; IV, 98.

Stagi (Andrea), *Amazonida*. III, 71.

Stanze della Passione di Giesu Christo. III, 680.

Stanze in lode de la menta. III, 669.

Statuta communitatis Cadubrii. III, 673.

Stella (Joannes), *Vita Romanorum Imperatorum*. III, 68 ; IV, 92. — *Vitæ ducentorum & triginta summorum Pontificum*. III, 115.

Stoa (Joannes Franciscus Quintianus), *De syllabarum quantitate Epographia*. III, 378.

Strabon, *De situ orbis*. III, 203. — Edition de Bâle, 1523. III, 514 (1).

Strambotti composti da diversi autori. III, 635, 636.

Strambotti de Misser Rado e de Madonna Margarita. III, 636.

Straparola (Zoan Francesco), *Opera nova*. III, 299.

Strascino. Voir : Campana (Nicolo).

Successi (I) de le cose de Turchi. III, 667.

Suceso (El) di Zenoua, s. a., opuscule imprimé à Pise, par Venturino. I, 58 (1).

Suetonius (Caius) Tranquillus, *Vitæ XII Cæsarum*. I, 211-213 ; IV, 56, 97, 99.

Suidas, *Etymologicum magnum græcum*. II, 456 ; IV, 87.

Sulpitius (Joannes) Verulanus, *De versuum scansione*. III, 322. — *Regulæ de octo partibus orationis*. II, 172.

Summaripa (Georgio), *Chronica Napolitana*. II, 294.

Superbo (Il) apparato fatto in Bologna alla incoronatione di Carolo V. III, 636.

Suso (Henricus), *Horologio della sapientia*. Copie d'un bois français. I, 290 (1) ; III, 241.

Sylva (Bernardino), imprimeur-éditeur de Turin. I, 342 (1).

Sylvio (Benedetto), *Strambotti*. III, 352.

Symeoni (Gabriel), *Le III parti del campo de primi studii*. III, 674.

« *Table de Cêbès* », copiée d'après Holbein par Z. A. Vavassore. III, 514 ; IV, 111.

Table des monogrammes et signatures de graveurs. IV, 239.

Table des ouvrages classés par ateliers d'imprimeurs. IV, 305.

Table des ouvrages dans l'ordre chronologique. IV, 253.

Table des reproductions. IV, 195-237.

Tagliente (Giovanni Antonio), *Opera laquale insegna maistreuolmente a legere*. III, 455 (1). — *Thesauro de scrittori*. III, 454-458; IV, 106, 117.

Tagliente (Hieronymo), *Libro d'Abaco*. III, 299-305 ; IV, 96, 98 (1).

Taille dite « d'épargne » sur bois et sur métal ; difficulté du travail sur bois « de fil ». — Emploi de la gravure en relief sur cuivre, au XVᵉ siècle ; Passavant généralise par trop cet emploi pour l'illustration des livres vénitiens. IV, 59, 60.

Tambaco (Jean de). II, 451 (1).

Tansillo (Luigi), *Stanze di cultura sopra gli horti de le donne*. III, 668.

Tapisserie de l'*Histoire d'Œdipe* ; véritable estampe, d'art italien, imprimée sur toile vers le milieu du XIVᵉ siècle. Publications relatives à cette pièce. IV, 9-12.

Taritron taritron. III, 637.

Terdotio (Faustino), *Testamento*. III, 637.

Terentius (Publius) Afer, *Comœdiæ*. II, 276-287. — Edition de 1497 : vignettes imitées de celles de l'édition imprimée à Lyon, en 1493, par Jean Trechsel. II, 276 ; IV, 79, 85, 86, 94.

Terracina (Laura), *Rime*. III, 675.

Tessier (Collection), à Venise. I, 211 ; II, 115 (1).

Testament (Ancien). Voir : *Bible*.

Théâtre (Pièces de). Voir : Accolti (Bernardo), Ambrogini, Ariosto, Aristophane, Boiardo, *Celestina*, Collenutio, Correggio, Divizio, *Fabula di Phebo & di Daphne*, Floriana, Franco (Pietro Maria),

Philippo (Publio), Piccolomini (Alessandro), Pietro Aretino, Plautus, Seneca, Terentius.
Théocrite, *Eclogæ*. II, 288 ; IV, 87.
Theodorus, *Grammatica*, II, 287.
Thesauro della sapientia evangelica. III, 638.
Thesauro spirituale. III, 362.
Thibaldeo (Antonio) da Ferrara, *Opere.* II, 481-484.
Thomas (St) d'Aquin, *Commentaria in libros Aristotelis.* II, 294-298 ; IV, 85. — *Expositiones in Mattheum, Esaiam,* etc. III, 653. — *Opus aureum super quatuor Evangelia.* III, 421. — *Opusculum de Esse & Essentiis.* I, 398 ; IV, 28, 67, 68. — *Summa theologiæ.* III, 451.
Thomas (Dom Grégoire), *L'Abbaye de Mont-Olivet-Majeur* ; Sienne, 1898. IV, 23 (7).
Thuasne (L.). II, 115 (1) ; III, 598 (1).
Tibullus (Albius), *Elegiarum libri IV.* III, 400.
Tiphis (Leonicus), *Macharonea.* III, 28.
Tite-Live. Voir : Livius (Titus), et : Halys.
Tory (Geoffroy). I, 472.
Tosi (P. A.). IV, 120. — Voir : Melzi.
Tostatus (Alphonsus), *Explanatio in primum librum Paralipomenon*, etc. III, 148. — *Paradoxa.* III, 163.
Trabisonda istoriata. II, 112-118 ; IV, 77, 78, 82, 85. — Dans l'édition de 1518, bois au trait, expressément taillé pour illustrer la proclamation de l'alliance contre les Turcs, imprimée sur feuille volante, en 1501. II, 115 (1).
Tractatulus ad convincendum Judæos de errore suo. I, 290 (1); III, 212.
Tradimento de Gano. III, 638.
Traité d'alliance de 1495, entre le Pape, les Rois Catholiques d'Espagne, le roi d'Angleterre, et la République de Venise. III, 601.
Traité d'alliance de 1501 contre les Turcs, entre le Pape Alexandre VI, le roi Ladislas de Hongrie, et la République de Venise. II, 115 (1).
Transito (El) de la Virgine Maria. III, 638.
Transito, Vita & Miracoli di S. Hieronymo. I, 115 ; III, 330 (1) ; IV, 56.
Translatio miraculosa ecclesiæ B. M. Virginis de Loreto. III, 638.
Transumpto concesso ala scola del Spirito sancto de Venetia. III, 639.
Trapesuntius (Georgius), *Rhetorica.* I, 114; IV, 49, 56.

Travaux (Les) d'Hercule ; suite de gravures sur bois de Zuan Andrea Vavassore (Venise, Museo Civico). IV, 114.
Traversari (Ambrogio), supérieur des Camaldules, mort en 1439. III, 403 (1).
Tricasso de Ceresari, *Chiromantia.* III, 442, 443.
Triomphale (Il) Apparato per la entrata di Carlo V in Napoli. III, 640.
Triomphi, Sonetti, Canzone, etc. III, 348.
Triompho de le virtu contra li vicij. III, 640.
Triompho (El) & festa che fanno le Garzone. III, 640.
Triompho (El) & honore fatto al Re di Franza. III, 641.
Tromba (Francesco), *Rinaldo furioso.* III, 656.
Tropheo (Christophano), éditeur de Forli. IV, 119.
Tuppo (Francesco del), *Vita Esopi.* II, 79-85 ; IV, 76, 78. — Edition de 1491, restée inconnue, et mentionnée dans un testament de Mattheo Codeca. I, 330 (2).
Turrecremata (Joannes de), *Expositio in Psalterium.* III, 56-57.
Turrione (Anastasio), *Sonetto della Croce.* III, 641.
Tutte le cose seguite in Lombardia. III, 642.
Uberti (Luc' Antonio de) : graveur et imprimeur, d'origine florentine, établi à Venise, au début du xvi⁵ siècle ; illustrateur d'une fécondité extraordinaire. IV, 96-103.
Uccello (Paolo). IV, 30.
Ugo da Carpi, graveur. IV, 106.
Ugo Senensis, *Expositio in aphorismis Hippocratis.* III, 464.
Ulric (St), évêque d'Augsbourg. II, 353 (1).
Universali (Gli) de i belli Recami antichi e moderni. III, 667.
Urbain V : II, 496 (1). Ecoles établies par lui à Montpellier. IV, 12.
Utilita (La) & Merito del S. Sacrificio de la Messa. III, 642.
Valagusa (Georgius), *Epistolarum Ciceronis interpretatio.* II, 440.
Valerio da Bologna, *Misterio della humana redentione.* III, 653.
Valerius Maximus, *Factorum dictorumque memorabilium libri IX.* I, 213, 215 ; IV, 49, 56.
Valla (Georgius), *Grammatica.* III, 273.
Valla (Laurentius), *Elegantie de lingua latina.* III, 111. — *Opuscula.* III, 69.

Valla (Nicolaus), *Gymnastica literaria.* III, 324, 325. Illustration particulièrement curieuse de ce rudiment classique. IV, 123.
Valle (Giovanni Battista della), *Vallo.* III, 478, 479.
Valle (R. P. Guglielmo della), *Lettere Sanesi sopra le Belle Arti*; Venise, 1782. IV, 25 (2).
Valturius (Robertus), *De re militari* ; Veronæ, 1472 : figures attribuées au médailleur Matteo de' Pasti ; leur affinité avec les ornements xylographiques des premiers incunables vénitiens. IV, 54. — Le même style se reconnait dans les grands bois de l'édition de Pé-Pétrarque de 1488. IV, 69. — Recherche d'interprétation réaliste rare à cette époque des débuts de l'illustration. IV, 74. — 2ᵉ édition : Veronæ, 1483. II, 190.
Vanto di Paladini. III, 642.
Varthema (Ludovico de), *Itinerario.* III, 333-335.
Vasco de Lobeira, *Amadis de Gaula.* III, 660.
Vauclerc (Abbaye de) : manuscrit du xiiiᵉ siècle provenant de ce couvent, et offrant un exemple d'initiales en couleur imprimées au moyen de la gravure en relief sur bois ou sur métal. IV, 12 (2).
Vavassore (Clemente), jurisconsulte, commentateur de plusieurs ouvrages, frère de Zuan Andrea Vavassore. IV, 113.
Vavassore (Florio), graveur, associé de son frère Zuan Andrea Vavassore. IV, 111-113.
Vavassore (Zuan Andrea) : Confusion qui s'est établie entre cet imprimeur-graveur de Venise, et ses homonymes Zoan Andrea, autre graveur vénitien, et Zoan Andrea, graveur sur cuivre de Mantoue. Son association avec ses frères. IV, 110-114, 118, 121.
Vendetta (La) di Christo. III, 29.
Vendramin (Andrea). IV, 73.
Venturi (Adolfo), *Libro dei conti di Lorenzo Lotto*, (publ. da A. V.) ; Rome, 1895. IV, 21. — *Storia dell' Arte Italiana* ; Milan, 1901 et suiv. I, 86 (2).
Venturi (Lionello), *Sulle origini della xilografia* (publié dans *L'Arte*, 1903). IV, 9, 17.
Verard (Antoine). II, 135 (1).
Verbum caro. III, 643.
Vergerius (Petrus Paulus), *De ingenuis moribus.* II, 30.
Verini (Giovanni Battista), *Ardor d'amore.* III, 643. — *Lamento del signor Giovanni de Medici Fiorentino.* III, 680. — *Secreti e modi bellissimi.* III, 643. — *El Vanto della Cortigiana.* III, 644.

Vermiglioli (Giov. Batt.), *Bibliografia degli Scrittori Perugini*; Pérouse, 1828-29. IV, 116.

Viaʓo de andare in Jerusalem. III, 446.

Viaʓo (El) di cento Heremiti. III, 645.

Victoriosa (La) Gatta de Padua. III, 646.

Vie des anciens Saintʓ Peres Hermites ; Paris, Jean du Pré, 8 juin 1486. — Un bois employé dans cet ouvrage a passé à Venise, dans un Luchinus de Aretio, *Egregium ac perutile opusculum*, 1518. III, 362.

Vienne, Cabinet des Estampes de la Bibl. Impᵗ. II, 203 (1).

Vienne, Musée Autrichien d'Art et d'Industrie : portrait d'Antonio Barili par lui-même, panneau de marqueterie. IV, 24, 25.

Vieux Maîtres en bois (Bibl. Nat., Cabinet des Estampes). II, 473 (1) ; IV, 103 (2).

Vigerius (Marcus), *Decachordum christianum*; Fani, 1507. I, 145 (1).

Vigiliæ & Officium mortuorum. III, 363.

Villanesche alla Napolitana. III, 645.

Villeneuve (Arnaud de). II, 78 (1). — *Tractatus de Virtutibus herbarum*. II, 461-463.

Vimazexi (Carlo), *Desperata*. III, 645.

Vincent (Sᵗ) Ferrier, *Sermones*. II, 298 ; IV, 85.

Vincenzo (Fra) da Verona, moine Olivétain, qui travailla aux « intarsi » du chœur de la basilique Sᵗ-Marc. IV, 25 (1).

Vinci (Leonardo da). III, 187 (1).

Vinciguerra (Antonio), *Opera nova*. I, 105 (1) ; III, 346.

Vingle (Jean de). II, 135 (1).

Vio (Thomas de), *Tractatus adversus Lutheranos*. III, 662.

Virgilius (Publius) Maro, *Opera*. I, 59-79, 150 (1) ; IV, 50, 51, 56, 63, 96, 99. — Edition publiée à Strasbourg, en 1502, par Johann Grüninger. I, 75 (1) ; IV, 63, 99, 104.

Visiani (Roberto de). III, 13 (1).

Vita de la preciosa Vergine Maria. II, 90-94, 115 (1) ; IV, 77, 84, 85, 92.

Vita de Laʓaro, Martha e Magdalena. III, 476.

Vita (La) de Merlino. Edition de 1495, imprimée à Florence, avec des bois vénitiens. II, 257-259 ; IV, 85.

Vita de S. Alexio. III, 29.

Vita de S. Angelo Carmelitano, martyre. III, 646.

Vita de S. Catherina da Siena; Siena, 1524. III, 127 (1).

Vita del Beato Patriarcha Josaphat. III, 144, 145.

Vita della Beata Chiara da Montefalco. III, 289.

Vita di S. Nicolao. III, 497.

Vita di S. Nickolao da Tolentino. III, 506.

Vita e miracoli di S. Antonio de Padoa. I, 285 (1) ; II, 195.

Vita S. Pauli primi heremitæ. III, 235.

Vite de Sancti Padri. Attribution à Domenico Calvaca de la version italienne de cette célèbre compilation. — Y aurait-il eu une édition antérieure à celle de 1501, avec les mêmes bois ? II, 35-53 ; IV, 75, 76, 77, 85, 88, 89 ; 121.

Vitruvius (Marcus) Pollio, *De Architectura*. III, 215, 216. — Traduction italienne publiée à Côme en 1521. IV, 89 (1).

Vittoria (La) del Canaletto. III, 680.

Vivarini (Antonio) : tableaux exécutés en collaboration avec Giovanni d'Alemagna. IV, 21.

Vivarini (Bartolomeo). IV, 21 (1), 88.

Vocabularium juris. III, 348, 349.

Vocabulista ecclesiastico. III, 277.

Vocation (La) de tutti li Christiani alla cruciata. III, 648.

Voragine (Jacobus de), *Legendario de Sancti*. II, 124-172 ; IV, 76, 77, 121. — Edition du 30 déc. 1504 : frontispice copié d'un bois de l'*Ordinayre des Crestiens*, s. a., imprimé à Paris par le Petit Laurens, pour François Regnault ; vignettes empruntées de la *Legende dorée*, imprimée à Paris par Jeau du Pré, 1489. I, 425 ; II, 135 ; IV, 95. — *Légende dorée* : éditions Jean de Vingle, 1497 ; de la Barre, 1499 ; Julian Notary (Londres), 1503 ; Wolfgang Hopyl, 1505. II, 135 (1). — *Sermones*. IV, 424, 425.

Vue de Florence, attribuée à Luc' Antonio de Uberti (Berlin, Cabinet des Estampes). IV, 103.

Vue de Venise, gravure sur bois de Zuan Andrea Vavassore (Venise, Bibl. du Séminaire). IV, 114.

Waleys (Joannes) ou Gualensis. Auteur présumé de l'opuscule intitulé : *Liber de oculo morali*. II, 289 (1).

Weale (James), *Historical Music Loan Exhibition* ; Londres, 1885. III, 510 (3).

Weigel (Rudolph), *Kunstkatalog* ; Leipzig, 1838-66. IV, 103, 106 (1). — Voir : Naumann (Dʳ Robert).

Weigel (Collection T. O.), à Leipzig. IV, 8.

Weigel (O.) & A. Zestermann, *Die Anfänge der Druckerkunst in Bild und Schrift* ; Leipzig, 1865. IV, 9 (5).

Xerez (Francesco de), *Libro primo de la conquista del Peru*. III, 662.

Xylographes vénitiens. Absence de documents précis concernant l'exercice de leur metier. IV, 19, 89. Leur pétition au Sénat, en 1441, contre l'importation étrangère des cartes à jouer et des images de pitié. IV, 19. Leur recrutement probable parmi les praticiens du bois, notamment les *intarsiatori*. IV, 20. Technique, à l'origine, entièrement indépendante de celle de la miniature. IV, 28, 30, 40, 46.

Xylographiques (Livres). — *Passio D. N. Jesu Christi*, imprimé vers 1450 (Cab. des Est. de Berlin). Caractère vénitien de cette suite de planches archaïques. I, 9-26. Emploi des mêmes bois, en 1487, dans une édition du *Devote Meditationi* de Sᵗ Bonaventure. I, 356. — *Opera nova contemplativa (Biblia pauperum)*, par Giov. And. Vavassore. Copie d'un bois de la petite *Passion* d'Albert Dürer, et plusieurs imitations d'autres planches de la même suite. I, 201-211.

Ysaac (Abbate) de Syria, *Libro de la perfectione de la vita contemplativa*. II, 497.

Zainer (Johann), mort en 1500, premier imprimeur d'Ulm. IV, 57.

Zamberti (Bartolomeo), *Isolario*. III, 30, 31.

Zani (Ab. Pietro), *Enciclopedia metodica delle Belle Arti* ; Parme, 1821. I, 146 (1). — *Materiali per servire alla Storia dell' Origine e progressi dell' Incisione in rame e in legno* ; Parme, 1802. IV, 17.

Zanotus de Castelliono, imprimeur-éditeur de Milan. I, 33 (1).

Zappa (Simeone), *Regolette de canto fermo et de canto figurato*. III, 649.

Zardino de oration. I, 285 (1). Voir : Nicolo (Frate) da Osimo.

Zaroto (Antonio), imprimeur de Milan. I. 94 (1).

Zeitschrift für bildende Künste, t. XI, 1875-1876 : article de Karl Brun sur Mantegna. IV, 109 (1).

Zoan Andrea. I, 53, 105 (1), 201 ; II, 203 (1) ; IV, 105. Confusion qui s'est établie entre ce graveur sur bois vénitien et ses homonymes, Zoan Andrea, graveur sur cuivre de Mantoue, et Zuan Andrea Vavassore, imprimeur et graveur de Venise. IV, 107, 109-111.

Zulphania (Girardo), *Libro de le ascensione spirituale*. III, 651.

ACHEVÉ D'IMPRIMER
LE 31 JUILLET 1915
—
TYPOGRAPHIE DE FRAZIER-SOYE
(ALEXANDRE BRANDE, PROTE)
—
PHOTOGRAVURES DE DEMOULIN
—
PAPIER DES PAPETERIES DU MARAIS

AVEC LA COLLABORATION
D'ANDRÉ MARTY

SUPPLÉMENT

AU PRÉCÉDENT OUVRAGE

LES MISSELS IMPRIMÉS A VENISE

de 1481 à 1600

MAJORICA

Joannes Emericus de Spira & socii (pour L. A. Giunta, aux frais de Jacobus Hirdes), 16 septembre 1506; f°. — (☆)

Missale p̄m vsuȝ alme / maioricēsis eccl'ie cū / multis missis nuper additis.

16 (8,8) ff. prél., n. ch., s. : ✠, ✠✠. — 254 ff. num. et 2 ff. n. ch., s. : a-ζ, τ, \wp, A-G. — 8 ff. par cahier. — C. g. r. et n. — 2 col. à 36 ll. — En tête de la page du titre : *Assomption*, de la 1ʳᵉ série des livres de liturgie in-8° de l'imprimerie L. A. Giunta. De chaque côté de cette gravure, a été ajouté un petit bois représentant un ange agenouillé. Au-dessous du titre, marque du lis rouge florentin. — On a employé, pour l'ornementation de ce volume, cinq des grands encadrements de style architectural, qui ont été signalés dans le *Miss. ord. Vallisumbrosæ* de 1503; ils sont placés aux pp. r. a, r. a_7, r. b, r. n_6, v. s_{ij}. — Quatre autres pages, v. l_8, v. o_{iiij}, v. y_{ij}, r. A, ont des encadrements de style ornemental, qu'on rencontre dans un bon nombre de livres in-folio de L. A. Giunta. — Les pp. r. t, r. t_7, sont encadrées de petits bois. — On retrouve aussi dans ce *Missel* plusieurs des grandes in. o., gravées pour le *Graduale* de 1499-1500, et qui ont passé dans le *Miss. ord. Vallisumbr.* de 1503, le *Miss. ord. Cisterc.* de la même année, et le *Miss. Casin.* de 1506; ce sont, au r. a : in. A, avec figure de *David implorant le Seigneur*; au r. b : in. P, *Nativité de J.-C.*; au r. i_5 : in. N, *Crucifixion*; au r. n_6 : in. S, *Descente du Sᵗ-Esprit*; au v. o_{ij} : in. B, *Sᵗᵉ Trinité*. — Au Canon de la Messe, v. s_{ij} : *Crucifixion* XIV (reprod. pour le *Miss. ord. Cisterc.*, 16 oct. 1503). — Dans le texte, neuf bois de la même série que l'*Assomption* de la p. du titre, savoir : r. a_8, *Annonce aux bergers*; r. b_{iij}, *Adoration des Mages*; r. h, *Entrée à Jérusalem*; v. i_8, *Crucifixion*; r. k_{iij}, *Christ de pitié*; v. n_{ij}, *Ascension*; r. o_5, *Elévation*; r. t, *Lapidation de Sᵗ Etienne*; v. v_6, *Annonciation*. — Nombreuses in. o., de diverses grandeurs, un certain nombre avec bordures marginales ; des bordures du même genre accompagnent plusieurs des gravures et des grandes initiales, placées dans le texte.

R. G₈ : ℂ *Accipite optimi sacerdotes missale iuxta morē alme maioricēsis / eccl'ie... Impressuȝ Uenetijs p̄ Lucā anto / nium de giunta florētinum virū magnificum : arte vero ɀ īdustria / magistri Joannis emerici alemani ɀ socioɋ : īpensis autē maᵉ / gistri Iacobi hirdis librarij maioricensis... Completuȝ quidem. xvj. kalendas octoᵃ / bris. M. d. vj. nostre salutis anno...* Le verso, blanc. (Vélin.)

ROMA

Joannes Emericus de Spira, 28 avril 1493 ; 8°. — (Londres, Vente Ashburnham, décembre 1897.)

Missale õm ṗsuetudi / nē curie romane.

8 ff. prél., n. ch. et n. s. — 294 ff. num. et 2 ff. n. ch., s. : *1-37*. — 8 ff. par cahier. — C. g. r. et n. — 2 col. à 31 ll. —V. 131. *Crucifixion* XXXVIII (reprod. p. 207). R. 37₇, au bas de la 1ʳᵉ col. : *Impressum venetijs arte / z impensis Iohãnis eme / rici de Spira. Anno dñi / M. cccexciij q̃rto kl̃ maj. / Deo gratias.* La 2ᵉ col. et le v. du f., blancs. — R. du f. suivant : marque à fond rouge, aux initiales : ·I· ·E· Le verso, blanc.

Alexander de Paganinis, 14 décembre 1515 ; 4°. — (Munich, Libr. L. Rosenthal.)

Missale Romanũ : multis figuris hy / storijsq̃ʒ suis ĩ locis recte appositis / nec nõ bene correctũ ac diuine scriptu / re z doctoꝝ scõꝫ auctoritatib' ad fe / stiuitatũ ꝓgruētiam decoratũ....

Même description que pour le *Missel* 84, sauf l'absence de l'*Adoration des Mages* au v. 15, et des différences de disposition dans les blocs des encadrements.

R. 261 : ⊄ *Missale õm ritum sancte romane ecclesie.... Impensis domini Ale / xandri de paganinis. Bri / xiensis. Anno domini. / M. d. xv. xviij. / kal̃s Ia / nuarij.* Au-dessous, le registre. Le verso, blanc.

Luc'Antonio Giunta, *circa* 1515 ; 8°. — (Florence, Libr. Olschki, 1898.)

Missale predicatoꝝ nuper ĩpressum ac emen / datum cum multis missis : orationibus / pulcherrimisq̃ʒ figuris in capi / ta missarum festiuitatum / solennium de novo / superadditis : / vt ĩspiciē / ti pate / bit.

32 ff. prél. n. ch., s. : ✠, *aa-cc.* — 264 ff. num., s. : *a-ʒ, z, ꝓ, ꝫ, A-G.* — 8 ff. par cahier. — C. g. r. et n. — 2 col. à 36 ll. — En tête de la page du titre, petite vignette : Sᵗ Dominique, nimbé, tenant de la main droite un livre, un crucifix et une branche de lis, et de la main gauche l'église symbolique. Au bas de la page, marque du lis rouge florentin. — V. *cc.*₈ et v. *ccxv. Sᵗ Dominique et les illustrations de son ordre* (décrit p. 81). — V. *viij. Nativité de J.-C.* (reprod. p. 111). — V. *x. Annonce aux bergers* (cf. *Missel* 240). — V. *xii. Nativité de J.-C.*, autre composition (décrit pp. 111, 112). — V. *xvj. Adoration des Mages* (reprod. p. 103). — V. *lxv. Entrée à Jérusalem* (décrit p. 85). — V. *lxxviij* et v. *ciiij. Crucifixion* (reprod. p. 289). — V. *cx. Résurrection* (reprod. p. 126). — V. *cxxj. Ascension* (décrit p. 22). — V. *cxxvj. Descente du Sᵗ-Esprit* (reprod. p. 118). — V. *cxxxiiij. Élévation* (décrit p. 83). — V. *clviij. Vocation de Sᵗ André* (reprod. p. 14). — V. *clxxxj. Annonciation* (reprod. p. 167). — V. *cciiij. Visitation* (décrit p. 138). — V. *ccxx. Assomption* (reprod. p. 25). — V. *ccxxvj. Nativité de la Sᵗᵉ Vierge* (décrit p. 113). — V. *ccxxxiiij. Sᵗ François d'Assise* (reprod. p. 90). — V. *ccxxxix. Toussaint* (décrit p. 131). — V. *ccxlvj. Sᵗ Pierre et Sᵗ Paul* (cf. p. 16). — Les pages en regard de ces bois ont un encadrement formé : d'une petite bordure ornementale à fond criblé, dans le haut et sur le côté intérieur ; de trois petits bois à fond criblé, sur le côté extérieur ; et, dans le bas, d'un bloc à fond criblé, avec figures, emprunté de l'*Officium B. M. V.* de 1501. — Dans le texte, nombreuses petites vignettes, dont quelques-unes à fond criblé. — In. o. à figures, et in. florales plus petites. — V. *cclxiiij*, au bas de la 2ᵉ col. : ⊄ *Explicit missale ordinari / um cum omnibus missis ru / bricis z alijs additõib' oportu / nis vsq̃ʒ ad capl̃m generale ro / me celebratũ ãno dñi M. D. j. / ĩstitutis : put vniformiter p to / tum ordinem obseruatur.*

Luc' Antonio Giunta, 31 août 1525 ; f°. — (Londres, Libr. Quaritch, 1909.)

MISSALE ROMA/num nuper ad optatū cōmodū quorumcūqʒ sacerdotū/ sūma diligentia distinctū ⁊ ex orthographia castiga-/tum... MD XXV.

12 ff. prél. n. ch., s. : ✠. — 237 ff. num. et 1 f. blanc, s. : *a-ʒ, ⁊, ꝓ, ꝗ, A-D.* — 8 ff. par cahier, sauf *D*, qui en a 6. — C. g. r. et n. ; titre en rouge, la première ligne en grandes cap. rom. ; le millésime en cap. noires de même grandeur. — 2 col. à 39 ll. — En tête de la page du titre, bois oblong : deux anges, un genou à terre, soutenant un médaillon formé par des branches d'arbre, et dans lequel est inscrit, sur fond criblé, le chrisme, figuré également par des branches entrelacées. Au bas de la page, entre les deux parties du millésime, marque du lis rouge florentin. — v. ✠ 8. *Crucifixion* XXXVII, avec monogramme ⊥·vᴍꜰ· (**reprod.** p. 202). Encadrement. Bloc supérieur : dans le milieu, Jésus à table avec deux apôtres ; aux deux extrémités, un prêtre donnant la communion à des fidèles. Blocs latéraux, comme dans la reproduction de la p. 202, mais intervertis, c'est à dire à droite : *Baptême de Jésus* et *Transfiguration de J.-C.*, avec monogramme ʟᴠɴꜰ, et à gauche : *Jugement dernier*. Même bloc inférieur : *Pietà*, avec monogramme ⊥vᴍ·ꜰ· . — V. 99. Même *Crucifixion*, avec même encadrement, sauf transposition des blocs latéraux, et substitution, à la partie supérieure, d'un bloc représentant Dieu le Père entouré de têtes d'anges ailées et de petits anges musiciens (la page est ainsi conforme à la reproduction donnée p. 202). — Les pages r. 1, r. 8, r. 100, v. 103, r. 140, r. 152, v. 171, v. 185, ont des encadrements, dans la composition desquels entrent les blocs signalés ci-dessus, ou bien les suivants, de même facture. Bloc supérieur : la Sᵗᵉ Vierge couronnée tenant l'enfant Jésus, au milieu de têtes d'anges ailées. Blocs latéraux : Annonciation ; — Vocation et martyre de Sᵗ André, avec monogramme ·ʟɴ·ꜰ· . Bloc inférieur : Sᵗ Pierre assisté de Sᵗ Dominique, Sᵗ Augustin, Sᵗ Ambroise, Sᵗ François d'Assise ; — la Cène ; — Un prêtre à l'autel donnant la communion à des fidèles ; — Apparitions de Jésus ressuscité ; — Martyre de Sᵗ André ; — Dieu le Père envoyant l'archange Gabriel à la Sᵗᵉ Vierge. — Dans le texte, vignettes de diverses grandeurs, dont une, au v. 8, porte le monogramme ʟ ; nombreuses in. o. à figures et in. florales, de diverses grandeurs.

V. 237 : ℂ *Clauditur missale copiosissimū ⁊ absolutissimum ad sacrum tex⸗/ tum veteris ⁊ noui testamenti : ... Uenetijs / impressum in ędibus nobilis viri dn̄i Lucę Anto/nij Iūta florētini. Anno ab incarnatiōe verbi / M. D. xxv. suprema sextilis luce./ Laus deo.* Au-dessous, le registre.

Petrus Liechtenstein, 14 août 1533 ; f°. — (Berlin, Collection Paul Kristeller.)

Exemplaire incomplet. — 8 ff. prél. n. ch. (dont manquent le 1ᵉʳ et le 8ᵉ), s. : ✠. — 262 ff. num., s. : *a-ʒ, ⁊, ꝓ, ꝗ, A-G.* — 8 ff. par cahier, sauf *o*, qui en a 10, et *G*, qui en a 4. — Manquent les ff. 18, 66-71, 90, 109, 149, 155, 162, 171, 172, 180, 191, 234, 235, 255, 258. — C. g. r. et n. — 2 col. à 39 ll. — R. 1 : ℂ *Incipit ordo Missalis secundum con-/ suetudinem Romane curie...* Page ornée d'un encadrement à figures ; bloc supérieur : Dieu le Père en buste, entouré de petits anges musiciens ; blocs latéraux : les quatre Evangélistes, avec leurs symboles, séparés par des groupes de petits anges sur des nuages ; bloc inférieur : Sᵗ Pierre et Sᵗ Paul, accompagnés de Sᵗ Grégoire, Sᵗ Jérôme, Sᵗ Etienne, Sᵗ Laurent, Sᵗ Augustin et Sᵗ Ambroise. Cet encadrement est répété aux pages r. 9, r. 110, r. 114, v. 158, v. 208. — Dans le texte, petites vignettes, entourées d'encadrements à colonnes et à fronton, telles que dans les autres livres de liturgie de Liechtenstein. — In. o. à figures, de diverses grandeurs.

R. 262 : ℂ *Clauditur missale copiosissimū ⁊ absolutissimum, atqʒ de no/uo ab infinitis erroribus vbiqʒ scatentibus expurgatuʒ : ... Anno Domini. M. D. xxxiij. Die. xiiij./ Mensis Augusti. Uenetijs Im-/pressum : in Edibus Petri/ Liechtenstein.* Au-dessous, le registre. Le verso, blanc.

Hæredes L. A. Juntæ, mars 1546 ; 4°. — (Pérouse, C)

Missale ad vsum sacrosancte Romane ecclesie :/ summa recognitum diligentia... VENETIIS M D XLVI.

8 ff. prél. n. ch., s. : ✠. — 274 ff. num., s. : *a-z, A-L*. — 8 ff. par cahier, sauf *L*, qui en a 10. — C. g. r. et n. — 2 col. à 37 ll. — En tête de la page du titre : un calice soutenu par deux anges en buste, nimbés, issant d'un nuage. Au-dessus de la date, marque du lis rouge florentin. — V. ✠₈. *Annonciation* XVI (reprod. p. 167). — V. 121. *Crucifixion* XXXVI (reprod. page 305). — Ces deux gravures, ainsi que les pages r. 2, r. 8, r. 122, v. 126, r. 168, r. 222, sont entourées d'un encadrement de petits bois. — Dans le texte, vignettes de diverses grandeurs, dont une, au v. 8 *(Joseph et Marie au recensement)* porte le monogramme **L**. — In. o. à figures de diverses grandeurs.

R. 274 : le registre ; au-dessous : *Uenetijs in officina hęredū Lucęantonij Iuntę Florentini./ Anno domini M D XLVI. mense Martio*. Au-dessous, marque du lis rouge florentin. Le verso, blanc.

Joannes Gryphius, 1549 ; 4°.

Un exemplaire vu à la Bibl. Corsini, à Rome, absolument conforme à la description du *Missel* 122, porte au colophon la date : M D X LVIII.

Joannes Variscus, juillet 1558 ; 4°. — (Naples, N ; Palerme, N)

✠ *MISSALE ROMANVM, nouissime impressum : diligentissime emendatum, ex omni parte integruz, z perfectum,... VENETIIS, EX LIBRARIA// officina a Serena/ ANNO DOMINI// M D L VIII.*

8 ff. prél. n. ch., s. : ✠. — 279 ff. num. et 1 f. n. ch., s. : *a-z, z, ꝑ, ꝗ, A-I*. — 8 ff. par cahier. — C. g. r. et n. — 2 col. à 38 ll. — En tête de la page du titre, la *Véronique*. Au bas de la page, coupant en deux parties la mention de lieu et de date, marque de la Sirène. — V. ✠₈. *Crucifixion* XLIV, avec signature $^{matio}_{fecit}$ (reprod. p. 226) ; encadrement de petits bois. — V. 114. Même gravure, avec même encadrement, sauf une différence à la partie inférieure. — Les pages r. 1, r. 115, r. 165, sont encadrées. — Nombreuses vignettes dans le texte.

R. du dernier f° : le registre ; au-dessous : *Uenetijs apud Ioannem Uariscum, z socios, Mense Julio. 1558*. Plus bas, marque de la Sirène.

Joannes Variscus, janvier 1559 ; f°. — (Naples, N)

✠ *Missale Romanum ordine absolutissimo consummatū, cęsis z punctis apte distinctum, ab omnibus mendis expurgatum,...*

8 ff. prél. n. ch., s. : ✠. — 248 ff. num., s. : *a-z, z, ꝑ, ꝗ, A-E*. — 8 ff. par cahier. — C. g. r. et n. — 2 col. à 41 ll. — En tête de la page du titre, petite vignette : *Résurrection de J.-C*. Dans le bas de la page, marque de la Sirène. — V. 100. *Crucifixion* XXXIV (reprod. p. 171). — Encadrement à figures aux pages r. 1 et r. 101. — Petites vignettes et in. o.

R. 248 : *Missale ordinarium m̄ ritum sanctę Romanę ecclesię... : in inclyta Uenetiarum vrbe apud Ioannem Uariscum z socios. Anno M D lix. mense Ianuaro*. Au-dessous, le registre ; plus bas, marque de la Sirène. [1]

[1] Le registre indique un second cahier de 6 ff. prél., s. : ✠✠, qui fait défaut dans l'exemplaire de la B. Nat. de Naples. Au v. ✠✠₆, doit se trouver probablement la *Crucifixion* XXXIV, comme au v. 100. Dans ce cas, la composition de ce *Missel* serait identique à celle du *Missel* n° 126.

Hæredes L.-A. Juntæ, 1567 ; 4°. — (Naples, N)

✠ *MISSALE ROMANUM Nunc quidem summa diligentia, castigatum, et ob sacerdotum cõmoditatem, optimo ordine digestum... VENETIIS MDLXVII.*

8 ff. prél. n. ch., s. : ✠. — 311 ff. num. et 1 f. blanc, s. : *a-z, aa-qq*. — 8 ff. par cahier. — C. g. r. et n. — 2 col. à 37 ll. — En tête de la page du titre : *un calice soutenu par deux anges en buste, issant d'un nuage*. Au-dessus de l'indication de lieu et de date, marque du lis rouge florentin. — V. ✠₈. — *Annonciation* XV (reprod. p. 12). — V. 120. *Crucifixion* XLVII (cf. *Missel* 135). — V. 167. *Vocation de S^t André* (reprod. p. 14). — V. 214. *Toussaint*, avec légende : QVI SEQVITUR ME... — Ces gravures, ainsi que les pages en regard, sont encadrées de petits bois. — Dans le texte, nombreuses vignettes.

R. 311 : le registre ; au-dessous, marque du lis rouge florentin ; plus bas : *Uenetijs Impressum, in officina Luceantonij Iuncte. Anno Domini. MDLXVII.*

Joannes Baptista Sessa, 1575 ; 4°.

Un exemplaire, vu à la Bibl. Vallicelliana, à Rome, conforme par ailleurs à notre description du *Missel* 159, contient au v. 160 le bois : *Vocation de S^t André*, décrit pour le *Missale Prædicat.*, Juntæ, 4°, de la même année. Cet exemplaire porte au colophon la date : M D LXXV, au-dessous du nom de J.-B. Sessa.

Dominicus Nicolinus, 1582 ; 4°. — (Schwarzau am Steinfeld [Autriche], P)

Missale / Romanvm / Ex Decreto Sacrosancti Concilij / Tridentini restitutum, / Pii V. Pontif. Max. / ivssv editvm. / ... Venetiis, MD LXXXII.

30 (8, 6, 8, 8) ff. prél. n. ch., s. : ✠, *a-c*. — 322 ff. num., s. : *A-Z, Aa-Rr*. — 8 ff. par cahier, sauf *Rr*, qui en a 10. — C. rom. r. et n. — 2 col. à 35 et 49 ll. — En tête de la page du titre : figure de la *S^{te} Vierge tenant l'Enfant Jésus*. Au-dessus de l'indication de lieu et de date : marque de l'imprimeur. Le verso, blanc. — V. *c*₈ et v. 138. *Crucifixion*. — V. 198 et v. 267. *Toussaint*, avec encadrement. — Dans le texte, vignettes et in. o.

V. 322 : le registre ; au-dessous, la marque ; plus bas : *Venetiis, / Apud Dominicum Nicolinum. MDLXXXII.*

Juntæ, 1596 ; 4°. — (Venise, Libr. Olschki.)

MISSALE ROMANVM, Ex Decreto Sacrosancti Concilij Tridentini restitutum... VENETIIS, APVD IVNTAS. M D XCVI.

36 ff. prél. n. ch., s. : *a-e*. — 323 ff. num. et 1 f. blanc, s. : *A-Z, Aa-Ss*. — 8 ff. par cahier, sauf *e* et *Ss*, qui en ont 4. — C. rom. r. et n. — 2 col. à 40 ll. — En tête de la page du titre, figure de la Sirène à double queue. Au-dessus de l'indication de lieu, marque du lis rouge florentin. — V. du titre, blanc. — V. *e*₄ et v. 217. *Annonciation* XXIV (cf. *Missel* 202). — V. 8. *Nativité de Jésus* (cf. *Missel* 163, r. 13). — V. 142. *Crucifixion* XLVII (cf. *Missel* 135). — V. 148. *Résurrection* (cf. *Missel* 268, v. 86). — V. 161. *Ascension* (cf. *Missel* 163, r. 164). — V. 165. *Descente du S^t-Esprit* (cf. *Missel* 268, v. 101). — V. 172. *S^{te} Trinité* (cf. *Missel* 164, v. 166). — V. 174. La *Cène* (cf. *Missel* 268, v. 109). — V. 200 et v. 270. *Triomphe du Christ* (cf. *Missel*, 202, v. 202). — V. 249. *Assomption* (reprod. p. 28). — V. 313. *Mise au tombeau* (cf. *Missel* 163, v. 316). — Ces gravures sont encadrées d'une petite bordure ornementale, avec, aux quatre angles, les figures des évangélistes, ou bien les figures en buste d'un pape, d'un cardinal, et de deux évêques.

V. 323 : le registre ; au-dessous, marque du lis rouge florentin ; au bas de la page : *VENETIIS, APVD IVNTAS. M D XCVI.*

SARISBURIA (SALISBURY)

Complément de la description n° 215 (Bologne, U — ☆)
Missale secundum vsum / ecclesie Sarum Anglicane.

10 ff. prél., n. ch. et n. s. — 325 ff. num. et 1 f. blanc. s. : *a-ʒ, A-K.* — 10 ff. par cahier, sauf *C* et *K*, qui en ont 8. — Au-dessous du titre, marque à fond rouge des deux éditeurs. Le verso, blanc. — R. *n*, blanc. Au verso, grande *Crucifixion*, au trait, avec encadrement représentant l'*Arbre de Jessé* (voir reprod. pp. 7, 8). — Pagination interrompue entre le f. m_{10}, qui est chiffré : CXVIII, et le f. O_{ij}, qui est chiffré : CXXXII.

V. CCCXXV : *In laudē sanctissime trinita-/tis totiusqʒ milicie celestis ad / honorē ʒ decorē scē ecclesie / Saʒ anglicane : eiusqʒ deuo / tissimi cleri : hoc missale diui-/noruʒ officiorū vigilanti stu/dio emēdatū ʒ reuisum : iussu / et impensis p̄stātissimorū vi-/ rorum fridrici de egmont ac / Gerardi barreuelt : Imp̄ssuʒ / venetijs p̄ Johanē hertʒog / de landoia : felici numine ex-/plicitū ē. Anno dn̄i M. cccc / xciiij. kal's mensis septēbris.*

STRIGONIUM (GRAN)

Impensis Johannis Paep, 1ᵉʳ avril 1502 ; 4°. — (Munich, Libr. L. Rosenthal, 1906.)
Missale scd̄m cho / rum alme ecclesie / Strigoniensis.

27 ff. prél. n. ch. : le 1ᵉʳ cahier, de 10 ff. n. s., le v. du titre et le v. du 10ᵉ f., blancs ; le 2ᵉ cahier, de 8 ff., s. : *aa*, les trois quarts du recto et le v. du 8ᵉ f., blancs ; le 3ᵉ cahier, de 8 ff., n. s.; entre les deux derniers cahiers, un f. intercalaire, au recto duquel sont imprimés le *Gloria in excelsis* et le *Credo*, et dont le verso est blanc. — 274 ff. num., s. : *a-ʒ, aa-ff, A-D ;* le numérotage est interrompu dans les deux cahiers *n, o*. — 8 ff. par cahier, sauf *n* et *o*, qui en ont 12, et *B*, qui en a 10. — C. g. r. et n. — 2 col. à 34 ll. — Au-dessous du titre, grande marque à fond noir, au bas de laquelle se lit le nom : *Jon̄is paep lib. Buden̄.* — V. n_{12}. *Crucifixion*, original de la gravure reproduite p. 275. — Dans le texte, in. o. au trait, dont quelques-unes à fond noir, de diverses grandeurs ; et, à la fin, une vignette, également au trait ; celle-ci et celles-là faisant partie du matériel d'imprimerie d'Emeric de Spire.

R. D_8 : *Impressum Uenetijs / Impensis Johannis paep / librarij Buden̄. Anno dn̄i / M. cccc.ij. kal'. Aprilis.* Le verso, blanc.

CAMALDULENSES

(Petrus Liechtenstein), mai 1567 ; f°. — (Bologne, C)

Le titre manque dans l'exemplaire. — 10 ff. prél. n. ch., s. : ✠. — 280 ff. num., s. : *a-ʒ, A-M.* — 8 ff. par cahier. — C. g. r. et n. — 2 col. à 37 ll. — Même description que pour le *Missel* 236.

V. 280 : ❡ *Missale Monasticum secundum ordinem Camaldulensem / Absolutum Uenetijs... Impensis vero ipsius / Cōgregationis :... Anno Incarnationis Dn̄i. MDLXVII. Mensis Maij.*

FRATRES PRÆDICATORES

Hæredes L.-A. Juntæ, janvier 1550 ; 4°. — (Naples, N)

✠ *Missale ad vsum fratrum Prędicatorum / Sancti Dominici :... VENETIIS. MDL.*

20 (8, 12) ff. prél. n. ch., s. : ✠, ✠✠. — 284 ff. num., s. : *A-Z, AA-NN.* — 8 ff. par cahier, sauf *NN*, qui en a 4. — C. g. r. et n. ; les ff. prél., sauf le calendrier, en

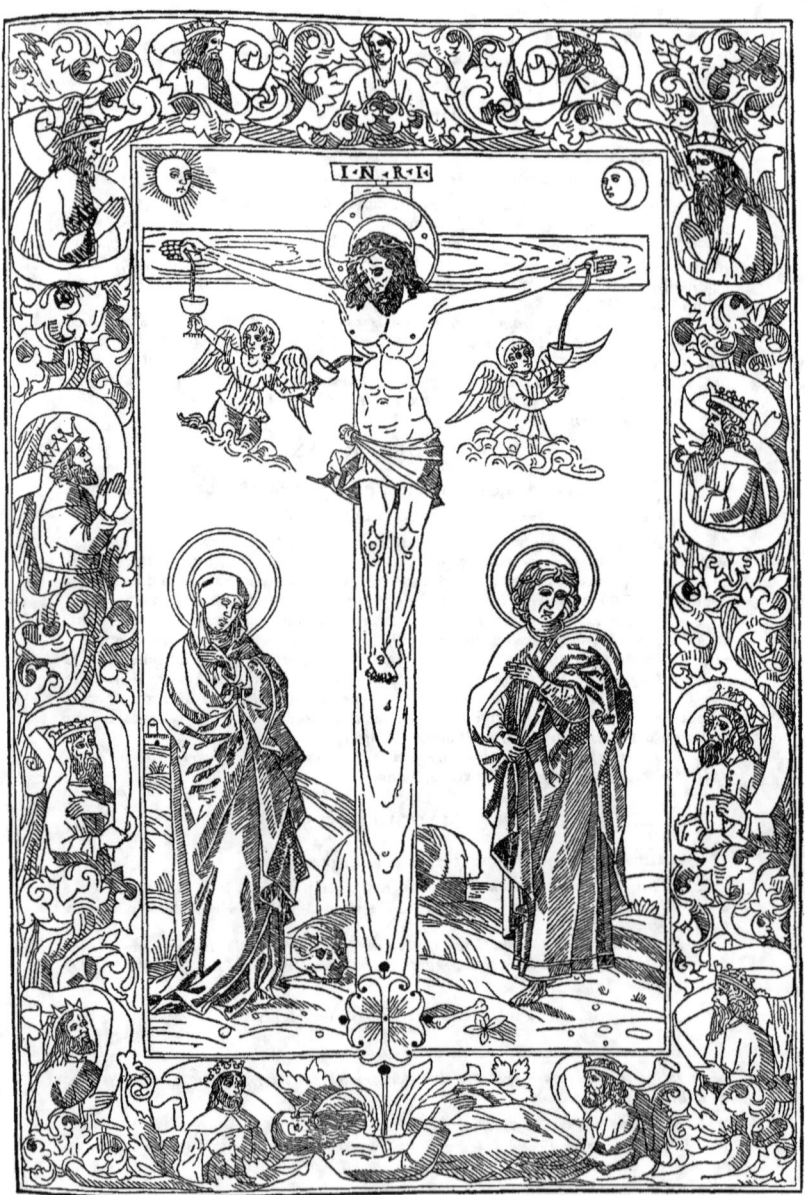

Missale Sarisburiense, 1ᵉʳ septembre 1494 (v. n).

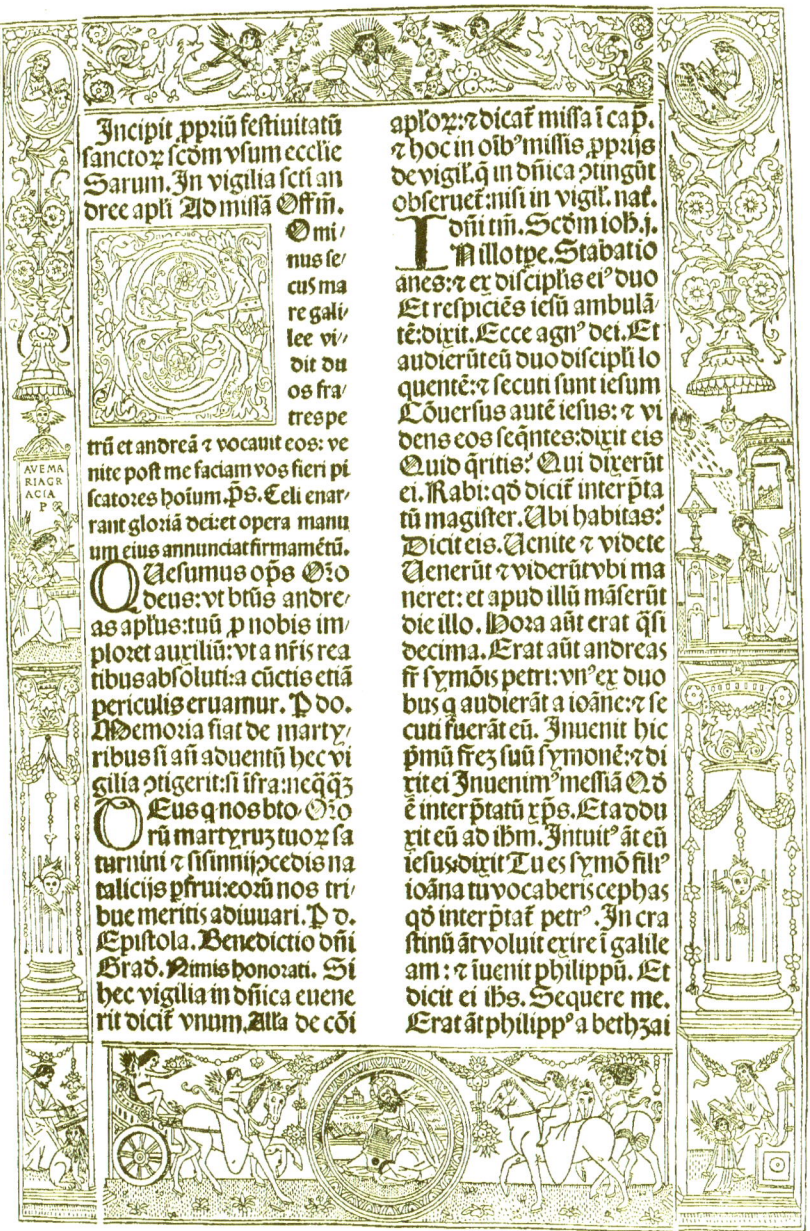

Missale Sarisburiense, 1ᵉʳ septembre 1494.

c. rom. — 2 col. à 37 ll. — En tête de la page du titre, figure de S¹ Dominique ; au-dessus de l'indication de lieu et de date, marque du lis rouge florentin. — V. ✠✠₁₂ et v. 93. *Crucifixion* XXV (reprod. p. 306). — R. 1, r. 8, r. 94, v. 189, r. 212. Encadrements à figures. — Dans le texte, vignettes, in. o.

R. 284 : le registre ; au-dessous : *Explicit Missale secundum vsum Fratrum Prędicatorum,... Uenetijs impressum, in officina hęredum / Lucęantonij Iuntę. Anno domini / MDL. Mense Ianuario*. Le verso, blanc.

ADDENDA & ERRATA

P. 67. — La description marquée du n° XII se rapporte, non à la *Crucifixion* classée sous ce même numéro, et reproduite p. 238, mais à la *Crucifixion* XLV, reproduite p. 293.

P. 83. — A la 3ᵉ ligne du 2ᵉ alinéa, au lieu de : « *Missale ord. fratr. Carmelitarum*, 1504, 8° », lire : « *Missale rom.*, 22 janvier 1504, 8° ».

P. 113. — Au commencement de l'article : *Nativité de la S⁺ᵉ Vierge*, même correction qu'à la p. 83.

Missel 5. — La *Crucifixion* est un bois provenant de l'atelier de Guillaume Le Roy, imprimeur à Lyon (1473-1493) ; voir Claudin, III, p. 81.

Missel 99. — V. 124. *Crucifixion* XXXVIII... Au lieu de : « cf. p. 70 la description de la *Crucifixion* XV... », lire : « cf. p. 160 la description de la *Crucifixion* XXX... ».

Missel 254. — Au-dessous du titre, figure de S⁺ Dominique, nimbé, tenant de la main gauche un crucifix et une branche de lis, et montrant de la main droite Dieu, qui apparaît dans l'angle supérieur de gauche, entouré d'une auréole de nuages frangés de rayons.

TABLE

du Supplément aux *Missels Vénitiens*

MAJORICA

Joannes Emericus de Spira & socii (pour L. A. Giunta), 16 septembre 1506 ; f°.

ROMA

Joannes Emericus de Spira, 28 avril 1493 ; 8°.
Alexander de Paganinis, 15 décembre 1215 ; 4°.
Luc' Antonio Giunta, *circa* 1515 ; 8°.
Luc' Antonio Giuñta, 31 août 1525 ; f°.
Petrus Liechtenstein, 14 août 1533 ; f°.
Hæredes L. A. Juntæ, mars 1546 ; 4°.
Joannes Gryphius, 1549 ; 4°.
Joannes Variscus, juillet 1558 ; 4°.
Joannes Variscus, janvier 1559 ; f°.
Hæredes L. A. Juntæ, 1567 ; 4°.
Joannes Baptista Sessa, 1575 ; 4°.
Dominicus Nicolinus, 1582 ; 4°.
Juntæ, 1596 ; 4°.

SARISBURIA (SALISBURY)

Joannes Herzog de Landoia (impensis Frederici de Egmont ac Gerardi Barrevelt), 1ᵉʳ septembre 1494; f°.

STRIGONIUM (GRAN)

S. n. t. (impensis Johannis Paep), 1ᵉʳ avril 1502 ; 4°.

ORDO CAMALDULENSIS

(Petrus Liechtenstein), mai 1567 ; f°.

ORDO FRATRUM PRÆDICATORUM

Hæredes L. A. Juntæ, janvier 1550 ; 4°.

www.ingramcontent.com/pod-product-compliance
Lightning Source LLC
Chambersburg PA
CBHW051354220526
45469CB00001B/242